COLORIST

컬러리스트
필　　　기
기　　　사
산 업 기 사

기출문제 해설

조영우 지음

예림사

COL
ORI
S✳T

기출문제 해설
산 업 기 사

1회 컬러리스트 산업기사 필기 기출모의고사 정답 및 해설	4
2회 컬러리스트 산업기사 필기 기출모의고사 정답 및 해설	19
3회 컬러리스트 산업기사 필기 기출모의고사 정답 및 해설	33
4회 컬러리스트 산업기사 필기 기출모의고사 정답 및 해설	47
5회 컬러리스트 산업기사 필기 기출모의고사 정답 및 해설	59
6회 컬러리스트 산업기사 필기 기출모의고사 정답 및 해설	71
7회 컬러리스트 산업기사 필기 기출모의고사 정답 및 해설	84
8회 컬러리스트 산업기사 필기 기출모의고사 정답 및 해설	98
9회 컬러리스트 산업기사 필기 기출모의고사 정답 및 해설	110
10회 컬러리스트 산업기사 필기 기출모의고사 정답 및 해설	122
11회 컬러리스트 산업기사 필기 기출모의고사 정답 및 해설	134
12회 컬러리스트 산업기사 필기 기출모의고사 정답 및 해설	147
13회 컬러리스트 산업기사 필기 기출모의고사 정답 및 해설	160
14회 컬러리스트 산업기사 필기 기출모의고사 정답 및 해설	172

1	2	3	4	5	6	7	8	9	10
②	③	①	①	③	①	①	③	③	③
11	12	13	14	15	16	17	18	19	20
③	④	②	③	④	②	①	②	③	④
21	22	23	24	25	26	27	28	29	30
④	①	④	②	②	①	②	③	④	④
31	32	33	34	35	36	37	38	39	40
③	④	③	④	①	③	④	②	④	③
41	42	43	44	45	46	47	48	49	50
②	①	④	①	④	①	③	①	④	④
51	52	53	54	55	56	57	58	59	60
①	③	③	①	②	②	①	③	①	②
61	62	63	64	65	66	67	68	69	70
②	④	④	③	④	②	③	②	②	②
71	72	73	74	75	76	77	78	79	80
③	①	④	③	④	④	④	③	②	③
81	82	83	84	85	86	87	88	89	90
④	④	③	④	④	③	②	④	①	①
91	92	93	94	95	96	97	98	99	100
②	④	①	①	③	③	①	②	②	②

1. 색채의 지각에 관한 문제

| 중요도 ●●●○○ 정답 ②

색은 빛이 인간의 눈에 자극될 때 생기는 시감각(빛이 망막을 자극)의 일종입니다. 시감각에 의해 인간은 색을 지각하게 되는데 빛이 눈의 망막에 자극을 주면 빛에너지가 전기화학적 에너지로 바뀌어 대뇌로 전달되어 개인의 주관적 경험을 바탕으로 신호와 정보를 해석하게 됩니다. 빛은 각막 → 홍채 → 수정체 → 망막 → 시신경 → 뇌로 전달되어 사물 또는 색을 지각하게 됩니다.

2. 색채경험에 관한 문제

| 중요도 ●●●○○ 정답 ③

색채경험에 대한 내용은 다음과 같습니다.
• 색채경험은 주위 환경에 따라 다르게 지각된다.
• 색채경험은 문화적 배경의 영향을 받는다.
• 지역과 풍토는 색채경험에 영향을 끼친다.
• 대뇌에서 일어나는 주관적 경험으로 개인적 심리상태에 따라 다르게 지각된다.
• 외부의 객관적 현상들이 동일하다 할지라도 개인의 경험이나 주위 환경에 따라 다르게 지각된다.

3. 색채의 공감각에 관한 문제

| 중요도 ●●●●○ 정답 ①

색채의 공감각은 동시에 다른 감각을 함께 느끼는 것을 의미합니다. 어떤 감각에 자극이 주어졌을 때, 다른 영역의 감각을 불러일으키는 감각 간의 전이현상, 즉 "감각 간의 교류현상"으로 메시지와 의미를 전달하는 특성을 가진 것을 의미합니다.

4. 유행색에 관한 문제

| 중요도 ●●●○○ 정답 ①

① 특정지역의 하늘, 자연광, 습도, 흙과 돌 등에 의하여 자연스럽게 어울리고 선호되는 색채들로 구성되는 것은 유행색이 아닌 지역색에 대한 설명입니다.

유행색은 기업이나 협회 등의 단체에서 제품에 응용되거나 앞으로 선호될 것이라고 예상하여 만들어낸 색을 말합니다. 계절이나 기간 동안 많은 사람이 선호하여 착용하는 색으로 일정한 기간을 두고 주기적으로 반복되는 특성을 가집니다. 패션산업분야는 시즌의 약 2년 전에 유행예측색이 제안되며 가장 유행색에 민감한 분야이기도 합니다. 유행색의 색상 주기와 톤의 주기로 나눌 수 있는데 색상의 주기는 보통 난색계통과 한색계통이 반복되며 톤의 주기는 강한 색조와 어두운 색조의 시기, 파스텔 색조의 시기, 담담한 색조의 시기가 교대로 나타납니다. 그러나 특정한 사회적, 경제적 사건으로 인해 예외적인 색이 유행할 수도 있습니다. 개인의 기호에 따른 색채는 일시적인 호감이나 유행의 영향으로 그 수명이 짧은 주기로 변화하기도 합니다. 이와 같은 유행색의 주기는 3개월에서 1년정도입니다.

5. 색채 선호의 원리에 관한 문제

| 중요도 ●●●○○ 정답 ③

색채 선호란 특정 색을 좋아하는 경향을 의미합니다. 색채의 선호는 개인, 연령, 문화적 차이, 환경 또는 구체적인 대상에 따라 차이가 있으나 보통 "청색 – 적색 – 녹색 – 자색 – 등색 – 황색" 순으로 선호도를 보입니다. 특히 청색은 국제적으로 가장 높은 선호도를 보이는 색입니다. 태양광의 양에 따라 생활환경, 교양과 소득, 학습, 성격에 따라, 성별, 민족, 지역에 따라 다른 선호도를 보입니다. 색의 선호도는 시대와 문화 그리고 세월에 따라 변화합니다. 연령이 낮을수록 장파장의 원색계열과 밝은 톤을 선호하다가 성인이 되면서 단파장의 파랑, 초록을 점차 좋아하게 됩니다. 노년기에는 차분하고 약한 색을 선호하지만 빨강,

녹색 같은 원색을 좋아하기도 합니다. 고령자가 되어도 색채인식능력은 크게 변하지 않지만 색채식별능력은 크게 떨어지게 되는데 이런 색채 선호도 변화의 이유는 사회적 일치감과 지적 능력의 증대와 연령에 따른 수정체의 변화와 관련이 있습니다. 연령에 따른 색채 선호도 차이는 인종과 국가를 초월에 비교적 비슷한 선호도를 보입니다.

6. 색채 선호에 관한 문제

| 중요도 ●●●○○ 정답 ①

색채 선호란 특정 색을 좋아하는 경향을 의미합니다. 색채의 선호는 개인, 연령, 문화적 차이, 환경 또는 구체적인 대상에 따라 차이가 있으나 보통은 "청색 – 적색 – 녹색 – 자색 – 등색– 황색" 순으로 선호도를 보입니다. 특히 청색은 국제적으로 가장 높은 선호도를 보이는 색입니다. 태양광의 양에 따라, 생활환경, 교양과 소득, 학습, 성격에 따라, 성별, 민족, 지역에 따라 다른 선호도를 보입니다. 색의 선호도는 시대와 문화 그리고 세월에 따라 변화합니다.

7. 기억색에 관한 문제

| 중요도 ●●●○○ 정답 ①

인간의 살아온 환경과 문화 기타 환경적 요인에 의해 상징적으로 의식 속에 자리 잡은 상징색 또는 고정관념을 기억색이라고 합니다. 대상의 표면색에 대한 무의식적 추론에 의해 결정되는 색채로 대뇌에서 일어나는 주관적 경험으로 인해 사람마다 선호하는 색이 달라지게 됩니다. 생활습관과 행동양식, 지역의 문화적 배경, 지역의 풍토적 특성 등이 이유가 될 수 있습니다. 그러나 물체에서 나오는 빛의 특성은 개인별 선호도와는 상관이 없습니다.

8. 색채연상의 역할에 관한 문제

| 중요도 ●●●○○ 정답 ③

색채연상의 역할은 다음과 같습니다.
• 제품정보의 역할 – 바나나 우유 등
• 기능정보의 역할 – TV리모컨(인지성, 편리성 제공)
• 사회, 문화정보로서의 역할 – 붉은 악마(유대감형성)
• 언어적 기능 – 유니폼, 지하철 노선도
• 국제 언어로서의 역할 – 국기색, 안전색채 등

9. SD법에 관한 문제

| 중요도 ●●●●○ 정답 ③

1959년 미국의 심리학자 오스굿(C. E. Osgoods)에 의해 고안된 색채이미지에 관한 연구법입니다. 경관이나 제품, 색, 음향 감촉, 유행색 경향 및 선호도 비교분석과 여러 가지 대상의 인상을 파악하는 방법으로 많이 사용되고 있습니다. 조사 대상자의 주관적인 의미를 객관적으로 평가하여 정성적(문자로 분석하여 설명) 색채 이미지를 정량적(수치로 분석하여 설명)이며 객관적으로 측정하는 방법입니다. 색채조사방법 중 형용사의 반대어쌍 즉 상반되는 형용사군 10~50개를 이용하여 이미지 맵과 이미지 프로필과 같은 좌표계로 결과를 볼 수 있으며 정서를 언어스케일(언어로 된 척도화된 표)로 나타낼 수 있습니다.

일정 점수를 지니는 척도를 주어 각 형용사에 해당하는 점수를 부여하는 방식으로 이미지 분석법으로 널리 사용(좋다–나쁘다, 크다–작다, 빠르다–느리다 등)되고 있으며 색채의 지각현상과 감정효과를 다면적으로 분석할 수 있습니다. 보통 5단계 척도를 사용하지만 만약 세밀한 차이를 필요로 할 경우 7단계 평가를 척도화(비교할 수 있도록 수치화)하여 조사할 수 있습니다. 요인분석(다양한 원인분석)에 있어 평가차원, 능력차원, 활동차원을 의미공간으로 구성하여 조사합니다.

10. 기업색채에 관한 문제

| 중요도 ●●○○○ 정답 ③

기업의 이미지를 시각적으로 상징화한 것을 기업색채라 하는데 기업의 이상향을 정할 수 있으며 기업과 상품이미지의 차별화와 제품정보의 제공 및 색채 연상효과 등을 기대할 수 있고 개인적으로는 심리적 안정을 얻을 수 있습니다.

11. 표본조사법에 관한 문제

| 중요도 ●●○○○ 정답 ③

전수조사는 모집단 구성원 전체에 대해 조사하는 방법을 말하며 표본조사는 색채정보와 기타 수집방법 중에서 가장 많이 쓰이는 방법으로 모집단을 대표할 수 있는 일부 대상을 표본으로 선정하여 조사하는 방법을 말합니다.

12. 색채계획에 관한 문제

| 중요도 ●●○○○ 정답 ④

채도가 높게 색채계획을 하는 경우는 다양한 이유에서 달라질 수 있습니다. ④ 올림픽 스타디움 외관은 규모도 크고 주변환경과의 조화로움도 고려해야 하기 때문에 낮은 채도를 사용하는 것이 좋다.

13. 패션색채사에 관한 문제

| 중요도 ●●○○○ 정답 ②

② 1950년대 초에는 전후의 심리적, 경제적 안정으로 명도와 채도가 높은 색채가 아닌 부드러운 파스텔 색조가 유행했습니다.

시대별 패션색채의 변천사는 다음과 같습니다.
• 1900년대 – 인상주의 영향을 받아 아르누보의 부드럽고 여성적인 경향을 보이는 파스텔 색조가 유행했다.

- 1910년대 – 오리엔탈리즘의 영향을 받아 밝고 선명한 색조의 오렌지, 노랑, 청록색 등이 주조색으로 사용되었다.
- 1920년대 – 아르데코의 영향으로 원색과 검은색 그리고 금색과 은색을 사용하여 강렬하고 뚜렷한 색채대비를 주로 사용하였다.
- 1930년대 – 세계 경제대공황의 영향으로 회의적이며 우울한 시대적 분위기에 어울리게 여성적이며 우아한 세련미가 강조되었고 주로 차분하고 은은한 색조 등이 사용되었다.
- 1940년대 – 2차 세계대전의 영향으로 초기에는 군복을 모티브로 한 검정, 카키, 올리브 색이 유행했다. 그러나 전쟁이 끝난 후 크리스찬 디올(Christian Dior)이 뉴룩을 발표한 이후 분홍, 회색, 엷은 파랑 등 은은한 색채가 유행했다.
- 1950년대 – 2차 세계대전 후 심리적·경제적 안정을 반영한 부드러운 파스텔 색조가 유행했다.
- 1960년대 – 1960년대는 다양한 트렌드가 유행했던 시대이다. 팝 아트, 키네틱 아트, 옵 아트 등 새로운 시도가 있었다. 옵 아트의 무늬와 팝 아트의 선명한 색채와 구성은 이 당시 패션에 많은 영감을 제공하였다.
- 1970년대 – 석유파동 이후 사람들은 실용적이며 저렴한 가격의 옷을 선호하였다. 팬츠 위에 미니스커트 그리고 그 위에 재킷을 겹쳐 입어 다양한 효과를 낼 수 있는 레이어드(layered look) 룩을 시도하였으며, 전체적으로 헐렁하게 입는 루스(loose) 룩 혹은 빅 룩(big look)을 선호하였다.
- 1980년대 – 재패니즈 룩(Japanese look), 앤드로 지너스룩(Androgynous look) 등이 유행했으며, 검정, 흰색, 어두운 자연계색을 주로 사용하였다.
- 1990년대 이후 – 1990년대 초에는 에콜로지와 미니멀리즘의 영향으로 흰색, 카키, 베이지 등 내추럴 색채가 유행하였고 글로벌리즘과 패션의 다원화 시대로 미니멀리즘의 중간색 톤과 흰색과 검정 등 절제된 색이 유행하였다.

14. 연상효과에 관한 문제

| 중요도 ●●○○○ 정답 ③

색의 연상은 색채를 자극함으로써 생기는 감정의 일종으로 경험과 연령에 따라 변하며 특정 색을 보았을 때 떠올리는 색채를 말합니다. 색채의 연상은 경험적이기 때문에 기억색과 밀접한 관련이 있으며 생활양식, 문화적 배경, 지역과 풍토, 나이, 성별, 평소의 경험적 감정과 인상의 정도에 따라 개인차가 심하게 나타날 수 있습니다. 동일 문화권일 경우 색채연상이 비슷하여 같은 색에 대한 선호도

와 지역적, 인종적 특색을 만들기도 합니다. 색채는 시대를 초월하고 지역성을 넘어 색채의 선호현상으로 볼 수 있으며, 언어를 대신하여 의미를 함축하여 소통의 수단으로 사용할 수 있습니다.

15. 색의 시간의 장단에 관한 문제

| 중요도 ●●●○○ 정답 ④

심리적으로 붉은색 계열은 시간이 길게 느껴지고 파란색 계열은 시간이 짧게 느껴집니다.

16. 미각의 공감각에 관한 문제

| 중요도 ●●●○○ 정답 ②

① 단맛 : 난색계열, 빨강느낌의 주황, 노란색, pink
② 짠맛 : 연녹색, 회색, Blue-green, green, Blue-grey, white, 연파랑
③ 신맛 : 녹색 느낌의 황색, 노랑
④ 쓴맛 : 한색계열, 진한청색, 올리브 그린(Olive Green), brown-maroon

17. 색의 연상에 관한 문제

| 중요도 ●●○○○ 정답 ②

② 파랑-합일, 성숙함은 파랑의 성격과 관련이 있지만 공격적인 것은 검은색, 빨간색 등과 관련이 있습니다.

18. 푸르킨예 현상에 관한 문제

| 중요도 ●●●○○ 정답 ②

푸르킨예 현상(Purkinje phenomeono)은 명소시에서 암소시로 갑자기 이동할 때 빨간색은 어둡게 파란색은 밝게 보이는 현상입니다. 황혼일 때와 박명시의 경우는 명소시와 암소시가 이동한 푸르킨예 현상과 같은 상황임으로 파랑이 가장 잘 보이게 됩니다.

19. 색채조절에 관한 문제

| 중요도 ●●○○○ 정답 ③

무기의 첨단화와 사살무기의 정밀함과 정확도가 높아짐에 따라 군인의 안전을 위해 은폐해야 하는 특징을 살려 은폐성이 높은 군복색을 결정하는 추세입니다.

20. 표본조사에 관한 문제

| 중요도 ●●●○○ 정답 ④

① 무작위추출법 : 각 표본에 일련번호를 부여하고 무작위로 추출하는 방법입니다.
② 다단추출법 : 모집단 추출 시 1차로 표본을 추출하고 다시 그 중에서 표본을 추출하면서 접근하는 방법입니다.
③ 국화추출법 : 모집단을 소그룹으로 분할한 후 그룹별로

비율을 정해서 조사하는 방법입니다.

④ 계통추출법 : 표본을 선정하기 전에 여러 하위집단으로 분류하고 각 하위집단별로 비례적으로 표본을 선정하는 방식입니다.

21. 독일공작연맹에 관한 문제

| 중요도 ●●●○○ 정답 ④

독일공작연맹은 1907년 유켄트 스틸의 몰락과 기술 주도적인 디자인에 관심을 불러 일으키며 헤르만 무테지우스(Hermann Muthesius)를 중심으로 결성되었습니다. 헤르만 무테지우스는 주영 독일 대사관 직원으로 주택 건축 관련한 업무를 담당했고 그는 독일의 건축이나 공예가 시대에 뒤떨어짐을 인식하고 영국의 청초하고 명쾌한 조형을 나타내는 합리적이고 객관적인 사고에 영향을 받았습니다. 1907년 독일로 귀국한 헤르만 무테지우스는 프러시아의 미술학교연맹의 감시관으로 재직하면서 새 시대의 조형 창조는 실제 기능 위주로 하지 않으면 안 된다고 주장하였습니다. 찬반 양론이 분분했으나 결국 제조업자, 예술가, 건축가, 저술가 등과 함께 손잡고 독일공작연맹을 창시하였습니다. 장식을 부정하고, 기능주의(Functionalism)의 입장에서 간결이나 객관적인 합리성을 의미하는 즉물성(실제의 사물에 비추어 생각하고 행동)을 근대성의 지표로 제창하고 기술주도적인 디자인 방향을 주장했습니다.

22. 형태의 분류에 관한 문제

| 중요도 ●●●○○ 정답 ①

형태의 분류는 다음과 같습니다.
• 이념적 형태 = 순수형태 = 추상형태
• 현실적 형태 = 인위형태와 자연형태

23. 일러스트레이션(Illustration)에 관한 문제

| 중요도 ●●●○○ 정답 ④

④ 출판디자인, 북디자인이라고도 불리는 것은 편집디자인입니다.

일러스트레이션은 커뮤니케이션 언어로서 독자적인 장르로 신문이나 잡지의 기사 혹은 책 내용의 이해를 돕기 위해 회화, 사진, 도표, 도형 등 문자 이외의 그림요소로 표현하는 것을 말하며 각자 개성적인 작품세계가 보인다는 점에서 순수회화와의 경계가 뚜렷하진 않지만 항상 대중의 요구에 맞춰 그려진다는 점에서 주제를 명확하게 시각화하는 목적미술이라 할 수 있습니다.

24. 미술공예운동에 관한 문제

| 중요도 ●●●○○ 정답 ②

미술공예운동은 19C 후반 존 러스킨의 영향을 받은 윌리엄모리스에 의해 시작되었습니다. 윌리엄 모리스는 1857년 친구인 웹(Philip Webb)과 함께 런던의 외곽에 레드하우스(Red House)를 건축하는데 이것이 결정적인 계기가 됩니다. 이러한 경험으로 1861년 "모리스 마샬 앤드 포그너 상회(Morris Marshall and Paulkner Co)"를 설립하고 관리자와 공장장을 겸하면서 여러 생활 용품의 디자인에 전력을 다했습니다. 전통적인 수공으로 벽면 장식이나 조각, 스테인드 글라스, 금속 세공과 가구를 제작한 모리스는 기계에 의한 대량생산을 반대하였고 산업혁명에 따른 기계화에 반발하였습니다. 미술공예운동은 품질회복운동으로 수공예품 사용을 권장하였으며 근대 디자인사에 가장 많은 영향을 주었습니다. 예술의 민주화, 예술의 생활화를 주장한 모리스는 근대 디자인의 이념적 기초를 마련한 20세기 디자인공예운동의 선구자입니다.

25. GD Mark에 관한 문제

| 중요도 ●●○○○ 정답 ②

상품의 디자인을 종합적으로 심사해 디자인이 우수한 제품에 부여하여 디자인 분야의 정부인증마크로 Good Design 마크 또는 GD마크라 합니다. 1985년부터 산업디자인진흥법 제6조에 의거하여 산업자원부 주최, 한국산업디자인진흥원 주관으로 디자인이 우수한 상품을 심사해 매년 1회 선정하여 부여하고 있습니다. 유효기간은 2년이며, GD마크 증지의 색깔표시는 해마다 달라집니다. KS표시 상품이 아니면 GD상품 선정대상에서 제외되므로 품질, 성능면에서도 신용도가 높은 편입니다.

GD상품으로 선정되면 다양한 국가적 지원과 특전이 부여됩니다. 운송기기, 산업기기, 환경디자인, 의료기기, 사무기기 및 문구, 주택설비용품, 가구, 취미 및 레포츠용품, 교육용품, 전기. 전자제품, 통신기기, 섬유, 생활용품, 귀금속, 아동문구, 포장디자인, 문화관광상품 및 공예류, 캐릭터 디자인, 외국상품 디자인, 기타 등 20개 분야에서 선정되고 있습니다.

26. 색채계획(Color planning)에 관한 문제

| 중요도 ●●●○○ 정답 ①

색채계획이란 색채조절 개념보다 진보된 개념으로 사용할 목적에 맞는 색을 선택하고 배색을 위한 자료수집과 전반적인 환경분석을 통해 효율적이고 아름다운 배색효과를 얻기 위한 전반적인 계획행위를 의미하며 디자인의 적용 상황을 연구하여 그것을 구체화하기 위한 색채를 선정하고 적용하는 과정을 말합니다. 색채계획은 개인 또는 기업의 이익과 공익을 위해 다양한 목적으로 사용될 수 있으며 기업은 이를 통해 제품 및 서비스의 인상과 개성을 부여할 수 있고 기능을 명확히 할 수 있으며 기업 이미지를 통합할 수

있습니다. 그 외 시각, 제품, 환경, 미용, 패션 등 다양한 디자인 분야에 걸쳐 사용될 수 있습니다. 색채계획을 통해 기업색채를 결정하고 기업의 이상향을 정할 수 있으며 기업과 상품이미지의 차별화와 제품정보의 제공 및 색채 연상 효과 등을 기대할 수 있고 개인적으로는 심리적인 안정을 얻을 수 있습니다.

① 판매자의 심리를 이용하는 것이 아니라 소비자의 심리를 고려해야 합니다.

27. 문화성에 관한 문제

| 중요도 ●●○○○ 정답 ②

여러 세대를 거치면서 형태의 세련미와 사용상의 개선이 이루어져 나타난 인간중심의 디자인으로 세계화(globalization)와 지역화(localization)라는 동시발생적인 상황 앞에 문화성의 특수가치에 대한 비중이 높아가고 있음을 인식해 지리적, 풍토적 환경, 생활습관과 전통, 민속적, 토속적 디자인을 모두 고려해야 합니다.

28. 디자인의 목적에 관한 문제

| 중요도 ●●●○○ 정답 ③

디자인은 인간이 보다 사용하기 쉽고, 편리하며, 아름다운 생활환경을 창조하는 조형행위로 실용적이고 미적인 조형의 형태를 개발하는 것입니다. 현대의 디자인은 인간의 문제와 관련한 자원의 보존과 재생문제, 환경문제, 사회복지와 구호문제, 지역의 개발과 성장 및 교육문제, 인구와 공간문제, 주거문제, 식량문제, 노동생산문제, 도시환경의 위생시설 문제 등 인간의 욕구와 다양한 환경문제를 해결하기 위한 목적으로 사용되고 있습니다. 디자인은 이런 특정 문제에 대한 목적을 마음에 두고, 이의 실천을 위하여 세우는 일련의 행위 개념으로 국민생활에 기여하고 수요의 창조와 산업경제의 활성화는 물론 생활문화의 창조 그리고 생산과 소비의 가치를 부여하는 것뿐만 아니라 커뮤니케이션의 수단으로 사용되어 인간의 삶을 보다 풍요롭게 만드는 데 목적이 있습니다.

29. 팝아트에 관한 문제

| 중요도 ●●●○○ 정답 ④

팝아트는 포퓰러 아트(Popular Art)의 약자로 1960년대 뉴욕에서 일어나 미술 경향으로 상업성, 상징성, 풍속과 대중문화에 관심을 가졌으며, 역동성, 유선형, 경량성과 이동성을 중심으로 하였고, 특히 그래픽 디자인 분야에 큰 영향을 미쳤습니다. 대중을 위한 예술을 주장함과 동시에 소비사회에 대한 비판을 제시하였고 일부 팝아트는 저급한 미술로 전락되기도 하였지만 기존의 회화양식에서 벗어난 상업적인 기법, 인상적인 만화나 사진 영상 등을 이용한

반미술적인 사고방식으로 현대미술에 큰 영향을 미쳤습니다. 개방과 비개성으로 특정 지어지며, 복제성과 보편성을 강조하기 위하여 간결하고 평면화된 색면과 화려하고 강한 대비의 원색을 사용하였습니다.

30. 색채계획에 관한 문제

| 중요도 ●●○○○ 정답 ④

① 많은 사람이 이용하기 때문에 일반적으로 선호하는 동일-유사배색을 활용하는 것보다 여름철 레저, 스포츠 시설물답게 대비를 크게 주는 배색으로 분위기를 스포티하게 하는 것이 효과적입니다.
② 사고방지를 위해 동화현상보다는 대비현상의 배색효과를 적극적으로 활용해 주목성이 높게 하는 것이 효과적입니다.
③ 청결하고 밝은 이미지를 위해서는 저명도 고채도의 한 색계가 아닌 고명도 고채도의 한색계를 적극적으로 활용해야 합니다.
④ 활기차고 밝은 이미지를 위해 대비색에 의한 배색효과를 적극적으로 활용하는 것이 바람직한 배색입니다.

31. 기업색채의 색채계획에 관한 문제

| 중요도 ●●○○○ 정답 ③

기업의 이미지를 시각적으로 상징화한 것을 기업색채라 하는데 기업의 이상향을 정할 수 있으며 기업과 상품이미지의 차별화와 제품정보의 제공 및 색채 연상효과 등을 기대할 수 있습니다. 기업 이념과 실체에 맞는 이상적 이미지를 나타내는 색으로 눈에 띄기 쉽고 타사와 차별성이 뛰어난 색을 선정하고 특히 불쾌감을 주거나 경관을 손상시키지 않고 주위와 조화되는 색을 선정하는 것이 좋습니다.

32. 분리파(시세션)에 관한 문제

| 중요도 ●●●○○ 정답 ④

오스트리아에서 일어난 신예술조형운동인 시세션은 반아카데미즘 미술운동으로 라틴어(Secessio plebis)에서 유래된 말로서 로마의 시민이 집정관에 대하여 저항한 시위운동을 의미합니다. 권위적이고 세속적인 과거의 모든 양식으로부터 분리를 주장하며 자신들의 작품에 고유 이름을 새겨 넣어 생산된 제품의 품질과 디자인에 신뢰성을 부여했습니다. 이 시세션 운동의 중심인물은 오토 바그너(Otto Wagner)와 그의 제자 조셉 호프만(Josef Hoffmann)이며, 오스트리아의 비엔나(Vienna)에서 처음 시작되었습니다. 주로 직선이고 단순한 형식의 장식을 사용하고 식물의 편화 무늬 등으로 배치했습니다.

33. 얼터너티브 디자인에 관한 문제

| 중요도 ●●○○○ 정답 ②

얼터너티브 디자인(Alternative Design)이란 현대 산업 사회의 공업화와 대량 생산과 대량 소비가 이루어낸 획일화된 사회적 환경을 비판하고 개선하려는 디자인 태도를 의미합니다.

34. 면에 관한 문제

| 중요도 ●●●○○ 정답 ④

면은 기하학적 정의로 선의 이동 흔적으로 공간을 나타내며 공간효과를 나타내는 중요한 요소입니다. 이동하는 선의 자취가 면을 이루게 됩니다. 즉 직선이 평행이동을 하면 정방형(정사각형과 같은 말)이 되고 회전을 하면 원형이 됩니다. 점의 확대나 선의 이동, 너비의 확대 등 적극적인 방법으로 면이 표현될 때 이를 포지티브(Positive)한 면이라고 하며 점의 밀집이나 선으로 둘러싸인 소극적인 면일 때 네거티브(Negative)한 면이라고 합니다.

35. 환경디자인의 색채계획에 관한 문제

| 중요도 ●●●○○ 정답 ①

환경디자인 계획 시 유의해야 할 점은 다음과 같습니다.
• 자연미와 인공미가 조화를 이뤄야 한다.
• 자연의 보호, 보존이 함께 이루어져야 한다.
• 공공기관의 배치를 기능적으로 고려해야 한다.
• 환경색을 고려해 색을 배색한다.
• 재료 선택 시 자연색을 고려해야 한다.
• 광선 온도 기후 등의 자연색을 고려해야 한다.
• 지속가능한 디자인이 되도록 해야 한다.

36. CIP에 관한 문제

| 중요도 ●●●○○ 정답 ③

CI는 기업의 이미지 통일을 위한 통합화 작업으로 기업의 개성과 자아의 동질성을 확보하고 사회문화 창조와 서비스정신을 조성하며 소비자에게 신뢰를 보증하는 상징으로 사용됩니다. CI 도입 시기는 타 기업에 비해 이미지가 저하되거나 기업의 현대적 경영방침에 따라 디자인 측면의 개선이 필요할 때, 현재의 기업이미지를 탈피하여 선도적 기업상을 형성하고자 할 때 도입합니다. 기업만의 이상적 이미지 확립을 목적으로 고도의 전략적 판단을 필요로 하므로 경영자의 원활한 커뮤니케이션과 상호 이해가 이루어져야 합니다. CIP의 기본요소는 기업명, 심벌마크, 로고타입, 코퍼레이트 컬러(corporate color, 상징컬러, 전용색), 마스코트, 캐릭터, 슬로건, 전용색채 등이 있고 응용요소로는 서식류 및 포장, 간판, 유니폼, 수송물 및 건물 등이 있습니다.

37. 친자연성에 관한 문제

| 중요도 ●●●○○ 정답 ④

산업화 과정의 부산물인 생태계 파괴가 인류를 위협하는 상황에서 인간만을 위한 디자인은 곧 자연을 무시한 디자인입니다. 자연이 무시되고 파괴될 때 그것은 곧 인간에게 피해가 돌아오게 됩니다. 인간과 자연이 함께할 수 있는 조화로운 지속가능한 디자인을 생각하는 것이 친자연성입니다. 자연과의 공생과 상생이라는 측면에서 검토되고 적극적으로 통일되어야 하며 디자인의 교육, 디자인의 개발, 디자인의 정책도 반드시 생태적 과정, 방법, 수단 나아가 환경적 평가를 전제로 해야 합니다. 디자인은 생태학적으로 건강하고 유기적 전체에 통합하는 건강한 인간 환경의 구축을 궁극적 목표로 설정되는 친자연성을 고려해야 합니다.

38. 독창성에 관한 문제

| 중요도 ●●●○○ 정답 ②

독창성이란 디자인에 있어서 기능과 미와는 구별되는 가장 중요한 조건 중 하나인데 다른 말로는 창의성이라 할 수 있습니다. 디자인은 합목적성, 심미성, 경제성의 복합적인 조건을 고려해 질서와 조화를 실현하는 종합적인 과정이지만 최종적으로 생명을 불어넣는 것은 독창성이라 할 수 있습니다. 독창성이라는 말의 반대는 모방이라고 할 수 있는데 독창성이라는 것은 상대적일 때가 많아서 어디까지가 모방이고 독창인지 구분하기 어렵습니다. 그러나 디자인이라는 것이 독창성이 없다면 그것은 사실 가치가 없는 것입니다. 디자인에 있어서 가장 중요한 활동 중 하나가 창의, 즉 새로운 것을 만들어내는 것이기 때문에 현대 디자인의 근본은 독창성이라 말할 수 있습니다.

39. 합목적성에 관한 문제

| 중요도 ●●●●○ 정답 ④

디자인 조건 중 가장 중요한 조건이라 할 수 있는 합목적성은 말 그대로 '목적에 얼마나 부합하는가?' 또는 '목적과 얼마나 일치하는가?'를 의미합니다. 즉 목적을 실현하는 데에 적합한 성질을 말하는 것으로 조형에서는 이를 '실용성' 또는 '효용성'이라고도 합니다.
합목적성은 합리주의에서의 최종적인 목적이자 가치이며, 단순한 심미성, 즉 미만을 추구하는 것이 아니라 목적하는 바 '얼마나 목적에 맞도록 디자인을 했는가?'가 가장 중요한 내용이 됩니다. '목적' 그것이 '합리적'으로 설정되고 세부적인 부분까지 명확하게 정해야 하는 것이 합목적성의 전제조건이 됩니다. 또 합목적성을 실현시키는 과정은 포괄적으로 환경을 분석하는 과정으로 합목적성은 지적인 문제로서 객관적, 합리적 그리고 과학적 기초 위에 계획되어야 합니다.

40. 캘리그라피(calligraphy)에 관한 문제

| 중요도 ●●○○○ 정답 ③

캘리그라피(Calligraphy)란 '손으로 그린 그림문자'로 전문적인 핸드레터링 기술을 의미합니다. P. 술라주, H. 아르퉁, J. 폴록 등 1950년대 표현주의 화가들에게서 캘리그라피를 이용한 추상화가 성행하였고 조형상으로 유연하고 동적인 선, 붓글씨와 같은 번짐효과, 살짝 스쳐가는 효과, 여백의 균형미 등 순수 조형의 관점에서 보는 것을 의미하며 필기체, 필적, 서법 등의 뜻으로, 서예로 번역되기도 하는데, 원래 calligraphy는 아름다운 서체란 뜻을 지닌 그리스어 Kalligraphia에서 유래되었습니다.

41. 표준광원에 관한 문제

| 중요도 ●●●●○ 정답 ②

같은 광원의 색이라도 광원에 따라 색이 다르게 보일 수 있습니다. 빛의 성질에 의해서 여러 가지 색으로 관찰되기 때문에 표준의 색을 측정하기 위해 1931년 국제조명위원회(CIE)에서 분광에너지 분포가 다른 표준광원 A, B, C의 3종류가 정해졌습니다. 국제조명위원회에서 규정한 표준광은 A, D_{65}, F2, F8, F11 등이 사용되고 있으며, D_{65}광원이 주로 색채계산용으로 사용되고 있습니다.

42. 인쇄잉크에 관한 문제

| 중요도 ●●●○○ 정답 ①

일반적인 인쇄잉크는 감법혼색에 속합니다. 감법혼색은 색채의 혼합으로 색료의 3원색인 사이안(Cyan 청록색), 마젠타(Magenta), 노랑(Yellow)을 혼합하기 때문에 혼합하면 할수록 명도와 채도가 떨어져 어두워지고 탁해지는 혼합입니다. 감법혼색은 인쇄잉크, 사진, 색필터 겹침, 색유리판 겹침, 안료, 물감에 의한 색재현 등에 사용됩니다.

43. CCM에 관한 문제

| 중요도 ●●●●○ 정답 ①

CCM은 조색시간을 단축할 수 있으며, 소재의 변화에 신속히 대응하는 데 도움을 주며, 다품종 소량에 대응 고객의 신뢰도를 구축 컬러런트 구성이 효율적입니다. 초보자라도 쉽게 배우고 사용할 수 있고 분광반사율을 기준색과 일치시키므로 정확한 아이소머리즘(isomerism)을 실현할 수 있으며 육안조색보다 감정이나 환경의 지배를 받지 않습니다.

44. 휘도에 관한 문제

| 중요도 ●●●●○ 정답 ①

휘도란 일반적으로 면광원의 광도, 즉 발광면의 밝기를 나타내는 양을 말하며, 단위면적당 1칸델라(cd. 촛불 하나의 광량)의 광도가 측정된 경우를 1cd/m²라 합니다.

45. 조색 시 주의사항에 관한 문제

| 중요도 ●●○○○ 정답 ③

③ 고채도를 얻기 위해서는 대비색을 사용하게 되면 채도가 급격하게 떨어지게 됩니다. 고채도를 얻기 위해서는 대비색보다는 유사색을 이용해 조색하는 것이 효과적입니다.

46. 편색판정에 관한 문제

| 중요도 ●●○○○ 정답 ②

측색의 오차판정 중 기준색과 변화색을 놓고 색상, 채도의 변화를 파악하여 어느 쪽으로 변화되었는지를 판단하는 방법을 편색판정이라 합니다.

47. 인디고에 관한 문제

| 중요도 ●●○○○ 정답 ①

인디고는 인류에게 알려진 오래된 염료 중에 하나로 벵갈, 자바 등 아시아 여러 곳에서 자라는 토종식물에서 얻어지며, 우리에게 청바지의 색깔로 잘 알려져 있는 천연염료입니다.

48. 색차의 이유에 관한 문제

| 중요도 ●●○○○ 정답 ④

색체계를 사용하여 측정된 색채값이 실제로 눈에 보이는 색채와 차이가 나는 원인은 다양합니다. 표준광원의 종류, 측정하는 눈의 각도 차이, 표면 반사 성분, 음영, 투명성 등에 의해 달라질 수 있습니다.

49. 도료에 관한 문제

| 중요도 ●●○○○ 정답 ④

④ 플라스티졸 도료는 가열 건조형 도료의 일종에 속하는 비닐졸 도료를 의미합니다.

도료는 전색제, 안료, 용제, 건조제, 첨가제로 구성되어 있습니다. 전색제는 고체 성분인 안료나 도료를 도착 면에 밀착시켜 도막(물체에 표면에 칠한 도료의 얇은 층이 건조, 고화, 밀착되면서 연속적 피막이 형성된 막)을 형성하게 하는 액체 성분을 말합니다. 천연수지도료(natural resin paint)는 옻, 캐슈계 도료(캐슈열매의 추출액), 유성페인트, 유성에나멜이 대표적인 천연수지도료입니다. 용제가 적게 들며, 우아하고 깊이 있는 광택성을 가지는 도막을 형성합니다. 합성수지도료(synthetic resin paint)는 도료 중 가장 많이 사용되는 도료로서 일반적으로 내알칼리성으로 콘크리트나 모르타르의 마무리에 쓰입니다. 화기에 민감하고 광택을 얻기 어려운 결점이 있습니다. 수성도료는 도료를 사용하기 쉽게 하기 위한 매체로 물을 사용하는 도료입니다. 보통 안료와 카세인 같은 수용액을 혼합한 도료를 말하며 에멀션 도료와 수용성 베이킹수지 도료

가 대표적이며 내수성과 내구성이 약합니다. 유성도료 (oil paint)는 건성유나 수지를 도막의 주 요소로 사용하며 내수성이 좋습니다.

50. 디지털 색채에 관한 문제

| 중요도 ●●●○○ 정답 ④

디지털은 데이터를 '0과 1'이라는 수치로 처리하거나 숫자로 나타내는 것을 말하며 디지털 색채는 색채 자체를 수치화하여 표현해내는 것으로 컴퓨터 모니터, TV, 프린터, 휴대폰, PDA, DMB, 모바일 등 모두 디지털 색채에 포함됩니다. 디지털 색채에는 R,G,B를 이용한 색채 영상을 디스플레이하는 디지털 색채와 C,M,Y를 이용 프린트하는 디지털 색채가 있습니다. 모든 디지털 또는 비트맵화된 이미지는 해상도(resoluiton), 디멘션(dimension), 비트깊이(depth), 컬러모델(colormodel)이라는 4개의 기본적 특징을 가집니다.

51. 디바이스 종속 색체계에 관한 문제

| 중요도 ●●●○○ 정답 ①

디지털 색채 영상을 생성하거나 출력하는 전자 장비들은 인간의 시각방식과는 전혀 다른 체계로 색을 재현합니다. 이러한 현상은 컬러가 각 디바이스에 의해 수치화되는 과정에서 각각의 디바이스에서만 사용되는 색공간을 사용하는 것으로 RGB색체계, CMY색체계, HSV색체계, HLS색체계, YCbCr이 있습니다.

52. 조건등색(metamerism)에 관한 문제

| 중요도 ●●●○○ 정답 ③

조건등색(메타메리즘)은 분광반사율이 서로 다른 두 가지의 색이 특정한 조명 아래 다른 색의 물체가 같은 색으로 보이는 현상을 말합니다. 즉 분광반사율이 다르지만 같은 색자극을 일으키는 현상을 말합니다.

53. 특수잉크에 관한 문제

| 중요도 ●●●○○ 정답 ③

① 형광잉크 - 햇빛의 자외선을 흡수하여 장파장의 색광을 방출하는 인쇄 잉크로 백색도를 높여 희게 보이도록 하는 목적의 잉크입니다.
② 히트세트잉크 - 인쇄 잉크의 일종으로 인쇄 후 가열 장치를 통과시켜서 잉크 안의 용제를 증발시킴으로써 고착되는 속건성 인쇄 잉크입니다.
③ 수성 그라비어 잉크 - 인쇄에 따른 환경오염을 줄이기 위해 고안된 잉크입니다.
④ 금은잉크 - 금색을 나타내기 위해서는 황동가루를 사용하고 은색에는 알루미늄 가루를 주로 사용합니다.

54. 육안측색을 위한 장치에 관한 문제

| 중요도 ●●○○○ 정답 ①

육안측색이란 색채 일치를 확인하기 위해 색채 관측상자를 이용해 인간의 눈으로 색을 측정하는 것으로 측색기를 사용하는 것보다 정확하지 않고 편차가 큽니다.

55. 조명 및 수광의 기하학적 조건에 관한 문제

| 중요도 ●●●○○ 정답 ②

• di : 8°(확산 : 8도 배열)
확산광과 정반사 모두 포함하고 광검출기로 8°방향에서 5도 이내의 시야로 측정하는 방식으로 시료 개구면의 크기, 조사의 각도 균일성, 관찰각의 편차, 검출기의 수광면에 대한 감응도 균일성 등이 측정에 영향을 미칠 수 있다.

• de : 8°(확산 : 8도 배열)
di : 8°와 동일하며 다만 정반사를 제외한다. 정반사(거울의 표면에 입사된 빛이 일정한 방향으로 반사되는 현상)광의 미광이나 위치 편차가 측정에 영향을 미칠 수 있다.

• 8° : di (8도 : 확산 배열)
di : 8°와 같이 확산광과 정반사 모두 포함하고 반사광들은 반사체의 반구면을 따라 모두 모은다. 다만 광의 진행이 반대이다. 시료 개구(분광 광도계에서 표준 백색판 또는 시료를 놓는 개구)면은 조사되는 빛보다 커야 한다.

• 8° : de(8도 : 확산 배열)
de : 8°와 같이 정반사를 제외한다. 다만 광의 진행이 반대이다. 시료 개구면은 조사되는 빛보다 커야 한다.

• d : d(확산 / 확산 배열)
조명은 di : 8°와 일치하며 반사광들은 반사체의 반구면을 따라 모두 모은다. 측정 개구면은 조사되는 빛의 크기와 같아야 된다.

• d : 0(확산 : 0도 배열)
정반사 성분이 완벽히 제거되는 배치이다.

• 45°a : 0°(45도 환상 / 수직 배열)
반사체의 표면에 중심을 둔 반각 40도, 50도의 두 개의 원추상의 면으로부터 빛이 비춰지며 여기서 반사된 후 시료 중심에 꼭짓점을 둔 반각 5도의 원추 안을 향하는 빛들을 측정하는 배치이다.

• 0° : 45°a(수직/45도 환상 배열)
공간 조건은 45°a : 0° 배치와 일치하고 빛의 진행은 반대이다. 따라서 빛은 수직으로 비춰지고 법선을 기준으로 45도의 원주에서 측정한다.

- 45°× : 0°(45도/수직 배열)

 공간 조건은 45°a : 0°와 일치하나 원주상의 한 점에서만 측정한다. 이배치에서는 시료의 구조와 방향성이 강조된다. 이때 ×는 기준면상에 존재한다.

- 0° : 45°×(수직/45도 배열)

 공간 조건은 45°× : 0° 배치와 일치하고 빛의 진행은 반대이다. 따라서 빛은 수직으로 비춰지고 법선을 기준으로 45도의 방향에서 측정한다.

56. PNG 파일 포맷에 관한 문제

| 중요도 ●●○○○ 정답 ②

① 압축률은 떨어지지만 전송속도가 빠르고 이미지 손상은 적으며 간단한 애니메이션 효과를 낼 수 있다. – GIF파일 포맷방식입니다.

② 알파채널, 트루컬러 지원, 비손실 압축을 사용하여 이미지 변형 없이 웹상에 그대로 표현이 가능하다. – PNG 파일 포맷방식입니다.

③ 매킨토시의 표준파일 포맷방식으로 비트맵, 벡터 이미지를 동시에 다룰 수 있다. – PICT파일 포맷방식입니다.

④ 1,600만 색상을 표시할 수 있고 손실압축방식으로 파일의 크기가 작기 때문에 웹에서 널리 사용된다. – JPEG 파일 포맷방식입니다.

PNG포맷은 웹디자인에서 많이 사용되며, 포맷 대체용으로 개발된 저장방식으로 이미지의 투명성과 관련된 알파채널에서 향상된 기능제공, 트루컬러 지원, 비손실 압축을 사용하여 이미지 변형 없이 원래 이미지를 웹상에 그대로 표현할 수 있는 저장방식입니다.

57. 평판인쇄용 잉크에 관한 문제

| 중요도 ●●○○○ 정답 ①

① 오프셋윤전잉크 – 평판인쇄용
② 플렉소인쇄잉크 – 볼록판인쇄용
③ 등사판잉크 – 공판인쇄용
④ 레지스터잉크 – 전자인쇄용

인쇄잉크의 종류는 다음과 같습니다.

- 볼록판인쇄용 – 신문잉크, 경인쇄용 잉크, 볼록판윤전잉크, 플렉소인쇄잉크
- 평판인쇄용 – 낱장평판잉크, 오프셋윤전기잉크, 평판신문잉크
- 오목판인쇄용 – 그라비어잉크, 오목판잉크
- 공판인쇄용 – 스크린잉크, 등사판잉크
- 전자인쇄잉크, 프린트배선용 – 레지스터잉크

58. 육안조색 시 조건에 관한 문제

| 중요도 ●●●●○ 정답 ③

육안조색 시 조건은 다음과 같습니다.

- 육안조색 시 가장 적당한 조도는 1,000lx로 한다.
- 측정 시 표준광원은 D_{65}를 사용한다.
- 색체계는 L*a*b*표색계를 사용한다.
- 명도수치는 N5~N7로 한다.
- 관찰자와 대상물의 관찰각도는 45°로 한다.
- 비교하는 색의 면적은 눈의 각도를 2°, 10° 정도로 한다.
- 측색의 표기는 한국산업규격(KS)의 먼셀기호로 표기한다.
- 조명의 균제도는 0.8 이상으로 한다.
- 관측면 바닥은 무광택, 무채색이어야 한다.
- 바닥면의 크기는 30×40cm 이상이 적합하다.

59. KS 물체색의 색이름에 관한 문제

| 중요도 ●●●○○ 정답 ①

① KS A 0011 – 물체의 색이름
② KS A 0062 – 색의 3속성에 의한 표시방법
③ KS A 3012 – 광학용어
④ KS C 8008 – 조명용어로 현재는 폐기되었습니다.

60. 육안검색시 조건에 관한 문제

| 중요도 ●●●●○ 정답 ②

육안검색 시 조건은 다음과 같습니다.

- 육안검색 측정각은 대상물과 관찰자의 각이 45도가 적합하다.
- 측정광원의 조도는 1000Lx가 적합하다.
- 측정 시 표준광원은 D_{65}를 사용한다.
- 비교하는 색이 면적은 눈의 각도를 2° 또는 10°로 한다.
- 시감측색의 표기는 한국산업규격(KS)의 먼셀기호로 표기한다.
- 조명의 균제도(조도의 균일한 정도)는 0.8 이상이어야 한다.
- 육안검색 시 적합한 작업면의 크기는 최소 300~400nm 이상이다.
- 검사대는 N5이고, 주의 환경은 N7일 때 정확한 검색이 가능하다.
- 표준광원이 내장된 라이트 박스를 이용하여 관측한다.
- 관측면 바닥은 무광택, 무채색이어야 한다.
- 바닥면의 크기는 30×40cm 이상이 적합하다.
- 비교하는 색은 인접하여 배열하고 동일 평면으로 배열되도록 배치한다.

61. 주목성에 관한 문제

| 중요도 ●●●○○ 정답 ②

주목성은 사람의 시선을 끄는 힘으로 색 자체가 명시도처럼 두 가지색이 배색되지 않고 한 가지 색으로 눈에 잘 띄는 색을 말합니다. 난색, 고명도, 고채도가 주목성이 높고 노란색이 주목성이 가장 높습니다.

62. 푸르킨예 현상에 관한 문제

| 중요도 ●●●○○ 정답 ④

명소시에서 암소시로 갑자기 이동할 때 빨간색은 어둡게 파란색은 밝게 보이는 현상을 푸르킨예 현상이라 합니다. 푸르킨예 현상은 간상체와 추상체 시각의 스펙트럼 민감도가 서로 다르기 때문에 나타나는데 추상체가 반응하지 않고 간상체가 반응하면서 생기는 현상으로 푸르킨예 현상이 발생하는 박명시의 최대시감도는 507~555nm입니다.

63. 온도감에 관한 문제

| 중요도 ●●●○○ 정답 ③

색의 온도감은 경험적인 것으로 자연현상에 근원을 두며 온도감은 색상의 영향이 가장 큽니다. 난색은 따뜻한 느낌의 색으로 저명도, 장파장의 색인 빨강, 주황, 노랑 등이 있고 한색은 차가운 느낌의 색으로 고명도, 단파장의 색인 파란색 계열이 있습니다. 중성색은 색의 온도가 느껴지지 않는 중간느낌의 색으로 연두, 녹색, 자주, 보라 등이 있습니다.

64. 중간혼색에 관한 문제

| 중요도 ●●●○○ 정답 ④

중간혼색은 가법혼색의 일종으로 색이 실제로 섞이는 것이 아니라 착시를 일으켜 색이 혼합한 것처럼 보이는 심리적 혼색으로 컬러인쇄와 같은 중간혼색의 방법과 병치혼합, 회전혼합, 베졸드효과(Bezold effect) 등에서 볼 수 있습니다.

65. 부의 잔상에 관한 문제

| 중요도 ●●●○○ 정답 ④

동일한 회색이 노란색 바탕과 파란색 바탕 위에 동시에 놓여 있을 경우 노란색 바탕 위의 회색은 부의잔상에 의해 노란색의 반대색인 파란 회색이 아른거리게 됩니다.

66. 후퇴색에 관한 문제

| 중요도 ●●●○○ 정답 ③

진출색은 진출되어 보이는 색으로 난색, 고명도, 고채도, 유채색 등이 있고 후퇴색은 후퇴되어 보이는 색으로 한색,

저명도, 저채도, 무채색 등이 있습니다.

67. 보색에 관한 문제

| 중요도 ●●●○○ 정답 ②

② 심리보색은 망막상에서 남아 있는 잔상 이미지가 원래의 색과 반대의 색으로 나타나는 현상을 말합니다.

서로 반대되는 색을 보색이라 하고 색입체상에 서로 마주보는 색을 보색이라 합니다.
보색의 의미는 서로 보완해주는 색이라는 뜻으로 물체색에서 잔상은 원래 색상과 보색 관계의 색으로 나타납니다. 보색+보색=흰색(색광혼합), 보색+보색=검정(색료혼합)이 되고 혼색에서 모든 2차색은 그 색에 포함되지 않은 원색과 보색관계에 있습니다.

68. 색채지각에 관한 문제

| 중요도 ●●●○○ 정답 ②

색은 빛이 인간의 눈에 자극될 때 생기는 시감각(빛이 망막을 자극)의 일종으로 시감각에 의해 인간은 색을 지각하게 됩니다. 빛이 눈의 망막에 자극을 주면 빛에너지가 전기화학적 에너지로 바뀌어 대뇌로 전달되어 개인의 주관적 경험을 바탕으로 신호와 정보를 해석합니다. 색을 지각한다는 것은 인간의 눈으로 색을 보고 색을 인식하고 색을 느낀다는 의미이며 인간이 색을 보는 것은 반사된 빛을 보는 것이며 빛의 파장에 따라 서로 다른 색감을 일으킵니다.

69. 간상체에 관한 문제

| 중요도 ●●●●○ 정답 ②

간상체는 중심와로부터 20° 정도의 위치이고, 40° 정도를 벗어나면 추상체는 거의 존재하지 않아 밝기만을 감지하게 됩니다. 망막의 주변부에 위치하며, 색의 지각이 아닌 흑색, 회색, 백색의 명암만을 인식합니다. 간상체는 야행성으로 어두운 데서 잘 보이며 1억 2,000만 개~1억 3,000만 개가 존재합니다. 간상체가 가장 민감하게 반응하는 파장은 500nm입니다.

70. 진출과 후퇴에 관한 문제

| 중요도 ●●●○○ 정답 ②

② 공간이 색채로 인해 넓어 보이거나 좁아 보일 수 있습니다.

진출색은 진출되어 보이는 색으로 난색, 고명도, 고채도, 유채색 등이 있고 후퇴색은 후퇴되어 보이는 색으로 한색, 저명도, 저채도, 무채색 등이 있습니다.

71. 감법혼색에 관한 문제

감법혼색은 색채의 혼합으로 색료의 3원색인 사이안(Cyan 청록색), 마젠타(Magenta), 노랑(Yellow)을 혼합하기 때문에 혼합하면 할수록 명도와 채도가 떨어져 어두워지고 탁해지는 혼합입니다. 감법혼색은 컬러인쇄, 사진, 색필터 겹침, 색유리판 겹침, 안료, 물감에 의한 색재현 등에 사용됩니다.

72. 감법혼색에 관한 문제

| 중요도 ●●●●●　정답 ①

감법혼색은 색채의 혼합으로 색료의 3원색인 사이안(Cyan 청록색), 마젠타(Magenta), 노랑(Yellow)을 혼합하기 때문에 혼합하면 할수록 명도와 채도가 떨어져 어두워지고 탁해지는 혼합입니다. 감법혼색은 컬러인쇄, 사진, 색필터 겹침, 색유리판 겹침, 안료, 물감에 의한 색재현 등에 사용됩니다.

[색료의 3원색의 혼색]

사이안(Cyan)+마젠타(Magenta)+노랑(Yellow) = 검정(Black)

사이안(Cyan)+마젠타(Magenta) = 파랑(Blue)

마젠타(Magenta)+노랑(Yellow) = 빨강(Red)

노랑(Yellow)+사이안(Cyan) = 초록(Green)

73. 잔상에 관한 문제

| 중요도 ●●●○○　정답 ④

망막이 강한 자극을 받게 되면 시세포의 흥분이 중추에 전해져서 색 감각이 생기는 현상으로 자극으로 색각이 생긴 뒤에 자극을 제거한 후에도 상이 나타나는 것을 말합니다. 잔상의 출현은 원래 자극의 세기, 관찰시간, 크기에 의존하게 됩니다. 부의잔상 (negative after image)은 원래 감각과 반대되는 밝기나 색상을 띤 잔상으로 일반적으로 느끼는 잔상으로 음성 잔상, 소극적 잔상이라 하며 수술 도중 청록색이 아른거리는 이유도 여기에 있습니다. 음성잔상은 거의 원래 색상과의 보색 관계로 나타납니다. 정의잔상(positive afterimage)은 원래 감각과 같은 정도의 밝기나 색상을 띤 잔상을 말합니다. 부의잔상보다 오래 지속되며 TV 또는 영화에서 주로 볼 수 있고 양성 잔상, 긍정적 잔상, 적극적 잔상, 등색 잔상이라 합니다.

74. 스펙트럼에 관한 문제

| 중요도 ●●●○○　정답 ①

빛의 스펙트럼이란 빛을 파장별로 나눈 배열을 말하며 파장에 따라 굴절률(꺾이는 각도의 정도)이 다르기 때문에 나타납니다. 가장 굴절이 심한 곳은 보라색이고 짧은 곳은 빨간색입니다.

75. 음성잔상에 관한 문제

| 중요도 ●●●○○　정답 ③

① 페흐너 효과 - 객관적으로는 무채색인데 시간이나 빛의 세기에 의해 유채색으로 느껴지는 색을 말합니다.

② 색채의 항상성 - 빛의 밝기나 광원의 변화에도 색이 변하지 않는 것으로 조명의 강도가 바뀌어도 물체의 색을 동일하게 지각하는 현상을 말합니다. 즉 빛 자극의 물리적 특성이 변화하더라도 물체의 색채가 변하지 않고 그대로 유지되는 색채감각을 말합니다.

③ 음성 잔상 - 부의잔상 (negative after image)은 원래 감각과 반대되는 밝기나 색상을 띤 잔상으로 일반적으로 느끼는 잔상으로 음성 잔상, 소극적 잔상이라 하며 수술 도중 청록색이 아른거리는 이유도 여기에 있습니다. 음성잔상은 거의 원래 색상과의 보색 관계로 나타납니다.

④ 양성 잔상 - 원래 감각과 같은 정도의 밝기나 색상을 띤 잔상을 말합니다. 부의잔상보다 오래 지속되며 TV 또는 영화에서 주로 볼 수 있고 양성 잔상, 긍정적 잔상, 적극적 잔상, 등색 잔상이라 합니다.

76. 회전혼합에 관한 문제

| 중요도 ●●●○○　정답 ④

회전혼합은 영국의 물리학자 맥스웰(Maxwell)에 의해 실험되었습니다. 두 가지 색의 색표를 회전원판 위에 적당한 비례의 넓이로 붙여 빠른 속도로 회전시키면 원판 면이 혼색되어 보이는 혼합을 말합니다. 혼색된 결과는 혼합된 색의 명도와 색상은 혼합하려는 색들의 중간밝기와 색에 있어서 원래 각 색지각의 평균값이 되며 보색관계의 색상 혼합은 중간 명도의 회색이 됩니다.

77. 명시성에 관한 문제

| 중요도 ●●●○○　정답 ④

명시성은 "물체의 색이 얼마나 잘보이는가?"를 나타내는 정도를 의미합니다. 명시성에 영향을 주는 순서는 명도 - 채도 - 색상 순이며 주목성과 달리 두 가지 색의 차이로 가시성이 높아지는 현상으로 주로 명시도를 높이기 위해서 주목성이 높은 색과 무채색 검은색을 배색할 때가 가장 명시도가 높습니다.

78. 동시대비에 관한 문제

| 중요도 ●●●○○　정답 ③

③ 색 차이가 클수록 대비현상이 강해집니다.

대비란 서로 다른 두 색이 서로 영향을 받아 서로 다르게 보이는 현상으로 잔상의 일종입니다. 동시대비는 두 가지 색을 동시에 볼 때 일어나는 현상으로 시점을 한 곳에 집중시키려는 색채지각과정에서 일어나는 현상으로 순간적으로 일어납니다.

79. 산란에 관한 문제

| 중요도 ●●●○○ 정답 ③

① 굴절 – 하나의 매질(에너지를 이동시켜 주는 물질)로부터 다른 매질로 진입하는 파동이 그 경계면에서 진행하는 방향을 바꾸는 현상으로 빛의 파장이 길면 굴절률이 약하고, 파장이 짧으면 굴절률이 큽니다. 예로 아지랑이, 돋보기, 무지개, 프리즘과 같은 현상, 별의 반짝임 등이 있습니다.

② 회절 – 파동이 장애물을 만났을 때 장애물 뒤쪽으로 돌아가는 현상으로 뉴턴이 주장한 입자설에서는 나타나지 않고 파동에서만 나타납니다. 산란과 간섭의 복합현상이기도 하며 CD표면색, 곤충날개색 등에서 볼 수 있습니다.

③ 산란 – 빛이 거친 표면에 입사했을 경우 여러 방향으로 빛이 분산되어 퍼져나가는 현상으로 대낮에 하늘이 파랗게 보이거나 석양이 붉게 보이는 이유가 산란 때문입니다. 예로 노을, 흰구름, 먹구름 등이 있습니다.

④ 간섭 – 둘 이상의 파동이 서로 만났을 때 백색광(여러 빛이 혼합된 빛)이 얇은 막에서 확산 또는 반사되어 만나 일으키는 간섭무늬현상입니다. 예로 진주조개, 전복껍질과 비눗방울에 생기는 무지개현상에서 볼 수 있습니다.

80. 동화효과에 관한 문제

| 중요도 ●●●●○ 정답 ③

두 색이 맞붙어 있을 때 그 경계 주변에서 색상, 명도, 채도대비의 현상이 보다 강하게 일어나는 현상으로 색들끼리 서로 영향을 주어서 인접색에 가깝게 느껴지는 현상을 말합니다. 색의 대비효과와는 반대 되는 현상으로 복잡하고 섬세한 무늬에서 많이 나타나는 현상, 동화를 일으키기 위해서는 색의 영역이 하나로 종합되는 것이 필요합니다. 색이 다른 색 위에 넓혀가는 것처럼 보이기 때문에 이를 전파효과라 하며 혼색효과, 줄눈효과라 하기도 합니다. 베졸드 효과는 실제 혼합되지 않았는데 혼색되어 보이는 현상으로 동화효과와 관련이 있습니다.

81. ISCC–NIST에 관한 문제

| 중요도 ●●●●○ 정답 ④

[ISCC–NIST 기본색명]

전미국색채협의회(ISCC)와 전미국 국가표준(NIST)에 의해 1939년에 제정된 색명법으로 감성전달의 정확성이 높고, 의사소통이 간편하도록 색이름을 표준화한 것으로 세계 여러 나라의 계통색명 기준이 되고 한국산업규격의 색이름도 이를 토대로 하고 있습니다. 먼셀의 색입체에 위치하는 색을 267개의 단위로 나누고 5개의 명도 단계와 7개의 색상으로 총 13개를 기준으로 톤의 형용사를 붙여 색을 구분하고 있으며 기본색은 Pink, Red, Orange, Brown, Yellow, Olive, Yellow Green, Green, Blue, Purple의 10개의 유채색과 White, Gray, Black 무채색 3개(gray는 light gray, medium gray, dark gray로 나뉨)로 되어 있습니다. KS와 다른 점은 올리브(Olive)가 색상으로 포함되어 있습니다.

[ISCC–NIST 기본색조]

very pale	vp
pale	p
very light	vl
light	l
brilliant	bt
strong	s
vivid	v
deep	dp
very deep	vdp
dark	d
very dark	vd
moderate	m
light grayish	lgy
grayish	gy
dark grayish	dgy
blackish	bk

82. NCS 색체계에 관한 문제

| 중요도 ●●●●○ 정답 ④

④ 하양의 표기방법은 9000–N으로, 하양색이 아닌 검정색도 90% 순색도 0%입니다.

NCS 색삼각형은 오스트발트 시스템과 같이 사선배치 모양으로 구성되어 있고 혼합비는 S(검정량)+W(흰색량)+C(유채색량)=100%로 표시되는데 혼합비 중 세 가지 속성 가운데 검정량과 순색량의 뉘앙스(nuance)만 표기합니다. 예로 S1040–Y40R으로 표기합니다. 1040는 뉘앙스를 의미하고 Y40R은 색상을 의미하며, 10은 검정색도 40은 유채색도, Y40R은 Y에 40만큼 R이 섞인 YR를 나타냅니다. S는 2판임을 표시합니다. 헤링의 R, Y, G, B의 기본색에 W(흰색), S(검정)을 추가한 기본 6색을

사용합니다. 기본 4색상을 10단계로 구분해 색상은 40단계로 구분합니다.

83. 오스트발트 색체계 표기법에 관한 문제
| 중요도 ●●●●○ 정답 ③

17 nc의 표기법의 의미는 17＝색상, n＝백색량, c＝흑색량을 말합니다. 순색량은 5.6＋44＝49.6값을 100에서 뺀 나머지 50.4가 됩니다.

기호	a	c	e	g	i	l	n	p
백색량	89	56	35	22	14	8.9	5.6	3.5
흑색량	11	44	65	78	86	91.9	94.9	95.5

84. 관용색이름에 관한 문제
| 중요도 ●●●○○ 정답 ④

④ 연한 파랑, 밝은 남색의 표시는 일반색명(계통색명)법입니다.

[기본색명법]
기본 색명은 기본적인 색의 구별을 위해 정한 색명법으로 우리나라는 한국산업규격에서 먼셀표색계를 기본으로 '2003년 색이름 표준규격개정안'을 지정해 유채색과 무채색 15개의 기본색명을 정하고 있습니다.

[일반색명법(계통색명)]
일반적으로 부르는 기본색명에 수식형 형용사를 붙여서 사용한 색명법으로 KS의 일반색명은 ISCC−NIST색명법에 근거해 개발되었습니다. 기본색명 앞에 색상을 나타내는 수식어와 톤을 나타내는 수식어를 붙여 표현하는 것이 계통색명입니다.

[관용색명법(고유색명)]
옛날부터 관습적으로 전해 내려오면서 광물, 식물, 동물, 지명과 인명 등의 이름으로 습관적으로 사용하는 색으로 색감의 연상이 즉각적입니다.

85. 톤인톤 배색에 관한 문제
| 중요도 ●●●○○ 정답 ②

① 톤온톤 배색 – 톤온톤 배색은 톤을 겹치게 한다는 의미이며, 동일 색상으로 두 가지 톤의 명도차를 비교적 크게 잡은 배색입니다.
② 톤인톤 배색 – 톤인톤 배색은 유사색상의 배색처럼 톤과 명도의 느낌은 그대로 유지하면서 색상을 다르게 배색하는 방법으로 톤은 같지만 색상이 다른 배색을 말합니다.
③ 세퍼레이션 배색 – 말 그대로 색채 배색 시 색들을 분리시키는 효과를 말합니다. 즉 색의 대비가 심하거나 비슷

하여 애매한 인상을 줄 때 세퍼레이션 컬러를 삽입하여 명쾌한 느낌을 줄 수 있습니다.
④ 그러데이션 배색 – 색을 연속으로 이어지는 느낌으로 배색하는 것을 말하며 그러데이션 배색효과라고도 합니다. 연속효과를 통해 율동감을 줄 수 있으며 색상이나 명도, 채도, 톤 등이 단계적으로 변화되는 배색입니다.

86. 색채배색에 관한 문제
| 중요도 ●●●○○ 정답 ③

채도대비는 채도가 서로 다른 두 가지 색이 배색되어 있을 때 생기는 대비로 채도가 높은 색채는 더욱 선명해 보이고, 채도가 낮은 색채는 더욱 흐리게 보이는 현상으로 3속성 대비 중 대비효과가 가장 약합니다.

87. 연속배색에 관한 문제
| 중요도 ●●●○○ 정답 ①

① 카메오(조개껍질 세공)의 절단면은 조개껍질을 이용한 세공인 카메오(cameo)의 절단면이 까마이외 배색의 특징을 나타내는 색상차도 톤 차도 거의 비슷해 뚜렷하지 않은 애매한 배색기법으로 톤인톤 배색에 속합니다.

연속배색은 색을 연속으로 이어지는 느낌으로 배색하는 것을 말하며 그러데이션 배색효과라고도 합니다. 연속효과를 통해 율동감을 줄 수 있으며 색상이나 명도, 채도, 톤 등이 단계적으로 변화되는 배색입니다. 색채와 색조의 변형이며, 색채가 조화되는 시각적 유목감(주목성)을 주며, 색상, 명도, 채도, 톤의 변화를 통한 조화를 기본기능으로 하여 리듬감이나 운동감을 주는 배색으로 자연의 색상배열 속에서 볼 수 있습니다.

88. 색체계에 관한 문제
| 중요도 ●●●●○ 정답 ③

색체계는 색채의 표준을 정해 원활한 소통과 누구나 사용해도 같은 색채를 사용할 수 있도록 만든 규정으로 색채표준을 통해 색채정보의 저장, 전달, 재현 등의 효과를 얻을 수 있습니다. 먼셀, 오스트발트, NCS, CIE 색체계 등 현색계와 혼색계가 있습니다.

색채표준의 조건은 다음과 같습니다.
• 국제적으로 호환되는 기록방법 또는 국제적인 기호를 사용해야 한다.
• 색표들은 동일한 간격(등보성)을 유지해야 한다.
• 색의 속성 배열은 체계적이고 일관된 질서, 과학적 규칙에 의해서 사용해야 한다.
• 실용화 및 재현이 가능해야 한다.
• 색채재현 시 안료를 이용해 재현할 수 있어야 한다.

89. P.C.C.S 색체계에 관한 문제

| 중요도 ●●●○○ 정답 ③

③ P.C.C.S의 명도는 백색과 흑색을 3단계로 나누고 다시 중간을 5단계로 나눕니다. 그것을 다시 9단계로 분할해 17단계로 사용합니다. 명도의 기호는 먼셀 표색계의 명도 단계와 같이 배색은 9.5, 흑색은 1.5로 합니다. 그 사이를 0.5씩의 총 17단계로 나눠 사용합니다.

1964년 일본색채연구소에서 색채조화를 주요 목적으로 개발되었습니다. tone의 개념으로 도입되었고 색조를 색공간에 설정하였습니다. 톤 분류법에 의해 색이름을 알게 하면 색채를 쉽게 기억할 수 있고 일상적인 감각과 어울려 이미지 반영이 용이합니다. 헤링의 4원색설을 바탕으로 빨강, 노랑, 녹색, 파랑의 4색상을 기본색으로 하며, 색상은 24색, 명도는 17단계(0.5단계 세분화), 채도는 9단계(채도의 기준은 지각적 등보성이 없이 절대수치인 9단계로 구분)로 구분해 사용합니다.

90. 색채표준의 조건에 관한 문제

| 중요도 ●●●○○ 정답 ①

색채표준의 조건은 다음과 같습니다.
- 국제적으로 호환되는 기록방법 또는 국제적인 기호를 사용해야 한다.
- 색표들은 동일한 간격(등보성)을 유지해야 한다.
- 색의 속성 배열은 체계적이고 일관된 질서, 과학적 규칙에 의해서 사용해야 한다.
- 실용화 및 재현이 가능해야 한다.
- 색채재현 시 안료를 이용해 재현할 수 있어야 한다.

91. 색채표준의 조건에 관한 문제

| 중요도 ●●●○○ 정답 ②

① L*= 45, a*= 40, b*= 0 → b*가 0이므로 노랑과 파랑의 중간입니다.
② L*= 70, c*= 15, h*= 270 → 270도 파란색의 채도가 15를 표시합니다.
③ L*= 35, a*= −40, b*= 15 → b*가 15임으로 +쪽 노란색이 많습니다.
④ L*= 70, c*= 25, h*= 90 → h*가 90은 노란색이 많습니다.

[CIE L*a*b*]

L은 명도를 나타내며 100은 흰색, 0은 검은색입니다. +a*는 빨강, −a*는 초록을 나타내며 +b*는 노랑, −b*는 파랑을 의미합니다.

[CIE L*c*h*]

CIE L*c*h*에서 L은 명도, c는 채도, h는 색상의 각도를 의미합니다. 원기둥형 좌표를 이용해 표시하는데 h=0°(빨강), h=90°(노랑), h=180°(초록), h=270°(파랑)으로 표시됩니다.

92. 먼셀 색체계에 관한 문제

| 중요도 ●●●●○ 정답 ④

④ 헤링의 이론을 바탕으로 색상을 주파장으로 정의하고, 24색상으로 분할하여 색상환을 구성하였다. − 오스트발트 표색계에 대한 설명입니다.

먼셀의 색상은 지각적 등보간격을 2.5단계로 나눴으며 적(R), 황(Y), 녹(G), 청(B), 자(P)의 5원색을 기준으로 한 다음 중간에 주황(YR), 연두(GY), 청록(BG), 남색(PB), 자주(RP)를 넣어 10색으로 나누고 있습니다. 명도는 0~10단계까지 총 11단계로 나누고 있고 N(Neutra의 약자) 단계에 따라 저명도 N1~N3 / 중명도 N4~N6 / 고명도 N7~N9으로 구분합니다. 채도는 14단계로 나누었습니다. 시각적으로 고른 색채단계를 이루므로 순색을 기준으로 5R, 5Y의 채도는 14단계, 5RP의 채도는 12단계, 5P의 채도는 10단계, 5BG의 채도는 8단계로 되어 있습니다. 먼셀표색계의 표기법은 H V/C로 표시합니다. H는 색상, V는 명도, C는 채도를 의미합니다.

93. 문−스펜서 조화론에 관한 문제

| 중요도 ●●●○○ 정답 ②

매사추세츠공대 교수 문(P. Moon)과 조교수 스펜서(D. E. Spenser)는 먼셀 시스템을 바탕으로 한 색채조화론을 미국광학회(OSA)의 학회지에 발표했습니다. 과학적이고 정량적인 색채조화를 추구하였으며 수학적 공식을 사용 정량적으로 이론화한 색채조화론입니다. 지각적으로 고른 감도의 오메가 공간을 만들어 먼셀 표색계의 3속성과 같은 개념인 H, V, C 단위로 설명하였고 조화를 미적 가치를 가지는 것이라 하였으며, 부조화는 미적 가치가 없는 것으로 규정했습니다. 조화는 동등(동일)조화, 유사조화, 대비조화로 구분했고 부조화는 제1부조화, 제2부조화, 눈부심으로 구분했습니다.

94. 오스트발트 색체계에 관한 문제

| 중요도 ●●●●○ 정답 ①

95. 관용색명에 관한 문제

| 중요도 ●●●○○ 정답 ③

③ Grayish Blue는 일반색명(계통색명)법입니다.

[기본색명법]
기본색명은 기본적인 색의 구별을 위해 정한 색명법으로 우리나라는 한국산업규격에서 먼셀표색계를 기본으로 '2003년 색이름 표준규격개정안'을 지정해 유채색과 무채색 15개의 기본색명을 정하고 있습니다.

[일반색명법(계통색명)]
일반적으로 부르는 기본색명에 수식형 형용사를 붙여서 사용한 색명법으로 KS의 일반색명은 ISCC-NIST색명법에 근거해 개발되었습니다. 기본색명 앞에 색상을 나타내는 수식어와 톤을 나타내는 수식어를 붙여 표현하는 것이 계통색명입니다.

[관용색명법(고유색명)]
옛날부터 관습적으로 전해 내려오면서 광물, 식물, 동물, 지명과 인명 등의 이름으로 습관적으로 사용하는 색으로 색감의 연상이 즉각적입니다.

96. P.C.C.S의 톤 분류에 관한 문제

| 중요도 ●●●○○ 정답 ③

PCCS의 톤과 명칭은 다음과 같습니다.

• 유채색의 톤
해맑은(v. vivid), 밝은(b. bright), 강한(s. strong), 짙은(dp. deep), 연한(lt. light), 부드러운(sf. soft), 칙칙한(d. dull), 어두운(dk. dark), 연한(p. pale), 밝은회(ltg. light

grayish), 회(g. grayish), 어두운회(dkg. dark grayish)

• 무채색의 톤
검정(BK), 어두운회색(dkGy), 회색(mGy), 밝은회색(ltGy), 하양(W)

97. 오방색의 톤 분류에 관한 문제

| 중요도 ●●●○○ 정답 ①

① 황색 – 흙, 가을에서 가을은 서쪽을 의미합니다.

오방색은 다음과 같습니다.
1. 청(靑) – 동쪽, 목(木), 청룡, 인(仁), 봄, 각(角)
2. 백(白) – 서쪽, 금(金), 백호, 의(義), 가을, 상(商)
3. 적(赤) – 남쪽, 화(火), 주작, 예(禮), 여름, 치(緻)
4. 흑(黑) – 북쪽, 수(水), 현무, 지(智), 겨울, 우(羽)
5. 황(黃) – 중앙, 토(土), 황룡, 궁(宮)

98. 관용색에 관한 문제

| 중요도 ●●●○○ 정답 ①

와인레드(wine red)는 짙고 검붉은 포도주 색인 진한 빨강을 의미합니다. 대표 먼셀표시법은 5R 2/8입니다. CIE L*a*b*는 L은 명도를 나타내며 100은 흰색, 0은 검은색입니다. +a*는 빨강, −a*는 초록을 나타내며 +b*는 노랑, −b*는 파랑을 의미합니다.
보기에서 a*가 +쪽이면서 명도가 낮은 배색인 ① L*a*b* =20.01, 37.78, 8.85이 가장 가까운 정답이라 할 수 있습니다.

99. 먼셀의 명도의 범위에 관한 문제

| 중요도 ●●●●○ 정답 ②

먼셀의 색상은 지각적 등보간격을 2.5단계로 나눴으며 기본색상을 적(R), 황(Y), 녹(G), 청(B), 자(P)의 5원색을 기준으로 한 다음 중간에 주황(YR), 연두(GY), 청록(BG), 남색(PB), 자주(RP)를 넣어 10색으로 나누고 있습니다. 명도는 0~10단계까지 총 11단계로 나누어 있고 N(Neutra의 약자) 단계에 따라 저명도 N1~N3 / 중명도 N4~N6 / 고명도 N7~N9으로 구분합니다. 채도는 14단계로 나눕니다. 시각적으로 고른 색채단계를 이루므로 순색을 기준으로 5R, 5Y의 채도는 14단계, 5RP의 채도는 12단계, 5P의 채도는 10단계, 5BG의 채도는 8단계로 되어 있습니다. 먼셀표색계의 표기법은 H V/C로 표시합니다. H는 색상, V는 명도, C는 채도를 의미합니다.

100. 현색계에 관한 문제

| 중요도 ●●●●○ 정답 ②

① Munsell – 현색계
② CIE – 혼색계
③ DIN – 현색계
④ NCS – 현색계

1	2	3	4	5	6	7	8	9	10
④	④	③	①	②	②	②	③	③	②
11	12	13	14	15	16	17	18	19	20
④	①	①	④	①	③	②	③	①	③
21	22	23	24	25	26	27	28	29	30
②	②	④	③	④	③	③	④	④	②
31	32	33	34	35	36	37	38	39	40
④	②	③	④	④	②	②	④	④	④
41	42	43	44	45	46	47	48	49	50
①	③	②	③	④	②	①	③	②	④
51	52	53	54	55	56	57	58	59	60
②	②	①	②	①	③	②	②	③	②
61	62	63	64	65	66	67	68	69	70
④	④	③	②	④	①	②	②	②	④
71	72	73	74	75	76	77	78	79	80
①	④	③	③	②	④	④	②	①	②
81	82	83	84	85	86	87	88	89	90
②	④	④	④	②	②	④	④	③	①
91	92	93	94	95	96	97	98	99	100
①	③	④	①	④	①	④	①	④	④

1. 유행색에 관한 문제

| 중요도 ●●●○○ 정답 ④

유행색은 기업이나 협회 등의 단체에서 제품에 응용되거나 앞으로 선호될 것이라고 예상하여 만들어낸 색을 말합니다. 계절이나 기간 동안 많은 사람이 선호하여 착용하는 색으로 일정한 기간을 두고 주기적으로 반복되는 특성을 가집니다. 패션산업분야는 시즌의 약 2년 전에 유행예측색이 제안되며 가장 유행색에 민감한 분야이기도 합니다. 유행색의 색상주기와 톤의 주기로 나눌 수 있는데 색상의 주기는 보통 난색계통과 한색계통이 반복되며 톤의 주기는 강한 색조와 어두운 색조의 시기, 파스텔 색조의 시기, 담담한 색조의 시기가 교대로 나타납니다. 그러나 특정한 사회적·경제적 사건으로 인해 예외적인 색이 유행할 수도 있습니다. 개인의 기호에 따른 색채는 일시적인 호감이나 유행의 영향으로 그 수명이 짧은 주기로 변화하기도 합니다.
이와 같은 유행색의 주기는 3개월에서 1년 정도입니다.

2. 색채치료에 관한 문제

| 중요도 ●●●○○ 정답 ④

색채치료란 색채를 이용해 신체적·정신적·영적 질병들

을 치료하는 요법으로 신체의 자연적 치유능력을 강화시켜주는 광선요법(Phototherapy)으로 질병을 국소적으로 보지 않고 전체적으로 자연치유력을 높이는 보완치료법입니다. 색채치료는 과학적인 현대의학의 장점을 살리는 동시에 자연적인 면역력을 증강시키는 것으로 고유한 파장과 진동수를 갖고 있는 에너지의 색채 처방과 반응을 연구하는 분야로 레이키(Reiki), 차크라(Chakra), 오라소마(Aura soma), 수정요법 등이 있습니다.
색채치료의 기본 색상은 빨강, 노랑, 파랑이며, 빨강과 노랑의 중간색 주황, 파랑과 노랑의 중간색 초록, 빨강과 파랑의 중간색 보라가 있습니다. 색채의 고유파장과 진동이 인간의 신체조직에 영향을 미쳐 건강과 정서적 균형을 취할 수 있습니다. 천연색채는 유리나 필터, 염색 등을 통한 인공적인 색채보다 강력한 치유능력이 있습니다.

- 빨강 : 소심, 우울증, 변비, 설사, 원기부족, 의욕상실, 빈혈, 기관지염(폐렴), 결핵, 활동성 증가, 혈액순환자극, 적혈구 강화
- 노랑 : 위장장애, 우울증, 불안, 당뇨, 습진, 간기능 개선, 기억력 회복
- 파랑 : 불면증, 염증, 진정효과, 히스테리, 스트레스, 흥분, 두통, 호흡수와 혈압, 근육긴장을 감소, 집중력 증대, 교감신경의 긴장을 높이고 성호르몬의 활동을 억제하는 작용
- 주황 : 신장, 방광질환, 성기능장애, 체액분비 등
- 초록 : 부교감신경, 천식, 말라리아, 정신질환, 심장계, 불면증 등
- 보라 : 혼란, 영적 결속력 부족, 불면증 치료 등

3. 속도감에 관한 문제

| 중요도 ●●●○○ 정답 ③

붉은색 계열은 속도가 빠르게 느껴지고 파란색 계열은 느리게 느껴집니다. 그러므로 고도의 운동감과 속도감을 나타내기 위한 가장 적절한 색은 적색입니다.

4. SD법에 관한 문제

| 중요도 ●●●●○ 정답 ①

1959년 미국의 심리학자 오스굿(C. E. Osgoods)에 의해 고안된 색채이미지에 관한 연구법입니다. 경관이나 제품, 색, 음향 감촉, 유행색 경향 및 선호도 비교분석과 여러 가지 대상의 인상을 파악하는 방법으로 많이 사용되고 있습니다. 조사 대상자의 주관적인 의미를 객관적으로 평가하

여 정성적(문자로 분석하여 설명) 색채 이미지를 정량적(수치로 분석하여 설명)이며 객관적으로 측정하는 방법입니다. 색채조사방법 중 형용사의 반대어쌍 즉 상반되는 형용사군 10~50개를 이용하여 이미지 맵과 이미지 프로필과 같은 좌표계로 결과를 볼 수 있으며 정서를 언어스케일(언어로 된 척도화된 표)로 나타낼 수 있습니다.

일정 점수를 지니는 척도를 주어 각 형용사에 해당하는 점수를 부여하는 방식으로 이미지 분석법으로 널리 사용(좋다-나쁘다, 크다-작다, 빠르다-느리다 등)되고 있으며 색채의 지각현상과 감정효과를 다면적으로 분석할 수 있습니다. 보통 5단계 척도를 사용하지만 만약 세밀한 차이를 필요로 할 경우 7단계 평가를 척도화(비교할 수 있도록 수치화)하여 조사할 수 있습니다. 요인분석(다양한 원인분석)에 있어 평가차원, 능력차원, 활동차원을 의미공간을 구성하여 조사합니다.

5. 4P, 4C에 관한 문제

| 중요도 ●●●○○ 정답 ②

마케팅 4P는 효과적인 마케팅을 위한 네 가지 핵심 요소를 의미합니다. 4P를 마케팅 믹스라고 하는데 4가지 핵심 요소를 어떻게 잘 혼합하느냐에 따라 마케팅 효과를 극대화할 수 있기 때문입니다. 4P는 제품(Product), 유통(장소, Place), 촉진(Promotion), 가격(Price)을 의미합니다. 마케팅 믹스는 기업이 표적시장을 통해서 원하는 결과를 얻을 수 있도록 하기 위하여 사용하는 통제 가능한 마케팅 변수의 총집합으로 마케팅 수단이나 마케팅 기능들을 최적으로 조합해 원하는 결과를 얻기 위한 가능한 수단을 활용하는 것을 말합니다.

마케팅의 4C는 Customer(Customer Value, Customer Solution)으로 표현, 고객 혹은 고객가치를 의미하고 Cost(Cost to the Customer)으로 고객이 지불하는 비용을 말합니다. Convenience는 접근 및 활용 등의 편의성을 의미하고 Communications 의사소통으로 정의합니다.

6. 안전색채에 관한 문제

| 중요도 ●●●○○ 정답 ②

안전색채는 다음과 같습니다.
- 빨강 : 고도위험, 긴급표시, 금지(소방기구, 금지표시, 방화표지, 화약경고표)
- 초록 : 안전표시 (구급장비, 상비약, 의약품, 대비소 위치표시, 구호표시, 노동 위생기)
- 주황 : 조심표시
- 노랑 : 주의, 경고표시(장애물 또는 위험물 대한 경고, 감전주의표시, 바다돌출물 주의표시 등)
- 파랑 : 지시표시, 특정 의무적 행위의 지시
- 보라 : 방사능

- 백색 : 통로의 표시, 방향지시, 정돈과 청결

7. 색의 선호도에 관한 문제

| 중요도 ●●●○○ 정답 ②

색채 선호란 특정 색을 좋아하는 경향을 의미합니다. 색채의 선호는 개인, 연령, 문화적 차이, 환경 또는 구체적인 대상에 따라 차이가 있으나 보통은 "청색 – 적색 – 녹색 – 자색 – 등색 – 황색" 순으로 선호도를 보입니다. 특히 청색은 국제적으로 가장 높은 선호도를 보이는 색입니다. 태양광의 양에 따라, 생활환경, 교양과 소득, 학습, 성격에 따라, 성별, 민족, 지역에 따라 다른 선호도를 보입니다. 색의 선호도는 시대와 문화 그리고 세월에 따라 변화합니다.

8. 색의 상징에 관한 문제

| 중요도 ●●●○○ 정답 ③

근대 올림픽을 상징하는 오륜기는 올림픽의 공식 엠블럼으로 1913년에 쿠베르탱(Pierrede Coubertin) 남작에 의해 만들어졌습니다. 청색, 황색, 흑색, 적색, 초록의 오색 고리가 서로 얽혀 있는 형태로 세계를 뜻하는 월드(world)의 이니셜인 W를 시각적으로 형상화했고 오륜은 5대륙을 상징하는데 각 대륙별 문화와 연결해 청색은 유럽, 황색은 아시아, 적색은 아메리카, 흑색은 아프리카, 초록은 오세아니아를 상징합니다.

9. 공감각과 마케팅에 관한 문제

| 중요도 ●○○○○ 정답 ③

① 주황색 계통의 레스토랑 실내 – 주황색, 빨강, 맑은 황색 계통의 색들은 강한 식욕감을 들게 합니다. 그래서 식당의 실내에 자주 사용되는 배색입니다.
② 녹색 계통의 유기농 제품 상점 – 초록색은 유기농과 같은 내추럴한 제품의 상징이 될 수 있습니다.
③ 파란색 계통의 음식 접시 – 파란색을 접시에 사용할 수 있지만 그럴 경우 음식이 상해보이거나 맛이없어 보일 수 있습니다. 그러나 상황에 따라서는 색조를 조절해 파란색을 사용해도 나쁘지 않은 효과를 얻어낼 수 있습니다. 논란이 될 수 있는 문제입니다.
④ 갈색 계통의 커피 자판기 – 커피색을 상징하는 갈색을 이용해 배색하는 것도 좋은 방법이 될 수 있습니다.

10. 후각과 교류현상에 관한 문제

| 중요도 ●●○○○ 정답 ②

프랑스 색채연구가 '모리스 데리베레' 연구의 향과 색채의 공감각에 대한 연구는 다음과 같습니다.
- 민트, 박하향 – 그린색
- 머스크(musk)향 – red~brown, gold yellow

- 플로럴(floral)향 – rose
- 에테르(공기)향 – white, light blue
- 라일락향 – pale purple
- 커피향 – brown, sepia
- 방출향 – white, light yellow

11. 색채마케팅의 역할에 관한 문제

| 중요도 ●●○○○ 정답 ④

색채마케팅의 효과 브랜드와 제품의 특별한 이미지와 아이덴티티를 부여하여 차별화와 인지도를 높일 수 있으며 아이덴티티를 통한 경쟁 제품과의 차별화를 가질 수 있습니다. 기업의 판매촉진과 수익증대를 기대할 수 있습니다.

12. 안전색채의 역할에 관한 문제

| 중요도 ●●●○○ 정답 ①

색채가 지닌 상징적인 의미로 인해 색채가 국제언어로 사용되는 안전색채는 다음과 같습니다.
- 빨강 : 고도위험, 긴급표시, 금지(소방기구, 금지표시, 방화표지, 화약경고표)
- 초록 : 안전표시(구급장비, 상비약, 의약품, 대피소 위치 표시, 구호표시, 노동 위생기)
- 주황 : 조심표시
- 노랑 : 주의, 경고표시(장애물 또는 위험물 대한 경고, 감전주의표시, 바닥돌출물 주의표시 등)
- 파랑 : 지시표시, 특정 의무적 행위의 지시
- 보라 : 방사능
- 백색 : 통로의 표시, 방향지시, 정돈과 청결

13. 미각과 교류현상에 관한 문제

| 중요도 ●●○○○ 정답 ①

미각의 공감각은 다음과 같습니다.
- 짠맛 : 연녹색, 회색, Blue-green, green, Blue-grey, white, 연파랑
- 단맛 : 난색계열, 빨강 느낌의 주황, 노란색(핑크색 : 달콤한 맛)
- 신맛 : 녹색 느낌의 황색(노랑)
- 쓴맛 : 한색계열, 진한 청색, 올리브 그린(Olive Green), 갈색, 마룬(어두운 빨강), 파랑
- 새콤한 맛 : 오렌지색

14. 색채마케팅 전략에 관한 문제

| 중요도 ●●○○○ 정답 ④

색채마케팅은 색채를 이용하여 소비자의 심리를 읽고 이를 제품에 반영하여 표현하는 마케팅 기법으로 색을 과학적, 심리적으로 이용하여 구매를 유도하는 기업의 경영

전략 중 하나입니다. 색채마케팅 전략을 수립하고 개발하는 과정에서 많은 요인들을 고려해 기획하게 되는데 소비자들의 라이프 스타일과 문화의 변화 그리고 현대에 관심이 고조되는 환경문제와 환경운동의 영향, 그리고 인구통계학적 자료와 경제적 환경변화로 인한 영향을 많이 받습니다. 정치와 법규의 규제 요인 또한 색채마케팅 전략수립에 고려해야 할 요인이긴 하지만 보기 중 가장 거리가 먼 요인이라 할 수 있습니다. 논란이 될 수 있는 문제입니다.

15. 표본에 관한 문제

| 중요도 ●●●○○ 정답 ①

가장 많이 적용되는 연구방법인 표본 선정은 조사대상을 선정하는 것을 말하며, 의사결정에 필요한 정보를 제공해 줄 수 있는 대상을 정하는 것을 말합니다. 표본을 선정할 때는 모집단에 대한 정확한 이해가 선행되어야 하며, 편차를 최대한 줄여야 합니다. ① 표본의 오차는 표본을 뽑게 되는 모집단의 크기보다는 모집단의 구분에 따라 크게 달라질 수 있습니다. 어떤 모집단을 선택하느냐의 문제이지 모집단의 크기와는 큰 차이가 없습니다.

16. 나라별 색채선호도에 관한 문제

| 중요도 ●●●○○ 정답 ③

③ 인간의 색에 대한 선호도는 자연의 환경색을 많이 접하고 경험한 색에 대해 친근감을 느끼는 경향이 많습니다. 색채 선호에는 기후가 미치는 영향이 큰데 더운 지방에 사는 사람들은 자연환경의 영향으로 주로 난색을 선호하고 추운지방에 사는 사람들은 한색을 선호하는 경향이 있습니다. 일조량이 많은 지역은 일반적으로 장파장색을 즐기고 일조량이 적은 지역에서는 단파장색을 선호합니다. 이렇게 자연환경은 인간의 색에 대한 선호도와 정신 및 생활문화에 많은 영향을 미치게 됩니다.

나라별 선호색과 상징은 다음과 같습니다.
- 라틴계 – 난색
- 북극계 게르만인 – 한색
- 중국 – 붉은색
- 아프리카 – 검은색
- 일본 – 흰색
- 네덜란드 – 오렌지색
- 이스라엘 – 하늘색
- 인도 – 빨간색, 초록색

17. 색채치료요법에 관한 문제

| 중요도 ●●○○○ 정답 ②

② 파란색은 눈의 피로를 줄여주고 안정감을 줄 수 있습니다. 그 외 불면증, 염증, 진정효과, 히스테리, 스트레스,

흥분, 두통, 호흡수와 혈압, 근육긴장 감소, 집중력 증대, 교감신경의 긴장을 높이고 성호르몬의 활동을 억제하는 작용을 합니다.

색채치료란 색채를 이용한 신체적, 정신적, 영적 질병들을 치료할 목적으로 사용되는 요법으로 신체의 자연적 치유능력을 강화시켜주는 광선요법(Phototherapy)으로 질병을 국소적으로 보지 않고 전체적으로 자연치유력을 높이는 보완치료법입니다. 색채치료는 과학적인 현대의학의 장점을 살리는 동시에 자연적인 면역력을 증강시키는 것으로 고유한 파장과 진동수를 갖고 있는 에너지의 색채 처방과 반응을 연구하는 분야로 레이키(Reiki), 차크라(Chakra), 오라소마(Aura soma), 수정요법 등이 있습니다.
색채치료의 기본 색상은 빨강, 노랑, 파랑이며, 빨강과 노랑의 중간색 주황, 파랑과 노랑의 중간색 초록, 빨강과 파랑의 중간색 보라가 있습니다. 색채의 고유파장과 진동이 인간의 신체조직에 영향을 미쳐 건강과 정서적 균형을 취할 수 있습니다. 천연색채는 유리나 필터, 염색 등을 통한 인공적인 색채보다 강력한 치유능력이 있습니다.

18. 색채조절에 관한 문제
| 중요도 ●●○○○ 　정답 ③

단조로운 육체노동이 반복되는 작업을 하는 경우 피로감도 많이 쌓이게 되고 시간도 느리게 흘러 지루하고 집중력도 떨어지게 됩니다. 그래서 피로감을 줄이고 시간의 흐름도 빠르게 가는 것처럼 느껴지는 파란색을 배색하는 것이 좋습니다.

19. 중국의 색채선호에 관한 문제
| 중요도 ●●○○○ 　정답 ①

중국인들이 살아온 역사와 문화에 의해 색채선호도가 결정됩니다. 황하 유역의 흙이 붉은색을 띠고 있어서 중국을 적현(赤縣)이라고 합니다. 중국인들이 붉은색을 선호하는 이유는 모든 자연 산물을 잉태하고 양육하는 삶의 모태라고 하는 황토에 대한 애착에서 시작되었습니다. 그리고 노란색도 선호하는데, 이유는 고대 시대에는 세상의 중심은 왕이었고, 노란색은 왕을 상징하는 색이었기 때문입니다. 중국인은 청색에 대해 불쾌감을 느끼고 하얀색은 상색(喪色)으로 즐겨 사용하지 않았습니다. 청색과 흑색은 상색으로 불행의 뜻이 담겨 있다고 믿었습니다. 이런 문화권별 색채선호를 고려해 색채계획을 하는 것이 좋습니다.

20. 색채기호조사에 관한 문제
| 중요도 ●●○○○ 　정답 ③

제품디자인에 있어서 시장과 소비자들의 색채기호조사를 하는 데 있어서 다양한 소비자들의 니즈와 만족도를 모두 고려해야 합니다. 그리고 다양한 문화적 요인과 인성적인 요인들을 모두 고려해야 하며 다양한 시장의 요구에 응하기 위해 색채의 선택 범위를 다양화하는 것이 좋습니다.

21. 색채기호조사에 관한 문제
| 중요도 ●●○○○ 　정답 ②

프랑스의 건축가인 르 코르뷔지에는 "인간은 기하학적 동물이다", "집은 살기 위한 기계이다"라고 주장했습니다.

22. 기하학적 형태에 관한 문제
| 중요도 ●●○○○ 　정답 ②

단순하고 합리성이 강조된 기하학적 형태는 19세기 말부터 20세기 초에 걸쳐 조형분야에서 커다란 발전을 보였습니다. 큐비즘, 구성주의, 순수주의 등 다양한 분야에서 적극 활용되었습니다. ② 모든 자연물은 기하학적 형태보다는 유기적인 형태를 띠는 경우가 많습니다.

23. 스트리트 퍼니처에 관한 문제
| 중요도 ●●○○○ 　정답 ④

스트리트 퍼니처는 말 그대로 거리의 가구라는 뜻으로 공원이나 가로 또는 광장, 테마공원, 버스정류장 등에 설치되어 작은 건조물들을 말합니다. 예를 들면 우체통, 안내판, 가두판매대, 공중전화박스, 택시나 버스의 정류장 표시물 등이 해당되면 도시민의 편의와 휴식을 위해 만들어진 시설물을 의미합니다.

24. 브레인스토밍기법에 관한 문제
| 중요도 ●●●○○ 　정답 ③

아이디어 발상법인 브레인스토밍기법은 brain은 '두뇌', storm은 '폭풍' 또는 '돌격습격'이라는 뜻으로서, 원래는 정신병자의 돌연 발작을 가리키는 용어입니다. 이 브레인스토밍은 미국에 있는 광고회사인 BBDO사의 부사장이었던 오스본(Osborne)이 1941년에 훌륭한 아이디어를 생각해내는 기법으로 개발되었습니다. 아이디어 발상법 중 가장 많이 사용되는 기법으로 단기간에 집단으로부터 많은 아이디어를 얻기 위한 수단으로 질보다 양을 추구합니다. 브레인스토밍기법은 제시된 아이디어나 의견에 대해 평가해서는 안 됩니다. 그리고 사고를 구조화하려 하지 말고 자유자재로 사고해야 합니다. 브레인스토밍에서는 다른 사람의 아이디어를 바탕으로 확대하거나 개선하거나 때로는 표절해도 인정됩니다.

25. 디자인의 역사에 관한 문제

① 구석기 시대에는 대개 주술적 또는 종교적 목적의 디자인이라 아름다움과 실용성을 고려하지 않았습니다.
② 18세기 영국에서 일어난 산업혁명은 공예혁명인 동시에 디자인혁명을 불러오는 계기가 되었고 예술혁명도 아니었습니다.
③ 중세 말 아시아에서 도시경제가 번영하게 되는 것과 르네상스는 관련이 없습니다.
④ 크리스트교를 중심으로 한 중세 유럽문화는 신중심의 문화와 사상으로 인해 인간성에 대한 이해나 개성의 창조력은 뒤떨어졌습니다.

26. 배색에 관한 문제

| 중요도 ●●●○○ 정답 ②

강조색은 주조색과 색상 차이 또는 색조 차이를 주어 악센트를 주는 포인트 역할을 하는 색임으로 보기 중 주조색과의 색상차 또는 색조 차이가 나는 보기를 고르면 됩니다. 주조색 2.5Y 8/2과 인접색상이면서 색조 차이가 많이 나는 배색은 ② 2.5YR 3/2입니다.

색채계획 시 배색방법은 다음과 같습니다.
• 주조색 : 배색 시 전체적인 느낌을 전달하는 주가 되는 색을 주조색이라고 한다. 색채계획에 있어 70% 이상을 차지하는 색을 말한다. 전체의 느낌을 전달하고 색채효과를 좌우하게 된다.
• 보조색 : 주조색 다음으로 넓은 공간을 차지하며 보조요소들을 배합색으로 취급함으로써, 변화를 주는 역할을 한다, 약 25% 내외 정도의 면적을 차지한다.
• 강조색 : 디자인 대상에 악센트를 주는 포인트 역할을 하는 색으로, 전체의 5% 정도 내외를 차지한다.

27. 디자인사에 관한 문제

| 중요도 ●●●○○ 정답 ④

④ 월터 그로피우스(Walter Gropius)는 바이마르 공예학교 교장이었던 헨리 반 델 벨데로부터 1919년 미술 아카데미와 공예 학교의 운영을 위임받고 두 학교를 통합해 1919년 3월 20일에 국립 종합조형학교인 '바이마르 국립바우하우스'을 설립합니다.

28. 패션 색채디자인에 관한 문제

| 중요도 ●●○○○ 정답 ③

③ 색채디자인에 있어서 어떠한 요건과 환경에 따라 자유롭게 색상과 색조를 배색할 수 있습니다. 색조배색을 배제하고 색상배색을 위주로 해야 하는 경우를 정해놓지 않습니다.

29. 염모제에 관한 문제

| 중요도 ●●○○○ 정답 ④

④ 모발 염색의 원리는 염모제가 피질층으로 뚫고 들어가 시간이 지나면서 300배 이상 입자가 커져 모발 속에서 빠져 나오지 못하고 정착되어 색을 고정하게 됩니다.

30. 길이의 착시에 관한 문제

| 중요도 ●●○○○ 정답 ④

뮤러 라이어 도형과 같이 선의 길이가 같더라도 놓인 위치, 끝의 모양, 추가요소에 따라 길이가 서로 다르게 보이는 착시를 말합니다.

31. 절대주의(Suprematism)에 관한 문제

| 중요도 ●●○○○ 정답 ④

절대주의는 1913년 러시아의 화가 말레비치에 의하여 시작된 기하학적 추상주의. 순수한 감성, 지성을 절대로 하여 흰 바탕에 검정의 정사각형을 그린 그림처럼 단순하고 구성적인 회화를 추구하였습니다.

32. 질서성에 관한 문제

| 중요도 ●●●○○ 정답 ②

디자인의 조건 중 비합리적(주관적) 영역의 '심미성'과 '독창성' 그리고 합리적(객관적) 사고의 영역인 '경제성'이나 '합목적성'이 있습니다. 좋은 디자인을 위해서는 어느 한쪽으로 치우침 없이 합리성과 비합리성을 모두 조화롭게 디자인해야 하며 서로 상관관계를 인정하면서, 이들의 상관관계를 적절하게 유지시켜 주는 것이 질서성입니다. 디자인의 조건을 하나의 집합체로 각 원리에서 가리키는 모든 조건을 하나의 통일체로 하는 것을 질서성이라고 합니다.

33. 패키지디자인에 관한 문제

| 중요도 ●●○○○ 정답 ③

"포장은 침묵의 판매원이다." 또는 "포장은 상품을 팔아주는 역할을 한다."는 두 문장은 포장이 오늘날 격렬한 판매전의 유력한 무기의 하나로 등장하고 있음을 가장 적절히 표현한 것이라고 할 수 있습니다. 원래 포장은 상품의 파손과 오손을 막고 운반, 보관, 소비의 편의를 제공하기 위해서 고안된 것이었으나 오늘날 사회의 발전과 생산의 대량화, 소비자 욕구의 변화에 따른 판매경쟁의 변화가 포장의 판매에까지 확대된 것입니다.

34. 면에 관한 문제

| 중요도 ●●●○○ 정답 ③

면은 기하학적 정의로 선의 이동 흔적으로 공간을 나타내며 공간효과를 나타내는 중요한 요소입니다. 이동하는 선

의 자취가 면을 이루게 됩니다. 즉 직선이 평행이동을 하면 정방형(정사각형과 같은 말)이 되고 회전을 하면 원형이 됩니다. 점의 확대나 선의 이동, 너비의 확대 등 적극적인 방법으로 면이 표현될 때 이를 포지티브(Positive)한 면이라고 하며 점의 밀집이나 선으로 둘러싸인 소극적인 면일 때 네거티브(Negative)한 면이라고 합니다.

35. 비례에 관한 문제
| 중요도 ●●●○○ 정답 ④

비례(proportion)는 부분과 부분 또는 부분과 전체 사이에 좋은 비례를 가지는 구성은 균형이 있어 보여 균형과 통일감의 상쾌하고 즐거운 감정을 주는데, 이와 같은 비례는 두 양 사이의 수량적인 관계로서 객관적 질서와 과학적 근거를 명확하게 드러내는 구성형식으로 길이의 길고 짧은 차, 혹은 크기의 대소차, 분량의 차 등을 말합니다. 구체적인 구성형식이며 보는 사람의 감정에 직접적으로 호소하는 힘이 있습니다. 회화, 조각, 공예, 디자인, 건축 등에서 구성하는 모든 단위의 크기와 각 단위의 상호관계를 결정합니다.

36. 멀티미디어 디자인에 관한 문제
| 중요도 ●●●○○ 정답 ②

멀티미디어디자인은 멀티미디어와 관련된 콘텐츠의 기획 및 제작, 웹디자인, 인터넷방송, 디지털 영상제작 및 편집, 영상특수효과, 웹사이트 구축, 멀티미디어 콘텐츠를 영상미디어로 표현하는 CD 타이틀 제작, 영상제작 및 편집, 인터넷방송 등의 기획 및 실무 제작 분야와 2D, 3D 등 3차원 특수효과 등과 같은 컴퓨터 영상그래픽 관련 분야 등을 포함하여 말합니다. 매체가 쌍방향적이며 디자인의 모든 가치 기준과 방향이 철저히 사용자 중심으로 변화하고 있습니다.

37. 컬러 플래닝 프로세스에 관한 문제
| 중요도 ●○○○○ 정답 ②

② 기획 → 색채계획 → 색채설계 → 색채관리라고 답이 되어 있지만 색채계획을 하게 되면 색채설계와 기획을 통해 결정되면 색채관리 순으로 색채계획 과정이 이루어집니다.

38. C.I.P에 관한 문제
| 중요도 ●●●○○ 정답 ④

④ 패키지 (package)는 응용시스템입니다.

CIP의 요소는 다음과 같습니다.
- 기본요소 : 기업명, 심벌마크, 로고타입, 코퍼레이트 컬러(corporate color, 상징컬러, 전용색), 마스코트, 캐릭터, 슬로건, 전용색채 등
- 응용요소 : 서식류 및 포장, 간판, 유니폼, 수송물 및 건물 기타

39. 제품디자인의 디자인 과정에 관한 문제
| 중요도 ●●●○○ 정답 ④

모든 디자인의 과정은 크게 계획과 기획으로 나눌 수 있습니다. 마찬가지로 제품디자인도 계획을 한 뒤 기획이 이뤄집니다. 기획의 기본 과정은 조사, 분석, 평가입니다. 그래서 이런 조건에 맞는 ④ 계획 → 조사 → 분석 → 종합 → 평가가 정답입니다.

40. 디자인의 역사에 관한 문제
| 중요도 ●●○○○ 정답 ④

문제가 요구하는 시대적 디자인의 변화가 어느 나라인지 주어지지 않았습니다. 유럽인지 미국인지 대한민국인지에 따라 달라질 수 있습니다. 대한민국의 1960년대는 디자인의 실용기라 하여 디자인에 대한 사회적 인식이 발전되고 확대되는 시기였고 디자이너라는 명칭도 일반화되었던 실질적 디자인 형성의 기초가 마련된 시기입니다.

41. 도료의 기본 구성 요소에 관한 문제
| 중요도 ●●●○○ 정답 ①

도료는 전색제, 안료, 용제, 건조제, 첨가제로 구성되어 있습니다.
전색제(vehicle)는 고체성분인 안료나 도료를 도착 면에 밀착시켜 도막(물체에 표면에 칠한 도료의 얇은 층이 건조, 고화, 밀착되면서 연속적 피막이 형성된 막)을 형성하게 하는 액체 성분을 말합니다.
안료는 다양한 색채를 표현하고 용제 (solvent)는 도막의 부성분으로 도료의 점도를 조절하여 유동성을 줍니다. 그리고 첨가제인 건조제는 빨리 건조하도록 해주는 재료로 사용됩니다.

42. 디지털 입력장치에 관한 문제
| 중요도 ●●○○○ 정답 ③

가법혼색은 빛의 혼합으로 빛의 3원색인 빨강(Red), 초록(Green), 파랑(Blue)을 혼합하기 때문에 섞으면 섞을수록 밝아지는 혼합으로 컬러모니터, TV, 무대조명 등에 사용됩니다.

43. LCD 모니터에 관한 문제

| 중요도 ●●○○○ 정답 ②

LCD 모니터는 액정의 투과도의 변화를 이용해서 각종 장치에서 발생되는 여러 가지 전기적 정보를 시각정보로 변화시켜 전달하는 전자소자로 손목시계나 노트북 등에 널리 쓰이고 있는 평판 디스플레이입니다. 에너지 소모율이 적아 휴대용으로 사용가능하며 자체 발광성이 없어 후광이 필요하며 시간이 지날수록 재현 컬러와 밝기가 변하며 가법혼색의 원리를 이용하고 시야각에 문제가 생길 수 있습니다.

44. 표준광 A에 관한 문제

| 중요도 ●●●○○ 정답 ③

표준광원의 종류는 다음과 같습니다.

- 광원A
 색온도 2856K에서 나오는 완전복사체의 빛들을 표준 A광원 – 백열등, 텅스텐램프
- 광원B
 색온도 4874K을 가지는 표준광원으로 태양광의 직사 광선 – 보통 측색에는 사용하지 않는다.
- 광원C
 색온도 6774K을 가지는 표준광원으로 북위 40도 흐린 날 오후 2시경 북쪽 창문으로 들어오는 빛

45. 염료의 종류에 관한 문제

| 중요도 ●●●○○ 정답 ④

④ 식물염료에는 식물체 내에서 염료로 되어 있는 것을 채취하기 때문에 그대로 사용할 수 있는 것과 상당히 가공해야만 실용화되는 것이 있습니다. 천연물 그대로만을 염료로 사용하지는 않습니다.

46. CCM에 관한 문제

| 중요도 ●●●●○ 정답 ③

CCM은 조색시간을 단축할 수 있으며, 소재의 변화에 신속히 대응하는 데 도움을 주며, 다품종 소량에 대응 고객의 신뢰도를 구축 컬러런트 구성이 효율적입니다. 초보자라도 쉽게 배우고 사용할 수 있고 분광반사율을 기준색과 일치시키므로 정확한 아이소머리즘(isomerism)을 실현할 수 있으며 육안 조색보다 감정이나 환경의 지배를 받지 않습니다.

47. CIELAB 색공간에 관한 문제

| 중요도 ●●●●○ 정답 ①

L 은 명도를 나타낸다. 100은 흰색, 0은 검은색입니다. +a*는 빨강, −a*는 초록을 나타내며 +b*는 노랑, −b*는 파랑을 의미합니다.

48. CIE 색체계에 관한 문제

| 중요도 ●●●○○ 정답 ④

CIE 색체계는 RGB 표색계와 Yxz 색표계를 기반으로 L*u*v*/L*a*b*/L*c*h*의 색공간을 규정 사용, 현재 공업제품의 색채관리 또는 색채연구 분야에 널리 사용되고 있습니다.

49. 조건등색에 관한 문제

| 중요도 ●●●○○ 정답 ②

② 조건등색(메타메리즘)은 분광반사율이 서로 다른 두 가지 색이 특정한 조명 아래 다른 색의 물체가 같은 색으로 보이는 현상을 말합니다. 즉 분광반사율이 다르지만 같은 색자극을 일으키는 현상을 말합니다.

50. 표준광원에 관한 문제

| 중요도 ●●●○○ 정답 ④

④ KS A 0065에는 인쇄물, 사진 등 표면색을 비교하는 경우, 필요에 따라 KS C 0074의 3.에서 규정하는 주광 D_{50}과 상대 분광 분포에 근사하는 상용 광원 D_{50}을 사용한다고 규정되어 있습니다.

51. 그래픽 카드에 관한 문제

| 중요도 ●●○○○ 정답 ②

그래픽 카드는 컴퓨터에서 만들어진 색채영상을 모니터에서 필요한 전자신호로 변환시켜 주는 역할을 합니다. 색채영상을 컴퓨터 모니터에 디스플레이하는 과정에서 필수적으로 사용되며 어떤 그래픽 카드를 쓰느냐에 따라 사용할 수 있는 최대 해상도 및 재생주기, 표현 가능한 색채의 수가 결정되며 그래픽카드의 성능을 말할 수 있습니다.

52. CII(Color Index International)에 관한 문제

| 중요도 ●●●○○ 정답 ②

색료의 호환성과 통용성을 확보하기 위한 색료 표시기준으로 색료와 사용방법에 따라 분류하고 색료에 고유의 번호를 표시하는 것으로 약 9000개 이상의 염료와 약 600개의 안료가 수록되어 있습니다. 1924년에 컬러 인덱스 제1판을 출판한 이후 1952년에 제2판, 1971년에 제3판, 1975년에 그 증보판 전6권을 출판하였고 컬러 인덱스는 컬러 인덱스 분류명(color index generic name : C.I.Generic name)과 합성염료나 안료를 화학구조별로 종속과 색상으로 분류하고 컬러 인덱스 번호(color index number : C.I.Number)로 5자리로 표시합니다. 컬러인덱스에서 제공하는 정보는 색료의 생산회사, 색료의 화학적 구조, 색료의 활용방법, 염료와 안료의 활용방법과 견뢰성(fastness), 색공간에서 디지털 기기들 간의 색차를 계산하는 것 등을 알 수 있습니다.

53. 오라민에 관한 문제

| 중요도 ●●○○○ 　정답 ①

오라민은 염기성 황색계 색소로 자외선에 닿으면 선황색을 띠게 됩니다. 빛과 열에 안정하며, 착색을 목적으로 단무지, 엿, 과자, 해산물 조림 등에 사용되고 현재는 독성이 강하여 사용이 금지되었습니다.

54. 분광색채계에 관한 문제

| 중요도 ●●●○○ 　정답 ①

짧은 파장에 빛이 입사하여 긴 파장의 빛을 복사하는 형광현상이 있는 시료의 측정에 적합한 분광식 색채계는 후방방식의 분광식 색채계(polychromatic spectrophotometer)입니다. 그 외 나머지는 전방방식의 분광식 색체계(mono-chromatic spectrophotometer)를 사용합니다.

55. 일광견뢰도에 관한 문제

| 중요도 ●●●○○ 　정답 ②

일광견뢰도는 물리환경적인 조건에서 빛에 견디는 성질을 말합니다. 광원의 자외선 영역의 영향을 크게 받고 자연광원보다는 가속실험을 위해 인공광원을 주로 사용해 일광견뢰성을 시험하게 됩니다. 일광노출 전후의 채도의 변화를 관측하며 일광견뢰성에 우수한 제품이라도 탈색이 될 수 있습니다.

56. 조명 및 수광의 기하하적 조건에 관한 문제

| 중요도 ●●●○○ 　정답 ③

조명 및 수광의 기하학적 조건은 다음과 같습니다.
색을 측정할 때 조명의 방향과 관측자의 관측하는 방향에 따라 측색 결과가 다르게 나올 수 있으므로 측정결과의 오차를 줄이기 위해 CIE 국제조명위원회에서는 조명과 측색조건에 대한 규정을 정했습니다. 측색규정은 45/Normal (45/0), Normal/45 (0/45), Diffuse/Normal (d/0), Normal/Diffuse (0/d)이 있으며 "조명의 방향/관측하는 방향"으로 표시합니다.
d(diffuse 확산하다의 의미), i(include 포함하다의 의미), e(exclude 제외하다의 의미)

- di : 8°(확산 : 8도 배열)
 확산광과 정반사 모두 포함하고 광검출기로 8°방향에서 5도 이내의 시야로 측정하는 방식으로 시료 개구면의 크기, 조사의 각도 균일성, 관찰각의 편차, 검출기의 수광면에 대한 감응도 균일성 등이 측정에 영향을 미칠 수 있다.

- de : 8°(확산 : 8도 배열)
 di : 8°와 동일하며 다만 정반사를 제외한다. 정반사(거

울의 표면에 입사된 빛이 일정한 방향으로 반사되는 현상)광의 미광이나 위치 편차가 측정에 영향을 미칠 수 있다.

- 8° : di (8도 : 확산 배열)
 di : 8°와 같이 확산광과 정반사 모두 포함하고 반사광들은 반사체의 반구면을 따라 모두 모은다. 다만 광의 진행이 반대이다. 시료 개구(분광 광도계에서 표준 백색판 또는 시료를 놓는 개구)면은 조사되는 빛보다 커야 한다.

- 8° : de(8도 : 확산 배열)
 de : 8°와 같이 정반사를 제외한다. 다만 광의 진행이 반대이다. 시료 개구면은 조사되는 빛보다 커야 한다.

- d : d(확산 / 확산 배열)
 조명은 di : 8°와 일치하며 반사광들은 반사체의 반구면을 따라 모두 모은다. 측정 개구면은 조사되는 빛의 크기와 같아야 된다.

- d : 0(확산 : 0도 배열)
 정반사 성분이 완벽히 제거되는 배치이다.

- 45°a : 0°(45도 환상 / 수직 배열)
 반사체의 표면에 중심을 둔 반각 40도, 50도의 두 개의 원추상의 면으로부터 빛이 비춰지며 여기서 반사된 후 시료 중심에 꼭짓점을 둔 반각 5도의 원추 안을 향하는 빛들을 측정하는 배치이다.

- 0° : 45°a(수직/45도 환상 배열)
 공간 조건은 45°a : 0° 배치와 일치하고 빛의 진행은 반대이다. 따라서 빛은 수직으로 비춰지고 법선을 기준으로 45도의 원주에서 측정한다.

- 45°× : 0°(45도/수직 배열)
 공간 조건은 45°a : 0°와 일치하나 원주상의 한 점에서만 측정한다. 이배치에서는 시료의 구조와 방향성이 강조된다. 이때 ×는 기준면상에 존재한다.

- 0° : 45°×(수직/45도 배열)
 공간 조건은 45°× : 0° 배치와 일치하고 빛의 진행은 반대이다. 따라서 빛은 수직으로 비춰지고 법선을 기준으로 45도의 방향에서 측정한다.

57. 염료와 색에 관한 문제

| 중요도 ●●●○○ 　정답 ④

④ 안토시아닌 – 초록색이 아닌 붉은색(산성), 보라(중성), 파랑(알칼리성)이 나타납니다.

[식물색소의 종류]

안토시안 (anthocyan)	붉은색(산성), 보라(중성), 파랑 (알칼리성)
알리자린 (Alizarine)	분홍색
플라보노이드 (flavonoid)	담황색, 노랑~주황, 흰색, 파랑
클로로필 (chlorophylle)	오렌지, 노란색
카사민(casamin)	붉은색
크로틴(crotin)	붉은색, 오렌지색
크산토필 (xanthophyll)	노란색
푸코크산틴 (Fucoxanthin)	적갈색
피코시아닌 (phycocyanin)	파란색
피코에리드린 (phycoerythrin)	분홍색

58. ICC Profile에 관한 문제

| 중요도 ●●●○○ 정답 ③

[ICC 프로파일(ICC Profile)]

ICC는 국제산업표준의 디지털 디바이스 프로파일을 규정하고 관리하는 국제기구로 디지털 영상장치의 생산업체와 학계가 모여 디지털 영상의 호환성을 확보하기 위하여 표준을 정하는 국제적인 단체로 ICC에서는 운영체제와 소프트웨어의 범용적인 컬러 관리 시스템을 만들 목적으로 ICC프로파일을 만들었습니다. 서로 다른 입출력장치 간의 일관된 컬러가 재현되도록 입출력장치의 주요 컬러 특성 정보를 담은 파일입니다.

59. CIEDE2000에 관한 문제

| 중요도 ●●●○○ 정답 ④

CIEDE2000 색차식의 기반이 되는 것은 L*a*b* 색좌표이며 가장 최근에 CIE에서 표준으로 제안된 CIEDE2000은 색차범위를 5.0 이하의 ⊿E*ab≦5.0 미세한 색차에 사용하도록 만들어졌습니다.

60. 장치의존적(device-dependent) 색체계에 관한 문제

| 중요도 ●●●○○ 정답 ④

디지털 색채 영상을 생성하거나 출력하는 전자 장비들은 인간의 시각방식과는 전혀 다른 체계로 색을 재현합니다. 이러한 현상은 컬러가 각 디바이스에 의해 수치화되는 과정에서 각각의 디바이스에서만 사용되는 색공간을 사용하는 것으로 RGB색체계, CMY색체계, HSV색체계, HLS색체계가 있습니다. 장치의존적 색체계는 장치독립적 색체계와 함께 ICC 컬러프로파일에 사용되며 장치의존적 컬러 데이터 자체에는 정확한 색이 규정되어 있지 않습니다.

61. 색상대비에 관한 문제

| 중요도 ●●●○○ 정답 ④

① 명도대비 - 명도가 서로 다른 색끼리 영향을 주어서 생기는 대비로 명도가 서로 다른 두 색이 있을 때 밝은 색은 더 밝게, 어두운 색은 더욱 어둡게 보이는 현상을 말합니다. 여러 대비 중 사람이 가장 민감하게 반응하는 대비입니다.

② 채도대비 - 채도가 서로 다른 두 가지 색이 배색되어 있을 때 생기는 대비로 채도가 높은 색채는 더욱 선명해 보이고, 채도가 낮은 색채는 더욱 흐리게 보이는데 3속성 대비 중 대비효과가 가장 약합니다.

③ 보색대비 - 보색관계에 있는 두 가지 색이 배색되었을 때 서로의 영향으로 색상이 달라 보이는 현상입니다. 보색이 되는 두 색이 서로 영향을 받아 본래의 색보다 채도가 높아지고 선명해집니다.

④ 색상대비 - 두 색이 서로 대비해서 색상차가 크게 느껴지는 현상으로 다른 두 색을 인접시켜 놓았을 경우 서로의 영향으로 색상차가 크게 나는 현상입니다. 1차색끼리 잘 일어나며 2차색, 3차색이 될수록 대비효과는 적게 나타납니다. 즉 빨강, 노랑, 녹색, 파랑 등의 색이 조합되었을 경우 뚜렷이 나타납니다. 교회의 스테인드글라스와 야수파의 마티스, 피카소 등의 회화작품에 사용됩니다.

62. 중간혼합에 관한 문제

| 중요도 ●●●○○ 정답 ④

④ 하만 그리드 현상은 검은색과 흰색선이 교차되는 지점에 하만도트라는 회색점이 보이는 현상으로 병치혼합과는 상관이 없습니다.

중간혼합은 가법혼색의 일종으로 색이 실제로 섞이는 것이 아니라 눈이 착시를 일으켜 색이 혼합된 것처럼 보이는 심리적인 혼색으로 컬러인쇄와 같은 중간혼색의 방법 또는 베졸드효과(Bezold effect) 등에서 볼 수 있습니다. 병치혼합은 선이나 점 서로 조밀하게 병치(나란히 놓이거나 동시에 설치)되어 인접색과 혼합하는 방식으로 19세기 신인상파의 점묘법, 모자이크, 색 옷감의 직물 등에 사용됩니다. 회전혼합은 두 가지 색의 색료를 회전원판 위에 적당한 비례의 넓이로 붙여 빠른 속도로 회전시키면 원판 면이 혼색되어 보이는 혼합을 말하며 혼색된 결과는 밝기와 색에 있어서 원래 각 색지각의 평균값이 됩니다. 영국의 물리학자 맥스웰(Maxwell)에 의해 실험이 되었습니다.

63. 빛의 성질에 관한 문제

| 중요도 ●●●○○ **정답 ③**

③ 가시광선은 인간을 기준으로 한 것이므로 일부 다른 동물은 사람보다 더 넓은 빛에 대한 감지능력을 가지고 있습니다.

64. 색의 중량감에 관한 문제

| 중요도 ●●●○○ **정답 ②**

색의 중량감과 무게감은 명도의 영향이 가장 크며 무겁고 가벼운 느낌을 말합니다. 고명도는 가벼운 느낌이 들고 저명도는 무거운 느낌이 듭니다.

65. 가법혼색에 관한 문제

| 중요도 ●●●●○ **정답 ④**

④ 가법혼색은 혼색할수록 점점 어두운 색이 아닌 밝은 색이 됩니다.

가법혼색은 빛의 혼합으로 빛의 3원색인 빨강(Red), 초록(Green), 파랑(Blue)을 혼합하기 때문에 섞으면 섞을수록 밝아지는 혼합으로 가법혼색은 컬러모니터, TV의 색, 무대조명 등에 사용됩니다.

[빛의 3원색의 혼색]
빨강(Red)+초록(Green)+파랑(Blue) = 하양(White)
빨강(Red)+초록(Green) = 노랑(Yellow)
초록(Green)+파랑(Blue) = 사이안(Cyan)
파랑(Blue)+빨강(Red) = 마젠타(Magenta)

66. 광휘에 관한 문제

| 중요도 ●●○○○ **정답 ④**

① 투과 – 물질이 격막을 통하여 한 쪽에서 다른 쪽으로 이동하는 것을 말합니다.
② 편광 – 진행방향에 수직한 임의의 평면에서 전기장의 방향이 일정한 빛을 편광(polarized light)이라 합니다.
③ 광택 – 물체 표면의 물리적 속성으로서, 빛을 정반사하는 정도를 나타내는 값입니다.
④ 광휘 – 같은 조명 아래에서 하얀색보다 밝게 느껴지는 색으로 양초나 불꽃의 색, 또는 암실에서 반투명 유리나 종이를 안쪽에서 강한 빛으로 비추었을 때 지각되는 색입니다.

67. 감법혼색에 관한 문제

| 중요도 ●●●●○ **정답 ①**

감법혼색은 색채의 혼합으로 색료의 3원색인 사이안(Cyan 청록색), 마젠타(Magenta), 노랑(Yellow)을 혼합하기 때문에 혼합하면 할수록 명도와 채도가 떨어져 어두워지고 탁해

지는 혼합입니다. 감법혼색은 컬러인쇄, 사진, 색필터 겹침, 색유리판 겹침, 안료, 물감에 의한 색재현 등에 사용됩니다.

[색료의 3원색의 혼색]
사이안(Cyan)+마젠타(Magenta)+노랑(Yellow) = 검정(Black)
사이안(Cyan)+마젠타(Magenta) = 파랑(Blue)
마젠타(Magenta)+노랑(Yellow) = 빨강(Red)
노랑(Yellow)+사이안(Cyan) = 초록(Green)

68. 계시대비에 관한 문제

| 중요도 ●●●●○ **정답 ②**

계시대비는 시간차를 두고 일어나는 배색으로 인접되는 색과 관계가 없습니다. 인접되는 색과는 동시대비, 연변대비의 관련이 있습니다.

69. 색채의 지각과 감정효과에 관한 문제

| 중요도 ●●●○○ **정답 ②**

② 고채도의 색이 저채도의 색보다 주목성이 높습니다.

주목성은 사람의 시선을 끄는 힘으로 색 자체가 명시도처럼 두 가지 색이 배색되지 않고 한 가지 색으로 눈에 잘 띄는 색을 말합니다. 난색, 고명도, 고채도가 주목성이 높고 노란색이 주목성이 가장 높습니다.

70. 무채색에 관한 문제

| 중요도 ●●●○○ **정답 ④**

무채색(無彩色)은 '채도가 없다'는 의미입니다. 검은색, 흰색, 회색 등 명도만 존재하며 빛의 반사율에 의해 결정됩니다.

71. 색의 온도감에 관한 문제

| 중요도 ●●●○○ **정답 ①**

색의 온도감은 경험적인 것으로 자연현상에 근원을 두며 색상의 영향이 가장 큽니다. 난색은 따뜻한 느낌의 색으로 저명도, 장파장의 색인 빨강, 주황, 노랑 등이 있고 한색은 차가운 느낌의 색으로 고명도, 단파장의 색인 파랑색 계열이 있습니다. 중성색은 색의 온도가 느껴지지 않는 중간 느낌의 색으로 연두, 녹색, 자주, 보라 등이 있습니다.

72. 색채의 개념에 관한 문제

| 중요도 ●●●○○ **정답 ③**

① 화학적 입장 – 색은 물질을 구성하고 있는 어떤 분자구조의 특징으로 안료나 염료 같은 물질의 화학적 요소로 인해 눈에 반사, 투과됨으로써 색이 생성되는 것으로 설명하고 조색, 색좌표, 도료의 종류와 특성 색소 등을 개발합니다.

② 물리학적 입장 – 색은 물체에 담는 빛 파장의 반사, 흡수, 투과로 인한 가시광선 영역 내에서의 방사에너지(물체에서 방출되는 전자기파)의 자극으로 설명하고 광원, 반사광, 투과광 등 에너지 분포의 양상과 자극 정도를 기자재를 활용하여 규명합니다.
③ 생리학적 입장 – 색을 눈에서 대뇌로 연결된 신경에서 일어나는 전기화학적 작용이라 설명하고 있으며 생리적, 심리적 현상으로 시각각의 일종으로 이해합니다. 즉 눈에는 대뇌에 이르는 신경계통의 광화학적 활동을 규명하는 방법으로 우리 몸의 조직과 관련 있는 연구를 합니다.

73. 색의 느낌에 관한 문제

| 중요도 ●●●○○ 정답 ③

① 고명도, 고채도의 색 – 경쾌한 느낌
② 저명도, 고채도의 색 – 딱딱한 느낌
③ 고명도, 저채도의 색 – 부드러운 느낌
④ 저명도, 저채도의 색 – 차분한 느낌

74. 베졸드 효과에 관한 문제

| 중요도 ●●●○○ 정답 ③

가까이서 보면 여러 가지 색들이 좁은 영역을 나누고 있지만 멀리서 보면 이들이 섞여져서 하나의 색채로 보이는 혼합으로 색을 직접 혼합하지 않고 색점을 배열함으로써 전체 색조를 변화시키는 효과를 말합니다. 문양이나 선의 색이 배경색에 영향을 주어 원래의 색과 다르게 보입니다. 보통 두 색의 중간 색상, 명도, 채도가 됩니다.

75. 색순응에 관한 문제

| 중요도 ●●●○○ 정답 ②

순응이란 조명조건이 변화함에 따라 수용기의 민감도가 변화하는 것을 말하는데 색순응은 물체에 빛을 비추었을 때 색이 순간적으로 변해보이는 현상입니다. 그러나 곧 자신의 색으로 돌아오게 됩니다. 대표적인 예가 선글라스를 끼고 있는 동안 선글라스의 색이 느껴지지 않는 것입니다.

76. 간상체에 관한 문제

| 중요도 ●●●○○ 정답 ①

간상체는 중심와로 부터 20°정도의 위치이고, 40°정도를 벗어나면 추상체는 거의 존재하지 않아 밝기만을 감지하게 됩니다. 망막의 주변부에 위치하며, 색의 지각이 아닌 흑색, 회색, 백색의 명암만을 인식합니다. 간상체는 야행성으로 어두운데서 잘 보이며 1억 2000만개~1억3000만개가 존재합니다. 간상체가 가장 민감하게 반응하는 파장은 500nm입니다.

77. 동화현상에 관한 문제

| 중요도 ●●●○○ 정답 ④

두색이 맞붙어 있을 때 그 경계 주변에서 색상, 명도, 채도 대비의 현상이 보다 강하게 일어나는 현상으로 색들끼리 서로 영향을 주어서 인접색에 가깝게 느껴지는 현상을 말합니다. 색의 대비효과와는 반대되는 현상으로 복잡하고 섬세한 무늬에서 많이 나타나는 현상, 동화를 일으키기 위해서는 색의 영역이 하나로 종합되는 것이 필요합니다. 색이 다른 색 위에 넓혀가는 것처럼 보이기 때문에 이를 전파효과라 하기도 합니다.

78. 잔상에 관한 문제

| 중요도 ●●●○○ 정답 ②

망막이 강한 자극을 받게 되면 시세포의 흥분이 중추에 전해져서 색 감각이 생기는 현상으로 자극으로 색각이 생긴 뒤에 자극을 제거한 후에도 상이 나타나는 것을 말합니다. 잔상의 출현은 원래 자극의 세기, 관찰시간, 크기에 의존합니다.

79. 명시도에 관한 문제

| 중요도 ●●●○○ 정답 ①

명시도는 "물체의 색이 얼마나 잘보이는가?"를 나타내는 정도를 의미합니다. 명시성에 영향을 주는 순서는 명도 – 채도 – 색상 순이며 주목성과 달리 두 가지 색의 차이로 가시성이 높아지는 현상으로 주로 명시도를 높이기 위해서 주목성이 높은 색과 무채색 검정색을 배색할 때가 가장 명시도가 높습니다.

80. 계시혼합에 관한 문제

| 중요도 ●●●○○ 정답 ②

계시혼합은 눈에 서로 다른 색자극이 매우 빠르게 차례로 들어올 때 망막 상에서 자극이 혼합된 것으로 간주해 혼합색을 보게 되는 혼합방법입니다.

81. NCS색상환에 관한 문제

| 중요도 ●●●○○ 정답 ②

29

82. 먼셀의 균형이론에 관한 문제

| 중요도 ●●●○○ 정답 ④

먼셀의 색채 조화론은 균형 이론으로 균형의 원리를 조화의 기본으로 생각했으며, 회전 혼색법을 사용하여 두 개 이상의 색을 배색했을 때 명도단계 N5일 때 색들이 가장 안정된 균형을 이루며 조화를 이룬다고 주장했으며 문, 스펜서의 조화론에 영향을 주었습니다.
먼셀의 색채 조화론은 다음과 같습니다.

[무채색의 조화]
하나의 색상에 흰색이나 검은색을 섞어 만든 다양한 무채색의 평균 명도가 N5에 가까울 때 조화롭다.
예 N3, N5, N7, N9

[단색상의 조화]
단일한 색상 단면에서 색채들의 배색은 조화롭다.
예 • 동일색상에서 채도는 같으나 명도가 다른 색채들은 조화롭다.
 • 동일색상에서 명도는 같으나 채도가 다른 색채들은 조화롭다.

[동일색상의 조화]
동일색상에서 순차적으로 변화하는 같은 색채들은 조화한다. 예 5R 6/5과 5R 3/5

[동일색조의 조화]
색상이 다른 색채를 배색할 경우 명도, 채도를 같게 하면 조화롭다. (2006년 3회 산업기사) 예 5G 6/5과 5YR 6/5

[그러데이션 배색의 조화]
색채의 삼속성이 함께 그러데이션을 이루면서 변화하면 조화한다. 또한 회색 단계의 그러데이션도 조화한다.
예 GY7/8, G6/7, BG5/6, B4/5, PB3/4

[보색의 조화]
명도와 채도 모두 다른 보색을 배색할 경우 명도의 단계가 일정한 간격으로 변하면 조화롭다. 이 경우 저명도, 저채도의 색면은 넓게 하고 고명도, 고채도의 색면은 좁게 배색하면 조화롭다.

83. 먼셀의 색채조화론에 관한 문제

| 중요도 ●●●○○ 정답 ②

먼셀의 색채조화론은 균형이론으로 균형의 원리를 조화의 기본으로 생각했으며, 회전혼색법을 사용하여 두 개 이상의 색을 배색했을 때 명도단계 N5일 때 색들이 가장 안정된 균형을 이루며 조화를 이룬다고 주장했으며 문-스펜서의 조화론에 영향을 주었습니다.

84. 동시대비에 관한 문제

| 중요도 ●●●○○ 정답 ④

대비란 서로 다른 두 색이 서로 영향을 받아 서로 다르게 보이는 현상으로 잔상의 일종입니다. 동시대비는 두 가지 색을 동시에 볼 때 일어나는 현상으로 시점을 한 곳에 집중시키려는 색채지각과정에서 일어나는 현상으로 순간적으로 일어납니다. 두 색의 차이를 부각시키기 위해서는 색상, 명도, 채도의 차이를 크게 두는 배색방법을 사용합니다.

85. 먼셀기호화 색조위치에 관한 문제

| 중요도 ●●●○○ 정답 ④

먼셀기호 H V/C 로 표시하며 H는 색상, V는 명도, C는 채도를 의미한다. 5P 3/6는 색상은 보라, 명도는 3, 채도는 6정도의 색조위치입니다.

86. CIELCH 색공간에 관한 문제

| 중요도 ●●●○○ 정답 ④

CIE L*c*h*에서 L은 명도, c는 채도, h는 색상의 각도를 의미합니다. 원기둥형 좌표를 이용해 표시하는데 h=0°(빨강), h=90°(노랑), h=180°(초록), h=270°(파랑)으로 표시됩니다.

87. 한국전통색에 관한 문제

| 중요도 ●●●○○ 정답 ③

오방색의 내용은 다음과 같습니다.
1. 청(靑) – 동쪽, 목(木), 청룡, 인(仁), 봄, 각(角)
2. 백(白) – 서쪽, 금(金), 백호, 의(義), 가을, 상(商)
3. 적(赤) – 남쪽, 화(火), 주작, 예(禮), 여름, 치(緻)
4. 흑(黑) – 북쪽, 수(水), 현무, 지(智), 겨울, 우(羽)
5. 황(黃) – 중앙, 토(土), 황룡, 궁(宮)

오간색의 내용은 다음과 같습니다.
1. 홍색 – 백색과 적색 사이
2. 벽색 – 백색과 청색 사이
3. 녹색 – 황색과 청색 사이
4. 유황색 – 흑색과 황색 사이
5. 자색 – 흑색과 적색 사이

88. ISCC–NIST에 관한 문제

| 중요도 ●●●○○ 정답 ③

전미국 색채협의회(ISCC)와 전미국 국가표준(NIST)에 의해 1939년에 제정된 색명법으로 감성전달의 정확성이 높고, 의사소통이 간편하도록 색이름을 표준화한 것으로 세계 여러 나라의 계통색명 기준이 되고 한국산업규격의 색이름도 이를 토대로 하고 있습니다. 먼셀의 색입체에 위치

하는 색을 267개의 단위로 나누고 5개의 명도 단계와 7개의 색상으로 총 13개를 기준으로 톤의 형용사를 붙여 색을 구분하고 있으며 기본색은 Pink, Red, Orange, Brown, Yellow, Olive, Yellow Green, Green, Blue, Purple의 10개의 유채색과 White, Gray, Black 무채색 3개(gray는 light gray, medium gray, dark gray로 나뉨)로 되어 있습니다. KS와 다른 점은 올리브(Olive)가 색상으로 포함되어 있습니다.

89. 색채표준의 필요성에 관한 문제

| 중요도 ●●●○○ 정답 ①

색채의 표준을 정해 원활한 소통과 누구나 사용해도 같은 색채를 사용할 수 있도록 만든 규정으로 색채표준을 통해 색채정보의 저장, 전달, 재현 등의 효과를 얻을 수 있습니다.

90. CIE 색도도에 관한 문제

| 중요도 ●●●○○ 정답 ①

색도란 색도 좌표를 그림으로 표시한 것을 말합니다. 색지도 또는 색좌표도라고도 합니다. 색도 좌표를 x, y로 표시하고 그림 바깥쪽의 곡선은 빛 스펙트럼의 색도점(색도를 나타내는 점)을 연결한 곡선이며 바깥 굵은 실선은 스펙트럼의 색을 나타내는 스펙트럼 궤적이고, 수치는 파장을 의미하며 단위는 nm단위로 표시한 것입니다. 실존하는 색의 좌표계는 모두 폐곡선의 내부에 들어가며 P선은 380nm(x=0.1741, y=0.0050)와 780nm(x=0.7347, y=0.2653)을 잇는 선으로 보라색 경계라고 하며 단색 표시 등에 사용됩니다. 내부의 궤적선은 색온도를 나타내고, 보색은 백색점 C를 두고 마주보고 있으며 서로 보색관계에 있는 두 색을 잇는 선분은 백색점을 지나갑니다.

91. DIN 색체계에 관한 문제

| 중요도 ●●●○○ 정답 ①

1955년 오스트발트를 기본으로 산업발전과 통일된 규격을 위하여 독일의 표준기관인 DIN에서 도입한 색체계로 다양한 색채 측정과 밀접하게 연관된 수많은 정량적 측정에 이용할 수 있습니다. DIN 색체계는 오스트발트 표색계와 마찬가지로 24색으로 구성되어 있으며 색상을 주파장으로 정의하고 명도는 0단계~10단계로 11단계로 나뉘어 있으며, 채도는 0~15단계로 총 16단계로 나뉘어져 있습니다. 표기는 13 : 5 : 3 으로 표기하며, 13은 색상(Hue)을 표시하고 5는 포화도(Saturation)를 나타내며 3은 암도(Darkness)를 나타냅니다. 색상-T(Bunton), 포화도(채도)-S(Sattigung), 암도(명도)-D(Dunkelstufe)로 표기합니다.

92. 색채조화의 원리에 관한 문제

| 중요도 ●●●○○ 정답 ③

원리드 저드는 1955년 과거 색채조화에 관한 이론을 조사 및 정리하여 4종류의 조화법칙을 발표했습니다. 색채조화는 좋아함과 싫어함의 문제이며, 정서반응은 사람에 따라 다르고, 동일인이라도 주어진 환경에 따라 다를 수 있다고 설명했습니다. 그가 주장한 색채조화 4원칙은 질서의 원리, 비모호성의 원리(명료성의 원리), 동류의 원리, 유사의 원리입니다. 질서를 가질 때, 배색이유가 명확할 때, 비슷하거나 유사한 색상과 색조는 조화를 가진다는 것입니다. 그리고 대비의 원리는 쉐브런의 색채조화 이론에 속합니다.

93. 연속배색에 관한 문제

| 중요도 ●●●○○ 정답 ④

④ 보색관계에서는 그러데이션 배색을 표현하기 어렵습니다.

색을 연속으로 이어지는 느낌으로 배색하는 것을 말하며 그러데이션 배색효과라고도 합니다. 연속효과를 통해 율동감을 줄 수 있으며 색상이나 명도, 채도, 톤 등이 단계적으로 변화되는 배색입니다. 색채와 색조의 변형이며, 색채가 조화되는 시각적 유목감(주목성)을 주며, 색상, 명도, 채도, 톤의 변화를 통한 조화를 기본 기능으로 하여 리듬감이나 운동감을 주는 배색으로 자연의 색상배열 속에서 볼 수 있습니다.

94. NCS 색체계 표기법에 관한 문제

| 중요도 ●●●○○ 정답 ①

혼합비는 S(검정량)+W(흰색량)+C(유채색량)=100%으로 표시되는데 혼합비 중 세 가지 속성 가운데 검정량과 순색량의 뉘앙스(nuance)만 표기합니다. 2070−G40Y으로 표기합니다. 2070은 뉘앙스를 의미하고 G40Y은 색상을 의미하며, 20은 검정색도 70은 유채색도, G40Y은 G에 40만큼 Y가 섞인 GY를 나타냅니다. NCS에서 표기되지 않는 것은 하양색도입니다.

95. P.C.C.S. 색체계에 관한 문제

| 중요도 ●●●○○ 정답 ③

1964년 일본색채연구소에서 색채조화를 주요 목적으로 개발되었습니다. tone의 개념으로 도입되었고 색조를 색공간에 설정하였습니다. 톤 분류법에 의해 색이름을 알게 하면 색채를 쉽게 기억할 수 있고 일상적인 감각과 어울려 이미지 반영이 용이합니다. 헤링의 4원색설을 바탕으로 빨강, 노랑, 녹색, 파랑의 4색상을 기본색으로 사용 색상

은 24색, 명도는 17단계(0.5단계 세분화), 채도는 9단계 (채도의 기준은 지각적 등보성이 없이 절대수치인 9단계로 구분)로 구분해 사용합니다.

96. 색명법에 관한 문제

| 중요도 ●●●○○ 정답 ①

[기본색명법]

기본 색명은 기본적인 색의 구별을 위해 정한 색명법으로 우리나라는 한국산업규격에서는 먼셀표색계를 기본으로 '2003년 색이름 표준규격개정안'을 지정해 유채색과 무채색 15개의 기본 색명을 정하고 있습니다.

[일반색명법(계통색명)]

일반적으로 부르는 기본색명에 수식형 형용사를 붙여서 사용한 색명법으로 KS의 일반 색명은 ISCC-NIST색명법에 근거해 개발되었습니다. 기본 색명 앞에 색상을 나타내는 수식어와 톤을 나타내는 수식어를 붙여 표현합니다.

[관용색명법(고유색명)]

옛날부터 관습적으로 전해 내려오면서 광물, 식물, 동물, 지명과 인명 등의 이름으로 습관적으로 사용하는 색으로 색감의 연상이 즉각적입니다.

97. 헤링의 4원색설에 관한 문제

| 중요도 ●●●○○ 정답 ④

1872년 독일의 심리학자이며 독일의 생리학자 "헤링"은 색을 본 후 반대의 잔상인 빨강-초록 물질, 파랑-노랑 물질, 검정-하양 물질인 서로 대립하는 3종류의 광화학 물질이 존재한다고 가정하고, 망막에 빛이 들어오면 분해(이화)와 합성(동화)이라고 하는 반대반응이 동시에 일어나 반응의 비율에 따라서 여러 가지 색이 지각된다는 학설입니다. 심리적 보색개념으로 반대색설이라고도 합니다.

98. 오스트발트 색체계에 관한 문제

| 중요도 ●●●●○ 정답 ①

① 오스트발트 색입체를 수평으로 절단하면 흰색과 검정의 함유량이 같은 24개의 등가색환이 아닌 28개의 등가색환이 됩니다.

오스트발트 색체계는 노벨화학상을 수상한 독일인 오스트발트에 의해 1923년에 개발되었습니다. 혼합비를 검정량(B)+흰색량(W)+순색량(C)=100%으로 어떠한 색이라도 혼합량의 합은 항상 일정하다고 주장하고 있고 B(완전흡수), W(완전반사), C(특정 파장의 빛만 반사)의 혼합하는 색량의 비율에 의하여 만들어진 색체계로 같은 계열의 배색을 찾을 때 매우 편리합니다.

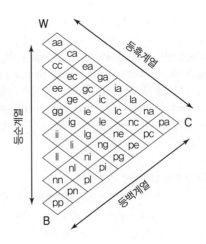

99. 오스트발트 색체계에 관한 문제

| 중요도 ●●●●○ 정답 ④

오스트발트 색체계 표기법의 2ne에서 2=색상, n=백색량, e=흑색량을 말합니다. 순색량은 5.6+65=70.6값을 100에서 빼면 나머지는 29.4가 됩니다.

기호	a	c	e	g	i	l	n	p
백색량	89	56	35	22	14	8.9	5.6	3.5
흑색량	11	44	65	78	86	91.9	94.9	95.5

100. ISCC-NIST에 관한 문제

| 중요도 ●●○○○ 정답 ④

32

3회 컬러리스트 산업기사 필기 기출모의고사 정답 및 해설

1	2	3	4	5	6	7	8	9	10
①	②	③	②	①	④	③	①	①	③
11	12	13	14	15	16	17	18	19	20
④	①	②	④	①	①	④	④	④	①
21	22	23	24	25	26	27	28	29	30
②	④	②	④	②	③	②	③	②	③
31	32	33	34	35	36	37	38	39	40
④	③	④	③	④	②	②	②	②	④
41	42	43	44	45	46	47	48	49	50
③	②	③	④	③	④	②	①	③	③
51	52	53	54	55	56	57	58	59	60
④	③	②	④	①	③	④	④	③	②
61	62	63	64	65	66	67	68	69	70
①	④	②	④	④	①	④	②	④	④
71	72	73	74	75	76	77	78	79	80
④	②	④	②	④	④	④	②	④	④
81	82	83	84	85	86	87	88	89	90
④	②	④	②	①	④	①	①	①	①
91	92	93	94	95	96	97	98	99	100
③	④	③	④	④	②	②	④	③	①

1. 기억색에 관한 문제

| 중요도 ●●●○○ 정답 ①

인간의 살아온 환경과 문화 기타 환경적 요인에 의해 상징적으로 의식 속에 자리 잡은 상징색 또는 고정관념을 말합니다. 또는 대상의 표면색에 대한 무의식적 추론에 의해 결정되는 색채로 대뇌에서 일어나는 주관적 경험을 의미하기도 합니다. "사과는 무슨 색?"이라는 질문에 '빨간색'이라고 답하는 것처럼 물체의 표면색에 대해 무의식적으로 말하게 되는 색을 말합니다.

2. 색채계획에 관한 문제

| 중요도 ●●○○○ 정답 ②

바닷가 도시, 분지에 위치한 도시의 집합주거 외벽의 색채계획 시 기후적 · 지리적인 환경과 건축물의 형태와 기능 그리고 주변 건물과 도로의 색 등을 고려해야 합니다. ② 건설사의 기업색채는 전혀 관련이 없습니다.

3. 상징색에 관한 문제

| 중요도 ●●○○○ 정답 ③

노란색(황색)은 동양에서는 신성한 색채이지만 유럽이나 미국에서는 겁쟁이 배신자를 의미이기도 하고 말레이시아, 시리아, 태국, 아일랜드, 브라질 등에서도 혐오색으로 인식됩니다.

4. 색채조절에 관한 문제

| 중요도 ●●○○○ 정답 ②

① 안전 깃발과 구급상자는 주황색이 아닌 초록색을 사용합니다.
② 병원의 수술복은 음성잔상(부의잔상) 때문에 청록색을 사용합니다.
③ 영업직의 환경색은 의식을 활발하게 하기 위해 한색보다는 난색을 사용합니다.
④ 화장실 픽토그램의 유목성을 높이기 위해 검정색과 노란색을 함께 사용합니다.

5. 색의 역할에 관한 문제

| 중요도 ●●○○○ 정답 ①

① 제품의 차별화와 색채연상효과를 높이기 위해 민트향이 첨가된 초콜릿 제품의 포장은 노랑보다는 민트향이 연상되는 초록과 초콜릿색의 조합으로 하는 것이 좋습니다.

6. 국가별, 문화별 선호색에 관한 문제

| 중요도 ●●●○○ 정답 ④

④ 국가와 문화의 차이와 영향에 따라 선호색은 다른 상징을 담고 있습니다.

7. 색채조절에 관한 문제

| 중요도 ●●●○○ 정답 ③

③ 보라는 혈압을 비교적 높게 하고, 빨강의 보색잔상을 막기 위해 초록색을 주로 사용합니다.

색채조절은 1930년 초 미국의 뒤퐁(Dupont)사에서 처음 사용했으며, 색을 단순히 개인적인 기호에 의해서 사용하는 것이 아니라 색이 가지고 있는 심리적 · 생리적 · 물리적 성질을 근거로 과학적으로 색을 선택하는 객관적인 방법입니다. 색채관리, 색채조화, 심리학, 생리학, 조명학, 미학 등이 모두 고려되며 색채조절을 통해 능률성, 안정성, 쾌적성 등을 효율적으로 향상시킬 수 있습니다.

8. 색채계획 및 디자인 프로세스에 관한 문제

| 중요도 ●●●○○ 정답 ①

① 시장현황 조사, 콘셉트 설정 – 조사 및 기획단계
② 색채배색안 작성, 색견본 승인 – 색채계획 및 설계단계
③ 시뮬레이션 실시, 색채관리 – 색채관리단계
④ 모형 제작, 색채 구성 – 색채계획 및 설계단계

9. SD법에 관한 문제

| 중요도 ●●●●○ 정답 ①

1959년 미국의 심리학자 오스굿(C. E. Osgoods)에 의해 고안된 색채이미지에 관한 연구법입니다. 경관이나 제품, 색, 음향 감촉, 유행색 경향 및 선호도 비교분석과 여러 가지 대상의 인상을 파악하는 방법으로 많이 사용되고 있습니다. 조사 대상자의 주관적인 의미를 객관적으로 평가하여 정성적(문자로 분석하여 설명) 색채 이미지를 정량적(수치로 분석하여 설명)이며 객관적으로 측정하는 방법입니다. 색채조사방법 중 형용사의 반대어쌍 즉 상반되는 형용사군 10~50개를 이용하여 이미지 맵과 이미지 프로필과 같은 좌표계로 결과를 볼 수 있으며 정서를 언어스케일(언어로 된 척도화된 표)로 나타낼 수 있습니다.
일정 점수를 지니는 척도를 주어 각 형용사에 해당하는 점수를 부여하는 방식으로 이미지 분석법으로 널리 사용(좋다–나쁘다, 크다–작다, 빠르다–느리다 등)되고 있으며 색채의 지각현상과 감정효과를 다면적으로 분석할 수 있습니다. 보통 5단계 척도를 사용하지만 만약 세밀한 차이를 필요로 할 경우 7단계 평가를 척도화(비교할 수 있도록 수치화)하여 조사할 수 있습니다. 요인분석(다양한 원인분석)에 있어 평가차원, 능력차원, 활동차원을 의미공간으로 구성하여 조사합니다.

10. 색과 제품의 연결에 관한 문제

| 중요도 ●●○○○ 정답 ③

① 자동차의 빠른 속도를 강조하려면 저채도가 아닌 고채도의 색을 적용하는 것이 효과적입니다.
② 방화가 의심되는 곳을 알리기 위해 녹색의 표지판보다는 위험을 상징하는 빨간색을 사용하는 것이 효과적입니다.
③ 자연주의를 지향하는 제품에는 자연을 상징하는 녹색이나 갈색을 사용하는 것이 효과적입니다. 맞는 설명입니다.
④ 무거운 물품의 포장은 심리적으로 가볍게 느낄 수 있도록 저명도의 색보다는 가벼운 느낌이 들도록 고명도의 색을 사용하는 것이 효과적입니다.

11. 색채치료에 관한 문제

| 중요도 ●●●○○ 정답 ④

색채치료란 색채를 이용한 신체적, 정신적, 영적 질병들을 치료할 목적으로 사용되는 요법으로 신체의 자연적 치유 능력을 강화시켜주는 광선요법(Phototherapy)으로 질병을 국소적으로 보지 않고 전체적으로 자연치유력을 높이는 보완치료법입니다. 색채치료는 과학적인 현대의학의 장점을 살리는 동시에 자연적 면역력을 증강시키는 것으로 고유한 파장과 진동수를 갖고 있는 에너지의 색채 처방과 반응을 연구하는 분야로 레이키(Reiki), 차크라(Chakra), 오라소마(Aura soma), 수정요법 등이 있습니다.
색채치료의 기본 색상은 빨강, 노랑, 파랑이며, 빨강과 노랑의 중간색 주황, 파랑과 노랑의 중간색 초록, 빨강과 파랑의 중간색 보라가 있다. 색채의 고유파장과 진동이 인간의 신체조직에 영향을 미쳐 건강과 정서적 균형을 취할 수 있습니다. 천연색채는 유리나 필터, 염색 등을 통한 인공적인 색채보다 강력한 치유 능력이 있습니다.

• 빨강 : 소심, 우울증, 변비, 설사, 원기부족, 의욕상실, 빈혈, 기관지염(폐렴), 결핵, 활동성 증가, 혈액순환 자극, 적혈구 강화
• 노랑 : 위장장애, 우울증, 불안, 당뇨, 습진, 간기능 개선, 기억력 회복
• 파랑 : 불면증, 염증, 진정효과, 히스테리, 스트레스, 흥분, 두통, 호흡수와 혈압, 근육긴장 감소, 집중력 증대, 교감신경의 긴장을 높이고 성호르몬의 활동 억제하는 작용
• 주황 : 신장, 방광질환, 성기능장애, 체액분비 등
• 초록 : 부교감신경, 천식, 말라리아, 정신질환, 심장계, 불면증 등
• 보라 : 혼란, 영적결속력 부족, 불면증 치료 등

12. 색채와 미각에 관한 문제

| 중요도 ●●●○○ 정답 ①

주황색, 빨강, 맑은 황색 계통의 색들은 강한 식욕감을 일으키는 반면 청색 계통의 색들은 식욕을 반감시킵니다.

13. 색채와 온도감에 관한 문제

| 중요도 ●●●○○ 정답 ②

붉은색 계열은 흥분의 느낌이 주며 푸른색 계열은 진정의 느낌을 줍니다.

14. 색채의 연상과 상징에 관한 문제

이텐의 색채와 모양의 관계에서 원은 파랑을 의미합니다.

빨강	정사각형
주황	직사각형
노랑	(역)삼각형
녹색	육각형
파랑	원
보라	타원형
갈색	마름모

① 우리나라 방위의 표시가 아닌 전통 오방색으로 동쪽을 상징하는 색입니다.
② 4, 5세의 여자아이들이 선호하는 색채는 노란색입니다.
③ 충동적인 감정을 일으키는 색채는 난색 계열입니다.
④ 이상, 진리, 젊음, 냉정 등의 연상색은 파랑입니다.

15. 표본조사법에 관한 문제

| 중요도 ●●●○○ 정답 ①

가장 많이 적용되는 연구방법인 표본 선정은 조사대상을 선정하는 것을 말하며, 의사결정에 필요한 정보를 제공해 줄 수 있는 대상을 정하는 것을 말한다. 표본을 선정할 때는 모집단에 대한 정확한 이해가 선행되어야 하며, 편차를 최대한 줄여야 한다.

16. 난색과 한색의 심리적 효과에 관한 문제

| 중요도 ●●●○○ 정답 ①

① 한색 : 후퇴색이고 난색이 진출색입니다. 맞습니다.
② 난색 : 단파장이 아니라 장파장에 속합니다.
③ 한색 : 장파장이 아니라 단파장에 속합니다.
④ 난색 : 수축색이 아니라 팽창색에 속합니다.

17. 색채조절에 관한 문제

| 중요도 ●●●○○ 정답 ④

병원의 색채조절의 예는 다음과 같습니다.
• 수술실을 청록으로 조절하는 이유는 눈의 피로와 빨간색과의 보색 등을 고려, 잔상을 없애는 데 있다.
• 백열등은 황달 기운이 있는 환자의 피부색을 볼 수 없으므로 고려해야 한다.
• 약간 어두운 조명과 시원한 색은 휴식을 요하는 환자에게 적합하다.
• 병원의 대기실이나 복도는 700Lux 정도의 조도가 필요하다.
• 일반적으로 병원은 크림색(5.5YB 5/3.5)을 벽에 사용한다.

• 휴식을 요하는 환자나 만성 질환자와 같이 장시간 입원해야 하는 환자병실은 녹색, 청색이 적합하다.
• 병원이나 역대합실의 배색 중 지루함을 줄일 수 있는 색은 청색계열이다.

18. 환경색채에 관한 문제

| 중요도 ●●○○○ 정답 ④

④ 독일 라인강변 주변 집들의 지붕색은 대부분 붉은색을 띠고 있습니다. 지역색은 산이나 바다와 같은 지형적 요소, 태양의 조사시간이나 청명일 수, 토양의 색 등 지리적, 기후적 환경에 의해 자연스럽게 어울리고 선호되는 색채입니다.

19. 칸딘스키(Kandinsky)의 형태연구에 관한 문제

| 중요도 ●●●○○ 정답 ④

이튼과 함께 칸딘스킨, 베버, 페흐너, 파버비렌도 연구하였으며 색채와 모양에 대한 공감각적 연구를 통해 색채와 모양의 조화로운 관계성을 추구했습니다.

빨강	정사각형
주황	직사각형
노랑	(역)삼각형
녹색	육각형
파랑	원
보라	타원형
갈색	마름모

20. 색채의 계절연상에 관한 문제

| 중요도 ●●○○○ 정답 ①

① 봄 - 밝은 톤과 발랄한 이미지로 구성합니다.

21. 지속가능한 개발에 관한 문제

| 중요도 ●●○○○ 정답 ②

산업화 과정의 부산물인 생태계 파괴가 인류를 위협하는 상황에서 인간만을 위한 디자인은 곧 자연을 무시한 디자인입니다. 자연이 무시되고 파괴될 때 그것은 곧 인간에게 피해가 돌아오게 됩니다. 인간과 자연이 함께할 수 있는 조화로운 지속가능한 디자인을 생각하는 것이 친자연성입니다. 자연과의 공생과 상생이라는 측면에서 검토되고 적극적으로 통일되어야 하며 디자인의 교육, 디자인의 개발, 디자인의 정책도 반드시 생태적 과정, 방법, 수단 나아가 환경적 평가를 전제로 해야 합니다. 디자인은 생태학적으로 건강하고 유기적 전체에 통합하는 건강한 인간 환경의 구축을 궁극적 목표로 설정하고 친자연성을 고려해야 합니다.

22. 생태학적 디자인 원리에 관한 문제

| 중요도 ●●○○○ 정답 ④

생태학적 그린디자인의 원리는 다음과 같습니다.

- 환경친화적인 디자인
- 리사이클링 디자인
- 에너지 절약형 디자인
- 제품수명 연장을 위한 디자인
- 재활용 디자인
- 효율적 수거를 위한 디자인

23. 바우하우스에 관한 문제

| 중요도 ●●●○○ 정답 ②

월터 그로피우스(Walter Gropius)는 바이마르 공예학교 교장이었던 헨리 반 델 벨데로부터 1919년 미술 아카데미와 공예 학교의 운영을 위임받아 두 학교를 통합해 1919년 3월 20일에 국립 종합조형학교인 '바이마르 국립바우하우스'를 설립합니다. 이 바우하우스는 독일 공작연맹의 이념을 바탕으로 예술과 기계적인 기술의 통합을 목적으로 새로운 조형 이념을 다루었으며, 예술, 문화에 걸쳐 혁신적이고 독창적인 새로운 조형예술을 실현하고자 했던 최초의 디자인학교입니다. 바우하우스는 문제해결능력과 창의적 디자인능력을 향상시켜 빠르게 변하는 산업화 사회에 적응은 물론 역할과 책임을 다하는 전인적인 디자이너를 양성하였고 기계에 의한 인간의 노예화를 방지하고, 기계의 단점을 제거하고 장점만을 유지, 우수한 표준의 창조를 이념으로 하여 현대 디자인에 큰 영향을 주었습니다. 바우하우스의 교육과정은 ② 예비교육 – 공작교육 – 건축교육으로 변했습니다.

24. 국제주의에 관한 문제

| 중요도 ●○○○○ 정답 ④

국제주의는 개별 국가의 이해를 초월하여 민족과 국가 간의 협조나 연대를 지향하는 사상이나 운동을 말합니다. 디자인에 있어서 국제주의는 모든 민족과 국가가 함께 행복하게 살 수 있는 세상을 꿈꾸는 이상주의이며 모두가 평등한 보편성과 모더니즘의 특성을 가진다고 할 수 있습니다.

25. 디자인 조형요소에 관한 문제

| 중요도 ●●●○○ 정답 ④

선의 종류와 성격에 대한 내용은 다음과 같습니다.

- 직선 : 정직, 명료, 확실, 단순, 남성적, 상승, 형식, 도전 등 – 점과 점을 잇는 가장 짧은 선
- 수직선 : 고결, 희망, 상승감, 긴장감, 종교적 등
- 수평선 : 평화, 정지, 안정감 등
- 사선 : 동적, 불안감 등
- 곡선 : 우아, 매력, 여성적, 자유, 고상, 불명확, 섬세함 등
- 호 : 유연한 표정
- 포물선 : 속도감
- 쌍곡선 : 균형의 미
- S선 : 우아, 매력, 연속성
- 나사선 : 발전적, 가장 동적(아르키메데스 나사선)
- 절선 : 격동, 불안감, 초조함 등

26. 색조(tone)에 관한 문제

| 중요도 ●●●○○ 정답 ①

① 비비드(vivid) 색조는 고채도이므로 화려하고 활동적이며 적극적인 이미지로 적합합니다.

27. 강조색에 관한 문제

| 중요도 ●●●○○ 정답 ③

색채계획 시 배색방법은 다음과 같습니다.

- 주조색 : 배색 시 전체적인 느낌을 전달하는 주가 되는 색을 주조색이라고 한다. 색채계획에 있어 70% 이상을 차지하는 색으로 전체의 느낌을 전달하고 색채효과를 좌우하게 된다.
- 보조색 : 주조색 다음으로 넓은 공간을 차지하며 보조요소들을 배합색으로 취급함으로써, 변화를 주는 역할을 한다. 약 25% 내외 정도의 면적을 차지한다.
- 강조색 : 디자인 대상에 악센트를 주는 포인트 역할을 하는 색으로, 전체의 5% 정도 내외를 차지한다.

28. AE(account executive)에 관한 문제

| 중요도 ●●○○○ 정답 ②

① AD(art director) – 미술감독이라 하며 다양한 분야에서 그래픽적 업무를 총괄하는 사람을 말합니다.
② AE(account executive) – 광고회사나 홍보대행사의 직원으로서 고객사와의 커뮤니케이션을 통해 광고계획이나 홍보계획을 수립하고 광고나 홍보활동을 지휘하는 사람입니다.
③ AS(account supervisor) – 광고회사에서 AE(account executive)를 총괄하는 업무를 합니다.
④ GD(graphic designer) – 그래픽 관련 디자인 업무를 담당하는 사람입니다.

29. 디자인 사조에 관한 문제

| 중요도 ●●●○○ 정답 ④

큐비즘의 대표적 작가는 세잔, 브라크, 피카소 등입니다. 초기 큐비즘은 프랑스의 세잔(Cezanne)에 의해 주도되었습니다. 그는 모든 사물을 원뿔, 입방체, 원통, 구에 집중

할 것을 주장하였는데, 이로 인해 입체파 작가들은 마침내 자연대상을 기하학적 형태로 환원시켜, 그것을 면과 입체로 재구성하였습니다. 세잔의 자연해석과 아프리카의 원시조각 미술에 대한 입체파의 관심 역시 피카소(Picasso) 등에 의한 추상의 호소력에 기인한 것이었습니다. 큐비즘은 난색의 강렬한 색채와 대비를 주로 사용하였습니다.

30. 디자인 사조에 관한 문제

| 중요도 ●●●○○ **정답 ④**

④ 앙리 마티스는 프랑스의 화가로 야수파(포비슴) 운동의 대표작가입니다. 야수파는 20세기 회화의 일대 혁명이었으며 원색의 대담한 병렬을 강조하여 강렬한 개성적 표현을 시도하였습니다. 보색관계를 교묘히 살린 청결한 색면 효과 속에 색의 순도를 높여 확고한 마티스 예술을 구축함으로써 피카소와 함께 20세기 회화의 위대한 지침이 되었습니다.

31. 디자인의 조형요소에 관한 문제

| 중요도 ●●●○○ **정답 ④**

디자인의 조형적 요소에는 내용적·형식적·실질적 요소가 있습니다. 내용적 요소는 디자인하는 대상의 욕구와 목적, 이미지, 미의식, 의미, 기능 등이며 형식적 요소는 형태, 컬러, 질감 등이 있고 실질적 요소에는 재료, 기술, 시스템 등이 있습니다.
① 목적 – 내용적 요소
② 기능 – 내용적 요소
③ 의미 – 내용적 요소
④ 재료 – 실질적 요소

32. 조형요소 면에 관한 문제

| 중요도 ●●●○○ **정답 ③**

① 점의 확대, 선의 이동, 너비의 확대 등에 의해 성립되는 것은 적극적인 면입니다.
② 점의 밀집이나 선으로 둘러싸인 소극적인 면일 때 네거티브(Negative)한 면이라고 합니다.
③ 무정형의 면은 도형의 배후에 있어 도형을 올려놓은 큰 면, 즉 도형 대 바탕의 관계로서 무정형은 무형태를 뜻합니다.
④ 적극적인 면이 아닌 소극적인 면이 공간에 있어서 입체화된 점이나 선에 의해서도 성립됩니다.

점의 확대나 선의 이동, 너비의 확대 등 적극적인 방법으로 면이 표현될 때 이를 포지티브(Positive)한 면, 즉 적극적인 면이라고 하며, 점의 밀집이나 선으로 둘러싸인 소극적인 면일 때 네거티브(Negative)한 면이라고 합니다.

33. 디자인의 개념에 관한 문제

| 중요도 ●●●○○ **정답 ④**

디자인의 목적은 "인간이 어떻게 하면 행복할 수 있는가?"에 있습니다. 디자인은 국민생활에 기여하고 수요의 창조와 산업경제의 활성화는 물론 생활문화의 창조 그리고 생산과 소비의 가치를 부여할 뿐만 아니라 커뮤니케이션의 수단으로 사용되어 인간의 삶을 보다 풍요롭게 만들고 미적 가치와 실용적 가치를 계획하고 표현합니다.

34. BI에 관한 문제

| 중요도 ●●○○○ **정답 ②**

BI는 브랜드 로고나 심벌마크를 중심으로 그에 관련된 모든 상업전략적 정체성을 말합니다. 경영전략의 하나로 상표이미지를 시각적으로 체계화 단순화하여 소비자에게 인식시키고 체계적인 관리를 통해 특정 브랜드에 대한 선호를 향상시킵니다.

35. 색채계획에 관한 문제

| 중요도 ●●●○○ **정답 ③**

③ 제품에 사용된 다양한 소재에 맞추어 주조색을 정하고 그 성격에 맞춘 여러 색을 배색하는 색채디자인 단계에서 디자이너의 개인적 감성과 배색능력이 매우 중요한 것이 아니라 다양한 자료와 소재의 특징을 잘 이해하고 분석한 결과를 바탕으로 객관적이고 창의적으로 배색해야 합니다. 디자인은 디자이너의 절대적 천재성을 가지고 배색하는 것이 아니기 때문입니다.

36. 티저광고에 관한 문제

| 중요도 ●●○○○ **정답 ②**

티저광고는 현대광고의 한 유형으로 광고캠페인 전개 초기에 소비자의 호기심을 불러일으키기 위해 메시지 내용을 처음부터 전부 보여주지 않고 조금씩 단계별로 노출시키는 광고를 말합니다.

37. 제품디자인에 관한 문제

| 중요도 ●●○○○ **정답 ②**

제품디자인(Product Design)은 도구, 즉 제품을 디자인하는 분야로 인간이 사용하는 제품의 편의를 추구하는 디자인이라 할 수 있습니다. 즉 도구를 이용해 인간의 삶의 질의 향상을 목적으로 하는 디자인이라 할 수 있으며 현대의 제품 디자인은 대량 생산에 의한 제품 및 기능성과 심미성을 고려해 발전해가는 공업 디자인과 관련이 있습니다.

38. 율동감에 관한 문제

| 중요도 ●●●○○ 정답 ②

율동감은 그리스어인 '흐르다(rheo)'에서 유래된 말로서, 율동은 공통요소가 연속적으로 되풀이되는 억양의 톤(tone) 즉, 시각적인 무브먼트(Movement)입니다. 이러한 동적인 질서는 활기 있는 표정을 가지고 있으며, 유사한 요소가 반복, 배열됨으로서 시각적으로 인상, 즉 가독성이 높아지면서 보는 사람에게 경쾌한 느낌을 줍니다. 율동이 없는 형태나 조형은 지루한 느낌을 줍니다. 이는 조화와 더불어 디자인의 형식 원리 중 중요한 요소이며, 율동의 종류로는 반복과 점이 그리고 강조가 있습니다. 그 외 방사와 교차등도 율동감을 줄 수 있습니다.

39. 제품디자인의 방법에 관한 문제

| 중요도 ●●○○○ 정답 ②

정답은 2번으로 되어 있지만 제품디자인의 방법에 4가지 모두가 포함이 됩니다. 그러나 가장 거리가 먼 것으로 제품디자인 자체의 개발을 위한 디자인과 판매와 관리 개념에서 구분을 짓는다면 2번이 가장 거리가 있다고 볼 수 있지만 논쟁이 있을 수 있는 문제입니다.

제품디자인의 굿디자인은 다음과 같습니다.
- 디자인 측면 – 합리성(프로세스, 시스템의 문제, 팀워크), 독창성(디자이너의 창의성), 심미성(색상과 조형미 욕구)
- 경제적 측면 – 경제성(경제적 이익 고려), 시장성(시장의 분포조사), 유통성(제품 포장 및 운송, 보관, 용이성)
- 판매적 측면 – 상품성(제품의 가치와 가격), 질서성(디자인 코디네이션, 계열 상품), 유행성(시대의 트렌드 반영)
- 생산적 측면 – 기술성(제품의 기능성 검토), 재료성(이용 가능한 재료 검토), 생산성(제품의 생산성 고려, 단순화, 규격화를 통한 코스트다운)
- 서비스 측면 – 편리성(제품의 편리성, 능률 고려), 안정성(사용자 안전을 고려), 윤리성(사회적인 영향 고려)

40. 스토리보드에 관한 문제

| 중요도 ●●○○○ 정답 ④

스토리보드는 애니메이션 제작을 위한 기획단계에서 스토리에 따른 장면의 스케치를 작은 종이에 글 없이 그림으로 그려 커다란 판에 순서대로 붙혀 놓아 전체적인 구성을 잡는 것을 말합니다.

41. 안료의 특징에 관한 문제

| 중요도 ●●●○○ 정답 ③

물이나 기름, 용제 등에 녹지 않는 백색 또는 유색의 무기화합물 또는 유기화합물로 미립자 상태의 분말이며, 그대로의 상태로는 착색능력이 없어 비이클(전색제)의 도움으로 물체의 고착되거나 물체 중에 미세하게 분산되어 착색됩니다. 안료는 착색하고자 하는 매질에 용해되지 않으며 염료에 비해 은폐력이 큽니다. 안료의 입자 크기에 따라 이중착색도, 불투명도, 점도, 굴절률, 빛의 산란과 흡수 등에 영향을 미칩니다. 동굴벽화시대에 채색에 사용되었고, 자동차의 내장 및 외장의 표면코팅, 유성 및 수성페인트, 종이 또는 금속판에 사용하는 잉크 등과 같은 색 재료에 사용되는 색소입니다.

42. 프린터의 해상도 표기법에 관한 문제

| 중요도 ●●●○○ 정답 ②

모니터 해상도는 1인치×1인치 안에 들어있는 픽셀의 수로 표시하고 사용색채는 Red, Blue, Green으로 가법혼색을 사용합니다. 단위는 ppi를 사용합니다. 그리고 프린터의 해상도로 가장 일반적으로 사용되는 단위는 dpi입니다. dots per inch로 화면 1인치당 몇 개의 도트(점)이 들어가는지를 나타냅니다. 사용색채는 cyan, magenta, yellow 입니다.

43. 식용색소에 관한 문제

| 중요도 ●●○○○ 정답 ③

사람이 섭취하는 식품의 착색을 목적으로 쓰이는 색소로 화학적으로 합성한 합성색소와 천연의 동식물로부터 추출한 천연색소가 있습니다. 식용색소에서 가장에서 가장 중요한 조건은 유독성이 없어야 하는 것이고 식품 위생법에는 타르 색소 25종(그 중 수용성 21종), 산화철(Ⅲ), 철클로로피린의 칼륨 및 나트륨염, 구리클로로피린의 칼륨 및 나트륨염, 황산구리 등 31종류입니다. 또한 구리클로로피린의 칼륨 또는 나트륨염, 황산구리에는 사용 기준이 있어 이것들은 야채류 또는 과실류의 저장품(구리로 0.10g/kg 이하) 및 다시마(구리로 무수물 1kg당 0.15g 이하) 이외의 식품에 사용해서는 안 되며, 현재 우리나라는 과일주스, 고춧가루, 마가린 등에서는 사용을 금지하고 있습니다.

44. 적분구에 관한 문제

| 중요도 ●●○○○ 정답 ②

적분구는 내부를 반사율이 높은 광택 없는 흰색 물질로 처리한 속이 빈 구로 내부의 휘도는 어느 각도에서든지 일정하며, 시료표면에서 반사되는 빛을 모두 포획하여 고른 조도로 분포하게 해줍니다.

45. CCM에 관한 문제

| 중요도 ●●●○○ 정답 ③

③ CIE 표준광원 연색 지수 계산 같은 경우는 CCM 시스템과는 상관이 없습니다.

46. 색료선택시 고려해야 할 조건에 관한 문제

| 중요도 ●●○○○ 정답 ④

조색사가 색료 선택 시 고려해야 할 조건은 다음과 같습니다.

• 착색의 견뢰성(물리환경적 조건에서 견디는 성질)
• 착색될 물질의 종류
• 작업공정의 가능성
• 착색비용
• 조색 시 기준광원을 명시해야 하며, 광택이 변하는 조색의 경우 광택기를 사용하고, 결과의 검사는 3인 이상이 같이 하는 것이 좋다.

47. 해상도에 관한 문제

| 중요도 ●●○○○ 정답 ②

모니터에서 디지털색상 영상을 구성하는 최소의 단위를 픽셀(pixel)이라고 합니다. 픽셀의 수는 이미지의 선명도와 질을 좌우하는데 일반적으로 모니터가 고해상도일수록 선명한 색채 영상을 제공합니다. 해상도가 높을수록 데이터의 용량이 커져 컴퓨터 속도가 느려지기도 합니다. 1인치×1인치 안에 들어있는 픽셀의 수가 바로 해상도입니다. 단위는 ppi를 사용합니다.

48. 표준광원에 관한 문제

| 중요도 ●●●●○ 정답 ①

표준광원은 다음과 같습니다.

• 광원A
 색온도 2,856K에서 나오는 완전복사체의 빛들을 표준 A광원 – 백열등, 텅스텐램프
• 광원B
 색온도 4,874K을 가지는 표준광원으로 태양광의 직사광선 – 보통 측색에는 사용하지 않는다.
• 광원C
 색온도 6,774K을 가지는 표준광원으로 북위 40도 흐린 날 오후 2시경 북쪽 창문으로 들어오는 빛

49. 3자극치 직독식 광원색채계에 관한 문제

| 중요도 ●●●○○ 정답 ③

3자극치 직독식 광원색채계는 필터식 측색계로 인간의 눈에 대응할 분광 감도와 거의 비슷한 감도를 가진 3가지 센서(삼자극치 X, Y, Z)에서 시료를 직접 측정하는 삼자극치 수광방식으로 비교적 구성요소가 간단하며 저렴한 장비들로서 현장에서 색채 관리하기 쉬운 휴대용 이동용 측색계입니다. 색필터와 광측정기로 이루어지는 세 개의 광검출기로 삼자극치(CIE X,Y,Z) 값을 직접 측정하는 방식으로 정해진 하나의 표준광원과 표준 조건에서만 사용이 가능하며 필터식 색채계의 구조는 광원, 시료대, 광검출기로 이루어져 있습니다.

50. 인덱스 컬러에 관한 문제

| 중요도 ●●●○○ 정답 ③

색료의 호환성과 통용성을 확보하기 위한 색료 표시기준으로 색료와 사용방법에 따라 분류하고 색료에 고유의 번호를 표시하는 것으로 약 9,000개 이상의 염료와 약 600개의 안료가 수록되어 있습니다. 1924년에 컬러 인덱스 제1판을 출판한 이후 1952년에 제2판, 1971년에 제3판, 1975년에 그 증보판 전 6권을 출판하였고 컬러 인덱스는 컬러 인덱스 분류명(color index generic name; C.I.Generic name)과 합성염료나 안료를 화학구조별로 종속과 색상으로 분류하고 컬러 인덱스 번호(color index number; C.I.Number) 5자리로 표시합니다. 컬러 인덱스에서 제공하는 정보는 색료의 생산회사, 색료의 화학적 구조, 색료의 활용방법, 염료와 안료의 활용방법과 견뢰성(fastness), 색공간에서 디지털 기기들 간의 색차를 계산하는 것 등입니다.

51. ICC에 관한 문제

| 중요도 ●●●○○ 정답 ④

ICC(국제색채연맹 International Color Consorium)는 국제산업표준의 디지털 디바이스 프로파일을 규정하고 관리하는 국제기구로 디지털 영상장치의 생산업체들이 모여 디지털영상의 호환성을 확보하기 위하여 운영체제와 소프트웨어의 범용적인 컬러 관리시스템을 만들 목적으로 표준을 정하는 국제적인 단체입니다.

52. 상관색 온도에 관한 문제

| 중요도 ●●○○○ 정답 ③

① 촛불의 색온도는 1,200K~2,300K 수준입니다.
② 정오의 태양광은 5,800K 수준입니다.
④ 표준광은 6,404K~6,408K 수준입니다.

시험광의 색조점이 흑체궤적상에 없는 경우, 그 시험광의 빛의 색과 가장 비슷한 흑체의 온도로 표시하는 것을 상관색온도라 합니다. 상관색 온도는 광원색의 3자극치 X, Y, Z에서 구할 수 있습니다.

53. 디지털 컬러에 관한 문제

| 중요도 ●●●○○ 정답 ②

디지털 컬러에서(C, M, Y) 값이(255, 0, 255)의 표시는 C와 Y의 혼색을 말합니다. 노랑(Yellow)+사이안(Cyan)=초록(Green)이 됩니다.

[색료의 3원색의 혼색]

사이안(Cyan)+마젠타(Magenta)+노랑(Yellow) = 검정(Black)

사이안(Cyan)+마젠타(Magenta) = 파랑(Blue)

마젠타(Magenta)+노랑(Yellow) = 빨강(Red)

노랑(Yellow)+사이안(Cyan) = 초록(Green)

54. 연색성에 관한 문제

| 중요도 ●●●○○ 정답 ④

연색성은 광원의 성질에 따라 물체의 색이 달라 보이는 현상으로 물체색이 보이는 상태에 영향을 줍니다. 광원에 따라 같은 색도 다르게 보이는 이유는 두 색의 분광반사도의 차이 때문입니다. 연색성을 평가하는 단위를 연색지수(CRI; Color Rendering Index)라 하는데, 연색지수는 서로 다른 물체의 색이 어떠한 광원에서 얼마나 같아 보이는 가를 표시하며 인공광이 자연광의 분광분포와 일치하는 정도를 연색성지수라고 합니다. 연색지수가 높다는 것은 자연광에서 보는 것처럼 물체색을 보이게 한다는 것입니다. 각 광원의 연색지수 CRI는 정해진 8가지의 샘플색에 대해 시험광원 아래에서 본 경우와 기준광원 아래에서 본 경우의 색의 차이로 측정합니다. 시료광원의 평균 연색평가수를 Ra라 하는데 기준광원과 같으면 Ra100이 되고, 색차값이 크면 Ra 값이 작아집니다. 연색성은 100에 가까울수록 물체색이 고루 자연스럽게 보입니다.

55. 염료에 관한 문제

| 중요도 ●●●○○ 정답 ①

좋은 염료의 특징은 다음과 같습니다.

• 좋은 염료는 색깔이 잘 띄어야 하며, 염료가 잘 용해되어야 한다.
• 세탁 시 씻겨 내려가지 않아야 한다.
• 분자가 직물에 잘 흡착되어야 하며 외부의 빛에 대하여 안정적이어야 한다.
• 분말의 염료에 먼지가 없어야 한다.
• 액체용액을 오랜 기간 저장해도 변하지 않아야 한다.
• 염료가 잘 용해되어야 한다.
• 분말의 염료에 먼지가 없어야 한다.
• 액체용액을 오랜 기간 저장해도 변하지 않아야 한다.
• 흡착력이 높아야 한다.

56. 전색제에 관한 문제

| 중요도 ●●●○○ 정답 ③

전색제(vehicle)는 고체성분인 안료나 도료를 도착 면에 밀착시켜 도막(물체에 표면에 칠한 도료의 얇은 층이 건조, 고화, 밀착되면서 연속적 피막이 형성된 막)을 형성하게 하는 액체 성분을 말합니다.

57. 육안검색에 관한 문제

| 중요도 ●●●○○ 정답 ③

육안검색 시 관찰자는 선명한 색의 옷을 피해야 합니다. 관찰자는 젊을수록 좋고 20대의 젊은 여성이 가장 조색과 검색에 유리합니다. 검색 시 직사광선을 피하고 환경색의 영향을 받지 않도록 해야 하며 유리창, 커튼 등의 투과광선을 피해야 합니다. 안경을 착용할 경우에는 무색투명한 렌즈의 안경을 사용하고 여러 색채를 검사하는 경우 계속 검사를 피해야 합니다. 검색 시 사용하는 마스크는 광택이나 형광이 없는 무채색이 좋으며 낮은 채도에서 높은 채도의 순서로 검사하고 비교하는 색은 동일 평면으로 배열되도록 배치하는 것이 좋습니다.

58. 평판스캐너와 디지털카메라의 특성에 관한 문제

| 중요도 ●●○○○ 정답 ③

③ 평판스캐너는 디지털 데이터를 비트맵 데이터로 저장하고, 디지털 카메라도 벡터 데이터가 아닌 비트맵 파일로 저장합니다.

[벡터 그래픽]

점과 점을 연결하여 선을 만들고 선과 선을 이용하여 표현하는 방식으로 2·3차원 공간에 선, 네모, 원 등의 그래픽 형상을 수학적 표현을 통해 나타내는 방식으로 곡선의 모양을 알고리즘으로 표현해 그래픽 구성이 간단하여 사이즈도 상대적으로 적어 3차원 게임이나 애니메이션 등에서 많이 사용되는 영상기술입니다. 게임이나 에니메이션 등의 그래픽형상을 수학적 표현을 통하여 2·3차원의 색채영상을 주로 만들 때 사용되는 파일영상으로 베지어곡선을 이용하여 표현한 것으로 이미지가 확대하거나 축소되어도 이미지 정보가 그대로 보존되며 용량을 적은 이미지 표현방식입니다.

59. 편색 파장방법에 관한 문제

| 중요도 ●●○○○ 정답 ③

① 자극치 직독 방법 – 루터의 조건(색채계의 총합 분광감도를 CIE에서 정한 함수에 의해 얻어지는 3가지 함수(X, Y, Z)에 비례하게 하는 조건을 만족하는 수광 기계의 출력으로부터 색자극 값을 직독하는 방법입니다.

② 등간격 파장 방법 – 분광측색방법에서 3자극치 계산 방법의 일종으로 분광 분포 또는 분광 조성으로부터 등 간격으로 취한 파장에 대한 값과 정해진 함수와의 값을 곱하여 합하고 다시 거기에 계수를 곱하여 3자극치를 구하는 방법입니다.

③ 편색파장방법 – 시료색을 조색한 후 목표색과 비교해 색상, 명도, 채도의 변화가 어느 쪽으로 기울었는지를 파악하는 방법으로 시료색이 목표색으로 가도록 유도하며, 육안비교를 통해서 목표색과의 차이를 파악하게 됩니다.

④ 선정파장방법 – 색의 측정에 있어서 분광 분포 또는 분광 조성에서 3자극치를 계산하는 방법의 하나로 분광 분포에서 특정한 파장에 대한 값을 판독하여 그것을 더하고 다시 계수를 곱하여 3자극치를 구하는 방법입니다.

60. CCM 활용효과에 관한 문제
| 중요도 ●●●●● | 정답 ④

CCM은 조색시간을 단축할 수 있으며, 소재의 변화에 신속히 대응하는 데 도움을 주며, 다품종 소량에 대응 고객의 신뢰도를 구축 컬러런트 구성이 효율적입니다. 초보자라도 쉽게 배우고 사용할 수 있고 분광반사율을 기준색과 일치시키므로 정확한 아이소머리즘(isomerism)을 실현할 수 있으며 육안 조색보다 감정이나 환경의 지배를 받지 않습니다.

61. 병치혼색에 관한 문제
| 중요도 ●●●○○ | 정답 ①

① 날실과 씨실로 짜여진 직물 – 병치혼합
② 무대조명 – 가산혼합
③ 팽이와 같은 회전 원판 – 회전혼합
④ 물감의 혼합 – 감산혼합

병치혼합은 선이나 점이 서로 조밀하게 병치(나란히 놓이거나 동시에 설치)되어 인접색과 혼합하는 방식으로 19세기 신인상파의 점묘법, 모자이크, 직물의 색 옷감의 직물 등에 사용됩니다.

62. 영·헬름홀츠의 색지각설에 관한 문제
| 중요도 ●●●○○ | 정답 ④

④ 색채의 흥분이 크면 밝게, 색채의 흥분이 작으면 어둡게, 색채의 흥분이 없어지면 검은색으로 지각이 됩니다.

영국의 "토마스 영"과 독일의 "헬름홀츠"는 빛의 3원색인 R, G, B의 3원색을 인식하는 색각세포(추상체)가 있고 색

광을 감광하는 시신경 섬유가 망막조직에 있어서 3색의 강도에 따라 색을 인지한다고 주장했습니다. 망막에서 각기 다른 스펙트럼 민감도를 갖는 세 종류의 수용기를 발견했는데 "모든 색은 각각 스펙트럼광인 적색영역, 녹색영역, 청색영역에 극대의 감도를 갖는 3종의 기본적인 색 식별 요소의 흥분비율이 통합되어 생긴다." 라고 했습니다. 3원색설은 해부학적으로 적색영역, 녹색영역, 청색영역을 담당하는 R,G,B 색 식별 요소를 증명 못한다는 것과 잔상과 보색현상을 설명할 수 없다는 단점이 있습니다.

[빛의 3원색의 혼색]
빨강(Red)＋초록(Green)＋파랑(Blue) = 하양(White)
빨강(Red)＋초록(Green) = 노랑(Yellow)
초록(Green)＋파랑(Blue) = 사이안(Cyan)
파랑(Blue)＋빨강(Red) = 마젠타(Magenta)

63. 동시대비에 관한 문제
| 중요도 ●●●○○ | 정답 ③

③ 자극과 자극 사이의 거리가 멀어질수록 대비효과는 약해집니다. 그러나 자극을 부여하는 크기가 작을수록 대비효과가 커지게 됩니다.

대비란 서로 다른 두 색이 서로 영향을 받아 다르게 보이는 현상으로 잔상의 일종입니다. 동시대비는 두 가지 색을 동시에 볼 때 일어나는 현상으로 시점을 한 곳에 집중시키려는 색채지각과정에서 일어나는 현상으로 순간적으로 일어납니다.

64. 잔상에 관한 문제
| 중요도 ●●●○○ | 정답 ④

잔상은 망막이 강한 자극을 받게 되면 시세포의 흥분이 중추에 전해져서 색 감각이 생기는 현상으로 자극으로 색각이 생긴 뒤에는 자극을 제거해도 상이 나타나는 것을 말하며 잔상의 출현은 원래 자극의 세기, 관찰시간, 크기에 의존합니다.

65. 색광의 3원색에 관한 문제
| 중요도 ●●●●○ | 정답 ④

색광혼합은 빛의 혼합으로 빛의 3원색인 빨강(Red), 초록(Green), 파랑(Blue)을 혼합하기 때문에 섞을수록 밝아지는 혼합으로 가법혼색은 컬러모니터, TV, 무대조명 등에 사용됩니다.

[빛의 3원색의 혼색]
빨강(Red)＋초록(Green)＋파랑(Blue) = 하양(White)
빨강(Red)＋초록(Green) = 노랑(Yellow)

초록(Green)+파랑(Blue) = 사이안(Cyan)
파랑(Blue)+빨강(Red) = 마젠타(Magenta)

66. 색채의 경연감에 관한 문제

| 중요도 ●●●○○ 정답 ④

① 페일(pale) 톤은 연하고 부드러운 느낌을 줍니다.
② 난색계열의 색이 부드러워 보이고 평온하고 안정된 기분을 줍니다.
③ 경연감에 주된 영향을 미치는 것은 채도입니다.
④ 채도가 높은 색은 디자인에서 악센트로 많이 사용됩니다. 맞는 표현입니다.

경연감은 딱딱하고 연한 느낌이고 강약감은 강하고 약한 느낌을 말합니다. 경연감과 강약감은 채도와 가장 관련이 있고 채도가 높은 색은 딱딱하고 강한 느낌을 줍니다. 그래서 고채도, 저명도, 한색 등이 강한 느낌을 줍니다.

67. 계시대비에 관한 문제

| 중요도 ●●●○○ 정답 ①

① 계시대비
② 색상대비
③ 한난대비
④ 동화현상

계시대비란 둘 이상의 색을 시간적인 차이를 두고서 차례로 볼 때 주로 일어나는 대비로 어떤 색을 보다가 다른 색을 보는 경우 먼저 본 색의 영향으로 다음에 보는 색이 다르게 보이는 대비입니다.

68. 동화현상에 관한 문제

| 중요도 ●●●○○ 정답 ①

두 색이 맞붙어 있을 때 그 경계 주변에서 색상, 명도, 채도대비의 현상이 보다 강하게 일어나는 현상으로 색들끼리 서로 영향을 주어서 인접색에 가깝게 느껴지는 현상을 말합니다. 색의 대비효과와는 반대되는 현상으로 복잡하고 섬세한 무늬에서 많이 나타나는 현상, 동화를 일으키기 위해서는 색의 영역이 하나로 종합되는 것이 필요합니다. 색이 다른 색 위에 넓혀가는 것처럼 보이기 때문에 이를 전파효과 또는 줄눈효과라고도 합니다.

69. 명도에 관한 문제

| 중요도 ●●●○○ 정답 ②

① L*a*b의 a*, b* – 색상을 의미합니다.
② Yxy의 Y – 명도를 의미합니다.
③ HVC의 C – 채도를 의미합니다.
④ S2030–Y10R의 10 – 채도를 의미합니다.

CIE Yxy는 양(+)적인 표시만 가능한 XYZ표색계로는 색채의 느낌을 정확히 알 수 없고 밝기의 정도도 판단할 수 없어서 XYZ 표색계의 수식을 변환하여 얻은 표색계입니다. 광원의 색 이름을 수량화하여 나타내기 위해 가장 적합한 색체계로 Yxy 표색계에서 Y는 반사율, X, Y는 색상과 채도를 표시하는 색도좌표입니다.

70. 순응에 관한 문제

| 중요도 ●●●○○ 정답 ④

순응이란 조명조건이 변화함에 따라 수용기의 민감도가 변화하는 것을 말합니다. 색순응은 물체에 빛을 비추었을 때 색이 순간적으로 변해보이는 현상으로 곧 자신의 색으로 돌아오게 되는 현상으로 선글라스를 끼고 있는 동안 선글라스의 색이 느껴지지 않는 현상입니다. 암순응은 밝은 곳에서 어두운 곳으로 갑자기 들어갔을 경우 시간이 흘러야 주위의 물체를 식별할 수 있는 현상으로 30분 정도 걸립니다. 터널의 출입구 부근에 조명이 집중되어 있고 중심부로 갈수록 조명수가 적게 배치되는 이유는 암순응을 고려한 예입니다. 명순응은 어두운 곳에서 밝은 곳으로 갑자기 변할 때 시간이 지나면 조금씩 주위가 잘 보이지 않는 현상으로 1~2초 정도 걸립니다.

71. 팽창색과 수축색에 관한 문제

| 중요도 ●●●○○ 정답 ④

④ 진출색은 팽창색이고, 후퇴색은 수축색입니다. 틀린 설명입니다.

팽창색은 팽창되어 실제보다 크게 보이는 색을 말하며 난색, 고명도, 고채도, 유채색 등이 있고 수축색은 수축되어 작게 보이는 색을 말하며 한색, 저명도, 저채도, 무채색 등이 있습니다.

72. 가법혼색에 관한 문제

| 중요도 ●●●●○ 정답 ②

가법혼색은 빛의 혼합으로 빛의 3원색인 빨강(Red), 초록(Green), 파랑(Blue)을 혼합하기 때문에 섞을수록 밝아지는 혼합으로 가법혼색은 컬러모니터, TV의 색, 무대조명 등에 사용됩니다.

[빛의 3원색의 혼색]
빨강(Red)+초록(Green)+파랑(Blue) = 하양(White)
빨강(Red)+초록(Green) = 노랑(Yellow)
초록(Green)+파랑(Blue) = 사이안(Cyan)
파랑(Blue)+빨강(Red) = 마젠타(Magenta)

73. 색의 혼합 시 변화에 관한 문제

| 중요도 ●●○○○ 정답 ②

포스터물감의 혼합방식은 감법혼색방법입니다. 색을 혼색하면 할수록 채도가 떨어져 탁해져 어두워지게 됩니다. 빨간색에 흰색을 혼색할 경우 채도는 떨어지면서 흰색의 영향으로 명도는 밝아지게 됩니다.

74. 면적대비에 관한 문제

| 중요도 ●●●○○ 정답 ④

면적대비란 양적 대비라고도 하며 색이 차지하고 있는 면적에 따라 색이 다르게 보이는 현상을 말하며 같은 색이라도 면적이 큰 경우 더욱 밝고 선명하게 보이는 현상을 합니다. 색 견본집을 보고 선정한 결과 원하던 색보다 명도와 채도가 높은 색이 나오는 이유이기도 하며 난색이 한색보다 면적과 크기가 넓고 커 보입니다.

75. 가법혼색과 감법혼색에 관한 문제

| 중요도 ●●●●○ 정답 ②

② 색필터는 감법혼색방식입니다. 그래서 겹치면 겹칠수록 어두워집니다.

[가법혼색]
가법혼색은 빛의 혼합으로 빛의 3원색인 빨강(Red), 초록(Green), 파랑(Blue)을 혼합하기 때문에 섞으면 섞을수록 밝아지는 혼합으로 가법혼색은 컬러모니터, TV, 무대조명 등에 사용됩니다.

[감법혼색]
감법혼색은 색채의 혼합으로 색료의 3원색인 사이안(Cyan 청록색), 마젠타(Magenta), 노랑(Yellow)을 혼합하기 때문에 혼합할수록 명도와 채도가 떨어져 어두워지고 탁해지는 혼합입니다. 감법혼색은 컬러인쇄, 사진, 색필터 겹침, 색유리판 겹침, 안료, 물감에 의한 색재현 등에 사용됩니다.

76. 눈의 구조와 기능에 관한 문제

| 중요도 ●●●○○ 정답 ④

④ 눈에서 시신경 섬유가 나가는 부분은 중심와가 아니라 맹점입니다.

눈은 빛의 강약 또는 파장을 굴절시켜 받아들여 뇌에 감각을 전달하는 감각기관으로 인간의 눈은 카메라의 구조와 기능이 비슷합니다. 빛은 각막 → 홍채 → 수정체 → 망막 → 시신경 → 뇌로 전달되어 사물 또는 색을 지각하게 되며 눈의 구조에서 홍채는 카메라의 조리개 역할을 하고 수정체는 카메라의 렌즈 역할을 합니다. 그리고 망막(시세포

가 분포하여 상이 맺히는 부분)은 카메라의 필름역할을 하며, 각막은 빛을 받아들이는 투명한 창문역할을 합니다.

77. 부의잔상에 관한 문제

| 중요도 ●●●○○ 정답 ④

부의잔상은 원래 감각과 반대되는 밝기나 색상을 띤 잔상으로 일반적으로 느끼며 음성 잔상, 소극적 잔상이라 하며 수술 도중 청록색이 아른거리는 이유도 여기에 있습니다. 음성잔상은 거의 원래 색상과의 보색관계로 나타납니다. 그래서 보기의 빨간색의 보색인 초록색 계열인 ④ 청록이 정답입니다.

78. 온도감에 관한 문제

| 중요도 ●●●○○ 정답 ①

색의 온도감은 경험적인 것으로 자연현상에 근원을 두며 온도감은 색상의 영향이 가장 큽니다. 난색은 따뜻한 느낌의 색으로 저명도, 장파장의 색인 빨강, 주황, 노랑 등이고 한색은 차가운 느낌의 색으로 고명도, 단파장의 색인 파랑색 계열 입니다. 중성색은 색의 온도가 느껴지지 않는 중간느낌의 색으로 연두, 녹색, 자주, 보라 등이 있습니다.

79. 시인성(명시성)에 관한 문제

| 중요도 ●●●○○ 정답 ②

시인성은 "물체의 색이 얼마나 잘보이는가?" 를 나타내는 정도를 의미합니다. 시인성에 영향을 주는 순서는 명도 – 채도 – 색상 순이며 유목성(주목성)과 달리 두 가지 색의 차이로 가시성이 높아지는 현상으로 주로 명시도를 높이기 위해서 주목성이 높은 색과 무채색 검은색을 배색할 때가 가장 명시도가 높습니다.

80. 색의 용어에 관한 문제

| 중요도 ●●●○○ 정답 ④

④ 색상환에서 정반대 쪽의 색은 순색이 아니라 보색이라 합니다. 순색은 순수하게 자신의 색만을 가지고 있는 색으로 더 이상 분해할 수 없는 순수한 색입니다.

81. KS A 0011(물체색의 색이름)에 관한 문제

| 중요도 ●●●○○ 정답 ④

④ 자주는 Red Purple–RP로 표시합니다.

KS A 0011(물체색의 색이름)은 다음과 같습니다.

기본 색이름	대응 영어	약호
빨강(적)	Red	R
주황	Yellow Red	YR
노랑(황)	Yellow	Y
연두	Green Yellow	GY
초록(녹)	Green	G
청록	Blue green	BG
파랑(청)	Blue	B
남색	Purple Blue	PB
보라	Purple	P
자주(자)	Red Purple	RP
분홍	Pink	Pk
갈색	Brown	Br

유채색의 수식형용사는 다음과 같습니다.

수식 형용사	대응 영어	약호
선명한	vivid	vv
흐린	soft	sf
탁한	dull	dl
밝은	light	lt
어두운	dark	dk
진(한)	deep	dp
연(한)	pale	pl
흰	whitish	wh
검은	blackish	bk
밝은 회	light grayish	lg
회	grayish	gy
어두운 회	dark grayish	dg

82. L*C*h 색공간에 관한 문제

| 중요도 ●●●○○ 정답 ②

CIE L*c*h*에서 L은 명도, c는 채도, h는 색상의 각도를 의미합니다. 원기둥형 좌표를 이용해 표시하는데 색상은 h=0°(빨강), h=90°(노랑), h=180°(초록), h=270°(파랑)으로 표시됩니다.

83. 색채조화에 관한 문제

| 중요도 ●●●○○ 정답 ④

④ 유사한 색으로 배색하여야만 조화가 된다는 식의 문장은 대부분 정답이 아닙니다. 디자인에서 꼭 해야 하는 정해진 것은 없습니다.

84. 오스트발트 색체계에 관한 문제

| 중요도 ●●●●○ 정답 ②

오스트발트 색체계에서 색상의 기본색은 헤링의 4원색설을 기본으로 해 노랑(Yellow), 빨강(Red), 파랑(Ultra-marine blue), 초록(Seagreen)이고 기본으로 하고 기본색 중간에 주황(orange), 청록(turquoise), 자주(purple), 황록(leaf green)을 추가하여 총 8색상을 다시 3등분해서 24색상을 만들어 사용합니다. 명도는 수치가 아닌 영어 알파벳을 이용해 8단계로 나눠 사용합니다. 오스트발트의 색입체 모양은 삼각형을 회전시켜 만든 복원추체(마름모형) 형태를 가집니다. 수직축은 명도를 나타냅니다.

85. KS A 0011(물체색의 색이름)에 관한 문제

| 중요도 ●●●○○ 정답 ①

① dull - 아주 연한은 whitish이고 dull은 탁한 입니다.

86. 먼셀 색입체에 관한 문제

| 중요도 ●●●○○ 정답 ①

먼셀 색입체는 색의 삼속에 기반을 두고 색채를 삼차원적인 공간에 질서 정연하게 계통적으로 배치한 삼차원적 표색 구조물을 말합니다. 먼셀의 색입체(색나무라고도 함)를 수직으로 절단하면 동일 색상면이 나타나고, 수평으로 절단하면 동일 명도면이 나타납니다.

87. 색의 표준화에 관한 문제

| 중요도 ●●●○○ 정답 ④

색채의 표준을 정해 원활한 소통과 누구나 사용해도 같은 색채를 사용할 수 있도록 만든 규정으로 색채표준을 통해 색채정보의 저장, 전달, 재현 등의 효과를 얻을 수 있습니다.

88. 배색에 관한 문제

| 중요도 ●●●○○ 정답 ①

동일한 면적의 3색을 사용하여 화려하지 않고 수수한 분위기를 내기 위해서는 유사색상에 유사색조 배색이나 중명도에 중채도 이하의 배색이 좋습니다.

89. 관용색명에 관한 문제

| 중요도 ●●○○○ 정답 ①

① 와인레드 - 선명한 빨강이 아닌 진한 빨강입니다. - 5R 2/8

90. 색명법에 관한 문제

| 중요도 ●●●○○ 정답 ①

[기본색명법]

기본색명은 기본적인 색의 구별을 위해 정한 색명법으로 우리나라 한국산업규격에서는 먼셀표색계를 기본으로 '2003년 색이름 표준규격개정안'을 지정해 유채색과 무채색 15개의 기본 색명을 정하고 있습니다.

[일반색명법(계통색명)]

일반적으로 부르는 기본색명에 수식형 형용사를 붙여서 사용한 색명법으로 KS의 일반 색명은 ISCC-NIST색명법에 근거해 개발되었습니다. 기본색명 앞에 색상을 나타내는 수식어와 톤을 나타내는 수식어를 붙여 표현하는 것이 계통색명입니다.

[관용색명법(고유색명)]

옛날부터 관습적으로 전해 내려오면서 광물, 식물, 동물, 지명과 인명 등의 이름으로 습관적으로 사용하는 색으로 색감의 연상이 즉각적입니다.

91. 오스트발트 색체계에 관한 문제

| 중요도 ●●●●○ 정답 ③

오스트발트 색체계 색상의 기본색은 헤링의 4원색설을 기본으로 해 노랑(Yellow), 빨강(Red), 파랑(Ultramarine blue), 초록(Seagreen)을 기본으로 하고 기본색 중간에 주황(orange), 청록(turquoise), 자주(purple), 황록(leaf green)을 추가하여 총 8색상을 다시 3등분해서 24색상을 만들어 사용합니다. 명도는 수치가 아닌 영어 알파벳을 이용해 8단계로 나눠 사용합니다.

92. DIN에 관한 문제

| 중요도 ●●●○○ 정답 ④

955년 오스트발트를 기본으로 산업발전과 통일된 규격을 위하여 독일의 표준기관인 DIN에서 도입한 색체계로 다양한 색채 측정과 밀접하게 연관된 수많은 정량적 측정에 이용할 수 있는 체계입니다. DIN 색체계는 오스트발트 표색계와 마찬가지로 24색으로 구성되어 있으며 색상을 주파장으로 정의하고 명도는 0단계~10단계로 11단계로 나눠있으며, 채도는 0~15단계로 총 16단계로 나눠져 있습니다. 표기는 13 : 5 : 3으로 표기하며, 13은 색상(Hue)을 표시하고 5는 포화도(Saturation)나타내며 3은 암도(Darkness)를 나타낸다. 색상-T(Bunton), 포화도(채도)-S(Sattigung), 암도(명도)-D(Dunkelstufe)으로 표기합니다.

93. 먼셀 색체계에 관한 문제

| 중요도 ●●●●○ 정답 ③

먼셀의 색상은 지각적 등보간격을 2.5단계로 나눴으며 기본색상을 적(R), 황(Y), 녹(G), 청(B), 자(P)의 5원색을 기준으로 한 다음 중간에 주황(YR), 연두(GY), 청록(BG), 남색(PB), 자주(RP)를 넣어 10색으로 나누고 있습니다. 명도는 0~10단계까지 총 11단계로 나누어 있고 N(Neutra의 약자) 단계에 따라 저명도 N1~N3 / 중명도 N4~N6 / 고명도 N7~N9으로 구분합니다. 채도는 14단계로 나누어 있습니다. 시각적으로 고른 색채단계를 이루므로 순색을 기준으로 5R, 5Y의 채도는 14단계, 5RP의 채도는 12단계, 5P의 채도는 10단계, 5BG의 채도는 8단계로 되어 있습니다. 먼셀표색계의 표기법은 H V/C 로 표시합니다. H는 색상, V는 명도, C는 채도를 의미합니다.

94. P.C.C.S. 색체계에 관한 문제

| 중요도 ●●●○○ 정답 ④

P.C.C.S. 색체계의 16:gB는 녹색 기미의 파랑입니다. 보기 중 가장 거리가 먼 색상은 ④의 연두가 됩니다.

95. 보색에 관한 문제

| 중요도 ●●●○○ 정답 ④

서로 반대되는 색을 보색이라 하고 색입체상에 서로 마주보는 색을 보색이라 합니다.
보색은 서로 보완해주는 색이라는 의미로 물체색에서 잔상은 원래 색상과 보색 관계의 색으로 나타납니다.

96. CIE 색체계에 관한 문제

| 중요도 ●●●○○ 정답 ②

빛의 색채표준에 대해 국제적인 표준화기구가 필요하게 되어 구성된 것이 국제조명위원회(CIE)입니다. 1931년에 CIE에서 제정한 색채표준이 CIE 표준표색계이며, 표준광원에서 표준관찰자에 의해 관찰되는 색을 정량화시켜 수치로 만든 표색계입니다. 표준 관찰자가 평균 일광 아래 시료를 보고 비교했을 때의 시료의 반사비율인 시감반사율을 측정하여 색도좌표로 표시합니다. 시신경이 빛에 의해 흥분을 일으키는 3원색과 그 혼합비율로 모든 색을 나타낼 수 있는 비교적 정확한 표색계입니다. 색의 분광 에너지 분포를 측정하고 측색 계산으로 3자극치 또는 주파장, 자극순도, 명도 등을 표시할 수 있습니다. CIE 색체계는 RGB 표색계와 Yxz 표색계를 기반으로 L*u*v */ L*a*b */ L*c*h*의 색공간을 규정 사용, 현재 공업제품의 색채관리 또는 색채연구 분야에 널리 사용되고 있습니다.

97. 배색효과에 관한 문제

| 중요도 ●●●○○ 정답 ②

② 면적대비와 같은 현상으로 인해 면적의 변화에 따라 배색효과도 달라지게 됩니다. 틀린 설명입니다.

면적대비는 양적 대비라고도 하며 색이 차지하고 있는 면적에 따라 색이 다르게 보이는 현상을 말하며 같은 색이라도 면적이 큰 경우 더욱 밝고 선명하게 보이는 현상을 말합니다. 색 견본집을 보고 선정한 결과 원하던 색보다 명도와 채도가 높은 색이 나오는 이유이기도 합니다.

98. 배색기법에 관한 문제

| 중요도 ●●●○○ 정답 ④

밝은 베이지, 어두운 브라운은 동일 색상 노란색이면서 반대색조의 배색방법입니다. 색상은 같은데 색조가 다른 배색방법을 톤온톤 배색이라 합니다.

99. 오방색에 관한 문제

| 중요도 ●●●○○ 정답 ③

③ 황 – 불, 여름, 남쪽이 아니라 토(土), 중앙입니다.

오방색과 색채 상징은 다음과 같습니다.
1. 청(靑) – 동쪽, 목(木), 청룡, 인(仁), 봄, 각(角)
2. 백(白) – 서쪽, 금(金), 백호, 의(義), 가을, 상(商)
3. 적(赤) – 남쪽, 화(火), 주작, 예(禮), 여름, 치(緻)
4. 흑(黑) – 북쪽, 수(水), 현무, 지(智), 겨울, 우(羽)
5. 황(黃) – 중앙, 토(土), 황룡, 궁(宮)

100. L*a*b* 색체계에 관한 문제

| 중요도 ●●●○○ 정답 ①

CIE L*a*b*는 L은 명도를 나타내며 100은 흰색, 0은 검정색입니다. +a*는 빨강, −a*는 초록을 나타내며 +b*는 노랑, −b*는 파랑을 의미합니다.
보기 L*=50, a*=−90, b*=80 명도는 50이고 a*는 −임으로 초록으로 치우쳐 있고, b*는 +이므로 노랑 쪽으로 치우쳐 있습니다. 수치가 더 높은 쪽에 가까우므로 녹색쪽이 정답이 됩니다.

4회 컬러리스트 산업기사 필기 기출모의고사 정답 및 해설

1	2	3	4	5	6	7	8	9	10
②	④	③	②	②	①	②	①	④	④
11	12	13	14	15	16	17	18	19	20
②	②	③	③	②	③	③	②	③	②
21	22	23	24	25	26	27	28	29	30
②	②	③	④	③	②	④	④	③	③
31	32	33	34	35	36	37	38	39	40
④	②	④	①	④	①	④	②	①	①
41	42	43	44	45	46	47	48	49	50
④	③	②	①	①	④	①	③	④	②
51	52	53	54	55	56	57	58	59	60
②	②	①	③	③	②	④	③	④	①
61	62	63	64	65	66	67	68	69	70
①	④	①	④	②	④	②	④	④	④
71	72	73	74	75	76	77	78	79	80
②	①	④	①	④	③	①	③	①	③
81	82	83	84	85	86	87	88	89	90
④	②	②	③	④	③	②	③	④	③
91	92	93	94	95	96	97	98	99	100
②	②	③	②	④	③	②	④	①	③

1. 마케팅에 관한 문제

| 중요도 ●●●○○ 정답 ②

② 마케팅은 시대에 따른 유행이나 스타일에 영향을 받습니다. 전통적인 고전마케팅은 기업의 이윤 극대화 추구, 대량판매를 목적으로 해왔지만 현대의 마케팅은 구매자 중심의 시장, 품질서비스 중시, 상호만족, 고객 중심적인 사고와 행동으로 바뀌고 있습니다. 현대사회로 발전하면서 소비자의 욕구와 구매 패턴도 변하고 그런 변화에 맞춰 마케팅 전략도 변하고 있습니다. 초기 대량 마케팅에서 다양화 마케팅으로 변화하고 다품종소량생산에 맞춰 최근에는 시장세분화를 통한 표적 마케팅을 하는 추세입니다.

2. 오륜기에 관한 문제

| 중요도 ●●●○○ 정답 ④

④ 근대 올림픽을 상징하는 오륜기는 올림픽의 공식 엠블럼으로 1913년에 쿠베르탱(Pierrede Coubertin) 남작이 만들었습니다. 청색, 황색, 흑색, 적색, 초록의 오색 고리가 서로 얽혀 있는 형태로 세계를 뜻하는 월드(world)의 이니셜인 W를 시각적으로 형상화했습니다. 오륜은 5대륙을 상징하는데 각 대륙별 문화와 연결해 청색은 유럽, 황색은 아시아, 적색은 아메리카, 흑색은 아프리카, 초록은 오세아니아를 상징합니다.

3. 마케팅 믹스의 4P에 관한 문제

| 중요도 ●●●○○ 정답 ③

③ 촉진(promotion)은 서비스가 아니라 광고입니다.

4P는 효과적인 마케팅을 위한 네 가지 핵심 요소를 의미합니다. 4P를 마케팅 믹스라고 하는데 4가지 핵심 요소를 어떻게 잘 혼합하느냐에 따라 마케팅 효과를 극대화할 수 있기 때문입니다. 4P는 제품(product), 유통(장소, place), 촉진(promotion), 가격(price)을 의미합니다.

4. 색채치료에 관한 문제

| 중요도 ●●●○○ 정답 ②

② 색채치료는 인간의 조직 활동을 직접적으로 회복시켜 주거나 억제하는 것이 아니라 자연 치유력을 높이는 보완 치료법입니다.

색채치료란 색채를 이용한 신체적, 정신적, 영적 질병들을 치료할 목적으로 사용되며 신체의 자연적 치유능력을 강화시켜주는 광선요법(phototherapy)으로 질병을 국소적으로 보지 않고 전체적으로 자연 치유력을 높이는 보완 치료법입니다. 또한 과학적인 현대의학의 장점을 살리는 동시에 자연적인 면역력을 증강시키며, 고유한 파장과 진동수를 갖고 있는 에너지의 색채 처방과 반응을 연구하는 분야로 레이키(reiki), 차크라(chakra), 오라소마(aura soma), 수정요법 등이 있습니다.

5. 색채조절의 효과에 관한 문제

| 중요도 ●●●○○ 정답 ②

② 색채조절을 통해 조명의 효율을 올릴 수 있지만 건물이 크기 때문에 직접적인 보호 및 유지 등의 관리와는 관계가 없습니다.

[색채조절의 효과]
• 기분이 좋아진다.
• 눈의 건강과 피로가 감소된다.
• 생활이나 작업에 힘을 북돋아 준다.
• 판단이 보다 빨라진다.
• 사고나 재해가 감소된다.
• 능률이 향상되어 생산력이 높아진다.

• 정리, 정돈 및 청결을 유지하도록 한다.
• 유지, 관리가 경제적이며 쉽다.

6. 언어척도법에 관한 문제

| 중요도 ●●●○○　정답 ①

언어척도법은 1959년 미국의 심리학자 오스굿(C.E. Osgoods)이 고안한 색채이미지에 관한 연구법입니다. 경관이나 제품, 색, 음향 감촉, 유행색 경향 및 선호도 비교 분석과 여러 가지 대상의 인상을 파악하는 방법으로 많이 사용되고 있습니다. 조사 대상자의 주관적인 의미를 객관적으로 평가하여 정성적(문자로 분석하여 설명) 색채 이미지를 정량적(수치로 분석하여 설명)이며 객관적으로 측정하는 방법입니다. 색채조사방법 중 형용사의 반대어쌍, 즉 상반되는 형용사군 10~50개를 이용하여 이미지 맵과 이미지 프로필과 같은 좌표계로 결과를 볼 수 있으며 정서를 언어스케일(언어로 척도화된 표)로 나타낼 수 있습니다.
일정 점수를 지니는 척도를 주어 각 형용사에 해당하는 점수를 부여하는 방식으로 이미지 분석법으로 널리 사용(좋다-나쁘다, 크다-작다, 빠르다-느리다 등)되고 있으며 색채의 지각현상과 감정효과를 다면적으로 분석할 수 있습니다. 보통 5단계 척도를 사용하지만 만약 세밀한 차이를 필요로 할 경우 7단계 평가를 척도화(비교할 수 있도록 수치화)하여 조사할 수 있습니다. 요인분석(다양한 원인분석)에 있어 평가차원, 능력차원, 활동차원을 의미공간으로 구성하여 조사합니다.

7. 성별과 연령에 따른 색채 선호에 관한 문제

| 중요도 ●●●○○　정답 ②

② 문화적인 차이가 있는 국가라도 연령에 따른 일반적인 공통점이 나타납니다. 연령이 낮을수록 장파장의 원색 계열과 밝은 톤을 선호하다가 성인이 되면서 단파장의 파랑, 초록을 점차 좋아하게 되는 것 등이 공통적으로 나타나는 선호도입니다.

8. 색채의 시간성과 속도감에 관한 문제

| 중요도 ●●●○○　정답 ①

① 오랜 시간 기다려야 하는 대합실에 적합한 색채는 난색계가 아닌 한색계의 색입니다. 반면 속도감은 난색계열이 빠르게, 한색계열이 느리게 느껴집니다.

9. 색채에 대한 심미적 기능에 관한 문제

| 중요도 ●●●○○　정답 ④

④ 온도감은 심미적 기능이 아닌 심리적 기능에 속합니다.

10. 색의 공감각에 관한 문제

| 중요도 ●●●○○　정답 ④

① 단맛 : 난색계열, 빨강 느낌의 주황, 노란색(※ 핑크색 : 달콤한 맛)
② 쓴맛 : 한색계열, 진한 청색, 올리브그린(Olive Green), 갈색, 마룬(어두운 빨강), 파랑
③ 신맛 : 녹색 느낌의 황색(노랑)
④ 짠맛 : 연녹색, 회색, 연파랑 Blue-green, green, Blue-gray, white

11. 기후에 따른 일반적인 색채기호에 관한 문제

| 중요도 ●●●○○　정답 ②

② 정열과 태양열이 강한 지역적 특징으로 피부가 거무스름하고 흑갈색 머리칼인 라틴계는 선명한 난색계통을 즐겨 사용합니다.

12. BI에 관한 문제

| 중요도 ●●●○○　정답 ②

② BI(Brend Identity)는 브랜드 로고나 심벌마크를 중심으로 그에 관련된 모든 상업 전략적 정체성을 말합니다. 경영전략의 하나로 상표이미지를 시각적으로 체계화 · 단순화하여 소비자에게 인식시키고 체계적인 관리를 통해 특정 브랜드에 대한 선호를 향상시킵니다.

13. 추상적 연상에 관한 문제

| 중요도 ●●●○○　정답 ③

③ 파랑 - 안전은 연상이 아닌 안전색채와 관련이 있습니다.

색의 연상은 색채를 자극함으로써 생기는 감정의 일종으로 경험과 연령에 따라 변하며 특정색을 보았을 때 떠올리는 색채를 말합니다. "구체적인 연상"과 "추상적인 연상" 그리고 "부정적 연상"과 "긍정적 연상"으로 나눌 수 있습니다.

14. 색채와 문화의 관계에 관한 문제

| 중요도 ●●●○○　정답 ③

③ 노란색은 동양에서는 신성한 색채이지만 서양에서는 겁쟁이, 배신자를 의미하기도 하고 말레이시아, 시리아, 태국, 아일랜드, 브라질 등에서는 혐오색으로 인식됩니다.

15. 뉴턴의 색과 일곱 음계에 관한 문제

| 중요도 ●●●○○　정답 ②

[뉴턴의 일곱 가지 색을 칠음계와 연계]
도-빨강 / 레-주황 / 미- 노랑 / 파-녹색 / 솔-파랑 / 라-남색 / 시-보라

16. 색의 공감각에 관한 문제

| 중요도 ●●●○○ 정답 ③

③ 건조한 느낌은 선명한 청록이 아닌 회색조에 속합니다.

17. 색의 심리효과에 관한 문제

| 중요도 ●●●○○ 정답 ③

① 난색계의 조명에서는 물체가 더 길고 더 크게 보입니다.
② 북, 동향의 방은 따뜻한 색을 사용합니다.
③ 무거운 물건의 포장색은 밝은색을 사용하여 가벼운 느낌을 줍니다.
④ 교실의 천장과 윗벽은 밝은색을 사용합니다.

18. 색의 연상에 관한 문제

| 중요도 ●●●○○ 정답 ②

② 검정이 아닌 주목성이 높은 빨간색이 위험을 경고하는 데 효과적인 색입니다.

19. 색채조절에 관한 문제

| 중요도 ●●●○○ 정답 ③

③ 흰색은 반사율이 높은 색이므로 석유나 가스처럼 열에 약한 저장탱크 등에 사용하면 효과적입니다. 반면 검은 색은 색을 흡수합니다.

20. 색채의 선호도 조사법에 관한 문제

| 중요도 ●●●○○ 정답 ②

② 색채의 선호도 조사법으로 언어척도법, 순위법, 감성 데이터베이스 조사법 등이 사용됩니다.

21. 음식점의 실내 색채계획에 관한 문제

| 중요도 ●●●○○ 정답 ②

② 주황색, 빨강, 맑은 황색 계통의 색들은 강한 식욕감을 들게 합니다.

22. 멤피스 그룹에 관한 문제

| 중요도 ●●○○○ 정답 ②

② 멤피스 디자인 그룹(Memphis Design Group)은 1981년에 창립된 이탈리아의 혁신적인 디자인 그룹으로 '에토레 소트사스(Ettore Sottsass)'가 중심이 되어 장난기 있는 신기한 형태, 무늬, 장식을 사용, 일상제품을 더욱 장식적이며 풍로운 디자인으로 탐색했습니다. 이탈리아의 혁신적인 디자인 그룹으로 후기 혁신주의 또는 후기 전위 운동으로 평가됩니다.

23. 컬러 시뮬레이션에 관한 문제

| 중요도 ●●○○○ 정답 ④

색채계획의 최종단계에서 이루어지는 컬러 시뮬레이션은 전체 이미지에서 색상이나 배색을 결정하기 위해 컴퓨터 그래픽 프로그램을 이용하여 미리 시연해 보는 것으로 이 과정을 통해 완성 후에 범할 수 있는 오류를 최소화하고 의도한 대로 색채 적용을 할 수 있습니다.

24. 곡선에 관한 문제

| 중요도 ●●●○○ 정답 ③

③ 기하곡선이 아닌 자유곡선이 여성적이고 자유분방함, 무질서함, 풍부한 감정을 나타냅니다.

25. 리디자인에 관한 문제

| 중요도 ●●●○○ 정답 ②

② 기존 제품의 재료나 기능 또는 형태를 개량하고 개선하는 디자인을 리디자인이라 합니다.

26. 시대사조와 대표작가에 관한 문제

| 중요도 ●●●○○ 정답 ④

윌리엄 모리스는 미술공예운동의 대표적인 작가입니다.

27. 에코디자인에 관한 문제

| 중요도 ●●●○○ 정답 ④

④ 기존의 디자인을 수정 및 개량하는 디자인은 리디자인입니다.

에코디자인은 자연을 제일 우선으로 살리고 환경파괴를 최소화하는 디자인으로 지속가능한 환경과 인간을 고려한 자연주의 디자인입니다.

28. 시대별 패션색채의 변천에 관한 문제

| 중요도 ●●○○○ 정답 ③

③ 1930년대에는 세계 경제대공황의 영향으로 회의적이며 우울한 시대적 분위기에 어울리게 여성적이며 우아한 세련미가 강조되었던 시기입니다. 주로 차분하고 은은한 색조 등이 사용되었습니다. 아르데코의 경향과 함께 흑색, 원색과 금속의 광택이 등장한 것은 1920년대에 속합니다.

29. 제품디자인 색채계획 단계에 관한 문제

| 중요도 ●●●○○ 정답 ④

④ 소재 및 재질 결정은 기획단계가 아닌 디자인단계에 속합니다. 기획단계에는 자료수집, 분석, 평가 등이 포함됩니다.

30. 산업디자인에 관한 문제

| 중요도 ●●●○○ 정답 ③

③ 19세기 이후 산업디자인의 변화는 주로 대량생산을 기본으로 하는 공업디자인 분야라 할 수 있는데 대량생산으로 가격이 저렴해지고 다양한 제품이 생산되어 소비자층이 확산되고 기술의 발달로 좋은 제품이 생산되면서 제품의 수명주기가 연장되었습니다.

31. 일러스트레이션에 관한 문제

| 중요도 ●●●○○ 정답 ④

④ 일러스트레이션은 신문이나 잡지의 기사 혹은 책의 내용 이해를 돕기 위해 하나의 구체적 그림으로 표현하는 것을 말하며, 각자 개성적인 작품세계가 보인다는 점에서 순수회화와의 경계가 뚜렷하진 않지만 항상 대중의 요구에 맞춰 그려진다는 점에서 목적미술이라 합니다.

32. 굿디자인에 관한 문제

| 중요도 ●●●●○ 정답 ④

④ 디자인의 조건으로는 합목적성, 심미성, 경제성, 독창성이 있습니다. 이를 질서 있게 사용하는 최상의 디자인을 굿디자인(Good Design)이라 합니다. 기능과 형태 등 디자인을 이루는 복합적인 조건이 균형과 질서를 갖출 때 인간의 생활을 보다 더 풍요롭게 만드는 좋은 디자인이 됩니다. 현대에는 지역성, 문화성, 친자연성도 굿디자인에 포함되고 있습니다.

33. 렌더링에 관한 문제

| 중요도 ●●●○○ 정답 ②

② 제품의 완성예상도로 구체적으로 제품을 형상화하는 단계를 렌더링이라 합니다.

34. 픽토그램에 관한 문제

| 중요도 ●●●○○ 정답 ①

① 픽토그램은 '그림(picture)'과 '전보(telegram)'의 합성어로, 국제적인 행사 등에서의 사용을 목적으로 제작되었고 문화와 언어를 초월해서 직관적으로 이해할 수 있도록 한 그림문자 또는 문자언어를 시각화한 것입니다.
② 로고타입(logotype) – 글자 형태의 심벌입니다.
③ 모노그램(monogram) – 두 개 이상의 글자를 합쳐 한 글자 모양으로 도안화한 글자입니다.
④ 다이어그램(diagram) – 단순한 점이나 선, 기호를 사용하여 어떤 현상의 상호관계나 과정, 구조 등을 도해하거나, 사물의 대체적인 형태와 여러 부분의 관계를 쉽게 이해할 수 있도록 윤곽과 전반적인 구도를 제시해주는 설명적인 그림을 말합니다.

35. 디자인의 원리에 관한 문제

| 중요도 ●●●○○ 정답 ④

④ 강조(accent)는 어느 특정한 부분에 변화를 주어 시각적인 집중도를 높이는 것을 말하며 강조가 지나치면 균형이 깨지기 쉽습니다. 단조롭거나 지루함을 탈피하고자 할 때 주로 사용됩니다.

36. 디자인에 관한 문제

| 중요도 ●●●○○ 정답 ①

① 디자인의 미적 가치는 실용적 가치와 같은 합리적인 개념이 아닌 감성적인 비합리적인 영역에 속합니다. 디자인의 목적은 "인간이 어떻게 하면 행복할 수 있는가?"에 있습니다. 디자인은 국민생활에 기여하고 수요의 창조와 산업경제의 활성화는 물론 생활문화의 창조 그리고 생산과 소비의 가치를 부여할 뿐만 아니라 커뮤니케이션의 수단으로 사용되어 인간의 삶을 보다 풍요롭게 만들고 미적 가치와 실용적 가치를 계획하고 표현합니다.

37. 시지각의 원리에 관한 문제

| 중요도 ●●●○○ 정답 ④

독일의 심리학자 막스 베르트하이머와 게슈탈트 심리학파들은 베르트하이머에 의한 최초 연구를 바탕으로 인간의 영상 인식은 감각적 요소와 형태를 다양한 그룹으로 조직한 결과라고 게슈탈트 이론을 결론지었습니다. 시지각의 원리는 군화(群化)의 법칙과 관계가 있습니다. 이 법칙은 근접의 원리, 유사의 원리, 폐쇄의 원리, 연속의 원리 등을 포함합니다. 근접한 것끼리, 유사한 것끼리, 닫힌 모양을 이루는 것끼리, 좋은 연속을 하고 있는 것끼리 그룹화되어 보이거나 도형으로 인식된다는 원리입니다.

38. 루이스 설리반에 관한 문제

| 중요도 ●●●○○ 정답 ②

미국 건축의 개척자인 루이스 설리반은 "형태(form)는 기능을 따른다"라고 하며 디자인은 목적 자체가 합리적으로 설정되어야 하며, 기능적 형태가 가장 아름답다고 주장했습니다. 이러한 기능주의 사상은 현대디자인의 사상적 배경이 되고 있습니다.

39. 레이아웃에 관한 문제

| 중요도 ●●●○○ 정답 ①

① 레이아웃은 디자인의 요소(사진, 그림, 글자)를 배열하는 것으로 눈의 이동을 유도할 수 있는 치밀한 설계, 가독성을 원활하게 하는 배열과 아름다운 시각적 균형미가 필요합니다. 그런 이유에서 사진과 그림이 문자보다 강조될 필요는 없습니다.

40. 패션디자인에 관한 문제

① 의복의 균형은 디자인 요소들의 시각적 무게감에 의해 이루어집니다.
② 재질(texture)이 아닌 색상은 사람들이 가장 먼저 지각하는 디자인 요소로서 개인의 기호, 개성, 심리에 반응하는 다양한 감정 효과를 지닙니다.
③ 패션디자인은 "실루엣(선과 현), 색채, 재질, 디테일, 트리밍" 등의 주요 요소와 반복, 평행, 연속, 교차, 점진, 전환, 방사, 집중, 대비, 리듬, 비례, 균형, 강조 등의 디자인 원리들을 서로 조화롭게 통합시켜 디자인합니다.
④ 색채이미지는 다양성과 개별성을 지니며 뚜렷한 이미지는 색수의 개념보다는 색의 3속성의 특징에 따라 달라질 수 있습니다.

41. 모니터의 해상도에 관한 문제

모니터 LCD는 자체적으로 빛을 낼 수 없어서 백라이트를 사용합니다. 모니터의 백라이트는 해상도보다는 화면을 구현하는 방식입니다. 반면 그래픽 카드, 모니터의 픽셀 수 및 컬러심도, 운영체제에 따라 해상도가 달라질 수 있습니다.

42. 전자기파장의 길이에 관한 문제

감마선 – X선 – 자외선 – 가시광선 – 적외선 – 극초단파 순으로 파장이 깁니다. 보기에서는 적외선이 전자기파장의 길이가 가장 깁니다.

43. 표준 백색판의 기준에 관한 문제

② 균등 확산 흡수면이 아니라 균등 확산 반사면입니다.

백색교정물은 측색기의 측정값을 보증하기 위한 측정기준 인증물질(CRM; Certified Reference Material)로 정기적으로 교정을 받아야 합니다. 정확한 색채를 측정하기 위해 측정 전 백색기준물을 사용해 먼저 측정하여 측색기를 교정한 후 측정하게 되는데 필터식 방식이나 분광식 방식의 모든 측색기에 색채 측정의 기준으로 사용되는 교정물을 백색교정물이라 합니다.
표면이 오염된 경우에도 제거하여 원래의 값을 재현할 수 있어야 한며 균등 확산 반사면에 가까운 확산 반사 특성이 있고 전면에 걸쳐 일정해야 합니다. 분광 반사율이 거의 0.9 이상으로, 파장 380~780nm에 걸쳐 거의 일정해야 하고 절대 분광 확산 반사율을 측정할 수 있는 국가교정기

관을 통하여 국제 표준으로서의 소급성이 유지되는 교정값을 갖고 있어야 합니다.

44. 색의 혼합에 관한 문제

가법혼색은 빛의 혼합으로 빛의 3원색인 빨강(Red), 초록(Green), 파랑(Blue)을 혼합하기 때문에 섞으면 섞을수록 밝아지며 컬러모니터, TV의 색, 무대조명 등에 사용됩니다.
감법혼색은 색채의 혼합으로 색료의 3원색인 사이안(Cyan, 청록색), 마젠타(Magenta), 노랑(Yellow)을 혼합하기 때문에 혼합하면 할수록 명도와 채도가 떨어져 어두워지고 탁해집니다. 감법혼색은 컬러인쇄, 사진, 색필터 겹침, 색유리판 겹침, 안료, 물감에 의한 색재현 등에 사용됩니다.

45. 안료와 염료에 관한 문제

① 고착제(전색제)를 사용하면 안료이고, 사용하지 않으면 염료이다.
② 수용성이면 염료이고, 비수용성이면 안료이다.
③ 투명도가 높으면 염료이고, 낮으면 안료이다.
④ 무기물이면 안료이고, 유기물이면 염료이다.

안료는 물과 기름, 용제 등에 녹지 않는 백색 또는 유색의 무기화합물 또는 유기화합물로 미립자 상태의 분말이며, 그대로의 상태로는 착색능력이 없어 비이클(전색제)의 도움으로 물체에 고착되거나 물체 중에 미세하게 분산되어 착색됩니다. 안료는 착색하고자 하는 매질에 용해되지 않으며 염료에 비해 은폐력이 큽니다. 안료의 입자 크기에 따라 이중착색도, 불투명도, 점도, 굴절률, 빛의 산란과 흡수 등에 영향을 미칩니다. 동굴벽화시대 때 채색에 사용되었고, 자동차의 내장 및 외장의 표면코팅, 유성 및 수성페인트, 종이 또는 금속판에 사용하는 잉크등과 같은 색 재료에 사용되는 색소입니다.
염료는 물과 기름에 잘 녹아 단분자로 분산하여 섬유 등의 분자와 잘 결합하여 착색하는 색물질로 넓은 뜻으로는 섬유 등 착색제의 총칭이라고 말할 수 있습니다. 염료는 화학적 반응을 통하여 흡착되며 물과 기름에 녹지 않고 가루인 채로 물체 표면에 불투명한 유색막을 만드는 안료(顔料)와 구분됩니다. 염료는 다른 물질과 흡착 또는 결합하기 쉬워 방직계통에 많이 사용되며, 그 외 피혁, 잉크, 종이, 목재 및 식품 등의 염색에 사용되는 색소입니다.

46. 합성수지도료에 관한 문제

| 중요도 ●●○○○ 정답 ④

④ 건조가 20시간 정도 걸리고, 도막이 좋지 않지만 내후성이 좋고 값이 싸서 널리 사용되는 것은 천연수지 도료인 유성페인트입니다.

47. 조건등색에 관한 문제

| 중요도 ●●●○○ 정답 ①

① 메타머리즘 – 조건등색(메타머리즘)은 분광반사율이 서로 다른 두 가지의 색이 특정한 조명 아래 다른 색의 물체가 같은 색으로 보이는 현상을 말합니다. 즉, 분광반사율이 다르지만 같은 색자극을 일으키는 현상을 말합니다.
② 무조건 등색 – 아이소머리즘이라 하고 분광반사율이 일치하여 어떤 조명 아래에서나 어느 관찰자가 보더라도 같은 색으로 보이는 현상으로 분광반사율이 일치합니다.
③ 색채적응 – 색순응을 의미합니다.
④ 컬러 인덱스 – 색료의 호환성과 통용성을 확보하기 위한 색료 표시기준으로 색료와 사용방법에 따라 분류하고 색료에 고유의 번호를 표시한 것입니다. 약 9,000개 이상의 염료와 약 600개의 안료가 수록되어 있습니다.

48. 분광식 색채계에 관한 문제

| 중요도 ●●●○○ 정답 ③

③ 분광식 색채계는 다양한 광원과 시야에서 색채를 측정할 수 있는 장점이 있습니다.

분광식 측색계는 다양한 광원과 시야에서의 색채값을 동시에 산출해 낼 수 있습니다. 적외선을 측정할 수 있는 광원과 가시광선을 측정할 수 있는 분광광도계는 텅스텐 할로겐램프를 사용합니다. 자외선을 측정할 수 있는 분광광도계는 UV 램프를 사용합니다.

49. 형광염료에 관한 문제

| 중요도 ●●●○○ 정답 ④

형광염료는 소량만 사용해도 되며, 어느 한도량을 넣으면 도리어 백색도가 줄고 청색이 되어버리는 염료입니다. 주로 종이, 합성섬유, 합성수지, 펄프, 양모보다 희게 하기 위해 사용되고, 스틸벤(stilbene), 이미다졸(imidazole), 쿠마린(coumarin)유도체, 페놀프탈레인(phenolphthalein) 등이 있습니다.

50. CCM 소프트웨어에 관한 문제

| 중요도 ●●●○○ 정답 ②

② 컬러런트와 적합한 전색제 종류를 선택하지 않습니다.

CCM은 컴퓨터 자동배색장치로서 소프트웨어는 품질 관리(quality control) 부분과 공식화(formulation)부분으로 구성되어 있습니다. 품질 관리 부분은 색을 측색하고 색소(colorants)를 입력하고 색을 교정하는 부분이고, 공식화 부분은 측색된 색을 만들기 위해 이미 입력된 원색 색소를 구성하여 양을 계산하고 성분을 결정하는 베이스에 정량을 투입하도록 각각의 원색의 양을 정하는 부분입니다.

51. 직접조명에 관한 문제

| 중요도 ●●●○○ 정답 ②

① 반간접조명 – 대부분의 조명은 벽이나 천장에 조사, 아래방향으로 10~40% 정도를 조사하는 방식입니다.
② 직접조명 – 90~100% 작업면에 직접 비추는 조명방식으로 눈부심이 일어나기 쉽고 균등한 조도 분포를 얻기 힘들며 그림자가 생기는 조명방식입니다.
③ 간접조명 – 90% 이상의 빛을 벽이나 천장에 투사하여 조명하는 방식입니다.
④ 반직접조명 – 반투명유리나 플라스틱을 사용하여 광원빛의 60~90%가 대상체에 직접 조사되는 방식입니다.

52. 장치 특성화에 관한 문제

| 중요도 ●●●○○ 정답 ③

① 색영역 매핑(color gamut mapping) – 디지털색채는 사용하기 편리한 반면 실제로 출력을 할 경우 디지털색채와 실제 출력한 색이 일치하지 않은 경우가 많습니다. 색역(디바이스가 표현 가능한 색의 영역)이 다른 두 장치 사이의 색채를 효율적으로 대응시켜 색채의 구현이 효과적으로 이루어지도록 색채표현방식을 조절하는 기술을 색영역 매핑이라 합니다.
② 감마조정(gamma control) – 디스플레이 등의 특성에 따라 감마값을 미세하게 조정하는 것을 말합니다.
③ 프로파일링(profiling) – 디지털 색채를 처리하는 장치의 컬러 재현 특성을 기록하는 과정을 말합니다.
④ 컴퓨터 자동배색(computer color matching) – CCM 자동배색 장치입니다.

53. 멜라닌 색소에 관한 문제

| 중요도 ●●○○○ 정답 ①

① 멜라닌 – 자연에서 대부분의 검은색 또는 브라운 색을 나타내는 동물색소입니다.
② 플라보노이드 – 식품에 널리 분포하는 노란색 계통의 식물색소입니다.

③ 안토시아니딘 - 안토시안이라 하며 붉은색(산성), 보라 (중성), 파랑(알칼리성)의 색을 나타내는 식물색소입니다.

④ 포피린 - 헤모글로빈의 금속을 제거한 화합물입니다.

54. 모니터의 해상도에 관한 문제

| 중요도 ●●●○○　정답 ①

① 모니터 화소의 색채는 색광혼합 방식으로 C, M, Y 스펙트럼 요소가 아닌 R, G, B 들이 섞여서 만들어집니다.

55. 표면색의 시감비교 시 관찰자에 관한 문제

| 중요도 ●●●○○　정답 ③

③ 눈의 피로에서 오는 영향을 막기 위해서 진한 색 다음에는 바로 파스텔색이나 보색을 보면 안 됩니다.

[KS A 0065 표면색의 시감비교 방법에서 관찰자에 대한 규정]

• 관찰자는 미묘한 색의 차이를 판단하는 능력을 필요로 한다. 따라서 각종 색각 검사표로 검사하는 것이 바람직하다.

• 관찰자가 시력보정용 안경을 사용하는 경우에는 안경렌즈가 가시 스펙트럼 영역에서 균일한 분광투과율을 가져야 한다.

• 눈의 피로에서 오는 영향을 막기 위해서 진한 색 다음에는 바로 파스텔이나 보색을 보면 안 된다.

• 밝고 선명한 색을 비교할 때 신속하게 비교결과가 판단되지 않을 경우, 그 다음의 비교를 실시하기 전에 관찰자는 수 초간 주변 시야의 무채색을 보고 눈을 순응시킨다.

• 관찰자가 연속해서 비교작업을 실시하면 시감판정의 성능이 현저하게 저하되기 때문에 수 분간의 휴식을 취해야 한다.

56. 광측정 단위에 관한 문제

| 중요도 ●●○○○　정답 ④

④ 감도는 빛에 대해 반응하는 정도를 표시하는 것으로 광원을 측정하는 광측정 단위가 아닙니다. 광원에 대한 측정은 인간의 눈을 기준으로 하고, 이를 광측정이라 하며 4가지 기본 측정량은 조도, 휘도, 광도, 전광속입니다.

57. 반사물체의 측정방법에 관한 문제

| 중요도 ●●●○○　정답 ①

① 확산/확산(d:d) - 확산조명을 조사하고 확산광을 관측하는 방식을 말합니다.

② 확산:0도(d:0) - 확산조명을 조사하고 수직방향에서 관측하는 방식을 말합니다.

③ 45도/수직(45x:0) - 45도 조명의 입사광선에 수직방향에서 관측하는 방식을 말합니다.

④ 수직/45도(0:45x) - 수직방향에서 조명을 비추고, 45도 방향에서 관측하는 방식을 말합니다.

[조명 및 수광의 기하학적 조건 - KS A 0066 물체색의 측정 방법]

1. 확산:8도 배열, 정반사 성분 포함(di:8°)

 di:8° 배치는 적분구를 사용하여 조사하며, 측정개구면이 완전히 덮이도록 비춰야 한다. 검출기는 반사면의 수직에 대하여 8° 방향에서도 5° 이내의 시야로 관측하면 감응도가 광검출기의 수광면 내에서 균일해야 한다. 시료 개구면의 크기, 조사의 각도 균일성, 관찰각의 편차, 검출기의 수광면에 대한 감응도 균일성 등이 측정에 영향을 미칠 수 있다.

2. 확산:8도 배열, 정반사 성분 제외(de:8°)

 이 배치는 di:8°와 동일하며 다만 시료면에 1차면 거울을 두었을 때 반사되는 빛들을 제외한 것이다. 이때 거울에 의하여 반사되는 빛은 1° 이내로 진행해야 하며 이는 장치의 위치 편차가 미광에 대한 규제이다. 정반사광이 미광이나 위치 편차의 측정에 영향을 미칠 수 있다.

3. 8도:확산 배열, 정반사 성분 포함(8°:di)

 이 배치는 di:8°와 일치하며 반사광들은 반사체에 반구면을 따라 모두 모은다. 다만 광의 진행이 반대이다. 시료 개구면은 조사되는 빛보다 커야 한다.

4. 8도:확산 배열, 정반사 성분 제외(8°:de)

 이 배치는 de:8°와 일치하며 다만 광의 진행이 반대이다. 시료 개구면은 조사되는 빛보다 커야 한다.

5. 확산/확산 배열(d:d)

 이 배치의 조명은 di:8°와 일치하며 반사광들은 반사체의 반구면을 따라 모두 모은다. 이 배치에서 측정 개구면은 조사되는 빛의 크기와 같아야 된다.

6. 확산:0도 배열(d:0)

 정반사 성분이 완벽히 제거되는 배치이다.

7. 45도 확산/수직 배열(45°a:0°)

 반사체의 표면에 중심을 둔 반각 40도, 50도 두 개의 원추상의 면으로부터 빛이 비춰지며 여기서 반사된 후 시료 중심에 꼭짓점을 둔 반각 5도의 원추 안을 향하는 빛들을 측정하는 배치이다.

8. 수직/45도 확산 배열(0°:45°a)

 공간 조건은 45°a:0 배치와 일치하고 빛의 진행은 반대이다. 따라서 빛은 수직으로 비춰지고 법선을 기준으로 45° 원주에서 측정한다.

9. 45도/수직 배열(45°x:0°)

 공간 조건은 45°a:0°와 일치하나 원주상의 한 점에서만

측정한다. 이 배치의 시료에서는 시료의 구조와 방향성이 강조된다. 이때 x는 기준면상에 존재한다.

10. 수직/45도 배열(0°:45°x)

공간 조건은 45°x:0° 배치와 일치하고 빛의 진행은 반대이다. 따라서 빛은 수직으로 비춰지고 법선을 기준으로 45° 방향에서 측정한다.

58. 채도의 3단계에 관한 문제

| 중요도 ●●○○○ 정답 ③

③ colorfulness, perceived chroma, saturation은 채도를, tint는 색조를 의미합니다.

59. Rec. 709와 Rec. 2020에 관한 문제

| 중요도 ●●○○○ 정답 ③

③ 방송통신에서 재현되는 색공간에는 HDTV 규격의 표준 Rec. 709의 sRGB와 어도비 RGB인 울트라 HD 스펙의 Rec. 2020이 있습니다. 이 규정은 ISO에서 제정합니다.

60. 감법혼색에 관한 문제

| 중요도 ●●●●○ 정답 ①

[색료의 3원색의 혼색]

• 사이안(Cyan)+마젠타(Magenta)+노랑(Yellow)=검정(Black)
• 사이안(Cyan)+마젠타(Magenta)=파랑(Blue)
• 마젠타(Magenta)+노랑(Yellow)=빨강(Red)
• 노랑(Yellow)+사이안(Cyan)=초록(Green)

61. 색상대비에 관한 문제

| 중요도 ●●●○○ 정답 ①

① 색상대비는 두 색이 서로 대비해서 색상차가 크게 느껴지는 현상으로 다른 두 색을 동시에 인접시켜 놓았을 경우 두 색이 서로의 영향으로 색상차가 크게 나는 현상입니다.

62. 가법혼색에 관한 문제

| 중요도 ●●●○○ 정답 ②

② 빨강색광과 녹색색광의 혼합 시 노란색이 나타납니다. 녹색색광보다 빨간색이 강할 경우 주황색이 강하게 나타나고 녹색색광이 강하면 황록이 나타납니다.

63. 동화현상에 관한 문제

| 중요도 ●●●○○ 정답 ①

① 두 색이 맞붙어 있을 때 그 경계 주변에서 색상, 명도,

채도대비가 보다 강하게 일어나는 것으로 색들끼리 서로 영향을 주어서 인접색에 가깝게 느껴지는 현상을 말합니다. 색의 대비효과와는 반대되는 현상으로 복잡하고 섬세한 무늬에서 많이 나타납니다. 동화를 일으키기 위해서는 색의 영역이 하나로 종합되는 것이 필요합니다. 색이 다른 색 위에 넓혀가는 것처럼 보이기 때문에 이를 전파효과라 하기도 합니다.

64. 계시대비에 관한 문제

| 중요도 ●●●○○ 정답 ①

① 부의 잔상은 원래 감각과 반대되는 밝기나 색상을 띤 잔상입니다. 일반적으로 느끼는 잔상으로 빨간색의 보색인 초록계열의 색이 나타나게 됩니다.

65. 시인성에 관한 문제

| 중요도 ●●●○○ 정답 ③

시인성이란 "물체의 색이 얼마나 잘보이는가?"를 나타내는 정도를 의미합니다. 주목성과 달리 두 가지 색의 차이로 가시성이 높아지는 현상으로 주로 명시도를 높이기 위해서 주목성이 높은 색과 무채색인 검은색을 배색할 때 가장 명시도가 높습니다. 먼셀의 표기법은 H V/C이고 H는 색상, V는 명도, C는 채도를 의미합니다. 보기에서 가장 시인성이 낮은 것은 유사색상에 동일색조를 나타내는 ③ 5R 4/10 – 5YR 4/10입니다.

66. 가시광선에 관한 문제

| 중요도 ●●●○○ 정답 ③

③ 외부에서 입사하는 빛을 선택적으로 흡수하여 고유의 색을 띠게 하는 빛을 가시광선이라 하며 가시광선의 파장범위는 380~780nm 사이입니다.

67. 자외선에 관한 문제

| 중요도 ●●●○○ 정답 ②

② 강한 열작용은 자외선이 아닌 적외선입니다. 적외선은 열작용이 강하여 열선이라는 별칭으로 불립니다.

자외선은 가시광선보다 짧은 파장으로 눈에 보이지 않는 빛이며 파장이 10~397나노미터(nm) 정도인 전자기파입니다. 자외선은 형광 작용을 하기 때문에 살균 작용이 강해서 살균 소독기 등에도 쓰입니다.

68. 고령자의 시각 특성에 관한 문제

| 중요도 ●●●○○ 정답 ④

④ 간상체와 추상체의 개수 모두 감소합니다.

고령자의 시각 특성으로 수정체와 유리체의 황변 외에 순

응능력의 저하, 눈부심 회복기간의 지연, 휘도 대비 식별력의 저하, 암순응·명순응의 기능 저하, 시력저하와 같은 시각기능의 감퇴가 있습니다.

69. 명시도에 관한 문제

| 중요도 ●●●○○　　정답 ④

명시성은 "물체의 색이 얼마나 잘보이는가?"를 나타내는 정도를 의미합니다. 명시성에 영향을 주는 순서는 명도 – 채도 – 색상 순이며 주목성과 달리 두 가지 색의 차이로 가시성이 높아지는 현상으로 주로 명시도를 높이기 위해서 주목성이 높은 색과 무채색인 검은색을 배색할 때 가장 명시도가 높습니다. 그러나 보기에서는 바탕면적에 적용된 글씨를 자연광 아래에서 관찰할 경우 주목성이 높은 노란색으로 인해 검정 바탕 위의 노랑 글씨보다는 노랑 바탕 위의 검정 글씨가 명시성이 높습니다.

70. 색채의 경연감에 관한 문제

| 중요도 ●●●○○　　정답 ④

① 따뜻하고 차게 느껴지는 시각의 감각현상은 색채의 온도감입니다.
② 색채의 경연감은 고채도일수록 강하게, 저채도일수록 약하게 느껴집니다.
③ 난색계열은 부드럽고, 한색계열은 비교적 단단하게 느껴집니다.
④ 연한 톤은 부드럽게, 진한 톤은 딱딱하게 느껴지는 것은 색채의 경연감입니다.

71. 채도대비에 관한 문제

| 중요도 ●●●○○　　정답 ②

② 반드시, 항상, 꼭이라는 부사가 포함된 보기는 답이 아닐 가능성이 큽니다. 모든 색도 아니고 항상 채도대비가 일어나지 않을 수 있습니다.

채도대비는 채도가 서로 다른 두 가지 색이 배색되어 있을 때 생기는 대비로 채도가 높은 색채는 더욱 선명해 보이고, 채도가 낮은 색채는 더욱 흐리게 보이는 현상으로 3속성 대비 중 대비효과가 가장 약합니다.

72. 색의 무게감에 관한 문제

| 중요도 ●●●○○　　정답 ①

① 색의 무게감은 명도와 관계가 있습니다. 먼셀의 표준 표시법 H V/C에서 V가 명도를 표시합니다. 보기 중에 명도가 가장 높은 5Y 8/6가 가벼운 느낌이 듭니다.

73. 잔상에 관한 문제

| 중요도 ●●●○○　　정답 ④

④ 수술실의 색채계획은 부의 잔상, 즉 음성 잔상을 이용한 것입니다. 부의 잔상은 원래 감각과 반대되는 밝기나 색상을 띤 잔상으로 일반적으로 느끼는 잔상은 음성 잔상, 소극적 잔상이라 하며 수술 도중 청록색이 아른거리는 이유도 여기에 있습니다.

74. 눈의 구조와 특성에 관한 문제

| 중요도 ●●●○○　　정답 ①

눈은 빛의 강약 또는 파장을 받아들여 뇌에 감각을 전달하는 감각 기관으로 인간의 눈은 카메라의 구조와 기능이 비슷합니다. 빛은 각막 → 홍채 → 수정체 → 망막 → 시신경 → 뇌로 전달되어 사물 또는 색을 지각하게 됩니다.

75. 가법혼색에 관한 문제

| 중요도 ●●●●○　　정답 ④

④ 가법혼색은 빛의 혼합으로 빛의 3원색인 빨강(Red), 초록(Green), 파랑(Blue)을 혼합하기 때문에 섞으면 섞을수록 밝아지며, 주로 컬러모니터, TV의 색, 무대조명, 빔 프로젝트 등에 사용됩니다.

76. 스티븐스 효과에 관한 문제

| 중요도 ●●○○○　　정답 ③

① 애브니(Abney) 효과 – 파장(색상)이 같아도 색의 순도가 변함에 따라 색상도 변화하는 것과 관련한 현상으로 색자극의 순도가 변하면 색상이 다르게 보이는 효과입니다.
② 베너리(Benery) 효과 – 검정 십자형의 도형 안쪽과 바깥쪽에 각각 동일한 밝기의 회색 삼각형을 배치하였을 때 보여지는 밝기가 검정 배경 안쪽에 있는 삼각형은 보다 밝게 보이고, 하양 배경 위에 삼각형은 보다 어둡게 보이는 현상을 말합니다.
③ 스티븐스(Stevens) 효과 – 빛이 밝아지면 명도 대비가 더욱 강하게 느껴진다고 하는 시지각적 효과입니다.
④ 리프만(Liebmann) 효과 – 색상 차이가 커도 명도가 비슷하면 두 색의 경계가 모호해져 명시성이 떨어져 보이는 현상을 말합니다.

77. 색상대비에 관한 문제

| 중요도 ●●●○○　　정답 ①

① 색상대비는 두 색이 서로 대비해서 색상차가 크게 느껴지는 현상으로 다른 두 색을 동시에 인접시켜 놓았을 경우 두 색이 서로의 영향으로 색상차가 크게 나는 현상입니다.

78. 동시대비에 관한 문제

| 중요도 ●●●○○ 정답 ③

③ 대비란 서로 다른 두 색이 서로 영향을 받아 서로 다르게 보이는 현상으로 잔상의 일종입니다. 동시대비는 두 가지 색을 동시에 볼 때 일어나는 현상으로 시점을 한 곳에 집중시키려는 색채지각과정에서 순간적으로 일어납니다.

79. 색채의 지각에 관한 문제

| 중요도 ●●●○○ 정답 ①

① 각막 – 눈의 가장 바깥부분에 위치하고 빛을 받아들이는 투명한 창문역할로 공기와 직접 닿는 부분입니다.
② 수정체 – 카메라의 렌즈역할을 합니다.
③ 망막 – 시세포가 분포하여 상이 맺히는 부분입니다.
④ 홍채 – 카메라의 조리개 역할을 합니다.

80. 물체의 색이 결정되는 요인에 관한 문제

| 중요도 ●●●○○ 정답 ③

굴절률은 색의 결정에 직접적인 관련이 없고 아지랑이, 돋보기, 무지개, 프리즘, 별의 반짝임 등이 현상과 관련이 있습니다.

81. 먼셀의 표기법에 관한 문제

| 중요도 ●●●○○ 정답 ④

먼셀표색계의 표기법은 H V/C로 표시합니다. H는 색상, V는 명도, C는 채도를 의미합니다.

① 올리브그린(olive green) – 5GY 3/4 어두운 녹갈색
② 쑥색(artemisia) – 5GY 4/4 탁한 녹갈색
③ 풀색(grass green)– 5GY 5/8 진한 연두
④ 옥색(jade) – 7.5G 8/6 연옥색

82. 비렌의 색채조화에 관한 문제

| 중요도 ●●●○○ 정답 ②

[비렌의 색채조화론 원리]
① tint-tone-shade : 가장 세련된 배색으로 레오나르도 다빈치에 의해 시도되었고 오스트발트는 이것을 음영계열의 배색조화라 했습니다.
② color-tint-white : 인상주의처럼 밝고 깨끗한 느낌의 배색조화입니다.
③ color-shade-black : 렘브란트의 그림과 같은 색채의 깊이와 풍부함과 관련한 배색조화입니다.
④ white-gray-black : 무채색을 이용한 조화입니다. 부조화가 전혀 없다는 것은 있을 수 없습니다. 그러나 다른 조화에 비해 조화로운 배색입니다.

83. 오스트발트 표색계에 관한 문제

| 중요도 ●●●●○ 정답 ②

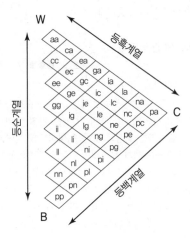

84. 혼색계에 관한 문제

| 중요도 ●●●○○ 정답 ③

혼색계는 물체색을 측색기로 측색하고 어느 파장 영역의 빛을 반사하는가에 따라서 각색의 특징을 표시하는 체계로 심리, 물리적인 빛의 혼색실험에 기초를 둔 표색계로 환경을 임의로 선정하여 정확하게 측정할 수 있지만 색좌표의 활용 기술과 해독 기술 등이 필요합니다.
단점으로는 지각적 등보성(시각적으로 같은 간격으로 보는 것)이 없고, 감각적인 검사에서 반드시 오차가 발생하며 수치로 구성이 되어 색의 감각적 느낌이 없으므로 데이터화된 수치로만 표기하기 때문에 직관적이지 못합니다. 빛의 색을 표기하는 데 사용되는 표색계는 CIE(국제조명위원회) 표준표색계가 대표적입니다.

85. CIE 표준표색계에 관한 문제

| 중요도 ●●●○○ 정답 ③

③ CIE(국제조명위원회) 표준표색계에는 XYZ, Yxy, Lch, Luv, Lab 등이 있으며 PCCS는 현색계로 일본 색체계입니다.

86. 오스트발트 색체계에 관한 문제

| 중요도 ●●●●○ 정답 ①

① 색의 3속성에 따른 지각적인 등보성을 가진 체계적인 배열은 현색계입니다. 오스트발트 표색계는 혼색계에 가깝습니다. 오스트발트 색체계는 노벨화학상을 수상한 독일인 오스트발트가 1916년에 개발했습니다. 혼합비를 "검정량(B)+흰색량(W)+순색량(C)=100%로 어떠한 색이라도 혼합량의 합은 항상 일정하다"라고 주장하고 있고, B(완전흡수), W(완전반사), C(특정 파장

의 빛만 반사)의 혼합하는 색량의 비율에 의하여 만들
어진 색체계로 같은 계열의 배색을 찾을 때 대단히 편
리합니다. 색상의 기본색은 헤링의 4원색설을 기초로
노랑(Yellow), 빨강(Red), 파랑(Ultramarine blue),
초록(Seagreen)을 기본으로 하고 기본색 중간에 주황
(orange), 청록(turquoise), 자주(purple), 황록(leaf
green)을 추가하여 총 8색상을 다시 3등분해서 24색상
을 만들어 사용합니다.

87. 먼셀 색체계에 관한 문제

| 중요도 ●●●○○ **정답 ④**

④ 먼셀 색체계에서 색상을 100으로 나눈 이유는 인간이
눈으로 색을 구별할 수 있는 최소거리인 최소식별 한계
치이기 때문입니다.

88. 맥스웰의 회전판에 관한 문제

| 중요도 ●●●○○ **정답 ③**

③ 회전 혼합은 영국의 물리학자 맥스웰(Maxwell)에 의해
실험되었습니다. 두 가지 색의 색표를 회전원판 위에 적
당한 비례의 넓이로 붙여 빠른 속도로 회전시키면 원판
면이 혼색되어 보이는 혼합을 말합니다. 1871년 빛의
전자기설을 제창했고 색의 혼합을 시험하는 장치인 맥
스웰의 원판 등 다양한 실험을 통해 색채측정기의 아버
지라 불리기도 했습니다.

89. ISCC-NIST에 관한 문제

| 중요도 ●●●○○ **정답 ③**

③ pale은 pl이 아니라 p입니다.

[ISCC-NIST 기본색조]

very pale	vp
pale	p
very light	vl
light	l
brilliant	bt
strong	s
vivid	v
deep	dp
very deep	vdp
dark	d
very dark	vd
moderate	m
light grayish	lgy
grayish	gy
dark grayish	dgy
blackish	bk

90. 배색기법에 관한 문제

| 중요도 ●●●○○ **정답 ③**

① 분리효과의 배색 – 말 그대로 색채 배색 시 색들을 분
리시키는 효과를 말합니다. 즉, 색의 대비가 심하거나
비슷하여 애매한 인상을 줄 때 세퍼레이션 컬러를 삽입
하여 명쾌한 느낌을 줄 수 있습니다.

② 강조효과의 배색 – 배색 자체가 변화가 없이 너무 동
일한 느낌이 들 때 강조색을 사용함으로써 보다 적극적
이고 경쾌하고 활기찬 느낌의 배색효과를 얻을 수 있
습니다.

③ 반복효과의 배색 – 반복배색은 배색 자체가 반복됨에
따라 전체적인 통일감을 느낄 수 있으며, 색상차가 많
이 나는 색을 이용해 반복배색을 할 경우보다 강력한 배
색효과를 얻을 수 있습니다. 바둑판 무늬나 타일 바닥
면의 배색이 대표적인 반복배색입니다.

④ 연속효과의 배색 – 색을 연속으로 이어지는 느낌으로
배색하는 것을 말하며 그러데이션 배색효과라고도 합
니다.

91. CIE LAB 색공간에 관한 문제

| 중요도 ●●●○○ **정답 ②**

② XYZ색체계는 1931년 국제조명위원회(CIE)에서 제정
한 표준 측색시스템이며, 가법혼색(RGB)의 원리를 이
용해 3원색을 기반으로 빨간색은 X센서, 초록(녹색)은
Y센서, 청색은 Z센서에서 감지하여 XYZ 삼자극치의
값을 표시하는 것으로 Y값은 초록(녹색)의 자극치로 명
도값을 나타내고, X는 적색, Z는 청색이 자극치에 일
치합니다. 현재 모든 측색기의 기본 함수로 사용되고
있어서 색이름을 수량화하여 나타내기 가장 적합한 색
체계입니다.

92. 디자인의 원리에 관한 문제

| 중요도 ●●●○○ **정답 ②**

② 점증적으로 변하는 그러데이션 배색으로 일정한 리듬감
을 표현하기 가장 적합한 배색기법입니다.

93. 색명법에 관한 문제

| 중요도 ●●●○○ **정답 ②**

관용색명은 옛날부터 관습적으로 전해 내려오면서 광물,
식물, 동물, 지명과 인명 등의 이름으로 습관적으로 사용
하는 색으로 색감의 연상이 즉각적입니다. 일반적으로 부
르는 기본색명에 수식형 형용사를 붙여서 사용한 색명법
으로 KS의 일반 색명은 ISCC-NIST색명법에 근거해 개
발되었고 기본 색명 앞에 색상을 나타내는 수식어와 톤을
나타내는 수식어를 붙여 표현하는 것이 계통 색명입니다.

94. 먼셀 색체계의 채도에 관한 문제

| 중요도 ●●●○○ 정답 ③

③ 색입체에서 세로축은 채도가 아닌 명도입니다.

먼셀의 채도는 색입체의 가로축으로 최대 14단계로 나뉘어 있습니다. 채도는 2, 4, 6, 8, 10, 12, 14 등과 같이 등보간격을 2단위로 구분하였으나 저채도 부분에 1, 3을 더 추가하였습니다. 시각적으로 고른 색채단계를 이루므로 순색을 기준으로 5R, 5Y의 채도는 14단계, 5RP의 채도는 12단계, 5P의 채도는 10단계, 5BG의 채도는 8단계로 되어 있습니다.

95. 색채기호 중 채도의 표현에 관한 문제

| 중요도 ●●●○○ 정답 ②

① 먼셀 색체계 : value는 명도입니다.
② CIELCH 색체계 : C*는 채도입니다.
③ CIELAB 색체계 : L*은 명도입니다.
④ CIEXYZ 색체계 : Y는 명도입니다.

96. 톤 온 톤 배색에 관한 문제

| 중요도 ●●●○○ 정답 ②

① 반대 색상 배색 – 반대 색상의 배색 보색대비를 이용한 배색입니다.
② 톤 온 톤 배색 – 톤 온 톤 배색은 톤을 겹치게 한다는 의미이며, 동일 색상으로 두 가지 톤의 명도차를 비교적 크게 잡은 배색입니다.
③ 톤 인 톤 배색 – 톤 인 톤 배색은 유사색상의 배색처럼 톤과 명도의 느낌은 그대로 유지하면서 색상을 다르게 배색하는 방법으로 톤은 같지만 색상이 다른 배색을 말합니다.
④ 세퍼레이션 배색 – 말 그대로 색채 배색 시 색들을 분리시키는 효과를 말합니다.

97. 먼셀 색체계에 관한 문제

| 중요도 ●●●●○ 정답 ②

② 먼셀 색표계는 현재 한국색채연구소, 미국의 Macbeth, 일본색채연구소의 색도감으로 사용하고 있으며, 전 세계적으로 가장 널리 쓰이고, 현색계 체계입니다.

98. DIN 색체계에 관한 문제

| 중요도 ●●●○○ 정답 ④

① 색상을 주파장으로 정의하고 오스트발트 색체계와 유사합니다.
② 등색상면은 흑색점을 정점으로 하는 부채형입니다.

③ 13 : 5 : 3으로 표기하며, 13은 색상(Hue)을, 5는 포화도(Saturation), 3은 암도(Darkness)를 나타냅니다. 색상-T(Bunton), 포화도(채도)-S(Sattigung), 암도(명도)-D(Dunkelstufe)로 표기합니다. 2:6:1은 T=2, S=6, D=1로 표시 가능하고, 저채도의 빨간색이 아닌 노란색입니다.

99. 색채조화론에 관한 문제

| 중요도 ●●●○○ 정답 ①

윈리드 저드의 색채조화론에는 질서의 원리, 비모호성의 원리(명료성의 원리), 동류의 원리, 유사의 원리가 있습니다.

① 동류(친근감)의 원리 – 자연 색채처럼 잘 알려지고 친숙한 색이 조화롭다.
② 질서의 원리 – 규칙적인 질서를 가지는 배색이 조화된다.
③ 명료성의 원리 – 배색된 색채의 관계가 명료하고 모호하지 않을 때 조화된다.
④ 유사성의 원리 – 배색된 색채가 비슷하거나 공통성이 있으면 조화된다.

100. NCS 색체계에 관한 문제

| 중요도 ●●●○○ 정답 ③

NCS 표색계는 1979년 1판에 이어 1995년 2판으로 스웨덴 색채연구소에서 개발, 색채에 대한 표준을 제시하여 관계성, 다양성, 상대성의 특징을 가지며, 컬러 커뮤니케이션의 원활화를 도모했습니다. 스웨덴, 노르웨이, 스페인 등에서 사용되고 있습니다. 헤링이 저술한 "색 감정의 자연적 시스템"을 기초로 하며 시대에 따라 변하는 유행색(trend color)이 아닌 보편적인 자연색을 기본으로 인간이 어떻게 색채를 지각하는지를 기초로 해 만든 표색계입니다. 색상과 뉘앙스의 개념으로 정리되어 배색과 계획이 쉽고 심리적인 비율의 척도를 사용해 색지각량을 표로 나타내었습니다.

혼합비는 S(검정량)+W(흰색량)+C(유채색량)=100%으로 표시되는데 혼합비의 세 가지 속성 가운데 검정량과 순색량의 뉘앙스(nuance)만 표기합니다. 헤링의 R, Y, G, B의 기본색에 W(흰색), S(검정)을 추가해 기본 6색을 사용합니다.

5회 컬러리스트 산업기사 필기 기출모의고사 정답 및 해설

1	2	3	4	5	6	7	8	9	10
④	③	③	④	④	①	④	③	③	④
11	12	13	14	15	16	17	18	19	20
④	③	③	①	①	①	①	②	③	②
21	22	23	24	25	26	27	28	29	30
②	①	②	③	①	②	②	②	②	④
31	32	33	34	35	36	37	38	39	40
②	④	①	④	②	③	②	③	②	④
41	42	43	44	45	46	47	48	49	50
④	②	①	④	④	②	④	②	①	②
51	52	53	54	55	56	57	58	59	60
③	④	④	②	③	①	②	②	④	④
61	62	63	64	65	66	67	68	69	70
①	②	③	④	②	③	③	②	③	②
71	72	73	74	75	76	77	78	79	80
③	①	①	④	④	①	②	④	②	②
81	82	83	84	85	86	87	88	89	90
②	③	②	③	②	③	②	③	②	①
91	92	93	94	95	96	97	98	99	100
②	①	③	④	③	④	②	④	②	②

1. 색채의 3속성의 심리효과에 관한 문제

| 중요도 ●●●○○ 정답 ④

④ 난색은 건조한, 한색은 촉촉한 느낌을 줍니다. 온도감은 색상, 중량감은 명도, 강하고 연한 느낌은 채도와 관련이 있습니다.

2. 색의 선호에 관한 문제

| 중요도 ●●●○○ 정답 ③

색채 선호란 특정 색을 좋아하는 경향을 의미합니다. 색채의 선호는 개인, 연령, 문화적 차이, 환경 또는 구체적인 대상에 따라 차이가 있으나 보통은 "청색 – 적색 – 녹색 – 자색 – 등색– 황색" 순으로 선호도를 보입니다. 특히 청색은 국제적으로 가장 높은 선호도를 보이는 색으로 청색의 민주화라 합니다.

3. 색의 상징에 관한 문제

| 중요도 ●●●○○ 정답 ③

③ 상징은 눈에 보이지 않는 추상적인 개념이나 사상을 형태나 색을 가진 다른 것으로 직감적이고 알기 쉽게 표현한 것을 말합니다. 즉, 하나의 색을 보았을 때 특정한 형상 또는 뜻이 상징되어 느껴지는 것을 의미합니

다. 그런 의미에서 교통표지와 안전색채는 상징과 관련이 있습니다.

4. 색채 연상에 관한 문제

| 중요도 ●●●○○ 정답 ④

④ 유채색은 무채색에 비해 연상이 강하게 나타나고 빨강, 파랑, 노랑 등 원색과 선명한 톤일수록 연상언어가 많은 편입니다.

5. 색채 기호 조사 분석에 관한 문제

| 중요도 ●●●○○ 정답 ④

④ 색채 기호 조사는 감성적인 색채선호에 대한 조사로 조사 대상자의 주관적인 의미를 객관적으로 평가하여 정성적 색채 이미지를 정량적이며 객관적으로 측정하는 것으로 객관적인 자료를 수집하는 것을 목적으로 하지 않습니다.

6. 색채 선호 원리에 관한 문제

| 중요도 ●●●○○ 정답 ①

① 색의 선호도는 피부색과 눈동자와 연관성이 있습니다. 정열과 태양열이 강한 지역적 특징으로 피부가 거무스름하고 흑갈색 머리칼인 라틴계는 선명한 난색계통을 선호합니다.

7. 색채치료에 관한 문제

| 중요도 ●●●○○ 정답 ④

색채치료란 색채를 이용한 신체적, 정신적, 영적 질병들을 치료할 목적으로 사용되는 요법이며, 신체의 자연적 치유능력을 강화시켜주는 광선요법(Phototherapy)으로 질병을 국소적으로 보지 않고 전체적으로 자연 치유력을 높이는 보완 치료법입니다. 괴테의 색채 심리이론, 그리스 헤로도토스의 태양광선치료법, 아우렐리우스 켈수스의 컬러밴드법 등이 색채치료와 관련이 있습니다. 뉴턴의 색채론은 광학이론과 관련이 있다.

8. 제품의 수명주기에 관한 문제

| 중요도 ●●●○○ 정답 ③

③ 제품의 수명주기는 신제품이 시장에 도입되는 '도입기', 광고와 홍보를 통해 제품의 판매와 이윤이 급격이 상승하는 '성장기', 가장 오래 지속되며 수익과 마케팅에 문

제가 나타나고 치열한 경쟁의 증가로 총이익은 하강하기 시작하는 '성숙기' 그리고 판매량 및 감소, 매출 감소, 소비시장 위축으로 제품이 사라지는 '쇠퇴기'로 나눌 수 있습니다.

9. 요하네스 이텐의 조화론에 관한 문제
| 중요도 ●●●○○ 정답 ③

③ 이텐, 칸딘스킨, 베버, 페흐너, 파버 비렌도 연구한 색채와 모양(형태)의 교류현상은 색채와 모양에 대한 공감각적 연구를 통해 색채와 모양의 조화로운 관계성을 추구했습니다.

빨강	정사각형
주황	직사각형
노랑	(역)삼각형
녹색	육각형
파랑	원
보라	타원형
갈색	마름모

10. 색채연상의 사용방법에 관한 문제
| 중요도 ●●○○○ 정답 ③

③ 선물을 빨간색 포장지와 분홍색 리본테이프로 포장한 것은 사회, 문화 등의 정보보다는 인구학적 정보에 대한 사용방법에 속합니다.

11. 색의 연상에 관한 문제
| 중요도 ●●○○○ 정답 ④

④ 검정은 겸손, 우울, 점잖음, 무기력, 중성색, 고독감, 소극적, 고상, 성숙, 신중, 무기력, 무관심, 후회, 결백, 백합, 소박, 평범이 연상되며 현대의 산업제품에 세련되고 모던함을 대표하는 색으로 활용되고 있습니다.

12. 색채조절에 관한 문제
| 중요도 ●●●○○ 정답 ③

③ 눈에 잘 띄는 색은 주목성이 높은 난색계열로 하여 안전을 도모합니다.

13. 색채경험에 관한 문제
| 중요도 ●●●○○ 정답 ③

③ 색채경험은 주관적 현상으로 개인의 경험이나 주위 환경에 따라 다르게 지각되며 지역별 차이가 있을 수 있습니다.

[색채경험의 특징]
• 색채경험은 주위 환경에 따라 다르게 지각된다.
• 색채경험은 문화적 배경의 영향을 받는다.
• 지역과 풍토는 색채경험에 영향을 끼친다.
• 개인적 심리상태에 따라 다르게 지각된다.
• 외부의 객관적 현상들이 동일하다 할지라도 개인의 경험이나 주위 환경에 따라 다르게 지각된다.

14. 추상적 자유연상법에 관한 문제
| 중요도 ●●●○○ 정답 ①

① 빨강의 추상적 연상은 분노, 열정, 자극, 능동적, 화려함 등이다. 광명, 활발, 명쾌는 노랑이 연상된다.

15. 유행색에 관한 문제
| 중요도 ●●●○○ 정답 ①

① 유행색은 기업이나 협회 등의 단체에서 제품에 응용되거나 앞으로 선호될 것이라고 예상하여 만들어낸 색을 말합니다. 일정 계절이나 기간 동안 많은 사람이 선호하여 착용하는 색으로 일정한 기간을 두고 주기적으로 반복되는 특성을 가집니다. 패션산업분야는 시즌의 약 2년 전에 유행예측 색이 제안되며 가장 유행색에 민감한 분야이기도 합니다.

16. 제품 정보로서의 색에 관한 문제
| 중요도 ●●●○○ 정답 ①

① 밀크 초콜릿의 포장지를 하양과 초콜릿색으로 구성한 것은 제품 정보의 역할입니다.
② 녹색이 구급장비, 상비약의 상징에 사용되는 것은 국제 언어로서의 안전색채입니다.
③ 노란색이 장애물에 대한 경고를 나타내는 것은 국제 언어로서의 안전색채입니다.
④ 시원한 청량음료에는 난색계열이 아닌 청색계열을 사용합니다.

[색채의 역할]
• 제품정보의 역할 – 바나나우유 등
• 기능정보의 역할 – TV 리모컨(인지성, 편리성 제공)
• 사회, 문화정보로서의 역할 – 붉은 악마(유대감 형성)
• 언어적 기능 – 유니폼, 지하철 노선도
• 국제 언어로서의 역할– 국기색, 안전색채 등

17. 색채 마케팅에 관한 문제
| 중요도 ●●●○○ 정답 ①

① 색채 마케팅은 색채를 이용하여 소비자의 심리를 읽고 이를 제품에 반영하여 표현하는 마케팅 기법으로 색을

과학적·심리적으로 이용하여 구매를 유도하는 기업의 경영전략 중 하나입니다. 인구통계학적 자료와 경제적 환경 변화의 영향을 많이 받습니다.

② 경기의 둔화와 다양한 색 및 톤 사용은 직접적인 관련이 없습니다.

③ 기업의 색채 마케팅 전략은 소비자 계층에 대한 정확한 파악이 쉽지 않으며 감성적인 부분이 많으므로 직관적으로 파악하기 힘듭니다.

④ 색채 마케팅의 궁극적 목표는 제품 판매를 극대화하기 위한 기업의 경영전략으로 기업 이미지의 포지셔닝을 높이기 위한 CIP도 일종의 컬러마케팅이라고 할 수 있습니다.

18. 선호 색채를 구분하는 변인에 관한 문제

| 중요도 ●●●○○ 정답 ②

② 제품의 특성에 따라 선호되는 색채는 일반적으로 고정되어 있지 않으며 새로운 재료의 개발이나 유행이 제품의 특성에 영향을 미치게 됩니다.

19. 선호 색채에 관한 문제

| 중요도 ●●●○○ 정답 ③

① 서양의 흰색 웨딩드레스와 한국의 소복은 같은 색이지만 의미는 반대입니다.

② 중국의 붉은 명절 장식은 축제의 이미지이지만 서양의 붉은 십자가는 죽음, 희생을 의미하는 반대의 이미지입니다.

③ 태국의 황금 사원과 중국 황제의 금색 복식은 권위를 상징하는 같은 이미지입니다.

④ 미국의 청바지는 가볍고 발랄한 이미지, 성화 속 성모마리아의 청색은 거룩한 이미지이므로 반대 개념입니다.

20. 색채조절에 관한 문제

| 중요도 ●●●○○ 정답 ②

② 사무실에서 일하는 회사원들의 피로감을 줄여주고 심리적으로 안정감을 줄 수 있는 청색과 초록계열의 색을 사용하는 것이 적합합니다. 능률을 올리기 위한 배색은 무채색보다는 유채색이 도움이 됩니다.

21. 바우하우스에 관한 문제

| 중요도 ●●●●○ 정답 ②

② 다품종소량생산이 아닌 기계에 의한 대량생산을 추구하였습니다.

22. 구성주의에 관한 문제

| 중요도 ●●●○○ 정답 ①

1920~1930년대 사회주의 운동이 확산되면서 귀족적이거나 부르주아적인 예술이 아닌 좀 더 진보적인 예술 개념이 등장하기 시작하면서 러시아 전위 미술 운동을 이끌던 말레비치(Malevich Kazimir Severinovich)에 의해 러시아에서 일어난 '추상주의 예술운동'으로 구성파라고도 합니다.

23. 디자인의 어원에 관한 문제

| 중요도 ●●●○○ 정답 ②

디자인이라는 말의 어원은 라틴어인 "데시그나레(designare)"와 이탈리어어인 "디세뇨(disegno)" 그리고 프랑스어인 "데생(dessein)"에서 유래되었습니다.

24. 색채계획과 색채조절의 공통점에 관한 문제

| 중요도 ●●●○○ 정답 ③

색채계획과 색채조절은 예술활동이 아닙니다. 색채계획이란 색채조절 개념보다 진보된 개념으로 사용할 목적에 맞는 색을 선택하고 배색을 위한 자료수집과 전반적인 환경 분석을 통해 효율적이고 아름다운 배색 효과를 얻기 위한 전반적인 계획행위를 의미하며 디자인의 적용 상황을 연구하여 그것을 구체화하기 위한 색채를 선정하고 적용하는 과정을 말합니다. 색채조절의 효과는 아래와 같습니다.

• 기분이 좋아진다.
• 눈의 건강과 피로가 감소된다.
• 생활이나 작업에 힘을 북돋아 준다.
• 판단이 보다 빨라진다.
• 사고나 재해가 감소된다.
• 능률이 향상되어 생산력이 높아진다.
• 정리, 정돈 및 청결을 유지하도록 한다.
• 유지, 관리가 경제적이며 쉽다.

25. 디자인 과정에 관한 문제

| 중요도 ●●●○○ 정답 ①

① 디자인 과정 : 먼저 디자인 목표인 계획을 잡고 계획을 위한 자료를 수집하고 분석한 후 평가 및 결정을 하게 됩니다.

26. 제품수명 주기에 관한 문제

| 중요도 ●●●○○ 정답 ②

제품의 수명주기를 묻는 문제입니다. 제품의 사용기간을 물어보는 것이 아닙니다. 그런 이유에서 도입기-성장기-성숙기-쇠퇴기가 가장 짧은 품목을 고르면 패션 분야인 셔츠가 답이 됩니다.

27. 빅터 파파넥에 관한 문제

| 중요도 ●●●○○ 정답 ②

① 미학(Aesthetics) – 미는 인간을 아름답고 흥미롭고, 기쁘게 하며, 감동시켜 의미 있는 실체를 만듭니다. 미는 즐거우면서도 의미심장하며 아름답게 만드는 도구라 할 수 있습니다.

② 텔레시스(Telesis) – 디자인의 목적 지향적 내용은 반드시 그것을 낳은 시대와 상황을 반드시 반영해야 합니다. 특수한 목적을 달성하기 위한 자연과 사회의 변천 작용에 대한 계획적이고 의도적인 실용화는 인간 사회 질서와 부합되기 때문입니다.

③ 연상(Association) – 인간은 경험을 바탕으로 기성의 가치에 대해 긍정적인 혹은 부정적인 선입관을 가지게 됩니다. 이러한 복잡한 연상기능을 고려해 디자인을 해야 합니다.

④ 용도(Use) – "용도에 맞게 잘 기능하고 있는가?"의 문제로 비타민 병은 알약 하나하나를 쉽게 꺼낼 수 있게 만들어져야 하며, 잉크병은 쉽게 쓰러지지 않아야 하는 등의 용도를 고려해 디자인을 해야 합니다.

28. 시각디자인에 관한 문제

| 중요도 ●●●○○ 정답 ②

② 시각디자인(Visual Communication Design)은 커뮤니케이션, 즉 정보 전달을 목적으로 하는 디자인으로 시각적인 매체를 이용하여 어떻게 정보를 잘 전달할 것인가를 디자인하는 분야를 말합니다.

29. 픽토그램에 관한 문제

| 중요도 ●●●○○ 정답 ②

② 픽토그램은 '그림(picture)'과 '전보(telegram)'의 합성어로, 국제행사 등에서 사용하기 위해 제작되었습니다. 문화와 언어를 초월해서 직관적으로 이해할 수 있도록 한 그림문자 또는 문자언어를 시각화한 것을 말합니다.

30. 색채계획의 역할에 관한 문제

| 중요도 ●●●○○ 정답 ④

④ 색채계획은 사용자들이 어떻게 하면 색을 통해 행복해질 수 있는가를 위한 목표이지 마케팅과 관련한 제품의 가격 조정은 색채계획의 역할과 관련이 적습니다.

31. 경제성에 관한 문제

| 중요도 ●●●○○ 정답 ②

② 디자인의 조건 중 경제성이란 '최소의 비용과 노력으로 최대의 이익'을 발생시키려는 경제활동의 가장 기본이 되는 원칙입니다. 대량생산으로 비용을 줄이는 코스트 다운을 통해 높은 수익을 높이는 경제성과 관련이 있습니다.

32. 디자인의 개념에 관한 문제

| 중요도 ●●●○○ 정답 ④

④ 디자인은 경제성을 배제할 수 없습니다. 그러나 그렇다고 꼭 경제적 여유로움이 없다고 디자인의 혜택을 누릴 수 없는 것은 아닙니다. 디자인을 통해 주어진 경제적인 여건에서 최대의 효과를 얻을 수 있기 때문입니다.

33. 색채계획의 과정에 관한 문제

| 중요도 ●●●○○ 정답 ①

① 색채계획의 과정에서 현장의 측색조사는 조사를 위한 기획단계입니다. 색채계획은 색채계획을 위한 목표이고 조사기획단계 후 디자인분야에 색채를 적용하고 관리하는 과정을 가집니다.

34. 디자인 프로세스에 관한 문제

| 중요도 ●●●○○ 정답 ④

④ 마케팅 전략 수립단계는 디자인보다는 마케팅 과정과 관련이 있습니다.

35. 루이스 설리반에 관한 문제

| 중요도 ●●●○○ 정답 ②

② 미국 건축의 개척자인 루이스 설리반은 "형태(form)는 기능을 따른다"라 주장하며 디자인의 목적 자체가 합리적으로 설정되어야 하며, 기능적 형태가 가장 아름답다고 주장했습니다. 이러한 기능주의 사상은 현대디자인의 사상적 배경이 되고 있습니다.

36. 환경디자인에 관한 문제

| 중요도 ●●●○○ 정답 ②

② 환경디자인은 인간이 살아가는 삶의 현장과 자연을 모두 포함하고 지구 전체와 우주를 포함한 공간을 디자인하는 분야입니다. 인간의 생활공간을 아름답고 쾌적하며 기능적으로 생기 있게 만들려는 활동으로 인간과 환경을 조화롭게 구축하는 생활 터전에 관한 분야의 디자인이라 할 수 있습니다.

37. 색채계획에 관한 문제

| 중요도 ●●○○○ 정답 ②

② 색채계획 시 변함없이 필요로 하는 4가지 조건은 개성 표현, 정보제공, 감성자극, 유행 표현이 아닌 유행색 예측입니다.

38. 디자인 원리에 관한 문제

| 중요도 ●●●○○ 정답 ②

② 조화에는 유사조화와 대비조화가 있는데, 유사조화는 요소들 간의 성질이 유사한 것들끼리 조화를 이루는 것을 말하며, 대비의 조화는 극적이고 상쾌감을 주기 때문에 일시적인 건축물, 박람회 등의 장식물, 일반적인 광고물 등에 적합합니다. 단, 대비가 강하면 조화를 잃을 수 있습니다.

39. 디자인 사조에 관한 문제

| 중요도 ●●●○○ 정답 ③

① 큐비즘 - 세잔, 피카소, 브라크 등이 주도한 순수 사실주의가 아닌 추상주의를 말합니다.
② 아르누보 - 1925년 파리 박람회에서 유래된 것은 아르데코입니다.
③ 바우하우스 - 1919년 월터 그로피우스에 의해 설립된 디자인 조형학교입니다.
④ 독일공작연맹 - 윌리엄 모리스와 반데벨데가 아닌 헤르만무테지우스가 주도로 결성된 디자인 그룹입니다.

40. 디자인 조형원리에 관한 문제

| 중요도 ●○○○○ 정답 ③

③ 창조성은 창의적인 디자인을 의미합니다. 창의는 발견, 발전, 융합을 통해 이뤄지는데 대상을 연속적으로 전개시켜 이미지를 만드는 발전과 융합은 디자인의 창조성이라 할 수 있습니다.

41. CCM에 관한 문제

| 중요도 ●●●●○ 정답 ④

④ CCM은 정밀한 조색을 실현하기 위하여 컴퓨터 장치를 이용해 정밀 측정하여 자동으로 구성된 컬러런트(colorant)를 정밀한 비율로 자동 조절 공급함으로써 색을 자동화하여 조색하는 시스템으로 일정한 품질을 생산할 수 있으며, 원가가 절감되며 발색에 소요되는 비용을 정확하게 산출할 수 있어 경제적입니다.

42. 안료 입자의 크기에 관한 문제

| 중요도 ●●○○○ 정답 ②

② 안료 입자의 크기가 클수록 도막이 거칠어져 빛을 반사하지 못해 광택이 감소하게 됩니다. 이와 같이 지나치게 큰 입자를 "조립자"라고 합니다.

43. 연색지수에 관한 문제

| 중요도 ●●○○○ 정답 ①

연색성을 평가하는 단위를 연색지수(CRI)라 합니다. 연색지수는 서로 다른 물체의 색이 어떠한 광원에서 얼마나 같아 보이는가를 표시합니다. 각 광원의 연색지수는 정해진 8가지의 샘플색에 대해 시험광원 아래에서 본 경우와 기준광원 아래에서 본 경우의 색 차이로 측정합니다. 시료 광원의 평균 연색 평가수를 Ra라 합니다. 기준광원과 같으면 Ra100이 되고, 색차값이 크면 Ra값이 작아집니다. 연색성은 100에 가까울수록 좋은 것을 의미합니다. 색온도를 재현하는 정도가 아닙니다.

44. 천연수지 도료에 관한 문제

| 중요도 ●●○○○ 정답 ③

① 천연수지 도료 - 캐슈계 도료는 캐슈 열매 껍질에서 추출한 액과 포르말린의 축합물을 주성으로 도막은 옻과 비슷하고 저렴합니다.
② 수성도료 - 아교는 천연접착제로 동물의 가죽, 힘줄, 뼈 등을 이용해 만들며, 물과 함께 팽창시켜 점액상으로 사용됩니다. 목공 공작용 목재의 접착 또는 아교칠 등에 사용합니다.
③ 천연수지 도료 - 옻의 주성분은 우루시올이며, 용제가 적게 들고, 우아하고 깊이 있는 광택성을 가지는 도막을 형성함으로써 주로 공예품에 사용됩니다. 옻액에 건성유, 수지등을 배합해 사용합니다.
④ 기타 도료 - 주정도료는 천연수지 도료로 알코올을 주성분으로 하는 용제에 수지를 용해한 것을 vehicle로 하는 도료입니다.

45. 측색결과와 데이터에 관한 문제

| 중요도 ●●●○○ 정답 ④

④ CIE $L^*c^*h^*$에서 L은 명도, c는 채도, h는 색상의 각도를 의미합니다. 원기둥형 좌표를 이용해 표시하는데 색상은 h=0°(빨강), h=90°(노랑), h=180°(초록), h=270°(파랑)으로 표시됩니다. h^*는 파장이 아니라 색상 또는 주파장입니다.

46. 컬러 어피어런스에 관한 문제

| 중요도 ●●●○○ 정답 ④

컬러 어피어런스는 어떤 색채가 매체, 주변색, 광원, 조도 등이 다른 환경하에서 관찰될 때 다르게 보이는 현상으로 색제 시 조건이나 조명 조건 등의 차이에 따라 변화를 보이는 주관적인 색의 변화를 말합니다. 컬러모니터의 영상색채를 컬러프린터로 출력하려면 모든 색채를 정확하게 전환할 수 없기 때문에 적절한 방법으로 정해진 색채구현체

계 내에서 최적으로 색채가 재현되도록 만드는 것으로 매체 주변의 색, 광원, 조도 등의 관찰조건의 변화에 따른 색의 외관, 색의 속성, 즉 명도 채도 색상의 변화를 정확하게 예측해주는 모델을 말합니다.

47. 조건등색에 관한 문제

| 중요도 ●●●○○ 정답 ②

① 아이소머리즘(isomerism)은 분광반사율이 일치하여 어떤 조명 아래에서나 어느 관찰자가 보더라도 같은 색으로 보이는 현상으로 분광반사율이 일치합니다.
② 조건등색(메타머리즘, Metamerism)은 분광반사율이 서로 다른 두 가지의 색이 특정한 조명 아래 다른 색의 물체가 같은 색으로 보이는 현상을 말합니다.
③ 컬러 어피어런스(color appearance)는 어떤 색채가 매체, 주변색, 광원, 조도 등이 다른 환경하에서 관찰될 때 다르게 보이는 현상입니다.
④ 푸르킨예 현상(Purkinje phenomeono)은 명소시에서 암소시로 갑자기 이동할 때 빨간색은 어둡게 파란색은 밝게 보이는 현상입니다.

48. 먼셀 색체계에 관한 문제

| 중요도 ●●●○○ 정답 ①

① 먼셀표색계는 우리나라 한국 공업규격으로 KS A 0062에서 채택하고 있습니다. 먼셀표기법은 H V/C입니다.

49. 육안조색 시 광원에 관한 문제

| 중요도 ●●●○○ 정답 ④

메타머리즘(조건등색) 현상은 산업현장에서 색채 디자인을 담당하는 색채 전문가들에게 큰 어려움을 주는데 이와 같은 현상을 해결할 수 있도록 개발된 색채관리시스템이 컬러 어피어런스입니다.

50. 모브에 관한 문제

| 중요도 ●●●○○ 정답 ②

② 염료는 다른 물질과 흡착 또는 결합하기 쉬어 방직계통에 많이 사용되며, 그 외 피혁, 잉크, 종이, 목재 및 식품 등의 염색에 사용되는 색소입니다. 1856년 영국의 W.H. 퍼킨이 최초의 합성염료인 모브(mauve)를 개발·사용화하는 데 성공했습니다.

51. 육안검색과 측색기 측정에 관한 문제

| 중요도 ●●●○○ 정답 ③

육안검색이란 조색 후 정확하게 조색이 되었는지를 육안으로 검사하는 것을 말합니다. 이에 육안검색은 측색기 측정과 달리 정확하지 않기 때문에 관찰자에 따라 차이가 있습니다.

52. 컬러런트(Colorant)에 관한 문제

| 중요도 ●●●○○ 정답 ④

④ 색료 선택 시 고려해야 할 사항은 착색비용, 다양한 광원에서 색채현상에 대한 고려(color appearance), 착색의 견뢰성(염색한 천들의 색상이 변하지 않는 정도) 등이 있습니다.

53. CMS 프로파일에 관한 문제

| 중요도 ●●●○○ 정답 ④

④ CMS(Color Management System)는 각종 입출력 디바이스 간의 색상을 일치시켜 주는 하드웨어와 소프트웨어를 말합니다. RGB 데이터를 CMYK 색공간으로 변환할 때 색 영역이 좁아져서 색상 손실이 있게 됩니다. 변환은 같은 컬러모드(예 RGB와 RGB) 사이에서만이 아니라 RGB와 CMY 등 다양한 모드에서 변환이 가능합니다. 입력프로파일은 출력프로파일과 동일하게 작동되지 않기 때문에 디지털컬러에서 가장 중요한 목적이 출력 시 색오차를 줄이는 데 있습니다.

54. 조명 및 수광의 기하학적 조건에 관한 문제

| 중요도 ●●●○○ 정답 ②

① 확산/확산 배열(d:d) - 확산조명을 조사하고 확산광을 관측하는 방식으로 이 배치의 조명은 di:8°와 일치하며 반사광들은 반사체의 반구면을 따라 모두 모읍니다. 이 배치에서 측정 개구면은 조사되는 빛의 크기와 같아야 됩니다.
② 확산 : 0도 배열(d:0) - 확산조명을 조사하고 수직방향에서 관측하는 방식으로 정반사 성분이 완벽히 제거되는 배치입니다.
③ 45도 환상/수직(45a:0) - 반사체의 표면에 중심을 둔 반각 40°, 50° 두 개의 원추상 면으로부터 빛이 비춰지며 여기서 반사된 후 시료 중심에 꼭짓점을 둔 반각 5도의 원추 안을 향하는 빛들을 측정하는 배치입니다.
④ 수직/45도(0:45x) - 공간 조건은 45°x:0도 배치와 일치하고 빛의 진행은 반대입니다. 따라서 빛은 수직으로 비춰지고 법선을 기준으로 45° 방향에서 측정합니다.

[조명 및 수광의 기하학적 조건 - KS A 0066 물체색의 측정 방법]

1. 확산:8도 배열, 정반사 성분 포함(di:8°)
 di:8° 배치는 적분구를 사용하여 조사하며, 측정개구면이 완전히 덮이도록 비춰야 한다. 검출기는 반사면의 수직에 대하여 8° 방향에서도 5° 이내의 시야로 관측하면

감응도가 광검출기의 수광면 내에서 균일해야 한다. 시료 개구면의 크기, 조사의 각도 균일성, 관찰각의 편차, 검출기의 수광면에 대한 감응도 균일성 등이 측정에 영향을 미칠 수 있다.

2. 확산:8도 배열, 정반사 성분 제외(de:8°)

 이 배치는 di:8°와 동일하며 다만 시료면에 1차면 거울을 두었을 때 반사되는 빛들을 제외한 것이다. 이때 거울에 의하여 반사되는 빛은 1° 이내로 진행해야 하며 이는 장치의 위치 편차가 미광에 대한 규제이다. 정반사광이 미광이나 위치 편차의 측정에 영향을 미칠 수 있다.

3. 8도:확산 배열, 정반사 성분포함(8°:di)

 이 배치는 di:8°와 일치하며 반사광들은 반사체에 반구면을 따라 모두 모은다. 다만 광의 진행이 반대이다. 시료 개구면은 조사되는 빛보다 커야 한다.

4. 8도:확산 배열, 정반사 성분 제외(8°:de)

 이 배치는 de:8°와 일치하며 다만 광의 진행이 반대이다. 시료 개구면은 조사되는 빛보다 커야 한다.

5. 확산/확산 배열(d:d)

 이 배치의 조명은 di:8°와 일치하며 반사광들은 반사체의 반구면을 따라 모두 모은다. 이 배치에서 측정 개구면은 조사되는 빛의 크기와 같아야 된다.

6. 확산:0도 배열(d:0)

 정반사 성분이 완벽히 제거되는 배치이다.

7. 45도 확산/수직 배열(45°a:0°)

 반사체의 표면에 중심을 둔 반각 40도, 50도 두 개의 원추상의 면으로부터 빛이 비춰지며 여기서 반사된 후 시료 중심에 꼭짓점을 둔 반각 5도의 원추 안을 향하는 빛들을 측정하는 배치이다.

8. 수직/45도 확산 배열(0°:45°a)

 공간 조건은 45°a:0 배치와 일치하고 빛의 진행은 반대이다. 따라서 빛은 수직으로 비춰지고 법선을 기준으로 45° 원주에서 측정한다.

9. 45도/수직 배열(45°x:0°)

 공간 조건은 45°a:0°와 일치하나 원주상의 한 점에서만 측정한다. 이 배치의 시료에서는 시료의 구조와 방향성이 강조된다. 이때 x는 기준면상에 존재한다.

10. 수직/45도 배열(0°:45°x)

 공간 조건은 45°x:0° 배치와 일치하고 빛의 진행은 반대이다. 따라서 빛은 수직으로 비춰지고 법선을 기준으로 45° 방향에서 측정한다.

55. 감법혼색에 관한 문제

| 중요도 ●●●○○ 　정답 ②

감법혼색은 색채의 혼합으로 색료의 3원색인 사이안

(Cyan, 청록색), 마젠타(Magenta), 노랑(Yellow)을 혼합하기 때문에 혼합하면 할수록 명도와 채도가 떨어져 어두워지고 탁해집니다. 감법혼색은 컬러 프린터 잉크 인쇄, 사진, 색필터 겹침, 색유리판 겹침, 안료, 물감에 의한 색재현 등에 사용됩니다.

56. 색차식에 관한 문제

| 중요도 ●●○○○ 　정답 ③

KS A 0063에서 CIEDE2000 총 색차식을 규정하고 있습니다. 내용은 아래와 같습니다.

"이 색차식은 CIELAB의 불균일성을 수정한 색차식으로 기준 환경에서 정의합니다. 산업현장에서의 색차 평가를 바탕으로 인지적인 색차의 명도, 채도, 색상 의존성과 색상과 채도의 상호간섭을 통한 색상 의존도를 평가하여 발전시킨 색차식으로 이전에 발표했던 CIEDE94 색차식을 개선하여 발표된 색차식이다. CIEDE00(ΔE^*oo)로 표기하기도 한다."

57. 컬러 인덱스 구조에 관한 문제

| 중요도 ●●○○○ 　정답 ①

컬러 인덱스는 색료의 호환성과 통용성을 확보하기 위한 색료 표시기준으로 색료와 사용방법에 따라 분류하고 색료에 고유의 번호를 표시한 것으로, 약 9,000개 이상의 염료와 약 600개의 안료가 수록되어 있습니다. 1924년에 컬러 인덱스 제1판을 출판한 이후 1952년에 제2판, 1971년에 제3판, 1975년에 그 증보판 전 6권이 출판되었습니다. 컬러 인덱스는 컬러 인덱스 분류명(color index generic name；C.I. Generic name)과 합성염료나 안료를 화학 구조별로 종속과 색상으로 분류하고 컬러 인덱스 번호(color index number；C.I. Number)로 표시합니다.

예 인덱스 번호는 C.I. Generic Name : C.I.Reactive Blue 19, C.I. Number : 61200식으로 5자리로 표시가 된다.

58. 시감도와 눈의 순응에 관한 문제

| 중요도 ●●●○○ 　정답 ③

③ 명소시는 밝음에 적응하는 상태로 명순응이 아닌 암순응 상태에서 시각계가 시야의 색에 적응하는 과정 및 상태를 말합니다.

59. 스캐너에 관한 문제

| 중요도 ●●●○○ 　정답 ④

① 포스트스크립트 – 포스트스크립트 방식은 출판을 목적으로 작은 글씨도 선명하게 인쇄하기 위해 개발되었으며, 보통 인디자인, 쿽익스프레스, 페이지메이커와 같

은 프로그램에 적용됩니다.

② 모션캡처 – 몸에 센서를 달아 움직임 정보를 인식해 애니메이션, 영화, 게임 등의 영상 속에 재현하는 기술입니다.

③ 라이트 펜 – 감지용 렌즈를 이용하여 컴퓨터 명령을 수행하는 펜 모양의 입력 장치입니다.

④ 스캐너 – 아날로그 이미지를 컴퓨터가 처리할 수 있는 디지털 파일의 형태로 정보를 변환하여 입력할 수 있는 장비입니다.

60. 비트 체계에 관한 문제
| 중요도 ●●●○○ 정답 ④

④ 채널당 16비트는 1개의 채널당 16비트의 정보를 가지는 이미지를 말합니다. R, G, B 3개의 채널 16×3=48로 8비트의 2배인 48비트의 이미지가 됩니다. 48비트 이미지는 24비트보다 정보량이 두 배가 커집니다. 인간의 색채식별력을 감안할 때 가장 많이 컬러를 재현할 수 있는 비트체계입니다.

61. 색채의 감정 효과에 관한 문제
| 중요도 ●●●○○ 정답 ①

① 색의 중량감은 명도에 따라 가장 크게 좌우됩니다.

62. 명도대비에 관한 문제
| 중요도 ●●●○○ 정답 ②

② 명도대비는 명도가 서로 다른 색끼리 영향을 주어서 생기는 대비로 명도가 서로 다른 두 색이 있을 때 밝은 색은 더 밝게, 어두운 색은 더욱 어둡게 보이는 현상을 말합니다.

63. 헤링의 색채지각설에 관한 문제
| 중요도 ●●●○○ 정답 ③

③ 헤링의 4원색설은 1872년 독일의 심리학자이자 생리학자 "헤링"의 학설로, 색을 본 후 반대의 잔상인 빨강-초록 물질, 파랑-노랑 물질, 검정-하양 물질인 서로 대립하는 3종류의 광화학 물질이 존재한다고 가정하고, 망막에 빛이 들어오면 분해(이화)와 합성(동화)이라고 하는 반대 반응이 동시에 일어나 반응의 비율에 따라서 여러 가지 색이 지각된다고 보았습니다. 심리적 보색개념으로 반대색설이라고도 합니다.

64. 추상체에 관한 문제
| 중요도 ●●●○○ 정답 ④

추상체는 망막의 중심와에 밀집되어 있으며, 밝은 부분과 색을 인식합니다. 추상체는 600~700만 개가 존재하며 빛

에 따라 다른 반응을 보이는 3가지의 추상체 장파장(L), 중파장(M), 단파장(S)이 존재하며 주행성입니다.

65. 보색에 관한 문제
| 중요도 ●●●○○ 정답 ②

② 서로 반대되는 색, 즉 색입체상에 서로 마주보는 색을 보색이라 합니다. 보색의 의미는 서로 보완해주는 색의 뜻을 가지며 물체색에서 잔상은 원래 색상과 보색 관계의 색으로 나타납니다.

예 보색 + 보색 = 흰색(색광혼합)
보색 + 보색 = 검정(색료혼합)

66. 색음현상에 관한 문제
| 중요도 ●●●○○ 정답 ③

③ 색음현상은 어떤 빛을 물체에 비췄을 때 빛의 반대 색상이 그림자(색을 띤 그림자)로 지각되는 현상으로 작은 면적의 회색이 채도가 높은 유채색으로 둘러싸일 때 회색이 유채색의 보색으로 보이는 현상을 말합니다. 즉, 주위색의 보색이 중심에 있는 색에 겹쳐져 보이는 현상입니다.

67. 가법혼색에 관한 문제
| 중요도 ●●●○○ 정답 ②

② 가법혼색은 빛의 혼합으로 빛의 3원색인 빨강(Red), 초록(Green), 파랑(Blue)을 혼합하기 때문에 섞으면 섞을수록 밝아지며, 주로 컬러모니터, TV의 색, 무대조명 등에 사용됩니다.

[빛의 3원색의 혼색]
- 빨강(Red)+초록(Green)+파랑(Blue)=하양(White)
- 빨강(Red)+초록(Green)=노랑(Yellow)
- 초록(Green)+파랑(Blue)=사이안(Cyan)
- 파랑(Blue)+빨강(Red)=마젠타(Magenta)

68. 조건등색에 관한 문제
| 중요도 ●●●○○ 정답 ③

③ 조건등색(메타머리즘, Metamerism)은 분광반사율이 서로 다른 두 가지의 색이 특정한 조명 아래 다른 색의 물체가 같은 색으로 보이는 현상을 말합니다.

69. 색필터에 관한 문제
| 중요도 ●●●○○ 정답 ③

③ 색필터는 특정 파장의 빛만을 투과하는 광학 필터로 감법혼색입니다. 그런 이유에서 필터 수가 증가할수록 명도가 낮아집니다. 노랑필터는 단파장의 빛을 흡수하기

때문에 단파장이 통과되지 않습니다.

70. 색의 온도감에 관한 문제
| 중요도 ●●●○○ 정답 ④

④ 색의 온도감에서 난색은 따뜻한 느낌의 색으로 저명도, 장파장의 색인 빨강, 주황, 노랑 등이 있고 한색은 차가운 느낌의 색으로 고명도, 단파장의 색인 파란색 계열이 있습니다.

71. 동시대비에 관한 문제
| 중요도 ●●●○○ 정답 ③

③ 배경색의 크기가 일정할 때 샘플색의 크기가 클수록 대비효과가 커지는 것은 면적대비입니다.

72. 색의 진출과 후퇴 효과에 관한 문제
| 중요도 ●●●○○ 정답 ①

① 색의 진출색은 진출되어 보이는 색으로 난색, 고명도, 고채도, 유채색 등이 있고 후퇴색은 후퇴되어 보이는 색으로 한색, 저명도, 저채도, 무채색 등이 있습니다.

73. 색상대비에 관한 문제
| 중요도 ●●●○○ 정답 ①

① 두 색이 서로 대비해서 색상차가 크게 느껴지는 현상으로 다른 두 색을 동시에 인접시켜 놓았을 경우 두 색이 서로의 영향을 받아 색상차가 크게 나는 현상으로 빨강 위의 주황색은 노란색에 가까워 보입니다.
② 색상대비가 일어나면 배경색의 유사색보다는 반대색으로 보입니다.
③ 어두운 부분의 경계는 더 어둡게, 밝은 부분의 경계는 더 밝게 보이는 것은 명도대비입니다.
④ 검은색 위의 노랑이 명도가 더 높아 보이는 것은 명도대비와 관련이 있습니다.

74. 영-헬름홀츠의 색각 이론에 관한 문제
| 중요도 ●●●○○ 정답 ④

[헤링의 4원색설]
1872년 독일의 심리학자이자 생리학자 "헤링"은 색을 본 후 반대의 잔상인 빨강-초록 물질, 파랑-노랑 물질, 검정-하양 물질인 서로 대립하는 3종류의 광화학 물질이 존재한다고 가정하고, 망막에 빛이 들어오면 분해(이화)와 합성(동화)이라고 하는 반대 반응이 동시에 일어나 반응의 비율에 따라서 여러 가지 색이 지각된다고 보았습니다. 심리적 보색개념으로 반대색설이라고도 합니다.

[영-헬름홀츠의 3원색설]
영국의 "토마스 영"과 독일의 "헬름홀츠"가 주장한 3원색설은 빛의 3원색인 R, G, B의 3원색을 인식하는 색각세포(추상체)가 있고 색광을 감광하는 시신경 섬유가 망막조직에 있어서 3색의 강도에 따라 색을 인지한다는 학설입니다. 망막에서 각기 다른 스펙트럼 민감도를 갖는 세 종류의 수용기를 발견했는데 "모든 색은 각각 스펙트럼광인 적색영역, 녹색영역, 청색영역에 극대의 감도를 갖는 3종의 기본적인 색 식별 요소의 흥분비율이 통합되어 생긴다."라고 주장했습니다. 3원색설은 해부학적으로 적색영역, 녹색영역, 청색영역을 담당하는 R, G, B 색 식별 요소를 증명하지 못한다는 것과 잔상과 보색현상을 설명할 수 없다는 단점이 있습니다.

75. 쉐브럴의 색채조화론에 관한 문제
| 중요도 ●●●○○ 정답 ④

근대 색채조화론의 선구자로 평가받는 프랑스 화학자 쉐브럴은 1839년에 '색채조화와 대비의 원리'라는 책을 출간해 유사와 대조의 조화를 분류하여 조화를 설명했습니다. 본인이 만든 색의 3속성에 근거를 두고 동시대비원리, 도미넌트컬러, 세퍼레이션 컬러, 보색배색 조화 등의 법칙을 정리했으며, 독자적 색채체계를 확립했고 오늘날 색채 조화론의 기초를 세워 현대 색채조화론의 출발점이라 할 수 있습니다. 색의 3속성에 근거하여 유사성과 대비성의 관계에서 색채 조화원리를 규명하였고, 등간격 3색의 인접색의 조화, 반대색의 조화, 근접보색의 조화를 설명했습니다. 계속대비 및 동시대비의 효과에 대한 그의 그림도판은 비구상화가에게 영향을 주었고, 병치혼합에 대한 연구는 인상주의, 신인상주의에 영향을 끼쳤습니다.

76. 색의 진출과 후퇴 효과에 관한 문제
| 중요도 ●●●○○ 정답 ①

① 빛이 거친 표면에 입사했을 경우 여러 방향으로 빛이 분산되어 퍼져나가는 현상으로 대낮에 하늘이 파랗게 보이거나 석양이 붉게 보이는 이유가 산란 때문입니다. 예로 노을, 흰구름, 먹구름 등이 있습니다.

77. 가시광선의 파장 범위에 관한 문제
| 중요도 ●●●○○ 정답 ②

② 인간의 눈으로 볼 수 있는 가시광선의 영역입니다. 가시광선의 영역은 380~780nm입니다.

78. 색의 심리적 반응에 관한 문제
| 중요도 ●●●○○ 정답 ④

④ 침정되는 느낌은 한색계열의 저채도입니다.

79. 계시대비에 관한 문제

| 중요도 ●●●○○ 정답 ②

② 계시대비는 둘 이상의 색을 시간적인 차이를 두고서 차례로 볼 때 주로 일어나는 대비로 어떤 색을 보다가 다른 색을 보는 경우 먼저 본 색의 영향으로 다음에 보는 색이 다르게 보이는 대비입니다.

80. 빛의 파장범위에 관한 문제

| 중요도 ●●●○○ 정답 ④

④ 붉은 사과의 파장범위는 640~780nm 사이입니다.

보라계열	파랑계열	초록계열
380~445nm	445~480nm	480~560nm
노랑계열	주황계열	빨강계열
560~590nm	590~640nm	640~780nm

81. NCS 색체계에 관한 문제

| 중요도 ●●●○○ 정답 ②

NCS 색체계의 기본색상은 헤링의 4원색설을 기본으로 사용하고 있고 혼합비는 S(검정량)+W(흰색량)+C(유채색량)=100%으로 표시되는데 혼합비의 세 가지 속성 가운데 검정량과 순색량의 뉘앙스(nuance)만 표기합니다. 예로 S1040-Y40R에서 1040은 뉘앙스, Y40R은 색상, 10은 검정색도, 40은 유채색도, Y40R은 Y에 40만큼 R이 섞인 YR를 나타내며, S는 2판임을 표시합니다.

82. 색명에 관한 문제

| 중요도 ●●●○○ 정답 ③

③ 한국산업표준에서 사용하는 유채색의 수식형용사는 vivid, soft, dull, deep, pale 5개이고 무채색의 수식형용사 light, dark 2개를 더해 총 7개로 규정하고 있습니다.

83. NCS 색체계 표기법에 관한 문제

| 중요도 ●●●○○ 정답 ③

③ NCS 색체계에서 혼합비는 S(검정량)+W(흰색량)+C(유채색량)=100%으로 표시되는데 혼합비의 세 가지 속성 가운데 검정량과 순색량의 뉘앙스(nuance)만 표기합니다. S4030-B20G에서 4030는 뉘앙스를 의미하고 B20G은 색상, 40은 검정색도, 30은 유채색도, B20G은 B에 20만큼 G가 섞인 BG를 나타내며, S는 2판임을 표시합니다.

84. 한국산업표준(KS)에 규정된 유채색에 관한 문제

| 중요도 ●●●○○ 정답 ①

① 한국은 KS에서 규정한 빨강(R), 주황(YR), 노랑(Y), 연두(GY), 초록(G), 청록(BG), 파랑(B), 남색(PB), 보라(P), 자주(RP)를 기본색명으로 사용하고 있습니다. 2003년 12월 개정 KS A0011 물체색의 색이름 중 기존의 10가지 기본색이름에 추가된 유채색은 분홍(Pk), 갈색(Br)입니다. 무채색은 하양, 회색, 검정을 표준으로 사용하고 있습니다.

85. 먼셀 색체계의 특징에 관한 문제

| 중요도 ●●●○○ 정답 ③

① 색각이론 중 헤링의 반대색설을 기본으로 하여 24색상환을 사용한 것은 오스트발트 표색계입니다.
② 정량적인 물리적 표준이 아닌 정성적인 시감각에 의한 표준입니다.
④ 채도는 중심의 무채색 축을 0으로 하고 수평방향으로 10단계가 아닌 14단계로 구성하여 그 끝에 스펙트럼 상의 순색을 위치시켰습니다.

86. 한국인의 백색에 관한 문제

| 중요도 ●●○○○ 정답 ①

① 한국인의 백은 순백, 수백, 선백 등 혼색이 전혀 없는, 조작하지 않은 있는 그대로의 색을 의미합니다.
② 오방색의 백(白)색은 방향의 서쪽뿐만 아니라 금(金), 백호, 의(義), 가을, 상(商)의 의미를 가져 다양하게 배색되어 사용되었습니다.
③ 우리나라도 계급에 따라 왕족은 금색, 1품에서 3품은 홍색, 종3품에서 6품은 파랑, 7품에서 9품은 초록색을 사용했습니다.
④ 유백, 난백, 회백 등은 이름에서 알 수 있듯 모두 백(白)색을 포함하고 있습니다.

87. DIN 표색계에 관한 문제

| 중요도 ●●●○○ 정답 ①

① DIN 색체계는 1955년 오스트발트를 기본으로 산업발전과 통일된 규격을 위하여 독일의 표준기관인 DIN에서 도입한 것으로 다양한 색채 측정과 밀접하게 연관된 수많은 정량적 측정에 이용할 수 있는 체계입니다.

88. 오스트발트 색체계에 관한 문제

| 중요도 ●●●○○ 정답 ③

③ 정3각형의 꼭짓점에 흰색, 검정을 배치한 3각 좌표를 만들었습니다.

오스트발트 색체계는 노벨화학상을 수상한 독일인 오스트발트에 의해 1923년에 개발되었습니다. 색상의 기본색은 헤링의 4원색설을 기초로 노랑(Yellow), 빨강(Red), 파랑(Ultramarine blue), 초록(Seagreen)을 기본으로 하고 기본색 중간에 주황(orange), 청록(turquoise), 자주(purple), 황록(leaf green)을 추가하여 총 8색상을 다시 3등분해서 24색상을 만들어 사용합니다. 명도는 수치가 아닌 영어 알파벳을 이용해 8단계로 나눠 사용합니다. 오스트발트의 색입체 모양은 삼각형을 회전시켜 만든 복원추체(마름모형) 형태입니다. 오스트발트 표색계는 표기방법(숫자와 알파벳 기호로 색상을 표시함)이 실용적이지 못해 활용이 곤란한 단점을 가지고 있습니다.

89. 현색계에 관한 문제

| 중요도 ●●●○○ 정답 ③

① 먼셀 색체계 – 현색계
② NCS 색체계 – 현색계
③ XYZ 색체계 – 혼색계
④ DIN 색체계 – 현색계

현색계는 인간의 색 지각을 기초로 심리적 삼속성인 색상, 명도, 채도에 의해 물체색을 순차적으로 배열하고 색입체 공간을 체계화시킨 표색계로 측색기가 필요하지 않고 사용하기 쉬운 편입니다. 색편(색료, 물감 재료)의 배열 및 개수를 용도에 맞게 조절할 수 있으며, 색편을 등간격으로 뽑아내어 배열을 통해 쉽게 확인하고 이해할 수 있으며, 축소된 색표집(색표에 번호나 기호를 붙인 책)으로 사용할 수 있습니다. 인간의 시감을 의존하므로 관측하는 사람에 따라 주관적으로 값이 정해져 정밀한 색좌표를 구하기 어렵습니다. 색편 사이의 간격이 넓어 정밀한 색좌표를 구하기 어렵고, 조건등색 및 광원의 영향을 많이 받으며, 색편의 변색 및 오염으로 색차가 발생할 수 있습니다. 대표적인 현색계로는 먼셀표색계, NCS, PCCS, DIN 등이 있습니다.

90. 먼셀 색체계에 관한 문제

| 중요도 ●●●○○ 정답 ①

① 먼셀 색체계는 1905년 먼셀이 고안한 색표시법으로 색을 색상(hue), 명도(value), 채도(chroma)의 세 가지 속성으로 구분하고 H V/C라는 형식에 따라 번호로 체계화했습니다.

91. 오스트발트 조화론에 관한 문제

| 중요도 ●●●○○ 정답 ②

② 오스트발트의 "조화란 곧 질서와 같다"라는 주장은 두 개 이상의 색상이 서로 질서를 가질 때 조화롭다는 것인데 엄격한 질서를 가지는 표색계의 구성원리가 조화로

운 색채 선택을 가능하게 한다고 보았습니다. 오스트발트 색채 체계는 매우 체계적이어서 배색의 방법이 명쾌하고 알기 쉬운 장점이 있습니다.

92. 배색기법에 관한 문제

| 중요도 ●●●○○ 정답 ①

① 선명한 색의 배색 – 동적이고 경쾌한 이미지
② 차분한 색의 배색 – 동적보다는 정적인 이미지
③ 색상의 대비가 강한 배색 – 정적보다는 동적인 이미지
④ 유사한 색상의 배색 – 동적보다는 통일감이 드는 정적인 이미지

93. Yxy 색체계에 관한 문제

| 중요도 ●●●○○ 정답 ③

③ Yxy 색체계는 국제조명위원회(CIE)에서 제정한 표준 측색시스템으로 가법혼색(RGB)의 원리로 양(+)적인 표시만 가능한 XYZ 표색계로는 색채의 느낌을 정확히 알 수 없고 밝기의 정도도 판단할 수 없어서 XYZ 표색계의 수식을 변환하여 얻은 표색계입니다. 광원의 색 이름을 수량화하여 나타내기 위해 가장 적합한 색체계로 Yxy 표색계에서 Y는 반사율, X, Y는 색상, 채도를 표시하는 색도좌표입니다. CIE Yxy 표색계는 말 발굽형 모양의 색도도로 표시하며, 바깥 둘레에 나타난 모든 색은 고유 스펙트럼을 가지고 있어 모든 색을 표현할 수 있습니다.

94. ISCC–NIST 색명법에 관한 문제

| 중요도 ●●●○○ 정답 ④

④ 명도와 채도가 낮은 색조를 dark로 구분합니다.

wite	–ish white	very pale (vp)	very light (vl)		
ligth gray (LGy)	light–ish gray (l–ish Gy)	pale (p)	light (l)	brilliant (brill)	
		light grayish (l, gy)			
medium gray (med Gy)	ish gray (–ish Gy)	lgrayish (gy)	moderate (m)	strong (s)	vivid (v)
dark gray (d Gy)	dark–ish gray (d–ish Gy)				
		dark grayish (d, gy)	dark (d)	deep (dp)	
black (BL)	–ish black (–ish BL)	blackish (bl)	very dark (vd)	very deep (vdp)	

95. CIELAB 색체계에 관한 문제

| 중요도 ●●●○○ 정답 ③

③ CIE L*a*b* 색체계에서 L은 명도, 100은 흰색, 0은 검정색, +a*는 빨강, –a*는 초록, +b*는 노랑, –b*는 파랑을 의미합니다.

96. 저드(D.M. Judd)의 색채조화론에 관한 문제

| 중요도 ●●●○○ 정답 ④

① 규칙적으로 선정된 명도, 채도, 색상 등 색채의 요소가 일정하면 조화된다. - 질서의 원리
② 자연계와 같이 사람들에게 잘 알려진 색은 조화된다. - 유사(친근함)의 원리
③ 어떤 색도 공통성이 있으면 조화된다. - 동류의 원리
④ 전체적으로 하나의 주된 색의 배색은 조화된다. - 도미넌트 배색

저드의 색채조화 4원칙에는 질서의 원리, 비모호성의 원리(명료성의 원리), 동류의 원리, 유사의 원리가 있으며, 질서를 갖거나 배색 이유가 명확할 때 비슷하거나 유사한 색상과 색조는 조화를 가진다는 의미입니다.

97. 먼셀의 색채표시법에 관한 문제

| 중요도 ●●●●○ 정답 ②

② 먼셀표색계의 표기법은 H V/C로 표시합니다. 여기서 H는 색상, V는 명도, C는 채도를 의미합니다.

98. PCCS 색체계의 주요 4색상에 관한 문제

| 중요도 ●●●○○ 정답 ④

④ PCCS 색체계는 1964년 일본색채연구소에서 색채조화를 주요 목적으로 개발되었습니다. tone의 개념으로 도입되었고 색조를 색 공간에 설정하였습니다. 헤링의 4원색설을 바탕으로 빨강, 노랑, 녹색, 파랑의 4색상을 기본색으로 사용 색상은 24색, 명도는 17단계(0.5단계 세분화), 채도는 9단계(채도의 기준은 지각적 등보성이 없이 절대수치인 9단계로 구분)로 구분해 사용합니다.

99. 현색계에 관한 문제

| 중요도 ●●●○○ 정답 ②

② 현색계는 색 지각을 기초로 심리적인 삼속성인 색상, 명도, 채도에 의해 물체색을 순차적으로 배열하고 색입체 공간을 체계화시킨 표색계로 인간의 시점에 의존하므로 관측하는 사람에 따라 주관적으로 값이 정해져 정밀한 색좌표를 구하기 어렵습니다. 그래서 조색, 검사 등에 적합한 오차를 적용하기 어렵습니다.

100. 톤에 의한 배색에 관한 문제

| 중요도 ●●●○○ 정답 ②

② deep tone은 저명도의 고채도로 비교적 어두워 눈에 잘 띄거나 선명하지 않고 어두우면서 진한 느낌입니다.

1	2	3	4	5	6	7	8	9	10
①	④	③	②	④	②	②	④	①	③
11	12	13	14	15	16	17	18	19	20
②	②	③	②	④	①	②	①	①	③
21	22	23	24	25	26	27	28	29	30
②	①	③	③	④	②	②	②	①	①
31	32	33	34	35	36	37	38	39	40
③	②	②	④	③	④	③	③	②	④
41	42	43	44	45	46	47	48	49	50
①	①	④	①	①	①	④	④	④	②
51	52	53	54	55	56	57	58	59	60
①	③	③	①	③	③	③	①	③	②
61	62	63	64	65	66	67	68	69	70
②	②	②	②	③	③	④	③	②	④
71	72	73	74	75	76	77	78	79	80
④	④	①	②	②	①	④	①	②	④
81	82	83	84	85	86	87	88	89	90
④	④	②	③	③	③	①	②	②	①
91	92	93	94	95	96	97	98	99	100
③	③	②	②	①	③	②	③	①	①

1. 색채의 3속성의 심리효과에 관한 문제

| 중요도 ●●●○○ 정답 ①

① 라틴계 사람들은 태양이 강렬하고 정열이 넘치는 민족으로 스페인, 포르투갈, 프랑스, 이탈리아, 루마니아가 이에 속합니다. 라틴아메리카는 라틴어를 쓰는 아메리카라는 뜻으로 스페인과 포르투갈의 식민지였던 중남미국가를 가리키며, 정열적이고 태양열이 강한 지역적 특징으로 피부가 거무스름하고 흑갈색 머리칼에 어울리는 선명한 난색계통을 즐겨 사용합니다.

2. 만케의 색경험 피라미드에 관한 문제

| 중요도 ●●●○○ 정답 ④

④ 한국의 전통 오방색, 종교적이며 신비주의적인 상징색 등은 4단계인 문화적 영향과 매너리즘에 속합니다.

[프랭크 H. 만케의 색채경험 피라미드]

3. 컬러 이미지 스케일에 관한 문제

| 중요도 ●●●○○ 정답 ③

③ 색채의 3속성을 체계적으로 이미지화한 것은 색입체입니다.

컬러이미지스케일(color image scale)은 맛, 향기, 감정기타 감성의 느낌을 쉽게 전달하기 위해 만든 소통 방법입니다. 색채가 가지고 있는 감정 효과, 연상과 상징, 공감각, 전달 과정 등을 SD법을 통해 체계적으로 분석하고 이미지에서 느껴지는 심리적인 감성을 특정 언어로 객관화시켜서 구성한 이미지 공간을 만들어 쉽게 소통하는 이미지를 척도화하는 것으로 1966년 일본 색채디자인연구소에서 개발된 의미전달법입니다.

4. 색채기호에 관한 문제

| 중요도 ●●●○○ 정답 ②

① 중국에서는 청색이 아닌 빨간색이 행운과 행복, 존엄을 의미합니다.
② 이슬람교도들은 녹색을 종교적인 색채로 선호합니다. 이유는 이슬람 경전에 녹색 옷을 입도록 한 것과 이슬람교에서는 신에게 선택되어 부활할 수 있는 낙원을 상징하는 녹색을 매우 신성시하기 때문입니다.
③ 아프리카 토착민들은 일반적으로 강렬한 난색과 검은색을 선호합니다.
④ 북유럽에서는 난색이 아닌 한색 계열의 색을 선호합니다.

5. 색채의 심리적 의미에 관한 문제

| 중요도 ●●●○○ 정답 ④

④ 한색 – 용맹은 난색과 관련이 있습니다. 난색은 양, 흥분감, 한색은 음, 차분한 느낌을 줍니다.

6. 컬러 피라미드 테스트에 관한 문제

| 중요도 ●●○○○ 정답 ②

② 녹색이 아닌 주황색이 외향적인 색으로 정서적 욕구가 강하고 그것을 밖으로 쉽게 표현하는 사람들이 많이 사용합니다.

[컬러 피라미드 테스트(color pyramid test)]

컬러 칩을 배열하여 정서적 안정감, 감수성, 반응성, 정서적 성숙도, 적응력 등을 알아보는 색채 심리테스트로 다양한 색채 칩을 이용하여 5층 15칸의 피라미드 모양을 만드는데, 어떤 색상을 선택했는지 어떻게 색상을 피라미드 형태와 구조로 만들었는지를 보고 평가하는 방법입니다.

• 빨강 : 충동적인 감정을 일으키는 색
• 주황 : 외향적인 색으로 정서적 욕구가 강하고 그것을 밖으로 쉽게 표현하는 사람이 많이 사용하고, 사용량이 적은 사람은 감정을 부정하거나 억압하고 있음을 나타냅니다.
• 노랑 : 사용량이 많은 사람은 평온하고 안정되어 있으며 감정을 적절하게 표현할 수 있습니다.
• 녹색 : 정서의 조절 및 감수성의 지표
• 파랑 : 감정통제의 지표
• 보라 : 불안, 긴장의 지표
• 갈색 : 사용량이 많은 사람은 완고하고 반항적이며 유치한 충동을 갖습니다.
• 흰색 : 사용량이 많은 것은 현실과의 접촉의 결여, 공허, 통제불량의 지표
• 회색 : 중성적인 색으로 사용량이 많은 사람은 억압과 거절의 경향을 지닙니다.
• 검정 : 사용량이 많은 경우는 억제적이고 무력감이나 부적응감을 느끼며, 사용량이 적은 경우는 강한 억제와는 관계가 없는 것으로 진단됩니다.

7. 색채 지각과 감정효과에 관한 문제

| 중요도 ●●●○○ 정답 ②

② 보라색은 비교적 어두운 편이라 실제보다 멀어져 보입니다.

8. 색채와 촉감에 관한 문제

| 중요도 ●●●○○ 정답 ④

④ 광택이 없으면 매끈한 느낌보다는 딱딱하고 건조한 느낌을 줄 수 있습니다.

[촉각의 공감각]

• 강하고 딱딱한 느낌 : 저명도, 고채도
• 평활, 광택감 : 고명도, 고채도
• 촉촉한 느낌 : 파랑과 청록 등의 한색 계열
• 건조한 느낌 : 주황색
• 거친 느낌 : 어두운 회색
• 유연감 : 난색계열
• 부드러운 감촉 : 밝은 핑크, 밝은 하늘색

9. 선호색에 관한 문제

| 중요도 ●●●○○ 정답 ①

① 피부가 희고 금발인 북극계는지역적 특징으로 한색을 선호합니다.
② 생후 3개월부터는 색을 조금씩 식별하게 되고 형태를 인지합니다. 원색을 인식하기 시작하는 나이는 1~3세로 빨간색, 파란색, 초록색, 노란색 등 원색에 가까운 색을 지각하게 됩니다.
③ 라틴계는 태양열이 강한 지역적 특징으로 피부가 거무스름하고 흑갈색 머리칼에 어울리는 선명한 난색계통을 선호합니다.
④ 교육수준이 높은 사람은 난색보다는 한색과 무채색을 선호합니다.

10. 마케팅 개념의 변천 단계에 관한 문제

| 중요도 ●●●○○ 정답 ③

전통적인 고전마케팅은 기업의 이윤 극대화 추구, 대량판매를 목적으로 해왔지만 현대의 마케팅은 구매자 중심의 시장, 품질서비스 중시, 상호만족, 고객 중심적 사고와 행동으로 변하고 있습니다. 현대사회로 발전하면서 소비자의 욕구와 구매 패턴도 변하고 있고 그런 변화에 맞춰 마케팅 전략도 변하고 있습니다. 초기 대량마케팅에서 다양화 마케팅으로 변화하고 다품종소량생산에 맞춰 최근에는 시장세분화를 통한 표적 마케팅을 하는 추세입니다.

11. 의미미분법에 관한 문제

| 중요도 ●●●○○ 정답 ②

② SD법은 언어척도법, 의미분화법, 의미미분법이라고 하며 1959년 미국의 심리학자 오스굿(C. E. Osgoods)에 의해 고안된 색채이미지에 관한 연구법입니다. 경관이나 제품, 색, 음향 감촉, 유행색 경향 및 선호도 비교분

석과 여러 가지 대상의 인상을 파악하는 방법으로 많이 사용되고 있습니다. 조사 대상자의 주관적 의미를 객관적으로 평가하여 정성적(문자로 분석하여 설명) 색채 이미지를 정량적(수치로 분석하여 설명)이며 객관적으로 측정하는 방법입니다. 색채조사방법 중 형용사의 반대어쌍 즉 상반되는 형용사군 10~50개를 이용하여 이미지 맵과 이미지 프로필과 같은 좌표계로 결과를 볼 수 있으며 정서를 언어스케일(언어로 척도화된 표)로 나타낼 수 있습니다.

12. 색채조절에 관한 문제

| 중요도 ●●●○○ 정답 ②

② 색채조절은 1930년 초 미국의 듀퐁(Dupont)사에서 처음 사용했으며, 색을 단순히 개인적인 기호에 의해서 사용하는 것이 아니라 색이 가지고 있는 심리적, 생리적, 물리적 성질을 근거로 과학적으로 색을 선택하는 객관적인 방법입니다.

[색채조절의 효과]
• 기분이 좋아진다.
• 눈의 건강과 피로가 감소된다.
• 생활이나 작업에 힘을 북돋아 준다.
• 판단이 보다 빨라진다.
• 사고나 재해가 감소된다.
• 능률이 향상되어 생산력이 높아진다.
• 정리, 정돈 및 청결을 유지하도록 한다.
• 유지, 관리가 경제적이며 쉽다.

13. 색채조절에 관한 문제

| 중요도 ●●●○○ 정답 ③

③ 색채의 적용으로 주위가 산만해지는 것은 색채조절을 통해 이루어지는 효과가 아니라 부작용이라 할 수 있습니다.

14. 색자극의 반응에 관한 문제

| 중요도 ●●○○○ 정답 ②

② 웰즈(N. A. Wells)는 자극적 색채의 순서를 짙은 주황색 – 주홍색 – 등황색이라 주장했습니다. 그리고 가장 안정시키는 색은 연두색 – 초록색 순서이고 마음을 가장 누그러뜨리는 색은 보라색– 자주색 순이라고 주장했습니다.

15. 오륜기에 관한 문제

| 중요도 ●●●○○ 정답 ④

④ 근대 올림픽을 상징하는 오륜기는 올림픽의 공식 엠블럼으로 1913년 쿠베르탱(Pierrede Coubertin) 남작에 의해 만들어졌습니다. 청색, 황색, 흑색, 적색, 초록의 오색 고리가 서로 얽혀 있는 형태로 세계를 뜻하는 '월드(world)'의 이니셜인 W를 시각적으로 형상화했고 오륜은 5대륙을 상징하는데 각 대륙별 문화와 연결해 청색은 유럽, 황색은 아시아, 적색은 아메리카, 흑색은 아프리카, 초록은 오세아니아를 상징합니다.

16. 색채 정보의 활용에 관한 문제

| 중요도 ●●●○○ 정답 ①

① 예부터 불교에서는 노란색이 신성시되었고 중국의 경우 왕권을 상징하는 색으로 노란색이 사용되었습니다.

17. 색조(tone)에 관한 문제

| 중요도 ●●●○○ 정답 ②

① pale – 연한 이미지
② light – 상쾌하고 맑은 이미지
③ deep – 진한 이미지
④ soft – 흐린 이미지

18. 소비자 구매심리의 과정에 관한 문제

| 중요도 ●●●○○ 정답 ①

AIDMA는 1920년대 미국의 경제학자 롤랜드 홀(Rolland Hall)이 발표한 구매행동 마케팅이론으로 이 모델은 소비자가 상품에 대한 정보와 광고를 접한 후 어떤 단계를 걸쳐 상품을 구입하는지를 설명한 소비자 구매심리과정입니다.

1. A(Attention, 인지) : 주의를 끈다.
2. I(Interest, 관심) : 흥미유발
3. D(Desire, 욕구) : 가지고 싶은 욕망 발생
4. M(Memory, 기억) : 제품을 기억, 광고효과가 가장 큼
5. A(Action, 수용) : 구매한다.(행동)

19. 안전색에 관한 문제

| 중요도 ●●●○○ 정답 ①

[안전색채]
• 빨강 : 고도위험, 긴급표시, 금지(소방기구, 금지표시, 방화표시, 화약경고표)
• 초록 : 안전표시(구급장비, 상비약, 의약품, 대피소 위치 표시, 구호표시, 노동 위생기)
• 주황 : 조심표시
• 노랑 : 주의, 경고 표시(장애물 또는 위험물 대한 경고, 감전주의표시, 바닥돌출물 주의표시 등)
• 파랑 : 지시표시, 특정 의무적 행위의 지시
• 보라 : 방사능
• 백색 : 통로의 표시, 방향지시, 정돈과 청결

20. 색채의 연상에 관한 문제

| 중요도 ●●●○○ 정답 ③

③ 색채의 연상은 경험과 연령에 따라서 변화합니다.

색채의 연상은 경험적이기 때문에 기억색과 밀접한 관련이 있으며 생활양식, 문화적 배경, 지역과 풍토, 나이, 성별, 평소의 경험적 감정과 인상의 정도에 따라 개인차가 심하게 나타날 수 있습니다. 동일 문화권일 경우 색채연상이 비슷하여 같은 색에 대한 선호도와 지역적, 인종적 특색을 만들기도 합니다. 색채는 시대를 초월하고 지역성을 넘어 색채의 선호현상으로 나타날 수 있으며, 언어를 대신하여 의미를 함축한 소통의 수단으로 사용할 수도 있습니다.

21. 환경색채디자인의 프로세스에 관한 문제

| 중요도 ●●○○○ 정답 ②

② 환경색채디자인의 프로세스 중 대상물이 위치한 지역의 이미지를 예측 설정하는 단계는 색채이미지를 추출하는 단계입니다. 색채계획 목표가 설정되고 환경요인이 분석되면 색채이미지 추출을 하고 배색을 설정하게 됩니다.

22. 시네틱스법에 관한 문제

| 중요도 ●●●○○ 정답 ①

① 시네틱스라는 말은 "관계가 없는 것들을 결부시킨다."라는 의미의 그리스어에서 유래되었습니다. 시네틱스사를 창립한 W. 고든이 개발한 이 기법은 여러 가지 유추로부터 아이디어나 힌트를 얻는 방법으로 문제를 보는 관점을 완전히 달리하여 여기서 연상되는 점과 관련성을 찾아 아이디어를 발상하는 방법입니다. 유추(analogy)사고라는 것은, 대상이 되는 것과 유사한 것을 발상해 내는 발상법으로 서로 관련이 없는 요소들의 결합으로 이질순화(처음 보는 것을 친숙한 것처럼), 순질이화(친숙한 것을 알지 못하는 것처럼)로 말할 수 있습니다.

② 체크리스트(checklist)는 알렉스 오스본(Alex Osborn)에 의해 개발되었습니다. 체크리스트란 문제해결을 위한 체크 항목을 미리 작성하여 체크항목을 바탕으로 아이디어를 내기 위한 아이디어 발상법입니다.

③ 마인드 맵(mind map)은 토니 부잔(Tony Buzan)에 의해 개발되었으며 '생각의 지도'라는 뜻으로 아이디어를 지도를 그리듯 이미지화하여 발상하는 방법입니다. 마인드 매핑(Mind Mapping)이라고도 합니다.

④ 브레인스토밍(brainstorming)은 brain(두뇌)과 storm('폭풍' 또는 '돌격, 습격')의 결합으로 원래는 정신병자의 돌연 발작을 가리키는 용어입니다. 미국의 광고회사인 BBDO사의 부사장이었던 오스본(Osborne)은 1941년 훌륭한 아이디어를 생각해 내는 기법으로 이를 개발했습니다. 아이디어 발상법 중 가장 많이 사용되는 기법으로 단기간에 집단으로부터 많은 아이디어를 얻기 위한 수단으로 질보다 양을 추구합니다. 브레인스토밍기법에서는 제시된 아이디어나 의견에 대해 평가해서는 안 됩니다. 그리고 사고를 구조화하려 하지 말고 자유자재로 사고해야 합니다. 브레인스토밍에서는 다른 사람의 아이디어를 바탕으로 확대하거나 개선하거나 때로는 표절해도 인정됩니다.

23. 빅터 파파넥의 복합기능에 관한 문제

| 중요도 ●●●○○ 정답 ③

③ 20세기 디자인 철학에 가장 큰 영향을 미친 디자이너이자 이론가였던 빅터 파파넥(Victor Papanek)은 디자이너의 사회적 책임감을 강조했으며, 인간이 가지고 있는 경제적, 심리적, 정신적, 기술적, 윤리적, 지적 요구와 같은 다양한 환경까지 고려한 복합적인 디자인 기능을 설명하였습니다. 디자인을 미와 기능 그리고 형태를 포괄적인 의미로 이해해 형태와 기능을 분리하지 않고 방법(method), 용도(use), 필요성(need), 텔레시스(목적, telesis), 연상(association), 미학(aesthetics) 등 6가지로 구성된다고 설명하면서 이러한 포괄적 의미에서의 기능을 복합기능이라 했습니다.

24. 독일공작연맹에 관한 문제

| 중요도 ●●●○○ 정답 ③

③ 독일공작연맹의 창시자인 헤르만 무테지우스는 "기계생산의 과정에 예술가가 참가해야 할 가장 중요한 분야는 디자인이다."라고 말했는데, 이는 윌리엄 모리스의 기계에 의한 생산을 부정하는 미술공예운동에서 벗어나 기계생산, 대량생산, 질보다 양, 규격화와 표준화 등을 주장하고 단순한 형태를 사용하였습니다.

25. 디자인의 분류에 관한 문제

| 중요도 ●●●○○ 정답 ②

① TV 디자인, CF 디자인, 애니메이션디자인 – 시각디자인. 3차원 디자인

② 그래픽디자인, 심벌디자인, 타이포그래피 – 시각디자인, 2차원 디자인

③ 액세서리디자인, 공예디자인 – 제품디자인, 3차원 디자인, 인테리어디자인 – 환경디자인, 4차원 디자인

④ 익스테리어디자인 – 환경디자인, 4차원디자인 웹디자인, 무대디자인 – 시각디자인, 4차원디자인

26. 데스틸에 관한 문제

| 중요도 ●●●○○ 정답 ②

② 데스틸은 잡지의 이름으로 '양식'을 의미합니다. 개성적인 표현성을 배제하는 네덜란드에서 일어난 주지주의(감각과 감성보다는 지성을 중요시하는 창작 태도) 추상미술운동입니다. '신조형주의'라고도 불리며 추상적인 형태의 조형을 추구했고, 개인적 개성적 표현성을 배제하는 조형 양식적 측면에서 가장 영향력이 컸던 근대 디자인 운동이라고 할 수 있습니다. 데스틸의 대표적인 작가는 몬드리안(Piet Mondrian)으로 추상화가 중에서는 가장 정밀하고 구조적인 화풍으로 알려져 있는 그는 오직 수직선과 수평선 및 정방형과 장방형만으로 구성하고 3원색과 무채색만 사용하였습니다. 데스틸의 디자인 기본요소는 화면을 수평, 수직으로 분할하고 삼원색과 무채색을 이용한 구성입니다. 비대칭적이지만 합리적인 활자 배열, 직선적 패턴, 강한 원색대비를 통한 비례를 보여주거나 빨강. 노랑. 파랑. 검정의 순수한 원색을 사용해 순수하고 추상적인 조형을 추구하였습니다.

27. 합리적인 디자인에 관한 문제

| 중요도 ●●●○○ 정답 ②

② 합리적인 디자인이란 실현가능하고 모두가 인정할 수 있는 객관적이고 일반적인 내용을 말합니다. 기계적인 생산활동은 대량생산을 목적으로 하므로 일반적으로 개인적인 성향을 맞춘다는 것은 합리적으로 이해하기 어렵습니다.

28. 구성주의에 관한 문제

| 중요도 ●●●○○ 정답 ②

② 1920~1930년대 사회주의 운동이 확산되면서 귀족적이거나 부르주아적인 예술이 아닌 좀 더 진보적인 예술 개념이 등장하기 시작했는데, 러시아 전위미술운동을 이끌던 말레비치(Malevich Kazimir Severinovich)가 주도한 '추상주의 예술운동'은 구성파라고도 합니다. 대표적인 인물로 말레비치, 로드첸코(lexander Rodchenko), 엘리시츠키(El Lissitzky) 등이 있습니다.

29. 아르누보에 관한 문제

| 중요도 ●●●○○ 정답 ②

ⓐ 철이나 콘크리트 재료를 적극적으로 이용했다.
– 아르누보
ⓑ 윌리엄 모리스가 대표적 인물이다. – 미술공예운동
ⓒ 이탈리아 북부의 공업도시 밀라노가 중심이다.
– 미래주의
ⓓ 인간성 회복을 위한 노력이었다. – 미술공예운동
ⓔ 오스트리아에서는 빈 분리파라 불렸다. – 아르누보

30. 디자인의 조건에 관한 문제

| 중요도 ●●●●○ 정답 ①

① '아름답다'라는 느낌, 즉 미의식을 통틀어 심미성이라고 할 수 있습니다. 심미성은 스타일(양식), 유행, 민족성, 시대성, 개성 등이 다양한 이유에서 다르게 나타날 수 있으며 객관적이고 합리적인 합목적성과는 대립되는 위치에 있습니다. 심미성이란 맹목적인 미를 추구하는 것이 아니라 기능과 유기적으로 결합된 조형미나 내용미, 또는 기능미 등과 색채, 그리고 재질의 아름다움을 모두 고려해 미를 추구하는 것을 의미합니다.

31. 미용디자인에 관한 문제

| 중요도 ●●●○○ 정답 ③

③ 파스텔 톤 같은 밝은 색을 사용할 경우 치아가 더 누렇게 보일 수 있습니다. 치아가 희지 않을 경우 명도와 채도가 낮은 배색이 좋습니다.

32. 색채계획에 관한 문제

| 중요도 ●●●○○ 정답 ②

① 초등학교 저학년일수록 한색계열보다는 난색계열의 배색이 창의적이고 즐거운 느낌을 주어 학습효과를 높일 수 있습니다.
② 학교의 식당은 복숭아색과 같은 밝은 난색을 사용하면 즐거운 분위기가 연출되어 식욕을 자극할 수 있습니다.
③ 학교의 도서실과 교무실에 노란 느낌의 장미색을 사용하면 집중력 있게 공부하는 데 방해가 되고 능률이 떨어질 수 있습니다.
④ 학습하는 교실의 정면 벽은 진한(deep) 색조나 밝은(light) 색조를 사용하면 색다른 공간감을 연출할 수 있지만 산만해져 집중력에 방해가 될 수 있습니다.

33. 픽토그램에 관한 문제

| 중요도 ●●●○○ 정답 ②

② 픽토그램(Pictogram)은 '그림(picture)'과 '전보(telegram)'의 합성어로, 국제적인 행사 등에서의 사용을 목적으로 제작되었고 문화와 언어를 초월해서 직관적으로 이해할 수 있도록 한 그림문자 또는 문자언어를 시각화한 것을 말합니다.

34. 작가와 사상에 관한 문제

| 중요도 ●●●○○ 정답 ④

④ 에토레 소트사스(E. J. Sottsass) – 팝아트가 아닌 멤피스 디자인 그룹입니다.
멤피스 디자인 그룹(Memphis Design Group)은 1981년에 창립된 이탈리아의 혁신적 디자인 그룹으로 '에토레 소

트사스(Ettore Sottsass)'가 중심이 되어 장난기 있는 신기한 형태, 무늬, 장식을 사용해 일상제품을 더욱 장식적이며 풍요로운 디자인으로 탐색했습니다.

35. 실내 색채계획에 관한 문제
| 중요도 ●●●○○ 정답 ③

③ 천장은 밝게, 바닥은 가장 어둡게, 벽은 중간 명도로 배색할 때 효율도 올라가고 안정감을 줄 수 있습니다.

36. 패션디자인의 색채계획에 관한 문제
| 중요도 ●●●○○ 정답 ④

④ 패션디자인의 색채계획은 다른 분야의 디자인에 비해 심미성을 바탕으로 패션디자인의 미의 요소인 "기능미, 재료미, 색채미, 형태미" 등을 종합적으로 고려해 디자인해야 합니다. 시장조사와 분석, 유행색과 소비자 반응, 상품기획의 콘셉트 등을 고려해야 하지만 개인별 감성과 기호는 일반적인 패션디자인을 위한 색채계획보다는 개인적 성향에 맞는 옷을 만들 때 고려되어야 할 내용입니다.

37. 색채계획의 과정에 관한 문제
| 중요도 ●●●○○ 정답 ③

③ 일반적인 색채계획의 기본 과정은 "색채 환경분석 → 색채 심리분석 → 색채 전달계획 → 디자인의 적용" 순입니다. 색채를 선정하는 데 영향을 줄 수 있는 다양한 환경을 분석하고 사용자들의 색채에 대한 심리적 반응을 분석해 그 자료를 바탕으로 전달계획을 기획해 디자인에 적용하는 순서로 색채계획이 이루어집니다.

38. 패션디자인에 관한 문제
| 중요도 ●●●○○ 정답 ③

③ 패션디자인은 다른 분야에 비해 트렌드 컬러 조사가 가장 중요하고 민감하며 빠른 변화주기를 보입니다. 패션디자인의 미의 요소인 "기능미, 재료미, 색채미, 형태미" 등을 종합적으로 고려해 심미성을 바탕으로 효율적으로 상품을 디자인해야 합니다.

39. 디자인의 과정에 관한 문제
| 중요도 ●●●○○ 정답 ②

[기능적인 활동에서의 디자인 과정]
1. 제1단계(욕구) − 불편함을 느끼는 단계로 인간은 욕구로부터 디자인을 시작합니다.
2. 제2단계(조형) − 욕구에 따라 새로운 형태를 만들어내는 단계로 욕구의 구체화, 시각화의 단계입니다.

3. 제3단계(재료) − 구상한 형태를 실제로 만들기 위한 단계로 재료에 대한 여러 가지 특성을 파악하여 가장 적합한 재료를 선택하며 과학적 지식이 필요한 단계입니다.
4. 제4단계(기술) − 선정된 재료를 기술적 요소를 첨가해 형태를 구체화하고 실현하는 과정입니다.

40. 형태의 구성요소에 관한 문제
| 중요도 ●●●○○ 정답 ④

④ 대비는 형태의 구성요소가 아닌 디자인의 원리에 속합니다. 형태의 기본요소에는 점, 선, 면, 입체 등이 속합니다.

41. 분광광도계에 관한 문제
| 중요도 ●●●○○ 정답 ①

① 분광광도계의 측정 정밀도 : 분광 반사율 또는 분광 투과율의 측정 불확도는 최대치의 0.5% 이내, 재현성은 0.2% 이내로 합니다.

42. 벡터 방식 이미지에 관한 문제
| 중요도 ●●●○○ 정답 ①

① 벡터 방식 이미지(vector image)는 점과 점을 연결하여 선을 만들고 선과 선을 이용하여 표현하는 방식으로 2, 3차원 공간에 선, 네모, 원 등의 그래픽 형상을 수학적 표현을 통해 나타내는 방식입니다. 곡선의 모양을 알고리즘으로 표현해 그래픽 구성이 간단하며 사이즈도 상대적으로 작아 3차원 게임이나 애니메이션 등에서 많이 사용되는 영상기술입니다. 게임이나 에니메이션 등의 그래픽 형상을 수학적 표현을 통하여 2, 3차원의 색채영상을 만들 때 사용되는 파일영상으로 베지어곡선을 이용하여 표현합니다. 이미지가 확대되거나 축소되어도 이미지 정보가 그대로 보존되며 용량이 적은 이미지 표현방식입니다.

43. 천연염료에 관한 문제
| 중요도 ●●●○○ 정답 ④

④ 소목은 목재 안쪽의 빛깔이 짙은 부분인 심재를 사용하는 대표적인 다색성 염료식물로서 매염제에 따라 황색, 적색, 자주색, 흑색으로 염색됩니다.

44. 색채측정기에 관한 문제
| 중요도 ●●●○○ 정답 ③

③ 측색에는 육안측색과 측색계를 이용하는 방법이 있고 측색계에는 필터식과 분광식이 있습니다.

45. CCD에 관한 문제

| 중요도 ●●○○○ 　정답 ①

① CCD(Charge Coupled Device)는 전하결합소자라 하는데 빛을 전하로 변환하는 광학장비입니다. 색채영상의 입력에 활용되는 기기들의 가장 기본이 되는 요소로 디지털카메라, 비디오카메라, 스캐너 등에 사용됩니다.

46. 색온도 보정 필터에 관한 문제

| 중요도 ●●○○○ 　정답 ①

① 색온도 보정 필터에는 색온도를 내리는 엠버계와 색온도를 올리는 블루계가 있습니다.

조명을 장시간 사용할 경우 색온도 조절을 위해 적, 녹, 청색의 성분을 조절하는 보정 필터를 사용하는데, 색온도를 내리는 엄버계와 색온도를 올리는 블루계가 있습니다. 흐린 날씨나 응달용은 엄버계를, 아침 저녁용, 사진 전구, 섬광 전구용으로는 블루계를 사용합니다. 필터는 사용하는 필름과 촬영하는 광원의 색온도에 따라 구분해서 사용합니다.

47. 입체각 반사율에 관한 문제

| 중요도 ●●○○○ 　정답 ④

④ KS A 0064에서 입체각 반사율은 동일 조건으로 조명하여 한정된 동일 입체각 내에 물체에서 반사하는 복사속(광속)과 완전확산 반사면에서 반사하는 복사속의 비율이라 규정하고 있습니다.

48. 형광성 표백제에 관한 문제

| 중요도 ●●●○○ 　정답 ④

④ 화학적 탈색 후 형광성 표백제로 처리한 무명은 보기 중 가장 흰색을 띠게 됩니다. 흰색은 모든 색을 반사해내기 때문에 가장 반사율이 높다고 할 수 있습니다.

49. 색온도에 관한 문제

| 중요도 ●●●○○ 　정답 ④

④ 그래픽 인쇄물의 정확한 색 평가는 교정작업 중에 이뤄지는데 특별히 색 평가를 위한 색온도가 정해져 있지는 않습니다.

흑체는 반사가 전혀 이루어지지 않고 오직 에너지를 흡수만 합니다. 흑체가 에너지를 흡수하면 온도가 오르게 되는데 이 온도를 측정한 것이 색온도입니다. 절대온도인 273℃와 그 흑체의 섭씨온도를 합친 색광의 절대온도로 표시 단위는 K(Kelvin)를 사용하며 1931년 국제조명위원회(CIE)에서 분광에너지 분포가 다른 표준광원 A, B, C 3종류가 정해졌습니다. 국제조명위원회에서 규정한 표준광은 A, D_{65}, F2, F8, F11 등이 사용되고 있으며, D_{65}광원이 주로 색채계산용으로 사용됩니다. 정확한 색 평가를 위해서는 5,000~6,500K의 광원이 권장됩니다.

50. 안료에 관한 문제

| 중요도 ●●●○○ 　정답 ③

③ 염료는 물과 기름에 잘 녹아 단분자로 분산하여 섬유 등의 분자와 잘 결합되어 착색하는 색물질로 넓은 뜻에서 착색제의 총칭이라고 말할 수 있습니다. 염료는 화학적 반응을 통하여 흡착되며 물과 기름에 녹지 않고 가루인 채로 물체 표면에 불투명한 유색막을 만드는 안료(顔料)와 구분됩니다. 염료는 다른 물질과 흡착 또는 결합하기 쉬워 직물계통에 많이 사용되며, 그 외 피혁, 잉크, 종이, 목재 및 식품 등의 염색에 사용됩니다.

51. 천연수지 도료에 관한 문제

| 중요도 ●●●○○ 　정답 ①

① 천연수지 도료는 옻, 캐슈계 도료(캐슈 열매의 추출액), 유성페인트, 유성에나멜, 주정도료가 대표적입니다. 용제가 적게 들며, 우아하고 깊이 있는 광택성을 가지는 도막을 형성합니다.

52. ICC에 관한 문제

| 중요도 ●●●○○ 　정답 ③

③ ICC(국제색채협의회)는 국제산업표준의 디지털 디바이스 프로파일을 규정하고 관리하는 국제기구로 디지털 영상장치의 생산업체들이 모여 디지털 영상의 호환성을 확보하기 위하여 표준을 정하는 국제적인 단체이며 ICM(image color matching) File이 널리 사용되고 있습니다.

53. 육안검색에 관한 문제

| 중요도 ●●●○○ 　정답 ③

③ 육안검색 시 관찰자는 젊을수록 좋으며 20대의 젊은 여성이 조색과 검색에 가장 유리합니다. 그런 이유에서 조건등색검사기와 같은 장비를 이용하는 연령은 보기 중 가장 연령대가 높은 40대입니다.

54. 컬러런트에 관한 문제

| 중요도 ●●●○○ 　정답 ①

① 컬러런트(Colorant)는 색을 표현하기 위한 염료나 안료로 특정한 색채를 내기 위해서는 물체의 재료에 따라 적합한 색료(Colorant)를 선택해야 합니다.

55. 감법혼색에 관한 문제

| 중요도 ●●●●○ 정답 ①

① 감법혼색은 색채의 혼합으로 색료의 3원색인 사이안 (Cyan 청록색), 마젠타(Magenta), 노랑(Yellow)을 혼합하기 때문에 혼합하면 할수록 명도와 채도가 떨어져 어두워지고 탁해지는 혼합입니다.

56. 조명방식에 관한 문제

| 중요도 ●●●○○ 정답 ③

③ 반직접조명은 반간접조명과 반대되는 조명방식으로 반투명유리나 플라스틱을 사용하여 광원 빛의 10~40% 가 아닌 60~90%가 대상체에 직접 조사되는 방식으로 그림자와 눈부심이 생깁니다.

57. 색 비교용 부스의 내부 색에 관한 문제

| 중요도 ●●●○○ 정답 ③

③ KS A 0065 표면색의 시감 비교 방법에서 부스의 내부 색은 명도 L*를 약 45~55의 무광택의 무채색으로 한다고 규정하고 있습니다. 이 외에도 "색 비교에 적합한 배경시야를 확보하기 위해 부스 내의 작업면은 비교하려는 시료면과 가까운 휘도율을 갖는 무채색으로 한다. 조명의 확산판은 시료색으로부터 반사하는 램프의 결상을 피하기 위해서 항상 사용한다. 조명장치의 분광분포 특성은 그 확산판의 분광투광 특성이 포함된다."라고 규정하고 있습니다.

58. 색을 지각하는 과정에 관한 문제

| 중요도 ●●●○○ 정답 ①

① 색을 지각하기 위한 지각의 3요소로는 광원, 물체, 눈 등이 있습니다. 광원의 종류, 관측자의 건강상태, 물체의 표면 특성 외에 주변 소음은 색의 지각과 직접적인 관계가 없습니다.

59. CCM의 이점에 관한 문제

| 중요도 ●●●○○ 정답 ③

③ CCM은 조색시간을 단축할 수 있으며, 소재의 변화에 신속히 대응하는 데 도움을 주며, 다품종 소량에 대응해 고객의 신뢰도를 구축하는 컬러런트 구성에 효율적입니다. 초보자라도 쉽게 배우고 사용할 수 있으며, 분광반사율을 기준색과 일치시키므로 정확한 아이소머리즘(isomerism)을 실현할 수 있으며 육안 조색보다 감정이나 환경의 지배를 받지 않습니다.

60. KS A 0065(표면색의 시감비교방법)에 관한 문제

| 중요도 ●●●○○ 정답 ②

[색 비교 절차의 일반적인 방법]
- 두 가지의 시료색 또는 시료색과 현장 표준색 등을 북창주광 아래에서 또는 색 비교용 부스의 상용 광원 아래에서 비교한다.
- 시료색들은 눈에서 약 500nm 떨어뜨린 위치에, 같은 평면상에 인접하여 배치한다.
- 시료색과 현장 표준색 또는 표준재료로 만든 색과 비교한다.
- 비교의 정밀도를 향상시키기 위해서 가끔씩 시료색의 위치를 바꿔가며 비교한다.
- 메탈릭 마감과 같은 특별한 표면의 관찰방법은 당사자 간의 협정에 따른다.
- 광택이 현저하게 다른 색을 비교할 때의 관찰방법은 당사자 간의 협정에 따른다.
- 일반적인 시료색은 북창주광 또는 색 비교용 부스, 어느 쪽에서 관찰해도 된다.

61. 진출색에 관한 문제

| 중요도 ●●●○○ 정답 ②

② 채도가 높은 색이 낮은 색보다 진출의 느낌이 크다.

진출색은 진출되어 보이는 색으로 난색, 고명도, 고채도, 유채색 등이 있고 후퇴색은 후퇴되어 보이는 색으로 한색, 저명도, 저채도, 무채색 등이 있습니다.

62. 팽창색에 관한 문제

| 중요도 ●●●○○ 정답 ③

③ 팽창색은 실제보다 크게 보이는 색을 말하며 난색, 고명도, 고채도, 유채색 등이 있습니다. 보기에서는 고채도의 노란색이 가장 크게 보이게 됩니다.

63. 색의 혼합에 관한 문제

| 중요도 ●●●○○ 정답 ④

[가법혼색]
가법혼색은 빛의 혼합으로 빛의 3원색인 빨강(Red), 초록(Green), 파랑(Blue)을 혼합하기 때문에 섞을수록 밝아지는 혼합으로 컬러모니터, TV 모니터, 무대조명 등에 사용됩니다.

[감법혼색]
감법혼색은 색채의 혼합으로 색료의 3원색인 사이안(Cyan 청록색), 마젠타(Magenta), 노랑(Yellow)을 혼합하기 때문에 혼합하면 할수록 명도와 채도가 떨어져 어두워지고 탁해지는 혼합입니다. 컬러인쇄, 사진, 색필터 겹침, 색유

리판 겹침, 안료, 물감에 의한 색재현 등에 사용됩니다.

64. 시인성에 관한 문제

| 중요도 ●●●○○ 　정답 ③

명시성은 "물체의 색이 얼마나 잘보이는가?"를 나타내는 정도를 의미합니다. 명시성에 영향을 주는 순서는 명도 – 채도 – 색상 순이며 주목성과 달리 두 가지 색의 차이로 가시성이 높아지는 현상으로 주로 명시도를 높이기 위해서 주목성이 높은 색과 무채색, 검은색을 배색할 때 가장 명시도가 높습니다.

65. 색채지각설에 관한 문제

| 중요도 ●●●○○ 　정답 ②

② 1872년 심리학자이며 독일의 생리학자인 "헤링"은 색을 본 후 반대의 잔상인 빨강–초록 물질, 파랑–노랑 물질, 검정–하양 물질이 서로 대립하는 3종류의 광화학 물질이 존재한다고 가정하고, 망막에 빛이 들어오면 분해(이화)와 합성(동화)이라고 하는 반대반응이 동시에 일어나 반응의 비율에 따라서 여러 가지 색이 지각된다고 주장했습니다. 이를 헤링의 4원색설이라 하는데 심리적 보색개념으로 반대색설이라고도 합니다.

66. 눈과 카메라에 관한 문제

| 중요도 ●●●○○ 　정답 ③

① 모양체 – 혈관막 중 가장 두꺼운 부분으로서 고리 모양으로 수정체와 연결되어 있어서 수정체의 두께를 조절합니다.
② 홍채 – 카메라의 조리개 역할을 합니다.
③ 수정체 – 카메라의 렌즈 역할을 합니다.
④ 각막 – 빛을 받아들이는 투명한 창문역할을 합니다.

67. 심리보색에 관한 문제

| 중요도 ●●●○○ 　정답 ④

④ 심리보색은 물리적인 보색처럼 물질에 의한 잔상이 아닌 우리 눈의 잔상현상에 따라 심리적으로 생기는 보색을 말합니다. 상의 반대가 느껴지는 음성잔상과 관련이 있습니다.

68. 부의 잔상에 관한 문제

| 중요도 ●●●○○ 　정답 ④

④ 부의 잔상은 원래 감각과 반대되는 밝기나 색상을 띤 잔상을 말합니다. 일반적으로 음성잔상, 소극적 잔상이라 하며 수술 도중 청록색이 아른거리는 것도 이에 해당합니다.

69. 면색(film color)에 관한 문제

| 중요도 ●●●○○ 　정답 ①

① 면색은 색자극 외에 질감, 반사 그림자의 영향을 받지 않으며 거리감이 불확실하고 입체감이 없는 색입니다. 미적으로 본다면 부드럽고 쾌감이 있으며 순수한 색만 있는 느낌의 색으로 부드럽고 즐거운 미적 상태를 말합니다. 거리감, 물체감 또는 입체감은 거의 지각되지 않기 때문에 사물의 상태와는 거의 무관하므로 순수색의 감각을 가능케 합니다. 푸른 하늘처럼 순수하게 색 자체만 보이는 원초적인 색으로 색자극만 존재합니다.

70. 동시대비에 관한 문제

| 중요도 ●●●○○ 　정답 ④

① 색상대비처럼 색차가 클수록 대비현상이 강해집니다.
② 자극과 자극 사이의 거리가 멀어지면 대비되는 거리가 멀게 느껴져서 대비현상은 약해집니다.
③ 무채색 위의 유채색은 채도가 무채색으로 인해 더욱 높아 보이게 됩니다.
④ 대비란 두 색이 서로 영향을 받아 서로 다르게 보이는 현상으로 잔상의 일종입니다. 동시대비는 두 가지 색을 동시에 볼 때 일어나는 현상으로 시점을 한 곳에 집중시키려는 색채지각과정에서 순간적으로 일어납니다.

71. 가시광선의 파장과 색의 관계에 관한 문제

| 중요도 ●●●○○ 　정답 ④

④ 빛의 파장 범위는 "감마선(주로 핵반응과정에서 발생) – X선 – 자외선(UV) – 가시광선 – 적외선(IR) – 극초단파(UHF)" 순으로 되어 있습니다. 가시광선 중에서 파장이 가장 짧은 색은 보라색(단파장, 380nm)이고, 가장 긴 색은 빨간색(장파장, 780nm)입니다.

72. 병치혼합에 관한 문제

| 중요도 ●●●○○ 　정답 ④

④ 병치혼합은 선이나 점이 서로 조밀하게 병치(나란히 놓이거나 동시에 설치)되어 인접색과 혼합하는 방식으로 19세기 신인상파의 점묘법, 모자이크, 직물의 색 등에 사용됩니다.

73. 명도대비에 관한 문제

| 중요도 ●●●○○ 　정답 ①

① 명도대비는 명도가 다른 색끼리 서로 영향을 주어서 생기는 것으로 명도가 다른 두 색이 있을 때 밝은 색은 더 밝게, 어두운 색은 더욱 어둡게 보이는 현상입니다. 여러 대비 중 사람이 가장 민감하게 반응하는 대비입니다.

74. 면적대비에 관한 문제

| 중요도 ●●●○○ 정답 ①

① 면적대비는 양적 대비라고도 하며 차지하고 있는 면적에 따라 색이 다르게 보이는 현상을 말합니다. 같은 색이라도 면적이 큰 경우 더욱 밝고 선명하게 보이며, 색견본집을 보고 선정한 결과 원하는 색보다 명도와 채도가 높은 색이 나오는 이유이기도 합니다.

② 보색대비가 너무 강해 두 색 가운데 무채색의 라인을 넣는 것은 세퍼레이션 효과입니다.

③ 교통표지판을 만들 때 눈에 잘 띄도록 명도의 차이를 크게 하는 것은 명도대비와 관련이 있습니다.

④ 음식점의 실내를 따뜻해 보이도록 난색 계열로 채색하는 것은 색채조절과 관련이 있습니다.

75. 감법혼색의 3원색에 관한 문제

| 중요도 ●●●●○ 정답 ②

감법혼색은 색채의 혼합으로 색료의 3원색인 사이안(Cyan 청록색), 마젠타(Magenta), 노랑(Yellow)을 혼합하기 때문에 혼합할수록 명도와 채도가 떨어져 어두워지고 탁해지는 혼합입니다. 감법혼색은 컬러인쇄, 사진, 색필터 겹침, 색유리판 겹침, 안료, 물감에 의한 색 재현 등에 사용됩니다.

76. 빛의 성격에 관한 문제

| 중요도 ●●●●○ 정답 ①

① 간섭 – 둘 이상의 파동이 서로 만났을 때 백색광(여러 빛이 혼합된 빛)이 얇은 막에서 확산 또는 반사되어 만나 일으키는 간섭무늬현상입니다. 예로 진주조개, 전복껍질과 비눗방울에 생기는 무지개현상에서 볼 수 있습니다.

② 반사 – 말 그대로 빛이 물체에 닿아 반사되는 성질로 반사는 물체의 색을 결정하는 중요한 이유가 됩니다.

③ 굴절 – 굴절은 하나의 매질(에너지를 이동시켜 주는 물질)로부터 다른 매질로 진입하는 파동이 그 경계면에서 진행하는 방향을 바꾸는 현상으로 빛의 파장이 길면 굴절률이 약하고, 짧으면 굴절률이 큽니다. 예로 아지랑이, 돋보기, 무지개, 프리즘, 별의 반짝임 등이 있습니다.

④ 흡수 – 빛이 반사된 나머지를 흡수하게 됩니다.

77. 색음현상에 관한 문제

| 중요도 ●●●○○ 정답 ④

① 하만그리드 현상 – 검은색과 흰색 선이 교차되는 지점에 하만도트라는 회색 점이 보이는 현상을 말합니다.

② 애브니 현상 – 파장(색상)이 같아도 색의 순도(채도)가 변함에 따라 색상도 변하는 것과 관련된 것으로 색자극의 순도가 변하면 색상이 다르게 보이는 현상입니다.

③ 베졸드 브뤼케 현상 – 동일한 주파장의 색광도 강도를 변화시키면 색상이 다르게 보이거나 다른 유사한 색광도 강도에 따라서 동일하게 보이는 현상으로 불변색상이라고도 합니다.

④ 색음 현상 – 어떤 빛을 물체에 비쳤을 때 빛의 반대 색상이 그림자(색을 띤 그림자)로 지각되는 현상으로, 작은 면적의 회색이 채도가 높은 유채색으로 둘러싸일 때 회색이 유채색의 보색으로 보이는 현상을 말합니다. 즉 주위 색의 보색이 중심에 있는 색에 겹쳐 보이는 현상입니다.

78. 시세포에 관한 문제

| 중요도 ●●●○○ 정답 ①

① 눈의 망막 중 중심와에는 간상체가 아닌 추상체만 존재합니다.

[추상체]

추상체는 망막의 중심와에 밀집되어 있으며, 밝은 부분과 색을 인식합니다. 추상체에는 600~700만 개의 세포가 존재하며 빛에 따라 다른 반응을 보이는 3가지의 추상체 장파장(L), 중파장(M), 단파장(S)이 존재하며 주행성입니다. 추상체가 가장 민감하게 반응하는 파장은 560nm입니다.

[간상체]

간상체는 중심와로부터 20° 정도의 위치에 있고 40° 정도를 벗어나면 추상체는 거의 존재하지 않아 밝기만 감지하게 됩니다. 망막의 주변부에 위치하며, 색의 지각이 아닌 흑색, 회색, 백색의 명암만 인식합니다. 간상체는 야행성으로 어두운 곳에서 잘 보이며 1억 2000~1억 3000만 개가 존재합니다. 간상체가 가장 민감하게 반응하는 파장은 500nm입니다.

79. 계시대비에 관한 문제

| 중요도 ●●●○○ 정답 ④

④ 계시대비는 둘 이상의 색을 시간적 차이를 두고 차례로 볼 때 주로 일어나는 대비로 어떤 색을 보다가 다른 색을 보면 먼저 본 색의 영향으로 다음에 보는 색이 다르게 보이는 것입니다.

80. 대비에 관한 문제

| 중요도 ●●●○○ 정답 ④

④ 대비란 서로 다른 두 색이 영향을 받아 다르게 보이는 현상으로 잔상의 일종입니다. 동시대비는 두 가지 색을 동시에 볼 때 일어나는 현상으로 시점을 한 곳에 집중시키려는 색채지각 과정에서 순간적으로 일어납니다.

81. 먼셀의 표기방법에 관한 문제

| 중요도 ●●●●○ 정답 ④

④ 먼셀표색계의 표기법은 H V/C입니다. H는 색상, V는 명도, C는 채도를 의미합니다.

82. 먼셀표색계의 명도에 관한 문제

| 중요도 ●●●●○ 정답 ④

④ 먼셀표색계에서 명도(V value, 명암가치)는 색의 밝고 어두운 정도를 표시합니다. 명도는 0~10단계까지 총 11단계로 나뉘어 있고 N(Neutra의 약자) 단계에 따라 저명도 N1~N3 / 중명도 N4~N6 / 고명도 N7~N9 로 구분합니다.

83. 오간색에 관한 문제

| 중요도 ●●●○○ 정답 ②

[오간색]

1. 홍색 – 백색과 적색 사이
2. 벽색 – 백색과 청색 사이
3. 녹색 – 황색과 청색 사이
4. 유황색 – 흑색과 황색 사이
5. 자색 – 흑색과 적색 사이

84. 현색계에 관한 문제

| 중요도 ●●●○○ 정답 ③

① CIE XYZ 표준 표색계는 대표적인 현색계가 아닌 혼색계입니다.
② 현색계는 수치로만 구성되어 있고 색의 감각적 느낌을 나타낼 수 있습니다.
③ 현색계는 색 지각의 심리적 3속성에 의해 정량적으로 분류하여 나타냅니다.
④ 빛의 혼색실험에 기초를 두고 있으며 정확한 측정을 할 수 있는 것은 혼색계입니다.

85. 오스트발트 색상환에 관한 문제

| 중요도 ●●●○○ 정답 ③

① 영–헬름홀츠의 3원색설이 아닌 4원색설을 따릅니다.
② 전체가 20색상이 아닌 24색상으로 구성되어 있습니다.
④ 먼셀 색상환은 기본 5색상을 쓰고 오스트발트 색상환은 기본색 4색상을 사용합니다.

오스트발트 색상환에서 색상의 기본색은 헤링의 4원색설을 근거로 노랑(Yellow), 빨강(Red), 파랑(Ultramarine blue), 초록(Seagreen)을 기본으로 하고 기본색 중간에 주황(orange), 청록(turquoise), 자주(purple), 황록(leaf green)을 추가하여 총 8색상을 다시 3등분해서 24색상을

만들어 사용합니다. 명도는 수치가 아닌 영어 알파벳을 이용해 8단계로 나눠 사용합니다. 오스트발트의 색입체 모양은 삼각형을 회전시켜 만든 복원추체(마름모형) 형태로 마주보는 색은 서로 심리보색관계입니다.

86. 톤온톤 배색에 관한 문제

| 중요도 ●●●○○ 정답 ③

③ 톤온톤 배색은 톤을 겹치게 한다는 의미이며, 동일 색상으로 두 가지 톤의 명도차를 비교적 크게 잡은 배색입니다. 보기에서 하늘색은 연한 파랑이고 남색은 어두운 파랑으로 톤온톤 배색입니다.

87. PCCS 색체계에 관한 문제

| 중요도 ●●●○○ 정답 ①

① PCCS 색체계는 1964년 일본색채연구소에서 색채조화를 목적으로 개발하여 tone의 개념으로 도입되었고 색조를 색 공간에 설정하였습니다. 톤 분류법에 의해 색이름을 알게 하면 색채를 쉽게 기억할 수 있고 일상적인 감각과 어울려 이미지 반영이 용이합니다. 헤링의 4원색설을 바탕으로 빨강, 노랑, 녹색, 파랑의 4색상을 기본색으로하며 사용 색상은 24색, 명도는 17단계(0.5단계 세분화), 채도는 9단계(채도의 기준은 지각적 등보성이 없이 절대수치인 9단계로 구분)로 구분해 사용합니다.

88. NCS 색체계에 관한 문제

| 중요도 ●●●○○ 정답 ②

② 기본개념은 영–헬름홀츠의 '색에 대한 감정의 자연적 시스템'이 아닌 반대색설을 기초로 채택되었고 NCS의 의미가 색에 대한 감정의 자연적 시스템입니다.

NCS 표색계는 스웨덴 색채연구소에서 개발해 색채에 대한 표준을 제시한 것으로 관계성, 다양성, 상대성의 특징을 가지며, 컬러 커뮤니케이션의 원활화를 도모했습니다. 헤링의 반대색설을 기초로 시대에 따라 변하는 유행색(trend color)이 아닌 보편적 자연색을 기본으로 인간이 어떻게 색채를 지각하는지를 보여주는 표색계입니다. 색상과 뉘앙스의 개념으로 정리되어 배색과 계획이 쉽고 심리적인 비율의 척도를 사용해 색지각량을 표로 나타내었습니다. 스웨덴, 노르웨이, 스페인 등에서 사용되고 있습니다.

89. 계통색명과 L*a*b*에 관한 문제

| 중요도 ●●●○○ 정답 ④

④ CIE L*a*b*에서 L은 명도를 나타내고 100은 흰색, 0은 검은색입니다. +a*는 빨강, –a*는 초록을 나타내며

+b*는 노랑, −b*는 파랑을 의미합니다. L*=30.37, a*=18.02, b*=−41.95에서 명도가 낮고 a는 빨강 방향, b는 파랑방향입니다. 색상은 탁한 남색에 가깝습니다.

90. 톤의 배색에 관한 문제
| 중요도 ●●○○○ 　정답 ①

① 동일한 색조는 차분하고 정적이며 온화한 통일감의 효과를 냅니다. 반면 반대 색조의 배색은 화력하고 자극적이며 명료하고 변화와 활력의 느낌을 줍니다.

91. PCCS 색체계에 관한 문제
| 중요도 ●●●○○ 　정답 ③

③ PCCS 색체계는 헤링의 4원색설을 바탕으로 빨강, 노랑, 녹색, 파랑의 4색상을 기본색으로 하며 사용 색상은 24색, 명도는 17단계(0.5단계 세분화), 채도는 9단계(채도의 기준은 지각적 등보성이 없이 절대수치인 9단계로 구분)로 구분해 사용합니다.

92. KS A 0011에 관한 문제
| 중요도 ●●●○○ 　정답 ③

③ strong은 강하다는 의미로 2015년 6월에 변경된 KS A 0011에는 제외되었습니다.

수식 형용사	대응 영어	약호
선명한	vivid	v
흐린	soft	sf
탁한	dull	dl
밝은	light	lt
어두운	dark	dk
진(한)	deep	dp
연(한)	pale	pl
흰	whitish	wh
검은	blackish	bk
밝은 회	light grayish	lg
회	grayish	gy
어두운 회	dark grayish	dg

93. 한국인의 생활색채에 관한 문제
| 중요도 ●●○○○ 　정답 ②

② 단청 건축물은 나쁜 기운을 없애거나 무병장수를 기원하고 좋은 기운을 받기 위한 것과 관련이 있으며, 부의 상징 또는 신분을 상징하는 것으로 사용되지는 않았습니다.

94. 관용색명과 계통색명에 관한 문제
| 중요도 ●●○○○ 　정답 ②

① 벚꽃색 – 연한 분홍이 아닌 흰분홍입니다.
② 비둘기색 – 회청색으로 회색과 남보라의 연한 색입니다.
③ 살구색 – 흐린 노란 주황이 아닌 연한 노란 분홍입니다.
④ 레몬색 – 밝은 황갈색이 아닌 밝은 노란색입니다.

95. 먼셀표색계에 관한 문제
| 중요도 ●●●●○ 　정답 ①

① 먼셀표색계는 지각색을 체계화한 현색계로 우리나라 한국공업규격으로 KS A 0062에서 채택하고 있고 교육용으로는 교육부고시 312호로 지정해 사용되고 있습니다. 주로 한국, 미국, 일본 등에서 사용되고 있습니다.

96. 쉐브럴(M. E. Chevreul)의 조화원리에 관한 문제
| 중요도 ●●●○○ 　정답 ③

③ '색을 회전 혼색시켰을 때 중성색이 되는 배색은 조화를 이룬다'는 내용은 먼셀의 색채조화론입니다.

[쉐브럴의 색채조화론]
근대 색채조화론의 선구자로 평가받는 프랑스 화학자 쉐브럴은 1839년 '색채조화와 대비의 원리'라는 책을 출간해 유사와 대조의 조화를 분류하여 설명했습니다. 본인이 만든 색의 3속성에 근거를 두고 동시대비 원리, 도미넌트컬러, 세퍼레이션 컬러, 보색배색 조화 등의 법칙을 정리했으며, 독자적 색체계를 확립했는데, 이는 오늘날 색채조화론의 기초로서 현대 색채조화론의 출발점이라 할 수 있습니다. 색의 3속성에 근거하여 유사성과 대비성의 관계에서 색채 조화원리를 규명하였고, 등간격 3색의 인접색의 조화, 반대색의 조화, 근접보색의 조화를 설명했습니다. 계속대비 및 동시대비의 효과에 대한 그의 그림도판은 이후 비구상화가에 영향을 끼쳤으며 염색이나 직물연구를 통하여 색의 조화와 대비의 법칙을 발견하였으며 병치혼합에 대한 연구는 인상주의, 신인상주의에 영향을 끼쳤습니다.

97. 국제적인 색표준에 관한 문제
| 중요도 ●●●○○ 　정답 ②

② 국제적인 표준으로는 CIE 표준 표색계인 L*a*b*, Yxy와 NCS system이 인정되고 있습니다. DIC, PANTONE은 실용 상용색표이고 ISCC-NIST는 미국의 표준이며, RAL은 독일 표준입니다.

98. 먼셀의 색입체에 관한 문제

| 중요도 ●●●●○ 정답 ③

③ 먼셀의 색입체를 수직으로 절단하면 동일 색상면이 나타나고, 수평으로 절단하면 동일 명도면이 나타납니다. 수직으로 자른 단면에서 동일 색상면이 보이므로 보색 관계의 색상면도 볼 수 있게 됩니다.

99. 혼색계에 관한 문제

| 중요도 ●●●●○ 정답 ①

① XYZ 색체계 – 혼색계
② NCS 색체계 – 현색계
③ DIN 색체계 – 현색계
④ Munsell 색체계 – 현색계

[혼색계]

물체색을 측색기로 측색하고 어느 파장영역의 빛을 반사하는가에 따라서 각 색의 특징을 표시하는 체계로 심리적·물리적인 빛의 혼색실험에 기초를 둔 표색계로 환경을 임의로 선정하여 정확하게 측정할 수 있습니다. 단점으로는 지각적 등보성(시각적으로 같은 간격으로 보는 것)이 없으며, 감각적인 검사에서 반드시 오차가 발생하며 수치로 구성이 되어 색의 감각적 느낌이 없으므로 데이터화된 수치로만 표기하기 때문에 직관적(보는 대로 느끼는 것)이지 못합니다. 빛의 색을 표기하는 데 사용되는 표색계로는 CIE(국제조명위원회) 표준표색계가 대표적입니다.

100. 배색의 면적에 관한 문제

| 중요도 ●●●●○ 정답 ①

[색채계획 시 배색방법]

• 주조색 : 배색 시 전체적인 느낌을 전달하는 주가 되는 색을 주조색이라고 하는데, 색채계획에 있어 70% 이상을 차지하는 색으로서 전체의 느낌을 전달하고 색채효과를 좌우하게 됩니다.
• 보조색 : 주조색 다음으로 넓은 공간을 차지하며 보조요소들을 배합색으로 취급함으로써 변화를 주는 역할을 하는데, 약 25% 정도의 면적을 차지합니다.
• 강조색 : 디자인 대상에 악센트를 주어 포인트 역할을 하는 색으로, 전체의 5% 정도를 차지합니다.

1	2	3	4	5	6	7	8	9	10
③	④	④	②	②	②	④	③	③	①
11	12	13	14	15	16	17	18	19	20
④	①	④	②	④	①	②	①	④	①
21	22	23	24	25	26	27	28	29	30
④	③	④	④	③	①	④	④	③	④
31	32	33	34	35	36	37	38	39	40
③	①	①	④	②	④	③	②	③	④
41	42	43	44	45	46	47	48	49	50
①	④	②	③	③	④	④	④	①	②
51	52	53	54	55	56	57	58	59	60
①	④	①	①	③	③	①	①	①	②
61	62	63	64	65	66	67	68	69	70
④	②	③	①	②	②	②	③	①	②
71	72	73	74	75	76	77	78	79	80
①	①	④	③	④	④	②	③	①	④
81	82	83	84	85	86	87	88	89	90
④	②	③	②	②	①	④	②	②	③
91	92	93	94	95	96	97	98	99	100
④	①	④	④	③	①	②	③	③	③

1. 색채요법에 관한 문제

| 중요도 ●●●○○ 정답 ③

③ 신경 자극용 색채는 Blue가 아니라 Red입니다.

[색채요법]

• 빨강 : 소심, 우울증, 변비, 설사, 원기부족, 의욕상실, 빈혈, 기관지염(폐렴), 결핵 등의 치료와 활동성 증가, 혈액순환 자극, 적혈구 강화
• 노랑 : 위장장애, 우울증, 불안, 당뇨, 습진, 간기능 개선, 기억력 회복
• 파랑 : 불면증, 염증 등의 진정효과, 히스테리, 스트레스, 흥분, 두통, 호흡수와 혈압, 근육긴장 감소, 집중력 증대, 교감신경의 긴장을 높이고 성호르몬의 활동 억제
• 주황 : 신장 및 방광 질환, 성기능장애 등의 개선, 체액 분비 등
• 초록 : 부교감신경, 천식, 말라리아, 정신질환, 심장계, 불면증 등의 개선
• 보라 : 혼란, 영적 결속력 부족, 불면증 치료, 감수성 조절, 다이어트에 도움 등

2. 색채와 자연환경에 관한 문제

| 중요도 ●●○○○ 정답 ④

④ 지역색은 한 지역의 인공적 요소보다는 자연적인 요소로 형성된 색을 말합니다.

[지역색]

한 지역의 정체성을 대변하는 색채이며 특정 지역의 자연환경과 자연스럽게 어울리고 선호되는 색채로 국가나 지방의 특성과 이미지를 부각시키는 색채입니다. 산이나 바다와 같은 지형적 요소, 태양의 조사시간이나 청명일수, 토양의 색 등 지리적 · 기후적 환경에 의해 자연스럽게 어울리고 선호되는 색채입니다.

3. 색채와 소리에 관한 문제

| 중요도 ●●●○○ 정답 ④

④ 뉴턴은 일곱 가지 색을 7음계와 연계하여 도-빨강/ 레-주황/ 미-노랑/ 파-녹색/ 솔-파랑/ 라-남색/ 시-보라로 설명하였습니다. 녹색은 시가 아니라 파입니다.

4. 안전색채에 관한 문제

| 중요도 ●●●○○ 정답 ②

[안전색채]

• 빨강 : 고도위험, 긴급표시, 금지(소방기구, 금지표시, 방화표지, 화약경고표) 등
• 초록 : 안전표시(구급장비, 상비약, 의약품, 대피소 위치 표시, 구호표시) 등
• 주황 : 조심표시 등
• 노랑 : 주의, 경고표시(장애물 또는 위험물에 대한 경고, 감전 주의 표시, 바닥돌출물 주의 표시) 등
• 파랑 : 지시 표시, 특정 의무적 행위의 지시 등
• 보라 : 방사능 등
• 백색 : 통로의 표시, 방향지시, 정돈과 청결 등

5. 안전색채와 도형의 교류현상에 관한 문제

| 중요도 ●●●○○ 정답 ②

② 지시를 의미하는 안전표지의 안전색은 파란색입니다.

[색채와 도형의 교류현상]

빨강	정사각형
주황	직사각형
노랑	(역)삼각형

녹색	육각형
파랑	원
보라	타원형
갈색	마름모

6. 디자인 사조에 관한 문제

| 중요도 ●●●○○ 정답 ②

② 공간적 질서 속에서 색 면의 위치, 배분을 중시한 디자인 사조는 데스틸입니다.

데스틸은 잡지의 이름으로 '양식'을 의미합니다. 개성적인 표현성을 배제하는 네덜란드에서 일어난 주지주의(감각과 감성보다는 지성을 중요시하는 창작 태도) 추상미술운동입니다. '신조형주의'라고도 불리며 추상적인 형태의 조형을 추구했고, 개인적·개성적 표현성을 배제하는 조형 양식적 측면에서 가장 영향력이 컸던 근대 디자인 운동이라고 할 수 있습니다. 데스틸의 대표적 작가는 몬드리안(Piet Mondrian)으로 추상화가 중에서는 가장 정밀하고 구조적인 화풍으로 알려져 있는 그는 오직 수직선과 수평선 및 정방형과 장방형만으로 구성하고 3원색과 무채색만 사용하였습니다. 데스틸의 디자인 기본요소는 화면을 수평, 수직으로 분할하고 3원색과 무채색을 이용한 구성입니다. 비대칭적이지만 합리적인 활자 배열, 직선적 패턴, 강한 원색대비를 통한 비례를 보여주거나 빨강. 노랑. 파랑. 검정의 순수한 원색을 사용해 순수하고 추상적인 조형을 추구하였습니다.

7. 색채의 상징성에 관한 문제

| 중요도 ●●●○○ 정답 ④

상징은 눈에 보이지 않는 추상적인 개념이나 사상을 형태나 색을 가진 다른 것으로 직감적이고 알기 쉽게 표현한 것을 말합니다. 신분, 계급의 구분, 방위의 표시, 지역구분, 수치의 시각화 기구 또는 건물의 표시, 주의표시, 국가, 단체의 상징 등으로 사용되며 기업의 아이덴티티를 강조하기 위해 하나의 색채로 이미지를 계획하여 사용하기도 합니다. 오방색, 오륜기, 국기색은 대표적인 상징색이지만 교통표지판은 색채조절의 개념입니다.

8. 색채의 지역 및 문화적 상징성에 관한 문제

| 중요도 ●●●○○ 정답 ③

③ 북유럽에서 노랑은 겁쟁이, 배신자의 의미이며, 영혼과 자연의 풍요로움은 초록으로 나타냅니다.

9. 청색시대에 관한 문제

| 중요도 ●●○○○ 정답 ③

21세기 디지털 시대를 대표하는 색으로 청색이 선정되었습니다.

10. 시간의 장단에 관한 문제

| 중요도 ●●●○○ 정답 ①

장파장 계통의 색채는 시간의 경과가 길게 느껴집니다. 심리적으로 붉은색 계열은 시간이 길게 느껴지고 파란색 계열은 시간이 짧게 느껴집니다.

11. 프랭크 H. 만케가 정의한 색채체험에 관한 문제

| 중요도 ●●●○○ 정답 ④

④ 의식적 집단화가 아니라 의식적 상징화입니다.

[프랭크 H. 만케의 색채경험 피라미드]

12. 톤에 따른 이미지에 관한 문제

| 중요도 ●●○○○ 정답 ①

① 여성적 이미지는 soft tone 또는 pale tone처럼 연하고 부드러운 색조입니다. dull tone은 탁한 색조로 남성적 이미지가 연상됩니다.

13. 포커스 그룹조사에 관한 문제

| 중요도 ●●●○○ 정답 ④

④ 포커스 그룹조사법은 질적 연구방법으로 6~12명 정도의 응답자와 집중적인 대화를 통하여 정보를 찾아내는 소비자 면접조사법입니다.

14. 색채의 상징성에 관한 문제

| 중요도 ●●●○○ 정답 ②

① 사무실의 실내색채는 차분하고 집중력을 높일 수 있는 저채도의 파란색보다는 좀더 밝은 중명도 이상의 파란색으로 계획하는 것이 효율적입니다.

② 기업의 아이덴티티를 강조하기 위해 하나의 색채로 이미지를 계획해 기업의 이미지가 통일성 있게 보이도록 합니다.

③ 방사능의 위험표식으로는 노랑과 검정이 아니라 보라색을 사용합니다.

④ 낮은 채도는 부드러운 이미지보다 딱딱한 이미지가 연상됩니다.

15. 자동차의 선호색에 관한 문제

| 중요도 ●●○○○ **정답 ④**

여성은 비교적 어두운 톤보다는 밝은 톤의 색을 선호하는 편입니다.

16. 색채의 공감각에 관한 문제

| 중요도 ●●●○○ **정답 ①**

공감각은 동시에 다른 감각을 함께 느끼는 것을 의미합니다. 어떤 감각에 자극이 주어졌을 때, 다른 영역의 감각을 불러일으키는 감각 간의 전이현상, 즉 "감각 간의 교류현상"으로 메시지와 의미를 전달하는 특성을 가집니다.

17. 색채와 도형에 관한 문제

| 중요도 ●●●○○ **정답 ②**

② 운동량이 활발하고 생명력이 뛰어난 이미지는 노랑이고, 노랑의 도형은 역삼각형입니다.

빨강	정사각형
주황	직사각형
노랑	(역)삼각형
녹색	육각형
파랑	원
보라	타원형
갈색	마름모

18. 유행색에 관한 문제

| 중요도 ●●●○○ **정답 ①**

유행색은 기업이나 협회 등의 단체에서 제품에 응용되거나 앞으로 선호될 것이라고 예상하여 만들어낸 색을 말합니다. 계절이나 기간 동안 많은 사람이 선호하여 착용하는 색으로 일정 기간을 두고 주기적으로 반복되는 특성을 가집니다. 이 유행색에 가장 민감한 것은 패션산업분야로 시즌의 약 2년 전에 유행예측색이 제안됩니다.
유행색은 색상 주기와 톤 주기로 나눌 수 있는데, 색상 주기는 보통 난색계통과 한색계통이 반복되며, 톤 주기는 강한 색조와 어두운 색조의 시기, 파스텔 색조의 시기, 담담한 색조의 시기가 교대로 나타납니다. 그러나 특정한 사회

적, 경제적 사건으로 인해 예외적인 색이 유행할 수도 있습니다. 개인의 기호에 따른 색채는 일시적 호감이나 유행의 영향으로 그 수명이 짧은 주기로 변하기도 합니다. 이와 같은 유행색의 주기는 보통 3개월에서 1년 정도입니다.

19. 색채관리에 관한 문제

| 중요도 ●●○○○ **정답 ④**

④ 색채 통제화(controlling)는 성과의 측정, 비교, 수정 등을 통해 색채관리의 목적이 실제로 얼마나 이루어지는지를 확인하는 기능입니다. 의사소통, 경영참여, 인센티브 부여는 조직화와 관련이 있습니다.

20. 포지셔닝에 관한 문제

| 중요도 ●●●○○ **정답 ①**

① 색채마케팅에서의 제품의 위치는 소비자의 마음속에 자사의 제품이나 기업을 표적시장, 경쟁, 기업능력과 관련하여 가장 유리한 포지션(위치)에 있도록 노력하는 과정으로 어떤 제품을 고객에게 확실하게 기억시키는 과정입니다. 제품마다 소비자들에게 인지되는 속성의 위치가 존재하게 되는데, 특정 제품의 확고한 위치는 고객의 마음속에 제품이나 브랜드를 경쟁제품보다 유리한 위치에 있게 하여 구매로 이어지게 합니다.

21. 시네틱스 기법에 관한 문제

| 중요도 ●●●○○ **정답 ④**

① 입출력법 : 원인과 결과의 관계를 입력과 출력의 관계로 규명해 가면서 문제를 해결하는 아이디어 구상법입니다.

② 체크리스트법 : 문제해결을 위한 체크 항목을 미리 작성하고 그것을 바탕으로 아이디어를 내는 방법으로 알렉스 오스본(Alex Osborn)에 의해 개발되었습니다.

③ 브레인스토밍(brainstorming) : brain(두뇌)과 storm('폭풍' 또는 '돌격, 습격')의 결합어로 원래는 정신병자의 돌연 발작을 가리키는 용어였습니다. 미국의 광고회사인 BBDO사의 부사장이었던 오스본(Osborne)이 1941년 훌륭한 아이디어를 생각해 내는 기법으로 이를 개발했습니다.

④ 시네틱스 : 시네틱스 사를 창립한 W. 고든이 개발한 기법으로, 여러 가지 유추로부터 아이디어나 힌트를 얻고, 문제를 보는 관점을 완전히 달리하여 여기서 연상되는 점과 관련성을 찾아 아이디어를 발상하는 방법입니다.

22. 디자인 조건에 관한 문제

③ 산업화 과정의 부산물인 생태계 파괴가 인류를 위협하는 상황에서 인간만을 위한 디자인은 곧 자연을 무시한 디자인으로 자연이 무시되고 파괴될 때 그것은 인간에게 피해로 되돌아오게 된다는 의미입니다. 즉, 인간과 자연이 함께할 수 있는 조화로운 지속가능한 디자인을 생각하는 것이 친자연성입니다. 디자인 교육, 디자인 개발, 디자인 정책도 반드시 생태적 과정, 방법, 수단 나아가 환경적 평가를 전제로 해야 하고 생태학적으로 건강하고 유기적 전체에 통합하는 건강한 인간환경의 구축을 궁극적 목표로 하는 친자연성을 고려해야 합니다.

23. 색채계획의 기대효과에 관한 문제

③ 시각적으로 눈에 띄는 색상으로 이미지를 구성할 수도 있지만 색채계획의 기대효과는 심리적 행복감(심리적 쾌적성, 경관의 가치 상승, 이미지 향상 등)을 줄 수 있는 색상으로 이미지를 주로 구성합니다.

24. 디자인 사조에 관한 문제

④ 파스텔 계통의 연한 색조는 아르누보입니다. 다다이즘은 색의 화려한 면과 어두운 면을 동시에 갖고 있으며, 극단적 원색 대비와 어둡고 칙칙한 색 사용이 특징입니다.

25. 시각적 요소에 관한 문제

평면디자인의 시각적 요소에는 형, 방향, 명암, 색, 질감, 크기, 운동감 등이 있습니다. 중력은 시각적으로 느낄 수 있는 영역이 아닙니다.

26. 퍼스널 컬러(Personal Color)에 관한 문제

① 문제에서 설명하고 있는 얼굴 타입은 퍼스널 컬러 중 봄과 관련된 타입으로 밝은 계열의 따뜻한 느낌이 잘 어울립니다.

[퍼스널 컬러의 4계절 색채이미지]
• 봄 – 밝은 톤을 구성, 상아빛, 우윳빛 피부와 밝은 갈색조의 머리로 발랄한 이미지
• 여름 – 희고 얇으며 차가운 붉은 기의 피부로 시원한 느낌과 은은하고 부드러운 톤

• 가을 – 따뜻한 색, 차분한 느낌, 붉은색이 잘 어울리고 봄의 색조와 강한 대비
• 겨울 – 푸른색, 검은색을 기본으로 창백하거나 차가운 인상을 주며, 후퇴를 의미

27. 색채계획에 관한 문제

② 배색에서 70% 이상의 면적을 차지하는 색은 주조색입니다.

[색채계획 시 배색방법]
• 주조색 : 배색 시 전체적인 느낌을 전달하는 주가 되는 색으로 색채효과를 좌우함(전체의 70% 이상)
• 보조색 : 주조색 다음으로 넓은 공간을 차지하며 보조요소들을 배합색으로 취급함으로써, 변화를 주는 역할을 한다.(전체의 25% 정도)
• 강조색 : 디자인 대상에 악센트를 주고 포인트 역할을 하는 색이다.(전체의 5% 정도)

28. 공간별 색채계획에 관한 문제

공장의 기계류는 눈의 피로보다는 안전성을 고려해야 합니다. 그런 이유로 무채색보다는 유채색으로 배색하는 것이 좋습니다.

29. 색채계획에 관한 문제

면적효과, 거리감, 조명 등은 색채배색 시 큰 영향을 주는 요인들입니다. 반면 재질감(물체를 만졌을 때 느껴지는 촉각에 대한 표면상태)은 색채 적용에서 영향을 주긴 하지만 보기 중에서는 상대적으로 영향이 적다고 할 수 있습니다.

30. 건축물의 색채계획에 관한 문제

건축물의 색채계획에서 어떤 목적이나 사용 조건의 적합성과 광선, 온도, 기후 등의 조건 및 환경색으로서의 배경적 역할 등은 모두 고려해야 할 내용들입니다. 반면 재료의 바람직한 인위성 및 특수성은 건축물의 내구성, 안정성과 같은 물리적 요인과 관련됩니다.

31. 옵아트에 관한 문제

① 포스트모던(Post–Modern) – 20세기 후반 모더니즘의 문제와 폐단을 해결하고자 하는 개혁주의적 경향의 큰 흐름으로 특징은 절충주의(중도적 경향), 맥락주의

(다양한 환경을 분석), 은유와 상징입니다. 문화운동이자 정치, 경제, 사회의 모든 영역과 관련되는 한 시대의 이념으로서 미국과 프랑스를 중심으로 학생운동, 여성운동, 흑인인권운동, 제3세계운동 등의 사회운동과 전위예술, 그리고 해체주의 혹은 후기구조주의로 시작되었으며, 1970년대 중반 점검과 반성을 거쳐 오늘날에 이릅니다.

② 팝 아트(Pop Art) – 포퓰러 아트(Popular Art)의 약자로 1960년대 뉴욕에서 일어난 미술 경향으로 상업성, 상징성, 풍속과 대중문화에 관심을 가지고 역동성, 유선형, 경량성과 이동성을 중심으로 하였고, 특히 그래픽 디자인 분야에 큰 영향을 미쳤습니다.

③ 옵 아트(Op Art) – '시각적 미술'이란 뜻으로 1960년대 '상업주의와 상징성'에 반동하여 미국에서 일어난 추상주의 미술운동입니다. 색채의 시지각 원리에 근거를 두고 시각적 환영과 시각적 착시 등 심리적 효과를 적극적으로 활용하였습니다. 형태와 색채의 체계적이고 정밀한 조작을 통해 얻어지는 옵아트 효과는 원근법상의 착시나 색채의 장력을 이용합니다. 옵아트의 주요 매체인 회화에서는 표면장력을 극대화하여 사람의 눈에는 그것이 실제로 진동을 일으켜 동요하는 것처럼 느껴지게 하는데, 시각적 표현이라기보다는 생리적 착각의 회화로서 '망막의 예술'이라고도 불립니다. 명암에 의한 색의 진출과 후퇴의 변화, 중복에 의한 규칙적 변화로 공감각이 표현되기도 합니다.

④ 구성주의(Constructivism) – 1920~1930년대 사회주의운동이 확산되면서 귀족적이거나 부르주아적인 예술이 아닌 좀 더 진보적인 예술 개념이 등장하기 시작하면서 러시아의 전위미술운동을 이끌던 말레비치(Malevich Kazimir Severinovich)에 의해 주도된 '추상주의 예술운동'으로 구성파라고도 합니다.

32. 디자인사에 관한 문제

| 중요도 ●●●○○ 정답 ①

① 아르누보 : 19세기 말 서유럽은 산업혁명을 통해 빠른 경제성장을 이뤘고 사회적으로는 다가오는 20세기에 필요한 새로운 미술양식에 대한 필요성이 커져갔습니다. 이러한 때에 시작된 아르누보 운동은 벨기에서부터 시작되어 프랑스, 나아가 전 유럽적 예술운동으로 전개되었습니다. 말 그대로 '새로운 예술'을 의미하며 공예상의 자연주의라고도 볼 수 있는 아르누보는 양식미를 강조한 공예 형태로서 신선하고 자유분방한 조형적 특성을 갖습니다.

② 미술공예운동 : 19세기 후반 20세기 디자인공예운동의 선구자 윌리엄 모리스에 의해 시작된 이 운동은 기계에 의한 대량생산을 반대하고 산업혁명에 따른 기계화에 반발하면서 품질회복과 함께 수공예품 사용을 권장하였습니다.

③ 데스틸 : 잡지의 이름으로 '양식'을 의미합니다. 개성적 표현성을 배제하는 주지주의(감각과 감성보다는 지성을 중요시하는 창작 태도) 추상미술운동으로서 '신조형주의'라고도 불립니다. 추상적인 형태의 조형을 추구하고, 조형 양식적 측면에서 가장 영향력이 컸던 근대 디자인 운동이라고 할 수 있습니다.

④ 모더니즘 : 1920년대 일어난 근대적 감각을 나타내는 예술상의 여러 경향을 일컫습니다. 넓게는 교회의 권위나 봉건성에 저항하여 과학이나 합리성을 중시하고 근대화를 지향하는 것을 의미하고, 좁게는 기계문명과 도회적 감각을 중시하여 현대풍을 추구하는 것을 뜻합니다.

33. 패션디자인 원리에 관한 문제

| 중요도 ●●●○○ 정답 ①

① 패션디자인은 '실루엣(선과 형), 색채, 재질, 디테일, 트리밍' 등의 주요 요소와 반복, 평행, 연속, 교차, 점진, 전환, 방사, 집중, 대비, 리듬, 비례, 균형, 강조 등의 디자인 원리들을 조화롭게 통합시키는 과정입니다.

34. CIP에 관한 문제

| 중요도 ●●●○○ 정답 ④

① P.O.P : 판매와 광고가 현장에서 동시에 이뤄지는 광고를 말하며 '구매시점광고', '판매시점광고'라고도 합니다. 점두나 점내에서 타사 제품보다 주의를 끌도록 장식을 통해 자극하고 상품에 주목하여 구매의 결단을 내리도록 설득하고 호소하는 역할을 합니다.

② B.I : 브랜드 로고나 심벌마크를 중심으로 그와 관련된 모든 상업전략적 정체성을 말합니다.

③ Super Graphic : '크다'는 의미의 슈퍼와 '그림'이라는 뜻의 그래픽이 합쳐진 합성어로 캔버스에 그려진 회화예술이 미술관, 화랑으로부터 규모가 큰 옥외공간, 거리나 도시의 벽면에 등장한 것으로 1960년대 미국에서 시작되었습니다.

④ C.I.P : 기업의 이미지 통일을 위한 통합화 작업으로 기업의 개성과 정체성을 확보하고 사회문화 창조와 서비스 정신을 조성하며 소비자에게 신뢰를 보증하는 상징으로 사용됩니다. CIP의 기본요소에는 기업명, 심벌마크, 로고타입, 코퍼레이트 컬러(corporate color, 상징컬러, 전용색), 마스코트, 캐릭터, 슬로건, 전용색채 등이 있고 응용요소로는 서식류 및 포장, 간판, 유니폼, 수송물 및 건물 등이 있습니다.

35. 디자인의 목적에 관한 문제

| 중요도 ●●●○○ 정답 ②

디자인의 목적은 미와 기능의 조화입니다. 그러나 미와 기능의 조화를 통해 궁극적으로 추구하는 바는 "인간이 어떻게 하면 행복할 수 있는가?"입니다. 인간의 일상적 삶에 기여하고 수요의 창조와 산업경제의 활성화는 물론 생활문화의 창조 그리고 생산과 소비의 가치를 부여할 뿐만 아니라 커뮤니케이션의 수단으로도 사용되어 인간의 삶을 보다 풍요롭게 만드는 데 디자인의 목적이 있습니다.

36. 디자인의 조건에 관한 문제

| 중요도 ●●●○○ 정답 ④

여러 조건을 하나로 통일하여 합리적, 비합리적 통일체를 만드는 것을 디자인의 질서성이라 합니다.

37. 팝아트에 관한 문제

| 중요도 ●●●○○ 정답 ③

팝아트는 포퓰러 아트(Popular Art)의 약자로 1960년대 뉴욕에서 일어난 순수주의 디자인을 거부하는 반모더니즘 디자인 경향입니다. 순수예술과 대중예술이라는 이분법적 위계구조를 불식시켰고 상업성, 상징성, 풍속과 대중문화에 관심을 가지고 역동성, 유선형, 경량성, 이동성을 특징으로 특히 그래픽 디자인 분야에 큰 영향을 미쳤습니다. 대중을 위한 예술을 주장하면서도 동시에 소비사회를 비판하였고 기존의 회화양식에서 벗어난 상업적인 기법, 인상적인 만화나 사진 영상 등을 이용한 반미술적 사고방식으로 현대미술에 지대한 영향을 미쳤습니다. 일부 팝아트가 저급한 미술로 전략되기도 하였지만, 낙관적 분위기, 속도와 역동성, 간결하고 평면화된 색면과 화려하고 강한 대비의 원색을 사용하였습니다.

38. 유니버설 디자인에 관한 문제

| 중요도 ●●●○○ 정답 ②

① 컨버전스(Convergence) 디자인 : 컨버전스는 집합이라는 뜻입니다. 하나의 기기나 서비스에 모든 정보통신기술이 융합되는 현상을 디자인을 말합니다.
② 유니버설(Universal) 디자인 : 사회적 약자인 장애인 또는 노인, 어린이, 여성, 연령 등에 관계없이 모든 사람들이 제품, 건축, 환경, 서비스 등을 보다 편하고 안전하게 이용할 수 있도록 디자인하는 것으로 미국의 론 메이스에 의해 처음 주장되었습니다. '모두를 위한 설계(Design for All)'라고도 합니다.
③ 멀티미디어(Multimedia) 디자인 : 멀티미디어와 관련된 콘텐츠의 기획 및 제작, 웹디자인, 인터넷방송, 디지털 영상제작 및 편집, 영상특수효과, 웹사이트 구축, 멀티미디어 콘텐츠를 영상미디어로 표현하는 CD 타이틀 제작, 영상제작 및 편집, 인터넷방송 등의 기획 및 실무 제작 분야와 2D, 3D 등 3차원 특수효과 등과 같은 컴퓨터 영상그래픽 관련 분야 등을 포함합니다.
④ 인터랙션(Intraction) 디자인 : 사람과 디지털 장치 간의 상호작용을 조정하여 서로 소통할 수 있도록 하는 디자인을 말합니다.

39. 타이포그래피에 관한 문제

| 중요도 ●●●○○ 정답 ③

③ 미디어의 일종으로 화면과 면적의 상호작용을 구성하는 기술적 요소는 인터페이스 디자인과 관련이 있습니다. 타이포그래피는 활자 또는 활판에 의한 인쇄술을 가리키는 말로 오늘날에는 글자에 의한 모든 커뮤니케이션의 조형적 표현디자인을 의미합니다. 글자체, 글자크기, 글자간격, 인쇄면적, 여백 등을 조절하여 전체적으로 읽기에 편하도록 구성하는 표현기술을 말하며 목적에 합당하고 만들기 쉽고 아름다워야 합니다. 포스터, 아이덴티티 디자인, 편집디자인, 홈페이지 디자인 등 시각디자인 분야에 다양하게 사용됩니다.

40. 디자인의 조형 요소에 관한 문제

| 중요도 ●●●○○ 정답 ④

① 기하곡선이 아닌 자유곡선이 여성적이고 자유분방함, 무질서함, 풍부한 감정을 나타냅니다.
② 면이 아닌 입체가 길이와 너비, 깊이를 표현하게 됩니다.
③ 점과 점으로 이어지는 선은 소극적인 면(negative plane)이 아니라 적극적인 선입니다.
④ 점의 확대나 선의 이동, 너비의 확대 등 적극적인 방법으로 면이 표현될 때 이를 포지티브(Positive, 적극적) 면이라 하고 점의 밀집이나 선으로 둘러싸인 소극적 면일 때 네거티브(Negative) 면이라고 합니다.

41. CCM에 관한 문제

| 중요도 ●●●●○ 정답 ①

CCM은 소프트웨어와 정밀 측정기기를 사용하여 색을 자동으로 배색하는 장치로 기준색에 대한 분광반사율의 일치가 가능합니다. 정밀한 조색 실현을 위해 컴퓨터 장치를 이용해 정밀 측정하여 자동으로 구성된 컬러런트(colorant)를 정밀한 비율로 자동 조절·공급함으로써 색을 자동화하여 조색하는 시스템입니다. 일정한 품질을 생산할 수 있으며, 원가가 절감되며 발색에 소요되는 비용을 정확하게 산출할 수 있어 경제적입니다. 분광반사율을 기준색과 일치시키므로 정확한 아이소머리즘(isomerism)을 실현할 수

있는데, 아이소머리즘(무조건등색)은 분광반사율이 일치하여 관찰자가 어떤 조명 아래에서 보더라도 같은 색으로 보이는 현상을 말합니다.

42. 색온도에 관한 문제
| 중요도 ●●●○○ 정답 ③

① 태양(정오) – 5,800K
② 태양(일출, 일몰) – 1,600~2,300K
③ 맑고 깨끗한 하늘 – 12,000K
④ 약간 구름 낀 하늘 – 8,000K

43. 안료에 관한 문제
| 중요도 ●●●○○ 정답 ①

안료는 물이나 기름, 용제 등에 녹지 않는 백색 또는 유색의 무기화합물 또는 유기화합물로 미립자 상태의 분말이며, 그대로의 상태로는 착색능력이 없어 비이클(전색제)의 도움으로 물체에 고착되거나 물체 중에 미세하게 분산되어 착색됩니다. 안료는 착색하고자 하는 매질에 용해되지 않으며 염료에 비해 은폐력(표면을 덮어 보이지 않게 하는 성질)이 크고 안료의 입자 크기에 따라 이중착색도, 불투명도, 점도, 굴절률, 빛의 산란과 흡수 등에 영향을 미칩니다.

44. 쿠벨카 뭉크 이론에 관한 문제
| 중요도 ●●●○○ 정답 ①

① 열증착식의 연속 톤의 인쇄물 – 제2부류
② 인쇄잉크 – 제1부류
③ 완전히 불투명하지 않은 페인트 – 제1부류
④ 투명한 플라스틱 – 제1부류

[쿠벨카 뭉크 이론]
자동배색장치의 기본원리가 되는 쿠벨카 뭉크 이론은 1931년 독일과학자 쿠벨카(Paul Kubelka)와 뭉크(Franz Munk)가 〈페인트 광학에 대한 기여〉라는 논문을 통해 발표되었습니다. 재질의 두께가 주어지면 반사도와 투과도를 구할 수 있으나 재질과 대기 사이의 상대굴절률을 고려하지 않아 사물 표면의 반사효과를 제대로 표현할 수 없는데, 쿠벨카 뭉크 이론이 성립하는 색채시료는 다음과 같이 분류합니다.

• 제1부류 – 투명한 플라스틱, 인쇄잉크, 완전히 불투명하지 않은 페인트 등
• 제2부류 – 사진 인화, 열 증착식 연속톤의 인쇄물 등
• 제3부류 – 옷감의 염색, 불투명 페인트나 플라스틱, 색종이 등

• 플라스틱이나 페인트의 경우 빛을 산란시키는 기능이 없으므로 흡수계수(K)와 산란계수(S)를 각각 사용하는 2개 상수 쿠벨카 이론이 적용됩니다.
• 옷감과 같은 섬유류의 경우 빛을 산란시키는 기능을 가지고 있어서 흡수계수(K), 산란계수(S)로 표현되는 K/S의 1개 상수이론이 적용됩니다.

45. 육안조색 과정에 관한 문제
| 중요도 ●●●○○ 정답 ③

육안조색 시 심리적 영향, 환경적 요인, 관측 조건에 따라 오차가 심하게 날 수 있으며 정밀도가 떨어지기도 합니다. 그런 이유에서 육안조색 시 다양한 상황을 고려해야 합니다. 자외선이 형광물질을 강하게 발광시키거나 펄 입자가 함유된 색상은 입사된 빛이 여러 방향으로 반사되는 난반사가 일어날 수 있고 메탈릭 색상은 입자의 크기에 따라 다른 색으로 지각될 수 있습니다.

46. 금속소재에 관한 문제
| 중요도 ●●○○○ 정답 ④

금속소재에는 철, 구리, 스테인리스, 동, 알루미늄 등이 있으며, 알루미늄의 경우 다른 금속에 비해 파장에 관계없이 반사율이 높아 거울로 사용할 정도로 광택이 가장 강한 재질입니다.

47. 디지털 컬러프린터에 관한 문제
| 중요도 ●●○○○ 정답 ④

④ 컬러프린터는 CMYK 색료혼합으로 각 색료마다 각을 가져 점을 찍는 방식인 하프토닝 방식으로 인쇄됩니다. 점으로 혼색되는 병치혼합과 CMYK로 코딩되는 감법혼색의 방식입니다. 색역(gamut)은 디바이스가 표현 가능한 색의 영역으로 모니터(RGB)의 색역이 컬러프린터의 색역보다 넓습니다. 모니터의 색역과 일치하지 않습니다.

48. 인쇄잉크에 관한 문제
| 중요도 ●●○○○ 정답 ④

① 래커 성분은 인쇄잉크가 아니라 합성수지도료에 속합니다.
② 잉크 건조시간이 오래 걸리는 것이 아니라 빠르게 건조가 되는 히트세트잉크입니다.
③ 유성 그라비어 잉크가 아니라 수성 그라비어 잉크가 환경오염을 줄이기 위해 고안되었습니다.
④ 인쇄잉크는 안료로 전색제를 섞어 액체상태로 사용하게 됩니다.

49. DPI에 관한 문제

| 중요도 ●●●○○ 정답 ①

① DPI(Dots per Inch)는 인쇄와 디스플레이 해상도의 단위로서, 1인치 공간 안의 점이나 화소의 수를 말합니다.

50. 조명 및 수광의 조건에 관한 문제

| 중요도 ●●●○○ 정답 ②

① (d:d) – 확산조명을 조사하고 확산광을 관측하는 방식으로 정반사가 완벽히 제거되는 배치입니다. 정반사란 반사될 때 일정 방향으로 반사되는 것이고, 다양한 각도로 반사되는 것은 난반사입니다.
② (d:0) – 확산조명을 조사하고 수직방향에서 관측하는 방식으로 정반사를 완벽히 제거하는 배치입니다.
③ (0:45a) – KS A 0064에 공간조건은 45˚a : 0° 배치와 일치하고 빛의 진행은 반대입니다. 따라서 빛은 수직으로 비추고 법선을 기준으로 45도의 원주에서 측정한다고 규정되어 있습니다.
④ (45a : 0) – KS A 0064에 반사체의 표면에 중심을 둔 반각 40도, 50도 두 개의 원추상의 면으로부터 빛이 비추며 여기서 반사된 후 시료 중심에 꼭짓점을 둔 반각 5도의 원추 안을 향하는 빛들을 측정하는 배치라고 규정되어 있습니다.

51. CCD에 관한 문제

| 중요도 ●●●●○ 정답 ①

CCD(Charge Coupled Device, 감광성 마이크로 칩)는 전하결합소자고도 하는데, 빛을 전하로 변환하는 광학장비입니다. 색채영상의 입력에 활용되는 기기들의 가장 기본이 되는 요소로 디지털카메라, 비디오카메라, 스캐너 등에 사용됩니다.

52. 육안조색의 조건에 관한 문제

| 중요도 ●●●○○ 정답 ④

① 기준광원의 연색성, ② 작업면의 조도, ③ 관측자의 시각 적응상태는 모두 육안측색과 관련이 있습니다. 반면 내부를 반사율이 높은 광택 없는 흰색 물질로 처리한 속이 빈 구인 적분구의 오염도는 측색기계와 관련이 있습니다.

53. 분광반사율의 측정기준에 관한 문제

| 중요도 ●●●●○ 정답 ①

필터식이나 분광식의 모든 측색기에서 색채 측정의 기준으로 사용되는 교정물을 백색 교정물이라 합니다. 이 백색 교정물은 측색기의 측정값을 보증하기 위한 측정기준 인증물질(CRM ; Certified Reference Material)로 정기적으로 교정을 받아야 합니다. 즉 정확한 색채 측정을 위해 측정 전 백색 기준물을 사용해 측정함으로써 측색기를 교정한 후 측정하게 됩니다.

54. 시지각의 특성에 관한 문제

| 중요도 ●●●○○ 정답 ①

색이름 또는 색의 3속성으로 구분되거나 표시되는 것은 '시지각'의 특성을 기본으로 합니다.

55. CCM에 관한 문제

| 중요도 ●●●○○ 정답 ①

CCM은 소프트웨어와 정밀 측정기기를 사용해 자동으로 배색하는 장치로 기준색에 대한 분광반사율 일치가 가능합니다. 정밀한 조색 실현을 위해 컴퓨터 장치로 정밀 측정하여 자동으로 예측 알고리즘의 보정계수를 계산하고, 컬러런트(colorant)를 정밀한 비율로 자동 조절 공급함으로써 초기 레시피 예측 및 추천 또는 수정을 제안할 수 있습니다. 그러나 컬러 스와치와 같은 팔레트 제시는 기계가 할 수 있는 영역이 아닙니다.

56. ISO에서 규정한 색채오차에 관한 문제

| 중요도 ●●○○○ 정답 ③

광원이 다른 상황이나 크기에 따른 차이, 관찰 방향 등 다양한 조건에 따라 색오차가 발생할 수 있습니다. 그러나 변색은 시간이 지남에 따라 시료가 바뀌기도 하지만 당장의 시각적 색오차의 영향과는 관련이 없습니다.

57. 렌더링 인텐트에 관한 문제

| 중요도 ●●○○○ 정답 ③

정확한 매칭이 필요한 단색(solid color) 변환에는 인지적 렌더링 인텐트가 아닌 채도 인텐트를 사용합니다.
렌더링 인텐트는 서로 다른 색공간 간의 컬러에 대한 번역 스타일로 4가지가 있으며, 절대색도(Absolute Colorimetric) 인텐트는 하얀색 부분을 보호하기 위한 것으로 화이트 포인트, 즉 입력 시 흰색이 출력의 흰색으로 매핑하지 않습니다.

58. 컬러 인덱스에 관한 문제

| 중요도 ●●●○○ 정답 ①

컬러 인덱스는 색료의 호환성과 통용성을 확보하기 위한 색료 표시기준으로 색료와 사용방법에 따라 분류하고 색료에 고유의 번호를 표시하며, 약 9,000개 이상의 염료와 약 600개의 안료가 수록되어 있습니다. 1924년 컬러 인덱스 제1판의 출판 이후 1952년에 제2판, 1971년에 제3판, ·1975년에 증보판 전 6권을 출판하였습니다. 컬러 인덱스는 컬러 인덱스 분류명(Color Index Generic

name : C.I.Generic name)과 합성염료나 안료를 화학구조별로 종속과 색상으로 분류하고 컬러 인덱스 번호(Color Index Number : C.I.Number)를 5자리로 표시합니다. 컬러 인덱스에서 제공하는 정보는 색료의 생산회사, 색료의 화학적 구조, 색료의 활용방법, 염료와 안료의 활용방법과 견뢰성(fastness), 색공간에서 디지털 기기들 간의 색차를 계산하는 방법 등입니다.

59. 색역에 관한 문제

| 중요도 ●●○○○ 정답 ①

색역은 물체의 색으로 표현이 가능한 영역을 말합니다. 즉, 색료혼합에 의한 물체의 절대적인 색소에 의해 제한을 받게 됩니다.

60. 간접조명에 관한 문제

| 중요도 ●●○○○ 정답 ④

① 반사갓을 사용하여 광원의 빛을 모아 비추는 방식 – 직접조명
② 반투명의 유리나 플라스틱을 사용하여 광원 빛의 60~90%가 대상체에 직접 조사되고 나머지가 천장이나 벽에서 반사되어 조사되는 방식 – 반직접조명
③ 반투명의 유리나 플라스틱을 사용하여 광원 빛의 10~40%가 대상체에 직접 조사되고 나머지가 천장이나 벽에서 반사되어 조사되는 방식 – 반간접조명
④ 광원의 빛을 대부분 천장이나 벽에 부딪혀 확산된 반사광으로 비추는 방식 – 간접조명방식

61. 명도대비에 관한 문제

| 중요도 ●●●○○ 정답 ④

명도대비는 명도가 다른 색끼리 영향을 주어 생기는 대비로 명도가 서로 다른 두 색이 서로 인접되어 있을 때 밝은 색은 더 밝게, 어두운 색은 더욱 어둡게 보이는 현상으로 명도의 차이가 클수록 더욱 뚜렷합니다. 여러 대비 중 사람이 가장 민감하게 반응하는 대비로 3속성 대비 중에서 효과가 가장 크게 나타납니다.

62. 순응에 관한 문제

| 중요도 ●●●○○ 정답 ②

어두운 상태에서 밝은 상태로 바뀔 때 민감도가 증가하는 것은 명순응입니다.

63. 색채의 감정효과에 관한 문제

| 중요도 ●●●●○ 정답 ③

무거운 도구를 가볍게 느껴지도록 하거나 심리적으로 피로감을 적게 하는 것은 고명도에 저채도의 한색계열입니다. 보기 중 가장 관련이 있는 것은 하늘색입니다.

64. 계시대비에 관한 문제

| 중요도 ●●●●○ 정답 ①

계시대비는 어떤 색을 연속적으로 보다가 다른 색을 보는 경우 먼저 본 색의 영향으로 다음에 보는 색이 다르게 보이는 현상으로 음성잔상과 동일한 맥락입니다. 시점을 한 곳에 집중시키려는 색채의 지각과정은 동시대비입니다.

65. 혼색에 관한 문제

| 중요도 ●●●●○ 정답 ②

영국의 '토마스 영'과 독일의 '헬름홀츠'는 빛의 3원색인 빨강, 초록, 파랑의 3원색을 인식하는 색각세포(추상체)가 있고 색광을 감광하는 시신경 섬유가 망막조직에 있어서 3색의 강도에 따라 색을 인지한다고 주장했습니다.

66. 동화현상에 관한 문제

| 중요도 ●●●●○ 정답 ①

① 주위 색의 영향으로 비슷하게 보이는 현상 – 동화현상
② 주위의 보색이 중심의 색에 겹쳐 보이는 현상 – 색음현상
③ 보색관계에서 원래의 채도보다 채도가 강해져 보이는 현상 – 채도대비
④ 인접한 색상보다 명도가 더 높아 보이는 현상 – 명도대비

67. 가법혼색에 관한 문제

| 중요도 ●●●●○ 정답 ②

[빛의 3원색의 가법혼색]
• 빨강(Red)+초록(Green)+파랑(Blue) = 하양(White)
• 빨강(Red)+초록(Green) = 노랑(Yellow)
• 초록(Green)+파랑(Blue) = 사이안(Cyan)
• 파랑(Blue)+빨강(Red) = 마젠타(Magenta)

68. 색채지각의 감정효과에 관한 문제

| 중요도 ●●○○○ 정답 ③

실제보다 날씬해 보이기 위해서는 저명도에 저채도, 한색계열이 도움이 됩니다. 보기에서는 어두운 무채색이 가장 날씬하게 보이는 효과를 가질 수 있습니다.

69. 색채지각의 감정효과에 관한 문제

| 중요도 ●●●○○ 정답 ①

먼셀표색계의 표기법 H V/C에서 H는 색상, V는 명도, C는 채도를 의미합니다. 따뜻한 이미지가 연상되는 색상은 난색계열의 고명도에 고채도입니다. 보기에서는 빨간색이면서 채도가 높은 5R 4/12가 가장 따뜻한 느낌이 납니다.

70. 색의 현상학적 분류 기법에 관한 문제

| 중요도 ●●●○○ 정답 ②

경영색은 거울면이 가진 고유의 색이 지각되고 거울면에 비친 대상물이 그 거울면에서 지각되는 경우, 색 거울과 같은 불투명한 물질의 광면에 비친 대상물의 색으로 물체의 표면에 나타나는 완전 반사에 가까운 색을 말합니다. 고온으로 가열되어 발광하는 것은 필라멘트를 가열해 발광하는 백열등과 관련이 있습니다.

71. 빛의 성질에 관한 문제

| 중요도 ●●●○○ 정답 ①

① 산란 : 빛이 물체에 닿아 진행방향을 바꾸어 다양한 방향으로 흩어지는 현상으로 대낮에 하늘이 파랗게 보이거나 석양이 붉게 보이는 이유는 바로 산란 때문입니다. 예 붉은노을, 흰구름, 먹구름 등
② 투과 : 물질이 격막을 통하여 한 쪽에서 다른 쪽으로 이동하는 것을 말합니다.
③ 굴절 : 하나의 매질(에너지를 이동시켜주는 물질)로부터 다른 매질로 진입하는 파동이 그 경계면에서 진행하는 방향을 바꾸는 현상으로 빛의 파장이 길면 굴절률이 약하고, 짧으면 굴절률이 큽니다. 예 아지랑이, 돋보기, 무지개, 프리즘과 같은 현상, 별의 반짝임 등
④ 반사 : 말 그대로 빛이 물체에 닿아 반사되는 성질로 물체의 색을 결정하는 중요한 이유가 됩니다.

72. 빛의 파장범위에 관한 문제

| 중요도 ●●●○○ 정답 ①

① 빨간색의 파장범위는 620~780nm 사이입니다.

보라계열	파랑계열	초록계열
380~445nm	445~480nm	480~560nm
노랑계열	주황계열	빨강계열
560~590nm	590~640nm	640~780nm

73. 병치혼합에 관한 문제

| 중요도 ●●●○○ 정답 ④

병치혼합은 선이나 점이 서로 조밀하게 병치(나란히 놓이거나 동시에 설치)되어 인접색과 혼합하는 방식으로 19세기 신인상파의 점묘법, 모자이크, 직물 등에 사용됩니다.

74. 순응과 시세포에 관한 문제

| 중요도 ●●●○○ 정답 ③

명순응은 어두운 곳에서 밝은 곳으로 갑자기 나왔을 때 처음에는 안 보이다가 시간이 지나면서 조금씩 주위가 보이게 되는 것으로 1~2초 정도 걸립니다. 추상체는 밝은 부분과 색을 인식합니다.

75. 눈의 구조에 관한 문제

| 중요도 ●●●○○ 정답 ④

① 각막 : 빛을 받아들이는 투명한 창문 역할을 합니다.
② 수정체 : 카메라의 렌즈 역할을 합니다.
③ 망막 : 시세포가 분포하여 상이 맺히는 부분은 카메라의 필름 역할을 합니다.
④ 홍채 : 카메라의 조리개 역할을 합니다.

76. 분리배색에 관한 문제

| 중요도 ●●○○○ 정답 ④

④ 동일한 크기의 보색끼리 대비를 이루어 발생한 눈부심 효과를 줄이기 위한 방법으로 가장 적절한 방법은 분리배색을 이용하는 것입니다.

분리배색은 말 그대로 색채 배색 시 색들을 분리시키는 효과를 말합니다. 즉 색의 대비가 심하거나 비슷하여 애매한 인상을 줄 때 세퍼레이션 컬러를 삽입하여 명쾌한 느낌을 줄 수 있습니다. 시각적으로 자극이 너무 강한 고채도끼리의 배색이나 색상과 톤의 차이가 큰 대조배색에서 관계를 완화하고 조화를 이루고자 할 때 사용되는 배색기법입니다. 세퍼레이션 컬러는 주로 무채색을 사용합니다. 예를 들어 어두운 색 사이에 밝은 회색들을 삽입하면 경쾌한 이미지가 살아나게 됩니다. 예 만화 또는 캐릭터, 일러스트레이션, 교회의 스테인드글라스 기법 등

77. 색채자극과 인간의 반응에 관한 문제

| 중요도 ●●●○○ 정답 ②

① 베졸드 브뤼케 현상 – 같은 색상에 색광도 강도를 변화시키면 색상이 같아 보이거나 달라 보이는 현상을 말합니다.
② 애브니 효과 – 파장(색상)이 같아도 색의 순도(채도)가 변함에 따라 색상도 변화하는 것과 관련한 현상으로 색자극의 순도가 변하면 색상이 다르게 보이는 현상을 말합니다. 즉 같은 색상이라도 채도 차이에 따라 다른 색으로 지각되는 것을 말합니다.

③ 동화현상 – 두 색이 맞붙어 있을 때 그 경계 주변에서
색상, 명도, 채도 대비의 현상이 보다 강하게 일어나는
현상으로 색들끼리 서로 영향을 주어서 인접색에 가깝
게 느껴지는 현상을 말합니다.
④ 매카로 효과 – 보색 잔상이 이동하는 경우의 효과로 대
뇌에서 인지한 사물의 방향에서 일어나는 현상입니다.

78. 색의 항상성에 관한 문제

| 중요도 ●●●○○ 정답 ③

색의 항상성은 빛의 밝기나 광원의 변화에도 색이 변하지
않는 것으로 조명의 강도가 바뀌어도 물체의 색을 동일하
게 지각하는 것입니다.

79. 색의 온도감에 관한 문제

| 중요도 ●●●○○ 정답 ①

① 색의 온도감은 인간의 경험과 심리에 의한 기억색에 의
존하는 경향이 짙습니다.
② 색의 3속성 중에서 채도가 아닌 색상이 주로 영향을 받
습니다.
③ 색채가 지닌 파장에서 장파장은 난색, 단파장은 한색으
로 관련이 있습니다.
④ 따뜻한 색은 차가운 색에 비하여 진출되어 보입니다.

80. 잔상에 관한 문제

| 중요도 ●●●○○ 정답 ④

음성잔상은 원래 감각과 반대되는 밝기나 색상을 띤 잔상
으로 일반적으로 느끼는 것입니다. 소극적 잔상이라고도
빨간색을 한참 응시한 후 흰 벽을 보았을 때 청록색이 보이
는 것처럼 보색관계로 나타납니다.

81. 그러데이션 배색에 관한 문제

| 중요도 ●●●○○ 정답 ④

먼셀표기법은 연속적으로 이어지는 느낌으로 배색하는 것
을 말하며 그러데이션 배색효과라고도 합니다. YR5/5 –
B5/5 –R5/5은 주황 – 파랑 – 빨강 순서로 색상차가 크고
자연스럽게 이어지는 느낌이 나지 않습니다.

82. 오방정색과 색채 상징에 관한 문제

| 중요도 ●●●○○ 정답 ②

[오방정색]
1. 청(靑) – 동쪽, 목(木), 청룡, 인(仁), 봄, 각(角)
2. 백(白) – 서쪽, 금(金), 백호, 의(義), 가을, 상(商)
3. 적(赤) – 남쪽, 화(火), 주작, 예(禮), 여름, 치(緻)
4. 흑(黑) – 북쪽, 수(水), 현무, 지(智), 겨울, 우(羽)
5. 황(黃) – 중앙, 토(土), 황룡, 궁(宮)

83. 색채 이론과 학자에 관한 문제

| 중요도 ●●●○○ 정답 ③

뉴턴은 입자설을 주장했습니다. 빛의 파장에 따라서 굴절
하는 각도가 다르다는 성질을 이용하여 태양광선을 빨강,
주황, 노랑, 초록색(녹색), 파랑, 남색, 보라로 구성된 연
속적인 띠로 나누는 분광실험에 성공하고 빛을 입자(물질
을 구성하고 있는 작은 물체)의 흐름이라 주장했습니다.

84. NCS 색체계에 관한 문제

| 중요도 ●●●○○ 정답 ②

② NCS 색체계는 스웨덴 색채연구소에서 개발하였습니다.

헤링이 저술한 〈색 감정의 자연적 시스템〉을 기초로 한
NCS 표색계는 관계성, 다양성, 상대성의 특징을 가지며,
컬러 커뮤니케이션의 원활화를 도모했습니다. 스웨덴, 노
르웨이, 스페인 등에서 주로 사용되고 시대에 따라 변하는
유행색(trend color)이 아닌 보편적인 자연색을 기본으로
만든 표색계입니다. 색상과 뉘앙스의 개념으로 정리되어
배색과 계획이 쉽고 심리적 비율의 척도를 사용해 색지각
량을 표로 나타내었습니다.

85. 색입체에 관한 문제

| 중요도 ●●●○○ 정답 ②

색입체는 색의 3속성, 즉 명도, 채도, 색상에 기반을 두고
색채를 3차원적인 공간에 질서 정연하게 계통적으로 배치
한 삼차원적 표색 구조물입니다.

86. 먼셀 색체계에 관한 문제

| 중요도 ●●○○○ 정답 ①

① 먼셀 표색계는 미국의 미술교사이자 화가인 먼셀(A.
H. Munsell, 1858~1919)에 의해 1905년 처음 개발
된 물체색의 표시방법입니다. 1927년 〈The Munsell
Book of Color〉에서 처음 발표된 이후 1943년 미국광
학회(OSA ; Optical Society of America)의 측색위
원회에서 감각적인 명도 척도의 불규칙성 등의 단점을
수정 · 보완하여 '수정 먼셀 표색계(Munsell renotaion
system)'를 발표하였습니다.

87. 색체계에 관한 문제

| 중요도 ●●●○○ 정답 ④

④ DIN 색체계에서 포화도의 단계는 0에서 10까지가 아니라 16까지의 수로 표현되는데 0은 무채색을 말합니다.

DIN 색체계는 1955년 오스트발트 색체계를 기본으로 산업발전과 통일된 규격을 위하여 독일의 표준기관인 DIN에서 도입하였고 다양한 색채 측정과 밀접하게 연관된 수많은 정량적 측정에 이용할 수 있습니다. 오스트발트 표색계와 마찬가지로 24색으로 구성되어 있으며 색상을 주파장으로 정의하고, 명도는 0에서 10단계까지 총 11단계, 채도는 0에서 15까지 총 16단계로 나뉘었습니다.

88. 먼셀표색계와 관용색이름에 관한 문제

| 중요도 ●●●○○ 정답 ②

먼셀표색계의 표기법 H V/C에서 H는 색상, V는 명도, C는 채도를 의미하고, 관용색은 관습적으로 전해 내려오면서 사용하는 색으로 색감의 연상이 즉각적입니다.

① 우유색 – 5Y 9/1(노란 하양)
② 개나리색 – 5Y 8.5/14(선명한 노랑)
③ 크림색 – 5Y 9/4(흐린 노랑)
④ 금발색 – 2.5Y 7/6(연한 황갈색)

89. NCS 색삼각형에 관한 문제

| 중요도 ●●●●○ 정답 ②

90. 현색계에 관한 문제

| 중요도 ●●●●○ 정답 ③

③ 현색계는 번호와 같은 수치로 표기되어 색차를 비교할 수 있으며 변색, 탈색 등의 물리적 영향이 있습니다.

[현색계]
인간의 색 지각을 기초로 심리적 3속성인 색상, 명도, 채도에 의해 물체색을 순차적으로 배열하고 색입체 공간을 체계화시킨 표색계로 측색기가 필요하지 않고 사용하기 쉬운 편입니다. 색편(색료, 물감 재료)의 배열 및 개수를 용도에 맞게 조정할 수 있으며, 색편을 등간격으로 뽑아내어 배열

을 통해 쉽게 확인하고 이해할 수 있으며, 축소된 색표집(색표에 번호나 기호를 붙인 책)으로 사용할 수 있습니다. 그러나 색편 사이의 간격이 넓고 인간의 시감에 의존하므로 관측하는 사람에 따라 주관적으로 값이 정해져 정밀한 색좌표를 구하기 어렵습니다. 조건등색 및 광원의 영향을 많이 받으며, 색편의 변색 및 오염으로 색차가 발생할 수 있습니다. 대표적인 현색계는 먼셀 표색계, 오스트발트 표색계, NCS, PCCS, DIN 등입니다.

91. 유채색의 수식 형용사에 관한 문제

| 중요도 ●●●○○ 정답 ④

KS A 0011에서 규정하고 있는 수식 형용사와 대응 영어

수식 형용사	대응 영어	약호
선명한	vivid	vv
흐린	soft	sf
탁한	dull	dl
밝은	light	lt
어두운	dark	dk
진(한)	deep	dp
연(한)	pale	pl
흰	whitish	wh
검은	blackish	bk
밝은 회	light grayish	lg
회	grayish	gy
어두운 회	dark grayish	dg

92. 먼셀표색계에 관한 문제

| 중요도 ●●●●● 정답 ①

① 먼셀표색계는 현색계로 시각적 등보성에 따른 감각적인 색체계를 구성하였습니다. 지각적 등보간격을 2.5단계로 나누고 기본색상으로 적(R), 황(Y), 녹(G), 청(B), 자(P)의 5원색을 기준으로 한 다음 중간에 주황(YR), 연두(GY), 청록(BG), 남색(PB), 자주(RP)를 넣어 총 10색으로 나눕니다. 채도는 총 14단계로 나뉘고 명도는 0~10까지 총 11단계이며, N(Neutra)의 단계에 따라 저명도 N1~N3 / 중명도 N4~N6 / 고명도 N7~N9으로 구분합니다. 시각적으로 고른 색채단계를 이루므로 순색을 기준으로 5R, 5Y의 채도는 14단계, 5RP의 채도는 12단계, 5P의 채도는 10단계, 5BG의 채도는 8단계로 되어 있습니다. H V/C로 표기하며, H는 색상, V는 명도, C는 채도를 의미합니다.

93. 유사색상 배색에 관한 문제

| 중요도 ●●●○○ 　정답 ④

① 자극적인 효과를 준다.(반대색상)
② 대비가 강하다.(반대색상)
③ 명쾌하고 동적이다.(반대색상)
④ 무난하고 부드럽다.(유사색상)

94. 오스트발트의 색채조화론에 관한 문제

| 중요도 ●●●○○ 　정답 ④

[오스트발트 색채조화론]

1. 무채색의 조화
 등간격(연속, 2간격, 3간격) 또는 이 간격이 회색의 경우 명도단계와 간격으로 조화롭다.
 예 연속간격 a-c-e 2간격 a-e-i 3간격 a-g-n 이 간격 c-g-n

2. 단색상의 조화
 동일한 색상의 색삼각형 내에서의 색채조화를 단색조화(monochromatic chords)라 하며, 등백색, 등흑색, 등순색, 등색상의 조화 등이 있다.
 • 등백색 조화 – 단일 색상면 삼각형 내에서 동일한 양의 백색을 가지는 색채를 일정한 간격으로 선택하여 배색하면 조화를 이룬다. 예 pl-pg-pc
 • 등순색 조화 – 단일 색상면 삼각형 내에서 동일한 양의 순색을 가지는 색채를 일정한 간격으로 선택하여 배색하면 조화를 이룬다. 예 ga-le-pi
 • 등흑색 조화 – 단일 색상면 삼각형 내에서 동일한 양의 흑색을 가지는 색채를 일정한 간격으로 선택하여 배색하면 조화를 이룬다. 예 c-gc-lc
 • 등색상계열의 조화 – 특정 색상의 색삼각형 내에 있는 색들은 조화로운 색들로서 등흑, 등백, 등순계열을 조합하여 선택된 색들 간에는 조화를 이룬다. 이 원리는 먼셀의 조화론에서 단일색상의 조화원리와 동일하다. 예 c-ic-i, e-ne-n

3. 등가색환에서의 조화
 오스트발트 색입체를 수평으로 잘라 단면을 보면 검정량, 흰색량, 순색량이 같은 28개의 등가색환을 가진다. 선택된 색채가 등가색환 위에서의 거리가 4 이하이면 유사색 조화, 6~8 이상이면 이색조화, 색환의 반대위치에 있으면 반대색 조화를 느끼게 된다.

4. 보색 마름모꼴에서의 조화
 색입체에 보색관계에 있는 두 색상은 마름모꼴이 되는데, 서로 마주보고 있는 기호가 같은 색을 등가색환 보색조화라 한다. 그리고 축으로 가로질러 횡단하는 배색을 사횡단 보색조화라 한다.

5. 다색조화(윤성조화)
색입체의 삼각형 속의 한 색을 지나는 등순계열, 등흑계열, 등백계열 및 등가색환에 놓인 모든 색들은 조화한다.

95. 저드(D.B. Judd)의 색채 조화론에 관한 문제

| 중요도 ●●●○○ 　정답 ③

③ 저드는 1955년 색채조화에 관한 이론을 정리하여 4종류의 조화법칙을 발표했습니다. 그는 "색채조화는 좋아함과 싫어함의 문제이며, 정서반응은 사람에 따라 다르고, 동일인이라도 주어진 환경에 따라 다를 수 있다."라고 하면서 색채조화 4원칙으로 질서의 원리, 비모호성의 원리(명료성의 원리), 동류의 원리, 유사의 원리를 제시했습니다. 질서를 가질 때, 배색 이유가 명확할 때 비슷하거나 유사한 색상과 색조는 조화를 가진다는 것입니다.

96. 색도도에 관한 문제

| 중요도 ●●●○○ 　정답 ①

① Red 부분의 색공간이 가장 크고 동일 색채영역이 넓은 영역은 Green 부분입니다.

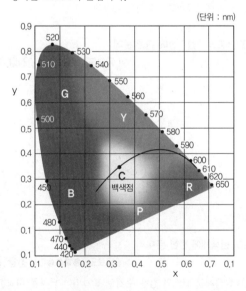

색도도는 색도 좌표를 말발굽형의 그림으로 표시한 것으로 색지도 또는 색좌표도라고도 합니다. 색도 좌표를 x, y로 표시하고 그림 바깥쪽의 곡선은 빛 스펙트럼의 색도점(색도를 나타내는 점)을 연결한 곡선이며 바깥 굵은 실선은 스펙트럼의 색을 나타내는 스펙트럼 궤적이고, 수치는 파장을 의미하며 단위는 nm로 표시합니다. 실존하는 색의 좌표계는 모두 폐곡선의 내부에 들어갑니다. P선은 380nm와 780nm을 잇는 선으로 보라색 경계라고 하며 단색 표시

등에 사용됩니다. 내부의 궤적선은 색온도를 나타내고, 보색은 백색 점 C를 두고 마주보고 있습니다. 서로 보색 관계에 있는 두 색을 잇는 선분은 백색 점을 지나가게 됩니다.

97. 시인성에 관한 문제
| 중요도 ●●●○○ 정답 ②

시인성은 "물체의 색이 얼마나 잘보이는가?"를 나타내는 정도를 의미합니다. 시인성에 영향을 주는 순서는 명도 – 채도 – 색상이며 유목성(주목성)과 달리 두 가지 색의 차이로 가시성이 높아집니다. 주목성이 높은 색과 무채색이나 검은색을 배색할 때 가장 명시도가 높으므로 보기 중 바탕색이 가장 어둡고 그림색은 가장 채도와 명도가 높은 색을 선택하면 됩니다.

98. PCCS 색체계에 관한 문제
| 중요도 ●●●○○ 정답 ③

③ 선명한 톤은 v로, 칙칙한 톤은 d로 표기합니다.

[PCCS의 유채색 톤]
해맑은(v. vivid), 밝은(b. bright), 강한(s. strong), 짙은(dp. deep), 밝은(lt. light), 부드러운(sf. soft), 칙칙한(d. dull), 어두운(dk. dark), 연한(p. pale), 밝은회(ltg. light grayish), 회(g. grayish), 어두운회(dkg. dark grayish)

99. 오스트발트 색체계에 관한 문제
| 중요도 ●●●●○ 정답 ③

① 오스트발트 색체계는 노벨화학상을 수상한 독일인 오스트발트가 1923년에 개발하였습니다.
② 오스트발트 색체계는 현색계가 아닌 혼색계에 속합니다.
④ 이상적인 백색(W)과 이상적인 흑색(B), 특정 파장의 빛만을 완전히 반사하는 이상적인 중간색을 회색(C)이 아니라 순색으로 가정하였습니다.

100. 오스트발트 색체계의 색 표기에 관한 문제
| 중요도 ●●●●○ 정답 ③

[오스트발트 색체계의 혼합비]
검정량(B)+흰색량(W)+순색량(C)=100%이며, 표기는 12pg로 하는데 12=색상, p=백색량, g=흑색량을 말합니다.

1	2	3	4	5	6	7	8	9	10
②	②	③	③	③	④	④	①	④	②
11	12	13	14	15	16	17	18	19	20
①	①	④	④	④	②	④	③	③	①
21	22	23	24	25	26	27	28	29	30
①	②	②	①	④	③	④	④	③	②
31	32	33	34	35	36	37	38	39	40
①	②	③	②	④	④	③	③	③	②
41	42	43	44	45	46	47	48	49	50
①	②	③	①	③	②	①	②	④	④
51	52	53	54	55	56	57	58	59	60
②	④	①	②	④	①	②	④	③	①
61	62	63	64	65	66	67	68	69	70
①	①	③	①	④	②	①	②	④	④
71	72	73	74	75	76	77	78	79	80
④	③	③	③	④	②	③	③	④	②
81	82	83	84	85	86	87	88	89	90
③	④	④	③	④	④	③	④	②	②
91	92	93	94	95	96	97	98	99	100
③	④	③	③	①	③	②	①	③	④

1. 부의잔상에 관한 문제

| 중요도 ●●●○○ 정답 ②

부의잔상은 원래 감각과 반대되는 밝기나 색상을 띤 잔상으로 일반적으로 느끼는 잔상입니다. 음성잔상, 소극적 잔상이라고도 하며 거의 원래 색상과의 보색 관계로 나타납니다. 수술 도중 청록색이 아른거리는 것도 이 때문인데, 청록과 노랑의 보색인 빨강과 파랑이 아른거리게 되는 것입니다.

2. SD법에 관한 문제

| 중요도 ●●●○○ 정답 ②

SD법은 1959년 미국의 심리학자 오스굿에 의해 고안된 색채이미지에 관한 연구법입니다. 경관이나 제품, 색, 음향 감촉, 유행색 경향 및 선호도 비교 분석과 여러 가지 대상의 인상을 파악하는 방법으로 많이 사용되고 있습니다. 조사 대상자의 주관적 의미를 객관적으로 평가하여, 정성적 색채 이미지를 정량적이며 객관적으로 측정합니다. SD법은 색채조사방법 중 형용사의 반대어쌍, 즉 상반되는 형용사군 10~50개를 이용하여 이미지 맵과 이미지 프로필과 같은 좌표계로 결과를 볼 수 있으며 정서를 언어스케일로 나타낼 수 있습니다.

3. 색채와 문화에 관한 문제

| 중요도 ●●●○○ 정답 ③

인류학자인 B. 베를린과 P. 케이는 세계 여러 지역의 색이름 발달과정을 연구했습니다. 나라나 문화마다 사용하는 색채 언어는 다르지만 그 어휘는 11가지 정도가 되고, 시간이 지나고 문화가 발달되면서 색들은 더 세분화되고 다양화되는데, 가장 오래된 색은 흰색과 검정이고 빨강과 초록, 노랑, 파랑, 갈색, 그리고 보라, 주황, 분홍, 회색 순으로 발달되었다 주장했습니다.

4. 색채의 상징적 의미에 관한 문제

| 중요도 ●●●○○ 정답 ③

③ 안내 픽토그램은 색채의 상징적 의미보다는 시각적 형태에서의 상징적 의미라 할 수 있습니다.

5. 색채문화에 관한 문제

| 중요도 ●●○○○ 정답 ③

모든 색은 긍정과 부정의 의미를 함께 가지고 있습니다. 초록에는 질투, 특성이 없는, 평범, 우울, 독극물 등의 부정적 의미도 있습니다.

6. 자유연상법에 관한 문제

| 중요도 ●●○○○ 정답 ④

[색의 연상]

색채를 자극함으로써 생기는 감정의 일종으로 경험과 연령에 따라 변하며 특정 색을 보았을 때 떠올리는 색채를 말합니다. '구체적인 연상'과 '추상적인 연상' 그리고 '부정적 연상'과 '긍정적 연상'으로 나뉠 수 있습니다. 성인은 구체적인 연상에서 의미를 부여하는 추상적인 연상이 많아집니다.

7. 색채조절에 관한 문제

| 중요도 ●●●○○ 정답 ④

색채조절은 1930년 초 미국의 듀폰(Dupont)사에서 처음 사용했으며, 색을 단순히 개인적인 기호에 의해서 사용하는 것이 아니라 색이 가지고 있는 심리적 · 생리적 · 물리적 성질을 근거로 과학적으로 색을 선택하는 객관적인 방법입니다. 색채관리, 색채조화, 심리학, 생리학, 조명학, 미학 등이 모두 고려되며 색채조절을 통해 능률성, 안정성, 쾌적성 등을 효율적으로 향상시킬 수 있습니다.

8. 색채 감성에 관한 문제

| 중요도 ●●○○○ 정답 ①

색채에 대한 반응, 즉 색채 감성은 국가마다 다르게 나타나는데, 이유는 나라마다 가지고 있는 환경과 문화가 다양하기 때문입니다.

9. 배색에 관한 문제

| 중요도 ●●○○○ 정답 ④

민트(박하) 사탕의 흰색은 은색으로 하고 민트향이 연상되는 초록색으로 배색하는 것이 가장 효과적이라 할 수 있습니다.
프랑스 색채연구가 '모리스 데리베레'의 향과 색채의 공감각에 대한 연구 결과는 다음과 같습니다.

- 민트, 박하향 – 그린색
- 머스크향 – red~brown, gold yellow
- 플로럴향 – rose
- 에테르(공기)향 – white, light blue
- 라일락향 – pale purple
- 커피향 – brown, sepia
- 방출향 – white, light yellow

10. 구매결정에 관한 문제

| 중요도 ●●○○○ 정답 ②

대면집단은 가족집단 또는 유희집단처럼 일상적으로 얼굴을 맞대고 접촉함으로써 서로 간의 특징을 잘 알고 그로 인해 소비자가 소비행동을 할 때 제품 및 색채의 선택에 가장 많은 영향을 줍니다.

11. 색채관리에 관한 문제

| 중요도 ●●○○○ 정답 ①

색채관리는 색채를 효율적으로 활용하기 위해 계획, 조직, 지휘, 조정, 통제하는 활동 전반을 의미하며, 기업체나 단체 또는 일정 규모 이상의 행사에서 일관성 있게 색채를 종합적으로 활용하고 유지하려는 통합적 방법입니다.

12. 색의 공감각에 관한 문제

| 중요도 ●●●●○ 정답 ①

식욕을 돋우어 주는 색은 주황입니다.

13. 안전색채에 관한 문제

| 중요도 ●●●○○ 정답 ④

비상구 및 피난소의 안전 · 보건표지로 사용되는 색은 초록색입니다. 색상 명도/채도로 표시하는 먼셀의 표기법에 의하면 초록을 의미하는 것은 2.5G 4/10입니다.

14. 색채의 기능에 관한 문제

| 중요도 ●●●○○ 정답 ④

안전색채의 가장 중요한 기능 중 하나는 주목성입니다. 주의나 경고를 주는 내용이므로 시각적으로 눈에 잘 띄어야 한다는 특성상 물체의 모양과 색을 유사하게 사용하지 않습니다.

15. 색채와 정서적 반응에 관한 문제

| 중요도 ●●●○○ 정답 ④

중량감에 가장 큰 영향을 미치는 것은 명도입니다.

16. 색채와 소리에 관한 문제

| 중요도 ●●●○○ 정답 ②

카스텔은 음계와 색을 연결하였습니다.(C–청색 / D–녹색 / E – 노랑 / G–빨강 / A–보라)

17. 색채조절에 관한 문제

| 중요도 ●●●○○ 정답 ④

색채조절을 통해 능률성, 안정성, 쾌적성 등을 효율적으로 향상시킬 수 있습니다. 참고 견딜 수 있는 정도가 아니라 가장 보기에 알맞도록 구성하는 데 목적이 있습니다.

18. 색채마케팅 전략에 관한 문제

| 중요도 ●●○○○ 정답 ③

[색채마케팅 전략의 발전과정]
매스마케팅 → 표적마케팅 → 틈새마케팅 → 맞춤마케팅

19. 이텐의 퍼스널 컬러에 관한 문제

| 중요도 ●●○○○ 정답 ③

퍼스널 컬러는 요하네스 이텐과 로버트 도어가 연구한 사계절 색채를 기본으로 하고 있습니다. 요하네스 이텐은 계절 색과 신체 색상(피부색, 눈동자 색, 머리카락 색)이 서로 연관이 있다고 보고 사람의 얼굴, 피부색과 일치하는 계절이미지 색을 비교 · 분석했습니다.

[퍼스널 컬러 4계절 색채이미지]

- 봄 – 밝은 톤을 구성, 상아빛, 우윳빛 피부와 밝은 갈색조 머리로 발랄한 이미지
- 여름 – 희고 얇으며 차가운 붉은 기의 피부로 시원한 느낌과 은은하고 부드러운 톤 또는 원색과 선명한 톤으로 구성
- 가을 – 따뜻한 색, 차분한 느낌, 붉은색이 잘 어울림, 봄의 색조와 강한 대비
- 겨울 – 푸른색, 검은색을 기본으로 창백할 수 있고 차가운 인상을 준다. 후퇴를 의미하며 회색톤으로 구성

20. 기억색에 관한 문제

| 중요도 ●●●○○ 정답 ①

① 붉은색 사과는 실제 기계를 이용해 측색되는 색보다 감각적으로는 더 붉은 빨간색으로 표현합니다.
② 이슬람 문화권의 선호도가 높은 색은 초록과 흰색인데 시험에서 요구하는 기억색에 대한 설명은 아닙니다.
③ 단맛의 배색을 위해 솜사탕의 이미지과 같은 구체적인 연상이 아닌 난색, 고명도, 고채도의 배색을 합니다.
④ 신학대학교에 대한 구체적인 기억색은 없습니다.

기억색은 인간의 살아온 환경과 문화, 기타 환경적 요인에 의해 상징적으로 의식 속에 자리잡은 상징색 또는 고정관념을 말합니다. 또는 대상의 표면색에 대한 무의식적 추론에 의해 결정되는 색채로 대뇌에서 일어나는 주관적 경험을 의미하기도 합니다. "사과는 무슨 색?"이라는 질문에 대부분 즉시 "빨간색"이라고 답하는 것처럼 물체에 대해 무의식적으로 인식된 색을 말합니다.

21. 티저 광고에 관한 문제

| 중요도 ●●●○○ 정답 ①

① 티저 광고는 현대광고의 한 유형으로 광고캠페인 전개 초기에 소비자의 호기심을 불러일으키기 위해 메시지 내용을 조금씩 단계별로 노출시키는 광고를 말합니다.
② 팁온 광고 – 인쇄광고에 견본을 부착하여 배포하는 광고로 특이한 소재가 부착되어 있는 DM이나 잡지광고를 말합니다.
③ 패러디 광고 – 패러디는 그리스어 '파로데이아'에서 유래되었으며 단순히 다른 광고를 모방하는 것이 아니라 기존의 광고에 정보를 더하거나 하여 효과를 얻어내는 광고를 말합니다.
④ 포지셔닝 광고 – 포지셔닝(Positioning)은 소비자의 마음속에 자사의 제품이나 기업을 표적시장, 경쟁, 기업 능력과 관련하여 가장 유리한 포지션(위치)에 있도록 노력하는 과정으로 어떤 제품을 고객들에게 확실하게 기억시키는 과정을 말합니다.

22. 패션디자인의 원리에 관한 문제

| 중요도 ●●●○○ 정답 ②

리듬은 반복된 율동감이 있어야 합니다.

23. 미용디자인에 관한 문제

| 중요도 ●●●○○ 정답 ②

미용디자인은 사람의 몸이 대상이 되므로 시간이 너무 오래 걸리지 않는 것이 좋습니다.
인간의 용모를 아름답게 꾸미는 창작활동을 미용이라고 합니다. 미용디자인에서는 개인의 고유한 신체색인 피부,
눈동자, 모발 등을 고려하며, 시대적 유행성과 고객의 미적 욕구에 부응해야 합니다. 미용은 패션의 일부로 개인의 미적 욕구의 만족을 기본으로 인체에 직접 디자인함으로써 보건 위생상 안전해야 하며 사회활동에 도움이 되어야 합니다. 미용디자인 과정은 디자인 소재의 특성을 먼저 파악한 후 미용의 목적과 선호 유행 및 색채 등에 대한 고객의 의견을 참고하여 종합적으로 결정해야 합니다. 미용디자인에서 색은 메이크업, 의상, 헤어스타일과의 조화를 통하여 개성을 부각시키며 상황에 따라 메시지 전달 역할을 합니다. 질감은 포인트 메이크업과 조화를 이루며 효과를 상승시키고 전체의 이미지에 영향을 미칩니다. 형은 선과 면에 의해 표현되며, 입술라인과 아이라인 등은 선에 의해 표현됩니다.

24. 디자인의 요소에 관한 문제

| 중요도 ●●●○○ 정답 ①

① 구성과 리듬은 디자인의 구성과 원리에 속합니다.

[디자인의 요소]

• 개념요소 – 점, 선, 면, 입체
• 시각요소 – 형, 방향, 명암, 색, 질감, 크기, 운동감
• 상관요소 – 서로 간의 관계에 따라 달라 보이는 것(면적, 무게)
• 실제요소 – 목적성

25. 패션 색채계획에 관한 문제

| 중요도 ●●●○○ 정답 ④

④ 패션 색채계획을 위한 색채 정보 분석은 시장과 소비자를 먼저 조사하고 유행을 조사하는 것이 기본입니다. 물론 시장의 가격형성이 얼마 정도로 잡혀있는지를 조사하는 것도 주요한 내용이지만, 문제에서 색채계획에 대한 정보라고 했기 때문에 가격정보는 마케팅까지 생각한 것이므로 거리가 먼 보기라 할 수 있습니다.

26. 빅터 파파넥에 관한 문제

| 중요도 ●●●○○ 정답 ③

20세기 디자인 철학에 가장 큰 영향을 미친 디자이너이자 이론가인 빅터 파파넥(Victor Papanek)은 디자이너의 사회적인 책임감을 강조했으며, 인간이 가지고 있는 경제적, 심리적, 정신적, 기술적, 윤리적, 지적 요구와 같은 다양한 환경까지 고려한 복합적인 디자인의 기능에 대해 설명하였습니다. 디자인을 미와 기능 그리고 형태의 포괄적 의미로 이해하고 형태와 기능을 분리하지 않고 방법(method), 용도(use), 필요성(need), 텔레시스(목적, telesis), 연상(association), 미학(aesthetics) 등 6가지로 구성된다고 보았고, 이러한 포괄적 의미에서의 기능을 복합기능이라 했습니다.

27. 혁신디자인에 관한 문제

| 중요도 ●●○○○ 　정답 ④

기존 제품의 재료나 기능 또는 형태를 개량하고 개선하는 개념의 디자인을 리디자인이라 합니다. 모방, 수정, 적용 등도 이에 포함이 됩니다. 새로운 형태와 기능을 창조하는 창의적 디자인을 혁신디자인이라 합니다.

28. 상품 색채계획에 관한 문제

| 중요도 ●●○○○ 　정답 ④

상품에 대한 색채계획을 할 때 재료기술과 생산기술이 얼마나 확보되었는지 반드시 반영해야 합니다. 유행 정도 등 유행성이 해당 제품에 얼마나 영향을 끼치는지, 색채와 형태의 이미지가 조화로운지 등을 고려해야 합니다.

29. 디자인 과정에 관한 문제

| 중요도 ●●●○○ 　정답 ③

디자인 과정에는 두 가지가 있습니다. 기획업무에서의 과정과 기능업무에서의 과정입니다. 기획업무의 일반적인 디자인 과정은 문제인식 → 자료수집 → 자료분석 → 평가의 순서를 기본으로 더 추가를 하거나 명칭을 다르게 사용하는 경우가 대부분입니다. 보기 중 가장 비슷한 것은 계획 → 조사 → 분석 → 종합 → 평가입니다.

30. 디자인 경영에 관한 문제

| 중요도 ●●○○○ 　정답 ④

디자인 경영은 전통적인 비즈니스 경영방식과는 다른 개념으로 설정된 목표를 달성하기 위해 필요한 자원을 획득하고 다루는 일련의 행동을 말합니다. 시뮬레이션(Simulation), 시각화(Visualization), 유용성(Usability), 기능성(Functionality), 창의성(Creativity), 감성(Emotion) 등의 경영기술과 디자인 프로세스와 디자인 원리에 기초를 두고 있습니다. 디자인 경영은 디자인을 경영 전략적 수단으로 활용하여 새로운 비전과 가치를 창출함으로써 조직의 목표를 달성하고 생활문화를 창달하기 위해 경영자, 디자이너 그리고 전문가들이 활용할 수 있는 지식체계를 연구하는 분야라 정의할 수 있습니다.

31. 퍼스널 컬러에 관한 문제

| 중요도 ●●●○○ 　정답 ①

퍼스널 컬러는 요하네스 이텐과 로버트 도어가 연구한 사계절 색채를 기본으로 하고 있습니다. 요하네스 이텐은 계절 색과 고유한 신체 색상(피부색, 눈동자 색, 머리카락 색)이 서로 연관이 있다고 보고 피부색과 일치하는 계절이미지 색을 비교·분석했습니다. 따라서 퍼스널 컬러 진단은 메이크업을 하지 않은 얼굴로 시작합니다. 자연광이나 자연광 비슷한 조명 아래에서 실시하며 흰 천으로 머리와 의상을 가린 상태에서 봄, 여름, 가을, 겨울 각 계절 색상의 천을 대어보고 얼굴색의 변화를 관찰합니다.

32. 색채계획 시 배색방법에 관한 문제

| 중요도 ●●●○○ 　정답 ②

② 색채계획 시 배색방법

- 주조색 : 배색 시 전체적인 느낌을 전달하는 주가 되는 색으로 색채계획에서 70% 이상을 차지하며, 전체의 느낌을 전달하고 색채효과를 좌우하게 된다.
- 보조색 : 주조색 다음으로 넓은 공간을 차지하며(25% 정도 차지), 보조요소들을 배합색으로 취급함으로써, 변화를 주는 역할을 한다.
- 강조색 : 디자인 대상에 악센트를 주는 포인트 역할을 하는 색으로, 전체의 5% 정도 내외를 차지한다.

33. 미래주의에 관한 문제

| 중요도 ●●●○○ 　정답 ②

① 아방가르드(Avant-garde) : 급격한 진보성향의 흐름, 전위라는 뜻의 프랑스어 아방가르드는 원래 군사 용어로 전쟁에서 적의 움직임과 위치를 파악하기 위한 척후병을 의미하였는데 오늘날에는 혁명적인 예술경향 또는 그 운동을 의미합니다.

② 미래주의(Futurism) - 20C 초 이탈리아에서 일어난 전위예술운동인 미래주의는 이탈리아의 북부의 공업 도시 밀라노에서 마리네티(Marinetti)가 중심이 되어 일어났으며, 1909년 시인 마리네티가 파리의 "르 피가로(Le Figaro)" 지에 미래파 선언을 발표하고 이듬해 보치오니, 칼라, 루소로, 발라, 산텔리아가 트리노의 키아레나 극장에서 미래파 운동 선언을 발표하며 시작되었습니다. 기존의 낡은 예술을 모두 부정하고, 기계세대에 어울리는 새로운 다이내믹한 미를 창조할 것을 주장하며, 기계가 지닌 차갑고 역동적인 아름다움을 조형 예술의 주제로까지 높이고, 스피드감과 운동감을 표현하기 위해 시간의 요소를 도입한 예술운동으로, 주로 하이테크 소재로 색채를 표현한 미술사조입니다.

③ 옵아트(Op Art) - 옵아트는 '시각적 미술'이란 뜻으로 1960년대 '상업주의'나 '상징성'에 반동하여 미국에서 일어난 추상주의 미술운동입니다.

④ 플럭서스(Fluxus) - 1960~1970년대에 독일의 여러 도시를 중심으로 일어난 국제적 전위예술운동의 한 흐름으로 끊임없는 변화, 움직임을 뜻하는 라틴어에서 유래한 용어이며 구속되지 않는 자유로운 집단의 활동을 의미하여 전반적으로 회색조의 어두운 색조를 사용하였습니다.

34. 미술공예운동에 관한 문제

| 중요도 ●●●●○ 정답 ②

미술공예운동은 19C 후반 존 러스킨의 영향을 받은 윌리엄 모리스에 의해 시작되었는데, 그는 기계에 의한 대량으로 만들어진 제품의 질이 현저하게 낮아졌다고 지적하면서 기계에 의한 생산에 반대했습니다.

35. 바우하우스에 관한 문제

| 중요도 ●●●○○ 정답 ④

디자인을 생활현상이라는 사회적 측면으로 인식하여 건축을 중심으로 재정비한 것은 제3기 하네스 마이어 시대입니다.

[바우하우스 역사]
① 제1기 – 국립 디자인 학교, 바이마르, 월터 그로피우스
 → 교육의 중심 인물 : 이텐
② 제2기 – 시립 디자인 학교, 데사우, 바이어, 브로이어,
 슈미트 교수 취임 → 유한회사 설립
③ 제3기 – 시립 디자인 학교, 하네스 마이어 시대 → 건축 전문 공과대학
④ 제4기 – 사립 디자인 학교, 베를린, 미스 반 데어 로에
 → 나치에 의해 폐교

36. 굿디자인 마크에 관한 문제

| 중요도 ●●●○○ 정답 ④

굿디자인 마크는 산업디자인진흥법에 의거하여 상품의 외관(심미성), 기능, 재료, 경제성 등을 종합적으로 심사하여 디자인 우수성이 인정된 상품에 대하여 GOOD DESIGN 마크를 부여하는 제도입니다.

37. 디자인의 용어에 관한 문제

| 중요도 ●●●○○ 정답 ③

디자인은 "계획하다, 설계하다, 지시하다"의 의미를 가지며 인간생활의 목적에 알맞게 실용적이면서 미적 조형에 따라 계획하고 다양한 문제들을 해결하기 위한 기획과 실현의 창의적 과정이라 할 수 있습니다.

38. 모더니즘에 관한 문제

| 중요도 ●●○○○ 정답 ③

③ 모더니즘은 1920년대 일어난 표현주의, 미래주의, 다다이즘, 형식주의(포멀리즘) 등의 감각적, 추상적, 초현실적 경향의 여러 운동을 말하며 모더니즘의 대두와 함께 주목을 받게 된 대표색은 흰색과 검은색입니다.

39. 드로잉에 관한 문제

| 중요도 ●●○○○ 정답 ③

드로잉은 제품의 개발 관련해 주요 담당자들과 디자이너 사이의 의사소통과 결정의 수단이 됩니다. 즉, 디자인 과정에서 드로잉의 주요 역할은 아이디어 전개(ideation) – 형태 정리(form shaping) – 프레젠테이션(presentation)이라고 할 수 있습니다.

40. 설문지 작성에 관한 문제

| 중요도 ●●●○○ 정답 ②

설문지법에서 가장 중요한 것 중 하나는 '설문지를 어떻게 작성하느냐'입니다. 설문지를 어떻게 작성하느냐에 따라 답이 달라지고 조사자들의 심리적 대응자세도 전혀 달라질 수 있기 때문입니다. 따라서 가장 먼저 설문지에 조사 의도나 취지를 밝히고 조사가 끝난 후에 개인의 신상정보를 간단하게 얻는 것이 일반적인 설문지 작성법입니다. 어떤 경우에도 유도질문은 삼가야 합니다.

41. 다중각 측정법에 관한 문제

| 중요도 ●●○○○ 정답 ①

진주광택 안료는 천연 진주나 전복의 껍데기 등에서 볼 수 있는 것으로, 무지개 빛깔을 띤 부드럽고 깊이감이 느껴지는 대표적인 광택 안료입니다. 전체적으로는 다층 구조로 되어 있어 입사한 빛에 따라 그 층간구조 사이에서 일곱 색채의 빛깔이 이 반사광의 간섭효과로 만들어지기 때문에 다중각 측정법을 사용합니다. 형광을 포함한 분광반사율을 측정하는 방법을 사용하는 것으로는 필터 감소법, 이중 모드법, 이중 모노크로메이터법 등이 있습니다.

42. XYZ 표색계에 관한 문제

| 중요도 ●●●○○ 정답 ②

XYZ 표색계는 실존하는 모든 광원과 물체색을 표시할 수 있으며 'XYZ 측색 시스템'이라고도 합니다. 1931년 이 시스템에 의해 만든 표준 색도표를 CIE 1931(x, y) 색도라고 하는데, 주로 과학기술상의 목적으로 사용되며 염료나 도료 혼색 등에 사용할 수 있습니다. X_{10} Y_{10} Z_{10} 삼자 극치 색표는 1964년 관찰 시야를 10도로 넓혀 새롭게 내놓은 것입니다.

43. 도료의 구성요소에 관한 문제

| 중요도 ●●●○○ 정답 ④

도료는 전색제, 용제, 건조제, 첨가제와 '안료'로 구성되어 있습니다.

44. CIE 표준광에 관한 문제

| 중요도 ●●●○○ 정답 ①

① A : 색온도 2,856K에서 나오는 완전복사체의 빛들을 표준 A광원으로 하며 백열등, 텅스텐램프를 사용합니다.
② B : 색온도 4,874K를 가지는 표준광원으로 태양광의 직사광선으로 형광을 발하는 물체색의 표시는 광원F를 사용합니다.
③ C : 색온도 6,774K을 가지는 표준광원으로 북위 40도 흐린 날 오후 2시경 북쪽 창문으로 들어오는 빛입니다.
④ D : 색온도 6,504K로 측색 또는 색채계산용 표준광원으로 사용되며 백열전구로 조명되는 물체색 표시는 표준 A광원을 사용합니다.

45. 조명방식에 관한 문제

| 중요도 ●●●○○ 정답 ③

① 반간접조명 – 대부분의 조명은 벽이나 천장에 조사되지만, 아래 방향으로 10~40% 정도 조사하는 방식으로 그늘짐이 부드럽고 눈부심도 적습니다.
② 간접조명 – 90% 이상 빛을 벽이나 천장에 투사하여 조명하는 방식으로 광원에서의 빛의 대부분은 천장이나 벽에 투사하여 여기에서 반사되는 광속을 이용합니다. 효율은 떨어지지만 방바닥을 고르게 비출 수 있고 빛이 물체에 가려도 그림자가 생기지 않으며, 빛이 부드럽고 눈부심이 적고 온화하고 차분한 느낌을 줍니다.
③ 반직접조명 – 반간접조명과 반대되는 조명방식으로 반투명유리나 플라스틱을 사용하고 빛의 60~90%가 대상체에 직접 조사되는 방식으로 그림자와 눈부심이 생깁니다.
④ 직접조명 – 빛의 90~100%가 작업 면에 직접 비추는 조명방식으로 조명효율이 좋은 반면, 눈부심이 일어나고 균일한 조도를 얻을 수 없어 그림자가 강하게 나타납니다.

46. 개구색에 관한 문제

| 중요도 ●●●○○ 정답 ①

평면색을 '면색' 또는 '개구색'이라 하는데, 색자극 외에 질감, 반사 그림자의 영향을 받지 않으며 거리감이 불확실하고 입체감이 없는 색입니다. 미적으로 본다면 부드럽고 쾌감이 있는 순수한 색만의 느낌으로 부드럽고 즐거운 미적 상태를 느끼게 합니다. 거리감, 물체감 또는 입체감은 거의 지각되지 않기 때문에 사물의 상태와는 거의 무관하므로 순수색의 감각을 가능케 합니다. 푸른 하늘처럼 순수하게 색 자체만 보이는 원초적인 색으로 색자극만 존재합니다.

47. 디지털 색채체계에 관한 문제

| 중요도 ●●●○○ 정답 ①

① 디지털 색채체계에서 RGB 색체계는 R, G, B로 표시하며, 255색상으로 구현됩니다.

RGB(r, g, b)	색상
0, 0, 0	검은색
255, 255, 255	흰색
128, 128, 128	회색
255, 0, 0	빨간색
0, 255, 0	초록색
0, 0, 255	파란색
255, 255, 0	노란색
255, 0, 255	마젠타(Magenta : 분홍색)
0, 255, 255	사이안(Cyan : 하늘색)

48. CCM에 관한 문제

| 중요도 ●●●●● 정답 ②

컴퓨터 자동배색장치로서 CCM은 '다품종 소량생산'의 효율을 높이는 데 유리합니다. CCM의 소프트웨어는 품질관리(quality control) 부분과 공식화(formulation) 부분으로 구성됩니다. 조색시간 단축과 소재의 변화에 신속히 대응하는 데 도움을 주며, 다품종 소량 생산으로 고객의 신뢰도를 구축하고 컬러런트 구성이 효율적이어서 초보자도 쉽게 배워 사용할 수 있습니다. 분광반사율을 기준색과 일치시키므로 정확한 아이소머리즘(isomerism)을 실현할 수 있으며, 육안조색보다 감정이나 환경의 지배를 받지 않습니다.

49. 합성수지 도료에 관한 문제

| 중요도 ●●●○○ 정답 ④

① 천연수지 도료 : 용제가 적게 들며, 우아하고 깊이 있는 광택성을 가지는 도료막을 형성합니다. 옻, 캐슈계 도료, 유성페인트, 유성에나멜이 대표적입니다.
② 플라스티졸 도료 : 가열건조형 도료의 일종에 속하는 비닐졸 도료를 의미합니다.
③ 수성도료는 : 도료를 사용하기 쉽게 하기 위한 매체로 물을 사용합니다.
④ 합성수지도료 : 안료 등의 착색제를 합성수지를 주성분으로 하는 매체에 분산시켜 적당한 첨가제를 배합한 도료입니다. 콘크리트, 모르타르의 피도장물 표면에 얇은 부착성 보호피막이나 장식용 피막을 형성하는 마무리 도료로 주로 사용됩니다.

50. 조명과 수광의 조건에 관한 문제

| 중요도 ●●●○○ **정답** ④

[조명 및 수광의 기하학적 조건]

- di:8° – 분산광과 정반사 모두 포함하고 광검출기로 8° 기울여 측정하는 방식
- de:8° – 분산광과 정반사를 제외하고 광검출기로 8° 기울여 측정하는 방식
- 8°:di – 8°로 기울여 빛을 조사하고 분산광과 정반사 포함해서 관찰하는 방식
- 8°:de – 8°로 기울여 빛을 조사하고 분산광과 정반사 제외하고 관찰하는 방식
- d:d – 확산조명을 조사하고 확산광을 관측하는 방식
- d:0 – 확산조명을 조사하고 수직방향에서 관측하는 방식
- 45°a:0° – 45° 확산광을 조사하고 수직방향에서 관측하는 방식
- 0°:45°a – 빛은 수직으로 조사하고 45°에서 관측하는 방식
- 45°X:0° – 공간조건은 45°a:0°와 일치하나 원주상의 한 점에서만 측정하는 방식
- 0°:45°X – 공간조건은 45°a:0° 배치와 일치하고 빛의 진행은 반대

51. 메탈할라이드등에 관한 문제

| 중요도 ●●○○○ **정답** ②

① 나트륨등 – 나트륨의 증기방전을 이용해 빛을 내는 광원으로 황색빛을 띠며 안개 속에서도 빛을 잘 투과하여 장애물 발견에 유효하다는 점에서 교량, 고속도로, 일반도로, 터널 내의 조명 등에 사용됩니다.

② 메탈할라이드등 – 수은램프에 금속할로겐 화합물을 첨가하여 만든 고압 수은등으로 효율과 연색성이 높은 조명용 광원입니다. 푸른빛을 내며 눈부심이 적어 야간의 운동장 조명으로 많이 사용됩니다.

③ 크세논램프 – 제논 기체를 넣은 방전관을 방전하여 흰색 빛을 얻는 등으로 흰색 광원, 사진용 광원, 자외선 광원 등으로 쓰이며 고체 레이저의 들뜬 상태 광원으로도 쓰입니다.

④ 발광다이오드 – 흔히 LED(Light Emitting Diode)라고 합니다.

52. CCM에 관한 문제

| 중요도 ●●●●● **정답** ④

CCM의 조색비 $K/S = (1-R)^2/2R$로서 K–흡수계수, S–산란계수, R–분광반사율이며, 자동배색장치에 사용됩니다. 연색지수(CRI)는 연색성을 평가하는 단위입니다.

53. 아이소머리즘에 관한 문제

| 중요도 ●●●●○ **정답** ①

아이소머리즘(무조건등색)은 분광반사율이 정확하게 일치하여 어떤 조명 아래, 어떤 관찰자가 보더라도 같은 색으로 보이는 것을 말합니다.

54. 분광광도계에 관한 문제

| 중요도 ●●●○○ **정답** ②

[분광광도계]

모노크로미터(단색화 장치)를 이용해 분광된 단색광을 시료 용액에 투과시키고 투과된 시료광의 흡수 또는 반사된 빛의 양의 강도를 광검출기로 검출하는 장치입니다. 시료의 분광반사율과 분광투과율을 측정하므로 다양한 광원과 시야에서의 색채값을 동시에 산출할 수 있어 조색 공정에 곧바로 사용할 수 있고 고정밀도 측정이 가능하여 연구 분야에서 많이 사용됩니다. 삼자극치 XYZ, Munsell, CIE Lab, Hunter L*a*b* 등 다양한 데이터로 표시할 수 있습니다.

55. 측색기의 측정에 관한 문제

| 중요도 ●●●○○ **정답** ④

- L은 명도로서 100이면 흰색, 0이면 검은색입니다.
- +a*는 빨강, −a*는 초록을 나타냅니다.
- +b*는 노랑, −b*는 파랑을 나타냅니다.

a가 10이므로 빨간색, b는 80이므로 노란색을 의미합니다. 즉 빨간 기미가 있는 노란색입니다.

56. 백색도에 관한 문제

| 중요도 ●●●○○ **정답** ①

백색도란 표면색의 흰 정도를 말하며 KS A 0089 백색도 표시방법에서는 백색도 지수(W 또는 W10으로 표시)와 틴트지수(Tw 또는 Tw10으로 표시)로 표시합니다. 백색도 지수는 국제조명위원회에서 2004년에 권장한 백색도를 표시하는 값으로 이 값이 클수록 흰 정도도 큽니다. 완전한 반사체일 경우 그 값은 100이 됩니다. 반면 틴트 지수는 완전한 반사체의 경우 그 값을 0으로 규정하고 있습니다. 백색도 측정 시에는 표준광원 D65를 사용하도록 규정되어 있습니다.

57. 색차식에 관한 문제

| 중요도 ●●●○○ **정답** ②

2가지 색자극의 색 차이를 구하는 공식인 색차식의 종류는 KS A 0063에서 규정하고 있는데, LAB, LUV, 애덤스–니커슨의 색차식, CIEDE2000 색차식을 사용하도

록 합니다. 그 외에 FMC-2. CMC, 헌터의 색차식 등이 있습니다.

58. 모니터 색채조절에 관한 문제

| 중요도 ●●○○○ 정답 ④

모니터의 색채조절을 위해서는 캘리브레이션(calibration), 즉 모니터의 색온도, 정확한 감마, 컬러균형 등을 조절하는 과정을 통해 표준을 만드는 과정을 거쳐야 합니다. 그리고 국제색채연맹에서 정한 ICC 프로파일과 시간대에 따라 변하지 않은 일정한 조명 환경 등을 고려해야 합니다. 연색성, 즉 연색지수는 인공광원이 얼마나 기준광과 비슷하게 물체의 색을 보여주는가를 나타내는 값으로 모니터 컬러 색채조절 시 조건과 관계가 적습니다.

59. 형광램프에 관한 문제

| 중요도 ●○○○○ 정답 ③

① 콤팩트형 형광램프 – 유리관을 구부리거나 접합 등을 하여 콤팩트한 모양으로 다듬질한 한쪽 베이스의 형광램프
② 협대역 발광형 형광램프 – 발광스펙트럼을 하나 또는 복수의 특정된 좁은 파장대역(파장폭이 대략 50㎚ 이하)에 집중시킨 형광램프
③ 광대역 발광형 형광램프 – 발광스펙트럼이 가시 파장역 전체에 걸쳐 있고, 주된 발광의 반치폭이 대략 50㎚을 초과하는 형광램프
④ 3파장형 형광램프 – 발광스펙트럼을 청, 녹 및 적의 3파장역에 집중시킴으로써, 높은 효율 및 연색성이 얻어지고, 조명된 물체색이 선명하게 보이는 것을 특징으로 하는 협대역 발광형 형광램프

60. LCD 모니터에 관한 문제

| 중요도 ●○○○○ 정답 ①

LCD 모니터는 액정의 투과도의 변화를 이용해서 각종 장치에서 발생되는 여러 가지 전기적 정보를 시각정보로 변화시켜 전달하는 전자소자로 손목시계나 노트북 등에 널리 쓰이고 있는 평판 디스플레이입니다. 에너지 소모율이 적어 휴대용으로 사용가능하며 자체 발광성이 없어 후광이 필요하며 시간이 지날수록 재현 컬러와 밝기가 변하며 가법혼색의 원리를 이용하고 시야각에 문제가 생길 수 있습니다.

61. 색상대비에 관한 문제

| 중요도 ●●●●○ 정답 ①

단계적으로 균일하게 채색되어 있는 색의 경계부분에서 일어나는 대비현상은 연변대비입니다.

색상대비는 두 색이 서로 대비해서 색상차가 크게 느껴지는 현상으로 다른 두 색을 동시에 인접시켜 놓았을 경우 두 색이 서로의 영향으로 인하여 색상차가 크게 나는 현상입니다. 1차색끼리 잘 일어나며 2차색, 3차색이 될수록 대비효과는 줄어드는데 빨강, 노랑, 녹색, 파랑 등의 색이 조합되었을 경우 뚜렷이 나타납니다. 교회의 스테인드글라스와 마티스, 피카소 등 야수파 화가들의 회화작품에 사용됩니다.

62. 색채지각과 감정효과에 관한 문제

| 중요도 ●●●○○ 정답 ①

무거운 이미지는 저명도로 하여야 합니다.

63. 색의 온도감에 관한 문제

| 중요도 ●●●○○ 정답 ③

③ 색의 온도감은 경험적인 것으로 자연현상에 근원을 두며 '색상'의 영향이 가장 큽니다. 난색은 따뜻한 느낌의 색으로 저명도, 장파장의 색인 빨강, 주황, 노랑 등이고, 한색은 차가운 느낌의 색으로 고명도, 단파장의 색인 파란 계열입니다. 중성색은 색의 온도가 느껴지지 않는 중간느낌의 색으로는 연두, 녹색, 자주, 보라 등이 있습니다.

64. 색채지각에 관한 문제

| 중요도 ●●●○○ 정답 ①

연색성은 광원의 성질에 따라 물체의 색이 달라 보이는 현상으로 물체색이 보이는 상태에 영향을 줍니다. 광원에 따라 같은 색이 다르게 보이는 것은 두 색의 분광반사도 차이 때문입니다. 색의 경연감은 색에 따른 딱딱하고 부드러운 느낌으로 색의 속성 중 채도와 관련이 있습니다.

65. 동화현상에 관한 문제

| 중요도 ●●●●○ 정답 ①

① 동화현상은 두 색이 맞붙어 있을 때 그 경계 주변에서 색상, 명도, 채도 대비가 보다 강하게 일어나는 것으로 색들끼리 서로 영향을 주어 인접색에 가깝게 느껴지는 현상을 말합니다.

66. 빛과 색채에 관한 문제

| 중요도 ●●●○○ 정답 ④

여러 가지 파장의 빛이 유사한 강도를 갖고 고르게 섞여 있을 때 나타나는 색은 '무채색'인 백색입니다.

67. 진출색에 관한 문제

| 중요도 ●●●○○ 정답 ②

② 채도가 낮은 색이 채도가 높은 색보다 더 '후퇴'하는 느낌을 줍니다.

[진출과 후퇴색의 조건]
- 진출색 – 난색, 고명도, 고채도, 유채색
- 후퇴색 – 한색, 저명도, 저채도, 무채색

68. 주목성에 관한 문제

| 중요도 ●●●○○ 정답 ①

① 명시성은 물체의 색이 얼마나 잘 보이는가를 나타내는 것으로, 명시성에 영향을 주는 순서는 명도 – 채도 – 색상입니다. 주목성과 달리 두 가지 색의 차이로 가시성이 높아지며 주목성이 높은 색인 노랑과 무채색인 검은색 또는 회색을 배색할 때 가장 명시도가 높습니다.

69. 맹점에 관한 문제

| 중요도 ●●○○○ 정답 ②

① 중심와(황반)는 시세포가 밀집해 있어 가장 선명한 상이 맺히는 부분입니다.
② 맹점은 빛을 구분하는 시세포가 없으며, 망막에서 뇌로 들어가는 시신경 다발 때문에 어느 지점의 거리에서 색이나 형태, 상이 맺히지 않는 부분으로 시신경의 통로 역할을 합니다.
③ 시신경은 시각정보를 뇌에 전달하는 신경으로 120만 개 정도의 신경섬유로 이루어져 있습니다.
④ 광수용기는 빛을 감지하고 수용하는 기관입니다.

70. 빛의 전달경로에 관한 문제

| 중요도 ●●○○○ 정답 ④

인간은 빛이 눈에 자극될 때 생기는 시감각(빛이 망막을 자극)에 의해 색을 지각하게 되는데, 빛이 눈의 망막에 자극을 주면 빛에너지가 전기화학적 에너지로 바뀌어 대뇌로 전달되며, 개인의 주관적 경험을 바탕으로 신호와 정보를 해석하게 됩니다. 빛은 각막 → 홍채 → 수정체 → 망막 → 시신경 → 뇌로 전달되어 사물 또는 색을 지각하게 됩니다.

71. 페히너 효과에 관한 문제

| 중요도 ●●○○○ 정답 ④

① 푸르킨예 현상(Purkinje phenomeono) – 명소시에서 암소시로 갑자기 이동할 때 빨간색은 어둡게, 파란색은 밝게 보이는 현상입니다.
② 메카로 효과 – 보색 잔상이 이동하는 경우의 효과로 대뇌에서 인지한 사물의 방향에서 일어나는 현상입니다.

③ 잔상 현상 – 망막이 강한 자극을 받게 되면 시세포의 흥분이 중추에 전해져서 색 감각이 생기는데, 자극으로 색 감각이 생기면 자극을 제거한 후에도 잔상이 나타나는 것입니다. 잔상의 출현은 원래 자극의 세기, 관찰시간, 크기에 의존하게 됩니다.
④ 페히너 효과 – 객관적으로는 무채색인데 시간이나 빛의 세기에 의해 유채색으로 느껴지는 것을 말합니다.

72. 보색의 종류에 관한 문제

| 중요도 ●●●○○ 정답 ③

물리보색이란 색상환에서 서로 반대의 위치에 있는 두 색(보색)을 서로 혼합해 무채색이 되는 것입니다. 감법혼합이 아닌 '중간혼합'이며 회전혼합 결과 무채색이 되는 두 색을 말합니다.

73. 잔상에 관한 문제

| 중요도 ●●●○○ 정답 ③

순색의 빨강을 장시간 바라보면 보색인 초록색이 아른 거리는 것은 부의잔상, 즉 음성잔상입니다.

74. 반대색설에 관한 문제

| 중요도 ●●●○○ 정답 ③

독일의 심리학자이자 생리학자인 헤링은 빨강-초록 물질, 파랑-노랑 물질, 검정-하양 물질인 서로 대립하는 3종류의 광화학 물질이 존재한다고 가정하고, 망막에 빛이 들어오면 분해(이화)와 합성(동화)이라고 하는 반대반응이 동시에 일어나고 이 반응의 비율에 따라 여러 가지 색이 지각된다는 반대색설을 주장하였습니다.

75. 혼색에 관한 문제

| 중요도 ●●●●○ 정답 ②

무대 조명의 색은 가법혼색입니다.

76. 색의 3속성에 관한 문제

| 중요도 ●●●○○ 정답 ③

유채색 또는 무채색이 많이 포함될수록 채도는 낮아집니다.

77. 가산혼합에 관한 문제

| 중요도 ●●●●○ 정답 ②

색광혼합은 빛의 혼합으로 빛의 3원색인 빨강(Red), 초록(Green), 파랑(Blue)을 혼합하기 때문에 섞을수록 밝아집니다. 섞을수록 명도가 높아지는 가법혼색은 컬러모니터, TV, 무대조명 등에 사용됩니다.

[빛의 3원색의 혼색]
빨강(Red) + 초록(Green) + 파랑(Blue) = 하양(White)
빨강(Red) + 초록(Green) = 노랑(Yellow)
초록(Green) + 파랑(Blue) = 사이안(Cyan)
파랑(Blue) + 빨강(Red) = 마젠타(Magenta)

78. 명도대비에 관한 문제

| 중요도 ●●●○○ 　정답 ③

명도대비는 명도가 다른 색끼리 영향을 주어 생기는 대비로 명도가 다른 두 색이 있을 때 밝은 색은 더 밝게, 어두운 색은 더욱 어둡게 보이는 현상입니다. 보기 중에서는 명도가 높은 노랑과 검정의 명도대비가 가장 큽니다.

79. 연변대비에 관한 문제

| 중요도 ●●●○○ 　정답 ④

① 보색대비 – 보색관계인 두 색이 서로의 영향으로 원래 색상이 달라 보이는 것으로, 보색이 되는 두 색이 서로 영향을 받아 본래의 색보다 채도가 높아지고 선명해집니다.
② 한난대비 – 한색(차갑게 느껴지는 색)과 난색(따뜻하게 느껴지는 색)의 온도감각에서 나타나는 대비현상입니다.
③ 계시대비 – 둘 이상의 색을 시간적 차이를 두고 차례로 볼 때 주로 일어나는 대비로 어떤 색을 보다가 다른 색을 보는 경우 먼저 본 색의 영향으로 색이 다르게 보이는 것입니다.
④ 연변대비 – 경계면, 즉 색과 색이 접해 있는 부분의 대비가 가장 활발하게 일어나는 현상입니다.

80. 빛에 관한 문제

| 중요도 ●●●○○ 　정답 ②

② 파장이 500nm인 빛은 자주색이 아닌 초록색을 띱니다.

보라계열	파랑계열	초록계열
380~445nm	445~480nm	480~560nm
노랑계열	주황계열	빨강계열
560~590nm	590~640nm	640~780nm

81. 먼셀 색입체에 관한 문제

| 중요도 ●●●●○ 　정답 ③

먼셀 색입체를 특정 명도단계를 기준으로 수평으로 절단하면 동일 명도 면이 보이게 되는데, 보기에서 명도가 다른 것은 10GY 7/4이며, 나머지는 모두 명도가 6입니다.

82. CIE 색체계에 관한 문제

| 중요도 ●●●●○ 　정답 ④

④ 빛의 색채표준에 대한 국제적 표준화 기구가 필요하여 구성된 것이 국제조명위원회(CIE)입니다. 1931년 CIE에서 제정한 'CIE 표준표색계'는 표준광원에서 표준관찰자에 의해 관찰되는 색을 정량화시켜 수치로 만든 것입니다.

83. 색명법에 관한 문제

| 중요도 ●●●○○ 　정답 ④

부사인 '아주'는 무채색의 수식형용사 앞에 붙여 사용할 수 있습니다. KS A 0011 물체색의 색이름에 관한 규정에 의하면 무채색의 수식형용사인 밝은, 어두운 앞에 필요하면 부사 '아주'를 붙여 사용할 수 있습니다. 예 아주 밝은, 아주 어두운 등등

84. 표색계에 관한 문제

| 중요도 ●●●●○ 　정답 ①

① 현색계는 인간의 색 지각을 기초로 심리적 3속성인 색상, 명도, 채도에 의해 물체색을 순차적으로 배열한 표색계입니다.
② 현색계는 눈으로 비교, 검색할 수 있습니다.
③ 혼색계가 아닌 현색계는 수치로 구성되어 색의 감각적 느낌이 강합니다.
④ NCS 색체계는 혼색계가 아닌 현색계입니다.

[혼색계]
물체색을 측색기로 측색하고 어느 파장영역의 빛을 반사하는가에 따라서 각색의 특징을 표시하는 체계로, 심리적 · 물리적인 빛의 혼색실험에 기초를 둔 표색계로 환경을 임의로 선정하여 정확하게 측정할 수 있습니다. 단점으로는 지각적 등보성(시각적으로 같은 간격으로 보는 것)이 없고, 감각적인 검사에서 반드시 오차가 발생하며 수치로 구성되어 색의 감각적 느낌이 없으므로 데이터화된 수치로만 표기하기 때문에 직관적(보는 대로 느끼는 것)이지 못합니다. 빛의 색을 표기하는 데 사용되는 표색계는 CIE(국제조명위원회) 표준 표색계가 대표적입니다.

[현색계]
인간의 색 지각을 기초로 심리적 3속성인 색상, 명도, 채도에 의해 물체색을 순차적으로 배열하고 색입체 공간을 체계화시킨 표색계로, 측색기가 필요하지 않고 사용이 쉬운 편입니다. 색편(색료, 물감 재료)의 배열 및 개수를 용도에 맞게 조정할 수 있으며, 색편을 등간격으로 뽑아내어 배열을 통해 쉽게 확인하고 이해할 수 있으며, 축소된 색표집(색표에 번호나 기호를 붙인 책)으로 사용할 수 있습

니다. 인간의 시감에 의존하므로 관측하는 사람에 따라 주관적으로 값이 정해져 정밀한 색좌표를 구하기 어렵고, 색편 사이의 간격이 넓어 정밀한 색좌표를 구하기도 곤란합니다. 조건등색 및 광원의 영향을 많이 받으며, 색편의 변색 및 오염으로 색차가 발생할 수 있습니다. 대표적인 현색계로는 먼셀표색계, NCS, PCCS, DIN 등이 있습니다.

85. 오스트발트 표색계에 관한 문제
| 중요도 ●●●●● 정답 ③

노벨화학상을 수상한 독일인 오스트발트가 1916년 개발한 오스트발트 색체계의 혼합비는 검정량(B) + 흰색량(W) + 순색량(C) =100%이며, 어떠한 색이라도 혼합량의 합은 항상 일정합니다. 주장하고 있고 B(완전흡수), W(완전반사), C(특정 파장의 빛만 반사)의 혼합하는 색량의 비율에 의하여 만들어진 색체계로 같은 계열의 배색을 찾을 때 매우 편리합니다.

86. 혼색계에 관한 문제
| 중요도 ●●●●○ 정답 ④

숫자의 조합으로 감각적인 색의 연상이 가능한 표색계는 현색계입니다.

87. 배색의 구성요소에 관한 문제
| 중요도 ●●●●○ 정답 ④

강조색은 주조색과 반대 색상 또는 색조를 주로 사용하여 주조색을 더욱 돋보이고 개성 있는 배색을 할 수 있습니다.

88. 오스트발트 색채조화론에 관한 문제
| 중요도 ●●●○○ 정답 ②

오스트발트는 "조화란 곧 질서와 같다."고 주장했습니다. 두 개 이상의 색상이 서로 질서를 가질 때 조화롭다는 것으로, 엄격한 질서를 가지는 표색계의 구성원리가 조화로운 색채 선택을 가능하게 한다는 것입니다. 오스트발트 색체계는 매우 체계적이어서 배색의 방법이 명쾌하고 알기 쉽습니다.

89. 비렌의 색채 조화론에 관한 문제
| 중요도 ●●●○○ 정답 ④

미국의 색채학자 파버 비렌은 "인간은 심리적 반응에 의해 색을 지각한다."고 했습니다. 그는 색 삼각형을 이용해 오스트발트 색채체계이론을 바탕으로 한 순색, 흰색, 검정을 기본 3색으로 놓고 4개의 색조를 이용해 하양과 검정이 합쳐진 회색조(gray), 순색과 하양이 합쳐진 밝은 색조(tint), 순색과 검정이 합쳐진 어두운 색조(shade), 순색

과 하양 그리고 검정이 합쳐진 톤(tone) 등 7개의 조화이론을 제시했습니다.

90. DIN 색체계에 관한 문제
| 중요도 ●●●○○ 정답 ②

② DIN 색체계는 1955년 산업발전과 통일된 규격을 위하여 독일의 표준기관인 DIN에서 도입한 색체계로 다양한 색채 측정과 밀접하게 연관된 수많은 정량적 측정에 이용할 수 있는 체계입니다.

91. ISCC-NIST에 관한 문제
| 중요도 ●●●○○ 정답 ③

ISCC-NIST에서 Light Violet은 밝은 보라로 '1RP'는 색상만 표기한 것이므로 옳지 않습니다. 색조인 Light, 즉 명도와 채도까지 표시해야 합니다.

92. 쉐브럴의 색채조화론에 관한 문제
| 중요도 ●●●○○ 정답 ④

색채의 기하학적 대비와 규칙적인 색상의 배열을 색상의 대비를 통하여 표현하려 한 것은 요하네스 이텐의 색채조화론입니다.
근대 색채조화론의 선구자로 평가받는 프랑스 화학자 쉐브럴은 직접 만든 색의 3속성에 근거를 두고 동시대비원리, 도미넌트 컬러, 세퍼레이션 컬러, 보색배색 조화 등의 법칙을 정리하여 독자적 색채체계를 확립했으며, 이는 오늘날 색채조화론의 기초가 되었습니다. 1839년 출간한 〈색채조화와 대비의 원리〉라는 책에서 유사성과 대비성의 관계에서 색채 조화원리를 규명하였고, 등간격 3색의 인접색의 조화, 반대색의 조화, 근접보색의 조화를 설명했습니다. 계속대비 및 동시대비의 효과에 대한 그의 그림도판은 이후 비구상화가들에게 영향을 끼쳤으며, 병치혼합에 대한 그의 연구는 인상주의, 신인상주의에 영향을 끼쳤습니다.

93. 먼셀 색입체의 단면에 관한 문제
| 중요도 ●●●○○ 정답 ③

수직단면은 유사 색상의 명도, 채도 변화를 한눈에 볼 수 있으며, 가장 바깥쪽의 색은 순색입니다. 먼셀의 색입체(색나무라고도 함)를 수직으로 절단하면 동일 색상의 면이 나타나고, 수평으로 절단하면 동일 명도의 면이 나타납니다.

94. 색채배색의 분리효과에 관한 문제
| 중요도 ●●●○○ 정답 ③

③ 무지개의 색, 스펙트럼의 배열, 색상환의 배열은 분리효과가 아닌 연속배색, 즉 그러데이션 배색에 속합니다.

95. NCS 색체계에 관한 문제

| 중요도 ●●●○○ 정답 ①

NCS 표색계는 1979년 1판에 이어 1995년 스웨덴 색채연구소에서 2판이 나왔는데, 새롭게 색채에 대한 표준을 제시하여 관계성, 다양성, 상대성의 특징을 가집니다.
혼합비는 S(검정량)+W(흰색량)+C(유채색량) = 100%으로 표시되는데, 세 가지 속성 가운데 검정량과 순색량의 뉘앙스만 표기하고 헤링의 R, Y, G, B의 기본색에 W(흰색), S(검정)을 추가한 기본 6색을 사용합니다.

96. 오스트발트 색체계에 관한 문제

| 중요도 ●●●○○ 정답 ④

오스트발트 색입체를 수평으로 잘라 단면을 보면 검정량, 흰색량, 순색량이 같은 28개의 등가색환을 가집니다.

97. 먼셀의 표기법에 관한 문제

| 중요도 ●●●●● 정답 ②

먼셀의 표기법은 H V/C 로 나타내며, H는 색상, V는 명도, C는 채도입니다.

98. NCS 색입체의 기본색에 관한 문제

| 중요도 ●●●●● 정답 ①

NCS 색입체를 구성하는 기본 6가지 색상은 헤링의 R, Y, G, B의 기본색에 W(흰색), S(검정)을 추가한 6색이며, 기본 4색상을 10단계로 구분해 색상을 총 40단계로 구분합니다.

99. L*a*b* 색공간에 관한 문제

| 중요도 ●●●●○ 정답 ③

① L*a*b* 색공간에서 L*는 명도, a*와 b*는 색도좌표를 나타냅니다.
② +a*는 빨간색 방향, +b*는 노란색 방향입니다.
③ 중앙은 무색이 맞습니다.
④ +a*는 빨간색 방향, −a*는 파란색 방향입니다.

L은 명도를 나타냅니다. 100은 흰색, 0은 검은색입니다. +a*는 빨강, −a*는 초록을 나타내며 +b*는 노랑, −b*는 파랑을 의미합니다.

100. 관용색명에 관한 문제

| 중요도 ●●●○○ 정답 ④

④ 밝은 회색, 어두운 초록은 일반(계통)색명법입니다.

[기본색명법]
기본색명은 기본적인 색의 구별을 위해 정한 색명법으로 우리나라는 한국산업규격에서 먼셀표색계를 기본으로 '2003년 색이름 표준규격개정안'을 지정해 유채색과 무채색 15개의 기본색명을 정하고 있습니다.

[일반색명법(계통색명)]
일반적으로 부르는 기본색명에 수식형 형용사를 붙여서 사용한 색명법으로 KS의 일반색명은 ISCC-NIST 색명법에 근거해 개발되었습니다. 기본색명 앞에 색상을 나타내는 수식어와 톤을 나타내는 수식어를 붙여 표현합니다.

[관용색명법(고유색명)]
예전부터 관습적으로 전해 내려오는 것으로 광물, 식물, 동물, 지명과 인명 등의 이름을 사용하며, 색감의 연상이 즉각적입니다.

9회 컬러리스트 산업기사 필기 기출모의고사 정답 및 해설

1	2	3	4	5	6	7	8	9	10
②	①	③	②	①	②	②	③	④	①
11	12	13	14	15	16	17	18	19	20
②	②	②	④	①	③	①	②	④	①
21	22	23	24	25	26	27	28	29	30
①	②	③	②	④	②	③	①	①	①
31	32	33	34	35	36	37	38	39	40
③	④	③	②	②	④	②	④	③	③
41	42	43	44	45	46	47	48	49	50
④	③	①	③	③	③	②	④	③	③
51	52	53	54	55	56	57	58	59	60
③	①	③	③	②	②	②	②	④	②
61	62	63	64	65	66	67	68	69	70
②	①	②	②	②	④	②	②	②	②
71	72	73	74	75	76	77	78	79	80
③	④	②	①	①	③	③	②	④	④
81	82	83	84	85	86	87	88	89	90
④	④	④	④	④	①	④	④	④	④
91	92	93	94	95	96	97	98	99	100
④	④	①	③	①	④	④	④	④	②

1. 제품의 수명주기에 관한 문제

| 중요도 ●●●○○ 정답 ②

- 도입기 : 신제품이 시장에 도입되는 시기
- 성장기 : 광고와 홍보를 통해 제품의 판매와 이윤이 급격히 상승하는 시기
- 성숙기 : 가장 오래 지속되며 수익과 마케팅에 문제가 나타나고, 경쟁의 증가로 총 이익은 하강하기 시작하는 시기
- 쇠퇴기 : 판매량과 매출의 감소, 소비시장 위축으로 제품이 사라지는 시기

2. 색채의 심리적 기능에 관한 문제

| 중요도 ●●○○○ 정답 ①

명도와 채도가 높은 색은 가깝게 보이지만 크기가 클수록 더 밝고, 채도도 높게 보입니다. 즉 그로 인해 크기의 변화가 있어 보이게 됩니다.

3. 국기색의 의미와 상징에 관한 문제

| 중요도 ●●○○○ 정답 ③

① 검정 – 주권, 대지, 근면 등을 의미합니다.
② 초록 – 이슬람교, 삼림 등을 의미합니다.

③ 노랑 – 국부, 번영, 태양, 금, 비옥함 등을 의미합니다.
④ 파랑 – 자유, 평등, 박애 등을 의미합니다.

4. 소리와 색채의 연결에 관한 문제

| 중요도 ●●○○○ 정답 ②

청각은 소리를 듣는 감각으로 높은음, 낮은음, 표준음, 탁음 등이 있습니다. 오랫동안 색채와 음악을 일치시키려는 노력들이 있었으나 공통의 이론으로 발전하지는 못했습니다. 높은 음은 밝고 강한 고채도의 색이 연상됩니다.

5. 색채조절에 관한 문제

| 중요도 ●●●○○ 정답 ①

수술실을 청록으로 조절하는 이유는 눈의 피로와 빨간색과의 보색 등을 고려해 잔상을 없애기 위해서입니다. 따라서 B, BG, G 계열의 색을 주로 사용합니다.

6. 색채와 모양의 공감각 문제

| 중요도 ●●●○○ 정답 ②

이텐, 칸딘스키, 베버, 페흐너, 비렌 등이 연구한 색채와 모양(형태)의 교류현상은 색채와 모양에 대한 공감각적 연구로서 색채와 모양의 조화로운 관계성을 추구합니다. 문제에서 제시한 '뾰족하고 날카로운 역삼각형 모양'은 명시도가 높은 '노란색'을 연상시킵니다.

빨강	정사각형
주황	직사각형
노랑	(역)삼각형
녹색	육각형
파랑	원
보라	타원형
갈색	마름모

7. 문화권과 선호색채에 관한 문제

| 중요도 ●●○○○ 정답 ③

① 중국 : 전통적으로 붉은색을 선호합니다. 중국인들의 붉은색에 대한 선호는 모든 자연 산물을 잉태하고 양육하는 삶의 모태로 여기는 '황토'에 대한 애착에서 비롯됩니다.
② 이스라엘 : 선민사상과 종교적 영향으로 하늘색을 선호하며 '유대인의 별'이라는 마크와 이름까지 생겨났습니다.

③ 이슬람교 : 많은 유물을 통해 흰색과 녹색을 선호하는
것을 알 수 있습니다. 이슬람교도들은 녹색을 종교적인
색채로 여겨 선호하는데, 이슬람 경전에 녹색 옷을 입
도록 한 것과 신에게 선택되어 부활할 수 있는 낙원을
상징하기 때문입니다.
④ 힌두교 : 해가 떠오르는 동쪽은 탄생과 행운을 뜻하는
노란색, 해가 지는 서쪽은 죽음, 흉함, 전쟁을 의미하는
검은색으로 여깁니다.

8. 색채정보 수집방법에 관한 문제

| 중요도 ●●●○○ 정답 ②

색채정보 수집방법에는 대표적으로 전수조사와 표본조사
가 있습니다. 전수조사는 모집단 구성원 전체에 대해 조사
하는 것이고, 표본조사는 색채정보와 기타 수집방법 중에
서 가장 많이 쓰이는 방법으로 모집단을 대표할 수 있는 일
부 대상을 표본으로 선정하여 조사하는 것입니다.

9. 표적 마케팅의 단계에 관한 문제

| 중요도 ●●○○○ 정답 ④

표적 마케팅은 시장 세분화 → 시장 표적화 → 시장의 위치
선정 과정으로 이루어집니다.

10. 색채의 정서적 반응에 관한 문제

| 중요도 ●●●○○ 정답 ①

색채의 시각적 효과는 객관적 해석보다는 개인의 정서적
경험과 같은 주관적 해석에 의해 결정되는 경우가 많습니
다. 주관적 경험을 바탕으로 공통된 색경험을 통해 지역색
과 같은 공통된 선호도를 갖게 됩니다.

11. 주목성에 관한 문제

| 중요도 ●●●○○ 정답 ②

주목성은 눈에 띄는 정도를 말하며, 주목성이 높은 색채
란 보통 한 가지 색으로 눈에 잘 띄는 것을 말합니다. 난
색, 고명도, 고채도가 주목성이 높고 노란색이 주목성이
가장 높습니다.

12. 색채계획에 관한 문제

| 중요도 ●●○○○ 정답 ②

노인의 경우 색채 인식능력은 크게 변하지 않지만 수정체
의 노화로 색채 식별능력이 크게 떨어집니다. 그런 이유에
서 색상과 채도보다는 지각범위가 좁아도 즉각적으로 지
각할 수 있는 명도대비를 이용해 도움을 줄 수 있습니다.

13. 유행색에 관한 문제

| 중요도 ●●○○○ 정답 ②

유행색은 특정 계절이나 기간 동안 많은 사람이 선호하는
색으로 일정한 기간을 두고 주기적으로 반복되는 특성을
가집니다. 기업이나 협회 등의 단체에서 제품에 응용되거
나 앞으로 선호될 것이라고 예측하여 만들어내는데, 패션
산업 분야는 유행색에 가장 민감한 분야로서, 시즌의 약 2
년 전에 유행 예측 색이 제안됩니다.

14. 색채와 기호에 관한 문제

| 중요도 ●●●○○ 정답 ④

국제적 언어로 인지되는 색채와 기호의 사례는 보통 안전
색채를 의미합니다. 종교적 시설, 정숙, 도서관은 안전색
채의 개념보다는 색의 연상과 상징과 관련이 있습니다. 국
제 언어로서의 안전색채

- 빨강 : 고도위험, 긴급표시, 금지(소방기구, 금지표시,
 방화표지, 화약경고표시)
- 초록 : 안전표시(구급장비, 상비약, 의약품, 대피소 위치
 표시, 구호표시, 노동위생기)
- 주황 : 조심표시
- 노랑 : 주의, 경고 표시(장애물 또는 위험물 대한 경고,
 감전이나 바닥돌출물의 주의표시 등)
- 파랑 : 지시표시, 특정 의무적 행위의 지시
- 보라 : 방사능
- 백색 : 통로의 표시, 방향지시, 정돈과 청결

15. 색채심리현상에 관한 문제

| 중요도 ●●○○○ 정답 ①

검은색은 흰색에 비해 수축되어 보입니다. 그런 이유에서
바둑알을 같은 크기로 제작하면, 검정색 알이 흰색 알에 비
해 작게 느껴집니다. 이러한 착시와 면적대비의 이유로 보
통 검정색 알을 좀더 크게 만듭니다.

16. 색채마케팅 프로세스에 관한 문제

| 중요도 ●●○○○ 정답 ③

색채마케팅에서 가장 먼저 할 것은 시장과 소비자에 대한
조사입니다. 시장과 소비자의 니즈를 파악한 후 이를 바탕
으로 색채 콘셉트를 설정하고 판매촉진을 위한 전략을 구
축한 자료를 데이터베이스화하여 마케팅을 지속적으로 실
행하게 됩니다.

17. 색의 공감각에 관한 문제

| 중요도 ●●○○○ 정답 ①

색채의 공감각 중 쓴맛은 한색계열, 진한 청색, 올리브그

린(Olive Green), 갈색, 마룬(어두운 빨강), 파랑에서 연상됩니다. 회색의 경우는 짠맛이 연상됩니다.

18. 주목성과 안전색에 관한 문제
| 중요도 ●●●○○ 정답 ②

단순히 안전색채를 물어보는 문제가 아닙니다. 초록은 눈에 잘 띄지 않아 시설물의 안전색으로 적합하지 않습니다. 항공, 해안, 시설물의 안전색으로 가장 신경 써야 할 것은 주목성이므로, 주목성이 가장 높은 노란색을 골라야 하는데, 보기 중에서는 600nm가 됩니다.

보라계열	파랑계열	초록계열
380~445nm	445~480nm	480~560nm
노랑계열	주황계열	빨강계열
560~590nm	590~640nm	640~780nm

19. 안전색채에 관한 문제
| 중요도 ●●●○○ 정답 ④

안전색채에서 '지시'는 파랑을 사용하며 지시표시, 특정 의무적 행위의 지시 등을 의미합니다. 먼셀표색계의 표기법은 H V/C(색상 명도/채도)이므로 보기 중 파란색 계열의 2.5PB 4/10이 정답이 됩니다.

20. 색의 연상에 관한 문제
| 중요도 ●●●○○ 정답 ①

위험, 혁명, 환희는 노랑이 아닌 빨강의 연상어입니다.

21. 색채계획 과정에 관한 문제
| 중요도 ●●○○○ 정답 ①

일반적인 색채계획의 기본과정은 "색채환경분석 → 색채심리분석 → 색채전달계획 → 디자인에 적용" 순입니다. 색채변별능력과 색채조사능력은 색채환경분석단계에서 이루어집니다.

22. 환경친화적 디자인에 관한 문제
| 중요도 ●●●○○ 정답 ②

환경과 인간활동 간의 조화를 모색함으로써 지속성을 보장하고 지속적인 발전을 유도하는 공간 조직과 생활양식을 실현한다는 의미를 내포하며 그러한 사상을 토대로 하여 도출된 것이 '환경친화적' 디자인의 개념입니다.

23. 미술공예운동에 관한 문제
| 중요도 ●●●●○ 정답 ③

미술공예운동은 19C 후반 고딕예술을 찬양했던 존 러스킨의 영향을 받은 윌리엄 모리스에 의해 시작되었습니다. 그는 기계에 의한 대량생산에 반대하고 산업혁명에 따른 기계화에 반발하면서 '민중을 위한 예술'을 추구하였으며 "산업 없는 생활은 죄악이고 미술 없는 산업은 야만이다."라고 주장했습니다. 심미적 이상주의 사상에 뿌리를 두고 예술의 적극적 사회화·민주화를 추구하였으나 결국 지나친 수공예와 고딕 양식의 찬미로 인해 영국의 근대 디자인 운동을 반세기 늦추는 원인이 되기도 하였습니다.

24. 환경디자인에 관한 문제
| 중요도 ●●○○○ 정답 ②

옥외광고판은 공공경관에 설치되므로 주변 환경과 조화를 이뤄야 합니다. 무조건 눈에 띄는 디자인을 하게 되면 도시경관을 망가뜨릴 수 있으므로 정부에서는 다른 광고와 달리 법으로 규제하고 있습니다.

25. 팝아트에 관한 문제
| 중요도 ●●●○○ 정답 ④

① 포스트모더니즘(postmodernism) - 모더니즘의 문제와 폐단을 해결하고자 하는 개혁주의적 경향이 큰 흐름을 갖는 사조입니다.
② 미니멀 아트(Minimal art) - '최소한의 예술'이란 의미로 1950년대 후반부터 주로 미국 뉴욕의 젊은 작가들에 의해 시작된 시각예술과 음악분야의 운동으로 극도로 단순한 형태의 표현과 즉자적, 객관적 접근을 특징으로 합니다.
③ 옵아트(Op art) - '상업주의'나 '상징성'에 반동하여 미국에서 일어난 추상주의 미술운동입니다.
④ 팝아트(Pop art) - 상업성과 상징성 강조, 엘리트 문화에 반대하는 젊고 활기찬 디자인 운동입니다.

26. 버내큘러 디자인에 관한 문제
| 중요도 ●●●○○ 정답 ②

② 버내큘러 디자인은 토속적, 풍토적, 민속적이라는 의미로 일정 지역 혹은 민족 고유의 조형정신과 미가 자연발생적으로 형성된 디자인으로 지리적, 풍토적 생활환경과 독특성을 보여줍니다.

27. 디자인 과정에 관한 문제
| 중요도 ●●●○○ 정답 ③

디자인 과정에는 두 가지가 있습니다. 기획업무에서의 과정과 기능업무에서의 과정입니다. 기획업무의 일반적 디자인 과정은 문제인식 → 자료수집 → 자료분석 → 평가의 순서로 이루어지고 이를 바탕으로 더 추가하거나 명칭을 다르게 사용하는 경우가 대부분입니다.

28. 모아레(moire)에 관한 문제

| 중요도 ●●○○○ 정답 ①

모아레는 인쇄물에서 인쇄 시에 점들이 뭉쳐진 형태로 핀트가 잘 맞지 않았을 때 일어나는 눈의 아른거림 현상을 말합니다.

29. 셀 애니메이션에 관한 문제

| 중요도 ●●○○○ 정답 ①

검은 종이 뒤에 빛을 비추어 절단된 틈으로 새어 나오는 빛을 한 컷씩 촬영하여 만드는 방법은 투광애니메이션입니다. 셀 애니메이션은 투명한 셀로판 위에 그린 여러 장의 그림을 겹쳐서 카메라로 촬영하여 움직임을 만드는 전통적 애니메이션 기법입니다. 보통 동영상 효과를 내기 위하여 1초에 24장의 서로 다른 그림을 연속시키는 방식으로 제작하며 디즈니의 미키마우스와 백설공주, 미야자키하야오의 토토로 등이 대표적입니다.

30. 환경색채에 관한 문제

| 중요도 ●●●○○ 정답 ①

① 주변 환경과 '조화'를 이루는 색채를 설정하도록 해야 합니다. 문화, 종교, 자연환경, 사상 등의 영향으로 각 나라나 지역마다 고유색의 특징을 가지며, 특정 나라와 지역마다의 특색 있는 대표 색이 있는데 이를 지역색(Local color)이라 합니다. 지역색은 한 지역의 정체성을 대변하며 특정지역의 자연환경과 자연스럽게 어울리고 선호되어 국가나 지방의 특성과 이미지를 부각시킵니다. 또한 산이나 바다와 같은 지형적 요소, 태양의 조사 시간이나 청명일 수, 토양의 색 등 지리적, 기후적 환경에 의해 자연스럽게 어울리고 선호되며 자연기후나 자연지형에 영향을 많이 받는 환경색채입니다.

31. 유니버설 디자인에 관한 문제

| 중요도 ●●●○○ 정답 ③

유니버설 디자인은 '모두를 위한 설계(Design for All)' 라고도 합니다. 사회적 약자인 장애인, 노인, 어린이, 여성, 연령 등에 관계없이 모든 사람들이 제품, 건축, 환경, 서비스 등을 보다 편하고 안전하게 이용할 수 있도록 디자인하는 것입니다. 미국 노스캐롤라이나 주립대학 유니버설 디자인 센터의 '론 메이스'가 처음 주장했습니다.

[유니버설 디자인의 7원칙]

1. 공평한 사용으로 쉽게 누구나 사용할 수 있을 것(Equitable Use)
2. 융통성으로 유연하고 자유도가 높은 사용성(Flexibility Use)
3. 간단하고 직관적인 사용, 즉 직감적이고 심플한 사용방법(Simple and Intuitive Use)
4. 인지할 수 있는 정보, 쉬운 가독성과 빠른 정보 습득(Perceptible Information)
5. 오류에 대한 포용력으로 사용 시 위험하거나 오류가 없는 디자인(Tolerance for Error)
6. 자연스런 자세와 적은 힘으로도 쉽게 사용할 수 있을 것(Low physical effort)
7. 접근과 조작이 쉬운 크기와 적절한 공간(size and space for approach and use)

32. 색채계획의 시대적 배경에 관한 문제

| 중요도 ●●○○○ 정답 ④

1950년대 미국에서 시작된 색채계획은 과학기술의 발전으로 인해 생산방식이 공업화되면서 발전하였으며 이와 함께 인공착색 재료와 착색기술도 발달했습니다. 색채가 인간에게 어떤 영향을 미치는지 생리적 효과를 활용한 색재조절에 의한 디자인 방식에 주목하여 안전성과 기능성 등 목적과 대상에 따라 다양성을 고려해 적용하였습니다.

33. 환경색채계획에 관한 문제

| 중요도 ●●○○○ 정답 ③

환경디자인은 인간이 살아가는 삶의 현장과 자연, 그리고 지구 전체와 우주까지 포함하며 인간의 생활공간을 아름답고 쾌적하며 기능적으로 생기 있게 만드는 활동으로 인간과 환경을 조화롭게 구축하는 생활터전에 관한 분야의 디자인이라 할 수 있습니다. 그런 이유에서 환경디자인에서는 색채계획의 결과가 가장 오래 지속되고 사후 관리도 가장 중요시됩니다. 목적과 대상에 따라 색채계획 실무 중 개개의 요소를 표현하고 상징화하기보다 주변과의 맥락을 우선 고려해야 합니다.

34. 디자인 사조에 관한 문제

| 중요도 ●●●○○ 정답 ②

흰색의 대비와 색면 분할을 통한 비례를 보여준 몬드리안은 신조형주의, 즉 '데스틸'에 속합니다. 초기 큐비즘은 프랑스의 세잔에 의해 주도되었습니다. 그는 모든 사물을 원뿔, 입방체, 원통, 구에 집중할 것을 주장하였는데, 이로 인해 입체파 작가들은 자연대상을 기하학적 형태로 환원시켜 그것을 면과 입체로 재구성하였습니다. 세잔의 자연해석과 아프리카의 원시조각미술에 대한 입체파의 관심 역시 피카소(Picasso) 등에 의한 추상의 호소력에 기인한 것이었습니다. 난색의 강렬한 색채와 대비를 주로 사용하는 큐비즘의 대표적 작가는 세잔, 브라크, 피카소 등입니다.

35. 디자인의 목적에 관한 문제

| 중요도 ●●●○○ 정답 ②

디자인의 목적은 '인간이 어떻게 하면 행복할 수 있는가?'라는 질문에서 시작됩니다. 디자인은 국민생활에 기여하고 수요의 창조와 산업경제의 활성화는 물론 생활문화의 창조 그리고 생산과 소비의 가치를 부여하는 것뿐만 아니라 커뮤니케이션의 수단으로 사용되어 인간의 삶을 보다 편리하고 풍요롭게 만드는 모든 활동을 가리킵니다.

일반적으로 디자인을 기능적 '조형활동', 즉 스타일을 보기 좋게 만드는 '미적 예술행위'로 이해하는 경우가 많은데, 디자인은 단순히 미를 추구하는 것이 아니라 미와 기능의 합일과 조화는 물론 인간과 관련한 모든 문제와 환경을 창의적으로 개선하고 해결하기 위한 복합적인 활동이라 할 수 있습니다.

36. 디자인의 어원에 관한 문제

| 중요도 ●●●●○ 정답 ④

디자인이라는 말은 라틴어 '데시그나레(designare)'와 이탈리어 '디세뇨(disegno)' 그리고 프랑스어 '데생(dessein)'에서 유래되었습니다. 디자인은 '계획하다, 설계하다'의 의미를 가지며, 인간생활의 목적에 알맞게 실용적이면서도 미적인 조형을 계획하고 다양한 문제를 해결하기 위한 기획을 실현하는 창의적 과정 전반을 의미합니다.

37. 시네틱스 기법에 관한 문제

| 중요도 ●●●●○ 정답 ②

① 브레인스토밍 – 아이디어 발상법의 하나로 brain은 '두뇌', storm은 '폭풍' 또는 '돌격, 습격'이라는 뜻으로서 원래는 정신병자의 돌연 발작을 가리키는 용어입니다. 이 브레인스토밍은 미국의 광고회사인 BBDO사의 부사장 오스본(Osborne)이 1941년 아이디어를 생각해내는 기법으로 개발한 것입니다.

② 시네틱스 – '관계가 없는 것들을 결부시킨다.'라는 의미의 그리스어에서 유래되었습니다. 시네틱스사를 창립한 W. 고든이 개발한 기법으로, 여러 가지 유추로부터 아이디어나 힌트를 얻는 방법으로 문제를 보는 관점을 완전히 달리하고 여기서 연상되는 점과 관련성을 찾아 아이디어를 발상하는 방법입니다. 유추(analogy)사고라는 것은, 대상이 되는 것과 유사한 것을 발상해내는 발상법으로 서로 관련이 없는 요소들의 결합으로 이질순화(처음 보는 것을 친숙한 것처럼), 순질이화(친숙한 것을 알지 못하는 것처럼)로 말할 수 있습니다.

③ 입출력법 – 입력점(Input)과 출력점(Output)의 자료를 통해 그 사이에 제한조건을 설정하고 문제의 해결방안(Process)을 수립해 가는 아이디어 발상법입니다.

④ 체크리스트법 – 문제해결을 위한 체크 항목을 미리 작성하여 그것을 바탕으로 아이디어를 내는 아이디어 발상법으로 알렉스 오스본(Alex Osborn)에 의해 개발되었습니다.

38. 색채계획 시 고려해야 할 조건에 관한 문제

| 중요도 ●●●○○ 정답 ④

색채계획 시 개인사용과 공동사용이 반드시 통일될 필요는 없습니다. 다양한 환경적 요인에 따라 대상이 차지하는 면적, 자연광과 인공조명 그리고 대상과 보는 사람의 거리 등을 고려합니다.

39. 시지각의 원리에 관한 문제

| 중요도 ●●●●○ 정답 ③

① 유사성 : 비슷한 성질을 가진 요소는 비록 떨어져 있어도 덩어리져 보이는 경향이 있는데 이를 유사의 원리라 하며, 이를 이용해 색맹검사표도 제작합니다.

② 연속성 : 직선은 직선대로, 곡선은 곡선대로 진행방향이나 배열이 같은 것끼리 무리지어 보이는 원리를 의미합니다.

③ 폐쇄성 : 완전히 연결되어 있지 않더라도 연결되어 보이고, 불완전한 형이나 그룹들은 완전한 형이나 그룹으로 완성시키려는 경향이 있습니다.

④ 근접성 : 근접에서 중요한 것은 군(group)을 이룬다는 것, 즉 근접한 것들끼리 뭉쳐 보이는 원리로 개개의 요소에서 비슷한 모양의 형이나 그룹을 다 함께 하나의 부류로 보는 경향을 의미합니다.

40. 개인의 색채에 관한 문제

| 중요도 ●●○○○ 정답 ③

개인의 색채란 개인에게 직접 적용되는 색채로 의복, 메이크업, 액세서리 등이 해당됩니다. 커튼은 공간의 색채에 속합니다.

41. 색채 측정 결과에 첨부할 사항에 관한 문제

| 중요도 ●●●○○ 정답 ④

정확한 컬러 커뮤니케이션을 위해 측색값과 함께 기록해야 할 세부사항으로는 색채 측정방식(geometry), 표준광(standard illumination)의 종류, 표준관측자(standard observer)의 시야각, 3자극치의 계산방법, 등색함수의 종류 등이 있습니다.

42. 무기안료의 특징에 관한 문제

| 중요도 ●●●○○ 정답 ③

③ 착색력이 우수하여 색상이 선명한 것은 '유기안료'입니다.

[무기안료]

- 인류가 가장 오래 사용한 광물성 안료(천연광물을 가공, 분쇄해 만든 것)로 도자기 유약이나 동굴벽화(산화철, 산화망간, 목탄)에서 찾아볼 수 있습니다.
- 은폐력이 좋고 빛과 열에도 잘 변색되지 않습니다.
- 유기안료에 비해 선명하지 않고 저렴하며 사용량도 많은 편입니다.
- 천연무기안료와 합성무기안료로 구분되며 도료, 인쇄잉크, 회화용 크레용, 고무, 통신기계, 건축재료 합성수지 등에 사용됩니다.

43. 조명의 연색성에 관한 문제

| 중요도 ●●●○○ 정답 ①

연색성은 광원의 성질에 따라 물체의 색이 달라 보이는 현상으로 물체색이 보이는 상태에 영향을 줍니다. 광원에 따라 같은 색도 다르게 보이는 이유는 두 색의 분광반사도의 차이 때문입니다.

- 연색평가수는 Ra로 표기합니다.
- 시료광원의 평균 연색평가수를 Ra의 계산에 사용하는 시험색은 8종류로 정합니다.
- 연색평가수 100은 그 광원의 연색성이 광원과 동일한 것을 표시합니다. 즉 기준광원과 같으면 Ra100이 되고, 색차값이 크면 Ra 값은 작아집니다. 연색성은 100에 가까울수록 물체색이 고루 자연스럽게 보입니다.

[연색지수(CRI ; Color Rendering Index)]

연색성을 평가하는 단위로 서로 다른 물체의 색이 어떠한 광원에서 얼마나 같아 보이는가를 표시하며 인공광이 자연광의 분광분포와 일치하는 정도를 말합니다. 연색지수가 높다는 것은 자연광에서 보는 것처럼 물체색을 보이게 한다는 것입니다. 각 광원의 연색지수(CRI)는 정해진 8가지의 샘플 색에 대해 시험광원 아래에서 본 경우와 기준광원 아래에서 본 경우의 색의 차이로 측정합니다.

44. 도장에 관한 문제

| 중요도 ●●○○○ 정답 ①

도료인 페인트를 물체에 칠하여 페인트 도막을 만드는 조작을 '도장'이라 합니다.

45. 색온도에 관한 문제

| 중요도 ●●○○○ 정답 ③

광원별 색온도는 다음과 같습니다.

- 1600~2300K : 해뜨기 직전 – 백열전등, 촛불의 광색
- 2500~3000K : 가정용 텅스텐 램프, 온백색 형광등, 고압나트륨 램프
- 3500~4500K : 할로겐 램프, 백색 형광등
- 4000~4500K : 아침과 저녁의 야외
- 5800K : 정오의 태양 – 냉백색 형광등
- 6500~6800K : 구름이 얇고 고르게 낀 상태의 흐린 날
- 8000K : 약간 구름이 낀 하늘 – 주광색 형광등
- 12000K : 맑은 하늘

46. 디지털 컬러에 관한 문제

| 중요도 ●●●○○ 정답 ③

① IT8은 입력, 조정, 출력에 관계되는 모든 영역에 사용됩니다.
② IT8의 활용 시 RGB 색체계를 CIE XYZ 색공간으로 변환시킬 수 있습니다.
③ White – balance는 백색 기준(절대 백색)을 정하는 것을 말합니다. 카메라, 측색기 등을 교정할 때 사용합니다.
④ Gamma는 컴퓨터 모니터 또는 이미지 전체의 밝고 어두움을 조정합니다. 따라서 채도가 아니라 명도입니다.

47. CIELAB 색차식에 관한 문제

| 중요도 ●●●○○ 정답 ②

KS A 0064에서는 CIELAB의 색차식을

$\Delta E^{\circ}_{ab} = [\,(\Delta L^*)^2 + (\Delta a^*)^2 + (\Delta b^*)^2\,]^{\frac{1}{2}}$로 규정하고 있습니다.

48. 형광염료에 관한 문제

| 중요도 ●●●○○ 정답 ④

형광염료는 소량만 사용해도 되고 어느 한도량을 넘으면 도리어 백색도가 줄고 청색이 되어버립니다. 주로 종이, 합성섬유, 합성수지, 펄프, 양모를 보다 희게 하기 위해 사용하며, 스틸벤(stilbene), 이미다졸(imidazole), 쿠마린(coumarin) 유도체, 페놀프탈레인(phenolphthalein) 등이 있습니다.

49. 국제색채조합(ICC)에 관한 문제

| 중요도 ●●●○○ 정답 ③

ICC(국제색채협의회)는 국제산업표준의 디지털 디바이스 프로파일을 규정하고 관리하는 국제기구로 디지털 영상장치의 생산업체들이 모여 디지털 영상의 호환성을 확보하기

위하여 표준을 정하며 ICM(Image Color Matching) File 이 널리 사용되고 있습니다.

50. 육안검색에 관한 문제
| 중요도 ●●●○○ 　정답 ③

[육안검색의 조건]
- 육안검색 측정각은 대상물과 관찰자의 각이 45°가 적합합니다.
- 측정광원의 조도는 1,000lx가 적합하다.
- 측정 시 표준광원은 D_{65}를 사용합니다.
- 비교하는 색의 면적은 눈의 각도를 2° 또는 10°로 합니다.
- 시감측색은 한국산업규격(KS)의 먼셀기호로 표기합니다.
- 조명의 균제도(조도의 균일한 정도)는 0.8 이상이어야 합니다.
- 육안검색 시 적합한 작업면의 크기는 최소 30~40cm 이상입니다.
- 검사대는 N5이고, 주위 환경은 N7일 때 정확한 검색이 가능합니다.
- 표준광원이 내장된 라이트 박스를 이용하여 관측합니다.

51. 무기안료에 관한 문제
| 중요도 ●●●○○ 　정답 ③

③ 진사는 적색 계열의 유기안료입니다.

[무기안료]
- 인류가 가장 오래 사용한 광물성 안료(천연광물을 가공, 분쇄해 만든 것)로 도자기 유약이나 동굴벽화(산화철, 산화망간, 목탄)에서 찾아볼 수 있습니다.
- 은폐력이 좋고 빛과 열에도 잘 변색되지 않습니다.
- 유기안료에 비해 선명하지 않고 저렴하며 사용량도 많은 편입니다.
- 천연무기안료와 합성무기안료로 구분되며 도료, 인쇄잉크, 회화용 크레용, 고무, 통신기계, 건축재료 합성수지 등에 사용됩니다.

52. 모니터 캘리브레이션에 관한 문제
| 중요도 ●●●○○ 　정답 ①

모니터의 색 관리에서 가장 중요한 것은 얼마나 정확하게 자연과 일치하는 색을 재현할 수 있는가(연색성)입니다. 다양한 색관리 시스템 중 캘리브레이션은 입출력 시스템인 스캐너, 모니터, 프린터와 같은 장치들의 특성과 성질에 따라 색온도, 컬러 균형 및 기타 특성을 조절하여 일정한 표준으로 보이도록 하는 과정을 말합니다. 그래서 정확한 컬러를 보기 위해서는 모니터를 캘리브레이션하고, 그

프로파일 정보의 인식이 가능한 이미징 프로그램을 사용해야 합니다.

53. 휘도에 관한 문제
| 중요도 ●●●○○ 　정답 ①

① 휘도 – 일반적으로 면광원의 광도, 즉 발광면의 밝기를 나타내는 양을 말합니다. 단위면적당 1칸델라(cd, 촛불 하나의 광량)의 광도가 측정된 경우를 1cd/m²라 합니다.
② 해상도 – 해상도는 1인치×1인치 안에 들어있는 픽셀의 수로 표시하고 단위는 ppi를 사용합니다.
③ 조도 – 단위 면적당 주어지는 빛의 양으로 단위는 lx (럭스)입니다.
④ 전광속 – 광원이 사방으로 내는 빛의 총 에너지로 단위는 루멘(lm)입니다.

54. 색에 관한 용어에 관한 문제
| 중요도 ●●●○○ 　정답 ③

① 색 필터의 중첩에 따라 보여지는 유채색의 변화는 감법혼색에 대한 설명입니다.
② 조명이 물체색을 보는 데 미치는 영향은 연색에 대한 설명입니다.
③ 흰색에 유채색이 혼합된 정도는 틴트에 대한 설명입니다.
④ 표면색의 흰 정도를 일차원적으로 나타낸 수치는 백색도입니다.

55. CIE 표준 데이터에 관한 문제
| 중요도 ●●●○○ 　정답 ①

H V/C는 현색계인 먼셀표색계에 대한 표기법이고 나머지 보기는 혼색계로 CIE 표준 데이터입니다.

56. CCM에 관한 문제
| 중요도 ●●●○○ 　정답 ②

CCM은 소프트웨어와 정밀 측정기기를 사용하여 자동으로 배색하는 장치로 기준색에 대한 분광반사율 일치가 가능합니다. 정밀한 조색을 실현하기 위하여 컴퓨터 장치를 이용해 정밀 측정하고 자동으로 구성된 컬러런트(colorant)를 정밀한 비율로 자동 조절·공급함으로써 색을 자동화하여 조색합니다. 따라서 일정한 품질을 생산할 수 있으며 원가가 절감되고 발색에 소요되는 비용을 정확하게 산출할 수 있어 경제적입니다. 분광반사율을 기준색과 일치시키므로 정확한 아이소머리즘(isomerism)을 실현할 수 있습니다.

※ 아이소머리즘(무조건등색) : 분광반사율이 일치하여 관찰자가 어떤 조명 아래에서 보더라도 같은 색으로 보이는 현상

57. 모니터의 해상도에 관한 문제

| 중요도 ●●○○○ 정답 ②

해상도 1024×768이라 할 때, 1024는 가로에 나타나는 정보의 양, 768은 세로에 나타나는 정보의 양을 말합니다. 1024×768보다 해상도가 커지면 화면 크기보다 글씨도 작아지고 화면 스크롤도 작아집니다.

58. 단색광 궤적(스펙트럼 궤적)에 관한 문제

| 중요도 ●●○○○ 정답 ②

[색도도]

색도 좌표를 말발굽형의 그림으로 표시한 것으로, '색지도' 또는 '색좌표도'라고도 합니다. 색도 좌표를 x, y로 표시하는데 그림 바깥쪽의 곡선은 빛 스펙트럼의 색도점(색도를 나타내는 점)을 연결한 곡선이고, 바깥 굵은 실선은 각각의 파장에서 단색광 자극을 나타내는 점을 연결한 색좌표 위의 선으로 스펙트럼의 색을 나타내는 스펙트럼 궤적입니다. 또한 수치는 파장을 의미하고 단위는 nm로 표시합니다. 실존하는 색의 좌표계는 모두 폐곡선의 내부에 들어갑니다. P선은 380nm와 780nm을 잇는 선으로 보라색 경계라고 하며 단색 표시 등에 사용됩니다. 내부의 궤적선은 색온도를 나타내고, 보색은 백색 점 C를 두고 마주보고 있습니다. 서로 보색 관계에 있는 두 색을 잇는 선분은 백색 점을 지나가게 됩니다.

59. 백색교정판에 관한 문제

| 중요도 ●●○○○ 정답 ④

정확한 색채 측정을 위해 측정 전 먼저 백색 기준물을 사용해 측정함으로써 측색기를 교정한 후 정식으로 측정을 하게 되는데 필터식 방식이나 분광식 방식의 모든 측색기에 색채 측정의 기준으로 사용되는 교정물을 '백색교정물'이라 합니다.

60. 아이소머리즘에 관한 문제

| 중요도 ●●○○○ 정답 ③

아이소머리즘(isomeric matching)은 분광반사율이 일치하여 관찰자가 어떤 조명 아래에서 보더라도 같은 색으로 보이는 것입니다.

61. 헤링의 반대색설에 관한 문제

| 중요도 ●●●○○ 정답 ②

1872년 독일의 심리학자이자 생리학자인 '헤링'은 색을 본 후 반대의 잔상인 빨강-초록 물질, 파랑-노랑 물질, 검정-하양 물질인 서로 대립하는 3종류의 광화학 물질이 존재한다고 가정하고, 망막에 빛이 들어오면 분해(이화)와 합성(동화)이라고 하는 반대반응이 동시에 일어나 반응의 비율에 따라서 여러 가지 색이 지각된다는 학설을 발표하였습니다. 분해(이화)는 흰색, 노랑, 빨강이 합성(동화)은 검정, 파랑, 초록의 색각이 생깁니다. 그래서 단파장의 빛이 들어오면 노랑 - 파랑, 빨강 - 초록의 물질이 합성작용을 일으켜 파랑, 초록의 색각이 생깁니다.

62. 인상주의 점묘파 작품에 관한 문제

| 중요도 ●●●○○ 정답 ①

병치혼합은 선이나 점이 서로 조밀하게 병치(나란히 놓이거나 동시에 설치)되어 인접색과 혼합하는 방식으로 19세기 신인상파의 점묘법, 모자이크, 직물의 색 등에 많이 사용됩니다.

63. 빛과 색에 관한 문제

| 중요도 ●●●○○ 정답 ①

빛의 스펙트럼이란 빛을 파장별로 나눈 배열로서, 파장에 따라 굴절률(꺾이는 각도의 정도)이 다르기 때문에 나타납니다. 가장 굴절이 심한 곳은 단파장인 보라색이고, 짧은 곳은 장파장인 빨간색입니다.

64. 눈의 구조와 기능에 관한 문제

| 중요도 ●●●○○ 정답 ②

① 맹점 - 빛을 구분하는 시세포가 없으며, 망막에서 뇌로 들어가는 시신경 다발 때문에 어느 지점의 거리에서 색이나 형태, 상이 맺히지 않는 부분으로 시신경의 통로역할을 합니다.
② 중심와 - 시세포가 밀집해 있어 가장 선명한 상이 맺히는 부분입니다.
③ 홍채 - 카메라의 조리개와 같은 역할을 합니다.
④ 수정체 - 카메라의 렌즈와 같은 역할을 합니다.

65. 색상대비에 관한 문제

| 중요도 ●●●○○ 정답 ②

수묵화의 전통적 기법에서는 색상대비가 아니라 명도대비가 일어납니다.

[색상대비]

두 색을 인접시켜 놓았을 경우 서로의 영향으로 색상차가

크게 느껴지는 현상입니다. 1차색끼리 잘 일어나며 2차색, 3차색이 될수록 대비효과는 줄어듭니다. 즉 빨강, 노랑, 녹색, 파랑 등의 색이 조합되었을 경우 가장 뚜렷이 나타나고, 교회의 스테인드글라스나 야수파 화가들인 마티스, 피카소 등의 회화작품 그리고 우리나라의 전통적 자수나 의복에서 볼 수 있습니다.

66. 가산혼합에 관한 문제

| 중요도 ●●●●○ 정답 ②

가산혼합은 색이 혼합될수록 밝아지는 것입니다. 그래서 빨간 색광과 백색광이 혼색되면 원래 색에 비해 명도는 높아지고 채도는 낮아집니다.

67. 주관색에 관한 문제

| 중요도 ●●●○○ 정답 ④

① 색음현상 – 어떤 빛을 물체에 비쳤을 때 빛의 반대 색상이 그림자(색을 띤 그림자)로 지각되는 현상으로, 작은 면적의 회색이 채도가 높은 유채색으로 둘러싸일 때 회색이 유채색의 보색 색상으로 보이는 현상을 말합니다. 즉 주위색의 보색이 중심에 있는 색에 겹쳐 보이는 현상입니다.
② 메카로 효과 – 보색 잔상이 이동하는 경우의 효과로 대뇌에서 인지한 사물의 방향에서 일어나는 현상입니다.
③ 애브니 효과 – 파장(색상)이 같아도 색의 순도(채도)가 변함에 따라 색상도 변화하는 것과 관련된 현상으로 색자극의 순도가 변하면 색상이 다르게 보이는 현상을 말합니다.
④ 주관색 – 객관적으로는 무채색인데 시간이나 빛의 세기에 의해 유채색으로 느껴지는 색을 말합니다. 물리적인 현상이 아닌 심리적인 현상으로 눈에 보이는 색입니다.

68. 가법혼색에 관한 문제

| 중요도 ●●●●○ 정답 ②

가법혼색은 빛의 혼합으로 빛의 3원색인 빨강(Red), 초록(Green), 파랑(Blue)을 혼합하기 때문에 섞을수록 밝아지며, 컬러모니터, TV 모니터, 무대조명 등에 사용됩니다.

69. 물리보색에 관한 문제

| 중요도 ●●●○○ 정답 ②

색상환에서 서로 반대의 위치에 있는 두 색(보색)을 혼합하면 무채색이 되는데, 이를 물리보색이라 합니다. 물리보색에서는 두 색광을 혼색했을 때 백색광이 되고 감법혼색 시 두 보색은 검정에 가까운 색이 됩니다. 회전판 위에 중간 혼색은 회색에 가까운 색이 됩니다. 먼셀의 색상환에서 빨강의 보색이 녹색인 것은 심리보색에 속합니다.

70. 추상체에 관한 문제

| 중요도 ●●●○○ 정답 ②

추상체 시각은 약 560nm의 빛에 가장 민감합니다. 스펙트럼에서 560nm의 색은 초록색입니다.

보라계열	파랑계열	초록계열
380~445nm	445~480nm	480~560nm
노랑계열	주황계열	빨강계열
560~590nm	590~640nm	640~780nm

71. 광택감에 관한 문제

| 중요도 ●●○○○ 정답 ③

붉은 색 물체의 표면에 광택감을 주었을 때 표면은 부드럽게 느껴지고 광택감 때문에 채도가 떨어져 따뜻한 느낌이 줄어들므로 '차갑게 느껴지게' 됩니다.

72. 양성잔상에 관한 문제

| 중요도 ●●●○○ 정답 ④

양성잔상은 원래 감각과 같은 정도의 밝기나 색상을 띤 잔상을 말합니다. 부의 잔상보다 오래 지속되며 TV 또는 영화에서 주로 볼 수 있고 긍정적 잔상, 적극적 잔상, 등색 잔상이라고도 합니다.

73. 배색에 관한 문제

| 중요도 ●●○○○ 정답 ②

운동선수의 복장과 경주용 자동차 같은 경우는 빠른 스피드가 연상되도록 배색하는 것이 좋으므로 난색, 고명도, 고채도가 적합합니다.

74. 색의 진출과 후퇴색에 관한 문제

| 중요도 ●●●○○ 정답 ①

진출색의 특성은 난색, 고명도, 고채도, 유채색 등이고, 후퇴색의 특성은 한색, 저명도, 저채도, 무채색 등입니다.

75. 색의 대비에 관한 문제

| 중요도 ●●●○○ 정답 ①

색의 대비란 서로 다른 두 색이 주위의 색이나 서로의 영향으로 실제와 다르게 보이는 것으로 잔상의 일종입니다.

76. 빛의 특성에 관한 문제

| 중요도 ●●○○○ 정답 ③

백열전구(텅스텐 빛)는 장파장의 붉은색을 띠므로 장파장이 상대적으로 강하게 느껴집니다.

77. 배색에 관한 문제

| 중요도 ●●○○○ 정답 ③

화려한 이미지는 난색, 고명도, 고채도에서 연상되며, 명도보다는 채도와 더 관련이 있는 이미지이므로 보기 중에서는 '고채도의 난색'이 가장 화려한 느낌을 줍니다.

78. 푸르킨예(Purkinje) 현상에 관한 문제

| 중요도 ●●●○○ 정답 ②

[푸르킨예 현상(Purkinje phenomeono)]

체코의 생리학자인 푸르킨예가 발견하였고 명소시(추상체시)에서 암소시(간상체시)로 갑자기 이동할 때 빨간색은 어둡게, 파란색은 밝게 보이는 것을 말합니다. 이 현상은 간상체와 추상체 시각의 스펙트럼 민감도가 서로 다르기 때문에 나타나는데, 추상체가 반응하지 않고 간상체가 반응하면서 생기며, 박명시의 최대시감도는 507~555nm입니다.

79. 색의 동화현상에 관한 문제

| 중요도 ●●●○○ 정답 ④

일정한 자극이 사라진 후에도 지속적으로 자극을 느끼는 것은 '잔상'에 관한 설명입니다.

[동화현상]

두 색이 맞붙어 있을 때 그 경계 주변에서 색상, 명도, 채도 대비가 보다 강하게 일어나는 것으로 색들끼리 서로 영향을 주어서 인접색에 가깝게 느껴지는 현상을 말합니다. 색의 대비효과와는 반대되는 현상으로 복잡하고 섬세한 무늬에서 많이 나타나며, 동화를 일으키기 위해서는 색 영역이 하나로 종합돼야 합니다. 색이 다른 색 위에 넓혀가는 것처럼 보이기 때문에 '전파효과' 또는 '줄눈효과'라고도 합니다. 베졸드 효과도 동화현상과 같은 원리입니다.

80. 연변대비에 관한 문제

| 중요도 ●●●○○ 정답 ④

[연변대비]

경계면, 즉 색과 색이 접해 있는 부분의 대비가 가장 활발하게 일어나는 현상으로 인접한 두 색의 경계부분에서 눈부심 효과(Glare Effect)가 일어납니다. 연변대비를 약화시키고자 할 때 두 색 사이의 테두리를 무채색으로 합니다. 노트르담 대성당의 스테인드글라스 제작기법을 보면, 원색으로 이루어진 바탕그림 사이에 검은색 띠를 둘렀는데, 이는 색상대비 효과를 얻으면서도 연변대비를 줄여 시각적으로 보기 좋게 하는 보정작업입니다. 유채색뿐만 아니라 무채색을 명도단계로 배열할 때도 연변대비가 일어납니다.

81. NCS 색상환에 관한 문제

| 중요도 ●●●○○ 정답 ④

NCS 색상환은 헤링의 R, Y, G, B 기본색을 각 10단계로 나눠 총 40색을 사용합니다.

82. 현색계에 관한 문제

| 중요도 ●●●○○ 정답 ③

색채의 배열과 구성에서 지각적 등보성을 가지는 것은 현색계입니다.

Pantone Color는 미국의 Pantone 회사가 제작한 실용상용색표로 인쇄잉크를 이용해 일정 비율로 제작된 실용적 색표계입니다. 인쇄, 컴퓨터그래픽, 패션분야 등 산업 전반에 널리 사용되며, 실용성과 시대의 필요에 따라 제작되었기 때문에 개개 색편이 색의 기본 속성에 따라 논리적인 순서로 배열되어 있지 않아 등보성이 없습니다.

83. 오스트발트 색체계에 관한 문제

| 중요도 ●●●○○ 정답 ④

오스트발트 표색계는 1923년에 발표되었으며 베버-페흐너의 법칙은 자극의 변화를 느끼기 위해서는 처음 자극보다 더 큰 자극을 받아야 한다는 이론을 적용하여 현실에 존재하지 않는 완전 흡수 검정(B), 완전 반사 흰색(W), 특정한 빛만 완전 반사하는 순색(C) 3가지 혼색으로 동등한 시각거리를 표현하는 색 단위들을 얻어내려 시도했습니다.

84. L*a*b* 색체계에 관한 문제

| 중요도 ●●●○○ 정답 ①

L은 명도를 나타내고, 100은 흰색, 0은 검은색입니다. +a*는 빨강, −a*는 초록을 나타내며 +b*는 노랑, −b*는 파랑을 의미합니다. 그러므로 +a*=40이 빨간색의 채도가 가장 높습니다.

85. NCS 표기법에 관한 문제

| 중요도 ●●●○○ 정답 ④

S2070 − R20B로 표기합니다. 2070은 뉘앙스, R20B는 색상, 20은 검정색도, 70은 유채색도를 각각 의미합니다. R20B는 R에 20만큼 B가 섞인 P 색상을 나타내며, S는 2판임을 표시합니다. 그러므로 보기 중에서 가장 숫자가 낮은 것을 고르면 됩니다.

86. P.C.C.S 색체계에 관한 문제

| 중요도 ●●●○○ 정답 ③

PCCS 색체계는 헤링의 4원색설을 바탕으로 빨강, 노랑, 녹색, 파랑의 4색상을 기본색으로 합니다. 사용 색상은 24색, 명도는 17단계(0.5단계 세분화), 채도는 9단계(채도의 기준은 지각적 등보성이 없이 절대수치인 9단계로 구분)로 구분해 사용합니다. 채도의 기호는 C가 아니라 S를 붙여 9단계로 분할합니다.

87. 배색의 효과에 관한 문제

| 중요도 ●●●○○ 정답 ④

밝은 노란색, 밝은 분홍색, 밝은 자주색은 개구쟁이 소년보다는 '소녀의 활동적인 느낌'을 줍니다.

88. 저드(Judd)의 색채조화론에 관한 문제

| 중요도 ●●●○○ 정답 ①

순색, 흰색, 검정, 명색조, 암색조, 톤 등이 기본이 되는 것은 파버 비렌의 색채조화론입니다.

[저드의 색채조화론]

저드는 1955년 과거 색채조화에 관한 이론을 조사·정리하여 4종류의 조화법칙을 발표했습니다. 그는 색채조화는 좋아함과 싫어함의 문제이며, 정서반응은 사람에 따라 다르고 동일인이라도 주어진 환경에 따라 다를 수 있다고 하면서 색채조화 4원칙을 제시했습니다. 그것은 질서의 원리, 비모호성의 원리(명료성의 원리), 동류의 원리, 유사의 원리이며, 질서를 가질 때, 배색 이유가 명확할 때, 비슷하거나 유사한 색상과 색조는 조화를 가진다는 것입니다.

89. 관용색명에 관한 문제

| 중요도 ●●●○○ 정답 ④

살구색, 라벤더, 라일락은 모두 식물에서 유래한 색이며, '세피아'는 오징어 먹물 색으로 동물에서 유래한 색입니다.

90. 저드(Judd)의 색재 조화론에 관한 문제

| 중요도 ●●●○○ 정답 ④

CIE 색체계의 관찰시야 각도는 2°, 10°를 사용하며, XYZ색체계에서 X는 적색 자극치를 표시합니다. R, G, B를 기본 3색광을 사용하며 측정되는 스펙트럼의 400nm~700nm를 기준으로 합니다.

91. 혼색계에 관한 문제

| 중요도 ●●●○○ 정답 ④

시각적으로 지각되고 일정하게 배열되어 보이는 표색계는 현색계입니다.

[혼색계]

물체색을 측색기로 측색하고 어느 파장 영역의 빛을 반사하는가에 따라서 각 색의 특징을 표시하는 체계입니다. 심리적, 물리적인 빛의 혼색실험에 기초를 둔 표색계로 환경을 임의로 선정하여 정확하게 측정할 수 있으며, 수치로 표기되어 변색, 탈색 등의 물리적 영향이 없습니다. 단점은 지각적 등보성(시각적으로 같은 간격으로 보는 것)이 없고 감각적인 검사에서 반드시 오차가 발생하며, 수치로 구성되어 색의 감각적 느낌이 없어 데이터화된 수치로만 표기하기에 직관적(보는 대로 느끼는 것)이지 못하다는 것입니다. 빛의 색을 표기하는 데 사용되는 표색계는 CIE(국제조명위원회) 표준 표색계가 대표적입니다.

92. 물체색에 관한 문제

| 중요도 ●●●○○ 정답 ④

① 오스트발트 색체계 : a – 백색량 89, 흑색량 11로 밝은 회색입니다.
② L*a*b* 색체계 : L*값이 30 – 어두운 회색입니다.
③ Munsell 색체계 : N값이 9 – 거의 흰색입니다.
④ NCS 색체계 : S9000–N – S9000은 흑색량 90, 순색량 00으로 검은색에 가깝게 보입니다.

93. 강조배색에 관한 문제

| 중요도 ●●●○○ 정답 ①

색상의 자연스러운 이행, 명암의 변화 등은 강조배색이 아닌 그러데이션 배색입니다. 강조배색은 배색 자체가 변화가 없이 지나치게 동일한 느낌이 들 때, 강조색을 사용함으로써 보다 적극적이고 경쾌하고 활기찬 느낌의 배색효과를 얻을 수 있습니다.

94. NCS 색체계에 관한 문제

| 중요도 ●●●○○ 정답 ③

S4010–Y80R의 S4010에서 40은 흑색량, 10은 순색량을 표시합니다. 항상 순색, 백색, 흑색량은 100의 값을 가집니다. 40+10=50에서 100을 빼면 흰색량은 50이 됩니다.

95. 강조배색에 관한 문제

| 중요도 ●●●○○ 정답 ①

① 벚꽃색은 2.5R 9/2이 맞습니다.
② 토마토색은 5R 3/6이 아니라 7.5R 4/12입니다.
③ 우유색은 5Y 8.5/14이 아니라 5Y 9/1입니다.
④ 초콜릿색은 7.5YR 8/4이 아니라 5YR 2/2입니다.

96. 먼셀 색체계에 관한 문제

| 중요도 ●●●○○ 　정답 ④

먼셀 색체계에서 명도는 N으로 표시하는데, 수치가 높아질수록 밝아집니다. 따라서 N5에 비해 N2는 명도가 낮은 상태를 표시합니다.

97. 관용색명에 관한 문제

| 중요도 ●●●○○ 　정답 ④

'고유색명'이라고도 하는 관용색명은 예전부터 관습적으로 전해 내려오면서 광물, 식물, 동물, 지명과 인명 등의 이름을 따서 불리며 색감의 연상이 즉각적입니다.

98. 토널 배색에 관한 문제

| 중요도 ●●●○○ 　정답 ④

'색조', '음조'의 뜻을 가지며, 배색의 느낌은 톤인톤 배색과 비슷하지만 중명도, 중채도의 색상으로 배색되므로 안정되고 절제되며 수수하고 편안한 느낌을 줍니다. 다양한 색상을 사용한다는 점에서 톤인톤 배색과는 차이가 있습니다.

99. 색채조화에 관한 문제

| 중요도 ●●●○○ 　정답 ④

사실 색채조화에는 정답이 없습니다. 따라서 '보편적 원칙'에 의존하는 것이 아니라 어떤 이론이나 법칙은 자료로 참고할 뿐 절대적으로 사용하는 것은 좋은 배색계획이라 할 수 없습니다.

100. 혼색계와 현색계에 관한 문제

| 중요도 ●●●○○ 　정답 ②

빛의 혼색실험을 기초로 한 정량적인 색체계는 혼색계입니다. NCS, DIN, Munsell 색체계는 모두 현색계입니다.

1	2	3	4	5	6	7	8	9	10
④	④	④	③	④	②	②	①	④	②
11	12	13	14	15	16	17	18	19	20
③	③	④	④	③	③	③	②	②	③
21	22	23	24	25	26	27	28	29	30
③	④	④	④	①	②	④	②	①	②
31	32	33	34	35	36	37	38	39	40
③	②	③	③	④	③	③	④	③	④
41	42	43	44	45	46	47	48	49	50
②	④	④	④	④	④	④	③	②	③
51	52	53	54	55	56	57	58	59	60
④	①	②	①	①	④	②	④	④	①
61	62	63	64	65	66	67	68	69	70
④	①	③	④	②	③	③	①	①	②
71	72	73	74	75	76	77	78	79	80
④	④	①	④	②	①	③	①	②	①
81	82	83	84	85	86	87	88	89	90
④	①	④	④	③	④	①	②	①	④
91	92	93	94	95	96	97	98	99	100
①	②	④	④	①	④	②	④	③	①

1. 에바 헬러의 색채 이미지 연상에 관한 문제

| 중요도 ●●○○○ 정답 ④

색채심리의 대가인 에바 헬러는 160가지 감정을 나타내는 색에 대해 분석하였습니다. 빨강, 파랑, 노랑, 녹색, 주황, 보라, 분홍, 회색, 갈색과 검정과 흰색, 금색과 은색을 대상으로 역사와 문화의 흐름에 따라 그 상징이 어떻게 변해 왔는지를 분석하면서 특히 폭력, 자유분방함, 예술가, 페미니즘, 동성애 등의 이미지를 '보라'라 하였는데, 먼셀의 표기법에 따르면 보라는 5P 3/10입니다.

2. 색채의 주관적 경험에 관한 문제

| 중요도 ●●○○○ 정답 ④

페흐너 효과의 주관색이란 객관적으로는 무채색이나 시간이나 빛의 세기에 따라 유채색으로 느껴지는 색입니다. 기억색과 항상성도 개인의 주관적 경험을 바탕으로 하지만, 지역색은 나라와 지역의 특색을 대표하는 것으로 주관적 경험과는 관계가 없습니다.

3. 색채조절의 효과에 관한 문제

| 중요도 ●●●●○ 정답 ④

[색채조절의 효과]
• 기분이 좋아진다.
• 눈의 건강과 피로가 감소된다.
• 생활이나 작업에 힘을 북돋아 준다.
• 판단이 보다 빨라진다.
• 사고나 재해가 감소된다.
• 능률이 향상되어 생산력이 높아진다.
• 정리, 정돈 및 청결을 유지하게 된다.
• 유지, 관리가 경제적이며 쉽다.

4. 건축공간의 색채조절에 관한 문제

| 중요도 ●●●○○ 정답 ③

③ 시야 내에는 명도와 채도를 조정하면 색채자극을 최소화할 수 있으므로 색채의 사용을 제한할 필요는 없습니다.

5. 색채 선호에 관한 문제

| 중요도 ●●●○○ 정답 ④

④ 제품의 특성에 따라 선호되는 색채는 고정되어 있지 않고 다양한 조건에 따라 선호도가 다양하게 나타날 수 있습니다.

6. 색채와 소리의 조화론에 관한 문제

| 중요도 ●●●○○ 정답 ②

② 뉴턴은 일곱 가지 색을 칠음계와 연계하여 도–빨강 / 레–주황 / 미 – 노랑 / 파–녹색 / 솔–파랑 / 라–남색 / 시–보라로 설명하였습니다.

7. 대면집단에 관한 문제

| 중요도 ●●●○○ 정답 ②

대면집단과 준거집단은 비슷한 의미를 가집니다. 그러나 대면집단과 준거집단의 차이라면 대면집단이 조금 더 가까운 일체감을 가지는 관계라 할 수 있습니다. 예로 가족과 같은 1차적인 면식관계이고 준거집단은 사회적으로 넓은 2차적 관계라 할 수 있습니다. 둘 다 사람들에게 영향을 주는데, 대면집단은 주로 가치관과 태도 등에 영향을 주고, 준거집단은 진로나 제품과 같은 것을 선택하는 데 영향을 줍니다.

① 준거집단 – 소비자가 소비행동을 할 때 제품 및 색채 선택에서 가장 많이 영향을 주는 기준을 제공하는 집단을 말합니다.

② 대면집단 – 가족집단 또는 유희집단처럼 일상적으로 얼굴을 맞대고 접촉함으로써 서로 간의 특징을 잘 알고 그로 인해 소비자가 소비행동을 할 때 제품 및 색채의 선택에 가장 많은 영향을 줍니다.

③ 트렌드세터(trend setter) – 유행을 선도하는 사람이라는 뜻으로, 의식주와 관련한 각종 유행을 창조하고 대중화하는 사람 또는 기업을 의미합니다.

④ 매스미디어(mass media) – 정보를 전달하는 매체로 신문, 방송, 영화, 출판과 같은 대중 매체를 의미합니다.

8. 색채와 촉감의 공감각에 관한 문제
| 중요도 ●●●○○ 정답 ①

① 건조한 느낌 – 난색계열의 주황색

② 촉촉한 느낌 – 밝은 노랑, 밝은 하늘색이 아닌 파랑과 청록 등의 한색계열

③ 강하고 딱딱한 느낌 – 고명도, 고채도가 아닌 저명도, 고채도의 색채

④ 부드러운 감촉 – 저명도, 저채도가 아닌 밝은 핑크, 밝은 하늘색의 색채

9. 안전을 위한 표준색에 관한 문제
| 중요도 ●●●○○ 정답 ④

① 빨강 – 고도위험, 긴급표시, 금지(소방기구, 금지표시, 방화표지, 화약경고표)

② 노랑 – 주의 및 경고표시(장애물 또는 위험물에 대한 경고, 감전주의 표시, 바닥돌출물 주의표시 등)

③ 파랑 – 지시표시, 특정 의무적 행위의 지시

④ 초록 – 안전표시(구급장비, 상비약, 의약품, 대피소 위치표시, 구호표시, 노동위생기)

10. 구체적 연상과 추상적 연상에 관한 문제
| 중요도 ●●●○○ 정답 ②

② 색의 연상은 색채 자극으로 생기는 감정의 일종으로 경험과 연령에 따라 변하며 특정 색을 보았을 때 떠올리는 느낌을 말하며 '구체적인 연상'과 '추상적인 연상' 그리고 '부정적 연상'과 '긍정적 연상'으로 나뉠 수 있습니다. 파랑의 구체적 연상은 바다, 음료가 포함되고 청순은 추상적 연상에 속합니다. 즐거움, 사랑은 빨강의 추상적 연상, 원숙함은 보라의 추상적 연상에 속합니다.

11. 첨단기술의 이미지의 연상에 관한 문제
| 중요도 ●●○○○ 정답 ③

③ 색채연구가들은 청색은 투명하고 깊이가 있는 디지털 패러다임의 대표색으로 21세기 첨단기술의 대표적 색채로 청색을 꼽았습니다. 젊음과 희망이 연상되는 파랑으로 먼셀의 표기법에서는 파랑에 가까운 2.5PB 4/10이 정답이 됩니다.

12. 매슬로우(Maslow)의 인간의 욕구 단계에 관한 문제
| 중요도 ●●●●○ 정답 ③

③ 자존심, 인식, 지위는 사회적 욕구가 아닌 존경취득 욕구에 해당합니다.

매슬로우(Maslow)가 인간에 대한 염세적이고 부정적이며 한정된 개념을 부정한 인본주의 심리학을 근거로 주장한 욕구단계 이론입니다. 그는 인간의 행동은 필요와 욕구에 의해 동기(motive)가 유발된다고 하면서, 인간의 동기에는 단계가 있고 각 욕구는 하위 단계의 욕구들이 어느 정도 충족되었을 때 비로소 지배적 욕구로 등장하게 되며 점차 상위욕구로 나아간다고 주장했습니다. 매슬로우(Maslow) 욕구 5단계 내용은 다음과 같습니다.

1. 생리적 욕구 – 의식주와 관련한 인간의 가장 원초적 욕구
2. 생활보존 욕구 – 지속적으로 생활 속에서 안전을 추구하는 안전욕구
3. 사회적 수용 욕구 – 사회구성원으로서의 역할을 통해 인정받고자 하는 욕구
4. 존경취득 욕구 – 타인에게 인정받고 싶은 권력에 대한 욕구(자존심, 인식, 지위와 관련)
5. 자기실현 욕구 – 고차원적인 자기만족의 단계로 자아개발의 실현단계

13. 색채와 다른 감각 간의 교류현상에 관한 문제
| 중요도 ●●●○○ 정답 ④

④ 색채와 맛에 관한 연구는 보편성이 아닌 문화적, 지역적 특성에 기초를 두어야 한다.

14. 지역색에 관한 문제
| 중요도 ●●○○○ 정답 ④

④ 각 나라나 지역은 문화, 종교, 자연환경, 사상 등의 영향으로 고유색채의 특징을 가지는데, 이처럼 각 나라나 지역의 특색을 대표하는 색을 지역색(Local color)이라 합니다.

15. 감성배색에 관한 문제

| 중요도 ●●○○○ 정답 ③

③ 차분한 이미지를 선호하는 남성용 제품에는 일반적으로 저명도의 중채도 이하의 청색계열을 사용하는 것이 좋습니다.

16. 종교색에 관한 문제

| 중요도 ●●○○○ 정답 ③

③ 불교에서는 노란색을 신성하게 여깁니다.

17. 표본조사의 방법에 관한 문제

| 중요도 ●●●○○ 정답 ③

① 다단추출법 – 모집단 추출 시 1차로 표본을 추출하고 다시 그중에서 표본을 추출하면서 접근하는 방법
② 계통추출법 – 소집단별로 비례에 따라 적정하게 추출하는 방법
③ 무작위추출법 – 각 표본에 일련번호를 부여하고 무작위로 일부를 추출해 조사하는 방법
④ 등간격추출법 – 일정한 간격을 두고 추출하는 방법

18. 브랜드 관리 과정에 관한 문제

| 중요도 ●●●○○ 정답 ②

현대사회는 소통을 위한 매체의 속도가 상당히 빨라지고 있습니다. 그런 이유에서 기업은 자사의 브랜드를 관리하고 디자인함으로써 브랜드 자체의 가치를 높이고 그것이 곧 그 회사 제품의 신뢰도와 연결됩니다. 브랜드를 관리하는 과정은 먼저 자사의 브랜드를 설정하고 브랜드의 이미지를 선정한 후 광고를 통해 소비자들로 하여금 브랜드 충성도를 확립하면 브랜드파워를 가지게 되는 것입니다. 따라서 보기에서는 ② 브랜드 설정 → 브랜드 이미지 구축 → 브랜드 충성도 확립 → 브랜드 파워가 정답이 됩니다.

19. 색채의 기능성에 관한 문제

| 중요도 ●●○○○ 정답 ②

① 우리나라 국기의 검은색 – 색채의 상징성 고려
② 공장 내부의 연한 파란색 – 작업효율을 고려한 색채의 기능성 고려
③ 커피 전문점의 초록색 – 색채의 상징성 고려
④ 공군 비행사의 빨간 목도리 – 색채의 상징성 고려

20. 색채치료에 관한 문제

| 중요도 ●●○○○ 정답 ③

③ 초록은 신체적, 정신적 휴식을 주어 신경과민 상태를 안정시키고 상처를 치유하는 기능이 있습니다. 반면 파랑은 방부제 성질과 근육과 혈관을 축소시키며 혈압을 낮춰 안정되게 하며, 숙면을 취하는 데 효과적입니다.

21. 기능주의에 관한 문제

| 중요도 ●●●○○ 정답 ③

③ "형태(form)는 기능을 따른다."라고 말한 미국 건축의 개척자인 루이스 설리반은 디자인은 목적 자체가 합리적으로 설정되어야 하며, 기능적 형태가 가장 아름답다고 주장했으며, 이러한 기능주의 사상은 현대디자인의 사상적 배경이 되었습니다.

22. 산업디자인의 기능성에 관한 문제

| 중요도 ●○○○○ 정답 ④

④ 산업디자인에서 기능성을 고려할 때는 제품의 물리적 조건과 사용자의 생리적, 심리적인 부분을 고려해 디자인을 하게 됩니다. 반면 심미성은 직접적 기능성과 같은 합리성이 아닌 비합리적 요인에 속합니다.

23. 디자인의 어원에 관한 문제

| 중요도 ●○○○○ 정답 ④

디자인이라는 단어는 라틴어 "데시그나레(designare)"와 이탈리어 "디세뇨(disegno)" 그리고 프랑스어 "데생(dessein)"에서 유래되었습니다. 즉 디자인은 "계획하다, 설계하다, 지시하다, 스케치하다"의 의미를 포함하며, 인간생활의 목적에 알맞게 실용적이면서도 미적인 조형을 계획하고 다양한 문제를 해결하기 위한 기획을 하며 실현하는 창의적인 과정 전체라고 할 수 있습니다.

24. 팝아트에 관한 문제

| 중요도 ●●●○○ 정답 ②

팝아트는 포퓰러 아트(Popular Art)의 약자로 1960년대 뉴욕에서 일어난 미술 경향으로 상업성, 상징성, 풍속과 대중문화에 관심을 두고 역동성, 유선형, 경량성과 이동성을 중심으로 합니다. 특히 그래픽 디자인 분야에 큰 영향을 미쳤는데, 대중을 위한 예술을 주장하면서도 동시에 소비사회에 대한 비판을 제기하였습니다. 일부 팝아트는 저급한 미술로 전락되기도 하였지만 기존의 회화양식에서 벗어난 상업적 기법, 인상적인 만화나 사진 영상 등을 이용한 반미술적 사고방식은 현대미술에 큰 영향을 미쳤습니다.

25. 강조에 관한 문제

| 중요도 ●●●○○ 정답 ①

• 율동감이라는 말은 그리스어 '흐르다(rheo)'에서 유래되었으며, 공통 요소가 연속적으로 되풀이되는 억양의 톤

(tone), 즉 시각적 무브먼트(Movement)를 의미합니다. 이러한 동적인 질서는 활기 있는 표정을 가지고 있으며, 유사한 요소가 반복·배열됨으로써 시각적으로 인상, 즉 가독성이 높아지면서 보는 사람에게 경쾌한 느낌을 줍니다. 반면에 율동이 없는 형태나 조형은 지루한 느낌을 줍니다. 이는 조화와 더불어 디자인의 형식원리 중 중요한 요소이며, 율동의 종류로는 반복과 점이, 그리고 강조가 있고 그 외 방사와 교차 등도 율동감을 줄 수 있습니다.

- 반복(repetition)은 동일 요소들을 반복하여 동적 느낌과 율동감을 주는 것으로, 반복이 지나치면 지루하고 균형성을 유지하는 반복효과가 안정감을 줍니다. 즉, 동일한 요소나 대상을 연속적으로 되풀이하는 구성 방법을 말합니다. 점이(gradation)는 어떤 형태가 일정한 비율로 점점 커지거나 작아지는 것으로, 이로써 시각적인 힘의 경쾌한 율동감을 줍니다.

- 강조(accent)는 어느 특정한 부분에 변화를 주어 시각적인 집중도를 높이는 것을 말하며 강조가 지나치면 균형이 깨지기 쉽습니다. 단조롭거나 지루함을 탈피하고자할 때 주로 사용됩니다.

26. 윌리엄 모리스에 관한 문제

| 중요도 ●●●○○ 정답 ②

근대 디자인사에 가장 큰 영향을 끼친 미술공예운동은 품질회복운동으로서 19세기 후반 고딕예술을 찬양했던 존 러스킨의 영향을 받은 윌리엄 모리스에 의해 시작되었습니다. 모리스는 기계에 의한 대량생산을 반대하면서 수공예품 사용을 권장하였고, 산업혁명에 따른 기계화에 반발하면서 예술의 민주화, 사회화를 주장했습니다.

27. CI(Corporate Identity)에 관한 문제

| 중요도 ●●●○○ 정답 ④

④ CI의 목적은 유사기업과의 동질성이 아닌 '차별성'입니다.

CI는 기업의 이미지 통일을 위한 통합화 작업으로 기업의 개성과 자아의 동질성을 확보하고 사회문화 창조와 서비스 정신을 조성하며 소비자에게 신뢰를 보증하는 상징으로 사용됩니다. 따라서 CI 도입 시기는 타 기업에 비해 이미지가 저하되거나 기업의 현대적 경영방침에 따라 디자인 측면의 개선이 필요할 때나 현재의 기업이미지를 탈피하여 선도적 기업상을 형성하고자 할 때입니다. 그 기업만의 이상적 이미지 확립을 목적으로 고도의 전략적 판단을 필요로 하므로 경영자의 원활한 커뮤니케이션과 상호 이해가 이루어져야 합니다. CI의 기본요소로는 기업명, 심벌마크, 로고타입, 코퍼레이트 컬러(corporate color, 상징 컬러, 전용색), 마스코트, 캐릭터, 슬로건, 전용색채 등이 있고, 응용요소로는 서식류 및 포장, 간판, 유니폼, 수송물 및 건물 등이 있습니다.

28. 그레고르 파울손에 관한 문제

| 중요도 ●○○○○ 정답 ②

② 스웨덴 근대 디자인 형성기의 가장 위대한 디자인 이론가인 그레고르 파울손(Gregor Paulsson)은 그의 저서 「보다 아름다운 일상용품」(1919년)」을 통해 근대화, 산업화 과정에서 스웨덴 사회가 추구해야 할 미적 취향과 디자인의 중요성을 역설하면서 산업디자인이 나아가야 할 방향을 제시하였습니다. 특히 그의 주장은 "디자인을 통해 사회를 개혁할 수 있다."라는 말로 대표되는데, 사회의 모든 구성원을 위한 디자인의 역할과 디자이너의 사회적 책임을 강조했습니다.

29. 효과적인 배색에 관한 문제

| 중요도 ●●●○○ 정답 ①

① 마른 체형을 보완하기 위해서는 팽창되어 보이는 난색이나 고명도와 관련한 색을 사용하는 것이 효과적입니다. 그런 이유에서 난색인 노랑과 중고명도인 먼셀 표색계의 표시법인 H V/C(색상 명도/채도)인 5Y 7/3이 가장 효과적이라 할 수 있습니다.

30. 컬러 플래닝 프로세스에 관한 문제

| 중요도 ●●●○○ 정답 ②

② 기획 → 색채계획 → 색채설계 → 색채관리 컬러 플래닝 순서는 기획과 색채계획이 수립되면 설계를 하고 관리하는 과정으로 이뤄집니다.

31. 디지털 컨버전스에 관한 문제

| 중요도 ●●○○○ 정답 ③

컨버전스는 집합이라는 뜻으로, 하나의 기기나 서비스에 모든 정보통신기술이 융합되는 현상을 의미합니다. 그러므로 정답은 ③ 디지털 컨버전스(digital convergence)입니다. ④ 위지윅(WYSIWYG)은 'What You See! What You Get!'이라는 말로서 '보이는 그대로 출력이 된다'는 뜻입니다.

32. 굿 디자인(Good Design)의 조건에 관한 문제

| 중요도 ●●●●○ 정답 ②

디자인의 조건에는 합목적성, 심미성, 경제성, 독창성이 있습니다. 이를 질서 있게 사용하는 최상의 디자인을 굿디자인(Good Design)이라 합니다. 기능과 형태 등 디자인을

이루는 복합적 조건이 균형과 질서를 갖출 때 인간의 생활을 보다 더 풍요롭게 만드는 좋은 디자인이 됩니다. 현대에는 지역성, 문화성, 친자연성도 굿 디자인의 조건에 포함되고 있습니다.

33. 게슈탈트 그루핑 법칙에 관한 문제
| 중요도 ●●●●○ 정답 ③

① 근접의 요인
근접에서 중요한 것은 군(group)을 이룬다는 것, 즉 근접한 것이 뭉쳐 보이는 원리로서, 개개의 요소에서 비슷한 모양의 형이나 그룹을 하나의 부류로 보는 경향을 의미합니다.

② 유사의 요인
유사의 원리는 비슷한 성질을 가진 요소는 비록 떨어져 있어도 덩어리져 보이는 경향이 있다는 것으로, 이 법칙을 이용해 색맹검사표도 제작합니다.

③ 연속의 요인
직선은 직선대로, 곡선은 곡선대로 진행방향이나 배열이 같은 것끼리 무리지어 보이는 원리를 의미합니다.

④ 폐쇄의 요인
완전히 연결되어 있지 않더라도 연결되어 보이는 것, 불안전한 형이나 그룹들은 완전한 형이나 그룹으로 완성시키려는 경향이 있습니다.

34. 색채계획 과정에 관한 문제
| 중요도 ●●○○○ 정답 ③

일반적인 색채계획의 기본과정은 "색채환경분석 → 색채심리분석 → 색채전달계획 → 디자인에 적용" 순입니다. 컬러 이미지 계획능력, 컬러컨설턴트 능력은 색채전달계획단계에서의 요구사항입니다.

35. 실내디자인 색채계획 시 검토대상에 관한 문제
| 중요도 ●●○○○ 정답 ④

④ 실내디자인 색채계획 시에는 사용자의 심리상태와 빛의 밝기에 적합한 조도, 그리고 주조, 보조, 강조의 색 면의 합리적인 비례 등을 검토해야 합니다. 소재의 다양성은 색채계획보다는 시공 시 검토대상에 해당됩니다.

36. 창조성에 관한 문제
| 중요도 ●●○○○ 정답 ③

③ 창조성은 창의적 디자인을 의미합니다. 창의는 발견, 발전, 융합을 통해 이루어지는데 대상을 연속적으로 전개시켜 이미지를 만드는 발전과 융합을 통해 새롭게 탄생하는 새로운 가치를 추구하는 것입니다.

37. 미니멀리즘에 관한 문제
| 중요도 ●●●○○ 정답 ③

③ 시각적 원근감을 도입한 일루전(illusion) 효과를 강조한 것은 옵아트입니다.

미니멀아트는 '최소한의 예술'이란 의미로 1950년대 후반 미국 뉴욕의 젊은 작가들에 의해 시작된 시각예술과 음악 분야의 운동으로, 극도로 단순한 형태의 표현과 즉자적 · 객관적 접근을 특징으로 합니다. "적은 것이 많은 것이다."라는 표어로 단순형태의 그림을 중시 여겼습니다. 'ABC 아트'라고도 불리는 미니멀아트는 러시아의 화가 카지미르 말레비치가 흰색 바탕에 검은색 4각형을 그린 구성(1913)에서 처음 시작되었던 현대미술의 환원주의적(최초의 원인을 분석하는 경향) 경향이 절정에 이른 것입니다. 비개성적 성격, 극단적 간결성, 기계적 엄밀성을 표현, 순수한 색조대비와 통합되고 단순하고 개성 없는 색채 사용이 특징입니다.

38. 컬러 플래닝의 계획단계에 관한 문제
| 중요도 ●●○○○ 정답 ④

④ 계획단계에서는 자료수집과 조사와 분석, 평가 등이 이루어집니다. 컬러조색은 계획단계가 아닌 실행단계에 속합니다.

39. 모델링에 관한 문제
| 중요도 ●●●○○ 정답 ③

[모델링의 종류]
• 러프 모델(스케치 모델, 스터디 모델) : 작업에 앞서 형태감과 비례 파악을 위해 대략적으로 만드는 모델
• 프레젠테이션 모델(제시용 모델, 더미 모델) : 외형상으로 실제 제품에 가깝도록 도면에 따라 모형으로 만드는 것으로 품평을 목적으로 제작하며 완성 시의 예상 실물과 흡사하게 만드는 데 중점을 두는 모델
• 프로토타입 모델(완성형 모델, 워킹 모델) : 제품디자인의 최종 단계에서 실제 부품작동방법과 같은 기능을 부여하는 시작모델

40. 비례에 관한 문제
| 중요도 ●●●○○ 정답 ④

④ 등차수열은 1 : 4 : 7 : 10 : 13 : ……과 같이 이웃하는 두 항의 차이가 일정한 수열에 의한 비례를 말합니다. 반면, 등비수열은 1 : 2 : 4 : 8 : 16 : ……과 같이 이웃하는 두 항의 비가 일정한 수열에 의한 비례를 말합니다.

기타 비례에 관한 내용은 다음과 같습니다.

- 정수비는 1 : 2 : 3 : …… 또는 1 : 2, 2 : 3, ……과 같은 정수에 의한 비율 – 처리가 간단, 대량생산에 적합, 가구, 건축 등에 사용
- 상가 수열비는 1 : 2 : 3 : 5 : 8 : 13 : ……과 같이 각 항이 앞의 두 항의 합과 같은 수열(황금비율 또는 피보나치 수열)에 의한 비례
- 피보나치 수열은 1, 1, 2, 3, 5, 8, 13, 21, 34, 55, 89, 144와 같이 수열에 의한 비례로 앞의 두 항을 합하면 다음 항이 되는 규칙을 가진다. 자연이나 식물의 구조, 번식의 문제에서 많이 사용되는 수열이다. 피보나치 수열의 비는 결국 황금비례와 같다.

41. 파장의 단위에 관한 문제

| 중요도 ●●●○○ 정답 ②

② 빛의 파장단위로는 Å(옹스트롬), nm(나노미터), μm (마이크로미터)를 사용합니다.

42. 색온도에 관한 문제

| 중요도 ●●●○○ 정답 ④

① 색온도는 광원의 실제 온도가 아닌 광원으로부터 방사하는 빛의 색을 온도로 표시한 것입니다.
② 높은 색온도는 붉은색이 아닌 푸른색 계열의 차가운 색에 대응합니다.
③ 백열등 6,000K 정도의 색온도가 아닌 1,600~2,300K을 가집니다.
④ 광원 자체의 온도가 아니라 흑체라는 가상 물체의 온도로 흑체는 반사가 전혀 이루어지지 않고 오직 에너지를 흡수만 합니다. 에너지를 흡수하면 온도가 오르게 되는데, 이 온도를 측정한 것이 색온도이며, 절대온도인 273℃와 그 흑체의 섭씨온도를 합친 색광의 절대온도로서 표시단위는 K(Kelvin)을 사용하고 양의 기호는 Tc로 표시합니다.

43. 색에 관한 용어에 관한 문제

| 중요도 ●●●○○ 정답 ④

④ KS A 0064 색에 관한 용어에서 3032번 명소시(주간시)에 대해 "정상의 눈으로 명순응된 시각의 상태. 몇 cd/m² 이상의 밝기 레벨에 순응할 때의 시각. 명순응 상태에서는 대략 추상체만이 활성화된다."라고 정의하고 있습니다.

44. 모니터의 색채 조절에 관한 문제

| 중요도 ●●●○○ 정답 ④

④ 모니터의 색채조절을 위해서는 캘리브레이션(calibration), 즉 모니터의 색온도, 정확한 감마, 컬러균형

등을 조절하는 과정을 통해 표준을 만드는 과정을 거쳐야 합니다. 색역 매핑은 디지털 색채조절시스템 중 하나입니다.

45. 색온도에 관한 문제

| 중요도 ●●●○○ 정답 ③

① 촛불 – 1,600~2,300K
② 백열등(200W) – 2,500~3,000K
③ 주광색 형광등 – 8,000K
④ 백색 형광등 – 3,500~4,500K

[광원별 색온도]

- 1,600~2,300K : 해뜨기 직전 – 백열전등, 촛불의 광색
- 2,500~3,000K : 가정용 텅스텐 램프, 온백색 형광등, 고압나트륨 램프
- 3,500~4,500K : 할로겐 램프, 백색 형광등
- 4,000~4,500K : 아침과 저녁의 야외
- 5,800K : 정오의 태양 – 냉백색 형광등
- 6,500~6,800K : 구름이 얇고 고르게 낀 상태의 흐린 날
- 8,000K : 약간 구름이 낀 하늘 – 주광색 형광등
- 12,000K : 맑은 하늘

46. CCM에 관한 문제

| 중요도 ●●●●○ 정답 ②

CCM은 소프트웨어와 정밀 측정기기를 사용하여 색을 자동으로 배색하는 장치로 기준색에 대한 분광반사율 일치가 가능합니다. 정밀한 조색을 실현하기 위하여 컴퓨터 장치를 이용해 정밀 측정하여 자동으로 구성된 컬러런트(colorant)를 정밀한 비율로 자동 조절 공급함으로써 색을 자동화하여 조색하는 시스템으로 분광반사율을 기준색과 일치시키므로 정확한 아이소머리즘(isomerism)을 실현할 수 있습니다. 일정한 두께를 가진 발색층에서 감법혼색을 하는 경우에 성립하는 쿠벨카 뭉크 이론(Kubelka Munk theory)이 기본원리로 자동배색장치에 사용됩니다. CCM의 조색비는 K/S=(1-R)²/2R[K-흡수계수, S-산란계수, R-분광반사율]입니다.

47. 인쇄의 종류에 관한 문제

| 중요도 ●●●○○ 정답 ②

② 등사판인쇄, 실크스크린 등은 오목판이 아닌 공판인쇄에 해당됩니다.

[인쇄의 종류]

- 볼록판인쇄용 – 신문잉크, 경인쇄용 잉크, 볼록판윤전잉크, 플렉소인쇄잉크
- 평판인쇄용 – 낱장평판잉크, 오프셋윤전기잉크, 평판신문잉크

- 오목판인쇄용 – 그라비어잉크, 오목판잉크
- 공판인쇄용 – 스크린잉크, 등사판잉크
- 전자인쇄잉크, 프린트배선용 – 레지스터잉크

48. 금속의 종류에 관한 문제

| 중요도 ●●○○○ 정답 ③

③ 금속소재에는 철, 구리, 스테인리스, 동, 알루미늄 등이 있으며, 알루미늄의 경우 다른 금속에 비해 파장에 관계없이 반사율이 높아 거울로 사용할 정도로 광택이 가장 강한 재질입니다.

49. KS A 0065(표면색의 시감비교방법)에 관한 문제

| 중요도 ●●●○○ 정답 ②

KS A 0065(표면색의 시감비교방법)에서 색 비교를 위한 시환경의 부스 내부의 색에 대한 표준은 다음과 같습니다.

일반적으로 이용하는 부스의 내부는 명도 L*가 약 45 ~ 55의 무광택의 무채색으로 한다. 색 비교에 적합한 배경시야를 확보하기 위해 부스 내의 작업면은 비교하려면 시료면과 가까운 휘도율을 갖는 무채색으로 한다. 조명의 확산판은 시료색으로부터 반사하는 램프의 결상을 피하기 위해서 항상 사용한다. 밝은색이나 흰색에 가까운 색을 비교하는 경우는 휘도대비를 최소화하기 위해 명도 L*가 약 65, 또는 그것보다도 높은 명도의 무채색으로 한다. 어두운색을 비교하는 경우는 L*가 약 25의 광택 없는 검은색으로 한다. 작업면은 4,000lx에 가까운 조도가 적합하다.

50. LCD 모니터의 삼원색에 관한 문제

| 중요도 ●●●○○ 정답 ③

③ LCD 모니터는 가법혼색으로 노란색은 빨간색과 초록색을 혼합하면 나타납니다.

[빛의 3원색의 혼색]
- 빨강(Red) + 초록(Green) + 파랑(Blue) = 하양(White)
- 빨강(Red) + 초록(Green) = 노랑(Yellow)
- 초록(Green) + 파랑(Blue) = 사이안(Cyan)
- 파랑(Blue) + 빨강(Red) = 마젠타(Magenta)

51. 측색의 목적에 관한 문제

| 중요도 ●●●○○ 정답 ④

④ 측색의 목적은 정확한 색을 파악하고 전달하며 재현하는 데 있습니다. 객관적이고 정확한 색채의 측정은 색도계(colormeter)를 이용하며, 색채 값의 지정과 관리 측면에서 중요한 역할을 합니다.

52. 광원과 조명방식에 관한 문제

| 중요도 ●●●○○ 정답 ①

① 동일 물체가 광원에 따라 각기 다른 색으로 보이는 것을 광원의 연색성이라 합니다.
② 모든 광원에서 항상 같은 색으로 보이는 현상은 메타머리즘이 아니라 항상성입니다.
③ 백열등 아래에서는 난색계열의 색을 띠므로 한색계열 색채가 돋보이기보다는 탁해 보입니다.
④ 형광등 아래에서는 한색계열의 색을 띠므로 난색계열 색채가 돋보이기보다는 탁해 보입니다.

53. 국제조명위원회(CIE)에 관한 문제

| 중요도 ●●●○○ 정답 ②

빛의 색채표준에 대해 국제적 표준화 기구가 필요하여 구성된 것이 국제조명위원회(CIE)입니다. 1931년에 CIE에서 제정한 색채표준이 CIE 표준표색계이며, 이는 표준광원에서 표준관찰자에 의해 관찰되는 색을 정량화시켜 수치로 만든 표색계입니다. 표준관찰자가 평균 일광 아래 시료를 보고 비교했을 때 시료의 반사비율인 시감반사율을 측정하여 색도좌표로 표시합니다. 시신경이 빛에 의해 흥분을 일으키는 3원색과 그 혼합 비율로 모든 색을 나타낼 수 있는 비교적 정확한 표색계이며 색의 분광 에너지 분포를 측정하고 측색 계산으로 3자극치 또는 주파장, 자극 순도, 명도 등을 표시할 수 있습니다.

54. CCM(Computer Color Matching)에 관한 문제

| 중요도 ●●●○○ 정답 ①

CCM은 소프트웨어와 정밀 측정기기를 사용하여 색을 자동으로 배색하는 장치로 기준색에 대한 분광반사율 일치가 가능합니다. 정밀한 조색을 실현하기 위하여 컴퓨터 장치를 이용해 정밀 측정하여 자동으로 구성된 컬러런트(colorant)를 정밀한 비율로 자동 조절 공급함으로써 색을 자동화하여 조색하는 시스템으로 일정한 품질을 생산할 수 있으며, 원가가 절감되고 발색에 소요되는 비용을 정확하게 산출할 수 있어 경제적입니다. 분광반사율을 기준색과 일치시키므로 정확한 아이소머리즘(isomerism)을 실현할 수 있습니다.

아이소머리즘(무조건 등색)은 분광반사율이 일치하여 어떤 조명 아래에서든, 어떤 관찰자가 보더라도 같은 색으로 보이고 분광반사율이 일치하는 것을 말합니다.

55. 육안검색에 관한 문제

| 중요도 ●●○○○ 정답 ①

① 색채의 일치를 확인하기 위해 색채 관측상자를 이용해 눈으로 색을 검색하는 것을 말합니다. 육안검색은 측색

기를 사용하는 것보다 정확하지 않고 편차가 큰 정량적이지 않고 주관적인 색채검사법입니다.

56. 합성염료에 관한 문제

| 중요도 ●●○○○ 　정답 ④

산화철, 산화망간, 목탄은 무기안료입니다.

57. 출력장치에 관한 문제

| 중요도 ●●○○○ 　정답 ②

② 스캐너는 입력장치입니다.

58. 색차식의 종류에 관한 문제

| 중요도 ●●●○○ 　정답 ④

2가지 색자극의 색 차이를 구하는 공식인 색차식의 종류는 KS A 0063에서 규정하고 있는데, LAB, LUV, 애덤스–니커슨의 색차식, CIEDE2000 색차식을 사용하도록 합니다. 그 외에 FMC–2, CMC, 헌터의 색차식 등이 있으나 ISCC는 색차식이 아닌 색명법과 관련됩니다.

59. 염료의 특징에 관한 문제

| 중요도 ●●●○○ 　정답 ④

- 안료 : 물이나 기름, 용제 등에 녹지 않는 백색 또는 유색의 무기화합물 또는 유기화합물로 미립자 상태의 분말이며, 그대로의 상태로는 착색능력이 없어 비이클(전색제)의 도움으로 물체에 고착되거나 물체 중에 미세하게 분산되어 착색됩니다. 안료는 착색하고자 하는 매질에 용해되지 않으며 염료에 비해 은폐력이 큽니다. 안료의 입자 크기에 따라 이중착색도, 불투명도, 점도, 굴절률, 빛의 산란과 흡수 등에 영향을 미칩니다. 동굴벽화시대에 채색에 사용되었고, 자동차의 내장 및 외장의 표면코팅, 유성 및 수성페인트, 종이 또는 금속판에 사용하는 잉크 등과 같은 색 재료에 사용되는 색소입니다.
- 염료 : 염료는 물과 기름에 잘 녹아 단분자로 분산하여 섬유 등의 분자와 잘 결합하여 착색하는 색물질로 넓은 뜻으로는 섬유 등 착색제의 총칭이라고 말할 수 있습니다. 염료는 화학적 반응을 통하여 흡착되며 물과 기름에 녹지 않고 가루인 채로 물체 표면에 불투명한 유색막을 만드는 안료(顔料)와 구분됩니다. 염료는 다른 물질과 표면의 친화력이 좋아 흡착 또는 결합하기 쉬워 방직계통에 많이 사용되며, 그 외 피혁, 잉크, 종이, 목재 및 식품 등의 염색에 사용되는 색소입니다.

60. 색채오차에 관한 문제

| 중요도 ●●○○○ 　정답 ①

① 색채오차의 시각적인 영향은 광원에 따른 차이가 가장 큽니다.

61. 푸르킨예 현상에 관한 문제

| 중요도 ●●●○○ 　정답 ④

④ 푸르킨예 현상은 명소시에서 암소시로 갑자기 이동할 때 빨간색은 어둡게, 파란색은 밝게 보이는 현상으로 간상체와 추상체 시각의 스펙트럼 민감도가 서로 다르기 때문에 나타나게 됩니다. 비상구의 등이 초록색인 이유도 여기에 있습니다.

62. 강조색에 관한 문제

| 중요도 ●●●○○ 　정답 ①

① 명도는 밝고, 어둡고, 무겁고, 가벼운 이미지에 사용되고 채도는 강하고, 약하고, 딱딱하고, 연한 이미지에 주로 사용됩니다.

63. 진출색과 후퇴색에 관한 문제

| 중요도 ●●●○○ 　정답 ③

③ 진출색은 진출되어 보이는 색으로 난색, 고명도, 고채도, 유채색 등이 해당되고, 후퇴색은 후퇴되어 보이는 색으로 한색, 저명도, 저채도, 무채색 등이 해당됩니다.

64. 네거티브 필름에 관한 문제

| 중요도 ●●●○○ 　정답 ②

② 빨간색 필터는 사이안, 녹색 필터는 마젠타, 파란색 필터는 노랑 분해 네거티브 필름을 만들게 됩니다.

65. 대비현상에 관한 문제

| 중요도 ●●●○○ 　정답 ③

① 명도대비란 밝은 색은 더욱 밝아 보이고 어두운 색은 더욱 어두워 보이는 현상입니다.
② 유채색과 무채색 사이에서는 유채색이 있으므로 채도대비를 느낄 수 있습니다.
③ 생리적 자극방법에 따라 동시에 일어나는 대비와 시간차를 두고 일어나는 계시대비로 나눌 수 있습니다.
④ 색상대비는 1차색, 2차색 순으로 크게 일어납니다.

66. 애브니 효과에 관한 문제

| 중요도 ●●●○○ 　정답 ②

① 색음 현상 – 어떤 빛을 물체에 비쳤을 때 빛의 반대 색상이 그림자(색을 띤 그림자)로 지각되는 현상으로, 작

은 면적의 회색이 채도가 높은 유채색으로 둘러싸일 때 회색이 유채색의 보색 색상으로 보이는 현상을 말합니다. 즉 주위색의 보색이 중심에 있는 색에 겹쳐 보이는 현상입니다.

② 애브니 효과 – 파장(색상)이 같아도 색의 순도(채도)가 변함에 따라 색상도 변화하는 것과 관련된 현상으로 색자극의 순도가 변하면 색상이 다르게 보이는 현상을 말합니다.

③ 리프만 효과 – 색상 차이가 커도 명도가 비슷하면 두 색의 경계가 모호해져 명시성이 떨어져 보이는 현상을 말합니다.

④ 베졸드 브뤼케 현상 – 동일한 주파장의 색광도 강도를 변화시키면 색상이 다르게 보이거나 다른 유사한 색광도 강도에 따라서 동일하게 보이는 현상으로 불변색상이라고 합니다.

67. 색각 이론에 관한 문제
| 중요도 ●●●●○ 정답 ③

③ 헤링의 4원색설의 기본색은 빨강, 노랑, 녹색, 파랑입니다.

68. 흥분감과 파장에 관한 문제
| 중요도 ●●●○○ 정답 ①

① 흥분감이 연상되는 색상은 빨강이며 장파장으로 730nm입니다.

69. 가독성에 관한 문제
| 중요도 ●●●○○ 정답 ①

① 교통사고를 줄이기 위해 가장 중요한 요인은 가독성이므로, 보기 중 가독성이 가장 낮은 파란색이 정답입니다.

70. 색채의 대비효과에 관한 문제
| 중요도 ●●●○○ 정답 ②

② 색의 대비란 서로 다른 두 색이 주위 색이나 서로의 영향으로 실제와 다르게 보이는 것으로 잔상의 일종입니다.

71. 가산혼합에 관한 문제
| 중요도 ●●●●○ 정답 ④

④ 색광혼합은 빛의 혼합으로 빛의 3원색인 빨강(Red), 초록(Green), 파랑(Blue)을 혼합하기 때문에 섞을수록 밝아집니다. 가법혼색은 컬러모니터, TV, 무대조명 등에 사용됩니다.

72. 색의 동화효과에 관한 문제
| 중요도 ●●●●○ 정답 ④

④ 동화현상은 두 색이 맞붙어 있을 때 그 경계 주변에서 색상, 명도, 채도 대비의 현상이 보다 강하게 일어나는 것으로 색들끼리 서로 영향을 주어서 인접색에 가깝게 느껴지는 현상을 말합니다. 색의 대비효과와는 반대되는 현상으로 복잡하고 섬세한 무늬에서 많이 나타나는 현상, 동화를 일으키기 위해서는 색의 영역이 하나로 종합되어야 합니다.

색이 다른 색 위를 넓혀가는 것처럼 보이기 때문에 이를 전파효과 또는 줄눈효과라 합니다. 베졸드 효과도 동화현상과 같은 원리입니다.

73. 시세포에 관한 문제
| 중요도 ●●●○○ 정답 ①

① 추상체는 600~700만 개가 존재하는데, 빛에 따라 다른 비율에 반응을 보이는 3가지의 추상체인 장파장(L), 중파장(M), 단파장(S)이 존재하며 주행성입니다.

74. 빛의 특성에 관한 문제
| 중요도 ●●●○○ 정답 ④

④ 저녁노을이 좀 더 보랏빛으로 보이는 이유는 빨강과 파랑을 흡수하는 것이 아니라 반사하기 때문입니다.

75. 가법혼색과 감법혼색에 관한 문제
| 중요도 ●●●●○ 정답 ②

② 색필터는 가법혼색이 아닌 감법혼색에 속합니다.

76. 연령에 따른 색채지각에 관한 문제
| 중요도 ●●○○○ 정답 ①

① 연령의 증가에 따라 수정체의 조절능력이 약해지고 근거리의 물체를 잘 구별하지 못하게 됩니다. 시신경의 기능이 저하되면서 백내장, 녹내장과 같은 질환도 많이 발생하고, 수정체가 노란색으로 변하는 황화현상으로 인해 난색계열의 색은 잘 구분하지만 파랑, 남색, 보라색을 구분하는 데 어려움을 느끼며, 동공이 줄어들어 20대와 비교할 때 약 30% 정도의 빛밖에 받아들이지 못해 밝은 것을 좋아하게 됩니다.

77. 면적 대비에 관한 문제
| 중요도 ●●●○○ 정답 ③

① 동일한 색이라도 면적이 커지면 명도와 채도가 감소가 아닌 '증가'해 보입니다.

② 큰 면적의 강한 색과 작은 면적의 약한 색은 조화가 아

닌 '대비'가 되어 보입니다.

③ 강렬한 색채가 큰 면적을 차지하면 눈이 피로해지므로 채도가 낮은 색을 사용해 자극을 줄여야 눈의 피로도 적어집니다.

④ 작은 면적보다 큰 면적 쪽의 색채가 훨씬 강렬하게 보입니다.

78. 눈의 구조에 관한 문제

| 중요도 ●●●○○ 정답 ①

① 맥락막 – 공막과 망막 사이에 위치한 안구벽으로 빛의 반사를 방지하며, 눈에 영양을 보급하는 역할을 합니다.

② 공막 – 안구의 제일 바깥 부분이면서 각막을 제외한 뒤쪽 흰색의 질긴 섬유조직으로 눈의 움직임을 담당하는 근육이 부착되어 있고 외부의 충격으로부터 눈을 보호해줍니다.

③ 각막 – 빛을 받아들이는 투명한 창문 역할을 합니다.

④ 망막 – 카메라의 필름 역할을 하며, 물체의 상이 맺히는 곳입니다.

79. 보색에 관한 문제

| 중요도 ●●●○○ 정답 ②

② 보색 중에서 회전혼색의 결과 무채색이 되는 보색을 '물리보색'이라 합니다. 심리보색은 망막상에 남아 있는 잔상 이미지가 원래의 색과 반대의 색으로 나타나는 현상을 말합니다.

80. 중간혼색에 관한 문제

| 중요도 ●●●○○ 정답 ①

① 중간혼색은 가법혼색의 일종으로 색이 실제로 섞이는 것이 아니라 착시를 일으켜 색이 혼합된 것처럼 보이는 심리적 혼색으로 컬러인쇄와 같은 중간혼색의 방법 또는 베졸드 효과(Bezold effect) 등에서 볼 수 있습니다.

81. 먼셀 색표집의 채도의 속성에 관한 문제

| 중요도 ●●○○○ 정답 ④

④ 먼셀의 색표집에서 소재나 재현의 발달에 따라 선명함이 달라지는 채도의 표현범위도 달라지게 됩니다.

82. 관용색명에 관한 문제

| 중요도 ●●●○○ 정답 ①

① 관용색명은 옛날부터 관습적으로 전해 내려오면서 광물, 식물, 동물, 지명과 인명 등의 이름을 주로 사용하므로 색감의 연상이 즉각적입니다. 색의 3속성에 의한

표시기호가 병기되어 있습니다.

② 새먼핑크, 올리브색, 에메랄드그린 등이 관용색명입니다.

③ 한국산업표준(KS) 관용색명은 미국 ISCC-NIST의 규격 색표에 준하여 만들었습니다.

④ 40색상으로 분류되고 뉘앙스를 나타내는 수식어와 함께 쓰이는 것은 일반색명법에 관한 설명입니다.

83. 오방색에 관한 문제

| 중요도 ●●●○○ 정답 ①

[오방색]

1. 청(靑) – 동쪽, 목(木), 청룡, 인(仁), 봄, 각(角)
2. 백(白) – 서쪽, 금(金), 백호, 의(義), 가을, 상(商)
3. 적(赤) – 남쪽, 화(火), 주작, 예(禮), 여름, 치(緻)
4. 흑(黑) – 북쪽, 수(水), 현무, 지(智), 겨울, 우(羽)
5. 황(黃) – 중앙, 토(土), 황룡, 궁(宮)

84. NCS 색체계에 관한 문제

| 중요도 ●●●●○ 정답 ④

④ NCS 색체계에서 혼합비는 S(검정량)+W(흰색량)+C(유채색량)=100%으로 표시되는데 혼합비의 세 가지 속성 가운데 검정량과 순색량의 뉘앙스(nuance)만 표기합니다. S9000-N에서 9000은 뉘앙스를 의미하고 N은 무채색, 90은 검정색도, 00은 유채색도, S는 2판임을 표시합니다.

85. 고채도의 반대색상 배색에 관한 문제

| 중요도 ●●●○○ 정답 ③

③ 고채도는 강하고 딱딱하며 화려한 이미지를 연상시킵니다. 거기에 반대색상 배색이면 더욱 강하고 생생하며 화려한 이미지를 갖게 됩니다.

86. P.C.C.S. 색체계에 관한 문제

| 중요도 ●●●○○ 정답 ④

④ 색상, 포화도, 암도의 순서로 색을 표시하는 것은 DIN 표색계에 관한 설명입니다.

PCCS 색체계는 헤링의 4원색설을 바탕으로 빨강, 노랑, 녹색, 파랑의 4색상을 기본색으로 합니다. 사용 색상은 24색, 명도는 17단계(0.5단계 세분화), 채도는 9단계(채도의 기준은 지각적 등보성이 없이 절대수치인 9단계로 구분)로 구분해 사용합니다. 채도의 기호는 C가 아니라 S를 붙여 9단계로 분할합니다.

87. 먼셀 색입체에 관한 문제

| 중요도 ●●●○○ 　정답 ①

① 먼셀의 색입체를 수직으로 자를 경우 다양한 명도면과 채도와 보색의 색상면을 볼 수 있는데, 색상은 동일 색상면을 볼 수 있습니다.

88. 채도와 관련된 용어에 관한 문제

| 중요도 ●●●○○ 　정답 ②

② 채도는 색상의 선명도, 포화도, 크로마로 표시되지만 색온도는 채도보다는 색상과 관련이 있습니다.

89. 한국전통색과 톤에 관한 문제

| 중요도 ●●○○○ 　정답 ①

① A는 흰 색조로 담(淡, 묽다)이고, B는 어두운 색조로 숙(熟, 무르익다), C는 선명한 색조로 가장 채도가 높은 순(純, 순수하다)입니다.

90. 문−스펜서 색채조화론에 관한 문제

| 중요도 ●●●○○ 　정답 ④

[문−스펜서의 색채조화론]
매사추세츠공대의 문(P. Moon)과 스펜서(D. E. Spenser) 교수는 미국광학회(OSA) 학회지를 통해 먼셀 시스템을 바탕으로 한 색채조화론을 발표했습니다. 수학적 공식을 사용해 정량적으로 이론화한 이들의 색채조화론은 과학적이고 정량적인 색채조화를 추구하는 것으로 지각적으로 고른 감도의 오메가 공간을 만들어 먼셀 표색계의 3속성과 같은 개념인 H, V, C 단위로 설명하였고 조화를 미적 가치로 보고 부조화는 미적 가치가 없는 것으로 규정했습니다. 조화는 동등(동일)조화, 유사조화, 대비조화로, 부조화는 제1부조화, 제2부조화, 눈부심으로 구분했습니다.

91. 오스트발트 색체계에 관한 문제

| 중요도 ●●●○○ 　정답 ①

① 오스트발트 표색계는 표기방법이 실용적이지 못해 활용이 곤란하다는 단점을 가지고 있습니다. 기호화된 정량적 색 표시방법으로 직관적 예측과 연상이 어렵고 시각적으로 고른 간격이 유지되지 않아 CHM 같은 색표집이 필요하고 같은 기호색이라도 명도가 달라 색표집이 있어야 합니다.

92. 먼셀 색체계에 관한 문제

| 중요도 ●●●●● 　정답 ②

② 먼셀 색체계는 H V/C로 표시하는데, H는 색상, V는 명도, C는 채도를 의미합니다. 따라서 7.5RP 5/6은 색상(Hue) 7.5RP, 명도(Value, Lightness) 5, 채도(Chroma, Saturation, Colorfulness) 6을 나타냅니다.

93. CIE 색체계에 관한 문제

| 중요도 ●●●●○ 　정답 ④

④ 지각적 등간격성에 근거하여 색입체로 체계화한 것은 현색계에 대한 설명입니다.

국제조명위원회(CIE)에서 제정한 표준 측색시스템으로 가법혼색(RGB)의 원리를 이용해 3원색을 기반으로 빨간색은 X센서, 초록(녹색)은 Y센서, 청색은 Z센서에서 감지하여 XYZ 삼자극치의 값을 표시하는 것으로 Y값은 초록(녹색)의 자극치로 명도값을 나타내고, X는 적색, Z는 청색이 자극치에 일치합니다. 현재 모든 측색기의 기본 함수로 사용되고 있어서 색이름을 수량화하여 나타내기에 가장 적합한 색체계입니다.

94. 색의 표준화에 관한 문제

| 중요도 ●●●○○ 　정답 ④

④ 색채의 표준을 정해 원활한 소통과 누구나 사용해도 같은 색채를 사용할 수 있도록 만든 규정으로 색채표준을 통해 색채정보의 저장, 전달, 재현 등의 효과를 얻을 수 있습니다.

95. L*a*b* 측색값에 관한 문제

| 중요도 ●●●○○ 　정답 ①

① CIE L*a*b*에서 L은 명도를 나타내며 100은 흰색, 0은 검은색입니다. +a*는 빨강, −a*는 초록을 나타내며 +b*는 노랑, −b*는 파랑을 의미합니다.
② L*값이 클수록 명도가 높고, a*가 작아지면 빨간색이 아닌 초록색을 띱니다.
③ L*값이 클수록 명도가 높고, a*와 b*가 0일 때 채도가 가장 낮습니다.
④ L*값이 클수록 명도가 높고, b*가 작아지면 파란색을 띱니다.

96. 요하네스 이텐의 색채조화론에 관한 문제

| 중요도 ●●●○○ 　정답 ④

④ 색채와 모양에 대한 공감각적 연구를 통해 색채와 모양의 조화로운 관계성을 추출했으며 12색상환을 기본으로 등거리 2색조화(보색관계의 색은 조화로운 화음을 만든다), 3색조화(정삼각형 꼭짓점 안에 있는 3색은 조화롭다), 4색조화(정사각형 꼭짓점 안에 있는 4색은 조화롭다), 5색조화(오각형과 3색조화와 흑과 백을 연결하면 조화롭다), 6색조화(육각형과 4색조화와 흑과 백

을 연결하면 조화롭다)의 이론을 발표했습니다.

97. 강조배색에 관한 문제
| 중요도 ●●●○○ 정답 ②

① 반복배색 효과 – 반복배색은 배색 자체가 반복됨에 따라 전체적인 통일감을 느낄 수 있으며, 색상차가 많이 나는 색을 이용해 반복배색을 할 경우보다 강렬한 배색 효과를 얻을 수 있습니다. 바둑판 무늬나 타일 바닥면의 배색이 대표적인 반복배색입니다.

② 강조배색 효과 –배색 자체가 변화가 없이 지나치게 동일한 느낌이 들 때 강조색을 사용함으로써 보다 적극적이고 경쾌하고 활기찬 느낌의 배색효과를 얻을 수 있습니다.

③ 톤배색 효과 – 색조를 이용해 톤인톤, 톤온톤과 같은 다양한 배색효과를 얻을 수 있습니다.

④ 연속배색 효과 – 색을 연속으로 이어지는 느낌으로 배색하는 것을 말하며 그러데이션 배색효과라고도 합니다.

98. 현색계와 혼색계에 관한 문제
| 중요도 ●●●●○ 정답 ④

① 혼색계는 측색기가 필요합니다.

② 먼셀, NCS, DIN은 혼색계가 아닌 현색계입니다.

③ 좌표 또는 수치를 이용하여 표현하는 체계는 혼색계입니다.

④ 현색계는 조건등색과 광원의 영향을 많이 받습니다.

99. 오스트발트 색체계에 관한 문제
| 중요도 ●●●●○ 정답 ③

③ 오스트발트 색체계에서 동일한 색상의 색삼각형 내에서의 색채조화를 단색조화(monochromatic chords)라고 하는데 등백색, 등흑색, 등순색, 등색상의 조화 등이 있습니다.

100. 톤온톤 배색 유형에 관한 문제
| 중요도 ●●●○○ 정답 ①

① 톤온톤(Tone on Tone) 배색은 동일 색상에 색조를 다르게 하는 배색입니다. 명도는 같은 무채색에서 색조만 변해가는 명도의 그러데이션이 관련이 있고 색상의 그러데이션 배색은 두 가지 다른 색상의 변화이므로 톤온톤과는 관계가 적습니다.

11회 컬러리스트 산업기사 필기 기출모의고사 정답 및 해설

1	2	3	4	5	6	7	8	9	10
③	④	③	②	④	④	②	③	④	④
11	12	13	14	15	16	17	18	19	20
②	①	③	④	④	①	①	③	①	②
21	22	23	24	25	26	27	28	29	30
①	④	④	②	②	①	④	③	①	①
31	32	33	34	35	36	37	38	39	40
①	①	④	②	④	④	③	④	③	④
41	42	43	44	45	46	47	48	49	50
②	①	②	②	④	②	①	③	②	①
51	52	53	54	55	56	57	58	59	60
①	②	④	①	②	②	④	①	①	①
61	62	63	64	65	66	67	68	69	70
④	②	③	③	②	①	②	②	②	①
71	72	73	74	75	76	77	78	79	80
①	③	④	③	④	②	③	①	③	②
81	82	83	84	85	86	87	88	89	90
①	②	③	④	②	④	②	③	②	①
91	92	93	94	95	96	97	98	99	100
②	①	④	③	②	④	③	②	①	④

1. 상징색에 관한 문제

| 중요도 ●●●○○ 정답 ③

③ 서양 문화권에서는 하양이 아니라 검정이 죽음의 색으로서 장례식을 대표하는 색입니다.

2. 카스텔(Castel)의 색채/음악 척도에 관한 문제

| 중요도 ●●○○○ 정답 ④

④ E – 빨강이 아니라 노랑입니다.

카스텔은 C – 청색 / D – 녹색 / E – 노랑 / G – 빨강 / A–보라로 음계와 색을 연계했습니다.

3. 안전표지에 관한 문제

| 중요도 ●●●○○ 정답 ③

③ 경고의 안전색은 노랑입니다. 그러나 하양은 노랑과 같은 밝기를 가지므로 대비색이라 할 수 없습니다.

4. 착시에 관한 문제

| 중요도 ●●●○○ 정답 ②

② 기억의 무의식적 추론에 의해 나타나는 현상은 기억색에 대한 설명입니다. 반면 착시는 눈의 망막에 미치는 빛 자극에 대한 생리적 작용에 의해 일어나는 주관적 해석, 즉 시각적 착각으로 지각된 부분들 사이에 일어나는 상호작용의 결과입니다. 착시는 인간의 눈에서 생기는 생리적 작용이라 할 수 있는데, 대상의 길이, 방향, 면적, 색채의 각 부분에 걸쳐 물리적 실제와 다르게 지각하는 현상입니다. 잔상과 대비현상도 착시의 대표적인 예라 할 수 있습니다.

5. 색채를 적용할 대상에 관한 문제

| 중요도 ●●○○○ 정답 ④

④ 안전규칙과 같은 안전색채는 색채의 안정성이 아닌 시인성을 검토해야 합니다.

6. 색채의 연상과 상징에 관한 문제

| 중요도 ●●●●○ 정답 ④

④ 저채도보다 고채도 색이 연상어의 의미가 크고, 이미지를 구체적으로 상징할 수 있습니다.

7. 지역색과 풍토색에 관한 문제

| 중요도 ●●●○○ 정답 ②

② 지리적으로 근접하거나 기후가 유사한 국가나 민족의 풍토색은 비슷한 특징을 가집니다.

지역색은 한 지역의 정체성을 대변하고 특정지역의 자연환경과 자연스럽게 어울려 선호되는 색채로서 국가나 지방의 특성과 이미지를 부각시킵니다. 산이나 바다와 같은 지형적 요소, 태양의 조사시간이나 청명일 수, 토양의 색 등 지리적·기후적 환경에 의해 자연스럽게 어울리고 선호됩니다. 풍토색은 특정지역의 기후와 토지의 색으로 그 지역에 부는 바람, 태양 빛, 흙의 색 등 지리적으로 서로 다른 환경적 특색을 지닌 지방의 풍토를 두드러지게 드러내는 특징색을 말합니다.

8. 제품디자인의 색채기호조사에 관한 문제

| 중요도 ●●○○○ 정답 ③

③ 현대에 오면서 색채에 대한 요구나 만족도는 매우 다양한 방향으로 흐르고 있습니다.

9. 색채 마케팅 전략 개발에 영향을 미치는 요인에 관한 문제

| 중요도 ●●●○○ 정답 ④

④ 색채 마케팅 전략 개발에 영향을 미치는 요인으로 다양

한 환경적 요인들이 있습니다. 즉 라이프스타일과 문화의 변화, 환경문제와 환경운동의 영향, 그리고 인구통계적, 기술적, 경제적 요인 등이 있습니다. 그러나 정치와 법규의 규제 요인은 직접적 요인에 포함되지 않습니다.

10. 색채 마케팅에 관한 문제
| 중요도 ●●●○○ 정답 ④

④ 환경주의 및 자연을 중시하는 디자인에서는 많은 색채를 사용하는 것보다는 자연스럽고 단순한 색채를 사용합니다.

11. 색채의 심리적 기능에 관한 문제
| 중요도 ●●●○○ 정답 ②

② 온도감, 크기, 거리 등의 판단에 영향을 미치는 것은 색채의 심리적·미적 효과가 아니라 물리적 효과입니다.

12. 색채의 공감각에 관한 문제
| 중요도 ●●●●○ 정답 ①

① 공감각은 동시에 다른 감각을 함께 느끼는 것을 의미합니다. 어떤 감각에 자극이 주어졌을 때, 다른 영역의 감각을 불러일으키는 감각 간의 전이현상, 즉 "감각 간의 교류현상"으로 메시지와 의미를 전달하는 특성을 가집니다.

13. 안전색채에 관한 문제
| 중요도 ●●●●○ 정답 ③

① 빨강 – 고도위험, 긴급표시, 금지(소방기구, 금지표시, 방화표지, 화약경고표시)
② 노랑 – 주의, 경고표시(장애물 또는 위험물에 대한 경고, 감전주의표시, 바닥돌출물 주의표시 등)
③ 초록 – 안전표시(구급장비, 상비약, 의약품, 대비소 위치표시, 구호표시, 노동 위생기)
④ 파랑 – 지시표시, 특정 의무적 행위의 지시

14. 유행색에 관한 문제
| 중요도 ●●●●○ 정답 ④

④ 유행색은 기업이나 협회 등의 단체에서 제품에 응용되거나 앞으로 선호될 것이라고 예상하여 만들어낸 색을 말합니다. 일정 계절이나 기간 동안 많은 사람이 선호하여 착용하는 색으로 일정한 기간을 두고 주기적으로 반복되는 특성을 가집니다. 패션산업 분야는 시즌의 약 2년(24개월) 전에 이미 유행예측색이 제안될 정도로 유행색에 가장 민감한 분야입니다.

15. 제품의 색채계획에 관한 문제
| 중요도 ●●○○○ 정답 ④

④ 제품의 색채계획이 필요한 이유는 색채계획을 통해 타기업과의 제품차별화, 제품정보요소 제공과 색채연상효과 활용, 기능의 효과적 구분 등을 할 수 있기 때문입니다. 그러나 각 나라나 지역은 문화, 종교, 자연환경, 사상 등의 영향으로 고유색채의 특징을 가지는 지역색과는 관련이 없습니다.

16. 색채선호와 상징에 관한 문제
| 중요도 ●●○○○ 정답 ①

① 연령별로 선호하는 색은 비슷한 환경적 요인에 의해 비슷한 선호도를 가지는 경향이 있습니다.

17. 색채선호에 영향을 미치는 요인에 관한 문제
| 중요도 ●●○○○ 정답 ①

① 색채의 선호에 대한 영향은 개인, 연령, 문화적 차이, 환경 또는 구체적 대상에 따라 차이가 있으나 지능은 관련이 적습니다.

18. 색채 연상에 관한 문제
| 중요도 ●●●●○ 정답 ③

③ 색의 연상이란 색채를 자극함으로써 생기는 감정의 일종으로 경험과 연령에 따라 변하며, 특정 색을 보았을 때 떠올리게 되는 색채를 말합니다. "구체적 연상"과 "추상적 연상", 그리고 "부정적 연상"과 "긍정적 연상"으로 나뉠 수 있습니다.

19. 국기에 사용되는 색과 상징에 관한 문제
| 중요도 ●●●●○ 정답 ②

국기에 일반적으로 사용되는 빨강은 혁명·유혈·용기를, 파랑은 평등·자유·정직을 상징합니다. 노랑은 광물·금·비옥함을, 검정은 주권·대지·근면을, 흰색은 결백과 순결 등을 의미합니다.

20. 색채 연상에 관한 문제
| 중요도 ●●●●○ 정답 ②

① 색의 대비에 대한 설명입니다.
② 색의 연상에 대한 설명입니다.
③ 기억색에 대한 설명입니다.
④ 색채의 항상성에 대한 설명입니다.

21. 캘리그래피(Calligraphy)에 관한 문제

| 중요도 ●●○○○ 정답 ①

캘리그래피(Calligraphy)란 '손으로 그린 그림문자'로 전문적인 핸드레터링 기술을 의미합니다. 조형상으로 유연하고 동적인 선, 붓글씨와 같은 번짐효과, 살짝 스쳐가는 효과, 여백의 균형미 등 순수 조형의 관점에서 보는 것을 의미합니다. 서예로 번역되기도 하는데, 원래 'calligraphy'는 아름다운 서체란 뜻의 그리스어 'Kalligraphia'에서 유래되었습니다.

22. 빅터 파파넥의 복합기능에 관한 문제

| 중요도 ●●●●○ 정답 ④

① 방법(Method) - 도구와 재료 그리고 작업과정의 상호작용을 의미합니다.
② 필요성(Need) - 좋은 디자인은 진정 인간이 필요로 하는가를 생각해야 합니다.
③ 텔레시스(Telesis) - 특수한 목적을 달성하는 것과 관련이 있습니다.
④ 연상(Association) - 인간의 보편적이고 마음속 깊이 자리잡고 있는 충동과 욕망에 관계된 것으로 경험을 바탕으로 기성의 가치에 대해 긍정적 혹은 부정적 선입관을 가지게 됩니다.

복합기능은 방법(method), 용도(use), 필요성(need), 텔레시스(목적, telesis), 연상(association), 미학(aesthetics) 등의 6가지 감성적 요소로 구성되어 있습니다.

23. 비례에 관한 문제

| 중요도 ●●○○○ 정답 ④

④ 끌로드 로랭은 바로크 시대 프랑스의 화가이자 소묘가, 판화가입니다. 그의 대표작 〈항구〉에서는 원근법으로 인한 비례의 디자인 조형 원리를 볼 수 있습니다.

24. 패션디자인의 색채계획에 관한 문제

| 중요도 ●●●○○ 정답 ②

[패션디자인 색채계획 단계]
① 색채정보 분석단계 : 시장정보 분석, 유행정보 분석, 소비자정보 분석, 색채계획서 작성, 경쟁사 분석 등
② 색채디자인 단계 : 색채 결정, 이미지 맵 작성, 아이템별 색채 전개
③ 평가 단계

25. 디자인의 목적에 관한 문제

| 중요도 ●●●○○ 정답 ②

② 디자인이란 인간생활의 목적에 알맞게 실용적이고 미

적인 조형을 계획하고 그를 실현하는 과정 및 그에 따른 결과로 정의될 수 있습니다. 즉 실용적 기능과 조형적 아름다움의 조화가 디자인의 목적입니다.

26. 디자인의 개념에 관한 문제

| 중요도 ●●●●○ 정답 ①

① 디자인의 목적은 "인간이 어떻게 하면 행복할 수 있는가?"에 있습니다. 디자인은 국민생활에 기여하고 수요의 창조와 산업경제의 활성화는 물론 생활문화의 창조, 그리고 생산과 소비의 가치를 부여할 뿐만 아니라 커뮤니케이션의 수단으로 사용되어 인간의 삶을 보다 풍요롭게 만들고 미적 가치와 실용적 가치를 계획하고 표현합니다. 특정한 대상을 위한 것도 아니고 행위예술이 아닙니다.

27. 미래주의에 관한 문제

| 중요도 ●●●○○ 정답 ④

① 아방가르드(Avant-garde) : 급격한 진보성향의 흐름, 전위라는 뜻의 프랑스어로 원래 군사 용어로 전쟁에서 적의 움직임과 위치를 파악하기 위한 척후병을 의미하였는데 오늘날에는 혁명적 예술경향 또는 그 운동을 의미합니다.
② 다다이즘 : 1916년 잡지 'Dada(프랑스어로 '목마'를 의미)'로부터 시작되었고 인간의 이성을 배제한 제스처를 쓰는 비합리적, 반이성, 반도덕, 반예술을 표방한 무계획적인 예술운동입니다. 과거의 예술을 새로운 예술로 현실에 직접 통합하여야 한다는 관점으로 유머, 변형, 충격 등을 커뮤니케이션의 수단으로 사용하였고 부르주아, 제1차 세계대전(1914~1918)의 영향을 받아 사회적 불안과 허무감으로 나타난 문화 전반의 운동입니다.
③ 해체주의 : 1960년대에 프랑스의 비평가 데리다(Jacques Derrida, 1930~2004)가 제창한 포스트구조주의 문학 비평이론을 말합니다. 종교와 이성 등 질서의 기초에 있는 것을 비판하고 사물과 언어, 존재와 표상, 중심과 주변 따위 이원론을 부정하는 다원론을 말합니다.
④ 미래주의 : 20C 초 이탈리아에서 일어난 전위예술운동인 미래주의는 이탈리아 북부의 공업도시 밀라노에서 마리네티(Marinetti)가 중심이 되어 일어났으며, 1909년 시인 마리네티가 파리의 "르 피가로(Le Figaro)" 지에 미래파 선언을 발표하고 이듬해 보치오니, 칼라, 루소로, 발라, 산텔리아가 트리노의 키아레나 극장에서 미래파 운동 선언을 발표하며 시작되었습니다. 기존의 낡은 예술을 모두 부정하고, 기계세대에 어울리는 새로운 다이내믹한 미를 창조할 것을 주장하며, 기계가 지닌 차갑고 역동적인 아름다움을 조형예술의 주제로까

지 높이고, 스피드감과 운동감을 표현하기 위해 시간의 요소를 도입한 예술운동으로, 주로 하이테크 소재로 색채를 표현한 미술사조입니다.

28. 색채 조절의 효과에 관한 문제

| 중요도 ●●●●○ 정답 ③

[색채조절의 효과]
- 기분이 좋아진다.
- 눈의 건강과 피로가 감소된다.
- 생활이나 작업에 힘을 북돋아 준다.
- 판단이 보다 빨라진다.
- 사고나 재해가 감소된다.
- 능률이 향상되어 생산력이 높아진다.
- 정리, 정돈 및 청결을 유지하게 된다.
- 유지, 관리가 경제적이며 쉽다.

29. 디자인 조건에 관한 문제

| 중요도 ●●●●○ 정답 ①

① 각 원리의 모든 조건을 하나의 통일체로 하는 것은 경제성이 아닌 질서성입니다.

디자인의 조건에는 비합리적(주관적) 영역의 '심미성'과 '독창성' 그리고 합리적(객관적) 사고의 영역인 '경제성'과 '합목적성'이 있습니다. 좋은 디자인을 위해서는 어느 한 쪽으로 치우치지 않고 합리성과 비합리성을 모두 조화롭게 디자인해야 하는데, 서로 상관관계를 인정하면서 이들의 상관관계를 적절하게 유지시켜 주는 것이 질서성입니다. 즉 디자인의 조건을 하나의 집합체로 각 원리에서 가리키는 모든 조건을 하나의 통일체로 하는 것을 질서성이라고 합니다.

30. 재질감에 관한 문제

| 중요도 ●●○○○ 정답 ①

① 물체를 만졌을 때 느껴지는 촉각에 대한 표면 상태를 재질감이라 합니다. 반면 시각적으로 보이는 표면의 재질감을 '질감(texture)'이라 합니다. 사진의 망점이나 인쇄상의 스크린 톤 등에서 느껴지는 것은 재질감이 아니라 질감이며, 특히 자연적 질감보다는 인공적인 질감이라 할 수 있습니다.

31. 색채 계획 프로세스에 관한 문제

| 중요도 ●●○○○ 정답 ①

① 색채 계획 프로세스 중 이미지의 방향을 설정하고 주조색, 보조색, 강조색을 결정하며 소재 및 재질 결정, 제품 계열별 분류 및 체계화를 하는 것은 디자인 단계입니다. 그리고 자료를 수집하고 분석하는 기획단계와 실제 제품을 만드는 생산단계와 아이디어를 발상하는 체크리스트로 나눌 수 있습니다.

32. 팝아트에 관한 문제

| 중요도 ●●●○○ 정답 ①

① 팝아트

포플러 아트(Popular Art)의 약자로 1960년대 미국 뉴욕에서 일어난 미술 경향입니다. 상업성, 상징성, 풍속과 대중문화에 관심을 가졌으며, 역동성, 유선형, 경량성과 이동성을 중심으로 하였고, 특히 그래픽 디자인 분야에 큰 영향을 미쳤습니다. 대중을 위한 예술을 주장함과 동시에 소비사회에 대한 비판을 제시하였고 일부 팝아트는 저급한 미술로 전락되기도 하였지만 기존의 회화양식에서 벗어난 상업적 기법, 인상적인 만화나 사진 영상 등을 이용한 반미술적인 사고방식으로 현대미술에 큰 영향을 미쳤습니다. 개방과 비개성으로 특정지어지며, 복제성과 보편성을 강조하기 위하여 간결하고 평면화된 색면과 화려하고 강한 대비의 원색을 사용하였습니다.

② 다다이즘(Dadaism)

1916년 잡지 'Dada(프랑스어로 목마를 의미)'로부터 시작되었고 인간의 이성을 배제한 제스처를 쓰는 비합리적, 반이성, 반도덕, 반예술을 표방한 무계획적인 예술운동으로 과거의 예술을 새로운 예술로 현실에 직접 통합하여야 한다는 관점으로 유머, 변형, 충격 등을 커뮤니케이션의 수단으로 사용하였고 부르주아, 제1차 세계대전(1914~1918)의 영향을 받아 사회적 불안과 허무감으로 나타난 문화 전반적인 운동입니다.

③ 초현실주의는 다다이즘의 영향으로 1919년부터 약 20년간 프랑스를 중심으로 하여 이성의 지배를 배척하고 무의식 세계를 표현한 예술운동입니다. 제1차 세계대전 후 파괴되는 물질세계의 허무와 실망에서 시작된 전위적 예술운동으로서 무의식이나 꿈의 세계에 대한 표현을 지향하는 20세기의 예술사조입니다.

④ 옵아트

'시각적 미술'이란 뜻으로 1960년대 '상업주의'나 '상징성'에 반동하여 미국에서 일어난 추상주의 미술운동입니다. 색채의 시지각 원리에 근거를 두고 시각적 환영과 시각적 착시 등 심리적 효과를 적극적으로 활용하였습니다. 형태와 색채의 체계적이고 정밀한 조작을 통해 얻어지는 옵아트의 효과는 원근법상의 착시나 색채의 장력을 이용한 것입니다. 옵아트의 주요 매체인 회화에서는 표면장력을 극대화하여 사람의 눈에는 그것이 실제로 진동을 일으켜 동요하는 것처럼 느껴지게 하는데, 시각적 표현이라기보다는 생리적 착각의 회화이며 망막의 예술이라고도 불립니다.

33. 아르누보에 관한 문제

| 중요도 ●●●○○ 정답 ④

④ 오스트리아는 직선적 아르누보입니다.

[국가별 아르누보의 특징]

• 곡선적 아르누보 : 프랑스, 벨기에, 독일, 이탈리아, 동구권
• 직선적 아르누보 : 영국 북부, 오스트리아 빈 중심으로 발전

34. 이미지 스케일에 관한 문제

| 중요도 ●●○○○ 정답 ②

① 그레이 스케일(gray scale) – 명도의 단계를 표시한 명도자입니다.
② 이미지 스케일(image scale) – 이미지 스케일인 컬러 이미지 스케일(color image scale)은 1966년 일본의 색채디자인연구소에서 개발한 의미전달법으로 맛, 향기, 감정, 기타 색채가 주는 정서적 느낌을 쉽게 전달하기 위해 만든 소통방법입니다. 색채가 가지고 있는 감정효과, 연상과 상징, 공감각, 전달과정 등을 SD법을 통해 체계적으로 분석하고 이미지에서 느껴지는 심리적 감성을 특정한 언어로 객관화시켜서 좌표계로 구성한 이미지 공간을 말합니다.
③ 이미지 맵(image map) – 아이디어 발상법입니다.
④ 이미지 시뮬레이션(image simulation) – 실제 상황을 간단하게 이미지 모형을 통해서 실험하는 것입니다.

35. 독일공작연맹에 관한 문제

| 중요도 ●●●○○ 정답 ④

④ 독일공작연맹은 1907년 유켄트 스틸의 몰락과 기술 주도적 디자인에 대한 관심을 불러일으키며 헤르만 무테지우스(Hermann Muthesius)를 중심으로 결성되었습니다. 헤르만 무테지우스는 주영 독일대사관 직원으로 주택건축 관련 업무를 담당했고 독일의 건축이나 공예가 시대에 뒤떨어졌음을 인식하고 영국의 청초하고 명쾌한 조형을 나타내는 합리적 · 객관적인 사고에 영향을 받았습니다. 1907년 독일로 귀국한 헤르만 무테지우스는 프러시아의 미술학교연맹의 감시관으로 재직하면서 새 시대의 조형 창조는 실제 기능 위주로 하지 않으면 안 된다고 주장하였습니다. 찬반 양론이 분분했으나 결국 제조업자, 예술가, 건축가, 저술가 등과 함께 손잡고 독일공작연맹을 창시하였는데, 장식을 부정하고, 기능주의(Functionalism) 입장에서 간결하고 객관적인 합리성을 의미하는 즉물성(실제의 사물에 비추어 생각하고 행동)을 근대성의 지표로 제창하고 기술주도적 디자인 방향을 주장했습니다.

36. 랜드마크(Land Mark)에 관한 문제

| 중요도 ●●○○○ 정답 ④

① 슈퍼그래픽(Super Graphic) – '슈퍼(크다)'와 '그래픽(그림)'의 합성어로 캔버스에 그려진 회화예술이 미술관, 화랑으로부터 규모가 큰 옥외공간, 거리나 도시의 벽면에 등장한 것으로 1960년대 미국에서 시작되었습니다.
② 타운스케이프(Townscape) – 도시 풍경을 의미합니다.
③ 파사드(Facade) – 건축물 외부의 정면을 의미합니다.
④ 랜드마크(Land Mark) – 산, 고층빌딩, 타워, 기념물, 역사 건조물 등 멀리서도 위치를 알 수 있는 그 지역의 상징물을 의미합니다.

37. 디자인의 조건에 관한 문제

| 중요도 ●●●●○ 정답 ③

③ 디자인 조건 중 가장 중요하다고 할 수 있는 합목적성은 말 그대로 '목적에 얼마나 부합하는가?' 또는 '목적과 얼마나 일치하는가?'를 의미합니다. 즉, 목적을 실현하는데 적합한 성질을 말하는 것으로 조형에서는 이를 '실용성' 또는 '효용성'이라고도 합니다.

38. 디자인 조형요소에 관한 문제

| 중요도 ●●●○○ 정답 ④

④ 쌍곡선은 속도감이 아니라 '균형미'를 주고, 포물선은 균형미가 아니라 '속도감'을 연출합니다.

[선의 종류와 성질]

• 직선 : 정직, 명료, 확실, 단순, 남성적, 상승, 형식, 도전 등 – 점과 점을 잇는 가장 짧은 선
• 수직선 : 고결, 희망, 상승감, 긴장감, 종교적 등
• 수평선 : 평화, 정지, 안정감 등
• 사선 : 동적, 불안감 등
• 곡선 : 우아, 매력, 여성적, 자유, 고상, 불명확, 섬세함 등
• 호 : 유연한 표정
• 포물선 : 속도감
• 쌍곡선 : 균형의 미
• S선 : 우아, 매력, 연속성
• 나사선 : 발전적, 가장 동적(아르키메데스 나사선)
• 절선 : 격동, 불안감, 초조함 등

39. 색채디자인의 프로세스 과정에 관한 문제

| 중요도 ●●●○○ 정답 ③

① 욕구과정 – 불편함을 느껴 무엇을 필요로 하는 단계로 이 욕구로부터 디자인은 시작됩니다.
② 조형과정 – 욕구에 따라 새로운 형태를 만들어내는 단계로 욕구의 구체화 · 시각화 단계라 합니다.

③ 재료과정 – 구상한 형태를 실제로 만들기 위한 단계로 재료에 대한 여러 가지 특성을 파악하여 가장 적합한 재료를 선택해야 하므로 과학적 지식이 필요합니다.
④ 기술과정 – 선정된 재료에 기술적 요소를 첨가해 형태를 구체화하고 실현하는 과정입니다.

40. 픽토그램에 관한 문제
| 중요도 ●●●○○ 정답 ④

① 다이어그램(diagram) : 단순한 점이나 선, 기호를 사용하여 어떤 현상의 상호관계나 과정, 구조 등을 도해
② 로고타입(logotype) : 글자의 형태를 가지는 심벌
③ 레터링(lettering) : 글자를 그림의 형태로 표현
④ 픽토그램(pictograrm) : '그림(picture)'과 '전보(telegram)'의 합성어로, 국제적 행사 등에서의 사용을 목적으로 제작되고 문화와 언어를 초월해서 직관적으로 이해할 수 있도록 한 그림문자 또는 문자언어를 시각화한 것을 말합니다.

41. 조명에 관한 문제
| 중요도 ●●○○○ 정답 ②

① 형광등 – 저압방전등의 일종으로 관 내에서 발생하는 자외선의 자극으로 생기는 형광(가시광선)을 이용하며, 빛에 푸른 기가 돌아 차가운 느낌을 주고 연색성도 낮은 단점이 있습니다.
② 백열등 – 전류가 필라멘트를 가열하여 빛이 방출되는 열광원으로 장파장의 붉은색을 띱니다. 일반적으로 적외선 영역에 가까운 가시광선의 분광분포 특성을 보이며 백열전구 아래에서의 난색 계열은 보다 생생하게 보입니다. 장파장의 빛이 주로 방출되어 따뜻한 느낌을 주지만 전력 소모량에 비해 빛이 약하고 수명도 짧은 단점이 있습니다.
③ 할로겐등 – 형광등과 공통적 특징을 가지며, 형광물질에 따라 다양한 광원색을 만들 수 있고 수명이 길며, 램프의 교체가 용이해 대중적으로 많이 쓰입니다.
④ 메탈할라이드등– 수은램프에 금속할로겐 화합물을 첨가하여 만든 고압 수은등으로 효율과 연색성이 높은 조명용 광원입니다. 푸른빛을 내며 눈부심이 적어 야간의 운동장 조명으로 많이 사용됩니다.

42. LAB에 관한 문제
| 중요도 ●●●○○ 정답 ①

① 목표색 L^*=30, a^*=32, b^*=72, 시료색 L^*=30, a^*=32, b^*=20

L은 명도를 나타냅니다. 100은 흰색, 0은 검은색입니다. $+a^*$는 빨강, $-a^*$는 초록을 나타내며 $+b^*$는 노랑, $-b^*$

는 파랑을 의미합니다. 보기에서 b^*만 차이가 납니다. 72의 방향, 즉 노란색 방향으로 가야 하므로 노랑을 추가해야 합니다.

43. 컬러 어피어런스 모델에 관한 문제
| 중요도 ●●●○○ 정답 ②

컬러 어피어런스 모델은 컬러모니터의 영상색채를 컬러프린터로 출력하려면 모든 색채를 정확하게 전환할 수 없기 때문에 적절한 방법으로 정해진 색채구현체계 내에서 최적으로 색채가 재현되도록 만드는 것입니다. 매체 주변의 색, 광원, 조도 등의 관찰조건의 변화에 따라 색의 외관, 속성, 즉 명도, 채도, 색상의 변화를 정확하게 예측해 주는 모델을 말합니다. 색 제조 시 조건이나 조명 조건 등에 따라 변화를 보이는 주관적인 색의 변화를 말합니다.

44. 염료에 관한 문제
| 중요도 ●●●●○ 정답 ②

염료는 물과 기름에 잘 녹고 단분자로 분산하여 섬유 등의 분자와 잘 결합하여 착색하는 색물질입니다. 넓게는 섬유 등 착색제의 총칭이라고 할 수 있는데, 화학적 반응을 통하여 흡착되고 물과 기름에 녹지 않고 가루인 채로 물체 표면에 불투명한 유색막을 만드는 안료(顔料)와 구분됩니다. 염료는 다른 물질과 흡착 또는 결합하기 쉬워 방직계통에 많이 사용되며, 그 외 피혁, 잉크, 종이, 목재 및 식품 등의 염색에 사용되는 색소입니다.

45. 종속적 색체계에 관한 문제
| 중요도 ●●●○○ 정답 ②

② 디지털 색채 영상을 생성하거나 출력하는 전자 장비들은 인간의 시각방식과는 전혀 다른 체계로 색을 재현합니다. 이러한 현상은 컬러가 각 디바이스에 의해 수치화되는 과정에서 각각의 디바이스에서만 사용되는 색공간을 사용하는 것으로 RGB 색체계, CMY 색체계, HSV 색체계, HLS 색체계, YCbCr 등이 있습니다.

46. CCM에 관한 문제
| 중요도 ●●●○○ 정답 ②

② CCM은 컴퓨터 자동배색장치로 조색시간을 단축할 수 있으며, 소재의 변화에 신속히 대응하는 데 도움을 주며, 다품종 소량에 대응, 고객의 신뢰도를 구축, 컬러런트 구성이 효율적입니다. 초보자라도 쉽게 배우고 사용할 수 있고 분광반사율을 기준색과 일치시키므로 정확한 아이소머리즘(isomerism)을 실현할 수 있으며 육안조색보다 감정이나 환경의 지배를 받지 않습니다.

47. 분광색채계에 관한 문제

| 중요도 ●●●○○ 정답 ①

① 짧은 파장에 빛이 입사하여 긴 파장의 빛을 복사하는 형광 현상이 있는 시료의 측정에 적합한 분광식 색체계는 후방방식의 분광식 색체계(polychromatic spectrophotometer)이고 그 외 나머지는 전방방식의 분광식 색체계(monochromatic spectrophotometer)를 사용합니다.

48. KS A 0065 표면색의 시감비교방법에 관한 문제

| 중요도 ●●●○○ 정답 ③

③ KS A 0065 표면색의 시감비교방법에서 "두 가지 시료색 또는 시료색과 현장 표준색 등을 북창주광(north sky light) 아래에서 또는 색 비교용 부스의 상용 광원 아래에서 비교한다."라고 규정하고 있습니다.

49. RGB 색공간에 관한 문제

| 중요도 ●●●○○ 정답 ②

② 옵셋 인쇄기는 가법혼색인 RGB 색공간이 아닌 감법혼색을 기반으로 컬러를 재현합니다.

50. 바이트(byte)에 관한 문제

| 중요도 ●●●○○ 정답 ①

① byte(바이트) – 컴퓨터에서 문자를 나타내는 가장 작은 단위로 8개 혹은 9개의 bit를 묶어서 표현하는 컴퓨터가 처리하는 정보의 기본단위를 말합니다. 하나의 문자를 표현하지만, 한글과 같은 동양권의 문자는 2개의 바이트로 표현하기도 합니다.

51. 조건등색(metamerism)에 관한 문제

| 중요도 ●●●○○ 정답 ①

① 조건등색은 각각 분광반사율이 서로 다른 두 가지 색의 물체가 특정 조명 아래에서 같은 색으로 보이는 현상을 말합니다.

52. KS A 0065(표면색의 시감비교방법)에 관한 문제

| 중요도 ●●●○○ 정답 ②

[색 비교 절차의 일반적 방법]
- 두 가지의 시료색 또는 시료색과 현장 표준색 등을 북창주광 아래에서 또는 색 비교용 부스의 상용 광원 아래에서 비교한다.
- 시료색들은 눈에서 약 500nm 떨어뜨린 위치에, 같은 평면상에 인접하여 배치한다.

- 시료색과 현장 표준색 또는 표준재료로 만든 색과 비교한다.
- 비교의 정밀도를 향상시키기 위해서 가끔씩 시료색의 위치를 바꿔가며 비교한다.
- 메탈릭 마감과 같은 특별한 표면의 관찰방법은 당사자 간의 협정에 따른다.
- 광택이 현저하게 다른 색을 비교할 때의 관찰방법은 당사자 간의 협정에 따른다.
- 일반적인 시료색은 북창주광 또는 색 비교용 부스, 어느 쪽에서 관찰해도 된다.

53. 천연염료에 관한 문제

| 중요도 ●●●○○ 정답 ④

① 자초 염료 – 자초를 이용한 염료로 자색을 내는 천연염료입니다.
② 소목 염료 – 목재 안쪽의 빛깔이 짙은 부분인 심재를 사용하는 대표적인 다색성 염료식물로서 매염제에 따라 황색, 적색, 자주색, 흑색으로 염색됩니다.
③ 치자 염료 – 황색(적홍색)으로 염색되는 직접염료로 9월에 열매를 채취하여 볕에 말려 사용하고, 종이나 직물의 염색 및 식용색소로도 사용되는 천연염료입니다.
④ 홍화 염료 – 우리나라에서 전통적으로 사용하는 천연염료로서 방충성이 있고, 피부에 바르면 세포에 산소 공급이 촉진되어 혈액순환을 돕는 치료제로도 사용되었습니다. 주로 주홍색을 띱니다.

54. 금속소재에 관한 문제

| 중요도 ●●●○○ 정답 ①

① 금속소재에는 철, 구리, 스테인리스, 동, 알루미늄 등이 있으며, 알루미늄의 경우 다른 금속에 비해 파장에 관계없이 반사율이 높아 거울로 사용하기에 적합할 정도입니다.

55. 색료의 일반적인 성질에 관한 문제

| 중요도 ●●●○○ 정답 ②

[안료의 일반적인 성질]
물과 기름, 용제 등에 녹지 않는 백색 또는 유색의 무기화합물 또는 유기화합물로 미립자 상태의 분말이며, 그대로의 상태로는 착색능력이 없어 비이클(전색제)의 도움으로 물체에 고착되거나 물체 중에 미세하게 분산되어 착색됩니다. 안료는 착색하고자 하는 매질에 용해되지 않으며 염료에 비해 은폐력이 큽니다. 안료의 입자 크기에 따라 이중착색도, 불투명도, 점도, 굴절률, 빛의 산란과 흡수 등에 영향을 미칩니다. 동굴벽화시대 때 채색에 사용되었고, 자동차의 내장 및 외장의 표면코팅, 유성 및 수성 페인트, 종

이 또는 금속판에 사용하는 잉크 등과 같은 색 재료에 사용되는 색소입니다.

[염료의 일반적인 성질]
물과 기름에 잘 녹아 단분자로 분산하여 섬유 등의 분자와 잘 결합하여 착색하는 색물질로 넓은 뜻으로는 섬유 등 착색제의 총칭이라고 말할 수 있습니다. 염료는 화학적 반응을 통하여 흡착되며 물과 기름에 녹지 않고 가루인 채로 물체 표면에 불투명한 유색막을 만드는 안료(顔料)와 구분됩니다. 염료는 표면의 친화성이 좋아 다른 물질과 흡착 또는 결합하기 쉬워 방직계통에 많이 사용되며, 그 외 피혁, 잉크, 종이, 목재 및 식품 등의 염색에 사용되는 색소입니다.

56. 물체색의 측정 방법(KS A 0066)에 관한 문제
| 중요도 ●●●○○ 정답 ②

② KS A 0066에서는 등색함수의 종류와 관련해 "측정 또는 측정치의 계산에 사용한 XYZ 색 표시계 또는 $X_{10}Y_{10}Z_{10}$ 색 표시계의 등색함수의 구별을 명기한다." 라고 규정하고 있습니다.

[물체색의 측정 방법(KS A 0066)]
7.2 측정치의 부기사항
7.2.1 측정치에는 7.2.2~7.2.6에 따라 다음 사항을 부기한다.
a) 측정 방법의 종류
b) 등색 함수의 종류
c) 표준광의 종류
d) 조명 및 수광의 기하학적 조건
e) 3자극치의 계산 방법

비고
e)는 분광 측색 방법에 따를 경우에 한한다.

7.2.2 측정 방법의 종류
측정 방법은 4.에 규정한 분광 측색 방법 또는 3자극치 직독 방법 중 어느 것에 따르는가를 명기한다. 또한, 분광 측색 방법에 따를 경우는 5.3.3에 규정한 방법 a, 방법 b 또는 5.4.2에 규정한 방법 중 어느 것에 따를 것인가를 명기하고, 측정에 사용된 분광 파장폭을 부기한다.

7.2.3 등색 함수의 종류
측정 또는 측정치의 계산에 사용한 XYZ 색 표시계 또는 $X_{10}Y_{10}Z_{10}$ 색 표시계의 등색 함수의 구별을 명기한다.

7.2.4 표준광의 종류
측정 또는 측정치의 계산에 사용한 표준광의 종류를 명기한다.

7.2.5 조명 및 수광의 기하학적 조건
반사 물체의 경우는 5.3.1에 규정한 조건 중 어느 것에 따르는가를 명기한다.

57. 균등 색 공간에 관한 문제
| 중요도 ●●●○○ 정답 ④

① 특정 색 표시계에 따른 색 공간에서 표면색이 점유하는 영역은 색입체에 대한 정의입니다.
② 색의 상관성 표시에 이용하는 3차원 공간은 색공간에 대한 정의입니다.
③ 분광 분포가 다른 색자극이 특정 관측 조건에서 동등한 색으로 보이는 것은 조건등색에 대한 정의입니다.
④ 동일한 크기로 지각되는 색차가 공간 내의 동일한 거리와 대응하도록 의도한 색 공간은 균등 색 공간으로 정의하고 있습니다.

58. 휘도에 관한 문제
| 중요도 ●●●○○ 정답 ①

① 일반적으로 면광원의 광도, 즉 발광면의 밝기를 나타내는 양을 말합니다. 단위면적당 1칸델라(cd : 촛불 하나의 광량)의 광도가 측정된 경우를 $1cd/m^2$라 합니다.

59. CIE의 색채 관련 정의에 관한 문제
| 중요도 ●●○○○ 정답 ①

① CIE에서는 2004년 이후 표준광으로 C광원을 사용하지 않습니다.

60. 포맷방식에 관한 문제
| 중요도 ●●○○○ 정답 ①

① JPEG는 풀 컬러(full-color)와 그레이 스케일(gray-scale)의 압축을 위하여 고안되었으며, GIF와 함께 인터넷에서 주로 사용됩니다. GIF에 비해 데이터의 압축 효율이 좋으며 GIF는 256색을 표시할 수 있는 데 반해 JPEG는 1,600만 색상을 표시할 수 있어 고해상도 표시장치에 적합합니다. 반면 이미지가 큰 파일을 아주 작은 크기의 파일로 압축하려면 이미지의 질이 그만큼 떨어지게 되는 손실압축방식입니다.

61. 흑체에 관한 문제
| 중요도 ●●●○○ 정답 ④

④ 흑체는 반사가 전혀 이루어지지 않고 오직 에너지 흡수만 합니다. 흑체가 에너지를 흡수하면 온도가 오르게 되는데, 이 온도를 측정한 것이 색온도입니다.

62. 푸르킨예 현상에 관한 문제

| 중요도 ●●●○○ 정답 ②

② 푸르킨예 현상(Purkinje phenomenon)은 명소시에서 암소시로 갑자기 이동할 때 빨간색은 어둡게, 파란색은 밝게 보이는 현상입니다.

63. 시세포에 관한 문제

| 중요도 ●●●○○ 정답 ③

③ 망막에 있는 광수용기에는 간상체와 추상체가 있습니다. 간상체는 중심와로부터 20° 정도에 위치하고, 40° 정도를 벗어나면 추상체는 거의 존재하지 않아 밝기만 감지하게 됩니다. 추상체는 망막의 중심와에 밀집되어 있으며, 밝은 부분과 색을 인식합니다.

64. 시인성에 관한 문제

| 중요도 ●●●○○ 정답 ③

③ 시인성 또는 명시성은 "물체의 색이 얼마나 잘 보이는가?"를 나타내는 정도입니다. 명시성에 영향을 주는 순서는 명도 – 채도 – 색상이며 주목성과 달리 두 가지 색의 차이로 가시성이 높아지는 현상으로 주로 주목성이 높은 색과 무채색인 검은색을 배색할 때가 가장 명시도가 높습니다.

65. 색각 항상에 관한 문제

| 중요도 ●●●○○ 정답 ②

② 색각 항상, 즉 색채의 항상성은 빛의 밝기나 광원의 변화에도 색이 변하지 않는 것으로, 조명의 강도가 바뀌어도 물체의 색을 동일하게 지각하는 현상을 말합니다. 즉, 빛 자극의 물리적 특성이 변화하더라도 물체의 색채가 변하지 않고 그대로 유지되는 색채감각을 말합니다.

66. 색채의 감정효과에 관한 문제

| 중요도 ●●●○○ 정답 ①

① 난색과 한색 외에 따뜻함이나 차가움이 느껴지지 않는 중성색이 있는데 녹색, 보라 등입니다.
② 채도가 높은 색은 부드러운 느낌보다는 강한 느낌을 줍니다.
③ 색에 의한 흥분, 진정효과는 명도가 아닌 색상에 가장 크게 좌우됩니다.
④ 색의 중량감은 색상이 아닌 명도에 의해 가장 크게 좌우됩니다.

67. 색채대비 현상에 관한 문제

| 중요도 ●●●○○ 정답 ①

① 색상대비는 1차색끼리일 때 가장 크게 일어나며 2차색,

3차색이 될수록 대비효과가 감소합니다.
② 계속해서 한곳을 보게 되면 비슷하게 보이는 조건등색과 같은 현상이 더욱 커지게 됩니다.
③ 일정한 자극이 사라진 후에도 지속적으로 자극을 느끼는 현상을 '잔상'이라 합니다. 연변대비는 경계면, 즉 색과 색이 접해 있는 부분의 대비가 가장 활발하게 일어나는 현상입니다.
④ 대비현상은 생리적 자극방법이 아니라 시각적으로 서로 다른 두 색이 영향을 받아 다르게 보이는 현상으로 잔상의 일종입니다. 동시대비는 두 가지 색을 동시에 볼 때 일어나는 현상으로 시점을 한곳에 집중시키려는 색채지각 과정에서 순간적으로 일어납니다.

68. 회전혼합에 관한 문제

| 중요도 ●●●○○ 정답 ②

회전혼합은 영국의 물리학자 맥스웰(Maxwell)에 의해 실험되었습니다. 두 가지 색의 색표를 회전원판 위에 적당한 비례의 넓이로 붙여 빠른 속도로 회전시키면 원판 면이 혼색되어 보이는 혼합을 말합니다. 혼색된 결과는 혼합된 색의 명도와 색상은 혼합하려는 색들의 중간 밝기와 색에 있어서 원래 각 색지각의 평균값이 되며, 보색관계의 색상 혼합은 중간 명도의 회색이 됩니다.

69. 음성잔상에 관한 문제

| 중요도 ●●●○○ 정답 ②

② 부의잔상(negative after image)은 원래 감각과 반대되는 밝기나 색상을 띤 잔상으로 일반적으로 느끼는 잔상을 말합니다. 수술 도중 청록색이 아른거리는 이유도 여기에 있으며, 음성 잔상, 소극적 잔상이라고도 하는 이 잔상은 거의 원래 색상과의 보색 관계로 나타납니다.

70. 채도대비에 관한 문제

| 중요도 ●●●○○ 정답 ①

① 채도대비는 채도가 서로 다른 두 가지 색이 배색되어 있을 때 생기는 대비로 채도가 높은 색채는 더욱 선명해 보이고, 채도가 낮은 색채는 더욱 흐리게 보이는 현상으로 보기에서 유채색과 무채색일 경우 채도 차이가 가장 뚜렷하게 나타납니다.

71. 색의 팽창, 수축에 관한 문제

| 중요도 ●●●○○ 정답 ①

① 어두운 난색보다 밝은 난색이 더 '팽창'해 보입니다.
② 선명한 난색보다 선명한 한색이 더 '수축'해 보입니다.
③ 한색계보다는 난색계의 색이 외부로 확산하려는 팽창의 성질이 있습니다.

④ 무채색이 유채색보다 더 '수축'해 보입니다.

72. 색의 삼속성에 관한 문제

| 중요도 ●●●○○ 정답 ③

① 색상이 아닌 명도가 빛의 밝고 어두운 정도를 나타냅니다.
② 명도가 아닌 색상이 색파장의 길고 짧음을 나타냅니다.
③ 채도는 색파장의 순수한 정도, 즉 순도를 나타냅니다.
④ 명도는 빛의 파장이 아닌 반사율, 즉 밝기를 나타냅니다.

73. 눈의 구조와 기능에 관한 문제

| 중요도 ●●●○○ 정답 ④

④ 망막에서 상의 초점이 맺히는 부분을 '중심와'라 합니다. 맹점은 빛을 구분하는 시세포가 없으며, 망막에서 뇌로 들어가는 시신경 다발 때문에 어느 지점의 거리에서 색이나 형태, 상이 맺히지 않는 부분으로 시신경의 통로 역할을 합니다.

74. 애브니 효과에 관한 문제

| 중요도 ●●●○○ 정답 ③

① 베졸드 브뤼케 현상 – 동일한 주파장의 색광이라도 강도를 변화시키면 색상이 다르게 보이거나 유사한 색광도 강도에 따라서 동일하게 보이는 현상을 말합니다. 이것을 불변색상이라고도 하며 잔상이 아니라 색자극에 대한 현상이므로 잔상과 관련이 없습니다.
② 메카로 현상 – 보색 잔상이 이동하는 경우의 효과로 대뇌에서 인지한 사물의 방향에서 일어나는 현상입니다.
③ 애브니 효과 – 파장(색상)이 같아도 색의 순도(채도)가 변함에 따라 색상도 변화하는 것과 관련된 현상으로 색자극의 순도가 변하면 색상이 다르게 보이는 현상을 말합니다.
④ 하만그리드 효과 – 검은색과 흰색 선이 교차되는 지점에 하만도트라는 회색 점이 보이는 현상입니다.

75. 양성적 잔상에 관한 문제

| 중요도 ●●●●○ 정답 ④

④ 정의 잔상은 원래 감각과 같은 정도의 밝기나 색상을 띤 잔상입니다. 부의 잔상보다 오래 지속되며 TV 또는 영화에서 주로 볼 수 있고 양성 잔상, 긍정적 잔상, 적극적 잔상, 등색 잔상이라 합니다. 반드시 5초 이상이어야 하는 것은 아니며, 순간적 노출로도 잔상이 일어날 수 있습니다.

76. 원색에 관한 문제

| 중요도 ●●●○○ 정답 ②

② 원색은 어떠한 혼합으로도 만들어낼 수 없는 각기 독립적인 색 또는 더 이상 분해할 수 없는 원초적인 색을 말합니다.

77. 빛의 산란에 관한 문제

| 중요도 ●●●○○ 정답 ③

① 빛의 간섭 – 둘 이상의 파동이 서로 만났을 때 백색광(여러 빛이 혼합된 빛)이 얇은 막에서 확산 또는 반사되어 만나 일으키는 간섭무늬현상입니다. 예로 진주조개, 전복껍데기와 비눗방울에 생기는 무지개 현상을 들 수 있습니다.
② 빛의 굴절 – 하나의 매질(에너지를 이동시켜주는 물질)로부터 다른 매질로 진입하는 파동이 그 경계면에서 진행하는 방향을 바꾸는 현상으로 빛의 파장이 길면 굴절률이 약하고, 파장이 짧으면 굴절률이 큽니다.
예 아지랑이, 돋보기, 무지개, 프리즘과 같은 현상, 별의 반짝임 등
③ 빛의 산란 – 빛이 물체에 닿으면 진행방향을 바꾸어 다양한 방향으로 흩어지는 것을 가리키는 현상으로 대낮에 하늘이 파랗게 보이고 석양이 붉게 보이는 이유가 바로 이 산란 때문입니다.
예 붉은 노을, 흰구름, 먹구름 등
④ 빛의 편광 – 진행방향에 수직한 임의의 평면에서 전기장의 방향이 일정한 빛을 편광(polarized light)이라 합니다.

78. 수축색에 관한 문제

| 중요도 ●●●○○ 정답 ①

① 수축색에는 한색계열, 저명도, 저채도, 무채색이 속합니다. 보기에서 먼셀표색계에서의 표기법에 따르면 색상 명도/채도이므로 가장 수축되어 보이는 것은 5B 3/4입니다.

79. 베졸드(Bezold) 효과에 관한 문제

| 중요도 ●●●○○ 정답 ③

③ 중간혼색은 가법혼색의 일종으로 색이 실제로 섞이는 것이 아니라 눈이 착시를 일으켜 색이 혼합된 것처럼 보이는 심리적인 혼색으로 컬러인쇄와 같은 중간혼색의 방법 또는 베졸드 효과(Bezold effect) 등에서 볼 수 있습니다. 병치혼합은 선이나 점이 서로 조밀하게 병치(나란히 놓이거나 동시에 설치)되어 인접색과 혼합되어 보이는 현상으로 개개 점의 색이 아닌 혼합된 색으로 지각됩니다.

80. 가법혼색에 관한 문제

| 중요도 ●●●●● 정답 ③

③ 가법혼색은 빛의 혼합으로 빛의 3원색인 빨강(Red), 초록(Green), 파랑(Blue)을 혼합하기 때문에 섞을수록 밝아지며 컬러모니터, TV의 색, 무대조명 등에 사용됩니다.

81. 배색에 관한 문제

| 중요도 ●●○○○ 정답 ①

① 다양한 색표지의 책을 진열하기 위한 책장이므로 색들의 명시성을 고려해 무채색은 흰색을 사용하는 것이 가장 적합합니다.

82. 오스트발트 색체계에 관한 문제

| 중요도 ●●●●○ 정답 ②

② '1ca'에서 1은 색상으로 노랑을, c는 백색량, a는 흑색량을 표기합니다. 백색량 c는 56, 흑색량 a는 11의 양을 의미합니다. 순색은 33으로 상대적으로 백색량이 많은 연한 노랑을 의미합니다.

83. CIE 색체계에 관한 문제

| 중요도 ●●●○○ 정답 ②

① 눈의 시감을 통해 지각하기 쉽도록 표준 색표를 만든 것은 현색계입니다. CIE는 혼색계입니다.
② 표준 관찰자를 전제로 표준이 되는 기준을 발표하였습니다.
③ CIERGB 체계는 CIE 색체계가 아닙니다.
④ 1931년에는 10° 시야가 아닌 2°를 이용하여 기준 관찰자를 정의하였습니다.

84. Yxy 표색계에 관한 문제

| 중요도 ●●●○○ 정답 ③

③ CIE Yxy 표색계는 말 발굽형 모양의 색도도(chromaticity diagram, Farbtafel)로 표시하며, 바깥 둘레에 나타난 모든 색은 고유 스펙트럼을 가지고 있어 모든 색을 표현할 수 있습니다. 내부의 궤적선은 색온도를 나타내고, 보색은 중앙에 위치한 백색점 C를 두고 마주보고 있습니다. 서로 보색 관계에 있는 두 색을 잇는 선분은 백색점을 지나갑니다.

85. P.C.C.S의 톤 분류에 관한 문제

| 중요도 ●●●○○ 정답 ③

[PCCS의 톤과 명칭]
• 유채색의 톤

해맑은(v. vivid), 밝은(b. bright), 강한(s. strong), 짙은(dp. deep), 연한(lt. light), 부드러운(sf. soft), 칙칙한(d.dull), 어두운(dk. dark), 연한(p. pale), 밝은 회(ltg. light grayish), 회(g. grayish), 어두운 회(dkg. dark grayish)

• 무채색의 톤
검정(BK), 어두운 회색(dkGy), 회색(mGy), 밝은 회색(ltGy), 하양(W)

86. 한국의 전통색채에 관한 문제

| 중요도 ●●●○○ 정답 ②

② 우리나라는 계급에 따라 왕족은 금색, 1품에서 3품은 홍색, 종3품에서 6품은 파랑, 7품에서 9품은 초록색을 사용했습니다.

87. 비렌의 색삼각형에 관한 문제

| 중요도 ●●●○○ 정답 ①

88. 고유색명에 관한 문제

| 중요도 ●●○○○ 정답 ③

③ '곤'은 일본어 'こん'에서 나온 말로서, 짙은 청색을 말합니다.

89. 먼셀 색체계에 관한 문제

| 중요도 ●●●●● 정답 ②

② 먼셀 표색계는 지각색을 체계화한 현색계로 우리나라 한국공업규격으로 KS A 0062에서 채택하고 있고 교육용으로는 교육부고시 312호로 지정해 사용되고 있습니다. 주로 한국, 미국, 일본 등에서 사용되고 있습니다.

90. 오방색에 관한 문제

| 중요도 ●●●●○ 정답 ①

[오방색]

1. 청(靑) – 동쪽, 목(木), 청룡, 인(仁), 봄, 각(角)
2. 백(白) – 서쪽, 금(金), 백호, 의(義), 가을, 상(商)
3. 적(赤) – 남쪽, 화(火), 주작, 예(禮), 여름, 치(緻)
4. 흑(黑) – 북쪽, 수(水), 현무, 지(智), 겨울, 우(羽)
5. 황(黃) – 중앙, 토(土), 황룡, 궁(宮)

91. 연속 배색에 관한 문제

| 중요도 ●●●○○ 정답 ②

① 애매한 색과 색 사이에 뚜렷한 한 가지 색을 삽입하는 것은 세퍼레이션 배색입니다.
② 색상, 명도, 채도, 톤 등이 단계적으로 변화되는 것은 그러데이션(연속) 배색입니다.
③ 2가지 색 이상을 사용하여 되풀이하고 반복함으로써 융화성을 높이는 것은 반복 배색입니다.
④ 단조로운 배색에 대조색을 추가함으로써 전체의 상태를 돋보이게 하는 배색은 강조 배색입니다.

92. 쉐브럴에 관한 문제

| 중요도 ●●●○○ 정답 ①

① 쉐브럴은 색의 3속성에 근거하여 유사성과 대비성의 관계에서 색채 조화원리를 규명하고, 등간격 3색의 인접색의 조화, 반대색의 조화, 근접보색의 조화를 설명했습니다. 계속대비 및 동시대비의 효과에 대한 그의 그림도판은 나중에 비구상화가에 영향을 끼쳤으며 염색이나 직물연구를 통하여 색의 조화와 대비의 법칙을 발견하였고 본인이 만든 색의 3속성에 근거를 두고 동시대비원리, 도미넌트 컬러, 세퍼레이션 컬러, 보색배색 조화 등의 법칙을 정리하여, 독자적 색채체계를 확립했는데, 이는 현대 색채조화론의 출발점이라 할 수 있습니다.

93. 오스트발트 색체계에 관한 문제

| 중요도 ●●●●○ 정답 ④

④ 오스트발트 색체계의 동일한 색상의 색삼각형 내에서의 색채조화를 단색조화(monochromatic chords)라 하며, 등백색, 등흑색, 등순색, 등색상의 조화 등이 있습니다.

94. 노란색 표기에 관한 문제

| 중요도 ●●●●○ 정답 ③

① a* = −40, b* = 15는 연두색입니다.
② h = 180°는 초록입니다.

③ h = 90°는 노랑입니다.
④ a* = 40, b* = −15는 보라색입니다.

CIE L*c*h*에서 L은 명도, c는 채도, h는 색상의 각도입니다. 원기둥형 좌표를 이용해 표시하는데 h=0°(빨강), h=90°(노랑), h=180°(초록), h=270°(파랑)로 표시됩니다.
CIE L*a*b* 색체계에서 L은 명도, 100은 흰색, 0은 검은색, +a*는 빨강, −a*는 초록, +b*는 노랑, −b*는 파랑을 나타냅니다.

95. NCS 색삼각형에 관한 문제

| 중요도 ●●●●○ 정답 ②

② NCS 표색계는 1979년 1판에 이어 1995년 스웨덴 색채연구소에서 2판이 나왔는데, 새롭게 색채에 대한 표준을 제시하여 관계성, 다양성, 상대성의 특징을 가집니다. 혼합비는 S(검정량) + W(흰색량) + C(유채색량) = 100%로 표시되는데, 세 가지 속성 가운데 검정량과 순색량의 뉘앙스만 표기하고 헤링의 R, Y, G, B의 기본색에 W(흰색), S(검정)를 추가한 기본 6색을 사용합니다. 또한 기본 4색상을 10단계로 구분해 총 40단계로 구분합니다.

96. 배색효과에 관한 문제

| 중요도 ●●●○○ 정답 ④

④ 고채도가 저채도보다 더 후퇴가 아닌 진출하는 느낌입니다. 진출색의 특성은 난색, 고명도, 고채도, 유채색 등이고, 후퇴색의 특성은 한색, 저명도, 저채도, 무채색 등입니다.

97. NCS 색체계에 관한 문제

| 중요도 ●●●●○ 정답 ③

③ 95번 해설 참조

98. 현색계에 관한 문제

| 중요도 ●●●●○ 정답 ②

② 현색계는 인간의 색 지각을 기초로 심리적 3속성인 색상, 명도, 채도에 의해 물체색을 순차적으로 배열하고 색입체 공간을 체계화시킨 표색계로 측색기가 필요하지 않고 사용하기 쉬운 편입니다. 색편(색료, 물감 재료)의 배열 및 개수를 용도에 맞게 조정할 수 있으며, 색편을 등간격으로 뽑아내어 배열을 통해 쉽게 확인하고 이해할 수 있으며, 축소된 색표집(색표에 번호나 기호를 붙인 책)으로 사용할 수 있습니다. 인간의 시감에 의존하므로 관측하는 사람에 따라 주관적으로 값이 정

해져 정밀한 색좌표를 구하기 어렵습니다. 색편 사이의
간격이 넓어 정밀한 색좌표를 구하기 어렵고, 조건등색
및 광원의 영향을 많이 받으며, 색편의 변색 및 오염으
로 색차가 발생할 수 있습니다. 대표적인 현색계는 먼셀
표색계, NCS, PCCS, DIN 등이 있습니다.

99. 혼색계에 관한 문제

| 중요도 ●●●●○ 정답 ①

① 혼색계는 물체색을 측색기로 측색하고 어느 파장영역의
빛을 반사하는가에 따라서 각 색의 특징을 표시하는 체
계로 심리적 · 물리적 빛의 혼색실험에 기초를 둔 표색
계로 환경을 임의로 선정하여 정확하게 측정할 수 있습
니다. 단점으로는 지각적 등보성(시각적으로 같은 간격
으로 보는 것)이 없으며, 감각적인 검사에서 반드시 오
차가 발생하며, 수치로 구성이 되어 색의 감각적 느낌
이 없으므로 데이터화된 수치로만 표기하기 때문에 직
관적(보는 대로 느끼는 것)이지 못합니다. 빛의 색을 표
기하는 데 사용되는 표색계는 CIE(국제조명위원회) 표
준표색계가 대표적입니다.

100. 먼셀 색체계에 관한 문제

| 중요도 ●●●●○ 정답 ④

④ 무채색의 밝고 어두운 축을 gray scale이라고 하며, 약
자는 N(neutral)으로 표기합니다.

1	2	3	4	5	6	7	8	9	10
④	①	③	①	①	④	①	④	④	③
11	12	13	14	15	16	17	18	19	20
③	②	④	③	④	②	④	③	②	③
21	22	23	24	25	26	27	28	29	30
①	③	②	②	③	③	③	②	④	④
31	32	33	34	35	36	37	38	39	40
②	②	④	④	①	④	①	③	①	②
41	42	43	44	45	46	47	48	49	50
④	②	①	③	②	③	②	③	④	①
51	52	53	54	55	56	57	58	59	60
④	①	②	④	②	②	①	②	④	①
61	62	63	64	65	66	67	68	69	70
②	③	②	②	③	③	③	②	②	③
71	72	73	74	75	76	77	78	79	80
②	④	④	①	①	④	②	③	②	①
81	82	83	84	85	86	87	88	89	90
③	③	④	③	④	③	④	③	①	④
91	92	93	94	95	96	97	98	99	100
④	②	③	①	②	③	①	④	②	①

1. 색채의 연상에 관한 문제

| 중요도 ●●●○○ 정답 ④

[색채연상의 역할]
① 제품정보의 역할 – 바나나 우유 등
② 기능정보의 역할 – TV리모컨(인지성, 편리성 제공)
③ 사회, 문화정보로서의 역할 – 붉은 악마(유대감 형성과 감정의 고조)
④ 언어적 기능 – 유니폼, 지하철 노선도
⑤ 국제언어로서의 역할 – 국기색, 안전색채 등

2. 색채마케팅에 관한 문제

| 중요도 ●●●○○ 정답 ①

색채마케팅은 색채를 이용하여 소비자의 심리를 읽고 이를 제품에 반영하여 표현하는 마케팅 기법으로 색을 과학적·심리적으로 이용하여 구매를 유도하는 기업의 경영전략 중 하나입니다. 인구통계학적 자료와 경제적 환경 변화로 인한 영향을 많이 받습니다. 색채마케팅은 제품 판매를 극대화하기 위한 기업의 경영전략으로 기업 이미지의 포지셔닝을 높이기 위한 C.I.P도 일종의 컬러마케팅이라고 할 수 있습니다. 현대의 컬러 마케팅은 제품, 광고, 식음료 등 전 분야로 확대되고 있는데, 제품의 평준화 시대인 현대에는 감성 마케팅인 컬러 마케팅이 중요한 소비자 접근 방법 중 하나이며 이로써 상품의 차별화를 줄 수 있습니다.

3. 색채의 연상에 관한 문제

| 중요도 ●●●○○ 정답 ③

① 보라 – 외로움, 고귀, 슬픔, 부드러움, 창조, 예술, 우아, 신비, 겸손, 기억, 인내, 절대적 지배력, 고가, 엄숙, 비애 등
② 검정 – 부정, 허무, 절망, 고급, 세련 등
③ 회색 – 겸손, 우울, 점잖음, 무기력, 고독감, 소극적, 고상한, 성숙, 무관심, 후회, 결백, 소박, 평범, 신중 등
④ 흰색 – 청결, 소박, 순수, 순결, 밝음, 솔직함, 텅빔, 추운, 영적인 것 등

4. 정보로서의 색의 역할에 관한 문제

| 중요도 ●●○○○ 정답 ①

① 제품의 차별화와 색채연상효과를 높이기 위해 민트색이 첨가된 초콜릿 제품의 포장을 노랑과 초콜릿색의 조합으로 한 것은 민트 초콜릿에 대한 정보와 관련이 적습니다.
※ 민트의 대표색은 초록색입니다.

5. 제품 선호도에 관한 문제

| 중요도 ●●○○○ 정답 ①

① 색채 선호란 특정 색을 좋아하는 경향을 의미합니다. 자동차에 대한 국내 소비자의 색채 선호는 개인, 연령, 문화적 차이, 교육수준, 환경 또는 구체적 대상에 따라 차이가 있으나 출신국가는 국내 소비자의 선호도와 관계가 적습니다.

6. 안전색채에 관한 문제

| 중요도 ●●●○○ 정답 ④

안전색채는 위험이나 재해를 방지하기 위해 사용하는 색으로 특정 국가나 지역의 문화나 역사를 넘어 활용되는 국제언어입니다. 일반적으로 눈에 잘 띄는 주목성이 높은 색을 사용하는데, 그런 이유에서 대표적 안전색채로는 빨강, 노랑, 초록이 사용되며 명시성을 높이는 기능적 배색이어야 하고, 메시지 전달이 쉬워야 하며, 사고 예방·방화·보건위험정보·비상탈출을 목적으로 주의를 끌고 메시지를 빠르게 이해시키기 위한 특별한 성질의 색을 말합니다.

7. 색채의 상징에 관한 문제

| 중요도 ●●●○○ 정답 ①

① 서양 문화권에서 왕권의 상징은 보라이며, 노랑은 동양 문화권에서의 왕권을 상징합니다.

8. 색의 연상에 관한 문제

| 중요도 ●●●○○ 정답 ④

① 무채색은 구체적 연상보다 추상적 연상이 나타나기 쉽습니다.
② 색의 연상은 개인적인 경험, 기억, 사상 등에 직접적 연관성이 있습니다.
③ 연령이 높아질수록 경험이 많아지면서 구체적 연상보다 추상적 연상의 범위가 높아집니다.
④ 색의 연상은 특정 인상을 떠올리고 관련된 분위기와 이미지를 생각하는 기억색에 의한 것입니다.

9. 도시의 색채계획에 관한 문제

| 중요도 ●●●○○ 정답 ④

④ 지역과 상관없는 것이 아니라 매우 관련이 많기 때문에 지역색과 기업의 고유색을 고려해 도시에 적용하여 통일감을 줘야 합니다.

10. 카스텔(Castel)의 연구에 관한 문제

| 중요도 ●●●○○ 정답 ③

③ 카스텔은 음계와 색을 연결하였는데, C – 청색 / D – 녹색 / E – 노랑 / G – 빨강 / A – 보라입니다.

11. 기업색채에 관한 문제

| 중요도 ●●●○○ 정답 ③

③ 기업의 이미지를 시각적으로 상징화한 것을 기업색채라 하는데, 기업의 이상향을 정할 수 있으며 기업과 상품이미지의 차별화와 제품정보의 제공 및 색채 연상효과 등을 기대할 수 있습니다. 기업 이념과 실체에 맞는 이상적 이미지를 나타내는 색으로 눈에 띄기 쉽고 타사와 차별성이 뛰어난 색을 선정하고 특히 불쾌감을 주거나 경관을 손상시키지 않고 주위와 조화되는 색을 선정하는 것이 좋습니다.

12. 배색에 관한 문제

| 중요도 ●●○○○ 정답 ②

② 색의 촉감에서 분홍색, 계란색, 연두색 등에 부드럽고 평온하여 유연한 기분을 자아내기 위해서는 비슷한 밝기의 명도를 배색하는 것이 좋습니다.

13. 색채 선호도에 관한 문제

| 중요도 ●●●○○ 정답 ④

④ 연령이 낮을수록 장파장의 원색계열과 밝은 톤을 선호하다가 성인이 되면서 단파장의 파랑, 초록을 점차 좋아하게 되고, 노년기에는 차분하고 약한 색을 선호하는 경향이 있지만 빨강, 녹색 같은 원색을 좋아하기도 합니다. 이처럼 나이에 따른 색채 선호도 변화는 사회적 일치감과 지적 능력의 증대, 연령에 따른 수정체의 변화와 관련이 있습니다.

14. 착시에 관한 문제

| 중요도 ●●●○○ 정답 ③

③ 착시는 눈의 망막에 미치는 빛자극에 대한 생리적 작용에 의해 일어나는 주관적 해석, 즉 시각적 착각으로 지각된 부분들 사이에 일어나는 상호작용의 결과입니다. 착시는 인간의 눈에서 생기는 생리적 작용이라 할 수 있는데, 대상의 길이, 방향, 면적, 색채의 각 부분에 걸쳐 물리적 실제와 다르게 지각하는 현상입니다. 착시의 예로 대비현상과 잔상현상이 있습니다.

15. 안전색채에 관한 문제

| 중요도 ●●●●○ 정답 ②

② 주황은 조심표시이며 위험경고는 빨강, 주의표시와 기계방호물은 노랑으로 표시합니다.

16. 색채조절에 관한 문제

| 중요도 ●●●○○ 정답 ④

[색채조절의 효과]
• 기분이 좋아진다.
• 눈의 건강과 피로가 감소된다.
• 생활이나 작업에 힘을 북돋아 준다.
• 판단이 보다 빨라진다.
• 사고나 재해가 감소된다.
• 능률이 향상되어 생산력이 높아진다.
• 정리, 정돈 및 청결을 유지하게 된다.
• 유지, 관리가 경제적이며 쉽다.

17. 인구통계학적 요인에 관한 문제

| 중요도 ●●●●○ 정답 ②

[색채마케팅 전략에 영향을 미치는 환경요인]
• 인구통계적 환경 : 거주지역, 연령 및 성별, 라이프스타일, 보건, 위생적 환경입니다.
• 기술적 환경 : 색채연구가들은 21세기의 대표적 색채를 청색으로 꼽았는데, 청색은 투명하고 깊이가 있는 디지

털 패러다임의 대표색이 되었습니다. 이것이 색채마케팅 전략의 영향요인 중 기술적 환경에 속합니다.

- 사회·문화적 환경 : 다양하고 세분화된 사회와 문화 그리고 시장의 소비자 그룹이 선호하는 색채, 소비자의 라이프스타일 등을 파악해야 합니다.
- 경제적 환경 : 경제적 요인인 경기 흐름에 따른 제품의 색채를 말하며, 경기변동의 흐름을 읽고, 경기가 둔화되면 오래 지속될 수 있는 경제적인 색채를 활용합니다.
- 자연적 환경 : 환경주의적 색채마케팅을 의미합니다.

18. 색상과 색조에 관한 문제
| 중요도 ●●○○○ 정답 ④

④ 색을 사용한다는 것은 색상과 명도, 채도, 즉 색조(tone)의 두 속성을 이용하는 것을 말합니다.

19. 기후에 따른 색채 선호에 관한 문제
| 중요도 ●●●○○ 정답 ④

④ 일조량이 적은 지역에서는 장파장보다 단파장의 한색과 채도가 낮은 색을 선호합니다.

20. 색자극에 대한 일반적 반응에 관한 문제
| 중요도 ●●○○○ 정답 ④

④ 색은 자극의 강도가 증가할수록 반응의 강도 역시 증가하는 일반적 반응을 보입니다.

21. 리디자인에 관한 문제
| 중요도 ●●●○○ 정답 ①

① 리디자인(Re-design)은 기존 제품의 재료나 기능 또는 형태를 개량하고 개선하는 개념의 디자인으로서, 자연을 보호하고 자원을 아끼며 재사용하는 현대에 적합한 디자인입니다.

22. 포장디자인에 관한 문제
| 중요도 ●●●○○ 정답 ③

"포장은 침묵의 판매원이다." 또는 "포장은 상품을 팔아주는 역할을 한다."는 문장은 오늘날 포장이 격렬한 판매전에서 유력한 무기의 하나로 등장하고 있음을 가장 적절히 표현한 것이라고 할 수 있습니다. 원래 포장은 제품을 넣는 용기의 기능적·미적 향상 그리고 상품의 파손과 오손을 막고 운반, 보관, 소비의 편의를 제공하기 위해서 고안된 것이었으나 오늘날 사회의 발전과 생산의 대량화, 소비자 욕구의 변화에 따른 판매경쟁의 변화로 인해 판매에까지 확대된 것입니다. 즉 생산과 소비를 직접 연결해주는 매개체의 역할을 하고 시선을 사로잡을 수 있는 시각적 충돌을 느낄 수 있는 디자인이 포장디자인입니다.

23. 색채계획 시 배색방법에 관한 문제
| 중요도 ●●●○○ 정답 ②

[색채계획 시 배색방법]

- 주조색 : 배색 시 전체적인 느낌을 결정하는 주가 되는 색으로서 색채계획에 있어 70% 이상을 차지하며, 전체의 느낌을 전달하고 색채효과를 좌우하게 됩니다.
- 보조색 : 주조색 다음으로 넓은 공간을 차지하며 보조요소들을 배합색으로 취급함으로써, 변화를 주는 역할을 하며, 약 25% 정도의 면적을 차지합니다.
- 강조색 : 디자인 대상에 악센트를 주고 포인트 역할을 하는 색으로, 전체의 5% 정도 내외를 차지합니다.

24. 그린 디자인에 관한 문제
| 중요도 ●●●○○ 정답 ②

② 그린 디자인은 서로 다른 종류의 여러 가지 재료에 의한 혼합재료를 사용하는 것이 아니라 재료의 양을 줄이는 것을 목적으로 합니다.

[생태학적 그린 디자인의 원리]

- 환경친화적 디자인
- 리사이클링 디자인
- 에너지 절약형 디자인
- 제품수명 연장을 위한 디자인
- 재활용 디자인
- 효율적 수거를 위한 디자인

25. 빅터 파파넥에 관한 문제
| 중요도 ●●●○○ 정답 ③

③ 20세기 디자인 철학에 큰 영향을 미친 디자이너이자 이론가인 빅터 파파넥(Victor Papanek)은 디자이너의 사회적 책임감을 강조했으며, 인간이 가지고 있는 경제적, 심리적, 정신적, 기술적, 윤리적, 지적 요구와 같은 다양한 환경까지 고려한 복합적인 디자인 기능에 대해 설명했습니다. 디자인을 미와 기능 그리고 형태를 포괄적인 의미로 이해해 형태와 기능을 분리하지 않고 방법(method), 용도(use), 필요성(need), 텔레시스(목적, telesis), 연상(association), 미학(aesthetics) 등 6가지로 구성된다고 설명하면서 이러한 포괄적 의미에서의 기능을 복합기능이라 했습니다.

26. 디자인의 역사에 관한 문제
| 중요도 ●●○○○ 정답 ③

③ 디자인이라는 말이 의식적으로 사용되는 시기는 미술공예운동 이후 19세기 후반 또는 20세기 초반입니다.

27. GD Mark에 관한 문제

| 중요도 ●●○○○ 정답 ②

GD Mark란 상품의 디자인을 종합적으로 심사해 우수한 제품에 부여하는 디자인 분야의 정부인증마크로서, Good Design마크 또는 GD마크라 합니다. 1985년부터 산업디자인진흥법 제6조에 의거해 산업통상자원부 주최, 한국산업디자인진흥원 주관으로 디자인이 우수한 상품을 심사해 매년 1회 선정하여 부여하고 있습니다. 유효기간은 2년이며, GD마크 증지의 색깔표시는 해마다 달라집니다.

28. 주택의 색채계획 시 색채선택에 관한 문제

| 중요도 ●●○○○ 정답 ③

③ 주변 환경 분석 – 토지의 넓이, 교통, 편리성 등을 확인하는 것은 맞지만 시세는 주변환경 색채분석과 크게 관계가 없습니다.

29. 게슈탈트(Gestalt)의 그루핑 법칙에 관한 문제

| 중요도 ●●●●○ 정답 ④

④ 독일의 심리학자 막스 베르트하이머와 게슈탈트 심리학파들은 베르트하이머에 의한 최초 연구를 바탕으로 인간의 영상 인식은 감각적 요소와 형태를 다양한 그룹으로 조직한 결과'라는 게슈탈트 이론을 정립했습니다. 시지각의 원리는 군화(群化)의 법칙과 관계가 있는데, 이 법칙은 근접의 원리, 유사의 원리, 폐쇄의 원리, 연속의 원리 등을 포함합니다. 다시 말해 근접한 것끼리, 유사한 것끼리, 닫힌 모양을 이루는 것끼리, 좋은 연속을 하고 있는 것끼리 그룹화되어 보이거나 도형으로 인식된다는 것입니다.

30. 선의 감정에 관한 문제

| 중요도 ●●●○○ 정답 ④

① 기하곡선 – 원, 타원, 포물선과 같은 곡선
② 포물선 – 속도감
③ 쌍곡선– 균형의 미
④ 자유곡선 – 자유분방함과 풍부한 감정

31. 픽토그램에 관한 문제

| 중요도 ●●●○○ 정답 ②

픽토그램은 '그림(picture)'과 '전보(telegram)'의 합성어로 국제적 행사 등에서의 사용을 목적으로 제작되었고 문화와 언어를 초월해서 직관적으로 이해할 수 있도록 한 그림문자 또는 문자언어를 시각화한 것입니다.

32. 환경디자인에 관한 문제

| 중요도 ●●●○○ 정답 ②

② 환경디자인은 인간이 살아가는 삶의 현장과 자연을 모두 포함한 지구 전체와 나아가 우주까지 포함한 공간을 디자인하는 분야로서 인간의 생활공간을 아름답고 쾌적하며 기능적으로 생기 있게 만들려는 활동입니다. 따라서 주변 환경과의 조화가 무엇보다 중요한 분야라 할 수 있습니다.

33. 스트리트 퍼니처에 관한 문제

| 중요도 ●●●○○ 정답 ④

스트리트 퍼니처는 말 그대로 '거리의 가구'라는 뜻으로 공원이나 가로 또는 광장, 테마공원, 버스정류장 등에 설치된 작은 건조물들을 말합니다. 예를 들면 우체통, 안내판, 가두판매대, 공중전화박스, 택시나 버스의 정류장 표시물 등 도시민의 편의와 휴식을 위해 만들어진 시설물을 의미합니다.

34. 아르누보(Art nouveau)에 관한 문제

| 중요도 ●●●○○ 정답 ④

④ 대량생산 또는 복수생산을 전제로 하는 것은 독일공작연맹의 특징입니다.

[아르누보]
19세기 말 서유럽은 산업혁명을 통해 빠른 경제성장을 이루었고 사회적으로는 다가오는 20세기에 필요한 새로운 미술양식에 대한 필요성이 커져갔습니다. 아르누보 운동은 바로 이러한 시대상황에서 출현하여 벨기에서부터 시작되어 프랑스와 전 유럽적 예술운동으로 전개되었습니다. 말 그대로 '새로운 예술'을 의미하며 공예상의 자연주의라고도 볼 수 있는 아르누보는 양식미를 강조한 공예 형태로서 신선하고 자유분방한 조형적 특성을 갖습니다.

35. 패션 색체 계획 프로세스에 관한 문제

| 중요도 ●●○○○ 정답 ①

① 색채결정, 이미지 맵 작성, 아이템별 색채 전개 등은 색채디자인 단계에 해당합니다.

36. 균형에 관한 문제

| 중요도 ●●●○○ 정답 ④

④ 방사대칭은 한 점을 중심으로 뻗어나가는 방사상(중앙의 한 점에서 사방으로 바퀴살처럼 뻗어 나가는 모양)의 모습을 한 대칭 형태를 말합니다. 불가사리 또는 성게의 몸체 등에서 볼 수 있습니다.

37. 멤피스디자인그룹에 관한 문제

| 중요도 ●●●○○ 정답 ①

[멤피스 디자인 그룹(Memphis Design Group)]
1981년 창립된 이탈리아의 혁신적 디자인 그룹으로 '에토레 소트사스(Ettore Sottsass)'가 중심이 되어 장난기 있는 신기한 형태, 무늬, 장식을 사용하여 일상제품을 더욱 장식적이고 풍요로운 디자인으로 탐색했습니다. 후기 혁신주의 또는 후기 전위 운동으로 평가되는 이들은 콜라주나 다른 요소들의 조합 또는 현대생활에서 경험되는 단편적인 경험의 조각이나 가치에 관한 것들에 대해 관심을 주로 가졌습니다.

38. 드로잉의 주요 역할에 관한 문제

| 중요도 ●●●○○ 정답 ③

드로잉은 디자인 과정에서 담당자들과 디자이너 사이의 주요 의사소통 수단이자 의사 결정의 수단이 됩니다. 즉, 디자인 과정상 드로잉의 주요 역할은 아이디어 전개(ideation) – 형태 정리(form shaping) – 프레젠테이션(presentation)이라고 할 수 있습니다.

39. 색채계획에 관한 문제

| 중요도 ●●○○○ 정답 ①

① 색채계획은 색채의 목표를 달성하기 위해 제품의 특성 및 판매자의 심리가 아닌 사용자, 즉 소비자를 이용하는 것이 아니라 고려하여 효과적으로 색채를 적용하는 과정을 말합니다.

40. 미술공예운동에 관한 문제

| 중요도 ●●●○○ 정답 ②

② 19세기 후반 20세기 디자인공예운동의 선구자 윌리엄 모리스에 의해 시작된 미술공예운동은 기계에 의한 대량생산을 반대하고 산업혁명에 따른 기계화에 반발하면서 품질회복과 함께 수공예품 사용을 권장하였습니다.

41. 유기안료에 관한 문제

| 중요도 ●●○○○ 정답 ④

④ 코발트계(Cobalt)와 카드뮴계(Cadmium) 등은 합성유기안료가 아닌 무기안료입니다.

42. 산성염료에 관한 문제

| 중요도 ●●○○○ 정답 ②

② 산성염료는 염욕 속에서 음이온으로 되고, 양모, 견, 나일론 등의 섬유와 이온결합하여 염착하는데, 면에는 염착되지 않습니다.

43. 조명 및 수광의 기하학적 조건에 관한 문제

| 중요도 ●●○○○ 정답 ①

① 8°：de의 배치는 de：8°와 일치하며 다만 광의 진행이 반대이다. 8°로 기울여 빛을 조사하고 분산광과 정반사를 제외하고 관찰하는 방식을 의미합니다.

44. 표면색의 시감비교방법에 관한 문제

| 중요도 ●●○○○ 정답 ②

[6. 색 비교를 위한 시환경]
6.1 조도
색 비교를 위한 작업면의 조도는 1,000~4,000lx 사이로 하고 균제도는 80% 이상이 적합합니다. 단지, 어두운 색을 비교하는 경우의 작업면 조도는 4,000lx에 가까운 것이 좋습니다.

6.2 부스의 내부 색
일반적으로 이용하는 부스의 내부 명도 L*가 약 45~55의 무광택의 무채색으로 합니다. 색 비교에 적합한 배경시야를 확보하기 위해 부스 내의 작업면은 비교하는 시료면과 가까운 휘도율을 갖는 무채색으로 하고, 조명의 확산판은 시료색으로부터 반사하는 램프의 결상을 피하기 위해서 항상 사용합니다. 조명장치의 분광분포 특성은 그 확산판의 분광투과 특성이 포함됩니다.

비고
1. 밝은색이나 흰색에 가까운 색을 비교하는 경우는 휘도 대비를 최소화하기 위해 명도 L*가 약 65 또는 그것보다도 높은 명도의 무채색으로 합니다.
2. 어두운 색을 비교하는 경우는 명도 L*가 약 25의 광택 없는 검은색으로 하며, 작업면은 4,000lx에 가까운 조도가 적합합니다.

45. 분광식 계측기에 관한 문제

| 중요도 ●●○○○ 정답 ④

④ 분광(계측기)광도계는 광원에서의 빛을 모노크로미터(단색화 장치)를 이용해 분광된 단색광을 시료 용액에 투과시켜 투과된 시료광의 흡수 또는 반사된 빛의 양의 강도를 광검출기로 검출하는 장치입니다. 분광식 측색계는 다양한 광원과 시야에서의 색채값을 동시에 산출해 낼 수 있습니다.

46. 색상에 관한 문제

| 중요도 ●●●○○ 정답 ④

④ 색상(Hue, 주파장)은 광파장의 차이에 따라 변하는 색채의 위치로서, 색을 감각으로 구별하는 색의 속성 또는 색의 명칭을 말합니다.

47. 컬러인덱스에 관한 문제

| 중요도 ●●●○○ 정답 ③

① 연색지수 : 연색성을 평가하는 단위(Ra)로서 서로 다른 물체의 색이 어떠한 광원에서 얼마나 같아 보이는 가를 표시합니다.

② 색변이지수 : 색채 불일치 정도를 의미합니다.

③ 컬러인덱스 : 색료의 호환성과 통용성을 확보하기 위한 색료 표시기준으로 색료와 사용방법에 따라 분류하고 색료에 고유의 번호를 표시하는 것이며 약 9,000개 이상의 염료와 약 600개의 안료가 수록되어 있습니다. 컬러인덱스에서 제공하는 정보에는 색료의 생산회사, 색료의 화학적 구조, 색료의 활용방법, 염료와 안료의 활용방법과 견뢰성(fastness), 색공간에서 디지털 기기들 간의 색차 계산법 등이 있습니다.

④ 컬러 어피어런스 : 컬러모니터의 영상색채를 컬러프린터로 출력하려면 모든 색채를 정확하게 전환할 수 없기 때문에 적절한 방법으로 정해진 색채구현체계 내에서 최적으로 색채가 재현되도록 만드는 것으로 매체 주변의 색, 광원, 조도 등의 관찰조건의 변화에 따른 색의 외관, 색의 속성, 즉 명도·채도·색상의 변화를 정확하게 예측해주는 모델을 말합니다.

48. CMS에 관한 문제

| 중요도 ●●●○○ 정답 ①

① CMS(Color Management System) : 각종 입출력 디바이스 간의 색상을 일치시켜주는 하드웨어와 소프트웨어를 말합니다. RGB 데이터를 CMYK 색공간으로 변환할 때 색 영역이 좁아져서 색상 손실이 있게 됩니다. 변환은 같은 컬러모드(RGB와 RGB) 사이에서 만이 아니라 RGB와 CMY 등 다양한 모드에서 변화가 가능합니다.

② CCM : 소프트웨어와 정밀 측정기기를 사용하여 색을 자동으로 배색하는 장치로 기준색에 대한 분광반사율의 일치가 가능합니다. 정밀한 조색 실현을 위해 컴퓨터 장치를 이용해 정밀 측정하여 자동으로 구성된 컬러런트(colorant)를 정밀한 비율로 자동 조절·공급함으로써 색을 자동화하여 조색하는 시스템입니다.

③ CII : 광원에 따른 색채의 불일치 정도를 나타내는 색변이지수입니다. 광원의 변화에 따라 각 색채가 지닌 색차의 정도가 다른데, CII가 높을수록 안전성이 없어서 선호도가 낮아집니다.

④ CCD(Charge-Coupled Device) : 전하결합소자라 하는데 빛을 전하로 변환하는 광학칩 장치입니다. 색채영상의 입력에 활용되는 기기들의 가장 기본이 되는 요소로 디지털카메라, 비디오카메라, 스캐너 등에 사용됩니다.

49. 색역에 관한 문제

| 중요도 ●●●○○ 정답 ④

④ 디스플레이가 표현 가능한 색의 수는 색영역과 상관없고 색심도와 관련이 있습니다. 색심도(color depth)는 디스플레이가 얼마나 많은 색을 표현할 수 있는지를 나타내는 수치로 단위는 비트(Bit)를 사용합니다.

색영역은 태양광 전체 영역인 외곽선에서 각각의 디바이스가 재현할 수 있는 색 공간 영역을 말합니다. RGB의 가법혼색 색상체계인 모니터, 스캐너 및 디지털 카메라 등과 CMYK의 감법혼색 색상체계를 가지고 있는 컬러 프린터 기기는 각각 고유한 색 공간을 가지고 있습니다. 이 두 체계는 실제의 색과 다른 색으로 재현이 됩니다. 이유는 RGB의 색 공간이 CMYK보다 넓기 때문입니다. RGB의 색이 CMYK 공간 밖에 존재하는 경우 재현 가능한 색으로 매핑하여 사용하게 됩니다. 색역의 차이는 다음 CIE Yxy 색도도에서 볼 수 있습니다.

50. 색온도에 관한 문제

| 중요도 ●●●○○ 정답 ①

흑체는 반사가 전혀 이루어지지 않고 오직 에너지를 흡수만 하는데 에너지를 흡수하면 온도가 오르게 되고 이 온도를 측정한 것이 색온도입니다. 절대온도인 273℃와 그 흑체의 섭씨 온도를 합친 색광의 절대온도로 표시 단위로 K(Kelvin)을 사용합니다. 흑체의 온도가 오르면 "붉은색 – 오렌지색 – 노란색 – 흰색 – 파랑" 순으로 색이 변하게 됩니다. 저온에서는 붉은색을 띠다가 온도가 높아짐에 따라 점차 오렌지색, 노란색, 흰색으로 바뀌게 됩니다.

51. 빛의 스펙트럼에 관한 문제

| 중요도 ●●○○○ 정답 ④

④ 백열전구는 선 스펙트럼이 아니라 연속 스펙트럼입니다. 연속 스펙트럼을 가진 광선을 물질 속을 통과시켜

분광기로 분광할 때 물질 속을 통과하는 동안 물질의 화학구조에 따라 특정 파장의 빛을 강하게 흡수해 생기는 빛의 양을 파장별 함수로 나타내는 것입니다. 흡수스펙트럼을 조사하면 물질의 원소구성이나 화학구조를 추측할 수 있습니다.

52. 안료에 관한 문제

| 중요도 ●●○○○　정답 ①

코치닐(Cochineal)은 동물염료로 연지벌레에서 얻는데, 적색과 적갈색을 띱니다.

53. IT8에 관한 문제

| 중요도 ●●○○○　정답 ②

② IT8은 스캐너와 디지털 카메라의 특성화 과정에서 기본적으로 사용되는 샘플컬러 패치(patch) 과정으로 입력·조정·출력 시 서로 기준을 조정해 주는 샘플컬러 패치(patch)로서 국제표준기구인 ISO(International Standard Organization)가 ISO 12641로 국제표준으로 지정한 것입니다.

54. 색에 관한 용어(KS A 0064)에 관한 문제

| 중요도 ●●●○○　정답 ④

④ KS A 0064 색에 관한 용어 1017번에서 완전 확산 반사면은 입사한 복사를 모든 방향에 동일한 복사 휘도로 반사하고, 또 분광 반사율이 1인 이상적인 면으로 정의하고 있습니다.

55. CIE 표준광에 관한 문제

| 중요도 ●●●○○　정답 ④

[표준광원의 종류]
- 광원A – 색온도 2,856K에서 나오는 완전복사체의 빛들(백열등, 텅스텐 램프)
- 광원B – 색온도 4,874K을 가지는 표준광원으로 태양광의 직사광선(보통 측색에는 사용하지 않음)
- 광원C – 색온도 6,774K을 가지는 표준광원으로 북위 40도 지점에서 흐린 날 오후 2시경 북쪽 창문으로 들어오는 빛

56. 디지털 색채 시스템에 관한 문제

| 중요도 ●●●○○　정답 ②

② 디지털 색채 시스템 중 RGB 컬러 값 (255, 255, 0)은 (Red, Green, Blue)를 표시하는 것으로 빨강과 초록의 혼합은 노랑이 됩니다.

57. 이미지 센서에 관한 문제

| 중요도 ●●○○○　정답 ①

① 이미지 센서는 빛을 전기적 신호로 바꿔주는 반도체로 휴대폰 카메라, 디지털 카메라 등의 주요부품으로 사용되며, 영상을 디지털 신호로 바꿔주는 광학칩 장치입니다. 제작공정과 응용방식에 따라 크게 CCD와 CMOS 두 종류로 구분합니다. CCD는 고가의 디지털 카메라에, CMOS는 비교적 저렴하고 작은 휴대폰 카메라 등에 주로 사용됩니다. foveon사가 각 화소에서 모든 3가지 색의 감지가 가능한 고유 CMOS 제품을 Caltech로부터 도입한 foveon sensor, Bayer사의 Bayer filtersensor. 3CCD는 세 개의 분리된 CCD를 가지고 있으며, 각각 빨강, 녹색, 파랑 빛을 측정하는 방식으로 일부 스틸 카메라, 비디오 카메라, 텔레시네, 캠코더 등에 사용되는 이미지 센서입니다.

58. 광택(Gloss)에 관한 문제

| 중요도 ●●●○○　정답 ②

광택도는 물체 표면의 광택의 정도를 일정한 굴절률을 갖는 블랙글라스의 광택 값을 기준으로 1차원적으로 나타내는 수치로 종이, 유리, 플라스틱과 같은 물질들은 재질과 특성에 따라서 광택도가 서로 다르며, 보는 방향에 따라 질감의 차이가 납니다. 광택도의 종류는 변각광도 분포, 선명도, 광택도, 경면광택도, 대비광택도로 나누며, 표면 정반사 성분은 투과하는 빛의 굴절각이 클수록 커집니다.

59. 분광 광도계에 관한 문제

| 중요도 ●●●●○　정답 ④

④ 분광 광도계의 파장은 "불확도 10nm이 아닌 1nm 이내의 정확도를 유지한다."라고 규정되어 있습니다.

KS A 0066 물체색의 측정방법에서는 아래와 같이 규정하고 있습니다.

[5 분광 측색 방법]

5.1 일반
분광 측색 방법은 분광 광도계를 사용하여 분광 반사율 또는 분광 투과율을 측정하고, 3자극치1) X, Y, Z 또는 X_{10}, Y_{10}, Z_{10} 및 색도 좌표 x, y 또는 x_{10}, y_{10}을 구한다.

5.2 분광 광도계
측정에 사용하는 분광 광도계는 원칙적으로 다음 조건을 만족하여야 한다.
a) 파장 범위–파장 범위는 380nm~780nm로 한다.
b) 파장폭–분광 광도계의 슬릿에서 나오는 복사속의 파장폭은 3자극치의 계산을 10nm 간격에서 할 때는 (10 ± 2)nm, 5nm 간격에서 할 때는 (5 ± 1)nm로 한다.

c) 측정 정밀도−분광 반사율 또는 분광 투과율의 측정 불
확도는 최대치의 0.5% 이내에서, 재현성은 0.2% 이내
로 한다.

d) 파장 정확도−분광 광도계의 파장은 불확도 1nm 이내의
정확도를 유지해야 한다.

비고

5.2의 조건을 만족하지 않는 분광 광도계를 사용할 경우,
그것에 따른 측정치가 5.2의 조건을 만족하는 분광 광도
계를 사용할 경우의 측정치와 실용상 차이가 없는지 확인
하여야 한다.

60. 무조건 등색(Isomerism)에 관한 문제
| 중요도 ●●●○○ 정답 ①

① 아이소머리즘(무조건 등색)은 분광반사율이 정확하게
일치하여 어떤 조명 아래에서 어떤 관찰자가 보더라도
같은 색으로 보이는 것을 말합니다.

61. 색상대비에 관한 문제
| 중요도 ●●●○○ 정답 ②

① 연변대비 – 경계면, 즉 색과 색이 접해 있는 부분의 대
비가 가장 활발하게 일어나는 현상입니다.
② 색상대비 – 두 색이 인접했을 경우 서로의 영향으로 색
상차가 크게 느껴지는 현상입니다. 1차색에서 가장 대
비효과가 크며, 2차색, 3차색이 될수록 줄어듭니다. 즉
빨강, 노랑, 녹색, 파랑 등의 색이 조합되었을 경우 가
장 뚜렷이 나타나고, 교회의 스테인드글라스나 마티스,
피카소 등 야수파 화가들의 회화작품, 그리고 우리나라
의 전통 자수나 의복에서 볼 수 있습니다.
③ 명도대비 – 명도가 다른 색끼리 영향을 주어서 생기는
대비로 밝은색은 더 밝게, 어두운색은 더욱 어둡게 보
이는 현상입니다. 색채는 검정 바탕에서 가장 밝게 보이
고, 흰색 바탕에서 가장 어둡게 보입니다.
④ 채도대비 – 채도가 다른 두 색이 배색되어 있을 때 채
도가 높은 색채는 더욱 선명해 보이고, 채도가 낮은 색
채는 흐리게 보이는 현상입니다.

62. 색의 물리적 분류에 관한 문제
| 중요도 ●●●○○ 정답 ③

광원색(Illuminate color)은 광원이 스스로 빛을 내고 있
는 동안의 색으로 색의 3속성 중 색상과 채도로만 표현하
며 전구나 불꽃처럼 발광을 통해 보이는 색입니다. 투명한
색 중에도 유리병 속의 액체나 얼음 덩어리처럼 3차원 공
간의 투명한 부피를 느끼는 색은 간접색이 아닌 공간색(용
적색)입니다. 개구색(평면색, 면색)은 색자극 외에 질감,
반사 그림자의 영향을 받지 않고 거리감이 불확실하며 입

체감이 없는 색으로, 미적으로 본다면 부드럽고 쾌감이 있
는 색입니다. 즉 순수한 색만 있는 느낌을 주는 부드럽고
즐거운 미적 상태를 말합니다.

63. 연변대비에 관한 문제
| 중요도 ●●●○○ 정답 ③

③ 계시대비는 시간차를 두고 일어나는 배색으로 인접되
는 색과 관계가 없습니다. 경계부분에서 나타나는 대
비현상은 연변대비 또는 경계대비라 하며 '마하의 띠'
라고도 합니다.

64. 보색에 관한 문제
| 중요도 ●●●○○ 정답 ②

① 보색끼리 인접하면 채도가 높아 보입니다.
② 보색을 혼합하면 색료혼합일 경우 회색이나 검정이 됩
니다.
③ 빨강의 보색은 보라가 아니라 초록입니다.
④ 보색잔상은 부의 잔상으로 인접한 보색을 동시에 볼 때
생기는 게 아니라 한 개의 색을 볼 때 나타납니다.

65. 색채의 지각과 감정 효과에 관한 문제
| 중요도 ●●●○○ 정답 ②

② 일반적으로 팽창색은 후퇴색이 아닌 진출색과 연관이
있습니다.

팽창색은 팽창되어 실제보다 크게 보이는 색으로 난색, 고
명도, 고채도, 유채색 등이고, 수축색은 수축되어 작게 보
이는 색으로 한색, 저명도, 저채도, 무채색 등입니다.

66. 동시대비에 관한 문제
| 중요도 ●●●○○ 정답 ③

③ 두 개의 다른 자극이 연속해서 나타나는 것은 계시대비
입니다. 동시대비는 동시에 대비가 일어납니다.

67. 색의 진출과 후퇴에 관한 문제
| 중요도 ●●●○○ 정답 ③

③ 저채도, 저명도 색이 고채도, 고명도의 색보다 '후퇴'되
어 보입니다.

• 진출색 – 진출되어 보이는 색으로 난색, 고명도, 고채
도, 유채색 등
• 후퇴색 – 후퇴되어 보이는 색으로 한색, 저명도, 저채
도, 무채색 등
• 팽창색 – 팽창되어 실제보다 크게 보이는 색으로 난색,
고명도, 고채도, 유채색 등
• 수축색 – 수축되어 작게 보이는 색으로 한색, 저명도,
저채도, 무채색 등

68. 헤링의 반대색설에 관한 문제

| 중요도 ●●●○○　정답 ③

③ 독일의 심리학자이자 생리학자인 헤링은 색의 반대 잔상에 대해 빨강-초록 물질, 파랑-노랑 물질, 검정-하양 물질인 서로 대립하는 3종류의 광화학 물질이 존재한다고 가정하고, 망막에 빛이 들어오면 분해(이화)와 합성(동화)이라고 하는 반대반응이 동시에 일어나는데, 이 반응의 비율에 따라서 여러 가지 색이 지각된다고 주장했습니다. 이를 '헤링의 4원색설'이라 하는데 심리적 보색개념으로 '반대색설'이라고도 합니다. 헬름홀츠의 3원색설에 대비되는 학설로 3원색설과 달리 순응, 대비, 잔상 등을 설명할 수 있습니다.

69. 영-헬름홀츠의 3원색설에 관한 문제

| 중요도 ●●●○○　정답 ②

② 3원색설에서는 잔상효과에 대한 설명은 하지 못했습니다.

영국의 "토마스 영"과 독일의 "헬름홀츠"가 주장한 것으로 빛의 3원색인 RGB의 3원색을 인식하는 색각세포(추상체)가 있고 색광을 감광하는 시신경 섬유가 망막조직에 있어서 3색의 강도에 따라 색을 인지한다는 학설입니다. 망막에서 각기 다른 스펙트럼 민감도를 갖는 세 종류의 수용기를 발견했는데 "모든 색은 각각 스펙트럼광인 적색영역, 녹색영역, 청색영역에 극대의 감도를 갖는 3종의 기본적인 색 식별 요소의 흥분비율이 통합되어 생긴다."는 것입니다. 그러나 3원색설은 해부학적으로 적색영역, 녹색영역, 청색영역을 담당하는 RGB 색 식별 요소를 증명하지 못하고, 보색현상을 설명할 수 없다는 단점이 있습니다.

70. 눈의 구조에 관한 문제

| 중요도 ●●●○○　정답 ③

③ 눈은 빛의 강약 또는 파장을 광수용기에 받아들여 뇌에 감각을 전달하는 감각기관으로 인간의 눈은 카메라의 구조와 그 기능이 비슷하여, 각막 → 홍채 → 수정체 → 망막 → 시신경 → 뇌로 전달되어 사물 또는 색을 지각하게 됩니다.

71. 배색에 관한 문제

| 중요도 ●●●○○　정답 ②

② 병원이나 역 대합실의 배색 중 지루함을 줄일 수 있는 색으로 시간의 흐름이 빠르게 흐르는 것처럼 느껴지는 청색계열의 색을 사용하는 것이 좋습니다.

72. 굴절에 관한 문제

| 중요도 ●●●○○　정답 ④

① 반사 - 빛이 물체에 닿아 반사되는 성질로 반사는 물체의 색을 결정하는 중요한 요소입니다. 사과가 빨간 이유는 빨간색은 반사하고 다른 색은 흡수하기 때문입니다.

② 산란 - 빛이 거친 표면에 입사했을 경우 여러 방향으로 빛이 분산되어 퍼져나가는 현상으로 대낮에 하늘이 파랗게 보이고 석양이 붉게 보이는 이유가 이 때문입니다.
　예 노을, 흰구름, 먹구름 등

③ 간섭 - 간섭은 둘 이상의 파동이 서로 만났을 때 백색광(여러 빛이 혼합된 빛)이 얇은 막에서 확산 또는 반사되어 만나 일으키는 간섭무늬현상입니다.
　예 진주조개, 전복껍데기와 비눗방울에 생기는 무지개현상

④ 굴절 - 하나의 매질(에너지를 이동시켜주는 물질)로부터 다른 매질로 진입하는 파동이 그 경계면에서 진행하는 방향을 바꾸는 현상으로 빛의 파장이 길면 굴절률이 약하고, 파장이 짧으면 굴절률이 큽니다.
　예 아지랑이, 돋보기, 무지개, 프리즘과 같은 현상, 별의 반짝임 등

73. 색의 항상성에 관한 문제

| 중요도 ●●●○○　정답 ①

① 색의 항상성이란 빛의 밝기나 광원의 변화에도 색이 변하지 않는 것으로 조명의 강도가 바뀌어도 물체의 색을 동일하게 지각하는 것입니다.

74. 가법혼색에 관한 문제

| 중요도 ●●●●○　정답 ④

④ 색광혼합은 빛의 혼합으로 빛의 3원색인 빨강(Red), 초록(Green), 파랑(Blue)을 혼합하기 때문에 섞을수록 밝아집니다. 가법혼색은 컬러모니터, TV, 무대조명 등에 사용됩니다.

[빛의 3원색의 혼색]
빨강(Red) + 초록(Green) + 파랑(Blue) = 하양(White)
빨강(Red) + 초록(Green) = 노랑(Yellow)
초록(Green) + 파랑(Blue) = 사이안(Cyan)
파랑(Blue) + 빨강(Red) = 마젠타(Magenta)

75. 배색에 관한 문제

| 중요도 ●●○○○　정답 ①

① 한쪽 벽면을 어둡고 채도를 낮추면 대비에 의해 실제보다 길어 보이게 할 수 있습니다. 따라서 보기 중 가장 어둡고 채도가 낮은 인디고블루(2.5PB 2/4)를 배색하

는 것이 가장 효과적이며, 난색보다는 한색이 좀 더 길게 보이는 효과가 있습니다.

76. 빛과 색에 관한 문제

| 중요도 ●●●○○ 정답 ①

① 단파장은 굴절률이 큽니다.

77. 헬름홀츠-콜라우슈 효과에 관한 문제

| 중요도 ●●○○○ 정답 ①

① 헬름홀츠-콜라우슈 효과(Helmholtz-Kohlrausch effect) 일정한 밝기에서 채도가 높아질수록 더 밝아 보이는 현상으로 표면색과 광원색 모두에서 지각됩니다.
② 베너리 효과(Benery effect) 흰색 배경에서의 검정 십자형의 안쪽에 회색의 삼각형을 배치하면 그 회색이 보다 밝게 보이고, 십자형의 바깥쪽에 배치하면 보다 어둡게 보이는 현상을 말합니다.
③ 애브니 효과(Abney effect) 색자극의 순도가 변하면 색상이 다르게 보이는 현상입니다.
④ 스티븐스 효과(Stevens effect) 백색 조명광 아래에서 흰색, 회색, 검정의 무채색 샘플을 관찰할 때 조명광을 낮은 조도에서 점차 증가시켜 가면, 흰색 샘플은 보다 희게 지각되고 검정 샘플은 반대로 보다 검게 지각되며, 회색 샘플의 지각에는 거의 변화가 없는 현상입니다.

78. 동화현상에 관한 문제

| 중요도 ●●●○○ 정답 ①

① 동화현상은 두 색이 맞붙어 있을 때 그 경계 주변에서 색상, 명도, 채도 대비가 보다 강하게 일어나는 것으로, 색들끼리 서로 영향을 주어 인접색에 가깝게 느껴지는 현상을 말합니다. 색의 대비효과와는 반대되는 현상으로 복잡하고 섬세한 무늬에서 많이 나타나며, 동화를 일으키기 위해서는 색 영역이 하나로 종합되어야 합니다. 색이 다른 색 위를 넓혀가는 것처럼 보이기 때문에 '전파효과' 또는 '줄눈효과'라고도 합니다. 베졸드 효과도 동화현상과 같은 원리입니다.

79. 중간혼합에 관한 문제

| 중요도 ●●●○○ 정답 ③

③ 컬러 TV의 화면은 가산혼합, 인쇄의 망점은 감산혼합에 포함됩니다.

중간혼색은 가법혼색의 일종으로 색이 실제로 섞이는 것이 아니라 눈이 착시를 일으켜 색이 혼합된 것처럼 보이는 심

리적 혼색으로 컬러인쇄와 같은 중간혼색의 방법 또는 베졸드 효과(Bezold effect) 등에서 볼 수 있습니다. 병치혼합은 선이나 점이 서로 조밀하게 병치(나란히 놓이거나 동시에 설치)되어 인접색과 혼합되어 보이는 현상으로 개개 점의 색이 아닌 혼합된 색으로 지각됩니다.

80. 감산혼합에 관한 문제

| 중요도 ●●●○○ 정답 ①

① 색유리판을 여러 장 겹치는 방법은 감산혼합으로 인쇄 잉크의 혼색과 같은 원리입니다.

[감법혼색]
색채의 혼합으로 색료의 3원색인 사이안(Cyan, 청록색), 마젠타(Magenta), 노랑(Yellow)을 혼합하기 때문에 혼합할수록 명도와 채도가 떨어져 어두워지고 탁해지며 컬러인쇄, 사진, 색필터 겹침, 색유리판 겹침, 안료, 물감에 의한 색재현 등에 사용됩니다.

81. 색이름 수식형별 기준색이름의 표기에 관한 문제

| 중요도 ●●●○○ 정답 ③

③ 색이름 수식형별 기준색이름에서 빨간 뒤에 올 수 있는 것은 자주, 주황, 갈색, 회색, 검정이며, 노랑은 올 수 없습니다.

색이름 수식형	기준색이름
빨간(적)	자주(자), 주황, 갈색(갈), 회색(회), 검정(흑)
노란(황)	분홍, 주황, 연두, 갈색(갈), 하양, 회색(회)
초록빛(녹)	연두, 갈색(갈), 하양, 회색(회), 검정(흑)
파란(청)	하양, 회색(회), 검정(흑)
보랏빛	하양, 회색, 검정
자줏빛(자)	분홍
분홍빛	하양, 회색
갈	회색(회), 검정(흑)
흰	노랑, 연두, 초록, 청록, 파랑, 보라, 분홍
회	빨강(적), 노랑(황), 연두, 초록(녹), 청록, 파랑(청), 남색, 보라, 자주(자), 분홍, 갈색(갈)
검은(흑)	빨강(적), 초록(녹), 청록, 파랑(청), 남색, 보라, 자주(자), 갈색(갈)

82. 한국전통색에 관한 문제

| 중요도 ●●●○○ 정답 ③

③ 자색은 적색과 황색이 아닌 흑색과 적색의 혼합으로 얻어지는 간색입니다.

[오간색]

1. 홍색 – 백색과 적색 사이
2. 벽색 – 백색과 청색 사이
3. 녹색 – 황색과 청색 사이
4. 유황색 – 흑색과 황색 사이
5. 자색 – 흑색과 적색 사이

83. Yxy 색표계에 관한 문제

| 중요도 ●●●○○　정답 ④

④ Yxy 색표계는 양(+)적인 표시만 가능한 XYZ 표색계로는 색채의 느낌을 정확히 알 수 없고 밝기의 정도도 판단할 수 없어서 XYZ 표색계의 수식을 변환하여 얻은 표색계입니다. 광원의 색이름을 수량화하여 나타내기 위해 가장 적합한 색체계로서 Yxy 표색계에서 Y는 반사율, x는 색상, y는 채도를 나타냅니다.
CIE Yxy 표색계는 색채는 표준광, 반사율, 표준관측자의 삼자극치 값으로 입체적인 말발굽형 모양의 색도도(chromaticity diagram, Farbtafel)로 색채공간을 표시합니다. 메르카토르(Mercator) 세계지도 도법은 원형 형태를 평면상에 펴서 그리다 보니 생기는 불균일성이 색도도의 불균일성과 유사한 면이 있습니다.

84. 오방색에 관한 문제

| 중요도 ●●●●○　정답 ④

[오방색]

1. 청(靑) – 동쪽, 목(木), 청룡, 인(仁), 봄, 각(角)
2. 백(白) – 서쪽, 금(金), 백호, 의(義), 가을, 상(商)
3. 적(赤) – 남쪽, 화(火), 주작, 예(禮), 여름, 치(緻)
4. 흑(黑) – 북쪽, 수(水), 현무, 지(智), 겨울, 우(羽)
5. 황(黃) – 중앙, 토(土), 황룡, 궁(宮)

85. 먼셀 색상환에 관한 문제

| 중요도 ●●●●○　정답 ④

먼셀 색상환의 기본 구성요소는 색상(H), 명도(V), 채도(C)입니다. ④ 암도(D)는 DIN 표색계의 구성요소입니다.

86. 연속(Gradation) 배색에 관한 문제

| 중요도 ●●●○○　정답 ③

③ 체크문양, 타일문양, 바둑판 문양에서 많이 볼 수 있는 것은 반복효과의 배색입니다. 연속효과의 배색은 색을 연속으로 이어지는 느낌으로 배색하는 것을 말하며 그러데이션 배색효과라고도 합니다.

87. NCS 색삼각형에 관한 문제

| 중요도 ●●●○○　정답 ③

88. 오스트발트 색채조화에 관한 문제

| 중요도 ●●●○○　정답 ①

① 등백색 조화 – 단일 색상면 삼각형 내에서 동일한 양의 백색을 가지는 색채를 일정한 간격으로 선택하여 배색하면 조화를 이룹니다. 예 pl-pg-pc
② 등순색 조화 – 단일 색상면 삼각형 내에서 동일한 양의 순색을 가지는 색채를 일정한 간격으로 선택하여 배색하면 조화를 이룹니다. 예 ga-le-pi
③ 등흑색 조화 – 단일 색상면 삼각형 내에서 동일한 양의 흑색을 가지는 색채를 일정한 간격으로 선택하여 배색하면 조화를 이룹니다. 예 c-gc-lc
④ 등가색환 조화 – 오스트발트 색입체를 수평으로 잘라 단면을 보면 검정량, 흰색량, 순색량이 같은 28개의 등가색환을 가지는데, 선택된 색채가 등가색환 위에서의 거리가 4 이하이면 유사색 조화, 6~8 이상이면 이색 조화, 색환의 반대위치에 있으면 반대색 조화를 느끼게 됩니다.

89. 먼셀 기호에 관한 문제

| 중요도 ●●●●●　정답 ①

① 먼셀 표색계는 H V/C로 표시하는데 H는 색상, V는 명도, C는 채도를 의미합니다. 따라서 문제의 5Y 8/10은 색상 5Y, 명도 8, 채도 10을 의미합니다.

90. NCS 색표기에 관한 문제

| 중요도 ●●●●●　정답 ②

② NCS는 S7020-R20B로 표기합니다. 7020은 뉘앙스를 의미하고 Y70R은 색상을 의미하며, 70은 검정색도, 20은 유채색도, R20B는 R에 20만큼 B가 섞인 P를 나타냅니다. S는 2판임을 표시합니다.

91. 먼셀 색체계에 관한 문제

| 중요도 ●●●○○ 정답 ④

① 먼셀 밸류라고 불리는 명도(V) 축은 번호가 증가하면 물리적 밝기가 '증가'하여 흰색이 됩니다.
② Gray Scale은 명도단계를 뜻하며, 자연색이라는 영문의 앞자를 따서 M1, M2, M3...이 아닌 N1, N2, N3..으로 표시합니다.
③ 무채색의 가장 밝은 흰색과 가장 어두운 검정 사이에는 14단계가 아닌 11단계의 '무채색'이 존재합니다.
④ 무채색에는 채도가 존재하지 않습니다. 먼셀 표기에서 V는 명도를 의미합니다. 명도번호가 같은 유채색과 무채색은 항상 채도가 0이 되므로 명도가 서로 동일합니다.

92. 문-스펜서의 색채조화론에 관한 문제

| 중요도 ●●●○○ 정답 ②

② 대표적인 '정량적' 조화이론입니다.

[문-스펜서의 색채조화론]
1944년 매사추세츠 공대의 문(P. Moon)과 스펜서(D. E. Spenser) 교수는 미국광학회(OSA) 학회지를 통해 먼셀 시스템을 바탕으로 한 색채조화론을 발표했습니다. 수학적 공식을 사용해 정량적으로 이론화한 이들의 색채조화론은 과학적이고 정량적인 색채조화를 추구하는 것으로 지각적으로 고른 감도의 오메가 공간을 만들어 먼셀 표색계의 3속성과 같은 개념인 H, V, C 단위로 설명하였습니다. 이들은 조화를 미적 가치의 기준으로 보고 부조화는 미적 가치가 없는 것으로 규정했습니다. 조화는 동등(동일)조화, 유사조화, 대비조화로, 부조화는 제1부조화, 제2부조화, 눈부심으로 구분했습니다.

93. 표색계 표기법에 관한 문제

| 중요도 ●●●●○ 정답 ②

① 15:BG – PCCS 표색계
② 17lc – 오스트발트 표색계
③ S4010-Y60R – NCS 표색계
④ 5Y 8/10 – 먼셀 표색계

94. 분리효과에 관한 문제

| 중요도 ●●●○○ 정답 ①

① 분리효과란 말 그대로 색채 배색 시 색들을 분리시키는 효과를 말합니다. 즉, 색의 대비가 심하거나 비슷하여 애매한 인상을 줄 때 세퍼레이션 컬러를 삽입하여 명쾌한 느낌을 줄 수 있습니다. 분리색으로는 주로 무채색을 사용합니다.

95. CIELCH 색공간에 관한 문제

| 중요도 ●●●○○ 정답 ②

CIE L*c*h*에서 L은 명도, c는 채도, h는 색상의 각도를 의미합니다. 원기둥형 좌표를 이용해 표시하는데 h=0°(빨강), h=90°(노랑), h=180°(초록), h=270°(파랑)로 표시됩니다.

96. 오스트발트 색체계에 관한 문제

| 중요도 ●●●○○ 정답 ③

③ 오스트발트 색체계에서는 헤링의 4원색설에 근거하여 색상의 기본색을 노랑(Yellow), 빨강(Red), 파랑(Ultramarineblue), 초록(Seagreen)이라 하고, 이 기본색 중간에 주황(Orange), 청록(Turquoise), 자주(Purple), 황록(Leaf green)을 추가한 8색상을 다시 3등분해서 총 24색상을 만들어 사용합니다.

97. 먼셀 표색계에 관한 문제

| 중요도 ●●●●○ 정답 ①

① 먼셀 표색계는 한국 공업규격으로 KS A 0062에서 채택하고 있고, 교육용으로는 교육부 고시 312호로 지정하는데, 주로 한국, 미국, 일본 등에서 사용되고 있습니다.

98. 색채표준에 관한 문제

| 중요도 ●●●○○ 정답 ④

④ 현색계는 측색기가 필요하지 않은 색채표준입니다.

[현색계]
인간의 색 지각을 기초로 심리적 3속성인 색상, 명도, 채도에 의해 물체색을 순차적으로 배열하고 색입체 공간을 체계화시킨 표색계로 측색기가 필요하지 않고 사용하기 쉬운 편입니다. 색편(색료, 물감 재료)의 배열 및 개수를 용도에 맞게 조정할 수 있으며, 색편을 등간격으로 뽑아 내어 배열을 통해 쉽게 확인하고 이해할 수 있습니다. 축소된 색표집(색표에 번호나 기호를 붙인 책)으로 사용할 수 있으나 인간의 시감에 의존하므로 관측하는 사람에 따라 주관적으로 값이 정해지므로 정밀한 색좌표를 구하기는 어렵습니다.

99. PCCS 색체계에 관한 문제

| 중요도 ●●●○○ 정답 ②

② PCCS는 현색계입니다. 색채 관리 및 조색, 색좌표의 전달에 적합한 색체계는 혼색계입니다.

[PCCS 색체계]
1964년 일본 색채연구소에서 색채조화를 주요 목적으로

개발되었습니다. tone의 개념으로 도입되었고 색조를 색 공간에 설정하였습니다. 헤링의 4원색설을 바탕으로 빨강, 노랑, 녹색, 파랑의 4색상을 기본색으로 하고, 사용 색상은 24색, 명도는 17단계(0.5단계 세분화), 채도는 9단계(채도의 기준은 지각적 등보성이 없이 절대수치인 9단계로 구분)로 구분합니다.

100. 동일 색상배색에 관한 문제
| 중요도 ●●●○○ 정답 ①

① 안정적이며 통일감이 높은 배색은 동일색상 배색입니다.
② 유쾌하고 역동적인 이미지는 반대색상 배색입니다.
③ 화려하며 자극적인 이미지는 반대색상 배색입니다.
④ 차분하고 엄숙한 이미지는 유사색상 배색입니다.

13회 컬러리스트 산업기사 필기 기출모의고사 정답 및 해설

1	2	3	4	5	6	7	8	9	10
④	②	④	①	④	②	①	③	①	④
11	12	13	14	15	16	17	18	19	20
①	①	②	①	①	①	③	①	③	③
21	22	23	24	25	26	27	28	29	30
③	②	③	④	②	①	③	③	③	③
31	32	33	34	35	36	37	38	39	40
③	③	③	②	③	③	③	②	④	①
41	42	43	44	45	46	47	48	49	50
②	①	④	④	④	②	②	④	③	②
51	52	53	54	55	56	57	58	59	60
②	①	③	④	⑤	③	④	③	①	③
61	62	63	64	65	66	67	68	69	70
④	④	③	③	①	③	①	④	①	④
71	72	73	74	75	76	77	78	79	80
①	③	②	④	③	②	②	①	①	②
81	82	83	84	85	86	87	88	89	90
②	②	④	②	④	④	①	③	④	②
91	92	93	94	95	96	97	98	99	100
①	③	④	②	②	③	③	④	②	①

1. 색채마케팅 전략에 영향을 미치는 환경요인에 관한 문제
| 중요도 ●●●●○ 정답 ④

- 인구통계적 환경 : 거주지역, 연령 및 성별, 라이프스타일, 보건, 위생적 환경입니다.
- 기술적 환경 : 색채연구가들은 21세기의 대표적 색채를 청색으로 꼽았는데, 청색은 투명하고 깊이가 있는 디지털 패러다임의 대표색이 되었습니다. 이것이 색채마케팅 전략의 영향요인 중 기술적 환경에 속합니다.
- 사회 · 문화적 환경 : 다양하고 세분화된 사회와 문화 그리고 시장의 소비자 그룹이 선호하는 색채, 소비자의 라이프스타일 등을 파악해야 합니다.
- 경제적 환경 : 경제적 요인인 경기 흐름에 따른 제품의 색채를 말하며, 경기변동의 흐름을 읽고, 경기가 둔화되면 오래 지속될 수 있는 경제적인 색채를 활용합니다.
- 자연적 환경 : 환경주의적 색채마케팅을 의미합니다.

2. 풍토색에 관한 문제
| 중요도 ●●●○○ 정답 ②

② 특정 지역의 기후와 토지의 색으로 그 지역에 부는 바람, 태양 빛, 흙의 색 등 지리적으로 서로 다른 환경적 특색을 지닌 지방의 풍토를 두드러지게 드러내는 특징

색을 풍토색이라 합니다.

3. 부엌 디자인의 차별화에 관한 문제
| 중요도 ●●○○○ 정답 ④

④ 색채의 차별화는 기존에 사용되던 색보다는 새로운 색채를 선택하고 소비자의 선호색에 대한 니즈와 새로운 재료 등을 사용하는 것입니다.

4. 표본에 관한 문제
| 중요도 ●●○○○ 정답 ①

① 표본의 오차는 표본을 뽑게 되는 모집단의 크기보다는 모집단의 구분에 따라 크게 달라질 수 있습니다. 어떤 모집단을 선택하느냐의 문제이지 모집단의 크기와는 큰 차이가 없습니다.

5. 표본추출법에 관한 문제
| 중요도 ●●●○○ 정답 ④

① 무작위추출법 – 각 표본에 일련번호를 부여하고 무작위로 일부를 추출해 조사하는 방법입니다.
② 다단추출법 – 모집단 추출 시 1차로 표본을 추출하고 다시 그중에서 표본을 추출하면서 접근하는 방법입니다.
③ 국화추출법 – 모집단을 소그룹으로 분할한 후 그룹별로 비율을 정해서 조사하는 방법입니다.
④ 계통추출법 – 소집단별로 비례에 따라 적정하게 추출하는 방법으로 20대라는 대상을 선정해 조사하는 방식으로 적당합니다.

6. 주거 공간의 외벽 색채계획에 관한 문제
| 중요도 ●●○○○ 정답 ②

② 바닷가, 도시, 분지 등에 위치한 도시의 주거 공간의 외벽 색채계획에 있어서 그 지역의 기후적 · 지리적 환경과 다양한 환경요인인 주변건물, 도로 등과의 조화 그리고 건축물의 형태와 기능 등을 고려해야 합니다.
시공을 담당하는 건설사의 기업 색채는 지역색의 색채계획과는 관련이 없습니다.

7. 색채의 심리적 기능에 관한 문제
| 중요도 ●●○○○ 정답 ①

① 색채는 소통의 수단 중 하나로 문자나 픽토그램 같은 심볼의 표기 이상으로 직접적인 감각에 호소하는 수단으

로 사용될 수 있습니다. 인종과 언어, 시대에 따라 달라질 수 있으며 색채를 분류하거나 조사하는 기획단계에서는 다양한 환경적인 요인을 고려해야 하며 무게에 영향을 주는 색의 속성은 명도입니다.

8. 색채와 연상언어의 연결에 관한 문제
| 중요도 ●●●○○ 정답 ③

③ 인내, 겸손, 창조는 노랑보다는 보라색의 연상언어입니다. 노랑은 경고, 유쾌함, 팽창, 희망, 광명 등이 연상언어입니다.

9. 동서양의 문화에 따른 색채 정보의 활용에 관한 문제
| 중요도 ●●●○○ 정답 ①

② 중국의 왕권을 대표하는 색 – 노랑
③ 봄과 생명의 탄생 – 초록
④ 평화, 진실, 협동 – 파랑

10. 몬드리안(Mondrian)의 '부기우기' 작품에 관한 문제
| 중요도 ●●●○○ 정답 ④

④ 몬드리안은 시각과 청각의 조화를 통해 색채언어의 가능성을 보여준 작가로서 대표작 〈브로드웨이 부기우기〉에서 색채와 음악을 연결한 공감각의 특성을 이용해 브로드웨이의 다양한 소리와 역동적 움직임을 표현했습니다. 이 작품은 다른 어떤 작품보다 생기가 넘치는 것으로 대도시의 그물코와 같은 도로, 깜박거리는 교통신호등, 반짝이는 네온사인, 앞서거나 멈춰 서 있는 차량 등을 표현하고 있습니다.

11. 대기 시간이 긴 공항 대합실의 색채계획에 관한 문제
| 중요도 ●●●○○ 정답 ①

① 대기 시간이 긴 공항 대합실에서는 지루함과 시간이 빠르게 흐르는 느낌을 주는 파란색 계열의 색상을 기능적으로 사용할 수 있습니다.

12. 요하네스 이텐에 관한 문제
| 중요도 ●●●○○ 정답 ①

① 요하네스 이텐 외에 칸딘스킨, 베버, 페흐너, 파버 비렌도 연구한 색채와 모양(형태)의 교류현상은 색채와 모양에 대한 공감각적 연구를 통해 색채와 모양의 조화로운 관계성을 추구했습니다.

13. 오방색에 관한 문제
| 중요도 ●●●●○ 정답 ②

② 남쪽은 황색이 아닌 적색이고 황색은 중앙을 표시합니다.

[오방색]
1. 청(靑) – 동쪽
2. 백(白) – 서쪽
3. 적(赤) – 남쪽
4. 흑(黑) – 북쪽
5. 황(黃) – 중앙

14. 지역색에 관한 문제
| 중요도 ●●●○○ 정답 ①

① 프랑스의 장 필립 랑클로(Jean Philippe Lenclos)는 지역색의 개념을 제시하고 이미지를 부각시키는 데 중요한 역할을 한 색채연구가로 프랑스와 일본의 지역색을 조사·분석하여 국가 전체의 아이덴티티를 구축했습니다. 지역색은 한 지역의 정체성을 대변하는 색채이며 특정지역의 자연환경과 자연스럽게 어울리고 선호되는 색채로 국가나 지방의 특성과 이미지를 부각시키는 색채입니다. 지역색은 하늘 그리고 산이나 바다와 같은 지형적 요소, 태양의 조사 시간이나 청명일 수, 토양색, 습도 등 지리적·기후적 환경에 의해 자연스럽게 어울리고 선호되는 색채입니다.

15. 의미척도법에 관한 문제
| 중요도 ●●●●● 정답 ①

① SD법은 1959년 미국의 심리학자 오스굿(C. E. Osgoods)에 의해 고안된 색채이미지에 관한 연구법입니다. 경관이나 제품, 색, 음향, 감촉, 유행색 경향 및 선호도 비교분석과 여러 가지 대상의 인상을 파악하는 방법으로 많이 사용되고 있습니다. 조사 대상자의 주관적인 의미를 객관적으로 평가하여 정성적(문자로 분석하여 설명) 색채 이미지를 정량적(수치로 분석하여 설명)이며 객관적으로 측정하는 방법입니다. 색채조사방법 중 형용사의 반대어 쌍, 즉 상반되는 형용사군 10~50개를 이용하여 이미지 맵과 이미지 프로필과 같은 좌표계로 결과를 볼 수 있으며 정서를 언어스케일(언어로 된 척도화된 표)로 나타낼 수 있습니다.

16. 청색의 민주화에 관한 문제
| 중요도 ●●●○○ 정답 ①

① 색채 선호란 특정 색을 좋아하는 경향을 의미합니다. 색채의 선호는 개인, 연령, 문화적 차이, 환경 또는 구체적인 대상에 따라 차이가 있으나 보통은 "청색 – 적색 – 녹색 – 자색 – 등색 – 황색" 순으로 선호도를 보입니다. 특히 청색은 국제적으로 가장 높은 선호도를 보이는 색으로 청색의 민주화라 합니다.

17. 차크라(Chakra)에 관한 문제

| 중요도 ●○○○○ 정답 ③

③ 차크라는 '바퀴, 원형'을 의미하며 인간의 몸속에는 생명 활동을 유지하기 위해 흐르는 에너지가 있는데 이를 동양에서는 '기'라고 부릅니다. 인체에는 이 생명 에너지의 중심통로가 7개가 있는데 이를 차크라라고 합니다.

[7가지의 차크라 에너지]

• 1차크라 : 짙은 빨강으로 골반, 회음 부위를 나타냅니다.
• 2차크라 : 주황으로 하복부를 나타냅니다.
• 3차크라 : 노란색으로 배꼽 바로 위를 나타냅니다.
• 4차크라 : 초록으로 심장부를 나타내며, 사랑, 정열, 정직 등을 의미합니다.
• 5차크라 : 파랑과 초록의 중간색으로 목 부위를 나타냅니다.
• 6차크라 : 남색으로 골수 부위를 나타냅니다.
• 7차크라 : 보라색으로 대뇌 부위를 나타냅니다.

18. 색채치료에 관한 문제

| 중요도 ●●●○○ 정답 ①

① 초록색은 부교감신경, 천식, 말라리아, 정신질환, 심장계 질환, 불면증, 해독, 살균방부 등에 효과가 있습니다.

[색채치료의 종류]

• 빨강 : 소심, 우울증, 변비, 설사, 원기부족, 의욕상실, 빈혈, 기관지염(폐렴), 결핵, 활동성 증가, 혈액순환 자극, 적혈구 강화, 무기력 증가 등
• 노랑 : 위장장애, 우울증, 신경질환, 불안, 당뇨, 습진, 간기능 개선, 기억력 회복 등
• 파랑 : 불면증, 염증, 진정효과, 히스테리, 스트레스, 흥분, 두통, 호흡수와 혈압, 근육긴장 감소, 집중력 증대, 교감신경의 긴장을 높이고 성호르몬의 활동을 억제하는 작용
• 주황 : 신장, 방광질환, 성기능장애, 체액분비 등
• 보라 : 혼란, 영적 결속력 부족, 불면증 치료, 피부질환 등

19. 색채조절에 관한 문제

| 중요도 ●●●○○ 정답 ③

③ 색채의 적용으로 안정감과 편안함 그리고 집중력을 높일 수 있습니다.

[색채조절의 효과]

• 기분이 좋아진다.
• 눈의 건강과 피로가 감소된다.
• 생활이나 작업에 힘을 북돋아 준다.
• 판단이 보다 빨라진다.
• 사고나 재해가 감소된다.
• 능률이 향상되어 생산력이 높아진다.
• 정리, 정돈 및 청결을 유지하게 된다.
• 유지, 관리가 경제적이며 쉽다.

20. 색채조절에 관한 문제

| 중요도 ●●●○○ 정답 ③

③ 초록은 원이 아닌 육각형이고 원은 파랑입니다. 칸딘스키, 베버, 페흐너, 파버 비렌이 색채와 도형의 교류현상을 연구했습니다.

빨강	정사각형
주황	직사각형
노랑	(역)삼각형
녹색	육각형
파랑	원
보라	타원형
갈색	마름모

21. 주거 공간의 색채계획 순서에 관한 문제

| 중요도 ●●○○○ 정답 ③

③ 주거 공간의 색채계획의 순서는 사용자인 주거자 요구와 시장성을 파악한 후 수집한 자료를 바탕으로 이미지 콘셉트 설정합니다. 그리고 콘셉트에 맞는 색채 이미지를 계획해 고객의 만족감과 공감을 획득합니다.

22. 환경색채디자인의 프로세스에 관한 문제

| 중요도 ●●●○○ 정답 ②

② 환경색채디자인의 프로세스 중 대상물이 위치한 지역의 이미지를 예측 · 설정하는 단계는 색채이미지를 추출하는 단계입니다. 색채계획 목표가 설정되고 환경요인이 분석되면 색채이미지 추출을 하고 배색을 설정하게 됩니다.

23. 색채계획 설계단계에 관한 문제

| 중요도 ●●●○○ 정답 ③

③ 색채계획 설계단계는 체크리스트 작성이며, 콘셉트 이미지 작성, 현장 적용색 검토 · 승인, 대상의 형태, 재료 등 조건과 특성파악은 실시단계에 해당합니다.

24. 게슈탈트(Gestalt) 형태심리에 관한 문제

| 중요도 ●●●○○ 정답 ④

④ 독일의 심리학자 막스 베르트하이머와 게슈탈트 심리학파들은 베르트하이머에 의한 최초 연구를 바탕으로 인간의 영상 인식은 감각적 요소와 형태를 다양한 그룹으로 조직한 결과라고 게슈탈트 이론을 결론지었습니다. 시지각의 원리는 군화(群化)의 법칙과 관계가 있습니다. 이 법칙은 근접의 원리, 유사의 원리, 폐쇄의 원리, 연속의 원리 등을 포함합니다. 근접한 것끼리, 유사한 것끼리, 닫힌 모양을 이루는 것끼리, 좋은 연속을 하고 있는 것끼리 그룹화되어 보이거나 도형으로 인식된다는 원리입니다.

25. 루이스 설리번에 관한 문제

| 중요도 ●●●●○ 정답 ②

② 미국 건축의 개척자인 루이스 설리번은 "형태(form)는 기능을 따른다."라고 주장하면서 디자인의 목적 자체가 합리적으로 설정되어야 하며, 기능적 형태가 가장 아름답다고 주장했습니다. 이러한 기능주의는 현대디자인의 사상적 배경이 되고 있습니다.

26. 카툰(cartoon)에 관한 문제

| 중요도 ●○○○○ 정답 ①

① 카툰(cartoon)의 원래 의미는 '두꺼운 종이'를 말하는데 그림을 그리기 위한 밑그림, 스케치의 의미로 사용됩니다. 벽화, 그 밖의 대규모적인 그림이나 공예품을 그리기 전에 준비 과정으로서 분필, 목탄 또는 연필로 두꺼운 종이에 그리는 것을 말했는데 오늘날에는 그림에 유머나 아이디어를 넣어 완성한 그림을 지칭합니다.

27. 타이포그래피(Typography)에 관한 문제

| 중요도 ●●●○○ 정답 ③

③ 타이포그래피는 활자 또는 활판에 의한 인쇄술을 가리키는 말로 오늘날에는 글자에 의한 모든 커뮤니케이션의 조형적 표현디자인을 의미합니다. 글자체, 글자크기, 글자간격, 인쇄면적, 여백 등을 조절하여 전체적으로 읽기에 편하도록 구성하는 표현기술을 말하며 목적에 합당하고 만들기 쉽고 아름다워야 합니다. 포스터, 아이덴티티 디자인, 편집디자인, 홈페이지 디자인 등 시각디자인 분야에 다양하게 사용됩니다.

28. 옵아트에 관한 문제

| 중요도 ●●●○○ 정답 ③

③ 옵아트는 '시각적 미술'이란 뜻으로 1960년대 '상업주의'나 '상징성'에 반동하여 미국에서 일어난 추상주의 미술운동입니다. 색채의 시지각 원리에 근거를 두고 시각적 환영과 시각적 착시 등 심리적 효과를 적극적으로 활용하였습니다. 형태와 색채의 체계적이고 정밀한 조작을 통해 얻어지는 옵아트의 효과는 원근법상의 착시나 색채의 장력을 이용한 것입니다. 옵아트의 주요 매체인 회화에서는 표면장력을 극대화하여 사람의 눈에는 그것이 실제로 진동을 일으켜 동요하는 것처럼 느껴지게 하는데, 시각적 표현이라기보다는 생리적 착각의 회화이며 망막의 예술이라고도 불립니다.

29. 율동에 관한 문제

| 중요도 ●●●○○ 정답 ③

③ 율동감은 그리스어인 '흐르다(rheo)'에서 유래된 말로서, 율동은 공통요소가 연속적으로 되풀이되는 억양의 톤(tone), 즉 시각적인 무브먼트(Movement)입니다. 이러한 동적인 질서는 활기 있는 표정을 가지고 있으며, 유사한 요소가 반복·배열됨으로써 시각적으로 인상, 즉 가독성이 높아지면서 보는 사람에게 경쾌한 느낌을 줍니다. 율동이 없는 형태나 조형은 지루한 느낌을 줍니다.

30. 모던 디자인에 관한 문제

| 중요도 ●●●○○ 정답 ③

③ 모던 디자인은 근대에 전개된 디자인으로 1919년 바우하우스 운동을 계기로 하여 전개되어 온 기능주의적인 디자인을 말합니다.

31. 팝아트에 관한 문제

| 중요도 ●●●○○ 정답 ③

③ 팝아트는 부드러운 색조와 그러데이션이 아닌 개방과 비개성으로 특정지어지며, 복제성과 보편성을 강조하기 위하여 간결하고 평면화된 색면과 화려하고 강한 대비의 원색을 사용했습니다.

32. 애드밴스 디자인(advanced design)에 관한 문제

| 중요도 ●●○○○ 정답 ③

③ 애드밴스 디자인(Advanced Design)은 진보적 디자인으로 '앞서가는 디자인'을 의미하는데 주로 제품디자인 분야에 많이 적용됩니다. 미래지향적인 새로운 개념의 자동차 디자인과 같은 진보적인 디자인이 이에 속합니다.

33. 독창성에 관한 문제

| 중요도 ●●●○○ 정답 ③

③ 독창성이란 디자인에 있어서 기능과 미와는 구별되는 가장 중요한 조건 중 하나인데 다른 말로는 창의성이라

할 수 있습니다. 디자인은 합목적성, 심미성, 경제성의 복합적인 조건을 고려해 질서와 조화를 실현하는 종합적인 과정이지만 최종적으로 생명을 불어넣는 것은 독창성이라 할 수 있습니다. 독창성의 반대는 모방이라고 할 수 있는데 독창성이라는 것은 상대적일 때가 많아서 어디까지가 모방이고 독창인지 구분하기 어렵습니다. 그러나 디자인이라는 것이 독창성이 없다면 그것은 사실 가치가 없는 것입니다. 디자인에 있어서 가장 중요한 활동 중 하나가 창의, 즉 새로운 것을 만들어내는 것이기 때문에 현대 디자인의 근본은 독창성이라 말할 수 있습니다.

34. 디자인의 조건에 관한 문제
| 중요도 ●●●○○ 　정답 ②

② 디자인의 조건 중 경제성이란 '최소의 비용과 노력으로 최대의 이익'을 발생시키려는 경제활동의 가장 기본이 되는 원칙입니다. 대량생산으로 비용을 줄이는 코스트 다운을 통해 높은 수익을 내는 경제성과 관련이 있습니다.

35. 일반적인 주거 공간 색채계획의 목적에 관한 문제
| 중요도 ●●○○○ 　정답 ③

③ 일반적인 주거 공간 색채계획은 부분보다는 전체적인 조화를 고려해 색채를 계획하는 것이 중요합니다.

36. 디스플레이 디자인에 관한 문제
| 중요도 ●●●○○ 　정답 ③

③ POP 광고는 판매와 광고가 현장에서 동시에 이뤄지는 사업적인 디스플레이 광고를 말하며 '구매시점광고', '판매시점광고'라고도 합니다. 점두나 점내에서 타사 제품보다 주의를 끌도록 장식을 통해 자극하고 상품에 주목하여 구매의 결단을 내리도록 설득하고 호소하는 역할을 합니다.

37. 디자인의 목적에 관한 문제
| 중요도 ●●●○○ 　정답 ③

③ 디자인의 목적은 아름다움만을 추구하는 것이 아니라 미와 기능의 조화입니다. 미와 기능의 조화를 통해 궁극적으로 추구하는 바는 "인간이 어떻게 하면 행복할 수 있는가?"입니다. 인간의 일상적 삶에 기여하고 수요의 창조와 산업경제의 활성화는 물론 생활문화의 창조 그리고 생산과 소비의 가치를 부여할 뿐만 아니라 커뮤니케이션의 수단으로도 사용되어 인간의 삶을 보다 풍요롭게 만드는 데 디자인의 목적이 있습니다.

38. 브레인스토밍법에 관한 문제
| 중요도 ●●●●○ 　정답 ②

② 아이디어 발상법인 브레인스토밍(Brainstorming)기법은 '두뇌(brain)'와 '폭풍(storm)'의 합성어로 원래는 정신병자의 돌연 발작을 가리키는 용어였으나 미국의 광고회사인 BBDO 사의 부사장이었던 오스본(Osborne)이 1941년에 훌륭한 아이디어를 생각해 내는 기법으로 이 용어를 사용하였습니다. 아이디어 발상법 중 가장 많이 사용되는 기법으로 단기간에 집단으로부터 많은 아이디어를 얻기 위한 수단으로 질보다는 양을 추구합니다.

39. 생태학적 디자인 원리에 관한 문제
| 중요도 ●●○○○ 　정답 ④

④ 생태학적 그린디자인은 기술적 진보에 대한 낙관적 기대뿐만 아니라 한정된 자원의 올바르고 경제적인 활용과 환경오염의 방지에 힘쓰고, 어린이 또는 노인, 장애자 등 소외받는 계층에 대한 배려도 잊지 않아야 합니다. 산업 전반에 걸친 생활용품 및 제품의 생산 과정에서 최소의 에너지로 최소의 오염물질을 배출하여 제조하고, 소비자 역시 안전하고 경제적이며 재활용이 쉽도록 한 디자인을 그린디자인이라고 합니다.
환경친화적인 디자인, 리사이클링 디자인, 에너지 절약형 디자인은 생태학적 그린디자인의 원리입니다.

40. 목업(mock-up)에 관한 문제
| 중요도 ●●○○○ 　정답 ①

① 목업(Mock-up)은 장치의 제작에 앞서 나무 또는 이와 비슷한 것으로 만드는 모형으로 실물 크기로 디테일한 외장부분을 똑같이 만드는 모형을 말합니다.

41. 분광광도계에 관한 문제
| 중요도 ●●●○○ 　정답 ②

② 분광광도계는 광원에서의 빛을 모노크로미터(단색화 장치)를 이용해 분광된 단색광을 시료 용액에 투과시켜 투과되어진 시료광의 흡수 또는 반사된 빛의 양의 강도를 광검출기로 검출하는 장치입니다. 시료의 분광반사율을 측정하므로 다양한 광원과 시야에서의 색채값을 동시에 산출이 가능하며 조색 공정에 곧바로 사용할 수 있고 고정밀도 측정이 가능하며 주로 연구 분야에 많이 사용되며 물체색을 가장 정확하게 측정할 수 있는 장비입니다.

42. L*a*b* 표색계에 관한 문제

| 중요도 ●●●○○ | 정답 ①

① 모든 분야에서 물체색의 색채 삼속성을 가장 일반적으로 나타내는 데 사용되는 표색계는 L*a*b* 표색계이고 Hunter Lab, (x,y) 색도계, XYZ 표색계는 물체색이 아닌 삼자극치의 빛의 색을 측정하는 데 사용합니다.

43. L*a*b* 표색계에 관한 문제

| 중요도 ●●●○○ | 정답 ④

④ L은 명도를 나타내며, 100은 흰색, 0은 검은색입니다. +a*는 빨강, −a*는 초록, +b*는 노랑, −b*는 파랑을 의미합니다. (a*,b*) 좌표가 원점과 가까워지면 채도가 낮아지게 됩니다.

44. 무명천에 관한 문제

| 중요도 ●●●○○ | 정답 ④

④ 화학적 탈색 후 형광성 표백제로 처리한 무명천은 보기 중 가장 흰색을 띠게 됩니다. 흰색은 모든 색을 반사해 내기 때문에 가장 반사율이 높다고 할 수 있습니다.

45. 견에 관한 문제

| 중요도 ●○○○○ | 정답 ④

④ 견은 전통적으로 우리나라에서 사용되는 천연섬유로 명주실로 얇고 무늬 없이 희게 짠 직물입니다. 그리고 자외선에 의해 노랗게 변하는 황변현상이 심하게 일어나는 섬유이기도 합니다.

46. 컬러 인덱스(Color Index)에 관한 문제

| 중요도 ●●●○○ | 정답 ②

② 컬러 인덱스는 색료의 호환성과 통용성을 확보하기 위한 색료 표시기준으로 색료와 사용방법에 따라 분류하고 색료에 고유의 번호를 표시하며, 약 9,000개 이상의 염료와 약 600개의 안료가 수록되어 있습니다.
1924년 컬러 인덱스 제1판의 출판 이후 1952년에 제2판, 1971년에 제3판, 1975년에 증보판 전 6권을 출판하였습니다. 컬러 인덱스는 컬러 인덱스 분류명(Color Index Generic name : C.I.Generic name)과 합성염료나 안료를 화학구조별로 종속과 색상으로 분류하고 컬러 인덱스 번호(Color Index Number : C.I.Number)를 5자리로 표시합니다. 컬러 인덱스에서 제공하는 정보는 색료의 생산회사, 색료의 화학적 구조, 색료의 활용방법, 염료와 안료의 활용방법과 견뢰성(fastness), 색공간에서 디지털 기기들 간의 색차를 계산하는 방법 등입니다.

47. 육안검색에 의한 색채판별조건에 관한 문제

| 중요도 ●●●○○ | 정답 ②

육안검색 시 조건은 다음과 같습니다.

- 육안검색 측정각은 대상물과 관찰자의 각이 45°가 적합하다.
- 측정광원의 조도는 1,000lx가 적합하다.
- 측정 시 표준광원은 D$_{65}$를 사용한다.
- 비교하는 색이 면적은 눈의 각도를 2° 또는 10°로 한다.
- 시감측색의 표기는 한국산업규격(KS)의 먼셀기호로 표기한다.
- 조명의 균제도(조도의 균일한 정도)는 0.8 이상이어야 한다.
- 육안검색 시 적합한 작업면의 크기는 최소 300 ~ 400nm 이상이다.
- 검사대는 N5이고, 주의 환경은 N7일 때 정확한 검색이 가능하다.
- 표준광원이 내장된 라이트 박스를 이용하여 관측한다.
- 관측면 바닥은 무광택, 무채색이어야 한다.
- 바닥면의 크기는 30×40cm 이상이 적합하다.
- 비교하는 색은 인접하여 배열하고 동일 평면으로 배열되도록 배치한다.

48. 하프톤(halfton)에 관한 문제

| 중요도 ●●○○○ | 정답 ④

④ 프린터에서 사용하는 계조 표현방법이 하프톤 방식입니다. 하프톤 방식은 이미지를 다양한 크기의 쪼개진 점들로 구성하는 방식으로 사진, 그림 등의 이미지나 인쇄물 등에서 밝은 부분과 어두운 부분의 중간 계조 회색부분으로 적당한 크기와 농도의 작은 점들로 명암의 미묘한 변화가 만들어지는 표현방법이며 색다른 느낌의 효과를 낼 수 있습니다.

49. HSB 디지털 색채 시스템에 관한 문제

| 중요도 ●●●○○ | 정답 ③

③ HSB 디지털 색채 시스템은 먼셀의 색채 개념인 색상, 명도, 채도를 중심으로 선택하도록 되어 있는 모드로 H는 0~360°의 각도로 색상을 표현하고 S는 채도로 0~100%로 되어 있고 B는 밝기로 0~100%로 구성되어 있습니다.

50. 모브에 관한 문제

| 중요도 ●●●○○ | 정답 ②

② 1856년 영국의 W. H. 퍼킨에 의해 최초의 합성염료인 보라색 모브(mauve)가 개발되어 사용되었습니다.

51. 간접 조명에 관한 문제

| 중요도 ●●●○○ 정답 ②

① 직접 조명 – 90~100% 작업면에 직접 비추는 조명방식으로 눈부심이 일어나기 쉽고 균등한 조도 분포를 얻기 힘들며 그림자가 생기는 조명방식입니다.
② 간접 조명 – 90% 이상의 빛을 벽이나 천장에 투사하여 조명하는 방식입니다.
③ 반직접 조명 – 반투명유리나 플라스틱을 사용하여 광원 빛의 60~90%가 대상체에 직접 조사되는 방식입니다.
④ 반간접 조명 – 대부분의 조명은 벽이나 천장에 조사, 아래방향으로 10~40% 정도를 조사하는 방식입니다.

52. 컬러 인덱스 구조에 관한 문제

| 중요도 ●●●○○ 정답 ①

① 컬러 인덱스는 색료의 호환성과 통용성을 확보하기 위한 색료 표시기준으로 색료와 사용방법에 따라 분류하고 색료에 고유의 번호를 표시하며, 약 9,000개 이상의 염료와 약 600개의 안료가 수록되어 있습니다.
1924년 컬러 인덱스 제1판의 출판 이후 1952년에 제2판, 1971년에 제3판, 1975년에 증보판 전 6권을 출판하였습니다. 컬러 인덱스는 컬러 인덱스 분류명(Color Index Generic name : C.I.Generic name)과 합성염료나 안료를 화학구조별로 종속과 색상으로 분류하고 컬러 인덱스 번호(Color Index Number : C.I.Number)를 5자리로 표시합니다. 컬러 인덱스에서 제공하는 정보는 색료의 생산회사, 색료의 화학적 구조, 색료의 활용방법, 염료와 안료의 활용방법과 견뢰성(fastness), 색공간에서 디지털 기기들 간의 색차를 계산하는 방법 등입니다.

53. 디지털 색채체계에 관한 문제

| 중요도 ●●●○○ 정답 ②

② 디지털 색채체계에서 RGB 색체계는 R, G, B로 표시하며, 255색상으로 구현됩니다.

RGB(r, g, b)	색상
0, 0, 0	검은색
255, 255, 255	흰색
128, 128, 128	회색
255, 0, 0	빨간색
0, 255, 0	초록색
0, 0, 255	파란색
255, 255, 0	노란색
255, 0, 255	마젠타
0, 255, 255	사이안

54. 연색지수에 관한 문제

| 중요도 ●●●○○ 정답 ①

① 연색성은 광원의 성질에 따라 물체의 색이 달라 보이는 현상으로 물체색이 보이는 상태에 영향을 줍니다. 광원에 따라 같은 색도 다르게 보이는 이유는 두 색의 분광반사도 차이 때문입니다.
연색성을 평가하는 단위를 연색지수(CRI ; Color Rendering Index)라 합니다. 연색지수는 서로 다른 물체의 색이 어떠한 광원에서 얼마나 같아 보이는가를 표시하며 인공광이 자연광의 분광분포와 일치하는 정도를 연색성 지수라고 합니다. 연색지수가 높다는 것은 자연광에서 보는 것처럼 물체색을 보이게 한다는 것입니다. 각 광원의 연색지수 CRI는 정해진 8가지의 샘플 색에 대해 시험광원 아래에서 본 경우와 기준광원 아래에서 본 경우의 색의 차이로 측정합니다. 시료광원의 평균 연색평가수를 Ra라 하는데 기준광원과 같으면 Ra100이 되고, 색차값이 크면 Ra 값이 작아집니다. 연색성은 100에 가까울수록 물체색이 고루 자연스럽게 보입니다.

55. PNG 파일 포맷에 관한 문제

| 중요도 ●●●○○ 정답 ②

② PNG 파일포맷은 JPG와 GIF의 장점만을 가진 포맷으로 투명성과 관련된 알파채널에서 향상된 기능을 제공하며 256컬러 외에 1,600만 컬러 모드로 저장이 가능하고 GIF보다 10~30% 뛰어난 압축률을 가집니다. PNG 포맷은 웹디자인에서 많이 사용되며, 포맷 대체용으로 개발된 저장방식으로 이미지의 투명성과 관련된 알파채널에서 향상된 기능 제공, 트루컬러 지원, 비손실 압축을 사용하여 이미지 변형 없이 원래 이미지를 웹상에 그대로 표현할 수 있는 색공간 정보와 16비트 심도, 압축 등의 조건을 모두 만족하는 파일 형식입니다.

56. 가법혼색 입력장치에 관한 문제

| 중요도 ●●●○○ 정답 ③

③ 디지털 카메라와 스캐너와 같은 입력장치의 기본색은 가법혼색인 RGB를 기본으로 합니다.

57. 식용색소에 관한 문제

| 중요도 ●●●○○ 정답 ④

④ 식용색소는 사람이 섭취하는 식품의 착색을 목적으로 쓰이는 색소로 화학적으로 합성한 합성색소와 천연의 동식물로부터 추출한 천연색소가 있습니다. 매우 미량의 색료만 첨가되어도 색소효과가 뛰어나야 하며 식용색소에서 가장 중요한 조건은 유독성이 없어야 합니다.

58. 색채측정기의 종류에 관한 문제

| 중요도 ●●●○○ 정답 ③

③ 색채측정기의 종류는 필터식과 분광식이 있습니다. 필터식은 휴대용으로, 분광식은 연구실용으로 주로 사용합니다.

59. 흑체에 관한 문제

| 중요도 ●●●○○ 정답 ①

① 흑체는 반사가 전혀 이루어지지 않고 오직 에너지를 흡수만 하게 됩니다. 흑체는 에너지를 흡수하면 온도가 오르게 되는데 이 온도를 측정한 것이 색온도입니다.

60. 백색도에 관한 문제

| 중요도 ●●○○○ 정답 ③

③ 백색도란 표면색의 흰 정도를 말하며 KS A 0089 백색도 표시방법에서는 백색도지수(W 또는 W10으로 표시)와 틴트지수(Tw 또는 Tw10으로 표시)로 표시합니다. 백색도지수는 국제조명위원회에서 2004년에 권장한 백색도를 표시하는 값으로 이 값이 클수록 흰 정도가 큽니다. 완전한 반사체일 경우 그 값은 100이 됩니다. 반면 틴트지수는 완전한 반사체의 경우 그 값을 0으로 규정하고 있습니다. 백색도 측정 시에는 표준광원 D_{65}를 사용하도록 규정되어 있습니다.

61. 푸르킨예에 관한 문제

| 중요도 ●●●○○ 정답 ④

④ 푸르킨예 현상은 명소시에서 암소시로 갑자기 이동할 때 빨간색은 어둡게, 파란색은 밝게 보이는 현상으로 간상체와 추상체 시각의 스펙트럼 민감도가 서로 다르기 때문에 나타나게 됩니다. 비상구의 등이 초록색인 이유도 여기에 있습니다.

62. 잔상에 관한 문제

| 중요도 ●●●○○ 정답 ④

④ 부의 잔상은 원래 감각과 반대되는 밝기나 색상을 띤 잔상으로 음성 잔상, 소극적 잔상이라 하며 수술 도중 청록색이 아른거리는 이유도 여기에 있습니다. 음성잔상은 거의 원래 색상과의 보색 관계로 나타납니다.

63. 눈과 카메라에 관한 문제

| 중요도 ●●●○○ 정답 ③

① 모양체는 혈관막 중 가장 두꺼운 부분으로 고리 모양으로 수정체와 연결되어 있어서 수정체의 두께를 조절합니다.
② 홍채는 카메라의 조리개 역할을 합니다.

③ 수정체는 카메라의 렌즈 역할을 합니다.
④ 각막은 빛을 받아들이는 투명한 창문 역할을 합니다.

64. 중간혼합에 관한 문제

| 중요도 ●●●○○ 정답 ③

③ 중간혼합은 가법혼색의 일종으로 색이 실제로 섞이는 것이 아니라 눈이 착시를 일으켜 색이 혼합된 것처럼 보이는 심리적인 혼색으로 컬러인쇄와 같은 중간혼색의 방법 또는 베졸드 효과(Bezold effect) 등에서 볼 수 있습니다.

65. 감법혼색에 관한 문제

| 중요도 ●●●●○ 정답 ①

① 감법혼색은 색채의 혼합으로 색료의 3원색인 사이안(Cyan, 청록색), 마젠타(Magenta), 노랑(Yellow)을 혼합하기 때문에 혼합할수록 명도와 채도가 떨어져 어두워지고 탁해지는 혼합입니다. 감법혼색은 컬러인쇄, 사진, 색필터 겹침, 색유리판 겹침, 안료, 물감에 의한 색재현 등에 사용됩니다.

66. 배색효과에 관한 문제

| 중요도 ●●●○○ 정답 ③

③ 부피가 크게 보이는 팽창색은 난색, 유채색, 고명도, 고채도입니다. 보기에서 고채도의 노란색이 가장 크게 보이게 됩니다.

67. 백열등에 관한 문제

| 중요도 ●●○○○ 정답 ①

① 백열등은 장파장의 계열의 빛으로 레스토랑의 고급스럽고 은은한 이미지를 표현할 수 있습니다. 나트륨등은 황색빛을 띠는 장파장 계열의 빛이지만 주로 교량, 고속도로, 일반도로, 터널 등에 사용됩니다. 형광등은 단파장 계열의 빛을 방출합니다. 태양광선은 자연광원입니다.

68. 빛의 이론에 관한 문제

| 중요도 ●●●○○ 정답 ④

① 빛의 파동을 전하는 매질로서 에테르의 물질을 가상적으로 생각하는 학설은 파동설입니다.
② 파동설 제창자는 맥스웰이 아닌 호이겐스입니다.
③ 입자설은 광자가 아니라 불연속적인 입자로 이루어져 있다는 가설입니다.
④ 아인슈타인(Albert Einstein)은 빛은 광전자(빛에 의해 튀어나오는 전자)의 불연속성 흐름이라 하며 광양자설을 주장했습니다.

69. 빛의 간섭에 관한 문제

| 중요도 ●●●○○ 정답 ①

① 빛의 간섭은 둘 이상의 파동이 서로 만났을 때 백색광(여러 빛이 혼합된 빛)이 얇은 막에서 확산 또는 반사되어 만나 일으키는 간섭무늬 현상입니다. 비눗방울 표면이 무지개 색으로 보이는 현상이 이에 속합니다.

70. 연변대비에 관한 문제

| 중요도 ●●●○○ 정답 ④

④ 연변대비는 경계면, 즉 색과 색이 접해 있는 부분의 대비가 가장 활발하게 일어나는 현상입니다.

71. 중심와에 관한 문제

| 중요도 ●●●○○ 정답 ①

① 중심와는 시세포가 밀집해 있어 가장 선명한 상이 맺히는 부분입니다. 맹점은 빛을 구분하는 시세포가 없으며, 망막에서 뇌로 들어가는 시신경 다발 때문에 어느 지점의 거리에서 색이나 형태, 상이 맺히지 않는 부분으로 시신경의 통로역할을 합니다.

72. 스티븐스(Stevens) 효과에 관한 문제

| 중요도 ●●●○○ 정답 ③

① 애브니 효과(Abney effect) : 색자극의 순도가 변하면 색상이 다르게 보이는 현상입니다.
② 베너리 효과(Benery effect) : 흰색 배경에서의 검정 십자형의 안쪽에 회색의 삼각형을 배치하면 그 회색이 보다 밝게 보이고, 십자형의 바깥쪽에 배치하면 보다 어둡게 보이는 현상을 말합니다.
③ 스티븐스 효과(Stevens effect) : 백색 조명광 아래에서 흰색, 회색, 검정의 무채색 샘플을 관찰할 때 조명광을 낮은 조도에서 점차 증가시켜 가면, 흰색 샘플은 보다 희게 지각되고 검정 샘플은 반대로 보다 검게 지각되며, 회색 샘플의 지각에는 거의 변화가 없는 현상입니다.
④ 리프만 효과(Liebmann effect) : 색상 차이가 커도 명도가 비슷하면 두 색의 경계가 모호해져 명시성이 떨어져 보이는 현상을 말합니다.

73. 색의 온도감에 관한 문제

| 중요도 ●●●○○ 정답 ②

② 색의 온도감은 색상과 관련이 있고 색상은 Hue입니다. Value는 명도, Chroma, Saturation은 채도를 의미합니다.

74. 동화 효과에 관한 문제

| 중요도 ●●●○○ 정답 ④

④ 동화 효과는 두 색이 맞붙어 있을 때 그 경계 주변에서 색상, 명도, 채도대비의 현상이 보다 강하게 일어나는 현상으로 색들끼리 서로 영향을 주어서 인접색에 가깝게 느껴지는 현상을 말합니다.

75. 심리적 흥분감에 관한 문제

| 중요도 ●●●○○ 정답 ③

③ 심리적인 흥분감은 장파장의 난색영역에 속합니다.

76. 색료혼합의 보색관계에 관한 문제

| 중요도 ●●●○○ 정답 ②

② 서로 반대되고 색입체상에서 서로 마주 보는 색을 보색이라 합니다. 보색은 서로 보완해 주는 색의 뜻을 가집니다. 물체색에서 잔상은 원래 색상과 보색관계의 색으로 나타납니다. 보색 + 보색 = 흰색(색광혼합), 보색 + 보색 = 검정(색료혼합)이 되며 혼색에서 모든 2차색은 그 색에 포함되지 않은 원색과 보색관계에 있습니다.

77. 보색과 채도에 관한 문제

| 중요도 ●●●○○ 정답 ②

② 채도대비는 채도가 서로 다른 두 가지 색이 배색되어 있을 때 생기는 대비로 채도가 높은 색채는 더욱 선명해 보이고, 채도가 낮은 색채는 더욱 흐리게 보이는 현상으로 3속성대비 중 대비효과가 가장 약합니다.

78. 면색(film color)에 관한 문제

| 중요도 ●●●○○ 정답 ①

① 면색은 색자극 외에 질감, 반사 그림자의 영향을 받지 않으며 거리감이 불확실하고 입체감이 없는 색입니다. 미적으로 본다면 부드럽고 쾌감이 있으며 순수한 색만 있는 느낌의 색으로 부드럽고 즐거운 미적 상태를 말합니다. 거리감, 물체감 또는 입체감은 거의 지각되지 않기 때문에 사물의 상태와는 거의 무관하므로 순수색의 감각을 가능케 합니다. 푸른 하늘처럼 순수하게 색 자체만 보이는 원초적인 색으로 색자극만 존재합니다.

79. 색상대비에 관한 문제

| 중요도 ●●○○○ 정답 ①

① 빨강 위의 주황색은 노란색에 가까워 보입니다.
② 색상대비가 일어나면 배경색의 유사색으로 보이는 것과 색상대비는 관련이 없습니다.

③ 어두운 부분의 경계는 더 어둡게, 밝은 부분의 경계는 더 밝게 보이는 것은 명도대비입니다.

④ 검정색 위의 노랑이 명도가 더 높아 보이는 것은 명도 대비와 가깝습니다.

80. 면적대비에 관한 문제

| 중요도 ●●●○○ 정답 ②

② 면적대비는 양적 대비라고도 하며 색이 차지하고 있는 면적에 따라 색이 다르게 보이는 현상을 말하며, 같은 색이라도 면적이 큰 경우 더욱 밝고 선명하게 보이는 현상을 말합니다. 색 견본집을 보고 선정한 결과 원하던 색보다 명도와 채도가 높은 색이 나오는 이유이기도 합니다.

81. 명도에 관한 문제

| 중요도 ●●●○○ 정답 ②

① hue(색상), value(명도), chroma(채도)
② value(명도), neutral(명도 단위), gray scale(명도자)
③ hue(색상), value(명도), gray scale(명도자)
④ value(명도), neutral(명도 단위), chroma(채도)

82. NCS 색체계에 관한 문제

| 중요도 ●●●●○ 정답 ③

③ S4030-B20G에서 4030은 검정색도과 순색도를 표기하며 B20G는 파란색에 20%의 초록이 함유된 것을 의미합니다.

83. 색이름에 관한 문제

| 중요도 ●●●○○ 정답 ④

④ 일정한 규칙을 정해 색을 표현하는 것은 관용색명이 아닌 일반(계통)색명입니다. 관용색명은 옛날부터 관습적으로 전해 내려오면서 광물, 식물, 동물, 지명과 인명 등의 이름으로 사용하는 색으로 색감의 연상이 즉각적입니다.

84. 한국의 전통색명에 관한 문제

| 중요도 ●●●○○ 정답 ②

① 지황색(芝黃色) : 종이의 백색이 아닌 누런 황색으로 영지(靈芝)의 색을 말합니다.
② 휴색(休色) : 옻으로 물들인 색을 말합니다.
③ 감색(紺色) : 아주 연한 붉은 색이 아니라 쪽남으로 짙게 물들여 검은빛을 띤 어두운 남색입니다.
④ 치색(緇色) : 비둘기의 깃털 색이 아닌 스님의 옷색입니다.

85. 먼셀 색체계에 관한 문제

| 중요도 ●●●●● 정답 ④

④ 색상의 기본색은 R, Y, G, B, P로 등간격으로 배치한 후 중간색을 넣어 10개를 만들고 10등분해 100개의 색상을 사용합니다.

86. KS A 0011의 유채색의 수식형용사에 관한 문제

| 중요도 ●●●○○ 정답 ④

④ 연한 – light가 아니라 pale입니다. light는 밝은입니다.

87. 먼셀 색체계에 관한 문제

| 중요도 ●●●●● 정답 ①

① 먼셀 색체계에서 V는 명도를 표시합니다. CIE L*u*v*에서 L*, CIE L*c*h*에서 c*로 가 아니라 L*입니다. CIE L*a*b*에서 a*b*가 아닌 L*이고 CIE Yxy에서 y가 아닌 Y로 표시될 수 있습니다.
② CIE L*c*h*에서 L로 표현될 수 있습니다.
③ CIE L*a*b*에서 L로 표현될 수 있습니다.
④ CIE Yxy에서 Y로 표현될 수 있습니다.

88. 오스트발트 색체계에 관한 문제

| 중요도 ●●●●○ 정답 ③

③ 오스트발트 색체계는 노벨화학상을 수상한 독일인 오스트발트가 회전 혼색 원판에 의한 혼색을 표현하며 1923년에 개발하였습니다. 혼합비는 검정량(B)+흰색량(W)+순색량(C)=100%로 어떠한 색이라도 혼합량의 합은 항상 일정하다고 주장하고 있고, B(완전 흡수), W(완전 반사), C(특정 파장의 빛만 반사)의 혼합하는 색량의 비율에 의하여 만들어진 색체계로 같은 계열의 배색을 찾을 때 대단히 편리합니다.

89. L*c*h* 색공간에 관한 문제

| 중요도 ●●●○○ 정답 ②

② CIE L*c*h*에서 L은 명도, c는 채도, h는 색상의 각도를 의미합니다. 원기둥형 좌표를 이용해 표시하는데 h=0°(빨강), h=90°(노랑), h=180°(초록), h=270°(파랑)으로 표시됩니다.

90. 혼색계에 관한 문제

| 중요도 ●●●○○ 정답 ④

④ 혼색계는 물체색을 측색기로 측색하고 어느 파장 영역의 빛을 반사하는가에 따라서 각색의 특징을 표시하는 체계로 심리적·물리적인 빛의 혼색실험에 기초를 둔 표색계이며 환경을 임의로 선정하여 정확하게 측정할

수 있지만 색좌표의 활용 기술과 해독 기술 등이 필요합니다. 단점으로는 지각적 등보성(시각적으로 같은 간격으로 보는 것)이 없고, 감각적인 검사에서 반드시 오차가 발생하며 수치로 구성되어 색의 감각적 느낌이 없으므로 데이터화된 수치로만 표기하기 때문에 직관적이지 못합니다. 빛의 색을 표기하는 데 사용되는 표색계는 CIE(국제조명위원회) 표준표색계가 대표적입니다.

91. 이미지 스케일에 관한 문제
| 중요도 ●●●○○ 정답 ①

① 이미지 스케일(color image scale)은 맛, 향기, 감정 기타 감성의 느낌을 쉽게 전달하기 위해 만든 소통방법입니다. 색채가 가지고 있는 감정 효과, 연상과 상징, 공감각, 전달 과정 등을 SD법을 통해 체계적으로 분석하고 이미지에서 느껴지는 심리적인 감성을 특정 언어로 객관화시켜서 구성한 이미지 공간을 만들어 쉽게 소통하는 이미지를 단색 혹은 배색의 심리적 감성을 언어로 분류해 척도화한 것입니다.

92. ISCC–NIST에 관한 문제
| 중요도 ●●●○○ 정답 ③

③ ISCC–NIST 계통 색명 분류는 적은 수의 단어로 모든 색의 영역을 분류하는 방법이므로, 개략적인 색채 이미지를 전달할 수 있으며, 색채를 기억하기 쉽습니다. 색상의 범위를 지적하기 쉽고 색의 조사나 통계처리 등에 유용합니다.

93. 문 – 스펜서의 색채 조화론에 관한 문제
| 중요도 ●●●○○ 정답 ②

② 매사추세츠공대 문 교수(P. Moon)와 조교수 스펜서(D. E. Spenser)가 함께 먼셀 시스템을 바탕으로 한 색채 조화론을 미국 광학회(OSA)의 학회지에 발표했습니다. 과학적이고 정량적인 색채조화를 추구하였으며 수학적 공식을 사용하여 정량적으로 이론화한 색채 조화론입니다. 지각적으로 고른 감도의 오메가 공간을 만들어 먼셀 표색계의 3속성과 같은 개념인 H, V, C 단위로 설명했습니다. 조화를 미적가치를 가지는 것이라 하였고, 부조화는 미적 가치가 없는 것으로 규정했으며 조화는 동등(동일)조화, 유사조화, 대비조화로 구분했고 부조화는 제1부조화, 제2부조화, 눈부심으로 구분했습니다.

94. 배색효과에 관한 문제
| 중요도 ●●○○○ 정답 ②

② 집중력이 요구되는 색은 차분하고 집중력을 높이는 파란색이 좋으며 밝은 느낌은 고명도에 쾌적한 깨끗하고 가벼운 느낌의 저채도의 먼셀 표색계의 표기법 중 H V/C 색상 명도/채도에서 파란색에 고명도, 저채도인 5B 8/1이 가장 적합합니다.

95. DIN 색체계에 관한 문제
| 중요도 ●●●●○ 정답 ②

② DIN 색체계는 1955년 오스트발트를 기본으로 산업발전과 통일된 규격을 위하여 독일의 표준기관인 DIN에서 도입한 색체계로 다양한 색채 측정과 밀접하게 연관된 수많은 정량적 측정에 이용할 수 있는 체계를 개발했습니다. DIN 색체계는 오스트발트 표색계와 마찬가지로 24색으로 구성되어 있으며 색상을 주파장으로 정의하고 명도는 0~10단계의 총 11단계로 분류하며, 채도는 0~15단계의 총 16단계로 분류합니다. 13 : 5 : 3으로 표기하며, 13은 색상(Hue), 5는 포화도(Saturation), 3은 암도(Darkness)를 나타냅니다. 색상–T(Bunton), 포화도(채도)–S(Sattigung), 암도(명도)–D(Dunkelstufe)로 표기합니다.

96. PCCS 색체계에 관한 문제
| 중요도 ●●●●○ 정답 ③

③ PCCS 색체계는 1964년 일본색채연구소에서 색채조화를 주요 목적으로 개발되었습니다. tone의 개념으로 도입되었고 색조를 색 공간에 설정하였습니다. 톤 분류법에 의해 색이름을 알게 하면 색채를 쉽게 기억할 수 있고 우리의 일상적인 감각과 어울려 이미지 반영이 용이합니다.
헤링의 4원색설을 바탕으로 빨강, 노랑, 녹색, 파랑의 4색상을 기본색으로 사용하여 색상은 24색, 명도는 17단계(0.5단계 세분화), 채도는 9단계(채도의 기준은 지각적 등보성이 없이 절대수치인 9단계로 구분)로 구분해 사용합니다.

97. 오스트발트 색체계의 색상환에 관한 문제
| 중요도 ●●●●○ 정답 ③

③ 오스트발트 색체계의 색상은 헤링의 4원색설을 기본으로 하여 노랑(Yellow), 빨강(Red), 파랑(Ultramarine blue), 초록(Seagreen)의 기본색 중간에 주황(orange), 청록(turquoise), 자주(purple), 황록(leaf green)을 추가하고, 이 8색상을 다시 3등분해서 총 24색상을 만들어 사용합니다.

98. ISCC–NIST 색명법에 관한 문제

| 중요도 ●●●○○ 정답 ④

④ brilliant는 KS 계통색명 수식형용사에 포함되지 않습니다.

99. 톤온톤 배색에 관한 문제

| 중요도 ●●●○○ 정답 ②

② 톤온톤 배색은 톤을 겹치게 한다는 의미이며, 동일 색상으로 두 가지 톤의 명도차를 비교적 크게 잡은 배색입니다.

100. PCCS 색체계에 관한 문제

| 중요도 ●●●○○ 정답 ①

① PCCS 색체계는 1964년 일본색채연구소에서 색채조화를 주요 목적으로 개발되었습니다. tone의 개념으로 도입되었고 색조를 색 공간에 설정하였습니다. 헤링의 4원색설을 바탕으로 빨강, 노랑, 녹색, 파랑의 4색상을 기본색으로 사용 색상은 24색, 명도는 17단계(0.5단계 세분화), 채도는 9단계(채도의 기준은 지각적 등보성이 없이 절대수치인 9단계로 구분)로 구분해 사용합니다.

1	2	3	4	5	6	7	8	9	10
③	③	④	②	①	③	②	④	④	④
11	12	13	14	15	16	17	18	19	20
④	③	②	③	①	③	①	①	④	④
21	22	23	24	25	26	27	28	29	30
③	①	②	④	④	③	①	③	③	②
31	32	33	34	35	36	37	38	39	40
②	②	②	①	③	③	④	①	②	④
41	42	43	44	45	46	47	48	49	50
④	④	③	④	③	③	④	③	④	④
51	52	53	54	55	56	57	58	59	60
②	④	④	④	①	③	①	②	①	④
61	62	63	64	65	66	67	68	69	70
②	④	②	③	②	②	②	③	④	②
71	72	73	74	75	76	77	78	79	80
③	①	③	②	③	③	①	③	②	④
81	82	83	84	85	86	87	88	89	90
③	④	②	④	①	①	②	④	②	②
91	92	93	94	95	96	97	98	99	100
④	②	③	③	④	③	①	②	④	②

1. 색채연상의 역할에 관한 문제

| 중요도 ●●●○○ 정답 ③

색채연상의 역할은 다음과 같습니다.
- 제품정보의 역할 – 바나나 우유 등
- 기능정보의 역할 – TV리모컨(인지성, 편리성 제공)
- 사회, 문화정보로서의 역할 – 붉은 악마(유대감 형성)
- 언어적 기능 – 유니폼, 지하철 노선도
- 국제 언어로서의 역할 – 국기색, 안전색채 등

2. 색채 조절에 관한 문제

| 중요도 ●●●○○ 정답 ③

③ 건물, 설비, 집기 등은 개인용보다는 공용물의 성격이 크므로 개인적인 선호보다는 공동의 선호도를 고려해야 합니다.

3. 지역색에 관한 문제

| 중요도 ●○○○○ 정답 ④

④ 뉴욕은 미국에서 가장 인구가 많은 도시로 6486개 이상의 마천루가 존재합니다. 뉴욕의 마천루는 비교적 중명도의 색채 건물이 많습니다.

4. 색채와 자연 환경과의 관계에 관한 문제

| 중요도 ●○○○○ 정답 ②

② 지역성을 중시하여 소재와 색채를 장식적인 것이 아닌 환경과의 조화를 고려해 사용해야 합니다.

[지역색]
한 지역의 정체성을 대변하는 색채이며 특정 지역의 자연환경과 자연스럽게 어울리고 선호되는 색채로 국가나 지방의 특성과 이미지를 부각시키는 색채입니다. 산이나 바다와 같은 지형적 요소, 태양의 조사시간이나 청명일수, 토양의 색 등 지리적·기후적 환경에 의해 자연스럽게 어울리고 선호되는 색채입니다.

5. 색채의 공감각에 관한 문제

| 중요도 ●●●○○ 정답 ①

① 공감각은 동시에 다른 감각을 함께 느끼는 것을 의미합니다. 어떤 감각에 자극이 주어졌을 때, 다른 영역의 감각을 불러일으키는 감각 간의 전이현상, 즉 "감각 간의 교류현상"으로 메시지와 의미를 전달하는 특성을 가집니다.

6. 색차와 문화에 관한 문제

| 중요도 ●●●○○ 정답 ③

③ 인류학자인 B. 베를린과 P. 케이는 세계 여러 지역의 색이름 발달과정을 연구했습니다. 나라나 문화마다 사용하는 색채 언어는 다르지만 그 어휘는 11가지 정도가 되고, 시간이 지나고 문화가 발달되면서 색들은 더 세분화되고 다양화되었는데, 가장 오래된 색은 흰색과 검정이고 빨강과 초록, 노랑, 파랑, 갈색 그리고 보라, 주황, 분홍, 회색 순으로 발달되었다고 주장했습니다.

7. 노랑에 관한 문제

| 중요도 ●●○○○ 정답 ②

② 시감도는 밝기의 감각과 관련이 있고, 눈에 잘 띄는 명시도가 높아 기억이 잘 되는 색은 노란색입니다.

8. 색채의 연상에 관한 문제

| 중요도 ●●●○○ 정답 ④

④ 무채색은 추상적 연상이 나타나기 쉽습니다.

9. 색채계획시 면적대비 효과에 관한 문제

| 중요도 ●●●○○ **정답** ④

④ 색채계획 시 면적대비의 효과는 올림픽스타디움과 같이 면적이 큰 곳에 최우선으로 고려해야 합니다. 면적에 따라 명도와 채도의 변화가 크기 때문입니다.

10. 색채 정보 수집방법에 관한 문제

| 중요도 ●●○○○ **정답** ④

④ 색채 정보 수집방법에는 설문지법(조사 연구법), 면접법(패널 조사법), 서베이법, 관찰법, 실험 연구법 등이 있습니다. DM 발송은 정보 수집방법보다는 직접 마케팅, 소비자 개개인에 대한 정보를 바탕으로 소비자와 직접교류하며 벌이는 판촉활동이라 할 수 있습니다.

11. 태극기의 색채의 의미와 상징에 관한 문제

| 중요도 ●●○○○ **정답** ④

④ 우리나라의 국기는 흰색 바탕에 가운데 태극문양과 네 모서리에 건곤감리(乾坤坎離) 4괘로 구성되어 있습니다. 흰색은 평화와 순수, 가운데 태극문양에서 파랑은 희망과 음, 빨강은 존귀와 양의 조화를 상징합니다. 그리고 검은색 건곤감리는 하늘, 땅, 물, 불을 상징합니다.

12. 안전색채에 관한 문제

| 중요도 ●●●○○ **정답** ③

③ 노란색은 명시성이 높아 눈에 잘 띄어 메시지 전달이 용이하고 국제적으로 공용으로 사용되는 안전색채로 이해하기 쉽지만 사용자의 편의성을 높이기 위해 사용하는 것은 아닙니다.

13. 제품의 수명주기에 관한 문제

| 중요도 ●●●○○ **정답** ③

[제품의 수명주기]
• 도입기 : 신제품이 시장에 도입되는 시기로 기업이나 회사에서 신제품을 만들어 관련 시장에 진출하는 시기
• 성장기 : 제품의 인지도, 판매량, 이윤 등이 높아지는 시기로 광고와 홍보를 통해 제품의 판매와 이윤이 급격히 상승하는 시기
• 성숙기 : 회사 간에 가격, 광고, 유치 경쟁이 치열하게 일어나는 시기로 가장 오래 지속되며 수익과 마케팅에 문제가 나타나고, 경쟁의 증가로 총이익은 하강하기 시작하는 시기
• 쇠퇴기 : 판매량과 매출의 감소, 소비시장 위축으로 제품이 사라지는 시기

14. 나라별 색채기호에 관한 문제

| 중요도 ●●●○○ **정답** ②

① 중국에서는 청색이 아닌 빨간색이 행운과 행복, 존엄을 의미합니다.
② 이슬람교도들은 녹색을 종교적인 색채로 선호합니다. 그 이유는 이슬람 경전에 녹색 옷을 입도록 한 것과 이슬람교에서는 신에게 선택되어 부활할 수 있는 낙원을 상징하는 녹색을 매우 신성시하기 때문입니다.
③ 아프리카 토착민들은 일반적으로 강렬한 난색과 검은색을 선호합니다.
④ 북유럽에서는 난색이 아닌 한색계열의 색을 선호합니다.

15. 마케팅 개념의 변천 단계에 관한 문제

| 중요도 ●●●○○ **정답** ③

③ 전통적인 고전마케팅은 기업의 이윤 극대화 추구, 대량 판매를 목적으로 해 왔지만 현대의 마케팅은 구매자 중심의 시장, 품질서비스 중시, 상호 만족, 고객 중심적 사고와 행동으로 변하고 있습니다. 현대사회로 발전하면서 소비자의 욕구와 구매 패턴도 변하고 있고 그런 변화에 맞춰 마케팅 전략도 변하고 있습니다. 초기 대량 마케팅에서 다양화 마케팅으로 변화하고 다품종소량생산에 따라 최근에는 시장 세분화를 통한 표적 마케팅을 지향하는 추세입니다.

16. 색채조절에 관한 문제

| 중요도 ●●○○○ **정답** ①

① 분홍색은 휴식과 동시에 치유의 색으로 여겨집니다. 1950년대에 미국의 생태사회학자 알렉산더 샤우스는 교도소 내부를 모두 분홍색으로 바꾸고 재소자들을 관찰하는 실험을 했는데 그 결과 재소자들의 폭력성이 줄고 성격이 부드러워졌으며 사고 발생률이 현저히 줄어들었습니다. 분홍색은 진정작용과 근육이완 효과를 보이며 뇌의 내부에서 노르에피네프린(norepinephrine)이 분비되어 육체적 힘을 약화시키게 합니다.

17. 문화와 국기의 상징 색채에 관한 문제

| 중요도 ●○○○○ **정답** ④

④ 영국의 문화는 평등, 자유, 정직의 민주주의 문화로 국기의 상징 색채로 군청색을 사용합니다.

18. 4C에 관한 문제

| 중요도 ●●●○○ 정답 ①

[마케팅의 4C]
- Customer : Customer Value, Customer Solution으로 표현하며, 고객 혹은 고객가치를 의미합니다.
- Cost : 'Cost to the Customer'로 고객이 지불하는 비용을 의미합니다.
- Convenience : 접근 및 활용성의 편의를 의미합니다.
- Communications : 의사소통을 의미합니다.

19. 색과 형태의 연구에서 원의 의미에 관한 문제

| 중요도 ●●●○○ 정답 ④

① 이텐의 색채와 모양에서 원은 파란색을 의미합니다. 마찬가지로 파랑은 우리나라 방위의 표시로 남쪽이 아닌 동쪽을 상징하는 색입니다.
② 4, 5세의 여자아이들이 선호하는 색채는 파랑이 아니라 노란색입니다.
③ 파란색은 충동적인 감정보다는 안정감을 주는 색채입니다.
④ 파란색은 이상, 진리, 젊음, 냉정 등의 연상 언어를 가집니다.

20. 색채와 신체 기능의 치료에 관한 문제

| 중요도 ●●○○○ 정답 ④

④ 노란색은 위장장애, 우울증, 불안, 당뇨, 습진, 간기능 개선, 기억력 회복, 류머티즘에 도움이 됩니다. 반면 스트레스 완화는 노란색보다 불면증, 염증, 진정 효과, 히스테리, 스트레스, 흥분, 두통, 호흡수와 혈압, 근육긴장 감소, 집중력 증대, 교감신경의 긴장을 높이고 성호르몬의 활동을 억제하는 작용을 하는 파란색을 사용합니다.

21. 디자인 사조에 관한 문제

| 중요도 ●●○○○ 정답 ③

① 미니멀 아트(Minimal art) – '최소한의 예술'이란 의미로 1950년대 후반부터 주로 미국 뉴욕의 젊은 작가들에 의해 시작된 시각예술과 음악분야의 운동으로 극도로 단순한 형태의 표현과 즉자적, 객관적 접근을 특징으로 합니다.
② 팝아트(Pop art) – 상업성과 상징성을 강조하며, 엘리트 문화에 반대하는 젊고 활기찬 디자인 운동입니다.
③ 옵 아트(Op Art) – '시각적 미술'이란 뜻으로 1960년대 '상업주의와 상징성'에 반동하여 미국에서 일어난 추상주의 미술운동입니다. 색채의 시지각 원리에 근거를 두

고 시각적 환영과 시각적 착시 등 심리적 효과를 적극적으로 활용하였습니다. 형태와 색채의 체계적이고 정밀한 조작을 통해 얻는 옵아트 효과는 원근법상의 착시나 색채의 장력을 이용합니다. 옵아트의 주요 매체인회화에서는 표면장력을 극대화하여 사람의 눈에는 그것이 실제로 진동을 일으켜 동요하는 것처럼 느껴지게하는데, 시각적 표현이라기보다는 생리적 착각의 회화로서 '망막의 예술'이라고도 불립니다. 명암에 의한 색의 진출과 후퇴의 변화, 중복에 의한 규칙적 변화로 공감각이 표현되기도 합니다.
④ 포스트모더니즘(Postmodernism) : 모더니즘의 문제와 폐단을 해결하고자 하는 개혁주의적 경향이 큰 흐름을 갖는 사조입니다.

22. 레이아웃(layout)에 관한 문제

| 중요도 ●●●○○ 정답 ①

① 레이아웃은 디자인의 요소(사진, 그림, 글자)를 배열하는 것으로 눈의 이동을 유도할 수 있는 치밀한 설계, 가독성을 원활하게 하는 배열과 아름다운 시각적 균형미가 필요합니다. 그런 이유에서 사진과 그림이 문자보다 강조될 필요는 없습니다.

23. 안토니오 가우디에 관한 문제

| 중요도 ●●○○○ 정답 ②

② 스페인의 아르누보 건축의 중심인물로가 가장 독창적이고 화려한 장식을 사용한 스페인 건축가로 큰 족적을 남겼습니다.

24. 제품디자인 과정에 관한 문제

| 중요도 ●●○○○ 정답 ④

④ 제품디자인의 과정은 목표를 설정하는 계획을 세운 후 관련한 자료를 수집하고 분석한 후 종합·평가하는 순서를 가집니다.

25. 디자인 역사에 관한 문제

| 중요도 ●●○○○ 정답 ④

① 구석기 시대에는 대개 주술적 또는 종교적 목적의 디자인이라 아름다움과 실용성을 고려하지 않았습니다.
② 18세기 영국에서 일어난 산업혁명은 예술혁명과 상관 없습니다.
③ 르네상스 운동은 유럽의 문화이므로 아시아와 관련이 없습니다.
④ 유럽의 중세문화는 기독교 사상을 중심으로 감상적이면서 추상적 세계관이 특징이며, 로마건축의 흐름을 이어받은 중세 유럽건축의 한 양식으로 로마네스크 양식

이라 합니다. 로마네스크 양식은 주로 성당 건축과 회화에 사용되었습니다.

26. 독일공작연맹에 관한 문제

| 중요도 ●●●○○ 정답 ③

독일공작연맹은 1907년 유켄트 스틸의 몰락과 기술 주도적인 디자인에 관심을 불러일으키며 헤르만 무테지우스 (Hermann Muthesius)를 중심으로 결성되었습니다. 헤르만 무테지우스는 주영 독일 대사관 직원으로 주택 건축 관련 업무를 담당했고 그는 독일의 건축이나 공예가 시대에 뒤떨어짐을 인식하고 영국의 청초하고 명쾌한 조형을 나타내는 합리적이고 객관적인 사고에 영향을 받았습니다. 1907년 독일로 귀국한 헤르만 무테지우스는 프러시아의 미술학교 연맹의 감시관으로 재직하면서 새 시대의 조형 창조는 실제 기능 위주로 하지 않으면 안 된다고 주장하였습니다. 찬반 양론이 분분했으나 결국 제조업자, 예술가, 건축가, 저술가 등과 함께 손잡고 독일공작연맹을 창시하였습니다. 장식을 부정하고, 기능주의(Functionalism)의 입장에서 간결이나 객관적인 합리성을 의미하는 즉물성 (실제의 사물에 비추어 생각하고 행동)을 근대성의 지표로 제창하고 기술주도적인 디자인 방향을 주장했습니다.

27. 색채치료에 관한 문제

| 중요도 ●●○○○ 정답 ①

① 파랑은 진정 효과, 히스테리, 스트레스, 근육긴장 감소, 집중력 증대, 교감신경의 긴장을 높이고 성호르몬의 활동을 억제하는 작용을 하므로 지나치게 활동적이고 산만한 어린이를 보다 침착하게 해 주는 효과가 있습니다.

28. 디자인의 조건에 관한 문제

| 중요도 ●●●○○ 정답 ③

③ '아름답다'라는 느낌, 즉 미의식을 통틀어 심미성이라고 할 수 있습니다. 심미성은 스타일(양식), 유행, 민족성, 시대성, 개성 등이 다양한 이유에서 다르게 나타날 수 있으며 객관적이고 합리적인 합목적성과는 대립되는 위치에 있습니다. 심미성이란 맹목적인 미를 추구하는 것이 아니라 기능과 유기적으로 결합된 조형미나 내용미 또는 기능미 등과 색채 그리고 재질의 아름다움을 모두 고려해 미를 추구하는 것을 의미합니다.

29. 감성 디자인에 관한 문제

| 중요도 ●●○○○ 정답 ③

③ 감성 디자인은 제품의 구매동기나 사용 시 주위의 분위기, 특별한 추억 등을 중요한 고려사항으로 적용하여 디자인하는 방법과 개인의 주관적 가치와 미적 요구

를 충족시키는 디자인 분야를 말합니다. 반면 사용한 현수막을 재활용하는 디자인은 에코 디자인에 속합니다.

30. 분야별 디자인에 관한 문제

| 중요도 ●●○○○ 정답 ②

② 옥외광고판은 공공경관에 설치되므로 주변 환경과 조화를 이뤄야 합니다. 무조건 눈에 띄는 디자인을 하게 되면 도시경관을 망가뜨릴 수 있으므로 정부에서는 다른 광고와 달리 법으로 규제하고 있습니다.

31. 색채계획 과정에 관한 문제

| 중요도 ●●○○○ 정답 ②

② 외형상으로 실제 제품에 가깝도록 도면에 따라 모형으로 만드는 목업(mock-up)과 같은 품평을 목적으로 제작하며 완성 시의 예상 실물과 흡사하게 만드는 데 중점을 두는 것은 프레젠테이션 과정입니다.

32. 디자인의 과정에 관한 문제

| 중요도 ●●○○○ 정답 ②

① 재료과정 – 구상한 형태를 실제로 만들기 위한 단계로 재료에 대한 여러 가지 특성을 파악하여 가장 적합한 재료를 선택해야 하므로 과학적 지식이 필요합니다.
② 조형과정 – 욕구에 따라 새로운 형태를 만들어 내는 단계로 욕구의 구체화ㆍ시각화 단계라 합니다.
③ 분석과정 – 기획의 단계입니다.
④ 기술과정 – 선정된 재료에 기술적 요소를 첨가해 형태를 구체화하고 실현하는 과정입니다.

33. 음식점 색채계획에 관한 문제

| 중요도 ●●●○○ 정답 ②

② 식욕을 촉진하고 자극하는 색은 주황색 계열입니다. 그런 이유에서 음식점 색채계획 시 많이 사용됩니다.

34. POP 디자인에 관한 문제

| 중요도 ●●●○○ 정답 ①

① POP 디자인 : 판매와 광고가 현장에서 동시에 이뤄지는 광고를 말하며 '구매시점광고', '판매시점광고'라고도 합니다. 점두나 점내에서 타사 제품보다 주의를 끌도록 장식을 통해 자극하고 상품에 주목하여 구매의 결단을 내리도록 설득하고 호소하는 역할을 합니다.
② 픽토그램(pictogram) : '그림(picture)'과 '전보(tele-gram)'의 합성어로, 국제적 행사 등에서의 사용을 목적으로 제작되고 문화와 언어를 초월해서 직관적으로 이해할 수 있도록 한 그림문자 또는 문자언어를 시각화한 것을 말합니다.

③ 에디토리얼 디자인(editorial design) : 그래픽 디자인의 한 분야로 신문·서적·잡지 등 편집 작업에 필요한 레이아웃(layout) 기술을 중심으로 사진·일러스트레이션·지도 등의 디자인을 하는 것을 말합니다.

④ DM 디자인 : 사보, 팸플릿, 카탈로그, 간행물 등을 우편으로 우송합니다. 시기와 빈도가 조절되며 주목성 및 오락성이 떨어질 수 있지만 소구대상이 가장 명확한 광고입니다.

35. 기능주의에 관한 문제
| 중요도 ●●●○○ 정답 ③

③ 미국 건축의 개척자인 루이스 설리반은 "형태(form)는 기능을 따른다."라고 주장하면서 디자인의 목적 자체가 합리적으로 설정되어야 하며, 기능적 형태가 가장 아름답다고 주장했습니다. 이러한 기능주의는 현대디자인의 사상적 배경이 되고 있습니다.

36. 색채 계획의 과정에 관한 문제
| 중요도 ●●○○○ 정답 ③

③ 일반적인 색채계획은 색채를 사용할 계획인 목표를 설정하고 관련한 환경분석, 사용자의 심리조사 그리고 어떻게 전달할지 계획하고 디자인을 적용하는 순서를 가집니다.

37. 스트리트 퍼니처에 관한 문제
| 중요도 ●●●○○ 정답 ④

④ 스트리트 퍼니처는 말 그대로 거리의 가구라는 뜻으로 공원이나 가로 또는 광장, 테마공원, 버스정류장 등에 설치되어 작은 건조물들을 말합니다. 예를 들면 우체통, 안내판, 가두판매대, 공중전화박스, 택시나 버스의 정류장 표시물 등이 해당되면 도시민의 편의와 휴식을 위해 만들어진 시설물을 의미합니다.

38. 형태의 분류에 관한 문제
| 중요도 ●●●○○ 정답 ①

형태의 분류는 다음과 같습니다.
• 이념적 형태 = 순수형태 = 추상형태
• 현실적 형태 = 인위형태와 자연형태

39. 제품디자인에 관한 문제
| 중요도 ●●○○○ 정답 ②

② 공예디자인은 보통 수공예 작업이 많지만 제품디자인은 기계를 이용한 대량생산을 하는 경우가 많습니다.

40. CIP의 기본 시스템에 관한 문제
| 중요도 ●●●○○ 정답 ④

④ CIP의 기본요소는 기업명, 심벌마크, 로고타입, 시그니처, 코퍼레이트 컬러(corporate color, 상징컬러, 전용색), 마스코트, 캐릭터, 슬로건, 전용색채 등이 있고, 응용요소로는 서식류 및 포장, 간판, 유니폼, 수송물 및 건물 등이 있습니다.

41. 염료에 관한 문제
| 중요도 ●●●●○ 정답 ④

④ 염료는 물과 기름에 잘 녹아 단분자로 분산하여 섬유 등의 분자와 잘 결합하여 착색하는 색물질로 넓은 뜻으로는 섬유 등 착색제의 총칭이라고 말할 수 있습니다. 염료는 화학적 반응을 통하여 흡착되며 물과 기름에 녹지 않고 가루인 채로 물체 표면에 불투명한 유색막을 만드는 안료(顔料)와 구분됩니다. 염료는 액체와 같은 형태로 다른 물질과 흡착 또는 결합하기 쉬워 방직계통에 많이 사용되며, 그 외 피혁, 잉크, 종이, 목재 및 식품 등의 염색에 사용되는 색소입니다.

42. 측색의 용어에 관한 문제
| 중요도 ●●○○○ 정답 ④

④ KS A 0064에서 2077번 분광 광도계(spectrophotometer)는 물체의 분광 반사율, 분광 투과율 등을 파장의 함수로 측정하는 계측기로 정의하고 있습니다. 2080번에 광전 수광기를 사용하여 종합 분광 특성을 적절하게 조정한 색채계는 광전색채계로 정의하고 있습니다.

43. 조색에 관한 문제
| 중요도 ●●○○○ 정답 ③

③ 조색 시 처음에 깔아 놓는 시작 색을 베이스라고 하는데 그 색의 종류와 성분에 따라 색채 재현에 영향을 줄 수 있습니다.

44. 비트와 표현색상에 관한 문제
| 중요도 ●●○○○ 정답 ③

[비트와 표현색상]
• 1bit = 0 또는 1의 검정이나 흰색
• 2bit = 2의 2승인 4컬러 → CGA 그래픽카드
• 4bit = 2의 4승인 16컬러 → EGA 그래픽카드
• 8bit = 2의 8승인 256컬러(index color)
• 16bit =2의 16승인 6만 5천 컬러(high color)
• 24bit =2의 24승인 1,677만 7천 컬러(true color)

45. 물체 측정 시 표준 백색판에 관한 문제

| 중요도 ●●●○○ 정답 ③

③ 백색교정물은 측색기의 측정값을 보증하기 위한 측정기준 인증물질(CRM ; Certified Reference Material)로 정기적으로 교정을 받아야 합니다. 정확한 색채를 측정하기 위해 측정 전 백색기준물을 사용해 먼저 측정하여 측색기를 교정한 후 측정하게 되는데, 필터식 방식이나 분광식 방식의 모든 측색기에 색채 측정의 기준으로 사용되는 교정물을 백색교정물이라 합니다.

표면이 오염된 경우에도 제거하여 원래의 값을 재현할 수 있어야 한며 균등 확산 반사면에 가까운 확산 반사 특성이 있고 전면에 걸쳐 일정해야 합니다. 분광 반사율이 거의 0.9 이상으로, 파장 380~780nm에 걸쳐 거의 일정해야 하고 절대 분광 확산 반사율을 측정할 수 있는 국가교정기관을 통하여 국제 표준으로서의 소급성이 유지되는 교정 값을 갖고 있어야 합니다.

46. 광원의 연색성에 관한 문제

| 중요도 ●●●○○ 정답 ③

③ 특수 연색 평가수란 개개의 시험색을 기준 광원으로 조명하였을 때와 시료 광원으로 조명하였을 때의 UVW계에 있어서 좌표의 변화로 구하는 연색 평가 수로 규정하고 있습니다.

47. 색의 용어에 관한 문제

| 중요도 ●●●○○ 정답 ④

① 포화도 – KS A 0064 3009번에서 그 자신의 밝기와의 비로 판단되는 컬러풀니스로, 채도에 대한 종래의 정의와는 상당히 다른 개념이며 명소시에 일정한 관측 조건에서는 일정한 색도의 표면은 휘도(표면색인 경우에는 휘도율 및 조도)가 다르다고 해도 거의 일정하게 지각되는 것이라 정의하고 있습니다.

② 명도 – KS A 0064 3005번에서 물체 표면의 상대적인 명암에 관한 색의 속성으로 동일 조건으로 조명한 백색면을 기준으로 하여 상기 속성을 척도화한 것으로 주로 관련되는 물리량은 휘도율이라고 정의하고 있습니다.

③ 선명도 – KS A 0064 3008번에서 시료면이 유채색을 포함한 것으로 보이는 정도에 관련된 시감각의 속성으로, 일정한 유채색을 일정 조명광에 의해 명소시의 조건으로 조명을 변경시켜 조명하는 경우, 저휘도로부터 눈부심을 느끼지 않는 정도의 고휘도가 됨에 따라 점차로 증가하는 것이라 정의하고 있습니다.

④ 컬러 어피어런스 – KS A 0064 3007번에서 관측자의 색채 적응 조건이나 조명이나 배경색의 영향에 따라 변화하는 색이 보이는 결과라 정의하고 있습니다.

48. 시온안료에 관한 문제

| 중요도 ●●○○○ 정답 ①

① 시온안료는 온도에 따라 색상이 변하는 특수도료로 도막(塗膜) 중에 안료를 포함시켜 일정한 온도가 되면 색이 변하게 됩니다. 그래서 카멜레온 도료 또는 서모 페인트(thermo paint), 측온도료라고도 합니다. 온도에 의한 색의 변화가 1회인 비가역성과 온도의 상승에 따라 색이 다양하게 변하는 가역성으로 분류합니다. 또한 온도가 내려가면 원색이 되는 것과 되지 않는 것이 있습니다.

49. 광원과 색온도에 관한 문제

| 중요도 ●●●○○ 정답 ③

③ 광원은 색온도가 오르면 붉은색 – 오렌지색 – 노란색 – 흰색 – 파란색 순으로 색이 변하게 됩니다. 저온에서는 붉은색을 띠다가 온도가 높아짐에 따라 점차 오렌지, 노란색, 흰색으로 바뀌게 됩니다.

50. CCM 조색과 K/S 값에 관한 문제

| 중요도 ●●●○○ 정답 ④

④ 일정한 두께를 가진 발색층에서 감법혼색을 하는 경우에 성립하는 쿠벨카 뭉크 이론(Kubelka Munk theory)이 기본원리로 자동배색장치에 사용됩니다.

CCM의 조색비는 $K/S = (1-R)^2/2R$[K–흡수계수, S–산란계수, R–분광반사율]입니다. K/S 값은 염색분야에서의 기준의 측정, 농도의 변화, 염색 정도 등 다양한 측정과 평가에 이용됩니다.

51. 동물 염료에 관한 문제

| 중요도 ●●●○○ 정답 ②

② 꼭두서니는 우리나라 각처에서 자라는 다년생 덩굴식물로 알리자린 색소로 분홍색을 내는 식물색소입니다.

52. 컬러 프로파일이 적용되는 장치에 관한 문제

| 중요도 ●●○○○ 정답 ④

④ 모니터 디스플레이에 보이게 하는 그래픽 카드는 성능에 따라 색의 수가 다르게 보이며 디스플레이 재현 시 컬러 프로파일이 적용되는 장치입니다. 컬러 프로파일은 장치의 입출력 컬러에 대한 수치를 저장해 놓은 파일로서 장치 프로파일과 색공간 프로파일로 나뉩니다. 모니터와 프린터와 같은 장치의 컬러 특성을 기술한 장치 프로파일, sRGB 또는 AdobeRGB 같은 색공간(색역)을 정의한 색공간 프로파일 등이 있습니다.

53. CMY 색체계 공간에 관한 문제

| 중요도 ●●○○○ 정답 ①

① CMY에서 (0, 1, 1)은 마젠타와 노랑의 혼합을 의미하므로 빨간색이 나타나게 됩니다.

54. LED 램프에 관한 문제

| 중요도 ●●○○○ 정답 ④

④ LED 램프는 형광 램프와 일반전구에 비해 에너지 효율이 높은 램프입니다. 전력소모는 형광램프의 1/2 수준이며 자외선이 방출되지 않는 친환경적 제품입니다. 그러므로 자외선에 민감한 문화재나 예술작품 등에 사용되며 열 발생이 적고, 자전거 전조등, 후미등에 많이 쓰입니다. 단점은 형광등 및 일반전구에 비해 가격은 비싼 편입니다.

55. 안료에 관한 문제

| 중요도 ●●●●○ 정답 ①

① 안료는 물이나 기름, 용제 등에 녹지 않는 백색 또는 유색의 무기화합물 또는 유기화합물로 미립자 상태의 불투명한 분말이며, 그대로의 상태로는 착색능력이 없어 비이클(전색제)의 도움으로 물체에 고착되거나 물체 중에 미세하게 분산되어 착색됩니다.

안료는 착색하고자 하는 매질에 용해되지 않으며 염료에 비해 은폐력이 큽니다. 안료의 입자 크기에 따라 이중착색도, 불투명도, 점도, 굴절률, 빛의 산란과 흡수 등에 영향을 미칩니다. 동굴벽화 시대에 채색에 사용되었고, 자동차의 내장 및 외장의 표면코팅, 유성 및 수성 페인트, 종이 또는 금속판에 사용하는 잉크 등과 같은 색 재료에 사용되는 색소입니다.

56. 감법혼색의 원리에 관한 문제

| 중요도 ●●○○○ 정답 ③

③ 유기발광다이오드(OLED)는 2개의 전극 사이에 다층의 유기 박막 구조로 이루어진 매우 얇은 자기 발광 장치(Ultrathin self-emissive device)를 말하며 OLED 디스플레이는 가법혼색으로 R, G, B 3가지 색상으로 구성되어 있습니다. LCD 디스플레이와 달리 백라이트 장치가 필요하지 않으며 단순한 구조를 가지고 있어 보다 얇은 디스플레이 패널 제작을 가능하게 합니다.

57. 측색의 목적에 관한 문제

| 중요도 ●●○○○ 정답 ①

① 측색의 목적은 정확한 색을 파악하고 전달하며 재현하는 데 있습니다. 객관적이고 정확한 색채의 측정은 색도계(colorimeter)를 이용하며, 색채값의 지정과 관리

측면에서 중요한 역할을 하기 때문에 색을 정확하게 재현해야 합니다.

58. 완전 복사체 궤적에 관한 문제

| 중요도 ●●○○○ 정답 ②

KS A 0064에서 색에 관한 용어를 아래와 같이 정의하고 있습니다.

① 주광 궤적 - 2045번, 여러 가지 상관 색온도에서 CIE 주광의 색도를 나타내는 점을 연결한 색도 좌표도 위의 선
② 완전 복사체 궤적 - 2044번, 완전 복사체 각각의 온도에 있어서 색도를 나타내는 점을 연결한 색도 좌표도 위의 선
③ 색온도 - 2047번, 완전 복사체의 색도를 그것의 절대 온도로 표시한 것으로, 양의 기호 Tc로 표시하고, 단위는 K을 사용한다.
④ 스펙트럼 궤적 - 2035번, 각각의 파장에서 단색광 자극을 나타내는 점을 연결한 색도 좌표도 위의 선

59. MI(Metamerism Index) 평가광원에 관한 문제

| 중요도 ●●○○○ 정답 ①

① KS A 0065 표면색의 시감비교방법에서 조건등색도 평가에서 조건등색색쌍의 비교에 대해 D_{65} 조명 아래에서 두 시료색의 일치 정도를 판정하고, 추가적으로 백열전구 A광원의 조명 아래에서도 비교하여 색 일치 정도가 유지되는지 여부를 평가한다고 규정하고 있습니다.

60. 색의 혼합에 관한 문제

| 중요도 ●●○○○ 정답 ④

① 파랑 + 노랑 = 주황색이 됩니다.
② 빨강 + 주황 = 빨간색이 많은 주황색이 됩니다.
③ 빨강 + 노랑 = 빨간색이 많은 주황색이 됩니다.
④ 파랑 + 검정 = 검정이 무채색이므로 어두운 파란색이 됩니다. 색상은 변하지 않고 색조만 변합니다.

61. 대비현상에 관한 문제

| 중요도 ●●●○○ 정답 ②

① 면적대비 : 동일한 색이라도 면적이 커지게 되면 명도와 채도가 높아 보이는 현상입니다.
② 보색대비 : 보색이 되는 두 색이 서로 영향을 받아 본래의 색보다 채도가 높아지고 선명해지는 현상입니다.
③ 명도대비 : 명도가 서로 다른 색끼리 영향을 주어서 생기는 대비로 명도가 서로 다른 두 색이 있을 때 밝은 색은 더 밝게, 어두운 색은 더 어둡게 보이는 현상을 말합니다.

④ 채도대비 : 채도가 서로 다른 두 가지 색이 배색되어 있을 때 생기는 대비로 채도가 높은 색채는 더욱 선명해 보이고, 채도가 낮은 색채는 더욱 흐리게 보이는데, 3속성 대비 중 대비효과가 가장 약합니다.

62. 병치혼합에 관한 문제

| 중요도 ●●●●○ 정답 ④

④ 병치혼합은 선이나 점이 서로 조밀하게 병치(나란히 놓이거나 동시에 설치)되어 인접색과 혼합하는 방식으로 19세기 신인상파의 점묘법, 모자이크, 직물의 색 등에 많이 사용됩니다.

63. 색채의 자극과 반응에 관한 문제

| 중요도 ●●○○○ 정답 ②

① 조건등색에서 명순응에서 암순응 상태가 되면 파랑이 가장 시인성이 높아지는데 보통 명순응에서 파랑이 시인성이 높다고는 할 수 없습니다.
② 밝기인 조도가 낮아지면 조건등색에 의해 시인도는 노랑보다 파랑이 높아질 수 있습니다.
③ 색의 식별력에 대한 시각적 성질은 기억색이 아니라 명시성입니다.
④ 기억색은 광원에 따라 다르게 느껴지는 것이 아니라 말 그대로 색에 대한 경험에 대한 기억에 따라 다르게 느껴지게 됩니다.

64. 동시대비에 관한 문제

| 중요도 ●●●○○ 정답 ③

③ 대비란 서로 다른 두 색이 서로 영향을 받아 서로 다르게 보이는 현상으로 잔상의 일종입니다. 동시대비는 두 가지 색을 동시에 볼 때 일어나는 현상으로 시점을 한곳에 집중시키려는 색채지각과정에서 일어나는 현상으로 순간적으로 일어납니다. 그러나 계속하여 한곳을 보게 되면 눈의 피로도가 발생하여 효과가 적어지게 됩니다.

65. 애브니 현상과 항상성에 관한 문제

| 중요도 ●●○○○ 정답 ②

② 파장(색상)이 같아도 색의 순도가 변함에 따라 색상도 변화하는 것과 관련한 현상을 애브니(Abney) 현상이라 합니다. 그러나 노란색은 채도가 달라져도 변하지 않는 색상의 항상성을 가지고 있습니다.

66. 부의 잔상에 관한 문제

| 중요도 ●●●○○ 정답 ②

② 망막의 흥분현상을 잔상이라고 하고 잔상에는 정의 잔상과 부의 잔상이 있습니다. 부의 잔상은 원래 감각과

반대되는 밝기나 색상을 띤 잔상으로 일반적으로 느끼는 잔상입니다. 음성잔상, 소극적 잔상이라고도 하며 거의 원래 색상과의 보색 관계로 나타납니다. 수술 도중 청록색이 아른거리는 것도 이 때문인데, 청록과 노랑의 보색인 빨강과 파랑이 아른거리게 되는 것입니다.

67. 연색성에 관한 문제

| 중요도 ●●●○○ 정답 ②

② 연색성은 광원의 성질에 따라 물체의 색이 달라 보이는 현상으로 물체색이 보이는 상태에 영향을 줍니다. 광원에 따라 같은 색이 다르게 보이는 것은 두 색의 분광반사도 차이 때문입니다.

68. 색지각의 4가지 조건에 관한 문제

| 중요도 ●●○○○ 정답 ③

③ 색지각의 3가지 요소는 눈, 물체, 광원이지만 색지각의 4가지 조건은 빛의 밝기, 사물의 크기, 인접색과의 대비, 색의 노출시간입니다.

69. 박명시 현상에 관한 문제

| 중요도 ●●●○○ 정답 ④

④ 박명시란 명소시(밝음에 적응하는 시점)와 암소시(어두움에 적응하는 시점) 중간 정도의 밝기에서 추상체와 간상체가 동시에 작용하여 시야가 흐려지는 현상을 말합니다. 박명시의 최대 시감도는 507~555nm로 푸르킨에 현상때문에 파란색이 빨간색보다 밝게 보이게 됩니다.

70. 감산혼합에 관한 문제

| 중요도 ●●●●○ 정답 ②

두 색의 셀로판지를 겹치는 방식은 가산혼합의 혼색방식으로 아래와 같습니다.
- 사이안(Cyan)+마젠타(Magenta)+노랑(Yellow)=검정(Black)
- 사이안(Cyan)+마젠타(Magenta)=파랑(Blue)
- 마젠타(Magenta)+노랑(Yellow)=빨강(Red)
- 노랑(Yellow)+사이안(Cyan)=초록(Green)

71. 빛의 파장에 관한 문제

| 중요도 ●●●○○ 정답 ③

③ 색을 지각한다는 것은 인간의 눈으로 색을 보고, 인식하고, 느낀다는 의미입니다. 인간이 색을 보는 것은 반사된 빛을 보는 것이며 빛의 파장에 따라 서로 다른 색감을 일으키게 됩니다.

72. 색의 현상에 관한 문제

| 중요도 ●●●○○ 정답 ①

① 인간은 이론적으로 약 1,600만 가지 색이 아닌 200 만 가지(색상 200가지×명도 500가지×채도 20가지) 의 색을 인식할 수 있습니다.

73. 명시성에 관한 문제

| 중요도 ●●○○○ 정답 ③

③ 파란 바탕 위의 노란색 글씨를 잘 보이게 하기 위해서 색상, 명도, 채도의 대비를 많이 주게 되면 명시성이 높 아지게 됩니다. 그런 이유에서 바탕이나 글씨의 명도와 채도를 대비가 일어나게 배색하면 되는데 바탕색과 글 씨색의 명도차를 줄이는 것은 도리어 대비가 줄어 잘 구 분되지 않게 됩니다.

74. 지각과 감정효과에 관한 문제

| 중요도 ●●●○○ 정답 ②

② 고채도의 색이 저채도의 색보다 주목성이 낮지 않고 높습니다.

75. 형광 현상에 관한 문제

| 중요도 ●○○○○ 정답 ③

③ 짧은 파장에 빛이 입사하여 긴 파장의 빛을 복사하는 형 광 현상은 에너지가 다른 에너지로 전환될 때, 전환 전 후의 에너지 총합은 항상 일정하게 보존된다는 에너지 보존 법칙으로 설명이 되며 형광염료의 발전으로 색료 의 채도범위가 증가하게 되었습니다.

76. 음성 잔상에 관한 문제

| 중요도 ●●●○○ 정답 ③

③ 음성 잔상은 원래 감각과 반대되는 밝기나 색상을 띤 잔 상으로 일반적으로 느끼는 것입니다. 소극적 잔상이라 고도 하며, 빨간색을 한참 응시한 후 흰 벽을 보았을 때 청록색이 보이거나 밝은 자극에 대해 어두운 잔상이 나 타나는 보색관계로 나타납니다.

77. 색광혼합과 보색에 관한 문제

| 중요도 ●●●○○ 정답 ①

① 색광혼합에서 보색관계의 색을 혼색하면 흰색이 되고, 색료혼합에서의 보색관계의 색을 혼색할 경우 검정에 가까운 색이 됩니다.

78. 명시성에 관한 문제

| 중요도 ●●●○○ 정답 ④

④ 명시성은 "물체의 색이 얼마나 잘 보이는가?"를 나타내 는 정도를 의미합니다. 색상, 명도, 채도의 대비가 클수 록 명시성이 높아집니다. 그런 이유에서 바탕색과의 관 계에서 채도의 차이가 적을 때보다 클 때 높아집니다.

79. 보색에 관한 문제

| 중요도 ●●●○○ 정답 ②

② 색료의 1차색은 색광의 2차색이 아닌 1차색과 보색관 계입니다.

80. 조건등색에 관한 문제

| 중요도 ●●●○○ 정답 ④

① 색순응 – 물체에 빛을 비추었을 때 색이 순간적으로 변 해 보이는 현상으로 곧 자신의 색으로 돌아오게 되며 선 글라스를 끼고 있는 동안 선글라스의 색이 느껴지지 않 는 것이 그 예입니다.
② 항상성 – 빛의 밝기나 광원의 변화에도 색이 변하지 않 는 것으로, 조명의 강도가 바뀌어도 물체의 색을 동일 하게 지각하는 현상을 말합니다.
③ 연색성 – 연색성은 광원의 성질에 따라 물체의 색이 달라 보이는 현상으로 물체색이 보이는 상태에 영향을 줍니다.
④ 조건등색 – 메타메리즘(조건등색)은 분광반사율이 서 로 다른 두 가지의 색이 특정한 조명 아래서 다른 색의 물체가 같은 색으로 보이는 현상을 말합니다.

81. 동화 효과에 관한 문제

| 중요도 ●●●○○ 정답 ③

③ 동화 현상은 대비 현상의 반대 개념으로 두 색이 맞붙 어 있을 때 그 경계 주변에서 색상, 명도, 채도대비의 현상이 보다 강하게 일어나는 현상이며 색들끼리 서로 영향을 주어서 인접색에 가깝게 느껴지는 현상을 말하 는데, 전파 효과, 혼색 효과, 줄눈 효과라고도 합니다.

82. 오스트발트 표색계에 관한 문제

| 중요도 ●●●●○ 정답 ④

④ 오스트발트 색체계는 노벨화학상을 수상한 독일인 오 스트발트에 의해 1923년에 개발되었습니다. 혼합비를 검정량(B) + 흰색량(W) + 순색량(C) = 100%으로 어 떠한 색이라도 혼합량의 합은 항상 일정하다고 주장하 고 있고 B(완전 흡수), W(완전 반사), C(특정 파장의 빛 만 반사)의 혼합하는 색량의 비율에 의하여 만들어진 색 체계로 같은 계열의 배색을 찾을 때 매우 편리합니다.

83. 혼색계(Color Mixing System)에 관한 문제

| 중요도 ●●●●○ 정답 ④

④ 숫자의 조합으로 감각적인 색의 연상이 가능한 것은 현색계의 특징입니다.

혼색계는 물체색을 측색기로 측색하고 어느 파장 영역의 빛을 반사하는가에 따라서 각색의 특징을 표시하는 체계로 심리적·물리적인 빛의 혼색실험에 기초를 둔 표색계로 환경을 임의로 선정하여 정확하게 측정할 수 있지만 색좌표의 활용 기술과 해독 기술 등이 필요합니다. 단점으로는 지각적 등보성(시각적으로 같은 간격으로 보는 것)이 없고, 감각적인 검사에서 반드시 오차가 발생하며 수치로 구성이 되어 색의 감각적 느낌이 없으므로 데이터화된 수치로만 표기하기 때문에 직관적이지 못합니다. 빛의 색을 표기하는 데 사용되는 표색계는 CIE(국제조명위원회) 표준표색계가 대표적입니다.

84. 배색에 관한 문제

| 중요도 ●●●○○ 정답 ③

③ 많은 색을 사용할 경우 통일된 이미지를 표현하기 힘들어 소구력이 도리어 떨어질 수 있습니다. 배색 시 하나의 통일된 이미지와 조화가 있어야 합니다. 두 가지 이상의 색을 목적과 기능에 맞도록 질서 있고 균형 있게 배합하여 복수의 색채를 계획하고 배열하는 것으로 보는 사람들에게 즐거운 감정을 주는 미적 효과를 배색이라 합니다. 배색 시 조명의 기술적 조건, 바탕과 재질의 관계, 색상과 색소 등의 여러 가지 상황이나 조건에 따라 달라질 수 있습니다. 색채 이론에 기초하여 응용하고 색채심리를 고려하면 효과적으로 배색할 수 있습니다.

85. NCS 색체계의 표기방법에 관한 문제

| 중요도 ●●●●○ 정답 ②

① 2RP 3/6 – 먼셀 표색계의 표기법입니다.
② S2050-Y30R – NCS 표색계의 표기법입니다.
③ T-13, S-2, D=6 – DIN 표색계의 표기법입니다.
④ 8ie – 오스트발트 표색계의 표기법입니다.

86. CIE에 관한 문제

| 중요도 ●●●○○ 정답 ①

① CIE는 국제조명위원회를 의미합니다. 빛, 조명, 빛깔, 색 공간 등을 관장하는 국제위원회로 1913년에 Commission Internationale de Photométrie의 뒤를 이어 설립되었으며 오늘날 빈에 위치해 있습니다. 프랑스어 명칭을 따라 CIE로 줄여 쓰기도 합니다.

87. 색입체에 관한 문제

| 중요도 ●●●○○ 정답 ①

① 색입체는 색의 삼속성에 기반을 두고 색채를 3차원적인 공간에 질서 정연하게 계통적으로 배치한 3차원적 표색 구조물을 말합니다.

88. 먼셀(Munsell) 색체계의 색채조화에 관한 문제

| 중요도 ●●●○○ 정답 ②

② 먼셀의 색채 조화론은 균형 이론으로 균형의 원리를 조화의 기본으로 생각했으며, 회전 혼색법을 사용하여 두 개 이상의 색을 배색했을 때 명도단계 N5일 때 색들이 가장 안정된 균형과 조화를 이룬다고 주장했으며 문 - 스펜서의 조화론에 영향을 주었습니다.

89. 오스트발트(Ostwald) 색체계의 단점에 관한 문제

| 중요도 ●●●○○ 정답 ②

② 오스트발트 표색계는 표기방법이 실용적이지 못해 활용이 곤란한 단점을 가지고 있습니다. 기호화된 정량적 색 표시 방법으로 직관적인 예측과 연상이 어렵고 오스트발트 색상개념은 인접색과의 관계를 절대적으로 표시한 것이 아니어서 시각적으로 고른 간격이 유지되지 않아 초록계통의 색은 섬세하나 빨강계통은 색단계가 섬세하지 않은 단점이 있습니다. 같은 기호색이라도 명도가 달라 CHM 같은 색표집이 있어야 합니다.

90. 먼셀(Munsell) 색입체에 관한 문제

| 중요도 ●●●○○ 정답 ②

② 먼셀의 색입체를 수직으로 절단하면 동일 색상면이 나타나고, 수평으로 절단하면 동일 명도면이 나타납니다.

91. 색채배색에 관한 문제

| 중요도 ●●●○○ 정답 ④

④ 색채계획 시 기본적인 배색 구성요소에는 주조색, 보조색, 강조색이 있습니다. 주조색은 전체에서 70% 이상의 면적을 차지하고, 보조색은 25% 내외, 강조색은 5% 내외의 면적을 차지하게 됩니다. 강조색은 작은 면적비를 가집니다.

92. KS A 0011(물체색의 색이름)에 관한 문제

| 중요도 ●●●○○ 정답 ②

색이름 수식형별 기준색이름은 아래와 같습니다.

색이름 수식형	기준색이름
빨간(적)	자주(자), 주황, 갈색(갈), 회색(회), 검정(흑)
노란(황)	분홍, 주황, 연두, 갈색(갈), 하양, 회색(회)
초록빛(녹)	연두, 갈색(갈), 하양, 회색(회), 검정(흑)
파란(청)	하양, 회색(회), 검정(흑)
보랏빛	하양, 회색, 검정
자줏빛(자)	분홍
분홍빛	하양, 회색
갈	회색(회), 검정(흑)
흰	노랑, 연두, 초록
회	빨강(적), 노랑(황), 연두, 초록(녹), 청록, 파랑(청), 남색, 보라, 자주(자), 분홍, 갈색(갈)
검은(흑)	빨강(적), 초록(녹), 청록, 파랑(청), 남색, 보라, 자주(자), 갈색(갈)

93. DIN 표색계 표기법에 관한 문제

| 중요도 ●●●○○ 정답 ②

② DIN은 1955년 오스트발트를 기본으로 산업발전과 통일된 규격을 위하여 독일의 표준기관인 DIN에서 도입한 색체계입니다. 오스트발트 표색계와 마찬가지로 24색으로 구성되어 있으며 색상을 주파장으로 정의하고 명도는 0~10까지 11단계로 나뉘어 있으며, 채도는 0~15까지 총 16단계로 나뉘어 있습니다. 표기는 13 : 5 : 3으로 표기하며, 13은 색상(Hue), 5는 포화도(Saturation), 3은 암도(Darkness)를 나타냅니다. 색상-T(Farbton), 포화도(채도)-S(Sattigungsstufe), 암도(명도) - D(Dunkelstufe)으로 표기합니다.

94. 먼셀의 색채조화론에 관한 문제

| 중요도 ●●●○○ 정답 ③

③ 먼셀의 색채조화론은 균형 이론으로 균형의 원리를 조화의 기본으로 생각했으며, 회전혼색법을 사용하여 두 개 이상의 색을 배색했을 때 명도단계 N5일 때 색들이 가장 안정된 균형을 이루며 조화를 이룬다고 주장했습니다. 동일 색상에서 명도는 같으나 채도가 다른 색채들은 조화롭다고 단색상의 조화를 주장하는데, 명도는 같으나 채도가 다른 반대색끼리는 약한 채도에 큰 면적을 주고, 강한 채도에 작은 면적을 줄 때 조화롭습니다.

95. 기본색이름에 관한 문제

| 중요도 ●●●○○ 정답 ④

④ '초록빛 연두'에서 기준 색이름은 '초록'이 아니라 연두입니다.

색이름 수식형별 기준 색이름은 아래와 같습니다.

색이름 수식형	기준색이름
빨간(적)	자주(자), 주황, 갈색(갈), 회색(회), 검정(흑)
노란(황)	분홍, 주황, 연두, 갈색(갈), 하양, 회색(회)
초록빛(녹)	연두, 갈색(갈), 하양, 회색(회), 검정(흑)
파란(청)	하양, 회색(회), 검정(흑)
보랏빛	하양, 회색, 검정
자줏빛(자)	분홍
분홍빛	하양, 회색
갈	회색(회), 검정(흑)
흰	노랑, 연두, 초록
회	빨강(적), 노랑(황), 연두, 초록(녹), 청록, 파랑(청), 남색, 보라, 자주(자), 분홍, 갈색(갈)
검은(흑)	빨강(적), 초록(녹), 청록, 파랑(청), 남색, 보라, 자주(자), 갈색(갈)

96. 파버 비렌(Faber Birren)의 색삼각형에 관한 문제

| 중요도 ●●●○○ 정답 ③

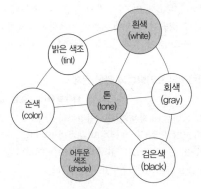

97. CIE 색체계에 관한 문제

| 중요도 ●●●○○ 정답 ①

① CIE 색체계는 스펙트럼의 4가지 기본색이 아닌 RGB 3가지 기본색을 사용합니다. 빛의 색채표준에 대해 국제적인 표준화기구가 필요하게 되어 구성된 것이 국제조명위원회(CIE)입니다. 1931년에 CIE에서 제정한 색채표준이 CIE 표준표색계이며, 표준광원에서 표준관찰자에 의해 관찰되는 색을 정량화시켜 수치로 만든 표색계입니다. 표준 관찰자가 평균 일광 아래서 시료를 보고

비교했을 때의 시료의 반사비율인 시감반사율을 측정하여 색도좌표로 표시합니다. 시신경이 빛에 의해 흥분을 일으키는 3원색과 그 혼합비율로 모든 색을 나타낼 수 있는 비교적 정확한 표색계입니다. 색의 분광 에너지 분포를 측정하고 측색 계산으로 3자극치 또는 주파장, 자극순도, 명도 등을 표시할 수 있습니다.

CIE 색체계는 RGB 표색계와 Yxz 색표계를 기반으로 L*u*v*/ L*a*b*/L*c*h*의 색공간을 규정하여 사용하며 현재 공업제품의 색채관리 또는 색채연구 분야에 널리 사용되고 있습니다.

98. 오간색에 관한 문제
| 중요도 ●●●○○ 　정답 ②

[오간색]
1. 홍색 – 백색과 적색 사이
2. 벽색 – 백색과 청색 사이
3. 녹색 – 황색과 청색 사이
4. 유황색 – 흑색과 황색 사이
5. 자색 – 흑색과 적색 사이

99. 연속배색에 관한 문제
| 중요도 ●●●○○ 　정답 ④

④ 연속배색은 색을 연속으로 이어지는 느낌으로 배색하는 것을 말하며 그러데이션 배색 효과라고도 합니다. 연속 효과를 통해 율동감을 줄 수 있으며 색상이나 명도, 채도, 톤 등이 단계적으로 변화되는 배색입니다.

100. 독일의 색체계에 관한 문제
| 중요도 ●●●○○ 　정답 ②

② NCS는 스웨덴에서 개발한 표색계입니다.

COLORIST

기출문제 해설
기 사

1회 컬러리스트 기사 필기 기출모의고사 정답 및 해설 186

2회 컬러리스트 기사 필기 기출모의고사 정답 및 해설 199

3회 컬러리스트 기사 필기 기출모의고사 정답 및 해설 211

4회 컬러리스트 기사 필기 기출모의고사 정답 및 해설 224

5회 컬러리스트 기사 필기 기출모의고사 정답 및 해설 237

6회 컬러리스트 기사 필기 기출모의고사 정답 및 해설 249

7회 컬러리스트 기사 필기 기출모의고사 정답 및 해설 261

8회 컬러리스트 기사 필기 기출모의고사 정답 및 해설 272

9회 컬러리스트 기사 필기 기출모의고사 정답 및 해설 283

10회 컬러리스트 기사 필기 기출모의고사 정답 및 해설 295

11회 컬러리스트 기사 필기 기출모의고사 정답 및 해설 307

12회 컬러리스트 기사 필기 기출모의고사 정답 및 해설 320

13회 컬러리스트 기사 필기 기출모의고사 정답 및 해설 333

14회 컬러리스트 기사 필기 기출모의고사 정답 및 해설 346

1회 컬러리스트 기사 필기 기출모의고사 정답 및 해설

1	2	3	4	5	6	7	8	9	10
①	③	③	①	②	④	③	①	④	②

11	12	13	14	15	16	17	18	19	20
④	②	④	②	④	①	②	③	③	②

21	22	23	24	25	26	27	28	29	30
②	①	④	①	①	②	④	②	④	④

31	32	33	34	35	36	37	38	39	40
②	④	②	③	②	②	②	②	④	③

41	42	43	44	45	46	47	48	49	50
①	④	②	④	②	④	④	②	②	③

51	52	53	54	55	56	57	58	59	60
②	②	③	①	③	②	④	②	①	②

61	62	63	64	65	66	67	68	69	70
③	④	①	①	②	②	④	②	②	③

71	72	73	74	75	76	77	78	79	80
①	②	③	③	④	②	④	③	④	①

81	82	83	84	85	86	87	88	89	90
①	①	②	①	③	④	①	④	③	③

91	92	93	94	95	96	97	98	99	100
①	①	②	①	③	①	②	②	③	②

1. 마케팅의 변천된 개념에 관한 문제

| 중요도 ●●●○○ 정답 ①

① 제품 및 서비스의 생산과 유통을 강조하여 효율성을 개선하는 것은 생산지향적 마케팅에 속합니다.

2. 유행주기에 관한 문제

| 중요도 ●●●○○ 정답 ③

① 패션(Fashion) : "방법, 방식, 유행, 양식"의 의미
② 트렌드(trend) : '방향, 경향, 동향, 추세, 유행' 등의 의미
③ 패드(fad) : 짧은 시간 유행했다 사라지는 '일시적 유행'의 의미
④ 플로프(flop) : 수용기 없이 도입기에 제품의 수명이 끝나버리는 경우

3. 공감각에 관한 문제

| 중요도 ●●○○○ 정답 ③

③ 공감각에는 소리에 따라서 색채까지 감지되는 색청(色聽)현상이 있는데, 소리의 음정이 변화하면 색감도 다르게 느껴집니다. 일례로 저음은 어두운 색, 고음은 밝은 색으로 느껴집니다. 환시(幻視)로 불리는 색상 지각

현상도 이와 비슷하게 맛, 촉감, 고통, 냄새, 온도 등의 감각현상을 수반할 수 있습니다.

4. 색채 선호의 원리에 관한 문제

| 중요도 ●●●○○ 정답 ①

① 특정 색을 좋아하는 경향을 의미하는 '색채 선호'는 개인, 연령, 문화, 환경 또는 구체적 대상에 따라 차이가 있어 항상 동일할 수 없습니다.

5. 시장 세분화에 관한 문제

| 중요도 ●●●○○ 정답 ②

시장 세분화의 분류는 다음과 같습니다.
• 사용자 행동특성별 세분화 : 제품의 사용빈도별, 상표충성도별 세분화
• 지리적 특성별 세분화 : 지역, 도시크기, 인구밀도, 기후별 세분화
• 인구학적 특성별 세분화 : 연령, 성, 결혼 선택, 수입, 직업, 거주지역, 학력 및 교육수준, 라이프스타일, 소득별 세분화
• 사회 문화적 세분화 : 문화, 종교, 사회계층별 세분화
• 제품특성에 근거한 세분화 : 사용자 유형, 용도, 추구효용, 가격탄력성, 상표인지도, 상표애호도 등의 세분화

6. 라이프스타일에 관한 문제

| 중요도 ●●●○○ 정답 ④

④ 라이프스타일은 특정 소비자가 어떤 방식으로 시간과 재화를 사용하면서 살 것인지에 대한 선택으로서, 개인이나 집단의 삶의 방식을 의미합니다. 색채마케팅 전략 측면에서 소비자의 활동과 흥미나 관심, 의견, 인구학적 차원 등을 분석해서 유형별로 구분 짓는 것을 라이프스타일 분석이라 합니다. 이는 기업의 효과적인 커뮤니케이션과 마케팅의 근거가 되므로 소득, 직장, 가족 수, 지역, 생활주기 등을 기초로 분석됩니다.

7. 소비자의 구매심리 과정에 관한 문제

| 중요도 ●●●○○ 정답 ③

③ AIDMA는 1920년대 미국의 경제학자 롤랜드 홀(Rolland Hall)이 발표한 구매행동 마케팅이론으로 이 모델은 소비자가 상품에 대한 정보와 광고를 접한 후 어떤 단계를 거쳐 상품을 구입하는지를 설명합니다.

1. A(Attention, 인지) : 주의를 끈다.
2. I(Interest, 관심) : 흥미를 유발한다.
3. D(Desire, 욕구) : 갖고 싶은 욕망 발생시킨다.
4. M(Memory, 기억) : 제품을 기억한다.(광고효과가 가장 큼)
5. A(Action, 수용) : 구매한다.(행동)

8. 색의 감정효과에 관한 문제

| 중요도 ●●●○○ 　정답 ①

① 강력한 원색은 피로감이 생기기 쉽고, 자극시간이 길게 느껴집니다.
② 한색계통의 연한 색은 피로감을 줄여주고, 한색은 자극시간이 짧게 느껴집니다.
③ 난색계통의 저명도가 아닌 고명도 색은 진출되어 보입니다.
④ 한색계통의 저명도가 아닌 난색에 고명도 색이 활기차 보입니다.

9. 유행색에 관한 문제

| 중요도 ●●●○○ 　정답 ④

④ 패션산업에서는 실 시즌의 2년 전에 유행예측색이 제안되고 있습니다.

유행색은 기업이나 협회 등의 단체에서 제품에 응용되거나 앞으로 선호될 것이라고 예상하여 만들어낸 색을 말합니다. 특정 계절이나 기간 동안 많은 사람이 선호하여 착용하는 색으로 일정 기간을 두고 주기적으로 반복되는 특성을 가집니다. 패션산업 분야는 실 시즌의 약 2년 전에 유행예측 색이 제안되는데 1963년 파리에서 설립한 국제유행색 위원회에서 색채 방향을 분석하고 제안합니다. 봄/여름(S/S), 가을/겨울(F/W) 2분기로 유행색을 예측해 제안하고 매년 1월과 7월 말에 협의회를 개최합니다.

10. 색채의 연상과 상징에 관한 문제

| 중요도 ●●●●○ 　정답 ②

② 색채의 연상은 경험적이기 때문에 기억색과 밀접한 관련이 있으며 생활양식, 문화적 배경, 지역과 풍토, 나이, 성별, 평소의 경험적 감정과 인상의 정도에 따라 개인차가 심하게 나타날 수 있습니다. 동일 문화권일 경우 색채의 연상이 비슷하여 같은 색에 대한 선호도와 지역적·인종적 특색을 만들기도 합니다. 따라서 시대와 지역성을 넘어 색채의 선호현상으로 볼 수 있으며, 의식적으로 언어를 대신하거나 의미를 함축하여 소통의 수단으로 사용되기도 합니다.

11. 매슬로우의 욕망모델에 관한 문제

| 중요도 ●●●○○ 　정답 ④

[매슬로우의 욕망모델]

• 생리적 욕구 – 의, 식, 주와 관련한 인간의 가장 원초적인 단계
• 생활보존 욕구 – 생활 속에서 지속적으로 안전을 추구하는 단계
• 사회적 수용 욕구 – 사회구성원으로서의 역할을 통해 인정받고자 하는 단계
• 존경 취득 욕구 – 타인에게 존경받고 싶은 명예 추구의 단계
• 자기실현 욕구 – 고차원적 자기만족의 단계로서 자아개발의 실현단계

12. 색채시장 조사의 기능에 관한 문제

| 중요도 ●●●○○ 　정답 ②

② 사고나 재해를 감소시켜 주는 것은 색채조절의 효과에 속합니다.

13. 색채마케팅 환경요인에 관한 문제

| 중요도 ●●○○○ 　정답 ④

④ 인구통계적 환경은 거주지역, 연령 및 성, 라이프스타일, 보건, 위생적 환경을 의미합니다. 경제적 환경은 경제적 요인인 경기 흐름에 따른 제품의 색채를 말하며, 경기변동의 흐름을 읽고, 경기가 둔화되면 오래 지속될 수 있는 경제적 색채를 활용할 수 있습니다.

색채마케팅 전략에 영향을 미치는 환경요인은 다음과 같습니다.
• 인구통계적 환경 : 거주지역, 연령 및 성별, 라이프스타일, 보건, 위생적 환경입니다.
• 기술적 환경 : 색채연구가들은 21세기의 대표적 색채를 청색으로 꼽았는데, 청색은 투명하고 깊이가 있는 디지털 패러다임의 대표색이 되었습니다. 이것이 색채마케팅 전략의 영향요인 중 기술적 환경에 속합니다.
• 사회·문화적 환경 : 다양하고 세분화된 사회와 문화 그리고 시장의 소비자 그룹이 선호하는 색채, 소비자의 라이프스타일 등을 파악해야 합니다.
• 경제적 환경 : 경제적 요인인 경기 흐름에 따른 제품의 색채를 말하며, 경기변동의 흐름을 읽고, 경기가 둔화되면 오래 지속될 수 있는 경제적인 색채를 활용합니다.
• 자연적 환경 : 환경주의적 색채마케팅을 의미합니다.

14. 지역색에 관한 문제

| 중요도 ●●●○○ 정답 ②

② 각 나라나 지역은 문화, 종교, 자연환경, 사상 등의 영향으로 고유의 색채를 가집니다. 이처럼 특정 나라나 지역을 대표하는 색을 지역색(Local color)이라 합니다.

프랑스의 장 필립 랑클로(Jean Philippe Lenclos)는 지역색의 개념을 제시하고 이미지를 부각시키는 데 중요한 역할을 한 색채연구가로서 프랑스와 일본의 지역색을 조사·분석하여 국가 전체의 아이덴티티를 구축했습니다. 지역색은 한 지역의 정체성을 대변하는 색채로서 특정 지역의 자연환경과 자연스럽게 어울리고 선호되어 해당 국가나 지방의 특성과 이미지를 부각시킵니다. 산이나 바다와 같은 지형적 요소, 태양의 조사 시간이나 청명일의 수, 토양의 색 등 지리적·기후적 환경에 의해 자연스럽게 어울리고 선호되는 색채입니다.

15. 컬러 마케팅의 직접적인 효과에 관한 문제

| 중요도 ●●○○○ 정답 ④

④ 컬러 마케팅을 통한 직접적 효과는 제품의 가치 상승과 기업의 전용색채를 통한 기업의 아이덴티티의 형성, 매출 증대 등입니다. 브랜드 기획력 향상은 컬러 마케팅의 직접적 효과라기보다는 기획을 하는 조직의 역량이 향상된 것이라 하겠습니다.

16. 마케팅에서 소비자 생활유형에 관한 문제

| 중요도 ●●○○○ 정답 ①

① 소비자 생활유형 조사목적에는 소비자의 가치관, 소비형태, 행동특성 등에 대한 조사가 포함됩니다.

17. 색과 사람의 행동유발에 관한 문제

| 중요도 ●●○○○ 정답 ②

① 공상적, 상상력, 퇴폐적 행동 유발은 보라색과 관련이 있습니다.
② 파란색은 침착함, 정직, 논리적 행동을 유발합니다.
③ 빨간색은 흥분, 충동, 우발적 행동 등을 유발합니다.
④ 노란색은 안정적, 편안함, 자유로운 행동과 관련이 있습니다.

18. 표본추출 방법에 관한 문제

| 중요도 ●●○○○ 정답 ③

③ 층화표본추출법은 표본을 선정하기 전에 여러 하위집단으로 분류하고 각 하위집단별로 비례적으로 표본을 선정하는 방식으로 지역적 특성에 따른 소비자들의 자동차 색채 선호도 측정에 가장 적합합니다.

19. 색채의 라이프 단계에 관한 문제

| 중요도 ●●○○○ 정답 ③

③ 성숙기는 안정적인 단계로 포지셔닝을 고려하여 기존의 전략을 '유지'가 아닌 '강화'하는 시기입니다.

20. 색채 조절에 관한 문제

| 중요도 ●●○○○ 정답 ②

② 심미성도 색채조절의 이유가 되지만 최고도의 기능을 발휘하도록 하는 부분은 운동감, 연색성, 대비효과에 비해 약하다고 할 수 있습니다.

21. 제품의 수명주기에 관한 문제

| 중요도 ●●●○○ 정답 ②

[제품의 수명주기]
• 도입기 : 신제품이 시장에 도입되는 시기
• 성장기 : 광고와 홍보를 통해 제품의 판매와 이윤이 급격히 상승하는 시기
• 성숙기 : 가장 오래 지속되며 수익과 마케팅에 문제가 나타나고, 경쟁의 증가로 총 이익은 하강하기 시작하는 시기
• 쇠퇴기 : 판매량과 매출의 감소, 소비시장 위축으로 제품이 사라지는 시기

22. 초현실주의에 관한 문제

| 중요도 ●●●○○ 정답 ①

바우하우스는 독일공작연맹, 큐비즘, 구성주의, 데스틸, 순수주의 등의 영향을 받았고 모두 근대디자인에 속합니다. 그러나 초현실주의는 현대 디자인에 속합니다.

① 초현실주의(Surrealism) - 현대디자인사
② 구성주의(Constructivism) - 근대디자인사
③ 표현주의(Expressionism) - 근대디자인사
④ 데스틸(De Stijl) - 근대디자인사

23. 형의 개념요소에 관한 문제

| 중요도 ●●●○○ 정답 ④

비례는 디자인의 원리에 속합니다.

[디자인의 개념요소]
• 면 - 입체의 한계
• 선 - 면의 한계, 속도, 강약, 방향
• 점 - 선의 한계, 시동, 교차, 정지, 조형예술의 최초의 요소로 위치를 표시
• 입체 - 면의 이동 흔적으로 두께와 부피

24. 디자인의 어원에 관한 문제

| 중요도 ●●●○○ 정답 ①

① '디자인'이란 용어는 문화권에 따라 '다르게' 사용되거나 자국어로 번역되기보다는 그대로 디자인의 의미로 사용됩니다.

25. 유니버설 디자인에 관한 문제

| 중요도 ●●●○○ 정답 ①

① 유니버설 디자인은 사회적 약자인 장애인 또는 노인, 어린이, 여성, 연령 등에 관계없이 모든 사람들이 제품, 건축, 환경, 서비스 등을 보다 편하고 안전하게 이용할 수 있도록 디자인하는 것으로 미국의 론 메이스에 의해 처음 주장되었습니다. 인본주의 디자인으로 "모두를 위한 설계(Design for All)"라고도 합니다.

26. 유행색에 관한 문제

| 중요도 ●●●○○ 정답 ②

② 패션디자인 분야는 다른 분야에 비해 변화도 빠르고 색 영역도 매우 다양합니다.

유행색은 기업이나 협회 등의 단체에서 제품에 응용되거나 앞으로 선호될 것이라고 예상하여 만들어낸 색입니다. 계절이나 기간 동안 많은 사람이 선호하여 착용하는 색으로 일정한 기간을 두고 주기적으로 반복되는 특성을 가집니다. 패션산업 분야는 시즌의 약 2년 전에 유행 예측 색이 제안되며 가장 유행색에 민감한 분야이기도 합니다.
유행색은 색상의 주기와 톤의 주기로 나눌 수 있는데, 색상의 주기는 보통 난색계통과 한색계통이 반복되며 톤의 주기는 강한 색조와 어두운 색조의 시기, 파스텔 색조의 시기, 담담한 색조의 시기가 교대로 나타납니다. 그러나 특정한 사회적·경제적 사건으로 인해 예외적인 색이 유행할 수도 있습니다. 개인의 기호에 따른 색채는 일시적 호감이나 유행의 영향으로 짧은 주기로 변화하기도 합니다.

27. 패션이미지에 관한 문제

| 중요도 ●●○○○ 정답 ④

④ 화려하고 우아한 이미지를 위해서는 전체적으로 직선보다는 곡선 위주로 연출합니다.

28. 색채디자인의 매체전략 방법에 관한 문제

| 중요도 ●●○○○ 정답 ②

② 색채디자인의 매체전략은 광고 커뮤니케이션의 과정 중 하나로 광고의 색채디자인은 주제와 같은 통일성, 시각적으로 잘 보이는 주목성, 그리고 색의 연상 등을 고려해야 하지만 근접성은 시지각의 원리와 관련된 내용입니다.

29. DM의 종류에 관한 문제

| 중요도 ●●●○○ 정답 ④

④ DM은 다이렉트 메일(Direct Mail)로 사보, 팸플릿, 카탈로그, 간행물 등을 우편으로 우송한다. 시기와 빈도가 조절되며 주목성 및 오락성이 떨어질 수 있지만 소구대상이 가장 명확하여 집중적인 설득을 할 수 있는 광고로 예상고객을 수집·관리하기 어려워 주목성이 떨어질 수 있습니다. 지역과 소구대상이 한정되어 있지 않아 광범위한 광고가 어렵지 않게 가능해집니다.

30. 사용자 인터페이스 디자인에 관한 문제

| 중요도 ●●○○○ 정답 ④

④ 사용자 인터페이스 디자인은 사람들이 컴퓨터와 상호작용하기 위한 화상, 문자, 소리, 정보와 같은 프로그램을 조작하기 위한 시스템을 말합니다.

31. 근대 디자인사에 관한 문제

| 중요도 ●●●○○ 정답 ②

미술공예운동은 19세기 후반 존 러스킨의 영향을 받은 윌리엄 모리스에 의해 시작되었습니다. 그는 기계에 의한 대량생산을 반대하였고 산업혁명에 따른 기계화에 반발하여 미술공예운동은 품질회복운동으로 수공예품 사용을 권장하였으며, 근대 디자인사에 가장 많은 영향을 주었고 모리스는 20세기 디자인공예운동의 선구자가 되었습니다.

32. 시지각의 원리에 관한 문제

| 중요도 ●●●●○ 정답 ④

④ 근접의 원리로서 중요한 것은 군(group)을 이룬다는 것, 즉 근접한 것이 뭉쳐 보이는 것이다. 다시 말해 개개의 요소에서 비슷한 모양의 형이나 그룹을 다 함께 하나의 부류로 보는 경향을 의미합니다.

게슈탈트의 시지각 원리는 그루핑 법칙과 관계가 있으며, 근접의 원리, 유사의 원리, 폐쇄의 원리, 연속의 원리 등을 포함합니다. 근접한 것끼리, 유사한 것끼리, 닫힌 모양을 이루는 것끼리, 좋은 연속을 하고 있는 것끼리 한데 모임으로써 하나의 그룹으로 보이거나 도형으로 인식된다는 것입니다.

33. 광고 캠페인에 관한 문제

| 중요도 ●●●○○ 정답 ②

① 팁온 광고 : 인쇄광고에 견본을 부착하여 배포하는 것으로 특이한 소재가 부착되어 있는 DM이나 잡지광고
② 티저광고 : 현대 광고의 한 유형으로 광고 캠페인 전개 초기에 소비자의 호기심을 불러일으키기 위해 메시

지 내용을 전부 보여주지 않고, 조금씩 단계별로 노출시키는 광고
③ 패러디 광고 : 패러디는 그리스어 '파로데이아'에서 유래되었으며 단순히 다른 광고를 모방하는 것이 아니라 기존의 광고에 정보를 더하거나 하여 효과를 얻어내는 광고
④ 블록광고 : 프로그램 사이에 나가는 삽입광고

34. 포스트 모더니즘에 관한 문제
| 중요도 ●●●○○ 정답 ②

② 포스트 모더니즘은 모더니즘의 문제와 폐단을 해결하고자 하는 개혁주의적 경향의 큰 흐름을 갖습니다. 특징은 절충주의(중도적 경향), 맥락주의(다양한 환경을 분석), 은유와 상징입니다. 20세기 후반에 일어난 문화운동이자 정치, 경제. 사회의 모든 영역과 관련되는 한 시대의 이념으로서 미국과 프랑스를 중심으로 학생운동, 여성운동, 흑인인권운동, 제3세계운동 등의 사회운동과 전위예술, 그리고 해체주의(Deconstruction) 혹은 후기구조주의(구조의 역사성과 상대성을 중시하는 사상)로 시작되었으며, 1970년대 중반 점검과 반성을 거쳐 오늘날에 이릅니다.

35. 팝아트에 관한 문제
| 중요도 ●●●○○ 정답 ②

② 팝아트는 포퓰러 아트(Popular Art)의 약자로 1960년대 뉴욕에서 일어난 미술 경향입니다. 상업성, 상징성, 풍속과 대중문화에 관심을 가졌으며, 역동성, 유선형, 경량성과 이동성을 중심으로 낙관적 분위기와 원색적 색채 사용을 특징으로 합니다.
③ 옵아트는 흑과 백을 사용한 형태 중심의 작품들이 중심을 이루면서 발전했습니다.
④ 유기적 모더니즘은 간결하고, 순수하며, 비대칭적이면서 자유로운 형태를 특징으로 합니다.

36. 기능주의에 관한 문제
| 중요도 ●●●○○ 정답 ②

② 미국 건축의 개척자인 루이스 설리반은 "형태(form)는 기능을 따른다."라고 주장하면서 디자인의 목적 자체가 합리적으로 설정되어야 하며, 기능적 형태가 가장 아름답다고 주장했습니다. 이러한 기능주의는 현대디자인의 사상적 배경이 되고 있습니다.

37. 색채계획의 목적 및 효과에 관한 문제
| 중요도 ●●○○○ 정답 ③

③ 제품의 인상과 개성을 부여하는 효과를 얻는 것은 색채

계획의 가장 큰 효과라 할 수 있습니다.

38. 디자인의 개념에 관한 문제
| 중요도 ●●●○○ 정답 ④

④ 디자인은 창의적인 행위로 기능과 미의 조화를 목적으로 합니다.

39. 거리시설물 디자인에 관한 문제
| 중요도 ●●○○○ 정답 ③

③ 도시환경 디자인에서 거리시설물은 공공시설로 사용상의 편리성, 그리고 비용적 부분의 경제성, 공공시설물로서의 안정성을 고려해야 합니다. 상업적 목적의 상품성은 보기 중 가장 관련이 적습니다.

40. 운동감에 관한 문제
| 중요도 ●●○○○ 정답 ③

③ 율동감은 그리스어인 'rheo(흐르다)'에서 유래된 말로서, 율동은 공통요소가 연속적으로 되풀이되는 억양의 톤(tone), 즉 시각적인 무브먼트(Movement)입니다. 이러한 동적인 질서는 활기 있는 표정을 가지고 있으며, 유사한 요소가 반복, 배열됨으로써 시각적으로 가독성이 높아지면서 보는 사람에게 경쾌한 느낌을 줍니다. 율동이 없는 형태나 조형은 지루한 느낌을 줍니다. 이는 조화와 더불어 디자인의 형식 원리 중 중요한 요소이며, 율동의 종류로는 반복과 점이 그리고 강조가 있습니다. 그 외에 방사와 교차 등도 율동감을 줄 수 있습니다.

41. 광원의 연색성 평가에 관한 문제
| 중요도 ●●○○○ 정답 ①

① KS C 0075 광원색의 연색성 평가에서는 시료광원의 색온도가 5,000K 이하일 때는 원칙적으로 완전 방사체를 사용한다. 초과할 때는 원칙적으로 CIE 합성주광을 사용한다고 규정하고 있습니다.
② 연색평가지수 – 광원에 의해 조명되는 물체색의 지각이 규정 조건하에서 기준 광원으로 조명했을 때의 지각과 합치되는 정도를 표시하는 수치라고 규정하고 있습니다.
③ 평균 연색평가지수 – 규정된 8종류의 시험색을 기준 광원으로 조명하였을 때와 시료 광원으로 조명하였을 때의 CIE-UCS 색도 그림에 있어서의 색도 변화의 평균치에서 구하는 연색 평가 수로 규정하고 있습니다.
④ 특수 연색평가지수 – 개개의 시험색을 기준 광원으로 조명하였을 때와 시료 광원으로 조명하였을 때의 UVW계에 있어서 좌표의 변화로 구하는 연색 평가 수로 규정하고 있습니다.

42. 안료 계열에 관한 문제

| 중요도 ●●○○○ 정답 ④

④ 형광안료는 일반적으로 유기형광안료를 말하며 유기안료는 무기안료에 비해 채도가 높고, 내광성이 나빠 색채 적용 시 주의가 필요합니다.

43. 분광광도계의 조건에 관한 문제

| 중요도 ●●●○○ 정답 ②

② 분광광도계의 슬릿에서 나오는 복사 속의 파장 폭은 3자극치의 계산을 10nm 간격에서 할 때는 (10 ± 2)nm, 5nm 간격에서 할 때는 (5 ± 1)nm로 한다.

KS A 0066 물체색의 측정방법에서 규정은 다음과 같습니다.

[5.2 분광광도계]

5.1 일반
분광 측색 방법은 분광광도계를 사용하여 분광반사율 또는 분광투과율을 측정하고 3자극치 X, Y, Z 또는 $X1_0$, $Y1_0$, $Z1_0$ 및 색도 좌표 x, y 또는 x_{10}, y_{10}을 구한다.

5.2 분광광도계
측정에 사용하는 분광광도계는 원칙적으로 다음 조건을 만족하여야 한다.

a) 파장범위
파장범위는 380nm ~ 780nm로 한다.

b) 파장 폭
분광광도계의 슬릿에서 나오는 복사 속의 파장 폭은 3자극치의 계산을 10nm 간격에서 할 때는 (10 ± 2)nm, 5nm 간격에서 할 때는 (5 ± 1)nm로 한다.

c) 측정정밀도
분광반사율 또는 분광반사율의 측정 불확도는 최대치의 0.5% 이내에서, 재현성은 0.2% 이내로 한다.

d) 파장 정확도
분광광도계의 파장은 1nm 이내의 정확도를 유지해야 한다.

44. CCM의 특징에 관한 문제

| 중요도 ●●○○○ 정답 ④

CCM의 장점은 조색시간을 단축할 수 있으며, 소재의 변화에 신속히 대응하는 데 도움을 주고, 다품종 소량에 대응 고객의 신뢰도를 구축해 컬러런트 구성이 효율적이라는 것입니다. 초보자라도 쉽게 배우고 사용할 수 있고 분광반사율을 기준색과 일치시키므로 정확한 아이소머리즘(isomerism)을 실현할 수 있으며, 육안조색보다 감정이나 환경의 지배를 받지 않습니다. 색영역 매핑을 통해 입출력 장치들의 색채 관리를 주목적으로 하는 것은 디지털 색채 조절에 속합니다.

45. 형광 물체색의 측정방법에 관한 문제

| 중요도 ●●○○○ 정답 ②

② 측정용 광원은 300nm ~ 780nm의 파장 전역에는 복사가 있고, 300nm 미만인 파장역에는 복사가 있는 것이 아니라 '없는 것'이 필요하다고 규정하고 있습니다.

[KS A 0084 형광 물체색의 측정방법]

6. 측정 장치 및 재료
측정 장치 및 재료는 다음에 따른다. 또 각 측정 방법에서 필요한 측정 장치 및 재료를 표2에 나타낸다.

a) 측정용 광원
시료면 조명광에 사용하는 측정용 광원은 300nm ~ 780nm의 파장 전역에 복사가 있고, 그 상대 분광 분포가 측색용 광의 상대 분광 분포와 어느 정도 근사한 광원으로 한다.(비고 : 300nm 미만인 파장역에는 복사가 없는 것이 바람직하다.)

b) 표준 백색판
표준 백색판은 KS A 0066의 5.3.4의 규정을 만족하는 외에 시료면 조명광으로 조명했을 때 형광을 발하지 않을 것

c) 분광 측광기
분광 측광기는 원칙적으로 KS A 0066의 5.2의 규정에 따른다. 또 형광성 물체에서는 전체 분광복사 휘도율의 값이 1을 초과하는 수가 많으므로 측광 눈금의 범위가 충분히 넓은 것이어야 한다. 1광원 형광분리방법 또는 2광원 형광분리방법에 사용하는 분광 측광기는 다시 측정할 수 있는 파장역 300nm ~ 780nm일 필요가 있고, 백색광으로 조명한 시료면 또는 표준 백색판으로 부토의 빛을 모노크로미터에 유도하여 출사한 단색광을 수광기에 유도하는 배치에 사용한다.

d) 단생광 조사장치
단색광 조사장치는 안정된 연속 스펙트럼 광원과 모노크로미터를 조합한 것으로 한다.

e) 비분광 관측용 수광기
비분광 관측에 의해 반사광 및 형광의 전체 파장 성분을 일괄하여 측정하는 수광기는 파장 300nm ~ 780nm의 전역에 응답이 있으며, 대략의 상대 분광 응답도를 알고 있고 직선성이 좋은 수광기로 한다.

f) 필터
2광원 형광 분리 방법에 의한 측정에 사용하는 필터에는 색온도 변환 필터를 사용한다.

46. 혼색방법에 따른 색역에 관한 문제

| 중요도 ●●○○○ 정답 ④

① 조명광 등의 혼색에서 주색은 좁은 파장영역의 빛만을 발생하는 색채는 가법혼색의 주색이 되는 특징을 가집니다.
② 가법혼색은 각 주색의 파장영역이 좁으면 좁을수록 색역이 오히려 확장되는 특징이 있다. 즉 밝아지는 특징을 가집니다.
③ 백색 원단이나 바탕소재에 염료나 안료를 배합할수록 전체적인 밝기가 점점 감소하면서 혼색이 되는 감법혼색이다.
④ 감법혼색에서 사이안은 파란색이 아닌 빨간색 영역의 반사율을, 마젠타는 빨간색이 아닌 초록 영역의 반사율을, 노랑은 녹색이 아닌 파란색 영역의 반사율을 효과적으로 감소시킨다.

47. 표면색의 시감 비교방법에 관한 문제

| 중요도 ●●○○○ 정답 ①

① 부스의 내부는 명도 L*가 약 45 ~ 55의 무광택의 무채색으로 합니다.

[KS A 0065(표면색의 시감비교방법)에서 규정한 색 비교를 위한 시환경과 색면의 크기]

6. 색 비교를 위한 시환경

6.1 조도
색 비교를 위한 작업면의 조도는 1,000lx ~ 4,000lx 사이로 하고 균제도는 80% 이상이 적합하다. 단지, 어두운 색을 비교하는 경우의 작업면 조도는 4,000lx에 가까운 것이 좋다.

6.2 부스의 내부 색
일반적으로 이용하는 부스의 내부는 명도 L*가 약 45~55의 무광택의 무채색으로 한다. 색 비교에 적합한 배경시야를 확보하기 위해 부스 내의 작업면은 비교하려는 시료면과 가까운 휘도율을 갖는 무채색으로 한다. 조명의 확산판은 시료색으로부터 반사하는 램프의 결상을 피하기 위해서 항상 사용한다. 조명장치의 분광분포 특성은 그 확산판의 분광투과 특성이 포함된다.

9. 비교하는 색면의 크기

9.1 일반
a) 시료색 및 현장 표준색은 평평하고 보기 쉬운 크기가 적합하다.
b) 비교하는 색면의 크기와 관찰거리는 시야각으로 약 2도 또는 10도가 되도록 한다. 그것보다 큰 경우는 무채색의 마스크를 사용하여 약 2도 또는 약 10도 시야의 관찰조건으로 조정한다.

48. 광택도에 관한 문제

| 중요도 ●●○○○ 정답 ③

③ 광택도는 물체 표면의 광택의 정도를 수량화한 지표로 표면의 매끄러움과 직접적인 관계가 있습니다. 광택도의 종류에는 경면 광택도, 대비 광택도, 선명도 광택도 등이 있습니다. 광택도는 100을 기준으로 40~50이 아닌 100이 완전 무광택으로 분류합니다.

[광택도의 종류]

• 대비 광택도 : 두 개의 다른 조건에서 측정한 광택도를 비교하여 검사하는 방식
• 선명도 광택도 : 화상에 비친 상태를 판단하므로 비교적 고광택도의 표면검사에 이용되는 평가방법
• 변각광도 분포 : 빛을 조사하는 각도를 다르게 하여 분광 반사율의 차이를 관찰하는 방법
• 경면 광택도 : 거울면 반사광의 기준면에서 같은 조건에서의 반사광에 대한 백분율로 면의 광택 정도를 나타내는 것

49. 쿠벨카 뭉크 이론에 관한 문제

| 중요도 ●●●●○ 정답 ③

③ CCM은 조색시간을 단축할 수 있으며, 소재의 변화에 신속히 대응하는 데 도움을 주며, 다품종 소량에 대응 고객의 신뢰도를 구축 컬러런트 구성이 효율적입니다. 초보자라도 쉽게 배우고 사용할 수 있다. 분광반사율을 기준색과 일치시키므로 정확한 아이소머리즘(isomerism)을 실현할 수 있으며 육안조색보다 감정이나 환경의 지배를 받지 않습니다. 일정한 두께를 가진 발색층에서 감법혼색을 하는 경우에 성립하는 쿠벨카 뭉크 이론(Kubelka Munk theory)이 기본원리로 자동배색장치에 사용됩니다.

50. 시각에 관한 문제

| 중요도 ●●●○○ 정답 ②

② KS A 0064 색에 관한 규정에서 3032번 명소시(주간시)에서는 정상의 눈으로 '명순응'된 시각의 상태로 정의하고 있습니다.

51. 해상도에 관한 문제

| 중요도 ●●●○○ 정답 ②

② 해상도는 1인치×1인치 안에 들어 있는 픽셀의 수를 말합니다.(단위는 ppi)

52. 색에 관한 규정(KS A 0064)에 관한 문제

| 중요도 ●●●○○ **정답 ②**

② 완전복사체의 색도를 그것의 절대온도로 표시한 것은 2047번에서 규정한 색온도에 대한 설명이고 분포온도(distribution temperature)는 2048번에서 완전방사체의 상대분광 분포와 동등하거나 또는 근사적으로 동등한 시료 복사의 상대분광분포의 1차원 표시로서 그 시료복사에 상대분광분포가 가장 근사한 완전복사체의 절대온도를 표시한 것이며, 양의 기호는 Td로 표시하고 단위는 K를 쓴다고 규정하고 있습니다.

53. 색영역 매핑에 관한 문제

| 중요도 ●●●○○ **정답 ①**

① 디지털 색채는 사용하기 편리한 반면 출력을 할 경우 디지털 색채와 실제 출력 색이 일치하지 않는 경우가 많습니다. 색영역(디바이스가 표현 가능한 색의 영역)이 다른 두 장치 사이의 색채를 효율적으로 대응시켜 색영역 차이를 조정하여 색채 구현이 효과적으로 이루어지도록 색채표현방식을 조절하는 기술을 색영역 매핑이라고 합니다.

54. 특수안료에 관한 문제

| 중요도 ●●●○○ **정답 ③**

③ 일반적으로 안료는 무기안료와 유기안료로 나뉘며, 그 외에 특수한 목적으로 사용되는 특수안료가 있습니다. 선명한 상을 발색할 목적의 형광안료, 가시광선을 방출하는 인광안료, 천연진주, 전복의 껍질과 같은 무지개색을 띠는 특수광택안료와 달리 천연유기안료는 일반적으로 사용되는 안료입니다.

55. 조명 및 수광의 기하학적 조건에 관한 문제

| 중요도 ●●●○○ **정답 ①**

① 8도 확산배열, 정반사 성분 제외(8°:de) − 이 배치는 di:8°가 아니라 de:8°와 일치하며 다만 광의 진행이 반대라고 KS A 0066에서 규정하고 있습니다.

[조명 및 수광의 기하학적 조건]

· di:8° − di:8°의 배치는 적분구를 사용하여 조사하며 분산광과 정반사 모두 포함하고 광검출기로 8° 방향에서 5도 이내의 시야로 기울여 측정하는 방식
· de:8° − 이 배치는 di:8°와 동일하며 분산광과 정반사를 제외하고 광검출기로 8° 기울여 측정하는 방식
· 8°:di − 이 배치는 di:8°와 일치하며 8°로 기울여 빛을 조사하고 분산광과 정반사 포함해서 관찰하는 방식으로 광의 진행이 반대이다.

· 8°:de − 이 배치는 de:8°와 일치하며 다만 광의 진행이 반대이다. 8°로 기울여 빛을 조사하고 분산광과 정반사 제외하고 관찰하는 방식
· d:d − 이 배치의 조명은 di:8°와 일치하며 확산조명을 조사하고 확산광을 관측하는 방식으로 측정 개구면은 조사되는 빛의 크기와 같아야 한다.
· d:0 − 확산조명을 조사하고 수직방향에서 관측하는 방식으로 정반사 성분이 완벽히 제거되는 배치이다.
· 45°a:0° − 45° 확산광을 조사하고 수직방향에서 관측하는 방식으로 반사체의 표면에 중심을 둔 반각 40°, 50°의 두 개의 원추상의 면으로부터 빛이 비추며 여기서 반사된 후 시료 중심에 꼭짓점을 둔 반각 5°의 원추 안을 향하는 빛들을 측정하는 배치이다.
· 0°:45°a − 빛은 수직으로 조사하고 45°에서 관측하는 방식으로 공간 조건은 45°a:0° 배치와 일치하고 빛의 진행은 반대이다.
· 45°X:0° − 공간조건은 45°a:0°와 일치하나 원주상의 한 점에서만 측정하는 방식으로 이 배치에서는 시료의 구조와 방향성이 강조된다.
· 0°:45°X − 공간조건은 45°a:0°와 배치와 일치하고 빛의 진행은 반대이다. 따라서 빛은 수직으로 비추고 법선을 기준으로 45°의 방향에서 측정한다.

56. 광원과 색온도에 관한 문제

| 중요도 ●●●○○ **정답 ③**

① 흑체의 온도가 오르면 "붉은색−오렌지색−노란색−흰색−파랑" 순으로 색이 변하게 됩니다. 저온에서는 붉은색을 띠다가 온도가 높아짐에 따라 점차 오렌지, 노란색, 흰색으로 바뀌게 됩니다.
② 시험광의 색조정이 흑체 궤적 상에 없는 경우, 그 시험광의 빛의 색과 가장 비슷한 흑체의 온도로 표시하는 것을 상관 색온도라 합니다. 상관 색온도는 광원색의 3자극치 X, Y, Z에서 구할 수 있습니다.
③ 흑체는 반사가 전혀 이루어지지 않고 오직 에너지를 흡수만 하게 됩니다. 흑체는 에너지를 흡수하면 온도가 오르게 되는데 이 온도를 측정한 것이 색온도입니다. 절대온도인 273℃와 그 흑체의 섭씨온도를 합친 색광의 절대온도로 표시단위로 K(Kelvin)를 사용합니다.
④ 형광등은 저압방전등의 일종으로 관 내에서 발생하는 자외선의 자극으로 생기는 형광(가시광선)을 이용하는 등으로 빛에 푸른 기가 돌아 차가운 느낌을 줄 뿐 아니라, 연색성이 낮은 단점을 가집니다. 자체가 뜨거워지는 방식은 백열등으로 전류가 필라멘트를 가열하여 빛이 방출되는 열광원으로 장파장의 붉은색을 띱니다.

57. ICC색채관리 시스템에 관한 문제

| 중요도 ●●●○○ 정답 ②

② ICC 프로파일은 장치의 입출력 컬러에 대한 수치를 저장해 놓은 파일로서 장치프로파일과 색공간 프로파일로 나눕니다. 모니터와 프린터와 같은 장치의 컬러 특성을 기술한 장치프로파일, sRGB 또는 Adobe RGB 같은 색공간을 정의한 색공간 프로파일 등이 있습니다. 모니터 프로파일이라고 한다면 ICC에서 정한 스펙에 맞춰 모니터의 색온도, 감마값, 3원색 색좌표 등의 정보를 기록한 파일을 말하며 ICC 프로파일은 누구나 데이터를 이용할 수 있습니다. PC용 ICC 프로파일은 .icc라는 확장명을 Mac용은 .icm이라는 확장명을 사용하고. .icm 파일은 윈도 운영체제에서도 인식됩니다.

프린터의 컬러에 영향을 주는 요소는 프린터와 용지 그리고 잉크의 양과 검정비율 등입니다. 프린터 제조사는 용지별로 제공되는 컬러가 다르기 때문에 용지별로 프로파일을 드라이버 설치 시 함께 제공합니다. 그러므로 색채변환을 위해서 항상 입력과 출력 프로파일이 필요합니다.

58. 컬러 어피어런스에 관한 문제

| 중요도 ●●●○○ 정답 ④

④ 컬러 어피어런스는 어떤 색채가 매체, 주변색, 광원, 조도 등이 다른 환경에서 관찰될 때 다르게 보이는 현상으로 조건이나 조명 조건 등의 차이에 따라 변화를 보이는 주관적인 색의 변화를 말합니다.

59. 컴퓨터 자동배색에 관한 문제

| 중요도 ●●●●○ 정답 ①

① 컴퓨터 자동배색장치인 CCM은 소프트웨어와 정밀 측정기기를 사용하여 색을 자동으로 배색하는 장치로 컴퓨터 알고리즘(어떤 문제를 해결하기 위한 절차, 방법, 명령어들의 집합)을 이용하므로 색료 및 소재에 대한 데이터베이스가 필요합니다. 필터식 색채계가 아닌 분광식 색채계를 주로 사용합니다. 정밀한 조색을 실현하기 위하여 컴퓨터 장치를 이용해 정밀 측정하여 자동으로 구성된 컬러런트(colorant)를 정밀한 비율로 자동 조절, 공급함으로써 색을 자동화하여 조색하는 시스템으로 색료 선택, 초기 레시피 예측, 실 제작을 통한 레시피 수정의 최소한 세 개의 기능을 포함해야 합니다.

60. 측색에 관한 문제

| 중요도 ●●●○○ 정답 ②

② 색채 측정기는 눈으로 측색할 경우 생길 수 있는 여러 가지 오차 요인을 줄여 보다 더 정확하고 객관적인 색채

값을 얻기 위한 기계장치로 단 한 번에 정확하게 측정하는게 아니라 여러번 측정을 해 더욱 정확도를 높입니다.

61. 동화현상에 관한 문제

| 중요도 ●●●○○ 정답 ③

③ 동화현상은 두 색이 맞붙어 있을 때 그 경계 주변에서 색상, 명도, 채도 대비의 현상이 보다 강하게 일어나는 현상으로 색들끼리 서로 영향을 주어 인접색에 가깝게 느껴지는 현상을 말합니다. 색의 대비효과와는 반대되는 현상으로 복잡하고 섬세한 무늬에서 많이 나타나는 현상입니다. 동화를 일으키기 위해서는 색의 영역이 하나로 종합되는 것이 필요합니다. 색이 다른 색 위에 넓혀가는 것처럼 보이기 때문에 이를 전파효과라 하기도 합니다.

62. 보색에 관한 문제

| 중요도 ●●●○○ 정답 ④

④ 감법혼합에서 마젠타(magenta)와 노랑(yellow)이 아닌 초록이 보색관계입니다. 노랑의 보색은 파랑입니다.

[보색]

• 보색은 서로 반대되는 색으로 색입체상에서 서로 마주 보는 색입니다. 실제 보색의 의미는 서로 보완해 주는 역할을 말합니다.

• 물체색에서 잔상은 원래 색상과 보색관계의 색으로 나타납니다.

 예 보색＋보색 ＝ 흰색(색광혼합), 보색＋보색 ＝ 검정 (색료혼합)

• 혼색에서 모든 2차색은 그 색에 포함되지 않은 원색과 보색관계에 있습니다.

 예 적색의 보색은 녹색, 연두(5GY)−보라(5P), R−BG, G−RP, B−YR 등

63. 맹점에 관한 문제

| 중요도 ●●○○○ 정답 ①

① 맹점은 빛을 구분하는 시세포가 없으며, 망막에서 뇌로 들어가는 시신경 다발 때문에 어느 지점의 거리에서 색이나 형태, 상이 맺히지 않는 부분으로 시신경의 통로 역할을 할 뿐 간상체가 존재하지 않습니다.

② 망막에서 상의 초점이 맺히는 부분을 중심와라 합니다.

③ 공막은 안구의 제일 바깥 부분이면서 각막을 제외한 뒷쪽 흰색의 질긴 섬유조직으로 눈의 움직임을 담당하는 근육이 부착되어 있고 외부의 충격으로부터 눈을 보호해줍니다.

④ 맥락막은 공막과 망막 사이에 위치한 안구벽을 말합니다.

64. 회전혼색에 관한 문제

| 중요도 ●●●○○ 정답 ①

① 회전혼합은 두 가지 색의 색표를 회전원판 위에 적당한 비례의 넓이로 붙여 빠른 속도로 회전시키면 원판면이 혼색되어 보이는 혼합을 말합니다. 혼색된 결과는 밝기와 색에 있어서 원래 각 색지각의 평균값이 되며 영국의 물리학자 맥스웰(Maxwell)에 의해 실험이 되었습니다.

65. 동시대비, 계시대비에 관한 문제

| 중요도 ●●●○○ 정답 ②

② 동시대비는 서로 다른 두 색이 서로의 영향을 받아 원래의 색과 다르게 보이는 현상으로 잔상의 일종이며 동시대비는 두 가지 색을 동시에 볼 때 일어나는 현상으로 시점을 한곳에 집중시키려는 색채지각 과정에서 일어나며 순간적으로 일어납니다. 계시대비는 둘 이상의 색을 시간적인 차이를 두고서 차례로 볼 때 주로 일어납니다. 어떤 색을 보다가 다른 색을 보는 경우 먼저 본 색의 영향으로 다음에 보는 색이 다르게 보이는 대비입니다.

66. 항상성에 관한 문제

| 중요도 ●●●○○ 정답 ②

② 색채의 항상성은 빛의 밝기나 광원의 변화에도 색이 변하지 않는 것으로, 조명의 강도가 바뀌어도 물체의 색을 동일하게 지각하는 현상을 말합니다. 즉, 빛 자극의 물리적 특성이 변화하더라도 물체의 색채가 변하지 않고 그대로 유지되는 색채감각을 말합니다.

67. 색의 혼합방법에 관한 문제

| 중요도 ●●●○○ 정답 ④

① 무대조명은 가법혼합입니다.
② 네거티브 필름의 제조방식은 가법혼합입니다.
③ 모니터는 가법혼합입니다.
④ 컬러 슬라이드는 감법혼색입니다. 감법혼색은 색채의 혼합으로 색료의 3원색인 사이안(Cyan, 청록색), 마젠타(Magenta), 노랑(Yellow)을 혼합하기 때문에 혼합할수록 명도와 채도가 떨어져 어두워지고 탁해집니다. 감법혼색은 컬러인쇄, 사진, 색 필터 겹침, 색유리판 겹침, 안료, 물감에 의한 색재현 등에 사용됩니다.

68. 대비현상에 관한 문제

| 중요도 ●●●○○ 정답 ②

① 밝은 바탕 위의 어두운 색은 더욱 어둡게 보인다.(명도대비)
② 회색 바탕 위의 유채색은 더 선명하게 보인다.(채도대비)

③ 허먼(Hermann)의 격자 착시효과에서 나타나는 현상이다.(명도대비)
④ 어두운 색과 대비되는 밝은 색은 더 밝게 느껴진다.(명도대비)

69. 색의 3속성에 관한 문제

| 중요도 ●●●○○ 정답 ②

② 채도는 유채색이든 무채색이든 혼색이 되면 채도가 낮아지게 됩니다.

70. 배색에 관한 문제

| 중요도 ●●●○○ 정답 ③

③ 피로감을 덜어주는 데는 한색, 고명도, 저채도가 효과적입니다.

71. 보색대비에 관한 문제

| 중요도 ●●●○○ 정답 ①

① 보색대비는 보색관계에 있는 두 가지 색이 배색되었을 때 생깁니다. 보색관계인 두 색이 있을 때 서로의 영향으로 색상이 실제와 달라 보이는 현상입니다. 보색이 되는 두 색이 서로 영향을 받아 본래의 색보다 채도가 높아지고 선명해지는 현상으로 노란색은 보색인 파란색 위에 있을 때 가장 선명하게 보입니다.

72. 스펙트럼의 파장과 색의 관계에 관한 문제

| 중요도 ●●●○○ 정답 ②

② 파랑은 500~570nm이 아니라 445~480nm입니다.

보라계열	파랑계열	초록계열
380~445nm	445~480nm	480~560nm
노랑계열	주황계열	빨강계열
560~590nm	590~640nm	640~780nm

73. 추상체에 관한 문제

| 중요도 ●●●○○ 정답 ①

① 추상체는 망막의 중심와에 밀집되어 있으며, 밝은 부분과 색을 인식합니다. 따라서 간상체에 비해 해상도가 높습니다.

74. 병치혼합에 관한 문제

| 중요도 ●●●○○ 정답 ③

병치혼합은 선이나 점이 서로 조밀하게 병치되어 인접색과 혼합하는 방식으로 19세기 신인상파의 점묘법에 사용되었습니다. 보기 중 인상파의 작품을 선택하면 됩니다.

① 몬드리안 – 적, 청, 황 구성 – 추상주의
② 말레비치 – 8개의 정방형 – 구성주의
③ 쇠라 – 그랑자드 섬의 일요일 오후 – 인상주의
④ 피카소 – 아비뇽의 처녀들 – 입체주의

75. 색과 빛에 관한 문제

| 중요도 ●●●○○ 정답 ③

③ 빛은 파장이 다른 전자파의 집합인 것을 처음 발견한 사람은 맥스웰입니다. 그는 빛이 전자기파(전기장과 자기장이 시간에 따라 변할 때 발생하는 파동)의 일종으로 전자기파의 존재를 이론적으로 유도하여 그 속도가 광속도(빛의 속도)와 일치한다는 사실을 발견했습니다.

76. 진출과 후퇴에 관한 문제

| 중요도 ●●●○○ 정답 ④

④ 저명도 색은 고명도 색보다 '후퇴'해 보입니다. 진출색은 진출되어 보이는 색으로 난색, 고명도, 고채도, 유채색 등이 해당되고 후퇴색은 후퇴되어 보이는 색으로 한색, 저명도, 저채도, 무채색 등이 해당됩니다.

77. 색음현상에 관한 문제

| 중요도 ●●●○○ 정답 ②

① 벤함의 효과 : 주관색은 객관적으로는 무채색인데 시간이나 빛의 세기에 의해 유채색으로 느껴지는 것을 말합니다. 페흐너(Fechner)와 벤함 효과라 하기도 하는데, 검정과 흰색의 원판을 회전시키면 유채색이 아른거리는 현상으로 색채지각의 착시에서 오는 심리작용입니다. 흑백으로 그려진 팽이를 돌리거나 방송 주파수가 없는 TV 채널에서 연한 유채색의 색상이 보이는 것처럼 느껴지는 현상을 말합니다.

② 괴테의 색음현상은 어떤 빛을 물체에 비쳤을 때 빛의 반대 색상이 그림자로 지각되는 현상으로 작은 면적의 회색이 채도가 높은 유채색으로 둘러싸일 때 유채색 보색 색상을 띠는 현상입니다.

③ 맥콜로 효과(McCollough Effect)는 맥콜로에 의해 발견된 효과로 대상의 위치에 따라 눈을 움직이면 잔상이 이동하여 나타나는 현상입니다. 흑백의 가로줄과 세로줄이 그려진 그림의 점을 보면 첫 번째, 두 번째 그림에서 색상의 보색이 나타납니다.

④ 애브니 현상(Abney Effect)은 파장(색상)이 같아도 색의 순도(채도)가 변함에 따라 색상도 변화하는 것과 관련한 현상으로 색자극의 순도가 변하면 색상이 다르게 보이는 현상을 말합니다. 즉 같은 색상이라도 채도 차이에 따라 다른 색으로 지각되는 것을 말합니다.

78. 가산혼합에 관한 문제

| 중요도 ●●●○○ 정답 ④

④ 빨간색광과 초록색광이라 했으니 빛의 혼합인 색광혼합으로 사이안(Cyan)이 아닌 노랑의 색광이 됩니다.

[가산혼합의 혼색]
• 빨강(Red)+초록(Green)+파랑(Blue) = 하양(White)
• 빨강(Red)+초록(Green) = 노랑(Yellow)
• 초록(Green)+파랑(Blue) = 사이안(Cyan)
• 파랑(Blue)+빨강(Red) = 마젠타(Magenta)

79. 반대색설에 관한 문제

| 중요도 ●●●○○ 정답 ③

1872년 독일의 심리학자이자 생리학자 "헤링"은 부의(반대) 잔상인 빨강-초록 물질, 파랑-노랑 물질, 검정-하양 물질인 서로 대립하는 3종류의 광화학물질이 존재한다고 가정하고, 망막에 빛이 들어오면 분해(이화)와 합성(동화)이라고 하는 반대반응이 동시에 일어나 반응의 비율에 따라서 여러 가지 색이 지각된다는 학설을 발표하였습니다. 이를 반대색설이라고도 합니다.

80. 색채의 온도감에 관한 문제

| 중요도 ●●●○○ 정답 ③

③ 색의 온도감은 경험적인 것으로 자연현상에 근원을 두며 색상의 영향이 가장 큽니다. 난색은 따뜻한 느낌의 색으로 저명도, 장파장의 색인 빨강, 주황, 노랑 등이 있고 한색은 차가운 느낌의 색으로 고명도, 단파장의 색인 파란색 계열이 있습니다. 중성색은 색의 온도가 느껴지지 않는 중간 느낌의 색으로 연두, 녹색, 자주, 보라 등이 있습니다.

81. KS A0011에 관한 문제

| 중요도 ●●●○○ 정답 ①

① KS A0011 물체의 색이름에 대한 표준으로 일반(계통), 관용(고유)색명에 대해 규정하고 있습니다.

[기본색명]
기본색명은 기본적인 색의 구별을 위해 정한 색명법으로 우리나라는 한국산업규격에서 먼셀표색계를 기본으로 '2003년 색이름 표준규격개정안'을 지정해 유채색과 무채색 15개의 기본색명을 정하고 있습니다.

[일반색명(계통색명)]
일반적으로 부르는 기본색명에 수식형 형용사를 붙여서 사용한 색명법으로 KS의 일반색명은 ISCC-NIST 색명법에 근거해 개발되었습니다. 기본색명 앞에 색상을 나타

내는 수식어와 톤을 나타내는 수식어를 붙여 표현하는 것이 계통색명입니다.

[관용색명(고유색명)]
옛날부터 관습적으로 전해 내려오면서 광물, 식물, 동물, 지명과 인명 등의 이름으로 습관적으로 사용하는 색으로 색감의 연상이 즉각적입니다.

82. 비렌의 색 삼각형에 관한 문제

| 중요도 ●●●○○　**정답 ①**

① 미국의 색채학자 비렌은 인간이 단순히 기계적인 지각이 아닌 심리적인 반응에 의해 색을 지각한다고 주장하였습니다. 색 삼각형을 이용해 오스트발트 색채체계 이론을 바탕으로 순색, 흰색, 검정을 기본 3색으로 놓고 4개의 색조를 이용해 하양과 검정이 합쳐진 회색조(gray), 순색과 하양이 합쳐진 밝은 색조(tint), 순색과 검정이 합쳐진 어두운 색조(shade), 순색과 하양 그리고 검정이 합쳐진 톤(tone) 등 7개의 조화이론을 발표했습니다.

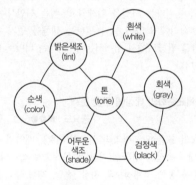

83. 오간색에 관한 문제

| 중요도 ●●●○○　**정답 ②**

② 동쪽은 청색, 서쪽은 백색으로 오간색은 벽색입니다.

[오방색]
1. 청(靑) – 동쪽, 목(木)
2. 백(白) – 서쪽, 금(金)
3. 적(赤) – 남쪽, 화(火)
4. 흑(黑) – 북쪽, 수(水)
5. 황(黃) – 중앙, 토(土)

[오간색]
1. 홍색 – 백색과 적색 사이
2. 벽색 – 백색과 청색 사이
3. 녹색 – 황색과 청색 사이
4. 유황색 – 흑색과 황색 사이
5. 자색 – 흑색과 적색 사이

84. 색체계 표기법에 관한 문제

| 중요도 ●●●○○　**정답 ②**

② 오스트발트 표색계에서 "23 na"은 각각 23 – 색상, n – 백색량, a – 흑색량을 나타냅니다.

85. 전통색에 관한 문제

| 중요도 ●●●○○　**정답 ③**

③ 전통적으로 비옥한 땅의 의미는 노랑은 황제를 상징하고 사물의 근본인 중앙의 방위를 가지는 색입니다.

86. 오스트발트 색체계에 관한 문제

| 중요도 ●●●○○　**정답 ④**

① 24색상환을 사용하며 색상번호 1은 노랑, 24는 황록입니다.
② 색체계의 표기방법은 색상, 백색량, 흑색량 순서입니다.
③ 아래쪽에 검정을 배치하고 맨 위쪽에 하양을 둔 복원추체(마름모형)의 색입체입니다.
④ 오스트발트는 "엄격한 질서를 가지는 표색계의 구성원리가 조화로운 색채 선택을 가능하게 한다."고 주장했습니다.

87. P.C.C.S 색체계에 관한 문제

| 중요도 ●●●○○　**정답 ①**

① 1964년 일본색채연구소에서 색채조화를 주요 목적으로 개발되었습니다.
② yellowish green은 11:yG로 표시합니다.
③ 지각적으로 등보성이 있는 현색계입니다.
④ 모든 색상은 24색상으로 구별되어 있습니다.

88. CIE 색공간에 관한 문제

| 중요도 ●●●○○　**정답 ④**

④ L*a*b* 색상공간과 동일한 다이어그램을 갖지만 직각좌표(방향좌표) 대신 원통좌표를 사용한다.

89. NCS 색체계에 관한 문제

| 중요도 ●●●○○　**정답 ④**

④ NCS 색체계의 표기상 "S 9000-N"은 각각 90-흑색량, 00-순색량, N-명도를 의미합니다.

90. 먼셀 색체계의 색상에 관한 문제

| 중요도 ●●●○○　**정답 ③**

① 기본 5색을 정하고 이것을 다시 10등분합니다.
② 5R보다 큰 수의 색상(7.5R 등)은 노랑 띤 빨강입니다.

③ 각 색상의 180도 반대에 있는 색상은 보색관계에 있게 하였습니다.

④ 한국산업표준 등에서 실용적으로 쓰이는 색상은 40색상의 색상환입니다. 각 색상마다 2.5 / 5 / 7.5 / 10으로 표시합니다.

91. 현색계에 관한 문제
| 중요도 ●●●○○ 정답 ①

① 현색계는 인간의 색 지각을 기초로 심리적 3속성인 색상, 명도, 채도에 의해 물체색을 순차적으로 배열하고 색입체 공간을 체계화시킨 표색계로 측색기가 필요하지 않고 사용하기 쉬운 편입니다. 대표적 현색계로는 먼셀표색계, NCS, PCCS, DIN 등이 있습니다.

92. CIE Yxy 색체계에 관한 문제
| 중요도 ●●●○○ 정답 ①

색도도란 색도 좌표를 그림으로 표시한 것으로, 색지도 또는 색좌표도라고도 합니다. 색도 좌표를 x, y로 표시하고 그림 바깥쪽의 곡선은 빛 스펙트럼의 색도점(색도를 나타내는 점)을 연결한 곡선이며, 바깥 굵은 실선은 스펙트럼의 색을 나타내는 스펙트럼 궤적이고, 수치는 파장을 의미하며 단위는 nm로 표시한 것입니다. 내부의 궤적선은 색온도를 나타내고, 보색은 중앙에 위치한 백색 점 C를 두고 마주 보고 있으며 서로 보색관계에 있는 두 색을 잇는 선분은 백색 점을 지나갑니다.

93. 먼셀 기호의 표기법에 관한 문제
| 중요도 ●●●○○ 정답 ②

② 먼셀의 표기법은 H V/C(색상 명도/채도)로 표시합니다. 따라서 색상이 5G, 명도가 8, 채도가 10이라면 5G 8/10으로 표시하게 됩니다.

94. 쉐브럴(Chevreul)의 색채조화론에 관한 문제
| 중요도 ●●●○○ 정답 ①

근대 색채조화론의 선구자로 평가받는 프랑스 화학자 쉐브럴은 직접 만든 색의 3속성에 근거를 두고 동시대비원리, 도미넌트 컬러, 세퍼레이션 컬러, 보색배색 조화 등의 법칙을 정리하여 독자적 색채체계를 확립했으며, 이는 오늘날 색채조화론의 기초가 되었습니다. 1839년 출간한 〈색채조화와 대비의 원리〉라는 책에서 유사성과 대비성의 관계에서 색채 조화원리를 규명하였고, 등간격 3색의 인접색의 조화, 반대색의 조화, 근접보색의 조화를 설명했습니다. 계속대비 및 동시대비의 효과에 대한 그의 그림도판은 이후 비구상화가들에게 영향을 끼쳤으며, 병치혼합에 대한 그의 연구는 인상주의, 신인상주의에 영향을 끼쳤습니다.

95. 쉐브럴(Chevreul)의 색채조화론에 관한 문제
| 중요도 ●●●○○ 정답 ③

94번 해설 참조

96. NCS 색체계에 관한 문제
| 중요도 ●●●○○ 정답 ①

① NCS 색체계는 인간의 색지각에 기초한 현색계입니다.

97. 색이름에 관한 문제
| 중요도 ●●●○○ 정답 ②

② 수식형이 없는 2음절 색이름에 붙인 수식형 "빛"(초록빛, 보랏빛 등)은 광선을 의미하는 것이 아니라 느낌 또는 뉘앙스를 나타냅니다.

98. 색채이론가에 관한 문제
| 중요도 ●●○○○ 정답 ②

사실 색채심리학자 오그덴 루드의 영향도 무시할 수 없는데 그는 물감은 3원색이 섞이면 검은색이 되는 데 비해 빛은 흰색이 된다는 사실을 일깨웠고, 이는 신인상주의 대표작가 쇠라에게 있어 보다 빛나는 색채를 얻기 위해서는 물감을 팔레트에서 섞어서는 안 된다는 의미로 받아들여졌습니다.

99. 색채표준화의 대상에 관한 문제
| 중요도 ●●●○○ 정답 ③

③ 색채의 표준화는 결과의 실용성(재현), 배열의 규칙성(전달), 속성의 명확성(저장)을 목적으로 합니다. 색채표준을 통해 색채정보의 저장, 전달, 재현 등의 효과를 얻을 수 있고 이는 결국 색채 사용에서의 원활한 소통으로 이어집니다. 광원의 표준화, 물체 반사율 측정의 표준화, 표준관측자의 3자극 효율함수 표준화가 대상이 되지만 다양한 색체계 자체를 표준화하는 것은 아닙니다.

100. L*C*h 체계에 관한 문제
| 중요도 ●●●○○ 정답 ②

• CIE L*c*h*에서 L은 명도, c는 채도, h는 색상의 각도를 의미합니다.
• 원기둥형 좌표를 이용해 표시하는데 h=0°(빨강), h=90°(노랑), h=180°(초록), h=270°(파랑)으로 표시됩니다.
• C*은 채도로 중앙에서 멀어질수록 채도값은 커집니다.

1	2	3	4	5	6	7	8	9	10
④	②	③	④	③	④	④	③	④	③
11	12	13	14	15	16	17	18	19	20
④	①	②	③	②	④	④	①	②	④
21	22	23	24	25	26	27	28	29	30
③	④	③	①	③	②	②	③	④	③
31	32	33	34	35	36	37	38	39	40
①	④	①	③	①	②	②	①	①	②
41	42	43	44	45	46	47	48	49	50
③	③	③	④	③	④	③	②	④	③
51	52	53	54	55	56	57	58	59	60
②	②	①	①	③	①	①	③	②	②
61	62	63	64	65	66	67	68	69	70
③	②	③	②	③	②	②	③	①	①
71	72	73	74	75	76	77	78	79	80
①	②	④	④	②	④	①	③	②	①
81	82	83	84	85	86	87	88	89	90
②	③	②	④	③	②	③	②	①	②
91	92	93	94	95	96	97	98	99	100
④	④	④	④	①	②	①	③	③	③

1. 색채의 공감각에 관한 문제

| 중요도 ●●●○○ 정답 ④

④ 쓴맛은 순색보다는 한색계열, 진한 청색, 올리브 그린, 갈색, 마룬(어두운 빨강), 파란색 등의 비교적 채도가 높은 색에서 느껴집니다.

2. 인지 부조화에 관한 문제

| 중요도 ●○○○○ 정답 ②

② 우리의 신념과 실제의 불일치에서 발생하는 것으로, 인지 부조화 이론에 따르면 개인이 믿는 것과 실제로 보는 것 간의 차이가 불안을 일으키고 따라서 사람들은 이 불일치를 제거하려고 애씁니다. 소비자가 구매 후 자신의 선택에 대하여 불안감을 느끼는 것은 바로 이런 인지 부조화 때문입니다.

3. 외부지향적 소비자에 관한 문제

| 중요도 ●○○○○ 정답 ③

③ 외부지향적 소비자는 외부의 영향을 많이 받는 것으로 어느 집단에 소속되어 있는가와 같은 소속감이 가장 중요한 이유가 됩니다.

4. 시장세분화의 조건에 관한 문제

| 중요도 ●●○○○ 정답 ④

④ 시장세분화란 효율적 마케팅을 위해 제품을 필요로 하는 구매집단의 다양한 이유로 필요에 따라 시장을 분리하는 것을 말합니다. 시장세분화 시 조건은 측정이 가능해야 하며, 접근이 가능하며 실질적으로 시행이 가능해야 하고 규모, 차별적 반응 등을 고려해야 합니다.

5. 색의 연상에 관한 문제

| 중요도 ●●○○○ 정답 ③

③ 사용된 색에 따라 우울해 보이거나 따뜻해 보이거나 고가로 보이는 등의 심리적 효과도 색의 연상과 관련이 있습니다.

색채의 연상은 경험적이기 때문에 기억색과 밀접한 관련이 있으며 생활양식, 문화적 배경, 지역과 풍토, 나이, 성별, 평소의 경험적 감정과 인상의 정도에 따라 개인차가 나타날 수 있습니다. 동일 문화권일 경우 색채연상이 비슷하여 같은 색에 대한 선호도와 함께 지역적·인종적 특색을 만들기도 합니다. 색채는 시대를 초월하고 지역성을 넘어 색채의 선호현상으로 볼 수 있으며, 의식적으로 언어를 대신하거나 의미를 함축하여 소통의 수단으로 사용할 수 있습니다.

6. 색채조절에 관한 문제

| 중요도 ●●○○○ 정답 ④

④ 눈의 긴장과 피로를 줄여주어 사고나 재해를 감소시켜 주는 데 적합한 것은 부드러운 톤의 초록계열입니다. 산호색은 살구나무 열매의 색인 주황을 띤 분홍색이고 감청색은 선명하고 고운 파랑으로 피로감을 줄 수 있고, 밝은 톤의 노랑은 역시 피로감을 줄 수 있습니다.

7. 지역색에 관한 문제

| 중요도 ●●●○○ 정답 ④

④ 지역색은 한 지역의 정체성을 대변하는 색채로서, 특정 지역의 자연환경과 자연스럽게 어울리거나 선호되어 국가나 지방의 특성과 이미지를 부각시키는 색채입니다. 산이나 바다와 같은 지형적 요소, 태양의 조사시간이나 청명일 수, 토양의 색 등 지리적·기후적 환경에 의해 자연스럽게 어울리고 선호되는 지역색은 유행색과는 관련이 없습니다.

8. 색채기호 조사분석에 관한 문제

| 중요도 ●●●○○ 정답 ③

색채기호, 즉 색채 선호도를 조사하는 것은 소비자의 색채에 대한 감성반응을 파악하기 위해서입니다. 즉 성별, 연령, 지역별 색채 선호 유형, 상품의 이미지에 의한 구매 경향 등을 조사하는 데 목적이 있습니다. 때문에 가격에 대한 제품 구매 특성은 색채기호가 아닌 제품가격에 대한 소비자 반응을 조사하는 것으로 관련이 없습니다.

9. 색채 선호에 관한 문제

| 중요도 ●●●○○ 정답 ④

④ 문화와 자연환경 등 다양한 이유에서 아프리카 문화권과 서양식의 색채 선호 원리는 매우 다른 특징을 가집니다. 대표적으로 아프리카는 검은색, 서양은 파란색에 대한 선호도를 보입니다.

10. VALS법에 관한 문제

| 중요도 ●●○○○ 정답 ③

① AIO법 – 판매를 촉진시키는 광고의 효과적 집행을 위해 소비자의 구매심리 과정을 파악할 수 있는 과정으로 활동(Activities), 흥미(Interest), 의견(Opinions) 등을 측정합니다.
② SWOP법이 아니라 SWOT법으로 기업의 환경 분석을 통해 강점(strength)과 약점(weakness), 기회(opportunity)와 위협(threat) 요인을 규정하고 이를 토대로 기업의 색채마케팅 전략을 수립하는 분석기법을 말합니다.
③ VALS법 – 스탠포드 연구기관(SRI ; Stanford research institute)에서 개발된 VALS(Value and Life Style)는 가치(value)와 라이프스타일(life style)의 머리글자를 딴 약어로서 인구통계적인 자료나 소비통계뿐만 아니라 시장 세분화를 위한 생활유형 연구에 가장 많이 쓰이며 미국인을 기준으로 한 것입니다.
④ AIDMA법 – AIDMA는 1920년대 미국의 경제학자 롤랜드 홀(Rolland Hall)이 발표한 구매행동 마케팅 이론으로 이 모델은 소비자가 상품에 대한 정보와 광고를 접한 후 어떤 단계를 걸쳐 상품을 구입하는지를 설명하고 있습니다.

11. 요인분석에 관한 문제

| 중요도 ●●●○○ 정답 ④

④ SSD법은 요인분석(다양한 원인분석)에 있어 평가, 능력, 활동의 3차원을 의미공간으로 구성하여 조사합니다.

색채정보분석방법의 요인 분석은 다음과 같습니다.
 • 평가차원(evaluative dimension) : 좋은−나쁜, 깨끗한−더러운, 아름다운−추한, 가치 있는−가치 없는
 • 능력차원(역능차원, potency dimension) : 큰−작은, 강한−약한, 깊은−얕은, 두꺼운−얇은
 • 활동차원(activity dimension) : 빠른−느린, 날카로운−둔한, 능동적인−수동적인

12. SD법에 관한 문제

| 중요도 ●●●○○ 정답 ①

① 의미분화법(SD법)은 1959년 미국의 심리학자 오스굿(C. E. Osgoods)에 의해 고안된 색채이미지에 관한 연구법입니다. 경관이나 제품, 색, 음향, 감촉, 유행색 경향 및 선호도 비교ㆍ분석과 여러 가지 대상의 인상을 파악하는 방법으로 많이 사용되고 있습니다. 조사 대상자의 주관적 의미를 객관적으로 평가하여 정성적(문자로 분석하여 설명) 색채 이미지를 정량적(수치로 분석하여 설명)이며 객관적으로 측정하는 방법입니다. 색채 조사방법 중 형용사의 반대어쌍, 즉 상반되는 형용사군 10~50개를 이용하여 이미지 맵과 이미지 프로필과 같은 좌표계로 결과를 볼 수 있으며 정서를 언어스케일(언어로 척도화된 표)로 나타낼 수 있습니다.

13. 시장 세분화에 관한 문제

| 중요도 ●●●○○ 정답 ②

② 생활환경, 종교는 심리적 변수가 아닌 사회 문화적 변수에 포함됩니다.

시장세분화의 분류는 다음과 같습니다.
 • 사용자 행동 특성별 세분화
 제품의 사용빈도별, 상표 충성도별로 세분화
 • 지리적 특성화 세분화
 지역, 도시크기, 인구밀도, 기후별로 세분화
 • 인구학적 특성별 세분화
 연령, 성별, 결혼선택별, 수입별, 직업별, 거주지역별, 학력, 교육수준별, 라이프스타일, 소득별로 세분화
 • 사회 문화적 세분화
 문화, 종교, 사회 계층별로 세분화
 • 제품특성에 근거한 세분화
 사용자 유형, 용도, 추구효용, 가격탄력성, 상표인지도, 상표애호도 등의 세분화

14. 제품 포지셔닝에 관한 문제

| 중요도 ●●●○○ 정답 ③

③ 제품 포지셔닝은 소비자의 마음속에 자사의 제품이나 기업을 표적시장, 경쟁. 기업 능력과 관련하여 가장 유리한 포지션(위치)에 있도록 노력하는 과정으로 어떤

제품을 고객들의 머리에 확실하게 기억시키는 과정을 말합니다. 제품마다 소비자들에게 인지되는 속성의 위치가 존재하게 되는데, 특정제품의 확고한 위치는 제품이나 브랜드를 고객의 마음속에 경쟁제품보다 유리한 위치를 점함으로써 소비자의 구매 결정을 돕게 됩니다. 경쟁환경의 변화에 고정된 위치가 아닌 유연한 위치를 유지해야 합니다.

15. 몬드리안에 관한 문제
| 중요도 ●●●○○ 정답 ②

② 몬드리안은 시각과 청각의 조화를 통해 색채언어의 가능성을 보여준 작가로서 대표작 〈브로드웨이 부기우기〉에서 색채와 음악을 연결한 공감각의 특성을 이용해 브로드웨이의 다양한 소리와 역동적 움직임을 표현했습니다. 이 작품은 다른 어떤 작품보다 생기가 넘치는 것으로 대도시의 그물코와 같은 도로, 깜박거리는 교통신호등, 반짝이는 네온사인, 앞서거나 멈춰 서 있는 차량 등을 표현하고 있습니다.

16. 파랑의 문화적 의미에 관한 문제
| 중요도 ●●○○○ 정답 ④

④ 파랑은 민주주의의 상징색, 현대 남성복을 대표하는 색, 중세시대 권력의 색채로서 21세기 디지털 색채를 대표합니다.

17. 색채마케팅의 기능에 관한 문제
| 중요도 ●●○○○ 정답 ④

④ 소비자의 1차적 욕구충족을 통한 기업만족이 아닌 소비자의 만족, 즉 고객만족과 경쟁력 강화, 기업과 제품의 호감도 증가, 수요를 창출하는 데 도움이 됩니다.

18. 표본추출방법에 관한 문제
| 중요도 ●●●○○ 정답 ①

① 랜덤 샘플링(random sampling)은 단순무작위추출법으로 각 표본에 일련번호를 부여하고 무작위로 추출하는 것으로 '임의추출'이라고도 합니다.
② 층화 샘플링(stratified sampling)은 계통추출법으로 모집단을 특정한 기준에 따라 서로 다른 하위집단으로 나누어 각각의 하위집단으로부터 비례에 따라 적절한 일정 수의 표본을 무작위로 추출하는 방법입니다.
③ 군집 샘플링(cluster sampling)은 모집단의 개체를 구획하는 구조를 활용하여 표본추출 대상 개체의 집합으로 이용하면 표본추출의 대상 명부가 단순해지며 표본추출도 단순해지는 모집단을 군집으로 분류한 후 무작위로 추출하는 방법입니다.

④ 2단계 샘플링(two-stage sampling)은 개체의 그룹을 제1차 추출단위로 하여 뽑고 난 후 추출된 그룹 속에서 개체를 제2차로 추출하는 것을 말합니다.

19. 마케팅에 관한 문제
| 중요도 ●●●○○ 정답 ②

② 마케팅이란 산업제품이 생산자로부터 소비자까지 전달되는 모든 과정과 관련 있으며 개인이나 조직의 목표를 충족시키는 교환이 이루어지도록 제품, 서비스 및 아이디어를 개발하고 가격을 책정하여 이를 촉진 및 유통시키는 활동을 계획하고 실천하는 과정입니다.

20. 연상에 관한 문제
| 중요도 ●●●○○ 정답 ④

④ 진정, 침정은 보라가 아닌 파랑입니다. 보라는 외로움, 고귀함, 슬픔에 잠긴, 그림자, 부드러움, 창조, 예술, 우아, 신비, 신앙, 향수, 겸손, 기억, 인내, 절대적 지배력, 힘, 고귀함, 정령, 고가, 고전의상, 귀족, 엄숙, 비애, 고독이 연상됩니다.

21. 주조색에 관한 문제
| 중요도 ●●●○○ 정답 ③

③ 주조색은 배색 시 전체적인 느낌을 전달하는 주가 되는 색으로 색채계획에 있어 70% 이상을 차지합니다. 전체의 느낌을 전달하고 색채효과를 좌우하게 되며 가장 먼저 선정을 하게 됩니다. 주조색을 선정할 때는 재료, 대상, 목적 등을 고려해야 합니다.

22. 디자인의 어원에 관한 문제
| 중요도 ●●●○○ 정답 ④

④ 디자인이라는 말의 어원은 라틴어 "데시그나레(designare)"와 이탈리어 "디세뇨(disegno)" 그리고 프랑스어인 "데생(dessein)"에서 유래되었습니다. 일반적으로 디자인을 기능적인 '조형활동', 즉 스타일을 보기 좋게 만드는 '미적 예술행위'로 이해하는 경우가 많은데 디자인은 단순히 미를 추구하는 것뿐만 아니라 인간과 관련한 모든 문제와 환경을 창의적으로 개선하고 해결하기 위한 복합적 활동 전반을 의미할 수 있습니다. 따라서 디자인은 "계획하다, 설계하다"라는 의미를 포함하며 인간생활을 목적에 알맞게 실용적이고 미적 조형을 갖춘 것으로 계획하고 다양한 문제들을 해결하기 위한 기획들을 실현하는 창의적 과정입니다.

23. 절대주의에 관한 문제

| 중요도 ●●●○○ 정답 ④

① 칸딘스키(W. Kandinsky) : 뜨거운 추상주의 작가
② 마티스(H. Matisse) : 야수파의 대표 작가
③ 몬드리안(P. Mondrian) : 추상화가 중 가장 정밀하고 구조적인 화풍으로 알려져 있으며 오직 수직선과 수평선 및 정방형과 장방형만으로 구성하고 3원색과 무채색만 사용
④ 말레비치((K. Malevich) : 러시아의 화가로서 순수한 감성, 지성을 절대로 하여 흰 바탕에 검정의 정사각형을 그린 그림처럼 단순하고 구성적인 회화를 추구

24. 광고 집행과정에 관한 문제

| 중요도 ●●○○○ 정답 ①

광고가 집행되는 순서는 먼저 자료를 수집하고 분석하는 상황분석 후 자료를 바탕으로 광고의 기본 콘셉트, 즉 아이디어를 냅니다. 이 아이디어를 바탕으로 크리에이티브 전략을 통해 매체를 선정하고 매체를 만들어 광고를 집행한 후 광고효과를 측정하고 평가합니다. 따라서 정답은 ① 상황분석 → 광고기본전략 → 크리에이티브 전략 → 매체전략 → 효과측정 또는 평가입니다.

25. 색채효과에 관한 문제

| 중요도 ●●○○○ 정답 ③

③ 연색성은 광원의 성질에 따라 물체의 색이 달라 보이는 현상으로 색채효과와는 관련이 없습니다. 상품의 색채계획을 통해 상품에 대한 기억성, 눈에 잘 보이는 시인성과 가독성을 향상할 수 있습니다.

26. 독일공작연맹에 관한 문제

| 중요도 ●●●○○ 정답 ②

② 독일공작연맹의 창시자 헤르만 무테지우스는 기계생산의 과정에서 예술가가 참여해야 할 가장 중요한 분야는 디자인이라고 했는데, 윌리엄 모리스의 기계에 의한 생산을 부정하는 미술공예운동에서 벗어나 기계생산, 대량생산, 질보다 양, 규격화와 표준화 등을 주장하고 단순한 형태를 사용하였습니다.

27. 디자인 사조에 관한 문제

| 중요도 ●●●○○ 정답 ②

② 기하학적 패턴과 잘 조화되어 단순하면서도 세련된 느낌을 주는 것은 미래주의가 아니라 구성주의입니다. 20C 초 이탈리아에서 일어난 전위예술운동인 미래주의는 기존의 낡은 예술을 모두 부정하고, 기계세대에 어울리는 새로운 다이내믹한 미를 창조할 것을 주장하며, 기계가 지닌 차갑고 역동적인 아름다움을 조형예술의 주제로까지 높이고, 스피드감과 운동감을 표현하기 위해 시간의 요소를 도입한 예술운동으로, 주로 하이테크 소재로 색채를 표현한 미술사조입니다.

28. 디자인 매체에 따른 색채전략에 관한 문제

| 중요도 ●●○○○ 정답 ③

③ 슈퍼그래픽은 '크다'라는 의미의 슈퍼와 '그림'이라는 뜻의 그래픽이 합쳐진 합성어입니다. 캔버스에 그려진 회화예술이 미술관, 화랑으로부터 규모가 큰 옥외공간, 거리나 도시의 벽면에 등장한 것으로 1960년대에 미국에서 시작되었습니다. 제품의 이미지 및 전체 분위기를 잘 나타낼 수 있어야 하는 것은 비교적 작은 제품의 디자인을 할 때 고려해야 합니다.

29. 조형적 기본요소에 관한 문제

| 중요도 ●●●○○ 정답 ④

④ 디자인의 조형적 기본요소는 개념, 시각요소와 관련이 있습니다. 재료는 조형적인 기본요소에 속하지 않습니다.

30. 색채조절에 관한 문제

| 중요도 ●●●○○ 정답 ②

② 색채조절은 1930년 초 미국의 듀퐁(Dupont)사에서 처음 사용했으며, 색을 단순히 개인적 기호에 따라 사용하는 것이 아니라 색이 가진 심리적, 생리적, 물리적 성질을 근거로 과학적으로 색을 선택하는 객관적 방법입니다. 색채관리, 색채조화, 심리학, 생리학, 조명학, 미학 등이 모두 고려되며, 색채조절을 통해 능률성, 안정성, 쾌적성 등을 효율적으로 향상시킬 수 있습니다. 단순한 미적 효과나 감각적 배색이 아닌 다양한 환경적 요인을 고려한 과학적이고 합리적 배색이 색채조절의 목적입니다.

31. 크라프트 디자인에 관한 문제

| 중요도 ●●●○○ 정답 ①

① 크라프트 디자인(Craft Design) – 공예(craft)를 의미하며 수공의 장점을 살리되 예술작품처럼 한 점만을 제작하는 것이 아니라 어느 정도의 양산(量産)이 가능하도록 설계, 제작하는 생활조형 디자인의 총칭
② 오가닉 디자인(Organic Design) – 오가닉은 '본질적'이란 의미로 에콜로지 패션(ecology fashion)과 같은 아웃도어 룩이나 천연소재, 유기농, 에크루(écru)나 베이지와 같은 색채, 내추럴 의상이나 여유있는 실루엣을 담은 스타일의 디자인

③ 어드밴스드 디자인(Advanced Design) – 진보적 디자인으로 '앞서가는 디자인'을 의미하는데 주로 제품디자인 분야에 많이 적용

④ 미니멀 디자인(Minimal Design) – 극단적 간결성, 기계적 엄밀성 등의 특징을 가지며, 3차원적이고 우연하고 단순한 기하학적 형태 등으로 똑같은 형태가 반복

32. 디자인의 역사에 관한 문제

| 중요도 ●●○○○ 정답 ④

① 구석기 시대에는 대개 주술적 또는 종교적 목적의 디자인이라 아름다움과 실용성을 고려하지 않았습니다.

② 인도에서는 실용성보다 불교문화와 관련한 건축예술을 승화시켰습니다.

③ 갑골문자는 거북 배딱지와 소의 어깻죽지 뼈에 새긴 글자로 중국의 문화와 관련이 있습니다. 르네상스운동은 유럽의 문화입니다.

④ 유럽의 중세문화는 기독교 사상을 중심으로 감상적이면서 추상적 세계관이 특징이며, 로마건축의 흐름을 이어받은 중세 유럽건축의 한 양식으로 로마네스크 양식이라 합니다. 로마네스크 양식은 주로 성당 건축과 회화에 사용되었습니다.

33. 시지각의 원리에 관한 문제

| 중요도 ●●●●○ 정답 ①

① 폐쇄성은 완전히 연결되어 있지 않더라도 연결되어 보이는 것, 불완전한 형이나 그룹들은 완전한 형이나 그룹으로 완성시키려는 경향이 있습니다.

게슈탈트의 시지각 원리는 군화(群化)의 법칙과 관계가 있습니다. 이 법칙은 근접의 원리, 유사의 원리, 폐쇄의 원리, 연속의 원리 등을 포함합니다. 근접한 것끼리, 유사한 것끼리, 닫힌 모양을 이루는 것끼리, 좋은 연속을 하고 있는 것끼리 한데 모임으로써 하나의 그룹으로 보이거나 도형으로 인식이 된다는 것입니다.

34. 디자인의 조건에 관한 문제

| 중요도 ●●●●○ 정답 ③

③ 디자인의 기본조건은 합목적성, 심미성, 경제성, 독창성입니다. 이를 질서 있게 사용한 질서성을 가진 최상의 디자인을 굿디자인(Good Design)이라 합니다. 기능과 형태 등 디자인을 이루는 복합적인 조건이 균형과 질서를 갖출 때 인간의 생활을 보다 더 풍요롭게 만드는 좋은 디자인이 됩니다. 현대에는 지역성, 문화성, 친자연성도 굿디자인에 포함되고 있습니다.

35. 시각디자인에 관한 문제

| 중요도 ●●●○○ 정답 ①

① 시각디자인의 핵심 역할은 커뮤니케이션이며, 정보를 전달하는 것이 시각디자인의 가장 큰 목적입니다. 감성적인 부분도 중요하지만 의미를 전달하는 것이 더 우선입니다.

36. 환경 디자인에 관한 문제

| 중요도 ●●●○○ 정답 ②

② 조경디자인 – 건축물의 표면에 그래픽적 의미를 부여하는 것은 슈퍼그래픽으로 시각디자인과 관련이 있습니다. 조경디자인은 아름답고 건강한 환경을 창조하는 데 필요한 실무지식과 기술을 개발하여 사회적 수요에 적합한 조경을 만드는 데 있습니다.

37. 디자인의 목적에 관한 문제

| 중요도 ●●●○○ 정답 ②

② 디자인은 아름다움만을 추구하지 않으며 다양한 환경적인 요인을 바탕으로 기능과 미의 조화를 추구하고 의식적, 무의식적인 부분 모두 고려해 조형의 방법을 개발하고 연구하는 것입니다.

38. 모델링에 관한 문제

| 중요도 ●●●○○ 정답 ①

모델링의 종류는 다음과 같습니다.
• 러프 모델(스케치 모델, 스터디 모델) : 작업에 앞서 형태감과 비례 파악을 위해 대략적으로 만드는 모델
• 프레젠테이션 모델(제시용 모델, 더미 모델) : 외형상으로 실제 제품에 가깝도록 도면에 따라 모형으로 만드는 것으로 품평을 목적으로 제작하며 완성 예상 실물과 흡사하게 만드는 데 중점을 두는 모델
• 프로토타입 모델(완성형 모델, 워킹 모델) : 제품디자인의 최종 단계에서 실제 부품작동방법과 같은 기능을 부여하는 시작모델

38. 건축디자인의 프로세스에 관한 문제

| 중요도 ●●●○○ 정답 ①

① 건축디자인의 일반적인 프로세스는 조사 → 기본계획 → 실시계획 → 시공감리 과정을 통해 구체화되는 데 시공 후 관리까지 색채계획 과정에 모두 포함합니다.

40. 제품디자인에 관한 문제

| 중요도 ●●●○○ 정답 ②

① 시각디자인은 커뮤니케이션, 즉 정보 전달을 목적으로

하는 디자인입니다. 시각적인 매체를 이용하여 어떻게 정보를 잘 전달할 것인가를 연구하는 시각디자인 분야는 2차(평면), 3차(입체), 4차(공간) 디자인으로 분류할 수 있습니다.

② 제품디자인은 사용하는 제품의 편의를 추구하는 디자인으로, 도구를 이용해 인간의 삶의 질 향상을 목적으로 하는 디자인이라 할 수 있습니다.

③ 환경디자인은 사회와 자연을 연결하는 장치로서 인간이 살아가는 공간을 디자인하는 분야로 공간 개념은 실내와 실외로 나눌 수 있는데, 실내 개념을 인테리어(interior) 디자인이라 하고, 실외 개념은 익스테리어(exterior) 디자인이라 합니다.

④ 실내디자인은 환경디자인의 실내공간디자인 개념입니다.

41. 합성수지에 관한 문제
| 중요도 ●●○○○ 정답 ③

③ 셸락(Shellac)은 아주 작은 곤충의 분비물을 가공해 만든 천연수지입니다.

42. 색채 측정기에 관한 문제
| 중요도 ●●●○○ 정답 ③

③ 색채 측정기는 눈으로 측색할 경우 생길 수 있는 여러 가지 오차 요인을 줄여 보다 더 정확하고 객관적인 색채값을 얻기 위한 기계장치입니다. 측색기는 필터식 색채계와 분광식 색채계 두 가지가 있습니다. 색채관리는 정확한 측정과 평가가 바탕이 되어, 정확성과 정밀성을 고려해야 하므로 측색기를 이용하면 편리합니다. 분광광도계의 적분구는 내부를 반사율이 높은 광택 없는 흰색 물질로 처리한 속이 빈 구로 내부의 휘도는 어느 각도에서든지 일정하며, 시료 표면에서 반사되는 빛을 모두 포획하여 고른 조도로 분포하게 해줍니다. 적분구는 분광광도계의 정확성에 영향을 줍니다.

43. 색온도와 관련된 용어에 관한 문제
| 중요도 ●●●○○ 정답 ③

③ KS A 0064 색에 관한 용어에서 2048번 상관 색온도는 완전복사체의 색도와 근사하는 시료 복사의 색도 표시로, 그 시료 복사에 색도가 가장 가까운 완전복사체의 절대온도로 표시한 것. 이때 사용하는 색 공간은 CIE 1960 UCS(u,v)를 적용한다고 규정하고 있습니다.

44. 육안조색에 관한 문제
| 중요도 ●●●○○ 정답 ④

④ KS A 0065에서는 2000lx의 조도로 규정하고 있습니다.

[5.2 자연주광 조명에 의한 색 비교]
북반구에서의 주광은 북창을 통해서 확산된 광으로, 붉은 벽돌벽 또는 초록의 수목과 같은 진한 색의 물체에서 반사하지 않는 확산 주광을 이용해야 한다. 또한 시료면의 범위보다 넓은 범위를 균일하게 조명해야 하며 적어도 2000lx의 조도가 되어야 한다. 단, 태양의 직사광은 피한다.

45. 이미지 센서에 관한 문제
| 중요도 ●○○○○ 정답 ③

③ 이미지 센서는 빛을 전기적 신호로 바꿔주는 반도체로 휴대폰 카메라, 디지털 카메라 등의 주요부품으로 사용되며, 영상을 디지털 신호로 바꿔주는 광학칩 장치입니다. 제작공정과 응용방식에 따라 크게 CCD와 CMOS 두 종류로 구분합니다. CCD는 고가의 디지털 카메라에 CMOS는 비교적 저렴하고 작은 휴대폰 카메라 등에 주로 사용됩니다. foveon사가 각 화소에서 모든 3가지 색의 감지가 가능한 고유 CMOS 제품을 Caltech로부터 도입한 foveon sensor, Bayer사의 Bayer filter sensor. 3CCD는 세 개의 분리된 CCD를 가지고 있으며, 각각 빨강, 녹색, 파랑 빛을 측정하는 방식으로 일부 스틸 카메라, 비디오 카메라, 텔레시네, 캠코더 등에 사용되는 이미지 센서입니다. 반면 flat panel sensor는 평판센서로 센서의 평평한 형태를 의미할 뿐 컬러를 나누는 기술에 속하지 않습니다.

46. 염료에 관한 문제
| 중요도 ●●●○○ 정답 ③

③ 염료는 물과 기름에 잘 녹아 단분자로 분산하여 물에 가라앉지 않고 섬유 등의 분자와 잘 결합하여 착색하는 색 물질로 넓은 뜻으로는 섬유 등 착색제의 총칭이라고 말할 수 있습니다. 투명성이 뛰어난 염료는 다른 물체와 흡착 또는 결합하기 쉬워 방직계통에 많이 사용되며, 그 외 피혁, 잉크, 종이, 목재 및 식품 등의 염색에도 사용됩니다.

47. 색영역에 관한 문제
| 중요도 ●●●○○ 정답 ④

④ 색영역(color gamut)은 특정 조건에 따라 발색되는 모든 색을 포함하는 색도 좌표도 또는 색공간 내의 영역을 의미합니다. KS A 0064의 색에 관한 용어 2060번에서 규정하고 있습니다.

48. 잉크젯 프린터에 관한 문제
| 중요도 ●●○○○ 정답 ①

① 컬러 프린터의 재현 색상에 영향을 주는 것은 프린터 드

라이버의 설정과 용지의 종류, 잉크의 양과 검정비율 등입니다. 용지의 크기는 관련이 없습니다.

49. 형광 물체색 측정에 관한 문제

| 중요도 ●●○○○ 정답 ②

② KS A 0084 형광 물체색의 측정방법에서는 분광측색 방법에서의 단색광 조명 또는 분광 관측에서 유효파장 폭 및 측정파장 간격은 원칙적으로 5nm 또는 10nm로 규정하고 있습니다.

50. 분광광도계에 관한 문제

| 중요도 ●●●○○ 정답 ③

③ 분광광도계는 광원에서의 빛을 모노크로미터(단색화 장치)를 이용해 분광된 단색광을 시료 용액에 투과시켜 투과된 시료광의 흡수 또는 반사된 빛의 양의 강도를 광검출기로 검출하는 장치입니다. 시료의 분광반사율을 측정하므로 다양한 광원과 시야에서의 색채값의 동시 산출이 가능하며 조색공정에 곧바로 사용할 수 있고 고정밀도 측정이 가능하며 주로 연구 분야에 많이 사용됩니다. 삼자극치 XYZ, Munsell, CIELAB, Hunter L*a*b* 등 다양한 데이터로 표시할 수 있습니다.

51. 육안조색과 CCM에 관한 문제

| 중요도 ●●●●○ 정답 ②

② CCM은 소프트웨어와 정밀 측정기기를 사용하여 색을 자동으로 배색하는 장치로 기준색에 대한 분광반사율 일치가 가능합니다. 정밀한 조색을 실현하기 위하여 컴퓨터 장치를 이용해 정밀 측정하여 자동으로 구성된 컬러런트(colorant)를 정밀한 비율로 자동 조절·공급함으로써 색을 자동화하여 조색하는 시스템으로 일정한 품질을 생산할 수 있고, 원가가 절감되며 발색에 소요되는 비용을 정확하게 산출할 수 있어 경제적입니다. 분광반사율을 기준색과 일치시키므로 정확한 아이소머리즘(isomerism)을 실현할 수 있습니다. 아이소머리즘(무조건등색)은 분광반사율이 일치하여 관찰자가 어떤 조명 아래에서 보더라도 같은 색으로 보이는 현상을 말합니다. CCM은 육안조색보다 정확하며 육안조색으로는 무조건등색을 실현할 수 없고 감법혼합방식에 기반한 조색을 사용합니다.

52. KS C 0074에 관한 문제

| 중요도 ●●●○○ 정답 ②

② KS C 0074(측색용 표준광 및 표준광원)에서는 표준광은 표준광 A, D₆₅, C로, 보조 표준광은 D50, D55, D75, B로 규정하고 있습니다. 그러나 CIE에서는 2004년 이후 C광원을 사용하지 않고 있으며 KS에 적용하지 않고 있습니다.

53. 백색도에 관한 문제

| 중요도 ●●●○○ 정답 ①

① 백색도는 광원의 색 특성이 아닌 표면색의 흰 정도를 측정해 1차원적으로 나타낸 수치로 2004년 CIE에서 표면색 백색도를 평가하기 위한 백색도(W, W10)와 틴트(T, T10)에 대한 공식을 제안했습니다. 상관 색온도, 연색성, 완전복사체 등은 표준광원과 관련된 용어들입니다.

54. 측색장비에 관한 문제

| 중요도 ●●○○○ 정답 ①

① 시감 색채계(luminous colorimeter)는 인간의 시각적 감각에 의해 CIE 삼자극 값을 측정하는 데 쓰는 장비입니다. 광전 수광기를 사용하여 분광 특성을 측정하는 기계는 광전 색채계(2082−photoelectric colorimeter)입니다.

55. 렌더링 인텐트에 관한 문제

| 중요도 ●●○○○ 정답 ③

① 지각적(Perceptual) 인텐트
 색역(Gamut)이 이동될 때 전체가 비례 축소되어 색의 수치는 변하게 되고 입력 색상 공간의 모든 색상을 변화시키게 됩니다. 그러나 인간의 눈에는 자연스럽게 인식됩니다.

② 채도(Saturation) 인텐트
 색상은 변해도 채도는 그대로 보존되기 때문에 출력에서도 채도가 높은 색의 선명함을 유지할 수 있는 인텐트입니다.

③ 상대색도(Relative Colorimetric) 인텐트
 가장 기본이 되는 렌더링 인텐트로 하얀색의 강렬한 이미지를 줄여 본연의 색조를 유지하기 위해 사용됩니다. 그래서 입력의 흰색을 출력의 흰색으로 매핑하여 출력합니다. 그러나 전체 색 간의 관계를 유지하면서 출력 색역으로 색을 압축하는 것은 지각적 인텐트 렌더링에 속합니다.

④ 절대색도(Absolute Colorimetric) 인텐트
 하얀색 부분을 보호하기 위한 인텐트로 입력의 흰색을 출력의 흰색으로 매핑하지 않습니다.

56. 색의 용어에 관한 문제

| 중요도 ●●○○○ 정답 ①

① KS A 0064 색의 관한 용어에서 1007번 휘도는 유한

한 면적을 갖고 있는 발광면의 밝기를 나타내는 양으로 규정하고 있습니다.

57. 해상도에 관한 문제

| 중요도 ●●●○○　정답 ①

① 4K 해상도는(4K Ultra High Definition : 4K Ultra HD : 4K UHD)는 가로 해상도가 4kilo pixel(4kP)로 차세대 고화질 해상도를 지칭하는 용어입니다. 4,096×2,160이나 3,840×2,160의 두 가지 제품이 출시되었습니다.

② 400ppi의 모니터는 500ppi의 스마트폰보다 해상도가 낮습니다.

③ 동일한 크기의 화면에서 FHD(1920×1080)는 UHD(3840×2160) 해상도가 낮습니다.

④ 동일한 크기의 화면에서 4K 해상도의 화소 수는 2K 해상도(2048×1080)의 4배입니다.

58. 육안검색에 관한 문제

| 중요도 ●●●○○　정답 ②

② 자연주광에서의 비교에서는 2000lx가 적합합니다.

[5.2 자연주광 조명에 의한 색 비교]
북반구에서의 주광은 북창을 통해서 확산된 광으로, 붉은 벽돌벽 또는 초록의 수목과 같은 진한 색의 물체에서 반사하지 않는 확산 주광을 이용해야 한다. 또한 시료면의 범위보다 넓은 범위를 균일하게 조명해야 하며 적어도 2000lx의 조도가 되어야 한다. 단, 태양의 직사광은 피한다.

59. 컬러모델에 관한 문제

| 중요도 ●●●○○　정답 ④

④ 컬러모델이란 컴퓨터에서 각 컬러를 규정지어 재현할 수 있는 색 공간을 말합니다. 대표적인 색 공간에는 RGB와 CMYK 모델이 있어서 원료의 종류에 따라 달라질 수 있고 재현성을 가져야 합니다. 동일한 CIELAB 값을 갖는 색을 만들기 위한 원료 구성 비율은 모든 관측환경 하에서 다를 수 있습니다.

60. CIE 표준광 및 광원에 관한 문제

| 중요도 ●●●○○　정답 ③

① CIE 표준광을 기준으로 KS C 0074에서는 측색용 표준광으로 A, D_{65}, C가 있습니다.

② 2004년 이후 D광을 주로 표준광으로 사용하고 있습니다.

③ CIE A광은 색온도 2856K입니다.

④ 표준광 D_{65}는 상관 색온도가 6504K입니다.

61. 눈의 구조에 관한 문제

| 중요도 ●●●○○　정답 ③

① 각막(Cornea)은 빛을 받아들이는 투명한 창문 역할을 합니다.

② 동공(Pupil)은 홍채 안쪽 중앙의 비어 있는 공간입니다.

③ 망막(Retina)(시세포가 분포하여 상이 맺히는 부분)은 카메라의 필름 역할을 하며, 물체의 상이 맺히는 곳입니다.

④ 수정체(Lens)는 카메라의 렌즈 역할을 합니다.

62. 시인성에 관한 문제

| 중요도 ●●●○○　정답 ②

시인성은 눈에 잘 띄는 성질을 의미합니다. 한색보다는 난색, 저명도보다는 고명도, 저채도보다는 고채도가 눈에 잘 띕니다. 그러나 대비가 클 경우라면, 무채색을 바탕으로 했을 때 가장 눈에 잘 띕니다.

63. 색채학자와 혼색에 관한 문제

| 중요도 ●●●○○　정답 ③

중간혼색은 가법혼색의 일종으로 색이 실제로 섞이는 것이 아니라 착시를 일으켜 색이 혼합된 것처럼 보이는 심리적인 혼색입니다. 컬러인쇄와 같은 중간혼색의 방법 또는 베졸드 효과(Bezold effect) 등에서 볼 수 있는데, 색 필터 중첩에 의한 혼합은 감법혼색입니다.

64. 쉐브럴에 관한 문제

| 중요도 ●●●○○　정답 ③

근대 색채조화론의 선구자로 평가받는 프랑스 화학자 쉐브럴은 직접 만든 색의 3속성에 근거를 두고 동시대비원리, 도미넌트 컬러, 세퍼레이션 컬러, 보색배재 조화 등의 법칙을 정리하여 독자적 색채체계를 확립했으며, 이는 오늘날 색채조화론의 기초가 되었습니다. 1839년 출간한 〈색채조화와 대비의 원리〉라는 책에서 유사성과 대비성의 관계에서 색채 조화원리를 규명하였고, 등간격 3색의 인접색의 조화, 반대색의 조화, 근접보색의 조화를 설명했습니다. 계속대비 및 동시대비의 효과에 대한 그의 그림도판은 이후 비구상화가들에게 영향을 끼쳤으며, 병치혼합에 대한 그의 연구는 인상주의, 신인상주의에 영향을 끼쳤습니다.

65. 공간색에 관한 문제

| 중요도 ●●●○○　정답 ③

① 평면색(면색, 개구색, film color)에 대한 설명입니다.

② 표면색(surface color)에 대한 설명입니다 .

③ 공간색은 투명한 유리 또는 물의 색 등 일정한 부피가 있는 공간에 3차원적인 덩어리가 꽉 차 있는 부피감이

보이고 색의 존재감이 느껴지는 용적색(공간색)으로 유리병 속 액체나 얼음, 수영장의 물색 등이 그 예입니다.
④ 경영색(거울색, mirrored color)에 대한 설명입니다.

66. 정의 잔상에 관한 문제
| 중요도 ●●●○○ 　정답 ②

① ③ ④는 모두 부의잔상(음성적 잔상)입니다.
② 정의잔상은 원래 감각과 같은 정도의 밝기나 색상을 띤 잔상을 말합니다. 부의잔상보다 오래 지속되며 TV 또는 영화에서 주로 볼 수 있고 양성잔상, 긍정적 잔상, 적극적 잔상, 등색 잔상이라 합니다. 어두운 곳에서 빨간 성냥불을 돌리면 길고 선명한 빨간 원이 그려지는 현상도 포함이 됩니다.

67. 병치혼색에 관한 문제
| 중요도 ●●●○○ 　정답 ③

③ 병치혼합은 선이나 점(망점)이 서로 조밀하게 병치(나란히 놓이거나 동시에 설치)되어 인접색과 혼합되는 방식으로 19세기 신인상파의 점묘법, 모자이크, 직물의 색 등이 그 예입니다.

68. 가시광선에 관한 문제
| 중요도 ●●●○○ 　정답 ③

③ 우리의 눈으로 볼 수 있는 광선을 '가시광선'이라 하고 파장범위는 380~780nm입니다. 시감도란 어느 파장을 눈으로 느끼는 양, 즉 에너지를 얼마만큼의 밝기로 느끼는가를 나타내는 것입니다.

69. 달토니즘(Daltonism)에 관한 문제
| 중요도 ●●○○○ 　정답 ①

색각색맹에는 제1색맹(protanopia), 제2색맹(deuteranopia), 제3색맹(tritanopia)이 있습니다.

- 제1색맹 – L추상체의 결핍으로 나타난다. 초록-노랑-빨강을 구분할 수 없다.
- 제2색맹 – 달토니즘(daltonism)이라고도 하며 M추상체의 결핍으로 나타난다.
- 제3색맹 – S추상체의 결핍으로 나타난다. 파랑-노랑을 구분할 수 없다.

70. 영 · 헬름홀츠의 색채지각설에 관한 문제
| 중요도 ●●●●○ 　정답 ①

영국의 토마스 영과 독일의 헬름홀츠가 주장한 3원색설은 빛의 3원색인 R, G, B의 3원색을 인식하는 색각세포(추상체)가 있고 색광을 감광하는 시신경 섬유가 망막조직에 있어서 3색의 강도에 따라 색을 인지한다는 학설입니다. 망막에서 각기 다른 스펙트럼 민감도를 갖는 세 종류의 수용기를 발견했는데 "모든 색은 각각 스펙트럼광인 적색영역, 녹색영역, 청색영역에 극대의 감도를 갖는 3종의 기본적인 색 식별 요소의 흥분비율이 통합되어 생긴다."라고 주장했습니다. 3원색설은 해부학적으로 적색영역, 녹색영역, 청색영역을 담당하는 R, G, B 색 식별 요소를 증명하지 못한다는 것과 잔상과 보색현상을 설명할 수 없다는 단점이 있습니다.

71. 색의 지각과 감정효과에 관한 문제
| 중요도 ●●●○○ 　정답 ①

① 멀리 보이는 경치는 가까운 경치보다 면적대비에 의해 푸르게 느껴집니다.
② 크기와 형태가 같은 물체가 물체색에 따라 진출 또는 후퇴되어 보이는 것에는 채도보다는 명도의 영향이 가장 큽니다.
③ 주황색 원피스는 청록색 원피스보다 팽창색이므로 더 풍만해 보입니다.
④ 색의 3속성 중 감정효과는 주로 명도보다는 색상의 영향을 가장 많이 받습니다.

72. 명시성에 관한 문제
| 중요도 ●●●○○ 　정답 ②

명시성은 '물체의 색이 얼마나 잘 보이는가'를 나타내는 정도입니다. 명시성에 영향을 주는 순서는 명도 – 채도 – 색상이며, 주목성과 달리 두 가지 색의 차이로 가시성이 높아지는데, 주목성이 높은 색과 함께 무채색이나 검은색을 배색할 때의 명시도가 가장 높습니다. 따라서 흰색 바탕에 가장 명시성이 높은 색은 비교적 명도가 낮은 초록색입니다.

73. 순응에 관한 문제
| 중요도 ●●●○○ 　정답 ④

박명시는 시각상태가 흐려지게 됨으로써 시각적인 정확성이 낮아집니다.

74. 보색대비에 관한 문제
| 중요도 ●●●○○ 　정답 ④

보색대비는 보색관계에 있는 두 가지 색이 배색되었을 때 생기는 대비로 서로의 영향으로 색상이 달라 보입니다. 보색이 되는 두 색이 서로 영향을 받아 본래의 색보다 채도가 높아지고 선명해집니다.

75. 배색에 관한 문제

| 중요도 ●●●○○ 정답 ④

채도대비는 채도가 서로 다른 두 가지 색이 배색되어 있을 때 생기는 대비로 채도가 높은 색채는 더욱 선명해 보이고, 채도가 낮은 색채는 흐리게 보입니다. 차분하면서 선명한 이미지를 주기 위한 배경색으로는 무채색을 사용하는 것이 좋습니다.

76. 빛의 파장범위에 관한 문제

| 중요도 ●●●○○ 정답 ②

② 빛의 파장범위는 감마선(주로 핵반응과정에서 발생) – X선 – 자외선(UV) – 가시광선 – 적외선(IR) – 극초단파(UHF) 순으로 되어 있습니다. 가시광선 중에서 파장이 가장 짧은 색은 보라색(단파장, 380nm)이고, 가장 긴 색은 빨간색(장파장, 780nm)입니다.

77. 잔상에 관한 문제

| 중요도 ●●●○○ 정답 ④

④ 원래의 자극에 대해 보색으로 나타나는 것은 음성잔상에 해당됩니다

- 잔상 : 망막이 강한 자극을 받게 되면 시세포의 흥분이 중추에 전해져서 색 감각이 생기는 현상으로 자극으로 색각이 생기면, 자극을 제거한 후에도 상이 지속되는데, 잔상의 출현은 원래 자극의 세기, 관찰시간, 크기에 영향을 받게 됩니다.
- 부의잔상 : 원래 감각과 반대되는 밝기나 색상을 띤 잔상으로 음성잔상, 소극적 잔상이라 하며 수술 도중 청록색이 아른거리는 것도 이에 해당합니다. 음성잔상은 거의 원래 색상과의 보색 관계로 나타납니다.
- 정의잔상 : 원래 감각과 같은 정도의 밝기나 색상을 띤 잔상을 말합니다. 부의잔상보다 오래 지속되며 TV 또는 영화에서 주로 볼 수 있고 양성잔상, 긍정적 잔상, 적극적 잔상, 등색잔상이라 합니다.

78. 먼셀표기법에 관한 문제

| 중요도 ●●●○○ 정답 ①

① 먼셀의 표기법은 H V/C(색상 명도/채도)입니다. 잔상이 가장 강하게 느껴지는 것은 채도가 가장 높을 경우입니다. 보기 중 채도가 가장 높은 것은 5R 4/14입니다.

79. 색채혼합에 관한 문제

| 중요도 ●●●○○ 정답 ②

② 색 필터를 통한 혼색실험은 감법혼색입니다.

감법혼색은 색채의 혼합으로 색료의 3원색인 사이안(Cyan, 청록색), 마젠타(Magenta), 노랑(Yellow)을 혼합하기 때문에 혼합할수록 명도와 채도가 떨어져 어두워지고 탁해집니다. 감법혼색은 컬러인쇄, 사진, 색 필터 겹침, 색 유리판 겹침, 안료, 물감에 의한 색 재현 등에 사용됩니다.

80. 색의 온도감에 관한 문제

| 중요도 ●●●○○ 정답 ①

색의 온도감은 경험적인 것으로 자연현상에 근원을 두며 색상의 영향이 가장 큽니다. 난색은 따뜻한 느낌의 색으로 저명도, 장파장의 색인 빨강, 주황, 노랑 등이고, 한색은 차가운 느낌의 색으로 고명도, 단파장의 색인 파란색 계열입니다. 중성색은 색의 온도가 느껴지지 않는 중간 느낌의 색으로 연두, 녹색, 자주, 보라 등입니다. 연두색과 자주색은 중성색이며 파란색은 한색에 속합니다.

81. 먼셀 색체계에 관한 문제

| 중요도 ●●○○○ 정답 ②

② 먼셀 색체계에서 가장 밝은 명도는 Yellow이며 그 다음 Green, Red, Purple 순입니다.

82. NCS 색체계에 관한 문제

| 중요도 ●●●○○ 정답 ③

혼합비는 S(검정량)+W(흰색량)+C(유채색량)=100%으로 표시되는데, 세 가지 속성 중에 검정량과 순색량의 뉘앙스만 표기합니다. S2030 – Y90R로 표기되는데, 2030은 뉘앙스를, Y90R는 색상을, 20은 검정색도, 30은 유채색도, Y90R는 Y에 90만큼 R이 섞인 YR를 나타냅니다. S는 2판임을 표시합니다.

83. 한국의 전통색채에 관한 문제

| 중요도 ●●●○○ 정답 ②

② 어떤 민족의 정체성을 나타낼 수 있는 색을 전통색이라 하는데, 예로부터 우리나라의 문화유산 등에 주로 사용되어 온 색은 음양오행설(陰陽五行說)을 바탕으로 동, 서, 남, 북, 중앙을 의미하는 오방정색과 정색 사이의 간색으로 이루어져 있습니다. 직접적, 감각적 지각체험이 아닌 관념적 색채를 중시했습니다.

84. CIE XYZ에 관한 문제

| 중요도 ●●●○○ 정답 ②

② 국제조명위원회(CIE)에서 제정한 표준 측색시스템으로 가법혼색(RGB)의 원리를 이용해 3원색을 기반으로 빨간색은 X센서, 초록(녹색)은 Y센서, 청색은 Z센서에서 감지하여 XYZ삼자극치의 값을 표시하는 것으로 Y값

은 초록(녹색)의 자극치로 명도값을 나타내고, X는 적색, Z는 청색이 자극치에 일치합니다. 따라서 보기 중에 Y값이 가장 높은 것이 답이 됩니다.

85. 색의 체계화에 관한 문제

| 중요도 ●●●○○ 　정답 ③

영국의 '토마스 영'과 독일의 '헬름홀츠'는 빛의 3원색인 R, G, B를 인식하는 색각세포(추상체)가 있고 색광을 감광하는 시신경 섬유가 망막조직에 있어서 3색의 강도에 따라 색을 인지한다고 주장했습니다. 회전혼합은 영국의 물리학자 맥스웰(Maxwell)에 의해 실험되었는데 가법혼색과 관련이 있는 반면, 헤링은 반대색설인 4원색 지각론을 체계화시켰습니다.

86. 배색기법에 관한 문제

| 중요도 ●●●○○ 　정답 ②

단조로운 배색에 대조되는 색을 배색하여 강조하는 기법은 강조배색에 대한 설명입니다. 분리배색은 말 그대로 색채 배색 시 색들을 분리시키는 효과를 말합니다. 즉, 색의 대비가 심하거나 비슷하여 애매한 인상을 줄 때 세퍼레이션 컬러를 삽입하여 명쾌한 느낌을 줄 수 있습니다. 시각적으로 자극이 너무 강한 고채도끼리의 배색이나 색상과 톤의 차이가 큰 대조배색에서 관계를 완화하고 조화를 이루고자 할 때 사용되는 배색기법입니다. 세퍼레이션 컬러는 주로 무채색을 사용합니다.

87. 저드(Judd)의 색채조화론에 관한 문제

| 중요도 ●●●○○ 　정답 ③

사용자의 환경에 익숙한 색은 조화된다는 것은 친근감의 원리입니다. 유사성의 원리는 비슷한 성질을 가진 요소는 비록 떨어져 있어도 덩어리져 보이는 경향을 의미합니다. 이 법칙을 이용해 색맹검사표도 제작합니다.

88. 먼셀의 표색기호에 관한 문제

| 중요도 ●●●○○ 　정답 ②

② 먼셀의 표기법은 H V/C (색상 명도/채도)로 나타냅니다. 따라서 10Y 8/2는 색상은 10Y, 명도는 8, 채도는 2라는 것입니다.

89. 한국의 전통색명에 관한 문제

| 중요도 ●●○○○ 　정답 ①

① 벽람색(碧藍色)은 밝은 남색에 벽색을 더한 색을 의미합니다.

90. 색체계에 따른 색표기에 관한 문제

| 중요도 ●●●○○ 　정답 ②

① N8은 고명도의 색상입니다.
② L*=10은 명도가 비교적 낮은 저명도 색상입니다.
③ ca에서 c는 흰색량, a는 흑색량입니다. 흑색량 a는 가장 낮은 11입니다. 뒤로 갈수록 명도가 높아집니다.
④ S 4000 N에서 40은 흑색량, 00은 순색량을 의미합니다.

91. 오스트발트 표색계에 관한 문제

| 중요도 ●●●○○ 　정답 ④

④ 오스트발트의 색상환은 헤링의 반대색설의 보색대비에 따라 5분할이 아니라 4분할하고 그 중간색을 포함하여 10등분이 아닌 3등분한 색을 기준으로 하고 있습니다.

오스트발트 색체계의 색상은 헤링의 4원색설을 기본으로 하여 노랑(Yellow), 빨강(Red), 파랑(Ultramarine blue), 초록(Seagreen)의 기본색 중간에 주황(orange), 청록(turquoise), 자주(purple), 황록(leaf green)을 추가하고, 이 8색상을 다시 3등분해서 총 24색상을 만들어 사용합니다.

92. 색명법에 관한 문제

| 중요도 ●●●○○ 　정답 ④

④ 노란 분홍은 일반색명법이 아닌 기본색명법입니다.

93. 오스트발트 색체계에 관한 문제

| 중요도 ●●○○○ 　정답 ④

① 장파장 반사율이 0%이고, 단파장 반사율이 100%가 되는 색 – 파란색
② 단파장 반사율이 0%이고, 장파장 반사율이 100%가 되는 색 – 빨간색
③ 단파장과 장파장의 반사율이 100%이고, 중파장의 반사율이 0%가 되는 색 – 노란색
④ 단파장과 장파장의 반사율이 0%이고, 중파장의 반사율이 100%가 되는 색 – 초록색

94. 상용 실용 색표에 관한 문제

| 중요도 ●●●○○ 　정답 ④

④ 상용 실용 색표는 회사마다 또는 나라마다 기존의 표준색에 자신들의 장치나 정서에 맞게 자주 사용되는 색들을 모아 만든 실용적인 색표로 PCCS, Pantone, DIC 색표 등이 있습니다. 색채의 구성이 지각적 등보성이 없어서 색채 배열과 구성이 불규칙하고 유행색이나 사용빈도가 높은 색을 위주로 제작되어 있어 호환성이 떨

어지고 다른 나라의 감성을 그대로 받아들여야 하는 단
점이 있습니다.

95. 한국산업표준(KS A 0062)에 관한 문제

| 중요도 ●●●○○　정답 ①

① KS A 0062는 색의 3속성에 의한 표시방법에 대한 색
채표준입니다.

96. P.C.C.S. 색체계에 관한 문제

| 중요도 ●●●○○　정답 ②

① 무채색 고명도순은 black, dark gray, medium gray,
light gray, white입니다.
② 고채도순은 v(vivid)−s(strong)−lt(light)−p(pale)가
맞습니다.
③ 중채도의 톤으로 very light, light, moderate, dark,
very dark 등이 있습니다.
④ 고채도의 v(vivid)톤은 색명에 따라 고명도, 중명도, 저
명도의 차이가 있습니다.

97. NCS 색삼각형에 관한 문제

| 중요도 ●●●○○　정답 ①

NCS 색삼각의 혼합비는 S(검정량)+W(흰색량)+C(유
채색량)=100%로 표시되는데, 혼합비의 3가지 속성 가
운데 검정량과 순색량의 뉘앙스(nuance)만 표기합니다.
즉, S3050 − G70Y으로 표기합니다. 3050은 뉘앙스,
G70Y는 색상을 의미하며, 30은 검정색도, 50은 유채색
도, G70Y는 G에 70만큼 Y가 섞인 GY를 나타냅니다. S
는 2판임을 표시합니다.

98. 문·스펜서의 색채조화론에 관한 문제

| 중요도 ●●●○○　정답 ③

③ H V/C (색상 명도/채도)로 표기하는 먼셀의 표기법에
따르면, 5R 9/2와 5R 3/8은 둘 다 빨간색으로 명도와
채도의 차이가 많이 나는 대비조화에 속합니다.

[문−스펜서의 색채조화론]
메사추세츠공대의 문(P. Moon)과 스펜서(D. E. Spenser)
교수는 미국광학회(OSA) 학회지를 통해 먼셀 시스템을 바
탕으로 한 색채조화론을 발표했습니다. 수학적 공식을 사

용해 정량적으로 이론화한 이들의 색채조화론은 과학적이
고 정량적인 색채조화를 추구하는 것으로 지각적으로 고른
감도의 오메가 공간을 만들어 먼셀 표색계의 3속성과 같은
개념인 H, V, C 단위로 설명하였고 조화를 미적 가치로
보고 부조화는 미적 가치가 없는 것으로 규정했습니다. 조
화는 동등(동일)조화, 유사조화, 대비조화로 구분했고 부
조화는 제1부조화, 제2부조화, 눈부심으로 구분했습니다.

99. L*a*b* 색체계에 관한 문제

| 중요도 ●●●○○　정답 ③

③ +a*는 빨간색 방향, −a*는 초록 방향, +b*는 노랑 방
향, −b*는 파란 방향을 나타냅니다.
L은 명도, 100은 흰색, 0은 검은색, +a*는 빨강, −a*
는 초록, +b*는 노랑, −b*는 파랑을 나타냅니다.

100. 색도도에 관한 문제

| 중요도 ●●●○○　정답 ③

③ 색도도란 색도 좌표를 말발굽형의 그림으로 표시한 것
으로 색지도 또는 색좌표도라고도 합니다. 색도 좌표를
x, y로 표시하고 그림 바깥쪽의 곡선은 빛 스펙트럼의
색도점(색도를 나타내는 점)을 연결한 곡선이며 바깥
굵은 실선은 스펙트럼의 색을 나타내는 스펙트럼 궤적
이고, 수치는 파장을 의미하며 단위는 nm로 표시합니
다. 실존하는 색의 좌표계는 모두 폐곡선의 내부에 들어
갑니다. P선은 380nm와 780nm을 잇는 선으로 보라색
경계라고 하며 단색 표시 등에 사용됩니다. 내부의 궤
적선은 색온도를 나타내고, 보색은 중앙의 백색 점 C를
두고 마주 보고 있습니다. 서로 보색 관계에 있는 두 색
을 잇는 선분은 백색 점을 지나가게 됩니다.

3회 컬러리스트 기사 필기 기출모의고사 정답 및 해설

1	2	3	4	5	6	7	8	9	10
③	③	②	③	①	②	①	④	①	③
11	12	13	14	15	16	17	18	19	20
①	④	③	④	④	②	①	①	①	①
21	22	23	24	25	26	27	28	29	30
③	①	②	④	④	④	③	①	①	②
31	32	33	34	35	36	37	38	39	40
③	①	④	④	③	③	①	②	③	②
41	42	43	44	45	46	47	48	49	50
②	①	④	④	②	②	④	①	①	④
51	52	53	54	55	56	57	58	59	60
③	①	④	④	①	③	④	④	③	①
61	62	63	64	65	66	67	68	69	70
③	②	④	②	④	④	③	③	④	④
71	72	73	74	75	76	77	78	79	80
②	①	③	①	③	②	②	①	①	③
81	82	83	84	85	86	87	88	89	90
①	②	①	④	③	④	④	④	①	②
91	92	93	94	95	96	97	98	99	100
④	②	④	③	①	②	③	④	③	②

1. 마케팅에서 색채의 효과에 관한 문제

| 중요도 ●●○○○ 정답 ③

③ 색채의 변경은 공장의 제조라인 전체를 수정하는 것이 아니므로 경비는 발생하지만, 그것이 막대한 경비는 아닙니다.

2. 선호도에 관한 문제

| 중요도 ●●○○○ 정답 ③

③ 흐린 날씨 지역의 사람들은 연한 회색을 띤 색채 또는 연한 한색계를 선호합니다. 실내 색채에 관해서는 특별한 지역 선호 색채는 없고 개인의 취향에 따라 다릅니다. 반면 건물의 외곽 색채는 주로 한색계열의 파랑과 무채색에 가까운 연한 초록, 회색 등을 선호합니다.

3. 선호도에 관한 문제

| 중요도 ●●○○○ 정답 ②

② 케냐와 같은 아프리카 지역의 사람들은 태양빛의 영향으로 강렬한 난색계열을 선호하고 이슬람교의 영향으로 녹색에 대한 선호도가 있습니다.

4. 컬러 이미지 스케일에 관한 문제

| 중요도 ●●●○○ 정답 ③

③ 컬러 이미지 스케일(color image scale)은 1966년 일본 색채디자인연구소에서 개발된 의미전달법으로 맛, 향기, 감정 기타 감성의 느낌을 쉽게 전달하기 위해 만든 소통방법입니다. 색채의 3속성이 아니라 색채가 가지고 있는 감정효과, 연상과 상징, 공감각, 전달 과정 등을 SD법을 통해 체계적으로 분석하고 이미지에서 느껴지는 심리적인 감성을 특정 언어로 객관화시켜 구성한 이미지 공간을 만들어 쉽게 소통하는 이미지를 척도화한 것입니다.

5. 소비자 행동에 영향을 미치는 요인에 관한 문제

| 중요도 ●●●○○ 정답 ①

소비자 행동에 영향을 미치는 요인들에는 사회적 요인(집단과 사회의 관계망, 여론주도자), 개인적 요인(연령과 생애주기단계, 직업, 경제적 상황, 생활방식, 성격과 자아개념), 심리적 요인(동기, 지각, 학습, 신념과 태도), 문화적 요인(행동양식, 생활습관, 종교, 인종, 지역)이 있습니다.

6. 마케팅에서 색채의 기능에 관한 문제

| 중요도 ●●○○○ 정답 ②

② 컬러 커뮤니케이션이 제품의 이미지나 브랜드 의미를 전달하는 것은 맞지만, 측색 및 색채관리를 통해서가 아니라 이미지와 브랜드가 가지고 있는 의미와 특징을 고려합니다.

7. 색채마케팅 사례에 관한 문제

| 중요도 ●●○○○ 정답 ①

① 맥도날드는 빨강 바탕에 노랑 심벌입니다.

8. 지역색(local color)에 관한 문제

| 중요도 ●●●○○ 정답 ④

④ 지역색은 특정지역의 정체성을 나타내는 특정지역에서 추출된 색입니다. 반면 특정지역의 사람들이 선호하는 색이 아닙니다. 특정 지역의 자연환경과 자연스럽게 어울리고 선호되는 색채로 국가나 지방의 특성과 이미지를 부각시킵니다. 산이나 바다와 같은 지형적 요소, 태양의 조사시간이나 청명일 수, 토양의 색 등 지리적·기후적 환경에 의해 자연스럽게 어울리고 선호되는 색채입니다.

9. 색채와 연상에 관한 문제

| 중요도 ●●●○○ 정답 ①

① 빨강은 열, 위험, 분노, 열정, 일출, 자극, 능동적, 화려함, 십자가, 사과, 에너지, 정열, 혁명 등이 연상됩니다.
② 고귀, 권력이 연상되는 것은 보라입니다.
③ 위험은 빨강, 우아는 보라가 연상됩니다.
④ 청결은 흰색, 공포는 검은색이 연상됩니다.

10. 소비자 지향적 마케팅에 관한 문제

| 중요도 ●●○○○ 정답 ③

① 제품 지향적 마케팅 : 제품 및 서비스를 강조하여 그 효율성을 개선하는 마케팅입니다.
② 판매 지향적 마케팅 : 소비자의 구매 유도를 통해 판매량을 증가시키기 위한 판매기술을 개선하는 마케팅입니다.
③ 소비자 지향적 마케팅 : 고객의 요구를 이해하고 이에 부응하는 기업의 활동을 통합하여 고객 욕구를 충족하는 마케팅입니다.
④ 사회 지향적 마케팅 : 기업이 인간 지향적인 사고로 사회적 책임을 다하는 마케팅입니다.

11. 색채의 공감각 현상에 관한 문제

| 중요도 ●●●●○ 정답 ①

① 공감각은 동시에 다른 감각을 함께 느끼는 것입니다. 어떤 감각에 자극이 주어졌을 때, 다른 영역의 감각을 불러일으키는 감각 간의 전이현상, 즉 감각 간의 교류현상으로 메시지와 의미를 전달하는 특성을 가집니다.

12. SD법의 척도에 관한 문제

| 중요도 ●●●●○ 정답 ④

척도란 측정하고자 하는 관측대상의 결과를 수치로 표시하는 것입니다. 서로 비교하고 평가하기 위해서는 수치로 표시되어야 하는데, 질적 자료(자료를 문자와 기호로 표시)를 양적 자료(자료를 수치로 표시)로 만들어 사용하는 도구입니다.

① 비례척도(비율척도, ratio scale) : 절대적 기준을 가지고 속성의 상대적 크기 비교는 물론 절대적 크기까지 측정할 수 있도록 비율의 개념이 추가된 척도
② 명의척도(명목척도, nominal scale) : 단순한 분류를 목적으로 숫자를 사용하는 척도(스포츠 선수들의 등번호 등)
③ 서수척도(서열척도, ordinal scale) : 관찰대상이 가지고 있는 속성 크기에 따라 관찰대상의 순위를 나타내는 수치를 부여하는 측정도구로 상대적 순위만 구분할 뿐, 서열 간의 차이는 의미가 없습니다.

④ 거리척도(등간척도, interval scale) : 관찰대상이 가지고 있는 속성 크기의 순서뿐 아니라 상대적 차이도 고려해 측정하는 등간척도로 측정된 변수들 간의 가감연산(더하고 빼고)이 가능합니다. 리커드의 5척도처럼 '매우 좋다 / 좋다 / 보통이다 / 나쁘다 / 매우 나쁘다' 등의 차이를 준 척도이며 SD법이 여기에 속합니다.

13. 시장세분화 전략에 관한 문제

| 중요도 ●●●○○ 정답 ③

① 인구통계적 변수 – 연령, 성, 결혼 여부, 수입, 직업, 거주지역, 학력 및 교육수준, 라이프스타일, 소득별 세분화
② 지리적 변수 – 지역, 도시크기, 인구밀도, 기후별 세분화
③ 심리분석적 변수 – 여피족, 오렌지족, 386세대 권위적, 사교적, 보수적, 야심적
④ 행동분석적 변수 – 제품의 사용빈도, 상표 충성도별 세분화

시장세분화란 효율적 마케팅을 위해 제품을 필요로 하는 구매집단을 다양한 이유와 필요에 따라 분류하는 것입니다. 상이한 제품을 필요로 하는 독특한 구매집단으로 시장을 세분화하여 시장수요의 변화에 보다 신속하게 대처하고 마케팅믹스를 보다 효과적으로 조합할 수 있습니다.

14. 색채조절에 관한 문제

| 중요도 ●●●○○ 정답 ③

③ 병원 수술실의 벽면은 눈의 피로를 줄일 수 있고 부의 잔상을 예방할 수 있는 청록색 계열이 적합합니다.

15. 마케팅에 관한 문제

| 중요도 ●●●○○ 정답 ④

마케팅은 시대의 유행이나 스타일에 영향을 받습니다. 전통적 마케팅이 기업의 이윤극대화, 대량판매가 목적이었다면, 현대의 마케팅은 구매자 중심의 시장, 품질서비스 중시, 상호만족, 고객중심적 사고와 행동 등으로 바뀌고 있습니다. 소비자의 욕구와 구매 패턴이 변화함에 따라 과거의 대량 마케팅에서 벗어나 다양화 마케팅으로, 또한 다품종소량생산에 맞춘 시장세분화를 통한 표적 마케팅으로 변하는 추세입니다.

16. 제품의 라이프사이클에 관한 문제

| 중요도 ●●●○○ 정답 ②

① 제품 알리기와 혁신적인 설득 – 도입기
② 브랜드의 우수성을 알리고 대형시장에 침투 – 성장기

③ 제품의 리포지셔닝, 브랜드 차별화 – 성숙기
④ 저가격을 통한 축소전환 – 성숙기

[제품의 수명주기]
- 도입기 – 신제품이 시장에 도입되는 시기
- 성장기 – 광고와 홍보를 통해 제품의 판매와 이윤이 급격히 상승하는 시기
- 성숙기 – 가장 오래 지속되며 수익과 마케팅에 문제가 나타나고 치열한 경쟁의 증가로 총이익은 하강하기 시작하는 시기
- 쇠퇴기 – 판매량 및 매출 감소, 소비시장 위축으로 제품이 사라지는 시기

17. 시장세분화의 목적에 관한 문제
| 중요도 ●●●○○　정답 ①

기업의 이미지를 통합하여 통일감을 부여하는 것은 '시장세분화'가 아닌 CIP(기업이미지 통합화)에 해당합니다.

18. 색의 선호도에 관한 문제
| 중요도 ●●●○○　정답 ①

① 제품의 특성에 따라서 선호되는 색채는 고정된 것이 아니므로 색에 대한 일반적 선호 경향과 특정 제품에 대한 선호색은 때에 따라 다르게 나타날 수 있습니다.

19. 색채와 감정 관계에 관한 문제
| 중요도 ●●●○○　정답 ①

① 중성색은 색의 온도가 느껴지지 않는 중간 느낌의 색으로 연두, 녹색, 자주, 보라 등이 있습니다.
② 색의 중량감은 색상이 아닌 명도에 따라 가장 크게 좌우됩니다.
③ 유아기, 아동기에는 경험이 부족하여 감정에 따른 추상적 연상보다는 구체적 연상이 많은 편입니다.
④ 중명도 이하의 채도가 높은 색은 부드러운 느낌보다는 강하고 무거운 느낌을 줍니다.

20. 색채조사에 관한 문제
| 중요도 ●●○○○　정답 ③

심층면접법(depth interview)은 1명의 조사자와 일대일 면접을 통해 소비자의 심리를 파악하는 질적 연구방법으로 개방형 설문과 폐쇄형 설문을 모두 활용하여 조사하는 것이 좋습니다.

21. 시지각의 원리에 관한 문제
| 중요도 ●●●●○　정답 ③

① 근접성 – 근접에서 중요한 것은 군(group)을 이룬다는 것, 즉 근접한 것이 뭉쳐 보이는 원리로 개개의 요소에서 비슷한 모양의 형이나 그룹을 다 함께 하나의 부류로 보는 경향
② 유사성 – 비슷한 성질을 가진 요소는 비록 떨어져 있어도 덩어리져 보이는 경향(색맹검사표의 제작 원리)
③ 폐쇄성 – 완전히 연결되어 있지 않더라도 연결되어 보이는 것, 불안전한 형이나 그룹들은 완전한 형이나 그룹으로 완성시키려는 경향
④ 연속성 – 직선은 직선대로, 곡선은 곡선대로 진행방향이나 배열이 같은 것끼리 무리지어 보이는 경향

22. 배색방법에 관한 문제
| 중요도 ●●●○○　정답 ①

① 전체의 느낌을 전달하며 전체 색채효과를 좌우하는 것은 주조색입니다.

[색채계획 시 배색방법]
- 주조색 : 배색 시 전체적인 느낌 전달의 주가 되는 색으로, 색채계획에서 70% 이상을 차지하는 색을 말하며, 전체의 느낌을 전달하고 색채효과를 좌우합니다.
- 보조색 : 주조색 다음으로 넓은 공간을 차지하며 보조요소들을 배합색으로 취급함으로써 변화를 주는 역할을 합니다.(약 25% 정도의 면적을 차지)
- 강조색 : 디자인 대상에 악센트를 주는 포인트 역할의 색으로, 전체의 5% 정도를 차지합니다.

23. 바우하우스에 관한 문제
| 중요도 ●●●○○　정답 ①

월터 그로피우스는 바이마르 공예학교 교장이었던 헨리 반 데 벨데로부터 1919년 미술 아카데미와 공예학교의 운영을 위임받고 두 학교를 통합해 1919년 3월 20일 국립종합조형학교인 '바이마르 국립바우하우스'을 설립합니다. 이 학교는 독일공작연맹의 이념을 바탕으로 예술과 기계적 기술의 통합을 목적으로 새로운 조형 이념을 제시했으며, 예술과 문화에 걸쳐 혁신적이고 독창적인 새로운 조형예술을 실현하고자 했던 최초의 디자인 학교입니다. 이후 데사우(Dessau) 시로 옮기면서 전성기(2기)를 맞다가 그로피우스의 추천을 받은 마이어(Meyer) 시대(3기)를 거치면서 정치적 대립이 계속되고 나치가 정권을 장악하고 1933년 3월 볼셰비즘(Bolshevism)의 소굴로 간주되어 폐교되기까지 약 500명의 졸업생을 배출했습니다.

24. 배색원리에 관한 문제

| 중요도 ●●○○○ **정답 ③**

① 밤색 – 주황, ② 분홍 – 빨강, ④ 파랑 – 청록은 모두 유사색상 배색이고 ③ 하늘색 – 노랑만 반대색상 배색입니다.

25. 친자연성의 의미에 관한 문제

| 중요도 ●●●○○ **정답 ④**

산업화 과정의 부산물인 생태계 파괴가 인류를 위협하는 상황에서 인간만을 위한 디자인은 곧 자연을 무시한 디자인입니다. 자연이 무시되고 파괴될 때 그것은 고스란히 인간에게 피해로 되돌아오게 됩니다. 인간과 자연이 함께 공생 및 상생할 수 있는 조화로운 지속가능한 디자인을 생각하는 것이 친자연성입니다. 따라서 디자인은 생태학적으로 건강하고 유기적 전체에 통합하는 건강한 인간환경의 구축을 궁극적 목표로 설정하고, 디자인 교육, 디자인 개발, 디자인 정책 과정에서도 반드시 생태적 과정, 방법, 수단 나아가 환경적 평가를 전제로 해야 합니다.

26. 미술공예운동에 관한 문제

| 중요도 ●●●○○ **정답 ④**

④ 기존 예술에서의 분리는 아르누보와 관련됩니다.

[미술공예운동]
근대 디자인사에 가장 큰 영향을 끼친 미술공예운동은 품질회복운동으로서 19세기 후반 고딕예술을 찬양했던 존 러스킨의 영향을 받은 윌리엄 모리스에 의해 시작되었습니다. 모리스는 기계에 의한 대량생산을 반대하고 수공예품 사용을 권장하였고 산업혁명에 따른 기계화에 반발하면서 예술의 민주화, 사회화를 주장했습니다.

27. 광고의 외적 효과에 관한 문제

| 중요도 ●●○○○ **정답 ③**

③ 광고의 외적 효과는 광고주의 제품 또는 서비스를 소구 대상에게 알려 수요의 자극을 통해 제품의 판매촉진은 물론 기업의 홍보와 인지도 및 브랜드 가치 상승으로 이어집니다. '기술혁신'은 이러한 광고의 외적 효과와는 관련이 적다고 할 수 있겠습니다.

28. 시지각의 원리에 관한 문제

| 중요도 ●●●●○ **정답 ①**

① 게슈탈트의 시지각 원리는 군화(群化)의 법칙과 관계가 있는데 근접의 원리, 유사의 원리, 폐쇄의 원리, 연속의 원리 등을 포함합니다. 근접한 것끼리, 유사한 것끼리, 닫힌 모양을 이루는 것끼리, 좋은 연속을 하고 있는 것끼리 한데 모임으로써 하나의 그룹으로 보이거나 도형으로 인식된다는 것입니다.

29. 디자인의 목적에 관한 문제

| 중요도 ●●●○○ **정답 ①**

보기는 모두 필요에 따라 디자인의 조건에 포함시킬 수 있는 항목이지만, 일반적으로 디자인의 목적이라 하면 '기능과 미의 추구'를 들 수 있습니다.

30. 미술공예운동에 관한 문제

| 중요도 ●●●○○ **정답 ②**

② 미술공예운동은 19세기 후반 고딕예술을 찬양했던 존 러스킨의 영향을 받은 윌리엄 모리스에 의해 시작되었습니다. 모리스는 기계로 생산된 제품의 질이 현저하게 낮아진 것을 지적하면서 산업혁명에 따른 기계화, 즉 기계에 의한 대량생산에 반대하였고 예술의 민주화와 사회화를 주장했습니다. 따라서 미술공예운동은 품질회복운동으로 수공예품 사용을 권장하였으며 근대 디자인사에 지대한 영향을 주었고 모리스는 20세기 디자인 공예운동의 선구자로 평가됩니다.

31. 환경디자인에 관한 문제

| 중요도 ●●○○○ **정답 ③**

③ 환경디자인에 속하는 경관디자인은 랜드스케이프 디자인(Landscape Design)이라고도 합니다. 이는 고대부터 존재해 왔던 스페이스 디자인의 일종으로 정원이나 뜰 만들기와도 관련이 있으며, 그것들의 발전된 모습이라고도 할 수 있습니다. 눈에 띄는 경치를 의미하는 랜드스케이프는 자연적 요소와 인공적 요소로 나뉘며 위치와 크기, 색과 색감, 형태, 선, 질감, 농담 등은 경관이미지를 형성하는 요소들입니다. 경관은 원경-중경-근경으로 나눌 수 있고 동적 경관은 시퀀스(Sequence), 정적 경관은 신(Scene)으로 표현됩니다.

32. 데스틸에 관한 문제

| 중요도 ●●○○○ **정답 ①**

① 데스틸 – 대표적 작가 몬드리안(Piet Mondrian)으로 추상화가 중 가장 정밀하고 구조적인 화풍으로 유명하며, 수직선과 수평선, 정방형과 장방형만으로 구성하고 3원색과 무채색만 사용하였습니다. 데스틸의 디자인 기본요소는 화면을 수평, 수직으로 분할하고 3원색과 무채색을 이용한 구성입니다. 비대칭적이지만 합리적 활자 배열, 직선적 패턴, 그리고 강한 원색대비를 통한 비례를 보여주거나 빨강, 노랑, 파랑, 검정의 순수한 원색을 사용하여 순수하고 추상적인 조형을 추구하였습니다.

② 큐비즘 – 대표적 작가는 세잔, 브라크, 피카소 등입니다. 초기 큐비즘은 프랑스의 세잔(Cezanne)에 의해 주도되었으며, 난색의 강렬한 색채와 대비를 주로 사용하였습니다.

③ 다다이즘 – 색의 화려한 면과 어두운 면을 동시에 갖고 있으며, 극단적인 원색 대비와 어둡고 칙칙한 색을 사용했습니다.

④ 미래주의 – 20C 초 이탈리아 북부의 공업도시 밀라노에서 마리네티(Marinetti)가 중심이 되어 일어난 전위 예술운동으로, 기존의 낡은 예술을 모두 부정하고, 기계세대에 어울리는 새로운 다이내믹한 미를 창조할 것을 주장하였습니다. 기계가 지닌 차갑고 역동적인 아름다움을 조형예술의 주제로까지 승화시키고, 속도감과 운동감을 표현하기 위해 시간의 요소를 도입한 예술운동으로, 주로 하이테크 소재로 색채를 표현한 미술사조입니다.

33. 색채계획 및 디자인 프로세스에 관한 문제
| 중요도 ●●○○○ 정답 ④

④ 색견본 승인은 색채관리에 해당합니다.

34. 균형(balance)에 관한 문제
| 중요도 ●●●○○ 정답 ④

균형은 디자인 원리 중 요소와 요소들 사이에 시각상 힘의 평형을 이루어 안정감을 주는 것을 의미합니다. 그래픽 디자인과 멀티미디어 디자인뿐만 아니라 패션 등 다양한 분야에서 적용되는 조형원리로서, 어떠한 부분과 부분 사이에 시각상 힘의 어울림이 있으면 안정감과 명쾌한 감정을 느끼게 합니다. 균형은 '대칭균형(Formal balance)'과 '비대칭 균형(informal balance)'으로 나뉩니다.

35. 유니버설 디자인에 관한 문제
| 중요도 ●●●○○ 정답 ③

미국 노스캐롤라이너 주립대학의 유니버설 디자인 센터는 다음과 같은 디자인 7대 원칙을 정리했습니다.

1. 공평한 사용 : 누구나 쉽게 사용할 수 있을 것(Equitable Use)
2. 사용의 융통성 : 유연하고 자유도가 높은 사용성(Flexibility Use)
3. 간단하고 직관적인 사용 : 직감적이고 심플한 사용방법(Simple and Intuitive Use)
4. 인지할 수 있는 정보 : 쉬운 가독성과 빠른 정보 습득(Perceptible Information)
5. 오류에 대한 포용력 : 사용 시 위험하거나 오류가 없는 디자인(Tolerance for Error)

6. 적은 물리적 노력 : 자연스런 자세와 적은 힘으로 쉽게 사용(Low Physical Effort)
7. 접근 및 조작하기 쉬운 크기와 적절한 공간(Size and Space for Approach and Use)

36. 디자인의 요소에 관한 문제
| 중요도 ●●●○○ 정답 ③

③ 점의 확대나 선의 이동, 너비의 확대 등 적극적 방법으로 면이 표현될 때 이를 포지티브(Positive, 적극적) 면이라 하고, 점의 밀집이나 선으로 둘러싸인 소극적 면일 때 이를 네거티브(Negative, 소극적) 면이라고 합니다.

37. 잡지 매체의 특징에 관한 문제
| 중요도 ●●○○○ 정답 ①

① 잡지광고는 특정 독자층을 대상으로 하기 때문에 광고 효과가 높은 편입니다. 광고매체로서의 수명이 길고 회람률(돌려보는 정도)도 높으며, 컬러 인쇄의 질이 높아 감정적 광고 또는 무드 광고로 호소력을 높일 수 있습니다. 한 번의 광고로 전국에 널리 배포되므로 편리하고 경제적입니다. 단점은 제작기일이 오래 소요된다는 것과 그로 인해 광고 순발력이 떨어진다는 것입니다.

38. 디자인 접근방법에 관한 문제
| 중요도 ●●○○○ 정답 ②

② 그린디자인은 기술적 진보에 대한 낙관적 기대뿐 아니라 한정된 자원의 올바르고 경제적인 활용과 환경오염의 방지, 어린이나 노인, 장애자 등 소외계층에 대한 배려까지 포함합니다. 산업 전반에 걸친 생활용품 및 제품의 생산 과정에서 최소의 에너지로 최소의 오염 물질을 배출하여 안전하고 경제적이며 재활용이 쉬운 디자인을 추구합니다. 환경친화적 디자인, 리사이클링 디자인, 에너지 절약형 디자인이 생태학적 그린디자인의 원리입니다.

39. 좋은 디자인의 조건에 관한 문제
| 중요도 ●●●○○ 정답 ③

① 최소의 경비로 최대의 효과를 얻을 수 있는 디자인 – 경제성
② 창의적이고 독창적인 디자인 – 독창성
③ 최신 유행만을 반영한 디자인은 합리성의 원칙에 어긋납니다.
④ 사용자의 편의를 고려한 디자인 – 합리성

40. 패션디자인의 원리에 관한 문제

| 중요도 ●●●○○ 정답 ②

② 패션디자인은 반복, 평행, 연속, 교차, 점진, 전환, 방사, 집중, 대비, 리듬, 비례, 균형, 강조 등의 디자인 원리들을 조화롭게 통합시키는 것입니다. 색채는 디자인의 원리가 아니라 "실루엣, 색채, 재질, 디테일, 트리밍"과 같은 패션디자인의 주요 요소에 속합니다.

41. sRGB에 관한 문제

| 중요도 ●●●○○ 정답 ②

① AdobeRGB는 1996년 MS사와 HP사가 협력해 만든 모니터 및 프린터의 표준 RGB 색공간이 좁은 색공간과 Cyan과 Green의 색 손실이 많아 문제가 되자 이를 보완하기 위해 Adobe사에서 개발했습니다.
② sRGB는 모니터나 프린터, 인터넷을 위한 표준 RGB 색공간을 지칭하는 용어로 모니터와 프린터 인터넷을 위한 표준으로 8비트 이미지 색공간으로 국제적으로 통용되는 기본적인 색공간입니다.
③ ProPhotoRGB은 kodak에서 만든 색공간으로 사람의 눈이 볼 수 있는 영역을 기준으로 사진용으로 만들어졌으며 CIE 색도에서 넓은 영역을 포함하고 있습니다.
④ DCI-P3는 미국의 영화산업에서 디지털 영화의 영사를 위한 일반적인 RGB 색상 공간으로 개발되었습니다.

42. 무채색 재료에 관한 문제

| 중요도 ●●○○○ 정답 ①

무채색 안료를 총칭하여 '체질안료'라 하고, 줄여서 '체질'이라고도 합니다. 대부분이 무기안료나 일부 유기안료도 있습니다.

43. 색역(color gamut) 범위에 관한 문제

| 중요도 ●●○○○ 정답 ④

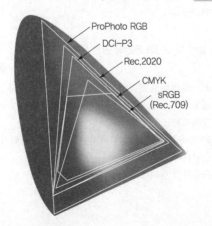

44. 색료에 관한 문제

| 중요도 ●●○○○ 정답 ④

④ 유기안료는 유기화합물로 착색력(염료의 색이 진한 정도)이 우수하고 색상이 선명하며, 인쇄잉크, 도료, 섬유수지날염, 플라스틱 등의 착색에 사용됩니다.

45. 측색 장비에 관한 문제

| 중요도 ●●○○○ 정답 ②

② 디스플레이 장치는 모니터를 의미합니다. 모니터의 색 측정은 필터식 색채계로만 하지 않습니다. 분광복사계의 경우 내부에 분광장치가 탑재되어 있어, 광원의 종류에 무관하게 물체 표면에서 반사된 가시 스펙트럼 대역의 파장을 측정하고 이로부터 색 좌표뿐만 아니라 색온도, 연색 지수 등 다양한 색 특성 평가를 한꺼번에 수행할 수 있다는 장점이 있습니다. 디스플레이 장치는 대부분 분광방식 색 측정장치를 사용합니다. 분광복사계는 복사의 분광 분포를 파장의 함수로 측정하는 계측기로 빛 측정에 사용합니다.

46. 파일 형식에 관한 문제

| 중요도 ●●○○○ 정답 ②

PNG 포맷은 웹디자인에서 많이 사용되며, 포맷 대체용으로 개발된 저장방식으로 이미지의 투명성과 관련된 알파채널에서 향상된 기능 제공, 트루컬러 지원, 비손실 압축을 사용하여 이미지 변형 없이 원래 이미지를 웹상에 그대로 표현할 수 있는 색공간 정보와 16비트 심도, 압축 등의 조건을 모두 만족하는 파일 형식입니다.

47. 육안 색 비교에 관한 문제

| 중요도 ●●○○○ 정답 ④

KS A 0065에 의하면 어두운 색을 비교하는 경우 작업면 조도는 4000lx에 가까운 것이 좋다고 규정되어 있습니다. KS A 0065에 의한 표면색의 시감 비교방법에 대한 규정은 다음과 같습니다.

[6. 색 비교를 위한 시환경]

6.1 조도

색 비교를 위한 작업면의 조도는 1,000~4,000lx 사이로 하고 균제도는 80% 이상이 적합하다. 단지, 어두운 색을 비교하는 경우의 작업면 조도는 4,000lx에 가까운 것이 좋다.

6.2 부스의 내부 색

일반적으로 이용하는 부스의 내부 명도 L*가 약 45~55의 무광택의 무채색으로 한다. 색 비교에 적합한 배경시야를 확보하기 위해 부스 내의 작업면은 비교하는 시료면과 가

까운 휘도율을 갖는 무채색으로 한다. 조명의 확산판은 시료색으로부터 반사하는 램프의 결상을 피하기 위해서 항상 사용한다. 조명장치의 분광분포 특성은 그 확산판의 분광투과 특성이 포함된다.

비고
1. 밝은색이나 흰색에 가까운 색을 비교하는 경우는 휘도 대비를 최소화하기 위해 명도 L*가 약 65 또는 그것보다도 높은 명도의 무채색으로 한다.
2. 어두운 색을 비교하는 경우는 명도 L*가 약 25의 광택 없는 검은색으로 한다. 작업면은 4,000lx에 가까운 조도가 적합하다.

48. 출력장비에 관한 문제

| 중요도 ●●○○○ 정답 ①

① LCD 모니터는 액정 투과도의 변화를 이용해서 각종 장치에서 발생되는 여러 가지 전기적인 정보를 시각정보로 변화시켜 전달하는 전자소자로 손목시계나 컴퓨터 등에 널리 쓰이고 있는 평판 디스플레이입니다. 에너지 소모율이 적어 휴대용으로 사용 가능하며 자체 발광성이 없어 후광이 필요하며 가법혼색의 원리를 이용하는 출력장치입니다.
② 레이저 프린터는 감광시키면 정전기에 의한 전자상을 만드는 드럼 위에 레이저 광선을 패턴에 따라 주사시키는 방식으로 복사기와 거의 같은 원리의 출력장치입니다.
③ 디지타이저는 입력 원본의 아날로그 데이터인 좌표를 판독하여, 컴퓨터에 디지털 형식으로 설계도면이나 도형을 입력하는 데 사용되는 입력장치입니다.
④ 스캐너는 사진 또는 그림과 같이 종이 위의 도형의 정보를 컴퓨터에 전달하는 입력장치입니다.

49. 인쇄잉크에 관한 문제

| 중요도 ●●○○○ 정답 ①

① 로그우드 마젠타는 인쇄잉크용 안료가 아닌 천연염료로 사용됩니다.

50. 조명 및 수광의 기하학적 조건에 관한 문제

| 중요도 ●●●○○ 정답 ④

④ di:8°와 de:8°의 배치는 8° 기울여 측정하는 방식으로 동일하나, di:8°는 정반사 성분을 제외하는 것이 아니라 분산광과 정반사 모두를 포함합니다.

[조명 및 수광의 기하학적 조건]
• di:8° – di:8°의 배치는 적분구를 사용하여 조사하며 분산광과 정반사 모두 포함하고 광검출기로 8° 방향에서 5도 이내의 시야로 기울여 측정하는 방식

• de:8° – 이 배치는 di:8°와 동일하며 분산광과 정반사를 제외하고 광검출기로 8° 기울여 측정하는 방식
• 8°:di – 이 배치는 di:8°와 일치하며 8°로 기울여 빛을 조사하고 분산광과 정반사 포함해서 관찰하는 방식으로 광의 진행이 반대이다.
• 8°:de – 이 배치는 de:8°와 일치하며 다만 광의 진행이 반대이다. 8°로 기울여 빛을 조사하고 분산광과 정반사 제외하고 관찰하는 방식
• d:d – 이 배치의 조명은 di:8°와 일치하며 확산조명을 조사하고 확산광을 관측하는 방식으로 측정 개구면은 조사되는 빛의 크기와 같아야 한다.
• d:0 – 확산조명을 조사하고 수직방향에서 관측하는 방식으로 정반사 성분이 완벽히 제거되는 배치이다.
• 45°a:0° – 45° 확산광을 조사하고 수직방향에서 관측하는 방식으로 반사체의 표면에 중심을 둔 반각 40°, 50°의 두 개의 원추상의 면으로부터 빛이 비추며 여기서 반사된 후 시료 중심에 꼭짓점을 둔 반각 5°의 원추 안을 향하는 빛들을 측정하는 배치이다.
• 0°:45°a – 빛은 수직으로 조사하고 45°에서 관측하는 방식으로 공간 조건은 45°a:0° 배치와 일치하고 빛의 진행은 반대이다.
• 45°X:0° – 공간조건은 45°a:0°와 일치하나 원주상의 한 점에서만 측정하는 방식으로 이 배치에서는 시료의 구조와 방향성이 강조된다.
• 0°:45°X – 공간조건은 45°a:0°와 배치와 일치하고 빛의 진행은 반대이다. 따라서 빛은 수직으로 비추고 법선을 기준으로 45°의 방향에서 측정한다.

51. 색도 좌표에 관한 문제

| 중요도 ●●○○○ 정답 ③

KS A 0064(색에 관한 용어)에서 2032번 CIE 1976 UCS 색도 좌표도에서 x, y와 u, v 그리고 u, v 색도 좌표도에서 규정하고 있습니다. u*, v*은 사용하지 않습니다.

52. CIELAB 표색계의 색차식에 관한 문제

| 중요도 ●●○○○ 정답 ①

KS A 0064(색에 관한 용어)에서 2068번 (CIE 1976) L*a*b* 색차, CIELAB 색차에서 ① $\Delta E^\circ_{ab} = [\,(\Delta L^\circ)^2 + (\Delta a^\circ)^2 + (\Delta b^\circ)^2\,]^{\frac{1}{2}}$로 규정하고 있습니다.

53. CCM에 관한 문제

| 중요도 ●●●●○ 정답 ④

자동배색에 혼입되는 각종 요인에서 색채가 변할 수 있으

므로 발색공정관리가 어려운 편입니다. CCM은 소프트웨어와 정밀 측정기기를 사용하여 색을 자동으로 배색하는 장치로 기준색에 대한 분광반사율의 일치가 가능합니다. 자동 배색 시 각종 요인들에 의하여 색채가 변할 수 있으므로 발색공정에 대한 정확한 파악과 철저한 관리가 선행되어야 합니다.

CCM은 소프트웨어와 정밀 측정기기를 사용하여 색을 자동으로 배색하는 장치로 기준색에 대한 분광반사율 일치가 가능합니다. 정밀한 조색을 실현하기 위하여 컴퓨터 장치를 이용해 정밀 측정하여 자동으로 구성된 컬러런트(colorant)를 정밀한 비율로 자동조절 공급함으로써 색을 자동화하여 조색하는 시스템입니다. 일정한 품질을 생산할 수 있고, 조색시간을 단축할 수 있으며, 소재의 변화에 신속히 대응하는 데 도움을 주며, 다품종 소량 생산에 대응하여 고객의 신뢰도를 구축해 컬러런트 구성이 효율적입니다. 초보자라도 감정이나 환경의 영향을 적게 받아 쉽게 배워 사용할 수 있고 분광반사율을 기준색과 일치시키므로 정확한 아이소머리즘(isomerism)을 실현할 수 있습니다. 육안조색보다 감정이나 환경의 지배를 받지 않습니다.

54. 해상도에 관한 문제

| 중요도 ●●○○○ 정답 ③

③ 1,280×720 해상도(약 100만 화소)는 HD(High Definition)급이라 하고 1,920×1,080 해상도(약 200만 화소)를 풀HD(Full High Definition)급이라 합니다. 3,840×2,160 해상도는 풀HD의 4배에 해당하는 화소를 표시합니다.

3,840×2,160 해상도는 업체마다 다른 이름으로 불리다가 2012년부터 CEA(Consumer Electronics Association, 미국소비자가전협회)에서 'UHD(Ultra High Definition)'라는 이름을 사용하자고 제안, 이에 2012년 후반부터 삼성전자 및 LG전자에서 3,840×2,160 해상도의 TV를 'UHD TV'라 부르게 됩니다. 하지만 소니 등 일부 업체는 '4K'로 표기하고 있습니다.

최근의 스마트 폰의 픽셀 밀도는 300ppi 이상입니다. 500ppi를 초과하는 고급형 장치도 있습니다. 해상도가 높아질수록 디스플레이의 크기가 커지게 됩니다. 보기에서는 가장 큰 7.68in×4.32in이 답이 됩니다.

55. 시감 비교 방법에 관한 문제

| 중요도 ●●○○○ 정답 ④

④ KS A 0065 표면색의 시감 비교방법에서 관찰거리와 마스크 관측창의 치수에 대해 2도 시야의 경우 700mm일 경우 54×54가 아닌 25×25의 관측창 치수로 규정되어 있습니다.

KS A 0065 표면색의 시감비교 방법에서 아래와 같이 규정하고 있습니다.

9. 비교하는 색면의 크기

9.1 일반

a) 시료색 및 현장 표준색은 평평하고 보기 쉬운 크기가 적합하다.

b) 비교하는 색면의 크기와 관찰거리는 시야각으로 약 2도 또는 10도가 되도록 한다. 그것보다 큰 경우는 무채색의 마스크를 사용하여 약 2도 또는 약 10도 시야의 관찰조건으로 조정한다.

c) 표3에 대표적인 관찰거리와 마스크의 관측창 크기를 제시한다.

[표3] 관찰거리와 마스크 관측창의 치수

2도 시야의 경우		10도 시야의 경우	
관찰거리	관측창 치수	관찰거리	관측창 치수
300	11×11	300	54×54
500	18×18	500	87×87
700	25×25	700	123×123
900	32×32	900	158×158

56. 조건등색에 관한 문제

| 중요도 ●●●○○ 정답 ①

① 조건등색은 특정 조명 아래에서는 동일 색으로 보이나 조명의 분광 분포가 달라지면서 다르게 보이는 것입니다. 여기서 연색성과 혼동될 수 있는데, 연색성은 조명에 따라 물체의 색감이 달라 보이는 현상이고, 문제에서는 조명에 따라 '같아 보이거나 달라 보이는 것'이라고 하였으므로 조건등색에 관한 내용입니다.

57. 기기를 이용한 조색에 관한 문제

| 중요도 ●●●○○ 정답 ③

CCM은 소프트웨어와 정밀 측정기기를 사용하여 색을 자동으로 배색하는 장치로 측색 매칭 알고리즘(어떤 문제를 해결하기 위한 절차, 방법, 명령어들의 집합)을 이용하면 기준색에 대한 분광반사율의 일치가 가능합니다.

58. 조색에 관한 문제

| 중요도 ●●○○○ 정답 ④

딱히 정해진 것은 아니지만 조색을 위한 관측 또는 조색 시에는 밝은 색에서 어두운 색으로, 연한 색에서 진한 색으로, 즉 채도가 낮은 색에서 높은 색으로 관측하는 것이 좋습니다.

59. CIE 표준광에 관한 문제

| 중요도 ●●●○○ 　정답 ②

1931년 국제조명위원회(CIE)에서 분광에너지 분포가 다른 표준광원으로 A, D_{65}로 정했습니다. C광원은 2004년 이후 표준광으로 사용하지 않습니다.

60. 유기안료에 관한 문제

| 중요도 ●●●○○ 　정답 ①

① 불투명하고 내광성 및 내열성이 우수한 것은 유기안료가 아닌 무기안료에 대한 설명입니다.

[유기안료]
유기화합물로 착색력(염료의 색이 진한 정도) 이 우수하고 색상이 선명하며, 종류가 많아 다양한 색상의 재현이 가능하고 인쇄잉크, 도료, 플라스틱 염색 등에 널리 사용됩니다. 무기안료에 비해 채도와 농도가 높고, 내광성이 나쁜 특징이 있습니다.

61. 회전혼합에 관한 문제

| 중요도 ●●●○○ 　정답 ③

③ 회전혼합은 중간혼합이자 가법혼색의 일종으로 계시가법혼색에 속합니다. 색이 실제로 섞이는 것이 아니라 착시를 일으켜 색이 혼합된 것처럼 보이는 심리적 혼색입니다. 두 가지 색의 색표를 회전원판 위에 적당한 비례의 넓이로 붙여 빠른 속도로 회전시키면 원판 면이 혼색되어 보이는데, 혼색된 결과는 밝기와 색에 있어서 원래 각 색지각의 평균값이 됩니다. 영국의 물리학자 맥스웰(Maxwell)에 의해 실험되었습니다.

62. 색의 감정효과에 관한 문제

| 중요도 ●●●○○ 　정답 ②

먼셀의 표기법 H V/C (색상 명도/채도)에 의하면 5PB 4/4의 색상은 난색이고 명도는 어두운 중명도이고 중채도 이하를 나타냅니다. 비교적 한색계열에 어둡고 채도가 낮으므로 후퇴, 수축, 진정효과, 시간의 흐름이 짧게 느껴지게 됩니다.

63. 색 필터에 관한 문제

| 중요도 ●●●○○ 　정답 ②

② 컬러인쇄의 3색 분해를 할 때, 컬러필름의 색들은 3색 필터를 이용하여 색분해를 하는데 C(사이안)는 R(빨강) 필터, M(마젠타)은 G(녹색) 필터, Y(옐로)는 B(파란) 필터를 사용해 만드는데, 빨강(Red)+초록(Green)=노랑(Yellow), 초록(Green)+파랑(Blue)=사이안(Cyan), 파랑(Blue)+빨강(Red)=마젠타(Magenta) 색이 나타납니다.

64. 눈의 구조에 관한 문제

| 중요도 ●●●○○ 　정답 ②

① 홍채 – 카메라의 조리개 역할을 합니다.
② 유리체 – 수정 뒤에 있는 젤리 상의 물질로 안구의 3/5를 차지하며 망막에 광선을 통과시키고 눈의 모양을 유지하며, 망막을 눈의 벽에 밀착시키는 작용
③ 모양체 – 혈관막 중 가장 두꺼운 부분으로서 고리 모양으로 수정체와 연결되어 있어서 수정체의 두께를 조절합니다.
④ 맥락막 – 안구벽의 중간층을 형성하는 막으로서 혈관과 멜라닌 세포가 많이 분포하며, 외부에서 들어온 빛이 분산되지 않도록 합니다.

65. 헤링의 반대색설에 관한 문제

| 중요도 ●●●●○ 　정답 ④

1872년 독일의 심리학자이자 생리학자 "헤링"은 반대 잔상인 빨강–초록 물질, 파랑–노랑 물질, 검정–하양 물질인 서로 대립하는 3종류의 광화학 물질이 존재한다고 가정하고, 망막에 빛이 들어오면 분해(이화)와 합성(동화)이라고 하는 반대반응이 동시에 일어나 반응의 비율에 따라서 여러 가지 색이 지각된다는 학설을 발표하였습니다. 이를 헤링의 4원색설이라 하는데 심리적 보색개념으로 반대색설이라고도 합니다.

66. 색상대비에 관한 문제

| 중요도 ●●●○○ 　정답 ③

③ 색상대비는 다른 두 색을 동시에 인접시켜 놓았을 경우 두 색이 서로의 영향으로 인하여 색상차가 더 크게 나는 현상입니다. 1차 색끼리 잘 일어나며 2차 색, 3차 색이 될수록 대비효과는 줄어듭니다. 즉 빨강, 노랑, 녹색, 파랑 등의 색이 조합되었을 경우 뚜렷이 나타나고 교회의 스테인드글라스나 마티스, 피카소, 칸딘스키 등과 같은 야수파의 회화작품에서 볼 수 있습니다.

67. 색의 대비 현상에 관한 문제

| 중요도 ●●●○○ 　정답 ①

빨강과 청록의 체크무늬 스카프에서 볼 수 있는 대비는 보색대비입니다.

① 남색 치마에 노란색 저고리 – 보색대비
② 주황색 셔츠에 초록색 조끼 – 색상대비
③ 자주색 치마에 노란색 셔츠 – 색상대비
④ 보라색 치마에 귤색 블라우스 – 색상대비

68. 색채지각과 감정효과에 관한 문제

| 중요도 ●●●○○ 정답 ③

① 좁은 방을 넓어 보이게 하려면 진출색보다는 팽창색의 원리를 활용합니다.
② 같은 색상일 경우 고채도보다는 흰색을 섞은 저채도의 색이 도리어 밝아 보여 팽창되어 보입니다.
③ 명도를 이용하며 색의 팽창과 수축의 느낌을 조정할 수 있습니다. 고명도일 경우 팽창의 이미지, 저명도일 경우 수축의 이미지를 조정할 수 있습니다.
④ 무채색은 유채색보다 후퇴, 수축되어 보입니다.

69. 가법혼색 원리에 관한 문제

| 중요도 ●●●●○ 정답 ④

④ 컬러 사진은 감법혼색의 원리입니다. 가법혼색은 빛의 혼합으로 빛의 3원색인 빨강(Red), 초록(Green), 파랑(Blue)을 혼합하기 때문에 섞을수록 밝아지며 컬러모니터, TV의 색, 무대조명 등에 사용됩니다. 컬러인쇄 원색 분해 과정은 4장의 필름을 제작하는 과정으로 가법혼색의 원리를 이용해 제작합니다.

70. 색의 감정효과에 관한 문제

| 중요도 ●●●○○ 정답 ④

④ 무거운 작업도구를 사용하는 작업장에서 심리적으로 가볍게 느끼도록 하는 색은 명도와 가장 관련이 깊고 이어서 채도와 색상 순으로 무게감을 조정할 수 있습니다. 난색보다는 한색이 조금 가벼워 보일 수 있지만 채도에 따라 달라질 수 있습니다. 보기에서는 고명도에 고채도의 한색보다 고명도에 저채도일 때 난색계열이 좀더 가볍게 보일 수 있습니다.

71. 베졸드 효과에 관한 문제

| 중요도 ●●●○○ 정답 ②

② 베졸드 효과는 가까이서 보면 여러 가지 색들이 좁은 영역을 나누고 있지만 멀리서 보면 이들이 섞여 하나의 색채로 보이는 것으로 색을 직접 섞지 않고 색점을 배열함으로써 전체 색조를 변화시키는 효과입니다. 문양이나 선의 색이 배경색에 영향을 주어 원래의 색과 다르게 보입니다.

72. 색채 지각에 관한 문제

| 중요도 ●●●○○ 정답 ①

① 밝은 상태에서 어두운 상태로 바뀔 때 민감도가 증가하는 것은 암순응이라 하고 반대를 명순응이라 하는데, 명순응의 시간이 암순응의 시간보다 비교적 짧습니다.

73. 푸르킨예 현상에 관한 문제

| 중요도 ●●●○○ 정답 ③

[푸르킨예 현상(Purkinje phenomeono)]
체코의 생리학자인 푸르킨예가 발견하였고 명소시(추상체시)에서 암소시(간상체시)로 갑자기 이동할 때 빨간색은 어둡게, 파란색은 밝게 보이는 것을 말합니다. 이 현상은 간상체와 추상체 시각의 스펙트럼 민감도가 서로 다르기 때문에 나타나는데, 추상체가 반응하지 않고 간상체가 반응하면서 생기며, 박명시의 최대시감도는 507~555nm입니다.

74. 혼색과 관계된 원색 및 관계식에 관한 문제

| 중요도 ●●○○○ 정답 ①

① $Y + C = G = W - B - R$
 → 색료혼합으로 특성이 나머지와 다릅니다.
② $R + G = Y = W - B$
 → 색광혼합으로 W은 흰색, Y의 보색 B를 표시합니다.
③ $B + G = C = W - R$
 → 색광혼합으로 W은 흰색, C의 보색 R를 표시합니다.
④ $B + R = M = W - G$
 → 색광혼합으로 W은 흰색, M의 보색 G를 표시합니다.

75. 홍채에 관한 문제

| 중요도 ●●●○○ 정답 ③

① 각막은 빛을 받아들이는 투명한 창문 역할을 합니다.
② 수정체는 카메라의 렌즈와 같은 역할을 합니다.
③ 홍채는 카메라의 조리개와 같은 역할을 하며 눈의 색깔이 다르게 보이게 하는 부분입니다.
④ 망막(시세포가 분포하여 상이 맺히는 부분)은 카메라의 필름 역할을 합니다.

76. 색채의 온도감에 관한 문제

| 중요도 ●●●○○ 정답 ③

① 따뜻한 느낌을 주는 색상은 한색이 아닌 난색이며, 노랑 · 주황 · 빨강 계열을 말합니다.
② 물을 연상시키는 파랑계열은 중립색이 아닌 한색이라 합니다.
③ 색의 온도감은 파장이 긴 폭이 따뜻하게 느껴지는 난색이고 파장이 짧은 쪽이 차갑게 느껴지는 한색입니다.
④ 온도감은 색상과 관련이 있고 명도와 채도는 상황에 따라 다릅니다.

77. 색의 3속성과 감정효과에 관한 문제

| 중요도 ●●○○○ 정답 ②

명도, 채도가 동일한 경우에 난색계가 한색계에 비해 더욱 화려한 느낌을 주게 됩니다. 난색은 주목성이 높고 동적이며 부드러운 이미지가 연상되기 때문입니다.

78. 색에 관한 문제

| 중요도 ●●●○○ 정답 ②

유채색은 빨강, 노랑과 같은 색으로 명도가 있는 색입니다. 유채색은 색상, 명도, 채도가 있는 색이며 무채색은 명도만 있는 색을 말합니다.

79. 동시대비에 관한 문제

| 중요도 ●●●○○ 정답 ①

대비는 서로 다른 두 색이 서로의 영향을 받아 원래의 색과 다르게 보이는 현상으로 잔상의 일종입니다. 동시대비는 두 가지 색을 동시에 볼 때 일어나는 현상으로 시점을 한곳에 집중시키려는 색채지각 과정에서 순간적으로 일어납니다.

80. 가시광선의 범위에 관한 문제

| 중요도 ●●●○○ 정답 ③

① 590~620nm – 주황계열
② 570~590nm – 노랑계열
③ 500~570nm – 초록계열
④ 450~500nm – 파랑계열

보라계열	파랑계열	초록계열
380~445nm	445~480nm	480~560nm
노랑계열	주황계열	빨강계열
560~590nm	590~640nm	640~780nm

81. CIE 색체계에 관한 문제

| 중요도 ●●●○○ 정답 ①

빛의 색채표준에 대해 국제적인 표준화 기구가 필요하여 설립된 것이 국제조명위원회(CIE)입니다. 국제조명위원회는 1931년 '가법혼색'에 의해 CIE 색체계를 만들었는데, 표준광원에서 표준관찰자에 의해 관찰되는 색을 정량화시켜 수치로 만든 표색계입니다.

82. 오스트발트 색체계의 표시기호에 관한 문제

| 중요도 ●●●●○ 정답 ②

②의 10 ca에서 10은 색상, c는 백색량, a는 흑색량을 나타냅니다. 그러므로 보기의 백색량을 살펴보면, 7 ec는

35, 10 ca는 56, 19 le는 8.9, 24 pg는 3.5가 됩니다. 기호마다 수치를 암기하지 않더라도 뒤로 갈수록 백색량은 줄고, 반대로 흑색량은 늘어나는 것을 알 수 있습니다.

기호	a	c	e	g	i	l	n	p
백색량	89	56	35	22	14	8.9	5.6	3.5
흑색량	11	44	65	78	86	91.9	94.9	95.5

83. 색채조화에 관한 문제

| 중요도 ●●○○○ 정답 ①

① 색채조화는 주변요인에 영향을 받으므로 절대성이 아닌 상대성과 개방성을 중시해야 합니다.

[색채조화]
목적에 적합한 색, 즉 연관된 부분들을 사이의 일관성 있는 질서와 조화로운 균형을 이루기 위해 색을 적절히 사용하여 즐거움을 주는 색채조합을 말합니다. 색채조화는 두 색 또는 그 이상의 색채 연관 효과에 대한 가치평가로서, 주관적 태도의 영역에서 객관적 이론의 영역으로 옮겨져야 합니다. 색상, 명도, 채도의 차이가 기초가 되며, 두 색 또는 그 이상의 색채 연관 효과에 대한 가치 평가를 말합니다. 서로 다른 것들이 대립하면서도 통일된 인상을 주는 미적 원리로 사회적, 문화적 요소 등과 수많은 요소에 따라 다르게 표현됩니다.

84. 먼셀의 색입체에 관한 문제

| 중요도 ●●●○○ 정답 ②

① 대칭인 마름모 모양은 오스트발트의 색입체입니다.
② 먼셀의 색입체를 수직으로 절단하면 동일 색상면이 나타납니다. 동일 색상면의 끝과 끝인 보색관계의 색상면을 볼 수 있습니다.
③ 명도가 높은 '밝은 색'이 상부에 위치합니다.
④ 수직으로 잘랐기 때문에 명도의 여러 단계를 볼 수 있습니다.

85. CIE XYZ 색표계에 관한 문제

| 중요도 ●●●○○ 정답 ④

CIE XYZ 색표계는 국제조명위원회(CIE)에서 제정한 표준측색시스템으로 가법혼색(RGB)의 원리를 이용해 3원색을 기반으로 빨간색은 X센서, 녹색은 Y센서, 청색은 Z센서에서 감지하여 XYZ 삼자극치의 값을 표시합니다. 현재 모든 측색기의 기본 함수로 사용되고 있어서 색이름을 수량화해 나타내기에 가장 적합한 색체계입니다. 측색기의 기본 원리가 되며 색을 측정하기 위해서는 광원의 분광복사분포와 시료의 분광반사율 그리고 색일치함수 등이 필요하지만 시료에 사용된 염료의 양은 필요하지 않습니다.

86. 저드의 색채조화론에 관한 문제

| 중요도 ●●●○○ 정답 ④

① 동류(친근감)의 원리 – 자연 색채처럼 잘 알려지고 친숙한 색이 조화롭다.
② 명료성의 원리 – 배색된 색채의 관계가 명료하고 모호하지 않을 때 조화된다.
③ 유사성의 원리 – 배색된 색채가 비슷하거나 공통성이 있으면 조화된다.
④ 질서의 원리 – 규칙적인 질서를 가지는 배색이 조화된다.

저드는 "색채조화는 좋아함과 싫어함의 문제이며 정서반응은 사람에 따라 다르고 동일인이라도 주어진 환경에 따라 다를 수 있다."라고 하면서 색채조화 4원칙, 즉 질서의 원리, 비모호성의 원리(명료성의 원리), 동류의 원리, 유사의 원리를 제시했습니다. 질서를 가질 때, 배색 이유가 명확할 때, 비슷하거나 유사한 색상과 색조는 조화를 가진다는 것입니다.

87. 이텐의 색채조화론에 관한 문제

| 중요도 ●●●○○ 정답 ④

④의 색상환에서 정사각형 지점의 색과 근접보색으로 만나는 직사각형 위치의 색은 조화된다는 내용은 4색조화에 대한 설명입니다.

[이텐의 색채조화론]
색채의 기하학적 대비와 규칙적 색상 배열, 그리고 계절감을 색상의 대비를 통하여 표현한 것이 특징인 색채조화론입니다. 색채와 모양에 대한 공감각적 연구를 통해 색채와 모양의 조화로운 관계성을 추출했으며 직접 만든 12색상환을 기본으로 다음과 같은 조화이론을 발표하였습니다.

2색조화 : 보색관계의 색은 조화로운 화음을 만든다.
3색조화 : 정삼각형 꼭짓점 안에 3색은 조화롭다.
4색조화 : 정사각형 꼭짓점 안에 있는 4색은 조화롭다.
5색조화 : 오각형과 3색조화와 흑과 백을 연결하면 조화롭다.
6색조화 : 육각형과 4색조화와 흑과 백을 연결하면 조화롭다.

88. KS 계통색명에 관한 문제

| 중요도 ●●●○○ 정답 ①

①의 '연한 → 흐린 → 탁한 → 어두운'이 유채색 수식 형용사 중 고명도에서 저명도의 순으로 배열된 것으로 다음 그림과 같습니다.

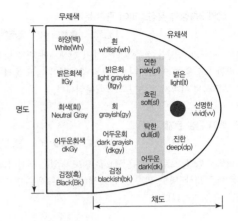

89. CIE Yxy 색체계에 관한 문제

| 중요도 ●●○○○ 정답 ③

초록계열 색채는 좌표상의 작은 차이가 실제로는 작은 색차이로 보이고, 빨강계열 색채는 그 반대입니다.

[CIE Yxy 색체계]
양(+)적인 표시만 가능한 XYZ 표색계로는 색채의 느낌을 정확히 알 수 없고 밝기의 정도도 판단할 수 없어서 XYZ 표색계의 수식을 변환하여 얻은 표색계입니다. 광원의 색이름을 수량화하여 나타내기 위해 가장 적합한 색체계로서 Yxy 표색계에서 Y는 반사율, X, Y는 색상과 채도를 표시하는 색도좌표입니다. CIE Yxy 표색계는 색채는 표준광, 반사율, 표준 관측자의 삼자극치 값으로 입체적인 말발굽형 모양의 색도도(chromaticity diagram, Farbtafel)로 색채공간으로 표시합니다. 메르카토르(Mercator) 세계지도 도법은 원형 형태를 평면상에 펴서 그리다 보니 생기는 불균일성이 색도도의 불균일성과 유사한 면이 있습니다.

90. 색표기법에 관한 문제

| 중요도 ●●●○○ 정답 ③

① 2:R–red–IR이 아니라 R로 표시합니다.
② 10:YG–yellow green–8G가 아니라 YG로 표시합니다.
③ 20:V–violet–9PB로 표시합니다.
④ 6:yO–yellowish orange–1R이 아니라 YR로 표시합니다.

91. Pantone 색체계에 관한 문제

| 중요도 ●●○○○ 정답 ④

미국의 Pantone 회사가 제작한 실용상용색표로 인쇄잉크를 이용해 일정 비율로 제작되었습니다. 인쇄, 컴퓨터 그래픽, 패션분야 등 산업 전반에 널리 사용되고 있으며,

실용성과 시대의 필요에 따라 제작되었기 때문에 개개 색편이 색의 기본 속성에 따라 논리적인 순서로 배열되어 있지 않습니다.

92. 색채표준에 관한 문제

| 중요도 ●●○○○ 정답 ②

② 먼셀 표색계(1905년)–오스트발트 표색계(1923년)–CIE 색체계(1931년)–NCS 표색계(1979년) 순입니다.

93. 관용색명과 NCS 색체계에 관한 문제

| 중요도 ●●●○○ 정답 ④

NCS는 S6040 – Y80R로 표기합니다. 6040은 뉘앙스, Y80R은 색상, 60은 검정색도, 40은 유채색도, Y80R은 Y에 80만큼 R이 섞인 YR을 나타냅니다. S는 2판임을 표시합니다. 관용색명인 벽돌색은 탁한 적갈색으로 10R 3/6으로 표시됩니다. 노란 기미가 있는 빨간색으로 저명도에, 중채도 정도로 S6040 – Y80R이 정답입니다.

94. 먼셀 색체계의 장점에 관한 문제

| 중요도 ●●●○○ 정답 ③

먼셀 색체계는 현색계로 정량적 물리 값으로 양을 얼마로 하느냐의 문제가 아니라 인간의 색 지각을 기초로 심리적 3속성인 색상, 명도, 채도에 의해 물체색을 순차적으로 배열하고 색입체 공간을 체계화시킨 것이므로 측색기가 필요하지 않으며, 사용하기 쉽고 물체색의 표현에 용이합니다.

95. 오방색에 관한 문제

| 중요도 ●●●○○ 정답 ①

[오방색]
1. 청(靑) – 동쪽, 목(木), 청룡, 인(仁), 봄, 각(角)
2. 백(白) – 서쪽, 금(金), 백호, 의(義), 가을, 상(商)
3. 적(赤) – 남쪽, 화(火), 주작, 예(禮), 여름, 치(緻)
4. 흑(黑) – 북쪽, 수(水), 현무, 지(智), 겨울, 우(羽)
5. 황(黃) – 중앙, 토(土), 황룡, 궁(宮)

96. NCS 색체계에 관한 문제

| 중요도 ●●●○○ 정답 ②

② NCS는 대표적인 현색계로 모든 색을 색지각량이 S(검정량)+W(흰색량)+C(유채색량)=100%로 표시되는데 혼합비 중 세 가지 속성 가운데 검정량과 순색량의 뉘앙스(nuance)만 표기합니다. NCS의 표기는 뉘앙스와 색상으로 표시합니다.

97. 오스트발트 색체계에 관한 문제

| 중요도 ●●●○○ 정답 ③

③ 오스트발트 색체계의 혼합비를 검정량(B)+흰색량(W)+순색량(C)=100%으로 하며 어떠한 색이라도 혼합량의 합은 항상 일정하다고 주장하고 있습니다. B(완전흡수), W(완전반사), C(특정 파장의 빛만 반사)의 혼합하는 색량의 비율대로 회전혼색기의 색채 분할면적의 비율을 변화시켜 여러 색을 만들었습니다.

98. 전통색에 관한 문제

| 중요도 ●●●○○ 정답 ④

어떤 민족의 정체성을 나타낼 수 있는 색을 전통색이라 하는데, 예로부터 우리나라의 문화유산 등에 사용되어 온 색은 음양오행설(陰陽五行說)을 바탕으로 동, 서, 남, 북, 중앙을 의미하는 오방정색과 정색 사이의 간색으로 이루어져 있습니다.

99. 관용색명과 채도에 관한 문제

| 중요도 ●●○○○ 정답 ③

① 장미색 – 5R 3/10
② 와인레드 – 5R 2/8
③ 베이비핑크 – 5R 8/4
④ 카민 – 5R 4/12

먼셀의 표기법은 H V/C(색상 명도/채도)로 채도가 가장 낮은 것은 ③ 베이비핑크입니다.

100. 먼셀 색체계의 활용상 특성에 관한 문제

| 중요도 ●●○○○ 정답 ②

먼셀 색체계는 현색계로 일반적인 표준광원 C광원, 눈의 각도 2° 시야에서 수행합니다. 먼셀 색표집의 사용연한은 특별히 정해져 있지 않으며, 기호만으로 전달할 경우 정확성은 떨어지게 되어 있습니다.

4회 컬러리스트 기사 필기 기출모의고사 정답 및 해설

1	2	3	4	5	6	7	8	9	10
④	③	④	④	③	②	④	①	③	④
11	12	13	14	15	16	17	18	19	20
①	①	②	③	③	④	③	④	④	①
21	22	23	24	25	26	27	28	29	30
①	②	②	④	③	④	②	①	④	①
31	32	33	34	35	36	37	38	39	40
③	①	④	③	③	②	③	④	④	②
41	42	43	44	45	46	47	48	49	50
③	④	②	④	①	①	③	①	③	①
51	52	53	54	55	56	57	58	59	60
③	②	②	⑤	③	②	②	②	④	②
61	62	63	64	65	66	67	68	69	70
③	②	②	③	②	④	②	④	②	②
71	72	73	74	75	76	77	78	79	80
②	①	③	③	①	②	②	③	②	④
81	82	83	84	85	86	87	88	89	90
②	④	②	④	④	②	④	②	④	①
91	92	93	94	95	96	97	98	99	100
②	④	①	④	②	③	②	④	②	①

1. 색채와 자연환경의 관계에 관한 문제

| 중요도 ●●●○○ 정답 ④

④ 지역색은 한 지역의 정체성을 대변하는 색채로서 특정 지역의 자연환경과 자연스럽게 어울리고 선호되어 국가나 지방의 특성과 이미지를 부각시킵니다. 산이나 바다와 같은 지형적 요소, 태양의 조사시간이나 청명일수, 토양의 색 등 지리적 · 기후적 환경에 의해 자연스럽게 어울리고 선호되는 지역색은 단순히 우리가 눈으로 보는 건물과 도로 등으로 한정되지 않습니다.

2. 색채조절에 관한 문제

| 중요도 ●●●●○ 정답 ③

[색채조절]
단순한 개인적 기호에 의해서 색을 사용하는 것이 아니라 색이 가지고 있는 심리적, 생리적, 물리적 성질을 근거로 과학적으로 색을 선택하는 객관적인 방법입니다. 색채관리, 색채조화, 심리학, 생리학, 조명학, 미학 등이 모두 고려되며 색채조절을 통해 능률성, 안정성, 쾌적성 등을 효율적으로 향상시킬 수 있습니다.

3. 기후에 따른 색채 선호에 관한 문제

| 중요도 ●●●○○ 정답 ④

④ 흐린 날씨의 지역 사람들은 일반적으로 연한 회색을 띤 색채 또는 연한 한색계를 선호합니다.

4. BI에 관한 문제

| 중요도 ●●●○○ 정답 ④

④ BI(Brand Identity)는 브랜드 로고나 심벌마크, 상표이미지를 중심으로 그에 관련된 모든 전략적 정체성을 말합니다. 경영전략의 하나로 상표이미지를 시각적으로 체계화 · 단순화하여 소비자에게 인식시키고 체계적 관리를 통해 특정 브랜드에 대한 선호를 향상시킵니다.

5. 모더니즘에 관한 문제

| 중요도 ●●●○○ 정답 ③

③ 모더니즘은 1920년대 일어난 표현주의, 미래주의, 다다이즘, 형식주의(포멀리즘) 등의 감각적, 추상적, 초현실적 경향의 여러 운동입니다. 모더니즘의 대두와 함께 주목을 받게 된 대표색은 흰색과 검은색입니다.

6. CI에 관한 문제

| 중요도 ●●●○○ 정답 ②

② 기업이미지 구축을 위한 색채계획인 CI는 기업의 이미지 통일을 위한 통합화 작업으로 기업의 개성과 자아의 동질성을 확보하고 사회문화 창조와 서비스 정신을 조성하며 소비자에게 신뢰를 보증하는 상징으로 사용됩니다.

7. 마케팅 믹스에 관한 문제

| 중요도 ●●●○○ 정답 ④

④ 마케팅 믹스 4P는 효과적인 마케팅을 위한 네 가지 핵심 요소를 의미합니다. 표적시장에서 원하는 결과를 얻기 위해 가능한 수단을 활용하는 방법으로 4가지 핵심 요소를 어떻게 잘 혼합하느냐에 따라 마케팅 효과를 극대화할 수 있습니다.

8. 색채마케팅 과정에 관한 문제

| 중요도 ●●●○○ 정답 ①

① 소비자의 선호색 및 경향조사 – 자료조사단계
② 타깃 설정 – 색채기획단계

③ 색채 콘셉트 및 이미지 – 색채기획단계
④ 색채포지셔닝 설정 – 색채기획단계

9. 종교와 색채에 관한 문제

| 중요도 ●●●○○ | 정답 ③

③ 힌두교에서는 해가 떠오르는 동쪽을 탄생, 행운을 뜻하는 노란색으로 여기고, 해가 지는 서쪽은 죽음, 흉함, 전쟁을 의미하는 검은색으로 여깁니다.

10. 심리효과에 관한 문제

| 중요도 ●●○○○ | 정답 ④

④ 색채조절 시 냉난감과 같은 온도감, 가시성, 원근감 등은 심리효과와 관련이 있지만 상징성은 심리효과가 아닌 지각적 요소에 포함됩니다.

11. 제품의 포지셔닝에 관한 문제

| 중요도 ●●●○○ | 정답 ①

① 제품의 위치는 소비자의 마음속에 기업이나 기업의 제품을 표적시장, 경쟁, 기업능력과 관련하여 가장 유리한 포지션(위치)에 있도록 노력하는 과정으로 제품의 가격, 인상, 감성과 같은 요소들이 복합적으로 영향을 미쳐 고객에게 확실하게 기억시키는 것을 말합니다.

12. 표본 추출에 관한 문제

| 중요도 ●●●○○ | 정답 ①

① 표본추출은 의사결정에 필요한 정보를 제공해 줄 수 있는 대상을 정하는 것을 말하며 미리 설정된 집단 내에서가 아니라 연구자가 '무작위로 대규모의 모집단'에서 소규모의 표본을 뽑을 수 있습니다.

13. 소비자의 구매심리과정에 관한 문제

| 중요도 ●●●○○ | 정답 ②

AIDMA는 1920년대 미국의 경제학자 롤랜드 홀(Rolland Hall)이 발표한 구매행동 마케팅이론으로 이 모델은 소비자가 상품에 대한 정보와 광고를 접한 후 어떤 단계를 거쳐 상품을 구입하는지를 설명합니다.

[소비자의 상품 구입 단계]

1. A(Attention, 인지) : 주목을 끈다.
2. I(Interest, 관심) : 흥미를 유발한다.
3. D(Desire, 욕구) : 갖고 싶은 욕망을 발생시킨다.
4. M(Memory, 기억) : 제품을 기억한다.
5. A(Action, 수용) : 구매한다.

14. 색채조절의 효과에 관한 문제

| 중요도 ●●●○○ | 정답 ③

[색채조절의 효과]

• 기분이 좋아진다.
• 눈의 건강과 피로가 감소된다.
• 생활이나 작업에 힘을 북돋아 준다.
• 판단이 보다 빨라진다.
• 사고나 재해가 감소된다.
• 능률이 향상되어 생산력이 높아진다.
• 정리, 정돈 및 청결을 유지하게 된다.
• 유지, 관리가 경제적이며 쉽다.

15. 구체적인 연상에 관한 문제

| 중요도 ●●●○○ | 정답 ③

노인, 가을, 흙 등의 이미지는 안정감, 푸근함이 연상되는 중저명도에 중채도의 dull톤이 적합하다.

16. 마케팅 정보시스템에 관한 문제

| 중요도 ●●○○○ | 정답 ④

마케팅 정보시스템은 마케팅을 할 때 자료수집과 분석을 제공하는 것으로, 내부정보시스템, 고객정보시스템, 마케팅 조사시스템, 마케팅 인텔리전스 시스템, 마케팅 의사결정 지원시스템이 있습니다. 이 중 마케팅 인텔리전스(Intelligence) 시스템은 기업을 둘러싼 마케팅 환경에서 발생되는 일상적인 정보를 수집하기 위해서 기업이 사용하는 절차와 정보원의 집합의 의미이며 기업의 의사결정에 영향을 미칠 가능성이 있는 기업 주변의 모든 정보를 수집하는 것을 말합니다.

17. SD법에 관한 문제

| 중요도 ●●○○○ | 정답 ④

④ 형용사 척도에 대한 답변은 보통 4단계 또는 6단계가 아닌 보통 5단계 척도를 사용하지만 더욱 세밀한 차이를 필요로 할 경우 7단계 평가를 척도화하여 조사할 수도 있습니다.

[SD법]

1959년 미국의 심리학자 오스굿(C. E. Osgoods)에 의해 고안된 색채 이미지에 관한 연구법입니다. 경관이나 제품, 색, 음향, 감촉, 유행색 경향 및 선호도 비교·분석과 여러 가지 대상의 인상을 파악하는 방법으로 색채 이미지를 정량적(수치로 분석하여 설명)이고 객관적으로 측정하는 방법입니다. 색채 조사방법 중 형용사의 반대어쌍, 즉 상반되는 형용사군 10~50개를 이용하여 이미지 맵과 이미지 프로필과 같은 좌표계로 결과를 볼 수 있으며 정서를 언어스케일(언어로 척도화된 표)로 표시할 수 있습니다.

18. 소비시장 분석에 관한 문제

| 중요도 ●●○○○ 정답 ④

④ 현대의 복잡해지는 소비형태와 경쟁 그리고 다양한 욕구에 맞게 '다품종 소량생산체제로 변화되는 시장세분화 방법'이 시장위치 선정에서 유리하게 작용됩니다.

19. 색채의 공감각에 관한 문제

| 중요도 ●●●●● 정답 ④

④ 색을 7음계에 연계하여 색채와 소리의 조화론을 설명한 것은 뉴턴입니다. 뉴턴은 일곱 가지 색을 7음계와 연계하여 도 – 빨강/레 – 주황/미 – 노랑/파 – 녹색/솔 – 파랑/라 – 남색/시 – 보라로 설명하였습니다.

20. 색채 마케팅 전략에 관한 문제

| 중요도 ●●○○○ 정답 ①

오늘날 색채 마케팅 전략을 수립하는 데 생활유형(Life Style)이 중요한 전략요인으로 작용하는 다양한 이유가 있겠지만 가장 중요한 이유는 생산자 중심의 시장에서 소비자 중심의 시장으로 변화되고 커뮤니케이션이 빠르고 정확하게 전달되는 시대가 되었기 때문입니다. 라이프 스타일이란 개인이나 집단의 삶의 방식을 말하는데, 색채 마케팅의 전략에서 소비자의 활동과 흥미와 관심, 의견, 인구학적 차원 등에 관한 스타일을 분석해서 유형별로 구분 짓는 것을 라이프스타일 분석이라 합니다. 단순히 물적·경제적 효용성만 중시하는 것이 아니라 라이프스타일을 분석함으로써 기업의 효과적인 커뮤니케이션과 마케팅에 도움을 줄 수 있습니다.

21. 아이디어 발상법에 관한 문제

| 중요도 ●●●○○ 정답 ①

① 글래스 박스법은 디자인 방법론 중 하나로 아이디어 발상법과는 관련이 없습니다.

22. 디자인의 개념에 관한 문제

| 중요도 ●●●○○ 정답 ②

② 디자인은 일부 사물과 일정한 범위 안의 정해진 시스템이 아니라 다양한 사물과 자유로운 범위에서 이루어집니다.

23. 슈퍼그래픽에 관한 문제

| 중요도 ●●●○○ 정답 ②

② 슈퍼그래픽은 '크다'라는 의미의 슈퍼와 '그림'이라는 뜻의 그래픽의 합성어로서 캔버스에 그려진 회화 예술이 미술관, 화랑으로부터 규모가 큰 옥외공간, 거리나 도시의 벽면에 등장한 것으로 1960년대 미국에서 시작되었습니다.

24. 착시에 관한 문제

| 중요도 ●●●○○ 정답 ④

④ 착시는 망막에 미치는 빛 자극에 대한 생리적 작용에 의해 일어나는 주관적 해석, 즉 시각적 착각으로 지각된 부분들 사이에 일어나는 상호작용의 결과입니다. 따라서 착시는 인간의 눈에서 일어나는 생리적 작용이라 할 수 있는데 대상의 길이, 방향, 면적, 색채의 각 부분에 걸쳐 물리적 실제와 다르게 지각하는 현상입니다.

25. 굿 디자인에 관한 문제

| 중요도 ●●●○○ 정답 ③

③ 굿 디자인의 4대 조건은 합목적성, 심미성, 경제성, 독창성이며, 5대 조건에는 합목적성, 심미성, 경제성, 독창성, 질서성이 포함됩니다.

26. 플럭서스에 관한 문제

| 중요도 ●●●○○ 정답 ④

① 포스트모더니즘(postmodernism) – 모더니즘의 문제와 폐단을 해결하고자 하는 개혁주의적 경향이 큰 흐름을 갖는 사조입니다.

② 키치(kitch) – 독일어로 "저속한 모방작품" 혹은 "공예품"을 뜻하는 것으로 낡은 가구를 모아 새로운 가구를 만든다는 뜻으로 사용됩니다. 특히 패션 분야에서는 품위 없고 천한 느낌의 복장 스타일을 의미하는데, 오늘날에는 예술의 수용방식이나 특수한 상태를 가리키는 의미로 많이 사용되고 있습니다.

③ 해체주의(Deconstructivism) – 1960년대 프랑스의 비평가 데리다(Jacques Derrida, 1930~2004)가 제창한 포스트구조주의의 문학비평이론을 말합니다. 종교와 이성 등 질서의 기초에 있는 것을 비판하고 사물과 언어, 존재와 표상, 중심과 주변 따위 이원론을 부정하는 다원론을 말합니다.

④ 플럭서스(Fluxus) – 1960~1970년대 독일의 여러 도시를 중심으로 일어난 국제적 전위예술운동의 한 흐름으로 끊임없는 변화, 움직임을 뜻하는 라틴어에서 유래한 용어입니다. 구속되지 않는 자유로운 집단의 활동을 의미하며, 전반적으로 회색조의 어두운 색조를 사용하였습니다.

27. 명시도에 관한 문제

| 중요도 ●●●○○ 정답 ②

② 명시도는 "물체의 색이 얼마나 잘 보이는가?"를 나타내는 정도입니다. 명시성에 영향을 주는 순서는 명도 – 채도 – 색상이며 주목성과 달리 두 가지 색의 차이로 가시성이 높아지는데, 주목성이 높은 색과 무채색, 검은색을 배색할 때 명시도가 가장 높습니다.

28. 요하네스 이텐에 관한 문제

| 중요도 ●●●○○ 정답 ①

제1기 바이마르 바우하우스의 중심적 인물은 요하네스 이텐(Johannes Itten)이었습니다. 그는 조형 교육의 기본은 직관과 무의식에 있다고 강조하면서 조형 예비 과정과 색채교육을 중요하게 생각했습니다. 그러나 이론적 경향의 예술지향적 교육에만 전념한 이텐은 실용적 활용을 강조한 학교 이념과의 차이로 인해 월터 그로피우스와 대립하게 됩니다.

29. 게슈탈트(Gestalt)의 원리에 관한 문제

| 중요도 ●●●●○ 정답 ④

① 연속성
직선은 직선대로, 곡선은 곡선대로 진행방향이나 배열이 같은 것끼리 무리지어 보이는 원리를 의미합니다.

② 근접성
근접성에서 중요한 것은 군(group)을 이룬다는 것, 즉 근접한 것들끼리 뭉쳐 보이는 원리로 개개의 요소에서 비슷한 모양의 형이나 그룹을 다 함께 하나의 부류로 보는 경향을 의미합니다.

③ 유사성
비슷한 성질을 가진 요소는 비록 떨어져 있어도 덩어리져 보이는 경향이 있는데, 이를 유사의 원리라 하며, 색맹검사표는 이 원리를 이용해 제작되었습니다.

④ 폐쇄성
완전히 연결되어 있지 않더라도 연결되어 보이는 것, 불안전한 형이나 그룹들은 완전한 형이나 그룹으로 완성시키려는 경향이 있습니다.

30. 다다이즘에 관한 문제

| 중요도 ●●●●○ 정답 ①

① 다다이즘(Dadaism)
1916년 잡지 'Dada(프랑스어로 목마를 의미)'로부터 시작되었고 인간의 이성을 배제한 제스처를 쓰는 비합리적, 반이성, 반도덕, 반예술을 표방한 무계획적인 예술운동으로 과거의 예술을 새로운 예술로 현실에 직접 통합하여야 한

다는 관점으로 유머, 변형, 충격 등을 커뮤니케이션의 수단으로 사용하였고 부르주아, 제1차 세계대전(1914~1918)의 영향을 받아 사회적 불안과 허무감으로 나타난 문화 전반적인 운동입니다.

② 아르누보(Art Nouveau)
아르누보라는 말은 '새로운 예술'을 의미하며, 공예상의 자연주의라고도 볼 수 있는 이 운동은 양식미를 특히 강조한 신선하고 자유분방한 조형운동으로 동식물의 형태를 모티브로 한 유동적인 모양의 공예양식이 도입되었습니다.

③ 팝아트
포퓰러 아트(Popular Art)의 약자로 1960년대 미국 뉴욕에서 일어난 미술 경향입니다. 상업성, 상징성, 풍속과 대중문화에 관심을 가졌으며, 역동성, 유선형, 경량성과 이동성을 중심으로 하였고. 특히 그래픽 디자인 분야에 큰 영향을 미쳤습니다. 대중을 위한 예술을 주장함과 동시에 소비사회에 대한 비판을 제시하였고 일부 팝아트는 저급한 미술로 전락되기도 하였지만 기존의 회화양식에서 벗어난 상업적 기법, 인상적인 만화나 사진 영상 등을 이용한 반미술적인 사고방식으로 현대미술에 큰 영향을 미쳤습니다. 개방과 비개성으로 특정지어지며, 복제성과 보편성을 강조하기 위하여 간결하고 평면화된 색면과 화려하고 강한 대비의 원색을 사용하였습니다.

④ 미니멀리즘
'최소한의 예술'이란 의미로 1950년대 후반부터 주로 미국 뉴욕에서 젊은 작가들에 의해 시작된 시각예술과 음악 분야의 운동으로 극도로 단순한 형태의 표현과 즉자적이고 객관적인 접근을 특징으로 하며 "적은 것이 많은 것이다."라는 표어로 단순형태의 그림을 중시 여겼으며 'ABC 아트'라고도 합니다.

31. CI의 3대 기본요소에 관한 문제

| 중요도 ●●○○○ 정답 ③

[CI의 3대 기본요소]
기업이나 회사의 시각적 통일화인 VI(Visual Identity), 기업과 사원들의 행동의 통일화인 BI(Behavior Identity), 기업의 주체성과 통일성인 MI(Mind Identity)입니다.

32. 사용자 인터페이스 디자인에 관한 문제

| 중요도 ●●○○○ 정답 ①

① 사용자 인터페이스 디자인(user interface design)은 사용자 편의성을 극대화하기 위해 사람들이 컴퓨터와 상호 작용하기 위한 화상, 문자, 소리, 정보와 같은 프로그램을 조작하기 위한 시스템을 말합니다.

33. 광고매체 선택의 전략적 방향에 관한 문제

| 중요도 ●●○○○ 정답 ④

④ 정보의 DB화를 통해 상품의 가격을 낮출 수 있습니다.

34. 잔상현상에 관한 문제

| 중요도 ●●●○○ 정답 ③

③ 병원 수술실의 벽면은 눈의 피로를 줄일 수 있고 부의 잔상을 예방할 수 있는 청록색 계열이 적합합니다.

35. 사용자 경험디자인에 관한 문제

| 중요도 ●●●○○ 정답 ③

③ UX design, 즉 사용자 경험 디자인(User Experience Design)은 사용자가 제품을 사용하는 데 가능한 한 조직적·상호교감적 모델을 창조하고 개발하는 디자인의 한 분야입니다. 따라서 사용자 중심의 인간공학, 인간과 컴퓨터의 상호작용, 정보 아키텍처, 사용자 인터페이스 디자인 분야와 관련이 있습니다.

36. 시네틱스(Synectics)법에 관한 문제

| 중요도 ●●●○○ 정답 ②

① 고든(Gordon Technique)법
브레인스토밍과 유사하지만 키워드만 제시되는 아이디어 발상법입니다.

② 시네틱스(Synectics)법
시네틱스라는 말은 "관계가 없는 것들을 결부시킨다"라는 의미의 그리스어에서 유래되었습니다. 시네틱스사를 창립한 W. 고든이 개발한 기법으로 여러 가지 유추로부터 아이디어나 힌트를 얻고 문제를 보는 관점을 완전히 달리하여 여기서 연상되는 점과 관련성을 찾아 아이디어를 발상하는 방법입니다.

③ 브레인스토밍(Brainstorming)법
아이디어 발상법인 브레인스토밍기법은 '두뇌(brain)'와 '폭풍(storm)'의 합성어로 원래는 정신병자의 돌연 발작을 가리키는 용어였으나 미국의 광고회사인 BBDO사의 부사장이었던 오스본(Osborne)이 1941년에 훌륭한 아이디어를 생각해 내는 기법으로 이 용어를 사용하였습니다. 아이디어 발상법 중 가장 많이 사용되는 기법으로 단기간에 집단으로부터 많은 아이디어를 얻기 위한 수단으로 질보다는 양을 추구합니다.

④ 매트릭스(Matrix)법
표, 도형, 벤다이어그램, 마인드맵 등 다양한 형태의 표를 이용해 아이디어를 분류하고 배열하는 방식입니다.

37. 도형과 바탕의 반전에 관한 문제

| 중요도 ●●●○○ 정답 ④

④ 폭이 불규칙한 영역은 도형보다는 바탕이 되기 쉽습니다.

[도형이 되기 쉬운 경우]
• 면적이 작은 부분이 도형이 되기 쉽다.
• 대칭형이 비대칭형에 비해 도형이 되기 쉽다.
• 둘러싸인 형태가 도형이 되기 쉽다.
• 무늬가 있는 형태가 도형이 되기 쉽다.
• 밝고 고운 것이 도형이 되기 쉽다.
• 난색이 한색보다 도형이 되기 쉽다.
• 외곽선이 있는 형태가 도형이 되기 쉽다.
• 가까운 것이 멀리 있는 형태보다 도형이 되기 쉽다.
• 수직과 수평의 형태가 도형이 되기 쉽다.
• 위에서 아래보다 아래에서 위로 올라가는 형태가 도형이 되기 쉽다.

38. 미니멀리즘에 관한 문제

| 중요도 ●●●○○ 정답 ③

① 팝아트
포퓰러 아트(Popular Art)의 약자로 1960년대 뉴욕에서 일어난 미술 경향입니다. 상업성, 상징성, 풍속과 대중문화에 관심을 가졌으며, 역동성, 유선형, 경량성과 이동성을 중심으로 하였고, 특히 그래픽 디자인 분야에 큰 영향을 미쳤습니다. 팝아트는 대중을 위한 예술을 주장함과 동시에 소비사회에 대한 비판을 제시하였고 일부 팝아트는 저급한 미술로 전락되기도 하였지만 기존의 회화양식에서 벗어난 상업적인 기법, 인상적인 만화나 사진 영상 등을 이용한 반미술적인 사고방식으로 현대미술에 큰 영향을 미쳤습니다. 개방과 비개성으로 특징지어지며, 복제성과 보편성을 강조하기 위하여 간결하고 평면화된 색면과 화려하고 강한 대비의 원색을 사용했습니다.

② 옵아트
'시각적 미술'이란 뜻으로 1960년대 '상업주의'나 '상징성'에 반동하여 미국에서 일어난 추상주의 미술운동입니다. 색채의 시지각 원리에 근거를 두고 시각적 환영과 시각적 착시 등 심리적 효과를 적극적으로 활용하였습니다. 형태와 색채의 체계적이고 정밀한 조작을 통해 얻어지는 옵아트의 효과는 원근법상의 착시나 색채의 장력을 이용한 것입니다. 옵아트의 주요 매체인 회화에서는 표면장력을 극대화하여 사람의 눈에는 그것이 실제로 진동을 일으켜 동요하는 것처럼 느껴지게 하고 시각적 표현이라기보다 생리적 착각의 회화이며 망막의 예술이라고 불리기도 합니다.

③ 미니멀아트
'최소한의 예술'이란 의미로 1950년대 후반부터 주로 미국

뉴욕에서 젊은 작가들에 의해 시작된 시각예술과 음악분야의 운동입니다. 극도로 단순한 형태의 표현과 즉자적·객관적 접근을 특징으로 하며, "적은 것이 많은 것이다."라는 표어로 단순형태의 그림을 중시 여겼습니다. 'ABC 아트'라고도 불리는 미니멀 아트는 러시아의 화가 카지미르 말레비치가 흰색 바탕에 검은색 4각형을 그린 구성(1913)에서 처음으로 나타났던 현대미술의 환원주의적(최초의 원인을 분석하는 경향) 경향이 절정에 이른 것이라 할 수 있습니다. 개성적이고 극단적인 간결성과 기계적 엄밀성을 표현해 순수한 색조대비와 통합되고 단순하고 개성 없는 색채를 사용했습니다.

④ 포스트모더니즘
문제와 폐단을 해결하고자 하는 개혁주의적 경향이 큰 흐름을 갖는 사조로 포스트모더니즘의 특징은 절충주의(중도적인 경향), 맥락주의(다양한 환경을 분석), 은유와 상징입니다. 1960년대 문화운동으로 시작해 정치·경제·사회의 모든 영역과 관련되는 시대의 이념으로서, 미국과 프랑스를 중심으로 한 학생운동, 여성운동, 흑인민권운동, 제3세계운동 등의 사회운동과 전위예술, 그리고 해체(Deconstruction) 혹은 후기구조주의(구조의 역사성과 상대성을 중시하는 사상)로 이어졌으며, 1970년대 중반 점검과 반성을 거쳐 오늘날에 이르고 있습니다.

39. 오가닉 디자인에 관한 문제
| 중요도 ●●○○○ 정답 ④

① 버네큘러 디자인(Vernacular Design)
토속적, 풍토적, 민속적이라는 의미로 일정지역 혹은 민족 고유의 조형정신과 미가 자연발생적으로 형성된 디자인으로 지리적·풍토적 생활환경과 독특한 특성을 보여줍니다. 에스닉은 민속적이라는 뜻으로 한 사회의 문화, 관습, 종교를 나타내며, 에스니컬 디자인은 이러한 민간전승을 디자인하는 것을 말합니다.

② 리디자인(Redesign)
기존 제품의 재료나 기능 또는 형태를 개량하고 개선하는 개념의 디자인을 말합니다.

③ 앤티크 디자인(Antique Design)
앤티크스타일의 디자인으로 '앤티크'는 귀중한 골동품 같은 것을 의미합니다.

④ 오가닉 디자인(Organic Design)
오가닉은 '본질적'이란 의미로 에콜로지 패션(ecology fashion)과 같은 아웃도어 룩이나 천연소재, 유기농, 에크루(ecru)나 베이지와 같은 색채, 내추럴 의상이나 여유 있는 실루엣을 담은 디자인을 말합니다.

40. 색채안전계획에 관한 문제
| 중요도 ●●●○○ 정답 ②

② 색채를 이용한 안전색채계획으로 사고나 재해를 감소시키는 효과를 얻을 수 있습니다.

41. 색에 관한 용어(KS A 0064)에 관한 문제
| 중요도 ●●●○○ 정답 ③

③ KS A 0064 색에 관한 용어에서 4002번 광택도는 "물체 표면의 광택의 정도를 일정한 굴절률을 갖는 검은 유리의 광택값을 기준으로 나타내는 수치"로 규정하고 있습니다.
※ 이 문제는 많은 규정 중에서 거의 같은 내용 중 검은색을 흰색으로 바꾼 것으로 좋은 문제라 할 수 없습니다.

42. 조명방식에 관한 문제
| 중요도 ●●●○○ 정답 ④

① 전반확산조명
간접조명과 직접조명의 중간방식으로 투명한 확산성 덮개를 사용하여 빛이 확산되도록 하며, 조명기구를 일정한 높이와 간격으로 배치하여 방 전체를 균일하게 조명할 수 있고 눈부심이 거의 없습니다.

② 직접조명
광원에서부터 빛이 대부분 90~100% 작업면에 직접 비추는 조명방식으로 조명효율이 좋은 반면, 눈부심이 일어나고 균일한 조도를 얻을 수가 없어 그림자가 강하게 나타납니다.

③ 반간접조명
대부분은 벽이나 천장에 조사되지만, 아래 방향으로 10~40% 정도 조사하는 방식으로 그늘짐이 부드러우며 눈부심도 적습니다.

④ 반직접조명
반간접조명과 반대되는 조명방식으로 반투명유리나 플라스틱을 사용하여 광원의 빛의 60~90%가 대상체에 직접 조사되므로 그림자와 눈부심이 생깁니다.

43. 연색지수에 관한 문제
| 중요도 ●●●○○ 정답 ②

[연색지수(CRI; Color Rendering Index)]
연색성을 평가하는 단위로 서로 다른 물체의 색이 어떠한 광원에서 얼마나 같아 보이는가를 표시하며 인공광이 자연광의 분광분포와 일치하는 정도를 말합니다. 따라서 광원에 의해 조명되는 물체색의 지각이 규정조건하에서 기준광원으로 조명했을 때의 지각과 합치되는 정도를 표시하는 수치인 연색지수가 높다는 것은 물체색을 자연광에서 보는 것처럼 보이게 한다는 것을 의미합니다.

44. 색료에 관한 문제

| 중요도 ●●●○○ 정답 ②

① 헤모글로빈(hemoglobin)
척추동물의 적혈구(red blood cell)에 존재하는 혈액 내 산소를 운반하는 철 함유 단백질로 붉은색을 띱니다.

② 프탈로시아닌(phthalocyanine)
푸른빛의 아조 염료가 사용된 착색 안료로, 잉크, 도료, 플라스틱의 착색 재료나 컬러 복사의 감광 재료로 사용되며 포르피린과 유사한 구조로 된 유기 화합물로 안정성이 높고 색조가 강하여 초록과 청색계열 안료나 염료에 많이 사용되는 색료입니다.

③ 플라보노이드(flavonoid)
식품에 널리 분포하는 노란색 계통의 색소입니다.

④ 안토시아닌(anthocyanin)
꽃이나 과실 등에 포함되어 있는 안토시아니딘의 색소배당체로 붉은색(산성), 보라(중성), 파랑(알칼리성)이 나타납니다.

45. 색료 선택 시 고려되어야 할 조건에 관한 문제

| 중요도 ●●●○○ 정답 ①

[조색사가 색료 선택 시 고려해야 할 조건]
• 착색의 견뢰성(물리환경적 조건에서 견디는 성질)
• 착색될 물질의 종류
• 작업공정의 가능성
• 착색비용
• 조색 시 기준광원을 명시해야 하며, 광택이 변하는 조색의 경우 광택기를 사용하고, 결과의 검사는 3인 이상이 같이 하는 것이 좋다.

46. 표면색의 시감비교방법(KS A 0065)에 관한 문제

| 중요도 ●●●○○ 정답 ①

① 자외부의 복사에 의해 생기는 형광을 포함하지 않는 표면색을 비교하는 경우 "사용 광원 D_{50}은 형광 조건 등색 지수 1.5 이내의 성능수준을 충족시키지 않아도 된다."고 규정하고 있습니다.
※ 이 문제도 많은 규정 중에 한 단어만 바꿔서 낸 문제로 좋은 문제는 아닙니다.

47. 색온도의 단위와 표시방법에 관한 문제

| 중요도 ●●●○○ 정답 ③

③ 색온도는 광원으로부터 방사하는 빛의 색을 온도로 표시한 것입니다. 광원 자체의 온도가 아니라 흑체라는 가상 물체의 온도로 흑체는 반사가 전혀 이루어지지 않고 오직 에너지를 흡수만 합니다. 에너지를 흡수하면 온도가 오르게 되는데, 이 온도를 측정한 것이 색온도입니

다. 절대온도인 273℃와 그 흑체의 섭씨온도를 합친 색광의 절대온도로 표시 단위는 K(Kelvin)을 사용하고 양의 기호는 Tc로 표시합니다.

48. 분광 측색 장비의 특징에 관한 문제

| 중요도 ●●●○○ 정답 ①

① 서너 개의 필터를 이용해 삼자극치 값을 직독하는 방식은 분광식이 아닌 필터식 측색 장비의 특징입니다.

49. 표면색의 시감비교방법(KS A 0065)에 관한 문제

| 중요도 ●●●○○ 정답 ①

① 부스의 내부 명도는 "L*가 약 50인 광택이 아닌 무광택의 무채색으로 한다."라고 규정하고 있습니다.

[6. 색 비교를 위한 시환경]

6.1 조도
색 비교를 위한 작업면의 조도는 1,000lx~4,000lx 사이로 하고, 균제도는 80% 이상이 적합하다. 단지, 어두운 색을 비교하는 경우의 작업면 조도는 4,000lx에 가까운 것이 좋다.

6.2 부스의 내부 색
일반적으로 이용하는 부스의 내부는 명도 L*가 약 45~55의 무광택의 무채색으로 한다. 색 비교에 적합한 배경시야를 확보하기 위해 부스 내의 작업면은 비교하려는 시료면과 가까운 휘도율을 갖는 무채색으로 한다. 조명의 확산판은 시료색으로부터 반사하는 램프의 결상을 피하기 위해서 항상 사용한다. 조명장치의 분광분포 특성은 그 확산판의 분광투과 특성이 포함된다.

비고 1
밝은 색이나 흰색에 가까운 색을 비교하는 경우는 휘도대비를 최소화하기 위해 명도 L*가 약 65, 또는 그것보다도 높은 명도의 무채색으로 한다.

비고 2
어두운 색을 비교하는 경우는 명도 L*가 약 25의 광택 없는 검은색으로 한다. 작업면은 4,000lx에 가까운 조도가 적합하다.

비고 3
L*a*b*는 KS A 0067을 참조한다.

참고 명도 L*가 약 45~55인 경우에는 먼셀 명도로 N4~N5, NCS로 5500-N~6500-N에 상응한다. 명도 L*가 약 65인 경우에는 먼셀 명도로 N6, NCS로 4500-N에 상응한다. 또한 무광택의 검은색의 경우는 먼셀 표시로 무광택 검정, NCS로 9500-N에 상응한다. 먼셀 명도는 KS A 0062를 참조한다.

50. 천연염료에 관한 문제

① 치자염료 – 황색(적홍색)으로 염색되는 직접염료로 9월에 열매를 채취하여 볕에 말려 사용하고, 종이나 직물의 염색 및 식용색소로도 사용되는 천연염료입니다.
② 자초염료 – 자초를 이용한 염료로 자색을 내는 천연염료입니다
③ 오배자염료 – 적색을 내는 천연염료입니다.
④ 홍화염료 – 우리나라에서 전통적으로 사용하는 천연염료로서 방충성이 있고, 피부에 바르면 세포에 산소 공급이 촉진되어 혈액순환을 돕는 치료제로도 사용되었습니다. 주로 주홍색을 띱니다.

51. 벡터이미지에 관한 문제

| 중요도 ●●●○○ 정답 ③

[벡터 그래픽]
점과 점을 연결하여 선을 만들고 선과 선을 이용하여 표현하는 방식으로 2·3차원 공간에 선, 네모, 원 등의 그래픽 형상을 수학적 표현을 통해 나타내는 방식입니다. 곡선의 모양을 알고리즘으로 표현해 그래픽 구성이 간단하며 사이즈도 상대적으로 작아 3차원 게임이나 애니메이션 등에서 많이 사용되는 영상기술입니다. 게임이나 애니메이션 등의 그래픽 형상을 수학적 표현을 통하여 2·3차원의 색채 영상을 주로 만들 때 사용되는 파일영상으로 베지어곡선을 이용하여 표현한 것으로 이미지가 확대하거나 축소되어도 이미지 정보가 그대로 보존되며 용량이 작은 이미지 표현방식입니다.

52. CCM에 관한 문제

| 중요도 ●●●○○ 정답 ④

④ CCM에서 조색된 처방은 소재에 따라 다르게 적용될 수 있습니다.

CCM은 조색시간을 단축할 수 있으며, 소재의 변화에 신속히 대응하는 데 도움을 주며, 다품종 소량에 대응, 고객의 신뢰도를 구축, 컬러런트 구성이 효율적입니다. 초보자라도 쉽게 배우고 사용할 수 있고 분광반사율을 기준색과 일치시키므로 정확한 아이소머리즘(isomerism)을 실현할 수 있으며 육안조색보다 감정이나 환경의 지배를 받지 않습니다.

53. 모니터 디스플레이에 관한 문제

| 중요도 ●●○○○ 정답 ④

④ 모니터 디스플레이에 보이게 하는 그래픽카드의 성능에 따라 색의 수가 보이게 됩니다. 채널당 8비트이므로 2에 8승, 즉 256컬러로 보이게 됩니다.

54. 장치 종속적 색공간에 관한 문제

| 중요도 ●●○○○ 정답 ②

② 디지털 색채영상을 생성하거나 출력하는 전자장비들은 인간의 시각방식과는 전혀 다른 체계로 색을 재현합니다. 이러한 현상은 컬러가 각 디바이스에 의해 수치화되는 과정에서 각각의 디바이스에서만 사용하는 색공간을 사용하는 것으로 RGB 색체계, CMY 색체계, HSV 색체계, HLS 체계가 있습니다.

55. L*a*b*에 관한 문제

| 중요도 ●●●○○ 정답 ①

L은 명도를 나타냅니다. 100은 흰색, 0은 검은색입니다. +a*는 빨강, −a*는 초록을 나타내며 +b*는 노랑, −b*는 파랑을 의미합니다.
즉 ⓐ는 ⓑ보다 명도가 20만큼 높고 a와 b의 수치가 낮으므로 채도는 낮습니다.

56. 안료검색항목에 관한 문제

| 중요도 ●●○○○ 정답 ①

① 혼합비율이 동일해도 정확한 중간 색 값이 나오지 않고 색도가 한쪽으로 치우쳐 나타나는 원인은 안료 입자 형태와 크기에 의한 착색력의 차이에 의해 나타나게 됩니다.

57. 색료에 관한 문제

| 중요도 ●●○○○ 정답 ②

[염료]
• 물과 기름에 잘 녹아 단분자로 분산하여 섬유 등의 분자와 잘 결합하여 착색하는 색물질로 넓은 뜻에서 섬유 등 착색제의 총칭이라 할 수 있습니다.
• 화학적 반응을 통하여 흡착되며 물과 기름에 녹지 않고 가루인 채로 물체 표면에 불투명한 유색막을 만드는 안료(顔料)와 구분됩니다.
• 다른 물질과 흡착 또는 결합하기 쉬워 방직계통에 많이 사용되며 그 외 직물, 피혁, 잉크, 종이, 목재 및 식품 등의 염색에 사용되는 색소입니다. 1856년 영국의 W. H. 퍼킨에 의해 최초의 합성염료 보라색인 모브(mauve)가 개발되어 사용되었습니다.

[안료]
• 물이나 기름, 용제 등에 녹지 않는 백색 또는 유색의 무기화합물 또는 유기화합물로 미립자 상태의 분말입니다.
• 그대로의 상태로는 착색능력이 없어 비이클(전색제)의 도움으로 물체의 고착되거나 물체 중에 미세하게 분산

되어 착색됩니다.

- 착색하고자 하는 매질에 용해되지 않으며 염료에 비해 은폐력이 큽니다.
- 입자 크기에 따라 이중착색도, 불투명도, 점도, 굴절률, 빛의 산란과 흡수 등에 영향을 미칩니다. 동굴벽화시대에 채색에 사용되었습니다.
- 자동차의 내장 및 외장의 표면코팅, 유성 및 수성페인트, 종이 또는 금속판에 사용하는 잉크 등과 같은 색 재료에 사용되는 색소입니다.

58. 파일 포맷에 관한 문제
| 중요도 ●●○○○ 정답 ②

① TIFF
무손실 압축과 태그를 지원하는 최초의 이미지 포맷입니다.
② JPEG
DCI-P3은 미국의 영화산업에서 디지털 영화의 영사를 위한 일반적인 RGB 색상공간으로 개발된 색공간으로 손실압축방법 표준인 JPEG는 DCI-P3을 저장하기 부적절한 파일 포맷입니다.
③ PNG
무손실 압축 포맷으로 256색에 한정되던 GIF의 한계를 극복하여 32비트 트루컬러를 표현하는 포맷방식입니다.
④ DNG
Raw 파일은 사진용 고화질 파일로 손실압축을 하지 않고 가능한 한 모든 정보를 저장하는 파일 포맷입니다. 모든 영상기기에 범용적으로 활용할 수 있는 Raw 미디어 포맷이 DNG 파일입니다.

59. 광 측정량의 단위에 관한 문제
| 중요도 ●●○○○ 정답 ④

④ 광속은 단위 시간당 전파되는 가시광선의 양을 표준 관측자의 눈에 생기는 시감도에 따라 밝기의 감각으로 평가한 것으로 단위는 루멘(lm)을 사용합니다.

60. 표면색의 시감비교방법(KS A 0065)에 관한 문제
| 중요도 ●●●○○ 정답 ②

KS A 0065 표면색의 시감비교방법에서 아래와 같이 규정하고 있습니다.

[12. 시험의 보고]
시험결과의 보고에는 다음 사항이 포함되어야 한다.

a) 시험에 제공되는 제품을 확인하는 데 필요한 모든 세목
 1) 조명에 이용한 광원의 종류
 2) 사용 광원의 성능

 3) 작업면의 조도
 4) 조명 관찰조건 등

61. 색의 항상성에 관한 문제
| 중요도 ●●●○○ 정답 ③

③ 색채의 항상성은 빛의 밝기나 광원의 변화에도 색이 변하지 않는 것으로 조명의 강도가 바뀌어도 물체의 색을 동일하게 지각하는 현상을 말합니다. 즉, 빛 자극의 물리적 특성이 변하더라도 물체의 색채는 변하지 않고 그대로 유지되는 색채감각을 말합니다.

62. 빛과 색에 관한 문제
| 중요도 ●●○○○ 정답 ②

② 휘도, 대비, 발산은 빛의 밝기와 대비 그리고 반사 등으로 사물들을 구분하는 시각적인 요소입니다.

63. 색의 무게감에 관한 문제
| 중요도 ●●○○○ 정답 ①

① 색의 무게감은 명도와 관련이 있습니다. 색상은 비교적 난색이 한색보다 무거운 이미지를 가집니다.

64. 면적대비에 관한 문제
| 중요도 ●●○○○ 정답 ③

③ 면적대비는 차지하는 면적에 따라 색이 다르게 보이는 현상으로 같은 색이라도 면적이 큰 경우 더욱 밝고 선명하게 보입니다. 대부분 색 견본집을 보고 선정한 결과가 원하던 색보다 명도와 채도가 높은 것은 바로 이러한 이유 때문입니다.

65. 시간성과 속도감에 관한 문제
| 중요도 ●●●○○ 정답 ②

② 난색은 속도감은 빠르게 느껴지고 시간의 흐름은 느리게 느껴집니다. 고명도의 밝은색이 저명도의 어두운색보다 빠른 속도감이 느껴집니다.

66. 색음현상에 관한 문제
| 중요도 ●●●○○ 정답 ④

① 푸르킨예 현상에 대한 설명입니다.
② 색의 항상성에 대한 설명입니다.
③ 베졸드 - 브뤼케 현상에 대한 설명입니다.
④ 색음현상에 대한 설명입니다.

67. 부의 잔상에 관한 문제

| 중요도 ●●●○○ 정답 ②

② 초록색 종이를 보다 흰색 벽을 보면 자주색이 보이는 것은 부의 잔상이 일어난 것입니다. 추상체에는 단파장 S추상체는 파랑, 중파장 M추상체는 초록, 장파장 L추상체는 빨강 3가지가 있습니다. 자주색 잔상이 나타나는 것은 M추상체의 초록색 감도가 저하되었기 때문입니다.

68. 가법혼색에 관한 문제

| 중요도 ●●●●● 정답 ①

① 가법혼색은 빛의 혼합으로 빛의 3원색인 빨강(Red), 초록(Green), 파랑(Blue)을 혼합하기 때문에 섞을수록 밝아지는 혼합이며, 주로 컬러모니터, TV, 무대조명 등에 사용됩니다.

69. 빛의 성질에 관한 문제

| 중요도 ●●●○○ 정답 ④

④ 비눗방울 표면이 무지개색으로 보이는 것은 빛이 흡수되어 나타나는 현상이 아니라 간섭에 의한 것입니다.

70. 시세포에 관한 문제

| 중요도 ●●●○○ 정답 ②

② 간상체와 추상체의 파장별 민감도 곡선은 흡수 스펙트럼의 차이에 의해 달라집니다. 추상체가 가장 민감하게 반응하는 파장은 560nm이고 간상체가 가장 민감하게 반응하는 파장은 500nm로 비교적 단파장에 민감하게 반응합니다.

71. 순응에 관한 문제

| 중요도 ●●●○○ 정답 ②

② 순응이란 조명조건이 변함에 따라 수용기의 민감도 역시 따라서 변하는 것을 말합니다.

• 암순응 - 밝은 곳에서 어두운 곳으로 갑자기 들어갔을 경우 시간이 흘러야 주위의 물체를 식별할 수 있는 현상으로 30분 정도 걸립니다. 터널의 출입구 부근에 조명이 집중되어 있고 중심부로 갈수록 조명수가 적게 배치되는 이유는 암순응을 고려한 예입니다. 명순응은 어두운 곳에서 밝은 곳으로 갑자기 변할 때 시간이 지나면 조금씩 주위가 잘 보이지 않는 현상으로 1~2초 정도 걸립니다.
• 색순응 - 물체에 빛을 비추었을 때 색이 순간적으로 변해보이다가 곧 본래 색으로 돌아오는 현상으로 선글라스를 끼고 있으나 선글라스의 색이 느껴지지 않는 이유이기도 합니다.

72. 회전혼색에 관한 문제

| 중요도 ●●●○○ 정답 ①

① 회전혼색은 중간혼색으로 가법혼색에 포함됩니다. 중간혼색은 가법혼색의 일종으로 색이 실제로 섞이는 것이 아니라 착시를 일으켜 색이 혼합된 것처럼 보이는 심리적 혼색입니다. 컬러인쇄와 같은 중간혼색의 방법 또는 베졸드 효과(Bezold effect) 등에서 볼 수 있으며, 색 필터 중첩에 의한 혼합은 감법혼색입니다.

73. 애브니 효과에 관한 문제

| 중요도 ●●●○○ 정답 ③

③ 파장(색상)이 같아도 색의 순도(채도)가 변함에 따라 색상도 변하는 것과 관련한 현상으로 색 자극의 순도가 변하면 색상이 다르게 보이는 것을 말합니다. 즉 같은 색상이라도 채도 차이에 따라 다른 색으로 지각되는 것입니다. 애브니 효과가 적용되지 않는 577nm의 불변색상도 있습니다.
불변색상이란 동일한 주파장의 색광이 강도를 변화시키면 색상이 다르게 보이거나 다른 유사한 색광도 강도에 따라서 동일하게 보이는 것을 말합니다.

74. 채도대비에 관한 문제

| 중요도 ●●●○○ 정답 ③

③ 동일한 색인 경우 고채도의 바탕에 놓았을 때보다 저채도의 바탕에 놓았을 때의 색이 더 선명하게 보입니다. 채도대비는 채도가 서로 다른 두 가지 색이 배색되어 있을 때 생기는 대비로 채도가 높은 색채는 더욱 선명해 보이고, 채도가 낮은 색채는 더욱 흐리게 보이는 현상이며 3속성 대비 중 대비효과가 가장 약합니다.

75. 병치혼합에 관한 문제

| 중요도 ●●●●○ 정답 ①

① 병치혼합은 중간혼합으로 가법혼색의 일종입니다. 선이나 점이 서로 조밀하게 병치되어 인접색과 혼합하는 방식으로 19세기 신인상파의 점묘법에 사용되었습니다.

76. 계시혼합에 관한 문제

| 중요도 ●●●●○ 정답 ②

② 계시혼합은 눈에 서로 다른 색자극이 매우 빠르게 차례로 들어올 때 망막상에서 자극이 혼합된 것으로 간주되어 혼합색을 보게 되는 것입니다

77. 빛의 성질에 관한 문제

| 중요도 ●●●●○ 정답 ②

② 굴절은 하나의 매질(에너지를 이동시켜주는 물질)로부터 다른 매질로 진입하는 파동이 그 경계면에서 진행하는 방향을 바꾸는 현상으로, 빛의 파장이 길면 굴절률이 작고, 짧으면 굴절률이 큽니다.

예 아지랑이, 돋보기, 무지개, 프리즘, 별의 반짝임 등
※ 원래의 매질 안으로 되돌아오는 현상이 아닙니다.

78. 색의 잔상에 관한 문제

| 중요도 ●●●●○ 정답 ③

③ 색의 잔상은 일정한 자극이 사라진 후에도 지속적으로 자극을 느끼는 현상을 말합니다.

79. 색의 혼합에 관한 문제

| 중요도 ●●●●○ 정답 ②

① 가산혼합은 색광혼합이고 감산혼합은 색료혼합이며, 3원색은 Yellow, Cyan, Magenta입니다.
② 색광혼합의 3원색은 혼합할수록 명도가 높아집니다.
③ 컬러인쇄의 색분해에 의한 네거티브 필름제작 및 컬러 TV는 가산혼합에 활용됩니다.
④ 색료혼합은 색을 혼합할수록 채도가 낮아집니다.

80. 색채의 심리 효과에 관한 문제

| 중요도 ●●●○○ 정답 ④

④ 흥분 및 침정의 반응효과에서 '채도'가 가장 중요한 역할을 합니다.

81. RAL 색체계 표기에 관한 문제

| 중요도 ●●●○○ 정답 ②

② RAL system은 1927년 독일에서 DIN에 의거해 개발된 색체계입니다. 210, 80, 30으로 표기하며 순서에 따라 색상, 명도, 채도를 나타냅니다.

82. 오방색의 방위와 색에 관한 문제

| 중요도 ●●●●○ 정답 ④

[오방색]
1. 청(靑) – 동쪽, 목(木), 청룡, 인(仁), 봄, 각(角)
2. 백(白) – 서쪽, 금(金), 백호, 의(義), 가을, 상(商)
3. 적(赤) – 남쪽, 화(火), 주작, 예(禮), 여름, 치(緻)
4. 흑(黑) – 북쪽, 수(水), 현무, 지(智), 겨울, 우(羽)
5. 황(黃) – 중앙, 토(土), 황룡, 궁(宮)

83. 먼셀 색체계의 채도에 관한 문제

| 중요도 ●●●●○ 정답 ③

① 그레이 스케일은 명도입니다.
② 먼셀 색입체에서 수직축은 명도입니다.
③ 채도의 번호가 증가할수록 점점 더 선명해집니다.
④ Neutral의 약자를 사용하면 N1, N2 등으로 표기하는 것은 명도입니다.

84. 황색도에 관한 문제

| 중요도 ●○○○○ 정답 ②

② YI(Yellowness Index)는 황색도 지수를 의미하며, YI – 100(1–B/G)는 ISO 색채규정에서 황색도에 대해 규정한 정의 식입니다.

85. CIE Yxy 색체계에 관한 문제

| 중요도 ●●●○○ 정답 ②

② 광원의 색 이름을 수량화하여 나타내기 위해 가장 적합한 색체계로 Yxy 표색계에서 Y는 반사율, x는 색상, y는 채도를 표시합니다.

86. 오스트발트 색채조화론에 관한 문제

| 중요도 ●●●○○ 정답 ②

① 오스트발트는 "조화는 질서"라고 정의하였습니다.
② 오스트발트 색체계에서 무채색의 조화 예는 a–e–i나 g–l–p입니다.
③ 등가치계열 조화는 색입체에서 백색량과 검정량이 상이한 색이 아닌 유사색으로 조합하는 것입니다.
④ na–ne–ni는 등흑계열이 아닌 등백계열의 조화입니다.

87. 색명법의 분류에 관한 문제

| 중요도 ●●●○○ 정답 ④

① 분홍빛 하양 – 일반색명법
② Yellowish Brown – 일반색명법
③ vivid Red – 일반색명법
④ 베이지 그레이 – 고유색명법

88. 현색계에 관한 문제

| 중요도 ●●●○○ 정답 ③

③ 조색, 검사 등에 적합한 오차를 적용할 수 있는 것은 측색기를 사용하는 혼색계입니다.

[현색계]
인간의 색 지각을 기초로 심리적 3속성인 색상, 명도, 채도에 의해 물체색을 순차적으로 배열하고 색입체 공간을 체계화시킨 표색계로 측색기가 필요하지 않고 사용하기 쉬운

편입니다. 색편(색료, 물감 재료)의 배열 및 개수를 용도에 맞게 조정할 수 있으며, 고유의 번호나 기호를 붙여 물체의 색채를 표시하는 색체계로 색편을 등간격으로 뽑아내어 배열을 통해 쉽게 확인하고 이해할 수 있으며, 축소된 색표집(색표에 번호나 기호를 붙인 책)으로 사용할 수 있습니다. 인간의 시감에 의존하므로 관측하는 사람에 따라 주관적으로 값이 정해져 정밀한 색좌표를 구하기 어렵습니다. 색편 사이의 간격이 넓어 정밀한 색좌표를 구하기 어렵고, 조건등색 및 광원의 영향을 많이 받으며, 색편의 변색 및 오염으로 색차가 발생할 수 있습니다. 대표적인 현색계로는 먼셀 표색계, NCS, PCCS, DIN 등이 있습니다.

89. PCCS 색체계에 관한 문제

| 중요도 ●●●○○ 정답 ③

③ PCCS 색체계는 1964년 일본 색채연구소에서 색채조화를 주요 목적으로 개발되었습니다. tone의 개념으로 도입되었고 색조를 색공간에 설정하였습니다. 헤링의 4원색설을 바탕으로 빨강, 노랑, 녹색, 파랑의 4색상을 기본색으로 하고 사용 색상은 24색, 명도는 17단계(0.5단계 세분화), 채도는 9단계(채도의 기준은 지각적 등보성이 없이 절대수치인 9단계로 구분)로 구분해 사용합니다.

90. 쉐브럴의 색채조화론에 관한 문제

| 중요도 ●●○○○ 정답 ①

① 정성적 색채조화론은 저드의 색채조화론과 오스트발트 조화론에 속합니다. 정량적 색채조화론에는 문–스펜서의 색채조화론이 해당합니다.

91. 먼셀 색입체에 관한 문제

| 중요도 ●●●●○ 정답 ②

② 등색상면이 정삼각형의 형태를 갖는 것은 NCS 색입체의 특징입니다. 먼셀의 색입체는 색의 삼속에 기반을 두고 색채를 3차원적인 공간에 질서 정연하게 계통적으로 배치한 3차원적 표색 구조물을 말합니다.

92. 색체계에 관한 문제

| 중요도 ●●●●○ 정답 ④

④ PCCS : 채도는 상대 수치가 아닌 절대 수치인 9단계로 모든 색을 구성하였습니다.

93. 먼셀의 색채조화론에 관한 문제

| 중요도 ●●●○○ 정답 ①

① 먼셀의 색채조화론은 균형이론으로 균형의 원리를 조화의 기본으로 생각했으며, 회전 혼색법을 사용하여 두 개 이상의 색을 배색했을 때 명도단계 N5의 색들이 가장 안정된 균형과 조화를 이룬다고 주장했습니다.

94. 전통색명에 관한 문제

| 중요도 ●●○○○ 정답 ④

④ 치자색(梔子色)은 황색입니다.

95. 문–스펜서에 관한 문제

| 중요도 ●●○○○ 정답 ②

[문–스펜서의 색채조화론]

메사추세츠 공대의 문(P. Moon)과 스펜서(D. E. Spenser) 교수는 미국광학회(OSA) 학회지를 통해 먼셀 시스템을 바탕으로 한 색채조화론을 발표했습니다. 수학적 공식을 사용해 정량적으로 이론화한 이들의 색채조화론은 과학적이고 정량적인 색채조화를 추구하는 것으로 지각적으로 고른 감도의 오메가 공간을 만들어 먼셀 표색계의 3속성과 같은 개념인 H, V, C 단위로 설명하였고 조화를 미적 가치로 보고 부조화는 미적 가치가 없는 것으로 규정했습니다. 조화는 동등(동일)조화, 유사조화, 대비조화로, 부조화는 제1부조화, 제2부조화, 눈부심으로 구분했습니다.

배색된 색을 면적비에 따라서 회전원판에 놓고 회전혼색할 때 나타나는 색을 밸런스 포인트라 하고 이 색에 의하여 배색의 심리적 효과가 결정된다 하였습니다.

96. NCS 표색계에 관한 문제

| 중요도 ●●●●● 정답 ③

혼합비는 S(검정량) + W(흰색량) + C(유채색량) = 100%로 표시되는데 혼합비 3가지 속성 가운데 검정량과 순색량의 뉘앙스만 표기합니다.

97. Pantone 색체계에 관한 문제

| 중요도 ●●●○○ 정답 ②

[Pantone Color]

미국의 Pantone 회사가 제작한 실용상용색표로 인쇄잉크를 이용해 일정 비율로 제작된 실용적 색표계입니다. 인쇄, 컴퓨터그래픽, 패션분야 등 산업 전반에 널리 사용되며, 실용성과 시대의 필요에 따라 제작되었기 때문에 개개 색편이 색의 기본 속성에 따라 논리적 순서로 배열되어 있지 않아 등보성이 없습니다.

98. CIE Lab 색체계에 관한 문제

| 중요도 ●●●○○ 정답 ④

④ L은 명도를 나타내며 100은 흰색, 0은 검은색입니다. +a*는 빨강, −a*는 초록, +b*는 노랑, −b*는 파랑을 의미합니다.

99. 관용색명과 계통색명에 관한 문제

| 중요도 ●●●○○ 정답 ②

[일반색명법(계통색명)]

일반적으로 부르는 기본색명에 수식형 형용사를 붙여서 사용한 색명법으로 KS의 일반 색명은 ISCC−NIST 색명법에 근거해 개발되었습니다. 기본 색명 앞에 색상을 나타내는 수식어와 톤을 나타내는 수식어를 붙여 표현하는 것이 계통 색명입니다.

[관용색명법(고유색명)]

옛날부터 관습적으로 전해 내려오면서 광물, 식물, 동물, 지명과 인명 등의 이름으로 사용하는 색으로 색감의 연상이 즉각적입니다.

100. NCS 색체계에 관한 문제

| 중요도 ●●●○○ 정답 ①

NCS 색체계의 혼합비는 S(검정량) + W(흰색량) + C(유채색량) = 100%로 표시되는데 혼합비의 세 가지 속성 가운데 검정량과 순색량의 뉘앙스(nuance)만 표기합니다. S2030 − R30B에서 2030은 뉘앙스, R30B는 색상, 20은 검정색도, 30은 유채색도, R30B는 R에 30만큼 B가 섞인 P를 나타냅니다. S는 2판임을 표시합니다.

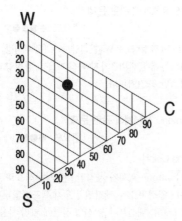

5회 컬러리스트 기사 필기 기출모의고사 정답 및 해설

1	2	3	4	5	6	7	8	9	10
②	①	①	②	①	②	②	④	③	②
11	12	13	14	15	16	17	18	19	20
③	③	③	②	②	②	③	②	④	①
21	22	23	24	25	26	27	28	29	30
①	③	②	④	①	④	②	④	②	②
31	32	33	34	35	36	37	38	39	40
④	②	③	③	①	②	②	④	④	②
41	42	43	44	45	46	47	48	49	50
④	②	④	②	①	①	③	④	③	④
51	52	53	54	55	56	57	58	59	60
②	①	③	③	③	④	④	④	①	④
61	62	63	64	65	66	67	68	69	70
④	④	④	④	②	④	④	②	③	③
71	72	73	74	75	76	77	78	79	80
②	①	③	③	①	③	④	②	③	②
81	82	83	84	85	86	87	88	89	90
③	③	②	④	②	④	③	②	③	①
91	92	93	94	95	96	97	98	99	100
③	②	③	④	①	④	②	③	③	③

1. 국기색에 관한 문제

| 중요도 ●●●○○ 정답 ②

② 국기에 일반적으로 사용되는 빨강은 혁명·유혈·용기를, 파랑은 평등·자유·정직을, 노랑은 광물·금·비옥함을, 검정은 주권·대지·근면을, 흰색은 결백·순결 등을 의미합니다.

2. 소비자 행동 측면에 관한 문제

| 중요도 ●●○○○ 정답 ①

① 소비자 행동 측면에서 일반적으로 소비자들이 유명하지 않은 상표보다는 유명한 상표에 자신의 충성도를 이전시킬 가능성이 높기 때문에 국내기업이 라이선스 비용을 지불하면서도 외국기업의 브랜드를 들여오고 있습니다.

3. 색채의 기능적 역할에 관한 문제

| 중요도 ●●●○○ 정답 ①

① 색채는 물리적·화학적 온도감이 아닌 심리적인 공감각에 의한 온도감을 느끼게 됩니다.

4. 고채도 난색에 관한 문제

| 중요도 ●●●○○ 정답 ②

② 한색의 경우 무거움보다 가벼운 이미지를 가지는데, 한색 중에서는 고채도보다 저채도가 조금 더 무거운 이미지를 가집니다.

5. 색채와 공감각에 관한 문제

| 중요도 ●●●○○ 정답 ①

① 일반적으로 식욕을 돋우는 색상은 파랑, 보라 계열이 아니라 주황, 빨강, 맑은 황색 계통의 색들입니다.

6. 설문지 조사에 관한 문제

| 중요도 ●●●○○ 정답 ②

② 색채조사를 위한 설문지의 첫머리에는 어떤 목표로 조사를 하는지를 밝혀주는 '조사의 취지'에 관한 내용이 들어가는 것이 좋습니다.

7. 소비자 구매에 관한 문제

| 중요도 ●●●○○ 정답 ②

② 소비자 구매의사 결정과정에 영향을 미치는 개인적 요인에는 지각, 학습, 관여도, 개성, 생활양식 등이 있으며 환경적 요인에는 사회·문화적 요인(문화·사회계층, 준거집단, 가족), 마케팅 요인(기업광고, 가격, 판매원, 상품개발), 국가 요인(정책), 물리적 요인(이동성, 기후) 등이 있습니다. 이런 여러 가지 요인에 따라 구매의사결정 과정은 다르게 나타납니다.

8. 마케팅의 핵심 개념에 관한 문제

| 중요도 ●●●●○ 정답 ④

④ 마케팅의 핵심 개념은 생산자인 기업이 소비자의 욕구에 맞는 제품 또는 서비스를 시장에 제공해 이윤을 추구하는 모든 행위를 말합니다.

9. 마케팅 믹스에 관한 문제

| 중요도 ●●●●○ 정답 ③

③ 기업이 표적시장을 대상으로 원하는 결과를 얻을 수 있도록 활용하는 총체적 마케팅 수단을 마케팅 믹스라 하고 4가지 핵심 요소를 어떻게 잘 혼합하느냐에 따라 마케팅 효과를 극대화할 수 있습니다.

10. 조사자 사전교육에 관한 문제
　　　　　　　　　| 중요도 ●●●○○　**정답 ②**

② 조사자료의 분석방법은 조사자들이 조사한 자료를 가지고 실제 기획자가 기획을 하는 것으로 조사자 사전교육에는 포함되지 않습니다.

11. 색채 선호도에 관한 문제
　　　　　　　　　| 중요도 ●●●○○　**정답 ③**

색채 선호도는 자연환경을 포함한 모든 생활환경, 교양, 소득, 학습, 성격 등에 따라 다르고 성별과 연령에 따라서도 변하므로 개인차가 큽니다.

12. 색채마케팅에 관한 문제
　　　　　　　　　| 중요도 ●●○○○　**정답 ③**

③ 생산단계에서 색채를 핵심 요소로 하여 제품을 개발하는 것은 제품디자인으로 색채마케팅에 속하지 않습니다.

13. 색채와 후각에 관한 문제
　　　　　　　　　| 중요도 ●●●○○　**정답 ①**

① 가볍고 은은한 느낌의 향기를 경험하기 위한 제품에는 빨강이나 검정보다는 가벼운 이미지의 저명도, 중채도 이하의 빨강을 사용하는 것이 좋습니다.

14. 색채심리와 사례에 관한 문제
　　　　　　　　　| 중요도 ●●●○○　**정답 ②**

② 좁은 면적보다는 큰 면적의 색이 더 밝고 채도 또한 높아 보입니다. 다시 말해 고명도일수록 면적이 넓어 보입니다. 때문에 좁은 거실과 어두운 가구에는 회색보다는 흰색 페인트를 칠해야 넓어 보입니다.

15. 소비자 행동의 기본원칙에 관한 문제
　　　　　　　　　| 중요도 ●●●○○　**정답 ②**

② 소비자 행동에 영향을 미치는 내적 동기나 사회적 영향 요인 등은 수집과 분석된 자료를 바탕으로 예측할 수 있습니다.

16. 시장세분화에 관한 문제
　　　　　　　　　| 중요도 ●●●○○　**정답 ②**

② 상표 충성도, 구매동기는 사용자 행동 특성별 세분화에 포함됩니다.

[시장세분화의 분류]
- 사용자 행동 특성별 세분화
 제품의 사용빈도, 상표 충성도별로 세분화
- 지리적 특성별 세분화
 지역, 도시크기, 인구밀도, 기후별로 세분화
- 인구학적 특성별 세분화
 연령, 성, 결혼 여부, 수입, 직업, 거주지역, 학력, 교육수준, 라이프스타일, 소득별로 세분화
- 사회 · 문화적 특성별 세분화
 문화, 종교, 사회계층별로 세분화
- 제품특성에 근거한 세분화
 사용자 유형, 용도, 추구효용, 가격탄력성, 상표인지도, 상표애호도 등의 세분화

17. 색채의 심리적 의미에 관한 문제
　　　　　　　　　| 중요도 ●●●○○　**정답 ②**

① 난색 – 온화함
② 한색 – 진정과 침정(沈情)
③ 난색 – 활동적
④ 한색 – 침착

18. 제품수명주기에 관한 문제
　　　　　　　　　| 중요도 ●●●○○　**정답 ③**

① 도입기에는 시장의 저항이 강하지 않습니다.
② 성장기에는 무채색을 사용할 필요가 없습니다.
③ 성숙기에는 다양한 색채를 사용합니다.
④ 쇠퇴기에는 기술개발이 이루어지지 않으므로 화려한 색채를 사용할 필요가 없습니다.

19. 색채 조사방법에 관한 문제
　　　　　　　　　| 중요도 ●●●○○　**정답 ④**

④ 색채 조사방법에는 설문지법, 면접법, 서베이법, 관찰법 등이 있습니다. 전화조사, 우편조사, 인터넷 조사 등을 서베이법이라 하며 집락표본추출법은 자료조사가 아닌 표본조사법입니다.

20. 제품 포지셔닝(positioning)에 관한 문제
　　　　　　　　　| 중요도 ●●●○○　**정답 ①**

[제품 포지셔닝]
소비자의 인식에서 기업이나 기업의 제품이 표적시장이나 경쟁기업들 중에서 가장 유리한 위치를 확보할 수 있도록 노력하는 과정입니다. 간단히 말해 자사의 제품을 고객들에게 확실하게 기억시키는 과정으로, 소비자들이 특정 제품의 포지셔닝을 받아들이게 되면 구매율도 높아지게 됩니다.

21. 르 코르뷔지에의 모듈에 관한 문제

| 중요도 ●●●○○　정답 ①

① 모듈러(Modulor)는 "집은 살기 위한 기계이다."라고 주장한 화가이자 건축가 르 코르뷔지에(Le Corbusier)가 고안한 척도입니다. 인간의 비율을 이용하여 건축 재료의 기준치로 규격화시킨 모듈은 황금비례법의 일종으로 신장 183cm(영국인의 평균 신장을 기준함)의 사람을 기준으로 바닥에서 배꼽까지는 113cm, 배꼽에서 머리까지는 69.8cm, 위로 두 손을 높이 들었을 때 머리에서 손끝까지 43.2cm를 기준으로 합니다.

22. 인터페이스 디자인에 관한 문제

| 중요도 ●●○○○　정답 ③

① 어드밴스드 디자인(Advanced Design)
진보적 디자인으로 '앞서가는 디자인'을 의미하는데 주로 제품디자인 분야에 많이 적용됩니다.

② 오가닉 디자인(Organic Design)
오가닉은 '본질적'이란 의미로 에콜로지 패션(ecology fashion)과 같은 아웃도어 룩이나 천연소재, 유기농, 에크루(écru)나 베이지와 같은 색채, 내추럴 의상이나 여유 있는 실루엣을 담은 스타일의 디자인입니다.

③ 인터페이스 디자인(Interface Design)
사람들이 컴퓨터와 상호 작용하기 위한 화상, 문자, 소리, 정보와 같은 프로그램을 조작하기 위한 시스템입니다.

④ 얼터너티브 디자인(Alternative Design)
공업화, 대량생산, 대량소비 등 현대 산업사회가 이루어낸 획일화된 사회적 환경을 비판하고 개선하려는 디자인 태도를 의미합니다.

23. 색의 상징에 관한 문제

| 중요도 ●●●○○　정답 ②

② 색의 상징이란 눈에 보이지 않는 추상적 개념이나 사상을 형태나 색을 가진 다른 것으로 직감적이고 알기 쉽게 표현한 것을 말합니다. 즉, 하나의 색을 보았을 때 특정한 형상 또는 의미가 느껴지는 것입니다.

24. 윌리엄 모리스에 관한 문제

| 중요도 ●●●○○　정답 ④

④ 19세기 ~ 20세기에 일어난 디자인공예운동의 선구자 윌리엄 모리스에 의해 시작된 미술공예운동은 기계에 의한 대량생산에 반대하고 산업혁명에 따른 기계화에 반발하면서 품질회복과 함께 수공예품 사용을 권장하였습니다.

25. 그린디자인에 관한 문제

| 중요도 ●●●○○　정답 ①

① 그린(Green) 디자인
기술적 진보에 대한 낙관적 기대뿐 아니라 한정된 자원의 올바르고 경제적인 활용과 환경오염의 방지, 어린이나 노인, 장애자 등 소외계층에 대한 배려까지 포함합니다. 산업 전반에 걸친 생활용품 및 제품의 생산과정에서 최소의 에너지로 최소의 오염 물질을 배출하여 안전하고 경제적이며 재활용이 쉬운 디자인을 추구합니다. 환경 친화적 디자인, 리사이클링 디자인, 에너지 절약형 디자인이 생태학적 그린디자인의 원리입니다.

② 퍼블릭(Public) 디자인
공공의 이익을 위한 공공디자인을 의미합니다. 공공디자인 관련 영역은 공공공간, 공공매체, 공공시설물디자인 또한 그 외 공공디자인 정책의 네 가지 부분으로 분류됩니다.

③ 유니버설(Universal) 디자인
유니버설 디자인은 사회적 약자인 장애인 또는 노인, 어린이, 여성, 연령 등에 관계없이 모든 사람들이 제품, 건축, 환경, 서비스 등을 보다 편하고 안전하게 이용할 수 있도록 하는 디자인입니다.

④ 유비쿼터스(Ubiquitous) 디자인
'언제 어디서나'라는 의미의 라틴어에서 유래한 것으로 언제 어디서나 편리하게 컴퓨터를 활용할 수 있도록 현실 세계와 가상 세계를 결합시킨 것을 말하며 RFID, 홈네트워크, 디지털 세탁기 등이 있습니다.

26. 크기의 착시에 관한 문제

| 중요도 ●●●○○　정답 ④

④ 다음 그림의 착시는 가운데 원은 같은 크기임에도 주변에 배열된 점의 크기에 따라 다르게 보이는데, 이를 크기의 착시라 합니다.

27. 제품의 색채계획에 관한 문제

| 중요도 ●●○○○　정답 ①

① 제품의 색채계획 중 주조색, 보조색 결정은 색채디자인 단계에 포함됩니다.

28. 율동에 관한 문제

| 중요도 ●●○○○ 정답 ②

② 율동감은 그리스어 'rheo(흐르다)'에서 유래된 말로서, 율동은 공통요소가 연속적으로 되풀이되는 억양의 톤(tone), 즉 시각적 무브먼트(Movement)입니다. 이러한 동적인 질서는 활기 있는 표정을 가지고 있으며, 유사한 요소가 반복·배열됨으로써 시각적으로 인상, 즉 가독성이 높아지면서 보는 사람에게 경쾌한 느낌을 줍니다. 율동이 없는 형태나 조형은 지루한 느낌을 주는데, 이는 조화와 더불어 디자인의 형식 원리 중 중요한 요소이며, 율동의 종류로는 반복과 점이 그리고 강조가 있습니다. 그 외 방사와 교차 등도 율동감을 줄 수 있습니다.

29. 디자인 사조와 작품에 관한 문제

| 중요도 ●●●○○ 정답 ④

④ 아르데코는 1910~1930년대 프랑스를 중심으로 유럽에서 시작된 장식예술로서 1925년 파리에서 개최된 〈현대장식미술국제박람회〉의 명칭에서 유래되었다. 모더니즘 디자인 운동이 전 세계로 퍼지면서 유럽과 미국에서 유행한 양식입니다.

30. 대비의 개념에 관한 문제

| 중요도 ●●○○○ 정답 ②

② 청색과 녹색은 대비보다는 유사의 개념입니다.

31. 시대와 패션 색채의 변천에 관한 문제

| 중요도 ●●●○○ 정답 ④

① 1900년대는 인상주의 영향의으로 아르누보의 부드럽고 여성적 경향을 보이는 파스텔 색조가 유행했습니다.
② 1910년대는 오리엔탈리즘의 영향으로 밝고 선명한 색조의 오렌지, 노랑, 청록색 등이 주조색으로 사용되었습니다.
③ 1920년대는 아르데코의 영향으로 원색과 검은색, 금색과 은색을 사용하여 강렬하고 뚜렷한 색채대비를 주로 사용하였습니다.
④ 1930년대는 세계 경제대공황의 영향으로 회의적이고 우울한 시대적 분위기에 어울리는 여성적이며 우아한 세련미가 강조되었고 이에 따라 차분하고 은은한 색조 등의 녹청색, 뷰로즈, 커피색 등이 사용되었습니다.

32. 디자인 사조에 관한 문제

| 중요도 ●●●○○ 정답 ②

① 다다이즘(Dadaism)
1916년 잡지 'Dada(프랑스어로 목마의 의미)'로부터 시작되었고 인간의 이성을 배제한 제스처를 쓰는 비합리적, 반이성, 반도덕, 반예술을 표방한 무계획적 예술운동입니다. 과거의 예술을 새로운 예술로 현실에 직접 통합하여야 한다는 관점에서 유머, 변형, 충격 등을 커뮤니케이션 수단으로 사용하였습니다. 부르주아, 제1차 세계대전(1914~1918)의 영향을 받아 사회적 불안과 허무감으로 나타난 문화 전반의 운동입니다.

② 아르누보
아르누보란 '새로운 예술'을 의미합니다. 공예상의 자연주의라고도 볼 수 있는 이 운동은 특히 양식미를 강조한 신선하고 자유분방한 조형운동으로 양식미만을 주체로 하여 창조된 공예 형태로 동식물의 형태를 모티브로 한 유동적인 모양의 공예양식이 도입되었습니다.

③ 포스트모더니즘
모더니즘의 문제와 폐단을 해결하고자 하는 개혁주의적 경향의 사조로 특징은 절충주의(중도적인 경향), 맥락주의(다양한 환경을 분석), 은유와 상징입니다. 1960년에 일어난 문화운동이면서 정치, 경제. 사회의 모든 영역과 관련되는 한 시대의 이념으로 미국과 프랑스를 중심으로 학생운동, 여성운동, 흑인민권운동, 제3세계운동 등의 사회운동과 전위예술, 그리고 해체(Deconstruction) 혹은 후기구조주의(구조의 역사성과 상대성을 중시하는 사상)로 시작되었으며, 1970년대 중반 점검과 반성을 거쳐 오늘날에 이르고 있습니다. 포스트모더니즘은 과거의 형식을 빌려 현재 상황으로 변형, 건축의 이중부호, 문학의 패러디, 미술의 알레고리, 근대디자인 탈피, 기능주의 탈피, 촉감, 빛의 반사 흡수 색조 등을 사용했고, 무채색에 가까운 파스텔 색조, 올리브그린, 살구색, 보라, 청록색, 복숭아색 등이 많이 사용되었습니다.

④ 아르데코
1910~1930년대 프랑스를 중심으로 유럽 전역에 퍼진 장식예술로서 1925년 파리에서 개최된 〈현대장식미술국제박람회〉의 약칭에서 유래되었습니다. 모더니즘 디자인 운동이 전 세계로 퍼지면서 유럽과 미국에서 유행한 이 양식은 장식을 기계적으로 대량생산할 수 있게 하였고 복고적 장식과 단순한 현대적 양식을 결합하여 대중화를 시도했습니다.

33. 미용디자인과 색채에 관한 문제

| 중요도 ●●●○○ 정답 ④

④ 미용디자인의 소재는 인체 일부분으로 색채효과는 개인차에 따라 전혀 다르게 표현되거나 나타나게 됩니다.

34. 게슈탈트 이론에 관한 문제

| 중요도 ●●●●○ 정답 ③

① 근접의 원리는 근접한 것이 뭉쳐 보이는 원리로 개개의 요소에서 비슷한 모양의 형이나 그룹을 다 함께 하나의 부류로 보는 경향을 의미합니다.
② 유사의 원리는 비슷한 성질을 가진 요소는 비록 떨어져 있어도 덩어리져 보이는 경향으로 이를 이용해 색맹검사표도 제작합니다.
③ 폐쇄의 원리는 완전히 연결되어 있지 않더라도 연결되어 보이는 것, 불완전한 형이나 그룹들은 완전한 형이나 그룹으로 완성시키려는 경향을 말합니다.
④ 연속의 원리는 직선은 직선대로, 곡선은 곡선대로 진행방향이나 배열이 같은 것끼리 무리지어 보이는 원리를 의미합니다.

35. 인터랙티브 아트(Interactive art)에 관한 문제

| 중요도 ●●○○○ 정답 ①

① 인터랙티브 아트(Interactive art)는 말 그대로 대화형 아트(interactive art)입니다. 즉 컴퓨터와 같은 대화형 조작 시스템을 과학기술을 매개로 하여 커뮤니케이션에 이용하는 것입니다.

36. 빅터 파파넥에 관한 문제

| 중요도 ●●●○○ 정답 ②

20세기 디자인 철학에 가장 큰 영향을 미친 디자이너이자 이론가인 빅터 파파넥(Victor Papanek)은 디자이너의 사회적인 책임감을 강조하면서 인간의 경제적, 심리적, 정신적, 기술적, 윤리적, 지적 요구와 같은 다양한 환경까지 고려한 복합적 디자인의 기능에 주목했습니다. 따라서 디자인을 미와 기능, 형태를 포괄적 의미로 이해하여 형태와 기능을 분리하지 않고 방법(method), 용도(use), 필요성(need), 텔레시스(목적, telesis), 연상(association), 미학(aesthetics) 등 6가지로 설명하였는데 이러한 포괄적 의미에서의 기능을 복합기능이라 했습니다.

37. TV 광고매체의 특성에 관한 문제

| 중요도 ●●○○○ 정답 ②

② TV 매체는 화면과 시간적 제한으로 충분한 설명이 곤란합니다. 충분한 설명이 가능한 매체는 신문입니다.

38. 심미성에 관한 문제

| 중요도 ●●●○○ 정답 ④

④ '아름답다'라는 느낌, 즉 미의식을 통틀어 '심미성'이라 할 수 있습니다. 심미성은 스타일(양식), 유행, 민족성, 시대성, 개성 등이 다양한 이유에서 다르게 나타날 수 있으며 객관적이고 합리적인 합목적성과는 대립되는 위치에 있습니다. 심미성이란 맹목적인 미를 추구하는 것이 아니라 기능과 유기적으로 결합된 조형미나 내용미, 또는 기능미 등과 색채, 그리고 재질의 아름다움을 모두 고려해 미를 추구하는 것을 의미합니다.

39. 포스트모더니즘 디자인 양식에 관한 문제

| 중요도 ●●●○○ 정답 ④

[포스트모더니즘]

모더니즘의 문제와 폐단을 해결하고자 하는 개혁주의적 경향이 큰 흐름을 갖는 사조로, 특징은 절충주의(중도적인 경향), 맥락주의(다양한 환경을 분석), 은유와 상징입니다. 1960년에 일어난 문화운동이면서 정치, 경제, 사회의 모든 영역과 관련되는 한 시대의 사조로서 미국과 프랑스를 중심으로 학생운동, 여성운동, 흑인민권운동, 제3세계운동 등의 사회운동과 전위예술, 그리고 해체(Deconstruction) 혹은 후기구조주의(구조의 역사성과 상대성을 중시하는 사상)로 시작되었습니다. 1970년대 중반 점검과 반성을 거쳐 오늘날에 이른 포스트모더니즘은 과거의 형식을 빌려 현재 상황으로 변형, 건축의 이중부호, 문학의 패러디, 미술의 알레고리, 근대디자인 탈피, 기능주의 탈피, 촉감, 빛의 반사 흡수 색조 등을 사용했고, 무채색에 가까운 파스텔 색조, 올리브 그린, 살구색, 보라, 청록색, 복숭아색 등이 많이 사용되었습니다.

40. 색채계획에 사용되는 방법에 관한 문제

| 중요도 ●●●○○ 정답 ②

② 시네틱스법은 아이디어 발상법 중 하나입니다.

[시네틱스]

이 말은 "관계가 없는 것들을 결부시킨다"는 의미의 그리스어에서 유래되었습니다. 시네틱스사를 창립한 W. 고든이 개발한 기법으로, 여러 가지 유추로부터 아이디어나 힌트를 얻는 방법입니다. 문제를 보는 관점을 완전히 달리하여 여기서 연상되는 점과 관련성을 찾아 아이디어를 발상합니다. 유추(analogy)사고라는 것은, 대상이 되는 것과 유사한 것을 발상해내는 발상법으로, 서로 관련이 없는 요소들의 결합으로 이질순화(처음 보는 것을 친숙한 것처럼), 순질이화(친숙한 것을 알지 못하는 것처럼)로 말할 수 있습니다.

41. 색채관리에 관한 문제

| 중요도 ●●○○○ 정답 ④

생산단계는 색채를 수치가 아닌 실제 소재를 이용하여 기준색을 조밀하게 조색하는 단계로 색채의 오차측정 허용치 결정 등 다수의 과학적 과정이 수반됩니다. ④의 내용은 재현단계에 해당합니다.

42. 무기안료에 관한 문제

| 중요도 ●●○○○ 정답 ②

② 녹색 안료에는 산화크롬과 수산화 크롬이 해당됩니다.

[무기안료의 종류]
– 백색안료 : 산화아연, 산화티탄, 연백, 산화바륨, 산화납
– 녹색안료 : 산화크롬, 수산화크롬
– 청색안료 : 프러시안블루, 코발트청, 산화철(철단)
– 황색안료 : 황연, 황토, 카드뮴 옐로
– 갈색안료 : 청분
– 보라색안료 : 망간자

43. 분광광도계 구조에 관한 문제

| 중요도 ●●●○○ 정답 ④

④ 분광식 측정기의 구조에는 광원(Source), 단색화 장치(분광기), 시료부(Cell), 광검출기(Detector)가 포함됩니다. 단색화 장치인 모노크로미터(Monochrometer)는 회절격자, 프리즘, 간섭필터에 의해 임의의 파장 성분에서 단파장대를 분리하는 장치입니다. 확산 : 8도 배열, 정반사 성분 포함(di:8°)의 di:8° 배치는 적분구를 사용하여 조사하며, 측정 개구면이 완전히 덮이도록 비추어야 합니다.

44. 도료에 사용되는 무기안료에 관한 문제

| 중요도 ●○○○○ 정답 ②

① Titanium dioxide – 이산화 타이타늄(titanium dioxide)은 산화력이 매우 크고 은폐력이 커서 거의 모든 용매에 녹지 않는 비독성의 매우 안정한 물질입니다. 물감, 유약, 잉크, 수정액, 페인트 등 흰색의 도료로서 널리 사용됩니다.
② Phthalocyanine Blue – 프탈로시아닌 구리의 안료로 선명한 청색으로 착색력이 강하고, 내광성, 내열성, 내산성, 내알칼리성이 우수합니다. 플라스틱, 고무, 섬유 등에 주로 사용됩니다.
③ Iron Oxide Yellow – 황색 산화철로 착색력이 약하나 내광성이 좋습니다. 도료, 그림물감, 착색 시멘트에 사용됩니다.
④ Iron Oxide Red – 적색 산화철은 천연 무기안료로 벽화용 천연 도료로 사용됩니다.

45. 물체의 분광반사율에 관한 문제

| 중요도 ●●○○○ 정답 ③

③ 물체의 분광반사율은 물체색이 스펙트럼 효과에 의해 빛을 반사하는 각 파장별 세기를 나타내므로 물체의 색을 가장 정확하게 계산할 수 있습니다.

46. CCM의 기본원리에 관한 문제

| 중요도 ●●●○○ 정답 ①

① 일정한 두께를 가진 발색층에서 감범혼색을 하는 경우에 성립하는 쿠벨카–뭉크 이론(Kubelka Munk theory)이 기본원리로 CCM의 조색비 $K/S=(1-R)^2/2R$ [K–흡수계수, S–산란계수, R–분광반사율]이며, 자동배색장치에 사용됩니다.
② 색소가 소재에 비하여 미미한 산란 특성을 가질 경우(예 섬유나 종이)에는 한 개의 상수의 Kubelka–Munk 이론을 사용합니다.
③ CCM을 위해서는 각 안료나 염료의 대표적 농도에 대하여 여러 번 분광반사율을 측정하는 것이 좋습니다.
④ Kubelka–Munk 이론은 금속과 진주빛 색료 또는 입사광의 편광도를 변화시키는 색소층에는 사용되지 않습니다.

[자동배색장치의 기본 원리가 되는 쿠벨카 – 뭉크 이론이 성립하는 시료의 종류]
• 제1부류 – 투명한 플라스틱, 인쇄 잉크, 완전히 불투명하지 않은 페인트 등 플라스틱이나 페인트의 경우 재질 속에 빛을 산란시키는 기능이 없으므로, 흡수계수와 산란계수를 각각 사용하는 2개 상수 쿠벨카–뭉크 이론을 적용합니다.
• 제2부류 – 사진 인화, 열 증착식 연속톤의 인쇄물 등
• 제3부류 – 옷감의 염색, 불투명 페인트나 플라스틱, 색종이 등으로 섬유류의 경우 빛을 산란시키는 기능을 가지고 있으므로, 흡수계수와 산란계수의 비율로 주어지는 1개 상수 쿠벨카 – 뭉크 이론을 적용합니다.

47. 시료를 취급하는 방법에 관한 문제

| 중요도 ●●●○○ 정답 ①

① 시료의 표면구조를 균일하게 하기 위하여 판판하게 문지를 경우 시료의 색채가 손상될 수 있으므로 절대 문지르지 않습니다.

48. CCM에 관한 문제

| 중요도 ●●●●○ 정답 ③

[CCM]

컴퓨터 자동배색장치로서 정밀한 조색 실현을 위해 컴퓨터 장치를 이용해 정밀 측정하여 자동으로 구성된 컬러런트 (colorant)를 정밀한 비율로 자동조절 공급함으로써 색을 자동화하여 조색하는 시스템입니다. 소프트웨어는 품질관리(quality control) 부분과 공식화(formulation) 부분으로 구성되는데, 품질관리 부분은 측색, 색소(colorants) 입력, 색이며 공식화 부분은 측색된 색을 만들기 위해 이미 입력된 원색 색소를 구성하여 양을 계산하고 성분을 결정하는 베이스에 정량을 투입하도록 각각의 원색의 양을 정하는 것입니다.

49. 색채 측정기에 관한 문제

| 중요도 ●●●○○ 정답 ③

① 색채계는 삼자극치와 분광 반사율을 측정하는 데 사용됩니다.
② 분광 복사계는 다양한 광원으로 측정이 가능합니다.
③ 단색화 장치인 분광기는 회절격자, 프리즘, 간섭 필터 등을 사용합니다.
④ 45°:0° 방식이 아닌 di:8° 방식을 사용하는 색채 측정기는 적분구를 사용합니다.

50. ICC 컬러 프로파일에 관한 문제

| 중요도 ●●●○○ 정답 ③

③ ICC 컬러 프로파일은 장치의 입출력 컬러에 대한 수치를 저장해 놓은 파일로서 장치프로파일과 색공간 프로파일로 나눕니다. 모니터와 프린터와 같은 장치의 컬러 특성을 기술한 장치프로파일, sRGB 또는 Adobe RGB 같은 색공간(색역)을 정의한 색공간 프로파일 등이 있습니다. 모니터 프로파일이라고 한다면 ICC에서 정한 스펙에 맞춰 모니터의 색온도, 감마값, 3원색 색좌표, 다이내믹 레인지, 톤응답 특성 등의 정보를 기록한 파일을 말하며 ICC 프로파일은 누구나 데이터를 이용할 수 있습다.

51. RGB 컬러 프로파일에 관한 문제

| 중요도 ●●○○○ 정답 ②

[RGB 프로파일]

장치의 입출력 컬러에 대한 수치를 저장해 놓은 파일로서 RGB 이미지를 출력하기 위해 컬러 잉크젯 프린터의 RGB 프로파일을 사용할 때는 RGB 이미지는 정확한 색공간 프로파일이 내장되어 있어야 합니다. RGB로 출력을 해야 CMYK로 변환할 필요가 없습니다.

52. 형광을 포함한 분광반사율 측정방법에 관한 문제

| 중요도 ●●○○○ 정답 ①

① 형광 증백법은 자외복사를 흡수하여 가시복사 단파장역의 푸른 형광을 발하는 형광 증백 물체색의 측정에 주로 적용하는 형광 측색방법으로 분광반사율을 측정하는 방법이 아닙니다. 형광을 포함한 분광반사율을 측정하는 방법을 사용하는 것으로는 필터 감소법, 이중모드법, 이중 모노크로메터법 등이 있습니다.

53. CIE LAB 좌표에 관한 문제

| 중요도 ●●●○○ 정답 ④

④ (58, 30, 0)은 L* 58, a* 30, b* 0을 의미합니다. 샘플색은 L*가 50이므로 기준색에 비해 어둡고 a*는 초록기를 더 띠고 b*는 파란기를 띠므로 기준색보다 청록기를 더 띠게 됩니다.

54. KS A 0065(표면색의 시감비교방법)에 관한 문제

| 중요도 ●●●○○ 정답 ③

③ KS A 0065(표면색의 시감비교방법)에서는 "상용광원의 성능 평가 시 연색성 평가에는 주광 D_{65}가 아닌 주광 D_{50}을 사용한다."고 규정하고 있습니다.

[인공주광 D50을 이용한 부스에서의 색 비교의 규정]

인쇄물, 사진 등의 표면색을 비교하는 경우, 필요에 따라 KS C 0074의 3.에서 규정하는 주광 D_{50}과 상대 분광 분포에 근사하는 상용 광원 D_{50}을 사용한다.

※ 자외부의 복사에 의해 생기는 형광을 포함하지 않는 표면색을 비교하는 경우 상용 광원 D_{50}은 형광 조건 등색 지수 MI_{uv}의 성능수준을 충족시키지 않아도 된다.

55. 색료에 관한 문제

| 중요도 ●●●○○ 정답 ③

③ 유기안료는 무기안료보다 착색력은 좋으나 내광성, 내열성은 무기안료가 유기안료보다 우수합니다.

유기안료는 유기화합물로 착색력(염료의 색이 진한 정도)이 우수하고 색상이 선명하며, 인쇄잉크, 도료, 섬유수지 날염, 플라스틱 등의 착색에 사용됩니다. 유기안료는 무기안료에 비해 채도가 높고, 내광성이 나쁘며, 농도가 높은 특징이 있습니다. 종류가 많아 다양한 색상의 재현이 가능하고 인쇄잉크, 도료, 플라스틱 염색 등에 널리 사용됩니다.

56. CII(Color Inconsistency Index)에 관한 문제

| 중요도 ●●●○○ 정답 ④

④ CII(Color Inconstancy Index)는 광원에 대한 색채의

불일치 정도를 나타내는 지수입니다. 수치가 높을수록 불일치 정도가 높으며, 광원의 변화에 따라 각 색채가 지닌 색차의 정도가 다릅니다. CII가 높을수록 안전성이 없어서 선호도가 낮아집니다.

※ CII(Color Index International)와는 다른 개념입니다.

57. 색영역에 관한 문제
| 중요도 ●●○○○ **정답 ④**

④ 색영역은 태양광 전체 영역인 외곽선에서 각각의 디바이스가 재현할 수 있는 색을 재현할 수 있는 공간영역을 말합니다. '시간경과에 따른 탈색현상'은 색 재현할 수 있는 공간영역과는 상관이 없습니다.

58. RGB 모니터에 관한 문제
| 중요도 ●●○○○ **정답 ③**

③ 채널당 10비트는 2^{10}으로 R채널, G채널, B채널로 $1024 \times 1024 \times 1024$입니다.

59. 표면색의 시감 비교(KS A 0065)에 관한 문제
| 중요도 ●●●○○ **정답 ①**

① 가시조건 등색지수 1.0 이내가 아닌 0.5 이내로 규정되고 있습니다.

[상용광원 혹은 이 충족해야 할 성능]
- 가시 조건 등색지수 - 0.5 이내(B급 이상)
- 형광 조건 등색지수 - 1.5 이내(D급 이상)
- 평균 연색 평가수 - 95 이상
- 특수 연색 평가수 - 85 이상

60. 주사형 분광복사계에 관한 문제
| 중요도 ●●○○○ **정답 ④**

④ CCD 이미지 센서, CMOS 이미지 센서는 빛을 전기적 신호로 바꿔주는 반도체로 휴대폰 카메라, 디지털 카메라 등의 주요부품으로 사용되며, 영상을 디지털 신호로 바꿔주는 광학칩 장치입니다.

61. 점묘법과 NCS 표색계에 관한 문제
| 중요도 ●●●○○ **정답 ④**

④ NCS 표색계의 표기법에 따르면 S2060 - R80B에서 2060은 뉘앙스, R80B는 색상, 20은 검정색도, 60은 유채색도, R80B는 R에 80만큼 B가 섞인 P를, S는 2판임을 표시합니다. S2060-G10Y와 S2060-B50G의 색물감을 사용했다는 것은 명도와 채도는 같고 연두색에 가까운 청록색이 느껴지게 됩니다.

62. 푸르킨예 현상에 관한 문제
| 중요도 ●●●○○ **정답 ②**

① 베졸드 현상은 가까이서 보면 여러 가지 색들이 좁은 영역을 나누고 있지만 멀리서 보면 이들이 섞여 하나의 색채로 보이는 혼합으로 색을 직접 혼합하지 않고 색점을 배열함으로써 전체 색조를 변화시키는 효과입니다.
② 푸르킨예 현상은 명소시에서 암소시로 갑자기 이동할 때 빨간색은 어둡게, 파란색은 밝게 보이는 현상으로 간상체와 추상체 시각의 스펙트럼 민감도가 서로 다르기 때문에 나타납니다. 추상체가 반응하지 않고 간상체가 반응하면서 생기는 현상으로 푸르킨예 현상이 발생하는 박명시의 최대시감도는 507~555nm입니다.
③ 색음현상은 어떤 빛을 물체에 비췄을 때 빛의 반대 색상이 그림자로 지각되는 것으로 작은 면적의 회색이 채도가 높은 유채색으로 둘러싸일 때 유채색 보색색상을 띠는 현상입니다.
④ 순응현상 - 순응이란 조명조건이 변화함에 따라 수용기의 민감도가 변화하는 것을 말합니다. 물체에 빛을 비추었을 때 색이 순간적으로 변해 보이나 곧 원래 색으로 돌아오게 됩니다.

63. 감법혼색에 관한 문제
| 중요도 ●●●●○ **정답 ④**

④ 감법혼색은 색채의 혼합으로 색료의 3원색인 사이안 (Cyan, 청록색), 마젠타(Magenta), 노랑(Yellow)을 혼합하기 때문에 혼합하면 할수록 명도와 채도가 떨어져 색이 어두워지고 탁해집니다. 감법혼색은 컬러인쇄, 사진, 색필터 겹침, 색유리판 겹침, 안료, 물감에 의한 색재현 등에 사용됩니다.

64. 보색에 관한 문제
| 중요도 ●●●○○ **정답 ④**

④ 심리보색은 망막에 남아 있는 잔상 이미지가 원래의 색과 반대의 색으로 나타나는 현상을 말합니다. 회전혼합에서 무채색이 되는 것은 물리보색에 포함됩니다.

[보색]
서로 반대되는 색으로 색입체에서 서로 마주보는 위치에 있습니다. 보색의 의미는 서로 보완해주는 색이라는 뜻으로 물체색에서 잔상은 원래 색상과 보색 관계의 색으로 나타납니다. 보색+보색=흰색(색광혼합), 보색+보색=검정(색료혼합)이 되고 혼색에서 모든 2차색은 그 색에 포함되지 않은 원색과 보색관계에 있습니다.

65. 가법혼색에 관한 문제

| 중요도 ●●●●○ 정답 ④

④ 가법혼색은 빛의 혼합으로 빛의 3원색인 빨강(Red), 초록(Green), 파랑(Blue)을 혼합하기 때문에 섞으면 섞을수록 밝아지는 혼합으로 컬러모니터, TV, 무대조명 등에 사용됩니다. 색필터는 감법혼색에 포함됩니다.

66. 색의 혼합방법에 관한 문제

| 중요도 ●●●○○ 정답 ②

①, ③, ④ 모두 병치혼합에 대한 설명입니다.
② 색필터에 빛을 투과시켜서 녹색이 나타나는 현상으로 감법혼합에 대한 설명입니다.

67. 색채지각과 감정효과에 관한 문제

| 중요도 ●●●○○ 정답 ④

④ 연한 빨강이 선명한 빨강보다 부드럽게 느껴집니다.

68. 부의잔상에 관한 문제

| 중요도 ●●●○○ 정답 ①

① 음의잔상은 부의잔상, 소극적 잔상이라 하며 원래 감각과 반대되는 밝기나 색상을 띤 잔상으로 수술 도중 청록색이 아른거리는 이유도 여기에 있습니다. 이 잔상은 거의 원래 색상과의 보색관계로 나타납니다.
② 양의잔상은 원래 감각과 같은 정도의 밝기나 색상을 띤 잔상으로 부의잔상보다 오래 지속되며 TV 또는 영화에서 주로 볼 수 있고 양성잔상, 긍정적 잔상, 적극적 잔상, 등색 잔상이라 합니다.
③ 동화현상은 두 색이 붙어 있을 때 그 경계 주변에서 색상, 명도, 채도 대비의 현상이 보다 강하게 일어나는 현상으로 색들끼리 서로 영향을 주어 인접색에 가깝게 느껴지는 현상을 말합니다.
④ 푸르킨예 현상은 명소시에서 암소시로 갑자기 이동할 때 빨간색은 어둡게, 파란색은 밝게 보이는 현상입니다. 황혼일 때와 박명시의 경우는 명소시와 암소시가 이동한 푸르킨예 현상과 같은 상황이므로 파랑이 가장 잘 보이게 됩니다.

69. 색의 잔상에 관한 문제

| 중요도 ●●●○○ 정답 ③

③ 잔상은 망막이 강한 자극을 받게 되면 시세포의 흥분이 중추에 전해져서 색 감각이 생기는 현상으로 자극으로 색각이 생기면 자극을 제거한 후에도 상이 나타나는 것입니다. 잔상의 출현은 원래 자극의 세기, 관찰시간, 크기에 의존하는데 특별히 양성잔상만 흔히 경험하는 것은 아닙니다.

70. 모니터의 디스플레이에 관한 문제

| 중요도 ●●●●○ 정답 ③

③ 색광혼합은 빛의 혼합으로 빛의 3원색인 빨강(Red), 초록(Green), 파랑(Blue)을 혼합하기 때문에 섞을수록 명도가 높아지는 가법혼색으로 컬러모니터, TV, 무대조명 등에 사용됩니다.

[빛의 3원색의 혼색]
빨강(Red) + 초록(Green) + 파랑(Blue) = 하양(White)
빨강(Red) + 초록(Green) = 노랑(Yellow)
초록(Green) + 파랑(Blue) = 사이안(Cyan)
파랑(Blue) + 빨강(Red) = 마젠타(Magenta)

71. 빛에 관한 문제

| 중요도 ●●●○○ 정답 ②

① 뉴턴은 빛의 간섭이 아닌 굴절현상을 이용하여 백색광을 분해하였습니다.
② 분광되어 나타나는 여러 가지 색의 띠를 스펙트럼이라고 합니다.
③ 색광 중 가장 밝게 느껴지는 파장의 영역은 노란색으로 400~450nm 초록색 영역이 아닌 560nm~590nm입니다.
④ 전자기파 중에서 사람의 눈에 보이는 파장의 범위는 가시광선 383nm~780nm입니다.

72. 이성체에 관한 문제

| 중요도 ●●●○○ 정답 ①

① 이성체는 조건등색을 말합니다. 조건등색은 각각 분광반사율이 서로 다른 두 가지 색의 물체가 특정한 조명 아래에서 같은 색으로 보이는 현상입니다.

73. 색의 면적효과에 관한 문제

| 중요도 ●●●○○ 정답 ④

④ 동화효과는 두 색이 맞붙어 있을 때 그 경계 주변에서 색상, 명도, 채도 대비의 현상이 보다 강하게 일어나는 것으로, 색들끼리 서로 영향을 주어서 인접색에 가깝게 느껴지는 현상입니다. 색의 면적효과와는 관련이 없습니다.

74. 면적대비에 관한 문제

| 중요도 ●●●○○ 정답 ①

[면적대비]
양적대비라고도 하며 차지하고 있는 면적에 따라 색이 다르게 보이는 것으로 같은 색이라도 면적이 큰 경우 더욱 밝고 선명하게 보입니다. 전 시야(全視野), 매스효과

(masseffect), 소면적 제3색각이상(小面積 第三色覺異常) 과 관련이 있습니다. 색 견본집을 보고 선정한 결과물이 원하는 색보다 명도와 채도가 높게 나오는 이유이기도 합니다.

75. 동화현상에 관한 문제

| 중요도 ●●●○○ 정답 ③

③ 동화현상은 두 색이 맞붙어 있을 때 그 경계 주변에서 색상, 명도, 채도 대비의 현상이 보다 강하게 일어나는 것으로 색들끼리 서로 영향을 주어서 인접색에 가깝게 느껴지는 현상을 말합니다. 색의 대비효과와는 반대되는 현상으로 복잡하고 섬세한 무늬에서 많이 나타나는데, 동화를 일으키기 위해서는 색의 영역이 하나로 통합되어야 합니다.
색이 다른 색 위에 넓혀가는 것처럼 보이기 때문에 '전파효과' 혹은 '줄눈효과'라고도 합니다. 베졸드 효과도 동화현상과 같은 원리입니다.

76. 병치혼색에 관한 문제

| 중요도 ●●●○○ 정답 ①

① 병치혼합은 선이나 점이 서로 조밀하게 병치(나란히 놓이거나 동시에 설치)되어 인접색과 혼합하는 방식으로 19세기 신인상파의 점묘법, 모자이크, 직물의 색 등에 사용됩니다.

77. 명소시와 암소시에 관한 문제

| 중요도 ●●●○○ 정답 ③

명소시란 추상체만 활동하는 상태이고 암소시란 간상체만 활동하는 상태입니다. 추상체가 가장 민감하게 반응하는 파장은 560nm이고 간상체가 가장 민감하게 반응하는 파장은 500nm입니다. 따라서 보기 중 그 사이에 있는 ③ 명소시 555nm, 암소시 507nm가 정답이 됩니다.

78. 색음현상에 관한 문제

| 중요도 ●●●○○ 정답 ④

④ 같은 명소시라도 빛의 강도가 변하면 색광의 색상이 다르게 보이는 현상은 베졸드-브뤼케 현상에 대한 설명입니다.

[색음현상]
어떤 빛을 물체에 비쳤을 때 빛의 반대 색상이 그림자(색을 띤 그림자)로 지각되는 현상으로, 작은 면적의 회색이 채도가 높은 유채색으로 둘러싸일 때 회색이 유채색의 보색 색상으로 보이는 것입니다. 즉 주위 색의 보색이 중심에 있는 색에 겹쳐 보입니다.

79. 암순응에 관한 문제

| 중요도 ●●●○○ 정답 ②

② 암순응은 밝은 곳에서 어두운 곳으로 갑자기 들어갔을 경우 시간이 흘러야 주위의 물체를 식별할 수 있는 현상으로 눈이 어둠에 적응하는 데는 약 30분 정도가 소요됩니다. 예로 터널의 출입구 부근에 조명이 집중되고 중심부로 갈수록 조명 수를 적게 배치하는 것은 암순응을 고려한 설계입니다.

80. 명시성에 관한 문제

| 중요도 ●●●○○ 정답 ②

② 명시성은 "물체의 색이 얼마나 잘 보이는가?"를 나타내는 정도입니다. 명시성에 영향을 주는 순서는 명도 – 채도 – 색상 순이며 주목성과 달리 두 가지 색의 차이로 가시성이 높아지는데, 주목성이 높은 노란색과 무채색 검은색을 배색할 때 명시도가 가장 높습니다.

81. 오스트발트의 색채조화론에 관한 문제

| 중요도 ●●●○○ 정답 ③

③ 오스트발트는 "조화란 곧 질서와 같다."고 했습니다. 이는 두 개 이상의 색상이 서로 질서를 가질 때 조화롭다는 것인데, 엄격한 질서를 가지는 표색계의 구성원리가 조화로운 색채 선택을 가능하게 한다는 것입니다.

82. 오스트발트 색입체에 관한 문제

| 중요도 ●●●○○ 정답 ③

③ 오스트발트의 색입체 모양은 삼각형을 회전시켜 만든 복원추체(마름모형)입니다. 오스트발트 색입체를 수직으로 자르면 등색상 면이 보이고 수평으로 절단하면 동일 명도면이 보이게 됩니다.

83. 한국전통색명에 관한 문제

| 중요도 ●●●○○ 정답 ④

① 감색(紺色) – 어두운 남색
② 벽색(碧色) – 짙은 푸른색
③ 숙람색(熟藍色)– 짙은 남색
④ 장단(長丹)– 주황색

84. ISCC-NIST 색명에 관한 문제

| 중요도 ●●●○○ 정답 ②

② 톤의 수식어 중 light, dark는 무채색과 유채색을 수식할 수 있지만, medium은 유채색에 사용되지 않습니다.

[ISCC-NIST 색명]
전미국색채협의회(ISCC)와 전미국국가표준(NIST)에 의

해 1939년 제정된 색명법으로 감성전달의 정확성이 높고, 의사소통이 간편하도록 색 이름을 표준화한 것으로 세계 여러 나라의 계통색명 기준이 되고 한국산업규격의 색 이름도 이를 토대로 하고 있습니다. 먼셀의 색입체에 위치하는 색을 267개의 단위로 나누고 5개의 명도 단계와 7개의 색상으로 총 13개를 기준으로 하여 톤의 형용사를 붙여 색을 구분하고 있습니다. 기본색은 Pink, Red, Orange, Brown, Yellow, Olive, Yellow Green, Green, Blue, Purple 10개의 유채색과 White, Gray, Black 무채색 3개(gray는 light gray, medium gray, dark gray로 나뉨)입니다. KS와 다른 점은 올리브(Olive)가 색상으로 포함되어 있다는 것입니다.

85. 색채표준에 관한 문제

| 중요도 ●●●○○ 정답 ②

① 색채표준은 보통은 3속성인 색상, 명도, 채도로 표기되지만 흰색량, 백색량, 순색량으로 표기되므로 '반드시'라는 표현은 틀린 것입니다.
② 색채의 속성을 정량적으로 표기한 것을 색채표준이라 합니다.
③ 인간의 감성을 객관화, 정량화시킴으로써 주관적인 것을 객관화시키는 것입니다.
④ 집단고유의 표기나 특수문자가 아니라 일반적인 기호를 주로 사용합니다.

86. 오스트발트 색체계에 관한 문제

| 중요도 ●●●○○ 정답 ②

② 1은 색상 노랑을 c는 백색량, a는 흑색량을 표기합니다. 백색량 c는 56, 흑색량 a는 11의 양을 의미합니다. 순색은 33으로 상대적으로 백색량이 많은 연한 노랑을 의미합니다.

87. CIE LAB에 관한 문제

| 중요도 ●●●○○ 정답 ④

④ L은 명도, 100은 흰색, 0은 검은색입니다. +a*는 빨강, −a*는 초록, +b*는 노랑, −b*는 파랑을 의미합니다. a* = 47.63는 빨간색, b* = 11.12는 노란색으로 노란색보다 빨간색의 채도가 높으므로 빨간색에 가까운 주황색입니다.

88. 문ㆍ스펜서 색채조화론의 미도에 관한 문제

| 중요도 ●●●○○ 정답 ④

④ 미국 매사추세츠공대의 문(P. Moon)과 스펜서(D. E. Spenser) 교수가 먼셀 시스템을 바탕으로 미국광학회(OSA)의 학회지에 발표한 색채조화론은 과학적이고 정량적인 색채조화를 추구하면서 수학적 공식을 사용해 정량적으로 이론화한 것입니다. 지각적으로 고른 감도의 오메가 공간을 만들어 먼셀 표준계의 3속성과 같은 개념인 H, V, C 단위로 설명하며, '조화'를 미적 가치로 보고 동등(동일)조화, 유사조화, 대비조화로 구분했고 부조화는 제1부조화, 제2부조화, 눈부심으로 구분했습니다.

[미도공식]

미도(M) = O(질서성의 요소)/ C(복합성의 요소)

미적계수 적용 → M을 구함(M이 0.5 이상이면 좋은 배색임)

89. NCS 색체계에 관한 문제

| 중요도 ●●●○○ 정답 ③

③ NCS는 2070−G40Y로 표기합니다. 2070은 뉘앙스를, G40Y는 색상, 20은 검정색도, 70은 유채색도, G40Y는 G에 40만큼 Y가 섞인 GY를 나타냅니다.

90. 전통색에 관한 문제

| 중요도 ●●●○○ 정답 ①

전통색은 민족의 정체성을 잘 나타내는 대표색이다.

91. CIE 색도에 관한 문제

| 중요도 ●●●○○ 정답 ③

[색도도]

색도 좌표를 말발굽형의 그림으로 표시한 것으로 색지도 또는 색좌표도라고도 합니다. 색도 좌표를 x, y로 표시하고 그림 바깥쪽의 곡선은 빛 스펙트럼의 색도점(색도를 나타내는 점)을 연결한 곡선이고 바깥 굵은 실선은 스펙트럼의 색을 나타내는 스펙트럼 궤적이며, 수치는 파장을 의미하는데, 단위는 nm로 표시합니다. 실존하는 색의 좌표계는 모두 폐곡선의 내부에 들어갑니다. P선은 380nm와 780nm을 잇는 선으로 보라색 경계라고 하며 단색 표시 등에 사용됩니다. 내부의 궤적선은 색온도를 나타내고, 보색은 백색 점 C를 두고 마주보고 있습니다. 서로 보색관계에 있는 두 색을 잇는 선분은 백색 점을 지나가게 됩니다.

92. 먼셀 색입체에 관한 문제

| 중요도 ●●●●○ 정답 ②

② 먼셀의 색입체를 수직으로 절단하면 동일 색상면이 나타나고, 수평으로 절단하면 동일 명도면이 나타납니다. 그림은 수평으로 자른 이미지로 등명도로 구성되어 있습니다.

93. 오스트발트 색체계에 관한 문제

| 중요도 ●●●●○ | 정답 ③

③ 오스트발트 표색계는 표기방법이 실용적이지 못해 활용이 곤란하다는 단점을 가지고 있습니다. 기호화된 정량적 색 표시방법으로 직관적 예측과 연상이 어렵고 시각적으로 고른 간격이 유지되지 않아 CHM 같은 색표집이 필요합니다. 같은 기호색이라도 명도가 달라 색표집이 있어야 합니다.

94. 이텐의 색채조화론에 관한 문제

| 중요도 ●●●●○ | 정답 ④

[요하네스 이텐의 색채조화론]
요하네스 이텐은 기하학적 형태와 색을 연결해 설명하였고 계절감을 색상 대비를 통하여 표현하였으며 이는 현대 퍼스널컬러에서 적극 사용되고 있습니다.

95. NCS 색체계 기본색의 표기에 관한 문제

| 중요도 ●●●○○ | 정답 ①

① Black → B가 아니라 S(Schwartz)로 표기합니다.

96. 먼셀 색체계의 속성에 관한 문제

| 중요도 ●●●●○ | 정답 ④

④ 빨강, 노랑, 초록, 파랑, 보라 5가지 색상을 기본색으로 합니다.

97. 먼셀 표색계의 표기에 관한 문제

| 중요도 ●●●●○ | 정답 ②

② 먼셀 표색계는 H V/C로 표시하는데, H는 색상, V는 명도, C는 채도를 의미합니다. 보기의 색상은 모두 주황이지만 중명도 고채도인 2.5YR 6/14가 주황에 가장 가깝습니다.

98. CIE L*a*b* 에 관한 문제

| 중요도 ●●●○○ | 정답 ③

③ L은 명도, 100은 흰색, 0은 검은색입니다. +a*는 빨강, −a*는 초록, +b*는 노랑, −b*는 파랑을 의미합니다. 밝은 주황은 명도가 고명도이면서 a는 +, b는 +인 (80, 40, 70)입니다.

99. DIN 색체계에 관한 문제

| 중요도 ●●●○○ | 정답 ③

③ DIN 색체계의 색상환은 24색을 기본으로 합니다.

[DIN 색체계]
1955년 오스트발트를 기본으로 산업발전과 통일된 규격을 위하여 독일의 표준기관인 DIN에서 도입한 색체계로 다양한 색채 측정과 밀접하게 연관된 수많은 정량적 측정에 이용할 수 있습니다. DIN 색체계는 오스트발트 표색계와 마찬가지로 24색으로 구성되어 있으며 색상을 주파장으로 정의하고 명도는 0단계~10단계로 총 11단계로 나누었으며, 채도는 0~15단계로 총 16단계로 나눕니다. 표기는 13 : 5 : 3으로 하며, 13은 색상(Hue), 5는 포화도(Saturation), 3은 암도(Darkness)를 나타냅니다. 색상−T(Bunton), 포화도(채도)−S(Sattigung), 암도(명도)−D(Dunkelstufe)로 표기합니다.

100. 혼색계에 관한 문제

| 중요도 ●●●○○ | 정답 ③

③ 혼색계는 물체색을 측색기로 측색하고 어느 파장영역의 빛을 반사하는가에 따라서 각 색의 특징을 표시하는 체계로 심리적·물리적 빛의 혼색실험에 기초를 둔 표색계로 환경을 임의로 선정하여 정확하게 측정할 수 있지만 색좌표의 활용기술과 해독기술 등이 필요합니다. 단점으로는 지각적 등보성(시각적으로 같은 간격으로 보는 것)이 없고, 감각적인 검사에서 반드시 오차가 발생하며, 수치로 구성이 되어 색의 감각적 느낌이 없으므로 데이터화된 수치로만 표기하기 때문에 직관적이지 못합니다. 빛의 색을 표기하는 데 사용되는 표색계는 CIE(국제조명위원회) 표준표색계가 대표적입니다.

6회 컬러리스트 기사 필기 기출모의고사 정답 및 해설

1	2	3	4	5	6	7	8	9	10
①	④	③	③	④	①	④	③	④	①
11	12	13	14	15	16	17	18	19	20
③	①	③	③	③	④	③	④	②	③
21	22	23	24	25	26	27	28	29	30
③	④	②	④	③	④	②	④	④	②
31	32	33	34	35	36	37	38	39	40
③	①	④	④	③	①	④	②	④	②
41	42	43	44	45	46	47	48	49	50
③	③	④	④	②	③	②	④	④	①
51	52	53	54	55	56	57	58	59	60
③	②	③	④	④	②	③	④	④	③
61	62	63	64	65	66	67	68	69	70
③	④	②	②	④	③	①	④	④	③
71	72	73	74	75	76	77	78	79	80
③	③	④	③	③	②	①	④	③	④
81	82	83	84	85	86	87	88	89	90
④	①	④	③	④	②	④	②	④	③
91	92	93	94	95	96	97	98	99	100
④	③	④	④	③	①	③	③	①	①

1. 색채치료와 기하학적 형태에 관한 문제

| 중요도 ●●●○○ 　정답 ①

① 침정의 효과가 있어 심신의 회복력과 신경계통의 색으로 사용되며, 불면증을 완화시켜주는 데 효과가 있는 색상은 파란색이고, 요하네스 이텐의 색채와 모양에서 파란색은 원을 의미합니다.

2. 매슬로우의 욕구단계에 관한 문제

| 중요도 ●●●○○ 　정답 ④

[매슬로우(Maslow) 욕구단계]

인간에 대한 염세적(비관적)이고 부정적이며 한정된 개념을 부정한 인본주의 심리학을 근거로 주장한 이론으로, 인간의 행동은 필요와 욕구에 의해 동기(motive)가 유발되는데, 여기에는 5단계가 있어서 각 욕구는 하위단계의 욕구가 어느 정도 충족되었을 때 비로소 지배적인 욕구로 등장하게 되며 점차 상위욕구로 나아간다고 했습니다.

1. 생리적 욕구 - 의식주와 관련한 인간의 가장 원초적인 욕구
2. 생활보존 욕구 - 지속적으로 생활 속에서 안전을 추구하는 안전욕구

3. 사회적 수용 욕구 - 사회구성원으로서의 역할을 통해 인정받고자 하는 욕구
4. 존경취득 욕구 - 타인에게 인정받고 싶은 권력에 대한 욕구
5. 자기실현 욕구 - 고차원적인 자기만족의 단계로 자아개발의 실현단계

3. 설문지 작성에 관한 문제

| 중요도 ●●●○○ 　정답 ③

③ 설문지법은 가장 대표적인 1차 자료 수집방법으로 응답자의 답변을 요구하는 일련의 질문들로 구성된 설문지를 이용하여 조사하는 방법입니다. 설문지를 작성할 때는 자료를 얻고자 하는 항목을 자유롭게 정해 전문용어보다는 응답자가 쉽게 답할 수 있도록 질문을 구성합니다. 설문지 문항 중 개방형 문항은 응답자가 자신의 생각을 자유롭게 서술하는 것을 말하며, 폐쇄형은 두 개이상의 응답 가운데 하나를 선택하는 것입니다.

※ 같은 질문이 반복되지 않도록 구성합니다.

4. 컬러 마케팅을 위한 팀별 목표관리에 관한 문제

| 중요도 ●●○○○ 　정답 ③

③ 우호적이고 강력한 색채이미지 추구는 상품기획팀의 역할과 목표관리에 속합니다.

5. 색채의 대표적인 역할에 관한 문제

| 중요도 ●●○○○ 　정답 ④

④ 색채마케팅에서 색채는 상품의 내용이 무엇인지를 알수 있게 하는 대표적 역할을 합니다.

6. 색채와 맛의 연상에 관한 문제

| 중요도 ●●●○○ 　정답 ①

① 신맛 - 연두색, 녹색 느낌의 황색(노랑)
② 짠맛 - 연녹색, 회색, Blue-green, green, Blue-grey, white, 연파랑
③ 쓴맛 - 한색계열, 진한 청색, 올리브그린(Olive Green), 갈색, 마룬(어두운 빨강), 파랑
④ 단맛 - 난색계열, 빨강 느낌의 주황, 노란색

7. 색채조절의 기대효과에 관한 문제

| 중요도 ●●●○○ 정답 ④

[색채조절의 효과]
- 기분이 좋아진다.
- 눈의 건강과 피로가 감소된다.
- 생활이나 작업에 힘을 북돋아 준다.
- 판단이 보다 빨라진다.
- 사고나 재해가 감소된다.
- 능률이 향상되어 생산력이 높아진다.
- 정리, 정돈 및 청결을 유지하게 된다.
- 유지, 관리가 경제적이며 쉽다.

8. 시장세분화 방법에 관한 문제

| 중요도 ●●●○○ 정답 ③

[시장세분화의 방법]
- 사용자 행동 특성별 세분화 : 제품의 사용빈도별, 상표 충성도별로 세분화
- 지리적 특성별 세분화 : 지역, 도시 크기, 인구밀도, 기후별로 세분화
- 인구학적 특성별 세분화 : 연령, 성, 결혼 여부, 수입, 직업, 거주지역, 학력·교육수준, 라이프스타일, 소득별로 세분화
- 사회·문화적 세분화 : 문화, 종교, 사회 계층별로 세분화
- 제품특성에 근거한 세분화 : 사용자 유형, 용도, 추구효용, 가격탄력성, 상표인지도, 상표애호도 등의 세분화

9. 제품의 수명주기에 관한 문제

| 중요도 ●●●○○ 정답 ④

[제품의 수명주기]
- 도입기 : 신제품이 시장에 도입되는 시기로 기업이나 회사에서 신제품을 만들어 관련 시장에 진출하는 시기
- 성장기 : 제품의 인지도, 판매량, 이윤 등이 높아지는 시기로 광고와 홍보를 통해 제품의 판매와 이윤이 급격히 상승하는 시기
- 성숙기 : 회사 간에 가격, 광고, 유치경쟁이 치열하게 일어나는 시기로 가장 오래 지속되며 수익과 마케팅에 문제가 나타나고, 경쟁의 증가로 총 이익은 하강하기 시작하는 시기
- 쇠퇴기 : 판매량과 매출의 감소, 소비시장 위축으로 제품이 사라지는 시기

10. 색채의 연상에 관한 문제

| 중요도 ●●●○○ 정답 ①

① 색채의 연상은 경험적이기 때문에 기억색과 밀접한 관련이 있으며 생활양식, 문화적 배경, 지역과 풍토, 나이, 성별, 평소의 경험적 감정과 인상의 정도에 따라 개인차가 나타날 수 있습니다. 동일 문화권일 경우 색채연상이 비슷하여 같은 색에 대한 선호도와 함께 지역적·인종적 특색을 만들기도 합니다. 색채의 선호현상은 시대와 지역성을 뛰어넘어 의식적으로 언어를 대신하거나 의미를 함축하여 소통의 수단으로 사용할 수 있습니다.

11. 마케팅 믹스에 관한 문제

| 중요도 ●●●○○ 정답 ③

③ 마케팅 믹스의 4P는 효과적인 마케팅을 위한 네 가지 핵심 요소로서 제품(Product), 유통(장소, Place), 촉진(Promotion), 가격(Price)입니다. 이 4요소를 어떻게 잘 혼합하느냐에 따라 마케팅 효과를 극대화할 수 있습니다.

12. 지역색에 관한 문제

| 중요도 ●●●○○ 정답 ①

① 국기에 사용된 강렬한 빨간색은 지역색이 아닌 국기색입니다.

[지역색]
각 나라나 지역은 문화, 종교, 자연환경, 사상 등의 영향으로 고유의 색채 특징을 가집니다. 이처럼 특정 나라와 지역의 특색을 대표하는 색을 지역색(Local color)이라 하는데, 프랑스의 장 필립 랑클로(Jean Philippe Lenclos)는 지역색의 개념을 제시하고 이미지를 부각시키는 데 중요한 역할을 한 색채연구가로, 프랑스와 일본의 지역색을 조사·분석하여 국가 전체의 아이덴티티를 구축했습니다. 따라서 지역색은 한 지역의 정체성을 대변하며 특정 지역의 자연환경과 자연스럽게 어울리고 선호되는 색채로 국가나 지방의 특성과 이미지를 부각시킵니다. 산이나 바다와 같은 지형적 요소, 태양의 조사 시간이나 청명일 수, 토양의 색 등 지리적·기후적 환경에 의해 자연스럽게 어울리고 선호되는 색채입니다.

13. 유행색에 관한 문제

| 중요도 ●●●○○ 정답 ③

[유행색]
기업이나 협회 등의 단체에서 제품에 응용되거나 앞으로 선호될 것이라고 예상하여 만들어낸 색을 말합니다. 특정 계절이나 기간 동안 많은 사람이 선호하는 색으로 일정 기간을 두고 주기적으로 반복되는 특성을 가집니다. 패션산업은 유행색에 가장 민감한 분야로 해당 시즌의 약 2년 전에 이미 유행예측색이 제안됩니다.
유행색은 색상과 톤의 주기로 나눌 수 있는데 색상의 주기

는 보통 난색계통과 한색계통이 반복되며 톤의 주기는 강한 색조와 어두운 색조의 시기, 파스텔 색조의 시기, 담담한 색조의 시기가 교대로 나타납니다. 그러나 특정한 사회적·경제적 사건으로 인해 예외적인 색이 유행할 수도 있습니다. 개인의 기호에 따른 색채는 일시적인 호감이나 유행의 영향으로 짧은 주기로 변화하기도 합니다.

14. 색채의 연상과 상징에 관한 문제

| 중요도 ●●○○○ 　정답 ③

③ 기업의 이미지 구축과 관련한 CI는 색채의 상징 및 연상과 관련이 깊은 특정색입니다.

15. SWOT 분석에 관한 문제

| 중요도 ●●○○○ 　정답 ③

③ 기회(Opportunity)는 외부환경에서 유리한 기회요인입니다.

[SWOT 분석]
기업의 환경 분석을 통해 내부적 요인인 강점(strength)과 약점(weakness), 외부적 요인인 기회(opportunity)와 위협(threat) 요인을 규정하고 이를 토대로 기업의 색채 마케팅 전략을 수립하는 분석기법입니다.

16. 도시환경과 색채에 관한 문제

| 중요도 ●●○○○ 　정답 ③

③ 건축물이 지어지는 지역의 지리적·기후적 환경 및 지역문화는 도시환경 조성과 매우 관련이 깊습니다.

17. 색채이미지와 연상에 관한 문제

| 중요도 ●●●○○ 　정답 ④

④ 도발, 사치는 '보라'가 연상됩니다.

18. 색채의 지각과 감정효과에 관한 문제

| 중요도 ●●●○○ 　정답 ③

③ 자동차의 안전을 위해 눈에 잘 띄게 하려면 따뜻한 난색과 채도가 높은 색으로 하는 것이 좋습니다.

19. SD법에 관한 문제

| 중요도 ●●●○○ 　정답 ②

② SD법에서는 보통 5단계 척도를 사용하지만 더욱 세밀한 차이를 필요로 할 경우 7단계 평가를 척도화(비교할 수 있도록 수치화)하여 조사할 수 있습니다.

20. 마케팅에서 색채의 역할에 관한 문제

| 중요도 ●●●○○ 　정답 ③

③ 생산자가 아닌 소비자, 즉 사용자의 성향에 맞추어 특정 고객층보다는 다양한 고객층의 요구에 맞추어 색채를 적용하는 것이 색채마케팅의 역할입니다.

21. 산업디자인에 관한 문제

| 중요도 ●●○○○ 　정답 ③

③ 산업디자인은 인간 생활의 질적 향상을 위한 문화 창조의 일환으로 과학기술과 예술을 통합한 영역이라 할 수 있습니다.

22. 시지각의 원리에 관한 문제

| 중요도 ●●●●○ 　정답 ④

④ 독일의 심리학자 막스 베르트하이머와 게슈탈트 심리학자들은 베르트하이머에 의한 최초 연구를 바탕으로 인간의 영상 인식은 감각적 요소와 형태를 다양한 그룹으로 조직한 결과라고 했습니다. 시지각의 원리는 군화(群化)의 법칙과 관계가 있는데, 이 법칙은 근접의 원리, 유사의 원리, 폐쇄의 원리, 연속의 원리 등을 포함합니다. 즉 근접한 것끼리, 유사한 것끼리, 닫힌 모양을 이루는 것끼리, 좋은 연속을 하고 있는 것끼리 그룹화되어 보이거나 도형으로 인식된다는 것입니다.

23. 디자인의 조건에 관한 문제

| 중요도 ●●●●○ 　정답 ②

② 디자인의 조건에는 합목적성, 심미성, 경제성, 독창성이 있습니다. 이를 질서 있게 사용하는 최상의 디자인을 굿디자인(Good Design)이라 하는데, 기능과 형태 등 디자인을 이루는 복합적인 조건이 균형과 질서를 갖출 때 인간의 생활을 보다 더 풍요롭게 만드는 좋은 디자인이 되기 때문입니다. 현대에는 지역성, 문화성, 친자연성도 굿디자인에 포함되며, '아름답다'라는 느낌, 즉 미의식을 통틀어 심미성이라 할 수 있습니다.

24. 퍼스널 컬러(Personal Color)에 관한 문제

| 중요도 ●●●○○ 　정답 ③

③ 신체 피부색의 비중은 피부색, 눈동자 색, 머리카락 색 순입니다.

퍼스널 컬러는 요하네스 이텐과 로버트 도어가 연구한 사계절 색채를 기본으로 하는데, 요하네스 이텐은 계절 색과 신체 색상(피부색, 눈동자 색, 머리카락 색)이 서로 연관이 있다고 보고 사람의 얼굴이나 피부색과 일치하는 계절이미지 색을 다음과 같이 비교·분석했습니다.

[퍼스널 컬러 4계절 색채이미지]

- 봄 – 밝은 톤을 구성, 상아빛, 우윳빛 피부와 밝은 갈색 머리로 발랄한 이미지
- 여름 – 희고 얇으며 차가운 붉은 기의 피부로 시원한 느낌과 은은하고 부드러운 톤 또는 원색과 선명한 톤으로 구성
- 가을 – 따뜻한 색, 차분한 느낌, 붉은색이 잘 어울리며, 봄의 색조와 강한 대비
- 겨울 – 푸른색, 검은색을 기본으로 창백하고 차가운 인상을 주며 후퇴를 의미하며 회색톤으로 구성

25. 버내큘러 디자인에 관한 문제
| 중요도 ●●●○○ 정답 ④

④ 버내큘러 디자인(Vernacular Design)은 토속적, 풍토적, 민속적이라는 의미로 일정지역 혹은 민족 고유의 조형정신과 미가 자연발생적으로 형성된 디자인으로 지리적·풍토적 생활환경과 독특한 특성을 보여줍니다. 에스닉은 민속적이라는 뜻으로 한 사회의 문화, 관습, 종교의 부분이며 에스니컬 디자인은 이러한 민간 전승을 디자인하는 것을 말합니다.

26. 색채디자인의 과정에 관한 문제
| 중요도 ●●●○○ 정답 ④

④ 색채디자인 과정에서 주조색, 보조색, 강조색의 비율이나 어울림을 결정하는 것을 배색이라고 합니다. 배색에서는 색채조화와 균형을 고려해야 하는데, 색채연상은 색을 결정하는 역할을 합니다.

27. 시각디자인의 기능에 관한 문제
| 중요도 ●●○○○ 정답 ②

① 기록적 기능 – 사진, TV, 영화 등
② 설득적 기능 – 포스터, 신문광고, 디스플레이 등의 설득적 기능
③ 지시적 기능 – 신호, 문자, 활자, 도표 등
④ 상징적 기능 – 영화, 인터넷이 아니라 심벌 마크, 패턴 등

28. 야수파에 관한 문제
| 중요도 ●●○○○ 정답 ④

① 클로드 모네 – 인상파 화가
② 구스타프 쿠르베 – 사실주의 화가
③ 조르주 쇠라 – 신인상주의 화가
④ 앙리 마티스 – 야수파의 대표적 화가

29. 아이디어 발상법에 관한 문제
| 중요도 ●●○○○ 정답 ④

① 카탈로그법 – 잡지, 카탈로그, 기타 인쇄자료를 이용해 아이디어를 발상하는 방법
② 문제분석법 – 발생된 문제를 열거하고 분석해 아이디어를 얻는 방법
③ 희망점 열거법 – 개선하려는 대상에 대해 희망하는 것을 기록하여 희망사항의 실현을 추구하는 아이디어 발상법
④ 결점 열거법 – 크로포드 교수가 고안했으며 제품의 단점을 열거함으로써 단점을 개선할 수 있는 아이디어를 얻는 방법

30. 기업색채에 관한 문제
| 중요도 ●●○○○ 정답 ②

[기업색채]

기업의 이미지를 시각적으로 상징화한 것으로 기업의 이상향을 정할 수 있으며, 다른 기업이나 제품과 차별화된 고유의 이미지나 위치를 확보함으로써 제품정보의 제공 및 색채 연상효과 등을 기대할 수 있습니다.

31. 바우하우스에 관한 문제
| 중요도 ●●●○○ 정답 ③

③ 월터 그로피우스(Walter Gropius)는 바이마르 공예학교 교장이었던 헨리 반 데 벨데로부터 1919년 미술 아카데미와 공예학교의 운영을 위임받고 이 두 학교를 통합해 1919년 3월 20일 국립종합조형학교인 〈바이마르 국립바우하우스〉을 설립했습니다.

32. 비언어적 기호에 관한 문제
| 중요도 ●○○○○ 정답 ①

① 정보는 언어나 기호에 의해 전달됩니다. 이것은 언어적 기호나 비언어적 기호와 같은 상징들의 집합으로 이루어지며, 이렇게 전달되는 상징에서 의미를 찾고 반응하는 과정이 의사소통인 것입니다. 비언어적 기호는 사물적 표현, 추상적 표현, 추상적 상징의 3가지 유형을 가집니다.

33. 노인을 위한 환경색채에 관한 문제
| 중요도 ●●○○○ 정답 ④

④ 사람들은 색에 대한 동일한 의미와 감정으로 반응하는 것이 아니라 개인적 경험과 기억을 바탕으로 각자 다른 의미와 감정으로 반응하게 됩니다. 노인들은 나이를 먹으면서 한색계열의 색보다 난색계열의 색을 더 쉽게 인식합니다. 대비와 채도가 높은 유채색은 노인들의 건강 회복에 도움을 줍니다.

34. 매체에 관한 문제

| 중요도 ●●○○○ | 정답 ④

④ 신문은 잡지에 비해 '다양한 타깃'에게 메시지를 집중 전달할 수 있다는 것이 큰 장점입니다.

[신문 매체의 특성]

- 장점 : 보급대상이 다양하고, 주목률이 높으며, 반복광고가 가능하고, 광고비가 저렴하며, 제품의 심층적인 정보 전달이 가능합니다.
- 단점 : 많은 신문을 따로 취급해야 하고 인쇄·컬러의 질이 떨어지며 광고 수명이 짧습니다.

35. 디자인의 조건에 관한 문제

| 중요도 ●●●○○ | 정답 ③

③ 산업화 과정의 폐해로 파괴된 생태계가 인류를 위협하는 상황에서 인간만을 위한 디자인은 곧 자연을 무시한 디자인이라 할 수 있습니다. 자연이 무시되고 파괴될 때 그것은 곧 인간에게 피해로 돌아오게 되므로 인간과 자연이 함께할 수 있는 조화롭고 지속가능한 디자인을 생각하는 것이 디자인의 친자연성입니다. 따라서 디자인 교육, 디자인 개발, 디자인 정책도 반드시 생태적 과정, 방법, 수단 나아가 환경적 평가를 전제로 해야 합니다. 현대 디자인은 생태학적으로 건강하고 유기적 전체에 통합하는 건강한 인간환경의 구축을 궁극적 목표로 하여 반드시 친자연성을 고려해야 합니다.

36. 디자인의 조형 활동에 관한 문제

| 중요도 ●●●○○ | 정답 ①

① 디자인의 조형 활동을 평가하기 위한 요건으로는 디자인의 합목적성, 심미성, 경제성, 독창성, 질서성 등이 있습니다.

37. 균형에 관한 문제

| 중요도 ●●○○○ | 정답 ④

④ 방사대칭은 한 점을 중심으로 뻗어나가는 방사상(중앙의 한 점에서 사방으로 바큇살처럼 뻗어 나가는 모양)의 대칭 형태로서, 불가사리나 성게의 몸체 등에서 볼 수 있습니다. 180도 회전하여 얻어지는 변화가 큰 대칭은 역대칭이라 합니다.

38. 루이스 설리번에 관한 문제

| 중요도 ●●●○○ | 정답 ②

② 미국 건축의 개척자인 루이스 설리번은 "형태(form)는 기능을 따른다."라고 주장하면서 디자인의 목적 자체가 합리적으로 설정되어야 하며, 기능적 형태가 가장 아름답다고 주장했습니다. 이러한 기능주의는 현대디자인의 사상적 배경이 되고 있습니다.

39. 색채계획 및 설계에 관한 문제

| 중요도 ●●○○○ | 정답 ④

④ 색견본 승인은 색채관리에 해당합니다.

40. 바우하우스 교수에 관한 문제

| 중요도 ●●○○○ | 정답 ②

[모홀리 나기(Laszlo Moholy Nagy)]

헝가리의 화가이자 사진작가, 미술교사. 색채와 질감, 빛, 형태의 균형 등 순수시각적인 기본요소들을 이용한 비구상미술(포토그램, 포토몽타주, 영화와 키네틱 조각)은 20세기 중엽 순수미술과 응용미술의 전 분야에 커다란 영향을 미쳤습니다. 바우하우스의 교수로 재직하던 시절 전인교육을 강조한 미술교육으로 명성을 얻었으며, 주로 빛을 이용한 작업에 몰두했습니다. 1935년 나치정권을 피해 미국으로 망명하여 1937년 시카고에 바우하우스 교과 과정에 입각한 최초의 미국 미술학교인 〈뉴바우하우스〉를 설립하고 그곳의 교장이 되었습니다.

41. 플라스틱 소재의 특성에 관한 문제

| 중요도 ●●●○○ | 정답 ③

[플라스틱의 특징]

- 가공이 용이하고 다양한 재질감을 낼 수 있다.
- 가볍고 강도가 높다.
- 전기절연성이 우수하고 열팽창계수가 크다.
- 내수성이 좋아 녹이나 부식이 없다.
- 타 재료와의 친화력이 좋다.

42. 색에 관한 용어(KS A 0064)에 관한 문제

| 중요도 ●●●○○ | 정답 ③

색에 관한 용어(KS A 0064)에서 다음과 같이 정의하고 있습니다.

① 색 맞춤 - 4004번 색 맞춤 반사, 투과, 발광 등에 따른 물체의 색을 목적하는 색에 맞추는 것
② 색 재현 - 4007번 색 재현 다색 인쇄, 컬러 사진, 컬러 텔레비전 등에서 원래의 색을 재현하는 것
③ 색의 현시 - 3007번 컬러 어피어런스, 관측자의 색채 적응 조건이나 조명이나 배경색의 영향에 따라 변화하는 색이 보이는 결과
④ 크로미넌스 - 4010번 시료색 자극의 특정 무채색 자극(백색 자극)에서의 색도차와 휘도의 곱. 주로 컬러 TV에 쓰인다.

43. 표준광 A에 관한 문제

| 중요도 ●●●○○ | 정답 ④

④ 주광이 아닌 백열전구로 조명되는 물체색을 표시할 경우에 사용한다고 규정하고 있습니다.

측색용 표준광 및 표준광원 (KS A 0074)에서는 다음과 같이 표준광A를 규정하고 있습니다.

3.2.1 표준광 A는 부표 1에 규정하는 상대 분광분포(이하 간단히 분광분포라 한다.)를 가진 광이며 백열전구로 조명되는 물체색을 표시할 경우에 사용한다.

비고
표준광 A의 분포 온도는 약 2856K이므로 이것과 분포 온도가 다른 백열전구로 조명되는 물체색을 표시할 필요가 있을 경우에는 3.4에 규정하는 임의의 온도의 완전 방사체광을 보조 표준광에 준하여 사용하여도 좋다.

44. CIE 주광에 관한 문제

| 중요도 ●●●○○ | 정답 ②

② 빛의 성질에 의해서 여러 가지 색으로 관찰되기 때문에 표준의 색을 측정하기 위해 1931년 국제조명위원회(CIE)에서 분광에너지 분포가 다른 표준광원 A, B, C의 3종류를 정했습니다. 인공광원뿐만 아니라 자연광원까지도 주광으로 사용합니다.

45. LAB에 관한 문제

| 중요도 ●●●○○ | 정답 ②

② L은 명도를 나타내며, 100은 흰색, 0은 검은색입니다. +a*는 빨강, −a*는 초록, +b*는 노랑, −b*는 파랑을 의미합니다. 시료값이 목푯값에 비해 밝으므로 검은색을 넣으면 됩니다. b*는 노란색 방향으로 당기면 됩니다.

46. 3자극치 직독방법에 관한 문제

| 중요도 ●●●○○ | 정답 ②

KS A 0066 물체색의 측정방법에서 아래와 같이 규정하고 있습니다.

7.2 측정치의 부기사항
7.2.1 측정치에는 7.2.2~7.2.6에 따라 다음 사항을 부기한다.
a) 측정 방법의 종류
b) 등색 함수의 종류
c) 표준광의 종류
d) 조명 및 수광의 기하학적 조건
e) 3자극치의 계산방법

비고
e)는 분광 측색방법에 따를 경우에 한한다.

47. 컬러 매칭 시스템에 관한 문제

| 중요도 ●●●○○ | 정답 ④

④ CCM은 컴퓨터 자동조색장치로서 조색시간을 단축할 수 있으며, 소재의 변화에 신속히 대응하는 데 도움을 주고, 다품종 소량 대응 고객의 신뢰도를 구축 컬러런트 구성이 효율적입니다. 초보자라도 쉽게 배워 사용할 수 있고 분광반사율을 기준색과 일치시키므로 정확한 아이소머리즘(isomerism)을 실현할 수 있습니다. 따라서 육안조색보다 감정이나 환경의 지배를 덜 받습니다.

48. 육안조색에 관한 문제

| 중요도 ●●●○○ | 정답 ④

④ 무채색에서 유채색으로 밝은 색에서 어두운 색으로 비교하고 눈의 피로와도 관련이 없습니다. 파스텔 색 다음에 진한 색과 보색 순으로 비교하는 것이 좋습니다.

49. 염료에 관한 문제

| 중요도 ●●●●○ | 정답 ④

① 인디고는 천연염료입니다.
② 염료를 이용하여 염색하는 구체적인 방법은 피염제의 종류, 흡착력 등에 의해 영향을 받습니다.
③ 직물섬유의 염색법과 종이, 피혁, 털, 금속 표면에 대한 염색법은 다릅니다. 금속 표면의 경우 염료가 아닌 안료를 사용하게 됩니다.

50. 색역에 관한 문제

| 중요도 ●●●○○ | 정답 ①

254

51. 쿠벨카 뭉크 이론에 관한 문제

| 중요도 ●●○○○ 정답 ③

[쿠벨카 뭉크 이론]

1931년 독일과학자 쿠벨카(Paul Kubelka)와 뭉크(Franz Munk)가 〈페인트 광학에 대한 기여〉라는 논문을 통해 발표한 이론입니다. 재질의 두께가 주어지면 반사도와 투과도를 구할 수 있으나 재질과 대기 사이의 상대굴절률을 고려하지 않아 사물 표면의 반사효과를 제대로 표현할 수 없었는데, 이 이론을 적용해 혼색을 예측하기에 적합한 표본의 특징은 불투명 또는 반투명해야 합니다.

52. 염료와 안료에 관한 문제

| 중요도 ●●●○○ 정답 ④

④ 합성유기안료는 천연에서 얻은 염료가 아니라 유기합성화학의 발달로 나타난 것입니다.

53. 색 재현에 관한 문제

| 중요도 ●●●○○ 정답 ③

③ 일정한 두께를 가진 발색층에서 감법혼색을 하는 경우에 성립하는 쿠벨카 뭉크 이론(Kubelka Munk theory)의 기본원리로 CCM의 조색비 $K/S=(1-R)^2/2R$ [K-흡수계수, S-산란계수, R-분광반사율]이며, 자동배색장치에 사용됩니다. 단순 감법혼색을 설명하는 모델이 아닙니다.

54. 분광광도계에 관한 문제

| 중요도 ●●●○○ 정답 ④

KS A 0066 물체색의 측정방법에서 규정은 다음과 같습니다.

[5.2 분광광도계]

5.1 일반

분광 측색방법은 분광광도계를 사용하여 분광반사율 또는 분광투과율을 측정하고 3자극치 X, Y, Z 또는 X_{10}, Y_{10}, Z_{10} 및 색도 좌표 x, y 또는 x_{10}, y_{10}을 구한다.

5.2 분광광도계

측정에 사용하는 분광광도계는 원칙적으로 다음 조건을 만족하여야 한다.

a) 파장범위

파장범위는 380nm ~ 780nm로 한다.

b) 파장 폭

분광광도계의 슬릿에서 나오는 복사 속의 파장 폭은 3자극치의 계산을 10nm 간격에서 할 때는 (10 ± 2)nm, 5nm 간격에서 할 때는 (5 ± 1)nm로 한다.

c) 측정정밀도

분광반사율 또는 분광반사율의 측정 불확도는 최대치의 0.5% 이내에서, 재현성은 0.2% 이내로 한다.

d) 파장 정확도

분광광도계의 파장은 1nm 이내의 정확도를 유지해야 한다.

55. 색채 재현에 관한 문제

| 중요도 ●●○○○ 정답 ③

③ 효과적인 색채 재현을 위해서는 표준 샘플의 정확한 측색이 가장 우선이 되어야 합니다. 그래야 정확한 재현이 가능합니다.

56. 가시광선에 관한 문제

| 중요도 ●●●○○ 정답 ④

④ 사람의 눈에 보이는 전자기파의 영역으로 외부에서 입사하는 빛을 선택적으로 흡수하여 고유의 색을 띠게 하는 빛을 가시광선이라 하며, 가시광선의 파장범위는 380~780nm 사이입니다.

57. 렌더링에 관한 문제

| 중요도 ●●●○○ 정답 ④

④ 지각적(Perceptual) 렌더링은 색역(Gamut)이 이동될 때 전체가 비례 축소되어 색의 수치는 변하게 되고 색상 공간의 모든 색상을 변화시키게 됩니다. 그러나 인간의 눈에는 자연스럽게 인식됩니다.

58. 색 재현 특성에 관한 문제

| 중요도 ●●●○○ 정답 ③

① 색역(Color gamut)은 명도와는 관련이 적고 색상과 관련이 있습니다.

② 감법혼색의 경우 마젠타, 그린, 블루를 사용함으로써 넓은 색역이 아니라 적은 색역을 구축합니다.

③ 감법혼색에서 원색은 특정한 파장을 효율적으로 흡수하는 특성을 가진 색료가 됩니다.

④ 가법혼색의 경우 감법혼색과 달리 파장영역이 좁아도 색역이 줄어들지 않습니다.

59. 보조 표준광에 관한 문제

| 중요도 ●●●○○ 정답 ③

③ KS C 0074(측색용 표준광 및 표준광원)에서는 표준광은 표준광 A, D_{65}, C로, 보조 표준광은 D_{50}, D_{55}, D_{75}, B로 규정하고 있습니다. 그러나 CIE에서는 2004년 이후 C광원을 사용하지 않고 있으며 KS에 적용하지 않고 있습니다.

60. 보조 표준광에 관한 문제

| 중요도 ●●●○○ 정답 ③

③ 광속의 단위는 lm/m²이 아니라 lm(루멘)을 사용합니다.

61. 시세포에 관한 문제

| 중요도 ●●●○○ 정답 ③

③ 암순응은 30분, 명순응은 1~2초 정도로 추상체의 순응이 간상체보다 신속하게 발생합니다.

62. 빛의 특성와 작용에 관한 문제

| 중요도 ●●●○○ 정답 ④

④ 하늘의 청색 빛은 대기 중의 분자나 미립자에 의하여 태양광선이 간섭이 아니라 산란된 것입니다.

63. 영-헬름홀츠의 3원색설에 관한 문제

| 중요도 ●●●○○ 정답 ④

영-헬름홀츠의 3원색을 기본으로 하는 색광혼합은 빛의 혼합으로, 빛의 3원색인 빨강(Red), 초록(Green), 파랑(Blue)을 혼합하기 때문에 섞을수록 밝아집니다.

[가산혼합의 혼색]
- 빨강(Red)+초록(Green)+파랑(Blue)=하양(White)
- 빨강(Red)+초록(Green)=노랑(Yellow)
- 초록(Green)+파랑(Blue)=사이안(Cyan)
- 파랑(Blue)+빨강(Red)=마젠타(Magenta)

64. 팽창색에 관한 문제

| 중요도 ●●●○○ 정답 ②

팽창색은 실제보다 크게 보이는 것으로 난색, 고명도, 고채도, 유채색 등이 있습니다.

① N5은 무채색
② S1080-Y10R은 NCS 표기법으로 흑색량 10, 순색량 80의 고채도에 고명도의 주황으로 가장 팽창해 보입니다.
③ L* = 65의 브라운 색은 중명도의 갈색으로 약간 팽창해 보입니다.
④ 5B 6/9은 비교적 명도와 채도가 높지만 한색입니다.

65. 베졸드 효과에 관한 문제

| 중요도 ●●●○○ 정답 ②

[베졸드 효과]
가까이에서 보면 여러 가지 색들이 좁은 영역을 나누고 있지만, 멀리서 보면 이들이 하나의 색채로 보이는 것으로 색을 섞지 않고 색점을 배열함으로써 전체 색조를 변화시킵니다. 문양이나 선의 색이 배경색에 영향을 주어 원래의 색과 다르게 보입니다.

66. 색채의 잔상효과에 관한 문제

| 중요도 ●●●○○ 정답 ④

① 맥콜로 효과(McCollough Effect)
맥콜로에 의해 발견된 것으로 대상의 위치에 따라 눈을 움직이면 잔상이 이동하여 나타나는 현상이다. 흑백의 가로줄과 세로줄이 그려진 그림의 점을 보면 첫 번째, 두 번째 그림에서 색상의 보색이 나타납니다.

② 페흐너의 색(Fechner's Comma)
벤함의 효과의 주관색은 객관적으로는 채색인데 시간이나 빛의 세기에 의해 유채색으로 느껴지는 것을 말합니다. 페흐너(Fechner)와 벤함 효과라 합니다.

③ 허먼 그리드 현상(Hermann Grid Illusion)
허먼 그리드는 검은색과 흰색 선이 교차되는 지점에 하만 도트라는 회색점이 보이는 현상입니다.

④ 베졸드 브뤼케 현상(Bezold Bruke Phenomenon)은 빛의 강도가 변화하면 색광의 색상이 다르게 보이는 것으로 잔상현상이 아닌 색의 감정적 효과입니다.

67. 음의 잔상에 관한 문제

| 중요도 ●●●○○ 정답 ③

③ 부의 잔상(negative after image)은 원래 감각과 반대되는 밝기나 색상을 띤 상으로 일반적으로 느끼는 잔상으로 음의 잔상, 소극적 잔상이라 하며 수술 도중 청록색이 아른거리는 이유도 여기에 있습니다. 음성잔상은 거의 원래 색상과의 보색관계로 나타납니다.

68. 중심와에 관한 문제

| 중요도 ●●●●○ 정답 ①

① 중심와(황반)는 시세포가 밀집해 있어 가장 선명한 상이 맺히는 부분입니다. 추상체는 망막의 중심와에 밀집되어 있으며, 색상을 인식하며 밝은 부분과 색을 인식합니다.

69. 색의 중량감에 관한 문제

| 중요도 ●●●○○ 정답 ③

③ 색의 중량감과 무게감은 명도의 영향이 가장 크며 무겁고 가벼운 느낌을 말합니다. 고명도는 가벼운 느낌이 들고 저명도는 무거운 느낌이 듭니다.

70. 헤링의 색채지각설에 관한 문제

| 중요도 ●●●●○ 　정답 ③

③ 1872년 독일의 심리학자이자 생리학자 헤링은 색을 본 후 반대의 잔상인 빨강-초록 물질, 파랑-노랑 물질, 검정-하양 물질인 서로 대립하는 3종류의 광화학 물질이 존재한다고 가정하고, 망막에 빛이 들어오면 분해(이화)와 합성(동화)이라고 하는 반대반응이 동시에 일어나 반응의 비율에 따라서 여러 가지 색이 지각된다고 주장하였습니다. 이는 심리적 보색 개념으로 반대색설이라고도 합니다.

71. 빛의 3원색에 관한 문제

| 중요도 ●●●●○ 　정답 ③

③ 가법혼색은 빛의 혼합으로 빛의 3원색인 빨강(Red), 초록(Green), 파랑(Blue)을 혼합하기 때문에 섞으면 섞을수록 밝아지는 혼합으로 가법혼색은 컬러모니터, TV, 무대조명 등에 사용됩니다.

72. 브로커 슐처 현상에 관한 문제

| 중요도 ●●○○○ 　정답 ③

① 색음(色陰) 현상
어떤 빛을 물체에 비쳤을 때 빛의 반대 색상이 그림자로 지각되는 현상으로 작은 면적의 회색이 채도가 높은 유채색으로 둘러싸일 때 유채색 보색 색상을 띠는 현상입니다.

② 푸르킨에 현상
명소시에서 암소시로 갑자기 이동할 때 빨간색은 어둡게, 파란색은 밝게 보이는 것을 말합니다.

③ 브로커 슐처 효과
자극이 강할수록 시감각의 반응도 크고 빨라지는 현상을 말합니다. 석양에서 양초에 비친 연필의 그림자가 파랑으로 보이는 것은 색음현상입니다.

④ 헌트효과
밝기가 높을수록 색의 포화도(채도)가 증가하는 현상을 말합니다.

73. 주관색에 관한 문제

| 중요도 ●●●○○ 　정답 ④

④ 리프만 효과는 색상 차이가 커도 명도가 비슷하면 두 색의 경계가 모호해져 명시성이 떨어져 보이는 현상을 말합니다. 보기의 설명인 주관색에 대한 것으로 객관적으로는 무채색이나 시간이나 빛의 세기에 의해 유채색으로 느껴지는 것을 말합니다. 페흐너(Fechner)와 벤함 효과라고도 하는데, 검정과 흰색의 원판을 회전시키면 유채색이 아른거리는 현상으로 색채지각의 착시에서 오는 심리작용입니다. 흑백으로 그려진 팽이를 돌리

거나 방송 주파수가 없는 TV 채널에서 연한 유채색의 색상이 보이는 것처럼 느껴지는 현상입니다.

74. 부의 잔상에 관한 문제

| 중요도 ●●●●○ 　정답 ②

② 부의 잔상은 원래 감각과 반대되는 밝기나 색상을 띤 잔상으로 일반적으로 느끼는 잔상입니다. 음성잔상, 소극적 잔상이라고도 하며 거의 원래 색상과의 보색 관계로 나타납니다. 수술 도중 청록색이 아른거리는 것도 이 때문인데, 청록과 노랑의 보색인 빨강과 파랑이 아른거리게 되는 것입니다.

75. 채도대비에 관한 문제

| 중요도 ●●●○○ 　정답 ②

먼셀의 표기법 H V/C에서 H는 색상, V는 명도, C는 채도를 의미합니다.

① 5R 5/2 - 5R 5/12 색상, 명도는 동일하고 채도 차이가 있는 경우
② 5BG 5/8 - 5R 5/12 색상은 보색이고 명도는 같으며 채도 차이가 있는 경우
③ 5Y 5/6 - 5YR 5/6 색상은 유사색이고 명도와 채도가 같은 경우
④ 5Y 7/2 - 5Y 2/2 동일 색상에 명도 차이가 있고 채도는 같은 경우

채도가 높아 보이는 경우는 채도차가 많이 나거나 색상차가 많이 나는 경우입니다. 보색인 경우 채도차가 가장 많이 나므로 정답은 ② 5BG 5/8 - 5R 5/12입니다.

76. 중량감에 관한 문제

| 중요도 ●●●○○ 　정답 ②

② 중량감에 가장 큰 영향을 미치는 것은 명도입니다.

77. 경영색에 관한 문제

| 중요도 ●●●○○ 　정답 ①

① 경영색은 거울면이 가진 고유의 색이 지각되고 거울면에 비친 대상물이 그 거울면에서 지각되는 경우, 색 거울과 같은 불투명한 물질의 광면에 비친 대상물의 색으로 물체의 표면에 나타나는 완전 반사에 가까운 색을 말합니다.

78. 보색에 관한 문제

| 중요도 ●●●○○ 　정답 ④

④ 감산혼합에서 보색인 두 색을 혼합하면 백색이 아닌 흑색이 됩니다.

[보색]

서로 반대되는 색으로 색입체 상에서 서로 마주보고 있습니다. 실제 보색의 의미는 서로 보완해 주는 역할을 말합니다. 물체색에서 잔상은 원래 색상과 보색관계의 색으로 나타납니다.

예 보색 + 보색 = 흰색(색광혼합), 보색 + 보색 = 검정 (색료혼합)

79. 원근감에 관한 문제

| 중요도 ●●○○○ **정답 ③**

③ 원근감을 주기 위해서는 색상, 명도, 채도의 대비를 크게 주면 됩니다. 보기에서 가장 대비가 많이 일어나는 것을 고르면 되는데 ①, ②는 유사색상이며 ④는 명도가 비슷합니다.

80. 회전혼합에 관한 문제

| 중요도 ●●●○○ **정답 ④**

④ 색자극들이 교체되면서 혼합되어 계시감법혼색이 아니라 동시가법혼색입니다. 회전혼합은 두 가지 색의 색료를 회전원판 위에 적당한 비례의 넓이로 붙여 빠른 속도로 회전시키면 원판 면이 혼색되어 보이는 혼합을 말합니다. 혼색된 결과는 밝기와 색에 있어서 원래 각 색지각의 평균값이 되며 영국의 물리학자 맥스웰(Maxwell)에 의해 실험되었습니다.

81. XYZ 색표계에 관한 문제

| 중요도 ●●●○○ **정답 ④**

[XYZ 표색계]

국제조명위원회(CIE)에서 제정한 표준 측색시스템으로 가법혼색(RGB)의 원리를 이용해 3원색을 기반으로 빨간색은 X센서, 녹색은 Y센서, 청색은 Z센서에서 감지하여 XYZ 3자극치의 값을 표시하는 것으로 현재 모든 측색기의 기본 함수로 사용되고 있어서 색이름을 수량화하여 나타내기에 가장 적합한 색체계입니다.

82. 배색에 관한 문제

| 중요도 ●●○○○ **정답 ①**

① 색의 잔상들이 실제 이미지를 더 뚜렷하고 선명하게 하는 방법은 채도대비 또는 보색대비 등을 이용하면 됩니다.

83. NCS 색체계에 관한 문제

| 중요도 ●●○○○ **정답 ④**

④ NCS는 헤링의 반대색설을 기초로 하며, 시대에 따라 변하는 유행색(trend color)이 아닌 보편적 자연색을 기본으로 인간이 어떻게 색채를 지각하는지를 근거로 하여 만든 표색계입니다.

84. 이텐의 색채조화론에 관한 문제

| 중요도 ●●○○○ **정답 ②**

② 요하네스 이텐은 색채와 모양에 대한 공감각적 연구를 통해 색채와 모양의 조화로운 관계성을 추출했으며 12색상환을 기본으로 등거리 2색조화(보색관계의 색은 조화로운 화음을 만든다), 3색조화(정삼각형 꼭짓점 안에 3색은 조화롭다), 4색조화(정사각형 꼭짓점 안에 있는 4색은 조화롭다), 5색조화(오각형과 3색조화와 흑과 백을 연결하면 조화롭다), 6색조화(육각형과 4색조화와 흑과 백을 연결하면 조화롭다)의 이론을 발표했습니다.

85. CIE 표준색체계에 관한 문제

| 중요도 ●●●●○ **정답 ③**

③ CIE 표준색체계는 감법혼색이 아닌 가법혼색의 원리를 적용합니다.

86. KS A 0011(물체색의 색이름)에 관한 문제

| 중요도 ●●●○○ **정답 ①**

① 주황은 Yellow Red이며 약호는 YR입니다.

87. 색채표준방법에 관한 문제

| 중요도 ●●●○○ **정답 ④**

① RGB 색체계 – 혼색계
② XYZ 색체계 – 혼색계
③ CIE L*a*b* 색체계 – 혼색계
④ NCS 색체계 – 현색계

88. 오방색에 관한 문제

| 중요도 ●●●○○ **정답 ②**

② 남쪽 – 백이 아닌 적입니다.

[오방색]

1. 청(靑) – 동쪽, 목(木), 청룡, 인(仁), 봄, 각(角)
2. 백(白) – 서쪽, 금(金), 백호, 의(義), 가을, 상(商)
3. 적(赤) – 남쪽, 화(火), 주작, 예(禮), 여름, 치(緻)
4. 흑(黑) – 북쪽, 수(水), 현무, 지(智), 겨울, 우(羽)
5. 황(黃) – 중앙, 토(土), 황룡, 궁(宮)

89. 파버 비렌의 색채조화론에 관한 문제

| 중요도 ●●●○○ 정답 ③

③ 오스트발트의 이론은 기초로 제작되었으며, 이들 형태에 쉽게 접근하기 위해 창안된 것이 PCCS 시스템입니다.

[파버 비렌의 색체조화론]
미국의 색채학자 파버 비렌은 "인간은 심리적 반응에 의해 색을 지각한다."라고 주장했습니다. 그는 색 삼각형을 이용해 오스트발트 색채체계이론을 바탕으로 한 순색, 흰색, 검정을 기본 3색으로 놓고 4개의 색조를 이용해 하양과 검정이 합쳐진 회색조(gray), 순색과 하양이 합쳐진 밝은 색조(tint), 순색과 검정이 합쳐진 어두운 색조(shade), 순색과 하양 그리고 검정이 합쳐진 톤(tone) 등 7개의 조화이론을 제시했습니다.

90. L*C*h 색공간에 관한 문제

| 중요도 ●●●○○ 정답 ④

④ h는 +b* 축에서 출발하는 것으로 정의하여 그 곳을 0°가 아닌 90°로 정합니다.

CIE L*c*h*에서 L은 명도, c는 채도, h는 색상의 각도입니다. 원기둥형 좌표를 이용해 표시하는데 h=0°(빨강), h=90°(노랑), h=180°(초록), h=270°(파랑)으로 표시됩니다.

91. 먼셀의 색채조화원리에 관한 문제

| 중요도 ●●●○○ 정답 ④

④ 명도, 채도가 모두 다른 반대색끼리는 고명도·고채도는 좁게, 저명도·저채도는 넓게 구성하여야 그 배색이 조화롭다는 것입니다.

[먼셀의 보색 조화]
명도와 채도 모두 다른 보색을 배색할 경우 명도의 단계가 일정한 간격으로 변하면 조화롭다. 이 경우 저명도, 저채도의 색면은 넓게 하고 고명도, 고채도의 색면은 좁게 배색해야 조화롭다. 그리고 보색 관계의 색상 중 채도가 5인 색끼리 같은 넓이로 배색하면 조화롭다고 주장하고 있습니다.

92. 먼셀표기법에 관한 문제

| 중요도 ●●●●○ 정답 ③

먼셀표색계는 H V/C로 표시합니다. H는 색상, V는 명도, C는 채도입니다. "10YR 8/12"에서 색상은 10YR이고 명도는 8, 채도는 12를 의미합니다.

93. 로맨틱(Romantic)한 이미지에 관한 문제

| 중요도 ●●○○○ 정답 ④

④ 로맨틱한 이미지를 위해서는 고명도에 중채도 이하의 배색을 하고 밝은 색조를 주조색으로 하고, 차분한 색조를 보조색으로 사용하는 것이 적합합니다.

94. 관용색이름, 계통색이름, 색의 3속성에 관한 문제

| 중요도 ●●●○○ 정답 ④

④ 청포도색 – 흐린 초록이 아닌 연두색입니다. – 7.5G 8/6이 아닌 5GY 7/10입니다.

95. 먼셀 색체계에 관한 문제

| 중요도 ●●●●○ 정답 ③

① 무채색이 아닌 유채색은 H V/C의 순서로 표기합니다.
② 헤링의 반대색설에 따라 색상환을 구성하지 않고 R, Y, G, B, P를 구성했습니다.
④ 흰색, 검은색과 순색의 혼합에 의해 물체색을 체계화한 것은 오스트발트의 표색계입니다.

96. 혼색계에 관한 문제

| 중요도 ●●●●○ 정답 ①

① 색편 사이의 간격이 넓어 정밀한 색좌표를 구하기가 어려운 것은 현색계입니다.

[혼색계]
물체색을 측색기로 측색하고 어느 파장영역의 빛을 반사하는가에 따라서 각색의 특징을 표시하는 체계로 심리적·물리적인 빛의 혼색실험에 기초를 둔 표색계로 환경을 임의로 선정하여 정확하게 측정할 수 있지만 색좌표의 활용 기술과 해독 기술 등이 필요합니다. 단점으로는 지각적 등보성(시각적으로 같은 간격으로 보는 것)이 없고, 감각적인 검사에서 반드시 오차가 발생하며, 색의 감각적 느낌이 없이 데이터화된 수치로만 표기하기 때문에 직관적이지 못합니다. 빛의 색을 표기하는 데 사용되는 표색계는 CIE(국제조명위원회) 표준표색계가 대표적입니다.

97. DIN 색체계에 관한 문제

| 중요도 ●●●○○ 정답 ③

③ DIN은 13 : 5 : 3으로 표기하며, 13은 색상(Hue), 5는 포화도(Saturation), 3은 암도(Darkness)를 나타냅니다. 색상-T(Farbton), 포화도(채도)-S(Sattigungsstufe), 암도(명도)-D(Dunkelstufe)로 표기합니다.

98. 오스트발트 색표배열에 관한 문제

| 중요도 ●●●○○ 정답 ③

99. NCS 색삼각형에 관한 문제

| 중요도 ●●●○○ 정답 ①

100. 루드의 색채조화론에 관한 문제

| 중요도 ●●●○○ 정답 ①

① 루드의 색채조화론
루드(O. N. Rood)는 그의 저서 〈모던크로매틱스〉에서 "자연계에서 사용되는 색채의 조화는 조화롭다."는 이론을 바탕으로 색상을 배색할 때 자연계의 법칙을 이용하면 인간이 가장 자연스럽게 느끼므로 가장 친숙한 색채조화를 이룬다고 하였습니다. 즉 자연색의 외양 효과 원리로 색상의 자연연쇄의 원리에 근거하여 배색하면 조화롭다는 '내추럴 하모니'를 제안했습니다.

② 저드의 색채조화론
저드는 1955년 과거 색채조화에 관한 이론을 조사 및 정리하여 4종류의 조화법칙을 발표했습니다. 색채조화는 좋

아함과 싫어함의 문제이며, 정서반응은 사람에 따라 다르고 동일인이라도 주어진 환경에 따라 다를 수 있다고 하면서 색채조화 4원칙을 주장했습니다. 색채조화 4원칙은 질서의 원리, 비모호성의 원리(명료성의 원리), 동류의 원리, 유사의 원리이며, 질서를 가질 때, 배색 이유가 명확할 때, 비슷하거나 유사한 색상과 색조는 조화를 가진다는 것입니다.

③ 비렌의 색채조화론
미국의 색채학자 비렌은 인간은 기계적 지각이 아닌 심리적 반응에 의해 색을 지각한다고 주장하였으며 색 삼각형을 이용한 오스트발트 색채체계이론을 바탕으로 순색, 흰색, 검정을 기본 3색으로 놓고 4개의 색조를 이용해 하양과 검정이 합쳐진 회색조(gray), 순색과 하양이 합쳐진 밝은 색조(tint), 순색과 검정이 합쳐진 어두운 색조(shade), 순색과 하양 그리고 검정이 합쳐진 톤(tone) 등 7개의 조화이론을 주장했습니다.

④ 쉐브럴의 색채조화론
근대 색채조화론의 선구자로 평가받는 프랑스 화학자 쉐브럴은 1839년 〈색채조화와 대비의 원리〉라는 책에서 유사와 대조의 조화를 분류하여 조화를 설명했습니다. 본인이 만든 색의 3속성에 근거를 두고 동시대비 원리, 도미넌트 컬러, 세퍼레이션 컬러, 보색배색 조화 등의 법칙을 정리하여 독자적 색채체계를 확립했습니다. 이는 오늘날 색채조화론의 기초이자 현대 색채조화론의 출발점이라 할 수 있습니다. 색의 3속성에 근거하여 유사성과 대비성의 관계에서 색채 조화원리를 규명하였고, 등간격 3색의 인접색의 조화, 반대색의 조화, 근접보색의 조화를 설명했습니다. 계속대비 및 동시대비의 효과에 대한 그의 그림도판은 이후 비구상화가에 영향을 끼쳤으며 염색이나 직물 연구를 통하여 색의 조화와 대비의 법칙을 발견하였고, 병치혼합에 대한 그의 연구는 인상주의와 신인상주의에 영향을 주었습니다.

1	2	3	4	5	6	7	8	9	10
③	②	①	②	③	③	①	②	③	②
11	12	13	14	15	16	17	18	19	20
②	④	④	①	①	①	④	①	①	④
21	22	23	24	25	26	27	28	29	30
④	①	③	④	③	④	③	②	①	④
31	32	33	34	35	36	37	38	39	40
②	③	②	①	③	③	①	④	④	④
41	42	43	44	45	46	47	48	49	50
①	④	④	③	④	②	①	④	①	③
51	52	53	54	55	56	57	58	59	60
②	②	②	②	②	②	③	②	②	②
61	62	63	64	65	66	67	68	69	70
②	④	②	③	①	②	①	②	④	①
71	72	73	74	75	76	77	78	79	80
③	②	②	②	②	②	③	②	②	④
81	82	83	84	85	86	87	88	89	90
①	②	②	④	②	④	①	③	①	②
91	92	93	94	95	96	97	98	99	100
③	②	①	④	④	④	②	④	④	④

1. 색채의 지각과 감정 효과에 관한 문제

| 중요도 ●●●○○ 정답 ③

③ 좁은 방 벽을 넓게 보이게 하려면 한색계통의 밝은 색을 사용합니다.

2. 제품의 색채선호에 관한 문제

| 중요도 ●●●○○ 정답 ②

② 제품의 선호색은 제품 고유의 특성이 있더라도 유행색에 영향을 받게 됩니다.

3. 소비자 구매심리 과정에 관한 문제

| 중요도 ●●●○○ 정답 ①

AIDMA는 1920년대 미국의 경제학자 롤랜드 홀(Rolland Hall)이 발표한 구매행동 마케팅이론으로 이 모델은 소비자가 상품에 대한 정보와 광고를 접한 후 어떤 단계를 걸쳐 상품을 구입하는지 설명한 소비자 구매심리 과정입니다.

1. A(Attention, 인지) : 시선과 주의를 끈다.
2. I(Interest, 관심) : 흥미유발
3. D(Desire, 욕구) : 가지고 싶은 욕망 발생
4. M(Memory, 기억) : 제품을 기억, 광고효과가 가장 큼
5. A(Action, 수용) : 구매한다.(행동)

4. 시장 세분화의 목적에 관한 문제

| 중요도 ●●●○○ 정답 ②

② 시장 세분화란 효율적 마케팅을 위해 제품을 필요로 하는 구매집단의 다양한 이유로 필요에 따라 시장을 분리하는 것을 말합니다. 변화하는 시장수요에 능동적으로 대처하기 위함입니다.

5. 소비자 행동요인에 관한 문제

| 중요도 ●●○○○ 정답 ③

③ 수익성은 소비자가 아닌 생산자와 관련이 있습니다.

[소비자 행동에 영향을 미치는 요인]
- 사회적 요인 : 집단과 사회의 관계망, 여론주도자, 준거집단, 주거지역, 소득수준 등
- 개인적 요인 : 연령과 생애주기 단계, 직업, 경제적 상황, 생활방식, 성격과 자아개념 등
- 심리적 요인 : 동기, 지각, 학습, 신념과 태도 등

6. 블루칩에 관한 문제

| 중요도 ●○○○○ 정답 ③

③ 포커에서 사용하는 칩으로 고득점의 것을 가리키며, 오랜 시간 동안 안정적인 이익을 창출하고 배당을 지급해온 수익성과 재무구조가 건전한 기업의 주식으로 대형 우량주를 블루칩이라고 합니다. 매우 뛰어나거나 매우 질이 좋은 의미의 형용사로도 사용됩니다. 예로 광고계의 블루칩, 외국의 블루칩 등이 있습니다.

7. 최신 트렌드 컬러의 반영에 관한 문제

| 중요도 ●●○○○ 정답 ①

① 최신 트렌드 컬러의 적용이 가장 빠른 분야는 패션 또는 인테리어 분야로 개성을 표현하는 인테리어나 의복과 같은 상품군이 효과적입니다.

8. 소비자의 의미에 관한 문제

| 중요도 ●●○○○ 정답 ②

② 소비자(Consumer)는 브랜드나 서비스를 구입한 경험이 없는 집단이 아닌 구입한 경험이 있는 집단을 의미합니다.

9. 색채 정보수집 방법에 관한 문제

| 중요도 ●●○○○ 정답 ③

③ 층화표본추출법은 표본을 선정하기 전에 상위 집단이 아닌 여러 하위 집단으로 분류하고 각 하위 집단별로 비례적으로 표본을 선정하는 방식으로 지역적 특성에 따른 소비자들의 자동차 색채 선호도 측정에 가장 적합합니다.

10. 색채 심리학에 관한 문제

| 중요도 ●●○○○ 정답 ②

② 색채와 관련해서 인간이 심리적으로 어떤 반응을 하며 행동하는지를 연구하는 학문을 '색채 심리학(color psychology)'이라고 합니다. 색을 인간이 어떻게 지각하는지의 문제에서부터 색의 인상과 조화감 등에 이르는 여러 문제를 연구하고 생리학, 예술, 디자인, 건축 등 다양한 분야와 관계를 가지는데, 특히 색채가 우리 눈에 어떻게 보이고, 어떤 느낌을 주는지는 색채 심리학에서 가장 중요하게 연구되는 부분입니다.

11. 색채계획을 고려한 성장기에 관한 문제

| 중요도 ●●○○○ 정답 ②

① 디자인에 기능과 편리성이 포함이 되며 소재의 특징에 따라 다양한 색을 사용할 수 있습니다.
② 경쟁제품과 차별화하고 소비자의 감성을 만족시켜 주기 위하여 색채를 적극적으로 활용하여 제품의 존재를 강하게 드러내는 원색을 사용하면 효과적입니다.
③ 기능과 기본적인 품질이 거의 만족되고 기술개발이 포화되면 자신이 원하는 이미지의 제품보다는 기존 제품을 선택하게 되는 경향이 있습니다.
④ 색의 선택에 있어 사회성, 지역성, 풍토성과 같은 환경 요소가 개입되니 시작하고 개개의 색도 주위와의 조화도 모두 중시됩니다.

12. 색채와 기호에 관한 문제

| 중요도 ●●○○○ 정답 ④

④ 빨간색의 소방차, 녹색의 구급약품 보관함, 노란 바탕에 검은색 추락위험 표시 같은 경우는 국제적 언어로 사용되는 안전색채와 관련이 있지만 마실 수 있는 물의 파란색 포장은 일반적인 색의 연상과 관련이 있습니다.

13. 컬러 마케팅의 역할에 관한 문제

| 중요도 ●●○○○ 정답 ④

④ 컬러 마케팅은 색채를 이용하여 소비자의 심리를 읽고 이를 제품에 반영하여 표현하는 마케팅 기법으로 색을 과학적·심리적으로 이용하여 구매를 유도하는 기업의 경영전략 중 하나입니다. 현대의 컬러 마케팅은 제품, 광고, 식음료 등 전 분야로 확대되고 있는데, 제품의 평준화 시대인 현대에는 감성 마케팅인 컬러 마케팅이 중요한 소비자 접근방법 중 하나이며 이로써 상품의 차별화를 줄 수 있고 돋보일 수 있습니다.

14. 파버 비렌의 색채와 형태에 관한 문제

| 중요도 ●●●○○ 정답 ①

[색채와 도형의 교류 현상]

빨강	정사각형
주황	직사각형
노랑	(역)삼각형
녹색	육각형
파랑	원
보라	타원형
갈색	마름모

15. 색의 심리적 효과에 관한 문제

| 중요도 ●●●○○ 정답 ①

① 명도는 중량감의 느낌이 납니다. 고명도는 가볍게, 저명도는 어둡게 느껴집니다.
② 빨간색은 시간이 길게 느껴집니다.
③ 난색계의 밝고 선명한 색은 흥분감을 줍니다.
④ 한색계의 어둡고 탁한 색은 진정감을 줍니다.

16. 브랜드의 기능에 관한 문제

| 중요도 ●●●○○ 정답 ①

① 브랜드는 기업 또는 생산자의 제품이나 서비스에 대한 차별화된 자신들만의 이름 또는 상징물의 결합체를 말합니다. 속성, 편익, 가치, 문화 등을 통해 어떤 익미를 전달하는 기능과 브랜드를 통해 용도나 사용층의 범위를 나타내는 기능을 합니다. 그러나 브랜드는 자기만족과 과시심리의 원인이 되며 이를 차단하는 기능을 가지지 않습니다.

17. 설문지 작성에 관한 문제

| 중요도 ●●●○○ 정답 ④

④ 설문지법은 가장 대표적인 1차 자료 수집방법으로 응답자의 답변을 요구하는 일련의 질문들로 구성된 설문지를 이용하여 조사하는 방법입니다. 설문지를 작성할 때는 자료를 얻고자 하는 항목을 자유롭게 정해 전문용어보다는 같은 질문이 반복되지 않게 하고, 응답자가 쉽게 답할 수 있도록 질문을 구성합니다.

설문지 문항 중 개방형 문항은 응답자가 자신의 생각을 자유롭게 서술하는 것을 말하며, 폐쇄형은 두 개 이상의 응답 가운데 하나를 선택하는 것입니다.

18. 4P에 관한 문제

| 중요도 ●●●○○ 　정답 ①

① 마케팅 믹스의 4P는 효과적인 마케팅을 위한 네 가지 핵심 요소로서 제품(Product), 유통(장소, Place), 촉진(Promotion), 가격(Price)입니다. 이 4요소를 어떻게 잘 혼합하느냐에 따라 마케팅 효과를 극대화할 수 있습니다.

19. SD법에 관한 문제

| 중요도 ●●●○○ 　정답 ①

① SD법은 1959년 미국의 심리학자 오스굿(C. E. Osgoods)에 의해 고안된 색채이미지에 관한 연구법입니다. 경관이나 제품, 색, 음향, 감촉, 유행색 경향 및 선호도 비교분석과 여러 가지 대상의 인상을 파악하는 방법으로 많이 사용되고 있습니다. 색채가 가지고 있는 이미지의 질적인 면을 수량적·정량적으로 수치화하여 감성을 구분하는 기준으로 활용하기에 적합한 색채조사 기법으로 조사 대상자의 주관적인 의미를 객관적으로 평가하여 정성적(문자로 분석하여 설명) 색채 이미지를 정량적(수치로 분석하여 설명)이며 객관적으로 측정하는 방법입니다. 색채조사방법 중 형용사의 반대어 쌍, 즉 상반되는 형용사군 10~50개를 이용하여 이미지 맵과 이미지 프로필과 같은 좌표계로 결과를 볼 수 있으며 정서를 언어스케일(언어로 척도화된 표)로 나타낼 수 있습니다.

20. 색채치료에 관한 문제

| 중요도 ●●○○○ 　정답 ④

④ 일반적으로 혈압을 높이고 근육긴장을 증대하는 색은 파랑이 아닌 빨강이며 색채치료 효과가 있습니다. 파란색은 눈의 피로를 줄여 주고 안정감을 줄 수 있습니다. 그 외 불면증, 염증, 진정효과, 히스테리, 스트레스, 흥분, 두통, 호흡수와 혈압, 근육긴장 감소, 집중력 증대, 교감신경의 긴장을 높이고 성호르몬의 활동을 억제하는 작용을 합니다.

21. 시장상황에 관한 문제

| 중요도 ●○○○○ 　정답 ④

④ 지리적인 이유에 의한 구분되는 시장상황은 디자인의 개발에서 산업 생산과 기업의 정책에 직접적인 영향을 주지 않습니다.

22. 유행색에 관한 문제

| 중요도 ●●○○○ 　정답 ①

① 국제유행색위원회는 1963년 파리에서 설립되었습니다. 2년 후의 색채방향을 분석·제안하며 봄/여름(S/S), 가을/겨울(F/W) 두 분기로 나누어 유행색을 예측·제안하고 매년 1월과 7월 말에 협의회를 개최합니다. 트렌드에 있어 가장 앞선 색채정보를 제시하고 매년 색채 팔레트의 30% 가량을 새롭게 제시합니다.

23. CIP에 관한 문제

| 중요도 ●●●○○ 　정답 ②

② CI는 기업의 이미지 통일을 위한 통합화 작업으로 기업의 개성과 자아의 동질성을 확보하고 사회문화 창조와 서비스정신을 조성하며 소비자에게 신뢰를 보증하는 상징으로 사용됩니다. CI 도입 시기는 이미지가 타 기업에 비해 저하되거나 기업의 현대적 경영방침에 따라 디자인 측면의 개선이 필요할 때, 현재의 기업이미지를 탈피하여 선도적 기업상을 형성하고자 할 때 도입합니다. 기업이 타 기업과의 차별화, 경영전략으로 도입, 기업만의 이상적 이미지 확립을 목적으로 고도의 전략적 판단을 필요로 하므로 경영자의 원활한 커뮤니케이션과 상호 이해가 이루어져야 합니다. CIP의 기본요소는 기업명, 심벌마크, 로고타입, 코퍼레이트 컬러(corporate color, 상징컬러, 전용색), 마스코트, 캐릭터, 슬로건, 전용색채 등이 있고, 응용요소는 서식류 및 포장, 간판, 유니폼, 수송물 및 건물 등이 있습니다. 특히 전용색채는 색채의 연상 그리고 상징과 관련이 있습니다.

24. 실내 색채계획에 관한 문제

| 중요도 ●●●○○ 　정답 ①

① 작은 규모의 현관은 진한 색을 사용할 경우 더욱 작아 보이기 때문에 밝고 연한색을 사용하는 것이 바람직합니다.

25. 면에 관한 문제

| 중요도 ●●●○○ 　정답 ③

③ 2차원에서 모든 방향으로 펼쳐진 무한히 넓은 영역을 의미하며 형태를 생성하는 요소로서 기하학적 정의에 의하면 면은 선의 이동 흔적으로 공간을 구성하는 단위이며 공간 효과를 나타내는 중요한 요소입니다. 이동하는 선의 자취가 면을 이룹니다.

26. 아르누보의 명칭에 관한 문제

| 중요도 ●●●○○ 정답 ④

① 유겐트 스틸(Jugendstil) – 독일의 아르누보
② 스틸 리버티(Stile Liberty) – 이탈리아의 아르누보
③ 아르테 호벤(Arte Joven) – 스페인의 아르누보
④ 빈 분리파(Wien Secession) – 오스트리아의 아르누보

27. 복합기능(function complex)에 관한 문제

| 중요도 ●●○○○ 정답 ③

③ 20세기 디자인 철학에 가장 큰 영향을 미친 디자이너이자 이론가인 빅터 파파넥(Victor Papanek)은 디자이너의 사회적인 책임감을 강조하면서 인간의 경제적, 심리적, 정신적, 기술적, 윤리적, 지적 요구와 같은 다양한 환경까지 고려한 복합적 디자인의 기능에 주목했습니다. 따라서 디자인을 미와 기능, 형태를 포괄적 의미로 이해하여 형태와 기능을 분리하지 않고 방법(method), 용도(use), 필요성(need), 텔레시스(목적, telesis), 연상(association), 미학(aesthetics) 등 6가지로 설명하였는데 이러한 포괄적 의미에서의 기능을 복합기능이라 했습니다. 용도는 "용도에 맞게 잘 기능하고 있는가?"의 문제로서 "보석세공용 망치와 철공소용 망치는 다르다"는 이에 속합니다.

28. 디자인(design)의 목적에 관한 문제

| 중요도 ●●●○○ 정답 ②

② 디자인의 목적은 단순한 심미성을 추구하는 것이 아니라 미와 기능의 조화입니다. 그러나 미와 기능의 조화를 통해 궁극적으로 추구하는 바는 "인간이 어떻게 하면 행복할 수 있는가?"입니다. 인간의 일상적 삶에 기여하고 수요의 창조와 산업경제의 활성화는 물론 생활문화의 창조 그리고 생산과 소비의 가치를 부여할 뿐만 아니라 커뮤니케이션의 수단으로도 사용되어 인간의 삶을 보다 풍요롭게 만드는 데 디자인의 복적이 있습니다.

29. 색채디자인의 목적에 관한 문제

| 중요도 ●●○○○ 정답 ①

① 색채디자인의 목적은 단순히 시선을 자극하기 위한 것이 아니라 원초적인 심리와 감성적 소비자를 끌어내어 소비자의 구매 욕구를 자극하여 기업의 상품 가능성을 높여 전략적 마케팅을 성공적으로 이끌어 색채 상품으로 고부가가치를 창출하는 데 있습니다.

30. 바우하우스의 역사에 관한 문제

| 중요도 ●●●○○ 정답 ④

[바우하우스 역사]
① 제1기 – 국립 디자인 학교, 바이마르, 월터 그로피우스 → 교육의 중심 인물 : 이텐
② 제2기 – 시립 디자인 학교, 데사우, 바이어, 브로이어, 슈미트 교수 취임 → 유한회사 설립
③ 제3기 – 시립 디자인 학교, 하네스 마이어 시대 → 건축 전문 공과대학
④ 제4기 – 사립 디자인 학교, 베를린, 미스 반 데어 로에 → 나치에 의해 폐교

31. 바우하우스에 관한 문제

| 중요도 ●●●○○ 정답 ②

② 월터 그로피우스(Walter Gropius)가 바이마르 공예학교 교장이었던 헨리 반 데 발데로부터 1919년 미술 아카데미와 공예학교의 운영을 위임받아 두 학교를 통합해 1919년 3월 20일에 국립 종합조형학교인 '바이마르 국립바우하우스'를 설립하였습니다.

32. 제품 색채 기획 단계에 관한 문제

| 중요도 ●●○○○ 정답 ③

③ 소재 및 재질 결정은 실시 단계에 포함됩니다.

33. 비례의 개념에 관한 문제

| 중요도 ●●●○○ 정답 ②

② 비례(proportion)는 부분과 부분 또는 부분과 전체 사이에 좋은 비례를 가지는 구성은 균형이 있어 보여 균형과 통일감의 상쾌하고 즐거운 감정을 주는 구체적인 구성형식이며, 보는 사람의 감정에 직접적으로 호소하는 힘을 가지고 있습니다. 이와 같은 비례는 두 양 사이의 수량적인 관계로서 객관적 질서와 과학적 근거를 명확하게 드러내는 구성형식으로 길이의 길고 짧은 차, 혹은 크기의 대소 차, 분량의 차 등을 말하는 객관적 질서와 과학적 근거를 명확하게 드러내는 구성형식입니다. 구체적인 구성형식이며 보는 사람의 감정에 직접적으로 호소하는 힘이 있습니다. 회화, 조각, 공예, 디자인, 건축 등에서 구성하는 모든 단위의 크기와 각 단위의 상호관계를 결정합니다. 그리고 비례는 기능적인 면과도 관련을 가집니다.

34. 파사드(facade) 디자인에 관한 문제

| 중요도 ●○○○○ 정답 ①

① 파사드는 건축물의 주된 출입구가 있는 정면부를 디자인 하는 것으로 실내 디자인인 인테리어(interior)의 개

념보다는 실외 디자인 개념의 익스테리어(exterior) 디자인이라 할 수 있습니다.

35. 디자인의 조건에 관한 문제

| 중요도 ●●●●○ 정답 ③

③ 디자인의 조건으로는 합목적성, 심미성, 경제성, 독창성이 있습니다. 이를 질서 있게 사용하는 최상의 디자인을 굿 디자인(Good Design)이라 합니다. 기능과 형태 등 디자인을 이루는 복합적인 조건이 균형과 질서를 갖출 때 인간의 생활을 보다 더 풍요롭게 만드는 좋은 디자인이 됩니다. 현대에는 지역성, 문화성, 친자연성도 굿 디자인에 포함되고 있습니다.

36. 색채디자인 평가에 관한 문제

| 중요도 ●●○○○ 정답 ③

③ 선호색은 특별히 가려서 좋아하는 색 또는 선호되는 색으로 공공성의 개념보다는 개인적인 영역에서 이해를 하는 것이 좋습니다.

37. 멀티미디어 디자인에 관한 문제

| 중요도 ●●●○○ 정답 ①

① 멀티미디어 디자인은 One-way communication 단방향 소통보다는 two-way communication으로 쌍방향 소통이라고 하는 것이 맞습니다.

[멀티미디어의 특징]

- Usability – 유용하고 편리함
- Information architecture – 자료의 구성
- Interactivity – 상호작용
- User-centered design – 사용자 중심의 디자인
- User interface – 사용자 인터페이스
- Navigation – 항해

38. 디자인의 요소에 관한 문제

| 중요도 ●●●○○ 정답 ①

[디자인의 요소]

- 개념요소 : 점, 선, 면, 입체
- 시각요소 : 형태, 방향, 명암, 색, 재질감, 크기, 운동감
- 상관요소 : 서로 간의 관계에 따라 달라 보이는 것(면적, 무게)
- 실제요소 : 목적성

39. 포멀(formal) 웨어 디자인에 관한 문제

| 중요도 ●○○○○ 정답 ④

④ 포멀의 의미는 격식을 차린, 정중한의 의미를 가지며 포

멀 웨어는 공식적인 장소에서 입는 복식입니다. 세련되고 도시적인 느낌을 주기 위해서는 비교적 어둡고 무게감이 느껴지는 중채도의 dull 톤을 이용해 격식 있고 정중한 느낌을 줄 수 있습니다.

40. 미적 유용성 효과에 관한 문제

| 중요도 ●●○○○ 정답 ④

④ 미적 유용성 효과(Aesthetic Usability Effect)는 시각적으로 보이는 화면에 대해 제품의 인식과의 상관관계를 지닐 수 있다는 결론으로 매력적인 제품을 보다 유용하게 인식하려는 사용자의 경향을 말합니다. 사람들은 제품이 성능이 좋지 않더라도 보기 좋고 아름다운 것이 더 잘 작동할 것이라고 믿는 경향이 있습니다. 이에 아름다운 것이 지각반응을 감퇴시키는 것이 아니라 증가시키는 것을 알 수 있습니다.

41. 컬러 어피어런스(color appearance)에 관한 문제

| 중요도 ●●●○○ 정답 ①

① 컬러 어피어런스 모델은 컬러모니터의 영상색채를 컬러프린터로 출력하려면 모든 색채를 정확하게 전환할 수 없기 때문에 적절한 방법으로 정해진 색채구현체계 내에서 최적으로 색채가 재현되도록 만드는 것입니다. 매체 주변의 색, 광원, 조도 등의 관찰조건의 변화에 따라 색의 외관, 속성, 즉 명도, 채도, 색상의 변화를 정확하게 예측해 주는 모델을 말합니다. 색 제조 시 조건이나 조명 조건 등에 따라 변화를 보이는 주관적인 색의 변화를 말합니다.

42. 안료에 관한 문제

| 중요도 ●●●○○ 정답 ④

④ 옷감은 안료가 아닌 염료를 사용하는 염색입니다. 안료는 물이나 기름, 용제 등에 녹지 않는 백색 또는 유색의 무기화합물 또는 유기화합물로 미립자 상태의 분말이며, 그대로의 상태로는 착색능력이 없어 비이클(전색제)의 도움으로 물체의 고착되거나 물체 중에 미세하게 분산되어 착색됩니다.

안료는 착색하고자 하는 매질에 용해되지 않으며 염료에 비해 은폐력이 큽니다. 안료의 입자 크기에 따라 이중착색도, 불투명도, 점도, 굴절률, 빛의 산란과 흡수 등에 영향을 미칩니다. 동굴벽화시대에 채색에 사용되었고, 자동차의 내장 및 외장의 표면코팅, 유성 및 수성 페인트, 종이, 플라스틱염색, 인쇄잉크, 회화용 크레용 또는 금속판에 사용하는 잉크 등과 같은 색 재료에 사용되는 색소입니다.

43. FMC-2에 관한 문제

| 중요도 ●●●○○ 정답 ②

② FMC-2는 맥아담의 편차타원(MacAdam Ellipse)을 정량화하기 위해서 프릴레, 맥아담, 칙커링에 의해 만들어진 색차입니다.

44. 등색온도선에 관한 문제

| 중요도 ●●○○○ 정답 ③

③ UCS 색도도상에서의 완전 방사체 궤적(흑체 궤적)에 직교하는 직선군으로 UCS 색도도로서는 CIE 1960 UCS 색도도가 사용되어 왔지만 최근에는 CIE 1976 UCS 색도도가 채용되었습니다. KS A0064 2051번에서 CIE 1960 UCS 색좌표도 위에서 완전 복사체 궤적에 직교하는 직선 또는 이것을 다른 적당한 색도좌표도 위에 변환시킨 것이라고 규정하고 있습니다.

45. 플라보노이드에 관한 문제

| 중요도 ●●●○○ 정답 ③

③ 플라보노이드(flavonoid)는 식품에 널리 분포하는 노란색 계통의 색소입니다. 담황색, 흰색, 노란색, 빨간색, 파란색을 띱니다.

46. Lab 시스템에 관한 문제

| 중요도 ●●●○○ 정답 ④

④ Lab 시스템은 색광혼합을 기본으로 합니다. 보기는 색료혼합, 즉 물체의 혼합을 설명하고 있으므로 잘못된 설명입니다.

47. 메타메리즘에 관한 문제

| 중요도 ●●●○○ 정답 ②

① 맥콜로 효과(McCollough Effect) – 맥콜로에 의해 발견된 효과로 대상의 위치에 따라 눈을 움직이면 잔상이 이동하여 나타나는 현상입니다.
② 메타메리즘 – 조건등색(메타메리즘)은 광원에 따라 색차가 변하는 현상으로 분광반사율이 서로 다른 두 가지의 색이 특정한 조명 아래서 다른 색의 물체가 같은 색으로 보이는 현상을 말합니다.
③ 하만그리드 현상 – 검은색과 흰색 선이 교차되는 지점에 하만도트라는 회색 점이 보이는 현상을 말합니다.
④ 폰 – 베졸드 – 특정색이 인접되는 색의 영향을 받아 인접색에 가까운 색이 되어 보이는 동화 현상을 말합니다.

48. DPI에 관한 문제

| 중요도 ●●●○○ 정답 ①

① dpi는 1인치 면적 안에 표시할 수 있는 점의 수로 dpi가 높을수록 인쇄, 스캔 시 출력물이 선명하고 또렷하게 표현됩니다. 600dpi는 600×600dpi = 360,000개의 점으로 찍어서 인쇄한다는 의미입니다.

49. 모니터의 색온도에 관한 문제

| 중요도 ●●●○○ 정답 ④

④ 모니터의 색온도는 6,500K와 9,300K의 두 종류 중에서 사용자가 임의로 설정할 수 있고 자연에 가까운 색을 구현하기 위해서는 색온도 6,500K로 설정하는 것이 좋습니다. 색온도가 9,300K로 설정된 모니터의 화면에서는 적색조가 아닌 청색조를 띠게 됩니다.

50. 트롤란드 단위에 관한 문제

| 중요도 ●●○○○ 정답 ③

① 역치 – mV
② 광택 – GU(Gloss Unit)
③ 망막조도 – 눈의 망막면의 조도로 망막조도의 단위로는 트롤란드(troland)가 이용되고 있습니다.
④ 휘도 – cd/m^2

51. 한국산업표준(KS) 인용규격에 관한 문제

| 중요도 ●●●○○ 정답 ②

② 색의 3속성에 의한 표시 방법은 KS B 0062가 아닌 KS A 0062입니다.

52. CCM 소프트웨어에 관한 문제

| 중요도 ●●●○○ 정답 ②

② 일정한 두께를 가진 발색층에서 감법혼색을 하는 경우에 성립하는 쿠벨카 뭉크 이론(Kubelka Munk theory)이 기본원리로 자동배색장치에 사용되는데 빛의 흡수계수와 산란계수를 이용하여 배합비를 계산합니다. CCM은 컴퓨터 자동배색장치로서 소프트웨어는 품질관리(quality control) 부분과 공식화(formulation) 부분으로 구성되어 있습니다. 품질관리 부분은 색을 측색하고 색소(colorants)를 입력하고 색을 교정하는 부분이며, 공식화 부분은 측색된 색을 만들기 위해 이미 입력된 원색 색소를 구성하여 양을 계산하고 성분을 결정하는 베이스에 정량을 투입하도록 각각의 원색의 양을 정하는 부분입니다.

53. 색채측정기의 정확도 급수

| 중요도 ●●●○○ 정답 ①

① 스펙트로포토미터 – 31개의 필터를 사용해 폭넓게 컬러의 스펙트럼을 측정하며 액체, 플라스틱, 종이, 금속, 섬유 등 다양한 종류의 색을 측정할 수 있습니다. RGB

를 영역을 벗어난 색의 스펙트럼 전체를 측정하여 정확한 데이터를 제공합니다. 색채측정기 중 정확도 급수가 가장 높은 기기입니다.

② 크로마미터 – 일반적인 색차계를 의미합니다.

③ 덴시토미터 – 스펙트럼선의 강도 또는 사진 건판의 검기 따위를 재는 데 쓰는 광도계의 일종입니다.

④ 컬러리미터 – 인간이 색을 인지하는 방식과 비슷하게 측정합니다.

54. 쿠벨카 뭉크 이론에 관한 문제

| 중요도 ●●●○○ 정답 ③

③ 일정한 두께를 가진 발색층에서 감법혼색을 하는 경우에 성립하는 쿠벨카 뭉크 이론(Kubelka Munk theory)의 기본원리로 CCM의 조색비 $K/S=(1-R)^2/2R$[K-흡수계수, S-산란계수, R-분광반사율]이며, 자동배색장치에 사용됩니다.

55. 육안 검색 측정 표준광원에 관한 문제

| 중요도 ●●○○○ 정답 ①

① KS C 0074에서는 표준 주광원을 A, D_{65}, C로, 보조 표준광을 D_{50}, D_{55}, D_{75}, B로 정하고 있습니다. 그런데 CIE 표준광원에서는 2004년부터 C광원을 사용하지 않습니다. 변경된 표준이 KS에 적용이 안 된 거라며 정답은 C광원이라 합니다.

56. 광원의 연색성에 관한 문제

| 중요도 ●●●○○ 정답 ②

② 연색성은 광원의 성질에 따라 물체의 색이 달라 보이는 현상으로 물체색이 보이는 상태에 영향을 줍니다. 광원에 따라 같은 색도 다르게 보이는 이유는 두 색의 분광반사도의 차이 때문입니다. 같은 흰색 도자기가 장소가 바뀌면서 다른 광원에 따라 다른 색으로 지각되는 것은 광원의 연색성 때문입니다.

57. 인쇄에 관한 문제

| 중요도 ●●●○○ 정답 ④

④ 그라비어 인쇄는 볼록판 인쇄가 아닌 오목판 인쇄입니다.

58. 괴화에 관한 문제

| 중요도 ●●○○○ 정답 ③

① 황벽(黃蘗) – 황색을 내는 식물성 염료로 방충 효과도 있습니다.

② 소방목(蘇方木) – 콩과 식물인 소목으로 단목, 목홍, 적목, 소방, 다목 등으로 불렸고 홍화보다 순적색이 납니다.

③ 괴화(傀花) – 회화나무(콩과의 낙엽교목)의 열매에서 얻는 다색성 염료로서 매염제에 따라 연둣빛 노랑에서 짙은 카키색까지 얻을 수 있습니다. 황벽과 치자에 비해 일광견뢰도가 우수합니다.

④ 울금(鬱金) – 황색계 식물성 염료의 하나로 생강과의 구근초의 뿌리에서 색소를 추출합니다. 방충효과가 있고, 식품 착색염료 또는 약초로서 사용됩니다.

59. 색채관리에 관한 문제

| 중요도 ●●○○○ 정답 ②

② 색채관리는 색채를 효율적으로 활용하기 위해 계획, 조직, 지휘, 조정, 통제하는 활동 전반을 의미하며, 기업체나 단체 또는 일정 규모 이상의 행사에서 일관성 있게 색채를 종합적으로 활용하고 유지하려는 통합적 방법으로 색채에 대한 종합적인 계획이나 관리, 목적에 맞는 색채의 개발, 측색, 조색 규정 등을 총괄하는 것을 의미입니다.

60. 16진수와 색채에 관한 문제

| 중요도 ●●○○○ 정답 ②

① FF0000 – 녹색이 아니라 빨강입니다.

② FF00FF – 마젠타입니다.

③ 00FF00 – 빨강이 아니라 초록입니다.

④ 0000FF – 노랑이 아니라 파랑입니다.

10진수는 0에서 9까지 10개의 숫자로 수를 표현합니다. 그러나 16진수는 9 다음에는 숫자가 아닌 알파벳 A, B, C, D, E, F까지 6개의 문자를 추가하여 수를 표현하는 방법입니다. RRGGBB로 FF0000은 R인 빨강이 됩니다. FF00FF은 R과 B의 혼색인 마젠타가 됩니다. 00FF00은 G를 의미하고 0000FF는 B를 의미합니다.

61. 환경색채계획에 관한 문제

| 중요도 ●●○○○ 정답 ②

② 환경색채에서 부드러운 분위기를 연출하는 데 있어서 난색계열에 채도를 낮추고 명도는 높이는 것이 좋습니다.

62. 보색대비와 면적대비에 관한 문제

| 중요도 ●●●○○ 정답 ④

④ 강한 보색 대비가 일어나는데 크기를 줄이게 되면 면적대비까지 일어나므로 더욱 강한 대비효과를 가지게 됩니다. 면적대비는 양적대비라고도 하며, 색이 차지하고 있는 면적에 따라 색이 다르게 보이는 것으로 같은 색이라도 면적이 큰 경우 더욱 밝고 선명하게 보이는 현상을 말합니다.

63. 간상체와 추상체에 관한 문제

| 중요도 ●●●○○ **정답 ③**

[간상체]

간상체는 중심와로부터 20° 정도의 위치이고, 40° 정도를 벗어나면 추상체는 거의 존재하지 않아 밝기만을 감지하며 야간 시에만 활동합니다. 망막의 주변부에 위치하며, 색의 지각이 아닌 흑색, 회색, 백색의 명암만을 인식합니다. 간상체는 야행성으로 어두운 데서 잘 보이며 1억 2,000만개 ~ 1억 3,000만개가 존재합니다. 간상체가 가장 민감하게 반응하는 파장은 500nm입니다.

[추상체]

추상체는 망막의 중심와에 밀집되어 있고, 색상을 인식하며 주간 시에만 활동하고 밝은 부분과 색을 인식합니다. 추상체는 600~700만 개가 존재하며 빛에 따라 다른 반응을 보이는 3가지의 추상체 장파장(L), 중파장(M), 단파장(S)이 존재하며 주행성입니다. 추상체가 가장 민감하게 반응하는 파장은 560nm입니다.

64. 계시대비에 관한 문제

| 중요도 ●●●○○ **정답 ②**

② 계시대비는 둘 이상의 색을 시간적인 차이를 두고서 차례로 볼 때 주로 일어나는 대비로, 어떤 색을 보다가 다른 색을 보는 경우 지속적으로 먼저 본 색의 영향으로 다음에 보는 색이 다르게 보이는 대비입니다.

65. 가법혼색에 관한 문제

| 중요도 ●●●●● **정답 ③**

③ 가법혼색은 빛의 혼합으로 빛의 3원색인 빨강(Red), 초록(Green), 파랑(Blue)을 혼합하기 때문에 섞을수록 밝아지는 혼합으로, 컬러모니터, TV, 무대조명 등에 사용됩니다.

66. 동화 현상에 관한 문제

| 중요도 ●○○○○ **정답 ①**

① 프린트 디자인이나 벽지와 같은 평면 디자인 시 배경과 그림은 서로 조화로움을 이뤄야 하므로 대비 현상이나 면적 효과는 관련이 적고 색의 순응 현상과도 거리가 있습니다. 가장 맞는 것은 색의 동화 현상입니다.

67. 배색효과에 관한 문제

| 중요도 ●●●○○ **정답 ②**

② 복도가 길어 보이게 하려면 차가운 색이 적합하며 넓게 보이는 데는 명도가 높은 색이 적합합니다.

68. 중간혼색에 관한 문제

| 중요도 ●●●○○ **정답 ①**

① 중간혼색은 가법혼색의 일종으로 색이 실제로 섞이는 것이 아니라 눈이 착시를 일으켜 혼합된 것처럼 보이는 심리적인 혼색으로 컬러인쇄와 같은 중간혼색의 방법과 병치혼합 또는 베졸드 효과(Bezold effect) 그리고 회전혼합 등에서 볼 수 있습니다. 감법혼색과는 관련이 없습니다.

69. 잔상(after image)에 관한 문제

| 중요도 ●●●○○ **정답 ④**

④ 잔상 현상 중 보색 잔상에 의해 보게 되는 보색을 물리보색이 아니라 심리보색이라고 합니다. 물리보색은 두 색을 섞었을 때 무채색이 되는 색을 말하고, 심리보색은 망막이 색자극 후 남은 잔상으로 노랑과 파랑, 빨강과 초록은 잔상색으로 서로 심리 보색관계입니다.

70. 진출색과 후퇴색에 관한 문제

| 중요도 ●●●○○ **정답 ①**

① 진출색은 난색, 유채색, 고명도, 고채도이고, 후퇴색은 한색, 무채색, 저명도, 저채도입니다.

71. 색의 혼합에 관한 문제

| 중요도 ●●●○○ **정답 ③**

③ 색자극의 단계에서 여러 종류의 색자극을 혼색하여 그 합성된 색자극을 하나의 색으로 지각하는 것은 생리적 혼색이 아니라 물리적 혼색을 말합니다. 물리적 혼색은 색광과 색료 같은 혼합이고 생리적 혼색은 중간혼색과 같은 시각적 착시로 일어나는 현상입니다.

72. 빛의 간섭에 관한 문제

| 중요도 ●●●○○ **정답 ②**

② 간섭은 둘 이상의 파동이 서로 만났을 때 백색광(여러 빛이 혼합된 빛)이 얇은 막에서 확산 또는 반사되어 만나 일으키는 간섭무늬 현상입니다. 진주조개, 전복껍데기와 비눗방울에 생기는 무지개 현상에서 볼 수 있습니다.

73. 공간색에 관한 문제

| 중요도 ●●●○○ **정답 ②**

② 공간색(Volume color)은 투명한 유리 또는 물의 색 등 일정한 부피가 있는 공간에 3차원적인 덩어리가 꽉 차 있는 부피감이 보이고 색의 존재감이 느껴지는 용적색(공간색)으로 유리병 속 액체 또는 얼음, 수영장의 물색 등이 있습니다.

74. 명도에 관한 문제

| 중요도 ●●○○○ 정답 ②

② 색의 3속성 중 자극에 빠르게 반응을 보이며 민감하고 쉽게 영향을 주는 속성은 명도입니다.

75. NCS에 관한 문제

| 중요도 ●●○○○ 정답 ②

② NCS의 표기법에서 S1070-R10B는 검정량 10, 유채색량 70이고 파랑이 10%가 있는 빨간색을 의미합니다. S1070-Y50R은 S1070은 같고 빨강 50%가 있는 노랑을 의미합니다. 회전혼색 시 두 색상에 중간색상이 나타나게 되므로 S1070-Y80R이 됩니다.

76. 눈의 구조에 관한 문제

| 중요도 ●●●○○ 정답 ②

② 각막은 빛을 받아들이는 투명한 창문역할을 하며 가장 많이 굴절되는 부분입니다.

77. 색의 감정 효과에 관한 문제

| 중요도 ●●●○○ 정답 ②

② 부드러운 이미지는 한색보다는 난색, 명도가 비교적 높고 채도는 낮아야 합니다. 먼셀의 표기법인 H V/C(색상 명도/채도)에서 가장 적합한 것은 5YR 8/2입니다.

78. 색료혼합에 관한 문제

| 중요도 ●●●●● 정답 ③

[색료(감산)혼합의 혼색]

- 사이안(Cyan)+마젠타(Magenta)+노랑(Yellow)=검정(Black)
- 사이안(Cyan)+마젠타(Magenta)=파랑(Blue)
- 마젠타(Magenta)+노랑(Yellow)=빨강(Red)
- 노랑(Yellow)+사이안(Cyan)=초록(Green)

79. 원색에 관한 문제

| 중요도 ●●●○○ 정답 ②

② 최소한의 색으로 더 이상 쪼갤 수 없거나 다른 색을 섞어서 나올 수 없는 가장 원초적인 색을 원색이라 합니다.

80. 박명시 현상에 관한 문제

| 중요도 ●●●○○ 정답 ④

④ 박명시란 명소시(밝음에 적응하는 시점)와 암소시(어두움에 적응하는 시점)의 중간 정도의 밝기에서 추상체와 간상체가 동시에 작용하여 시야가 흐려지는 현상을 말합니다.

81. ISCC-NIST 색기호에 관한 문제

| 중요도 ●●●○○ 정답 ①

① 5YR 4/8은 색상이 5YR이고 명도는 4, 채도는 8 정도가 되는 ISCC-NIST 표기법에 strong 색조 정도에 속합니다. 표기 중 strong은 s로 표기합니다. v는 vivid를 표시합니다.

82. 오스트발트의 색체계에 관한 문제

| 중요도 ●●●○○ 정답 ②

② 오스트발트의 색체계의 중심 수직축과 평행선상에 있는 것은 등순계열입니다.

83. 관용색명에 관한 문제

| 중요도 ●●●○○ 정답 ②

② magenta, lemon, ultramarine blue, emerald green과 같은 관용색명은 옛날부터 관습적으로 전해 내려오면서 광물, 식물, 동물, 지명과 인명 등의 이름으로 습관적으로 사용하는 색으로 색감의 연상이 즉각적입니다.

84. L*c*h* 체계에 관한 문제

| 중요도 ●●●○○ 정답 ②

② CIE L*c*h*에서 L은 명도, c는 채도, h는 색상의 각도를 의미합니다. 원기둥형 좌표를 이용해 표시하는데 h=0°(빨강), h=90°(노랑), h=180°(초록), h=270°(파랑)으로 표시됩니다. c*값은 중앙에서 멀어질수록 채도가 커집니다.

85. 한국전통색에 관한 문제

| 중요도 ●●●○○ 정답 ②

② 오정색은 음에 해당하며 오간색은 양이 아니라 오정색을 합쳐 생겨난 중간색입니다.

86. 한국전통색명에 관한 문제

| 중요도 ●●○○○ 정답 ③

③ 무색의 상징색으로 전혀 가공하지 않은 소재의 색인 소색(素色)은 무명이나 삼베 고유의 색을 의미합니다.

87. 오스트발트 색입체에 관한 문제

| 중요도 ●●●●○ 정답 ①

① 오스트발트의 색입체 모양은 일그러진 비대칭 형태가 아니라 삼각형을 회전시켜 만든 복원추체(마름모형)입니다.

88. 오스트발트 색채조화원리에 관한 문제

| 중요도 ●●●●○ 정답 ③

89. 색체계에 관한 문제

| 중요도 ●●●●○ 정답 ④

① 현색계가 아닌 혼색계에 대한 설명입니다.
② XYZ 표색계는 현색계가 아니라 혼색계입니다.
③ 혼색계가 아닌 현색계에 대한 설명입니다.
④ 혼색계는 물체색을 측색기로 측색하고 어느 파장영역의 빛을 반사하는가에 따라서 각 색의 특징을 표시하는 체계로, 심리적·물리적인 빛의 혼색실험에 기초를 둔 표색계입니다. 환경을 임의로 선정하여 정확하게 측정할 수 있고 변색, 탈색 등의 물리적 영향이 없으며 조색, 검사 등에 적합한 오차를 적용할 수 있습니다. 단점으로는 지각적 등보성(시각적으로 같은 간격으로 보는 것)이 없으며, 감각적인 검사에서 반드시 오차가 발생하며 수치로 구성되어 색의 감각적 느낌이 없으므로 데이터화된 수치로만 표기하기 때문에 직관적(보는 대로 느끼는 것)이지 못합니다. 빛의 색을 표기하는 데 사용되는 표색계는 CIE(국제조명위원회) 표준표색계가 대표적입니다.

90. NCS 색체계에 관한 문제

| 중요도 ●●●●○ 정답 ②

② NCS 색체계에서 S6030−Y40R은 검정색도 60%, 순색도 30%로 S+C+W는 100%이므로 백색량은 10%가 됩니다. 색상은 빨강이 40%의 비율을 가지는 노랑입니다.

91. 먼셀 색체계의 명도 속성에 관한 문제

| 중요도 ●●●○○ 정답 ③

③ 명도는 0~10단계까지 총 11단계로 나누고 있습니다. 명도는 1단위로 구분하였으나 정밀한 비교를 감안하여 0.5단위로 나눈 것도 있습니다. 명도는 N(Neutra의 약자) 단계에 따라 저명도 N1~N3, 중명도 N4~N6, 고명도 N7~N9로 구분하고 있습니다. 명도의 중심인 N5는 시감 반사율이 약 18%로 정해져 있습니다.

92. 먼셀 색체계의 보색에 관한 문제

| 중요도 ●●●○○ 정답 ②

② 보색은 색상환에서 서로 마주 보고 있으면서 서로 보완해 주는 관계를 말합니다.

93. 색명법에 관한 문제

| 중요도 ●●●○○ 정답 ①

① 개나리색, 베이지, 쑥색 등과 같은 계통색이 아닌 관용색 이름으로 표시할 수 있습니다.

94. 명도표기에 관한 문제

| 중요도 ●●●○○ 정답 ④

④ DIN 명도는 0~10까지 11단계로 나뉘어 있으며 숫자가 낮을수록 밝음을 표시합니다. 보기 중 ④가 가장 밝은 색채입니다.

95. 먼셀 색체계에 관한 문제

| 중요도 ●●●○○ 정답 ④

④ 먼셀의 색입체(색나무라고도 함)를 수직으로 절단하면 동일 색상면이 나타나고, 수평으로 절단하면 동일 명도면이 나타납니다.

96. KS 기본색이름, 조합색이름을 수식하는 방법에 관한 문제

| 중요도 ●●●○○ 정답 ④

④ 부사 '매우'를 무채색이 아닌 유채색의 수식형용사 앞에 붙여 사용할 수 있습니다.

97. 파버 비렌의 색채조화원리에 관한 문제

| 중요도 ●●●○○ 정답 ②

[비렌의 색채조화론 원리]
- tint-tone-shade : 가장 세련된 배색으로 레오나르도 다빈치에 의해 시도되었고 오스트발트는 이것을 음영계열의 배색조화라 했습니다.

- color-shade-black : 렘브란트의 그림과 같은 색채의 깊이와 풍부함과 관련한 배색조화입니다.
- color-tint-white : 인상주의처럼 밝고 깨끗한 느낌의 배색조화입니다.
- white-gray-black : 무채색을 이용한 조화입니다. 부조화가 전혀 없다는 것은 있을 수 없습니다. 그러나 다른 조화에 비해 조화로운 배색입니다.

98. 문 – 스펜서의 조화론에 관한 문제

| 중요도 ●●●○○ 정답 ④

[문 – 스펜서의 색채조화론]
매사추세츠공대의 문(P. Moon)과 스펜서(D. E. Spenser) 교수는 미국광학회(OSA) 학회지를 통해 먼셀 시스템을 바탕으로 한 색채조화론을 발표했습니다. 수학적 공식을 사용해 정량적으로 이론화한 이들의 색채조화론은 과학적이고 정량적인 색채조화를 추구하는 것으로 지각적으로 고른 감도의 오메가 공간을 만들어 먼셀 표색계의 3속성과 같은 개념인 H, V, C 단위로 설명하였고 조화를 미적 가치로 보고 부조화는 미적 가치가 없는 것으로 규정했습니다. 조화는 동등(동일)조화, 유사조화, 대비조화로, 부조화는 제1부조화, 제2부조화, 눈부심으로 구분했습니다. 제1부조화가 유사한 색의 부조화이고 제2부조화는 약간 다른색의 부조화를 의미합니다.

99. NCS 체계에 관한 문제

| 중요도 ●●●●○ 정답 ④

④ NCS 표색계의 기본 색상은 헤링의 R, Y, G, B의 기본색에 W(흰색), S(검정)을 추가해 기본 6색을 사용하고 기본 4색상을 10단계로 구분해 색상을 40단계로 구분합니다.

100. 색체계의 표기법에 관한 문제

| 중요도 ●●●●○ 정답 ④

① S2030-Y10R 검정색량으로 명도와 관련이 있습니다.
② L*=20.5, a*=15.3, b*= −12 명도를 의미합니다.
③ Yxy 명도를 의미합니다.
④ T : S : D 색상을 의미합니다.

1	2	3	4	5	6	7	8	9	10
④	②	②	④	③	①	②	①	③	①
11	12	13	14	15	16	17	18	19	20
②	④	④	①	②	④	④	①	③	③
21	22	23	24	25	26	27	28	29	30
④	④	①	③	③	③	③	②	①	②
31	32	33	34	35	36	37	38	39	40
①	②	④	②	④	①	③	④	②	②
41	42	43	44	45	46	47	48	49	50
④	①	④	①	④	②	④	①	③	①
51	52	53	54	55	56	57	58	59	60
①	④	③	②	②	③	④	③	④	④
61	62	63	64	65	66	67	68	69	70
①	④	①	①	③	②	②	③	④	②
71	72	73	74	75	76	77	78	79	80
④	①	①	③	③	②	③	①	②	①
81	82	83	84	85	86	87	88	89	90
③	③	③	④	⑤	③	①	③	②	①
91	92	93	94	95	96	97	98	99	100
③	②	②	②	③	④	②	②	①	④

1. 색채의 상징에 관한 문제

| 중요도 ●●○○○ 정답 ④

④ 국기의 기원은 고대로부터 시작되었습니다. 수천 년 동안 국가와 종족들은 자신들의 정체성을 국기를 통해 표현하였고 라틴어로 '벡실룸(vexillum)'이라는 깃발의 역사를 연구하는 학문인 기학(vexillology)이라는 단어도 여기서 유래했습니다. 6세기에 이르러 비단이 널리 보급되면서 지금의 국기 형태가 나오기 시작했습니다.

2. 색채 조사에 관한 문제

| 중요도 ●●○○○ 정답 ②

② 선호색에 대한 조사 시 색채 견본을 사용하는 것이 아닌 직접 선호도를 조사해 제시하는 것이 더욱 정확성을 높일 수 있습니다.

3. 브랜드 색채 전략에 관한 문제

| 중요도 ●○○○○ 정답 ②

② 브랜드 의사결정 과정은 브랜드 주체의 결정이 이에 속합니다. 의사결정 후 브랜드명 전략(Brand Strategy)이 이뤄집니다.

4. 매슬로우(A. H. Maslow)의 욕망모델에 관한 문제

| 중요도 ●●●○○ 정답 ④

[매슬로우의 욕망모델]

- 생리적 욕구 – 의식주와 관련한 인간의 가장 원초적인 욕구
- 생활보존 욕구 – 안전과 보호
- 사회적 수용 욕구 – 소속감
- 존경 취득 욕구 – 타인에게 인정받고 싶은 권력에 대한 욕구
- 자기실현 욕구 – 자아실현

5. 시장 세분화에 관한 문제

| 중요도 ●●●○○ 정답 ③

③ 마케팅에서 시장 세분화는 시장을 세분화하여 자세한 정보를 제공할 수 있으며 소비자의 라이프스타일 정보를 알 수 있습니다. 특히 인구통계적 속성은 거주지역, 연령 및 성별, 라이프스타일, 보건, 위생적 속성으로 나눠 분석하는 것으로 물가지수와는 관련이 없고 경제적 속성과 관련이 있습니다.

6. 색채 시장조사 방법에 관한 문제

| 중요도 ●○○○○ 정답 ①

① 회사의 내부 자료는 1차 자료에 속하며 타 기관의 외부 자료는 1차 자료가 아닌 2차 자료에 속합니다.

7. 표본조사 방법에 관한 문제

| 중요도 ●●○○○ 정답 ②

② 집락추출법(cluster sampling)은 표본단위를 포괄하는 대형 모집단을 이용하는 것이 아니라 모집단에서 집단을 일차적으로 표집한 다음, 선정된 각 집단에서 구성원을 표본으로 추출하는 다단계 표집방법입니다.

8. 색의 감정효과에 관한 문제

| 중요도 ●●○○○ 정답 ①

① 강력한 원색은 채도가 높고 밝아 피로감이 생기기 쉽고, 자극시간이 길게 느껴집니다.
② 한색계통의 연한색은 피로보다는 안정감이 들며 자극시간이 짧게 느껴집니다.
③ 난색계통의 저명도 색은 어두워 보여서 난색이라도 후퇴되어 보일 수 있습니다.

④ 한색계통의 저명도 색은 어두워 보여서 침착하고 무거워 보입니다.

9. 색채 치료에 관한 문제
| 중요도 ●●○○○ 　정답 ③

③ 색채 치료의 일반적 경향에서 신경계를 강화시키며 근육에너지를 생성시키고 소화 기간의 활력을 주는 것은 주황보다는 빨간색이 관련이 있습니다. 주황은 갑상선 기능을 자극하거나 도리어 근육경련과 같은 안정을 줍니다.

10. AIDMA에 관한 문제
| 중요도 ●●●○○ 　정답 ①

AIDMA는 1920년대 미국의 경제학자 롤랜드 홀(Rolland Hall)이 발표한 구매행동 마케팅 이론으로 이 모델은 소비자가 상품에 대한 정보와 광고를 접한 후 어떤 단계를 걸쳐 상품을 구입하는지 설명한 소비자의 구매심리 과정입니다.
1. A(Attention, 인지) : 주의를 끈다.
2. I(Interest, 관심) : 흥미유발
3. D(Desire, 욕구) : 가지고 싶은 욕망 발생
4. M(Memory, 기억) : 제품을 기억, 광고효과가 가장 큼
5. A(Action, 수용) : 구매한다.(행동)

11. 색채 마케팅 전략의 요인에 관한 문제
| 중요도 ●●○○○ 　정답 ②

② 21세기 디지털 시대를 대표하는 청색을 중심으로 디지털사회에서는 테크노 색채와 자연주의 색채를 혼합시킨 색채마케팅을 강조하는데 이는 기술적환경 요인과 관련이 있는 내용입니다.

12. 색채 항상성에 관한 문제
| 중요도 ●●●○○ 　정답 ④

④ 항상성은 형광등 또는 백열등과 같은 다양한 조명 아래에서도 사과의 빨간색이 달리 지각되지 않는 것처럼 어떤 조건에도 항상 같은 색으로 보이는 것을 의미합니다.

13. 시장 세분화의 조건에 관한 문제
| 중요도 ●●○○○ 　정답 ④

④ 시장 세분화 조건으로는 실행가능성, 유효정당성, 신뢰성, 안정성, 측정가능성, 접근가능성, 실질성, 경쟁성 등을 고려하여야 합니다.

14. 컬러 마케팅의 효과에 관한 문제
| 중요도 ●●○○○ 　정답 ④

④ 컬러 마케팅의 직접적인 효과로는 브랜드 가치가 올라가고 기업의 아이덴티티를 형성할 수 있으면 매출 증대에 도움이 됩니다. 그러나 브랜드 기획력 향상은 마케팅의 결과라기보다는 마케팅 전략과 관련한 부분입니다.

15. 소비자 의사결정 과정에 관한 문제
| 중요도 ●●●○○ 　정답 ③

③ 소비자의 의사결정 과정은 먼저 문제를 인식하고 문제를 해결하기 위한 정보를 탐색한 후 해결방법인 대안을 평가하고 의사결정을 통해 구매합니다. 따라서 문제인식 → 정보탐색 → 대안평가 → 의사결정 → 구매 후 결정 → 구매 후 평가의 과정을 거칩니다.

16. 인도의 과거신분제도와 상징색에 관한 문제
| 중요도 ●●○○○ 　정답 ④

④ 인도의 신분제도는 1계급 브라만(성직자), 2계급 크샤트리아(왕, 귀족, 무사). 3계급 바이샤(자영농, 상공업자), 4계급 수드라(농노, 육체노동자)로 나뉘며 신분에 따라 입는 복식도 차별을 두고 있습니다.
신분에 따라 브라만은 백색, 크샤트리아는 적색, 바이샤는 노랑, 수드라는 흑색의 옷을 입었습니다.

17. 제품의 라이프 사이클 단계에 관한 문제
| 중요도 ●●●○○ 　정답 ③

[제품의 수명주기]
- 도입기 : 신제품이 시장에 도입되는 시기
- 성장기 : 광고와 홍보를 통해 제품의 판매와 이윤이 급격히 상승하는 시기
- 성숙기 : 가장 오래 지속되며 수익과 마케팅에 문제가 나타나고, 경쟁의 증가로 총이익은 하강하기 시작하는 시기
- 쇠퇴기 : 판매량과 매출의 감소, 소비시장 위축으로 제품이 사라지는 시기

18. 연령에 따른 색채 선호에 관한 문제
| 중요도 ●●○○○ 　정답 ①

① 연령별 색채 선호는 특별히 색상의 차이뿐만 아니라 색조의 차이도 많이 보이고 있습니다.

19. 서베이(Survey) 조사에 관한 문제
| 중요도 ●●○○○ 　정답 ③

③ 서베이 조사법은 조사에서 가장 많이 활용되는 방법 중

하나로 대인조사, 전화조사, 우편조사, 인터넷조사 등을 이용하여 응답자들에게 연구주제와 관련된 질문에 응답하도록 함으로써 자료를 체계적으로 수집하고 분석하는 조사 설계방법입니다. 직접적으로 관찰하는 방법은 관찰법에 속합니다.

20. 색청에 관한 문제
| 중요도 ●●○○○ 　정답 ③

③ 공감각에는 소리에 따라서 색채까지 감지되는 색청(色聽)현상이 있는데, 소리의 음정이 변화하면 색감도 다르게 느껴집니다. 일례로 저음은 어두운 색, 고음은 밝은 색으로 느껴집니다. 환시(幻視)로 불리는 색상 지각 현상도 이와 비슷하게 맛, 촉감, 고통, 냄새, 온도 등의 감각현상을 수반할 수 있습니다.

21. 색조에 의한 패션디자인에 관한 문제
| 중요도 ●●○○○ 　정답 ④

④ deep은 저명도·고채도, dark는 저명도·중채도, dark grayish는 중저명도·저채도에 속하는 색조입니다. 비교적 어둡고 채도는 다양합니다. 그러므로 무거운 남성적 감정과 안정적인 느낌이 나며 복고풍 패션에 어울리는 색조입니다. 반면 밝고 스포티한 스포츠웨어나 테마 의상과는 어울리지 않습니다.

22. 바우하우스에 관한 문제
| 중요도 ●●●○○ 　정답 ④

④ 바우하우스는 독일공작연맹의 이념을 바탕으로 예술과 기계적인 기술의 통합을 목적으로 새로운 조형 이념을 다루었으며, 예술, 문화에 걸쳐 혁신적이고 독창적인 새로운 조형예술을 실현하고자 했던 최초의 디자인학교입니다. 바우하우스는 문제해결능력과 창의적 디자인능력을 향상시켜 빠르게 변하는 산업화사회에 적응은 물론 역할과 책임을 다하는 선인석인 디자이너를 양성하였습니다. 또한 기계에 의한 인간의 노예화를 방지하고, 기계의 단점을 제거하고 장점만을 유지하며, 우수한 표준의 창조를 이념으로 하여 현대 디자인에 큰 영향을 주었습니다.

23. 굿 디자인의 조건에 관한 문제
| 중요도 ●●●○○ 　정답 ①

① 합목적성은 디자인 조건 중 가장 중요한 조건이라 할 수 있는 합목적성은 말 그대로 '목적에 얼마나 합하는가?' 또는 '목적과 얼마나 일치하는가?'를 의미합니다. 즉, 목적을 실현하는 데 적합한 성질을 말하는 것으로 조형에서는 이를 '실용성' 또는 '효용성'이라고도 합니다. 그런 이유에서 개인 성향보다는 합리성이 강하게 나타납니다.

24. 액티브 디자인 가이드라인에 관한 문제
| 중요도 ●○○○○ 　정답 ③

③ 최근 뉴욕 시에서는 '액티브 디자인 가이드라인(Active Design Guidelines)'을 발표했습니다. 의학이나 정책이 아닌, 디자인으로 시민들의 신체 활동과 건강을 증진시킬 수 있다는 것이 핵심적인 내용입니다. 건축가, 기획 및 설계자 및 디자인 전문가들이 더 건강한 건물과 거리 그리고 도시 공간을 만들어 나갈 수 있는 전략들이 담겨 있습니다.

25. 설계도에 관한 문제
| 중요도 ●○○○○ 　정답 ③

① 견적도 - 견적을 내기 위한 도면으로 견적서에 붙여주는 도면
② 평면도 - 평면에 그린 전개도
③ 시방서 - 설계도 보완을 위해 작업순서와 그 방법, 마감정도와 제품규격, 품질 등을 명시하는 책자 또는 도면
④ 설명도 - 제품의 구조, 기능, 사용법 등을 설명하는 도면

26. 제품디자인에 관한 문제
| 중요도 ●●●○○ 　정답 ③

③ 제품디자인(Product Design)은 도구, 즉 제품을 디자인하는 분야로 인간이 사용하는 제품의 편의를 추구하는 디자인이라 할 수 있습니다. 즉 도구를 이용해 인간의 삶의 질의 향상을 목적으로 하는 디자인이라 할 수 있으며 현대의 제품디자인은 대량생산에 의한 제품 및 기능성과 심미성을 고려해 발전해 가는 공업디자인과 관련이 있습니다.

27. 건물공간의 색채계획에 관한 문제
| 중요도 ●●○○○ 　정답 ②

② 상점에서 상품 자체가 밝은 색채를 가진 경우 일반적으로 그 상품을 부드럽게 보이기 위해 같은 색채를 배경을 사용하는 것보다 상품이 돋보이고 잘 보일 수 있도록 반대색조 또는 색상을 사용하는 경우가 많습니다.

28. 컬러 이미지 스케일에 관한 문제
| 중요도 ●●●○○ 　정답 ②

② 컬러 이미지 스케일(color image scale)은 맛, 향기, 감정 기타 감성의 느낌을 쉽게 전달하기 위해 만든 소통 방법입니다. 색채가 가지고 있는 감정 효과, 연상과 상

징, 공감각, 전달 과정 등을 SD법을 통해 감성을 객관적이고 논리적으로 분석하고 이미지에서 느껴지는 심리적인 감성을 특정 언어로 객관화시켜서 구성한 이미지 공간을 만들어 쉽게 소통하는 이미지를 척도화하는 것으로 1966년 일본 색채디자인연구소에서 개발된 의미전달법입니다.

29. 구성주의에 관한 문제

| 중요도 ●●●○○ 정답 ①

① 세잔은 후기 인상주의 대표작가로 입체파, 미래파, 신조형주의, 구성주의, 절대주의에 많은 영향을 주었습니다. 입체파는 세잔이라고 단순히 암기하면 안 됩니다.

30. 미술공예운동에 관한 문제

| 중요도 ●●●○○ 정답 ②

② 미술공예운동은 19C 후반 존 러스킨의 영향을 받은 윌리엄 모리스에 의해 시작되었습니다. 윌리엄 모리스는 1857년 친구인 웹(Philip Webb)과 함께 런던의 외곽에 레드하우스(Red House)를 건축하였는데 이것이 결정적인 계기가 됩니다. 이러한 경험으로 1861년 "모리스 마샬 앤드 포그너 상회(Morris Marshall and Paulkner Co)"를 설립하고 관리자와 공장장을 겸하면서 여러 생활 용품의 디자인에 전력을 다했습니다. 전통적인 수공으로 벽면 장식이나 조각, 스테인드글라스, 금속 세공과 가구를 제작한 모리스는 기계에 의한 대량생산을 반대하였고 산업혁명에 따른 기계화에 반발하였습니다.

미술공예운동은 품질회복운동으로 수공예품 사용을 권장하였으며 근대 디자인사에 가장 많은 영향을 주었습니다. 예술의 민주화, 예술의 생활화를 주장한 모리스는 근대 디자인의 이념적 기초를 마련한 20세기 디자인 공예운동의 선구자입니다.

31. 멀티미디어에 관한 문제

| 중요도 ●●●○○ 정답 ①

① 멀티미디어 디자인은 멀티미디어와 관련된 콘텐츠의 기획 및 제작, 웹디자인, 인터넷방송, 디지털 영상제작 및 편집, 영상특수효과, 웹사이트 구축, 멀티미디어 콘텐츠를 영상미디어로 표현하는 CD 타이틀 제작, 영상제작 및 편집, 인터넷방송 등의 기획 및 실무 제작 분야와 2D, 3D 등 3차원 특수효과 등과 같은 컴퓨터 영상그래픽 관련 분야 등을 포함하여 말합니다. 매체가 쌍방향적이며 디자인의 모든 가치 기준과 방향이 철저히 사용자 중심으로 변화하고 있습니다.

32. 지속가능한 개발에 관한 문제

| 중요도 ●●○○○ 정답 ②

② 산업화 과정의 부산물인 생태계 파괴가 인류를 위협하는 상황에서 인간만을 위한 디자인은 곧 자연을 무시한 디자인입니다. 자연이 무시되고 파괴될 때 그것은 곧 인간에게 피해로 돌아오게 됩니다.

인간과 자연이 함께할 수 있는 조화로운 지속가능한 디자인을 생각하는 것이 친자연성입니다. 자연과의 공생과 상생이라는 측면에서 검토되고 적극적으로 통일되어야 하며 디자인의 교육, 디자인 개발, 디자인의 정책도 반드시 생태적 과정, 방법, 수단 나아가 환경적 평가를 전제로 해야 합니다. 디자인은 생태학적으로 건강하고 유기적 전체에 통합하는 건강한 인간 환경의 구축을 궁극적 목표로 설정하고 친자연성을 고려해야 합니다.

33. 멤피스 디자인 그룹에 관한 문제

| 중요도 ●●●○○ 정답 ④

④ 멤피스 디자인 그룹(Memphis Design Group)은 1981년에 창립된 이탈리아의 혁신적인 디자인 그룹으로 '에토레 소트사스(Ettore Sottsass)'가 중심이 되어 장난기있는 신기한 형태, 무늬, 장식을 사용하였고, 일상제품을 더욱 장식적이며 풍요로운 디자인으로 탐색했습니다. 기능적 디자인에서 탈피하여, 모조 대리석과 같은 채색 라미네이트를 사용하였고, 장식적이며 풍요롭고 진보적인 디자인으로 이탈리아의 혁신적인 디자인 그룹으로 후기 혁신주의 또는 후기 전위 운동으로 평가됩니다.

34. 감성공학에 관한 문제

| 중요도 ●●○○○ 정답 ②

② 감성공학이라는 단어는 일본 마쯔다(Mazda) 자동차회사에서 처음 사용되었고, 이는 인간의 감성을 정량적으로 분석·평가하는 기술을 말합니다. 인간의 제품에 대해 가지고 있는 욕구로서 이미지나 느낌을 물리적인 디자인 요소로 해석하여 이를 제품의 디자인에 반영하는 기술로 제품의 구매력에 영향을 줄 수 있습니다.

35. 인터페이스 디자인에 관한 문제

| 중요도 ●●○○○ 정답 ④

④ 사용자 인터페이스 디자인은 사람들이 디지털 디바이스에서 효과적으로 상호 작용하기 위한 화상, 문자, 소리, 정보와 같은 프로그램을 조작하기 위한 시스템을 말합니다.

36. 상업 색채 계획과 색의 속성에 관한 문제

| 중요도 ●○○○○ **정답 ①**

① 상업적인 목적의 색채계획에 있어서 가장 기초 기준이 되는 색의 속성은 시인성과 친근성입니다. 얼마나 눈에 띄고 친근함을 느끼는가가 가장 기초적인 색채계획의 기초라 할 수 있습니다.

37. 색채계획(color planning)의 정의에 관한 문제

| 중요도 ●●○○○ **정답 ③**

③ 디자인의 적용 상황을 연구하여 그것을 구체화하기 위한 색채를 선정하고 적용하는 과정으로 제품의 인상과 개성을 부여하는 효과를 얻는 것은 색채계획의 가장 큰 효과라 할 수 있습니다.

38. 착시에 관한 문제

| 중요도 ●●●○○ **정답 ③**

③ 눈의 망막에 미치는 빛자극에 대한 생리적 작용에 의해 일어나는 주관적 해석, 즉 시각적인 착각으로 지각된 부분들 사이 상호작용 결과로, 착시는 인간의 눈에서 생기는 생리적 작용이라 할 수 있습니다. 시각적 착시는 대상의 길이, 방향, 면적, 색채의 각 부분에 걸쳐 생길 수 있는 대상을 물리적 실제와 다르게 지각하는 현상입니다.

39. 황금분할에 관한 문제

| 중요도 ●●●○○ **정답 ②**

② 르네상스 시대의 건축가와 화가들이 즐겨 사용했으며, 근대에는 르 코르뷔지에가 예술형태나 건축, 구조물, 조각 등에 적용하였고, 오늘날 가장 널리 사용되는 비례체계로 그리스인들이 신전(파르테논 신전)과 조각품(밀로의 비너스 등)에서 아름다움과 시각적 질서를 얻기 위한 수단으로 사용한 비례법을 황금분할(Golden section)이라고 하며 그 비를 황금비(Golden ratio)라고 합니다. 황금비율은 1 : 1.618입니다.

40. 디자인 요소에 관한 문제

| 중요도 ●●●○○ **정답 ②**

② 현실적인 형태에는 이념적 형태와 자연적 형태가 아닌 인위형태와 자연형태가 있습니다.

형태의 분류는 다음과 같습니다.
- 이념적 형태 = 순수형태 = 추상형태
- 현실적 형태 = 인위형태와 자연형태

41. 전기도금에 관한 문제

| 중요도 ●●○○○ **정답 ④**

① 용융도금 – 피도금물을 용융금속 중에 침적시켜, 피도금물 표면에 용융금속을 부착하는 도금방법입니다.
② 무전해도금 – 화학도금과 같은 뜻으로 금속이온이 전기의 힘에 의해서 음극에 석출되는 전기도금으로 일종의 환원 반응입니다.
③ 화학증착 – 원료가 되는 가스를 반응관에 흐르게 하여 열적 또는 전기적으로 여기(플라스마)하여 분해, 화학 결합 등의 반응을 일으켜, 반응 생성물을 기판상에 퇴적하여 박막을 형성하는 기체상 도금입니다.
④ 전기도금 – 전기분해의 원리를 이용하여 물체의 표면을 다른 금속의 얇은 막으로 덮어 씌우는 방법입니다.

42. CII(Color Inconstancy Index)에 관한 문제

| 중요도 ●●●○○ **정답 ①**

① CII(Color Inconstancy Index)는 광원에 대한 색채의 불일치 정도를 나타내는 지수입니다. 수치가 높을수록 불일치 정도가 높으며, 광원의 변화에 따라 각 색채가 지닌 색차의 정도가 다릅니다. CII가 높을수록 안전성이 없어서 선호도가 낮아집니다.

43. 특별 메타메리즘 지수에 관한 문제

| 중요도 ●○○○○ **정답 ②**

② 기준 조명 및 기준 관찰자하에서 동일한 삼자극치 값을 갖는 두 개의 시료의 반사스펙트럼이 서로 다를 경우 메타메리즘 현상이 발생하는데, 조명의 변화, 관찰자의 변화에 따라 나타날 수 있고 CIELAB 색차값을 메타메리즘 지수로 사용합니다. 시료 크기는 메타메리즘보다는 면적대비와 관련이 있습니다.

44. 육안조색 관측조건에 관한 문제

| 중요도 ●●●○○ **정답 ①**

[육안조색 시 조건]
- 육안조색 시 가장 적당한 조도는 1,000lx로 한다.
- 측정 시 표준광원은 D_{65}를 사용한다.
- 색체계는 L*a*b 표색계를 사용한다.
- 명도수치는 N5~N7로 한다.
- 관찰자와 대상물의 관찰각도는 45°로 한다.
- 비교하는 색의 면적은 눈의 각도를 2°, 10° 정도로 한다.
- 측색은 한국산업규격(KS)의 먼셀기호로 표기한다.
- 조명의 균제도는 0.8 이상으로 한다.

45. 유기안료의 특징에 관한 문제

| 중요도 ●●●○○ 정답 ③

③ 유기안료는 유기화합물로 착색력(염료의 색이 진한 정도)이 우수하고 색상이 선명하며, 인쇄잉크, 도료, 섬유 수지 날염, 플라스틱 등의 착색에 사용됩니다. 유기안료는 무기안료에 비해 채도가 높고, 내열성과 내광성이 나쁘며, 농도가 높은 특징이 있습니다. 종류가 많아 다양한 색상의 재현이 가능하고 인쇄잉크, 도료, 플라스틱 염색 등에 널리 사용됩니다.

46. RGB 잉크젯 프린터 프로파일링에 관한 문제

| 중요도 ●●○○○ 정답 ①

① ICC 프로파일은 장치의 입출력 컬러에 대한 수치를 저장해 놓은 파일로서 장치 프로파일과 색공간 프로파일로 나눕니다. 모니터와 프린터와 같은 장치의 컬러 특성을 기술한 장치 프로파일, sRGB 또는 Adobe RGB 같은 색공간을 정의한 색공간 프로파일 등이 있습니다. 모니터 프로파일은 ICC에서 정한 스펙에 맞춰 모니터의 색온도, 감마값, 3원색 색좌표 등의 정보를 기록한 파일을 말하며, ICC 프로파일은 누구나 데이터를 이용할 수 있습니다.

프린터 드라이버의 소프트웨어 설정에서 이미지의 컬러를 임의로 변경하는 옵션을 모두 활성화할 필요가 없습니다. 프로파일 생성 시 사용한 드라이버의 설정은 이후 출력 시 동일한 설정으로 유지해야 합니다.

47. 육안조색의 방법에 관한 문제

| 중요도 ●●●○○ 정답 ④

④ KS A 0065 표면색의 시감 비교 방법에서 "색 비교를 위한 시환경에서 색 비교를 위한 작업 면의 조도는 1,000lx~4,000lx 사이로 하고 균제도는 80% 이상이 적합하다. 단지 어두운 색을 비교하는 경우의 작업 면 조도는 4,000lx에 가까운 것이 좋다."라고 규정하고 있습니다.

48. 색역(Color Gamut)에 관한 문제

| 중요도 ●●●○○ 정답 ①

① KS A 0064 2060번에 색역(Color Gamut)은 특정 조건에 따라 발색되는 모든 색을 포함하는 색도 좌표도 또는 색 공간 내의 영역으로 정의되고 있습니다.

49. CIE 표준 반사색 측정방식에 관한 문제

| 중요도 ●●●○○ 정답 ④

④ 조명의 방향과 관측자의 관측 방향에 따라 측색 결과가 다르게 나올 수 있습니다. 따라서 측정결과의 오차를 줄이기 위해 CIE 국제조명위원회에서는 조명과 측색조건에 대한 규정을 정했습니다. 측색규정은 45/Normal(45/0), Normal/45(0/45), Diffuse/Normal(D/0), Normal/Diffuse(0/D)이 있으며 "조명의 방향 / 관측하는 방향"으로 표시합니다.

50. 색채측정 첨부내용에 관한 문제

| 중요도 ●●●○○ 정답 ①

② 색채측정방식(geometry) : 조명 및 측정방식, 작업면의 조도, 조명 관찰 조건(각도, 개구색, 물체색 조건 등)을 표시합니다.

③ 표준광의 종류(standard illumination) : 측색의 기준 표준광, 색온도, 조명방식을 표시합니다.

④ 표준관측자의 시야각(standard observer) : 시신경이 밀집해 있는 '중심와'를 고려해 CIE에서는 1931년에 시야각을 2°로 정했으나 2° 관측에 문제가 있다 하여 CIE가 1964년에 다시 정한 등색함수는 시야각 10°를 기준으로 정했습니다.

51. 분광식 색채계에 관한 문제

| 중요도 ●●●○○ 정답 ①

① 분광식 색채계는 측정하고자 하는 시료의 가시광선 분광반사율을 측정하고 인간의 삼자극효율 함수와 기준 광원의 분광광도 분포를 사용하여 색채값을 산출하는 색채계로 광원에서의 빛을 모노크로미터(단색화 장치)를 이용해 분광된 단색광을 시료용액에 투과시켜 투과된 시료광의 흡수 또는 반사된 빛의 양의 강도를 광검출기로 검출하는 장치입니다.

52. CRI(color rendering index)에 관한 문제

| 중요도 ●●●○○ 정답 ④

④ 백열등(incandescent lamp)은 높은 CRI를 가집니다. CRI는 연색지수로 광원에 의해 조명되는 물체색의 지각이 규정조건하에서 기준 광원으로 조명했을 때 지각과 합치되는 정도를 표시하는 수치이며 광원의 연색성을 나타내는 것을 목적으로 한 지수를 말합니다. 연색지수는 서로 다른 물체의 색이 어떠한 광원에서 얼마나 같아 보이는가를 표시하며 인공광이 자연광의 분광분포와 일치하는 정도를 연색지수라고 합니다.

연색지수가 높다는 것은 자연광에서 보는 것처럼 물체색을 보이게 한다는 것입니다. 각 광원의 연색지수 CRI는 정해진 8가지의 샘플색에 대해 시험광원 아래에서 본 경우와 기준광원 아래에서 본 경우의 색의 차이로 측정합니다. 시료광원의 평균 연색평가수를 Ra라 하는데 기준광원과 같으면 Ra100이 되고, 색차값이 크면 Ra

값이 작아집니다. 연색성은 100에 가까울수록 물체색이 고루 자연스럽게 보입니다.

53. sRGB 색공간에 관한 문제

| 중요도 ●●●○○ 정답 ③

③ sRGB는 모니터나 프린터, 인터넷을 위한 표준 RGB 색공간을 지칭하는 용어로 모니터와 프린터 인터넷을 위한 표준으로 8비트 이미지 색공간으로 국제적으로 통용되는 기본적인 색공간입니다.
NTSC는 TV 표준방식이며 RAL은 독일의 표색계입니다.

54. CCM(Computer Color Matching)에 관한 문제

| 중요도 ●●●●○ 정답 ②

② CCM은 소프트웨어와 정밀 측정기기를 사용하여 색을 자동으로 배색하는 장치로 기준색에 대한 분광반사율의 일치가 가능합니다. 자동 배색 시 각종 요인들에 의하여 색채가 변할 수 있으므로 발색공정에 대한 정확한 파악과 철저한 관리가 선행되어야 합니다. CCM은 소프트웨어와 정밀 측정기기를 사용하여 색을 자동으로 배색하는 장치로 기준색에 대한 분광반사율 일치가 가능합니다. 정밀한 조색을 실현하기 위하여 컴퓨터장치를 이용해 정밀 측정하여 자동으로 구성된 컬러런트(colorant)를 정밀한 비율로 자동조절·공급함으로써 색을 자동화하여 조색하는 시스템입니다.
일정한 품질을 생산할 수 있고, 조색시간을 단축할 수 있으며, 소재의 변화에 신속히 대응하는 데 도움을 주며, 다품종 소량 생산에 대응하여 고객의 신뢰도를 구축해 컬러런트 구성이 효율적입니다. 초보자라도 감정이나 환경의 영향을 적게 받아 쉽게 배워 사용할 수 있고 분광반사율을 기준색과 일치시키므로 정확한 아이소머리즘(isomerism)을 실현할 수 있습니다. 육안조색보다 감정이나 환경의 지배를 받지 않습니다.

55. 천연수지 도료에 관한 문제

| 중요도 ●●●○○ 정답 ②

② 캐슈계 도료(캐슈 열매의 추출액), 유성페인트, 유성에나멜, 주정도료가 대표적인 천연수지 도료입니다. 용제가 적게 들며, 우아하고 깊이 있는 광택성을 가지는 도막을 형성합니다.

56. 입력장치에 관한 문제

| 중요도 ●●●○○ 정답 ③

③ LED 모니터는 출력장치입니다.

57. RGB 색공간의 톤 재현 특성에 관한 문제

| 중요도 ●●●○○ 정답 ④

④ sRGB 색공간은 감마 2.0이 아닌 2.2를 기준 톤 재현 특성으로 사용합니다. sRGB는 de-facto standard로 일종의 감마 색공간으로 감마값 2.2를 적용한 색공간입니다.

58. 육안조색 시 이상 현상에 관한 문제

| 중요도 ●●●○○ 정답 ③

③ 육안조색은 심리적 영향, 환경적 요인, 관측 조건에 따라 오차가 심하게 나며, 정밀도가 떨어지기도 합니다. 그런 이유에서 육안조색 시 잔상, 메타머리즘(조건등색) 등 이상 현상이 발생할 수 있습니다.

59. CIE 삼자극인 Y값, L값의 관계에 관한 문제

| 중요도 ●○○○○ 정답 ④

④ CIE 삼자극값의 Y값과 CIELAB의 L* 값은 둘 다 밝기를 나타내는 값이지만, Y값은 L* 값의 세제곱에 비례합니다.

60. 효과적인 색채 연출에 관한 문제

| 중요도 ●●○○○ 정답 ④

① 적색 광원 - 육류, 소시지, 빵을 더욱더 신선하게 보이게 합니다.
② 주광색 광원 - 옷, 신발, 안경을 가볍고 깨끗한 느낌이 나게 합니다.
③ 온백색 광원 - 매장, 전시장, 학교강당 내부를 아늑하고 편안한 느낌이 나게 합니다.
④ 주광색 광원 - 보석, 꽃은 더욱더 빛이 나고 화사하고 밝은 느낌이 나게 하기 위해 주광색 광원을 사용하는 것이 좀 더 효과적입니다.

61. 보색대비에 관한 문제

| 중요도 ●●●○○ 정답 ①

① 보색대비는 보색관계에 있는 두 가지 색이 배색되었을 때 서로의 영향으로 색상이 달라 보이는 현상입니다. 보색이 되는 두 색이 서로 영향을 받아 본래의 색보다 채도가 높아지고 선명해집니다.

62. 채도대비에 관한 문제

| 중요도 ●●○○○ 정답 ④

④ 채도대비를 활용하여 차분하면서 선명한 이미지의 패턴을 만들고자 할 때 차분한 느낌은 색상차가 없는 무채색에 채도차가 가장 많이 나는 회색이 가장 잘 조화됩니다.

63. 연령별 인지 정도에 관한 문제

| 중요도 ●●○○○ 정답 ①

① 연령이 높아질수록 한색계열의 색보다 난색계열의 색을 더 쉽게 인식합니다. 그러므로 단파장의 파랑계열의 400nm가 가장 약하게 인지됩니다.

64. 색과 색채지각 및 감정 효과에 관한 문제

| 중요도 ●●●○○ 정답 ①

① 진출색은 진출되어 보이는 색으로 난색, 고명도, 고채도, 유채색 등이 있고, 후퇴색은 후퇴되어 보이는 색으로 한색, 저명도, 저채도, 무채색 등이 있습니다. 팽창색은 실제보다 크게 보이는 색을 말하며 난색, 고명도, 고채도, 유채색 등이 있습니다. 흥분색은 난색, 진정색은 한색에서 느낄 수 있습니다.

65. 색의 혼합에 관한 문제

| 중요도 ●●●○○ 정답 ③

③ 감산혼합의 2차색은 가산혼합의 RGB 1차색과 같은 색상입니다.

66. 인간의 색지각 능력에 관한 문제

| 중요도 ●●○○○ 정답 ②

② 인간의 색지각 능력을 고려할 때 가장 분별하기 어려운 속성은 인간은 색상과 명도에 비해 20단계의 채도 정도만 구분할 수 있습니다.

67. 가산혼합에 관한 문제

| 중요도 ●●●●○ 정답 ②

② 가산혼합의 3원색은 R, G, B입니다. 가산혼합은 빛의 혼합으로 빛의 3원색인 빨강(Red), 초록(Green), 파랑(Blue)을 혼합하기 때문에 섞을수록 밝아집니다. 가법혼색은 컬러모니터, TV, 무대조명 등에 사용됩니다.

68. 색의 심리적 기능에 관한 문제

| 중요도 ●●●○○ 정답 ②

② 어두운 파란색은 파란색이라도 명도가 어둡기 때문에 실제 무게보다 무거워 보이게 됩니다.

69. 색채혼합에 관한 문제

| 중요도 ●●●○○ 정답 ④

④ 직조 시의 병치혼색 효과는 일종의 감법혼합이 아닌 중간혼색으로 가법혼색에 가깝습니다. 중간혼색은 가법혼색의 일종으로 색이 실제로 섞이는 것이 아니라 눈이 착시를 일으켜 색이 혼합된 것처럼 보이는 심리적인 혼색으로 컬러인쇄와 같은 중간혼색의 방법 또는 베졸드 효과(Bezold effect) 등에서 볼 수 있습니다. 병치혼합은 선이나 점이 서로 조밀하게 병치(나란히 놓이거나 동시에 설치)되어 인접색과 혼합되어 보이는 현상으로 개개 점의 색이 아닌 혼합된 색으로 지각됩니다.

70. 색순응에 관한 문제

| 중요도 ●●●○○ 정답 ②

① 암순응에 대한 설명입니다.
② 색순응에 대한 설명입니다.
③ 명순응에 대한 설명입니다.
④ 박명시 현상에 대한 설명입니다.

71. 빛의 파장에 관한 문제

| 중요도 ●●●○○ 정답 ④

④ 붉은색의 파장 범위는 640nm~780nm에 속합니다.

보라계열	파랑계열	초록계열
380~445nm	445~480nm	480~560nm
노랑계열	주황계열	빨강계열
560~590nm	590~640nm	640~780nm

72. 가시광선의 파장영역에 관한 문제

| 중요도 ●●●○○ 정답 ①

① 단파장은 파장이 짧고 진동이 커서 굴절과 에너지가 큽니다. 반면 장파장은 파장이 길고 진동이 작아 굴절과 에너지가 작습니다.

73. 부의 잔상에 관한 문제

| 중요도 ●●●○○ 정답 ①

① 빨간색의 사각형을 주시하다가 노랑 배경을 보면 순간적으로 부의 잔상에 의해 빨간색의 보색인 초록계열(연두)의 색상이 보이게 됩니다.

74. 헤링(Hering)의 반대색설에 관한 문제

| 중요도 ●●●○○ 정답 ③

③ 1872년 독일의 심리학자이자 생리학자 헤링은 색을 본 후 반대의 잔상인 빨강-초록 물질, 파랑-노랑 물질, 검정-하양 물질인 서로 대립하는 3종류의 광화학 물질이 존재한다고 가정하고, 망막에 빛이 들어오면 분해(이화)와 합성(동화)이라고 하는 반대반응이 동시에 일어나 반응의 비율에 따라서 여러 가지 색이 지각된다고 주장하였습니다. 이는 심리적 보색 개념으로 반대색설이라고도 합니다.

75. 효과적인 실내 색채에 관한 문제

| 중요도 ●●○○○ 정답 ③

③ 작업자들의 피로감을 덜어주기 위한 효과적인 실내 색채는 중고명도이면서 채도가 낮은 상태가 좋습니다.

76. 정의 잔상(양성적 잔상)에 관한 문제

| 중요도 ●●●○○ 정답 ②

② 정의 잔상은 원래 감각과 같은 정도의 밝기나 색상을 띤 잔상을 말합니다. 부의 잔상보다 오래 지속되며 TV 또는 영화에서 주로 볼 수 있고 양성 잔상, 긍정적 잔상, 적극적 잔상, 등색 잔상이라고도 합니다. 어두운 곳에서 빨간 성냥불을 돌리면 길고 선명한 빨간 원이 그려지는 현상도 정의 잔상에 속합니다.

[부의 잔상]
원래 감각과 반대되는 밝기나 색상을 띤 잔상으로 일반적으로 느끼는 것이며 음성 잔상, 소극적 잔상이라고도 하며 수술도중 청록색이 아른거리는 이유도 여기에 있습니다. 음성 잔상은 거의 원래 색상과의 보색관계로 나타납니다.

77. 색의 물리적 분류에 관한 문제

| 중요도 ●●●○○ 정답 ③

③ 공간색은 투명한 유리 또는 물의 색 등 일정한 부피가 있는 공간에 3차원적인 덩어리가 꽉 차 있는 부피감이 보이고 색의 존재감이 느껴지는 용적색(공간색)으로 유리병 속 액체나 얼음, 수영장의 물색 등이 그 예입니다. 맑고 푸른 하늘과 같이 순수하게 색만이 있는 느낌으로써 깊이감이 있는 것은 평면색(면색, 개구색)이라 합니다.

78. 직물의 혼색에 관한 문제

| 중요도 ●●○○○ 정답 ①

① 염료를 혼색하여 착색된 섬유는 가법혼색이 아닌 감법혼색의 원리가 나타납니다. 반면 여러 색의 실로 직조된 직물에서는 병치혼색의 원리가 나타납니다.

79. 명시성에 관한 문제

| 중요도 ●●●○○ 정답 ②

② 명시성은 "물체의 색이 얼마나 잘 보이는가?"를 나타내는 정도입니다. 명시성에 영향을 주는 순서는 명도 – 채도 – 색상 순이며 주목성과 달리 두 가지 색의 차이로 가시성이 높아집니다. 사람의 시감 차이와 실제 색표계의 차이가 가장 많이 나는 색상은 색도도의 크기가 가장 큰 초록계열이므로 보기 중 가장 명시성이 높은 색은 초록입니다.

80. 빛의 전자기파설에 관한 문제

| 중요도 ●●●○○ 정답 ①

① 맥스 – 웰전자기파설
② 아인슈타인 – 광양자설
③ 맥니콜 – 1964년 미국의 맥니콜 연구팀은 두 가지 색각 이론인 3원색설, 4원색설을 모두 받아들이는 혼합설로 대응색설을 발표했습니다.
④ 뉴턴 – 입자설

81. CIE 색체계에 관한 문제

| 중요도 ●●●○○ 정답 ③

③ Y는 색의 순도의 양이 아닌 밝기를 나타내는 명도입니다. Yxy 색체계는 양(+)적인 표시만 가능한 XYZ 표색계로는 색채의 느낌을 정확히 알 수 없고 밝기의 정도도 판단할 수 없어서 XYZ 표색계의 수식을 변환하여 얻은 표색계입니다. 광원의 색 이름을 수량화하여 나타내기 위해 가장 적합한 색체계로 Yxy 표색계에서 Y는 반사율, x, y는 색상과 채도를 표시하는 색도좌표입니다.

82. NCS 색체계의 표기법에 관한 문제

| 중요도 ●●●○○ 정답 ③

③ NCS 색체계의 6가지 기본색은 헤링의 R, Y, G, B 의 기본색에 W(흰색), S(검정)를 추가하여 사용합니다.

83. 먼셀 색체계에 관한 문제

| 중요도 ●●●●○ 정답 ①

① 먼셀 색채계는 색의 3속성에 따른 지각적인 등보도성을 가진 체계적인 배열인 현색계에 속합니다. 나머지는 혼색계에 대한 설명입니다.

84. 색채표준화의 대상에 관한 문제

| 중요도 ●●○○○ 정답 ③

③ 색채의 표준화는 광원과 물체 반사율을 측정해 표준화한 것으로 색의 허용차는 관련이 없습니다.

85. 오스트발트 색채조화론에 관한 문제

| 중요도 ●●●○○ 정답 ②

② 등백색 계열의 조화 – 두 알파벳 기호 중 뒤의 기호가 같으면 하양이 아닌 흑색량의 양이 같다는 공통요소를 지니므로 질서가 일어납니다. 반면 앞에 기호가 같으면 하양의 양이 같다는 공통의 요소를 가집니다.

86. L*a*b* 색공간 읽는 법에 관한 문제

| 중요도 ●●●●○ 정답 ①

① L*a*b* 색공간에서 L은 명도, +a*는 빨강, −a*는 초록, +b*는 노랑, −b*는 파랑을 의미합니다.

87. 먼셀기호와 관용색명에 관한 문제

| 중요도 ●●●○○ 정답 ③

① 라벤더 – 7.5PB 7/6
② 비둘기색 – 5PB 6/2
③ 인디고블루 – 2.5PB 2/4
④ 포도색 – 5P 3/6

88. 쉐브럴(M. E. Chevreul)의 색채 조화론에 관한 문제

| 중요도 ●●●○○ 정답 ①

① 쉐브럴의 동시대비, 세퍼레이션, 보색배색의 조화에서 도미넌트(dominant)는 지배적인 색조의 느낌, 즉 통일감이 있어야 조화된다고 주장하였습니다.

89. 유채색의 수식형용사에 관한 문제

| 중요도 ●●●○○ 정답 ②

② 한국산업표준에서 유채색의 수식형용사에 pale은 해맑은이 아닌 연한입니다.

90. 관용색명에 관한 문제

| 중요도 ●●●○○ 정답 ①

① 관용색명은 옛날부터 관습적으로 전해 내려오면서 광물, 식물, 동물, 지명과 인명 등의 이름으로 습관적으로 사용하는 색으로 색감의 연상이 즉각적입니다. 시대, 장소, 유행 등에서 이름을 딴 것과 이미지의 연상어에 기본적인 색명을 붙여서 만든 것도 관용색명이 될 수 있습니다.

91. 혼색계에 관한 문제

| 중요도 ●●●○○ 정답 ③

③ 혼색계는 물체색을 측색기로 측색하고 어느 파장 영역의 빛을 반사하는가에 따라서 각색의 특징을 표시하는 체계로 심리적 · 물리적인 빛의 혼색실험에 기초를 둔 표색계로 환경을 임의로 선정하여 정확하게 측정할 수 있지만 색좌표의 활용 기술과 해독 기술 등이 필요합니다. 단점으로는 지각적 등보성(시각적으로 같은 간격으로 보는 것)이 없고, 감각적인 검사에서 반드시 오차가 발생하며 수치로 구성이 되어 색의 감각적 느낌이 없으므로 데이터화된 수치로만 표기하기 때문에 직관이지 못합니다. 빛의 색을 표기하는 데 사용되는 표색계는 CIE(국제조명위원회) 표준표색계가 대표적입니다.

92. 유사의 원리에 관한 문제

| 중요도 ●●●○○ 정답 ②

저드의 색채조화론에는 질서의 원리, 비모호성의 원리(명료성의 원리), 동류의 원리, 유사의 원리가 있습니다.

① 동류(친근감)의 원리 – 자연 색채처럼 잘 알려지고 친숙한 색이 조화롭다.
② 질서의 원리 – 규칙적인 질서를 가지는 배색이 조화된다.
③ 명료성의 원리 – 배색된 색채의 관계가 명료하고 모호하지 않을 때 조화된다.
④ 유사성의 원리 – 배색된 색채가 비슷하거나 공통성이 있으면 조화된다.

93. 오스트발트의 색입체에 관한 문제

| 중요도 ●●●○○ 정답 ②

② 오스트발트의 색입체를 명도 축의 수직으로 자르면 마름모형입니다.

94. 먼셀 표기법에 관한 문제

| 중요도 ●●●○○ 정답 ②

먼셀 표색계는 색상 명도/채도로 표기를 합니다. KS A 0011에 표시되어 있습니다.

① 10R 3/6 : 탁한 적갈색, 명도 3, 채도 6입니다.
② 7.5YR 7/14 : 노란 주황, 명도 7, 채도 14입니다.
③ 10GY 8/6 : 연한 녹연두, 명도 8, 채도 6입니다.
④ 2.5PB 9/2 : 흰 파랑, 명도 9, 채도 2입니다.

95. 오스트발트 색체계에 관한 문제

| 중요도 ●●●○○ 정답 ③

③ 오스트발트 색체계는 노벨화학상을 수상한 독일인 오스트발트에 의해 1923년에 개발되었습니다. 색상의 기본색은 헤링의 4원색설을 기초로 노랑(Yellow), 빨강(Red), 파랑(Ultramarine blue), 초록(Seagreen)을 기본으로 하고, 기본색 중간에 주황(orange), 청록(turquoise), 자주(purple), 황록(leaf green)을 추가하여 총 8색상을 다시 3등분해서 24색상을 만들어 사용합니다.

96. NCS의 색체계에 관한 문제

| 중요도 ●●●○○ 정답 ④

④ NCS 표색계는 스웨덴 색채연구소에서 개발해 색채에 대한 표준을 제시한 것으로 관계성, 다양성, 상대성의 특징을 가지며, 컬러 커뮤니케이션의 원활화를 도모했습니다. 헤링의 반대색설을 기초로 시대에 따라 변하는 유행색(trend color)이 아닌 보편적 자연색을 기본으로 인간이 어떻게 색채를 지각하는지 보여주는 표색계입니다. 색상과 뉘앙스의 개념으로 정리되어 배색과 계획이 쉽고 심리적인 비율의 척도를 사용해 색지각량을 표로 나타내었습니다. 국제표준으로서 KS가 아닌 스웨덴, 노르웨이, 스페인 등에서 사용되고 있습니다.

97. 색채조화에 관한 문제

| 중요도 ●●●○○ 정답 ②

② 색채조화는 주관적 태도의 영역에서 객관적 이론의 영역으로 옮겨져야 하며, 색상·명도·채도의 차이가 기초가 되며, 두 색 또는 그 이상의 색채연관 효과에 대한 가치평가를 말합니다. 서로 다른 것들이 대립하면서도 통일된 인상을 주는 미적 원리로 사회적·문화적 요소 등과 수많은 요소에 따라 다르게 표현됩니다.

98. 오방색에 관한 문제

| 중요도 ●●●○○ 정답 ②

② 중앙 – 백색이 아닌 황색입니다. 백색은 서쪽입니다.

[오방색]

1. 청(靑) – 동쪽, 목(木), 청룡, 인(仁), 봄, 각(角)
2. 백(白) – 서쪽, 금(金), 백호, 의(義), 가을, 상(商)
3. 적(赤) – 남쪽, 화(火), 주작, 예(禮), 여름, 치(緻)
4. 흑(黑) – 북쪽, 수(水), 현무, 지(智), 겨울, 우(羽)
5. 황(黃) – 중앙, 토(土), 황룡, 궁(宮)

99. Yxy 색체계에 관한 문제

| 중요도 ●●●○○ 정답 ①

① CIE Yxy 표색계는 말발굽형 모양의 색도도(chromat-icity diagram, Farbtafel)로 표시하며, 바깥 둘레에 나타난 모든 색은 고유 스펙트럼을 가지고 있어 모든 색을 표현할 수 있습니다. 내부의 궤적선은 색온도를 나타내고, 보색은 중앙에 위치한 백색점 C를 두고 마주 보고 있습니다. 서로 보색 관계에 있는 두 색을 잇는 선분은 백색점을 지나갑니다.

100. 상용 실용색표에 관한 문제

| 중요도 ●●○○○ 정답 ④

④ 상용 실용색표는 회사마다 또는 나라마다 기존의 표준색에 자신들의 장치나 정서에 맞게 자주 사용되는 색들을 모아 만든 실용적인 색표로 PCCS, Pantone, DIC 색표 등이 있습니다. 색채의 구성이 지각적 등보성이 없어서 색채 배열과 구성이 불규칙하고 유행색이나 사용 빈도가 높은 색을 위주로 제작되고 있어 호환성이 떨어지고 다른 나라의 감성을 그대로 받아들여야 하는 단점이 있습니다.

9회 컬러리스트 기사 필기 기출모의고사 정답 및 해설

1	2	3	4	5	6	7	8	9	10
③	②	②	①	③	③	③	③	②	②

11	12	13	14	15	16	17	18	19	20
①	③	④	②	④	③	②	③	②	④

21	22	23	24	25	26	27	28	29	30
②	②	④	②	③	②	②	①	③	④

31	32	33	34	35	36	37	38	39	40
④	④	②	①	①	③	①	③	③	④

41	42	43	44	45	46	47	48	49	50
③	③	③	④	③	④	③	③	④	③

51	52	53	54	55	56	57	58	59	60
①	③	②	②	④	②	③	④	④	④

61	62	63	64	65	66	67	68	69	70
②	①	③	③	①	④	③	③	④	②

71	72	73	74	75	76	77	78	79	80
③	③	④	②	①	①	①	④	①	①

81	82	83	84	85	86	87	88	89	90
④	④	④	④	②	②	②	④	④	④

91	92	93	94	95	96	97	98	99	100
①	④	②	④	①	①	④	①	③	③

1. 색채의 지각과 감정 효과에 관한 문제

| 중요도 ●●●○○ 정답 ③

③ 중성색은 색의 온도가 느껴지지 않는 중간느낌의 색으로 연두, 녹색, 자주, 보라 등이 있습니다. 면적감은 난색, 고명도, 유채색 등이 가장 많은 영향을 미칩니다.

2. 색채 마케팅 전략의 영향 요인에 관한 문제

| 중요도 ●●●●○ 정답 ②

[색채마케팅 전략에 영향을 미치는 환경요인]

- 인구통계적 환경 : 거주지역, 연령 및 성별, 라이프스타일, 보건, 위생적 환경입니다.
- 기술적 환경 : 색채연구가들은 21세기의 대표적 색채를 청색으로 꼽았는데, 청색은 투명하고 깊이가 있는 디지털 패러다임의 대표색이 되었습니다. 이것이 색채마케팅 전략의 영향요인 중 기술적 환경에 속합니다.
- 사회 · 문화적 환경 : 다양하고 세분화된 사회와 문화 그리고 시장의 소비자 그룹이 선호하는 색채, 소비자의 라이프스타일 등을 파악해야 합니다.
- 경제적 환경 : 경제적 요인인 경기 흐름에 따른 제품의 색채를 말하며, 경기변동의 흐름을 읽고, 경기가 둔화되면 오래 지속될 수 있는 경제적인 색채를 활용합니다.

- 자연적 환경 : 환경주의적 색채마케팅을 의미합니다.

3. 연령에 따른 색채 기호에 관한 문제

| 중요도 ●●●○○ 정답 ②

② 노인의 경우 색채 인식능력은 크게 변하지 않지만 수정체의 노화로 색채 식별능력이 크게 떨어집니다. 그러므로 저채도 한색계열의 색채를 더 잘 식별할 수 없고 선호도도 높지 않은 편입니다. 따라서 색상과 채도보다는 지각범위가 좁아도 즉각적으로 지각할 수 있는 명도대비를 이용해 도움을 줄 수 있습니다.

4. 기억색에 관한 문제

| 중요도 ●●●○○ 정답 ①

① 기억색은 인간의 살아온 환경과 문화 기타 환경적 요인에 의해 상징적으로 의식 속에 자리 잡은 상징색 또는 고정관념을 말합니다. 또한 대상의 표면색에 대한 무의식적 추론에 의해 결정되는 색채로 대뇌에서 일어나는 주관적 경험을 의미합니다.

5. 유아의 색채선호도에 관한 문제

| 중요도 ●●○○○ 정답 ③

③ 유아의 경우 선호도는 복잡한 배색보다는 단순한 배색을, 무채색보다는 유채색을, 저명도보다 고명도를 선호하며 비교적 난색계열인 분홍, 노랑, 흰색, 주황, 빨강 등에 높은 선호도를 나타냅니다.

6. 소비자의 구매행동에 관한 문제

| 중요도 ●●●○○ 정답 ③

③ 소비자의 구매행동 중 소비자에게 가장 폭넓게 영향을 미치는 요인은 행동양식, 생활습관, 종교, 인종, 지역과 같은 문화적 요인입니다.

7. 색채 마케팅을 위한 마케팅의 기초이론에 관한 문제

| 중요도 ●●●○○ 정답 ③

③ 인간의 욕구는 매우 다양하므로 제품에 따라 1차적 욕구와 2차적 욕구를 분리시키지 않고 1차적 욕구를 기준으로 다양한 니즈를 분석해 요구에 맞게 제품과 서비스를 창출하는 것이 좋습니다.

8. 비렌(Faber Birren)의 색채 공감각에 관한 문제

| 중요도 ●●●○○ 　정답 ③

③ 미국의 색채학자 파버 비렌은 주황색은 식욕을 증가시킨다고 주장했습니다.

9. 색채 심리 효과에 관한 문제

| 중요도 ●●●○○ 　정답 ②

① 한색은 진출감보다 후퇴되는 느낌을 줍니다.
② 효과적이고 실용적인 배색은 건물을 보호 · 유지하는 데 도움을 줍니다.
③ 아파트의 외벽처럼 넓을 경우 4cm×4cm의 샘플을 사용하게 되면 샘플보다 더 밝고 채도가 높아 보일 수 있어서 실제 계획한 색상과 차이가 있을 수 있습니다.
④ 노인들은 나이를 먹으면서 한색계열의 색보다 난색계열의 색을 더 쉽게 인식합니다. 대비와 채도가 높은 유채색은 노인들의 건강회복에 도움을 줍니다.

10. 운송수단의 색채 설계에 관한 문제

| 중요도 ●●○○○ 　정답 ②

② 운송수단과 같은 경우 쾌적함과 안정감을 배려한 배색을 해야 하며 환경과의 조화 그리고 항상성과 안정감 등을 고려해야 합니다. 계절의 조화는 관련이 적습니다.

11. 유행색의 심리적 발생요인에 관한 문제

| 중요도 ●●○○○ 　정답 ①

① 유행색의 심리적 발생요인은 사회적 · 문화적 · 경제적 환경에 영향을 받아 발생될 수 있습니다. 개인의 기호에 따라 또는 사회적인 변화에 따라가기 위해, 다른 사람을 따라 해 보려는 욕구에 의해 다양하게 발생할 수 있습니다. 그러나 안전 욕구는 유행색과의 관련보다는 인간의 기본 욕구인 생활보전 욕구와 관련이 있습니다.

12. AIO법에 관한 문제

| 중요도 ●●●○○ 　정답 ③

③ AIO법은 판매를 촉진시키는 광고의 효과적 집행을 위해 소비자의 구매심리 과정을 파악할 수 있는 과정으로 활동(Activities), 흥미(Interest), 의견(Opinions) 등을 측정합니다.

13. 풍토색에 관한 문제

| 중요도 ●●●○○ 　정답 ④

④ 도로환경, 옥외광고물과 같은 인공물이 아닌 특정지역의 기후와 토지의 색으로 그 지역에 부는 바람, 태양빛, 흙의 색 등 지리적으로 서로 다른 환경적 특색을 지닌 지방의 풍토를 두드러지게 드러내는 특징색을 풍토색이라 합니다.

14. 표적 마케팅에 관한 문제

| 중요도 ●●●○○ 　정답 ②

② 현대는 다품종 소량생산 체제로 시장이 변하고 있습니다. 표적 마케팅은 이러한 세분화된 시장에서 시장 세분화 전략으로 이용되며 인구 통계적 특성, 라이프 스타일, 특정 조건 등을 만족하는 집단을 대상으로 표적 시장을 선택하여 이에 알맞은 제품을 제공하는 마케팅 기법입니다.

15. SD법에 관한 문제

| 중요도 ●●●●○ 　정답 ④

④ SD법은 1959년 미국의 심리학자 오스굿(C. E. Osgoods)에 의해 고안된 색채이미지에 관한 연구법입니다. 경관이나 제품, 색, 음향 감측, 유행색 경향 및 선호도 비교분석과 여러 가지 대상의 인상을 파악하는 방법으로 많이 사용되고 있습니다. 조사 대상자의 주관적인 의미를 객관적으로 평가하여 정성적(문자로 분석하여 설명) 색채 이미지를 정량적(수치로 분석하여 설명)이며 객관적으로 측정하는 방법입니다.
색채조사방법 중 형용사의 반대어쌍, 즉 상반되는 형용사군 10~50개를 이용하여 이미지 맵과 이미지 프로필과 같은 좌표계로 결과를 볼 수 있으며 정서를 언어스케일(언어로 된 척도화된 표)로 나타낼 수 있습니다. 일정 점수를 지니는 척도를 주어 각 형용사에 해당하는 점수를 부여하는 방식으로 이미지 분석법으로 널리 사용(좋다-나쁘다, 크다-작다, 빠르다-느리다 등)되고 있으며 색채의 지각현상과 감정효과를 다면적으로 분석할 수 있습니다.
보통 5단계 척도를 사용하지만 만약 세밀한 차이를 필요로 할 경우 7단계 평가를 척도화(비교할 수 있도록 수치화)하여 조사할 수 있습니다. 요인분석(다양한 원인 분석)에 있어 의미공간의 구성요인으로 평가차원, 능력차원, 활동차원을 구성하여 조사합니다.

16. 시장 세분화(market segmentation)에 관한 문제

| 중요도 ●●●○○ 　정답 ③

③ 치약은 시장 세분화의 기준 중 행동 분석적 속성인 가격 민감도가 아니라 제품의 사용빈도 또는 상표 충성도별에 따라 세분화하는 것이 좋습니다.

[시장 세분화]

시장 세분화란 효율적 마케팅을 위해 제품을 필요로 하는 구매집단을 다양한 이유와 필요에 따라 분류하는 것입니다

다. 상이한 제품을 필요로 하는 독특한 구매집단으로 시장을 세분화하여 시장수요의 변화에 보다 신속하게 대처하고 마케팅믹스를 보다 효과적으로 조합할 수 있습니다.

17. AIDMA 단계에 관한 문제

| 중요도 ●●●○○ 　정답 ②

② AIDMA 단계에서 광고 효과가 가장 크게 나타나는 단계는 제품을 기억하는 단계로 구매에 가장 큰 영향을 주기 때문입니다.

AIDMA는 1920년대 미국의 경제학자 롤랜드 홀(Rolland Hall)이 발표한 구매행동 마케팅이론으로 이 모델은 소비자가 상품에 대한 정보와 광고를 접한 후 어떤 단계를 거쳐 상품을 구입하는지 설명합니다.

[소비자의 상품 구입 단계]
1. A(Attention, 인지) : 주목을 끈다.
2. I(Interest, 관심) : 흥미를 유발한다.
3. D(Desire, 욕구) : 갖고 싶은 욕망을 발생시킨다.
4. M(Memory, 기억) : 제품을 기억한다.
5. A(Action, 수용) : 구매한다.

18. 색채 라이프 사이클에 관한 문제

| 중요도 ●●●○○ 　정답 ③

[제품의 수명주기]
- 도입기 : 신제품이 시장에 도입되는 시기로 기업이나 회사에서 신제품을 만들어 관련 시장에 진출하는 시기
- 성장기 : 제품의 인지도, 판매량, 이윤 등이 높아지는 시기로 광고와 홍보를 통해 제품의 판매와 이윤이 급격히 상승하는 시기
- 성숙기 : 회사 간에 가격, 광고, 유치경쟁이 치열하게 일어나는 시기로 가장 오래 지속되며 수익과 마케팅에 문제가 나타나고, 경쟁의 증가로 총이익은 하강하기 시작하는 시기
- 쇠퇴기 : 판매량과 매출의 감소, 소비시장 위축으로 제품이 사라지는 시기

19. 준거집단에 관한 문제

| 중요도 ●●●○○ 　정답 ②

② 준거집단은 소비자가 소비행동을 할 때 제품 및 색채 선택에 가장 영향을 주는 기준을 제공하는 집단으로 소비자의 행동에 영향을 미치는 사회적 요인 중 하나이며 개인의 태도나 의견, 가치관에 영향을 미치는 집단을 의미합니다.

20. 기술 통계분석에 관한 문제

| 중요도 ●●○○○ 　정답 ④

④ 판별분석은 2개 이상의 모집단으로부터의 표본이 있을 때 각각의 사례(case)에 대하여 어느 모집단에 속해 있는지를 판별(discriminate)하기 위해 판별작업을 실시하는 분석방법입니다. 인자들의 숫자를 줄여 단순화하는 것은 주성분 분석이라 합니다.

21. 디자인 사조에 관한 문제

| 중요도 ●●●○○ 　정답 ②

② 기하학적 패턴과 잘 조화되어 단순하면서도 세련된 느낌을 주는 것은 미래주의가 아니라 구성주의입니다.

[미래주의]
20C 초 이탈리아에서 일어난 전위예술운동인 미래주의는 기존의 낡은 예술을 모두 부정하고, 기계세대에 어울리는 새로운 다이내믹한 미를 창조할 것을 주장하며, 기계가 지닌 차갑고 역동적인 아름다움을 조형예술의 주제로까지 높이고, 스피드감과 운동감을 표현하기 위해 시간의 요소를 도입한 예술운동으로, 주로 하이테크 소재로 색채를 표현한 미술사조입니다.

22. 디자인의 조건 중 독창성에 관한 문제

| 중요도 ●●●○○ 　정답 ②

② 독창성이란 디자인에 있어서 기능과 미와는 구별되는 가장 중요한 조건 중 하나인데 다른 말로는 창의성이라 할 수 있습니다. 디자인은 합목적성, 심미성, 경제성의 복합적인 조건을 고려해 질서와 조화를 실현하는 종합적인 과정이지만 최종적으로 생명을 불어넣는 것은 독창성이라 할 수 있습니다. 독창성의 반대는 모방이라고 할 수 있는데 독창성이라는 것은 상대적일 때가 많아서 어디까지가 모방이고 독창인지 구분하기 어렵습니다. 그러나 디자인이라는 것이 독창성이 없다면 그것은 사실 가치가 없는 것입니다. 디자인에 있어서 가장 중요한 활동 중 하나가 창의, 즉 새로운 것을 만들어내는 것이기 때문에 현대 디자인의 근본은 독창성이라 말할 수 있습니다.

23. 전통적 4대 매체에 관한 문제

| 중요도 ●●○○○ 　정답 ④

④ 전통적 4대 매체는 신문, 라디오, 잡지, TV 광고입니다.

24. 미술공예운동에 관한 문제

| 중요도 ●●●○○ 　정답 ④

④ 미술공예운동은 19C 후반 고딕예술을 찬양했던 존 러

스킨의 영향을 받은 윌리엄 모리스에 의해 시작되었습니다. 그는 기계에 의한 대량생산에 반대하고 산업혁명에 따른 기계화에 반발하면서 '민중을 위한 예술'을 추구하였으며 "산업 없는 생활은 죄악이고 미술 없는 산업은 야만이다."라고 주장했습니다. 심미적 이상주의 사상에 뿌리를 두고 예술의 적극적 사회화·민주화를 추구하였으나 결국 지나친 수공예와 고딕 양식의 찬미로 인해 영국의 근대 디자인 운동을 반세기 늦추는 원인이 되기도 하였습니다.

25. 바로크 시기에 관한 문제
| 중요도 ●●○○○ 정답 ③

③ 바로크의 예술적 표현양식은 르네상스 이후 17~18세기 서양의 미술, 음악, 건축에서 잘 나타나며 프랑스 루이 14세 때 가장 유행했으며 르네상스 양식에 비하여 파격적이고, 감각적 효과를 노린 동적 표현과 외적 형태의 중시, 감정의 극적 표현, 풍만한 감각, 과장된 표현, 불규칙한 구도, 화려한 색채 등이 특징입니다. 감정적이고 역동적인 스타일을 강조하고, 건축에서의 거대한 양식, 곡선의 활동, 자유롭고 유연한 집합 부분 등의 특징을 가집니다.

26. 제품디자인에 관한 문제
| 중요도 ●●○○○ 정답 ②

② 제품디자인(Product Design)은 도구, 즉 제품을 디자인하는 분야로 인간이 사용하는 제품의 편의를 추구하는 디자인이라 할 수 있습니다. 즉, 도구를 이용해 인간의 삶의 질향상을 목적으로 하는 디자인이라 할 수 있으며 현대의 제품디자인은 대량생산에 의한 제품 및 기능성과 심미성을 고려해 발전해 가는 공업디자인과 관련이 있습니다.

27. 인테리어 색채계획에 관한 문제
| 중요도 ●●○○○ 정답 ②

② 유사색 배색계획은 다채롭고 인위적으로 보이기보다 무난하고 부드러우며 협조적이고 온화하게 보이게 됩니다.

28. 색채적용에 따른 검토사항에 관한 문제
| 중요도 ●●○○○ 정답 ①

① 색채적용에 따른 검토사항은 면적효과, 거리감, 움직임, 시간, 공공성의 정도, 조명조건이 있습니다. 거리감은 대상과 사물의 거리가 아니라 대상과 보는 사람과의 거리를 의미합니다.

[색채를 적용할 대상을 검토할 때 고려해야 할 조건]
- 거리감 : 대상과 보는 사람과의 거리를 고려해야 한다.
- 면적효과 : 대상이 차지하는 면적을 고려해야 한다.
- 조명조건 : 자연광, 인공광의 구분 및 그 종류의 조도를 고려해야 한다.
- 공공성의 정도 : 개인용, 공동사용의 구분을 해야 한다.
- 움직임 : 대상의 움직임으로 고정된 대상과 움직이는 대상을 고려해야 한다.
- 시간 : 시야에 있는 시간의 장단을 고려해야 한다.

29. 복합기능에 관한 문제
| 중요도 ●●○○○ 정답 ③

① 방법(Method) – 도구와 재료 그리고 작업과정의 상호작용을 의미합니다.
③ 목적지향성(Telesis) – 어떤 특수한 목표에 도달하기 위해서 자연과 사회의 과정을 의도적으로 목적에 맞게 실용화하는 것을 말합니다.
④ 연상(Association) – 인간의 보편적이고 마음속 깊이 자리 잡고 있는 충동과 욕망에 관계된 것으로 경험을 바탕으로 기성의 가치에 대해 긍정적 혹은 부정적 선입관을 가지게 됩니다.

[복합기능의 구성요소]
복합기능은 방법(method), 용도(use), 필요성(need), 텔레시스(목적, telesis), 연상(association), 미학(aesthetics) 등의 6가지 감성적 요소로 구성되어 있습니다.

30. 멀티미디어 디자이너의 자질에 관한 문제
| 중요도 ●●○○○ 정답 ④

④ 21세기 정보화 및 다양한 미디어가 확산됨에 따라 멀티미디어 디자이너에게 요구되는 자질로는 추상적인 개념을 구체화시키고 다양한 시청각 정보를 통합하며 시각화 능력 등을 가져야 합니다. 특정한 제품의 기술적 능력은 멀티미디어보다는 제품디자이너들에게 요구되는 자질입니다.

31. 실내디자인에 관한 문제
| 중요도 ●●○○○ 정답 ④

④ 20세기에 들어서면서 인테리어는 건축물의 실내를 구조의 주체와 일치시켜 내장한다는 의미를 가지게 되었고 생활주거환경의 모든 요소로 영역이 확대되고 있습니다. 그런 이유에서 선박, 기차, 자동차의 내부도 실내디자인의 영역에 속합니다.

32. 디자인의 속성에 관한 문제

| 중요도 ●●○○○ 　정답 ④

④ 디자인은 기능과 미의 조화를 강조합니다. 둘 중 하나를 선택하지 않습니다.

33. 멀티미디어의 조건에 관한 문제

| 중요도 ●●●○○ 　정답 ②

② 멀티미디어는 디지털 형태로 생성, 저장, 처리됩니다.

[멀티미디어 디자인]
멀티미디어 디자인은 멀티미디어와 관련된 콘텐츠의 기획 및 제작, 웹디자인, 인터넷방송, 디지털 영상제작 및 편집, 영상특수효과, 웹사이트 구축, 멀티미디어 콘텐츠를 영상 미디어로 표현하는 CD 타이틀 제작, 영상제작 및 편집, 인터넷방송, 가상현실 등의 기획 및 실무 제작 분야와 2D, 3D 등 3차원 특수효과 등과 같은 컴퓨터 영상그래픽 관련 분야 등을 포함하여 말합니다. 매체가 쌍방향적이며 디자인의 모든 가치 기준과 방향이 철저히 사용자 중심으로 변화하고 있습니다.

34. 합목적성에 관한 문제

| 중요도 ●●●○○ 　정답 ①

① 디자인 조건 중 가장 중요한 조건이라 할 수 있는 합목적성은 말 그대로 '목적에 얼마나 합하는가?' 또는 '목적과 얼마나 일치하는가?'를 의미합니다. 즉, 목적을 실현하는 데 적합한 성질을 말하는 것으로 조형에서는 이를 '실용성' 또는 '효용성'이라고도 합니다.

35. 게슈탈트의 그루핑 법칙에 관한 문제

| 중요도 ●●●○○ 　정답 ①

① 독일의 심리학자 막스 베르트하이머(Max Wertheimer)와 게슈탈트 심리학자들은 베르트하이머에 의한 최초 연구를 바탕으로 인간의 영상 인식은 감각적 요소와 형태를 다양한 그룹으로 조직한 결과라고 결론지었습니다. 시지각의 원리는 군화(群化)의 법칙과 관계가 있습니다. 이 법칙은 근접의 원리, 유사의 원리, 폐쇄의 원리, 연속의 원리 등을 포함합니다. 근접한 것끼리, 유사한 것끼리, 닫힌 모양을 이루는 것끼리, 좋은 연속을 하고 있는 것끼리 그룹되어 보이거나 도형으로 인식된다는 원리입니다.

36. 독일공작연맹, 바우하우스에 관한 문제

| 중요도 ●●●○○ 　정답 ③

③ 독일공작연맹의 창시자 헤르만 무테지우스는 기계생산의 과정에서 예술가가 참여해야 할 가장 중요한 분야는 디자인이라고 했는데, 윌리엄 모리스의 기계에 의한 생산을 부정하는 미술공예운동에서 벗어나 기계생산, 대량생산, 질보다 양, 규격화와 표준화 등을 주장하고 단순한 형태를 사용하였습니다. 독일공작연맹의 이념을 이어받아 바우하우스 디자인학교가 만들어졌습니다.

37. 루이스 설리반에 관한 문제

| 중요도 ●●●○○ 　정답 ①

① 미국 건축의 개척자인 루이스 설리반은 "형태(form)는 기능을 따른다."라고 주장하면서 디자인의 목적 자체가 합리적으로 설정되어야 하며, 기능적 형태가 가장 아름답다고 주장했습니다. 이러한 기능주의는 현대디자인의 사상적 배경이 되고 있습니다.

38. 바우하우스에 관한 문제

| 중요도 ●●●○○ 　정답 ③

[바우하우스 역사]
① 제1기 – 국립 디자인 학교, 바이마르, 월터 그로피우스
→ 교육의 중심 인물 : 이텐
② 제2기 – 시립 디자인 학교, 데사우, 바이어, 브로이어, 슈미트 교수 취임 → 유한회사 설립
③ 제3기 – 시립 디자인 학교, 하네스 마이어 시대 → 건축 전문 공과대학
④ 제4기 – 사립 디자인 학교, 베를린, 미스 반 데어 로에 → 나치에 의해 폐교

39. 타이포그래피(typography)에 관한 문제

| 중요도 ●●●○○ 　정답 ③

③ 오늘날에는 글자에 의한 모든 커뮤니케이션의 조형적 표현디자인을 일컬어 타이포그래피라고 합니다. 타이포그래피는 목적에 합당하고 만들기 쉬워야 하며 아름다워야 합니다.

40. 생태학적 디자인 원리에 관한 문제

| 중요도 ●●●○○ 　정답 ④

생태학적 그린디자인의 원리는 다음과 같습니다.
- 환경친화적인 디자인
- 리사이클링 디자인
- 에너지 절약형 디자인
- 제품 수명 연장을 위한 디자인
- 재활용 디자인
- 효율적 수거를 위한 디자인

41. 전색제에 관한 문제

| 중요도 ●●●○○ 정답 ③

③ 전색제는 고체 성분인 안료나 도료를 도장면에 밀착시켜 도막(물체에 표면에 칠한 도료의 얇은 층이 건조·고화·밀착되면서 연속적 피막이 형성된 막)을 형성하게 하는 액체 성분을 말합니다.

42. 보조표준광에 관한 문제

| 중요도 ●●●○○ 정답 ③

③ KS C 0074에서는 표준 주광원을 A, D_{65}, C로, 보조표준광을 D_{50}, D_{55}, D_{75}, B로 정하고 있습니다.

43. 영상물의 프린터의 색표현에 관한 문제

| 중요도 ●○○○○ 정답 ④

④ 프린터를 이용해 영상물의 색표현에 영향을 주는 것은 프린터 드라이버의 설정과 용지의 종류, 잉크의 양과 종류 및 검정비율, 관측조명 등입니다.
영상 파일 포맷은 관련이 없습니다.

44. CCM(Computer Color Matching) 에 관한 문제

| 중요도 ●●●●○ 정답 ③

③ CCM은 소프트웨어와 정밀 측정기기를 사용하여 색을 자동으로 배색하는 장치로 기준색에 대한 분광반사율 일치가 가능합니다. 정밀한 조색을 실현하기 위하여 컴퓨터 장치를 이용해 정밀 측정하여 자동으로 구성된 컬러런트(colorant)를 정밀한 비율로 자동 조절·공급함으로써 색을 자동화하여 조색하는 시스템으로 일정한 품질을 생산할 수 있고, 원가가 절감되며 발색에 소요되는 비용을 정확하게 산출할 수 있어 경제적입니다. 분광반사율을 기준색과 일치시키므로 정확한 아이소머리즘(isomerism)을 실현할 수 있습니다. 자동 배색 시 각종 요인들에 의하여 색채가 변할 수 있으므로 발색공정에 대한 정확한 파악과 철저한 관리가 선행되어야 하며 기본재질이 변하면 데이터를 새로 입력할 필요가 있습니다.

45. GCR에 관한 문제

| 중요도 ●●○○○ 정답 ④

④ RGB 이미지를 인쇄할 경우 CMYK 이미지로 색분해를 할 때 회색으로 인쇄될 부분을 검은색으로 대치합니다. 인쇄 시 회색보다 검은색으로 만들어진 회색이 더 품질이 좋고 잉크를 절약할 수 있기 때문입니다.

46. 표준백색판에 관한 문제

| 중요도 ●●●○○ 정답 ②

② 백색교정물은 측색기의 측정값을 보증하기 위한 측정기준 인증물질(CRM ; Certified Reference Material)로 정기적으로 교정을 받아야 합니다. 정확한 색채를 측정하기 위해 측정 전 백색기준물을 사용해 먼저 측정하여 측색기를 교정한 후 측정하게 되는데 필터식 방식이나 분광식 방식의 모든 측색기에 색채 측정의 기준으로 사용되는 교정물을 백색교정물이라 합니다.
표면이 오염된 경우에도 제거하여 원래의 값을 재현할 수 있어야 하며 균등 확산 반사면에 가까운 확산 반사 특성이 있고 전면에 걸쳐 일정해야 합니다. 분광 반사율이 거의 0.9 이상으로, 파장 380~780nm에 걸쳐 거의 일정해야 하고 절대 분광 확산 반사율을 측정할 수 있는 국가교정기관을 통하여 국제 표준으로서의 소급성이 유지되는 교정값을 갖고 있어야 합니다.

47. 컬러 비트 심도에 관한 문제

| 중요도 ●●●○○ 정답 ④

④ RGB 영상에 채널별 8비트로 재현된 색의 수는 사람이 인지할 수 있는 색상의 수보다 많습니다. RGB가 각각 8비트 색채인 경우 0~255까지 값의 256단계를 가지며 각각 세 개의 컬러가 별도로 작용하여 색을 표현하는 방법으로 인간이 인지하는 색보다 많습니다.

48. LCD와 OLED 디스플레이에 관한 문제

| 중요도 ●●○○○ 정답 ④

④ OLED는 형광성 유기 화합물에 전류가 흐르면 빛을 내는 자체 발광현상을 이용하여 만든 디스플레이로 백라이트가 필요 없습니다.

49. 염기성 염료에 관한 문제

| 중요도 ●●●○○ 정답 ④

④ 염기성 염료(basic dye)는 염료가 수용액에서 양이온으로 되어 있기 때문에 카티온 염료라고도 하며 색깔이 선명하고 물에 잘 용해되어 착색력이 좋다. 그러나 햇빛, 세탁. 산, 알칼리, 표백분말에 대해서는 약합니다.

50. 표면색의 시감비교 시 관찰자에 관한 문제

| 중요도 ●●●○○ 정답 ③

[KS A 0065 표면색의 시감비교 방법에서 관찰자에 대한 규정]

• 관찰자는 미묘한 색의 차이를 판단하는 능력을 필요로 한다. 따라서 각종 색각 검사표로 검사하는 것이 바람직하다.

- 관찰자가 시력보정용 안경을 사용하는 경우에는 안경 렌즈가 가시 스펙트럼 영역에서 균일한 분광투과율을 가져야 한다.
- 눈의 피로에서 오는 영향을 막기 위해서 진한 색 다음에는 바로 파스텔이나 보색을 보면 안 된다.
- 밝고 선명한 색을 비교할 때 신속하게 비교결과가 판단되지 않을 경우, 그 다음의 비교를 실시하기 전에 관찰자는 수 초간 주변 시야의 무채색을 보고 눈을 순응시킨다.
- 관찰자가 연속해서 비교작업을 실시하면 시감판정의 성능이 현저하게 저하되기 때문에 수 분간의 휴식을 취해야 한다.

51. CIEDE00(ΔE00) 색차식에 관한 문제

| 중요도 ●●○○○ 정답 ①

① CIEDE00(ΔE00) 색차식은 CIELAB의 불균일성을 수정한 색차식으로 기준 환경에서 정의합니다. 산업현장에서의 색차 평가를 바탕으로 인지적인 색차의 명도, 채도, 색상 의존성과 색상과 채도의 상호간섭을 통한 색상 의존도를 평가하여 발전시킨 색차식이며 이전에 발표했던 CIEDE94 색차식을 개선하여 발표된 색차식입니다. 또한 가장 최근에 지정된 색차식입니다.

52. KS A 0065 기준에 따른 육안 조색에 관한 문제

| 중요도 ●●○○○ 정답 ③

③ KS A 0065에서는 "일반적인 색 비교를 위해서는 자연주광 또는 인공주광 중 어느 것을 사용해도 되지만, 자연주광의 특성은 변하기 쉽고 관측자의 판단은 주변의 착색물에 의해 영향을 받기 때문에, 판정하는 목적에 따라 엄격하게 관리된 색 비교용 부스 안의 인공조명을 이용해야 한다."라고 규정하고 있습니다.

53. 분광광도계에 관한 문제

| 중요도 ●●●○○ 정답 ②

KS A 0064에서 다음과 같이 용어를 정의하고 있습니다.
① 색채계(colorimeter) : 색을 표시하는 수치를 측정하는 계측기로 정의하고 있습니다. (2079번)
② 분광광도계(spectrophotometer) : 물체의 분광반사율, 분광투과율 등을 파장의 함수로 측정하는 계측기라 정의하고 있습니다. (2077번)
③ 분광복사계(spectroradiometer) : 복사의 분광 분포를 파장의 함수로 측정하는 계측기로 정의하고 있습니다. (2048번)
④ 광전 색채계(photoelectric colorimeter) : 광전 수광기를 사용하여 종합 분광 특성(분광 감도 또는 그것과 조명계의 상대 분광 분포와의 곱)을 적절하게 조정한 색채계로 정의하고 있습니다. (2080번)

54. 반간접조명에 관한 문제

| 중요도 ●●●○○ 정답 ②

① 반직접조명 - 반간접조명과 반대되는 조명방식으로 반투명유리나 플라스틱을 사용하여 광원의 빛의 60~90%가 대상체에 직접 조사되므로 그림자와 눈부심이 생깁니다.
② 반간접조명 - 대부분은 벽이나 천장에 조사되지만, 아래 방향으로 10~40% 정도 조사하는 방식으로 그늘짐이 부드러우며 눈부심도 적습니다.
③ 국부조명 - 부분조명이라 하며 전체 조명으로 충분한 밝기를 얻지 못할 때 부분만을 밝게 하기 위한 조명 방식으로 스탠드 등이 있습니다.
④ 전반확산조명 - 간접조명과 직접조명의 중간방식으로 투명한 확산성 덮개를 사용하여 빛이 확산되도록 하며, 조명기구를 일정한 높이와 간격으로 배치하여 방 전체를 균일하게 조명할 수 있고 눈부심이 거의 없습니다.

55. 혼색에 관한 문제

| 중요도 ●●●○○ 정답 ②

② 감법혼색에 의해 유채색이 아닌 무채색을 만들어 낼 수 있는 2가지 흡수매질의 색을 감법혼색의 보색이라 합니다.

56. RGB 컬러 프로파일에 관한 문제

| 중요도 ●●○○○ 정답 ④

④ 옵셋 인쇄기는 RGB 컬러 프로파일과 무관한 CMYK 방식을 사용합니다. RGB 컬러 프로파일은 장치의 입출력 컬러에 대한 수치를 저장해 놓은 파일로서 RGB 이미지를 출력하기 위해 컬러 잉크젯 프린터의 RGB 프로파일을 사용할 때는 RGB 이미지는 정확한 색공간 프로파일이 내장되어 있어야 합니다. RGB로 출력을 해야 CMYK로 변환할 필요가 없습니다.

57. 색채의 소재에 관한 문제

| 중요도 ●●●○○ 정답 ②

② 착색하고자 하는 소재와 작용하여 소재에 직접 착색되는 것은 안료가 아니라 염료입니다.

58. 색에 관한 용어에 관한 문제

| 중요도 ●●●○○ 정답 ③

KS A 0064에서 다음과 같이 색에 관한 용어를 정의하고 있습니다.

① 광원에서 나오는 빛의 색 - 광원색(2006번)

② 빛을 반사 또는 투과하는 물체의 색 - 물체색(2007번)

③ 빛을 확산 반사하는 불투명 물체의 표면에 속하는 것처럼 지각되는 색 - 표면색(2008번)

④ 깊이감과 공간감을 특정 지을 수 없도록 지각되는 색 - 개구색(2009번)

59. CIELAB에 관한 문제

| 중요도 ●●●○○ 정답 ④

④ 기준 백색의 삼자극치는 가법혼색(RGB)의 원리를 이용해 3원색을 기반으로 빨간색은 X센서, 녹색은 Y센서, 청색은 Z센서에서 감지하여 XYZ 삼자극치의 값을 표시하는 것으로 현재 모든 측색기의 기본 함수로 사용되고 있어서 색이름을 수량화하여 나타내기에 가장 적합한 색체계입니다.

60. 플라스틱 소재의 특성에 관한 문제

| 중요도 ●●●○○ 정답 ④

플라스틱의 특징은 아래와 같습니다.

- 가공이 용이하고 다양한 재질감을 낼 수 있다.
- 1930년대 석유화학 발전으로 합성수지가 생산되었는데 주원료는 유기재료인 석탄과 석유이다.
- 가볍고 강도가 높다.
- 전기 절연성이 우수하고 열팽창계수가 크다.
- 내수성이 좋아 녹이나 부식이 없다.
- 타 재료와의 친화력이 좋다.

61. 전자기파에 관한 문제

| 중요도 ●●●○○ 정답 ②

② 감마선 - X선 - 자외선 - 가시광선 - 적외선 - 극초단파(라디오 전파) 순으로 파장의 길이가 깁니다.

62. 빛에 대한 눈의 작용에 관한 문제

| 중요도 ●●●○○ 정답 ①

① 밝은 상태에서 어두운 상태로 바뀔 때 민감도가 증가하는 것을 명순응이 아니라 암순응이라 합니다.

63. 색조의 감정효과에 관한 문제

| 중요도 ●●●○○ 정답 ③

③ deep 색조는 저명도, 고채도로 부드러운 느낌보다는 딱딱하고 무거운 느낌입니다.

64. 헤링의 4원색설에 관한 문제

| 중요도 ●●●○○ 정답 ③

③ 헤링의 4원색설은 1872년 독일의 심리학자이자 생리학자 "헤링"의 학설로, 색을 본 후 반대의 잔상인 빨강–초록 물질, 파랑–노랑 물질, 검정–하양 물질인 서로 대립하는 3종류의 광화학 물질이 존재한다고 가정하고, 망막에 빛이 들어오면 분해(이화)와 합성(동화)이라고 하는 반대 반응이 동시에 일어나 반응의 비율에 따라서 여러 가지 색이 지각된다고 보았습니다. 심리적 보색개념으로 반대색설이라고도 합니다.

65. 가시광선의 시감도에 관한 문제

| 중요도 ●●●○○ 정답 ①

① 가시광선 파장 중 가장 시감도(파장에 따라 빛 밝기가 다르게 느껴지는 정도)가 높고, 우리 눈이 가장 밝게 느끼는 최대 시감도의 파장범위는 555nm로 황초록이며 보기 중에는 연두색이 가장 높습니다.

보라계열	파랑계열	초록계열
380~445nm	445~480nm	480~560nm
노랑계열	주황계열	빨강계열
560~590nm	590~640nm	640~780nm

66. 병치혼색에 관한 문제

| 중요도 ●●●○○ 정답 ④

④ 병치혼합은 선이나 점이 서로 조밀하게 병치(나란히 놓이거나 동시에 설치)되어 인접색과 혼합하는 방식으로 19세기 신인상파의 점묘법, 모자이크, 직물의 무늬, 컬러인쇄의 망점, 모니터의 색재현 등에 사용됩니다. 맥스웰의 색 회전판은 회전혼합입니다.

67. 색의 감정효과에 관한 문제

| 중요도 ●●●○○ 정답 ③

③ 붉은색 계열은 흥분, 푸른색 계열은 진정의 느낌을 줍니다. 채도는 비교적 높을 때 흥분감을 주게 됩니다.

68. 회전혼합에 관한 문제

| 중요도 ●●●○○ 정답 ③

③ 색팽이를 회전시켜 무채색으로 보이게 하기 위해서는 보색관계의 색을 사용하면 됩니다. 5Y의 노랑의 보색은 파랑계열입니다. 보기 중에 5PB 5/10이 됩니다.

69. 혼색의 원리에 관한 문제

| 중요도 ●●●○○ 정답 ③

③ 물리적 혼색은 색광, 색료혼합처럼 실제 혼합하는 것이고, 생리적 혼색은 망막에 일어나는 착시현상인 중간혼합이 이에 속합니다.

예 물리적 혼색 - 컬러사진, 무대조명 등
생리적 혼색 - 점묘화법, 모자이크, 색팽이 등

70. 계시대비에 관한 문제

| 중요도 ●●●○○ 정답 ②

② 계시대비는 어떤 색을 보다가 다른 색을 보는 경우 먼저 본 색의 영향으로 다음에 보는 색이 다르게 보이는 대비현상을 말합니다.

71. 색채에 관한 문제

| 중요도 ●●●○○ 정답 ③

③ 색채는 물리적 현상인 색이 감각기관인 눈을 통해서 지각되는 현상으로 빛 자체를 심리적으로 표시하는 색자극이 아닙니다.

72. 혼색에 관한 문제

| 중요도 ●●●○○ 정답 ③

① 병치혼색의 경우 혼색은 색상과 관련이 있습니다.
② 컬러 인쇄의 경우 일부분을 확대하여 보면 점의 색은 빨강, 녹색, 파랑이 아니라 CMY로 되어 있습니다.
③ 색유리의 혼합은 감법혼색에 속합니다.
④ 중간혼색은 감법혼색이 아닌 가법혼색의 영역에 속합니다.

73. 애브니 효과에 관한 문제

| 중요도 ●●●○○ 정답 ②

① 맥콜로 효과 - 맥콜로에 의해 발견된 효과로 대상의 위치에 따라 눈을 움직이면 잔상이 이동하여 나타나는 현상입니다. 흑백의 가로줄과 세로줄이 그려진 그림의 점을 보면 첫 번째, 두 번째 그림에서 색상의 보색이 나타납니다.
② 애브니 효과 - 파장(색상)이 같아도 색의 순도(채도)가 변함에 따라 색상도 변화하는 것과 관련한 현상으로 색자극의 순도가 변하면 색상이 다르게 보이는 현상을 말합니다. 즉 같은 색상이라도 채도 차이에 따라 다른 색으로 지각되는 것을 말합니다.
③ 리프만 효과 - 색상 차이가 커도 명도가 비슷하면 두 색의 경계가 모호해져 명시성이 떨어져 보이는 현상을 말합니다.
④ 베졸드 브뤼케 효과 - 동일한 주파장의 색광도 강도를 변화시키면 색상이 다르게 보이거나 다른 유사한 색광도 강도에 따라서 동일하게 보이는 현상으로 불변색상이라고 합니다.

74. 잔상에 관한 문제

| 중요도 ●●●○○ 정답 ①

① 수술복 - 부의 잔상
② 영화 - 정의 잔상
③ 모니터 - 정의 잔상
④ 애니메이션 - 정의 잔상

[부의 잔상과 정의 잔상]

• 부의 잔상 : 원래 감각과 반대되는 밝기나 색상을 띤 잔상으로 일반적으로 느끼며 음성 잔상, 소극적 잔상이라고도 하며 수술 도중 청록색이 아른거리는 이유도 여기에 있습니다. 음성 잔상은 거의 원래 색상과의 보색 관계로 나타납니다.
• 정의 잔상 : 원래 감각과 같은 정도의 밝기나 색상을 띤 잔상을 말합니다. 부의 잔상보다 오래 지속되며 TV 또는 영화에서 주로 볼 수 있고 양성 잔상, 긍정적 잔상, 적극적 잔상, 등색 잔상이라고도 합니다.

75. RGB 시스템에 관한 문제

| 중요도 ●●○○○ 정답 ①

① Laser Printer의 원리는 복사기와 거의 같습니다. 감광시키면 정전기에 의한 전자상을 만드는 드럼 위에 레이저 광선을 패턴에 따라 주사시키는 방식으로 RGB 시스템을 사용하는 디지털 장치가 아닙니다.

76. 흑체복사에 관한 문제

| 중요도 ●●○○○ 정답 ①

① 흑체복사는 물체를 가열할 때 나오는 빛에 대한 연구로 흑체는 말 그대로 '이상적인 물체'이기 때문에 현실에서는 흑체와 가까운 물체만 존재하는데, 그중 하나가 바로 태양입니다.

77. 색채의 감정적인 효과에 관한 문제

| 중요도 ●●●○○ 정답 ①

① 색의 온도감은 경험적인 것으로 자연현상에 근원을 두며 온도감은 색상의 영향이 가장 큽니다. 난색은 따뜻한 느낌의 색으로 저명도, 장파장의 색인 빨강, 주황, 노랑 등이 있고, 한색은 차가운 느낌의 색으로 고명도, 단파장의 색인 파란색 계열이 있습니다. 중성색은 색의 온도가 느껴지지 않는 중간 느낌의 색으로 연두, 녹색, 자주, 보라 등이 있습니다.

78. 양성적 잔상에 관한 문제

| 중요도 ●●●○○ 　정답 ④

[정의 잔상]

원래 감각과 같은 정도의 밝기나 색상을 띤 잔상을 말합니다. 부의 잔상보다 오래 지속되며 TV 또는 영화에서 주로 볼 수 있고 양성 잔상, 긍정적 잔상, 적극적 잔상, 등색 잔상이라고도 합니다. 원래의 자극과 같은 정도의 자극이 지속적으로 느껴지는 경우를 '스윈들의 유령'이라 합니다.

79. 보색에 관한 문제

| 중요도 ●●●○○ 　정답 ①

[보색]

• 보색은 서로 반대되는 색으로 색입체상에서 서로 마주 보는 색입니다. 실제 보색의 의미는 서로 보완해 주는 역할을 말합니다.

• 물체색에서 잔상은 원래 색상과 보색관계의 색으로 나타나며 혼색했을 때 무채색이 되는 두 색을 말합니다.

　　예 보색 + 보색 = 흰색(색광혼합)
　　　　보색 + 보색 = 검정(색료혼합)

• 혼색에서 모든 2차색은 그 색에 포함되지 않은 원색과 보색관계에 있습니다.

　　예 적색의 보색은 녹색, 연두(5GY)-보라(5P), RBG, G-RP, B-YR 등

80. 주목성과 시인성에 관한 문제

| 중요도 ●●●○○ 　정답 ①

① 주목성과 시인성이 가장 높은 색은 노란색입니다. 보기 중에 노란 기미를 가지고 있는 주황색이 가장 시인성이 높습니다.

81. 먼셀 표기법에 관한 문제

| 중요도 ●●●●● 　정답 ④

④ 10YR 7/4에서 10YR은 색상, 7은 명도, 4는 채도를 의미합니다. 색상은 주황색인데 색상의 위치로 10은 노란색 쪽으로 치우쳐 있음을 표시합니다. 명도의 범위는 색상과는 상관이 없습니다. 채도의 단계는 1~14까지이며 명도의 단계는 1.5~9.5입니다

82. 전통색 이름에 관한 문제

| 중요도 ●●●○○ 　정답 ④

① 지황색(芝黃色) : 누런 황색. 영지(靈芝)의 색을 말합니다.

② 담주색(淡朱色) : 흙을 구웠을 때의 어두운 주황색으로 갈색, 담적색입니다.

③ 감색(紺色) : 쪽남으로 짙게 물들여 검은빛을 띤 어두운 남색입니다.

④ 치색(緇色) : 스님의 옷색을 말합니다.

83. NCS 색체계에 관한 문제

| 중요도 ●●●○○ 　정답 ③

① 색상체계는 W-S, W-C, S-C가 아니라 Y, B, R, G를 기본척도로 하고 있습니다.

② 파버 비렌과 상관없이 혼합비의 세 가지 속성 가운데 검정량과 순색량의 뉘앙스(nuance)만 표기합니다.

③ 기본척도 내의 한 지점은 속성 간의 관계성에 의해 색상이 결정됩니다.

④ 하양색도, 검정색도, 유채색도를 표준표기로 하지 않고 뉘앙스와 색상표시를 표준표기로 합니다.

　　예 S1040-Y40R

84. DIN 색채계에 관한 문제

| 중요도 ●●●○○ 　정답 ①

① DIN 색체계는 1955년 오스트발트를 기본으로 산업발전과 통일된 규격을 위하여 독일의 표준기관인 DIN에서 도입한 색체계로 다양한 색채 측정과 밀접하게 연관된 수많은 정량적 측정에 이용할 수 있는 체계를 개발했습니다. DIN 색체계는 오스트발트 표색계와 마찬가지로 24색으로 구성되어 있으며 색상을 주파장으로 정의하고 명도는 0~10단계의 총 11단계로 분류하며, 채도는 0~15단계의 총 16단계로 분류합니다. 13 : 5 : 3으로 표기하며, 13은 색상(Hue), 5는 포화도(Saturation), 3은 암도(Darkness)를 나타냅니다. 색상-T(Bunton), 포화도(채도)-S(Sattigung), 암도(명도)-D(Dunkelstufe)로 표기합니다.

85. 문 - 스펜서의 색채조화론에 관한 문제

| 중요도 ●●●○○ 　정답 ④

④ 매사추세츠공대의 문 교수(P. Moon)와 조교수인 스펜서(D. E. Spenser)가 함께 먼셀 시스템을 바탕으로 한 색채조화론을 미국 광학회(OSA)의 학회지에 발표했습니다. 과학적이고 정량적인 색채조화를 추구하였으며 수학적 공식을 사용하여 정량적으로 이론화한 색채조화론입니다. 지각적으로 고른 감도의 오메가 공간을 만들어 먼셀 표색계의 3속성과 같은 개념인 H, V, C 단위로 설명하였고 조화를 미적 가치를 가지는 것이라 하였습니다. 부조화는 미적 가치가 없는 것으로 규정했으며 조화는 동등(동일)조화, 유사조화, 대비조화로 구분했고 부조화는 제1부조화, 제2부조화, 눈부심으로 구분했습니다. 색채조화에 따른 배색기법과는 상관이 없습니다.

86. 톤인톤 배색에 관한 문제

| 중요도 ●●●○○ 정답 ②

① 톤온톤(Tone on Tone) 배색 – 톤을 겹치게 한다는 의미이며, 동일 색상으로 두 가지 톤의 명도차를 비교적 크게 잡은 배색입니다.
② 톤인톤(Tone in Tone) 배색 – 유사색상의 배색처럼 톤과 명도의 느낌은 그대로 유지하면서 색상을 다르게 배색하는 방법으로, 톤은 같지만 색상이 다른 배색을 말합니다.
③ 카마이외(Camaieu) 배색 – 색상과 톤의 차이가 거의 없는 배색기법으로 톤온톤과 비슷한 배색이지만 톤의 변화폭이 매우 작은 배색으로 색상차와 톤의 차가 거의 근사한 애매한 배색 기법을 말합니다.
④ 트리콜로르(Tricolore) 배색 – 비콜로 배색과 동일하게 국기의 배색에서 나온 기법으로 한 면을 3가지 색으로 배색한 것을 말합니다.

87. 먼셀 색체계의 보색에 관한 문제

| 중요도 ●●●●○ 정답 ②

88. KS 계통색명에 관한 문제

| 중요도 ●●●○○ 정답 ②

① 색이름 수식형은 빨간, 노란, 초록빛, 파란, 보랏빛, 자줏빛, 분홍빛, 갈, 흰, 회, 검은을 사용합니다.
② 필요시 2개의 수식형용사를 결합하거나 부사 '아주'를 수식형용사 앞에 붙여 사용할 수 있습니다.
③ 기본색이름 뒤가 아니라 앞에 색의 3속성에 따른 수식어를 이어 붙여 표현할 수 있는데 이는 일반색명법입니다.
④ 유채색의 기본색이름은 빨강, 노랑, 녹색, 파랑, 보라 5색이 아닌 갈색, 분홍색과 중간색 5색을 더한 12색입니다.

89. 채도에 관한 문제

| 중요도 ●●●○○ 정답 ①

① 색조(톤)는 명도와 채도를 말합니다.

90. JIS 표준색표에 관한 문제

| 중요도 ●○○○○ 정답 ③

③ 스웨덴 색채연구소가 아닌 일본공업규격(JIS)에서 채택되었으며 'JIS 표준색표'도 먼셀 색표계를 사용하고 있습니다.

91. CIE LAB 색체계에 관한 문제

| 중요도 ●●●○○ 정답 ①

① L은 명도를 나타내며 100은 흰색, 0은 검은색입니다. a*는 빨강, −a*는 초록, +b*는 노랑, −b*는 파랑을 의미합니다. a*b*의 수치는 색도 좌표를 나타내는 것으로 색상과 채도를 모두 표시하므로 채도가 감소하는 것과 관련이 없습니다.

92. 쉐브럴(M. E. Chevreul)의 색채조화론에 관한 문제

| 중요도 ●●●○○ 정답 ④

④ 오메가 공간은 문 · 스펜서의 색채조화론과 관련이 있습니다.

93. 혼색계(color mixing system)에 관한 문제

| 중요도 ●●●○○ 정답 ②

② 시지각적으로 색표를 만들기 위한 색체계는 현색계입니다.

[혼색계]
혼색계는 물체색을 측색기로 측색하고 어느 파장영역의 빛을 반사하는가에 따라서 각 색의 특징을 표시하는 체계로, 심리적 · 물리적 빛의 혼색실험에 기초를 둔 표색계로 환경을 임의로 선정하여 정확하게 측정할 수 있지만 색좌표의 활용기술과 해독기술 등이 필요합니다. 단점으로는 지각적 등보성(시각적으로 같은 간격으로 보이는 것)이 없고, 감각적인 검사에서 반드시 오차가 발생하며, 수치로 구성이 되어 색의 감각적 느낌이 없으므로 데이터화된 수치로만 표기하기 때문에 직관적이지 못합니다. 빛의 색을 표기하는 데 사용되는 표색계는 CIE(국제조명위원회) 표준표색계가 대표적입니다.

94. 오스트발트(W. Ostwald) 색체계에 관한 문제

| 중요도 ●●●○○ 정답 ④

④ 오스트발트 표색계는 표기방법이 실용적이지 못해 활용이 곤란하다는 단점을 가지고 있습니다. 기호화된 정

grayish	gy
dark grayish	dgy
blackish	bk

량적 색 표시방법으로 직관적 예측과 연상이 어렵고 시각적으로 고른 간격이 유지되지 않아 CHM 같은 색표집이 필요합니다. 같은 기호색이라도 명도가 달라 색표집이 있어야 합니다.

95. 한국인과 백색에 관한 문제

| 중요도 ●●○○○ 정답 ①

① 한국인의 백은 순백, 수백, 선백 등 혼색이 전혀 없는, 조작하지 않은 있는 그대로의 색을 의미합니다.

96. CIE 색도도에 관한 문제

| 중요도 ●●●○○ 정답 ①

① 색도도 내의 두 점을 잇는 선 위에는 두 점을 혼합하여 생기는 색의 변화가 늘어서 '있다'가 정답입니다.

[색도도]

색도도란 색도 좌표를 그림으로 표시한 것을 말하며 색지도 또는 색좌표도라고도 합니다. 색도 좌표를 x, y로 표시하고 그림 바깥쪽의 곡선은 빛 스펙트럼의 색도점(색도를 나타내는 점)을 연결한 곡선이며 바깥 굵은 실선은 스펙트럼의 색을 나타내는 스펙트럼 궤적이고, 수치는 파장을 의미하며 단위는 nm 단위로 표시한 것입니다. 실존하는 색의 좌표계는 모두 폐곡선의 내부에 들어가며 P선은 380nm(x=0.1741, y=0.0050)와 780nm(x=0.7347, y=0.2653)를 잇는 선으로 보라색 경계라고 하며 단색 표시 등에 사용됩니다. 내부의 궤적선은 색온도를 나타내고, 보색은 백색점 C를 두고 마주 보고 있으며 서로 보색 관계에 있는 두 색을 잇는 선분은 백색점을 지나갑니다.

97. ISCC-NIST 색명법에 관한 문제

| 중요도 ●●●○○ 정답 ④

④ deep은 d가 아니라 dp입니다.

[ISCC-NIST 기본색소]

very pale	vp
pale	p
very light	vl
light	l
brilliant	bt
strong	s
vivid	v
deep	**dp**
very deep	vdp
dark	d
very dark	vd
moderate	m
light grayish	lgy

98. NCS 색체계 색삼각형과 색상환에 관한 문제

| 중요도 ●●●○○ 정답 ①

① S2050-R40B를 의미하며 뉘앙스는 검정색도 20%, 순색도 50%를 의미하고, 색상은 빨강에 40%의 파란색의 비율을 나타냅니다.

99. CIE 표준 색체계에 관한 문제

| 중요도 ●●●○○ 정답 ③

③ 1931년 국제조명위원회(CIE)에서 제정한 표준 측색시스템으로 가법혼색(RGB)의 원리를 이용해 3원색을 기반으로 빨간색은 X센서, 초록(녹색)은 Y센서, 청색은 Z센서에서 감지하여 XYZ 삼자극치의 값을 표시하는 것으로 Y값은 초록(녹색)의 자극치로 명도값을 나타내고, X는 적색, Z는 청색이 자극치에 일치합니다. 현재 모든 측색기의 기본 함수로 사용되고 있어서 색이름을 수량화하여 나타내기에 가장 적합한 색체계입니다.

100. 보색대비에 관한 문제

| 중요도 ●●●○○ 정답 ③

③ 보색대비는 먼셀 색체계의 색상환에서 서로 마주 보고 있는 두 가지 색이 배색되었을 때 생깁니다. 보색관계인 두 색이 있을 때 서로의 영향으로 색상이 실제와 달라 보이는 현상입니다. 보색이 되는 두 색이 서로 영향을 받아 본래의 색보다 채도가 높아지고 선명해지는 현상으로 노란색은 보색인 파란색 위에 있을 때 가장 선명하게 보입니다.

10회 컬러리스트 기사 필기 기출모의고사 정답 및 해설

1	2	3	4	5	6	7	8	9	10
②	①	②	④	②	②	④	②	③	①
11	12	13	14	15	16	17	18	19	20
③	②	③	④	②	③	②	②	②	③
21	22	23	24	25	26	27	28	29	30
②	②	③	④	②	④	③	③	④	②
31	32	33	34	35	36	37	38	39	40
③	②	①	③	②	①	②	④	①	①
41	42	43	44	45	46	47	48	49	50
④	③	④	④	④	①	③	②	②	③
51	52	53	54	55	56	57	58	59	60
④	④	③	④	⑤	③	④	②	③	④
61	62	63	64	65	66	67	68	69	70
②	②	③	④	①	④	②	②	③	④
71	72	73	74	75	76	77	78	79	80
①	③	①	③	②	①	②	②	③	①
81	82	83	84	85	86	87	88	89	90
③	②	②	④	③	④	④	④	①	③
91	92	93	94	95	96	97	98	99	100
④	①	①	③	④	②	②	③	②	①

1. 마케팅전략 수립절차에 관한 문제

| 중요도 ●●●○○ 정답 ②

① 1단계 상황분석 – 경쟁사 브랜드 매출, 제품디자인 마케팅전략의 변화추이를 파악하여 포지셔닝을 분석하는 단계입니다.

② 2단계 목표설정 – 시장의 수요측정, 기존전략의 평가, 새로운 목표에 대한 평가, 글로벌마켓에 출시하게 될 상품일 경우 전 세계 공통적인 색채환경을 사전에 조사하는 단계입니다.

③ 3단계 전략수립 – 자사 브랜드를 중심으로 사회, 문화, 소비자의 라이프스타일 등의 동향을 파악하고 키워드를 도출하며 이미지매핑(mapping)을 하는 단계입니다.

④ 4단계 실행계획 – 과거 몇 시즌 동안 나타났던 디자인 트렌드의 변화추이를 분석하여 미래에 나타나게 될 트렌드를 예측하는 단계입니다.

2. SD법(Semantic Differential Method)에 관한 문제

| 중요도 ●●●●● 정답 ①

SD법은 1959년 미국의 심리학자 오스굿(C.E.Osgoods)에 의해 고안된 색채이미지에 관한 연구법입니다. 경관이나 제품, 색, 음향감촉, 유행색 경향 및 선호도 비교분석과 여러 가지 대상의 인상을 파악하는 방법으로 많이 사용되고 있습니다. 조사 대상자의 주관적인 의미를 객관적으로 평가하여 정성적(문자로 분석하여 설명) 색채이미지를 정량적(수치로 분석하여 설명)이며 객관적으로 측정하는 방법입니다. 색채조사방법 중 형용사의 반대어쌍, 즉 상반되는 형용사군 10~50개를 이용하여 이미지맵과 이미지프로필과 같은 좌표계로 결과를 볼 수 있으며 정서를 언어스케일(언어로 된 척도화된 표)로 나타낼 수 있습니다. SD법 형용사 평가척도는 다음과 같습니다.

① 평가차원(evaluative dimension)
 좋은 – 나쁜, 깨끗한 – 더러운, 아름다운 – 추한, 가치 있는 – 가치 없는

② 능력차원(역능차원, potency dimension)
 큰 – 작은, 강한 – 약한, 깊은 – 얕은, 두꺼운 – 얇은

③ 활동차원(activity dimension)
 빠른 – 느린, 날카로운 – 둔한, 능동적인 – 수동적인

3. 마케팅믹스의 기본요소에 관한 문제

| 중요도 ●●●○○ 정답 ②

마케팅의 4요소인 4P는 효과적인 마케팅을 위한 네 가지 핵심요소를 의미합니다. 4P를 마케팅믹스라고 하는데 4가지 핵심요소를 어떻게 잘 혼합하느냐에 따라 마케팅효과를 극대화할 수 있기 때문입니다. 4P는 제품(Product), 유통(장소, Place), 촉진(Promotion), 가격(Price)을 의미합니다. 마케팅믹스는 기업이 표적시장을 통해서 원하는 결과를 얻을 수 있도록 하기 위하여 사용하는 통제 가능한 마케팅변수의 총집합으로, 마케팅수단이나 마케팅기능들을 최적으로 조합해 원하는 결과를 얻기 위한 가능한 수단을 활용하는 것을 말합니다.

4. 색채와 음향에 관한 연구결과에 관한 문제

| 중요도 ●●●○○ 정답 ④

④ 느린 음은 대체로 노랑을, 높은 음은 낮은 채도가 아닌 높은 채도의 색을 연상시킵니다.

5. 표적마케팅의 3단계 순서에 관한 문제

| 중요도 ●●●○○ 정답 ②

② 현대는 다품종 소량생산체제로 시장이 변하고 있습니다. 이런 세분화된 시장에서 표적시장을 선택하여 이에 알맞은 제품을 제공하는 마케팅기법을 표적마케팅이라

합니다. 표적마케팅은 시장세분화 → 시장표적화 → 시장의 위치선정의 과정으로 이루어집니다.

6. 컬러코드(color code)에 관한 문제

| 중요도 ●●○○○　정답 ②

② 색을 실제로 추출하고 결정하는 과정인 컬러코드가 설정되는 단계는 조사방침 결정단계입니다. 콘셉트확인, 정보수집, 정보분류·분석단계는 자료를 수집하는 단계로 컬러코드를 설정하기 전의 단계입니다.

7. 표적시장 선택의 시장공략에 관한 문제

| 중요도 ●●●○○　정답 ④

④ 색채마케팅전략 중 표적시장 선택의 시장공략전략은 3가지가 있습니다. 무차별적 마케팅, 차별적 마케팅, 집중마케팅이고 브랜드마케팅은 포함되지 않습니다.

8. 매슬로우(Maslow)의 욕구단계에 관한 문제

| 중요도 ●●●●○　정답 ②

② 식자재 구매에 있어서 원산지를 확인하는 행위는 생활 속에서 지속적으로 안전을 추구하는 안전욕구인 생활보존욕구에 속합니다.

[매슬로우의 욕구단계]

• 생리적 욕구 : 의식주와 관련한 인간의 가장 원초적인 욕구
• 생활보존욕구 : 지속적으로 생활 속에서 안전을 추구하는 안전욕구
• 사회적 수용욕구 : 사회구성원으로서의 역할을 통해 인정받고자 하는 욕구
• 존경취득욕구 : 타인에게 인정받고 싶은 권력에 대한 욕구로, 자존심, 인식, 지위 등과 관련
• 자기실현욕구 : 고차원적인 자기만족의 단계로 자아개발의 실현단계

9. 관찰법에 관한 문제

| 중요도 ●●●○○　정답 ③

③ 관찰법은 조사의 신뢰도를 높이기 위해 소비자의 행동을 직접적으로 관찰하는 방법으로 특정지역의 유동인구를 분석하거나 시청률이나 시간집중도 등을 조사하는 데 적합합니다. 특정효과를 얻거나 비교를 통해 정확한 정보를 얻고자 할 때는 설문지법이 적당합니다.

10. CI에 관한 문제

| 중요도 ●●●○○　정답 ①

① CI는 기업의 이미지통일을 위한 통합화작업으로, 기업의 개성과 자아의 동질성을 확보하고 사회문화 창조와 서비스정신을 조성하며 소비자에게 신뢰를 보증하는 상징으로 사용됩니다. 기업이 타 기업과의 차별화, 경영전략 도입, 기업만의 이상적 이미지 확립을 목적으로 고도의 전략적 판단을 필요로 하므로 경영자의 원활한 커뮤니케이션과 상호이해가 이루어져야 합니다.

11. 파랑의 의미에 관한 문제

| 중요도 ●●●○○　정답 ③

[문화에 따른 파랑의 의미]

• 아메리카 인디언 : 여성
• 중국 : 하늘에 제사지낼 때 황제가 입었던 옷의 색
• 이집트 : 덕, 신념, 진실을 의미
• 갈리아 : 노예들이 입었던 옷의 색
• 일본 : 영화 속에서 천민의 색, 초자연적 창조물, 귀신과 친구를 상징
• 티베트 : 밝은 파랑은 천사를 의미
• 미국 : 남자 아기를 의미

12. 문화에 따른 색에 관한 문제

| 중요도 ●●●○○　정답 ②

② 동양 문화권에서 노랑은 신성한 색채이지만 미국에서는 겁쟁이, 배신자의 의미이며 말레이시아, 시리아, 태국, 아일랜드, 브라질 등에서는 혐오색으로 인식됩니다.

13. VALS에 관한 문제

| 중요도 ●●●○○　정답 ③

③ VALS법(Values And Life Styles)은 스탠포드 연구기관(Stanford Research Institute, SRI)에서 개발하였습니다. VALS(Value and Life Style)는 가치(Value)와 라이프스타일(Life Style)의 머리글자를 딴 약어로서 인구통계적인 자료나 소비통계뿐만 아니라 시장세분화를 위한 생활유형연구에 가장 많이 쓰이며 미국인을 기준으로 하였습니다. VALS 1은 동기와 발달심리학이론(매슬로우의 욕구단계)에 바탕을 두고 개발되었고, VALS 2는 소비자 구매패턴을 측정하기 위해 개발되었습니다.

14. 프랭크 H. 만케의 색경험피라미드에 관한 문제

| 중요도 ●●●○○　정답 ④

④ 유행색은 시대사조, 패션, 스타일의 영향과 관련이 있습니다.

[프랭크 H. 만케의 색채경험피라미드]

15. 색채와 문화에 관한 문제

| 중요도 ●●●○○　정답 ②

② 흐린 날씨 지역의 사람들은 연한 회색을 띤 색채 또는 연한 한색계를 선호합니다. 반면 일광량이 많은 지역의 사람들은 선명한 난색계를 선호합니다.

[문화 및 나라별 색채선호도]

• 라틴계 – 난색
• 북극계 게르만인 – 한색
• 중국 – 붉은색
• 아프리카 – 검정색
• 일본 – 흰색
• 네덜란드 – 오렌지색
• 이스라엘 – 하늘색
• 인도 – 빨간색, 초록색

16. 시장세분화(market segmentation)에 관한 문제

| 중요도 ●●●●○　정답 ③

시장세분화의 분류는 다음과 같습니다.
• 사용자행동특성별 세분화
　제품의 사용빈도별, 상표 충성도별로 세분화
• 지리적 특성별 세분화
　지역, 도시크기, 인구밀도, 기후별로 세분화
• 인구학적 특성별 세분화
　연령, 성별, 결혼선택별, 수입별, 직업별, 거주지역별, 학력, 교육수준별, 라이프스타일별, 소득별로 세분화
• 사회문화적 특성별 세분화
　문화, 종교, 사회계층별로 세분화
• 제품특성에 근거한 세분화
　사용자유형, 용도, 추구효용, 가격탄력성, 상표인지도, 상표애호도 등의 세분화

17. 색채의 공감각적 특징에 관한 문제

| 중요도 ●●●○○　정답 ②

① 비렌 – 빨간 – 정사각형
② 카스텔 – 노랑 – E 음계
③ 뉴턴 – 주황 – 레 음계
④ 모리스 데리베레 – 빨강 – 머스크향

18. 색채의 사회적 역할에 관한 문제

| 중요도 ●●○○○　정답 ②

② 사회가 고정되고 개인의 독립성이 뒤처진 사회에서는 색채가 획일화·단순화되는 경우가 많습니다. 개성이 인정되는 사회일수록 다양한 색채가 사용되고 화려해질 수 있습니다.

19. 색채치료에 관한 문제

| 중요도 ●●●○○　정답 ②

② 남색이 아닌 파랑은 불면증, 염증, 심신의 완화·안정, 진정효과, 히스테리, 스트레스, 흥분, 두통, 호흡수와 혈압 안정, 근육긴장의 감소, 집중력 증대, 교감신경의 긴장을 높이고 성호르몬의 활동을 억제하는 작용을 합니다.

20. 제품의 라이프스타일 종류에 관한 문제

| 중요도 ●●●○○　정답 ③

① 패션(fashion)은 항상 시대와 지역 그리고 세대에 따라 지속적으로 변하는 유행을 말합니다.
② 스타일(style)은 어떤 특징을 가진 독특한 형태를 의미합니다. 건축양식, 기둥형태의 뜻 혹은 제품디자인의 외관형성에 채용하는 것으로, 시대와 지역에 따라 유행하는 특정한 양식을 의미하는 용어입니다.
③ 패드(fad)는 열광적으로 시장에서 받아들여지다가 사라지는 유행을 의미합니다.
④ 클래식(classic)은 '고전'이라는 뜻보다 의상에서 유행을 타지 않고 오랫동안 채택하여 지속되는 스타일을 뜻합니다.

21. 색채디자인의 매체전략방법에 관한 문제

| 중요도 ●●●○○　정답 ②

② 색채디자인의 매체전략은 광고커뮤니케이션의 과정 중하나로 광고의 색채디자인은 주제와 같은 통일성, 시각적으로 잘 보이는 주목성, 그리고 색의 연상 등을 고려해야 하지만 근접성은 시지각의 원리와 관련된 내용입니다.

22. 시대별 디자인 방향에 관한 문제

| 중요도 ●●○○○ 정답 ②

② 사회적 기술로서의 디자인은 1980년대의 디자인양식입니다.

23. 스타일(style)에 관한 문제

| 중요도 ●●●○○ 정답 ②

② 스타일이란 어떤 특징을 가진 독특한 형태를 의미합니다. 건축양식, 기둥형태의 뜻 혹은 제품디자인의 외관형성에 채용하는 것으로, 시대와 지역에 따라 유행하는 특정한 양식을 말하기도 합니다.

24. 색의 삼속성에 관한 문제

| 중요도 ●●●○○ 정답 ②

ⓐ 색의 이름 - 색상을 의미합니다.
ⓑ 색의 맑고 탁함 - 채도를 의미합니다.
ⓒ 색의 밝고 어두움 - 명도를 의미합니다.

25. 입체에 대한 문제

| 중요도 ●●●○○ 정답 ④

④ 입체는 기하학의 동적 정의로 보면 면의 이동흔적으로 두께와 부피를 말합니다. 이때 면은 3차원적으로 이동해야 합니다. 면과는 각도를 가진 방향으로 이동하거나 회전해야 한다는 말입니다. 그러나 이와 같은 동적 정의에 따른 입체는 이념적인 것입니다. 현실형태의 대부분은 입체로 이루어져 있지만 모든 입체물의 기본적 요소가 되는 순수형태는 구, 원통, 입방체(정육면체) 등과 같이 단순해야 합니다. 순수형태의 기본형태를 위해서는 어떠한 실제하는 재료가 필요하지만 그것은 큰 문제가 되지 않습니다. 각기 재질이 다른 구일 때 순수입체로서는 그 형이나 크기가 문제가 되는 것입니다.

26. 시각디자인의 커뮤니케이션 기능과 종류에 관한 문제

| 중요도 ●●●○○ 정답 ④

시각디자인의 커뮤니케이션 기능과 종류는 아래와 같습니다.
- 기록적 기능 – 사진, TV, 영화 등
- 설득적 기능 – 포스터, 신문광고, 디스플레이, 잡지광고 등
- 지시적 기능 – 신호, 문자, 활자, 통계, 도표, 화살표, 교통표지 등
- 상징적 기능 – 심벌, 심벌마크, 패턴 등
- 마케팅기능 – 판매촉진기능

27. 디자인의 특성에 따른 색채에 관한 문제

| 중요도 ●●●○○ 정답 ③

③ 제품디자인은 다양한 소재의 집합체이며 그 다양한 소재는 같은 색채가 아닌 다양한 색채를 적용하는 것이 가장 효과적입니다.

28. 주조색과 강조색에 관한 문제

| 중요도 ●●●○○ 정답 ③

③ 주조색은 전체에서 70% 이상의 면적을 차지하고, 보조색은 25% 내외, 강조색은 5% 내외의 면적을 차지하게 됩니다.

29. 색채계획 시 고려할 조건에 관한 문제

| 중요도 ●●●○○ 정답 ④

④ 색채계획 시 재료기술, 생산기술의 반영, 색채와 형태의 이미지조화, 유행정보, 유행색, 기능성, 심미성, 공공성을 모두 고려해야 합니다. 형평성은 해당되지 않습니다.

30. 선에 관한 문제

| 중요도 ●●●○○ 정답 ②

디자인의 개념요소는 다음과 같습니다.
- 점 – 선의 한계, 시동, 교차, 정지, 조형예술의 최초 요소, 위치
- 선 – 면의 한계, 점의 이동흔적, 속도, 강약, 방향
- 면 – 입체의 한계, 선의 이동흔적
- 입체 – 면의 이동흔적으로 두께와 부피

31. 그린디자인의 디자인방법에 관한 문제

| 중요도 ●●●○○ 정답 ③

③ 그린디자인은 기술적 진보에 대한 낙관적 기대뿐만 아니라 한정된 자원의 올바르고 경제적인 활용과 환경오염의 방지에 힘쓰고, 어린이 또는 노인, 장애자 등 소외받는 계층에 대한 배려도 잊지 않아야 합니다. 산업 전반에 걸친 생활용품 및 제품의 생산과정에서 재료의 순수성 및 호환성을 고려하여 최소의 에너지로 최소의 오염물질을 배출하여 제조하고, 소비자 역시 안전하고 경제적이며 재활용이 쉽도록 한 디자인을 그린디자인이라고 합니다. 환경친화적인 디자인, 리사이클링디자인, 에너지절약형 디자인은 재활용을 고려한 디자인으로 많은 노동력과 복잡한 공정이 꼭 요구되지는 않습니다.

32. 독일공작연맹에 관한 문제

| 중요도 ●●●○○ 정답 ②

② 독일공작연맹의 창시자 헤르만 무테시우스는 기계생산의 과정에서 예술가가 참여해야 할 가장 중요한 분야는 디자인이라고 했는데, 윌리엄 모리스의 기계에 의한 생산을 부정하는 미술공예운동에서 벗어나 기계생산, 대량생산, 질보다 양, 규격화와 표준화 등을 주장하고 단순한 형태를 사용하였습니다.

33. 메이크업 3대 관찰요소에 관한 문제

| 중요도 ●●●○○ 정답 ①

① 메이크업의 주요 관찰요소는 이목구비의 비율(배분), 얼굴형(배치), 얼굴의 입체 정도(입체)입니다.

34. 근대 디자인의 역사에 관한 문제

| 중요도 ●●●○○ 정답 ③

③ 곡선적 아르누보가 아니라 직선적 아르누보가 오스트리아 빈을 중심으로 발전하였습니다. 곡선적 아르누보는 프랑스, 벨기에, 독일, 이탈리아, 동구권이 주가 되었고 직선적 아르누보는 영국 북부, 오스트리아 빈을 중심으로 발전하였습니다.

35. 디자인에 관한 문제

| 중요도 ●●●○○ 정답 ②

② 디자인은 "계획하다, 설계하다"의 의미를 가집니다. 디자인은 인간생활의 목적에 알맞게 실용적이면서 미적인 조형을 계획하고 다양한 문제를 인식해 문제를 해결하기 위한 기획을 하며 이를 실현하는 창의적인 과정이라 할 수 있습니다.

36. 디자인사조(思潮)에 관한 문제

| 중요도 ●●●○○ 정답 ①

① 미술공예운동은 윌리엄 모리스의 노력에 힘입어 19세기 후반 예술성을 지향하는 몇몇 길드(guild)와 새로운 세대의 건축가, 공예디자이너에 의해 성장하였습니다. 맞는 설명입니다.
② 플럭서스(Fluxus)가 아니라 키치는 원래 낡은 가구를 주워 모아 새로운 가구를 만든다는 뜻으로, 저속한 모방예술을 의미합니다. 플럭서스는 끊임없는 변화, 움직임을 뜻하는 라틴어로, 구속되지 않는 자유로운 집단의 활동을 의미합니다.
③ 바우하우스(Bauhaus)는 독일공작연맹의 이념을 바탕으로 예술과 기계적인 기술의 통합을 목적으로 새로운 조형이념을 다루었으며, 예술, 문화에 걸쳐 혁신적이고 독창적인 새로운 조형예술을 실현하고자 했던 최초의 디자인학교입니다.
④ 다다이즘(dadaism)이 아니라 큐비즘 입체주의 화가들이 자연적 형태는 기하학적인 동일체의 방향으로 단순화시키거나 세련되게 할 수도 있다고 하였습니다.

37. 극한법에 관한 문제

| 중요도 ●●●○○ 정답 ②

② 서로 반대어쌍, 즉 극과 극으로 상반되는 이미지 또는 자극을 비교하는 방식을 극한법이라 합니다.

38. 문화성에 관한 문제

| 중요도 ●●●○○ 정답 ④

④ 버내큘러디자인은 토속적, 풍토적, 민속적이라는 의미로 일정지역 혹은 민족 고유의 조형정신과 미가 자연발생적으로 형성된 디자인으로, 지리적·문화적 생활환경과 독특한 특성을 보여줍니다. 에스닉은 민속적이라는 뜻으로 한 사회의 문화, 관습, 종교의 부분이며 에스니컬 디자인은 이러한 민간전승을 디자인하는 것을 말합니다.

39. 플럭서스에 관한 문제

| 중요도 ●●●○○ 정답 ①

① 플럭서스 : 1960~1970년대에 독일의 여러 도시를 중심으로 일어난 국제적 전위예술운동의 한 흐름으로, 끊임없는 변화, 움직임을 뜻하는 라틴어에서 유래한 용어입니다. 구속되지 않는 자유로운 집단의 활동을 의미하여 전반적으로 회색조의 어두운 색조를 사용하였습니다.
② 해체주의 : 파괴 또는 해체, 풀어 헤침의 행위적 관점에서의 부정적 경향이 강한 예술사조를 말합니다.
③ 페미니즘 : '여성'이라는 라틴어 femina에서 유래되었으며, '남녀는 평등하며 본질적으로 가치가 동등하다'는 이념으로 여성들의 주체성을 찾고자 한 운동으로, 1890~1960년대 '여성해방운동' 용어로 대체되어 사용하고 있습니다.
④ 포토리얼리즘 : 1960년대 후반에 추상주의의 영향으로 뉴욕과 서유럽의 예술 중심지에서 나타난 사실주의 예술사조입니다.

40. 개성에 의한 선호도에 관한 문제

| 중요도 ●●●○○ 정답 ①

① 개인의 개성과 호감에 의한 색채선호도는 주관적인 요소가 많이 작용합니다.

화장품의 색채디자인은 개인의 선호도와 주관적인 요소 그리고 개인의 피부적성에 맞게 색채디자인이 이뤄지게 됩니다. 반면 주거공간이나 CIP, 교통표지판의 색채디자인은 다양한 객관적인 요소들을 고려해 색채디자인이 이뤄지게 됩니다.

41. 육안조색에 관한 문제

| 중요도 ●●●○○ 정답 ④

④ KS A 0065에서는 2,000lx의 조도로 규정하고 있습니다.

[자연주광조명에 의한 색비교]

북반구에서의 주광은 북창을 통해서 확산된 광으로, 붉은 벽돌벽 또는 초록의 수목과 같은 진한 색의 물체에서 반사하지 않는 확산주광을 이용해야 합니다. 또한 시료면의 범위보다 넓은 범위를 균일하게 조명해야 하며 적어도 2,000lx의 조도가 되어야 합니다. 단, 태양의 직사광은 피합니다.

42. 색채계에 관한 문제

| 중요도 ●●●○○ 정답 ③

③ 복사의 분광분포를 파장의 함수로 측정하는 계측기는 분광광도계가 아닌 분광복사계입니다. 분광광도계는 물체의 분광반사율, 분광투과율 등을 파장의 함수로 측정하는 계측기입니다.

43. 컬러어피어런스에 관한 문제

| 중요도 ●●●○○ 정답 ④

④ 컬러어피어런스는 어떤 색채가 매체, 주변색, 광원, 조도 등이 다른 환경에서 관찰될 때 다르게 보이는 현상으로, 조건이나 조명조건 등의 차이에 따라 변화를 보이는 주관적인 색의 변화를 말합니다.

44. 광측정에 관한 문제

| 중요도 ●●●○○ 정답 ④

④ 4가지 광측정은 전광속, 조도, 휘도, 광도가 있고 단위는 전광속은 루멘(lm), 휘도는 cd(칸델라), nt(니트), mL(밀리람베르트), ftL(푸트람베르트) 등을 사용하며 광도는 cd(칸델라), 조도는 lx(럭스)를 사용합니다.

45. 표면색의 시감비교방법에 관한 문제

| 중요도 ●●●○○ 정답 ④

④ KS A 0065에는 인쇄물, 사진 등 표면색을 비교하는 경우, 필요에 따라 KS C 0074의 3.에서 규정하는 주광 D50과 상대분광분포에 근사하는 상용광원 D50을 사용한다고 규정되어 있습니다.

46. 플라스틱에 관한 문제

| 중요도 ●●●○○ 정답 ①

① 플라스틱 소재의 장점은 전기절연성, 열가소성, 접착성, 표면광택, 단열성, 빛투과성, 탄성, 충격흡수, 보온효과 등이 있습니다. 그러나 열에 약하고 깨지기 쉬우며, 환경을 오염시킬 수 있습니다.

47. 렌더링인텐트에 관한 문제

| 중요도 ●●●○○ 정답 ③

① 지각적(perceptual) 인텐트
색역(gamut)이 이동할 때 전체가 비례축소되어 색의 수치는 변하게 되고 입력색상공간의 모든 색상을 변화시키게 됩니다. 그러나 인간의 눈에는 자연스럽게 인식됩니다.
② 채도(saturation)인텐트
색상은 변해도 채도는 그대로 보존되기 때문에 출력에서도 채도가 높은 색의 선명함을 유지할 수 있는 인텐트입니다.
③ 상대색도(relative colorimetric)인텐트
가장 기본이 되는 렌더링인텐트로 하얀색의 강렬한 이미지를 줄여 본연의 색조를 유지하기 위해 사용합니다. 그래서 입력의 흰색을 출력의 흰색으로 매핑하여 출력합니다. 그러나 전체 색 간의 관계를 유지하면서 출력 색역으로 색을 압축하는 것은 지각적 인텐트 렌더링에 속합니다.
④ 절대색도(absolute colorimetric)인텐트
하얀색 부분을 보호하기 위한 인텐트로, 입력의 흰색을 출력의 흰색으로 매핑하지 않습니다.

48. 경면광택도측정에 관한 문제

| 중요도 ●●●○○ 정답 ②

② 도장면, 타일, 법랑 등 일반적 대상물의 측정은 75° 경면광택도가 아닌 45° 경면광택도를 적용합니다.

경면광택도는 거울면 반사광의 기준면에서 같은 조건에서의 반사광에 대한 백분율로 면의 광택 정도를 나타내는 것을 말합니다. 경면광택도는 필요에 따라 20, 45, 60, 75 및 85도의 입사각을 사용합니다.

[경면광택도의 종류]

• 20도 경면광택도 : 비교적 광택도가 높은 도장면이나 금속면끼리의 비교로, 60도에 의한 광택도가 70을 넘는 표면에 적용
• 45도 경면광택도 : 도장면, 타일, 법랑 등의 광택, 주로 넓은 범위를 측정하는 경우에 적용
• 60도 경면광택도 : 광택범위가 넓은 경우에 적용

- 75도 경면광택도 : 종이 등

⑤ 85도 경면광택도 : 도장, 알루미늄, 양극산화피막 등 광택이 거의 없는 대상으로 60도에 의한 광택도가 10 이하인 표면에 적용

49. 조건등색지수(MI)에 관한 문제

| 중요도 ●○○○○ **정답** ②

조건등색지수는 기준광에서 같은 색인 메타머(Metamer, 메타메리즘을 나타내는 많은 분자들)가 피시험관에서 일으키는 색차로 주어지는데 사람의 눈은 추상체의 세 가지 감지세포로 색을 보기 때문에 분광분포가 달라도 삼자극치값이 같으면 같은 색으로 보여, 중간 톤의 색을 조색할 때 메타메리즘이 많이 발생합니다. 기준광으로 조명할 때 같은 색인 2개의 물체가 시험광으로 조명했을 때 달라지는 정도를 조건등색도 또는 조건등색지수(MI)로 평가하는데 이때 색차식은 CIE 94색차식(CMC 색차식을 기반으로 매우 단순화시킴)을 사용합니다. 2개의 시료가 기준광으로 조명되었을 때 완전히 같은 색이 아닐 경우 시험광(t)으로 조명되었을 때의 삼자극치(Xt2, Yt2, Zt2)를 보정합니다.

50. 분광반사율에 관한 문제

| 중요도 ●●●○○ **정답** ③

① KS A 0064 색에 관한 용어 1012번의 입체각반사율에 대한 규정입니다.
② KS A 0064 색에 관한 용어 1011번의 복사휘도율에 대한 규정입니다.
③ KS A 0064 색에 관한 용어 1013번 분광반사율에서 물체에서 반사하는 파장의 분광복사속과 물체에 입사하는 파장의 분광복사속의 비율이라고 정의하고 있습니다.
④ KS A 0064 색에 관한 용어 1017번 완전확산반사면에 대한 규정입니다.

51. 염료와 안료에 관한 문제

| 중요도 ●●●○○ **정답** ④

④ 안료는 분말상태에서의 색과 전색제가 혼합되었을 때의 색이 약간 다르게 보입니다. 이유는 전색제 자체의 굴절률이 있기 때문인데 은폐력은 주로 광의 반사율에 따라 결정이 됩니다. 광의 반사율은 굴절률의 차이에 따라 결정되므로 안료의 굴절률과 전색제의 굴절률의 차이가 클수록 은폐력은 커지게 됩니다. 그런 이유에서 불투명하게 플라스틱을 채색하고자 할 때는 안료와 플라스틱 사이의 굴절률 차이를 작게 하는 것이 아니라 크게 해야 합니다.

52. ISO 3664 컬러관측기준에 관한 문제

| 중요도 ●●○○○ **정답** ④

④ ISO 3664 : 조명표준(ISO관측과 광원표준)규정으로, 10%에서 60% 사이의 반사율을 가진 무채색유광이 아닌 무광배경이 요구됩니다.

53. 천연수지도료에 관한 문제

| 중요도 ●●○○○ **정답** ③

③ 셸락(shellac)니스는 아주 작은 곤충의 분비물을 가공한 천연수지(resin)입니다. 실제로 목재에 코팅되는 것이 수지성분입니다. 바이올린 등 현악기와 고급가구의 도장, 목조건축물, 금당벽화로 유명한 일본의 호류사(법륭사)의 채색과 벽화제작에 셸락이 사용되었으며 현재까지도 보존되고 있습니다.
주정 바니시의 일종. 코펄을 알코올류에 녹여 만드는데 셸락바니시를 혼합하면 품질이 좋아집니다. 광택이 좋은 편이며 도막은 매우 단단한 편이지만 물러지기 쉽습니다. 주로 목공품, 양철제품의 투명마무리, 광택내기에 사용합니다.

54. 시각에 관한 용어 문제

| 중요도 ●●●○○ **정답** ②

KS A 0064 규정에
① 가독성 – 대상물의 존재 또는 모양의 보기 쉬움 정도가 아닌 문자, 기호 또는 도형의 읽기 쉬움 정도입니다.
② 박명시 – 명소시와 암소시의 중간 밝기에서 추상체와 간상체 양쪽이 움직이고 있는 시각의 상태를 말합니다.
③ 자극역은 자극의 존재가 지각되는지 여부의 경계가 되는 자극 척도상의 값을 말합니다. 2가지 자극이 구별되어 지각되기 위하여 필요한 자극 척도상의 최소의 차이는 식별역에 대한 규정입니다.
④ 동시대비는 공간적으로 근접하여 놓인 2가지 색을 동시에 볼 때에 일어나는 색대비를 말합니다. 시간적으로 근접하여 2가지 색을 차례로 볼 때에 일어나는 색대비는 계시대비입니다.

55. 디지털프린터의 디더링기법에 관한 문제

| 중요도 ●○○○○ **정답** ③

③ 인쇄의 품질은 어떤 스크리닝을 사용하냐에 따라 달라질 수 있습니다. 그래서 고품위인쇄를 위해 닷배치는 불규칙적으로 보이도록 하고 300선 이상의 고정세인쇄, 미세도트밀도에 의해 화상의 농담을 표현하는 FM 스크리닝을 사용하고 닷의 위치는 그대로 두고 크기를 변화시키는 175선의 AM스크리닝은 모아레(얼룩무늬)가 생기는 단점을 가지고 있습니다. 스토캐스틱스크리

닝은 이미지를 동일한 값을 갖는 매우 작은 점으로 변환하는 방식과 에러디퓨전방식은 FM스크리닝기법에 포함이 됩니다.

56. 메타메리즘에 관한 문제

| 중요도 ●●●○○ 정답 ④

④ 분광반사율을 기준색과 일치시킬 경우 정확한 아이소머리즘(isomerism)을 실현할 수 있으며 육안조색보다 감정이나 환경의 지배를 받지 않아 어떤 조명 아래에서나 어느 관찰자가 보더라도 같은 색으로 보이게 되어 메타메리즘현상이 일어나지 않게 됩니다.

57. ICC 기반 색채관리시스템에 관한 문제

| 중요도 ●●●○○ 정답 ②

② ICC프로파일은 장치의 입출력컬러에 대한 수치를 저장해 놓은 파일로서 장치프로파일과 색공간프로파일로 나눕니다. 모니터, 프린터와 같은 장치의 컬러 특성을 기술한 장치프로파일, sRGB 또는 Adobe RGB 같은 색공간을 정의한 색공간프로파일 등이 있습니다. 모니터프로파일이라고 한다면 ICC에서 정한 스펙에 맞춰 모니터의 색온도, 감마값, 3원색 색좌표 등의 정보를 기록한 파일을 말하며 ICC프로파일은 누구나 데이터를 이용할 수 있습니다. PC용 ICC프로파일은 .icc라는 확장명을 Mac용은 .icm이라는 확장명을 사용하고, .icm 파일은 윈도운영체제에서도 인식됩니다.
프린터의 컬러에 영향을 주는 요소는 프린터와 용지 그리고 잉크의 양과 검정비율 등입니다. 프린터제조사는 용지별로 제공되는 컬러가 다르기 때문에 용지별 프로파일을 드라이버 설치 시 함께 제공합니다. 그러므로 색채변환을 위해서 항상 입력과 출력프로파일이 필요합니다.

58. 디지털색채시스템에 관한 문제

| 중요도 ●○○○○ 정답 ②

② 인간의 시각 특징을 고려해 만들어진 색공간은 HSI, HSV, HSB, HSL로 영상처리를 주목적으로 하여 만들어졌습니다. 공통적으로 사용하는 H는 색상각도인 Hue를 의미하고 S는 색상농도, 즉 채도(saturation)를 의미합니다. I와 V, B, L은 모두 밝기 정보를 나타내는 것으로 각각 인텐서티(Intensity), 밸류(Value), 밝기(Brightness), 명도(Lightness)를 의미합니다. 그런 이유에서 HSL색공간은 먼셀의 색채개념인 색상, 명도, 채도와 유사한 구조의 디지털색채시스템입니다.

59. 색채재현에 관한 문제

| 중요도 ●●○○○ 정답 ②

② 색채를 효과적으로 재현하기 위해 다른 과정보다 우선시되어야 하는 것은 재현하려는 표준표본의 측색을 바탕으로 한 색채정량화입니다. 정량화를 통해 보다 더 정확하게 전달할 수 있고 정확한 전달로 효과적인 재현을 할 수 있게 됩니다.

60. 안료의 특징에 관한 문제

| 중요도 ●●●○○ 정답 ③

① 안료는 채색 후에 물이나 습기에 노출되어도 색이 잘 보존되는 편입니다.
② 물이나 착색과정의 용제(溶劑)에 의해 단일분자로 녹는 것은 염료입니다.
③ 안료는 착색하고자 하는 매질에 용해되지 않습니다. 맞는 설명입니다.
④ 피염제의 종류, 색료의 종류, 흡착력 등에 따라 착색방법이 달라지는 것은 염료입니다.

61. 연색성에 관한 문제

| 중요도 ●●●○○ 정답 ②

② 연색성은 광원의 성질에 따라 물체의 색이 달라 보이는 현상으로, 물체색이 보이는 상태에 영향을 줍니다. 광원에 따라 같은 색도 다르게 보이는 이유는 두 색의 분광반사도의 차이 때문입니다. 정육점에서 사용하는 붉은색 조명은 고기를 신선하게 보이도록 하는데 이것 또한 연색성의 현상이라 할 수 있습니다.

62. 인쇄에서의 혼색에 관한 문제

| 중요도 ●●○○○ 정답 ②

② 잉크량을 절약하기 위해 백색이 아니라 흑색잉크를 사용해 4원색을 원색으로써 중복인쇄하게 됩니다. 인쇄는 감법혼색으로 C, M, Y로는 완전한 흑색을 재현할 수 없어서 흑색잉크를 사용합니다.

63. 베졸드(Bezold)효과에 관한 문제

| 중요도 ●●○○○ 정답 ④

④ 베졸드효과는 가까이에서 보면 여러 가지 색들이 좁은 영역을 나누고 있지만 멀리서 보면 이들이 섞여져서 하나의 색채로 보이는 것으로, 색을 직접 혼합하지 않고 색점을 배열함으로써 전체 색조를 변화시키는 효과를 말합니다. 잔상보다는 중간혼색인 병치혼합과 관련이 있습니다.

64. 간상체와 추상체에 관한 문제

| 중요도 ●●●●○ 정답 ②

② 간상체와 추상체의 파장별 민감도곡선은 흡수스펙트럼의 차이에 의해 달라집니다. 추상체가 가장 민감하게 반응하는 파장은 560nm이고, 간상체가 가장 민감하게 반응하는 파장은 500nm입니다.

65. 산란에 관한 문제

| 중요도 ●●●○○ 정답 ④

④ 산란은 빛이 거친 표면에 입사했을 경우 여러 방향으로 빛이 분산되어 퍼져나가는 현상으로, 대낮에 하늘이 파랗게 보이거나 석양이 붉게 보이는 이유가 산란 때문입니다. 예로 노을, 흰구름, 먹구름 등이 있습니다.

66. 가법혼색에 관한 문제

| 중요도 ●●●○○ 정답 ①

① 가법혼색은 빛의 혼합으로 빛의 3원색인 빨강(red), 초록(green), 파랑(blue)을 혼합하기 때문에 섞으면 섞을수록 밝아지는 혼합이며, 컬러모니터, TV, 무대조명 등에 사용됩니다.

67. 시인성에 관한 문제

| 중요도 ●●●○○ 정답 ④

명시성이란 "물체의 색이 얼마나 잘 보이는가?"를 나타내는 정도를 의미합니다. 명시성에 영향을 주는 순서는 명도 – 채도 – 색상입니다.

68. 색채의 경연감에 관한 문제

| 중요도 ●●●○○ 정답 ②

② 경연감은 딱딱하고 연한 느낌이고 강약감은 강하고 약한 느낌을 말합니다. 경연감과 강약감은 채도와 가장 관련이 있고 채도가 높은 색은 딱딱한 느낌과 강한 느낌을 줍니다. 고채도, 저명도, 한색 등이 강한 느낌을 줍니다.

69. 분광반사율에 관한 문제

| 중요도 ●●○○○ 정답 ④

④ A – 레몬, B – 오렌지, C– 토마토, D – 양배추의 분광반사율을 나타냅니다.

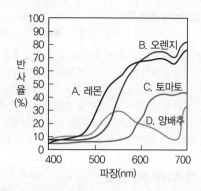

70. 병치혼색에 관한 문제

| 중요도 ●●●○○ 정답 ④

④ 병치혼색은 선이나 점이 서로 조밀하게 병치(나란히 놓이거나 동시에 설치)되어 인접색과 혼합하는 방식으로 19세기 신인상파의 점묘법, 모자이크, 직물의 색, TV화면, 옵아트 등에 사용됩니다. 색팽이는 회전혼합에 속합니다.

71. 푸르킨예 현상에 관한 문제

| 중요도 ●●●○○ 정답 ①

① 푸르킨예 현상은 조명이 점차 어두워지면 장파장에 대한 시감도가 빨리 감소하는 현상으로, 파장이 짧은 색이 나중에 사라짐으로써 갑자기 어두워지게 되면 빨간색은 어둡게, 파란색은 밝게 보이는 현상입니다.

72. 색채의 느낌에 관한 문제

| 중요도 ●●●○○ 정답 ③

① 경쾌하고 시원한 느낌은 한색계열의 색상에서 느낄 수 있습니다.
② 빨간색계통의 색은 시간의 경과가 느리게 느껴지고, 파란색계통의 색은 시간의 경과가 빠르게 느껴집니다.
③ 한색계열의 저채도 색은 심리적으로 마음이 차분히 가라앉고 조용한 느낌인 침정되는 느낌을 가질 수 있습니다.
④ 색의 중량감은 주로 채도가 아닌 명도에 의하여 좌우됩니다.

73. 색의 면적에 관한 문제

| 중요도 ●●●○○ 정답 ③

난색, 고명도, 고채도, 유채색 등은 면적이 커 보입니다. 보기에서 가장 작아 보이는 것은 명도도 낮고 한색인 ③번입니다.

74. 연변대비에 관한 문제

| 중요도 ●●●○○ 정답 ②

② 연변대비는 경계면, 즉 색과 색이 접해 있는 부분의 대비가 가장 활발하게 일어나는 현상입니다. 노트르담 대성당의 스테인드글라스 제작기법을 보면, 원색으로 이루어진 바탕그림 사이에 검은색 띠를 두른 것은 색상대비효과를 얻으면서도 연변대비를 줄여 시각적으로 보기 좋게 하기 위한 보정작업입니다.

75. 리프만효과에 관한 문제

| 중요도 ●●●○○ 정답 ③

③ 리프만효과란 색상 차이가 커도 명도가 비슷하면 두 색의 경계가 모호해져 명시성이 떨어져 보이는 현상을 말합니다.

76. 색의 혼합에 관한 문제

| 중요도 ●●●○○ 정답 ②

② 색은 한 가지 순수한 색을 사용하기보다는 여러 가지 색을 혼합하여 사용하는데 이를 색의 혼합 또는 색채의 혼합이라 합니다. 색의 혼합에는 크게 감산혼합과 가산혼합 그리고 중간혼합이 있습니다.

77. 색음현상에 관한 문제

| 중요도 ●●●○○ 정답 ①

① 색음현상은 어떤 빛을 물체에 비쳤을 때 빛의 반대색상이 그림자(색을 띤 그림자)로 지각되는 현상으로, 작은 면적의 회색이 채도가 높은 유채색으로 둘러싸일 때 회색이 유채색의 보색으로 보이는 현상을 말합니다. 즉 주위 색의 보색이 중심에 있는 색에 겹쳐 보이는 현상입니다.

78. 추상체에 관한 문제

| 중요도 ●●●○○ 정답 ②

② 추상체는 망막의 중심에 밀집되어 있으며, 밝은 부분과 유채색을 인식합니다. 추상체에는 600~700만 개의 세포가 존재하며 빛에 따라 다른 반응을 보이는 3가지의 추상체 장파장(L), 중파장(M), 단파장(S)이 존재하고 주행성입니다. 추상체가 가장 민감하게 반응하는 파장은 560nm입니다.

79. 감법혼색에 관한 문제

| 중요도 ●●●●○ 정답 ①

① 컬러TV는 가법혼색에 속합니다.
②, ③, ④번은 감법혼색에 속합니다.

감법혼색은 색채의 혼합으로, 색료의 3원색인 사이안(cyan, 청록색), 마젠타(magenta), 노랑(yellow)을 혼합하기 때문에 혼합하면 할수록 명도와 채도가 떨어져 색이 어두워지고 탁해집니다. 컬러인쇄, 사진, 색필터겹침, 색유리판겹침, 안료, 물감에 의한 색재현 등에 사용됩니다.

80. 명시성에 관한 문제

| 중요도 ●●●○○ 정답 ②

② 명시성은 주목성과 달리 두 가지 색의 차이로 가시성이 높아지는 현상으로, 주목성이 높은 색과 무채색인 검은색을 배색할 때 가장 명시도가 높습니다. 주로 도로안내 표지와 같은 곳에 사용하면 효율적입니다.

81. 문·스펜서의 색채조화론에 관한 문제

| 중요도 ●●●○○ 정답 ③

③ 제1부조화는 아주 가까운 애매한 유사색의 부조화를 의미하며, 제2부조화는 약간 다른 색의 부조화를 뜻합니다. 눈부심은 극단적인 반대색의 부조화를 의미합니다.

문·스펜서의 색채조화론은 매사추세츠공대 문교수(P.Moon)와 조교수 스펜서(D. E. Spenser)가 함께 먼셀시스템을 바탕으로 한 색채조화론을 미국광학회(OSA)의 학회지에 발표하였습니다. 과학적이고 정량적인 색채조화를 추구하였으며 수학적 공식을 사용하여 정량적으로 이론화한 색채조화론입니다. 지각적으로 고른 감도의 오메가공간을 만들어 먼셀표색계의 3속성과 같은 개념인 H, V, C 단위로 설명하였고 조화를 미적 가치를 가지는 것이라 하였으며, 부조화는 미적 가치가 없는 것으로 규정하였습니다. 조화는 동등(동일)조화, 유사조화, 대비조화로 구분하였고 부조화는 제1부조화, 제2부조화, 눈부심으로 구분하였습니다.

82. 먼셀색체계에 관한 문제

| 중요도 ●●●●○ 정답 ②

② 먼셀표색계는 한국공업규격으로 1965년 KS A 0062(색의 3속성에 의한 표시방법)에서 채택하고 있고, 교육용으로는 교육부고시 312호로 지정해 사용하고 있습니다. 주로 한국, 미국, 일본 등에서 사용하고 있습니다.

83. ISCC-NIST의 색기호에 관한 문제

| 중요도 ●●●○○ 정답 ②

② OLIVE - O가 아닌 OI입니다.

84. 한국의 전통색명에 관한 문제

| 중요도 ●●●○○ 정답 ①

① 벽람색(碧藍色)은 밝은 남색에 벽색을 더한 색을 의미

합니다.

85. NCS색체계에 관한 문제

③ 혼합비는 S(검정량) + W(흰색량) + C(유채색량) = 100%
으로 표시되는데, 세 가지 속성 중에 검정량과 순색량
의 뉘앙스만 표기합니다. S2030−Y90R로 표기되는
데, 2030은 뉘앙스를, Y90R은 색상을, 20은 검정색
도, 30은 유채색도, Y90R은 Y에 90만큼 R이 섞인 YR
을 나타냅니다. S는 2판임을 표시합니다.

86. NCS색체계에 관한 문제

④ 1979년 1판에 이어 1995년 2판으로 스웨덴 색채연구
소에서 개발, 색채에 대한 표준을 제시하여 관계성, 다
양성, 상대성의 특징을 가지며, 컬러커뮤니케이션의 원
활화를 도모하였습니다. 주로 스웨덴, 노르웨이, 스페
인 등에서 사용하고 있습니다. 헤링이 저술한 '색감정의
자연적 시스템'을 기초로 합니다. 시대에 따라 변하는
유행색(trend color)이 아닌 보편적인 자연색을 기본으
로 인간이 어떻게 색채를 지각하는지를 기초로 하여 만
든 표색계입니다. 색상과 뉘앙스의 개념으로 정리되어
배색과 계획이 쉽고 심리적인 비율의 척도를 사용해 색
지각량을 표로 나타내었습니다.

87. 국제표준색체계에 관한 문제

④ PCCS색체계는 국제표준색체계가 아닌 1964년 일본
색채연구소에서 색채조화를 주요 목적으로 개발하였습
니다.

88. DIN색체계에 관한 문제

④ 1955년 오스트발트(Ostwald)를 기본으로 산업발전과
통일된 규격을 위하여 독일의 표준기관인 DIN에서 도
입한 색체계로, 다양한 색채측정과 밀접하게 연관된 수
많은 정량적 측정에 이용할 수 있는 체계를 개발하였습
니다. DIN색체계는 오스트발트표색계와 마찬가지로
24색으로 구성되며 색상을 주파장으로 정의하고 명도는
0~10단계로 총 11단계로 분류되며, 채도는 0~15단계
로 총 16단계로 나뉘어져 있습니다. 표기는 13 : 5 : 3
으로 표기하며, 13은 색상(hue)을 표시하고 5는 포화도
(saturation)를 나타내며 3은 암도(darkness)를 나타냅
니다. 색상−T(Bunton), 포화도(채도)−S(Sattigung),
암도(명도)−D(Dunkelstufe)로 표기합니다.

89. 먼셀색체계에 관한 문제

① 먼셀의 색상은 지각적 등보간격을 2.5단계로 나누었으
며 적(R), 황(Y), 녹(G), 청(B), 자(P)의 5원색을 기본색
으로 한 다음 중간에 주황(YR), 연두(GY), 청록(BG),
남색(PB), 자(RP)를 넣어 10색으로 나누고 있습니다.

90. 혼색계시스템의 이론에 관한 문제

② 토마스 영의 빛의 이중슬릿실험, 헬름홀츠의 빛의 3원
색설, 맥스웰의 빛의 전자기파설 등은 모두 빛과 관련
된 혼색계시스템의 이론을 기초로 둔 연구자들입니다.

91. 오스트발트색입체에 관한 문제

④ 등순계열의 색은 순색량이 같은 것을 의미합니다. 등흑
계열일 때 흑색량이 같게 됩니다.

92. 오방간색에 관한 문제

① 청색은 오방정색입니다. 동쪽은 청색, 서쪽은 백색, 남
쪽은 적색, 흑색은 흑색, 중앙은 황색입니다.

[오간색]

• 홍색 – 백색과 적색 사이
• 벽색 – 백색과 청색 사이
• 녹색 – 황색과 청색 사이
• 유황색 – 흑색과 황색 사이
• 자색 – 흑색과 적색 사이

93. CIE색체계의 특성에 관한 문제

① 동일 색상을 찾기 쉬워 색채계획 시 유용한 것은 현색계
입니다. CIE색체계는 혼색계입니다.

94. CIE색체계에서 색공간 읽는 법에 관한 문제

③ $L*c*h*$에서 L은 명도, c는 채도, h는 색상의 각
도를 의미합니다. 원기둥형 좌표를 이용해 표시하는
데 색상은 h=0°(빨강), h=90°(노랑), h=180°(초록),
h=270°(파랑)으로 표시합니다.

95. PCCS색체계에 관한 문제

| 중요도 ●●●●○　정답 ④

④ 1964년 일본색채연구소에서 색채조화를 주요 목적으로 개발하였습니다. 톤(tone)의 개념으로 도입되었고 색조를 색공간에 설정하였습니다. 톤 분류법에 의해 색이름을 알게 하면 색채를 쉽게 기억할 수 있고 일상적인 감각과 어울려 이미지 반영이 용이합니다. 헤링의 4원색설을 바탕으로 빨강, 노랑, 녹색, 파랑의 4색상을 기본색으로 사용하였으며, 색상은 24색, 명도는 17단계(0.5단계 세분화), 채도는 9단계(채도의 기준은 지각적 등보성이 없이 절대수치인 9단계로 구분)로 구분해 사용합니다.

96. CIE L*u*v* 색좌표에 관한 문제

| 중요도 ●●●○○　정답 ②

② CIE가 1976년에 정한 균등색공간의 하나로, 3차원 직교좌표를 이용하는 색공간이며 지각색공간의 일종입니다. L*u*v* 표색계에서 L*은 명도지수, u*와 v*는 색상과 두 개의 채도를 나타내는 색도지수로 u*는 노랑과 파랑, v*는 빨강과 초록축을 의미합니다.

97. 먼셀색체계에서의 색채표기법에 관한 문제

| 중요도 ●●●●●　정답 ②

② 먼셀표색계는 H V/C로 표시하는데 H는 색상, V는 명도, C는 채도를 의미합니다.

98. 관용색명과 일반색명에 관한 문제

| 중요도 ●●●○○　정답 ③

③ 일반색명법은 일반적으로 부르는 기본색명에 수식형 형용사를 붙여서 사용하는 색명법으로, KS의 일반색명은 ISCC–NIST색명법에 근거해 개발되었습니다. 기본색명 앞에 색상을 나타내는 수식어와 톤을 나타내는 수식어를 붙여 표현하는 것이 계통색명입니다. 관용색명은 옛날부터 관습적으로 전해 내려오면서 광물, 식물, 동물, 지명과 인명 등의 이름으로 습관적으로 사용하는 색으로, 색감의 연상이 즉각적입니다. 그런 점에서 일반색명보다 관용색명이 감성적인 표현의 방법이라 할 수 있습니다.

99. 오스트발트색채계에 관한 문제

| 중요도 ●●●●○　정답 ②

② 그림처럼 단일 색상면 삼각형 내에서 동일한 흑색을 가지는 색채를 일정한 간격으로 선택하여 배색하면 조화를 이룬다는 것이 등흑 계열의 조화입니다.

100. 슈브뢸의 색채조화론에 관한 문제

| 중요도 ●●●●○　정답 ①

① 근대 색채조화론의 선구자로 평가받는 프랑스 화학자 슈브뢸은 직접 만든 색의 3속성에 근거를 두고 동시대비원리, 도미넌트컬러, 세퍼레이션컬러, 보색배색조화 등의 법칙을 정리하여 독자적 색채체계를 확립하였으며, 이는 오늘날 색채조화론의 기초가 되었습니다. 1839년에 출간한 〈색채조화와 대비의 원리〉라는 책에서 유사성과 대비성의 관계에서 색채조화원리를 규명하였고, 등간격 3색의 인접색의 조화, 반대색의 조화, 근접보색의 조화를 설명하였습니다. 계속대비 및 동시대비의 효과에 대한 그의 그림도판은 이후 비구상화가들에게 영향을 끼쳤으며, 병치혼합에 대한 그의 연구는 인상주의, 신인상주의에 영향을 주었습니다.

11회 컬러리스트 기사 필기 기출모의고사 정답 및 해설

1	2	3	4	5	6	7	8	9	10
②	①	①	③	③	①	③	④	④	④
11	12	13	14	15	16	17	18	19	20
②	③	④	④	③	④	④	④	④	①
21	22	23	24	25	26	27	28	29	30
④	④	④	④	②	④	②	①	④	④
31	32	33	34	35	36	37	38	39	40
②	③	④	③	④	③	①	①	①	②
41	42	43	44	45	46	47	48	49	50
④	②	②	④	③	③	③	④	①	②
51	52	53	54	55	56	57	58	59	60
③	③	②	③	④	④	②	③	④	③
61	62	63	64	65	66	67	68	69	70
③	④	④	③	④	③	④	④	④	④
71	72	73	74	75	76	77	78	79	80
①	④	④	③	③	②	②	④	③	②
81	82	83	84	85	86	87	88	89	90
③	①	④	④	④	④	③	④	③	①
91	92	93	94	95	96	97	98	99	100
③	③	③	①	②	①	②	②	③	①

1. 마케팅전략의 단계에 관한 문제

| 중요도 ●●●○○ 정답 ②

기업의 마케팅은 초창기 생산을 목적으로 하는 대량마케팅에서 다품종 소량생산의 다양화마케팅과 표적마케팅으로 변하고 있습니다. 초기 마케팅은 기업의 이윤 극대화 추구, 대량판매를 목적으로 해 왔지만 현대의 마케팅은 구매자 중심의 시장, 품질·서비스 중시, 상호만족, 고객 중심적인 사고와 행동으로 변하고 있습니다.

2. 청각과 공감각에 관한 문제

| 중요도 ●●●○○ 정답 ①

① 뉴턴은 일곱 가지 색을 칠음계와 연계하였는데 도(C) – 빨강 / 레(D) – 주황 / 미(E) – 노랑 / 파(F) – 녹색 / 솔(G) – 파랑 / 라(A) – 남색 / 시(B) – 보라

3. 장 필립 랑클로(Jean Philippe Lenclos)에 관한 문제

| 중요도 ●●○○○ 정답 ①

① 색채지리학의 창시자인 프랑스의 장 필립 랑클로(Jean Philippe Lenclos)는 지역색의 개념을 제시하고 이미지를 부각시키는 데 중요한 역할을 한 색채연구가로, 프랑스와 일본의 지역색을 조사·분석하여 국가 전체의 아이덴티티를 구축하였습니다.

4. 기억색에 관한 문제

| 중요도 ●●○○○ 정답 ③

③ 기억색은 인간의 살아온 환경과 문화, 기타 환경적 요인에 의해 상징적으로 의식 속에 자리잡은 상징색 또는 고정관념을 의미합니다. 대상의 표면색에 대한 무의식적 추론에 의해 결정되는 색채로, 대뇌에서 일어나는 주관적 경험으로 인해 사람마다 선호하는 색이 달라지게 됩니다. 생활습관과 행동양식, 지역의 문화적 배경, 지역의 풍토적 특성 등이 이유가 될 수 있습니다.

5. 색채마케팅에 관한 문제

| 중요도 ●●●○○ 정답 ③

③ 생산단계에서 색채를 핵심요소로 하여 제품을 개발하는 것은 제품디자인으로 색채마케팅에 속하지 않습니다.

6. 색채마케팅전략에 관한 문제

| 중요도 ●●●○○ 정답 ①

① 오늘날 색채마케팅전략을 수립하는 데 생활유형(life style)이 중요한 전략요인으로 작용하는 다양한 이유가 있겠지만 가장 중요한 이유는 생산자 중심의 시장에서 소비자 중심의 시장으로 변화되고 커뮤니케이션이 빠르고 정확하게 전달되는 시대가 되었기 때문입니다. 라이프스타일이란 개인이나 집단의 삶의 방식을 말하는데, 색채마케팅의 전략에서 소비자의 활동, 흥미, 관심, 의견, 인구학적 차원 등에 관한 스타일을 분석해서 유형별로 구분짓는 것을 라이프스타일분석이라 합니다. 단순히 물적·경제적 효용성만 중시하는 것이 아니라 라이프스타일을 분석함으로써 기업에 효과적인 커뮤니케이션과 마케팅에 도움을 줄 수 있습니다.

7. 색채조사를 위한 표본추출방법에 관한 문제

| 중요도 ●●●○○ 정답 ③

① 대규모 집단에서 소규모 집단으로 추출하는 군집표본추출법이 있습니다.
② 무작위로 표본추출하는 단순무작위추출법이 있습니다.
③ 최대한 편차를 줄이는 표본추출법을 선택해야 합니다.
④ 모집단에 대한 정확한 이해가 선행되어야 합니다.

8. 일반적인 포장지색채에 관한 문제

| 중요도 ●●○○○ 정답 ④

④ 바삭바삭 씹히는 맛의 초콜릿 이미지는 밝은 핑크보다는 주황색입니다.

9. 사회 · 문화정보의 색에 관한 문제

| 중요도 ●●○○○ 정답 ④

④ 서양에서 하양은 순결을 의미합니다. 평화, 진실, 협동은 파랑과 관련이 있습니다.

10. 색채시장조사의 자료수집방법에 관한 문제

| 중요도 ●●●○○ 정답 ④

④ 체크리스트법은 색채시장조사의 자료수집방법이 아니라 아이디어발상법에 속합니다.

11. 제품포지셔닝(positioning)에 관한 문제

| 중요도 ●●●○○ 정답 ②

① 제품의 가격보다는 품질, 스타일, 성능을 우선적으로 고려해야 합니다.
② 제품의 포지셔닝이란 제품이나 브랜드를 고객의 마음속에 경쟁제품보다 유리한 위치에 점하도록 하는 노력이라 할 수 있습니다.
③ 경쟁사의 브랜드가 현재 어떻게 포지셔닝되어 있는지를 파악할 필요가 있습니다.
④ 제품의 이미지보다는 제품의 속성을 더 강조해야 유리합니다.

12. 제품의 수명주기에 관한 문제

| 중요도 ●●●○○ 정답 ③

제품의 수명주기는 신제품이 시장에 도입되는 '도입기', 광고와 홍보를 통해 제품의 판매와 이윤이 급격히 상승하는 시기인 '성장기', 가장 오래 지속이 되며 수익과 마케팅에 문제가 나타나며 경쟁의 증가로 총이익이 하강하기 시작하는 시기인 '성숙기' 그리고 판매량 감소, 매출감소, 소비시장위축으로 제품이 살아지는 '쇠퇴기'로 나눌 수 있습니다.
① 성장기에 관한 내용입니다.
② 성장기에 관한 내용입니다.
③ 도입기에 관한 내용입니다.
④ 성장기에 관한 내용입니다.

13. 색채의 공감각에 관한 문제

| 중요도 ●●●○○ 정답 ④

④ 쓴맛은 순색보다는 한색계열, 진한 청색, 올리브그린, 갈색, 마룬(어두운 빨강), 파란색 등의 비교적 채도가 높은 색에서 느껴집니다.

14. SWOT분석에 관한 문제

| 중요도 ●●●○○ 정답 ④

④ SWOT분석은 기업의 환경분석을 통해 강점(strength)과 약점(weakness), 기회(opportunity)와 위협(threat) 요인을 규정하고 이를 토대로 기업의 색채마케팅전략을 수립하는 분석기법을 말합니다. 학자에 따라서는 외부환경을 강조한다는 점에서 위협, 기회, 약점, 강점을 TOWS라 부르기도 합니다.

15. 색채치료에 관한 문제

| 중요도 ●●●○○ 정답 ①

① 파랑 : 불면증 · 염증 등의 완화, 심신의 안정, 진정효과, 히스테리 · 스트레스 · 흥분 · 두통의 완화, 호흡수와 혈압 안정, 근육긴장의 감소, 집중력 증대, 교감신경의 긴장을 높이고 성호르몬의 활동을 억제하는 작용을 합니다.
② 노랑 : 위장장애 · 우울증 · 불안 · 당뇨 · 습진 · 간기능 개선, 기억력 회복, 류머티즘 등에 효과가 있습니다.
③ 보라 : 정신적 자극, 감수성 조절, 혼란, 영적 결속력 부족, 불면증 치료, 방광질환, 골격성장장애, 정신질환, 피부질환 등과 배고픔을 덜 느끼게 합니다.
④ 주황 : 갑상선 기능을 자극하여 부갑상선 기능을 저하시키고 폐를 확장, 근육경련 안정, 신장 · 방광질환, 성기능장애, 체액분비 등에 효과가 있습니다.

16. 군집(cluster)표본 추출과정에 관한 문제

| 중요도 ●●●○○ 정답 ③

③ 잠정적 소비계층을 찾기 위해서 전국의 소비자 모두가 모집단이 되는 것은 전수조사로, 표본조사와는 관련이 없습니다.

17. 구매의사결정에 관한 문제

| 중요도 ●●●○○ 정답 ④

④ 소비자는 구매 후 다른 행동으로 옮길 수 있지만 인지부조화를 느낄 수가 있습니다. 인지부조화이론에 따르면 개인이 믿는 것과 실제로 보는 것 간의 차이가 불안한 사람들은 이 불일치를 제거하려 합니다. 소비자가 구매 후 자신의 선택에 대하여 불안감을 느끼는 것은 바로 이런 인지부조화 때문입니다.

18. 마케팅정보시스템에 관한 문제

| 중요도 ●●○○○ 정답 ④

[마케팅정보시스템의 구성요소]
• 내부정보시스템
– 상품별, 지역별, 기간별 매출재고수준, 외상거래, 회계정보와 같은 기업 내부에 존재하는 정보를 통합적으로 관리하는 시스템을 말합니다.

- 고객정보시스템
- 고객정보를 체계적으로 모아 놓은 시스템으로, 신규고객정보, 고객충성도 및 유지, 추가구매 활성화 및 고객확장을 관리하는 시스템을 말합니다.
- 마케팅 의사결정지원시스템
- 모든 시스템으로부터 얻어진 정보를 해석하고 마케팅 의사결정결과를 예측하기 위해 사용되는 관련자료, 지원 소프트웨어와 하드웨어, 분석도구 등을 통합한 것으로, 마케팅 의사결정지원시스템을 말합니다.
- 마케팅 인텔리전스시스템
- 기업을 둘러싼 마케팅환경에서 발생하는 일상적인 정보를 수집하기 위해서 기업이 사용하는 절차와 정보원의 집합을 의미합니다.
- 기업의 의사결정에 영향을 미칠 가능성이 있는 기업 주변의 모든 정보를 수집하는 시스템을 말합니다.
- 마케팅조사시스템
- 당면한 마케팅 문제의 해결을 위해서 직접적으로 관련된 자료를 소비자로부터 수집하여 문제를 해결하기 위한 시스템을 말합니다.

19. 시장세분화기준 설정방법에 관한 문제
| 중요도 ●●○○○　정답 ④

[시장세분화기준 설정방법의 종류]
① 지리적 세분화 – 지역, 도시크기, 인구밀도, 기후별 세분화
② 인구통계적 세분화 – 연령, 성, 결혼 여부, 수입, 직업, 거주지역, 학력 및 교육수준, 라이프스타일, 소득별 세분화
③ 심리분석적 세분화 – 여피족, 오렌지족, 386세대, 권위적, 사교적, 보수적, 야심적
④ 사용자 행동분석적 세분화 – 제품의 사용빈도, 상표 충성도별 세분화
이외 사회문화적 세분화, 제품 특성에 근거한 세분화 등이 있습니다.

20. 마케팅의 변천된 개념에 관한 문제
| 중요도 ●●○○○　정답 ①

① 제품 및 서비스의 생산과 유통을 강조하여 효율성을 개선하는 것은 생산지향적 마케팅에 속합니다.

[마케팅 개념의 변천단계]
- 생산지향적 마케팅 – 제품 및 서비스의 생산과 유통을 강조하여 효율성을 개선하여 생산능률을 높이는 데 힘쓰는 마케팅 과정

- 제품지향적 마케팅 – 제품품질의 개선과 타사 제품과의 경쟁에서 우위를 점하기 위해 기술개발을 하는 마케팅 과정
- 판매지향적 마케팅 – 소비자의 구매유도를 통해 판매량을 증가시키기 위한 판매기술을 개선하는 마케팅 과정
- 소비자지향적 마케팅 – 고객의 요구를 이해하고 이에 부응하는 기업의 활동을 통합하여 고객의 욕구를 충족하는 마케팅 과정
- 사회지향적 마케팅 – 기업이 인간 지향적인 사고로 사회적 책임을 다하는 마케팅 과정

21. 피부색에 관한 문제
| 중요도 ●●●○○　정답 ④

④ 피부의 색은 헤모글로빈(혈액의 색), 멜라닌(자연에서 대부분은 검은색 또는 브라운색), 카로틴(빨강, 보라색) 양에 따라 결정됩니다.

22. 척도에 관한 문제
| 중요도 ●○○○○　정답 ②

② 척도는 도면에 나타낸 크기와 실물 크기와의 비율을 말합니다. 척도에는 실제 크기보다 작은 비율로 나타낸 축척, 실제 크기대로 나타낸 현척, 실제 크기보다 큰 비율로 나타낸 배척이 있습니다.

23. 디자인의 경쟁력에 관한 문제
| 중요도 ●○○○○　정답 ④

④ 세계화와 지역화가 동시적 가치인식이 되는 시대에서는 빠른 정보시대에 적합한 기술개발을 통해 전통을 융합하여 문화적으로 디자인 경쟁력을 가질 수 있습니다.

24. 풍토색에 관한 문제
| 중요도 ●●○○○　정답 ②

② 특정 지역의 기후와 토지의 색으로, 그 지역에 부는 바람, 태양 빛, 흙의 색 등 지리적으로 서로 다른 환경적 특색을 지닌 지방의 풍토를 두드러지게 드러내는 특징색을 풍토색이라 합니다.

25. 미국의 디자인에 관한 문제
| 중요도 ●●○○○　정답 ④

① 팝아트, 구성주의 – 미국, 러시아
② 키치, 다다이즘 – 유럽
③ 키치, 아르데코 – 유럽
④ 아르데코, 팝아트 – 미국

26. 디자인의 기본원리에 관한 문제

| 중요도 ●●●○○ 정답 ②

② '디자인의 원리' 또는 '조형의 원리'라고 합니다. 이러한 원리에는 통일과 변화, 조화, 균형, 율동(리듬) 등이 있습니다. 점이, 반복, 강조는 율동(리듬)에 해당되고 조화는 유사(균일)조화와 대비조화가 있습니다.

27. POP디자인에 관한 문제

| 중요도 ●●●○○ 정답 ①

① POP디자인은 판매와 광고가 판매현장에서 동시에 이뤄지는 사업적인 디스플레이광고를 말하며 '구매시점광고', '판매시점광고'라고도 합니다. 점두나 점내에서 타사 제품보다 주의를 끌도록 장식을 통해 자극하고 상품에 주목하여 구매의 결단을 내리도록 설득하고 호소하는 역할을 합니다.

28. 유행색의 색채계획에 관한 문제

| 중요도 ●●●○○ 정답 ③

③ 전문기관의 데이터베이스를 '중심으로'가 아니라 '참고하여' 조사하고자 하는 정확한 목표색을 설정하여 색의 경향을 결정해야 합니다.

29. 비례에 관한 문제

| 중요도 ●●●○○ 정답 ③

③ 비례는 주관적이기보다는 객관적인 질서와 실험적 근거가 명확한 편입니다.
부분과 부분 또는 부분과 전체 사이에 좋은 비례(proportion)를 가지는 구성은 균형이 있어 보여 균형과 통일감의 상쾌하고 즐거운 감정을 주는데, 이와 같은 비례는 두 양 사이의 수량적인 관계로서 객관적 질서와 과학적 근거를 명확하게 드러내는 구성형식으로, 길이의 길고 짧은 차, 혹은 크기의 대소차, 분량의 차 등을 말합니다. 구체적인 구성형식이며 보는 사람의 감정에 직접적으로 호소하는 힘이 있어서 회화, 조각, 공예, 디자인, 건축 등에서 구성하는 모든 단위의 크기와 각 단위의 상호관계를 결정합니다. 르네상스 시대에 건축가와 화가들이 즐겨 사용했으며, 근대에는 르 코르뷔지에가 예술형태나 건축, 구조물, 조각 등에 적용하였습니다. 오늘날 가장 널리 사용되는 비례체계로 그리스인은 신전(파르테논신전)과 예술품(밀로의 비너스 등)에서 아름다움과 시각적 질서를 얻기 위한 수단으로 사용했습니다.

30. 시각적 온도감에 관한 문제

| 중요도 ●●●○○ 정답 ②

② 색의 온도감은 경험적인 것으로, 자연현상에 근원을 두

며 온도감은 색상의 영향이 가장 큽니다. 난색은 따뜻한 느낌의 색으로 저명도, 장파장의 색인 빨강, 주황, 노랑 등이 있고 한색은 차가운 느낌의 색으로 고명도, 단파장의 색인 파란색 계열이 있습니다. 중성색은 색의 온도가 느껴지지 않는 중간느낌의 색으로 연두, 녹색, 자주, 보라 등이 있습니다.

31. 제품의 수명주기에 관한 문제

| 중요도 ●●●○○ 정답 ②

[제품의 수명주기]
• 도입기 : 신제품이 시장에 도입되는 시기
• 성장기 : 광고와 홍보를 통해 제품의 판매와 이윤이 급격히 상승하는 시기
• 성숙기 : 가장 오래 지속되며 수익과 마케팅에 문제가 나타나고, 경쟁의 증가로 총이익이 하강하기 시작하는 시기
• 쇠퇴기 : 판매량과 매출의 감소, 소비시장의 위축으로 제품이 사라지는 시기

32. 엘 리시츠키에 관한 문제

| 중요도 ●●●○○ 정답 ③

③ 러시아 구성주의의 대표적인 디자이너인 엘 리시츠키는 선구적인 이미지와 혁신적인 표현양식으로 초기 그래픽디자인의 방향을 형성하는 데 중심적인 역할을 하였습니다. 절대주의(supermatism) 창시자인 말레비치의 영향을 받아 새로운 회화스타일을 개발하여 '프라운(proun)'이라고 하였습니다. 이 기하학적인 추상화 연작(連作)은 구성주의 운동의 기틀이 되었습니다.

33. 뉴바우하우스에 관한 문제

| 중요도 ●●●○○ 정답 ④

④ 모홀리 나기는 헝가리 태생의 화가이자 사진작가이면서 미술 교사로, 색채와 질감, 빛, 형태의 균형 등 순수시각적인 기본요소들을 이용한 비구상미술(포토그램, 포토몽타주, 영화와 키네틱 조각)은 20세기 중엽에 순수미술과 응용미술 전 분야에 커다란 영향을 미쳤고. 바우하우스에서 교수로 재직하던 시절에 전인교육을 강조, 미술 및 미술교육에 대한 기여로 명성을 얻었으며 화가 및 사진작가로서 주로 빛을 이용한 작업에 몰두하였습니다. 1935년 나치 정권의 탄압과 재정난을 피해 미국으로 옮긴 후 1937년 시카고에 바우하우스 교과과정에 입각한 최초의 미국미술학교인 뉴바우하우스(나중에 일리노이 과학기술연구소 산하 디자인연구소가 됨)를 설립하고 그곳의 교장이 되었습니다.

34. 패션색채계획에 관한 문제

| 중요도 ●●●○○　　정답 ③

③ 소피스티케이티드는 "세련되고, 교양 있는"이란 의미를 내포합니다. 즉, 어른스럽고 도시적이며 세련된 감각을 중요시 여기고 지성과 교양을 겸비한 전문직 여성의 패션스타일을 대표하는 이미지를 의미합니다.

35. 율동(리듬)에 관한 문제

| 중요도 ●●●○○　　정답 ④

④ 율동(리듬)은 그리스어인 '흐르다(rheo)'에서 유래된 말로서, 공통요소가 연속적으로 되풀이되는 억양의 톤(tone) 즉, 시각적인 무브먼트(movement)입니다. 이러한 동적인 질서는 활기 있는 표정을 가지고 있으며, 유사한 요소가 반복 · 배열됨으로써 시각적 인상, 즉 가독성이 높아지면서 보는 사람에게 경쾌한 느낌을 줍니다. 종류로는 강조, 반복, 점이 등이 있습니다.

36. 색채관리의 순서에 관한 문제

| 중요도 ●●○○○　　정답 ③

③ 색채관리의 순서는 목표할 색을 설정한 후 색을 조색한 다음 제대로 발색과 착색이 되었는지 검사하고 판매를 하는 순서를 가집니다.

37. 디자인사조에 관한 문제

| 중요도 ●●●○○　　정답 ①

① 데스틸은 잡지의 이름으로 '양식'을 의미합니다. 개성적인 표현을 배제하는 네델란드에서 일어난 주지주의(감각과 감성보다는 지성을 중요시하는 창작태도) 추상미술운동입니다. '신조형주의'라고도 불리며 추상적인 형태의 조형을 추구했고, 개인적 · 개성적 표현을 배제하는 조형양식적 측면에서 가장 영향력이 컸던 근대 디자인운동이라고 할 수 있습니다. 데스틸의 대표적인 작가는 몬드리안(Piet Mondrian)으로, 추상화가 중에서는 가장 정밀하고 구조적인 화풍으로 알려져 있는 그는 오직 수직선과 수평선 및 정방형과 장방형만으로 구성하고 3원색과 무채색만 사용하였습니다. 데스틸의 디자인 기본요소는 화면을 수평, 수직으로 분할하고 삼원색과 무채색을 이용한 구성입니다. 비대칭적이지만 합리적인 활자 배열, 직선적 패턴, 강한 원색대비를 통한 비례를 보여 주거나 빨강. 노랑. 파랑. 검정의 순수한 원색을 사용하여 순수하고 추상적인 조형을 추구하였습니다

38. 빅터 파파넥(Victor Papanek)에 관한 문제

| 중요도 ●●●○○　　정답 ①

① 텔레시스(telesis) – 디자인의 목적지향적 내용은 반드

시 그것을 낳은 시대와 상황을 반영해야 합니다. 특수한 목적을 달성하기 위한 자연과 사회의 변천작용에 대한 계획적이고 의도적인 실용화는 인간 사회질서와 부합되기 때문입니다.

② 미학(aesthetics) – 미는 인간을 아름답고 흥미로우며, 기쁘게 하고, 감동시켜 의미 있는 실체를 만듭니다. 미는 즐거우면서도 의미심장하며 아름답게 만드는 도구라 할 수 있습니다.

③ 용도(use) – "용도에 맞게 잘 기능하고 있는가?"의 문제로 비타민 병은 알약 하나하나를 쉽게 꺼낼 수 있게 만들어져야 하며, 잉크병은 쉽게 쓰러지지 않아야 하는 등의 용도를 고려해 디자인을 해야 합니다.

④ 연상(association) – 인간은 경험을 바탕으로 기성의 가치에 대해 긍정적인 혹은 부정적인 선입관을 가지게 됩니다. 이러한 복잡한 연상기능을 고려해 디자인을 해야 합니다.

39. 르 코르뷔지에의 모듈에 관한 문제

| 중요도 ●●●○○　　정답 ①

① 모듈러(modulor)는 "집은 살기 위한 기계이다."라고 주장한 화가이자 건축가 르 코르뷔지에(Le Corbusier)가 고안한 척도입니다. 인간의 비율을 이용하여 건축 재료의 기준치로 규격화시킨 모듈은 황금비례법의 일종으로 신장 183cm(영국인의 평균 신장을 기준함)의 사람을 기준으로 바닥에서 배꼽까지는 113cm, 배꼽에서 머리까지는 69.8cm, 위로 두 손을 높이 들었을 때 머리에서 손끝까지 43.2cm를 기준으로 합니다.

40. 신문매체에 관한 문제

| 중요도 ●●●○○　　정답 ②

② CPM은 1,000회 노출당 비용을 의미하는 'Cost Per 1,000 impressions'의 약자입니다. CPM광고를 게재하는 광고주는 광고가 1,000회 게재될 때 지급하려는 금액을 설정하고 광고를 게재할 특정 광고게재위치를 선택하며 광고가 게재될 때마다 비용을 지급합니다.

[신문매체의 특성]

• 장점 : 대량의 도달범위로 보급대상이 다양하고, 지역성과 주목률이 높으며, 반복광고가 가능하고, 즉시성으로 광고속도가 빠른 편입니다. 또한 광고비가 저렴하며, 제품의 심층적인 정보전달이 가능합니다.

• 단점 : 많은 신문을 따로 취급해야 하고 인쇄 · 컬러의 질이 떨어지며 광고수명이 짧습니다.

41. 혼색방법에 따른 색역에 관한 문제

| 중요도 ●●○○○ 정답 ④

① 조명광 등의 혼색에서 주색은 좁은 파장영역의 빛만을 발산하는 색채가 가법혼색의 주색이 되는 특징을 가집니다.

② 가법혼색은 각 주색의 파장영역이 좁으면 좁을수록 색역이 오히려 확장되는 특징이 있습니다. 즉 밝아지는 특징을 가집니다.

③ 백색원단이나 바탕소재에 염료나 안료를 배합할수록 전체적인 밝기가 점점 감소하면서 혼색이 되는 감법혼색입니다.

④ 감법혼색에서 사이안은 파란색이 아닌 빨간색영역의 반사율을, 마젠타는 빨간색이 아닌 초록영역의 반사율을, 노랑은 녹색이 아닌 파란색영역의 반사율을 효과적으로 감소시킵니다.

42. 감법혼색에 관한 문제

| 중요도 ●●●○○ 정답 ②

② 감법혼색은 색채의 혼합으로 색료의 3원색인 사이안(cyan, 청록색), 마젠타(magenta), 노랑(yellow)을 혼합하기 때문에 혼합하면 할수록 명도와 채도가 떨어져 어두워지고 탁해지는 혼합입니다. 감법혼색은 인쇄잉크, 사진, 색필터겹침, 색유리판겹침, 안료, 물감에 의한 색재현 등에 사용됩니다.

43. 디지털컬러사진에 관한 문제

| 중요도 ●●●○○ 정답 ②

② RAW이미지의 색역은 가시영역의 크기와 같으며 디지털카메라의 컬러사진 저장방식으로 주로 사용됩니다. 가공되지 않은 원그대로의 이미지자료로, 10~14비트 수준의 고비트로 저장되어 색감이 뛰어나고 노출, 화이트밸런스 등 후보정에 적합한 포맷입니다. ISP(Image Signal Processing)는 카메라센서로부터 들어오는 RAW데이터를 가공하여 주는 전반적인 이미지프로세싱의 과정으로 저장하는 과정이 아닙니다.

44. 진주광택색료에 관한 문제

| 중요도 ●●●○○ 정답 ③

③ 진주광택색료는 천연진주나 전복의 껍데기 등에서 무지개 빛깔을 띤 부드러우며 깊이감이 느껴지는 대표적인 광택안료입니다. 전체적으로는 다층구조로 되어 있어서 입사한 빛에 따라 그 층간구조 사이에서 일곱 색채의 빛깔이 이 반사광의 간섭효과로 만들어집니다. 진주광택색료란 빛의 특성과 물질의 굴절을 이용해 특수한 색상 및 광택효과를 내는 특수광택안료로 진주빛, 무

지갯빛, 금속빛 등이 있습니다. 그런 이유에서 굴절률이 높은 물질을 사용해야 효과를 크게 할 수 있습니다.

45. 육안조색과 CCM에 관한 문제

| 중요도 ●●●●○ 정답 ②

② CCM은 소프트웨어와 정밀측정기기를 사용하여 색을 자동으로 배색하는 장치로, 기준색에 대한 분광반사율 일치가 가능합니다. 정밀한 조색을 실현하기 위하여 컴퓨터장치를 이용해 정밀측정하여 자동으로 구성된 컬러런트(colorant)를 정밀한 비율로 자동조절·공급함으로써 색을 자동화하여 조색하는 시스템으로, 일정한 품질을 생산할 수 있고, 원가가 절감되며 발색에 소요되는 비용을 정확하게 산출할 수 있어 경제적입니다. 분광반사율을 기준색과 일치시키므로 정확한 아이소머리즘(isomerism)을 실현할 수 있습니다. 아이소머리즘(무조건등색)은 분광반사율이 일치하여 관찰자가 어떤 조명 아래에서 보더라도 같은 색으로 보이는 현상을 말합니다. CCM은 육안조색보다 정확하며 육안조색으로는 무조건 등색을 실현할 수 없고 감법혼합방식에 기반한 조색을 사용합니다.

46. KS A 0064(색에 관한 용어)에 관한 문제

| 중요도 ●●●○○ 정답 ③

③ 연색성-2087번에서 정의하는 내용은 광원의 고유한 연색에 대한 특성입니다. 색필터 또는 기타 흡수매질이 중첩에 따라 다른 색이 생기는 것은 2056번에서 감법혼색을 정의하는 내용입니다.

47. RGB모니터에 관한 문제

| 중요도 ●●○○○ 정답 ③

③ R채널, G채널, B채널당 10비트는 각 채널당 2의 10승으로, 1,024로 최대 구현가능한 색은 1,024×1,024×1,024가 됩니다.

48. 광원에 관한 문제

| 중요도 ●●●○○ 정답 ①

① 동일한 물체색이 광원에 따라 색이 달라지는 효과를 메타메리즘(조건등색)이 아니라 연색성이라고 합니다.

49. 표면색의 시감비교방법에 관한 문제

| 중요도 ●●●●● 정답 ④

④ 인공주광 D65를 이용한 비교 시 특수연색평가수는 95가 아니라 85 이상이어야 합니다. 평균연색평가수가 95 이상입니다.

50. 디지털색채시스템에 관한 문제

| 중요도 ●●●○○ 정답 ②

① RGB : 빛을 더할수록 밝아지는 감법이 아닌 가법혼색 체계입니다.
② HSB : 먼셀의 색채개념인 색상, 명도, 채도를 중심으로 선택하도록 되어 있는 모드로, H는 0~360°의 각도로 색상을 표현하고 S는 채도로 0~100%로 되어 있으며 B는 밝기로 0~100%로 구성되어 있습니다.
③ CMYK : 각 색상이 0~255까지 256단계로 표현되는 것은 RGB모드입니다.
④ Indexed Color : 일반적인 컬러색상을 픽셀밝기 정보만 가지고 이미지를 구현하는 것이 아니라 24비트 컬러 중에서 정해진 256컬러를 사용하는 컬러시스템으로, 컬러색감을 유지하면서 이미지의 용량을 줄일 수 있어 웹게임 그래픽용 이미지를 제작하는 데 많이 사용됩니다.

51. 연색성에 관한 문제

| 중요도 ●●●○○ 정답 ③

① 연색성은 자연의 빛과 얼마나 같은가를 측정한 값을 말합니다. 틀린 설명입니다.
② 연색지수가 90 이하가 아닌 이상일 때 연색성이 좋아집니다. 틀린 설명입니다.
③ A광원의 경우 연색성지수가 높은 편이지만 색영역이 작아집니다. 맞는 설명입니다.
④ 형광등인 B광원도 연색성이 높은 편이고 색역도 작은 편입니다.

연색성을 평가하는 단위를 연색지수(CRI)라 합니다. 연색지수는 서로 다른 물체의 색이 어떠한 광원에서 얼마나 같아 보이는가를 표시합니다. 각 광원의 연색지수(CRI)는 정해진 8가지의 샘플색에 대해 시험광원 아래에서 본 경우와 기준광원 아래에서 본 경우의 색의 차이로 측정합니다. 시료광원의 평균 연색 평가수를 Ra라 한다. 기준광원과 같으면 Ra100이 되고, 색차값이 크면 Ra값이 작아집니다. 연색성은 100에 가까울수록 좋은 것을 의미합니다. 예 1A = 90~100 / 1B = 80~89 / 2A

52. 절대분광반사율의 계산식에 관한 문제

| 중요도 ●●●○○ 정답 ③

절대분광반사율의 계산식 $R(\lambda) = S(\lambda) \times B(\lambda) \times W(\lambda)$에서
① $R(\lambda)$ = 시료의 절대분광반사율
② $S(\lambda)$ = 시료의 측정시그널
③ $B(\lambda)$ = 표준광원의 절대분광반사율값
④ $W(\lambda)$ = 백색표준의 절대분광반사율값

53. ICC프로파일의 필수태그에 관한 문제

| 중요도 ●●○○○ 정답 ②

[ICC프로파일 필수태그]
Tag Descriptions
AToB0Tag
AToB1Tag
AToB2Tag
blueColorantTag
blueTRCTag
BToA0Tag
BToA1Tag
BToA2Tag
calibrationDateTimeTag
charTargetTag
copyrightTag
deviceMfgDescTag
deviceModelDescTag
gamutTag
grayTRCTag
greenColorantTag
reenTRCTag
uminanceTag
easurementTag
mediaBlackPointTag
mediaWhitePointTag
namedColorTag
namedColor2Tag
preview0Tag
preview1Tag
preview2Tag
profileDescriptionTag
profileSequenceDescTag
ps2CRD0Tag
ps2CRD1Tag
ps2CRD2Tag
ps2CRD3Tag
ps2CSATag
ps2RenderingIntentTag
redColorantTag
redTRCTag
screeningDescTag
screeningTag
technologyTag
ucrbgTag
viewingCondDescTag
viewingConditionsTag

54. ICC 기반의 색상관리시스템의 구성요소에 관한 문제
| 중요도 ●●○○○ 정답 ②

[ICC 색상관리개념(ICC color management concepts)]
– Profile Connection Space(프로필연결공간. PCS)
– Rendering Intent(의도렌더링)
– Color Management Module(색상관리모드. CMM)

55. 아이소머리즘(Isomerism)에 관한 문제
| 중요도 ●●●●○ 정답 ④

① 어떤 특정조건의 광원이나 관측자의 시감이 아니라 기계를 이용합니다.
② 특정한 광원 아래에서도 동일한 색으로 보이고 광원의 분광분포가 달라져도 같아 보이는 무조건등색입니다.
③ 표준광원 A, 표준광원 D 등으로 분광분포가 서로 다른 광원을 이용하는 것보다는 표준광원 C를 주로 사용합니다.
④ 아이소머리즘은 분광반사율이 일치하여 어떤 조명 아래에서나 어떤 관찰자가 보더라도 같은 색으로 보이는 현상으로, 분광반사율이 일치하는 완전한 물리적 등색을 말합니다.

56. 일반적인 안료와 염료에 관한 문제
| 중요도 ●●●○○ 정답 ③

①, ②, ④번은 맞는 설명입니다. ③번 무기안료는 유기안료에 비해서 내광성과 내열성이 우수한 장점이 있는데 반대로 설명하고 있습니다. 무기안료는 인류가 가장 오래 사용한 광물성 안료로, 도자기 유약이나 동굴벽화에서 찾아볼 수 있습니다. 은폐력이 좋고 빛에 의한 변색이 적으나 유기안료에 비해 선명하지 않습니다. 가격이 저렴하고 사용량도 많으며 도료, 인쇄잉크. 회화용 크레용, 고무, 통신기계, 건축재료 합성수지 등에 사용됩니다.

57. 색영역(color gamut)에 관한 문제
| 중요도 ●●●○○ 정답 ④

① 색입체는 색의 삼속성에 기반을 두고 색채를 3차원적인 공간에 질서정연하게 계통적으로 배치한 3차원적 표색 구조물을 말합니다.
② 스펙트럼 궤적 – 2035번, 각각의 파장에서 단색광 자극을 나타내는 점을 연결한 색도좌표도 위의 선
③ 완전복사체궤적 – 2044번, 완전복사체 각각의 온도에 있어서 색도를 나타내는 점을 연결한 색도좌표도 위의 선
④ 색영역(color gamut)은 특정조건에 따라 발색되는 모든 색을 포함하는 색도좌표도 또는 색공간 내의 영역을 의미합니다. KS A 0064의 색에 관한 용어 2060번에

서 규정하고 있습니다. 모니터에서 삼원색의 가법혼색으로 만들어지는 모든 색을 포함하는 색공간 내의 재현 가능한 색영역이 이에 포함됩니다.

58. 표준분광시감효율함수에 관한 문제
| 중요도 ●○○○○ 정답 ②

② 국제도량형위원회(Comité international des poids et mesures)는 국제도량형총회(CGPM)에서 임명한 미터협약회원국의 각기 다른 나라의 18명 위원으로 구성된 위원회로, 측정단위의 세계적 통일을 주요 업무로 담당하는 국제기구입니다. 밝음시감에 대한 함수를 1924년 '표준분광시감효율함수'라는 이름으로 발표하였습니다.

59. 분광광도계에 관한 문제
| 중요도 ●●●○○ 정답 ④

① 분광복사계 – KS A 0064 2078번 : 복사의 분광분포를 파장의 함수로 측정하는 계측기
② 시감색채계 – KS A 0064 2081번 : 시감에 의해 색자극값을 측정하는 색채계
③ 광전색채계 – KS A 0064 2080번 : 광전수광기를 사용하여 종합분광특성(분광감도 또는 그것과 조명계의 상대분광분포와의 곱)을 적절하게 조정한 색채계
④ 분광광도계 – KS A 0077 2080번 : 물체의 분광반사율, 분광투과율 등을 파장의 함수로 측정하는 계측기

60. 색채영역과 혼색방법에 관한 문제
| 중요도 ●●●○○ 정답 ②

② 감법혼색은 혼색할수록 탁해지고 어두워지므로 색영역이 줄어들게 됩니다.

61. 자외선에 관한 문제
| 중요도 ●●●○○ 정답 ③

③ 자외선(Ultra Violet)은 1801년 요한 빌헬름 리터에 의해 발견되었다. UV-A(멜라닌색소 자극), UV-B(비타민D 합성, 인체나 물속 공기층 등에 깊숙이 침투하기 어려운 파장으로 피부화상을 유발), UV-C(세균, 바이러스의 DNA를 파괴하여 소독과 살균용으로 사용)가 있습니다.

62. 색필터를 통한 혼색실험에 관한 문제
| 중요도 ●●●○○ 정답 ④

④ 색필터는 특정 파장의 빛만을 투과하는 광학필터로, 감법혼색입니다. 그런 이유에서 필터수가 증가할수록 명도는 낮아집니다. 노란필터는 단파장의 빛을 흡수하고 사이안필터는 장파장의 빛을 흡수합니다.

63. 가법혼합에 관한 문제

| 중요도 ●●●●○ 정답 ④

④ 파랑과 녹색과 노랑이 아니라 빨강, 초록, 파랑의 혼합이 백색(W)이 됩니다.
가법혼색은 빛의 혼합으로, 빛의 3원색인 빨강(red), 초록(green), 파랑(blue)을 혼합하기 때문에 섞으면 섞을수록 밝아지는 혼합으로, 컬러모니터, TV의 색, 무대조명 등에 사용됩니다.

64. 면적대비에 관한 문제

| 중요도 ●●●●○ 정답 ①

① 면적이 작을수록 명도와 채도가 낮아 보입니다. 샘플색과 실제 사용된 색이 면적에 따라 달라 보이는 이유입니다. 색면적이 크게 보이려면 난색보다 한색을 사용해야 합니다.

65. 계시혼색에 관한 문제

| 중요도 ●●●○○ 정답 ②

② 계시혼색은 눈에 서로 다른 색자극이 매우 빠르게 차례로 들어올 때 망막상에서 자극이 혼합된 것으로 간주해 혼합색을 보게 되는 혼합방법입니다.

66. 눈에 관한 문제

| 중요도 ●●●●○ 정답 ③

③ 망막의 중심부에는 시세포인 추상체와 간상체가 있습니다.
눈의 구조에서 홍채는 카메라의 조리개 역할을 하고 수정체는 카메라의 렌즈 역할을 합니다. 그리고 망막(시세포가 분포하여 상이 맺히는 부분)은 카메라의 필름 역할을 하며, 각막은 빛을 받아들이는 투명한 창문 역할을 합니다.

67. 색채의 운동성에 관한 문제

| 중요도 ●●●○○ 정답 ④

① 진출색은 수축색이 아닌 팽창색이 되고, 후퇴색은 팽창색이 아닌 수축색이 됩니다.
② 차가운 색이 따뜻한 색보다 더 진출이 아닌 후퇴하는 느낌을 줍니다.
③ 어두운 색이 밝은 색보다 더 진출이 아닌 후퇴의 느낌을 줍니다.
④ 채도가 높은 색이 무채색보다 더 진출하는 느낌을 줍니다. 맞는 설명입니다.

68. 그라스만(H. Grassmann)의 법칙에 관한 문제

| 중요도 ●●●○○ 정답 ③

③ 광량에 대한 채도가 아닌 명도의 증가를 식으로 나타낸 법칙입니다. 그라스만의 법칙은 색광의 가법혼색을 적용하여 백색광이나 동일한 색의 빛이 증가하면 명도가 증가하는 현상을 말합니다.

69. 색의 감정효과에 관한 문제

| 중요도 ●●●○○ 정답 ④

④ 무거운 작업도구를 사용하는 작업장에서 심리적으로 가볍게 느끼도록 하는 색은 명도와 가장 관련이 깊고 이어서 채도와 색상 순으로 무게감을 조정할 수 있습니다. 난색보다는 한색이 조금 가벼워 보일 수 있지만 채도에 따라 달라질 수 있습니다. 보기에서는 고명도에 고채도의 한색보다 고명도에 저채도일 때 난색계열이 좀더 가볍게 보일 수 있습니다.

70. 색을 지각하는 요소에 관한 문제

| 중요도 ●●●○○ 정답 ④

④ 물체의 물성처럼 물체의 성분은 색을 지각하는 데 큰 영향을 주지 않습니다.
색을 지각할 때 다양한 이유에서 다르게 보여지게 되는데 어떤 광원을 쓰느냐에 따라 달라질 수 있고 물체마다 가지고 있는 분광반사율에 따라 달라질 수 있으며 사람의 심리상태 또는 시감도에 따라 다르게 지각될 수 있습니다.

71. 조건등색에 관한 문제

| 중요도 ●●●○○ 정답 ①

① 조건등색(메타메리즘)은 분광반사율이 서로 다른 두 가지의 색이 특정한 조명 아래에서는 다른 색의 물체가 같은 색으로 보이는 현상을 말합니다. 즉 분광반사율이 다르지만 같은 색자극을 일으키는 현상을 말합니다. 백화점 밖에서는 달랐던 색이 매장의 조명 아래에서는 같아 보이는 것은 조건등색에 의해 생기는 현상입니다.

72. 색의 느낌에 관한 문제

| 중요도 ●●○○○ 정답 ④

④ 색은 언제나 아름답고 스트레스를 푸는 데 효과적이지 않습니다. 도리어 색이 스트레스를 줄 수 있기 때문입니다. 다양한 조건과 환경에 따라 색의 느낌은 다르게 느껴질 수 있습니다.

73. 색의 잔상에 관한 문제

| 중요도 ●●●○○ 정답 ③

③ 잔상은 망막이 강한 자극을 받게 되면 시세포의 흥분이 중추에 전해져서 색감각이 생기는 현상으로 자극으로 색각이 생기면 자극을 제거한 후에도 상이 나타나는 것입니다. 잔상의 출현은 원래 자극의 세기, 관찰시

간, 크기에 의존하는데 특별히 양성잔상만 흔히 경험하는 것은 아닙니다.

74. 색의 지각과 감정효과에 관한 문제
| 중요도 ●●●○○ 정답 ①

① 멀리 보이는 경치는 가까운 경치보다 면적대비에 의해 푸르게 느껴집니다.

② 크기와 형태가 같은 물체가 물체색에 따라 진출 또는 후퇴되어 보이는 것에는 채도보다는 명도의 영향이 가장 큽니다.

③ 주황색 원피스는 청록색 원피스보다 팽창색이므로 더 풍만해 보입니다.

④ 색의 3속성 중 감정효과는 주로 명도보다는 색상의 영향을 가장 많이 받습니다.

75. 색채의 지각적 특성에 관한 문제
| 중요도 ●●●○○ 정답 ③

① 베졸드–브뤼케 현상입니다.

② 베졸드–브뤼케 현상입니다.

③ 파란 원피스에 보라색 리본이 달려 있으면 리본은 원래보다 붉게 보이는데, 이는 애브니현상에 속합니다. 애브니현상은 파장(색상)이 같아도 색의 순도(채도)가 변함에 따라 색상도 변화하는 것과 관련한 현상으로, 색자극의 순도가 변하면 색상이 다르게 보이는 현상을 말합니다.

④ 베졸드–브뤼케 현상입니다.

베졸드–브뤼케현상(Bezold–Brüke phenomenon)은 동일한 주파장의 색광도강도를 변화시키면 색상이 다르게 보이거나 동일하게 보이는 현상으로 불변색상이라고 합니다. 즉, 색자극의 밝기가 달라지면 그 색상이 다르게 보이거나 동일하게 보이는 현상을 말합니다.

76. 병치혼색에 관한 문제
| 중요도 ●●●○○ 정답 ③

③ 동화현상은 두 색이 맞붙어 있을 때 그 경계 주변에서 색상, 명도, 채도대비의 현상이 보다 강하게 일어나는 현상으로, 색들끼리 서로 영향을 주어서 인접색에 가깝게 느껴지는 현상을 말합니다. 병치혼합은 선이나 점이 서로 조밀하게 병치(나란히 놓이거나 동시에 설치)되어 인접색과 혼합하는 방식으로 19세기 신인상파의 점묘법, 모자이크, 직물의 색 등에 사용됩니다. 병치혼색과 동화현상은 중간혼색으로 같은 색채지각 특성을 가집니다.

77. 색채대비 및 감정효과에 관한 문제
| 중요도 ●●●○○ 정답 ②

② 면적대비에서 면적이 작아질수록이 아니라 커질수록 색상이 뚜렷하고 밝게 나타나게 됩니다.

78. 애브니효과에 관한 문제
| 중요도 ●●●○○ 정답 ③

③ 파장(색상)이 같아도 색의 순도(채도)가 변함에 따라 색상도 변화하는 것과 관련한 현상으로, 색자극의 순도가 변하면 색상이 다르게 보이는 것을 말합니다. 즉 같은 색상이라도 채도 차이에 따라 다른 색으로 지각되는 것으로, 애브니효과가 적용되지 않는 577nm의 노란색 불변색상도 있습니다.

79. 동시대비에 관한 문제
| 중요도 ●●●○○ 정답 ②

② 자극과 자극 사이의 거리가 가까울수록 연변대비현상이 강해집니다.

80. 색에 관한 문제
| 중요도 ●●●○○ 정답 ②

② 유채색은 빨강, 노랑과 같은 색으로, 명도가 있는 색입니다. 유채색은 색상, 명도, 채도가 있는 색이며 무채색은 명도만 있는 색을 말합니다.

81. 먼셀색입체에 관한 문제
| 중요도 ●●●●● 정답 ③

③ 세로축에는 채도가 아닌 명도입니다.

먼셀의 색상은 지각적 등보간격을 2.5단계로 나눴으며 기본색상을 적(R), 황(Y), 녹(G), 청(B), 자(P)의 5원색으로 기준을 한 다음 중간에 주황(YR), 연두(GY), 청록(BG), 남색(PB), 자주(RP)를 넣어 10색으로 나누고 있습니다. 명도는 0~10단계까지 총 11단계로 나누어 있고 N(Neutra의 약자) 단계에 따라 저명도 N1~N3 / 중명도 N4~N6 / 고명도 N7~N9으로 구분합니다. 채도는 14단계로 나누어 있습니다. 시각적으로 고른 색채단계를 이루므로 순색을 기준으로 5R, 5Y의 채도는 14단계, 5RP의 채도는 12단계, 5P의 채도는 10단계, 5BG의 채도는 8단계로 되어 있습니다. 먼셀표색계의 표기법은 H V/C 로 표시합니다. H는 색상, V는 명도, C는 채도를 의미합니다.

82. NCS색삼각형에 관한 문제
| 중요도 ●●●○○ 정답 ①

① 혼합비는 S(검정량) + W(흰색량) + C(유채색량) =

100%로 표시하는데 혼합비의 세 가지 속성 가운데 검정량과 순색량의 뉘앙스(nuance)만 표기합니다.

83. 오스트발트색체계에 관한 문제

| 중요도 ●●●●○ 정답 ③

③ 오스트발트색체계에서 색상의 기본색은 헤링의 4원색설을 기본으로 하여 노랑(yellow), 빨강(red), 파랑(ultra-marine blue), 초록(seagreen)이고 기본색 중간에 주황(orange), 청록(turquoise), 자주(purple), 황록(leaf green)을 추가하여 총 8색상을 다시 3등분하여 24색상을 만들어 사용합니다. 명도는 수치가 아닌 영어 알파벳을 이용해 8단계로 나눠 사용합니다. 오스트발트의 색입체모양은 삼각형을 회전시켜 만든 복원추체(마름모형)형태를 가집니다. 수직축은 명도를 나타냅니다.

84. 파버 비렌(Faber Birren)의 색채조화론에 관한 문제

| 중요도 ●●●●○ 정답 ②

① 총 9개가 아니라 7개로 이루어져 있습니다.
② 각 기준이 되는 톤을 직선으로 연결하면 조화롭다고 주장합니다. 맞습니다.
③ 색상의 변화에 대해서도 다루고 있습니다.
④ 제품, 비즈니스, 환경색채 등 응용분야에 적합한 이론으로 실질적인 업무에 사용되고 있습니다.

85. 요하네스 이텐에 관한 문제

| 중요도 ●●●○○ 정답 ③

③ 요하네스 이텐은 색채와 모양에 대한 공감각적 연구를 통해 색채와 모양의 조화로운 관계성을 추출했으며 12색상환을 기본으로 등거리 2색조화(보색관계의 색은 조화로운 화음을 만든다), 3색조화(정삼각형 꼭짓점 안에 3색은 조화롭다), 4색조화(정사각형 꼭짓점 안에 있는 4색은 조화롭다), 5색조화(오각형과 3색조화와 흑과 백을 연결하면 조화롭다), 6색조화(육각형과 4색조화와 흑과 백을 연결하면 조화롭다)의 이론을 발표했습니다.

86. KS A 0011의 기준색이름에 관한 문제

| 중요도 ●●●○○ 정답 ④

① 빨간 – 자주, 주황은 맞지만 보라는 포함되지 않습니다.
② 초록빛 – 연두, 갈색은 맞지만 파랑은 포함되지 않습니다.
③ 파란 – 연두, 초록, 청록이 아닌 하양, 회색(회), 검정(흑)입니다.
④ 보랏빛 – 하양, 회색, 검정이 맞습니다.

색이름수식형	기준색이름
빨간(적)	자주(자), 주황, 갈색(갈), 회색(회), 검정(흑)
노란(황)	분홍, 주황, 연두, 갈색(갈), 하양, 회색(회)
초록빛(녹)	연두, 갈색(갈), 하양, 회색(회), 검정(흑)
파란(청)	하양, 회색(회), 검정(흑)
보랏빛	하양, 회색, 검정
자줏빛(자)	분홍
갈	회색(회), 검정(흑)
흰	노랑, 연두, 초록
회	빨강(적), 노랑(황), 연두, 초록(녹), 청록, 파랑(청), 남색, 보라, 자주(자), 분홍, 갈색(갈)
검은	빨강(적), 초록(녹), 청록(녹), 파랑(청), 남색, 보라, 자주(자), 갈색(갈)

87. 혼색계에 관한 문제

| 중요도 ●●●○○ 정답 ③

① 먼셀표색계는 대표적인 현색계입니다.
② 색채를 표시하는 것은 현색계입니다.
③ 혼색계는 물체색을 측색기로 측색하고 어느 파장 영역의 빛을 반사하는가에 따라서 각 색의 특징을 표시하는 체계로, 심리, 물리적인 빛의 혼색실험에 기초를 둔 표색계로 환경을 임의로 선정하여 정확하게 측정할 수 있지만 색좌표의 활용기술과 해독기술 등이 필요합니다.
④ 색표에 의해서 물체색의 표준을 정하고 표준색표에 번호나 기호를 붙여서 표시한 체계는 현색계의 특징입니다.

88. CIE L*a*b* 색좌표계에 관한 문제

| 중요도 ●●●○○ 정답 ④

④ CIE L*a*b* 색좌표계에서 L은 명도를 나타내고, 100은 흰색, 0은 검은색을 의미합니다. +a*는 빨강, -a*는 초록을 나타내며 +b*는 노랑, -b*는 파랑을 의미합니다. 즉, 가장 밝은 명도는 +80이고 노란색은 b가 +인 L*= +80, a*=0, b*=+40이 정답입니다.

89. CIE XYZ삼자극치에 관한 문제

| 중요도 ●●●○○ 정답 ④

④ XYZ색체계는 1931년 국제조명위원회(CIE)에서 제정한 표준측색시스템이며, 가법혼색(RGB)의 원리를 이용해 3원색을 기반으로 빨간색은 X센서, 초록(녹색)은 Y센서, 청색은 Z센서에서 감지하여 XYZ삼자극치의 값을 표시하는 것으로, Y값은 초록(녹색)의 자극치로 명도값을 나타내고, X는 적색, Z는 청색이 자극치에 일치합니다. 현재 모든 측색기의 기본함수로 사용되고 있어서 색이름을 수량화하여 나타내기 가장 적합한 색체계입니다.

90. KS A 0011 기본색명에 관한 문제

| 중요도 ●●●○○ 정답 ②

② 우리나라는 KS에서 규정한 빨강, 주황, 노랑, 연두, 초록, 청록, 파랑, 남색, 보라, 자주를 기본색명으로 사용하고 있습니다. 2003년 12월 개정된 KS A0011 물체색의 색이름 중 기존의 10가지 기본 색이름에서 추가된 유채색은 분홍, 갈색입니다. 무채색은 하양, 회색, 검정을 표준으로 사용하고 있습니다.

91. Yxy색체계에 관한 문제

| 중요도 ●●●○○ 정답 ③

③ Yxy색체계는 양(+)적인 표시만 가능한 XYZ표색계로는 색채의 느낌을 정확히 알 수 없고 밝기의 정도도 판단할 수 없어서 XYZ표색계의 수식을 변환하여 얻은 표색계입니다. 광원의 색이름을 수량화하여 나타내기에 가장 적합한 색체계로, Yxy표색계에서 Y는 반사율, x는 색상, y는 채도를 표시합니다. 사람의 시감 차이와 실제 색표계의 차이가 가장 많이 나는 색상은 색도도의 크기가 가장 큰 초록계열입니다.

92. 문·스펜서의 색채조화론에 관한 문제

| 중요도 ●●●●○ 정답 ③

③ 조화는 동등(동일)조화, 유사조화, 대비조화 3가지로 구분했습니다.

[문 – 스펜서의 색채조화론]
메사추세츠공대의 문(P.Moon)교수와 조교수 스펜서(D.E.Spenser)는 먼셀시스템을 바탕으로 한 색채조화론을 미국광학회(OSA)의 학회지에 발표했습니다. 과학적이고 정량적인 색채조화를 추구하였으며 수학적 공식을 사용해 정량적으로 이론화한 색채조화론입니다. 지각적으로 고른 감도의 오메가공간을 만들어 먼셀표색계의 3속성과 같은 개념인 H, V, C 단위로 설명하였고 조화를 미적 가치로 여겨 부조화는 미적 가치가 없는 것으로 규정하였으

며 조화는 동등(동일)조화, 유사조화, 대비조화로 구분하였고 부조화는 제1부조화, 제2부조화, 눈부심으로 구분하였습니다.

93. DIN색체계에 관한 문제

| 중요도 ●●●○○ 정답 ③

③ 16 : 6 : 4와 같이 표기하고, 순서대로 Hue, Saturation, Darkness를 의미합니다. 순서가 바뀌었습니다.

DIN색체계는 1955년 오스트발트색체계를 기본으로 산업발전과 통일된 규격을 위하여 독일의 표준기관인 DIN에서 도입한 색체계입니다. 다양한 색채측정과 밀접하게 연관된 수많은 정량적 측정에 이용할 수 있는 DIN색체계는 오스트발트표색계와 마찬가지로 24색으로 구성되어 있으며 색상을 주파장으로 정의하고 명도는 0~10까지 11단계로 나누었으며, 채도는 0~15까지 총 16단계로 나누었습니다. 표기는 13 : 5 : 3으로 하며, 13은 색상(Hue)을 표시하고 5는 포화도(Saturation)를, 3은 암도(Darkness)를 나타냅니다. 색상-T(Farbton), 포화도(채도)-S(Sattigungsstufe), 암도(명도)-D(Dunkelstufe)로 표기합니다.

94. 먼셀표기법에 관한 문제

| 중요도 ●●●●● 정답 ①

먼셀의 표기는 H V/C(색상 명도/채도)입니다. 기호 5YR 8.5/13에서 색상은 5YR이고 명도는 8.5, 채도는 13입니다.

① 명도는 8.5입니다. 정답입니다.
② 색상은 붉은 기미의 보라가 아니라 주황입니다.
③ 채도는 5/13이 아니라 13입니다.
④ 색상은 YR 8.5가 아니라 5YR입니다.

95. 저드의 색채조화론에 관한 문제

| 중요도 ●●●○○ 정답 ②

② 저드는 1955년 과거 색채조화에 관한 이론을 조사 및 정리하여 4종류의 조화법칙을 발표하였습니다. 색채조화는 좋아함과 싫어함의 문제이며, 정서반응은 사람에 따라 다르고, 동일인이라도 주어진 환경에 따라 다를 수 있다고 설명했습니다. 그가 주장한 색채조화 4원칙은 질서의 원리, 비모호성의 원리(명료성의 원리), 동류의 원리, 유사의 원리입니다.

96. NCS색체계에 관한 문제

| 중요도 ●○○○○ 정답 ①

NCS의 표기법은 S6010-R90B를 예로 들면 6010은 뉘앙스를, R90B는 색상을 의미하며, 60은 검정색도(S), 20은 유

채색(C)도, R90B은 B에 90만큼의 R의 색상을 나타냅니다. S는 2판임을 표시합니다. 흰색량은 60+10=70에서 100을 빼면 30이 됩니다. 동일한 채도선의 값은 m = c / (w+c)입니다. c는 순색량, w은 흰색량을 의미합니다.

① S6010-R90B m = 10 / (30+10) = 0.25
② S2040-R90B m = 40 / (40+40) = 0.50
③ S4030-R90B m = 30 / (30+30) = 0.50
④ S6020-R90B m = 20 / (20+20) = 0.50

97. P.C.C.S의 특징에 관한 문제

| 중요도 ●●●○○ 정답 ②

② PCCS색체계는 1964년 일본색채연구소에서 색채조화를 주요 목적으로 개발하였습니다. tone의 개념으로 도입되었고 색조를 색공간에 설정하였습니다. 톤 분류법에 의해 색이름을 알게 하면 색채를 쉽게 기억할 수 있고 우리의 일상적인 감각과 어울려 이미지반영이 용이합니다. 헤링의 4원색설을 바탕으로 빨강, 노랑, 녹색, 파랑의 4색상을 기본색으로 사용하여 색상은 24색, 명도는 17단계(0.5단계 세분화), 채도는 9단계(채도의 기준은 지각적 등보성이 없이 절대수치인 9단계로 구분)로 구분하여 사용합니다.

98. 먼셀의 색입체에 관한 문제

| 중요도 ●●●●○ 정답 ②

① 대칭인 마름모 모양은 오스트발트의 색입체입니다.
② 먼셀의 색입체를 수직으로 절단하면 동일 색상면이 나타납니다. 동일 색상면의 끝과 끝인 보색관계의 색상면을 볼 수 있습니다.
③ 명도가 높은 '밝은 색'이 상부에 위치합니다.
④ 수직으로 잘랐기 때문에 명도의 여러 단계를 볼 수 있습니다.

99. 전통색에 관한 문제

| 중요도 ●●●○○ 정답 ③

① 훈색(熏色) – 보라색계열
② 치자색(梔子色) – 노란색계열
③ 양람색(洋藍色) – 청록색계열
④ 육색(肉色) – 빨간색계열

100. 세계 각국의 색채표준화 작업에 관한 문제

| 중요도 ●●●○○ 정답 ①

혼색계는 물체색을 측색기로 측색하고 어느 파장영역의 빛을 반사하는가에 따라서 각색의 특징을 표시하는 체계이며, 심리, 물리적인 빛의 혼색실험에 기초를 둔 표색계로 환경을 임의로 선정하여 정확하게 측정할 수 있습니다. 단점으로는 지각적 등보성(시각적으로 같은 간격으로 보는 것)이 없고, 감각적인 검사에서 반드시 오차가 발생하며 수치로 구성이 되어 색의 감각적 느낌이 없으므로 데이터화된 수치로만 표기하기 때문에 직관적(보는대로 느끼는 것)이지 못합니다. 빛의 색을 표기하는 데 사용하는 표색계는 CIE(국제조명위원회)표준표색계가 대표적입니다. 현색계는 인간의 색 지각을 기초로 심리적 삼속성인 색상, 명도, 채도에 의해 물체색을 순차적으로 배열하고 색입체공간을 체계화시킨 표색계로, 측색기가 필요하지 않고 사용하기 쉬운 편입니다. 색편(색료, 물감재료)의 배열 및 개수를 용도에 맞게 조정할 수 있으며, 색편을 등간격으로 뽑아내어 배열을 통해 쉽게 확인하고 이해할 수 있으며, 축소된 색표집(색표에 번호나 기호를 붙인 책)으로 사용할 수 있습니다. 인간의 시감에 의존하므로 관측하는 사람에 따라 주관적으로 값이 정해져 정밀한 색좌표를 구하기 어렵습니다. 색편 사이의 간격이 넓어 정밀한 색좌표를 구하기 어렵고, 조건등색 및 광원의 영향을 많이 받으며, 색편의 변색 및 오염으로 색차가 발생할 수 있습니다. 대표적인 현색계로는 먼셀표색계, NCS, PCCS, DIN 등이 있습니다.

1	2	3	4	5	6	7	8	9	10
③	④	④	①	②	②	③	②	④	④
11	12	13	14	15	16	17	18	19	20
②	④	③	①	④	①	①	③	②	④
21	22	23	24	25	26	27	28	29	30
②	②	③	①	④	②	④	②	④	③
31	32	33	34	35	36	37	38	39	40
④	④	②	①	①	④	④	④	④	④
41	42	43	44	45	46	47	48	49	50
④	③	②	③	④	④	④	①	②	④
51	52	53	54	55	56	57	58	59	60
④	③	①	①	②	③	②	③	①	③
61	62	63	64	65	66	67	68	69	70
①	④	①	④	①	④	④	④	①	②
71	72	73	74	75	76	77	78	79	80
②	③	③	①	③	③	②	④	①	①
81	82	83	84	85	86	87	88	89	90
④	②	①	④	③	④	②	④	④	①
91	92	93	94	95	96	97	98	99	100
④	①	③	④	④	①	④	①	②	③

1. 색채마케팅전략에 관한 문제

| 중요도 ●●●○○ 정답 ③

③ 색채는 감성적인 부분과 관련이 있기 때문에 SD법과 같은 의미론적 색채전략을 이용해 자료를 수집하고 마케팅전략을 기획하게 됩니다.

2. 요인분석에 관한 문제

| 중요도 ●●●○○ 정답 ④

색채정보분석방법 중 의미의 요인분석(다양한 원인분석)에 있어 평가, 능력, 활동의 3차원을 의미공간으로 구성하여 조사합니다.
색채정보분석방법 중 의미의 요인분석은 다음과 같습니다.
- 평가차원(evaluative dimension) : 좋은 – 나쁜, 깨끗한 – 더러운, 아름다운 – 추한, 가치 있는 – 가치 없는
- 능력차원(역능차원, potency dimension) : 큰 – 작은, 강한 – 약한, 깊은 – 얕은, 두꺼운 – 얇은
- 활동차원(activity dimension) : 빠른 – 느린, 날카로운 – 둔한, 능동적인 – 수동적인

3. 색과 연상에 관한 문제

| 중요도 ●●●○○ 정답 ④

④ 연상에는 구체적 연상과 추상적 연상이 있습니다. 사과, 병아리, 바다는 구체적인 연상입니다. 반면 보라의 화려함은 추상적 연상에 포함이 됩니다.

4. SD(Semantic Differential)법에 관한 문제

| 중요도 ●●●●○ 정답 ①

① SD법은 1959년 미국의 심리학자 오스굿(C. E. Osgoods)에 의해 고안된 색채이미지에 관한 연구법입니다. 경관이나 제품, 색, 음향, 감촉, 유행색 경향 및 선호도 비교 · 분석과 여러 가지 대상의 인상을 파악하는 방법으로, 색채이미지를 수량적으로 척도화(수치로 분석하여 설명)하여 객관적으로 측정하는 방법입니다. 색채조사방법 중 형용사의 반대어쌍, 즉 상반되는 형용사군 10~50개를 이용하여 이미지맵 및 이미지프로필과 같은 좌표계로 결과를 볼 수 있으며 정서를 언어스케일(언어로 척도화된 표)로 표시할 수 있습니다.

5. 환경주의적 색채마케팅에 관한 문제

| 중요도 ●●○○○ 정답 ②

② 환경주의적 색채마케팅은 인간과 자연의 상호 의존성에 초점을 맞춘 마케팅으로, 공해물질배출량을 줄이거나 폐기물을 재활용한 녹색상품개발 등 기업활동의 기능과 목표를 환경적인 가치 위에 두고 운영하는 것을 말합니다. 하나뿐인 지구와 환경에 대한 사랑을 철학적 관점에서 출발하여 환경주의에 바탕을 둔 마케팅이며 환경문제를 고려하면서 경제개발을 추구하는, 공해요인을 제거한 제품을 생산 판매하는 기업활동입니다. 환경주의의 대표적인 색채는 노랑이 아니라 초록입니다.

6. 색채와 촉감 간의 상관관계에 관한 문제

| 중요도 ●●●○○ 정답 ②

② 거친 느낌은 진한 난색계보다는 진한 한색계열입니다.

7. 외부지향적 소비자가치관에 관한 문제

| 중요도 ●●●○○ 정답 ③

③ 외부지향적 소비자집단은 전체 67%를 차지하는 가장 큰 소비자집단으로, 제품의 구매 시 외부의 영향을 많이 받는 소속감이 가장 강한 집단입니다. 반면 내부지향적 집단은 전체 22%를 차지하는 집단으로, 기존의 문화적 규범보다 자신의 내적 욕구를 충족시키는 것이 중요한 집단입니다.

8. 군집표본추출방법에 관한 문제

| 중요도 ●●●●○ 정답 ②

① 계통표본추출법입니다.
② 군집표본추출법입니다.
③ 조사결과에 크게 영향을 미치는 변수의 기준이 아닌 모집단의 개체를 구획하는 구조를 활용하여 표본추출 대상 개체의 집합으로 모집단을 구분합니다.
④ 계통표본추출법입니다.

9. 개별면접조사에 관한 문제

| 중요도 ●●●○○ 정답 ④

④ 조사의 목적을 공개하면서 자료를 수집하는 방법으로 응답자의 자유로운 의사표현을 조사자가 기록하는 식의 조사방법입니다. 개별면접조사방법은 조사비용과 시간이 많이 들고 조사내용에 대한 전문지식을 가진 조사원의 선발에 대한 부담이 있다는 단점이 있습니다. 그러나 좀 더 심층적인 정보를 얻을 수 있습니다.

10. 색채정보수집에 관한 문제

| 중요도 ●●●○○ 정답 ④

④ 색채정보를 위한 자료수집방법에는 전수조사와 표본조사 두 가지 방법이 있습니다. 그 중 가장 많이 사용되고 있는 자료수집법은 표본조사법으로 조사대상을 선정하는 방법입니다.

11. 사이코그래픽스(psychographics)에 관한 문제

| 중요도 ●●●○○ 정답 ②

② 소비자의 심리를 나타내는 '사이코(psycho)'와 이미지를 나타내는 '그래픽(graphic)'을 합친 개념으로, 수요조사 목적으로 소비자의 행동양식과 가치관 등을 심리학적으로 측정하는 기술을 말하며 대표적인 것으로 AIO법과 VALS법이 있습니다.

[AIO법(소비자생활유형측정법, 심리도법)]
판매를 촉진시키는 광고의 효과적 집행을 위해 소비자의 구매심리과정을 파악할 수 있는 방법으로 활동(Activities), 흥미(Interest), 의견(Opinions) 등을 측정합니다.

[VALS법(Values And Life Styles)]
스탠포드 연구기관(Stanford research institute, SRI)에서 개발한 VALS(Value And Life Style)는 가치(value)와 라이프스타일(lifestyle)의 머리글자를 딴 약어로서 인구통계적인 자료나 소비통계뿐만 아니라 시장세분화를 위한 생활유형연구에 가장 많이 쓰이며 미국인을 기준으로 하였습니다. VALS 1은 동기와 발달심리학 이론(매슬로우의 욕구단계)에 바탕을 두고 개발되었고, VALS 2는 소비

자 구매패턴을 측정하기 위해 개발되었습니다.

12. 마케팅믹스에 관한 문제

| 중요도 ●●●○○ 정답 ④

④ 마케팅믹스 4P는 효과적인 마케팅을 위한 네 가지 핵심요소를 의미합니다. 표적시장에서 원하는 결과를 얻기 위해 가능한 수단을 활용하는 방법으로 4가지 핵심요소를 어떻게 잘 혼합하느냐에 따라 마케팅효과를 극대화할 수 있습니다.

13. 마케팅전략 수립과정에 관한 문제

| 중요도 ●●●○○ 정답 ③

③ 마케팅의 전략수립절차는 기업목표 및 비전수립(실행계획) – 환경분석(상황분석) – 목표설정 – STP전략수립 – 마케팅믹스(4P) 개발 – 실행(일정)계획 – 경제성 검토 및 조정과 통제 – 실행입니다. 그래서 상황분석 및 목표설정 – 전략수립 – 일정계획 – 실행의 순서입니다.

14. 개인과 색채의 관계에 관한 문제

| 중요도 ●●●○○ 정답 ①

① 개인이 소비하는 색과 디자인을 선택하는 것을 컨슈머 유즈(consumer use)라고 합니다. 퍼퓰러 유즈(popular use)는 집단이 선호하는 색에 따라 구매활동을 하는 소비자입니다.

[소비자 생활유형별 색채반응]

• 컬러 포워드(color forward) : 색에 민감하여 최신 유행색에 관심이 많으며 적극적인 구매활동을 하는 소비자
• 컬러 프루던트(color prudent) : 신중하게 색을 선택하고 트렌드를 따르며 충동적 소비를 하지 않는다. 색채의 다양성과 변화를 거부하지는 않지만 주도적으로 변화를 이끌어내지는 않는 소비자
• 퍼퓰러 유즈(popular use) : 집단이 선호하는 색에 따라 구매활동을 하는 소비자
• 컨슈머 유즈(consumer use) : 개인의 기호에 따른 색이나 디자인을 선택하는 소비자
• 템포러리 플레저 컬러(temporary pleasure colors) : 개인의 일시적인 호감에 따라 색이나 디자인을 선택하는 소비자

15. 색채조절효과에 관한 문제

| 중요도 ●●●○○ 정답 ④

① 바닥면에 고명도보다는 저명도의 색을 사용하는 것이 안정감을 높일 수 있습니다.

② 빨강과 주황은 활동성을 높이고 마음을 진정이 아닌 흥분시키는 역할을 합니다.

③ 회복기 환자에게는 어두운 조명보다는 은은한 조명과 따뜻한 색채가 적합합니다.

④ 주의집중을 위한 작업현장은 한색계열의 차분한 색조로 배색합니다.

16. 마케팅에서 소비자의 생활유형에 관한 문제

| 중요도 ●●●○○ 정답 ①

① 소비자의 생활유형 조사목적에는 소비자의 가치관, 소비형태, 행동특성 등에 대한 조사가 포함됩니다.

17. 색채선호의 원리에 관한 문제

| 중요도 ●●●○○ 정답 ①

① 선호색은 대상이 무엇이든 항상 동일하지 않고 상황에 따라 다양하게 나타납니다.

18. 문화에 따른 색채발달의 순서에 관한 문제

| 중요도 ●●●○○ 정답 ③

③ 인류학자인 B. 베를린과 P. 케이는 세계 여러 지역의 색이름 발달과정을 연구하였습니다. 나라나 문화마다 사용하는 색채언어는 다르지만 그 어휘는 11가지 정도가 되고, 시간이 지나고 문화가 발달하면서 색들은 더 세분화되고 다양화되는데, 가장 오래된 색은 흰색과 검정이고 빨강과 초록, 노랑, 파랑, 갈색, 그리고 보라, 주황, 분홍, 회색 순으로 발달한다고 주장하였습니다.

19. 몬드리안에 관한 문제

| 중요도 ●●●○○ 정답 ②

② 몬드리안은 시각과 청각의 조화를 통해 색채언어의 가능성을 보여준 작가로서 대표작 〈브로드웨이 부기우기〉에서 색채와 음악을 연결한 공감각의 특성을 이용해 브로드웨이의 다양한 소리와 역동적 움직임을 표현하였습니다. 이 작품은 다른 어떤 작품보다 생기가 넘치는 것으로, 대도시의 그물코와 같은 도로, 깜박거리는 교통신호등, 반짝이는 네온사인, 앞서거나 멈춰 서 있는 차량 등을 표현하고 있습니다.

20. 시장세분화의 변수에 관한 문제

| 중요도 ●●●●○ 정답 ④

[시장세분화의 변수]

• 사용자 행동 특성별 세분화
 제품의 사용빈도, 상표 충성도별로 세분화

• 지리적 특성별 세분화

지역, 도시크기, 인구밀도, 기후별로 세분화

• 인구학적 특성별 세분화
 연령, 성, 결혼 여부, 수입, 직업, 거주지역, 학력, 교육수준, 라이프스타일, 소득별로 세분화

• 사회 · 문화적 특성별 세분화
 문화, 종교, 사회계층별로 세분화

• 제품 특성에 근거한 세분화
 사용자 유형, 용도, 추구효용, 가격탄력성, 상표인지도, 상표애호도 등의 세분화

21. SP광고에 관한 문제

| 중요도 ●●●○○ 정답 ②

② SP광고는 세일즈 프로모션 광고(Sales Promotion advertising)로 옥외광고, 전단 등 판매촉진을 통해 보다 큰 효과를 거두기 위한 일련의 판매촉진광고, 홍보활동을 말합니다.

22. 인간공학에 관한 문제

| 중요도 ●○○○○ 정답 ②

② 인간공학(human factors or ergonomics)은 인간의 신체적 조건과 인지적 특성을 고려한 치수 등을 인간을 위해 사용되는 물체, 시스템, 환경의 디자인을 사용하기 원활하게 하고 과학적인 방법으로 기존보다 사용하기 편하게 만드는 응용학문을 말합니다.

23. 고딕에 관한 문제

| 중요도 ●●●○○ 정답 ③

③ 존 러스킨(John. Ruskin)은 저서 "베니스의 돌"에서 그리스와 중세의 건축을 비교하면서 그리스의 노동자가 주어진 일을 강요에 의해서 하였다면, 중세의 노동은 인간의 성실한 노력이나 자유로운 개성적 표현이 중시되었다고 주장했는데 그런 이유에서 중세의 고딕예술을 높이 평가하였습니다. 존 러스킨의 사상에 영향을 받은 사람이 윌리엄 모리스(William Morris)인데 그는 산업혁명으로 인간이 아닌 기계에 의한 공예생산이 이루어지면서 이 시대의 조형감각은 기계에 의한 생산기술의 변혁에 적응하지 못하여 만들어진 조악한 제품이라고 하면서 근대 공예에 반기를 들었습니다. 이런 이유에서 독자적인 디자인에 의한 수공예적인 것을 찬미하는 "미술공예운동(Arts and Crafts)"을 시작하게 됩니다.

24. 시네틱스에 관한 문제

| 중요도 ●●●○○ 정답 ①

① 시네틱스라는 말은 "관계가 없는 것들을 결부시킨다."라는 의미의 그리스어에서 유래되었습니다. 시네틱스

사를 창립한 W.고든이 개발한 기법으로, 여러 가지 유추로부터 아이디어나 힌트를 얻는 방법으로 문제를 보는 관점을 완전히 달리하여 여기서 연상되는 점과 관련성을 찾아 창의적으로 아이디어를 발상하는 방법입니다. 디자인 문제를 탐구하고 변형시키기 위해 두뇌와 신경조직의 무의식적인 활동을 조장하는 유추(analogy)사고라는 것은, 대상이 되는 것과 유사한 것을 발상해내는 발상법으로 서로 관련이 없는 요소들의 결합으로 이질순화(처음보는 것을 친숙한 것처럼), 순질이화(친숙한 것을 알지 못하는 것처럼)가 있습니다.

25. 디자인사조와 색채에 관한 문제

| 중요도 ●●●○○ 정답 ④

④ 팝아트는 퍼퓰러 아트(Popular Art)의 약자로 1960년대 뉴욕에서 일어난 미술경향입니다. 상업성, 상징성, 풍속과 대중문화에 관심을 가졌으며, 역동성, 유선형, 경량성과 이동성을 중심으로 하였고, 특히 그래픽 디자인분야에 큰 영향을 미쳤습니다. 팝아트는 대중을 위한 예술을 주장함과 동시에 소비사회에 대한 비판을 제시하였고 일부 팝아트는 저급한 미술로 전락되기도 하였지만 기존의 회화양식에서 벗어난 상업적인 기법, 인상적인 만화나 사진영상 등을 이용한 반미술적인 사고방식으로 현대미술에 큰 영향을 미쳤습니다. 개방과 비개성으로 특정지어지며, 복제성과 보편성을 강조하기 위하여 간결하고 평면화된 색면과 화려하고 강한 대비의 원색을 사용하였습니다.

26. 키치에 관한 문제

| 중요도 ●●●●○ 정답 ②

② 키치란 독일어로 "저속한 모방작품" 혹은 "공예품"을 뜻하는 것으로 되어 있습니다. 낡은 가구를 모아 새로운 가구를 만든다는 뜻으로 사용되기도 하며, 패션분야에서는 품위 없고 천한 느낌의 복장스타일을 의미합니다. 그러나 오늘날에는 예술의 수용방식이나 특수한 상태를 가리키는 말이 되고 있습니다.

27. 색채계획에 관한 문제

| 중요도 ●●●○○ 정답 ④

[병원의 색채계획 시 고려사항]
• 수술실을 청록으로 조절하는 이유는 눈의 피로와 빨간색과의 보색 등을 고려, 잔상을 없애는 데 있습니다. 그리고 수술실은 정밀한 작업을 위한 환경을 조성해야 합니다.
• 백열등은 황달기운이 있는 환자의 피부색을 볼 수 없으므로 고려해야 합니다.
• 약간 어두운 조명과 시원한 색은 휴식을 요하는 환자에게 적합합니다.
• 병원의 대기실이나 복도는 700Lux 정도의 조도가 필요합니다.
• 일반적으로 병원은 크림색(5.5YB 5/3.5)을 벽에 사용하고 병실은 안방과 같은 온화한 분위기가 나도록 합니다.
• 휴식을 요하는 환자나 만성환자와 같이 장시간 입원해야 하는 환자병실은 녹색, 청색이 적합합니다.
• 병원이나 역 대합실의 배색 중 지루함을 줄일 수 있는 색은 청색계열입니다.

28. 바우하우스의 교육이념에 관한 문제

| 중요도 ●●●○○ 정답 ②

② 발터 그로피우스(Walter Gropius)는 바이마르 공예학교 교장이었던 헨리 반 델 벨데로부터 1919년 미술아카데미와 공예학교의 운영을 위임받아 두 학교를 통합해 1919년 3월 20일에 국립종합조형학교인 '바이마르 국립바우하우스'을 설립합니다. 바우하우스는 독일공작연맹의 이념을 바탕으로 예술과 기계적인 기술의 통합을 목적으로 새로운 조형이념을 다루었으며, 예술, 문화에 걸쳐 혁신적이고 독창적인 새로운 조형예술을 실현하고자 했던 최초의 디자인학교입니다. 바우하우스는 문제해결능력과 창의적인 디자인능력을 향상시켜 빠르게 변하는 산업화사회에 적응은 물론 역할과 책임을 다하는 전인적인 디자이너를 양성하였으며 기계에 의한 인간의 노예화를 방지하고, 기계의 단점을 제거한 장점만을 유지한 우수한 표준의 창조를 이념으로 하여 현대 디자인에 큰 영향을 주었습니다.

29. 일러스트레이션에 관한 문제

| 중요도 ●●●○○ 정답 ④

④ 일러스트레이션은 커뮤니케이션언어로서의 독자적인 장르로, 신문이나 잡지의 기사 혹은 책 내용의 이해를 돕기 위해 회화, 사진, 도표, 도형 등 문자 이외의 회화적 조형요소로 표현하는 것을 말하며 각자 개성적인 작품세계가 보인다는 점에서 순수회화와의 경계가 뚜렷하진 않지만 항상 대중의 요구에 맞춰 그려진다는 점에서 주제를 명확하게 시각화하는 목적미술이라 할 수 있습니다.

30. 슈퍼그래픽에 관한 문제

| 중요도 ●●●○○ 정답 ③

③ 슈퍼그래픽(super graphic) – '슈퍼(크다)'와 '그래픽(그림)'의 합성어로 캔버스에 그려진 회화예술이 미술관, 화랑에서 규모가 큰 옥외공간, 거리나 도시의 건

물 외벽에 등장한 것으로, 1960년대 미국에서 시작되었습니다.

31. good design 조건에 관한 문제
| 중요도 ●●●○○ 정답 ④

④ 디자인원리에서 가리키는 모든 조건이 하나의 통일체로서 질서를 유지하는 디자인은 디자인의 원리에 관한 설명입니다. 디자인 조건 중 가장 중요한 조건이라 할 수 있는 합목적성은 말 그대로 '목적에 얼마나 부합하는가?' 또는 '목적과 얼마나 일치하는가?'를 의미합니다. 즉 목적을 실현하는 데에 적합한 성질을 말하는 것으로, 조형에서는 이를 '실용성' 또는 '효용성'이라고도 합니다.

32. 자연 질감에 관한 문제
| 중요도 ●●●○○ 정답 ④

① 나뭇결 무늬 – 자연질감
② 동물털 – 자연질감
③ 물고기 비늘 – 자연질감
④ 사진의 망점 – 기계질감

33. 데스틸에 관한 문제
| 중요도 ●●●○○ 정답 ②

② 데스틸은 잡지의 이름으로 '양식'을 의미하며 개성적인 표현을 배제하는 네덜란드에서 일어난 주지주의(감각과 감성보다는 지성을 중요시하는 창작태도) 추상미술 운동입니다. '신조형주의'라고도 불리며 추상적인 형태의 조형을 추구하였고, 개인적·개성적인 표현을 배제하는 조형양식적 측면에서 가장 영향력이 컸던 근대 디자인운동이라고 할 수 있습니다. 데스틸의 대표적인 작가는 몬드리안(Piet Mondrian)으로 추상화가 중에서는 가장 정밀하고 구조적인 화풍으로 알려져 있는 그는 오직 수직선과 수평선 및 정방형과 장방형만으로 화면을 구성하고 3원색과 무채색만 사용하였습니다. 데스틸의 디자인 기본요소는 화면을 수평, 수직으로 분할하고 삼원색과 무채색을 이용한 구성이 특징입니다. 비대칭적이지만 합리적인 활자 배열, 직선적 패턴, 그리고 강한 원색 대비를 통한 비례를 보여 주거나, 빨강·노랑·파랑·검정의 순수한 원색을 사용해 순수하고 추상적인 조형을 추구하였습니다.

34. 지속가능한 디자인에 관한 문제
| 중요도 ●●●○○ 정답 ②

② 산업화 과정의 부산물인 생태계 파괴가 인류를 위협하는 상황에서 인간만을 위한 디자인은 곧 자연을 무시한 디자인입니다. 자연이 무시되고 파괴될 때 그것은 곧 인간에게 피해가 돌아오게 됩니다. 인간과 자연이 함께할 수 있는 조화로운 지속가능한 디자인을 생각하는 것이 친자연성입니다. 자연과의 공생과 상생이라는 측면에서 검토되고 적극적으로 통일되어야 하며 디자인의 교육, 디자인의 개발, 디자인의 정책도 반드시 생태적 과정, 방법, 수단 나아가 환경적 평가를 전제로 해야 합니다. 지속가능한 디자인은 생태학적으로 건강하고 유기적으로 전체에 통합하는 건강한 인간환경의 구축을 궁극적 목표로 설정하고 친자연성을 고려하며 사회·윤리적 이슈를 함께 실현하는 미래 지향적 디자인입니다.

35. 크래프트디자인에 관한 문제
| 중요도 ●●●○○ 정답 ①

① 크래프트디자인(craft design) – 공예(craft)를 의미하며 수공의 장점을 살리되 예술작품처럼 한 점만을 제작하는 것이 아니라 어느 정도의 양산(量産)이 가능하도록 설계, 제작하는 생활조형디자인의 총칭을 의미합니다.
② 오가닉디자인(organic design) – 오가닉은 '본질적'이란 의미로, 에콜로지패션(ecology fashion)과 같은 아웃도어룩이나 천연소재, 유기농, 에크루(écru)나 베이지와 같은 색채, 내추럴한 의상이나 여유있는 실루엣을 담은 스타일의 디자인을 말합니다.
③ 어드밴스드디자인(advanced design) – 진보적 디자인으로 '앞서가는 디자인'을 의미하는데 주로 제품디자인 분야에 많이 적용됩니다.
④ 미니멀디자인(minimal design) – 극단적 간결성, 기계적 엄밀성 등의 특징을 가지며, 3차원적이고 우연하며 단순한 기하학적 형태 등으로 똑같은 형태가 반복되는 디자인을 말합니다.

36. 배색에 관한 문제
| 중요도 ●●●○○ 정답 ④

④ 강조색 – 전체의 30%가 아니라 5%입니다.

[색채계획 시 배색방법]
• 주조색 : 배색 시 전체적인 느낌 전달의 주가 되는 색을 주조색이라고 합니다. 색채계획에 있어 70% 이상을 차지하는 색을 말하며, 전체의 느낌을 전달하고 색채효과를 좌우하게 됩니다.
• 보조색 : 주조색 다음으로 넓은 공간을 차지하며 보조요소들을 배합색으로 취급함으로써 변화를 주는 역할을 합니다. 약 25% 내외 정도의 면적을 차지합니다.
• 강조색 : 디자인 대상에 악센트를 주는 포인트 역할을 하는 색으로, 전체의 5% 정도 내외를 차지합니다.

37. 포지셔닝(positioning)에 관한 문제

| 중요도 ●●●○○ 정답 ④

④ 포지셔닝은 소비자의 마음속에 자사의 제품이나 기업을 표적시장, 경쟁, 기업능력과 관련하여 가장 유리한 포지션(위치)에 있도록 노력하는 과정으로, 어떤 제품을 고객에게 확실하게 기억시키는 과정입니다. 제품마다 소비자들에게 인지되는 속성의 위치가 존재하게 되는데, 특정 제품의 확고한 위치는 고객의 마음속에 제품이나 브랜드를 경쟁제품보다 유리한 위치에 있게 하여 구매로 이어지게 합니다.

38. 유행에 관한 문제

| 중요도 ●●●○○ 정답 ④

① 트렌드(trend) : '방향, 경향, 동향, 추세, 유행' 등의 뜻이 있으며, 패션분야에서는 경향이라는 의미로 쓰입니다.
② 포드(ford) : 상당히 오랫동안 수용되는 유행을 의미합니다.
③ 클래식(classic) : 클래식이란 고전의 뜻보다는 의상에서 유행을 타지 않고 오랫동안 채택되어 지속되는 스타일을 뜻합니다.
④ 패드(fad) : 단시간 유행했다 사라지는 것을 의미합니다.

39. 미래주의에 관한 문제

| 중요도 ●●●○○ 정답 ④

④ 20C 초 이탈리아에서 일어난 전위예술운동인 미래주의는 이탈리아의 북부의 공업도시 밀라노에서 마리네티(Marinetti)가 중심이 되어 일어났으며, 1909년 시인 마리네티가 파리의 "르 피가로(Le Figaro)" 지에 미래파선언을 발표하고 이듬해 보치오니, 칼라, 루소로, 발라, 산텔리아가 트리노의 키아레나 극장에서 미래파운동선언을 발표하며 시작되었습니다. 기존의 낡은 예술을 모두 부정하고, 기계세대에 어울리는 새로운 다이내믹한 미를 창조할 것을 주장하며, 기계가 지닌 차갑고 역동적인 아름다움을 조형예술의 주제로까지 높이고, 스피드감과 운동감을 표현하기 위해 시간의 요소를 도입한 예술운동으로, 주로 하이테크 소재로 색채를 표현한 미술사조입니다.

40. 시지각의 원리에 관한 문제

| 중요도 ●●●○○ 정답 ④

[시지각의 원리]
게슈탈트이론은, 독일의 심리학자 막스 베르트하이머(Max Wertheimer)와 게슈탈트 심리학자들은 베르트하이머에 의한 최초 연구를 바탕으로 인간의 영상인식은 감각적 요소와 형태를 다양한 그룹으로 조직한 결과라고 결론지었습니다. 시지각의 원리는 군화(群化)의 법칙과 관계가 있습니다. 이 법칙은 근접의 원리, 유사의 원리, 폐쇄의 원리, 연속의 원리 등을 포함합니다. 근접한 것끼리, 유사한 것끼리, 닫힌 모양을 이루는 것끼리, 좋은 연속을 하고 있는 것끼리 그룹이 되어 보이거나 도형으로 인식된다는 원리입니다.

- 근접의 요인
근접의 원리는 근접에서 중요한 것은 군(group)을 이룬다는 것, 즉 근접한 것이 뭉쳐 보이는 원리로, 개개의 요소에서 비슷한 모양의 형이나 그룹을 다 함께 하나의 부류로 보는 경향을 의미합니다.
- 유사의 요인
유사의 원리는 비슷한 성질을 가진 요소는 비록 떨어져 있어도 덩어리져 보이는 경향이 있습니다. 이 법칙을 이용해 색맹검사표도 제작합니다.
- 폐쇄의 요인
완전히 연결되어 있지 않더라도 연결되어 보이는 것, 불안전한 형이나 그룹들은 완전한 형이나 그룹으로 완성시키려는 경향이 있습니다.
- 연속의 요인
직선은 직선대로, 곡선은 곡선대로 진행방향이나 배열이 같은 것끼리 무리지어 보이는 원리를 의미합니다.

41. 육안조색에 관한 문제

| 중요도 ●●●○○ 정답 ④

④ KS A 0065에서는 2,000lx의 조도로 규정하고 있습니다.

[자연주광조명에 의한 색비교]
북반구에서의 주광은 북창을 통해서 확산된 광으로, 붉은 벽돌벽 또는 초록의 수목과 같은 진한 색의 물체에서 반사되지 않는 확산주광을 이용해야 합니다. 또한 시료면의 범위보다 넓은 범위를 균일하게 조명해야 하며 적어도 2,000lx의 조도가 되어야 합니다. 단, 태양의 직사광은 피합니다.

42. 형광등에 관한 문제

| 중요도 ●●●○○ 정답 ③

① 백열등 - 전류가 필라멘트를 가열하여 빛이 방출되는 열광원으로, 장파장의 붉은색을 띱니다. 일반적으로 적외선영역에 가까운 가시광선의 분광분포 특성을 보이며 백열전구 아래에서의 난색계열은 보다 생생하게 보입니다. 장파장의 빛이 주로 방출되어 따뜻한 느낌을 주지만 전력소모량에 비해 빛이 약하고 수명도 짧은 단점이 있습니다.

② 수은등(mercury lamp) – 고압의 수은증기 속 아크방전에 의하여 빛을 내는 전등으로 단파장의 푸른색을 내며, 초고압수은등은 백색에 가까운 빛을 냅니다. 주로 도로, 공원, 광장, 고속도로에 사용됩니다.

③ 형광등 – 저압방전등의 일종으로 진공으로 된 유리관 내에 수은과 아르곤가스를 넣고 안쪽 벽에 형광도료를 칠하여, 수은의 방전으로 생긴 자외선의 자극으로 인해 발생한 형광(가시광선)을 이용하며, 빛에 푸른 기가 돌아 차가운 느낌을 주고 연색성도 낮은 단점이 있습니다.

④ 나트륨등 – 나트륨의 증기방전을 이용하여 빛을 내는 광원으로, 황색빛을 띠며 안개 속에서도 빛을 잘 투과하여 장애물 발견에 유효하다는 점에서 교량, 고속도로, 일반도로, 터널 내의 조명 등에 사용됩니다.

43. 육안검색에 관한 문제
| 중요도 ●●●○○ 정답 ②

② 자연광은 주로 남쪽 하늘 주광을 사용하지 않습니다. 북위 40도, 흐린 날 오후 2시경 북쪽 창문으로 들어오는 빛으로 광원 C를 주로 사용합니다.

44. 조건등색(metamerism)에 관한 문제
| 중요도 ●●●○○ 정답 ③

③ 조건등색(메타메리즘)은 분광반사율이 서로 다른 두 가지의 색이 특정한 조명 아래 다른 색의 물체가 같은 색으로 보이는 현상을 말합니다. 그런 이유에서 사람의 시감 특성과는 관련이 있습니다. 그런데 2013년 2회 기사 A형 60번은 정답이 3번이고 2016년 1회 산업기사 A형 52번은 1번으로 표시가 되었으며 이번에는 정답이 3번으로 표시가 되었습니다.

45. 컬러와 관련된 용어에 관한 문제
| 중요도 ●●●○○ 정답 ③

KS A 0064의 색에 관한 용어에서 정의하고 있습니다.
① 크로미넌스(chrominance) : 4010번. 시료색 자극의 특정 무채색 자극에서의 색도차와 휘도의 곱으로, 주로 컬러텔레비전에 쓰입니다.
② 색역(color gamut) : 2060번. 특정 조건에 따라 발색되는 모든 색을 포함하는 색도좌표도 또는 색공간 내의 영역입니다.
③ 광원 또는 물체 표면의 명암에 관한 시지각의 속성은 3003번 밝기(시명도)에 대한 설명이고 명도(lightness)는 3005번으로 물체 표면의 상대적인 명암에 관한 색의 속성으로 정의되고 있습니다.
④ 휘도(luminance) : 1007번. 유한한 면적을 갖고 있는 발광면의 밝기를 나타내는 양을 의미합니다.

46. 경면광택도에 관한 문제
| 중요도 ●●●○○ 정답 ②

① 85도 경면광택도[Gs(85)] – 도장, 알루미늄, 양극산화피막 등 광택이 거의 없는 대상으로, 60도에 의한 광택도가 10 이하인 표면에 적용됩니다.
② 60도 경면광택도[Gs(60)] – 도장면, 타일, 법랑 등의 광택범위가 넓은 경우에 사용됩니다.
③ 20도 경면광택도[Gs(20)] – 비교적 광택도가 높은 도장면이나 금속면끼리의 비교로 60도에 의한 광택도가 70을 넘는 표면에 적용됩니다.
④ 10도 경면광택도[Gs(10)] – 없는 경면광택도입니다. 20도, 45도, 60도, 75도, 80도가 있습니다.

47. 프로파일로 변환기능에 관한 문제
| 중요도 ●●○○○ 정답 ②

② sRGB이미지를 AdobeRGB 프로파일로 변환하면 이미지의 색영역이 확장되지만 채도의 증가와는 상관이 없습니다. 색영역만 확장이 됩니다.

48. 평판인쇄용 잉크에 관한 문제
| 중요도 ●●○○○ 정답 ③

③ 그라비어잉크는 그라비어인쇄에 사용되는 인쇄잉크로, 평판이 아닌 오목판인쇄용 잉크입니다.

49. 색료에 관한 문제
| 중요도 ●●●○○ 정답 ④

④ 염료가 아닌 유기안료는 유기화합물로 착색력(염료의 색이 진한 정도)이 우수하고 색상이 선명하며, 인쇄잉크, 도료, 섬유 수지날염, 플라스틱 등의 착색에 사용됩니다.

50. 프린터의 색채구성에 관한 문제
| 중요도 ●●○○○ 정답 ②

② 모니터와 컬러프린터는 색영역의 크기가 다르며 모니터의 색영역 크기가 큽니다.

51. 정확한 색채측정에 관한 문제
| 중요도 ●●○○○ 정답 ④

④ 기준물의 분광반사율은 측정방식(geometry)에 따라 다양한 값을 갖습니다.

52. 색영역매핑(color gamut mapping)에 관한 문제
| 중요도 ●●●○○ 정답 ③

③ 디지털색채는 사용하기 편리한 반면 출력을 할 경우

디지털색채와 실제 출력색이 일치하지 않는 경우가 많습니다. 색영역(디바이스가 표현 가능한 색의 영역)이 다른 두 장치 사이의 색채를 효율적으로 대응시켜 색영역 차이를 조정하여 색채구현이 효과적으로 이루어지도록 색채표현방식을 조절하는 기술을 색영역매핑이라 합니다.

53. CIE LAB 색체계에서 색차식을 나타내는 계산식에 관한 문제

| 중요도 ●●●○○ 　정답 ①

한국산업표준 색채품질관리규정 – 측색에 관한 용어 2070에서는 CIE LAB 색체계에서 색차식을 $\Delta E^{*}ab=[(\Delta L^{*})^2+(\Delta a^{*})^2+(\Delta b^{*})^2]^{\frac{1}{2}}$으로 정의하고 있습니다. 이때 $\Delta E^{*}ab$는 색오차를 의미합니다.

54. 상관색온도에 관한 문제

| 중요도 ●●○○○ 　정답 ③

③ 상관색온도를 계산하기 위해 사용하는 색좌표는 x, y 좌표와 u′, v′ 좌표입니다. 그런데 시험문제의 답이 u′, 2/3v′ 좌표라고 합니다. 근거자료를 찾을 수 없어서 그냥 암기를 하고 넘어가도록 합니다.

55. CCM의 장점에 관한 문제

| 중요도 ●●●○○ 　정답 ②

② 위지위그(WYSIWYG)는 작성 중의 문서를 직접 보면서 조작시켜서 문서를 편집할 수 있어 보이는 대로 출력하는 방식으로, CCM과는 관련이 적습니다.

56. 색채측정기에 관한 문제

| 중요도 ●●●○○ 　정답 ③

① 색체계는 삼자극치와 분광반사율을 측정하는 데 사용됩니다.
② 분광복사계는 다양한 광원으로 측정이 가능합니다.
③ 단색화 장치인 분광기는 회절격자, 프리즘, 간섭필터 등을 사용합니다.
④ 45°:0° 방식이 아닌 di:8° 방식을 사용하는 색채측정기는 적분구를 사용합니다.

57. 반직접조명에 관한 문제

| 중요도 ●●●○○ 　정답 ④

① 전반확산조명
　간접조명과 직접조명의 중간방식으로, 투명한 확산성 덮개를 사용하여 빛이 확산되도록 하며, 조명기구를 일정한 높이와 간격으로 배치하여 방 전체를 균일하게 조명할 수 있고 눈부심이 거의 없습니다.

② 직접조명
　광원에서부터 빛이 대부분 90~100% 작업면에 직접 비추는 조명방식으로, 조명효율이 좋은 반면 눈부심이 일어 나고 균일한 조도를 얻을 수가 없어 그림자가 강하게 나타납니다.

③ 반간접조명
　대부분은 벽이나 천장에 조사되지만 아래 방향으로 10~40% 정도 조사하는 방식으로, 그늘짐이 부드러우며 눈부심도 적습니다.

④ 반직접조명
　반간접조명과 반대되는 조명방식으로 반투명유리나 플라스틱을 사용하여 광원 빛의 60~90%가 대상체에 직접 조사되므로 그림자와 눈부심이 생깁니다.

58. 색채의 소재에 관한 문제

| 중요도 ●●●○○ 　정답 ③

③ 형광성 표백제는 제품을 선명하고 하얗게 만들며 내구성을 높이는 것과는 상관이 없습니다.

59. 디지털입력시스템에 관한 문제

| 중요도 ●○○○○ 　정답 ①

① 광전자증배관은 구형 드럼스캐너의 이미지센서로 주로 사용되어 유연한 원본들을 스캔하는 데 적합합니다.
② A/D컨버터는 아날로그신호의 진폭을 이산적인 주기로 추출하여, 부호로 표시된 디지털신호로 변환합니다.
③ 불투명도(opacity)는 투과도(T)와 비례하고 반사도(R)와는 반비례합니다.
④ CCD는 여러 개의 MOS(Metal–Oxide–Silicon)커패시터가 쌍으로 상호연결되어 있는 회로로 이루어져 있으며, 신호를 읽을 때에는 각 커패시터들이 이웃한 커패시터로 전하를 옮기는 방식이며 균등한 민감도를 가지지 않고 다른 민감도를 가집니다.

60. 색비교를 위한 작업면의 조도에 관한 문제

| 중요도 ●●●●○ 　정답 ③

③ KS A 0065 표면색의 시감비교방법에서는 "어두운 색을 비교하는 경우에는 명도 L*가 약 25의 광택 없는 검은색으로 하며, 작업면은 4,000lx에 가까운 조도가 적합하다."라고 정하고 있습니다. KS A 0065 표면색의 시감비교방법에 대한 표준은 다음과 같습니다.

[6. 색 비교를 위한 시환경]

6.1 조도
색비교를 위한 작업면의 조도는 1,000~4,000lx 사이로 하고 균제도는 80% 이상이 적합하다. 단지, 어두운 색을 비교하는 경우의 작업면 조도는 4,000lx에 가까운 것이 좋다.

6.2 부스의 내부색

일반적으로 이용하는 부스 내부의 명도 L*가 약 45~55의 무광택의 무채색으로 한다. 색비교에 적합한 배경시야를 확보하기 위해 부스 내의 작업면은 비교하는 시료면과 가까운 휘도율을 갖는 무채색으로 한다. 조명의 확산판은 시료색으로부터 반사되는 램프의 결상을 피하기 위해서 항상 사용한다. 조명장치의 분광분포 특성은 그 확산판의 분광투과 특성이 포함된다.

비고

1. 밝은 색이나 흰색에 가까운 색을 비교하는 경우에는 휘도대비를 최소화하기 위해 명도 L*가 약 65 또는 그것보다도 높은 명도의 무채색으로 한다.

비고

2. 어두운 색을 비교하는 경우에는 명도 L*가 약 25의 광택 없는 검은색으로 한다. 작업면은 4,000lx에 가까운 조도가 적합하다.

61. 디지털입력시스템에 관한 문제

| 중요도 ●●●○○ 정답 ①

[가법혼색]

가법혼색은 빛의 혼합으로, 빛의 3원색인 빨강(red), 초록(green), 파랑(blue)을 혼합하기 때문에 섞으면 섞을수록 밝아지는 혼합입니다. 가법혼색은 컬러모니터, TV의 색, 무대조명 등에 사용됩니다.

[빛의 3원색의 혼색]

빨강(red) + 초록(green) + 파랑(blue) = 하양(white)
빨강(red) + 초록(green) = 노랑(yellow)
초록(green) + 파랑(blue) = 사이안(cyan)
파랑(blue) + 빨강(red) = 마젠타(magenta)

62. 색에 관한 문제

| 중요도 ●●●○○ 정답 ④

④ 원색에 어떤 색이든 섞이면 자기 색을 잃어버리기 때문에 무조건 채도는 떨어지게 됩니다. 또한 흰색이 많이 섞일수록 채도는 낮아지게 됩니다. 대신 흰색 때문에 명도는 밝아지게 됩니다.

63. 색채자극에 따른 인간의 반응에 관한 문제

| 중요도 ●●●○○ 정답 ①

① 순응이란 조명조건이 변화함에 따라 수용기의 민감도가 변화하는 것을 말합니다. 물체에 빛을 비추었을 때 색이 순간적으로 다르게 보이는 현상으로, 곧 자신의 색으로 돌아오게 됩니다.

64. 감법혼색의 컬러코드에 관한 문제

| 중요도 ●●●○○ 정답 ④

① (0, 0, 0) - 흰색입니다.
② (255, 255, 0) - 파란색입니다.
③ (255, 0, 255) - 초록색입니다.
④ (255, 255, 255) - 검은색입니다.

65. 색음현상에 관한 문제

| 중요도 ●●●○○ 정답 ①

① 색음현상은 어떤 빛을 물체에 비쳤을 때 빛의 반대색상이 그림자(색을 띤 그림자)로 지각되는 현상으로, 작은 면적의 회색이 채도가 높은 유채색으로 둘러싸일 때 회색이 유채색 보색색상을 띠어 보이는 현상을 말합니다. 즉 주위색의 보색이 중심에 있는 색에 겹쳐져 보이는 현상입니다.

66. 색채의 무게감에 관한 문제

| 중요도 ●●●○○ 정답 ④

④ 색의 중량감과 무게감은 명도의 영향이 가장 크며 무겁고 가벼운 느낌을 말합니다. 고명도는 가벼운 느낌이 들고 저명도는 무거운 느낌이 듭니다.

67. 회전혼색에 관한 문제

| 중요도 ●●●○○ 정답 ④

④ 리프만효과는 색상 차이가 커도 명도가 비슷하면 두 색의 경계가 모호해져 명시성이 떨어져 보이는 현상을 말합니다. 회전혼합은 영국의 물리학자 맥스웰(Maxwell)에 의해 실험되었습니다. 맥스웰의 회전혼합은 중간혼색에 속하며 오스트발트색체계도 회전혼색을 기본으로 만들어졌습니다.

68. 푸르킨예 현상에 관한 문제

| 중요도 ●●●○○ 정답 ④

④ 망막의 위치마다 추상체시각의 민감도가 다르기 때문에 생기는 현상이 아니라 간상체시각과 추상체시각의 스펙트럼민감도가 서로 다르기 때문에 나타나는 현상입니다.

69. 음성잔상에 관한 문제

| 중요도 ●●●○○ 정답 ①

① 원래 감각과 반대되는 밝기나 색상을 띤 잔상으로, 일반적으로 느끼는 잔상이며 음성잔상, 소극적 잔상이라 합니다. 수술 도중 청록색이 아른거리는 이유도 여기에 있습니다. 음성잔상은 거의 원래 색상과의 보색관계로 나타납니다.

70. 중간혼색에 관한 문제
| 중요도 ●●●●○ 정답 ②

② 중간혼색은 가법혼색의 일종으로 색이 실제로 섞이는 것이 아니라 착시를 일으켜 색이 혼합된 것처럼 보이는 심리적 혼색으로, 컬러인쇄와 같은 중간혼색의 방법 또는 베졸드효과(Bezold effect), 병치혼색 등에서 볼 수 있습니다.

71. 강조색에 관한 문제
| 중요도 ●●●○○ 정답 ②

② 강조색으로는 보통 반대색상을 사용합니다. 그런 이유에서 초록의 반대색상인 빨간색을 강조색으로 사용하면 좋습니다.

72. 색의 온도감에 관한 문제
| 중요도 ●●●○○ 정답 ③

③ 한색보다 난색이 가깝게 느껴집니다.

73. 색분해원리에 관한 문제
| 중요도 ●●●○○ 정답 ③

③ 컬러인쇄를 3색 분해할 때, 컬러필름의 색들은 3색 필터를 이용하여 색분해를 하는데 기본적인 원리는 보색관계입니다.

74. 색의 감정효과에 관한 문제
| 중요도 ●●●○○ 정답 ①

① 고채도의 색은 강한 느낌을 주고 저채도의 색은 부드러운 느낌을 줍니다. 맞는 설명입니다.
② 고명도, 저채도가 아니라 고채도일 때 화려한 느낌이 듭니다.
③ 고명도, 고채도의 색은 안정감보다는 흥분감이 느껴집니다.
④ 명도가 낮을수록 안정감이 듭니다.

75. 색채의 성질에 관한 문제
| 중요도 ●●●○○ 정답 ②

② 한색계보다 난색계가 가독성이 높아 형상을 더 명확하게 합니다.

76. 채도대비에 관한 문제
| 중요도 ●●●○○ 정답 ③

③ 채도대비는 채도가 서로 다른 두 가지 색이 배색되어 있을 때 생기는 대비로, 채도가 높은 색채는 더욱 선명해 보이고, 채도가 낮은 색채는 더욱 흐리게 보이는 현상

으로 저채도 바탕 위에 놓인 색은 고채도 바탕에 놓인 동일 색보다 더 선명해 보입니다.

77. 항상성에 관한 문제
| 중요도 ●●●○○ 정답 ②

② 항상성은 빛의 밝기나 광원의 변화에도 색이 변하지 않는 것으로, 조명의 강도가 바뀌어도 물체의 색을 동일하게 지각하는 현상을 말합니다. 즉 빛자극의 물리적 특성이 변화하더라도 물체의 색채가 변하지 않고 그대로 유지되는 색채감각을 말합니다.

78. 간상체와 추상체에 관한 문제
| 중요도 ●●●○○ 정답 ④

④ 간상체와 추상체의 파장별 민감도곡선은 흡수스펙트럼의 차이에 의해 달라집니다. 추상체가 가장 민감하게 반응하는 파장은 560nm이고 간상체가 가장 민감하게 반응하는 파장은 500nm입니다.

79. 달토니즘(Daltonism)에 관한 문제
| 중요도 ●●●○○ 정답 ①

① 색각색맹에는 제1색맹(protanopia), 제2색맹(deuteranopia), 제3색맹(tritanopia)이 있습니다.
• 제1색맹 – L추상체의 결핍으로 나타납니다. 초록–노랑–빨강을 구분할 수 없다.
• 제2색맹 – 달토니즘(daltonism)이라고도 하며 M추상체의 결핍으로 나타납니다.
• 제3색맹 – S추상체의 결핍으로 나타납니다. 파랑–노랑을 구분할 수 없습니다.

80. 다음 중 진출색의 조건에 관한 문제
| 중요도 ●●●○○ 정답 ①

① 진출색은 진출되어 보이는 색으로 난색, 고명도, 고채도, 유채색 등이 있고 후퇴색은 후퇴되어 보이는 색으로 한색, 저명도, 저채도, 무채색 등이 있습니다.

81. 단청의 색에 관한 문제
| 중요도 ●●●○○ 정답 ④

① 석간주 – 적색계열
② 뇌록 – 초록계열
③ 육색 – 적색계열
④ 장단 – 적색계열로 활기찬 주황빛의 붉은색이며 생동감이 넘치는 색

82. DIN색체계에 관한 문제

| 중요도 ●●●●○　정답 ②

② 1955년 오스트발트를 기본으로 산업발전과 통일된 규격을 위하여 독일의 표준기관인 DIN에서 도입한 색체계로, 다양한 색채측정과 밀접하게 연관된 수많은 정량적 측정에 이용할 수 있습니다. DIN색체계는 오스트발트표색계와 마찬가지로 24색으로 구성되어 있으며 색상을 주파장으로 정의하고 명도는 0~10단계로 11단계로 나뉘어 있으며, 채도는 0~15단계로 총 16단계로 나뉘어져 있습니다. 표기는 13 : 5 : 3으로 표기하며, 13은 색상(Hue)을 표시하고 5는 포화도(Saturation)를 나타내며 3은 암도(Darkness)를 나타냅니다. 색상-T(Bunton), 포화도(채도)-S(Sattigung), 암도(명도)-D(Dunkelstufe)로 표기합니다.

83. 반대색조의 배색에 관한 문제

| 중요도 ●●○○○　정답 ①

① 톤의 이미지가 대조적이기 때문에 색상을 동일하거나 유사하게 배색하면 통일감을 나타낼 수 있습니다.
② 뚜렷하지 않고 애매한 배색으로, 톤인톤이 아닌 카마이유배색에 더 가깝습니다.
③ 색의 명료성이 높으며 고채도의 화려한 느낌과 저채도의 안정된 느낌은 명쾌하고 활기찬 느낌보다는 가독성이 높아집니다.
④ 명도차보다는 채도차가 커질수록 색의 경계가 명료해지고 명쾌하며 확실한 배색이 됩니다.

84. CIE Yxy 색체계에 관한 문제

| 중요도 ●●●○○　정답 ①

① 색도도란 색도좌표를 그림으로 표시한 것으로, 색지도 또는 색좌표라고도 합니다. 색도좌표를 x, y로 표시하고 그림 바깥쪽의 곡선은 빛스펙트럼의 색도점(색도를 나타내는 점)을 연결한 곡선이며, 바깥 굵은 실선은 스펙트럼의 색을 나타내는 스펙트럼궤적이고, 수치는 파장을 의미하며 단위는 nm로 표시한 것입니다. 내부의 궤적선은 색온도를 나타내고, 보색은 중앙에 위치한 백색점 C를 두고 마주보고 있으며 서로 보색관계에 있는 두 색을 잇는 선분은 백색점을 지나갑니다.

85. 관용색명에 관한 문제

| 중요도 ●●●○○　정답 ④

④ 관용색명은 옛날부터 관습적으로 전해 내려오면서 광물, 식물, 동물, 지명과 인명 등의 이름으로 습관적으로 사용하는 색명으로 색감의 연상이 즉각적입니다.

86. 광물에서 유래한 색명에 관한 문제

| 중요도 ●●●○○　정답 ③

③ prussian blue는 지명에서 유래된 색명으로, 깊고 진한 파란색입니다.

87. 토널배색에 관한 문제

| 중요도 ●●●○○　정답 ②

① 카마이유(camaieu)는 색상과 톤의 차이가 거의 없는 배색기법입니다.
② 토널(tonal)은 중명도, 중채도의 배색입니다.
③ 포카마이유(faux camaieu)는 카마이유배색과 거의 동일한 배색기법입니다.
④ 비콜로르(bicolore)는 white와 vivid tone의 색상을 배색하는 기법입니다.

88. CIE Yxy 색체계에 관한 문제

| 중요도 ●●●○○　정답 ③

③ CIE 1931 색채측정체계가 표준이 된 후 맥아담이 색자극들이 통일되지 않은 채 분산되어 있던 CIE 1931 xy 색도다이어그램을 개선한 색체계인 Yxy색체계는 국제조명위원회(CIE)에서 제정한 표준측색시스템으로, 가법혼색(RGB)의 원리로 양(+)적인 표시만 가능한 XYZ표색계로는 색채의 느낌을 정확히 알 수 없고 밝기의 정도도 판단할 수 없어서 XYZ표색계의 수식을 변환하여 얻은 표색계입니다. 광원의 색이름을 수량화하여 나타내기 위해 가장 적합한 색체계로, Yxy표색계에서 Y는 반사율, X, Y는 색상, 채도를 표시하는 색도좌표입니다

89. 먼셀색체계에 관한 문제

| 중요도 ●●●●○　정답 ②

먼셀표색계의 표기법은 H V/C로 표시합니다. H는 색상, V는 명도, C는 채도를 의미합니다.
① 2.5R 5/10, 10R 5/10 – 색상차 약 7.5
② 10YR 5/10, 2.5Y 5/10 – 색상차 약 2.5
③ 10R 5/10, 2.5G 5/10 – 색상차 약 32.5
④ 5Y 5/10, 5PB 5/10 – 색상차 약 50

90. NCS색체계에 관한 문제

| 중요도 ●●●●○　정답 ①

① NCS표색계는 1979년 1판에 이어 1995년 2판으로 스웨덴 색채연구소에서 개발하였습니다. 색채에 대한 표준을 제시하여 관계성, 다양성, 상대성의 특징을 가지며, 컬러커뮤니케이션의 원활화를 도모하였습니다. 주로 스웨덴, 노르웨이, 스페인 등에서 사용되고 있습니

다. 헤링의 반대색설을 기초로 하고 있고 시대에 따라 변하는 유행색(trend color)이 아닌 보편적인 자연색을 기본으로 인간이 어떻게 색채를 지각하는지를 기초로 하여 만든 표색계입니다. 색상과 뉘앙스의 개념으로 정리되어 배색과 계획이 쉽고 심리적인 비율의 척도를 사용해 색지각량을 표로 나타내었습니다. 혼합비는 S(검정량) + W(흰색량) + C(유채색량) = 100%으로 표시되는데 혼합비의 세 가지 속성 가운데 검정량과 순색량의 뉘앙스(nuance)만 표기합니다. 헤링의 R, Y, G, B의 기본색에 W(흰색), S(검정)을 추가하여 기본 6색을 사용합니다.

91. NCS의 색표기에 관한 문제

| 중요도 ●●●●○ 정답 ④

④ S7020 − R30B의 표기에서 7020은 뉘앙스를, R30B는 색상을 의미하며, 70은 검정색도, 20은 유채색도, R30B는 R에 30만큼 B가 섞인 P를 나타냅니다. S는 2판임을 표시합니다. 그래서 정답은 검정색도 − 유채색도 − 파란색도입니다.

92. 색채조화에 관한 문제

| 중요도 ●●●○○ 정답 ①

① 색채조화는 주변요인에 영향을 받으므로 절대성이 아닌 상대성과 개방성을 중시해야 합니다.

[색채조화]
목적에 적합한 색, 즉 연관된 부분들 사이의 일관성 있는 질서와 조화로운 균형을 위해 색을 적절히 사용하여 즐거움을 주는 색채조합을 말합니다. 색채조화는 두 색 또는 그 이상의 색채연관효과에 대한 가치평가로서, 주관적 태도의 영역에서 객관적 이론의 영역으로 옮겨져야 합니다. 색상, 명도, 채도의 차이가 기초가 되며, 서로 다른 것들이 대립하면서도 통일된 인상을 주는 미적 원리로 사회적, 문화적 요소 등과 수많은 요소에 따라 다르게 표현됩니다.

93. 문 · 스펜서조화에 관한 문제

| 중요도 ●●●○○ 정답 ③

[문–스펜서의 색채조화론]
메사추세츠공대 문교수(P. Moon)와 조교수 스펜서(D. E. Spenser)가 함께 먼셀시스템을 바탕으로 한 색채조화론을 미국광학회(OSA)의 학회지에 발표하였습니다. 과학적이고 정량적인 색채조화를 추구하였으며 수학적 공식을 사용하여 정량적으로 이론화한 색채조화론입니다. 지각적으로 고른 감도의 오메가공간을 만들어 먼셀표색계의 3속성과 같은 개념인 H, V, C 단위로 설명하였고 조화를 미적

가치를 가지는 것이라 하였습니다. 부조화는 미적 가치가 없는 것으로 규정하였으며 조화는 동등(동일)조화, 유사조화, 대비조화로 구분하였고 부조화는 제1부조화, 제2부조화, 눈부심으로 구분하였습니다.

94. CIE Yxy 색체계에 관한 문제

| 중요도 ●●●○○ 정답 ③

③ CIE Yxy 색체계에서 순수파장의 색은 색도도의 말발굽형의 바깥둘레에 위치합니다. 가운데 중심은 백색광입니다. 그래서 바깥으로 갈수록 채도가 높아집니다.

95. 오스트발트(W. Ostwald)색체계에 관한 문제

| 중요도 ●●●○○ 정답 ④

① 24색상환을 사용하며 색상번호 1은 노랑, 24는 황록입니다.
② 색체계의 표기방법은 순색량, 흑색량, 백색량 순서입니다.
③ 아래쪽에 검정을 배치하고 맨 위쪽에 하양을 둔 복원추체(마름모형)의 색입체입니다.
④ 오스트발트는 "엄격한 질서를 가지는 표색계의 구성원리가 조화로운 색채선택을 가능하게 한다."고 주장하였습니다.

96. 미도계산공식에 관한 문제

| 중요도 ●●●○○ 정답 ①

① 미도공식
미도(M) = O(질서성의 요소)/ C(복합성의 요소)
미적계수 적용 → M을 구함(M이 0.5 이상이면 좋은 배색이 됨)
C(복합성의 요소) = (색 수) +(색상차가 있는 색의 조합수)
+(명도차가 있는 색의 조합수)
+(채도차가 있는 색의 조합수)
O(질서성의 요소) = 색의 3속성별 통일조화
→ 눈부심, 제1부조화, 유사조화, 제2부조화, 대비조화의 해당 여부

97. 우리나라 옛사람들의 백색개념에 관한 문제

| 중요도 ●●●○○ 정답 ④

④ 우리나라 옛사람들의 백색개념을 생활 속에서 나타내는 색이며 무색의 상징색으로 전혀 가공하지 않은 소재의 색인 소색(素色)은 무명이나 삼베 고유의 색을 의미합니다.

98. 먼셀색체계에 관한 문제

| 중요도 ●●●○○ 정답 ①

① 명도는 0~10단계까지 총 11단계로 나누고 있습니다. 명도는 1단위로 구분하였으나 정밀한 비교를 감안하여 0.5단위로 나눈 것도 있습니다. 명도는 N(Neutra의 약자)단계에 따라 저명도 N1~N3 / 중명도 N4~N6 / 고명도 N7~N9로 구분하고 있습니다. 명도의 중심인 N5는 시감반사율이 약 18%로 정해져 있습니다.

99. 먼셀색체계의 활용상 특성에 관한 문제

| 중요도 ●●●○○ 정답 ②

② 먼셀색체계는 현색계로 일반적인 표준광원 C광원, 눈의 각도 2° 시야에서 수행합니다. 먼셀색표집의 사용연한은 특별히 정해져 있지 않으며, 기호만으로 전달할 경우 정확성은 떨어지게 되어 있습니다.

100. 현색계에 관한 문제

| 중요도 ●●●○○ 정답 ③

③ 현색계는 인간의 색지각을 기초로 심리적 삼속성인 색상, 명도, 채도에 의해 물체색을 순차적으로 배열하고 색입체공간을 체계화시킨 표색계로, 측색기가 필요하지 않고 사용하기 쉬운 편입니다. 색편(색료, 물감 재료)의 배열 및 개수를 용도에 맞게 조정할 수 있으며, 색편을 등간격으로 뽑아내어 배열을 통해 쉽게 확인하고 이해할 수 있고 축소된 색표집(색표에 번호나 기호를 붙인 책)으로 사용할 수 있습니다. 인간의 시감에 의존하므로 관측하는 사람에 따라 주관적으로 값이 정해져 정밀한 색좌표를 구하기 어렵습니다. 색편 사이의 간격이 넓어 정밀한 색좌표를 구하기 어렵고, 조건등색 및 광원의 영향을 많이 받으며, 색편의 변색 및 오염으로 색차가 발생할 수 있습니다. 대표적인 현색계로는 먼셀표색계, NCS, PCCS, DIN 등이 있습니다.

1	2	3	4	5	6	7	8	9	10
③	③	①	④	①	③	①	③	②	③
11	12	13	14	15	16	17	18	19	20
④	②	③	④	③	①	③	③	④	④
21	22	23	24	25	26	27	28	29	30
②	①	④	②	②	①	②	②	②	④
31	32	33	34	35	36	37	38	39	40
②	④	④	④	②	①	④	③	④	④
41	42	43	44	45	46	47	48	49	50
③	④	④	①	③	①	④	②	④	②
51	52	53	54	55	56	57	58	59	60
①	②	②	④	①	②	③	④	④	②
61	62	63	64	65	66	67	68	69	70
①	③	③	④	④	②	④	④	④	①
71	72	73	74	75	76	77	78	79	80
②	④	④	③	④	③	①	④	②	②
81	82	83	84	85	86	87	88	89	90
②	④	③	④	⑤	④	⑧	④	④	①
91	92	93	94	95	96	97	98	99	100
③	②	①	④	③	③	③	③	①	③

1. 표준편차에 관한 문제

| 중요도 ●○○○○　정답 ③

③ 편차란 위치나 방향 등이 일정한 기준에서 벗어난 정도를 말하며 분산은 편차의 제곱의 합을 변량의 개수로 나눈 값을 말하고, 표준편차는 분산의 양의 제곱근을 말합니다.

2. AIDMA에 관한 문제

| 중요도 ●●●○○　정답 ③

1. A(Attention, 인지) : 주의를 끔
2. I(Interest, 관심) : 흥미유발
3. D(Desire, 욕구) : 가지고 싶은 욕망 발생
4. M(Memory, 기억) : 제품을 기억, 광고효과가 가장 큼
5. A(Action, 수용) : 구매(행동)

3. 색채지각에 관한 문제

| 중요도 ●○○○○　정답 ①

① 사람마다 동일한 색을 다르게 지각하는 이유는 개인마다 살아온 생활습관과 행동 양식 그리고 지역의 풍토적, 문화적 영향을 받기 때문입니다.

4. AISAS에 관한 문제

| 중요도 ●●○○○　정답 ④

④ 시험에서 보기는 ASIAS로 제시되었지만 AISAS가 맞습니다. AISAS는 최근 전통적인 의미의 소비자 심리과정에서 벗어나 인터넷 시대의 새로운 소비자 행동에 관한 법칙으로 일본 광고회사 덴츠에서 2005년 제창한 구매 패턴 모델입니다.

- Attention (주의)
- Interes (흥미, 관심)
- Search (검색)
- Action (행동, 구입)
- Share (정보 공유)

5. 색채조절에 관한 문제

| 중요도 ●●●●○　정답 ①

① 색채조절은 색을 단순히 개인적인 기호에 의해서 사용하는 것이 아니라 색이 가지고 있는 심리적, 생리적, 물리적 성질을 근거로 과학적으로 색을 선택하는 객관적인 방법으로 색채의 사용을 기능적·합리적으로 활용해서 작업능률의 향상이나 안정성의 확보, 피로감의 경감 등을 주어 사람에게 건전하고 쾌적한 환경을 만들어 나가는 것을 목적으로 하고 있습니다.

6. 색의 연상에 관한 문제

| 중요도 ●●●○○　정답 ③

③ 색의 연상은 색채를 자극함으로써 생기는 감정의 일종으로 경험과 연령에 따라 변하며 특정 색을 보았을 때 떠올리는 색채를 말합니다. 색채의 연상은 경험적이기 때문에 기억색과 밀접한 관련이 있으며 생활양식, 문화적 배경, 지역과 풍토, 나이, 성별, 평소의 경험적 감정과 인상의 정도에 따라 개인차가 심하게 나타날 수 있습니다. 동일 문화권일 경우 색채연상이 비슷하여 같은 색에 대한 선호도와 지역적, 인종적 특색을 만들기도 합니다. 색채는 시대를 초월하고 지역성을 넘어 색채의 선호 현상으로 볼 수 있으며, 언어를 대신하여 의미를 함축하여 소통의 수단으로 사용할 수 있습니다.

7. 색의 연상에 관한 문제

| 중요도 ●●●○○ 정답 ①

① 플로프(flop) : 시장의 유행성 중 수용기 없이 도입기에 제품의 수명이 끝나는 유형입니다.
② 패드(fad) : 단시간 유행했다 사라지는 유행을 의미입니다.
③ 크레이즈(craze) : 패드와 반대 개념으로 지속적인 대유행을 의미합니다.
④ 트렌드(trend) : '방향, 경향, 동향, 추세, 유행' 등의 패션 용어로 경향의 의미를 가집니다.

8. 환경색채에 관한 문제

| 중요도 ●●●○○ 정답 ③

색채는 문화, 종교, 자연환경, 사상 등의 영향으로 각 나라나 지역마다 고유색채의 특징을 가집니다. 이런 특정 나라와 지역의 특색 있는 대표 색을 지역색(Local color)이라 합니다. 지역색은 한 지역의 정체성을 대변하는 색채로 특정 지역의 자연환경과 자연스럽게 어울리고 선호되며, 국가나 지방의 특성과 이미지를 부각시키는 색채입니다. 또한 산이나 바다와 같은 지형적 요소, 태양의 조사 시간이나 청명일 수, 토양의 색 등 지리적, 기후적 환경에 의해 자연스럽게 어울리고 선호되며 자연기후나 자연지형에 영향을 많이 받는 환경색채입니다.

9. 시장 세분화에 관한 문제

| 중요도 ●●●○○ 정답 ②

② 시장 세분화란 효율적인 마케팅을 위해 제품을 필요로 하는 구매집단의 다양한 이유로 필요에 따라 시장을 분리하는 것을 말합니다.

10. 표본추출에 관한 문제

| 중요도 ●●●○○ 정답 ③

③ 층화표본추출법은 표본을 선정하기 전에 여러 하위집단으로 분류하고 각 하위집단별로 비례적으로 표본을 선정하는 방식으로 지역적 특성에 따른 소비자들의 자동차 색채 선호도 측정에 가장 적합합니다.

11. 색채와 제품의 라이프 스타일 단계별 특성에 관한 문제

| 중요도 ●○○○○ 정답 ④

④ 색채와 제품의 라이프 스타일 단계별 특성을 보면 도입기는 제품에 대한 정보가 많지 않아 기능적인 부분에 대한 관심이 높은 편이라 소재의 색을 그대로 활용한 무채색을 주로 사용합니다.

12. 마케팅에서 색채의 기능에 관한 문제

| 중요도 ●●●○○ 정답 ②

마케팅에서 색채의 기능은 마케팅의 목표와 연관이 있습니다. 마케팅에 있어서 가장 중요한 목표 중 하나는 수익창출입니다. 제품개발, 소비자들의 구매 유도, 지속적인 개선을 통한 지속적인 수익창출이라는 면에서 ①, ③, ④는 맞는 설명입니다.

② 컬러 커뮤니케이션, 즉 측색 및 색채관리를 통하여 제품이 가진 이미지나 브랜드의 의미를 전달하는 것은 마케팅에서의 기능이기보다는 색채관리 개념으로 이해해야 합니다.

13. 색채마케팅 전략 수립 단계에 관한 문제

| 중요도 ●●●○○ 정답 ③

[색채마케팅 전략 수립 단계]
① 1단계 : 글로벌 마켓에 출시될 상품일 경우 전 세계 공통적인 색채환경을 사전에 조사한다.
② 2단계 : 경쟁사 브랜드 매출, 제품디자인 마케팅 전략의 변화추이를 파악하여 포지셔닝을 분석한다.
③ 3단계 : 과거 몇 시즌 동안 나타났던 디자인 트렌드의 변화추이를 분석하여 미래의 트렌드를 예측한다.
④ 4단계 : 자사 브랜드를 중심으로 사회, 문화, 소비자의 라이프스타일 등의 동향을 파악하고 키워드를 도출하여 이미지 매핑(mapping)을 한다.

14. 모더니즘에 관한 문제

| 중요도 ●●●○○ 정답 ③

③ 모더니즘은 1920년대 일어난 표현주의, 미래주의, 다다이즘, 형식주의(포멀리즘) 등의 감각적, 추상적, 초현실적 경향의 여러 운동입니다. 모더니즘의 대두와 함께 주목을 받게 된 대표색은 흰색과 검은색입니다.

15. 소비자 의사결정 과정에 관한 문제

| 중요도 ●●●○○ 정답 ③

③ 소비자의 의사결정 과정은 먼저 문제를 인식하고 문제를 해결하기 위한 정보를 탐색한 후 해결방법인 대안을 평가하고 의사결정을 통해 구매합니다.
문제인식 → 정보탐색 → 대안평가 → 의사결정 → 구매 후 결정 → 구매 후 평가
대안 평가 시 평가기준의 수는 관여도와 상관이 있어서 다양한 일정으로 정해질 수 있습니다.

16. 색의 선호도에 관한 문제

| 중요도 ●●●○○ **정답 ①**

① 제품의 특성에 따라서 선호되는 색채는 고정된 것이 아니므로 색에 대한 일반적 선호 경향과 특정 제품에 대한 선호색은 때에 따라 다르게 나타날 수 있습니다.

17. 색채와 시간에 대한 속도감에 관한 문제

| 중요도 ●●●●○ **정답 ③**

③ 속도감은 색상의 영향이 큽니다. 난색이 빠르게 느껴지고 시간은 길게 느껴지게 됩니다.

18. 제품수명주기에 관한 문제

| 중요도 ●●●●○ **정답 ③**

① 도입기에는 시장의 저항이 강하지 않습니다.
② 성장기에는 무채색을 사용할 필요가 없습니다.
③ 성숙기에는 다양한 색채를 사용합니다.
④ 쇠퇴기에는 기술개발이 이루어지지 않으므로 화려한 색채를 사용할 필요가 없습니다.

19. 색채마케팅의 과정에 관한 문제

| 중요도 ●●●○○ **정답 ②**

② 색채마케팅의 과정은 색채에 대한 정보 자료를 수집해 정보화한 후 자료를 바탕으로 색채기획을 하게 되고 판매촉진 전략을 수립해 정보망을 구축하게 됩니다.

20. 시장 세분화에 관한 문제

| 중요도 ●●●○○ **정답 ③**

[시장 세분화의 분류]
- 사용자 행동특성별 세분화 : 제품의 사용빈도별, 상표 충성도별 세분화
- 지리적 특성별 세분화 : 지역, 도시 크기, 인구밀도, 기후별 세분화
- 인구학적 특성별 세분화 : 연령, 성, 결혼 선택, 수입, 직업, 거주지역, 학력 및 교육수준, 라이프스타일, 소득별 세분화
- 사회 문화적 세분화 : 문화, 종교, 사회계층별 세분화
- 제품특성에 근거한 세분화 : 사용자 유형, 용도, 추구효용, 가격탄력성, 상표인지도, 상표애호도 등의 세분화

21. 색의 상징에 관한 문제

| 중요도 ●●●○○ **정답 ②**

② 색의 상징이란 눈에 보이지 않는 추상적 개념이나 사상을 형태나 색을 가진 다른 것으로 직감적이고 알기 쉽게 표현한 것을 말합니다. 즉, 하나의 색을 보았을 때 특정한 형상 또는 의미가 느껴지는 것입니다.

22. 인터랙티브 아트(Interactive Art)에 관한 문제

| 중요도 ●●●○○ **정답 ①**

① 인터랙티브 아트는 말 그대로 대화형 아트입니다. 즉, 컴퓨터와 같은 대화형 조작 시스템을 과학기술을 매개로 하여 커뮤니케이션에 이용하는 것입니다.

23. 질감에 관한 문제

| 중요도 ●●●○○ **정답 ④**

④ 질감은 시각적으로나 촉각적으로 느껴지는 결과로, 명도에 의해 다르게 보일 수도 있고 시각적으로 거리감에 따라 전혀 다른 느낌을 줄 수 있으며 촉감과 시각적 경험이 서로 작용하며 빛을 흡수하거나 반사하고, 색채와 직접적인 관계가 있습니다.

24. 색채계획의 목적에 관한 문제

| 중요도 ●●●○○ **정답 ②**

② 색채계획의 목적은 제품에 인상과 개성을 부여하고 영역을 구분하며 질서를 부여해 통합하는 것을 의미합니다.

25. 바로크 양식에 관한 문제

| 중요도 ●●○○○ **정답 ②**

② 바로크의 예술적 표현 양식은 르네상스 이후 17~18세기 서양의 미술, 음악, 건축에서 잘 나타나며 프랑스 루이 14세 때 가장 유행했습니다. 르네상스 양식에 비하여 파격적이고, 감각적 효과를 노린 동적 표현과 외적 형태의 중시, 감정의 극적 표현, 풍만한 감각, 과장된 표현, 불규칙한 구도, 화려한 색채 등이 특징이며, 바로크 양식의 대표 건축물로는 '베르사유 궁전'이 있습니다.

26. 환경디자인의 영역에 관한 문제

| 중요도 ●●○○○ **정답 ①**

① 자연보호 포스터는 시각디자인의 영역에 속합니다. 환경디자인은 공간의 개념과 자연의 환경을 포함한 디자인으로 실내디자인, 디스플레이디자인, 건축디자인, 옥외디자인, 인테리어(실내)디자인, 조경디자인, 스트리트퍼니처 디자인, 도시계획, 도시경관, 생태그린디자인, 에코디자인 등이 있으며, 환경친화적 디자인으로는 리사이클링디자인, 에너지절약 등이 있습니다.

27. 디자인의 원리에 관한 문제

| 중요도 ●●○○○ 정답 ②

② 유사조화는 변화의 다른 형식이 아니라 조화의 종류 중 하나입니다. 조화란 디자인 원리 중에서 두 개 이상의 요소가 서로 관련성을 가지거나 하나의 공감을 일으킬 수 있는 것을 말하며, 이들 관련성은 서로 간에 영향을 주어 통일성을 가지게 됩니다. 부분과 부분 또는 부분과 전체 사이에 안정된 관련성을 주면서도 공감을 일으켜 조화가 성립됩니다. 어느 한쪽으로 치우치게 되면 조화를 벗어나 산만함이나 단조로움을 주게 됩니다. 조화에는 크게 유사조화와 대비조화가 있는데, 유사조화는 요소들 간의 성질이 유사한 것들끼리 조화를 이루는 것을 말하며, 대비조화는 극적이고 상쾌감을 주기 때문에 건축물, 박람회 등의 일시적인 장식물, 일반적인 광고물 등에 적합합니다. 단, 대비가 강하면 조화를 잃을 수 있습니다.

28. 무아레에 관한 문제

| 중요도 ●●●○○ 정답 ②

① 실루엣(silhouette) - 영상, 윤곽, 화상(畵像) 등을 의미합니다.
② 모아레(moire) - 인쇄물에서 핀트가 잘 맞지 않았을 때 일어나는 눈의 아른거림 현상입니다.
③ 패턴(pattern) - 반복되는 이미지를 말합니다.
④ 착시(optical illusion) - 시각적 착각을 말합니다.

29. 색채계획에 관한 문제

| 중요도 ●●●○○ 정답 ②

② 시네틱스법은 아이디어 발상법 중 하나입니다.

[시네틱스]
이 말은 "관계가 없는 것들을 결부시킨다."는 의미의 그리스어에서 유래되었습니다. 시네틱스사를 창립한 W. 고든이 개발한 기법으로, 여러 가지 유추로부터 아이디어나 힌트를 얻는 방법입니다. 문제를 보는 관점을 완전히 달리하여 여기서 연상되는 점과 관련성을 찾아 아이디어를 발상합니다. 유추(analogy)사고라는 것은, 대상이 되는 것과 유사한 것을 발상해 내는 발상법으로, 서로 관련이 없는 요소들의 결합으로 이질순화(처음 보는 것을 친숙한 것처럼), 순질이화(친숙한 것을 알지 못하는 것처럼)로 말할 수 있습니다.

30. 플럭서스에 관한 문제

| 중요도 ●●●○○ 정답 ①

① 플럭서스는 1960~1970년대에 독일의 여러 도시를 중심으로 일어난 국제적 전위예술운동의 한 흐름으로 끊임없는 변화, 움직임을 뜻하는 라틴어입니다. 구속되지 않는 자유로운 집단의 활동을 의미하여 전반적으로 회색조에 어두운 색조를 사용하였습니다.

31. 빅터 파파넥에 관한 문제

| 중요도 ●●●●○ 정답 ②

② 20세기 디자인 철학에 가장 큰 영향을 미친 디자이너이자 이론가인 빅터 파파넥(Victor Papanek)은 디자이너의 사회적 책임감을 강조하면서 인간의 경제적, 심리적, 정신적, 기술적, 윤리적, 지적 요구와 같은 다양한 환경까지 고려한 복합적 디자인의 기능에 주목했습니다. 따라서 디자인을 미와 기능, 형태의 포괄적 의미로 이해하여 형태와 기능을 분리하지 않고 방법(method), 용도(use), 필요성(need), 텔레시스(목적, telesis), 연상(association), 미학(aesthetics) 등 6가지로 설명하였는데 이러한 포괄적 의미에서의 기능을 복합기능이라 했습니다.

32. 아르누보에 관한 문제

| 중요도 ●●●○○ 정답 ④

④ 아르누보는 벨기에에서 시작되었으며 독일에서는 유겐트 스틸이라 칭합니다.

[아르누보]
19세기 말 서유럽은 산업혁명을 통해 빠른 경제성장을 이루었고 사회적으로는 다가오는 20세기에 필요한 새로운 미술 양식에 대한 필요성이 커져가고 있었습니다. 이러한 사회적 요구에 의해 일어난 아르누보 운동은 벨기에에서 시작되어 프랑스를 비롯한 범유럽적인 예술운동으로 전개되었습니다.
아르누보란 '새로운 예술'을 의미합니다. 공예상의 자연주의라고도 볼 수 있는 이 운동은 양식미를 특히 강조한 공예 형태로서 신선하고 자유분방한 조형운동으로 양식만을 주제로 하여 창조된 공예 형태로 동식물의 형태를 모티브로 한 유동적인 모양의 공예양식이 도입되었습니다.
1900년대에 전성기를 이루었으며, 윌리엄 모리스의 영향을 받아 헨리 반 데 발데에 의해 발전하였습니다. 아르누보는 나라마다 뱀장어 양식, 국수 양식, 촌충 양식, 귀마르 양식 등 다양한 이름으로 불렸습니다. 독일에서는 '유겐트 스틸(Jugendstil)', 프랑스에서는 '귀마르 양식(Style Guimard)', 오스트리아에서는 '제체시온 스틸(Secessionstil)', 이탈리아에서는 '스틸레 리베르티(La Stile Liberty)', 스페인에서는 '모데르니스타(Modernista)'라고 부르며 그 외에도 각 지역에 따라 약 30여 개에 달하는 명칭을 가지고 있습니다.

아르누보는 공예와 건축 등 다양한 분야에서 제조되었고 새로운 소재의 결합과 담쟁이 덩굴, 수선화, 단풍나무, 잠자리, 백조 등의 장식문양을 주로 사용하였으며, 자연물의 유기적 형태를 빌려 건축의 외관, 가구, 조명, 실내장식, 회화, 포스터 등을 장식할 때 사용되었습니다. 아르누보는 인상주의의 영향을 받아 연한 파스텔 계통의 부드러운 색조를 주로 사용하였습니다.

33. 병치혼합에 관한 문제
| 중요도 ●●●●○ 정답 ④

④ 병치혼합은 선이나 점이 서로 조밀하게 병치되어 인접색과 혼합하는 방식으로 19세기 신인상파의 점묘법, 모자이크, 직물의 색 등에 사용되었습니다. 물감을 혼합하여 사용하게 되면 어두워지는 것 때문에 당시 모든 그림들이 어둡고 칙칙한 느낌이 많았습니다. 그래서 인상주의는 색을 혼합하지 않고 점을 찍어 밝은 그림을 그리고자 시도했습니다.

34. 환경디자인에 관한 문제
| 중요도 ●●●○○ 정답 ④

[환경디자인 계획 시 유의사항]
• 자연미와 인공미가 조화를 이루어야 한다.
• 자연의 보호, 보존이 함께 이루어져야 한다.
• 공공기관의 배치를 기능적으로 고려해야 한다.
• 환경색을 고려해 색을 배색한다.
• 재료 선택 시 자연색을 고려해야 한다.
• 광선, 온도, 기후 등의 자연색을 고려해야 한다.
• 지속가능한 디자인이 되도록 해야 한다.

35. 루이스 설리반에 관한 문제
| 중요도 ●●●○○ 정답 ②

② 미국 건축의 개척자인 루이스 설리반은 "형태(form)는 기능을 따른다."라고 주장하며 디자인의 목적 자체가 합리적으로 설정되어야 하며, 기능적 형태가 가장 아름답다고 주장했습니다. 그리고 이러한 기능주의 사상은 현대 디자인의 사상적 배경이 되고 있습니다.

36. 안전성에 관한 문제
| 중요도 ●○○○○ 정답 ①

① 안전성은 인간의 생명과 건강에 밀접하게 관계된 특징으로 근대 이후 많은 재해를 통하여 부상된 조건입니다.

37. 시지각의 원리에 관한 문제
| 중요도 ●●●●○ 정답 ④

① 폐쇄성 : 완전히 연결되어 있지 않더라도 연결되어 보이

는 것. 불안전한 형이나 그룹들은 완전한 형이나 그룹으로 완성시키려는 경향이 있습니다.
② 근접성 : 근접한 것들은 군(group)을 이룬다는 것. 즉 근접한 것이 뭉쳐 보이는 원리로 개개의 요소에서 비슷한 모양의 형이나 그룹을 모두 하나의 부류로 보는 경향을 의미합니다.
③ 연속성 : 직선은 직선대로, 곡선은 곡선대로 진행방향이나 배열이 같은 것끼리 무리 지어 보이는 원리를 의미합니다.
④ 유사성 : 비슷한 성질을 가진 요소는 비록 떨어져 있어도 덩어리져 보이는 원리를 의미합니다. 이 법칙을 이용해 색맹검사표도 제작합니다.

38. 실내 공간의 색채계획에 관한 문제
| 중요도 ●●●○○ 정답 ③

③ 작은 방은 강한 색 대조를 사용하면 공간이 더 작아 보일 수 있습니다. 따라서 작은 공간은 밝은 색조에 유사한 색상으로 배색하면 더 커 보이게 할 수 있습니다.

39. 미용색채계획 과정에 관한 문제
| 중요도 ●●●○○ 정답 ④

색채계획에서 가장 먼저 실시되는 단계는 기획단계입니다. 기획은 기본적으로 자료를 조사하고 분석하고 평가하는 단계입니다. 따라서 ④ 대상의 특징 분석이 가장 처음으로 실시되는 단계라 할 수 있습니다.

40. 디자인에 관한 문제
| 중요도 ●●●○○ 정답 ④

④ 디자인은 창의적인 행위로 기능과 미의 조화를 목적으로 합니다.

41. 특수안료에 관한 문제
| 중요도 ●●●○○ 정답 ③

③ 일반적으로 안료는 무기안료와 유기안료로 나뉘며, 그 외에 특수한 목적으로 사용되는 특수안료가 있습니다. 선명한 색상을 발색할 수 있는 형광안료, 가시광선을 방출하는 인광안료, 천연진주, 전복의 껍데기 등에서 무지개색을 띠는 특수광택안료와 달리 천연유기안료는 일반적으로 사용되는 안료입니다.

42. CCM 조색에 관한 문제
| 중요도 ●●●●○ 정답 ④

④ 육안 조색과 달리 CCM 조색은 소프트웨어와 정밀 측정기기를 사용하여 색을 자동으로 배색하는 장치로, 기준색에 대한 분광반사율의 일치가 가능합니다. 정밀한

337

조색을 실현하기 위하여 컴퓨터 장치를 이용해 정밀 측정하여 자동으로 구성된 컬러런트(colorant)를 정밀한 비율로 자동 조절·공급함으로써 색을 자동화하여 조색하는 시스템으로 일정한 품질을 생산할 수 있고, 원가가 절감되며 발색에 소요되는 비용을 정확하게 산출할 수 있어 경제적입니다.

분광반사율을 기준색과 일치시키므로 정확한 아이소머리즘(isomerism)을 실현할 수 있습니다. 아이소머리즘(무조건등색)은 분광반사율이 일치하여 관찰자가 어떤 조명 아래에서 보더라도 같은 색으로 보이는 현상을 말합니다. CCM은 육안 조색보다 정확하며 육안 조색으로는 무조건등색을 실현할 수 없고 감법혼합방식에 기반한 조색을 사용합니다.

43. 정확한 색채 측정을 위한 조건에 관한 문제

| 중요도 ●●●○○ 정답 ④

④ CIE에서는 빛의 입사 방향과 관측 방향을 동일하게 일치하도록 규정하고 있지 않으며 0°, 45° 등 다르게 규정하고 있습니다.

44. 색온도와 자연광원 및 인공광원에 관한 문제

| 중요도 ●●●○○ 정답 ①

① 색온도는 광원으로부터 방사하는 빛의 색을 온도로 표시한 것입니다. 광원 자체의 온도가 아니라 흑체라는 가상 물체의 온도로 흑체는 반사가 전혀 이루어지지 않고 오직 에너지를 흡수만 합니다. 에너지를 흡수하면 온도가 오르게 되는데, 이 온도를 측정한 것이 색온도입니다. 흑체의 온도가 오르면 "붉은색 – 오렌지색 – 노란색 – 흰색 – 파란색" 순으로 색이 변하게 됩니다. 저온에서는 붉은색을 띠다가 온도가 높아짐에 따라 점차 오렌지색, 노란색, 흰색으로 바뀌게 됩니다.

45. 3자극치 직독 시 광원 색채계에 관한 문제

| 중요도 ●●○○○ 정답 ③

③ KS A 0068 광원의 측정방법에서 규정한 3자극치 직독식 광원 색채계를 이용하는 방법에서는 "자극치 직독 방법은 광전 색채계를 써서 계기의 지시로부터 3자극치 X, Y, Z 혹은 X_{10}, Y_{10}, Z_{10} 또는 이들의 상대치를 구하고 여기서부터 색도좌표 x, y 또는 x_{10}, y_{10}을 구한다. 측정에 사용하는 광원 색채계는 루터(Luther)의 조건을 되도록 만족시키는 것으로서 광학계 및 적분구의 특성도 포함해서 루터의 조건을 만족할 필요가 있다."라고 규정하고 있습니다.

46. 염료의 특성에 관한 문제

| 중요도 ●●●○○ 정답 ①

① 알칼리성에 강한 셀룰로오스 섬유의 염색에 사용하는 것은 반응성 염료입니다. 황화염료(sulfide dye)는 유기화합물과 황을 가열하여 얻어낸 염료입니다. 견뢰도(堅牢度)가 좋고 값이 싸서 무명의 염색에 널리 사용되고 있습니다.

47. 조색에 관한 문제

| 중요도 ●●●○○ 정답 ④

④ 딱히 정해진 것은 아니지만 조색을 위한 관측 또는 조색 시에는 밝은 색에서 어두운 색으로, 연한 색에서 진한 색으로, 즉 채도가 낮은 색에서 높은 색으로 관측하는 것이 좋습니다.

48. KS A 0065(표면색의 시감비교)에 관한 문제

| 중요도 ●●●○○ 정답 ②

② "작업면은 명도 L*가 30이 아닌 L*가 약 45~55의 무채색으로 한다."라고 규정하고 있습니다.

[6. 색 비교를 위한 시환경]

6.1 조도
색 비교를 위한 작업면의 조도는 1,000~4,000lux 사이로 하고, 균제도는 80% 이상이 적합하다. 단지, 어두운 색을 비교하는 경우의 작업면 조도는 4,000lux에 가까운 것이 좋다.

6.2 부스의 내부 색
일반적으로 이용하는 부스의 내부는 명도 L*가 약 45~55인 무광택, 무채색으로 한다. 색 비교에 적합한 배경시야를 확보하기 위해 부스 내의 작업면은 비교하려는 시료면과 가까운 휘도율을 갖는 무채색으로 한다. 조명의 확산판은 시료색으로부터 반사하는 램프의 결상을 피하기 위해서 항상 사용한다. 조명장치의 분광분포 특성은 그 확산판의 분광투과 특성이 포함된다.

49. OLED 디스플레이에 관한 문제

| 중요도 ●●●○○ 정답 ④

④ 유기발광다이오드(OLED)는 2개의 전극 사이에 다층의 유기 박막 구조로 이루어진 매우 얇은 자기발광장치(Ultrathin self-emissive device)를 말하며 OLED 디스플레이는 가법혼색으로 R, G, B의 3가지 색상으로 구성되어 있습니다. LCD 디스플레이와 달리 백라이트 장치가 필요하지 않으며 단순한 구조를 가지고 있어 보다얇은 디스플레이 패널 제작을 가능하게 합니다.

50. 조명 및 관측조건(geometry)에 관한 문제

| 중요도 ●●●○○ 정답 ②

① CIE에서 추천한 조명 및 관측조건은 광택도 포함되도록 하고 있습니다.
② 광택이 있고 표면이 매끄러운 재질의 경우는 조명/관측조건에 따른 색채값의 변화가 크게 일어날 수 있습니다.
③ CIE에서 추천한 조명 및 관측조건(geometry)은 45/0, d/0의 두 가지 방법이 아니라 측색규정 45/Normal(45/0), Normal/45(0/45), Diffuse/Normal(d/0), Normal/Diffuse(0/d)의 네 가지 방법이 있습니다.
④ 조명 및 관측조건은 분광식 색체계와 필터식 색체계에도 모두 적용됩니다.

51. 도료의 도장방식에 관한 문제

| 중요도 ●○○○○ 정답 ①

① 에나멜 페인트 위에 우레탄 페인트를 칠하면 표면을 녹이지 못하므로 잘 붙지 않고 칠이 우글쭈글하게 일어나게 됩니다.

52. PCS(Profile Connection Space)에 관한 문제

| 중요도 ●○○○○ 정답 ②

② PCS는 컬러장치 사이의 색정보 전달을 위한 디바이스 독립 색공간으로 CMS에서 장치 간의 색을 연결해 주고 중심이 되는 색공간(Profile Connection Space)의 역할을 합니다. ICC 프로파일의 색을 기술하기 위해서 사용되는 색 공간으로 CIE XYZ와 CIE LAB은 합리적인 지각적 통일성을 가지고 있기 때문에 종종 사용됩니다.

53. 색채 측정 결과에 관한 문제

| 중요도 ●●●●○ 정답 ②

② 정확한 컬러 커뮤니케이션을 위해 측색값과 함께 기록해야 할 세부사항으로는 색채 측정방식(geometry), 표준광(standard illumination)의 종류, 표준관측자(standard observer)의 시야각, 3자극치의 계산방법, 등색함수의 종류 등이 있습니다.

54. 32비트에 관한 문제

| 중요도 ●●○○○ 정답 ④

④ 32비트는 2에 32승 = 4,294,967,296가지의 정보를 표현할 수 있습니다. 빛의 3원색으로는 8비트(0~255)의 Red, 8비트(0~255)의 Green, 8비트(0~255)의 Blue의 조합으로 색을 표현하는데, 이렇게 하면 24비트의 16,777,216 트루컬러가 됩니다. 여기서 알파채널 투명도(transparency)를 8비트(0~255) 추가하면 32비트의 색상정보가 되며, PNG 형식, PDF 형식 및 웹 화면을 보여주는 방식 등에서 쓰이고 있습니다.

55. L*a*b* 색체계에 관한 문제

| 중요도 ●●●○○ 정답 ①

① L*a*b* 색체계는 1976년 CIE가 CIE 색도도를 개선하고 Yxy가 가진 색지각의 불일치를 보완하여 지각적으로 균등한 색공간을 가지도록 제안한 색체계이며, 세계적으로 산업분야에 널리 사용되는 색공간으로 주로 색차를 구하기 위해 사용됩니다. 지각적으로 균등한 간격을 가진 색공간 표색방법으로 색채를 설계하고 관리할 수 있는 색체계입니다.

56. 광원의 분광복사강도분포에 관한 문제

| 중요도 ●●○○○ 정답 ②

② 백열전구(텅스텐 빛)는 장파장의 붉은색을 띠므로 장파장이 상대적으로 강하게 느껴져 백열전구 아래에서의 난색계열은 보다 생생히 보이게 됩니다. 형광등은 저압 방전등의 일종으로 관 내에서 발생하는 자외선의 자극으로 생기는 형광(가시광선)을 이용하며, 빛에 푸른 기가 돌아 단파장의 차가운 느낌을 주고 연색성도 낮은 단점이 있습니다. 그래서 형광등 아래에서의 한색계열은 색채가 선명하게 보이게 됩니다.

57. 육안 조색 시 필요한 도구에 관한 문제

| 중요도 ●●○○○ 정답 ③

③ 육안 조색 검사 시 필요한 도구는 표준광원기, 측색기, 애플리케이터, 믹서, 건조기, 측정지, 은폐율지 등입니다.

58. 색료에 필요한 도구에 관한 문제

| 중요도 ●●○○○ 정답 ④

④ 포피린은 헤모글로빈의 금속을 제거한 화합물입니다. 포유동물 피의 붉은색은 헤모글로빈에 의한 것입니다.

59. 표면색의 백색도(whiteness)에 관한 문제

| 중요도 ●●●○○ 정답 ①

① 백색도란 표면색의 흰 정도를 말하며 KS A 0089 백색도 표시방법에서는 백색도 지수(W 또는 W10으로 표시)와 틴트지수(Tw 또는 Tw10으로 표시)로 표시합니다. 백색도 지수는 국제조명위원회에서 2004년에 권장한 백색도를 표시하는 값으로 이 값이 클수록 흰 정도도 큽니다. 완전한 반사체일 경우 그 값은 100이 됩니다. 반면 틴트 지수는 완전한 반사체의 경우 그 값을 0으로 규정하고 있습니다. 백색도 측정 시에는 표준광원 D_{65}를 사용하도록 규정되어 있습니다.

60. 파일 포맷에 관한 문제

| 중요도 ●●○○○ 정답 ②

① TIFF : 무손실 압축과 태그를 지원하는 최초의 이미지 포맷입니다.
② JPEG : DCI-P3은 미국의 영화산업에서 디지털 영화의 영사를 위한 일반적인 RGB 색상공간으로 개발된 색공간으로 손실압축방법 표준인 JPEG는 DCI-P3을 저장하기 부적절한 파일 포맷입니다.
③ PNG : 무손실 압축 포맷으로 256색에 한정되던 GIF의 한계를 극복하여 32비트 트루컬러를 표현하는 포맷 방식입니다.
④ DNG : Raw 파일은 사진용 고화질 파일로 손실압축을 하지 않고 가능한 한 모든 정보를 저장하는 파일 포맷입니다. 모든 영상기기에 범용적으로 활용할 수 있는 Raw 미디어 포맷이 DNG 파일입니다.

61. 엠베르트 법칙의 잔상에 관한 문제

| 중요도 ●●○○○ 정답 ①

① 엠베르트 현상, 메카로 현상이라 하기도 하며, 부의잔상의 한 종류입니다. 잔상의 크기는 투사면까지의 거리에 영향을 받게 되며 거리에 정비례하여 증감하거나 감소한다는 것을 말합니다.

62. 채도대비에 관한 문제

| 중요도 ●●●○○ 정답 ③

③ 채도대비는 채도가 서로 다른 두 가지 색이 배색되어 있을 때 생기는 대비로 채도가 높은 색채는 더욱 선명해 보이고, 채도가 낮은 색채는 더욱 흐리게 보이는 현상으로 3속성 대비 중 대비효과가 가장 약하게 나타납니다.

63. 안내 표지판의 색채에 관한 문제

| 중요도 ●●●○○ 정답 ③

③ 지하철 안내 표지판 색채디자인 시 중점적으로 생각해야 할 색채의 감정효과는 눈에 잘 보여야 하는 것이므로 주목성과 명시성 그리고 진출과 후퇴의 색이 고려되어야 합니다. 전통색은 크게 중요하지 않습니다.

64. 홍채에 관한 문제

| 중요도 ●●●○○ 정답 ④

④ 눈의 구조에서 홍채는 눈으로 들어오는 빛의 양을 조절하는 카메라의 조리개 역할을 합니다.

65. 시세포에 관한 문제

| 중요도 ●●●○○ 정답 ④

① 추상체에 의한 순응이 간상체에 의한 순응보다 신속하게 발생합니다.
② 간상체가 아닌 추상체에 대한 빛의 자극에 의해 빨강, 노랑, 녹색을 느낍니다.
③ 어두운 곳에서 추상체가 아닌 간상체가 활동하는 밝기의 순응을 암순응이라고 합니다.
④ 간상체는 중심와로부터 20° 정도의 위치이고, 40° 정도를 벗어나면 추상체는 거의 존재하지 않아 밝기만을 감지하게 됩니다. 망막의 주변부에 위치하며, 색의 지각이 아닌 흑색, 회색, 백색의 명암만을 인식합니다. 간상체는 야행성으로 어두운 데서 잘 보이며 1억 2,000만 개~1억 3,000만 개가 존재합니다. 간상체가 가장 민감하게 반응하는 파장은 500nm입니다. 추상체는 망막의 중심와에 밀집되어 있으며, 밝은 부분과 색을 인식합니다. 추상체는 600~700만 개가 존재하며 빛에 따라 다른 반응을 보이는 3가지의 추상체인 장파장(L), 중파장(M), 단파장(S)이 존재하며 주행성입니다. 추상체가 가장 민감하게 반응하는 파장은 560nm입니다.

66. 색의 명시성에 관한 문제

| 중요도 ●●●○○ 정답 ②

② 조명의 밝기 정도는 명시성과 관련이 없습니다. 명시성은 보통 색상, 채도, 무채색의 조합에서 많이 일어나고, "물체의 색이 얼마나 잘보이는가?"를 나타내는 정도를 의미합니다. 명시성에 영향을 주는 순서는 명도 - 채도 - 색상 순이며 주목성과 달리 두 가지 색의 차이로 가시성이 높아지는 현상으로 주로 주목성이 높은 색과 무채색인 검은색을 배색할 때 가장 명시도가 높습니다.

67. 후퇴색에 관한 문제

| 중요도 ●●●○○ 정답 ④

④ 진출색은 진출되어 보이는 색으로 난색, 고명도, 고채도, 유채색 등이 있고, 후퇴색은 후퇴되어 보이는 색으로 한색, 저명도, 저채도, 무채색 등이 있습니다.

68. 빛의 굴절(Refraction) 현상에 관한 문제

| 중요도 ●●●○○ 정답 ④

④ 노을은 빛의 산란 현상입니다.

굴절은 하나의 매질로부터 다른 매질로 진입하는 파동이 그 경계면에서 진행하는 방향을 바꾸는 현상으로 빛의 파장이 길면 굴절률이 약하고, 파장이 짧으면 굴절률이 큽니다. 예로 아지랑이, 돋보기, 무지개, 프리즘과 같은 현상, 별의

반짝임 등이 있습니다.

69. 색의 혼합에 관한 문제
| 중요도 ●●●○○ **정답 ④**

④ 백색광 아래에서 노란색으로 보이는 물체를 청록색 광원 아래로 옮기면 노란색이 청록색 쪽으로 당겨지면서 노랑과 청록의 중간 정도인 초록색으로 보이게 됩니다.

70. 빛의 파장에 관한 문제
| 중요도 ●●●○○ **정답 ①**

① 약 450~500nm의 파장은 파랑으로 보이게 됩니다. 빛이 물체를 완전히 반사하면 흰색이 되고 완전히 투과(흡수)하면 검은색(90% 이상 흡수)이 됩니다. 스펙트럼 전반에 걸쳐 비교적 고른 반사율을 가지고 있는 색으로 색 흡수·반사를 적당히 할 때 물체의 표면색은 회색이 됩니다.

보라계열	파랑계열	초록계열
380~445nm	445~480nm	480~560nm
노랑계열	**주황계열**	**빨강계열**
560~590nm	590~640nm	640~780nm

71. 중간혼색에 관한 문제
| 중요도 ●●●○○ **정답 ②**

② 중간혼색은 가법혼색의 일종으로 색이 실제로 섞이는 것이 아니라 눈이 착시를 일으켜 색이 혼합한 것처럼 보이는 심리적인 혼색으로 컬러인쇄와 같은 중간혼색의 방법 또는 베졸드 효과(Bezold effect) 등에서 볼 수 있습니다. 병치혼합은 선이나 점이 서로 조밀하게 병치(나란히 놓이거나 동시에 설치)되어 인접색과 혼합되어 보이는 현상으로 개개 점의 색이 아닌 혼합된 색으로 지각됩니다.

72. 색채 지각변화에 관한 문제
| 중요도 ●●●●○ **정답 ④**

① 망막의 지체현상은 약한 빛이 아닌 강한 빛 아래에서 운전하는 사람의 반응시간이 짧게 느껴지는 현상입니다.
② 망막 수용기에 의해 지각된 색은 지배적 주변상황에서 오는 변수에 따른 반응이 사람마다 다르게 나타납니다.
③ 빛 강도가 해질녘의 경우처럼 약할 때는 망막의 화학적 변화가 작아져 시자극을 느리게 받아들입니다.
④ 빛의 강도가 주어진 최소 수준 아래로 떨어질 경우 스펙트럼의 단파장과 중파장에만 민감한 간상체가 작용하기 시작합니다.

73. 먼셀의 10색상환의 보색 관계에 관한 문제
| 중요도 ●●●○○ **정답 ④**

④ 서로 반대되는 색을 보색이라 하고 색입체상에 서로 마주 보는 색을 보색이라 합니다. 따라서 5GY - 5RP가 아니라 5P입니다.

74. 계시대비에 관한 문제
| 중요도 ●●●○○ **정답 ③**

① 두 색을 인접시켰을 때 나타나는 현상은 동시대비입니다.
② 빨간색과 초록색 조명으로 노란색을 만드는 것은 가법혼색입니다.
③ 육안검색 시 각 측정 사이에 무채색에 눈을 순응시킨 후 검색하면 더 정확한 결과를 얻을 수 있습니다.
④ 비교하는 색과 바탕색의 자극량에 따라 대비효과가 결정되는 것은 계시대비와 관련이 없습니다. 계시대비는 둘 이상의 색을 시간적 차이를 두고 차례로 볼 때 주로 일어나는 대비로, 어떤 색을 보다가 다른 색을 보는 경우 먼저 본 색의 영향으로 다음에 보는 색이 다르게 보이는 대비입니다.

75. 혼색에 관한 문제
| 중요도 ●●●●○ **정답 ①**

① 색은 한 가지 순수한 색을 사용하기보다는 여러 가지 색을 혼합하여 사용하는데 이를 색의 혼합 또는 색채의 혼합이라 합니다. 색자극이 변하면 색채감각도 변하게 된다는 대응관계에 근거합니다.
② 가법혼색은 빛의 색을 서로 더해서 점점 밝아지는 것을 말합니다.
③ 인쇄잉크 색채의 기본색은 갑법혼색의 삼원색과 검정으로 표시합니다.
④ 감법혼색이라도 순색에 고명도의 회색을 혼합하면 맑아지지 않고 탁해집니다.

76. 쇠라(Seurat)와 시냑(Signac)에 관한 문제

| 중요도 ●●●○○ 정답 ③

③ 쇠라와 시냑은 인상주의 작가로 점묘법의 중간혼색 방법을 사용합니다. 색필터의 겹침 실험은 가법혼색 방법을 사용합니다.

77. 분광실험에 관한 문제

| 중요도 ●○○○○ 정답 ①

① 여러 가지 파장으로 이루어진 빛(백색광)을 프리즘에 투과시켜 분광이 된 빛을 다시 프리즘을 통과시켜도 더 이상 빛이 나누어지지 않습니다.

이렇게 더 이상 나누어지지 않는 빛을 단색광이라 합니다. 그런데 보기는 백색광이 된다고 제시하고 있습니다. 문제는 빛이 아닌 빛들, 즉 단색광들을 입사시켰을 때 어떻게 되는지를 묻고 있는 듯 합니다. 단색광들을 다시 프리즘에 입사시키면 다시 백색광을 만들 수 있다는 것을 알고 있는지 확인하는 문제인데 좋은 문제라 할 수 없습니다.

78. 중간색에 관한 문제

| 중요도 ●●●○○ 정답 ④

① 인접색은 두 색이 인접한 위치에 있는 색을 의미합니다.
② 반대색은 두 색이 서로 반대의 위치에 있는 색을 의미합니다.
③ 1차 색은 원색을 의미합니다. 1차 색이 혼합되어 2차 색이 됩니다.
④ 중간색은 두 색을 혼합하여 만들어지는 2차 색을 의미합니다.

79. 색맹에 관한 문제

| 중요도 ●●●○○ 정답 ②

색각 색맹에는 제1색맹(protanopia), 제2색맹(deutera-nopia), 제3색맹(tritanopia)이 있습니다.
• 제1색맹 – L추상체의 결핍으로 나타나며 초록-노랑-빨강을 구분할 수 없습니다.
• 제2색맹 – 달토니즘(daltonism)이라고도 하며 M추상체의 결핍으로 나타납니다.
• 제3색맹 – S추상체의 결핍으로 나타나며, 파랑-노랑을 구분할 수 없습니다.

80. 색의 온도감에 관한 문제

| 중요도 ●●●○○ 정답 ②

② 색의 온도감은 경험적인 것으로 자연현상에 근원을 두며 온도감은 색상의 영향이 가장 큽니다. 난색은 따뜻한 느낌의 색으로 저명도, 장파장의 색인 빨강, 주황, 노랑

등이 있고 한색은 차가운 느낌의 색으로 고명도, 단파장의 색인 파란색 계열이 있습니다. 중성색은 색의 온도가 느껴지지 않는 중간 느낌의 색으로 연두, 녹색, 자주, 보라 등이 있습니다.

81. 색채체계에 관한 문제

| 중요도 ●●●○○ 정답 ②

• 오스트발트 색체계 – 1923년
• CIE 색체계 – 1931년
• 먼셀 색체계 – 1905년
• NCS 색체계 – 1979년

82. 오스트발트(W. Ostwald)의 색채조화론에 관한 문제

| 중요도 ●●●○○ 정답 ②

② 오스트발트의 색채조화론에서 등가색환의 조화는 오스트발트 색입체를 수평으로 잘라 단면을 보면 검정량, 흰색량, 순색량이 같은 28개의 등가색환을 가집니다. 선택된 색채가 등가색환 위에서의 거리가 4 이하이면 유사색 조화가 되고 거리가 6~8 이상이면 이색조화를 느끼게 됩니다.

83. NCS에 관한 문제

| 중요도 ●●●●○ 정답 ③

③ 혼합비는 S(검정량) + W(흰색량) + C(유채색량) = 100%로 표시되는데, 혼합비 3가지 속성 가운데 검정량과 순색량의 뉘앙스만 표기합니다.

84. PCCS 색체계 톤 분류 명칭에 관한 문제

| 중요도 ●●●○○ 정답 ④

④ 어두운 – dull이 아니라 dark입니다.

[PCCS의 톤과 명칭]
• 유채색의 톤 : 해맑은(v. vivid), 밝은(b. bright), 강한(s. strong), 짙은(dp. deep), 연한(lt. light), 부드러운(sf. soft), 칙칙한(d. dull), 어두운(dk. dark), 연한(p. pale), 밝은회(ltg. light grayish), 회(g. grayish), 어두운회(dkg. dark grayish)
• 무채색의 톤 : 검정(BK), 어두운회색(dkGy), 회색(mGy), 밝은회색(ltGy), 하양(W)

85. KS 계통색명의 유채색 수식 형용사에 관한 문제

| 중요도 ●●●○○ 정답 ①

① 고명도는 흰, 연한, 밝은 색조입니다. 중명도는 밝은회, 흐린, 회, 어두운회, 탁한 색조입니다. 저명도는 검은, 어두운, 진한입니다.

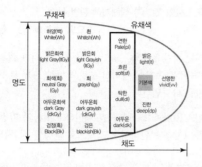

기의 색채 분할면적의 비율을 변화시켜 색을 만들고 색표를 나타냅니다. "혼합비는 검정량(B) + 흰색량(W) + 순색량(C) =100%로 어떠한 색이라도 혼합량의 합은 항상 일정하다."라고 주장하였으며, 회전 혼색기의 색채 분할면적의 비율을 변화시켜 색을 만들고 B(완전흡수), W(완전반사), C(특정 파장의 빛만 반사)의 혼합하는 색량의 비율에 의하여 만들어진 색체계로 같은 계열의 배색을 찾을 때 대단히 편리합니다.

86. 황색도에 관한 문제

| 중요도 ●●○○○ 정답 ②

② YI(Yellowness Index)는 황색도 지수를 의미하며, YI= 100(1−B/G)는 ISO 색채규정에서 황색도에 대해 규정한 정의 식입니다.

87. CIE XYZ에 관한 문제

| 중요도 ●●●●○ 정답 ④

① RAL – 1927년 독일에서 DIN에 의거해 개발된 색체계입니다.
② NCS – 1995년 스웨덴 색채연구소에서 개발된 색체계입니다.
③ DIN – 독일의 색체계입니다.
④ 국제조명위원회(CIE)에서 제정한 표준 측색시스템으로 가법혼색(RGB)의 원리를 이용해 3원색을 기반으로 빨간색은 X센서, 녹색은 Y센서, 청색은 Z센서에서 감지하여 XYZ 삼자극치의 값을 표시하는 것으로 현재 모든 측색기의 기본 함수로 사용되고 있어서 색이름을 수량화하여 나타내기 가장 적합한 색체계입니다.

88. 오간색에 관한 문제

| 중요도 ●●●○○ 정답 ③

③ 유황색은 북방흑색과 중앙 황색의 간색입니다.

[오간색]
1. 홍색 – 백색과 적색 사이
2. 벽색 – 백색과 청색 사이
3. 녹색 – 황색과 청색 사이
4. 유황색 – 흑색과 황색 사이
5. 자색 – 흑색과 적색 사이

89. 오스트발트(W. Ostwald) 색체계에 관한 문제

| 중요도 ●●●●○ 정답 ③

③ 오스트발트 색체계는 노벨화학상을 수상한 독일인 오스트발트에 의해 1916년에 개발되었습니다. 회전 혼색

90. 먼셀의 색체계에 관한 문제

| 중요도 ●●●●○ 정답 ②

② 전체 색상을 빨강(R), 파랑(B), 노랑(Y), 초록(G)이 아니라 빨강(R), 노랑(Y), 초록(G), 청색(B), 보라(P)의 다섯 가지 기본 원색으로 나누고 이를 다시 100개로 세분하여 사용합니다.

91. 쉐브럴(M. E, Chevreul)의 색채조화론에 관한 문제

| 중요도 ●●●●○ 정답 ③

③ 근대 색채조화론의 선구자로 평가받는 프랑스 화학자 쉐브럴은 1839년에 '색채조화와 대비의 원리'라는 책을 출간해 유사와 대조의 조화를 분류하여 조화를 설명했습니다.
본인이 만든 색의 3속성에 근거를 두고 동시대비원리, 도미넌트 컬러, 세퍼레이션 컬러, 보색배색 조화 등의 법칙을 정리했으며, 독자적 색채체계를 확립했고 오늘날 색채조화론의 기초를 세워 현대 색채조화론의 출발점이라 할 수 있습니다. 색의 3속성에 근거하여 유사성과 대비성의 관계에서 색채조화원리를 규명하였고, 등간격 3색의 인접색의 조화, 반대색의 조화, 근접보색의 조화를 설명했습니다. 계속대비 및 동시대비의 효과에 대한 그의 그림도판은 비구상화가에게 영향을 주었고, 병치혼합에 대한 연구는 인상주의, 신인상주의에 영향을 끼쳤습니다.

92. 관용색명에 관한 문제

| 중요도 ●●●○○ 정답 ②

② 관용색명(고유색명)은 옛날부터 관습적으로 전해 내려오면서 광물, 식물, 동물, 지명과 인명 등의 이름으로 사용하는 색으로 색감의 연상이 즉각적입니다. 오커(ochre)는 황토색으로 옐로 오커라고도 하는데 진한 색조의 적색을 띤 황색을 말합니다. 동물에서 유래된 관용색명인 베이지는 천연 양모의 흐린 노란색입니다. 세피아는 오징어먹물의 암갈색이고 피코크 블루는 수컷 공작의 목이나 가슴의 색으로 녹색을 띤 청색입니다.

93. RAL 색표에 관한 문제

| 중요도 ●●○○○ 정답 ①

① RAL system은 1927년 독일에서 DIN에 의거해 개발된 색체계입니다. 210, 80, 30으로 표기하며 순서에 따라 색상, 명도, 채도를 나타냅니다.

94. KS A 0011의 물체색에 관한 문제

| 중요도 ●●●○○ 정답 ②

② KS A 0011(물체색의 색이름)의 분류기준에서는 기본색명, 계통색명, 관용색명으로 분류하고 있습니다.

[기본색명법]

기본색명은 기본적인 색의 구별을 위해 정한 색명법으로 우리나라는 한국산업규격에서 먼셀표색계를 기본으로 '2003년 색이름 표준규격개정안'을 지정해 유채색과 무채색 15개의 기본색명을 정하고 있습니다.

[일반색명법(계통색명)]

일반적으로 부르는 기본색명에 수식형 형용사를 붙여서 사용한 색명법으로 KS의 일반색명은 ISCC-NIST 색명법에 근거해 개발되었습니다. 기본색명 앞에 색상을 나타내는 수식어와 톤을 나타내는 수식어를 붙여 표현하는 것이 계통색명입니다.

[관용색명법(고유색명)]

옛날부터 관습적으로 전해 내려오면서 광물, 식물, 동물, 지명과 인명 등의 이름으로 습관적으로 사용하는 색으로 색감의 연상이 즉각적입니다.

95. 오방색에 관한 문제

| 중요도 ●●●○○ 정답 ③

③ 음양오행이론에서의 음과 양은 우주의 질서이자 원리로, 색으로는 음양을 대표하는 흑색과 백색으로 나타내며 오방정색은 음양에서 추출한 오행을 담고 있는 다섯 가지 상징색으로 청색, 적색, 황색, 백색, 흑색을 말합니다.

[오방색]

1. 청(靑) – 동쪽, 목(木), 청룡, 인(仁), 봄, 각(角)
2. 백(白) – 서쪽, 금(金), 백호, 의(義), 가을, 상(商)
3. 적(赤) – 남쪽, 화(火), 주작, 예(禮), 여름, 치(緻)
4. 흑(黑) – 북쪽, 수(水), 현무, 지(智), 겨울, 우(羽)
5. 황(黃) – 중앙, 토(土), 황룡, 궁(宮)

96. CIE LAB(L*a*b*) 색체계에 관한 문제

| 중요도 ●●●○○ 정답 ③

③ +a*는 빨간색 방향, -a*는 노란색이 아니라 초록색 방향, +b*는 초록이 아니라 노란색 방향, -b*는 파란색 방향을 나타냅니다.

1976년 CIE가 CIE 색도도를 개선하고 Yxy가 가진 색지각의 불일치를 보완하여 지각적으로 균등한 색공간을 가지도록 제안한 색체계이며 산업분야에서 널리 사용되는 색공간으로 주로 색차를 구하기 위해 사용됩니다. 지각적으로 균등한 간격을 가진 색공간 표색방법으로 색채를 설계하고 관리할 수 있는 색체계입니다.

L*a*b* 색체계에서 L은 명도를 나타내며 100은 흰색, 0은 검은색이고 +a*는 빨강, -a*는 초록을 나타내며 +b*는 노랑, -b*는 파랑을 의미합니다.

97. CIE에 관한 문제

| 중요도 ●●●○○ 정답 ③

③ 1931년 국제조명위원회(CIE)에서 제정한 표준 측색시스템으로 가법혼색(RGB)의 원리를 이용해 3원색을 기반으로 빨간색은 X센서, 초록(녹색)은 Y센서, 청색은 Z센서에서 감지하여 XYZ 삼자극치의 값을 표시하는 것으로 Y값은 초록(녹색)의 자극치로 명도값을 나타내고, X는 적색, Z는 청색이 자극치에 일치합니다. 현재 모든 측색기의 기본 함수로 사용되고 있어서 색이름을 수량화하여 나타내기에 가장 적합한 색체계입니다.

98. 저드(Judd)의 색채조화론에 관한 문제

| 중요도 ●●●○○ 정답 ③

③ 사용자의 환경에 익숙한 색은 조화된다는 것은 친근감의 원리입니다. 유사성의 원리는 비슷한 성질을 가진 요소는 비록 떨어져 있어도 덩어리져 보이는 경향을 의미합니다. 이 법칙을 이용해 색맹검사표도 제작합니다.

99. NCS 색삼각형과 색환에 관한 문제

| 중요도 ●●●○○ 정답 ①

① NCS 색삼각의 혼합비는 S(검정량)+W(흰색량)+C(유채색량)=100%로 표시되는데, 혼합비의 3가지 속성 가운데 검정량과 순색량의 뉘앙스(nuance)만 표기합니다. 즉, S3050 – G70Y으로 표기합니다. 3050은 뉘앙스, G70Y는 색상을 의미하며, 30은 검정색도, 50은 유채색도, G70Y는 G에 70만큼 Y가 섞인 GY를 나타냅니다. S는 2판임을 표시합니다.

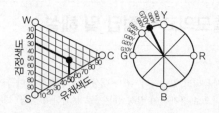

100. NCS 표기법에 관한 문제

| 중요도 ●●●○○ 정답 ③

③ NCS 색체계의 혼합비는 S(검정량)+W(흰색량)+C(유
채색량)=100%로 표시되는데 혼합비 중 세 가지 속성
가운데 검정량과 순색량의 뉘앙스(nuance)만 표기하여
S1500-N으로 표기합니다. 1500은 뉘앙스, N은 무
채색, 즉 유채색도가 0임을 의미하고 S는 2판임을 나
타냅니다.

1	2	3	4	5	6	7	8	9	10
①	④	③	④	④	③	④	①	②	③
11	12	13	14	15	16	17	18	19	20
①	①	④	①	④	①	②	①	①	③
21	22	23	24	25	26	27	28	29	30
①	②	②	②	②	②	④	④	④	④
31	32	33	34	35	36	37	38	39	40
②	④	①	④	②	④	②	③	③	②
41	42	43	44	45	46	47	48	49	50
③	①	④	①	④	③	④	③	④	①
51	52	53	54	55	56	57	58	59	60
①	④	③	②	②	①	③	④	④	④
61	62	63	64	65	66	67	68	69	70
④	④	③	②	③	④	④	④	②	②
71	72	73	74	75	76	77	78	79	80
④	④	③	④	①	④	②	④	④	①
81	82	83	84	85	86	87	88	89	90
④	④	③	④	③	④	③	④	②	①
91	92	93	94	95	96	97	98	99	100
①	④	①	②	②	①	①	③	④	④

1. 색채마케팅 과정에 관한 문제

| 중요도 ●●●○○ 정답 ①

① 소비자의 선호색 및 경향조사 – 자료조사 단계
② 타깃 설정 – 색채기획 단계
③ 색채 콘셉트 및 이미지 – 색채기획 단계
④ 색채 포지셔닝 설정 – 색채기획 단계

2. 색채설문조사 방법에 관한 문제

| 중요도 ●●●○○ 정답 ④

④ 색채조사 방법에는 설문지법, 면접법, 서베이법, 관찰법 등이 있습니다. 전화조사, 우편조사, 인터넷 조사 등을 서베이법이라 하며, 집락표본추출법은 자료조사가 아닌 표본조사법입니다.

3. 의미 미분법에 관한 문제

| 중요도 ●●●○○ 정답 ③

③ SD법은 언어척도법, 의미분화법, 의미미분법이라고 하며, 1959년 미국의 심리학자 오스굿(C. E. Osgoods)에 의해 고안된 색채이미지에 관한 연구법입니다. 경관이나 제품, 색, 음향, 감촉, 유행색 경향 및 선호도 비교분석과 여러 가지 대상의 인상을 파악하는 방법으로 많이 사용되고 있습니다. 조사 대상자의 주관적 의미를 객관적으로 평가하여 정성적(문자로 분석하여 설명) 색채이미지를 정량적(수치로 분석하여 설명)이며 객관적으로 측정하는 방법입니다. 색채조사 방법 중 형용사의 반대어쌍, 즉 상반되는 형용사군 10~50개를 이용하여 이미지 맵과 이미지 프로필과 같은 좌표계로 결과를 볼 수 있으며, 정서를 언어스케일(언어로 척도화된 표)로 나타낼 수 있습니다.

4. 마케팅 개념에 관한 문제

| 중요도 ●●○○○ 정답 ④

[마케팅 개념의 변화]
• 1900~1920년대 – 생산관리에서 생산 중심, 제품 및 서비스를 분배하는 수준으로 변화
• 1920~1940년대 – 인사관리에서 판매기법 중심으로 변화, 고객을 판매의 대상으로만 인식
• 1940~1960년대 – 재무관리에서 효율 중심으로 변화, 제품의 질보다는 제조과정의 편의 추구, 유통비용 감소
• 1960~1980년대 – 마케팅 관리에서 고객 중심으로 변화
• 1980~200년대 – 기업전략에서 전략 중심으로 변화
• 2000 – 기업문화에서 사회의식, 환경문제 등 기업문화 창출을 통한 사회와의 융합으로 변화

5. 연령별 선호 경향에 관한 문제

| 중요도 ●●●○○ 정답 ④

④ 연령이 낮을수록 장파장의 원색계열과 밝은 톤을 선호하다가 성인이 되면서 단파장의 파랑, 초록을 점차 좋아하게 되고, 노년기에는 차분하고 약한 색을 선호하는 경향이 있지만 빨강, 녹색 같은 원색을 좋아하기도 합니다. 이처럼 나이에 따른 색채 선호도 변화는 사회적 일치감과 지적 능력의 증대, 연령에 따른 수정체의 변화와 관련이 있습니다.

6. 종교와 색채에 관한 문제

| 중요도 ●●●○○ 정답 ③

③ 힌두교에서는 해가 떠오르는 동쪽을 탄생, 행운을 뜻하는 노란색으로 여기고, 해가 지는 서쪽은 죽음, 흉함, 전쟁을 의미하는 검은색으로 여깁니다.

7. 색채와 형태의 연구에 관한 문제

| 중요도 ●●●○○ 정답 ④

④ 색채와 형태의 연구에서 정사각형은 빨간색을 의미합니다. 빨강은 소심, 우울증, 변비, 설사, 원기부족, 의욕상실, 빈혈, 기관지염(폐렴), 결핵, 활동성 증가, 혈액 순환 자극, 적혈구 강화에 도움이 됩니다.

[파버 비렌의 색채와 형태의 교류현상]

빨강	정사각형
주황	직사각형
노랑	(역)삼각형
녹색	육각형
파랑	원
보라	타원형
갈색	마름모

[색채 치료]

- 빨강 : 소심, 우울증, 변비, 설사, 원기부족, 의욕상실, 빈혈, 기관지염(폐렴), 결핵, 활동성 증가, 혈액순환자극, 적혈구 강화
- 노랑 : 위장장애, 우울증, 불안, 당뇨, 습진, 간기능 개선, 기억력 회복
- 파랑 : 불면증, 염증, 진정효과, 히스테리, 스트레스, 흥분, 두통, 호흡수와 혈압, 근육 긴장 감소, 집중력 증대, 교감신경의 긴장을 높이고 성호르몬의 활동을 억제하는 작용
- 주황 : 신장, 방광질환, 성기능장애, 체액 분비 등
- 초록 : 부교감신경, 천식, 말라리아, 정신질환, 심장계, 불면증 등
- 보라 : 혼란, 영적 결속력 부족, 불면증 치료 등

8. POP 광고에 관한 문제

| 중요도 ●●●○○ 정답 ①

① POP 광고는 판매와 광고가 현장에서 동시에 이루어지는 사업적인 디스플레이 광고를 말하며 '구매시점광고', '판매시점광고'라고도 합니다. 점두나 점내에서 타사 제품보다 주의를 끌도록 장식을 통해 자극하고 상품에 주목하여 구매의 결단을 내리도록 설득하고 호소하는 역할을 합니다.

9. 색채 치료에 관한 문제

| 중요도 ●●●○○ 정답 ②

② 역삼각형은 노란색을 의미합니다. 노란색은 위장장애, 우울증, 불안, 당뇨, 습진, 간기능 개선, 기억력 회복, 당뇨 등에 도움이 됩니다.

[파버 비렌의 색채와 형태의 교류현상]

빨강	정사각형
주황	직사각형
노랑	(역)삼각형
녹색	육각형
파랑	원
보라	타원형
갈색	마름모

[색채 치료]

- 빨강 : 소심, 우울증, 변비, 설사, 원기부족, 의욕상실, 빈혈, 기관지염(폐렴), 결핵, 활동성 증가, 혈액순환자극, 적혈구 강화
- 노랑 : 위장장애, 우울증, 불안, 당뇨, 습진, 간기능 개선, 기억력 회복
- 파랑 : 불면증, 염증, 진정효과, 히스테리, 스트레스, 흥분, 두통, 호흡수와 혈압, 근육 긴장 감소, 집중력 증대, 교감신경의 긴장을 높이고 성호르몬의 활동을 억제하는 작용
- 주황 : 신장, 방광질환, 성기능장애, 체액 분비 등
- 초록 : 부교감신경, 천식, 말라리아, 정신질환, 심장계, 불면증 등
- 보라 : 혼란, 영적 결속력 부족, 불면증 치료 등

10. 학문을 상징하는 색채에 관한 문제

| 중요도 ●●○○○ 정답 ③

③ 학문을 상징하는 색채는 종종 대학의 졸업식에서 활용되기도 합니다. 미국에서는 단과대학에 각각 상징하는 색을 붙여 구분하고 있습니다. 핑크색은 음악학, 빨강을 띤 주황색은 신학, 주황색은 공학, 황금색은 이학, 녹색은 의학, 청색은 철학, 보라색은 법학, 백색은 광의의 문학, 흑색은 미학과 문학을 상징합니다.

11. 컴퓨터에 의한 컬러 마케팅의 기능에 관한 문제

| 중요도 ●●○○○ 정답 ①

① 제품의 표준화, 보편화, 일반화는 컴퓨터를 이용해 자료를 분석하는 것이 아니라 사람들이 직접 정하는 규칙과 같은 것입니다.

12. 층화 표본 추출에 관한 문제

| 중요도 ●●○○○ 정답 ①

① 모집단을 모두 포괄하는 목록이 있어야 하는 것이 아니라 특정한 기준에 따라 서로 다른 소집단으로 나누어 추출합니다. 층화표본추출(stratified sampling)은 모집단을 특정한 기준에 따라 서로 다른 하위 집단으로 나누

어 각각의 하위집단으로부터 비례에 따라 적절한 일정 수의 표본을 무작위로 추출하는 방법입니다.

13. 순응색에 관한 문제
| 중요도 ●●○○○ 정답 ④

④ 순응이란 조명조건이 변화함에 따라 수용기의 민감도가 변화하는 것을 말합니다. 색순응은 물체에 빛을 비추었을 때 색이 순간적으로 변해 보이는 현상입니다. 그러나 곧 자신의 색으로 돌아오게 됩니다.

14. 소비자 행동에 관한 문제
| 중요도 ●●○○○ 정답 ①

① 소비자 행동 측면에서 일반적으로 소비자들이 유명하지 않은 상표보다는 유명한 상표에 자신의 충성도를 이전시킬 가능성이 높기 때문에 국내기업이 라이선스 비용을 지불하면서도 외국기업의 브랜드를 들여오고 있습니다.

15. 지역색에 관한 문제
| 중요도 ●●●○○ 정답 ④

[지역색]
각 나라나 지역은 문화, 종교, 자연환경, 사상 등의 영향으로 고유의 색채 특징을 가집니다. 이처럼 특정 나라와 지역의 특색을 대표하는 색을 지역색(Local color)이라 하는데, 프랑스의 장 필립 랑클로(Jean Philippe Lenclos)는 지역색의 개념을 제시하고 이미지를 부각시키는 데 중요한 역할을 한 색채연구가로, 프랑스와 일본의 지역색을 조사 · 분석하여 국가 전체의 아이덴티티를 구축했습니다. 따라서 지역색은 한 지역의 정체성을 대변하며 특정 지역의 자연환경과 자연스럽게 어울리고 선호되는 색채로 국가나 지방의 특성과 이미지를 부각시킵니다. 산이나 바다와 같은 지형적 요소, 태양의 조사 시간이나 청명일 수, 토양의 색 등 지리적 · 기후적 환경에 의해 자연스럽게 어울리고 선호되는 색채입니다.

16. 구매의사 결정에 영향을 미치는 요인에 관한 문제
| 중요도 ●●●○○ 정답 ①

① 소속집단과 관련한 구매의사 결정에 영향을 미치는 요인은 사회적 요인입니다.

[구매의사 결정에 영향을 미치는 요인]
• 사회적 요인 : 집단과 사회의 관계망, 여론주도자, 준거집단, 주거지역, 소득수준 등
• 개인적 요인 : 연령과 생애주기 단계, 직업, 경제적 상황, 생활방식, 성격과 자아개념 등

• 심리적 요인 : 동기, 지각, 학습, 신념과 태도 등

17. 제품의 라이프 사이클(Life Cycle) 단계에 관한 문제
| 중요도 ●●●○○ 정답 ②

① 제품 알리기와 혁신적인 설득 -- 도입기
② 브랜드의 우수성을 알리고 대형 시장에 침투 – 성장기
③ 제품의 리포지셔닝, 브랜드 차별화 – 성숙기
④ 저가격을 통한 축소 전환 – 쇠퇴기

18. 색채계획에 관한 문제
| 중요도 ●●●○○ 정답 ①

① 색채계획이란 색채조절 개념보다 진보된 개념으로 사용할 목적에 맞는 색을 선택하고 배색을 위한 자료 수집과 전반적인 환경분석을 통해 효율적이고 아름다운 배색효과를 얻기 위한 전반적인 계획 행위를 의미하며 디자인의 적용 상황을 연구하여 그것을 구체화하기 위한 색채를 선정하고 적용하는 과정을 말합니다. 색채계획은 개인 또는 기업의 이익과 공익을 위해 다양한 목적으로 사용될 수 있으며 기업은 제품 및 서비스의 인상과 개성을 부여할 수 있고 기능을 명확히 할 수 있으며 기업 이미지를 통합할 수 있습니다. 그 외 시각, 제품, 환경, 미용, 패션 등 다양한 디자인 분야에 걸쳐 사용될 수 있습니다. 색채계획을 통해 기업색채를 결정하고 기업의 이상향을 정할 수 있으며 기업과 상품이미지의 차별화와 제품정보의 제공 및 색채 연상효과 등을 기대할 수 있고 개인적으로는 심리적인 안정을 얻을 수 있습니다.

19. 색채 시장조사의 과정에 관한 문제
| 중요도 ●●●○○ 정답 ①

① 현재 시장에서 사회, 문화, 기술적 환경의 변화를 종합적으로 파악하는 것은 색채조사의 가장 기본이 되는 내용입니다.
② 시나리오 기법으로도 색채시장을 예측하고 조사하지만 주로 시나리오 기법은 조사보다는 전략 수립과 관련해 많이 사용합니다.
③ 현재 시장에서 변화의 의미를 자사의 관점에서 파악하는 것이 아니라 자사의 관점을 제거해야 많은 문제인식을 할 수 있게 됩니다.
④ 끊임없는 미래의 추세에 대한 새로운 가능성을 시도해야 하지만 미리 충분한 기획단계를 거쳐야 합니다.

20. 전통적 마케팅의 개념에 관한 문제
| 중요도 ●●●○○ 정답 ③

③ 전통적인 고전마케팅은 기업의 이윤 극대화 추구, 대량판매를 목적으로 해왔지만 현대의 마케팅은 구매자 중

심의 시장, 품질서비스 중시, 상호 만족, 고객 중심적인 사고와 행동으로 변하고 있습니다.

21. 디자인의 비언어적 기호의 개념에 관한 문제
| 중요도 ●●○○○ **정답 ①**

① 정보는 언어나 기호에 의해 전달됩니다. 이것은 언어적 기호나 비언어적 기호와 같은 상징들의 집합으로 이루어지며, 이렇게 전달되는 상징에서 의미를 찾고 반응하는 과정이 의사소통인 것입니다. 비언어적 기호는 사물적 표현, 추상적 표현, 추상적 상징의 3가지 유형을 가집니다.

22. 심리 용어에 관한 문제
| 중요도 ●○○○○ **정답 ②**

② 심리 용어에서 '완결'은 시각적 구성에서 통일성을 취하려는 지각심리로 스토리가 끝나기 전에 마음속으로 결정하는 것을 말합니다.

23. 환경디자인의 경관에 관한 문제
| 중요도 ●●●○○ **정답 ②**

② 경관디자인은 전체적인 환경과의 조화를 고려하고 그런 조화를 바탕으로 부분별 특성을 디자인해야 합니다.

[경관디자인]
경관디자인은 랜드스케이프 디자인(Landscape Design)이라 합니다. 고대에서부터 존재해 왔던 스페이스 디자인의 일종으로 일찍부터 정원이나 뜰 만들기로 불렸던 분야와 결부되어 있으므로, 그것들의 발전된 모습이라고도 할 수 있습니다. 랜드스케이프는 눈에 띄는 경치를 의미합니다. 자연적인 요소와 인공적인 요소로 나눌 수 있으며 위치, 크기, 색과 색감, 형태, 선, 질감, 농담 등은 경관이미지를 형성하는 요소들이며 경관은 원경-중경-근경으로 나눌 수 있고 동적 경관은 시퀀스(Sequence), 정적 경관은 신(Scene)으로 표현됩니다. 개인공간이나 집합 건축물은 물론 지역공간 및 국가 차원의 경관범위까지 그 범위가 상당히 넓은 분야이므로 관련 기술이나 문제의식 면에서도 토목이나 건축의 기술 또는 임학, 농학이나 생태학과도 겹치는 폭넓은 기술을 파악하고 관리해야 합니다. 경관디자인은 각 부분별 특성보다는 전체를 고려해야 하며 시간적·공간적 연속성으로 파악해야 합니다. 또한 경관디자인을 통해 지역적 특성을 살릴 수 있습니다.

24. 색채계획의 디자이너의 조건에 관한 문제
| 중요도 ●○○○○ **정답 ②**

② 색채계획에 있어 디자이너가 갖추어야 할 조건은 이성적, 감성적, 개성적인 다양한 사고능력이 있어야 한다는 것입니다. 조색훈련을 통해 일관된 색을 재현할 수 있는 능력도 있어야 하지만 가장 중요한 요구사항은 이성적으로 자료를 수집, 분석, 평가할 수 있는 능력이라 할 수 있습니다.

25. 팝아트에 관한 문제
| 중요도 ●●●○○ **정답 ②**

② 팝아트는 포퓰러 아트(Popular Art)의 약자로 1960년대 뉴욕에서 일어난 미술 경향입니다. 상업성, 상징성, 풍속과 대중문화에 관심을 가졌으며, 역동성, 유선형, 경량성과 이동성을 중심으로 하였고, 특히 그래픽 디자인 분야에 큰 영향을 미쳤습니다. 팝아트는 대중을 위한 예술을 주장함과 동시에 소비사회에 대한 비판을 제시하였고 일부 팝아트는 저급한 미술로 전락되기도 하였지만 기존의 회화 양식에서 벗어난 상업적 기법, 인상적인 만화나 사진, 영상 등을 이용한 반미술적인 사고방식으로 현대미술에 큰 영향을 미쳤습니다.

26. 디자인의 개념에 관한 문제
| 중요도 ●●●○○ **정답 ②**

② 디자인의 목적은 "인간이 어떻게 하면 행복할 수 있는가?"에 있습니다. 디자인은 장식과 심미성에만 치중하는 것이 아니라 국민생활에 기여하고 수요의 창조와 산업경제의 활성화는 물론 생활문화의 창조, 그리고 생산과 소비의 가치를 부여할 뿐만 아니라 커뮤니케이션의 수단으로 사용되어 인간의 삶을 보다 풍요롭게 만들고 미적 가치와 실용적 가치를 계획하고 표현합니다.

27. 디자인에 관한 문제
| 중요도 ●●●○○ **정답 ③**

③ 디자인이라는 말은 라틴어인 "데시그나레(designare)"와 이탈리어인 "디세뇨(disegno)" 그리고 프랑스어인 "데생(dessein)"에서 유래되었습니다. 일반적으로 디자인을 기능적인 '조형 활동', 즉 스타일을 보기 좋게 만드는 '미적 예술 행위'로 이해하는 경우가 많은데 디자인은 단순히 미를 추구하는 기능적인 행위뿐만 아니라 인간과 관련한 모든 문제와 환경을 창의적으로 개선하고 해결하기 위한 복합적인 활동이라 할 수 있습니다.

28. 오가닉 디자인에 관한 문제
| 중요도 ●●●○○ **정답 ④**

① 버네큘러 디자인(Vernacular Design)
토속적, 풍토적, 민속적이라는 의미로 일정지역 혹은 민족 고유의 조형정신과 미가 자연발생적으로 형성된

디자인으로 지리적 · 풍토적 생활환경과 독특한 특성을 보여줍니다. 에스닉은 '민속적'이라는 뜻으로 한 사회의 문화, 관습, 종교를 나타내며, 에스니컬 디자인은 이러한 민간전승을 디자인하는 것을 말합니다.

② 리디자인(Redesign)
기존 제품의 재료나 기능 또는 형태를 개량하고 개선하는 개념의 디자인을 말합니다.

③ 앤티크 디자인(Antique Design)
앤티크 스타일의 디자인으로 '앤티크'는 귀중한 골동품 같은 것을 의미합니다.

④ 오가닉 디자인(Organic Design)
오가닉은 '본질적'이란 의미로 에콜로지 패션(ecology fashion)과 같은 아웃도어 룩이나 천연소재, 유기농, 에크루(ecru)나 베이지와 같은 색채, 내추럴 의상이나 여유 있는 실루엣을 담은 디자인을 말합니다.

29. 색채 조절의 효과에 관한 문제

| 중요도 ●●●○○ 정답 ④

[색채조절의 효과]
• 기분이 좋아진다.
• 눈의 건강과 피로가 감소된다.
• 생활이나 작업에 힘을 북돋아 준다.
• 판단이 보다 빨라진다.
• 사고나 재해가 감소된다.
• 능률이 향상되어 생산력이 높아진다.
• 정리, 정돈 및 청결을 유지하게 된다.
• 유지, 관리가 경제적이며 쉽다.

30. 루이지 꼴라니에 관한 문제

| 중요도 ●○○○○ 정답 ④

④ 루이지 꼴라니(Luigi Colani, 1928년 8월 2일 ~ 2019년 9월 16일)는 독일 베를린 태생의 스위스 국적을 가진 산업디자이너입니다. 자연계의 생물들이 지니는 운동 매커니즘을 모방하고 곡선을 기조로 인위적 환경 형성에 이용하는 바이오디자인(Biodesign)의 선구자로, 항공역학을 바탕으로 제품디자인, 환경디자인, 인테리어디자인, 패션디자인 등 거의 모든 디자인 영역에서 활발하게 활동하였습니다.

31. 디자인 원리에 관한 문제

| 중요도 ●●●○○ 정답 ②

② 강한 좌우 대칭의 구도에서는 리듬감을 볼 수 없습니다. 좌우대칭에서는 균형감이 느껴지게 됩니다.

32. 신문광고에 관한 문제

| 중요도 ●●●○○ 정답 ④

④ 표적소비자를 대상으로 선별적 광고가 가능한 것은 잡지광고의 특징입니다.

[신문광고의 장단점]
신문광고의 장점은 보급대상이 다양하고 주목률이 높으며 반복광고를 할 수 있고 비교적 광고비가 저렴한 편이고 제품의 심층정보 전달이 빠르다는 점입니다. 단점으로는 많은 신문을 따로 취급해야 하고 인쇄, 컬러의 질이 떨어지며 광고 수명이 짧다는 것입니다.

33. 등량 분할에 관한 문제

| 중요도 ●○○○○ 정답 ①

① 주어진 형태와 여백을 나누는 분할방법에 대한 설명입니다. 삼각형 밑변의 1/2을 가진 평행사변형이 삼각형과 같은 높이로 있을 때, 삼각형과 평행사변형의 면적이 같아지게 되는 분할을 등량 분할이라 합니다.

34. 바우하우스에 관한 문제

| 중요도 ●●●○○ 정답 ④

④ 바우하우스는 디자인과 미술을 분리하지 않고 독일 공작연맹의 이념을 바탕으로 예술과 기계적인 기술의 통합을 목적으로 새로운 조형 이념을 다루었으며 예술, 문화에 걸쳐 혁신적이고 독창적인 새로운 조형예술을 실현하고자 했던 최초의 디자인 학교입니다.

35. 슈퍼그래픽에 관한 문제

| 중요도 ●●○○○ 정답 ②

② 슈퍼그래픽은 '크다'라는 의미의 슈퍼와 '그림'이라는 뜻의 그래픽이 합쳐진 합성어입니다. 캔버스에 그려진 회화 예술이 미술관, 화랑으로부터 규모가 큰 옥외공간, 거리나 도시의 벽면에 등장한 것으로 1960년대에 미국에서 시작되었습니다.

36. 공공매체디자인에 관한 문제

| 중요도 ●●○○○ 정답 ②

② 공공디자인 영역 분류에 따른 공공디자인 관련 영역은 공공공간, 공공매체, 공공시설물 디자인, 그 외 공공디자인정책의 네 가지 부분입니다. 공공매체는 시각정보 영역으로 정보매체(국가홍보 광고, 교통표지판, 지하철 노선도 등), 상징매체(행정부 및 지자체의 상징사인, 여권, 화폐 등), 환경연출매체(벽화, 슈퍼그래픽, 미디어아트 등)로 나눌 수 있습니다.

37. 데스틸에 관한 문제

| 중요도 ●●○○○　정답 ④

④ 데스틸은 잡지의 이름으로 '양식'을 의미하며 개성적인 표현성을 배제하는 네덜란드에서 일어난 주지주의(감각과 감성보다는 지성을 중요시하는 창작 태도) 추상미술운동입니다. '신조형주의'라고도 불리며 추상적인 형태의 조형을 추구했고, 개인적·개성적인 표현성을 배제하는 조형양식적 측면에서 가장 영향력이 컸던 근대 디자인운동이라고 할 수 있습니다. 데스틸의 대표적인 작가는 몬드리안(Piet Mondrian)으로 추상화가 중에서는 가장 정밀하고 구조적인 화풍으로 알려져 있는 그는 오직 수직선과 수평선 및 정방형과 장방형만으로 구성하고 3원색과 무채색만 사용하였습니다. 데스틸의 디자인 기본요소는 화면을 수평, 수직으로 분할하고 삼원색과 무채색을 이용한 구성이 특징입니다. 비대칭적이지만 합리적인 활자 배열, 직선적 패턴, 그리고 강한 원색 대비를 통한 비례를 보여 주거나, 빨강·노랑·파랑·검정의 순수한 원색을 사용해 순수하고 추상적인 조형을 추구하였습니다.

38. 색채안전계획에 관한 문제

| 중요도 ●●●○○　정답 ②

② 색채를 이용한 안전색채계획으로 사고나 재해를 감소시키는 효과를 얻을 수 있습니다.

39. 광고의 외적 효과에 관한 문제

| 중요도 ●●●○○　정답 ③

③ 광고의 외적 효과는 광고주의 제품 또는 서비스를 소구 대상에게 알려 수요의 자극을 통해 제품의 판매촉진은 물론 기업의 홍보와 인지도 및 브랜드 가치 상승으로 이어집니다. '기술혁신'은 이러한 광고의 외적 효과와는 관련이 적다고 할 수 있겠습니다.

40. 다이어그램에 관한 문제

| 중요도 ●●●○○　정답 ②

② 단순한 점이나 선, 기호를 사용하여 어떤 현상의 상호 관계나 과정, 구조 등을 도해하거나, 사물의 대체적인 형태와 여러 부분의 관계를 쉽게 이해할 수 있도록 윤곽과 전반적인 구도를 제시해주는 설명적인 그림 또는 도표, 도해를 의미합니다.

41. 표준 백색판에 관한 문제

| 중요도 ●●●○○　정답 ③

③ 표준 백색판(백색교정물)은 측색기의 측정값을 보증하기 위한 측정기준 인증물질(CRM ; Certified Reference Material)로 정기적으로 교정을 받아야 합니다. 정확한 색채를 측정하기 위해 측정 전 백색기준물을 사용해 먼저 측정하여 측색기를 교정한 후 측정하게 되는데 필터식 방식이나 분광식 방식의 모든 측색기에 색채 측정의 기준으로 사용되는 교정물을 백색교정물이라 합니다. 백색교정물은 주로 산화마그네슘으로 사용되지만 산업현장에서 자주 사용하는 측색기의 백색기준물은 백색세라믹 타일입니다. 표면이 오염된 경우에 오염물을 제거하여 원래의 값을 재현할 수 있어야 하며 균등 확산 반사면에 가까운 확산 반사 특성이 있고 전면에 걸쳐 일정해야 합니다. 분광 반사율이 거의 0.9 이상으로 파장 380~780nm에 걸쳐 거의 일정해야 하며, 절대 분광 확산 반사율을 측정할 수 있는 국가교정기관을 통하여 국제표준으로서의 소급성이 유지되는 교정값을 갖고 있어야 합니다.

42. 고압방전등에 관한 문제

| 중요도 ●●○○○　정답 ①

① 고압방전등은 전극 간의 방전에 의해 전자와 기체 분자의 충돌로 빛이 방출되는 광원으로 고압수은등, 메탈할로이드등, 고압나트륨등이 있습니다.

43. 조건 등색에 관한 문제

| 중요도 ●●●○○　정답 ④

색에 관한 용어(KS A 0064) 2059번에서는 조건등색을 분광 분포가 다른 2가지 색 자극이 특정 관측 조건에서 동등한 색으로 보이는 것이라 정의하고 있습니다.

[비고 1] 특정 관측 조건이란 관측자나 시야, 물체색인 경우에는 조명광의 분광 분포 등을 가리킨다.
[비고 2] 조건등색이 성립하는 2가지 색 자극을 조건등색 쌍 또는 메타머(metamer)라 한다.

44. Lab 색차값에 관한 문제

| 중요도 ●●●○○　정답 ①

L은 명도를 나타내며 100은 흰색, 0은 검은색이고, +a*는 빨강, −a*는 초록을 나타내며 +b*는 노랑, −b*는 파랑을 의미합니다. 목표색과 시편의 명도는 같습니다. a*는 목표색이 10이고 시편값이 5입니다. b*는 같습니다. 그러면 a*만 보정하면 됩니다. 따라서 보기 중 정답은 ① 빨간색 도료를 이용하여 색상을 보정하고 흰색을 이용하여 밝기를 조정하는 것입니다.

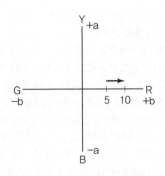

45. 조명 및 수광의 기하학적 조건에 관한 문제

| 중요도 ●●●○○ 정답 ④

④ di:8°와 de:8°의 배치는 동일하나, di:8°는 정반사 성분을 제외하는 것이 아니라 분산광과 정반사 모두 포함하고 광검출기로 8° 기울여 측정하는 방식

[조명 및 수광의 기하학적 조건]

- di:8° : 분산광과 정반사 모두 포함하고 광검출기로 8° 기울여 측정하는 방식
- de:8° : 분산광과 정반사를 제외하고 광검출기로 8° 기울여 측정하는 방식
- 8°:di : 8°로 기울여 빛을 조사하고 분산광과 정반사를 포함해서 관찰하는 방식
- 8°:de : 8°로 기울여 빛을 조사하고 분산광과 정반사를 제외하고 관찰하는 방식
- d:d : 확산조명을 조사하고 확산광을 관측하는 방식
- d:0 : 확산조명을 조사하고 수직방향에서 관측하는 방식

46. 디바이스 종속 색체계에 관한 문제

| 중요도 ●●●○○ 정답 ③

③ 디지털 색채영상을 생성하거나 출력하는 전자장비들은 인간의 시각방식과는 전혀 다른 체계로 색을 재현합니다. 이러한 현상은 컬러가 각 디바이스에 의해 수치화되는 과정에서 각각의 디바이스에서만 사용하는 색공간을 사용하는 것으로 RGB 색체계, CMY 색체계, HSV 색체계, HSL 색체계가 있습니다.

47. 디스플레이 컬러에 관한 문제

| 중요도 ●●●○○ 정답 ④

④ 유기발광다이오드(OLED)는 2개의 전극 사이에 다층의 유기 박막 구조로 이루어진 매우 얇은 자기발광장치(Ultrathin self-emissive device)를 말하며 OLED 디스플레이는 가법혼색으로 R, G, B 3가지의 색상으로 구성되어 있습니다. LCD 디스플레이는 고정된 색온도의 백라이트를 사용하는데 LCD 디스플레이와 달리 백라이트 장치가 필요하지 않으며 단순한 구조를 가지고 있어 보다 얇은 디스플레이 패널 제작을 가능하게 합니다. OLED를 구동하는 LTPS의 경우 균일도가 떨어져서 픽셀마다의 균일성이 떨어질 수도 있습니다.

48. 금속 소재에 관한 문제

| 중요도 ●●○○○ 정답 ③

③ 금에서 보이는 노란색은 짧은 파장영역에서 빛의 반사율이 떨어지기 때문입니다.

금속은 예부터 귀중하게 취급된 재료로 무기, 도구, 조각품, 공예품 등의 다양한 분야에 사용되고 있습니다. 탄소 함유량이 분류의 중요한 요인이며 함유된 탄소량에 따라 성질이 달라지기도 합니다. 철, 구리, 스테인리스, 동, 알루미늄 등이 있으며, 알루미늄의 경우 다른 금속에 비해 파장에 관계없이 반사율이 높아 거울로 사용하기에 적합합니다. 대부분의 금속에서 보이는 광택은 빛의 파장에 관계없이 전자가 여기상태(원자나 원자핵이 높은 에너지 준위에 있을 때의 상태)가 되고 다시 기저상태(원자 또는 분자 등의 역학적 계의 상태 속에서 가장 에너지가 낮은 상태)로 되돌아가기 때문입니다. 구리에서 보이는 붉은색은 짧은 파장영역에서 빛의 반사율이 떨어지기 때문입니다.

49. 표면색의 시감 비교에 관한 문제

| 중요도 ●●○○○ 정답 ④

표면색의 시감 비교 방법(KS A 0065)에서 ③ 조건 등색도의 평가 조건 등색도의 수치적 기술이 필요한 경우는 KS A 0114에 따른다. 일반적으로 조건 등색쌍을 비교하는 경우는 다음과 같다.

a) 기준이 되는 광 아래에서 등색의 정도를 조사하기 위해서는 일반적으로 상용 광원 D_{65}를 이용한다.
b) 조명광을 변경했을 때 등색에서 벗어나는 정도를 조사하기 위해서는 일반적으로 KS C0074의 4.2(표준 광원)에서 규정하는 표준 광원 A를 이용한다. 추가적으로 KS A 0114의 부표 1에서 규정하는 값에 근사하는 상대분광분포를 갖는 형광램프를 이용해도 된다. 그 경우에는 형광램프의 종류를 명기한다.

50. 색채 소재에 관한 문제

| 중요도 ●●●○○ 정답 ①

① 염료를 사용할수록 가시광선의 흡수율은 증가하게 됩니다. 반대로 안료는 흡수율이 떨어지고 반사율이 높아집니다.

51. 보간법에 관한 문제

| 중요도 ●●●○○ 정답 ①

① 전체 RGB 값을 가지고 있지 않은 ICC 프로파일이 한정적으로 가지고 있는 몇 개의 색좌표를 사용하여 CMM에서 다른 색좌표를 계산하는 방법으로 포토샵 등의 영상 및 색채 처리 관련 프로그램에서 주어진 영상의 크기가 작아 영상의 크기를 키울 때 격자가 생겨 계단 현상이 생기는 것을 방지하기 위해 사용하는 기술을 보간법이라고 합니다.

52. 보간법에 관한 문제

| 중요도 ●●●○○ 정답 ④

④ 색을 측정할 때 조명의 방향과 관측자의 관측 방향에 따라 측색 결과가 다르게 나올 수 있습니다. 그래서 측정 결과의 오차를 줄이기 위해 CIE 국제조명위원회에서는 조명과 측색조건에 대한 규정을 정했습니다. 측색규정은 45/Normal(45/0), Normal/45(0/45), Diffuse/Normal(d/0), Normal/Diffuse(0/d)이 있으며 "조명의 방향/관측하는 방향"으로 표시합니다.

53. HUNTER의 색차 그림에 관한 문제

| 중요도 ●●●○○ 정답 ①

① R. S. Hunter는 균등지각공간인 Lab 표색계를 제안했습니다. L은 명도지수, a 및 b는 지각색도지수를 표시합니다. a는 빨강과 초록, b는 노랑과 파랑을 의미합니다.

54. 적색안료에 관한 문제

| 중요도 ●●○○○ 정답 ③

[무기안료의 종류]
- 백색 안료 – 산화아연, 산화티탄, 연백, 산화바륨, 산화납
- 적색 안료 – 버밀리언, 카드뮴레드, 벵갈라
- 녹색 안료 – 산화크롬, 수산화크롬
- 청색 안료 – 프러시안블루, 코발트청, 산화철(철단)
- 황색 안료 – 황연, 황토, 카드뮴옐로
- 갈색 안료 – 청분
- 보라색 안료 – 망간자

55. 분광식 색채계에 관한 문제

| 중요도 ●●●●○ 정답 ②

② 메타메리즘(조건등색)은 분광반사율이 서로 다른 두 가지 색의 물체가 특정한 조명 아래에서는 같은 색으로 보이는 현상을 말합니다. 메타메리즘의 영향을 받지 않는 색채관리를 위한 가장 적합한 측색방법은 분광식 색채계입니다.

56. KS A 0064에 의한 색 관련 용어에 관한 문제

| 중요도 ●●●○○ 정답 ②

② 완전복사체의 색도를 그것의 절대온도로 표시한 것은 2047번에서 규정한 색온도에 대한 설명이고 분포온도(distribution temperature)는 2048번에서 완전방사체의 상대분광 분포와 동등하거나 또는 근사적으로 동등한 시료 복사의 상대분광분포의 1차원 표시로서 그 시료복사에 상대분광분포가 가장 근사한 완전복사체의 절대온도를 표시한 것이며, 양의 기호는 Td로 표시하고 단위는 K를 쓴다고 규정하고 있습니다.

57. CIE 주광에 관한 문제

| 중요도 ●●●○○ 정답 ①

① 색에 관한 용어(KS A 0064)에서 2014번 많은 자연 주광의 분광 측정값을 바탕으로 통계적 기법에 따라 각각의 상관 색온도에 대해서 CIE가 정한 분광 분포를 갖는 광 D_{50}, D_{55}, D_{75}으로 CIE 주광을 정의하고 있습니다.

58. 색채표현재료의 분류 기준에 관한 문제

| 중요도 ●●●○○ 정답 ③

③ 색소를 포함하고 있는 색을 나타내는 재료 또는 색을 느낄 수 있게 하는 재료를 색료라고 합니다. 색료(색채표현재료의 분류 기준)는 크게 안료와 염료로 나누고 일반적으로 색료는 가시광선을 흡수하는 성질을 가지고 있는데, 색료의 투명도는 색료와 수지의 굴절률의 차이가 작을수록 높아집니다.

59. KS A 0064 표준 용어에 관한 문제

| 중요도 ●●●○○ 정답 ④

④ 색에 관한 용어(KS A 0064)는 1000번대 측광에 관한 용어, 2000번대 측색에 관한 용어, 3000번대 시각에 관한 용어, 4000번대 기타 용어 등 4부분으로 규정하고 있습니다.

60. 올바른 색채관리를 위한 모니터에 관한 문제

| 중요도 ●●●○○ 정답 ④

④ 정확한 컬러를 보기 위해서는 모니터 고유의 프로파일로 설정을 해야 합니다. 모니터 프로파일이란 ICC에서 정한 스펙에 맞춰 모니터의 색온도, 감마값, 3원색 색좌표 등의 정보를 기록한 파일을 말하며, ICC 프로파일은 누구나 데이터를 이용할 수 있습니다.

61. 물체색의 반사율에 관한 문제

④ 600nm에서 높은 반사율을 가질 때 초록이 아니라 주황으로 보이게 됩니다.

보라계열	파랑계열	초록계열
380~445nm	445~480nm	480~560nm
노랑계열	주황계열	빨강계열
560~590nm	590~640nm	640~780nm

62. 명시도에 관한 문제

명시성이란 "물체의 색이 얼마나 잘보이는가?"를 나타내는 정도를 의미하며 명시성에 영향을 주는 순서는 명도 - 채도 - 색상 순입니다. 주목성과 달리 두 가지 색의 차이로 가시성이 높아지는 현상으로 주목성이 높은 색과 무채색인 검은색을 배색할 때 가장 명시도가 높습니다. 5YR 7/14의 글씨를 채도대비와 명도대비를 동시에 주어 눈에 띄게 하는 가장 좋은 방법은 가장 어두운 무채색을 사용하면 됩니다. 보기에서 ④ N2가 가장 적합합니다.

63. 시세포에 관한 문제

③ 추상체는 555~560nm, 간상체는 498~507nm가 빛에 대해 가장 민감합니다.

- 추상체 : 망막의 중심와에 밀집되어 있으며, 색상을 인식하고 밝은 부분과 색을 인식합니다. 추상체는 600~700만 개가 존재하며 빛에 따라 다른 반응을 보이는 3가지의 추상체 장파장(L), 중파장(M), 단파장(S)이 존재하고 주행성입니다. 추상체가 가장 민감하게 반응하는 파장은 560nm입니다.
- 간상체 : 중심와로부터 20° 정도의 위치이고, 40° 정도를 벗어나면 추상체는 거의 존재하지 않아 밝기만을 감지하게 됩니다. 망막의 주변부에 위치하며, 색의 지각이 아닌 흑색, 회색, 백색의 명암만을 인식합니다. 간상체는 야행성으로 어두운 데서 잘 보이며 1억 2,000만 개~1억 3,000만 개가 존재합니다. 간상체가 가장 민감하게 반응하는 파장은 500nm입니다.

64. 혼색방법에 관한 문제

① TV 브라운관에서 보이는 혼합색 - 가법혼색
② 연극 무대의 조명에서 보이는 혼합색 - 가법혼색
③ 직물의 짜임에서 보이는 혼합색 - 중간혼색(가법혼색)
④ 페인트의 혼합색 - 감법혼색

65. 빛에 관한 설명에 관한 문제

① 뉴턴은 빛의 간섭이 아닌 굴절현상을 이용하여 백색광을 분해하였습니다.
② 분광되어 나타나는 여러 가지 색의 띠를 스펙트럼이라고 합니다.
③ 색광 중 가장 밝게 느껴지는 파장의 영역은 노란색으로 400~450nm의 초록색 영역이 아닌 560nm~590nm입니다.
④ 전자기파 중에서 사람의 눈에 보이는 파장의 범위는 가시광선 383~780nm입니다.

66. 헤링의 4원색설에 관한 문제

③ 1872년 독일의 심리학자이자 생리학자 "헤링"은 부의 (반대) 잔상인 빨강-초록 물질, 파랑-노랑 물질, 검정-하양 물질인 서로 대립하는 3종류의 광화학물질이 존재한다고 가정하고, 망막에 빛이 들어오면 분해(이화)와 합성(동화)이라고 하는 반대반응이 동시에 일어나 반응의 비율에 따라서 여러 가지 색이 지각된다는 학설을 발표하였습니다.

67. 색광혼합에 관한 문제

④ 보색은 서로 반대되는 색으로 색입체에서 서로 마주보는 위치에 있습니다. 보색의 의미는 "서로 보완해주는 색"이라는 뜻으로 물체색에서 잔상은 원래 색상과 보색관계의 색으로 나타납니다. 보색 + 보색 = 흰색(색광혼합), 보색 + 보색 = 검정(색료혼합)이 되고 혼색에서 모든 2차 색은 그 색에 포함되지 않은 원색과 보색관계에 있습니다. 색광혼합에서 Red + Blue는 서로 보색관계가 아니라 백색광을 얻을 수 없습니다.

68. 색의 진출에 관한 문제

④ 진출색은 난색, 유채색, 고명도, 고채도이고, 후퇴색은 한색, 무채색, 저명도, 저채도입니다.

69. 색체계별 온도감에 관한 문제

색의 온도감은 색상과 관련이 있습니다.
① 먼셀 색체계의 V는 명도입니다.
② NCS 색체계에서 Y, R, B, G는 색상입니다.
③ L*a*b* 색체계에서 L*은 명도입니다.
④ Yxy 색체계의 Y는 반사율입니다.

70. 색체계별 온도감에 관한 문제

| 중요도 ●●●○○　**정답** ②

② 컴퓨터 모니터에 적용된 혼합원리는 가법혼합입니다.

71. 영 · 헬름흘츠의 3원색설에 관한 문제

| 중요도 ●●●○○　**정답** ④

영-헬름흘츠의 3원색을 기본으로 하는 색광혼합은 빛의 혼합으로, 빛의 3원색인 빨강(Red), 초록(Green), 파랑(Blue)을 혼합하기 때문에 섞을수록 밝아집니다.

[가산혼합의 혼색]
• 빨강(Red) + 초록(Green) + 파랑(Blue) = 하양(White)
• 빨강(Red) + 초록(Green) = 노랑(Yellow)
• 초록(Green) + 파랑(Blue) = 사이안(Cyan)
• 파랑(Blue) + 빨강(Red) = 마젠타(Magenta)

72. 중간혼색에 관한 문제

| 중요도 ●●●○○　**정답** ④

④ 중간혼색은 가법혼색에 속합니다. 중간혼색은 가법혼색의 일종으로 색이 실제로 섞이는 것이 아니라 눈이 착시를 일으켜 색이 혼합한 것처럼 보이는 심리적인 혼색으로 컬러인쇄와 같은 중간혼색의 방법 또는 베졸드 효과(Bezold effect) 등에서 볼 수 있습니다. 병치혼합은 선이나 점이 서로 조밀하게 병치(나란히 놓이거나 동시에 설치)되어 인접색과 혼합하는 방식으로 19세기 신인 상파의 점묘법, 모자이크, 직물의 색 등에 사용됩니다. 회전혼합은 영국의 물리학자 맥스웰(Maxwell)에 의해 실험이 되었는데 두 가지 색의 색표를 회전원판 위에 적당한 비례의 넓이로 붙여 빠른 속도로 회전시키면 원판면이 혼색되어 보이는 혼합을 말합니다. 혼색된 결과는 혼합된 색의 명도와 색상은 혼합하려는 색들의 중간 밝기와 색에 있어서 원래 각 색지각의 평균값이 되며 보색 관계의 색상 혼합은 중간명도의 회색이 됩니다.

73. 색채와 감정효과에 관한 문제

| 중요도 ●●●○○　**정답** ③

③ 난색계열은 고채도, 유채색, 흥분, 한색계열은 저채도, 무채색, 진정의 느낌이 납니다.

74. 영 · 헬름홀츠의 색지각설에 관한 문제

| 중요도 ●●●○○　**정답** ④

④ 영국의 토마스 영과 독일의 헬름홀츠가 주장한 3원색설은 빛의 3원색인 R, G, B를 인식하는 색각세포(추상체)가 있고 색광을 감광하는 시신경 섬유가 망막조직에 있어서 3색의 강도에 따라 색을 인지한다는 학설

입니다. 잉크젯의 프린터의 혼색원리는 색료혼색 원리에 속합니다.

75. 온백색 형광등에 관한 문제

| 중요도 ●●●○○　**정답** ①

① 온백색 형광등의 색온도는 2,500~3,000K으로 난색의 색으로 사과와 같은 붉은색을 더욱 붉게 보이게 합니다. 나머지는 한색계열의 색을 가집니다.

76. 색의 주목성에 관한 문제

| 중요도 ●●●○○　**정답** ④

④ 많은 사람들 사이에서 관심을 끌어야 하는 직업을 가진 사람들의 의상은 눈에 잘 띄어야 합니다. 즉, 주목성이 높아야 합니다. 물체색이 얼마나 잘 보이는가를 나타내는 정도는 명시성을 의미합니다. 명시성과 비슷하지만 주목성은 사람의 시선을 끄는 힘을 의미합니다.

77. 색의 혼합에 관한 문제

| 중요도 ●●●○○　**정답** ②

② 인간의 외부에서 독립된 색들이 혼합된 것처럼 보이는 것이 아니라 색은 한 가지 순수한 색을 사용하기보다는 여러 가지 색을 혼합하여 사용하는데 이를 색의 혼합 또는 색채의 혼합이라 합니다. 색의 혼합에는 크게 감산혼합과 가산혼합 그리고 중간혼합이 있습니다.

78. 시인성에 관한 문제

| 중요도 ●●●○○　**정답** ④

④ 시인성은 "물체의 색이 얼마나 잘 보이는가?"를 나타내는 정도를 의미합니다. 시인성에 영향을 주는 순서는 명도 – 채도 – 색상 순이며 유목성(주목성)과 달리 두 가지 색의 차이로 가시성이 높아지는 현상으로 주로 명시도를 높이기 위해서 주목성이 높은 색과 무채색인 검은색을 배색할 때 가장 명시도가 높습니다.

79. 색채의 심리 효과에 관한 문제

| 중요도 ●●●○○　**정답** ④

④ 흥분 및 침정의 반응 효과에서 '채도'가 가장 중요한 역할을 합니다.

80. 이성체에 관한 문제

| 중요도 ●●●○○　**정답** ①

① 이성체는 조건등색을 말합니다. 조건등색은 각각 분광 반사율이 서로 다른 두 가지 색의 물체가 특정한 조명 아래에서 같은 색으로 보이는 현상입니다.

81. CIE 표준광에 관한 문제

| 중요도 ●●●○○ 정답 ④

④ KS C 0074에서는 표준 주광원을 A, D$_{65}$, C로, 보조 표준광을 D$_{50}$, D$_{55}$, D$_{75}$, B로 정하고 있습니다. 그런데 CIE 표준광원에서는 2004년부터 C광원을 사용하지 않습니다.

82. 먼셀 색체계의 장점에 관한 문제

| 중요도 ●●●○○ 정답 ③

③ 먼셀 색체계는 현색계로 정량적 물리값으로 양을 얼마로 하느냐의 문제가 아니라 인간의 색 지각을 기초로 심리적 3속성인 색상, 명도, 채도에 의해 물체색을 순차적으로 배열하고 색입체 공간을 체계화시킨 것이므로 측색기가 필요하지 않으며, 사용하기 쉽고 물체색의 표현에 용이합니다.

83. 혼색계에 관한 문제

| 중요도 ●●●○○ 정답 ④

④ 지각적으로 일정하게 배열되어 색편의 배열 및 개수를 조정할 수 있는 것은 현색계입니다.

혼색계는 물체색을 측색기로 측색하고 어느 파장영역의 빛을 반사하는 가에 따라서 각 색의 특징을 표시하는 체계로 심리, 물리적인 빛의 혼색실험에 기초를 둔 표색계로 환경을 임의로 선정하여 정확하게 측정할 수 있습니다. 단점으로는 지각적 등보성(시각적으로 같은 간격으로 보는 것)이 없으며, 감각적인 검사에서 반드시 오차가 발생하고 수치로 구성되어 색의 감각적 느낌이 없으므로 데이터화된 수치로만 표기하기 때문에 직관(보는 대로 느끼는 것)이지 못합니다. 빛의 색을 표기하는 데 사용되는 표색계는 CIE(국제조명위원회) 표준 표색계가 대표적입니다.

84. 오정색(五正色)에 관한 문제

| 중요도 ●●●○○ 정답 ③

③ 자색은 오정색이 아니라 오간색입니다.

[오정색]

1. 청(靑) – 동쪽, 목(木), 청룡, 인(仁), 봄, 각(角)
2. 백(白) – 서쪽, 금(金), 백호, 의(義), 가을, 상(商)
3. 적(赤) – 남쪽, 화(火), 주작, 예(禮), 여름, 치(緻)
4. 흑(黑) – 북쪽, 수(水), 현무, 지(智), 겨울, 우(羽)
5. 황(黃) – 중앙, 토(土), 황룡, 궁(宮)

[오간색]

1. 홍색 – 백색과 적색 사이
2. 벽색 – 백색과 청색 사이
3. 녹색 – 황색과 청색 사이
4. 유황색 – 흑색과 황색 사이
5. 자색 – 흑색과 적색 사이

85. 파버 비렌의 조화론에 관한 문제

| 중요도 ●●●○○ 정답 ③

[비렌의 색채조화론 원리]

• tint-tone-shade : 가장 세련된 배색으로 레오나르도 다빈치에 의해 시도되었고 오스트발트는 이것을 음영계열의 배색조화라 했습니다.
• color-shade-black : 램브란트의 그림과 같은 색채의 깊이와 풍부함과 관련한 배색조화입니다.
• color-tint-white : 인상주의처럼 밝고 깨끗한 느낌의 배색조화입니다.
• white-gray-black : 무채색을 이용한 조화입니다. 부조화가 전혀 없다는 것은 있을 수 없습니다. 그러나 다른 조화에 비해 조화로운 배색입니다.

86. 음양오행설에 관한 문제

| 중요도 ●●●○○ 정답 ④

④ 어떤 민족의 정체성을 나타낼 수 있는 색을 전통색이라 하는데, 예로부터 우리나라의 문화유산 등에 사용되어 온 색은 음양오행설(陰陽五行說)을 바탕으로 동, 서, 남, 북, 중앙을 의미하는 오방정색과 정색 사이의 간색으로 이루어져 있습니다. 음양오행 사상에 따르면 백색, 황색, 적색은 양이고 청색, 흑색은 음으로 나뉘어집니다.

87. NCS 색체계에 관한 문제

| 중요도 ●●●○○ 정답 ③

③ NCS는 대표적인 현색계로 색체계의 혼합비는 S(검정량) + W(흰색량) + C(유채색량) = 100%로 표시되는데 혼합비 중 세 가지 속성 가운데 검정량과 순색량의 뉘앙스(nuance)만 표기합니다. 헤링의 R, Y, G, B의 기본색에 W(흰색), S(검정)을 추가해 기본 6색을 사용하고 기본 4색상을 10단계로 구분해 색상을 40단계로 구분합니다.

88. 패션색채의 배색에 관한 문제

| 중요도 ●●●○○ 정답 ③

① 동일색상, 유사색조 배색은 스포티한 인상보다는 부드러운 통일감을 줍니다.
② 반대색상의 배색은 무난한 인상보다는 화려하고 다이내믹한 느낌을 줍니다.
③ 고채도의 배색은 화려하고 강한 이미지를 줍니다.
④ 채도의 차가 큰 배색은 고상한 인상보다는 강하고 동적인 이미지를 줍니다.

89. 색체계에 따른 색표기에 관한 문제

| 중요도 ●●●○○　정답 ②

① N8은 고명도의 색상입니다.
② L* = 10은 명도가 비교적 낮은 저명도 색상입니다.
③ ca에서 c는 흰색량, a는 흑색량입니다. 흑색량 a는 가장 낮은 11입니다. 뒤로 갈수록 명도가 높아집니다.
④ S 4000 N에서 40은 흑색량, 00은 순색량을 의미합니다.

90. 문 · 스펜서 색채 조화론의 미도에 관한 문제

| 중요도 ●●●○○　정답 ①

① 미국 매사추세츠공대의 문(P. Moon)과 스펜서(D. E. Spenser) 교수가 먼셀 시스템을 바탕으로 미국광학회(OSA)의 학회지에 발표한 색채조화론은 과학적이고 정량적인 색채조화를 추구하면서 수학적 공식을 사용해 정량적으로 이론화한 것입니다. 지각적으로 고른 감도의 오메가 공간을 만들어 먼셀 표색계의 3속성과 같은 개념인 H, V, C 단위로 설명하며, '조화'를 미적 가치로 보고 동등(동일)조화, 유사조화, 대비조화로 구분했고 부조화는 제1부조화, 제2부조화, 눈부심으로 구분했습니다.

[미도공식]
미도(M) = O(질서성의 요소)/ C(복합성의 요소)
미적계수 적용 → M을 구함(M이 0.5 이상이면 좋은 배색임)

91. CIE 색체계의 색공간에 관한 문제

| 중요도 ●●●○○　정답 ①

① Yxy 색체계에서 Y는 반사율, X, Y는 색상, 채도를 표시하는 색도좌표입니다. 색공간에 좌표 x 0.49와 y 0.29가 만나는 지점은 주황색입니다.

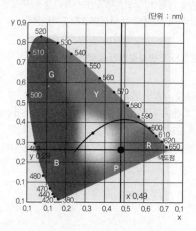

92. NCS 색체계에 관한 문제

| 중요도 ●●○○○　정답 ④

④ 혼합비는 S(검정량) + W(흰색량) + C(유채색량) = 100%로 표시되는데 혼합비 세 가지 속성이 모두 검은 점에 포함되어 있지만 색상마다 색조가 다르기 때문에 색상이 항상 일치하지는 않습니다.

93. KS A 0011 색명법에 관한 문제

| 중요도 ●●○○○　정답 ①

① KS A 0011의 물체색 색이름의 분류기준에서 기본색명, 계통색명, 관용색명으로 분류하고 있습니다.

[기본색명법]
기본색명은 기본적인 색의 구별을 위해 정한 색명법으로 우리나라는 한국산업규격에서 먼셀표색계를 기본으로 '2003년 색이름 표준규격개정안'을 지정해 유채색과 무채색 15개의 기본색명을 정하고 있습니다.

[일반색명법(계통색명)]
일반적으로 부르는 기본색명에 수식형 형용사를 붙여서 사용한 색명법으로 KS의 일반색명은 ISCC–NIST 색명법에 근거해 개발되었습니다. 기본색명 앞에 색상을 나타내는 수식어와 톤을 나타내는 수식어를 붙여 표현하는 것이 계통색명입니다.

[관용색명법(고유색명)]
옛날부터 관습적으로 전해 내려오면서 광물, 식물, 동물, 지명과 인명 등의 이름으로 습관적으로 사용하는 색으로 색감의 연상이 즉각적입니다.

94. 오스트발트 색체계의 장점에 관한 문제

| 중요도 ●●●○○　정답 ②

② 오스트발트 표색계는 표기방법이 실용적이지 못해 활용이 곤란한 단점을 가지고 있습니다. 기호화된 정량적 색표시 방법으로 직관적인 예측 및 연상이 어렵습니다. 시각적으로 고른 간격이 유지되지 않고 같은 기호색이라도 명도가 달라 색표집이 필요합니다.

95. PCCS에 관한 문제

| 중요도 ●●●○○　정답 ②

② PCCS 색체계는 964년 일본색채연구소에서 색채조화를 주요 목적으로 개발되었습니다. 톤(tone)의 개념으로 도입되었고 색조를 색 공간에 설정하였습니다. 톤 분류법에 의해 색이름을 알게 하면 색채를 쉽게 기억할 수 있고 우리의 일상적인 감각과 어울려 이미지 반영이 용이합니다. 헤링의 4원색설을 바탕으로 빨강, 노랑, 녹

색, 파랑의 4색상을 기본색으로 사용 색상은 24색, 명도는 17단계(0.5단계 세분화), 채도는 9단계(채도의 기준은 지각적 등보성이 없이 절대수치인 9단계로 구분)로 구분해 사용합니다.

96. 루드의 색채조화론에 관한 문제
| 중요도 ●●●○○ 정답 ①

① 루드의 색채조화론 : 루드(O. N. Rood)는 그의 저서 〈모던크로매틱스〉에서 "자연계에서 사용되는 색채의 조화는 조화롭다."는 이론을 바탕으로 색상을 배색할 때 자연계의 법칙을 이용하면 인간이 가장 자연스럽게 느끼므로 가장 친숙한 색채조화를 이룬다고 하였습니다. 즉 자연색의 외양 효과 원리로 색상의 자연연쇄의 원리에 근거하여 배색하면 조화롭다는 '내추럴 하모니'를 제안했습니다.

② 저드의 색채조화론 : 저드는 1955년 과거 색채조화에 관한 이론을 조사 및 정리하여 4종류의 조화법칙을 발표했습니다. 색채조화는 좋아함과 싫어함의 문제이며, 정서반응은 사람에 따라 다르고 동일인이라도 주어진 환경에 따라 다를 수 있다고 하면서 색채조화 4원칙을 주장했습니다. 색채조화 4원칙은 질서의 원리, 비모호성의 원리(명료성의 원리), 동류의 원리, 유사의 원리이며, 질서를 가질 때, 배색 이유가 명확할 때, 비슷하거나 유사한 색상과 색조는 조화를 가진다는 것입니다.

③ 비렌의 색채조화론 : 미국의 색채학자 비렌은 "인간은 기계적 지각이 아닌 심리적 반응에 의해 색을 지각한다."고 주장하였으며 색 삼각형을 이용한 오스트발트 색채체계이론을 바탕으로 순색, 흰색, 검정을 기본 3색으로 놓고 4개의 색조를 이용해 하양과 검정이 합쳐진 회색조(gray), 순색과 하양이 합쳐진 밝은 색조(tint), 순색과 검정이 합쳐진 어두운 색조(shade), 순색과 하양 그리고 검정이 합쳐진 톤(tone) 등 7개의 조화이론을 주장했습니다.

④ 쉐브럴의 색채조화론 : 근대 색채조화론의 선구자로 평가받는 프랑스 화학자 쉐브럴은 1839년 〈색채조화와 대비의 원리〉라는 책에서 유사와 대조의 조화를 분류하여 조화를 설명했습니다. 본인이 만든 색의 3속성에 근거를 두고 동시대비 원리, 도미넌트 컬러, 세퍼레이션 컬러, 보색배색 조화 등의 법칙을 정리하여 독자적 색채체계를 확립했습니다. 이는 오늘날 색채조화론의 기초이자 현대 색채조화론의 출발점이라 할 수 있습니다. 색의 3속성에 근거하여 유사성과 대비성의 관계에서 색채 조화원리를 규명하였고, 등간격 3색의 인접색의 조화, 반대색의 조화, 근접보색의 조화를 설명했습니다. 계속대비 및 동시대비의 효과에 대한 그의 그림도판은 이후 비구상화가에 영향을 끼쳤으며 염색이나 직물 연구를 통하여 색의 조화와 대비의 법칙을 발견하였고, 병치혼합에 대한 그의 연구는 인상주의와 신인상주의에 영향을 주었습니다.

97. 관용색명에 관한 문제
| 중요도 ●●●○○ 정답 ①

① peacock green은 수컷 공작의 날개 빛깔과 같은 청록색으로 동물에서 따온 관용색명입니다.

98. 먼셀 색체계의 채도단계에 관한 문제
| 중요도 ●●●○○ 정답 ③

③ 먼셀 색체계에서 채도는 14단계로 나누어 있습니다. 시각적으로 고른 색채단계를 이루므로 순색을 기준으로 5R, 5Y의 채도는 14단계, 5RP의 채도는 12단계, 5P의 채도는 10단계, 5BG의 채도는 8단계로 되어 있습니다. 그래서 5YR이 14단계로 가장 높은 채도를 가집니다.

99. 수정 먼셀 색체계에 관한 문제
| 중요도 ●●●○○ 정답 ④

① 명실용화된 색표에서는 방사율 0%인 이상적인 검은색과 반사율 10%인 이상적인 흰색을 만들 수 없어 1에서 9.9단계로 만들어 사용합니다.

② 채도는 /1, /2, /3, /4, /5, /6, /7, …, /14 등과 같이 1단위로 되어 있는 것이 아니라 2, 4, 6, 8, 10, 12, 14 등과 같이 등보간격을 2단위로 구분하였습니다.

③ 100 색상환으로 구성되어 있으며, R의 경우 1R이 순색의 빨강에 해당되지 않고 5R이 순색의 빨강에 해당합니다.

④ 실용상 현재 쓰고 있는 먼셀 색상환은 기본 10색상을 2등분한 20색상과 4등분한 40색상환이 사용됩니다. 40색상에 대한 명도별, 채도별로 배열한 등색상면을 1장으로 하여 40장의 등색상면으로 구성되어 있습니다.

100. 관찰자와 관찰광원의 조합에 관한 문제
| 중요도 ●●●○○ 정답 ④

④ 비교하는 색의 면적은 관찰자의 눈의 각도를 2° 또는 10°로 합니다. 관찰광원으로 사용되는 표준광원은 표준광 A, 표준광 D_{65}, 표준광 C가 사용됩니다. F_2는 가정용 형광등으로 표준광원으로 사용되지 않습니다.

저자 소개 **조영우**

현재 서울시각디자인센터 대표이사. 시각디자인과 색채계획, 디자인기획에 관련한 다양한 연구와 강의를 하고 있으며 다음카페, 네이버카페, 유튜브 조선생TV의 운영자로서 활동 중이다.

컬러리스트
기사 · 산업기사 필기

———

초 판 발 행	2016년 1월 15일	
개 정 1 판	2017년 1월 15일	
개 정 2 판	2018년 1월 10일	
개 정 3 판	2019년 1월 10일	
개 정 4 판	2020년 1월 10일	
개 정 5 판	2021년 1월 15일	
개 정 6 판	2022년 1월 10일	
개 정 7 판	2023년 1월 10일	
개 정 8 판	2024년 1월 10일	

저　　　자	조영우
발 행 인	정용수
발 행 처	예문사
주　　　소	경기도 파주시 직지길 460(출판도시) 도서출판 예문사
T E L	031) 955 - 0550
F A X	031) 955 - 0660

등 록 번 호　11 - 76호

정　　　가　40,000원

홈페이지 http://www.yeamoonsa.com

I S B N　978-89-274-5208-9　　[14650]